KB083150

중국 현대미술의 길

모더니티의 전이와 변용

저자소개

판궁카이潘公凱 _ 중국화가, 미술사학자, 교수, 박사생 지도교수. 1947년 항저우 출생. 부친은 중국화 대가인 판톈서우(潘天壽)로 가학의 연원이 깊다. '문화대혁명' 기간 빈곤한 저장성 남부 산간 지역에서 일했다. 1979년 저장미술학원(浙江美術學院) 학보편집부 주임이 되었고, 1987년 저장미술학원 중국화과 주임을 맡았으며, 1992년 미국 버클리대 동아시아연구소 방문학자로 미국 현대예술을 고찰하였다. 1994년 중국에 귀국하여 중국미술학원 연구학부 주임이 되었다. 1996년 문화부가 임명한 중국미술학원 원장이 되었고, 2001년 교육부가 임명한 중앙미술학원 원장이 되었다. 중국에서 가장 중요한 두 대학에서 16년간 총장을 맡으면서 두 대학을 세계 일류의 미술대학으로 빠르게 성장시켰다. 1980년대 이후 판궁카이는 중국과 서양의 양대 예술 체계를 "상호 보완하고 상호 병존시켜 둘 다 심화시키자"는 학술 주장을 제시하여 중국 미술계에 중요한 영향을 끼쳤다. 그의 수묵 작품은 깊고 웅혼하여 일찍이 뉴욕, 샌프란시스코, 도쿄, 파리, 베이징, 상하이, 타이베이 등지에서 개인전을 가졌다. 샌프란시스코 미술대 명예박사와 영국 글라스코대 명예박사를 받았다. 중국미술가협회 부주석이자, '국제예술·디자인·건축 대학총장연맹' 의장이다. 저서로는『중국회화사』,『한계와 개척』,『판톈서우 회화 기법 해석』,『판톈서우 평전』 등이 있다. 그 밖에『현대 디자인 대계』(전4권),『판톈서우 서화집』(국가도서상 수상),『중국미술 60년』(전6권) 등을 주편하였다. 근 10년 동안 줄곧 '중국 현대미술의 길' 학술 과제의 연구와 집필을 주도해왔다.

역자소개

민정기閔正基 _ 서울대 중문과 박사, 현재 인하대 교수. 주요 논문으로는 「지식과 도상─신민총보 '도화'란의 인물초상에 대한 검토」 등이, 저역서로는『언어횡단적 실천』,『근대 중국의 풍경』(공저) 등이 있다.

서성徐盛 _ 홍익대 산업도안과 졸업, 고려대 중문학 석사, 북경대 중문학 박사. 현재 배재대 교수. 주요 저역서로는『그림 속의 그림』,『삼국지 그림으로 만나다』,『당시별재집』,『중화문명사』 등이 있고, 그밖에 명청 삽화에 대한 논문이 다수 있다.

홍상훈洪尙勳 _ 서울대 중어중문과 학사, 석사, 박사. 현재 인제대 교수. 주요 저역서로는『전통시기 중국의 서사론』,『한시 읽기의 즐거움』,『하늘을 나는 수레』,『홍루몽』,『봉신연의』,『증오의 시대』,『생존의 시대』 등이 있다.

홍승직洪承直 _ 고려대 중문과 학사, 석사, 박사. 현재 순천향대 교수, 공자아카데미 원장. 주요 저역서로는『처음 읽는 논어』,『이탁오 평전』,『용재수필』,『유종원집』,『중국물질문화사』,『처음 읽는 대학 중용』,『분서』,『한자어 이야기』 등이 있다.

중국 현대미술의 길 모더니티의 전이와 변용

초판인쇄 2018년 12월 10일 **초판발행** 2018년 12월 21일
지은이 판궁카이 **옮긴이** 민정기·서성·홍상훈·홍승직 **펴낸이** 박성모 **펴낸곳** 소명출판 **출판등록** 제13-522호
주소 서울시 서초구 서초중앙로6길 15, 1층
전화 02-585-7840 **팩스** 02-585-7848
전자우편 somyungbooks@daum.net **홈페이지** www.somyong.co.kr

값 66,000원 ⓒ 소명출판, 2018
ISBN 979-11-5905-259-0 93600

本书获得中华社会科学基金资助。
This Korean edition is subsidized by Chinese Fund for the Humanities and Social Sciences.

중국 현대미술의 길

모더니티의 전이와 변용

판궁카이 潘公凱 지음
민정기 · 서성 · 홍상훈 · 홍승직 옮김

The Road of Chinese Modern Art :
Modification and Transfer of Modernity

소명출판

중국 현대미술이란 무엇인가?

20세기 중국미술에 대한 반성적인 연구는 1980년대에 시작되었지만 중국과 외국 학계에서 치중하는 점이 각기 달랐다. 대륙에서는 주로 역사학의 각도에서 대표적인 화가와 주요한 유파에 대해 사료를 정리하는 데 중점을 두었지만, 타이완臺灣의 연구는 1930년대의 초기 유화 화가에 중점을 두었다. 1990년대 이래 이 분야에 대한 서양의 관심이 날로 높아졌는데, 특히 '85 미술 새 물결' 및 이후의 예술 탐색에 주목하였다. 이들 연구는 오늘의 사고를 위해 비교적 풍부한 역사적 기초를 쌓았다. 그러나 이와 동시에 이러한 연구에는 또한 공통적으로 크나큰 의문과 오류도 존재하고 있다. 예컨대 '모더니티'에 대한 판정에 있어 '현대는 서양, 전통은 중국'이라는 사유방식을 뛰어넘지 못하고 있다. 아쉬운 점은 중국의 현대미술을 서양 모더니즘 미술의 중국적 전개로 보는 것이며, 중국의 20세기 미술의 중심 부분인 전통의 진화, 동서양의 융합, 그리고 대중미술과 같이 풍부한 중국적 특색을 갖는 형태를 '모더니티' 밖으로 배제한다는 것이다. 또한 20세기 중국미술이 세계미술사 중에 합리적인 해석과 적절한 위상을 얻을 수 없게 한다는 점이다.

1980년대 이래 중국 미술계에는 여러 가지 중대한 문제에 있어 모호한 인식이 존재해왔다. 예컨대 미술에 있어 '모더니티'의 함의는 무엇인가, 중국의 현대미술은 무엇인가, 20세기 중국미술의 모더니티는 어떻게 분석하고 정의를 내릴 것인가, 중국화 발전의 현대적 형태는 무엇인가, 이러한 전환은 무엇으로 표지를 삼을 수 있는가, 대중미술은 중국미술의 모더니티 전환 중에 어떠한 지위를 가지는가, '전면적 서구화'의 사조가 부단히 휘몰아쳤지만 중국에서 통용될 수 있는 것은 결국 무엇인가, '동서양 융합'의 서로 다른 양식의 배후에 있는 사회적 지향은 무엇인가, 어떻게 본체론의 각도에서 이들 양식을 확정할 것인가, 중국의 아방가르드 예술을 어떻게 볼 것이며 그것의 중국 현대미술 속의 위치는 무엇인가, 중국 현대미술이 오늘날 글

로벌화된 세계 속에서의 가능성은 무엇인가 등이다. 우리들은 이들 문제에 대한 답안을 찾으려 시도하였다. 왜냐하면 이렇게 해야만 우리들은 이제 막 걸어 나온 한 세기 반의 시간을 인식하고 평가할 수 있으며 우리들의 미래에 대한 비전을 설계할 수 있기 때문이다.

우리들이 볼 때, 중국미술의 모더니티는 주로 예술가들이 20세기 중국의 특정한 사회모순, 민족위기, 정신문화의 분위기 등에 대하여 창조적인 예술형식으로 대응했던 '자각'에서 구현되었으며, 때문에 예술가의 중국 현대 상황에 대한 '자각'은 전통과 현대의 분계점이 되었다. 우리는 이 '자각'을 전통이 모더니티로 전환되는 표지로 본다. 이러한 기초 위에서 20세기 중국 현대미술을 체계적으로 정리한 결과, '전통주의', '융합주의', '서구주의', '대중주의'의 전략으로 실천한 것을 중국적인 특색을 가진 현대미술의 형태로 이해하였다.

20세기 중국미술의 '모더니티'에 대한 연구 분석을 통하여 우리들은 서양 모더니티 예술의 가치 표준이 보편성을 가지고 있는지 여부에 대해 합리적인 판단을 내릴 수 있었다. 서로 다른 국가와 지역의 사회경제 형태가 현대화로 나아가는 길이 다르듯이, 서로 다른 민족문화의 모더니티 전환도 하나의 모델로만 반복하여 나타날 수 없다. 20세기 중국은 당연히 자신의 현대미술을 가져야 한다. 그것은 서양 모더니티의 복제가 될 수 없다. 그것은 중화민족의 구국과 독립, 자강과 위대한 부흥을 위한 분투의 역정 중에서, 그리고 동서양 문화의 충돌 아래 총체적 정신문화의 분위기 속에서 예술가들이 시대의 거대한 변화에 '자각'적으로 반응한 것이다.

판궁카이潘公凱
－2000년 「'중국 현대미술의 길' 과제 프로젝트」에서 전재

예술사 분기의 기준은 비록 정치사나 사회사와는 다르지만, 여기에서 중국 근·현대미술에 대해 논술할 때는 여전히 아편전쟁을 하나의 실질적인 기점으로 삼는다. 사회가 급변함에 따라 가치관이 변화하고 이에 따라

예술의 형식언어도 변화하기 때문이다. 중국 근대사의 이정표에 해당하는 사건인 아편전쟁은 중국 예술의 변화에 즉각적이고 직접적인 영향을 가져오지는 않았다. 그렇지만 예술의 변화에 영향을 준 일련의 사회변화 및 그것이 야기한 사조, 심리, 가치관 등의 변화는 아편전쟁을 선행하는 사실적 기초와 논리적 기점으로 전제하고 있었다.

모든 방안은 생존환경과 현실조건을 토양으로 하여 제기되고 발전한다. 아편전쟁을 시점으로 하고 청일전쟁을 중대한 전환점으로 하는 급변의 근대사에서의 민족수난은 구국과 생존에 대한 민족적 자각을 격발했다. 전통적 사대부와 현대적 지식인은 외래의 경험을 흡수하고 참고하는 동시에 중국이 당면하고 있는 현실 문제에 대해 여러 가지 자구책을 내놓았다. 민족자강의 결심은 현실 속에 반영되어, 먼저 청대 말기 이래 상공업에 뿌리를 둔 '물질구국' 운동을 일으켰다. '실업구국'의 큰 흐름은 현대 중국의 미술 사업이 걸음을 떼도록 부추겼으며, 구국에 대한 민족의지와 전략 및 방안은 중국미술의 기능과 제재, 그리고 풍격을 전체적으로 변화시켰고, 중국 근·현대미술의 기본 방향을 결정했다.

제2장 '서양화 동점西洋畵東漸'과 근대도시 통속미술의 흥성───────── 192

서양화의 중국 전래는 비교적 긴 역사를 가지고 있지만, 아편전쟁 이후가 되어서야 중국인들은 부득불 전통적 관념을 바꾸어 서양의 회화를 점차 받아들이게 되었다. 이는 문화이식과 피동적 선택의 결과다. '난징 조약'이 체결된 뒤 중국은 어쩔 수 없이 상하이와 광저우 등 무역항을 개방했고 전통적인 성읍(城邑)과는 다른 성격의 근대적 도시와 그로부터 파생된 도시문화가 형성되기 시작했다. 근대도시문화 가운데 대중 계층에 부응하는 통속적 미술이 독특한 지위를 차지하고 있었다. 여기에는 중국과 서양의 요소들이 착종되어 있으며, 시민의 문화적 취미가 반영되어 있고, 이식형 문화의 전형적 특징들을 체현하고 있다.

명대 말엽 이래로 중국화의 가장 중요한 발전 추세는 '필묵(筆墨)'이 한층 더 독립했다는 점이다. '필묵'은 대상의 형체에 기대는 데에서 대상으로부터 떨어져 나가는 쪽으로 전환하였고, 나아가 자신만의 심미가치체계를 형성했다. 여기에는 창작자의 주체의식의 고양이 담겨 있었으며 작품은 객체를 표현하는 데에서 주객체를 아울러 존중하는 쪽으로 나아갔고 그 뒤로는 주체의 표현을 위주로 하는 쪽으로 발전했다. '필묵'이 홀로서면 설수록 경물에 대한 묘사는 그만큼 약해져 근대 중국화의 가치중심은 전통적 '의경(意境)'으로부터 '격조(格調)'로 옮아갈 수밖에 없었다. 중국 전통회화의 전반적 발전 과정은 '신운(神韻)'—'의경'—'격조'의 세 단계가 갈마들며 나아가는 궤적을 보여주는데, 이는 중국화의 자율적 발전의 내재적 요구에 따른 것이었다. 중국화의 가치체계의 내재적 논리에 따라 살펴보면, '의경'에서 '격조'로의 전환은 20세기 중국화의 자율적 발전의 중요한 일보였다.

'모더니티(현대성)' 개념은 서양에서 처음 나타났지만 오늘날 세계에서는 국경을 초월하는 생존양식으로 나타나고 있다. 이 단어는 1990년대에 들어와서야 중국에 알려져 중국어를 사용하는 학계에서 널리 사용되기 시작했지만, 청대 말기의 '서학(西學)'·'신학(新學)'이 제시한 범주가 사실상 이미 '모더니티' 관념과 서로 연관되어 있었다고 할 수 있다. 이러한 범주와 관념이 대표하는 문화가치체계는 선각한 문화인들에 의해 '구국과 생존'을 위한 적실한 처방으로 중국에 도입되었다. 그리고 도입된 체계는 중국 자체의 역사과정과 서로 융합되었다. 그럼에 따라 서양의 시발 모더니티 국가와는 같지 않은 형태가 나타났으며, 후발 모더니티 국가가 강제적으로 전지구화에 끌려들어가는 모종의 징후들을 드러냈다.
중국의 현대화 모델은 그만의 특수성이 있다. 외세 침략에 저항하는 상황에서 서방문화가 이식되었다는 점이다. 그러나 이와 동시에 서양문화에 대한 학습은 또한 본토의 문명과 상생하는 형세를 이루었는데, 이는 오래된 문명체계의 생명력을 드러내는 바다.

제3장 현대미술교육 체계의 유입과 생성

중국 현대미술사에서 현대적인 미술대학의 건립은 아주 중요한 의의를 갖는다. 미술대학 설립은 비단 '서양의 방법으로 중국을 부흥시킨다[以西興中]'는 미술교육의 일부분일 뿐만 아니라, 중국 현대미술 교육 사업의 발전과 번영을 위한 전제이기도 하다. 중국 현대미술 교육은 내용적으로 과학 교육에서 예술교육[美育]으로 바뀌었고, 체계적 측면에서는 일본 체계에서 프랑스 체계로 바뀐 후, 건국 이후에는 다시 소련 모델로 바뀌었다. 이는 미술교육의 건립과 발전 과정에서 실험과 모색을 거쳤음을 보여준다. 이 과정에서 전문적인 미술대학들은 중국 현대미술의 변혁을 위해 신예 전사를 배양했을 뿐만 아니라 학술 발전의 동력을 제공했다. 게다가 가장 뛰어난 예술가와 학자들을 한 데 모았기에 진정한 의미에 있어 20세기 중국 현대미술 운동의 근거지가 되었다.

제4장 서양화 전래 중의 자각적 이식

20세기에 들어서서 '서화동점(西畵東漸)'은 외국인 선교사와 서양화가의 기법 전수로부터 중국 화가의 능동적인 학습과 이식으로 점진적으로 바뀌었고, 1920년대부터 사람들의 주목을 받는 '서양화 유행[洋畵風尙]'이 일어났다.

20세기 초 중국의 일부 지식인들은 서양문화를 전면적으로 배우자고 주장하였다. 전면적 서구화는 일종의 자각적인 전략적 선택이었는데, 이러한 주장은 미술에 직접적인 영향을 끼쳐 '서구주의'의 출현을 촉발시켰다. 그러나 중국이라는 특정 역사 조건 아래에서 '서구주의'는 오래갈 수 없었고 영향을 확대하기 더욱 어려웠다. 중일전쟁의 발발과 민족 자강의 필요성으로 인해 '융합주의'와 사실적인 화풍이 새로운 발전의 기회를 잡았으며 '서구주의'는 점차 사라져갔다.

제3장 '유화 민족화'와 소련 미술의 도입 —————————— 483

'유화의 민족화' 추구는 20세기 상반기에 점차 나타나기 시작해서 50, 60년대에 이르러 중요한 미술 사조가 되어, 새로운 중국의 정치적 문화적 이상과 호응했다. 신중국은 대규모로 러시아와 소련의 미술 자원을 도입하는 동시에 본래의 민족 문화 또한 적극적으로 수용하기 시작하여 중국 유화의 기술 훈련 체계가 형성되었으며, 새로운 역사적 조건에서 민족화 문제에 관한 생각의 장을 다시 펼치기 시작하였다. 정치적 요소의 영향을 받아 창작자는 한편으로는 '유화 민족화'의 목표를 실현하기 위해 노력했고, 다른 한편으로는 창작 사고가 단일화되는 경향을 피할 수 없게 되었다.

제4장 미술 대중화의 전면적 전개 —————————— 501

마오쩌둥 신민주의 사상의 지도하에 중화인민공화국의 미술은 년(年), 연(連), 선(宣)을 핵심으로 새로운 대중화 예술운동을 펼쳐 나갔다. '대중주의' 미술은 항전 전의 '대중 교화[化大衆]'가 '대중과 같아지기[大衆化]'로 도입되는 새로운 국면이었다. 무산계급 독재를 이룬 인민의 새로운 중국은 인민 대중이 물질적 재산의 창조자뿐 아니라 문화와 예술의 창조자와 그것을 누리는 자가 되어야 했다. 이러한 관념은 년, 연, 선과 미술의 보급 운동과 새로운 시대의 인민정신의 형성과 긴밀하게 결합되었다.

제5장 '문혁미술'—'대중주의' 미술의 극단적 표현 —————————— 520

본 연구과제에서는 '문혁미술'이 20세기 중국미술 발전 과정에서 이데올로기화와 혁명이상주의화가 최고조에 달한 특수한 단계라고 보았다. 문혁미술의 출현은 냉전시기 양대 진영의 대립 및 새로운 중국이 받은 거대한 외부의 압력과 밀접하게 연관되어 있었다. '문혁미술' 안에서 '전통주의', '융합주의', '서양주의'가 생존하고 성장하던 토양은 '봉건주의', '자본주의', '수정주의'로 간주되어 제거되었고, 미술의 형식언어 문제는 사라지고 내용, 입장, 신분, 목적 등에서 고도의 이데올로기화된 원칙이 모든 것을 결정했다. 혁명이상주의의 무한한 확대는 예술가 입장에서 결국 개인 체험의 진실성을 잃게 되었고, 이런 상황에서 '대중주의' 미술이 극단화적으로 하향화하는 추세를 드러내게 되었다.

제6장 문제에 대한 검토 ————————————— 545

20세기 중국미술은 시종일관 예술과 사회 정치의 긴밀한 결합을 분명하게 표현했으며, 예술은 이데올로기의 선전과 정치 투쟁의 중요한 무기가 되었다. 멀리 보면 이는 또한 세계 범위 내에 존재하는 보편적 현상이다. 제2차 세계대전 이후 세계는 사회주의와 자본주의 두 진영으로 분화되었고, 미국의 추상표현주의와 소련의 사회주의 현실주의, 중국의 혁명현실주의 모두 특정한 환경 속의 이데올로기 색채를 덧붙이게 되어 정치 문화가 예술 영역의 불가피한 주제가 되었다.

신중국의 설립으로 중국 현대화의 길은 새로운 역사적 국면을 맞게 되었다. 전례 없이 정치가 통일된 상황에서 새로운 정권의 수요에 적응하기 위해 내부적으로 봉건주의 사대부 사상을 비판하고 외부적으로 자본주의 국가의 문예와 형식주의 예술을 비판하는 쌍방향 비판의 국면을 형성하게 되었다.

제4편
1976～2000

제1장 개혁개방과 사상 해방 ————————————— 567

1976년에 '사인방'을 분쇄한 것은 10년에 걸쳐서 중국 민족에게 거대한 상처를 안겨준 '문화대혁명'이 끝나고, 중국이 개혁개방의 새로운 시대로 들어섰음을 알리는 표지였다.

'5·4 신문화운동'과 신시기의 개혁개방은 중국 현대화 100년의 과정에서 있었던 두 차례의 개방이었다. 두 번째 개방에서는 역사적 상황과 국제 형세가 근본적으로 변화해서 위로부터 아래로 개혁이 진행됨으로써 신시기 미술이 발전하기 위한 현실적 조건을 제공했다. 개혁개방 및 그에 따른 사상 해방은 중국의 예술가들에게 미증유의 자유로운 탐색의 공간을 가져다주었고, 그들은 '문화대혁명'에 대한 반성적 사유와 서양 현대 세계에 대한 지향을 통해서 미래에 대한 중국인의 신념을 표현함과 동시에 중국 민족 현대화의 길에 대해

새로운 사고를 할 수 있었다. 그러나 지나치게 많은 우여곡절과 고통을 겪은 후에도 반 세기 이전에 중국 예술계를 곤란하게 했던 기본적인 문제들은 여전히 남아 있었다.

제2장 '85 미술 새 물결'과 활발한 다원적 국면 —————————— 595

'85 미술 새 물결'은 1980년대의 중요한 문화 현상으로서, 서양 모더니즘을 자각적이고 전면적으로 이식한 운동이었기 때문에 20세기 중국미술에 나타난 '서구주의'의 전형적인 예로서 이식성(移殖性)과 비(非) 독창성이라는 특징을 나타냈다. '85 미술 새 물결'은 현대화에 대한 동경과 서양 모더니즘을 향한 지향과 포용을 통해 중국 미술계의 원래 국면을 타파하고 주목할 만한 일련의 사건과 문제를 불러일으켰다. 새 물결이 용솟음쳐 자극을 주게 되자 그에 대한 의문과 미혹, 그리고 새 물결 바깥의 갖가지 반응들은 중국 미술계에 다원적인 탐색이 진행되는 활발한 국면을 만들어 주었다. 높은 파도처럼 연달아 일어난 논쟁들 속에서 '예술적 기준' 등 일련의 문제와 중국화의 거시적 지향에 관한 논의는 모두 '5·4' 이래 관련된 논의들을 신시기에 이어받아 계속된 것이었다.

제3장 모더니티 언어 환경 아래의 세기 말 침잠 —————————— 624

20세기 중국미술의 4대 전략적 방안(四大主義) 즉 '전통주의'와 '융합주의', '서구주의', '대중주의'는 특정한 역사 언어 환경 아래에서 형성된 것으로서, 그것들이 나타나고 발전함으로써 중국의 역사와 사회, 정치, 문화 발전의 필요에 적응하면서 중국적 '모더니즘 미술'을 구성했다. 그러나 1990년에 들어선 뒤로 중국 경제가 신속하게 발전하고 국제적으로 냉전 국면이 해소됨으로써 중국은 나날이 세계 속으로 녹아 들어갔고, '사대주의'가 생존을 위해 의지하던 언어 환경이 점차 소실됨으로써 각기 다른 방향으로 전환되어 이어졌다. 세기의 교체기에 중국미술은 새로운 역사 시기에 진입하여 새로운 선택에 직면하게 되었다.

제4장 문제에 대한 검토 ──────── 665

시발 모더니티가 후발 모더니티를 향해 전파되고 확산되는 과정에서 서양미술의 현대적 형식 전환이라는 역사적 과정이 후발 국가로 전파되면서 본토의 현실과 상호작용을 일으켜 공시적(synchronic)으로 병존하는 다원적 현상으로 변하게 되었는데, 이것은 서양미술의 모더니티가 나타내는 것과는 아주 많이 달랐다. 현대미술 교육 체제가 건립된 것은 20세기 중국미술의 현대적 형식 전환을 보여주는 가장 성숙된 표지 가운데 하나이다. 중국 미술교육 100년의 역사를 돌이켜 보면, 청나라 말엽에 식견 높은 인사들이 서양의 현대미술 교육 개념을 도입한 데에서 시작해 차이위안페이[蔡元培]가 '대미육(大美育)', 즉 심미교육을 중심으로 하는 문화교육을 추진하고 중화인민공화국 건립 이후 점차 완전한 미술교육 메커니즘이 구축된 데에 이르기까지의 과정에서 중국이 국민(國民) 교육에서 공민(公民) 교육으로 변화를 완성하고 현대 사회의 교육 이념을 실현하였음을 명확하게 알 수 있다.

어쩌면 '고금의 쟁론'과 '신구의 쟁론'은 지나치게 논의가 많이 되었던 진부한 문제일 수도 있지만, 사실상 이 오래된 문제가 나타내는 생존의 곤경은 지금 이 시대 중국에서도 여전히 현실성을 지니고 있다. 전 세계의 일체화에 참여하는 과정에서 중국이 어떻게 본토 문화를 보존하고 그 기초 위에서 새로운 도전에 응할 것인가 하는 것은 이미 새로운 시대의 이슈가 되었다.

1. 통시적 발전과 공시적 병존　666

　통시적 과정과 공시적 구조 / 서양미술의 모더니티 전환 / '4대 주의'—제1차 개방이 가져온 공시적 병존 / '다원적 상호작용'—제2차 개방이 가져온 공시적 병존

2. 현대예술교육과 중국 사회 변혁　673

　예술교육의 이상 / 예술교육의 보급화 / 심미적 모더니티

3. 예술 형태의 경계와 확장의 문제　681

　예술의 경계와 확장 / 예술과 비예술 / 제한과 확장

4. 글로벌 환경에서 문화적 선택　689

　'서양'과 '동양' / '공동의 지식학 기초'와 문화 정체성

서론

1840 ~ 2000

'자각'과 '4대 주의'
—모더니티에 대한 반성에
기초한 예술사 서술

주요 개념

1. 모더니티 영역 중의 미래 시야

 現代性題域中的未來視野

 Future vision in Modernity domain

2. 모더니티 이벤트

 現代性事件

 Modernity Events

3. 현대화는 인류의 거대한 변화의 서막

 現代化是人類巨變的序幕

 Modernization is prelude for great human changes

4. 연쇄 격변설

 連鎖突變說

 The theory of Chain-mutation

5. 격변 본체론

 突變本體論

 Mutation ontology

6. 시발 모더니티 격변과 후발 모더니티 격변

 原發現代性突變與繼發現代性突變

 Original Modernity Mutation and Successive Modernity Mutation

7. 이식과 대응의 등치

 植入與應對的等值

Equivalence of Implanting and Response

8. 후발 모더니티의 표지로서의 '자각'

作爲繼發現代性標識的"自覺"

"Self-awareness" as the mark of Successive Modernity

9. '자각'의 위치와 구조

自覺的位置與結構

The position and structure of "Self-awareness"

10. 전이, 점화, 변용

Transmission, Ignition and Transformation

傳遞、點燃、融異

11. 서양 모더니티 구조의 우연성

西方現代結構的偶在性

Contingency in Western Modern structure

12. 대응 중의 전략적 방안의 선택

應對中的策略性方案選擇

Strategic Choices in Response

13. 전략적 방안으로서 '4대 주의'

作爲策略性方案的"四大主義"

The "Four –isms" as Strategies

14. 통시적 발전과 공시적 병존

歷時性演進與共時性竝存

Diachronic Evolution and Synchronic Co-existence

15. 전지구적 실험과 보편가치

全球實驗與普世價値

Social Experimentation on a Global Scale and Universal Value

16. 회화 발전의 자율성

繪畫演進中的自律性

Autonomy in painting evolution

17. 신운, 의경, 격조의 3단계설

神韻、意境、格調三段說

The three stages theory of Shen-Yun, Yi-Jing and Ge-Diao

18. 전지구적 모더니티 경관

全球現代性圖譜

The Global Modernity picture

주요 개념 해설

1. 모더니티 영역 중의 미래 시야

모더니티에 대한 연구는 서양에서 시작되기는 했지만, 사회의 심각한 현대화에 따라 전지구적 차원의 반성적 연구와 토론의 영역이 되었다. 서양의 시발(始發) 모더니티 모델의 보편적 적용가능성을 강조하면서 인류문명의 전이와 발전의 규칙적 궤적을 이끌어낼 수도 있을 것이다. 그런데, 이럴 경우 종종 시발 모더니티 그 자체의 상대성이 은폐되고 홀시됨에 따라 후발 모더니티 국가들은 실천모델 및 해석구조에 있어서 난감한 처지에 봉착하곤 했다.

'미래 시야(未來視野)'란 필자가 모더니티 문제를 연구함에 있어 미리 설정한 전제 격의 사고 차원이다. 인류가 모더니티 콘텍스트를 향해 걸어온 총체적 과정을 거시적으로 살펴보게 되면, 과학기술의 급격한 발전에 따라, 특히 세계적 차원의 교통망과 정보유통의 신속한 발전에 따라 인류는 사회, 경제, 문화 등 모든 방면에서 크고 빠른 변화를 겪어왔다. 아울러 변화가 이루어지는 시간의 격차는 갈수록 줄고 영향을 받은 지역은 갈수록 넓어져 그 속도와 규모는 예측하기 힘들 지경이 되었고 전통사회와는 단절되다시피 한 극렬한 변화가 일어났다. 20세기에 들어서서 변화는 19세기에 비해 더욱 빠르게 진행되었고 21세기의 변화는 20세기에 비해 가늠할 수 없을 정도로 더 빨라질 것이다. 상술한 것과 같은 인류역사 발전추세에 대한 이성적 추측에 근거해 미래에서 지금을 돌아보는 시각으로 인류의 모더니티 격변의 경관을 돌아보아야 하며, 자연과학의 사유방식과 이론적 성과를 참조해 더욱 거시적이고 합리적으로 모더니티에 관한 논의의 틀을 구성해야만 역사를 더 잘 이해하고 파악할 수 있을 것이라고 필자는 주장한다.

본 연구프로젝트에 '미래 시야'라는 대단히 큰 시간과 공간의 척도를 갖는 사고의 차원을 도입하는 이유는, 이렇게 하지 않으면 서양의 현재에 입각해서 모더니티의 진행 과정을 되돌아본다는 제한적인 시각과 안목에서 벗어날 수 없기 때문이며 인류사회의 모더니티의 진행 과정에 대한 더욱 거시적이고 본질적인 파악을 할 수 없기 때문이다. 또한 그렇게 되면 모더니티 자체에 대해서나 그에 관한 평가에 대해서 초월적인 새로운 인식에 도달할 여지도 없으며 나아가 근·현대 중국미술사 연구 역시도 '현대는 서양, 전통은 중국'이라는 진부한 서사에서

벗어날 길이 없기 때문이다. 그리고 중국적 사실과 경험에 대해 전지구적 시야에서의 객관적 평가를 할 방도도 없기 때문이다.

2. 모더니티 이벤트

'모더니티(現代性)'란 말은 통상 좁은 뜻으로 해석하면 전체 사회의 생산력의 급격한 발전과 정치 및 경제 영역에서의 현대화 그리고 이에 상응해 출현한 인간 심성구조의 변화와 그 특징을 가리킨다. 모던 현상 가운데 가장 심각한 변화라면 바로 인간의 생존방식의 변화, 정신기질의 변화, 심리구조의 변화 그리고 이와 관련된 문화 시스템의 전면적 개편을 들 수 있다. 현대화와 모더니티는 서로 인과를 이루는 모던의 총체적 진행 과정의 '두 얼굴'이다. 넓은 뜻으로 해석하면 우리는 현대화와 모더니티를 모던의 진행 과정에 대한 서로 다른 두 가지 시각이자 관찰방법으로 볼 수도 있다. 즉, 물질생산의 체재와 법규의 각도에서 본 것이 현대화이고 사상관념과 심성구조로부터 본 것이 모더니티로, 이들은 다른 시각과 다른 착안점에서 모던의 총체적 진행 과정을 묘사한다. 본 연구과제는 예술영역의 문제의식에서 출발하며 최종적으로도 예술의 문제에 대한 해답과 언설로 귀결하게 되므로, 사상관념과 심성구조의 시각에서 모던의 진행 과정을 총체적으로 파악하는 입장을 선택했으며 그 총체적 진행 과정을 넓은 의미에서 '모더니티 이벤트(現代性事件)'라고 칭하기로 했다.

이른바 '모더니티 이벤트'란 거시적 차원에서의 인류의 큰 변화를 가리키며, 거대한 시공의 척도 속에서 드러나는 격변의 총체를 가리킨다. 고대 사회의 완만한 발전과 결별하고 모든 방면에서 폭발적인 극렬한 변화가 출현했다. 이와 같은 인류의 거대한 변화의 총체가 바로 거시적인 모더니티 이벤트다. 구체적인 한 시대의 한 사건을 가리키는 것이 아니라 이미 발생했으며 또 발생 중에 있는 인류의 거대한 변화를 말한다. 본 연구과제는 후발국가의 현대화 과정에 대한 연구에 있어서 그 중점을 서양의 모더니티 모델에 대한 연구와 아시아 국가들에서의 이러한 모델의 연속과 변이에 대한 연구로부터 아시아와 후발국가들에서의 모더니티 이벤트에 대한 연구로 전향하며 아울러 총체로서의 모던의 진행 과정, 즉 모더니티 이벤트에 대한 연구로 전향한다. 여기서의 '이벤트(事件)'라고 함은 '모델'에 비해 총체성을 띤 개념이다. 간단히 말하자면, 인류가 현대에 진입한 이후의 격변은 생산력과 과학기술 수준의 향상이 완만히 진행되다가 갑작스럽게 약진하면서 조성된 인류의 거대한 변화다. 본 연구과제는 '이벤트'라는 이와 같은 개념에 대한 이해를 확장시켜 근 수백 년 동안의 이러한 격변 자체를 아울러 총체적으로 하나의 모더니티 이벤트로, 수백 년에 걸쳐 있는 하나의 단일

한 거대한 변화의 이벤트로 바라본다. 이러한 거대한 변화가 인류의 발전과정 속에서 돌출해 나올 수 있었던 까닭은 과학기술의 가속적 발전에 있는데, 여기에는 생산력의 급격한 상승과 생산도구의 눈부신 발달이 포함된다. 이는 기나긴 인류의 발전과정에서 봤을 때 가속도 그래 프상의 어마어마한 변곡점인 셈이다. 본 연구과제는 이러한 가속도상의 변곡점은 인류역사 상 초유의 변화로서 본질적 의의를 지닌다고 본다. 이러한 변곡점은 모더니티 이벤트를 하나의 단일한 총체로서 떼어내어 이해하고 파악할 때의 표지가 된다.

3. 현대화는 인류의 거대한 변화의 서막

'미래 시야'라는 전제의 성격을 띠는 사전 설정이자 거시적 시공의 척도를 갖는 시각을 가지고, 필자는 오늘날까지 발생한 모더니티 변혁을 하나의 단일한 사실로 간주하며, 전 인류가 이미 전지구화 단계에 도달한 현대화 과정을 미래의 더욱 큰 변화의 서막으로 여긴다. 인류의 거대한 변화의 가장 중요한 특징은 신속하고 맹렬한 교통망과 정보유통의 발전으로, 이는 전세계 각 지역의 사람들이 하나로 사고하는 것이 가능하도록 거대한 대뇌에 접속시켜 주고 있다. 그리고 현대사회에서 개인의 욕망이 풀어놓은 엄청난 양의 정신적 에너지는 전지구적 차원에서 새로운 것을 창조해내는 조류의 원동력이 되고 있다. 새로운 세기의 백 년 동안 인류가 자멸의 길로 치닫지만 않는다면 더욱 빠른 속도와 큰 규모의 거대변화가 반드시 일어날 것이다. 인류의 생존방식과 사회형태 모두에 더욱 놀라운 근본적 변화가 일어날 것이다. 이러한 거시적 시공 척도에서의 거대한 변화에 비한다면 최근 이 삼백 년 동안의 현대화 과정은 미래에 있을 어마어마한 변화의 서막일 뿐이라 하겠다. 프리모던, 모던, 포스트모던은 이 관점에서 보면 이러한 서막의 서로 다른 단계로서, 하나로 묶일 수 있고 하나의 총체로 간주될 수 있다.

거시적으로 보면, 인류의 한 종으로서의 진화과정도 복잡한 계통의 자기 발전과 변화라는 기본적인 규율을 보여준다. 어떤 계통 내부의 복잡성이 새로운 단계와 거대한 규모에 도달하게 되면 에너지와 정보의 소통과 취합은 이 계통에 의외의 격변을 일으킬 수 있다. 이러한 거대한 시공척도 속에서의 '등락' 현상은 우주의 생성과 생물 진화의 과정 속에서 끊임없이 '용출'했다. 본 과제가 특별히 제기하는 '인류의 거대한 변화'라는 것이 결국 어떤 식의 변화가 될는지는 예측하기 어렵다. 미래는 우연성으로 충만하기 때문이며 소동파의 시구에서처럼 "여산의 진면목을 알지 못함은 산중에 이 몸이 매어있는 까닭[不識廬山眞面目, 只緣身在此山中]"이다.

4. 연쇄 격변설

연쇄 격변은 모던 현상의 기본적 상태다. 현대화 과정의 시작은 장차 미래 인류에게 일어날 거대한 변화의 발단이다. 일련의 연쇄적인 격변이 그로부터 발동되고 점화되어 여러 지역, 영역, 층위로 전이되어서 같은 양태의 새로운 운동 상태를 격발했다. 피차호응하며 복잡하게 얽힌 입체적이고 폭발적인 네트워크가 형성되고 확산되어 최종적으로는 멈출 수 없는 속도로 돌진하는 가운데 전체 인류생존이 임계점에 근접해 들어가게 된다. 더욱 형상적으로 모더니티의 진행 과정을 묘사하기 위해 필자는 핵분열과 핵폭발의 발생과정을 차용할 수 있다고 본다. 이를 가지고 보다 개략적이고 구체적으로 설명해 볼 수 있을 것이다. 이론적 엄밀성을 가지고 이야기하자면 필자는 이러한 식의 비유가 정확하지 못한 부분도 있다는 것을 잘 안다. 이를테면 분열 중의 우라늄-235 원자핵은 모두가 같은 양태다. 하지만 모더니티의 연쇄적 격변 과정에서 시발 격변과 후발 격변의 관계는 매우 복잡하며 후발 격변 하나하나는 선발 격변과는 다른 양태를 보인다고 할 수 있다. 게다가 핵분열의 발생은 외래 중성자의 충격이 있어야 하지만 모더니티 진행 과정의 시작이 된 시발 격변은 여러 가지 요소들이 우연히 합치된 결과인데, 그 요소들은 대개 내부로부터 온 것으로 일종의 내발성 격변인 셈이다.

5. 격변 본체론

현대화 현상의 본질은 무엇인가 하는 점, 심지어는 그것의 본질이 존재하긴 하는가 하는 점은 학계에서 내내 논쟁이 그치지 않는 문제다. 가장 직관적이고 기본적인 방면을 두고 보자면, 현대화 현상은 인류사회가 근대 시기 이래로 겪어온 바 부단히 가속화하고 있으며 도무지 통제되지 않는 전방위적인 변화운동의 과정이다. 현대세계와 고대세계 사이에는 사회구조와 생활양태, 그리고 정신층위에서 다중의 단절이 일어났다. 격변은 지극히 복잡하며 멈춰질 수 없고 예측할 수 없는, 그리고 변화와 위험이 공존하는 현대화 현상의 총체적 추세이자 특징이다. 그것은 인류역사상 미증유의 극렬한 정도로 진행되고 있는데, 이러한 세계적 성격의 격변이 바로 현대화 현상의 본질인 것이다.

본체와 서술의 관계를 두고 봤을 때, 기왕의 연구 성과에 근거해 아래와 같은 세 가지 범주로 대응시켜 살펴 볼 수 있다. 첫째는 역사에 대한 서술로, 이는 역사 본체에 대응하는 것이며, 이미 발생한 역사적 사실이라는 본체에 대한 해석과 서술이라고 하겠다. 둘째는 모더니티의 구조로, 모더니티 이벤트에 대응하는 것이며, 이미 발생한 그리고 지금 진행되고 있는 사실

자체에 대해 서술을 진행함으로써 모더니티 구조를 논술할 틀을 만들어낼 수 있다. 세 번째는 격변 연구로, 격변 본체에 대응하는 것이다. 일반적으로는 격변을 모더니티 이벤트 자체에 대한 일종의 묘사라고만 여긴다. 필자가 내내 주장하는 바는, 격변이란 일종의 모더니티의 구조로서 그것을 가지고 모더니티 이벤트라는 본체를 설명하고 해석하고 서술하는 데 쓸 수 있을 뿐 아니라, 격변은 현대화 현상의 본체 그 자체라는 점이다. 모더니티 연구의 중점 역시 격변 자체에 대한 연구로 전환되고 있다. 작금의 상황을 보면, 모더니티의 진행 과정은 전 인류에게 있어 돌이킬 수 없는 총체적 추세가 되었는데, 그것은 침략성과 전이-확산성, 그리고 시범성(示範性)의 특징을 보인다. 시공의 차이는 인류가 피할 수 없는 조건이다. 시공의 차이는 전지구적 모더니티 진행 과정에서 수준과 진도의 불균등한 상태가 노정되게끔 했다. 다만 모두 공통적으로 부인할 길 없이 격변이라는 이 본체를 지향하고 있다.

6. 시발 모더니티 격변과 후발 모더니티 격변

넓게 봤을 때, 모더니티 이벤트의 시발 기점은 과학기술과 생산력의 맹렬한 상승을 표지로 삼으며, 정치·경제·문화 등 사회 여러 층위의 거대한 변동을 동시에 혹은 앞뒤로 동반하기도 한다. 필자는 구미를 대표로 하는 선진국가에서의 모더니티 전개를 모더니티의 시발[原發] 격변이라고 하고, 후발국가에서 막 발생하고 있는 격변을 후발[繼發] 모더니티 격변이라고 표현한다. '시발-후발'이라는 범주는 모더니티 격변의 기본적 구조를 개괄하고 있다. 이는 시발 구조가 갖는 기본적 특징의 중요성과 시발과 후발 사이의 일정정도 상관성, 유사성, 연속성을 부각시킨다. 동시에 시발과 후발의 같지 않음 역시 강조한다. 시발과 후발 사이에는, 원자핵 분열시의 정보와 에너지의 전이 및 점화라는 개념을 빌려와 설명하자면, 일종의 연쇄 격변의 관계로 볼 수 있다. '시발[原發]-후발[繼發]' 그리고 '선발-후발'이라고 했을 때의 의미는 매우 가깝고 맥락 속에서 종종 호환되지만 약간의 차이도 가지고 있다. '시발-후발'이라고 하면 시간적 선후를 표현하는 동시에 세계적 범위에서 구미 모더니티 모델이 갖는 계시적 모범작용에 대한 특별한 중시와 그것이 전지구적 차원의 교류에서 통용되는 게임의 규칙에 기초를 놓았다는 데 대한 승인을 포함하고 있기도 하다.[1]

1 [역주] 원저에서는 설명하고 있는 바와 같이 시간적 선후 이상의 의미를 강조하기 위해 '原發-繼發'의 술어 쌍을 사용한다. '원발'보다는 '시발'이 한국어 술어로는 적당하다고 판단해 이를 대응시켜 사용했고, '계발'이 원래의 것을 '이어서'라는 의미가 강조되고 있기는 하지만 한국어에서는 사용하지 않는 단어이기 때문에 아쉬운 대로 '후발'로 대신하기로 했다. '후발'이 단순히 시간적으로 뒤에 나타난 것이 아니라 선행하는 시발의 것과 연계되어 나타난 것이라는 의미를 내포한다는 점을 확인해 둔다.

'미래 시야'라는 전제 성격의 시각을 가지고 미래로까지 이어져 있는 인류 현대문명의 발전과정을 대했을 때, 구미사회를 주류형태로 하는 요 수백 년 동안의 역사는 미래의 거대한 변화의 서막일 따름임을 알게 된다. 서막을 이루는 각각의 단계와 서로 다른 지역들 간에 존재하는 차이의 경우, 그 의미의 낙차라는 것 역시도 총체적인 격변의 본체 앞에서는 크게 축소되거나 소실되어 버린다. 미래의 큰 변화에 대한 작용이라는 면에서의 의의는, 시발 모더니티나 후발 모더니티나 거대한 시공척도의 거시적 각도에서 봤을 때 동등하게 중시할 만한 가치가 있는 것이다. 본 연구과제는 모더니티 이벤트 총체에 관심의 중점을 두며, 시발 모더니티와 후발 모더니티의 낙차를 축소해 동등한 가치를 갖는 것으로 본다. 이로부터 선발과 후발의 차이, 서로 다른 지역의 국부적 성격에 대한 판단과 분별을 초월해 모더니티 이벤트 전체를 보다 본질적으로 파악하고자 하며, 현대화 현상의 심층구조와 작동기제를 파악하고자 한다.

7. 이식과 대응의 등치

본 연구과제는 후발 모더니티의 가치와 의의를 특별히 중요하게 본다. 특히 미래에 인류에게 일어날 거대한 변화를 시야에 두었을 때 선발과 후발의 의의상 낙차는 축소되며, 모더니티 이벤트의 총체적 격변으로 통합된다고 했을 때 동등하게 중요하게 취급될 만하다고 본다. 이는 첫 번째 층차에서의 등치이다. 다시 말해 거시적 척도상에서의 선발과 후발의 등치이다. 두 번째 층차에서의 등치는 이렇다. 후발지역 내에서, 이식된 모더니티 외에, 후발 모더니티 가운데에서 변용되고 대응하는 부분이 시발 모더니티의 표준에 완전히 부합하지 않는다고 해서 결코 의의를 잃지 않으며, 심지어 어느 정도 창의성을 가질 수 있음에 따라 이식된 모더니티와 등치되기도 한다. 기왕의 모더니티 연구에서 대응적 성격의 모더니티는 종종 홀시되거나 배제되었는데, 기실 대응적 성격의 모더니티야말로 후발지역의 경우에서 연구 가치와 창조적 가치가 가장 높은 부분이다. 그렇기 때문에 본 과제의 입장에서는 후발 모더니티 가운데 대응적 측면이 갖는 저항적 전략으로서의 의의를 거듭 강조할 만하다고 본다. 특히 모더니티 이벤트의 전이 과정에서 나타나는 민족적 특성의 작용과 의의에 대해 주의할 필요가 있다. 모더니티 격변은 전이되는 과정에서 후발국가의 민족전통에 의해 격발된 변이와 조우하거나 심지어는 저항에 부딪히게 되는데, 이처럼 이식된 모더니티의 계발과 격려하에서 이루어진 창의성과 자주성을 갖는 전략적 행위는 종종 본토의 이익과 문화전통에 대한 자각적 보호를 지향한다. 그것은 민족적, 지역적, 문화적 색채가 대단히 짙으며 모더니티의

풍부한 가능성을 발굴해내는 데 없어서는 안 될 작용을 한다. 또한 문화생태의 다양성에 대한 탐색에 유익하며 인류 발전의 모델과 발전경로의 잠재적 가능성에 대한 다각도의 탐색에도 유익하다. 지역의 문화전통이 본토에 입각한 자주적이며 창의적인 전환의 길을 걷도록 한다는 데에도 중대한 의의가 있다. 여기에서 충분히 중시할 필요가 있는 것은 선발지역 모던 전환의 정반 양방면의 경험이 참작될 수 있다고는 하지만 그럼에도 후발지역의 현대화는 각종 착오를 범하기 마련이며 에두른 길을 가게 되고 참담한 대가를 치르기도 한다는 점이다. 이식과 대응은 적합하게 이루어질 수도 적합하지 않게 이루어질 수도 있기 때문에 어느 경우건 역사의 검증을 거치는 수밖에 없다. 다만 더욱 거시적인 시야를 가지고 보면, 민족성은 상당한 정도로 이와 같은 변이와 저항 속에 체현되면서 모더니티의 한 중요한 구성부분이 된다는 점을 알게 된다. '자각'의 가치와 중요성 역시 바로 그 속에서 드러난다.

8. 후발 모더니티의 표지로서의 '자각'

'자각'이라는 말은 여러 가지 층위와 범위에 응용될 수 있을 것이다. 자각은 무엇보다도 특정 주체, 즉 인간을 필요로 한다. 동시에 인식의 대상을 필요로 하는데, 이 대상은 각양각색일 수 있으며 다른 층위와 범위에 속할 수 있다. 자각이란 바로 이 주체와 대상 사이의 관계를 가리킨다. 만약 이 대상이 중국문화이고 주체가 중국인이라고 한다면, 그 사이의 관계란 일종의 '스스로에 대해 정확히 아는' 것이라고 할 수 있겠으며 페이샤오퉁[費孝通]이 이야기한 바 '문화적 자각'이다.[2] 본 과제에서 특별히 '자각'이라고 했을 때는 모던 격변을 배경으로 하는 심리구조의 변화를 가리킨다.

시발 모더니티 격변의 기원은 지리, 과학기술, 사회, 관념 등 여러 방면의 요소들이 우연히 합류했던 데 있으며 후발 모더니티 격변의 시작은 외부로부터의 힘과 요인의 전이 및 점화에서 비롯되었다. 전자는 내발적(內發的)이며 후자는 외발적(外發的)이다. 전자의 경우, 우연히 합류한 여러 요소 가운데에서 '인간'의 각성이나 이성주의 등과 같은 관념적 요소들, 즉 자신에 대한 인간의 자각은 모던 격변의 내발성에 있어서 필요조건이었다. 그것은 수백 년의 통시적 발전 가운데에서 역사적으로 작용했다. 후자의 경우, 전이와 점화가 이루어지는 가운데 후속적으로 발동된 지식 엘리트들의 '자각'이 역시 격변 중의 관념적 요소이자 필요조건이었다. 하지만 이는 외래적 성격을 띠며 비교적 짧은 수십 년에 걸친 횡적 이식을 통해 공시적으로

2 『費孝通論文化與文化自覺』, 北京 : 群言出版社, 2007, p.190 참조.

작용했다. 단기간 내에 이식되어 들어온 각양각색의 모더니티 요소들은 어느 것 하나 후발지역에서 만들어진 것이 아니었다. 다만 지식 엘리트의 대응적 전략과 본토 상황에 입각한 관련 실천만이 상대적으로 독창성을 띠었다. 전이되어 들어온 다원적이며 혼잡한 공시적 국면을 마주하고서 이루어진 '자각'적인 전략적 성격의 선택은 동서고금 관계에 대한 이해와 파악에 기초를 두고 있었으며, 거대한 모순의 장력 가운데에서 구국과 부강을 추구하는 가운데 이루어졌다. 그러므로 후발지역의 모더니티 격변 가운데 지식 엘리트의 전략적 선택이야말로 변혁의 실천을 추진하는 중추가 되었으며 그렇기 때문에 전제로서의 모더니티의 '자각'은 바로 후발 모더니티의 표지가 된다.

모더니티의 연쇄적 격변이 전이되는 과정 속에서 가장 관건이 되는 것은 정보의 전이와 압력의 전이다. 중국을 예로 들면, 각종 계몽사상의 전래는 정보의 전이에 해당하며 아편전쟁을 비롯한 열강의 침입은 압력의 전이에 해당한다. 이 밖에도 상품의 수입과 자본의 유통과 인원의 유동 등등이 있을 것이다. 십분 복잡한 전이의 단계들과 통로 중에서 지식 엘리트는 후발지역의 모더니티가 형성되고 발전하는 데 중요한 작용을 한다. 그들은 정보의 가장 앞선 접수자이며 가장 앞선 전파자이기도 하다. 압력에 민감한 수용체이며 동시에 압력에 대해 판단하고 전략적 사고를 진행하는 선구자이기도 하다. 지식 엘리트가 모더니티의 '자각'에 기초해 행하는 대응적인 전략적 선택은 그것이 전면적 서구화론이든 국수주의든 모두 격변의 전이에 대한 대응의 결과이며, 이로써 후발지역에서의 모더니티에 대한 자각과 시발 모더니티 격변 사이에 직접적 관계가 건립됨에 따라 모두 함께 큰 척도의 시공 속에서 진행되는 모더니티 이벤트의 구성 부분이 된다.

9. '자각'의 위치와 구조

시발 모더니티 격변과 후발 모더니티 격변에는 모두 내부의 '자각'이 있다. 시발 모더니티 격변의 구조 내부의 관념 층위(심미적 모더니티)와 사회 층위(사회적 모더니티) 사이에는 종적 상호연동이 존재하며 선발지역 내의 '자각'은 이와 같은 종적 상호연동의 가운데 위치한다. 후발 모더니티 격변의 구조 내부에도 마찬가지로 관념 층위(이식과 대응)와 사회 층위(이식과 변이)라는 종적 상호연동이 존재하며 그 가운데에 또한 '자각'이라는 관건적 고리가 놓여 있다. 양자 모두 지역적 구조 내부의 '자각'이다. 이러한 '자각'의 주체는 모두 지식 엘리트로, 이들은 내부 구조의 변혁과 문제점들에 대해 반성하고 반영하며 선택하는데, 이를 일반적 의미에서의 '모더니티 자각'이라고 할 수 있겠다. 그런데, 본 연구과제에서 강조해 제

시하고자 하는 바는 또 다른 종류의 특별한 '자각'인바, 시발 모더니티 격변으로부터 후발 모더니티 격변으로의 전이 과정 중에 서로 다른 지역 간의 대조 속에 이루어지는 반성을 특징으로 하는 '모더니티 자각'이다. 이러한 '자각'은 선발지역으로부터 후발지역으로 이루어지는 정보와 에너지의 전이에 대량으로 존재하며 선발지역으로부터 후발지역으로의 모더니티 이벤트의 횡적 전이와 점화의 과정에 있는 특유의 현상이다. 이러한 '자각'은 시발 모더니티 격변에 의해 야기되어 후발지역에서 작용을 일으키는데, 그렇게 해서 이루어지는 새로운 격변의 점화는 연쇄적 격변의 과정 중 가장 관건적인 고리를 이룬다. 이러한 특별한 '자각'은 외부로부터 촉발된 모더니티 격변에 대한 감지에서 시작되며 그 주체는 후발지역의 지식 엘리트가 된다.

후발지역 지식 엘리트의 '자각'은 일종의 모더니티의 태도라고 할 수 있다. 다른 역사적 시기에 이루어진 지식인의 자각과는 다르게 이러한 '자각'은 시발 모더니티라는 참조체계와 직접 관련이 있고, 문예부흥 이래로의 주체의 각성 및 이성적 반성과 연관되며, 군권의 해체 그리고 '신은 죽었다'는 선언과도 관련이 있다. 또한 현대의 시공관념의 극렬한 변동과 연관되며 동시에 자기 민족의 문화전통을 지키고 구국과 생존을 추구한다는 민족의식과도 관련 있다. 이와 같은 '자각' 가운데에는 모더니티 격변에 대한 감지, 대응전략의 선택, 실천행위의 조절, 입장과 신분상의 정체성 구성 등이 포함된다. 현대 중국에서 이와 같은 특별한 '자각'은 '구국과 부강'이라는 대목표와 실천적 목표상의 다양한 전략을 구성해 냈다.

후발 모더니티 격변 중에 사회 엘리트의 '자각'은 후발 격변이 점화되어 진일보 발전하고 변화하는 데 있어 관건적 고리를 이룬다. '자각'은 의식주체의 심리적 활동의 과정으로 그 자체의 구조를 가지고 있다. '자각'은 무엇보다도 지식 엘리트 개체의 '자각'으로 나타나다가 선전과 연계를 통해 집단의 '자각'을 형성하며, 사회단체와 당파적 활동을 통해 계급적 '자각'을 이루게 되고, 최종적으로는 정치적 수단을 통해 국가의지로 강화되기에 이른다.

10. 전이, 점화, 변용

전이란 시발 모더니티 격변 가운데에서 급속히 증가한 정보와 에너지가 부단히 밖으로 넘쳐나가 전쟁과 무역, 그리고 지식 엘리트에 의한 전송 등을 거쳐 후발 지역으로 전파되어 그 지역의 문화환경과 사회조건과 부딪히고 상호연동하며 사회의 변혁을 촉발하고 선발로부터 후발로의 연쇄적 격변을 형성하는 것을 말한다. 인류의 부단한 모던 진행 과정 가운데 전이와 점화의 운동은 단방향의 선형 궤적만을 그려오지는 않았으며 시종 복잡한 상호역행성이

존재했다. 다만 선발지역으로부터 후발지역으로의 전이, 강국으로부터 약소국으로의 무역수출, 선진 지역으로부터 낙후 지역으로의 전이가 언제나 주류를 이루기는 했다. 무력침략과 문화식민, 그리고 선진문물을 배우기 위한 유학은 모두 정보와 에너지가 높은 위상으로부터 낮은 위상으로 전이되는 방식이었으며 격변이 전이되는 방식이기도 했다. 시발과 후발 사이는, 그리고 후발(새로운 시발)과 후후발(새로운 후발, 繼繼發)의 사이는 일종의 횡적 전이가 이루어지는 관계였다. 횡적 전이와 이식의 과정 속에서 선발지역의 사회(제도)와 관념(의식) 양대 층위 사이의 종적 상호연동 관계가 함께 이식되기도 했다. 그렇지만 그것들이 원래의 구조 속에서 이루고 있던 서로 의존하고 제약하는 관계는 새로운 지역의 문화계통과 사회적 메커니즘으로 진입한 뒤에 반드시 각종 현지 요소와 변수에 의해 복잡한 변이를 거칠 수밖에 없었다. 단, 그 두 층위의 구분은 여전히 존재하며 후발지역의 종적 구조의 두 층위와 얽히어 복잡한 국면을 이루게 된다.

시발 모더니티 구조 속의 정보와 에너지가 후발지역으로 전이되면 후발지역의 환경조건 및 문화전통과 필연적으로 부딪히고 상호연동하게 된다. 동경하고 환영하며 전면적으로 수용할 수도 있다. 또한 저지하고 항거하며 자기를 지키려고 할 수도 있다. 더욱 널리 보이는 태도는 받아들여 융합하는 전략을 택하는 것으로, 이는 후발지역이 외래문화에 직면해 가장 취하기 쉬운 방법이다. 개괄해 이야기하자면, 융합과 변이라고 할 수 있겠다. 환영, 저항, 융합, 변이. 이를 간략히 '변용[融異]'이라고 칭할 수 있겠다.

모더니티 이벤트의 전이 과정 중에 정보를 받아들이고 정보를 전달하는 주체는 지식 엘리트다. 후발지역의 지식 엘리트는 거대한 외래 압력을 감지하고 나아가 외래 정보를 접수한 뒤, 종래의 관념과 전통사회에 대해 반성하고 자신의 처지와 현실조건에 대해 판단한다. 나아가 외래 압력과 정보에 대응하는 개혁방안을 제시하며 그것을 실시코자 한다. 새로운 관념과 새로운 주장이 전파된다. 개량과 혁명이 기획되고 발동되어 전체 사회의 거대한 변혁에 불이 붙게 된다.

이른바 '점화'란 지식 엘리트의 자각적인 제창과 주도적인 전파에 따라 연쇄적으로 격발되는 대규모의 대응행위를 가리킨다. 엘리트층의 '자각'은 이러한 연쇄적 반응 속에서 관건적인 능동작용과 격발작용을 일으킨다. 이는 연이은 후속행동의 발단이며, 후발지역의 모더니티 이벤트는 바로 이로부터 전면적으로 전개되기에 이른다.

11. 서양 모더니티 구조의 우연성

서양의 시발 모더니티의 구조가 가지고 있는 기본 원칙의 보편성은 확실히 전인류의 공통성을 체현하고 있다. 이는 본 연구과제가 특별히 인정하며 중시하는 논의의 기점이다. 이와 같은 보편성은 오늘날 전지구적 일체화가 기대고 있는 게임 법칙의 기본적 구성 부분이다. 다만, 인류문명의 자연적 진화라는 견지에서 보면 모던이 반드시 서양에서 우선 출현해야 했던 명확한 논리 같은 것은 발견되지 않는다. 서양에서 모던이 먼저 출현한 것은 각 방면의 요소들이 적시에 우연히 합류함으로써 그렇게 된 것이다. 이러한 우연성에 대해 승인하고 연구하는 것 역시 똑같이 중요하며 중시되어야 마땅하다. 이는 서양세계가 필연적으로 인류문명의 중심이자 목적이라고 표명하지 않음을 의미하며, 서양의 모더니티 구조를 세계 인류가 그대로 따라야 할 본보기라고 설명할 수 없음을 의미한다. 이런 의미에서 서양의 모더니티 구조가 보편적 적용가능성을 가진다고 했을 때에는, 그것이 분명 일종의 규범적 성격을 띠며 뒤에 오는 이가 배우고 따라야 할 본보기로서의 효용이 있는 반면, 동시에 또한 뒤따르는 경험과 사실에 의해 조정되고 수정될 수 있으며 심지어는 어느 정도로는 폐기되거나 초월될 수 있다는 것을 의미한다.

이삼백 년 이래로의 갈수록 빨라지는 발전은 점점 더 많아지는 창조적 발명에 기대고 있으며 또한 개인 욕망의 해방에 기대고 있다. 그리고 그 밖에 여러 가지 복잡한 지리적·사회적·관념적 요소에 기대고 있는데, 이 모두는 하나의 우연한 구조로 조합된다. 이와 같이 우연한 조합으로 형성된 모더니티 격변은 만약 유럽에서 발생하지 않았다면 얼마 있지 않아 세계 다른 곳에서 발생했을 텐데, 그 원인과 동력은 다른 식의 조합을 보여주었을 것이다.

본 연구과제는 인류의 거대한 변혁이 어느 때 어느 장소에서 어떤 방식으로 시작되었는가 하는 점은 일종의 우연이라고 본다. 그렇지만 인류의 발전이 어떤 단계에 도달한 후 돌연 가속화하는 변곡점이 출현하며 이로부터 전면적인 거대한 변화가 초래된다는 점은 일종의 필연이라고 본다.

12. 대응 중의 전략적 방안의 선택

아편전쟁을 기점으로 해서 모더니티 격변은 거대한 압력으로 중국을 향해 전이되었다. 중국은 서양의 현대화 역량의 강한 충격을 받아 점차 자각적인 반응을 하게 되었다. 군사와 경제 층위에서부터 정치체제의 층위 그리고 문화교육과 가치관념의 층위에서 대응을 해갔다.

지식 엘리트가 양무운동을 통해 자강을 추구한 것은 작은 범위 내에서의 '자각'이었으며 그 대응전략은 기술적 층위에 국한되어 있었다. 무술변법에 이르러 제도상의 변혁을 시작했으며, '5·4 신문화운동'에 이르면 큰 범위의 '자각'이자 전면적 대응이 이루어진다. 이러한 대응은 구국과 생존을 위한 사회개혁을 목표로 하고 있었으며, 깊고 전면적으로 모더니티 문제를 다루어 '과학'과 '민주'를 핵심으로 삼아 전 인민을 대상으로 하는 계몽운동을 전개하여 이후 중국을 석권하게 되는 혁명운동의 도화선이 되었고, 각종 전략적 행동들이 모두 여기에서 발단하여 연이어 발동되었다. 엘리트층의 '자각'은 이러한 연쇄반응에서 관건이 되는 능동적인 격발작용을 했으며, 후발지역인 중국에서의 모더니티 이벤트는 바로 이로부터 전면적으로 전개되기에 이른다. 이때, 미술은 전체 사회변혁의 한 부분이 됨으로서 비로소 진정으로 현대 문화의 시야 속으로 들어오게 된다. 전면적 서구화를 주장했건 전통수호를 주장했건, 중국과 서양의 결합을 강조했건, 대중지향을 강조했건 일련의 구호의 제기는 모두 중국 미술의 출로 문제와 관련된 창작자와 이론가들의 '자각'과 전략적 대응을 나타내고 있다.

실제 정황 속에서 '자각'의 깊이와 각도는 매우 달랐고 그에 따른 전략적 대응의 선택 역시도 사람과 사건 그리고 조건에 따라 상이했다. 같은 자극과 동인이 완전히 상반되는 결과를 이끌기도 했다. 각종 서로 다른 대응전략 간에는 복잡한 상호연동 관계가 형성되었으며 심지어는 대립하기도 하고 흥성과 소멸이 교차되면서 이로부터 다시 새로운 국면을 열어가기도 했다. 중국에서 '자각'의 결과는 단일한 판단과 선택의 도출이 아니었으며 다종의 서로 다른 판단과 선택을 이끌었다. 바로 이러한 다종의 전략적 지향이 조합되어 형성된 복잡한 구조가 중국 특유의 후발 모더니티 콘텍스트가 되었다. 이와 같은 후발 구조는 시발 구조와 크게 다른 것이지만 시간의 추이와 함께 양자는 인류의 거대한 변혁의 큰 배경 속으로 통합될 것이다. 이러한 착종되고 복잡한 동태의 광경 속에서 간단히 진보-보수, 정면-반면, 긍정적-부정적, 호-불호와 같은 이분법으로 판단하는 것으로는 크게 부족하다. 본 연구과제는 무엇보다도 쉽게 가치판단을 하지 않겠다는 입장을 취한다. 그리고 구체적인 인간과 사건을 더 큰 척도의 인과 사슬 속에 두고 고찰하며 이러한 인과 사슬 또는 인과의 그물을 모더니티 이벤트의 거대한 배경 가운데 두고 그 속에서의 상대적 관계들과 변화와 진전의 계기들을 관찰한다.

13. 전략적 방안으로서 '4대 주의'

중국의 지식인들과 예술가들은 곡절 많은 모더니티의 구축 과정에서 현실의 위기국면과 시대적 요구 그리고 이식된 서양의 시발 요소에 대한 능동적 이해와 이성적 반응(수용, 저항,

융화, 개조 등)을 통해 중국미술의 변혁과 체질 강화를 위한 각종 전략 방안을 제시했다. '자각'을 표지로 하여 스스로의 담론체계와 주의주장을 형성한 것이다. 중국에서 예술 영역에서의 모더니티 논술은 캉유웨이[康有爲]와 천두슈[陳獨秀]에서 시작되었다. 그들은 예술가는 아니었지만 가장 앞서 개혁방안을 제출하고 이끌었다. 캉유웨이와 천두슈의 인도에 따라, 예술과 사회 역사 사이의 긴밀한 관계 그리고 예술의 현실적 효용에 대한 '자각'에서 출발해, 지식 엘리트들은 중국미술의 변혁과 체질강화에 관한 여러 가지 전략을 제시했다. 우리는 '자각' 이후의 전략적 선택에서 출발해서 20세기 중국미술사를 네 갈래 가닥으로 정리해 보았다. 즉, '전통주의', '융합주의', '대중주의', 그리고 '서구주의'이다. 이들은 예술발전의 노선이자 창작의 지침이며 사회적 행동과 실천이기도 하다. 이들은 공히 중국미술의 모더니즘을 구성하며 중국미술의 모더니티 격변과 전환의 유력한 표현이기도 하다.

14. 통시적 발전과 공시적 병존

서양의 고전주의에서 낭만주의를 거쳐 인상파에 이르기까지, 그리고 후기인상파에서 모더니즘에 이르기까지, 마르셀 뒤샹에서 개념적 설치미술의 성행에 이르기까지, 그리고 팝아트에서 동시대 예술의 콜라주에 이르기까지, 서양미술의 모더니티 전환은 이삼백 년에 이르는 시간에 걸친 통시적인 진화발전의 과정을 거쳐 왔다. 20세기 초기에 유학생을 통해 상술한 진화과정의 편린들이 중국에 들어오기 시작한 이래로 중국 본토문화와 충돌하고 상호연동하는 가운데 첫 번째 개방이 가져온 공시적 병존의 국면이 펼쳐졌다. '4대 주의'가 이로부터 부침하게 되었다. 1980년대 이래의 두 번째 개방은 더욱 전형적인 공시적 병존 국면을 펼쳐 보였다. 고전적 리얼리즘, 다다이즘, 신문인화, 향토풍정, 정치 팝, 개념과 상징, 각종 설치예술과 행위예술, 추상회화, 표현적이고 사의적(寫意的)인 유화, 신(新)산수화와 신화조화 등이 다원병존 하는 또는 화이부동 하는 무성한 생태계가 조성되었다. 이는 수백 년의 시간을 경과한 시발 모더니티 전환이 후발지역으로 단시간 내에 전이되고 확산되면서 나타난 필연적인 정황이며 시발 모더니티가 후발로 전이되면서 나타난 변이이기도 하다. 그리고 후발 모더니티와 시발 모더니티 간의 가장 기본적인 구조적 차이가 드러난 것이기도 하다.

15. 전지구적 실험과 보편가치

보편가치라면 응당 전 인류가 공동으로 추구하는 가치방향이어야 한다. 서로 다른 지역의

문명사에서 공동의 가치와 공동의 이상에 대한 사회 엘리트의 탐구와 논증(예를 들면 불교의 자비, 유교의 인, 그리스도교의 사랑 등)을 찾아볼 수 있다. 이들은 관념 층위에서의 다양한 운동양태의 이성적 자각과정을 드러낸다. 이와 같은 공동의 이상과 가치가 사회적 실천 중에 어떻게 구현되고 검증되는지를 알기 위해서는 현실 층위에서의 전략적 실천과 사회적 개혁을 살펴봐야 한다. 양자를 합하게 되면, 거대한 시공의 시야 속으로 인류 진화사의 끊임없는 시행착오가 들어오게 될 것이다.

총체적인 모더니티 진행 과정 속에서 정보의 전지구화야말로 전지구적 차원의 격변을 조성한 촉진제라고 할 수 있다. 그리고 근대 이래로 공업국가의 군사력과 경제력의 확장은 격변이 전이되는 중요한 경로였다. 전지구적 차원의 이익 다툼과 대국의 흥망은 지역 정치에 큰 풍파와 변란을 몰고 왔다. 각종 정치학설, 국가이익의 경쟁, 지도자의 역할, 국력의 강약, 이런 다양한 요소들이 조합되어 세계는 역량이 겨루어지고 사회적 실험이 행해지는 큰 무대가 되었다. 그곳은 기회, 위험, 성패, 선택, 우연성으로 충만했다. 두 차례의 세계대전, 지구 전역에 걸친 식민침략과 반식민투쟁, 냉전과 소련의 해체를 거치는 등, 지금까지의 이백 년은 곡절 많은 여정이었다. 그렇지만 만약 더욱 큰 시공 범위에 두고 본다면, 그것은 다만 인류 미래의 거대한 변화의 서막 중에 거쳤던 대규모의 시행착오였을 뿐이라고 여겨질 것이다. 그리고 국가와 민족의 흥망성쇠, 지역 정치의 변천, 강대국 사이의 주도권의 교체 등은 전지구적 범위 내의 시행착오 가득한 실험에 대한 현실의 평가와 판단의 결과라고 할 수 있겠다.

계몽운동을 사상적 표지로 하고, 프랑스 대혁명과 러시아 10월 혁명을 정치적 표지로 하며, 공업화와 자유시장 또는 계획시장을 경제적 표지로 하는 사회적 생존의 품질 및 양식과 관련된 '모던 구조'는 상술한 역정 중에 끊임없는 디버깅(오류정정)을 통한 자아갱신의 과정을 거쳤다. 학자들은 사회의 공의와 자유의 질서 그리고 욕망하는 개체 등 모더니티의 기본 설정을 조정하고 그에 관한 논의를 심화했다. 사상이론계의 논쟁과 반성은 정치, 경제, 문화 등 각 방면에서의 실천의 득실과 경험의 총결을 통해 계몽사상을 계승한 이성에 대한 신앙, 인권에 대한 존중, 자유에 대한 숭상, 민주법제의 건설, 과학과 창의에 대한 지원 등 모더니티의 가장 기본적인 원칙들은 응축되어 인류 역사상의 공동 이상 및 공동 소구(訴求)와 일치하는 모더니티 콘텍스트 중의 보편가치를 이루게 되었다. 아울러 이는 국제적인 게임 규칙의 이념적 기초가 되었다. 이러한 보편가치가 후발지역으로 전이되고 확산되는 과정 중에 서로 다른 문화적 조건과 결합하면서 다른 면모를 드러내어 보이기도 하고 후발지역의 전통의 기초 위에서 새로운 공동가치를 논증하고 건설하는 과정을 격발하기도 하면서 미래 전지구적 보편가치의 새로운 구성 부분을 이루게 된다.

16. 회화 발전의 자율성

성숙한 문화전통은 일종의 생명체와 같다. 그것은 스스로 체계를 구성하며 상대적으로 엄밀한 조직구조와 특수한 성장의 궤적을 가지고 있다. 그리고 그에 상응하는 자기보호 및 자기갱신의 능력을 갖고 있다. 중국 문화전통의 구조는 착종과 복잡성을 보이는데, 여기서 그 자율성이 드러난다. 세계의 여타 문화 역시 마찬가지다.

일종의 문화생명체라고 할 만한 것이 일단 비교적 복잡한 내부 구조를 형성하고 자율적인 발전과정에 들어서게 되면 그것을 길러낸 환경은 그것의 객체로 전환되며 여타 문화생명체는 그것의 이체(異體)가 된다. 그리고 탄생─성장─성숙─노쇠─해체/변이의 생명과정을 거치게 된다. 이와 같은 역정 중에 파괴적인 외래 요인에 의해 없어지지 않는다면 그 자체의 자율성은 연속성을 가질 수 있다. 어떤 문화의 발전과 변화는 무엇보다도 그 자체의 자율성에 의해 결정되며 그다음으로는 객체의 조건과 영향에 의해 정해진다. 그리고 그다음으로는 이체의 자극에 의해 정해지는 부분이 있다. 자체의 자율성은 내부의 동인이며 객체와 이체의 영향은 외부의 동인이다. 모든 문화전통의 진화는 내부 요인과 외부 요인의 상호작용의 결과다. 생명체의 연속에는 외래 에너지와 양분의 흡수가 필요하며 따라서 일정 정도의 개방성은 필수적이다. 동시에 생명체는 또한 일정정도 폐쇄성을 필요로 한다. 자기보호를 위한 경계가 있어야 스스로의 해체를 막아낼 수 있다. 개방성과 폐쇄성이 대립적 통일을 이룰 때에 비로소 종의 생존과 진화가 보장된다. 고급문화일수록 내부구조는 복잡하고 정밀하며 내핵은 견고하고 안정적이다. 이 내핵으로부터 서로 다른 하위계통이 탄생하며 각 하위계통은 연계되어 있는 동시에 서로를 제약하면서 복잡한 구조를 갖는 독립적인 체계가 형성되는 것이다. 중국문화는 이처럼 복잡하고 방대한 체계며 미술은 그중의 한 하위계통이다. 그리고 그 밑으로 또 여러 층의 분기한 계통들이 위치한다. 하위계통으로서의 중국미술은 그 자체 또한 복잡한 내부구조를 갖고 있는데, 종적으로 깊이 뻗어내려 있기도 하며 횡적인 망의 형태로 교차하며 분포하기도 한다. 이 계통의 자율성은 자체의 구조와 진화의 형태가 여타 계통과는 구별되는 특성과 차별성을 갖도록 해준다. 어떤 계통의 구조적 특징과 진화상의 특징에 대한 변별과 판정은 반드시 다른 계통과의 비교 속에서 진행되어야 함을 지적해 둔다.

17. 신운, 의경, 격조의 3단계설

중국전통회화사 전반을 살펴봤을 때, '신운(神韻)', '의경(意境)', '격조(格調)'라는 세 가

지 심미적 범주를 가지고 중국화에 관한 가치판단의 핵심개념이 진화해 온 단계를 개략적으로 설명할 수 있다고 본다.

　인물화는 중국회화에서 가장 오래된 장르다. 고개지(顧愷之)에서부터 '이형사신(以形寫神)'을 강조하기 시작했는데, 인물의 모습에 대한 묘사를 통해 대상에 내재하는 정신과 기운을 표현한다는 것이다. 이 단계에서는 인물을 주요 제재로 삼았으며 '신운'이 평가의 중심이었다. 중국회화가 산수를 주요 제재로 하는 단계로 발전하면서 '의경'이 기본적 가치중심이 되었다. 이는 창작주체와 객관자연 간의 상호연동 관계를 더 많이 체현한 것으로, 정서와 물경(物景)의 교류와 융합에 중점을 둔다. '격조'는 중국의 문인화가 한 걸음 더 심화발전 하여 필묵이 진일보 독립하고 주요 제재가 대사의(大寫意) — 화훼화(花卉畫)로 바뀌어 감에 따라 구성되기 시작한 가치평가의 표준으로, 주로 창작주체와 형식언어의 대응관계를 문제 삼는다. 다시 말해, 작자의 문화적 수양과 독립적 인격 그리고 정신적 경계를 필묵 언어를 통해 직접 드러내는 것을 추구하는 것이다.

　'격조'의 높고 낮음은 주로 두 방면에 의해 결정된다. 하나는 창작주체의 품격이고 다른 하나는 형식언어에 대한 소양이다. 양자는 서로 보완하고 서로 구성하며 상호표리를 이루는 복잡한 관계로, 명·청 시대 중국회화에서 필묵이 한층 더 독립한 이후의 심미가치는 바로 이 두 방면에 의해 공동으로 결정되었다. 근본적으로 보자면, '격조'가 강구하는 바는 중국 지식인의 인격적 이상이 필묵이 주체가 되는 형식언어 속으로 삼투하고 투사되어 예술작품에 작자의 인격적 이상과 정신적 경계가 현현되는 것이다. 기법과 학식 방면에서의 창작주체의 소양의 높고 낮음이 인격적 이상이 충분히 표현될 수 있는가를 결정하기 때문에 필묵 기법에 대한 복잡하고 정밀한 본체론적 요구가 형성되었다. 이 때문에 '의경'에 비해 보자면, '격조'의 가치추구는 전승된 기초 위에서의 필묵의 진화와 새로운 심미취향 사이의 복잡한 관계를 더욱 중시했다고 하겠다.

18. 전지구적 모더니티 경관

　모더니티 격변이 유럽에서 시작되어 선발지역으로부터 후발지역으로 전이되는 과정 중에, 시간과 지역의 차이 및 문화전통의 차이에 따라 후발지역의 모더니티는 각양각색의 형태를 보이게 되었다. 이는 유럽의 시발 모더니티와 기본적인 공통점을 갖지만 또한 상당히 다른 면도 갖는다. 이 공통점들은 이미 비교적 긴 시간의 검증과 조정을 거친 것이다. 하지만 다른 점들은 나타난 시간이 비교적 짧기 때문에 당연히 대규모의 실험을 통해 검증되고 조정

되어야만 하며 역사적 검증 또한 거쳐야 한다. 이는 상당히 긴 과정을 필요로 하며 심지어 많은 대가를 치러야 하는 과정이기도 하다. 서로 다른 형태의 모델들은 전지구적 범위에서 다원적으로 나타나고 있으며, 변화하고 발전하면서 전지구적 모더니티 경관을 조합해내고 있다. 예견할 수 있는 장래에 전지구적 범위에서의 모더니티의 다원적 현현은 끊임없이 서로 영향을 주고 충돌하고 교융하는 가운데 발전하고 진화할 것이다. 하루가 다른 기술 발전과 교류 네트워크의 증가에 따라 전지구화의 정도는 갈수록 심화될 것이며 문화의 평균적 수준도 더욱 높아져 세계는 갈수록 더 평준화될 것이다.

'자각'과 '4대 주의'

모더니티에 대한 반성에 기초한 예술사 서술

　오늘날 문화는 사회와 경제 발전의 전략적 자원으로 간주되어 진작부터 한 국가의 종합적 국력을 가늠하는 중요한 내용이 되었다. 세계문화의 다원적 발전 추세하에서, 중국의 경우 종합적 국력의 부단한 상승과 함께 문화적 정체성과 문화의 자주적 발전이 중국 안팎의 문화교류에서 갈수록 중요한 문제가 되고 있다. 이러한 때에 우리는 다음과 같은 질문을 던질 수 있다. 오래된 중국의 전통문화가 인류문명의 찬란한 한 축이라고 한다면, 20세기 이래의 중국 현대문화는 오늘날 세계문화 공동체의 부끄럽지 않은 한 부분이라고 할 만한가? 우리는 전지구적 범위 내에서 어떻게 중국 현대문화의 특색을 구축할 수 있을 것인가? 중국 현대미술은 중국 현대문화의 주요 구성 부분으로서 오늘날 세계에서 진행되고 있는 모더니티에 대한 심도 있는 반성의 가운데에서 전혀 새롭게 해석될 가능성이 있는가? 이런 물음들은 모두 미술이론계가 국가의 문화전략이라는 견지에서 사고해야 할 것들이며 전지구적 일체화란 시야 속에서 응답해야 할 문제들이다.

　1840년 이래, 중국사회의 경천동지할 변화에 따라 중국미술 역시 점차 통일된 세계사의 진행과정 속에 편입되어 새로운 국면을 전개해 나가고 있다.[1] 서양의 문화적 강세

1　예술사 분기의 기준은 사회사나 정치사와는 다른 점이 있다. 사회사나 정치사는 1840년 아편전쟁을 명확히 근대의 기점으로 삼지만 예술사를 토론할 때는 양무운동, 무술변법 혹은 '5·4운동'이 표지로서 갖는 의의가 더욱 명백하다. 그렇지만 본 프로젝트는 20세기 중국미술을 논술할 때 아편전쟁까지 거슬러 올라가 그것을 실질적인 중대한 분기점으로 삼는다. 그 이유는, 당시의 거듭된 참담한 패배와 이권 상실 그리고 침통한 교훈이 없었다면 양무운동에서 무술변법 내지는 '5·4운동'에 이르는 일련의 역사적 사건은 없었을 것이기 때문이다. 예술의 진화발전에는 그 자체의 논리가 있지만, 사회의 격렬한 변동과 그것이 야기하는 가치관의 변화

와 관련되어 있는 세계 차원의 거대한 변화의 시발 동력은 중국미술의 현대적 전환에 심대한 영향을 미쳤다. 전통문화의 폐쇄성은 와해되었고 예술의 자율적 진화는 강제적으로 단절되었다. 그 뒤로 백 년 동안 중국미술이 걸어온 길은 폭풍우가 몰아치는 것과 같은 사회의 격동 속에서 자신의 특색을 갖는 모더니티의 역사를 구축해온 길이었다. 중국미술은 전대미문의 곡절과 역경을 겪으며 실수와 실패 속에서 분연히 모색하고 싸우면서 전진했다. 그러면서 파란만장한 역사의 화폭을 펼쳐보였는바, 오늘날 미술이 성장할 기초를 만들어 놓았고 또한 미술의 견지에서 후발 현대화 국가가 새로운 모더니티의 길을 열어가는 사례를 보여주었다.

　이러한 일단의 역사를 어떻게 바라보고 또 어떻게 평가할 것인가는 중국 현대미술을 연구하면서 맨 먼저 부딪히게 되며 반드시 해결하고 넘어가야 하는 근본적 문제이다. 중국 현대미술의 성질 그리고 형태와 가치에 대한 명확한 판정과 해석이 절박하게 요구되는 지점이다. 이는 이론적이며 실천적인 그리고 역사적이면서도 현실적인 수요이다. 그런데, 중국과 외국의 미술이론계를 보면 입장, 방법, 관점, 그리고 심지어는 결론에 이르기까지 중국 현대미술의 성질에 대한 판단과 그 역사에 대한 서술에 다양한 분기가 존재한다. 이는 모더니티 문제에 대한 서로 다른 태도 및 인식과 관련되며, 모더니티 형태의 표준과 모델, 보편성과 특수성, 시발 현대화 국가와 후발 현대화 국가와의 관계 등 문제에도 걸쳐있는데, 어떤 경우건 최종적으로 다음과 같은 질문으로 귀결된다. 즉, 모더니티와 관련해 참조할 기왕의 모델이 있는 바에 중국은 자기만의 특성을 가진 모더니티의 길로 나아갈 수 있을 것인가 하는 질문이다. 달리 표현하면, 근대 시기 중국이 걸은 전환의 길을 어떤 의미에서 '모던'이라고 칭할 수 있겠는가 하는 것이다. 만약 분기와 차이를 강조하는 기왕의 시각과 사고방식을 초월해 새로운 시야로 통합적인 해답을 얻길 바란다면 모더니티의 표준과 모델에 대해 심층적으로 되돌아보고 거시적인 모더니티 해석의 틀을 내놓을 수 있어야 한다. 이와 같은 기초 위에서 이루어지는 중국 현대미술의 성질에 대한 판단과 그 역사에 대한 서술은 중국미술의 현재와 미래를 이해하고 사고하는 데 도움이 될 뿐 아니라 나아가 미술 영역에서 출발해 중국의 현대화 과정과 밀접한 관계가 있는 모더니티 탐색에도 유익한 시각과 사유의 실마리 그리고 참조점을 제공할 것이다.

는 예술의 형식언어에 변혁이 일어나는 데 중대한 원인이 된다. 아편전쟁이 반드시 예술의 변혁에 즉시적이고 직접적인 영향을 끼친 것은 아니지만, 예술의 변혁에 가장 큰 영향을 준 일련의 사회변혁과 그것이 촉발한 사조와 심리 그리고 가치관 변화의 출발점이라는 데서, 바로 아편전쟁을 선행하는 사실적 기초 및 논리적 기점으로 둘 수 있다.

본 연구과제는 중국 현대미술의 합법성에 관한 이론적 곤경을 풀어나갈 실마리를 제시해 보려고 한다. '정명正名'을 20세기 중국미술에 대한 연구에서 반드시 대면해야 할 근본적 문제로 보고 '인류 미래의 거대한 변화'를 기본 시야로 삼으며 어떤 경우든 사실로부터 출발하는 기본적 태도를 견지하면서 관심의 중점을 서양 모더니티 모델로부터 연쇄 격변의 모더니티 이벤트 자체로 전환하고자 한다. 나아가 모더니티에 대한 반성적 기초 위에서 근·현대 이래로의 중국의 기본적인 경험적 사실들과 사회배경을 대면하며 '자각'을 후발 현대화 국가의 모더니티의 표지로 삼고자 한다. 또한 '전통주의', '융합주의', '서구주의', '대중주의'를 중국 현대미술의 기본 형태에 관한 이론적 구상으로 본다. 기왕의 모더니티의 원칙을 긍정한다는 전제하에서 진행되는 이상과 같은 노력은 해석 틀의 포용성과 자유로움을 확장하려는 데에, 그리고 중국 문화예술의 미래를 위해 자주적 발전의 넓은 공간을 열어놓으려는 데에 그 뜻이 있다.

1. 연구과제의 제안–배경과 현 상황

중국사회가 최근 백여 년 동안 걸어온 곡절 많은 길은 '구국과 부강의 추구'라는 목표를 긴밀히 둘러싸고 전개되었다. 이와 같은 역사적 배경 속에서 변혁과 전환을 이룬 중국 현대미술은 발전의 계단을 하나하나 밟아 오르며 지극히 복잡한 면모를 드러내게 되었다. 중국사회가 나날이 전지구화 과정에 편입되고 있는 오늘날, 중국미술과 세계미술은 어떤 관계인가? 중국 현대미술이 스스로에게 부여하는 위상은 무엇인가? 중국 현대미술의 진화발전을 어떻게 바라볼 것인가? 오랜 시간 동안 반드시 답해야 할 이 문제들에 관해 예술계와 비평계와 이론계에서는 정면으로 답하질 못했다. 오늘날 세계 예술계에서 중국예술은 자기 해석의 담론을 갖고 있지 못하기에 20세기 중국미술의 현대적 전환이건 또는 당장의 중국예술의 실천 문제건 어느 것에 대해서도 우리는 만족스러운 해석을 하거나 합당한 위상을 부여할 방도가 없으며 실어증에 빠진 난감한 국면에 처해 있다.

근간에 들어 중국의 경제적 지위가 상승함에 따라 그에 상응하는 문화부흥에 대한 요청이 갈수록 강렬해지고 있다. 민족문화의 전환과 그것의 미래 전망에 대해 갈수록

많은 관심이 모아지고 있다. 의심할 여지없이 이러한 소구訴求는 실어 현상의 난감함과 그에 따른 침중한 압력을 도드라지게 한다. 이와 같은 심각한 압력은 자문화에 대한 자각과 자신감이 부족한 데에서 기인하며 또한 서구문화라는 참조체계의 강력한 존재감이 만들어내는 압박감이 중국인의 자주적 발전의 여지를 상당히 좁아지게 한 데에서도 기인한다. 이와 같은 피동적 국면을 대면해 어떻게 단서를 찾아 출로를 열 것인가에 대한 고민이 본 연구과제를 제안하기에 이른 근본 이유다.

과제의 연혁

본 연구과제의 제안은 20여 년 전 필자가 갖게 된 곤혹에서 처음 비롯되었는데, 그 곤혹이란 중국화의 출로 문제로 집중적으로 드러났다. 중국화는 근대 시기 이래로 내내 수구와 혁신의 혼란 속에 놓여 있었으며 오늘날 상황 속에서 중국화가 어떤 길을 어떻게 가야 하는지, 전도가 있기는 한지 등이 필자가 집중한 문제들이었다. 이어진 일련의 사고과정 속에서 깊이와 넓이에 어느 정도 변화가 있었지만 시종 최초의 곤혹을 에워싸고 고민이 전개되었다.

1980년대 상반기 동안 중국의 개혁개방은 이미 역전될 수 없는 태세였다. 필자는 대규모의 격렬한 반전통 사조가 출현하리라 예견했고 그런 현상이 나타나는 데에는 필요성과 필연성이 다 있다는 점을 충분히 의식하고 있었다. 동시에 이와 같은 사조의 흥성에 따라 일종의 새로운 불균형이 초래될 수도 있겠다는 우려를 하게 되었다. 즉, 전통의 재차 단절이 조성될 수 있으며 새로운 사상적 경도와 지식구조상의 결여가 나타날 수도 있겠다는 우려였다. 당시 일어난 급진적인 '전면적 서구화' 풍조에 대해 필자는 중국과 서양의 양대 회화체계의 "양단으로 깊이 진입하자"는 학술적 전략을 제시한 바 있다. 한쪽은 서양의 현대며 다른 한쪽은 중국의 전통이다. 한편으로는 개혁개방의 유리한 형세를 이용해 서양을 체계적이고 전면적으로 연구해서 서양 현대예술의 주류 속으로 깊이 진입해 들어가야 한다는 것이었다. 또 한편으로는 마찬가지로 전통에 대해 체계적이고 전면적으로 연구해 전통문화의 주류 맥락 속으로 진입해 들어가야 하며 다시는 전통을 무시하고 전통을 부정하는 비극을 연출해서는 안 된다는 생각이었다.[2] 하

2　「녹색 회화에 대한 개략적인 구상[綠色繪畵的略想]」은 이와 같은 기본 인식하에서 쓰인 것으로, 중국이 개방의 시대에 처해 있음을 인식한다는 전제하에 서양의 예술과 문화를 받아들이고 소개하는 일이 절박하고 중요

지만 중국화가 새로운 역사 조건하에서 어떻게 하면 앞을 향해 발전해 나아갈 수 있는 가 하는 점은 여전히 곤혹스런 문제였다. 중국화의 전통은 대단히 깊고 두텁다. 그것은 자부해도 좋을 풍부한 유산인 동시에 무거운 짐이기도 하다. 이런 형편은 유화나 판화 의 경우와 다르며 오히려 중국의 경극이나 한의학 등의 문화부문과 비슷하다고 할 수 있다. 전통문화의 이런 전형적인 구성부분들이 어떻게 하면 미래를 향해 나아갈 수 있 을까? 어떻게 하면 모던의 콘텍스트 속에서 현실적으로 모더니티 전환을 이룰 수 있을 것인가? 이런 문제들이 조성하는 곤경이 바로 필자가 본 연구프로젝트를 제안하게 된 당초의 동기였다.

1992년 여름, 필자는 UC 버클리 동아시아 연구소의 초청에 응해 샌프란시스코와 뉴욕에서 1년 반을 지냈다. 중국화의 출로를 탐색할 목적을 가지고 현지에서 동시대 서양의 주류 예술을 고찰할 요량이었다. 설치예술과 행위예술로부터 실험적 영화에 이 르기까지 그 존재형태와 내부구조, 현실적 곤경과 가능한 발전 공간 등을 깊이 이해하 고 예술과 생활 사이의 경계와 관계를 사고하고자 했다. 이때의 경험은 비록 필자가 중 국화의 발전 방안을 찾아낼 수 있도록 직접 계발을 준 것은 아니지만 중국화의 출로를 사고하는 데 적지 않은 도움을 주었다. 인상주의 이후 서양의 현대예술을 보면, 마르셀 뒤샹(1887~1968)을 대표로 하는 예술가들이 인류의 시각예술작품의 범위를 무한히 개 척했으며 이들이 차용한 매체와 수단 역시 대단히 풍부했다. 그러나 서양미술은 눈부 신 자기갱신을 거치며 쓰지 않는 재료와 수단이 없을 만큼의 한 극단으로 치닫는 중에 도 시종 중국의 문인화 체계에 근접한 예술형식을 창조해 내지는 못했다. 서양문화가 자기 전통의 기초 위에서 모더니즘을 발전시킬 수 있었던 데에는 분명 그 내적 필연성 과 논리적 인과관계가 있다. 하지만 서양문화가 동양문화의 깊은 층위의 내용 속으로 는 진입하지 못했으며, 그것을 대체하지 못했음은 말할 것도 없다. 반대의 경우도 마찬 가지다. 중국의 전통 문인화 체계는 중국의 전통문화정신의 전형적 표현으로 서양 예 술계와 이론계가 간여하기 어려운데, 중국미술의 미래는 아마도 여기에서 여러 돌파의 지점이 찾아지지 않을까 한다. 여기서 출발해서 어떻게 중국미술의 현대적 형태를 구 축할 것인가? 더 나아가, 중국 전통문화의 기반 위에서 서양의 모더니즘과는 다른 예 술형태, 일종의 중국 자신의 모더니즘을 이끌어내어 구축하는 것이 가능할 것인가? 이 는 중국미술이 근 백 년 이래 마주하고 있는 가장 중심적인 문제다. 필자는 다년간 줄

하다고 주장했으며, 아울러 미래학적 의의에서의 중국전통문화의 발전 잠재력에 대해 충분한 자신감을 가지 고 제대로 파악해야 한다고 주장했다. 이 글은 『美術』, 1985년 제11기에 실려 있다.

곧 이 문제를 사고해 왔다. 그 과정에서 서양의 현대예술에 의한 격발작용은 당연히 매우 중요했다.

이와 같은 사고를 더 깊고 넓게 전개할 수 있으려면 반드시 두 가지 전제가 되는 문제를 해결해야 한다. ① 예술 속의 모더니티는 무엇을 가지고 판정하는가? 현대예술과 고대예술을 구분하는 척도는 무엇인가? ② 서양의 현대예술의 경계선은 어디까지인가? 현시대의 조건과 분위기 속에서 예술과 생활은 어떤 의미에서 구분이 되는가? 구분의 기준은 무엇인가? 필자는 1993년에 쓴 「서양 현대예술의 경계를 논함論西方現代藝術的邊界」[3]에서 이와 관련해 '노멀常態'과 '애브노멀非常態'의 대립하는 개념 쌍과 '과오종 hamartoma'[4] 이론을 가지고 예술과 비예술의 경계선을 판정하고자 했다. 구체적으로는 보자면 예술의 경계는 애브노멀의 형식인 '과오종'과 애브노멀이 지향하는바 '고립과 이탈'로 드러난다. 이를 표준으로 삼아 가늠해 보면, 서양의 가장 전위적인 예술작품과 예술행위일지라도, 그리고 금후의 더욱 전위적인 예술이라고 하더라도 본질적으로는 이 경계선을 제거할 수 없었고 또한 없을 것인 바, 예술작품의 독립성은 이로부터 일정 정도 보장 받게 되는 것이다. 하지만 서양예술이 직면한 곤경은 여전히 객관적으로 존재하며 나날이 심해지고 있는데, 이는 다음과 같이 나타나고 있다. 즉, 권태감의 증폭과 흥취의 감소에 따라 상업사회 속에서 예술은 소외되며 예술작품에서 소통의 언어가 결여된다. 이와 같은 곤경은 중국 현대미술에서도 마찬가지로 존재하는데, 그렇다면 중국의 문인화 전통이 스스로의 대응책이 될 수 있을 것인가? 그러한 대응방식은 유익한 경험을 제공함으로써 세계예술과 인류생존에 공헌할 수 있을 것인가?

상술한 바와 같은 생각에 발 딛고 필자는 20세기 전통회화의 '4대가'인 우창쉬吳昌碩, 치바이스齊白石, 황빈훙黃賓虹, 판톈서우潘天壽의 예술적 탐색과 실천이 갖는 의의를 사고했다. 1996년 발표한 「'전통파'와 '전통주의'"傳統派"與"傳統主義"」라는 제목의 글에서 '스스로에 머묾自在'과 '스스로 나서서 실천함自爲'을 가지고 '전통파'와 '전통주의'를 구분했는데, 그 취지는 '전통주의'의 이성적이고 자각적인 성분과 민족전통을 지키면서도 발전시키고자 한 열정을 드러내어 밝히려는 것이었다. 또한 아래 몇 가지 방면에서 '전통주의'의 기본적 성격을 정해 보고자 했다. 즉, 전통주의는 전통에 대한 진정한 깨달음, 중국

3 潘公凱, 「論西方現代藝術的邊界」, 『新美術』, 1995年 第1期, pp.45~65 참조.
4 [역주] 과오종(過誤腫)이란 정상적인 기능을 하는 성숙한 세포가 수나 분포에서 비정상으로 성장하는 양성 종양의 일종이다. 암, 즉 악성 종양은 분화가 불완전한 세포로 되어 있으며 계속 자라고 전이되지만, 과오종은 정상 세포로 이루어져 있으며 무한정 자라지 않는다. 시간이 지나면 저절로 없어지기도 하며, 암으로 발전하지는 않는다.

과 서양의 회화의 같고 다름에 대한 깨달음, 전통의 자율적 진화에 대한 자신감, 그리고 중국화 발전 전략에 대한 자각을 보인다는 것이다. 천스쩡陳師曾과 판톈서우를 대표로 하는 전통예술가들은 서양회화라는 참조체계가 이미 광범히 하게 존재하는 맥락 속에서 중국의 전통적 가치구조에 대해 일종의 자각적인 보호주의의 태도를 취했다. 이러한 태도는 보수가 아니었을 뿐 아니라 도리어 중국화단에서 나타난 또 다른 종류의 모던한 태도였다. '전통주의'는 현재 중국 미술계의 일종의 예술주장이자 예술전략이며 또한 세계적 범위의 다원적 문화관념과 문화생태에 대한 지지로서 그 잠재적 의의가 점차 인지되어 보다 널리 알려지고 있는 실정이다. 마찬가지로, 동서융합의 경향 쪽에서의 상응하는 전략은 대중을 향하고 대중을 위해 복무하는 '대중주의'의 길로, 이 역시 모던한 의의를 갖는다. 중국의 현대사상계에는 '전면적 서구화'의 주장이 적지 않았지만 현대미술계에서 이런 주장은 매우 드문 편이었다. 1930년대 결란사決瀾社[5]의 서구화 주장도 결코 순수하고 철저한 것은 아니었다. 비교적 전형적 예로는 '85 미술 새 물결85美術新潮' 정도를 들 수 있겠다. 중국 특유의 첨예한 민족모순이 이런 식의 주장이 생존하는 것을 대단히 어렵게 했기 때문이다. '서구주의'와 엮이지 않는 것도 전형적이지 않았지만 그렇다고 그것만으로 완정한 주장이 되지는 못했다. 그렇지만 그것은 분명 하나의 경향을 대표했으며 현대 서양예술과 직접적으로 궤를 같이 할 것을 추구했기에 그 주장과 전략 그리고 실천은 필연적으로 모던한 의의를 구현하고 있었다.

만약 전통에서 새로움을 이끌어낸다거나 동서를 융합한다거나 대중을 향해 나아간다거나 하는 세 가지 기본 추세의 현대적 의의를 드러낼 수 있으려면 반드시 모던現代과 모더니티現代性의 개념에 대해 새롭게 정의해야 하며 그것의 표지 혹은 그것을 가늠할 수 있는 표준을 새롭게 정해야 할 것이다. 그렇지 않으면 전통, 융합, 대중이라는 이 세 실마리를 끌어다가 모던에 걸어놓을 방법이 없다. 중국을 포함하는 후발국가의 모더니티는 피동적으로 이식된 것이며 이 과정에서 지식 엘리트는 서양의 정치적, 경제적, 군사적 압력을 깊이 절감하며 떠밀리듯 서양문화를 받아들여야 한다는 선택을 하게 되었으며 이로써 국가가 나아갈 길과 국가의 면모와 운명을 결정하고 빚어내고자 했다. 지식 엘리트의 기본적 태도와 심리작용 그리고 이로부터 비롯된 전략적 반응은 국가의 지극히 중요한 고리를 이루고 있었다. 이러한 의미에서 지식 엘리트의 자각이라는 면을 중요한 표준으로 삼을 수 있겠다. 그리하여 미술계에서 새로움을 이끌어낸

5　[역주] 1931년 결성된 모더니즘 미술 단체로 '중국 문화예술의 진작'을 목표로 했다. 1935년까지 네 차례의 전람회를 개최하였다. 제2편 제4장 참조.

다거나 동서를 융합한다거나 대중을 향해 나아간다거나 하는 세 가지 추세는 모두 중국 현대미술을 구성하는 중요한 부분이 된다.

필자는 서양의 현대미술에 입각해 예술과 비예술의 경계를 정리해 내고 이로부터 서양의 동시대 주류예술의 본체론적 성질과 범위에 대한 독특한 판단을 내렸다. 서양 모더니즘과 서양 현대의 사회적 콘텍스트와 사회심리와의 관계에 대해 논술했으며 아울러 사회존재와 의식관념 양 층위 간의 종적 대응과 상호연동에 대해서도 탐구하고 토론했다. '4대가'를 대표로 하는 전통 화가들의 주장과 실천을 20세기 중국의 문화적 배경, 사회적 현실 그리고 시대적 요구와의 관계, 그리고 그것이 중국과 서양의 문화적 충돌 가운데에서 갖는 의의 및 이 화가들이 이러한 관계와 의의에 대해 자각하고 있던 정도에 관한 토론을 통해 '전통주의'의 성질과 경계, 그것의 작용과 가치를 밝히고자 했다. 나아가 '자각'이 그 가운데에서 차지하는 관건적 위치를 드러내고자 했으며 또한 이로부터 융합·대중·서구화의 방향 중의 자각적 의식과 현대적 의의를 함께 다루고자 했다. 이런 모든 작업의 기초 위에서 필자는 1999년에 정식으로 '중국 현대미술의 길'이란 연구 프로젝트를 조직했으며 10년의 기간 동안 아편전쟁 이후 160년에 걸친 근·현대미술의 전개를 훑어 정리하고 모더니티의 근본 문제 및 그것이 미술영역에서 드러나는 양상을 다루었다. 그리고 시험적으로 다음과 같은 주도적 인식내용을 제시하게 되었다. 즉, 격변에 대응하는 전략적 '자각'이 전통과 현대를 구분하는 표지이며 후발국가 또는 후발지역의 모더니티의 표지라는 점이다. 중국의 근·현대미술사에서 '전통주의', '융합주의', '서구주의', '대중주의'의 네 갈래로 드러난 발전양상은 '자각'이라는 관건적 고리가 후발지역 모더니티에서 발생해 발전하는 과정에서 차지하는 표지로서의 의의를 잘 드러내어 보여주는데, '4대 주의'를 20세기 중국미술 현대화의 기본 맥락으로 보면서 20세기 중국미술의 '정명'을 수행하는 것이 우리 연구과제의 근본 목표이기도 하다.

『논어』에 "이름이 바로 되어 있지 않으면 그에 따르는 말이 순조롭지 못하다名不正則言不順"라고 했다. 만약 20세기 중국미술의 역정이 응분의 이해와 제대로 된 인식을 얻지 못한다면 21세기 중국미술의 발전은 크게 제약받을 것이다. 결국 20세기 중국미술에 대한 연구에서 가장 기본적인 문제는 바로 그 위상을 바로 잡는 것, 다시 말해 정명이다. 그리고 그 실질은 바로 모더니티 문제가 된다. 모더니티 콘텍스트 가운데 중국미술은 어떻게 스스로의 위치를 바로 잡고 어떻게 세계 현대미술의 진화발전 가운데에서의 지위를 확립할 것인가. 본 연구프로젝트는 근·현대 중국미술에 대해 평가와 판단의 표지를 두고, 진화발전의 맥락을 상정하며, 대표인물과 작가와 작품을 고려하는 가

운데 정리 작업과 이론적 정련을 수행함으로써 미래에 펼쳐질 광경에 대해 근거 있는 사고와 전망과 기대를 하도록 할 것이며, 나아가 20세기 중국미술사의 정명을 완성하고자 한다.

현 상황 속에서의 난감함과 곤혹스러움 그리고 문제의식

우리 연구과제의 기본적 문제의식과 이론구조 그리고 논리관계는 근·현대미술사론 연구의 난감함과 그러한 당면상황에 대한 우려에서 비롯되었다. 그 난감함은 기실 미술영역에만 해당하는 것은 아니다. 학술사상계 전체에 해당하며 심지어 동시대 중국사회 전체에 해당한다.

이러한 난감함은 두 가지 측면에서 집중적으로 드러난다. 첫 번째는 현실 속에서 제각기 살 방법을 찾는 것으로, 대부분 자신의 경험에 근거해 중대한 사상적 문제에 답하기 때문에 정합적으로 유효한 역량이 되지 못한다는 것이다. 그래서 생긴 거리는 무엇보다도 전통 중국화와 동시대 아방가르드 예술 사이에 존재한다. 양측에는 모두 뛰어난 작가와 이론가들이 있으며 전통의 현대적 전환과 현대의 전통에 뿌리 내리기 또한 쌍방 서로를 향한 초보적 연동의 기미를 보이지만 아직 형식언어의 표층에 머물 뿐이며 총체적 태세에 있어서의 상호무관심과 근본적 입장에서의 상호대치에는 변함이 없다. 미술계 전체로 시야를 넓혀 보면, 개혁개방 이래 창작자의 대열은 우선 원래부터 있었던 전국미술협회, 그리고 각 성省과 각 시 단위의 미술협회와 각 미술대학을 기본 조직형식으로 삼는 예술가들을 포함하는데, 이들은 각급 정부의 지도하에 위치해 있으며 모종의 주류체계의 존재를 드러낸다. 또한 '85 미술 새 물결' 이후 점차 나타난, 미술협회 밖에서 활동하며 실험예술을 위주로 하는 자유 예술가들이 있다. 이들은 스스로의 담론권과 평가표준, 운동방식과 시장을 가지고 있다. 이에 따라 최근 20년 동안에 점차 두 부류의 창작자 서클이 생겨났다. 하나는 정통적 의미의 국화國畵·유화·판화·조소를 창작하는 그룹이며 또 하나는 동시대 실험예술을 하며 국제적으로 어느 정도 시장을 가진 창작자 그룹인데, 양자 사이에는 교류와 소통이 많지 않다. 이 두 서클의 구별은 한편으로는 전통과 현대, 체제 내와 체재 외, 학원 내와 학원 외로 구별되기도 하는데, 이들은 두 개의 다른 상태에 처해있으면서 두 가지 표준을 각각 사용하는 등 공통의 담론 플랫폼을 갖고 있지 않다. 지금껏 이들을 하나의 체계 속으로 통일시켜 설명할 수 있는 여하한 이

론적 틀도 없었다. 이런 현상은 미술계에서 비교적 전형적으로 드러나지만, 문학계와 음악계와 연극계 역시도 비슷한 처지일 것이다. 이로부터 상호연동과 정합성을 결여한 국면이 형성되었다. 서로 다른 서클, 크게 다른 처지, 소통하기 어려운 담론내용, 서로 저촉되는 표준은 이산과 파편화의 특징으로 드러났다. 이 때문에 중국미술에 관한 판정과 평가라는 중대한 문제에 대해 정합성 있는 사고와 전면적 대응을 하기 어려웠다. 이것이 당장의 미술사 연구가 대면하지 않을 수 없는 상황이다.

두 번째 난감한 측면은 첫 번째와 상관있는데, 백 년 동안의 중국미술을 회고함에 우리가 실어 상태에 빠져있으며 면모가 복잡하고 내용이 풍부하며 입장과 관점 그리고 가치와 취향이 복잡다기한 중국 현대미술사를 해석할 완정한 담론체계를 가지고 있지 못하다는 것이다. 미술사적 사실에 대한 상세한 묘사, 실마리들에 대한 깔끔한 정리, 작가와 작품 및 각 유파의 전승에 대한 세밀한 연구가 적지 않다. 하지만 더욱 중요하고 절박한 문제에 대한 토론, 즉 중국 현대미술의 합법성에 대한 논증은 순조롭게 전개되지 못하고 있다. 이 문제에 대한 논의는 시간적 차원에서의 자기 검증과 공간적 차원에서의 타자와의 비교라는 양대 방면에서의 착수를 필요로 하며, 문화적 층위에서의 중대한 판단과 관련되고 미술 영역에서의 관건적 문제들과도 연계되어 있다. 우리들의 질문은 꼬리에 꼬리를 물고 이어진다. 우선, 20세기 중국미술에 관해 어떤 담론을 가지고 판정을 할 것인가? 미술에서의 서구화 주장, 대중지향, 전통의 자율성의 완강한 지속, '유화의 민족화'라는 융합적 소구 등은 어떤 표준에 따라 어떻게 평가해야 할 것인가? 예술과 사회, 예술과 정치의 관계는 어떤 각도에서 살펴야 할 것인가? 그다음으로는, 중국과 세계의 관계는 어떤 것인가? 중국이 현대화 진행 과정과 전지구화 조류에 참여하고 있는 오늘날, 백 년 이래로의 중국 사회의 극변과 전환, 중화민족의 고난과 분투, 역사적 중임과 미래의 이상을 어떻게 바라보고 평가할 것인가? 중국이 이른바 주류 문명에 섞여 들어간 뒤, 구국과 부강에 대한 민족적 의지와 침략과 반침략의 역사적 사실, 국가와 민족 사이의 경쟁과 이해 다툼의 당면 현실 그리고 전지구화 시대의 문화적 자주와 정체성 문제는 홀시해도 좋은 것이 되는가? 또한, 중국 현대예술과 세계 현대예술은 어떤 관계에 있는가? 중국 현대예술은 서양 주류 예술의 변방이며 외곽인가, 아니면 세계 현대예술의 다원적 형태 가운데 중요한 한 가닥인가? 실어 상태에서는 이런 문제들에 대한 진정한 해답을 내놓을 수 없다. 현실 속에서 존재하는 정황은 종종 서양의 이론 틀을 가지고 중국 문제를 해석하거나 서양의 표준 모델을 중국 경험에 억지로 적용하려는 시도로, 결과적으로 분류되지 않고 표준에 합치되지 않는 허

다한 정황들을 드러내거나 스스로의 언설 능력을 잃고 정신줄을 놓아버리는 꼴이 되었다. 그래서 우리는 부득불 무엇이 모더니티의 표준인지, 혹은 궁극적으로 무엇을 가지고 모더니티의 표준을 결정하게 되는 것인지에 대해 다시금 근본으로부터 질문을 던지게 되었다.

우리가 지내온 백 년을 돌이켜 보면, 미술사 연구에서는 서양미술사와 미술이론에 대한 소개와 연구와 인용, 그리고 근·현대미술사와 미술이론에 대한 연구를 포함해 이미 상당히 풍성한 성과가 있다. 특히 인물, 작품, 학파, 사조 등 영역에서의 각론 연구는 자못 모양새가 갖추어졌다. 하지만, 20세기 미술사에 관한 거시적 연구는 상대적으로 적어 전체 국면과 관계되는 비교적 심도가 있는 중요한 문제들은 다루지 못하고 있다. 이런 문제와 관련해서 미술계에는 아직도 근본적 성격의 곤혹이 존재한다. 이러한 곤혹은 또한 지금까지의 난감한 상황과 직접적으로 관계가 있는데, 바로 이러한 곤혹이 20세기에 이루어진 중국미술의 전환을 전면적으로 사고하고 정리할 필요가 있겠다고 느끼게 만들었다.

이런 곤혹은 양대 층위로 나누어 볼 수 있는데, 첫 층위는 기본 성질에 대한 판단과 관련된 것이다. 즉, 20세기 중국미술을 어떻게 바라보아야 하는가, 그것은 어떤 성질을 가지는가와 관련된 것이다.

20세기에 들어서 대단히 자주 사용되기에 이른 말이 바로 '모던'이다. 통상 중국 사회는 고전적이고 봉건적인 낡은 사회형태로부터 현대적이고 민주적이며 새롭게 도약하는 신중국과 미래를 향해 나아간다고 이야기한다. 이른바 모더니티 전환 가운데에서의 '모던'은 일종의 평가와 판단의 표준이자 이상이 되었다. 그러나 미술의 영역에서 지금 많은 이들이 묵인하고 있는 바는 20세기 중국의 각종 유파와 수많은 예술가 가운데 서양 현대예술의 가치표준 및 이론체계와 밀접한 관계가 있는 경우만이, 혹은 서양 모더니즘 운동의 역정과 연결점을 찾을 수 있는 유파와 언어형식만이 중국의 현대미술이라고 보는 관점이다. 서양의 예술평론가와 시장에 의해 승인되어 그 작동기제 안으로 받아들여진 실험적 예술가 외에 나머지 동시대 예술가의 이론과 실천 그리고 작품의 성질은 어떤 것인가? 그것들은 어떤 의의를 갖는가? 그것과 세계적 모더니즘 미술의 진전과는 어떤 관계가 있는가? 서양 현대예술이라는 참조체계에 입각해 황빈홍을 보게 되면, 전통 필묵의 계승과 창조적 갱신을 두고 그를 전통화가라고 해야 하는가 아니면 그의 필묵과 모네의 필치가 어딘가 닮은 점을 두고 그를 현대화가로 판정해야 하는가? 쉬베이훙徐悲鴻에 대해서는, 그가 유럽 아카데미 화파를 받아들인 것을 두고 전

통에 귀속되었다고 봐야 하는가 아니면 그가 민중해방과 사회변혁에 관심을 기울인 것을 두고 모던에 귀속시켜야 할까? 캉유웨이康有爲와 천두슈陳獨秀, 린펑몐林風眠, 둥시원董希文, 그리고 팡쥔친龐薰琹과 니이더倪貽德, 푸바오스傅抱石와 리커란李可染 등, 이들의 성격에 대해서는 도대체 어떻게 판단을 해야 할까? 국제적으로 공인된 서양의 주류 예술이라는 이 피할 길 없는 참조체계를 면전에 두고 백 년 동안 중국의 예술가들은 열렬히 논쟁하며 힘겹게 탐색했고 많은 곡절을 거치며 대가를 치렀다. 이들의 이론과 실천, 그리고 작품의 성질은 어떠한 것인가? 어떤 의의가 있는가? 이는 예술의 성질에 대한 인식 층위의 곤혹으로, 이러한 곤혹스러움과 난감함은 본질적인 것이다. 특히 중국화단의 몇몇 '전통주의' 대가들의 경우, 그들이 성취한 바는 세상이 다 인정하는 바이지만 결코 현대적 화가라고 여겨지지 않으며 그들의 성취는 고전적 가치의 기초 위에서 이루어진 것으로만 취급된다. 그 밖에, 루쉰이 제창한 목판화운동과 같은 경우, 1950·60년대의 대표작들과 '문혁' 이후의 대중지향적 작품들, 그리고 1970년대부터 80년대 초의 연환화連環畵[6] 작품 등은 모두 함부로 대할 수 없는 예술적 탐색을 보여주지만, 그것들을 모던하다고 여길 수 있는가? 나아가 더 큰 범위를 가지고 이야기해 보자면, 서구화를 주장한 예술 탐색의 방향이나 20세기에 거대한 영향을 미친 대중지향의 문화적 흐름이나 전통의 진화라는 기초 위에서 진행된 개혁에 대한 사유, 그리고 '유화의 민족화'와 같은 탐색 등 20세기의 지극히 중요한 미술사적 현상들은 어떤 담론을 가지고 해설하고 서술해야 하는가? 그것들의 모던한 성질을 어떻게 정의할 수 있을 것인가? 이밖에도, 미술사의 배경이 되는 거시적 문제들, 예를 들자면 중국과 서양 사이의 국제적 관계, 그리고 침략과 피침략의 민족모순에서부터 냉전 국면 속의 대치 등은 어떤 각도에서 논의해야 하는가? 이 모두는 근·현대미술사에 대한 연구에서 피할 수 없는 그러면서도 대단히 곤혹스러운 문제들이다.

이 모든 것의 배후에는 모던의 성질에 대한 인식론적 표준의 문제가 자리 잡고 있다. 이 문제는 미술 영역에서는 다음과 같은 질문으로 대표된다. 모던이란 무엇인가? 중국의 근·현대미술이란 무엇인가? 20세기 중국미술의 성질은 도대체 무엇인가? '근대미술'인가 아니면 '현대미술'인가? 다시 말해, 중국은 자신의 현대미술을 가질 수 있는가? 서양과는 다른 자신의 현대미술을 가질 수 있는가? 미술사 연구자로서 우리는 이러한 문제들을 직면하지 않고서는 20세기 중국미술사를 서술할 도리가 없다. 그렇기

6 [역주] 연이은 일련의 화면을 통해 서사와 호응하는 그림.

때문에 우리는 요 십여 년 동안 뜨거운 화두가 된 모더니티에 관한 논제의 영역에 진입하지 않을 수 없는 것이다.

모던의 성질에 대한 판정이라는 면에서의 곤혹은 중국화의 창작자와 연구자의 경우 유화나 실험예술의 창작자에 비해 훨씬 심각한 것이라고 하겠다. 왜냐하면 중국화의 창작과 연구를 선택하는 과정 속에서 중국화가 어떤 의미에서는 중국 전통문화의 상징이고 중국 전통문화의 정신을 대표하며 또한 중국 전통미술의 주 노선은 중국 전통문화의 생명의 연속을 대표한다고 자각적으로든 비자각적으로든 의식하기 때문이다. 그래서 중국화의 창작과 연구에 종사하는 이들은 이러한 곤혹을 마주하며 우려를 하게 될 뿐 아니라 일종의 사명감을 느끼게 된다. 우리들은 이 문제에 관해 어떤 돌파를 이룰 수 있을 것인가? 어떻게 하면 전통이라는 실마리와 대대로 선배들이 이루어놓은 성취 그리고 우리가 미래에 취득하길 희망하는 성취가 총체적으로 전지구적인 모더니티의 진행 과정과 결합하도록 할 수 있을 것인가? 이러한 질문은 '중국 현대미술의 길' 연구과제의 관건적인 출발점이다. 만약 전통의 주 노선이 20세기까지 발전해 와서는 모던의 시야 속으로 진입해 들어가지 못한다면, 20세기 중국화 연구가 총체로서 모더니티의 영역으로 진입해 들어가지 못한다면, 21세기 중국화의 건립은 현대중국의 본토경험과의 충분한 연계를 잃게 될 것이며 발전을 위한 자주적 공간 역시 매우 좁아질 것이다. 이 점이 바로 본 연구프로젝트의 가장 절실한 우려다. 이 우려는 본 연구프로젝트가 성립하고 진행되는 근본적 동력이기도 하다.

두 번째 면에서의 곤혹은 형식언어적 예술본체론의 각도에서 봤을 때, 어떻게 20세기 중국미술의 여러 유파와 각종 노력에 대해 가치판단을 진행할 것인가 하는 점이다. 20세기에 탄생한 이들 출중한 예술가들과 작품들에 대해 어떻게 그 가치와 성취의 높고 낮음을 판정할 것인가? 우리는 모든 현대 중국의 미술가들을 위해 하나의 비교적 통일된 가치표준과 평가의 근거를 확립할 수 있을 것인가? 어떤 기초 위에서, 어떤 틀을 가지고 그 표준과 근거가 좋다는 것을 가늠할 수 있을 것인가? 이러한 문제와 관련해 오로지 형식언어와 관련된 예술본체론의 각도에서 표준을 세우는 것만으로는 크게 모자란다. 게다가 현실의 구체적인 비평 속에서는 표준의 혼란현상이 존재하며 각종 평가방식과 평가척도가 동시에 존재하고 있다. 그렇다면, 여러 가지 다른 평가표준과 척도 간에는 또 어떤 관계가 있는 것인가? 이런 것들이 바로 두 번째 면에서의 가치평가의 표준과 관련되는 곤혹이다.

이 두 방면의 곤혹은 '중국 현대미술의 길' 연구과제의 기원이며 그 문제의식이 소재

하는 바로, 필자는 이에 관해 사고하고 답할 수 있는 방법과 적합한 개입의 지점을 찾기 위해 노력했다. 우리는 이런 문제들을 마주하며 곤혹스러움과 난감함을 느끼게 될 뿐 아니라 실어상태가 가져오는 자신감의 결여를 경험하게 된다. 만약 우리가 이런 기본적인 문제에 대해서조차도 정면으로 연구하고 해답을 내놓을 수 없다면 중국미술의 미래는 어떻게 사고할 수 있겠는가? 그래서 더더욱 중국 현대미술에 대해 우리 스스로 판단하고 평가하는 것이 절박한데, 그것은 종합적이고 정합적이어야 하며 완정한 사상적 틀에 의해 지탱되는 것이어야 한다. 그저 실어의 현 상태가 난감할 뿐이다. 우리는 중국의 현실에 개입해 들어갈 담론체계를 결여하고 있어서 예술의 가치를 평가하는 서양의 틀, 특히 형식언어적 특징들을 근거로 삼을 수밖에 없는데, 그 결과는 늘 중국의 역사적 사실에서 이탈해 버리며 그렇게 얻은 결론은 사람들의 신뢰를 얻지 못한다. 언제나 신발에 맞추기 위해 발을 도려내고 있다는 느낌을 버릴 수 없는 것이다. 서양예술의 가치구조와 중국의 예술경험 및 경로를 직접 접붙일 수 있는 것인가, 그것을 중국에 그대로 가져와 쓸 수 있는가 하는 점은 갈수록 반성의 초점이 모아지는 문제다. 우리는 서양의 이론과 사회현실이 중국이 대면하고 있는 문제들을 해결하는 데 중요한 참조가치와 계발작용을 갖는다는 것을 부인하지 않는다. 하지만 동시에 간단한 평행이동을 통해 맹목적으로 그대로 적용하는 것에는 반대한다. 우리는 서양이론과 사회를 더 철저히 깊게 이해할 수 있길 희망한다. 다만, 동시에 우리는 또한 물질생활과 사회형태가 나날이 동질적이 되어가는 오늘날, 정신적 분위기와 문화적 토양의 독특성은 도리어 나날이 부각되고 있음을 똑똑히 봐야 한다. 바로 이런 의미에서 중국에는 상응하는 서양의 이론을 기계적으로 적용할 수 없는 부분이 너무나도 많이 존재하기 때문에 반드시 적절하게 대처해야 하는 것이다. 그래서 우리의 연구과제는 모더니티에 관한 토론의 영역에 진입해 거시적 서사 틀을 가지고 의혹을 풀어보려고 했다. 이렇게 하려 한데에는 실어상태를 해결해보려는 필요가 있었지만, 실제적으로는 전통문화라는 생명체의 자기발전의 필요성에 입각해 서양의 담론체계를 참고하고 흡수하여 그것과 연계되면서도 구별되는 본토경험을 토대로 개척하고 확장한 새로운 틀을 구성해 보려는 것이었다. 이렇게 해야 중국 본토문화의 발전을 위한 자주적 공간을 얻어낼 가능성이 생긴다.

문제의식에서 출발해 문제를 해결하고 적합한 개입의 지점을 찾기 위해, 그리고 자기표현을 위한 이론적 기초와 해석의 맥락을 모색하기 위해, 본 과제는 바로 이와 같은 사고의 노선을 따라 20세기 미술사의 전체적 경관을 탐색한다.

2. 문제의 전개 – 참조, 방법, 사고과정

구미 국가를 대표로 하는 모더니티 구조는 개발도상국에서 근대 이래 나타난 복잡하고 모순적인 변혁을 효과적으로 포괄하지 못하기 때문에 참으로 난감하고 곤혹스럽다. 마찬가지로 구미 모더니즘의 가치 구조를 가지고 개발도상국의 예술적 실천과 경험을 직접적으로 재거나 판정할 수 없다. 그러나 개발도상국이 선진 공업국의 자극을 받아서 앞서거니 뒤서거니 현대화의 길로 달려감으로써 이러한 격변 현상은 세계성을 가지며, 자기 전통을 버리거나 원래 있던 가치 구조가 파괴된 것도 아주 보편적인 현상이었다. 이들 개발도상국이 자기의 현대화 역정을 되돌아 볼 때 유사한 곤혹스러움이 있을 수 있기 때문에 이러한 실어 상태도 세계성을 가진다. 중국은 유구한 전통과 광활한 지역과 거대한 인구를 가지고 있다. 근대 역사의 격변 중 맞닥뜨린 좌절, 변혁의 어려움, 생존의 탐색으로 치른 대가는 개발도상국 가운데 특히 대표적이며, 중국의 경험도 마찬가지로 전형성을 갖고 있다. 우리는 자주적으로 대응하여 전인류에 공헌할 책임을 가지고 있다. 예술의 실천과 이론 탐색의 방면에서도 마찬가지이다.

우리는 두 가지 기본적 사실로 돌아가야 하고, 돌아갈 수밖에 없다. 하나는 중국이 백여 년 동안 겪은 굴욕과 고난과 곡절을 탐색하는 것이고, 다른 하나는 현재 세계의 현대화와 중국의 관계이다. '중국 현대미술의 길' 연구과제는 바로 여기에서 출발하여 서양 현대예술의 가치 구조와의 비교 속에서 중국 자신의 특수한 문제와 경험을 발굴하고자 하며, 서양에 있는 기존의 표준적인 모델을 과감하게 제쳐두고 '일체는 사실에서 출발한다一切從事實出發'는 태도로 새로운 이론 틀을 제시하고 논리를 전개하고자 한다. 그리고 모더니티 반성의 층위로 깊이 들어가 최종적으로 중국 현대미술의 창작과 이론의 현실적 경험에 부합하고자 한다.

서양 현대예술의 가치 구조

중국 현대미술의 성질에 대한 판단은 미술계에서는 줄곧 형식 언어에서의 혁신과 창신을 가장 주요한 근거로 하여왔다. 판단 표준은 대부분 직접적으로 서양 현대미술의 형식 언어 체계 및 그 상관 미학이론을 가져와 세웠다. 예술 자체의 발전 규율에서 말하

자면, 형식 언어의 변혁은 당연히 가장 직접적인 표준이다. 그 기호, 격식, 문법 체계는 극도의 독립성, 계승성, 규정성을 가지고 있다. 대대로 전해지고 변화 중에 파생되어 이루어진 예술법칙은 예술가의 미적 심리 구조를 만들고, 창작 과정과 예술 풍격을 규범화시킨다. 그러나 형식 언어 체계 역시 사회생활과 예술 심미의 취향에 크게 한정된다. 사회현실, 심미적 취향, 형식 언어는 서양 현대예술의 가치구조를 구성하는 세 가지 층위자 또 세 가지 기둥이라고 할 수 있다. 그중에서 사회적 격변이 결정적 작용을 일으켜, 현대예술이 일종의 반역적인 심미적 모더니티로 가치 취향을 드러내게 했고, 이러한 가치관 변화는 다시 형식 언어 변혁의 동력이 되었다. 표층의 형식 언어 격변은 곧 사회적 격변 및 그것이 일으킨 가치 소구가 예술 형식상에 반영된 것이었다.

서양 현대예술의 가치 구조는 세 가지 기둥이 떠받치고 있다. 첫 번째는 사회가 예술에 대해 결정적 작용을 한다는 것이다. 즉 서양의 모더니티 격변과 이벤트는 예술가의 감성과 이성에 작용하여 예술의 취향에 변화를 일으키는데 이것이 사회성의 기둥으로, 콘텍스트 기둥이라고도 한다. 두 번째는 모더니티 연구 중 특히 강조하는 심미적 모더니티로, 반역적 모더니티라고도 한다. 이는 서양 모더니즘 예술의 심미 취향상의 기둥이다. 세 번째는 형식 언어상의 기둥이다. 인상파 이래 짧은 몇 십 년 동안 서양 예술에 일어난 경천동지할 형식 언어의 격변으로, 이는 서양 모더니즘 가치 구조 중 가장 잘 보이고 가장 표면에 있는 기둥이다.

서양 현대예술은 근본적으로 서양의 모더니티 콘텍스트의 상징으로, 사회적 격변의 영향과 조작을 받는다. 생산력의 비약적인 발전에 따라 생산관계에도 거대한 변화가 일어나는데, 서양 사회는 전통에서 모던으로 진입하면서 사회 구조와 조직과 제도도 모두 급변한다. 그리하여 시장경제, 헌정제도, 법제관념, 과학정신, 기술관리, 이성, 시민사회를 기본으로 하는 현대사회 형태를 형성한다. 막스 베버(1864~1920)의 관점에 따르면 현대사회에서 가장 두드러진 특징은 이성화이다. 예술과 관련된 방면에서 보면, 기계에 의한 대량 생산, 도시 생활, 과학기술의 이성주의, 직선적 진화론, 시공 관념의 형성, 영상 기술의 대규모 운용 등이 포함된다. 사회가 날이 갈수록 세속화되고 이성화되는 동시에 사람의 각성과 주체의식이 증진되고, 나아가 잠재의식의 발굴이 일어나고, 개인의 심리와 욕망의 표현이 늘어난다. 이들은 일종의 모더니티 콘텍스트를 형성하며, 현대사회의 격변과 생활 상태의 재구성을 종합적으로 구현한다. 이러한 가치의 구성 아래 서양 모더니즘의 예술작품은 서양 사회의 현대화 진전과 궤를 같이 하는 모습을 나타내는 부분이 있는가 하면, 이와 대립되거나 상반되는 부분도 있다. 양자는 공동으

로 서양 모더니티 콘텍스트의 상징을 이룬다. 이러한 모더니티 콘텍스트는 곧 서양 모더니즘의 형식 격변과 심미적 모더니티의 기초와 전제이다.

예술작품 내용의 각도에서 보면, 일종의 심미적 모더니티 또는 반역적 모더니티라고 칭해지는 것이 펼쳐진다. 이는 두 번째 층위 또는 기둥으로, 두 방면에서 표현된다. 하나는 이러한 변혁을 예술가가 수용하고 그것에 관심을 가지며 그것에 의해 고무되는 방향으로 표현되는데, 이는 비교적 직접적이다. 그러나 동시에 또 하나는 불만을 가지고, 저항하고, 비판하는 방향으로 표현되기도 한다. 예술가는 사회 변혁에 대하여 그리고 자본주의의 급속한 변화에 대해 저항하였다. 이는 19세기부터 20세기 초까지 자산계급에 대한 불만으로 표현되었다. 마르크스는 일찍이 『자본론』에서 이에 대해 상세히 묘사했는데, 이는 예술의 사회 비판 기능을 반영한다. 서양 현대사회의 이성화 진전에 따라 개체화는 또 하나의 강력한 추세가 되었다. 개체화는 이성화와 함께 모더니티를 구축했으며, 또한 사회의 과학기술 이성화에 대해 첨예하게 비판하였다.[7] 문화예술 방면에서 자본주의의 급속한 발전에 고무된 정서도 적지 않지만, 거대한 정신적 압력 아래 현대사회, 기계 생산, 상업 자산, 부작용에 대해 저항하고 비판하는 것이 더욱 많은 부분을 차지했다. 그 창끝은 대도시 생활의 빠른 속도가 인류 생존을 지배하고 억압하는 데로 향했다. 공업 시대의 기계생산은 인간과 자연의 관계를 파괴했으며, 시공간의 혼란은 조급한 심리와 무능한 관망의 태도를 낳았다. 급속한 발전이 가져온 빈부격차와 위계화되고 기술화된 사회는 사람의 존재를 파편화시켰고, 생활의 상업화는 생활의 질을 갈수록 이익 추구로 저급화시켰다. 이에 대해 문학예술 작품에서 보이는 분노와 원한의 정서는 초기 자본주의 시대 예술가의 생존 상황의 빈곤과 소외로부터 기인한 것이다. 그들은 시대의 변화에서 오는 진통을 예민하게 체험하면서 신이 죽은 뒤의 개체의 절망이라는 비교적 형이상학적인 반응을 포함하여, 현실 생존 속에서 개체의 고독과 무력감을 경험하며, 이에 동반되는 자본주의적 생존과 생활방식에 불만을 갖게 된다. 모더니즘 작품 가운데 소외와 불만과 반역은 매우 중요한 내용이다. 특히 '불만'이라는 개념은 모더니티 연구에서 비교적 중요하다. 자본주의의 급속한 발전은 많은 사람의 심리적 균형을 깨뜨리며, 특히 빈곤한 예술가로 하여금 부유, 사치, 낭비적 자본주의 생활에 대해 불만을 표방하게 만든다. 게다가 이러한 원한은 예술가에게만 한

7 게오르그 지멜(Georg Simmel)은 20세기 초에 「대도시와 정신생활」이란 글의 서두에서 다음과 같이 지적하였다. "현대생활의 가장 깊은 층면의 문제는 각각의 사람이 사회적 압력, 전통 관습, 외래문화, 생활 방식 등에 마주하여 요구하는 개인의 독립과 개성의 추구에서 유래한다." Georg Simmel, 費勇 等譯, 『時尙的哲學』, 北京 : 文化藝術出版社, 2001, p.186.

정되지 않고 현대 세계의 일종의 지극히 대표성을 가진 심리가 되었다. 그것은 모더니즘 예술 속에 충분히 전개될 수 있었고, 더불어 고독감, 소외감, 절망감, 부조리감 등이 모두 예술 비판 기능의 구현으로 해석되고 확대되었다. 추상표현주의 이론가 클레멘트 그린버그Clement Greenberg(1909~1994)의 좌경 이론은 모더니즘 예술가를 비판적인 현대의 영웅으로 빚어냈다. 미국의 추상표현주의 이래 평론가, 예술가, 기획자 사이에 협력관계가 존재하게 되었다. 서구 주요 국가의 정책은 모더니즘과 포스트모더니즘 예술이 사회비판 조류의 주도자 노릇을 하도록 이끌었다. 비록 이러한 비판이 자본주의 현실을 움직일 수 없는 무력한 것이자 일종의 대체적인 격정임에도 불구하고 말이다. 현대예술은 모더니티 콘텍스트 속에서 잉태되어 성장했으며, 그중에는 새로운 사회형태의 이상화에 대한 동경이 적지 않다. 그러나 더욱 많은 부분은 현대화에 대한 소외와 도피, 반역과 비판이 차지한다. 더욱이 비주제성非主題性, 비모의非模擬, 비사실非寫實, 기하 구조의 평면화 나아가 분해의 경향 등등으로 표현된다. 그 속에는 소외, 원한, 반역의 심리 반응과 심미적 경향 및 가치 표준을 품고 있다. 이는 심미적 모더니티가 도구 이성과 세속화를 특징으로 하는 계몽 모더니티를 비판한 것으로 볼 수 있다.

서양의 심미적 모더니티는 개체 의식의 고양과 개인주의를 기초로 하고 있으며, 현대사회의 급속한 변화에 대한 우려와 비판을 구현하고 있다. 중국의 심미적 모더니티는 민족 자강의 의식과 집단주의를 기초로 하고 있으며, 구국과 부강이란 사회적 목표에 대한 참여와 지지를 구현하고 있다. 이 차이의 근원은 중국과 서양 사회의 총체적인 콘텍스트의 근본적인 차이에서 나온다. 그것은 바로 중국과 서양의 모더니티 변혁의 외적 근원과 내적 근원이 다르기 때문이고, 문화 전통이 다르고 사회 환경이 다르며, 문화인의 심성 구조와 정신상태도 완전히 다르기 때문이다. 다만 문학예술은 현실생활을 반영한다는 기본원리가 같고, 반영하는 과정에서 주체의 자각이 포함된다는 점에서 같을 뿐이다.

세 번째 층위 또는 기둥은 형식 언어의 격변 및 그로부터 형성된 새로운 형식 구조 체계이다. 사회 환경과 심미적 모더니티의 결합은 예술가가 형식의 격변을 창조하는 데 있어 본질적인 영향을 미친다. 일반적으로 형식 언어는 예술 작품의 가장 본질적인 요소로 간주되는데, 형식 언어의 진전은 예술 발전의 가장 직접적인 표현이자 가장 주요한 내용이다. 간단히 말해 형식은 곧 예술의 본질이다. 그러나 두 가지 점을 강조할 필요가 있다.

첫째, 형식은 비록 자체의 진전 논리와 자율성을 가지고 있다고 하지만, 그래도 여전히

사회현실 상황과 예술가치 취향으로부터 결정적 영향을 받지 않을 수 없다. 인상주의 초기의 빛과 색의 연구로부터 추상표현주의에 이르기까지, 세잔(1839~1906), 반 고흐(1853~1890), 고갱(1848~1903)으로부터 피카소(1881~1973), 마티스(1869~1954), 달리(1904~1989), 마그리트(1898~1967), 칸딘스키(1866~1944) 및 색면 회화와 미니멀리즘에 이르기까지, 이들 형식 방면의 격변은 모두 앞에서 말한 두 가지 층위의 요소가 가져온 것이다. 현대의 풍부하고 다채로운 예술적 실천과 끊임없이 이어져 나오는 아방가르드 실험은 모두 사회적 실존의 콘텍스트를 깊은 토양과 정신적 분위기로 삼으며, 사회적 실존의 각종 정서적 반응을 일으킨다. 이들 심리 정서와 존재 체험은 서로 다른 관념 의식 및 가치 취향과 서로 결합하여 사회를 소격하고 세속을 비판하는 예술 형식을 빌려 표현한다.

둘째, 형식 자체는 전통사회와 현대사회에서 서로 다른 의의를 가지고 있다. 고전 예술에서는 형식과 내용을 서로 결합하는 것이 예술의 본질적 의의를 가지고 있었다. 양자의 균형은 고전시대에 있어 예술작품의 완미함과 완전함을 이루는 중요한 표준이었다. 그러나 현대예술에 있어 형식과 내용의 유리와 분해는 하나의 큰 추세가 되었으며, 형식은 더 이상 내용의 보충과 축적을 필요로 하지 않고 날이 갈수록 독립된 본질로 나아갔다. 이 추세는 "신은 죽었다"를 기본 배경으로 하면서 예술의 종교적 기능은 와해되었다. 이는 여러 방면에서 표현되었다. 예컨대 빛과 색에 대한 연구, 그리고 형태의 구조와 추상 도형에 대한 연구 등 구조 연구 방면에서 해체주의가 파생하였다. 또 격정적인 필체와 왜곡된 형상으로 고독과 고민 심지어 변태적인 심리까지 표현한 데서 반 고흐를 대표로 하는 표현주의가 파생되었고, 반 고흐부터 뭉크(1904~1944)까지, 피카소부터 드 쿠닝(1904~1997)까지, 나아가 마그리트나 달리와 같이 개인 내심의 잠재의식을 표현하기에 이르렀다. 이어 형식 언어의 해체는 미니멀리즘이 언어 매체를 줄이고 각종 재료를 응용하는 것으로부터 기성품을 직접 전용하는 것으로까지 이어졌다. 이들은 모두 형식 언어의 해체 또는 확장이다. 여기에서 신체 언어 비중은 줄곧 강화되었고, 신체는 요셉 보이스(1921~1986)에서 보듯 모든 형식 표현의 중요한 매체가 되었다. 형식은 이 과정에서 더욱 많은 독립성과 자율성을 얻었으며, 형식이 점점 본질이 되어갔다. 동시에 문학적 서사성이 사라져서 예술작품의 소통적 언어 기능도 상실되었으며, 나아가 형식 규율마저 해체되어, 남과 다른 것을 애써 추구하는 독자적 개인의 창의와 관념만 남았으며, 최종적으로 비밀스런 개체의 독백과 주절거림을 드러내는 것으로 구현되었다. 이러한 점에서 현대와 전통의 단절은 극한까지 나아갔다. 이는 일종의 급격한 변화다.

서양의 현대예술은 사회의 실존적 콘텍스트의 상징으로, 사회 현실과 형식 언어 사

이에 모종의 가치 취향적 심미적 작용이 놓여 있다. 고전 예술과 다르게 현대예술은 취향에 있어 사회적 콘텍스트에 대한 부정적 상징을 더욱 많이 가지고 있으며, 그 가치 추세는 주로 비판과 소외로 표현된다. 형식 언어의 체계에서만 볼 때 형식과 내용의 분리, 변형, 해체, 추상화로 인하여 형식 법칙이 해체되고 그리하여 전통예술과의 단절이 일어난다. 사회적 콘텍스트, 심미적 취향, 형식 언어 등 세 가지 차원에 있어 서양의 현대예술은 형식 언어의 강화와 추출 그리고 부단한 변혁으로 자신의 선명한 특징을 구축하였다. 그러나 서양 현대예술에 대한 판단과 분석은 세 가지 층위가 긴밀하게 연관된 가치 구조 속에 놓아야 비로소 입체적이고 전면적이 된다. 만약 직접적으로 현대 서양의 가치 구조를 가져와 중국 현대미술을 판단하고 평가한다면, 물론 가장 직접적이고 가장 쉽게 국제적인 질서 속에 연결시키는 것이지만, 그러나 20세기 중국 현실의 문제에 얼마나 크게 부합하는지 그리고 그 합법성과 효용은 어떠한지 등에 대해서는 크게 의문시된다. 왜냐하면 정신적인 분위기에 있어서나 사회적 형태에 있어서나 20세기 중국과 20세기 서양은 근본적으로 다르다. 서양은 자본주의의 절정기를 거쳐 세계 강국이 되었으며, 동시에 세력 판도를 쟁탈하기 위해 두 차례의 세계대전을 치렀다. 그러나 중국은 극빈과 약소국의 상태에서 몸부림쳤으며, 낙후하여 매를 맞으며 구국과 부강을 추구하였다. 기본적인 사회 콘텍스트도 천양지차를 이룬다. 현대 중국예술과 서양 현대예술은 형식 언어상의 유사성만으로는 결코 사회적 콘텍스트와 정신적 취향상의 근본적인 차이를 덮을 수 없다.

그렇다면 이 책에서 의거하는 중국 근·현대는 사회적 콘텍스트와 정신적 취향에 있어서, 그 독자성이 가리키는 중국의 모더니티와 모더니즘과, 일반적으로 이해하는 서양의 주류적 모더니티와 모더니즘 사이에 소통할 수 있고 기본적으로 유사한 공통성이 존재하는가? 그 대답은 분명 긍정적이다. 이 두 가지 모더니티와 모더니즘 사이의 공통성은 양자 모두 특정한 시공간의 사회적 현실의 반영이란 데 있다. 서양의 심미적 모더니티와 모더니즘은 서양의 사회적 콘텍스트의 상징이고, 중국의 심미적 모더니티와 모더니즘은 중국의 사회적 콘텍스트의 상징이다. 그것들은 각기 특정한 시공간의 모더니티 격변으로 인해 일어난 정신적 기질과 심리 구조의 산물이다. 그것들은 모두 의식 형태의 구성 부분으로, 경제 정치 등 사회현실이 거기에 반영되었으며 동시에 역방향으로 경제와 정치 현실에 작용하기도 하였다.

1980~90년대 중국의 '현대예술'과 '모더니즘'은 정신적 내용과 가치 지향 측면에서 서양 현대예술과 계승의 관계에 있으며, 심지어 유파, 풍격, 심리, 경향, 표현 형식

에 있어서도 모두 명확하게 서양 주류의 현대예술과 모더니즘을 본으로 삼았다. '미술 새 물결'의 흥기와 80년대의 문화 토론 열기는 직접적으로 상관되며, 더욱 깊은 원인 은 '문화대혁명'에 대한 전면적인 부정과 개혁개방의 시작이다. 당시 지성계에서는 바 로 전에 이루어졌던 문화에 대한 훼손과 폐기라는 몽매한 생각과 행동에 대해 진지하 게 반성하고 엄격하게 비판하였다. 그러나 전체 민족의 심리는 또 한 차례 잘못을 교정 하려는 충동을 가지게 되었고, 서양 관념의 충격과 중국 전통에 대해 반기를 드는 과격 한 태도가 다수 젊은이의 심리적 수용에 부합하여, 전통을 철저히 부정하는 맹목적인 행위가 다시금 문화적인 단절과 새로운 민족허무주의를 일으킬 수 있었다. 문화계에서 는 '전면적 서구화'가 이 시대 가장 소리 높은 구호가 되었고, '삼백 년 간은 식민지로 있어야 중국이 제대로 서구화될 것'이라는 황당한 관점조차 적지 않은 호응을 이끌어 내었다. 예술계에서는 서양 현대예술의 과격한 이론가와 작가들을 열렬히 동경하면서 전면적으로 서양 현대예술의 창작이념과 표현수법을 흡수하자고 주장하였다. 현실과 전통에 대한 불만을 표현함으로써 서양 주류에 진입할 수 있기를 희망하였다. 당시의 이러한 심리적 경향은 이해할 수 있을 뿐만 아니라 중국의 아방가르드 예술은 중국인 의 안목을 넓혀주었다. 또 국제적 게임의 법칙에 익숙하게 해주었으며 참여권을 갖게 하였다는 점에서도 중요한 의의를 갖는다. 그러나 세기 말의 중국 예술에 관한 문제를 해결할 수는 없었다.

때문에 비록 오늘날 중국의 지적 기초가 이미 서구와 날이 갈수록 가까워지고 사회 구조와 경제 모델도 점차 일체화되어 가지만, 중국이 가지고 있는 독자적인 처지, 즉 낙후하여 매를 맞은 아픔이 아직 완전히 잊히지 않았다는 것과 구국과 부강의 목표도 충분히 달성되지 않았다는 것과 모더니즘과 포스트모더니즘이 동시에 일어나고 대규 모로 만연하고 있다는 것과 글로벌 일체화와 민족의 자주성이라는 이중의 요구에 얽혀 있다는 것 등은 모두 중국의 모더니티 콘텍스트와 정신적 분위기가 구미와 전혀 다른 특징을 갖게 만든다. 중국 전통 문화의 축적이 심후하기 때문에 서양을 공부하고 전환 과 창조를 하도록 이끄는 과정이 더욱 복잡하다. 이로 인해 우리는 중국 현대미술이 서 양 현대예술의 가치 구조 및 표준 모델과 다른 점을 진정으로 용기 있게 대면하여 중국 의 경험과 중국의 문제가 지닌 독자성을 충분히 의식해야 한다.

여기서 특히 설명해야 할 점이 있다. 이 책에서는 서양 현대미술의 가치 구조를 간단 하게 들여와서 20세기 중국미술의 '모더니티' 여부를 평가하자고 주장하지 않는다. 그 렇다고 이것이 서양 현대미술 백 년의 성취를 경시하는 것을 의미하지는 않는다. 또한

서양 예술의 현대화 과정에서 쌓아올린 가치 체계 ― 특히 형식 언어에 대한 탐색 ― 와 인류의 시각 심미 경험의 거대한 개척적 의의를 경시하는 것을 의미하지도 않는다. 더구나 서양 현대예술 탐색의 성과와 가치 구조가 중국 현대미술의 진전 ― 특히 형식 본질에 대한 탐구 ― 에 영향을 주지 않았거나 쓸모가 없다는 것을 의미하지도 않는다. 오히려 그 반대로 이 책에서는 20세기 중국미술의 성질 문제에 관한 연구를 완성한 이후, 다음 단계에서 형식 본질의 가치 판단이 어떻게 구축되었는지를 중점적으로 연구함으로써 서로 다른 가치 체계 사이의 관계를 탐구하고 가치 판단의 실제적인 응용을 연구할 것이다. 이 과정에서 서양 현대미술의 가치 구축과 중국 전통 예술의 가치 구축은 동등하게 중요한 지위와 작용을 가진다. 예술의 본질이라는 범위 안에서 서양의 현대와 중국의 전통은 중국 예술의 현대적 전환과 미래의 구축에 있어서 가치의 양대 원천이다.

중국 문제의 특수성

중국 문제에 대한 처리에 있어서 그동안 서양 이론의 평면적 이식이나 서양의 사회적 경험에 직접 대입하는 방법 등이 적지 않았다. 이는 예술 영역에서도 상당히 두드러지게 표현되었다. 그러나 서양 현대예술의 가치 틀을 직접적으로 사용하는 것은 좋은 효과를 얻기 어렵다. 그 자체가 의심할 수 없는 합법성을 가지기 어렵기 때문이다. 만약 억지로 서양 현대예술의 가치 틀을 답습한다면, 특히 형식 언어의 표준으로 판정한다면, 20세기 중국미술 자체의 특수성과 풍부성은 가려질 것이고, 백 년 동안의 역사와 미래의 잠재적 전망에 대한 객관적인 인식도 불리한 영향을 받을 것이다.

서양 모더니즘 미술과 20세기 중국미술을 비교하기만 하면 양자가 이론 모델과 형식적 특징에 있어서 모두 크게 다르다는 것을 분명하게 알 수 있다. 이러한 구별이 생기는 근본적인 원인은 기본적으로 사회적 콘텍스트가 완전히 다르기 때문이다. 근 이백 년 동안 중국은 하락과 저조 속에서 몸부림쳤고, 지극히 빈궁했고, 지극히 고통스러웠으며, 모욕과 기만을 당하고 국토를 잘라줘야 했으며, "사람의 생활은 깊은 물과 뜨거운 불 속에 있었다"는 것이 결코 과장이 아니었다. 어떠한 문화인이나 예술인이라 하더라도 '구국과 부강'의 구호에 관심을 가지지 않고 마음이 움직이지 않고 호소를 느끼지 않는 사람이 없었다. 이러한 사회적 콘텍스트에서 '예술을 위한 예술'의 구호는 실행되기 어려웠다. 비록 서양의 가치 체계와 언어 모델과 풍격 유파가 대규모로 중국에

들어와 백 년 동안의 중국미술에 지극히 큰 영향을 끼쳤다고 할지라도, 그리고 논쟁할 필요도 없이 그 규모와 정도가 갈수록 커진다고 할지라도, 서양을 들여오고 서양을 배우는 사조의 배후에는 여전히 구국과 부강이란 큰 목표가 존재하였다. 바로 국가와 민족의 이러한 기본적인 요구와 간고한 희생과 분투의 역정이 20세기 중국 예술가를 만들었으며 예술가의 길을 결정했다. 요컨대 서양 모더니즘 미술과 20세기 중국미술의 실제 상황은 나란히 대응시킬 방법이 없다. 게다가 심미적 관념과 사회 변혁 층위의 관계에 있어서도 중국은 서양과 크게 다르다. 이는 비단 사회 변혁 층위에 대한 심미적 층위의 반영과 재구성이라는 내부의 종적 관계를 포함할 뿐만 아니라, 동서양 사이의 격변 모델의 전이라는 횡적 관계도 포함한다. 종적 관계와 횡적 관계가 교직되면서 입체적인 복잡한 상황이 만들어지고, 더불어 긴박성, 장기성, 복잡성을 가지게 되었다. 이렇게 거대한 시공간의 상황 속에서 어떻게 중국의 백 년 동안의 미술의 역정을 인식하며, 절실하고 효과적인 서술과 예술적 표현 방식을 찾을 것인가는 중요한 문제가 된다. 이처럼 거대하고 어려우면서 절실한 임무를 우리를 위해 해결해달라고 서양인에게 맡길 수 없다. 더구나 서양 예술의 모델을 그대로 가져와 적용해서는 결코 완성할 수가 없다. 사실상 자신의 사회적 콘텍스트와 문화적 토양에 대한 깊이 있는 이해 없이, 그저 서양 현대예술의 취미적 방향과 시장 가치에 따라 예술 창작과 예술 활동을 판단하고 계획한다면, 진정으로 중화민족을 대표하는 위대한 작품을 생산할 수 없으며, 더욱이 민족문화에 생기를 주입시킬 수도 없을 것이다. 비록 일부 창작자들이 서양의 가치 방향과 관념의 방식에 따라 창작하여 좋은 작품을 만들어낼 수 있다고 할지라도, 또 서양 주류에 들어가 승인을 받는다 하더라도, 그 작업이 쉽지 않고 또 충분히 긍정할 가치가 있다고 하더라도, 전체 중국문화의 견지에서 보면 그리고 중화민족이 세계문화에 더욱 크게 공헌해야 한다는 견지에서 보면 많이 부족하다고 할 것이다.

중국의 20세기 미술은 대체로 다음과 같은 몇 가지 추세가 있다. ① 전통적 권위를 수호하여 시대적 콘텍스트 아래 적극적으로 창의를 추구한다. ② 전면적이고 깊이 있게 서양을 배우고 서양을 따라가는 태세를 유지한다. ③ 전통과 서양을 융합하여 양자의 장점을 겸한다. ④ 중국과 서양이라는 틀을 버리고, 예술과 시대의 관계 속에서 예술의 사회적 정치적 기능을 강화한다. 만약 우리가 서양의 현대예술의 가치 구조의 세 가지 기둥을 사용하여 중국 20세기 미술을 평가한다면 확실히 대부분의 내용은 용납되기 어려울 것이다. 전통이라는 노선(①)에 대해 말하자면, 먼저 형식 언어에서 서양 현대예술의 표준을 단순하게 차용할 수가 없고, 심미 기능에서 사회에 대한 비판성과 소외감도

여기서는 뚜렷한 대응을 찾기 어렵다. 융합이라는 노선(③)은 형식 측면에서 대부분 고전적 사실주의 위주이고, 태도 측면에서도 대부분 구국과 부강을 추구하는 민족해방운동에 대한 지지와 찬미 그리고 이상적 미래에 대한 동경이어서 당연히 서양예술의 가치 구조와 부합할 수 없다. 대중으로 향하는 노선(④)을 보면, 형식 언어는 주로 민간에서 원소를 섭취하고 집단주의의 산물이 되어, 개인 심리의 토로나 현대사회의 소외와는 아무런 관계가 없거니와 사회에 대한 비판도 존재하지 않는다. 유일하게 서양 현대예술의 가치 구조를 사용하여 대응할 수 있는 것은 서양을 배우고 서양을 따라가는 노선(②)이다. 특히 20세기 말의 최신 표현은 형식 언어와 심미적 호소부터 개인의 위치에 이르기까지, 가치 취향과 창작 이념부터 유파와 풍격에 이르기까지 모두 현대 서양예술과 유사성 및 공시성을 유지했다. 그러나 이는 중국 현대미술의 전모를 반영하기에 부족하며, 또 가장 관건이 되는 점은 사회적 콘텍스트에 있어 착위錯位가 존재한다는 점이다. 즉 서양과 같은 19세기 이래 자본주의 초기의 사회적 콘텍스트가 없다는 점이다. 중국에서는 초기에 구국과 부강의 추구라는 압도적인 임무를 집중적으로 표현하였고, 프리모던, 모던, 포스트모던이 뒤섞인 복잡한 국면이란 점에서 서양과 구별된다.

물론 순수하게 형식 언어만으로 20세기 중국미술을 판단한다면 단편적이고 지엽적인 평가를 내릴 수는 있다. 예컨대 우리는 황빈훙의 작품에서 수묵 운용의 추상적 의미를 발견하고, 이에 따라 황빈훙의 예술에 모더니티의 기미가 있다고 인정할 수 있다. 또는 쉬베이훙의 작품에서 사회 현실 묘사를 보고 이 각도에서 쉬베이훙에게 모더니티가 있다고 인정할 수 있다. 또 린펑몐의 작품에서 마티스의 흔적과 영향을 보고 이 의의에서 린펑몐은 모던적이라 말할 수 있다. 이러한 지엽적 판단이 안 되는 것은 아니지만, 전체적 판단은 형식 언어와 예술 본질의 표준에만 의지해서는 이루어질 수 없다. 20세기 중국미술에 대한 전체적 판단은 근대 이래 중국 사회변혁의 큰 배경에서 근거를 찾아야 한다. 왜냐하면 예술이란 결국 이러한 큰 배경 아래의 작은 부분이기 때문이다. 그 속에 존재하는 복잡한 상황은 최소한 네 가지 방면을 표현하고 있다. ① 전통 내부의 가치 변화의 혼란과 돌파, ② 서양에서 이식해 들어온 시공간의 착위, ③ 융합 과정 중에 만들어진 가치의 혼란, ④ 예술 본질의 각도와 사회 현실의 각도 사이의 복잡한 관계 등이다. 이 네 방면은 모두 형식 언어의 문제와 관계될 뿐만 아니라 가치 판단과 사회적 콘텍스트와 더욱 연관된다.

먼저 전통 내부의 가치 변화의 혼란과 돌파를 보자. 중국 전통의 회화 가치 체계의 진전은 근·현대에 이르러 특히 큰 곤경을 맞이하였다. 이를 '내부의 피폐와 외부의 쇠

퇴'라고 요약할 수 있다. 중국화의 체계 내부는 이미 피폐해져 동력이 크게 떨어졌거니와, 체계 외부인 중국의 사회 환경도 크게 쇠퇴하였다. 내외 두 방면의 교착된 어려움은 중국화 전통의 가치 체계가 근·현대에 이르러 지극한 곤란에 빠지게 하였다. 동기창董其昌이 문인화의 이론을 진전시킨 후, 후계자들의 재능이 범용해지고 사회 환경이 더욱 세속화되면서 그의 회화 이론과 지향은 후세에 일종의 간단하고 맹목적인 교조가 되었다. '사왕四王'을 대표로 하는 이른바 주류 예술가들은 더욱 깊이 있게 추진할 방법도 없었고, 그 이론을 더 구체화시킬 수도 없어 중국 문인화의 발전은 곤경에 빠지게 되었다. 이 기간에 서청등徐靑藤, 석도石濤, 팔대산인八大山人, 양주팔괴揚州八怪 등이 단독으로 이러한 곤경을 돌파하고, 개인의 재능과 용기로 길을 개척하여 정체되고 생기 없는 상황을 깨뜨리려고 하였다. 그러나 사회 정치경제의 쇠퇴로 인하여, 한 걸음 한 걸음 쇠락해가는 봉건 제국의 사회 환경은 회화 예술에 대한 자극을 잃어버렸고, 이 괴걸怪傑들은 최종적으로 전통을 더 전진시켜나갈 안정된 기반을 찾지 못했다. 그들은 필묵상의 돌파에 있어서 당시 미술계와 문화계에서 보편적으로 인정하는 가치 전범을 만들지 못했고, 그들의 성취는 미처 합법화될 시간도 가치 표준으로 공인될 시간도 부족했다. 금석학이 흥기한 후에야 문인화는 비로소 전통 문화권 안에서 성장의 계기를 찾게 되었고, 이렇게 새로 일어난 심미적 취미는 전통과 접속될 수 있어 자신을 위한 합법적인 근거를 찾게 되었다. 황빈홍의 설에 따르면 건륭 연간(1736~1795)과 가경 연간(1796~1820) 이후 회화의 흥성, 즉 금석학의 흥기는 중국 전통 회화 내부의 가치 진전에 새롭고 합법적인 성장점을 찾은 것으로, 새로운 구축의 단계에 들어섰다고 보았다. 그러나 이러한 새로운 심미 표준은 당시에 아직 이론화되고 체계화된 표현을 얻지 못했고, 당시 여러 예술가들의 다른 설도 공존했었다. 예컨대 왕궈웨이王國維는 이를 '고아古雅'라 칭했으며, 우창쉬吳昌碩은 이를 '기氣'와 '웅혼雄渾'이라 칭했으며, 황빈홍은 이를 '혼후화자渾厚華滋'라 칭했다. 그것들 사이에는 사실 공통성이 존재했다. 즉 모두 금석학의 흥기와 연관되었으며, 모두 일종의 새로운 심미 취미와 가치 표준이 형성되는 과정에서 표현되었다. 그것들은 당시 쇠퇴하고 부패한 외부 환경과 일종의 대조를 이루었으며 사회 환경의 쇠퇴를 치료하는 약방문으로 보였다. 그리고 이러한 효용은 역으로 심미 취미의 합법성을 지지하였다. 요컨대 전통 중국화의 내부 발전과 자율성의 진전 과정에서 그 가치 척도는 동기창 이후에 일정한 기간 동안 곤혹과 정체 속에 있었고, 금석학의 흥기로 새롭게 구축되기 시작하였다. 그러나 구축 과정은 아직 산발적이고 체계 없는 상태였기 때문에 서양 문화의 강력한 간섭과 강제적 침입에 이러한 자율

성의 진전은 순조롭게 진행되지 못했다. 중국화 전통의 체계는 새롭고 완정한 가치 구축을 이루지 못하였다.

두 번째 방면으로, 서양미술의 전래에 따라 서양문화의 가치 표준이 중국에서 통용되었고, 구국과 이식 사이에 착위가 일어났다. 즉 서양 예술 표준이 중국 예술 실천 속으로 이식되면서 일종의 시공간 착위가 일어난 것이다. 이 역시 중국의 20세기 미술의 가치를 판단하는 데 어려움이 일어난 중요한 원인이 되었다. 아편전쟁 이후 국가와 민족의 생존 위기는 일체를 압도하는 긴박한 문제로, 이는 중국의 사회와 경제·정치가 직면한 가장 큰 문제였다. 유학을 떠났다가 돌아온 예술가를 포함하여 구국의 절박한 필요를 위하여 서양의 문화체계와 미술체계를 이식하였지만, 수평적인 이식 과정에서 시공간 착위를 피할 수 없었다. 서양 예술의 가치 표준을 중국에 들여온 이후 시공간 관계를 재현할 방법이 없을 뿐만 아니라, 합법적인 근거도 원래 없었으므로 서양 예술의 가치 척도를 중국에서 적용하는 데 새로운 논증이 필요했고, 최소한 유효성에 대해 질문해야 했다. 예컨대 아카데미의 리얼리즘을 중심으로 한 기법과 가치 표준, 빛, 그림자, 색채, 구도, 공간 관계, 심도, 질감, 양감, 광선감 등은 20세기에 들어오면 이미 보수적이고 낙후하다고 여겨져 주변화된 데 반해, 표현에 치중하는 서양 모더니즘의 가치 체계에서 보이는 바 대상의 구조에 대한 분해와 재구축, 몽환성, 잠재의식의 심리주의 경향, 추상, 큰 폭의 변형 등을 선진적으로 여겼다. 그리고 그것들에서 미래의 방향이 생성 중이며 그것들이 미래의 방향을 대표한다고 여겼다. 이 양자가 동시에 중국에 들어온 후 시공간 관계에서 도치 현상이 일어나 서양의 보수적이고 낙후하고 한물 간 아카데미의 리얼리즘 표현방식이 20세기 중국에서는 가장 선진적이면서 중국의 사회 현실에 가장 잘 맞고 문제를 가장 잘 해결해 줄 방법으로 여겼다. 이에 반해 서양의 모더니즘과 같이 형식의 연구와 표현 그리고 개인의 감정 표현에 치중하는 수법은 중국에서 시행되기 어려웠다. 중화독립미술연구소中華獨立美術研究所와 결란사決瀾社 등 단체의 생존 기간도 매우 짧았다. 비록 이 예술가들이 전반적이고 철저하고 있는 그대로 서양 관념과 기법을 들여오길 주관적으로 희망하여 모든 시스템을 옮겨와서 중국미술을 개조한다고 해도, 그리고 자신의 노력이 구국과 생존의 추구라는 최종적인 목표와 일치한다고 하더라도, 그들이 실현하려고 했던 그런 바람의 수단은 당시의 중국 사회 현실과 어울리지 않았다. 서양의 가치 표준과 형식 언어가 선진적이고 주류라 여겨질지라도 당시 중국 현실에 반드시 적합하지는 않았으며, 서양에서 낙후되고 한물 간 것으로 여겨진 것이 중국에서는 갈수록 흥성해졌으니, 이것이 곧 우리가 생각하는 시공

간 착위와 도치였다. 만약 이러한 각도에서 '85 미술 새 물결'을 보면, 그리고 지금도 여전히 진행되고 있는 실험예술 방면의 일부 작품을 보면, 형식 언어에 시공간 관계 상 모종의 착위 현상이 존재함을 발견할 수 있다. 때문에 서양 예술이 중국에 들어온 이후 발생한 각종 변이 현상은 형식 자체와 서양에 본래 존재했던 합법성을 근거로 우리가 지지하는 것을 어렵게 만들며, 그것에서 출발해 20세기 중국의 복잡한 유파와 탐색 방향에 대해 우리가 보다 정확하게 판단하는 것을 어렵게 한다. 중국 민족의 생존 위기는 일체의 긴박한 문제를 압도하기 때문에 중국이 서양의 가치 구조를 들여올 때의 사회적 콘텍스트와 서양의 원 상황 사이에는 시간차가 존재하므로, 서양 예술의 가치 표준 척도가 도입되는 과정 중에 심각한 시공간 착위가 일어나게 된다. 서양에서 합법성의 논증을 거친 가치 척도로 20세기 중국의 상황을 평가한다고 했을 때, 완전히 적용할 수 없다고 말할 수는 없을지라도 그 적용에 크나큰 제한을 받을 것이다.

세 번째 방면은 서양 예술의 가치 척도가 중국 본토로 이식되는 과정에서 문화 관념, 표현 수법, 도구와 재료 등 여러 방면에서 융합 현상이 일어나며, 이는 가치 판단에 크나큰 복잡성을 일으켰다는 점이다. 전통적인 가치 척도는 현대 중국에서 이미 적용하기 어렵거니와, 이식되어온 서양의 가치 척도도 보편적으로 적용하기 부족하여, 전통과 서양이 혼합된 후의 복잡한 상태는 가치 판단의 혼란을 가져왔다. 가치 평가의 표준은 예술가의 예술적 창조와 추진에서 오며, 오직 예술가의 성과, 특히 체계적인 성과가 합법적으로 공인된 후에 비로소 확립되며, 이러한 합법성 논증은 다시 또 일정한 시공간 관계 속에서만 비로소 이루어질 수 있다. 시공간 관계는 합법성 논증의 필수적인 전제이자 근거로, 시공관 관계의 착위는 장차 가치 표준의 혼란을 가져올 것이다. "필묵筆墨은 제로(0)와 같다"와 "우리는 필묵의 최소한을 지켜야 한다"는 언술 사이의 논쟁은 가치 판단에 있어서 표준의 혼란을 전형적으로 설명해준다. 필묵론筆墨論은 필선筆線의 기초 위에서 건립되는데, 서양 전통 예술의 주요 유파에서 선은 면의 축소이므로, 서양화의 체계와 표준에서 보면 필묵은 당연히 제로와 다름없을 것이다. 그러나 우리도 중국 수묵화의 각도에서 "색채는 제로와 같다"고 말할 수 있다. 두 가지 다른 표준과 다른 이론 구조와 가치 입장에 기초하여 이루어지는 논쟁은 각기 한 부분만을 움켜잡고 있으므로, 가치 표준의 혼란을 설명하고 있을 뿐 사실상 실질적인 의의는 없다. 가치 건설은 상응하는 체계와 시공간 관계에 의지한다. 때문에 일단 예술 주변의 시공간 관계가 파괴되거나 전도되면 원래 있던 가치 구조는 적용성 정도에서 크게 떨어지기 마련이고 순수하게 형식 언어 각도에서 작품을 평가하는 것은 지나친 단순화가 되어버린

다. 그렇다면 동서 융합 과정에서 두 가지 전혀 다른 예술 언어 체계의 파편이 하나로 결합된 상황은 어떤 각도에서 판단해야 할까? 예를 들어 쉬베이홍이 서양 아카데미파의 소묘 수련과 중국 전통 문인화의 필묵을 융합하였는데 이러한 작품에 대한 가치 판단은 어떻게 내려야 할까? 필자는 먼저 두 가지 언어 파편의 모계 구조와 그 배후의 시공 관계를 찾아야 한다고 생각한다. 예컨대 린펑몐의 그림에서 조형은 마티스로부터 왔지만 용필은 중국 민간의 청화자기의 헐겁고 유창한 선에서 왔다. 이들은 또 각각 화면 형식의 두 가지 모계 구조와 그 배후의 가치로 지탱되고 있으므로, 각각의 모체의 평가 척도로 질적 수준의 높이를 측정해야 비로소 분석과 평가가 이루어질 것이다. 이러한 분석과 평가의 방법은 문화의 축적과 전승을 크게 중시하는 것을 전제 조건으로 삼는다. 문화는 허공에서 생기는 것이 아니다. 이는 가치 판단의 중요한 입각점이다. 그다음은 이 두 가지 파편이 결합되어 이루어진 회화 풍격과 도식의 전체적인 효과를 관찰하고 연구하며, 화면의 내재적 조화 정도로부터 새로운 언어 구조가 성공했는지 여부를 판단한다. 그리고 이러한 새로운 언어 구조에는 예술적 격조의 높낮이 문제가 있는데, 작품의 격조는 최종적 평가의 중점으로 더욱 복잡한 내용이 연관된다. 이 두 가지 층위에서 판단하면 동서 융합의 작품에 대해 초보적인 가치 판정을 할 수 있으므로 단일한 풍격의 형식 언어로 작품의 가치를 재지 않게 될 것이다.

네 번째 방면은 예술 자체의 시각과 사회 현실의 시각 사이의 관계이다. 중국의 상황에서 형식 자체와 사회적 효용 사이의 관계는 특수하다. 사회적 효용의 요구가 예술 자체의 자율성을 압박할 때 어떻게 하나의 예술 작품을 판정할 수 있는가? 일반적으로 말해서 예술 작품 또는 예술 체계의 발전에 있어 전제는 단기적이고 즉시적이며 공리적인 사회적 효용과 일정한 거리를 유지하여 초월성을 갖는 것이다. 만약 사회적 효용에 긴밀히 묶여 있다면 그 자율적 발전은 말하기 어려울 것이다. 그러나 이러한 초월성과 순수성은 자신의 형식적 규율에서 나오기에 어떤 때는 보장을 받지 못한다. 만약 사회적 효용의 요구가 예술 자체의 자율성 요구를 압도한다면 자체의 발전은 중단될 수 있고, 시공간도 착위가 일어날 수 있다. 이러한 상황 아래에서는 형식 언어 자체로 예술 작품을 판정한다면 장애를 받을 수 있을 것이다. 왜냐하면 이때는 이미 예술 자체가 자아에 의해 주재되지 않고 사회 경제정치 등 외재적 요인의 압력 아래 변형이 일어나고, 어떤 목표에 도달하는 수단이 되며, 어떤 대상을 위한 도구가 되기 때문이다. 그리고 이것이 바로 20세기 중국의 기본적인 특징이다. 개인, 국가, 민족의 생존 문제가 예술의 문제보다 더욱 기본적이고 긴요하다는 점, 이것이 가장 근본적인 사실이다. 찬성

을 하든 하지 않든 이러한 사실은 모두 그처럼 발생하였고 예술의 발전을 주도했다. 이러한 사회적 효용에 대한 요구에 적응한 작품에 어떠한 가치 판단을 내려야 할지, 이는 예술 형식 자체의 단일한 표준에 대해서도 도전이 된다고 할 수 있다.

중국적 현실과 문제의 특수성 때문에 서양 모더니즘 미술과 20세기 중국미술의 실제 상황을 간단하게 대응시킬 방법이 없다. 서양적 가치의 엄격한 틀 아래에서 20세기 중국미술은 당연히 '모던'의 표준에 합치되기 어려우며, 서양 표준의 저울 아래 세계적인 현대미술 중의 합법적인 일원이 될 방법도 없다. 해결의 방법은 세계적인 주요 담론의 승인과 접수를 얻으려고 하는데 있지 않거니와, 설사 제한적으로 승인되고 접수된다 할지라도 이러한 자신감 없는 방법은 결코 근본적인 길이 되지 못할 것이다. 관건은 자신의 현실 조건과 내재적 요구에 맞는 새로운 가치 틀과 표현 체계를 찾아내는 데 있다. 자신에게 맞는 자리를 명확히 하고, 자신의 역사와 현실에 대해 적합한 해석이 있어야 할 것이다. 그러므로 우리는 자신의 실제 상황에서 출발하여 판정의 표준을 내놓아야 할 필요가 있고 의무가 있다. 그러나 바로 위에서 말한 네 가지 상황이 존재하기 때문에 우리는 순수하게 서양 예술의 형식 언어의 각도에서 20세기 중국미술을 분석할 수 없으며, 또 시공간 착위의 복잡한 국면과 각종의 간섭과 변형이 존재하는 상황 아래 전통적인 습관으로 직접적으로 가치 판단을 시행하기도 어렵다. 그러므로 본 연구과제에서는 한편으로 서양의 형식 언어의 판단 표준을 보류해두고, 다른 한편으로 중국 전통 방면의 가치 판단도 보류해야 했다. 서양의 형식 언어 표준을 보류한다고 해서 서양 경험의 참조와 흡수를 홀시한다는 것을 의미하지 않는다. 사실상 우리는 반드시 서양의 형식 언어 표준의 형성과 서양 역사 문화의 전통, 사회 구조, 시대 상황 사이의 심층 관계를 뚜렷하게 파악해야 한다. 전통 방면의 가치 판단에 대해서는 본 과제의 장래의 임무이므로, 지금은 주로 사회적 효용과 기능의 시각 아래 모더니티를 줄기로 하여 20세기 중국미술에 대한 성질을 판단 하고자 한다. 곧 현대란 무엇인가? 무엇이 현대인가? 20세기 중국미술은 현대에 속하는가? 이러한 성질 판단은 주로 사회적 기능의 시각에 입각하여 이루어질 것이다.

근본적 소구訴求와 방법론

20세기 중국미술의 특수성은 근대 중국의 사회적 콘텍스트, 정치 현실, 시대적 요구

로부터 기원한다. 중국인이 낙후하여 매를 맞는 고통과 처지, 민족 의지의 진작, 지식인의 자각 등 이들 일체를 근대 중국의 고난의 역사와 힘겨운 역정의 큰 배경 아래 놓았을 때 비로소 적절한 이해와 존중을 받을 수 있다. 산업화의 조류가 세계를 석권할 때 중국이 처한 위치, 자신에 대한 설계와 기대, 세계와의 관계 등이 모두 중국이 어떤 의미에서 '현대'이고, 더구나 주체적인 '현대'인지와 관련된다. 이는 바로 현대 중국의 정위定位와 정명正名의 문제이다. 정위와 정명 역시 20세기 중국미술의 근본적인 소구이다.

여기서 말하는 중국이란 중국의 근대사와 사회적 콘텍스트와 현대 중국을 말한다. 이러한 중국과 세계의 관계에서 두 가지 기본 방면에서 출발하여 백 년 가까운 시기 동안의 중국미술 영역에서 질문해야 할 점은 다음과 같다. 중국 현대미술은 무엇인가? 중국에는 스스로의 현대미술이 있는가? 중국 현대미술은 스스로 지탱할 수 있는 모더니티 이론을 세울 수 있는가? 스스로의 현대미술을 어떻게 실제적인 실천 속에서 창조하고 추진할 수 있는가? 중국 예술의 모더니티 전환은 자기 방식으로 발전해나가는 출발점인가? 중국의 역사적 경험과 문화적 기반에 서서 서양과 얼마간 다른 현대미술을 건립하고 중국의 모더니즘을 발전시킬 수 있는가? 이들 문제는 더욱 깊은 층차에서 20세기 중국미술의 자기 이해와 자기 확인을 지향하고 있다. 20세기 중국미술 연구의 가장 기본적 문제는 곧 정명正名과 정위定位라고 우리는 보며, 이는 곧 자아 확인과 자아 합법성 논증으로, 그것은 본질상 모더니티 문제와 관련된다.

이 문제는 반드시 해결되어야 한다. 그렇지 않으면 전체 20세기 중국미술은 글로벌 담론에서 유리되어 적절한 위치를 찾을 수 없고, 현실의 방향을 제대로 잡아갈 수 없으며, 이론적으로 실어失語 상태가 되어 현실에서 뿌리 없이 떠도는 상황에 놓일 것이다. 기껏해야 서양 모더니티 주변부의 한 사례로 간주되고 서양의 중심에서 떨어진 주변부의 변형이 되며 일종의 '다원적' 특수성의 표현으로 간주되어, 근본적으로 자신의 주체성을 세울 수 없고 경제적, 정치적 대국에 상응하는 문화 대국의 형상을 논할 수 없을 것이다. 나아가 자신의 역사와 시대, 민족과 문화에 만족할 만한 대응을 할 수 없을 것이다.

이 문제를 해결하려면 모더니티 문제에 대해 서양의 모델을 초월하면서 또한 중국의 특수한 현실에 기반하여 이해하고 해석하고 대답해야 할 것이다. 이와 동시에 전 인류의 기반에 서서 고도로 발전하는 과학기술의 현상과 전망에 주의하면서 과학기술이 일체를 주도하는 현재의 상황과 미래의 가능성에 대하여 기대를 품으면서 우려도 가져야

할 것이다. 즉 인류의 미래에는 더 철저한 변혁이 올 것인가 아니면 철저한 파괴가 올 것인가? 인류의 궁극적인 관심과 기대는 과학적 기술주의에 의해 완전히 해소될 것인가, 아니면 새로운 형식이 나타나 인류를 새로운 정신세계로 이끌어나갈 것인가? 이는 기우杞憂에 불과한 의미 없는 상상이 아니라 과학기술이 빠르게 발전하는 추세에서 미래와 현재 사이의 관계의 중요성을 직각적으로 깨닫는 것이다. 우환 의식과 책임감으로 현재의 발전 모델을 조정하여 더욱 합리적이고 건강한 미래를 상상하는 것이다.

이러한 장기적인 목표와 드넓은 시야 아래 20세기 중국미술에 대해 회고하고 정리하며, 더불어 현대 중국미술의 정위와 정명을 하는 것은 지극히 중대한 의의를 갖는다. '현대' 중국미술이 어떻게 성립하였고 그 특징은 무엇이며 이론적 근거는 어디에 있으며 전망은 어떠한가에 대한 탐구는 1840~2000년 사이의 중국미술 발전을 체계적으로 회고하는 기초 위에서, 미술이라는 영역으로부터 들어가 중국의 모더니티 전환 중의 근본적인 문제를 찾아내고, 더불어 중국문화의 자주성과 세계문화의 다원적인 생태와 긍정적인 전망에 대한 사고를 하는 작업이다. 그리고 더욱 직접적 의의는 모더니티 문제와 관련된 동서고금의 관계를 정리하고 대답하는 일이다. 이는 모더니티 모델과 방향에 대한 반성과 개척이자 인류 미래의 운명에 대한 깊은 관심이기도 하다.

20세기 이래 중국미술의 모더니티 전환의 각종 방향과 발전을 개관하면 서양 모더니티 담론 계통 속에서 인식할 수 있는 부분도 있고, 통상의 표준으로는 도저히 잴 수 없고 온전히 포함시킬 수 없는 부분도 있다. 이 두 부분 모두 중국미술의 모더니티의 역사적 경험으로, 이것이 바로 중국미술의 모더니티 전환의 특수성이다. 이 특수성을 연구하는 것은 우리가 서양의 역사적 경험을 이해하는 기초 위에서, 주체적 사고를 통해 현대 세계의 전체 구조를 세우는 데 참여하도록 하며 중국의 문화 전략을 결정하는 데 있어서도 필요한 참조를 제공하게 한다. 여기에서 중국미술의 모더니티 전환의 특수성을 대면하려면 가장 관건이 되는 것은 곧 정명과 정위이다. 즉 중국 현대미술의 합법성을 위해 논증을 내놓고, 중국 현대미술의 성격과 지위와 형태에 대해 명확한 판단과 정리를 해야 한다. 오직 이러한 근본적인 소구에서 출발하여야 비로소 이미 널리 수용되고 동의를 얻고 있는 현대사회, 현대화, 모더니즘의 이론 플랫폼 위에서 여기에 맞는 중국 문제와 사실적 평가 표준과 담론 체계를 건립하고, 중국미술의 현상과 형태를 사람들에게 설득력 있게 펼쳐 보일 수 있을 것이다.

근본적인 소구가 수행되려면 방법상의 보증이 필요하다. 만약 방법론에서 자각적인 의식이 없다면, 20세기 중국미술에 대해 정확한 정리와 판단을 내리기 어려울 것이다.

앞에서 이미 언급한 서양의 형식 언어 표준을 중국에 적용하기에는 문제가 있으므로 이와 관련하여 서양에서 이미 만들어진 미술사 방법론도 마찬가지로 수평적으로 가져와 사용하기 어렵다. 최근 이십 년 동안 서양의 미술연구 방법론이 갈수록 많이 중국어로 번역되고 있으며, 토론도 갈수록 깊어지고 있다. 곰브리치Ernst Gombrich(1909~2001)와 뵐플린Heinrich Wölfflin(1864~1945) 등의 이론이 모두 체계적으로 소개되었으며, 도상학圖像學 방법도 중국 고전 예술의 연구에 응용되고 있다. 그리고 사회학적 각도로 문제에 접근하여 모더니티와 사회생활의 관계를 주목하는 것도 중요한 시각과 방법이다. 이밖에 앞에서 언급한 형식주의 연구 방법도 있다. 예컨대 서양 회화가 인상주의를 시작으로 아카데미즘과 고전주의로부터 화면의 분해로 전환되었다고 보는 것이다. 인상주의는 빛에 대한 연구를 중시하고, 입체주의는 구성 분해를 중시하며, 추상표현주의는 형식 언어의 순수화를 중시하는 등으로, 이러한 형식 자체의 각도로부터의 연구도 현재 미술 평론에서 널리 사용되고 있다. 또 형식적 규율이 점차 해체된 이후 성행한 행위예술과 설치미술과 레디메이드는 곧 관념의 각도에서 예술 작품을 구축하고 평가하였다. 이러한 모든 각도와 방법은 모두 서양 예술가와 이론가들이 자신의 경험을 총괄하고 모더니즘의 진전 과정에서 귀납하고 추상화시켜 만든 것이다. 이들 방법을 직접적으로 20세기 중국미술사에 적용할 수 있을지 여부와 적정성과 효과가 어떨지 등은 모두 고찰해볼 만한 문제들이다. 본 과제에서 볼 때 이들 방법은 물론 사용할 수 있지만, 다만 그 적정성과 효과는 오히려 크게 의문시된다. 예컨대 도상학은 서양 고전을 연구하는 데는 상당히 효과적이지만, 현대예술에 대한 연구에서는 그다지 적용되지 않는다. 하물며 현대 중국예술에 있어서랴. 또한 서양에서 심미적 모더니티와 사회적 모더니티가 얽혀있는 것은 특정한 역사 조건과 문화 환경으로부터 만들어진 것으로, 이러한 대립 또는 유리된 관계는 현대 중국에 적용할 수 없다. 왜냐하면 20세기 중국미술의 진전과 중국사회의 진전은 서로 대립의 관계가 아니라 서로 순응하는 관계이며, 구국과 생존의 추구가 일체의 생존 목표를 압도하는 환경에서 예술가와 모든 문화인이 자신의 문화 창조와 민족의 목표를 결합했기 때문이다. 형식과 관련된 방법들은 앞에서 이미 분석한 바와 같이 서양을 전면적으로 학습하는 방면에 있어서는 가능하지만, 이를 가지고 전통의 발전, 융합 경향, 대중화 등의 방향을 평가하는 데는 여러 가지 결함이 있다. 컨셉추얼 아트의 일부 방법과 시각은 현재 중국에서 특히 국제적으로 연결된 주요 도시의 예술 창작에는 일부 관계가 있지만, 20세기 중국미술의 기본 문제와는 전혀 상관이 없다.

여기서 논하는 미술사 연구의 방법론 문제는 본체론의 시각에서 방법론을 논한다고

할 수 있는데, 사실상 여기에는 하나의 사실이 전제되어 있다. 왜냐하면 방법이란 반드시 어떤 연구 대상에 맞추어서 사용해야 하는데, 만약 그 대상이 뚜렷하지 않다면 방법은 세울 수 없기 때문이다. 방법은 사실에서 나온다. 방법보다 사실과 문제가 더욱 기본적이며, 방법은 사실에서 유래하므로, 방법은 사실을 연구하고 문제를 연구하기 위해 채용하는 일종의 수단이다. 만약 대상, 문제, 사실 등이 뚜렷하지 않고, 만약 기본적인 범위와 사실이 모두 확정되기 어렵다면 방법도 세우기가 어려울 것이다. 전체 연구 과제에서 볼 때 특별히 강조해야 할 점은 사실에서 출발한다는 점이며, 이는 우리들의 기본적인 입장이자 태도라고 할 수 있다. 이 때문에 최근 관심을 갖고 토론하는 서양에서 뛰어난 성과를 거둔 일부 방법은 잠시 제쳐두어야 할 것이다. 왜냐하면 이들 방법의 유효성은 주로 서양 예술의 연구영역에서 일어났기 때문으로, 중국 20세기 미술에 대한 연구에 이들 방법의 사용은 변화와 흡수와 지양止揚 등 재구축의 과정이 필요하다. 우리의 연구과제에서 지금까지 채용한 방법은 간단히 말해 사실에서 출발한 것으로, 구체적으로 말해 중국 사회경제의 거대 변혁이란 기본적인 사실에서 출발하였다. 우리가 말하는 '사실'은 사회사의 시각에서 본 사실이다.

20세기 중국미술사는 아주 특별하다. 서양의 20세기 미술사 또는 아시아의 여타 국가의 20세기 미술사와 아주 다르다. 이는 먼저 20세기 중국의 사회 · 정치 · 경제의 변혁 및 그 특수성으로 인해 결정된다. 중국 20세기의 사회 변혁과 사회 혼란이 걸어간 길은 곡절이 대단히 많았으며, 중국 인민이 이 과정에서 받은 고난과 치른 대가는 세계의 근 · 현대사에서 중국의 역사를 매우 특별하게 만들었다. 사회사의 각도에서 본 이러한 특수성은 내가 보기에 20세기 중국미술사의 특수성에 결정적인 작용을 하였고, 전체 중국 현대미술의 발전을 제약하고 이끌었다. 중국미술의 발전 과정과 사회 사이의 밀접한 관계는 이러한 길을 갈 수밖에 없었고 이러한 면모의 수동적이고 제약받는 면모를 나타내 보일 수밖에 없어, 서양의 근 · 현대미술이 그 방면으로 보인 것에 비해 진전이 훨씬 컸다. 서양 근 · 현대미술사, 특히 20세기 서양 현대미술발전사에서 마티스나 피카소 또는 폴록Jackson Pollock(1912~1956) 등 예술가는 독립성을 가지고 있어서, 그들의 창작 풍격과 아카데미즘과의 관계와 사회의 제약 등은 중국 예술가들이 받은 예술 밖으로부터의 여러 압력 및 제약과 비교할 때 근본적으로 달랐다. 중국 화단에서 비록 '예술을 위한 예술' 경향이 비교적 농후한 예술가라 할지라도 모두 중국의 정치 변혁과 사회 변혁의 영향을 크게 받았다. 이는 중국 근 · 현대미술사의 중요한 특징이다.

바로 이런 이유 때문에 중국미술사의 여러 방향의 탐색, 여러 유파와 주장, 여러 예

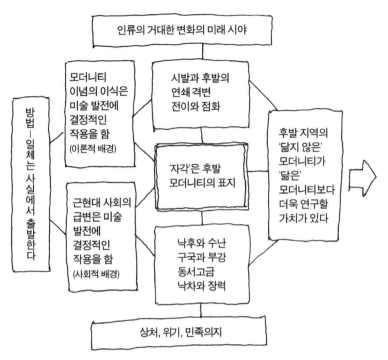

인류의 거대한 변화의 미래 시야

모더니티 이념의 이식은 미술 발전에 결정적인 작용을 함 (이론적 배경)

시발과 후발의 연쇄 격변 전이와 점화

방법—일체는 사실에서 출발한다

'자각'은 후발 모더니티의 표지

후발 지역의 '닮지 않은' 모더니티가 '닮은' 모더니티보다 더욱 연구할 가치가 있다

근현대 사회의 급변은 미술 발전에 결정적인 작용을 함 (사회적 배경)

낙후와 수난 구국과 부강 동서고금 낙차와 장력

상처, 위기, 민족의지

0-1 본 과제의 방법론적 사고 : 일체는 사실에서 출발하며, 또 '자각'을 후발 모더니티의 표지로 본다.(이 그림은 〈과제 개념도〉의 일부)

술가의 창작 실천이 드러내고 있는 면모와 그 사이의 구별, 그리고 그들과 사회 역사 사이의 관계는 모두 서양의 모더니즘의 역정과 전혀 다르다. 그렇다면 20세기 중국미술의 각종 방향의 탐색을 통합하여 하나의 통일된 평가 플랫폼을 구축할 수 있는가? 그들 탐색의 차이는 지극히 크며 심지어 완전히 상반된 방향을 보였다. 하나의 동일하고 통일된 사회 환경에서 생존하고 발전한 것으로 드러내기 위하여 어떠한 이론 틀과 담론 플랫폼을 만들어 이들 외형적으로 지극히 달라 보이고 심지어 방향이 전혀 다른 탐색의 노력을 하나의 통일된 서사 속에서 원만하게 서술해낼 수 있을 것인가? 이는 우리가 이 과제에서 수행해야 할 20세기 중국미술사의 정리 과정에서 만나는 가장 큰 난제이다. 예를 들어, 치바이스는 어떤 의의에서 린펑몐과 함께 논술할 수 있으며, 황빈훙은 어떤 의의에서 '신흥 목판화'와 함께 논술할 수 있을까 등이다. 우리는 완전히 다른 길과 주장을 통합하고 정합시킬 수 있는 기초를 힘써 찾아야 한다. 다른 한편으로 앞에서 이미 언급했듯이 중국 근·현대미술은 발전과정에서 사회적 요소의 영향과 제약을 크게 받았으므로, 어떻게 예술 본체 연구와 사회 현실 연구의 관계를 처리할 것인지 고려해야 한다. 즉 형식 언어의 본체 발전에 주의할 뿐만 아니라 사회사 측면의 결정적 영향과 형성을 어떻게 처리하여야 하는가? 이러한 서사 방식을 찾는 것이야말로 이 과제가 직면하고 있고 또 해결해야 할 난제이다.

우리들이 재삼 고찰하여 보건대, 형식 언어 방면의 가치 구조 연구와 인류의 모더니티 전환과 상관된 사회적 시각의 성질 판단은 두 단계의 연구 과제로 나눌 수 있다. 먼저 성질 판단을 하고 이어서 가치 연구를 함으로써 중국의 실제에 더욱 밀착되게 할 수 있을 것이다. 예술사의 성질 판단에 대해서 우리는 오직 '사실에서 출발한다'는 태도로 탐색하므로, 기존의 여러 방법을 한쪽으로 밀쳐두고, 기본 사실의 과정을 대면하여 사회사의 측면에서 새로운 해석의 틀을 찾는다. 반드시 방법과 각도를 바꾸어야 하고 중

국의 일백여 년 동안의 특수한 사회역사적 배경에 맞추어 사회적 콘텍스트 중에 중국 미술의 발전이 충분하고 진실되게 드러나도록 해야 한다. 달리 말하면, 중국미술이 전통으로부터 모더니티 전환으로 나아가는 점을 고찰하는데 있어서 관습적인 형식 언어의 방법이나 예술 본체의 각도에서 사고하는 것이 아니라 다른 방법과 사고방식으로 바꾸어야 한다. 왜냐하면 만약 순수하게 예술 본체의 시각에서 들어가 형식 언어의 방법으로 분석하려고 하면 20세기 중국미술에 대해 하나의 통일된 묘사가 어렵거니와 사회 배경과의 관계와 정치사, 사회사와의 관계도 드러나지 않기 때문이다. 즉 그렇게 한다면 중국 예술가가 일백여 년 동안 받았던 사회정치적 변혁의 거대한 제약을 반영해낼 방법이 없게 된다. 그리하여 본 과제가 모색해낸 것은 예술 본체나 형식 언어의 시각과 다른 것으로, 사회적 콘텍스트 속의 서로 다른 전략 방안으로 파악하며, 전략과 자각으로 당시의 예술적 선택을 정리하는 것이다. 이는 일종의 사회사와 사회심리학의 각도이다. 이 책은 이러한 방법으로 형식 언어적 방법이 도달할 수 없는 해석을 극력 추구하며, 중국 현대미술사 중의 각종 노선과 각종 탐색의 기본적인 틀과 평가 표준을 통합하고자 한다. 이는 곧 방법이 없는 방법이라고 말할 수 있다.

본서는 지금까지 전반부에 해당하는 성질 판단 작업을 하였으므로, 후반부의 가치 판단 작업을 시작한 후에는 어쩔 수 없이 형식 언어 본체의 시각과 방법으로 20세기 중국미술을 논할 것이다. 우리들이 현재 한쪽으로 밀쳐둔 이들 방법은 그때가 되면 무척 필요할 것이지만, 그러나 새로운 방식으로 재구성할 것이다. 더불어 전반부의 성질 판단 작업이 있으므로 후반부의 가치 판단은 더욱 넓은 시야를 가질 것이며 진행 과정에서 더욱 큰 탄력성과 자주성을 가질 수 있을 것이다.

과제 이론 틀의 생성 논리

과제가 만들어진 연유로부터 문제의식, 근본적인 소구와 방법론적 근거가 세워지고 현실을 바라보고 착수할 방면이 확정되고 나니 논리적 연결이 분명하게 드러난다. '사실에서 출발한다'는 방법과 태도, 그리고 중국 문제의 특수성을 중시하는 원칙에 따라 과제의 기본 이론 틀의 생성 논리를 나타내면 다음과 같다.

① 본 과제는 미술 영역의 연구에 한정하며 다음의 물음에 답하는 데 뜻이 있다. 중국의 현대미술이란 무엇인가? 우리의 결론은 다음과 같다. 20세기 중국 미술가들이 자각

적으로 선택한 여러 가지 전략적 실천을 시각적으로 나타낸 것이 곧 중국의 현대미술이다. 여기에서 나아가 질문하건대, 중국미술은 자신을 지탱해줄 자신의 모더니즘과 모더니티 이론을 세울 수 있는가? 과제의 결론은 다음과 같다. 세울 수 있다! 중국 현대미술은 자신을 지탱해줄 자신의 모더니티 이론을 세울 수 있고 또 반드시 세워야 한다.

②중국미술의 모더니즘은 어떻게 이해하고 어떻게 세울 것인가? 이에 대해 먼저 20세기 중국미술에 대한 정위定位와 정명正名을 해야 한다. 이 책은 20세기 중국미술의 성질 판단을 중국 모더니티 이론 체계 구축의 출발점으로 삼아 중국미술의 근 백 년 동안의 역정을 적절하고 합리적으로 해석하여 현재 난처하고 실어 상태에 있는 상황을 타파하고자 한다. 20세기 중국미술을 다시 정위하는 근본적인 목적은 중국인이 미래에 더욱 넓은 자주적 발전의 전망을 얻도록 하는 데 있다.

③정명 문제는 어떻게 해결할 것인가? 순수하게 예술 본체의 각도에서 형식 언어에 의지하는 방법으로 해결할 수 있는가? 우리들은 불가능하다고 본다. 왜냐하면 그렇게 하면 예술가들에게 큰 영향을 준 중국 근·현대 사회 변혁과 정치 변혁을 충분히 반영할 수 없기 때문이다. 또 그렇게 하면 여러 가지 노선, 유파, 작품을 하나의 틀 속에 통합하여 통일적으로 서술하기 어렵기 때문이다. 이러한 곤란에서 본 과제는 더욱 넓은 연구 공간으로 눈을 돌렸으니, 곧 '모던'에 대한 연구로 나아갔다. 정명 문제의 본질은 모더니티 문제를 분명하게 가리킨다. 모던에 적합한지 아닌지의 문제는 신분 판정의 하나의 기준이다. 그러나 모던의 표준이 무엇이냐는 문제는 정위와 정명이 성공할 수 있느냐는 점과 관련된다. 그러므로 결국 무엇이 모던인가? 세계적 범위 안에서 모던은 무엇인가? 중국의 범위 안에서 모던은 또 무엇인가? 중국이라는 콘텍스트 안에서 모던은 무엇을 의미하는가? 또는 더 넓게 밀고 나가, 개발도상국의 모더니티 표준은 무엇인가? 본 과제가 직면한 문제와 연구의 범위는 미술사와 미술이론을 초월하여 사상사와 문화사의 탐구 영역으로 들어간다.

④모더니티의 표준을 토론하기 위해서는 먼저 서양 주류 모더니티 연구 성과와 모더니티 이론 틀이 중국의 현실 실정에 적용될 수 있는지 물어야 할 것이다. 현재의 상황에서 볼 때 서양 주류 모더니티 연구 성과와 모더니티 이론 틀을 수평 이식하거나 단순하게 사용하면 중국의 현실 상황에서 일부만 적용될 뿐이다. 일부 전문 학자들은 아시아 모더니티 또는 동아시아 모더니티 개념을 제안하였다. 사실 이것 역시 서양 주류 모더니티 틀의 일종의 연장이자 변형이라 할 수 있다. 비록 이러한 노력으로 중국의 경험이 모더니티 표준 모델 밖에서 의의 있는 고찰을 얻는다 할지라도, 이는 중국의 20

세기 역사적 사실을 결코 완정하게 반영할 수 없거니와 중국의 문제를 효과적으로 해결할 수도 없다.

⑤ 본 연구과제는 근본적으로 모더니티 연구의 상황을 반성하고, 기존의 모더니티 연구 모델을 중시하는 기초 위에서, 연구의 중점을 모더니티 이벤트를 핵심으로 하는 데로 옮긴다. '모더니티'라는 개념의 전체적인 파악에 대하여 하나의 거시적인 사고를 제시하는바, 이 노선으로의 전환은 현실과의 대응성을 가진다. 지금까지 모더니티 연구는 모두 현재의 입장에서 과거를 보는 것으로, 이미 지나간 몇 백 년의 모더니티의 역정에 대하여 각종의 해석을 제시하는 것이 기본적인 연구의 시각이었다. 포스트모더니즘은 모더니즘의 초월인데, 모더니즘의 종결이라고 보는 관점도 있고 모더니즘의 연장이라고 보는 관점도 있다. 그러나 기본적인 시각은 여전히 지금의 자리에 서서 되돌아보거나 과거의 사건이나 경험을 연구하는 것이다. 개발도상국가 특히 중국에서와 같이 짧은 기간에 고속으로 발전한 사회 형태와 변혁 및 경험은 종종 구미 국가의 발전 경험이 총결해낸 모델에서 배제되고 있다. 그리하여 개발도상국가와 지역의 모더니티 전환 중에 만들어진 정치, 경제, 문화 등 여러 현상은 기존의 모더니티 모델의 주변이나 연장 상태로 보게 된다. 비록 포스트식민주의나 종속이론이 나와서 개발도상국의 모더니티 전환의 경험에 비교적 객관적인 이론을 부여하였지만, 20세기 중국의 특수성과 거대한 변혁은 여전히 구미 모델의 보충적인 존재로 운위되고 있으며 전인류의 모더니티 전환 과정 중의 진정한 의의는 여전히 공정한 평가를 얻지 못하고 있다. 이러한 상황이 바로 우리들에게 '모더니티' 개념의 함의를 다시 사고하게 만들었으며, 모더니티 전환의 본질이 무엇인지 검토하게 만들었다. 현대사회의 특징과 현대사회의 본질에 관하여 기존의 연구는 모두 지금 이전에 발생한 사건을 중심으로 하였고, 때문에 전체적으로 모더니티 구조와 모더니티 본질의 표준 모델을 종합하는 경향이 있었다. 이는 구미의 현대 사회형태를 주류 모델로 하고, 더불어 이를 가지고 개발도상국가와 지역의 모더니티 표준으로 삼은 것이었다. 본 과제는 모더니티 연구의 방향은 모델에서 이벤트로 전환해야 하며, 기존의 모더니티 모델 연구에서 모더니티 이벤트 연구로 전환되어야 한다고 생각한다.

⑥ 본 과제에서 제기한 '이벤트'는 무엇인가? 어떤 의의에서 이 이벤트로의 전환이 완전히 새로운 연구 방향이라 할 수 있는가? 여기서 '미래 시야' 개념을 도입하는데, 미래 시야 가운데서 인류의 거대한 변화를 내다보는 사고에서 출발하여 일종의 새로운 시각을 얻었고, 인류의 역사 발전의 회고 속에 새로운 해석의 틀을 발견했다. 미래 시

각과 미래 시야를 끌어오고 한편으로 과학기술 영역의 새로운 성과의 계발을 받아 인류가 장차 직면할 거대한 변화에 참신한 인식을 가지며, 다른 한편으로 중국 사회의 최근 신속한 발전에 계발을 받아 중국적 경험이 비록 서양의 모델로 해석될 수 없을지라도 이러한 유효한 실천 방식 자체가 '표준 모델'에 대한 도전이 되도록 한다. 이 두 가지 요소의 작용 아래 본 과제에서 그린 전 인류가 겪어온 전환의 총체적인 면모는 서양 학자들이 모더니티 연구 영역 속에서 묘사한 범위와 정도보다 더욱 거대하다고 본다. 이로부터 '모더니티 전환은 인류의 거대한 변화의 서막'이라는 논단을 내려, 인류의 모던으로의 진전은 미래의 거대한 변화의 서막이라고 보았다. 모더니티 연구 영역에서 모더니티라는 개념은 현재에 머물러 있지만, 본 과제에서는 모던과 모더니티 전환을 포함하여 시간 범위를 크게 확장하였다. 모더니티 연구 영역에서 관심을 미래에 두고, 이로부터 이미 발생한 변화 전체를 되돌아봄으로써 하나의 총체로 보았으며, 전체적인 미래의 거대한 변화의 서막으로 보았다.

⑦미래의 거대한 변화의 서막인 모더니티 전환의 진전을 둘러보면 가장 뚜렷한 특징은 곧 격변이다. 격변은 가장 먼저 격변을 일으킨 구미 지역으로부터 개발도상국으로 전해졌고, 짧은 기간 동안 신속하게 연쇄 격변이 일어나 전세계가 일체화가 되어 진행되었다. 이것이 바로 모더니티 이벤트의 가장 기본적인 면모이다. 그러나 격변의 중요성은 비단 모더니티 이벤트에 대한 묘사에만 있는 것이 아니다. 또한 격변이 모더니티 이벤트의 본질이라고 하는 데서 더 나아가 심지어 격변 자체가 곧 모더니티 이벤트의 본체라고 할 수 있다. 이것이 바로 본 과제에서 제기하는 바, '격변'이 본체가 되는 '이벤트 본체론'이다.

⑧미래에서 전체 모더니티의 진전을 돌아본다면 시발과 후발의 의의 사이의 낙차는 축소되고 전체적인 '격변' 속에 통합될 것이다. 연쇄 격변 중의 시발 모더니티와 후발 모더니티는 모두 인류 미래의 거대한 변화의 서막으로서 총체적인 모더니티 이벤트에 속하기 때문에, 그들은 이 이벤트에 대해 촉매제 역할을 하는 면에 있어서 근본적인 차이가 없다. 이미 발생한 시발 지역과 후발 지역의 변화는 모두 격변의 서로 다른 현상으로 볼 수 있으며, 발생 시간의 차이와 지역 차이로 인해 생기는 의의 낙차는 자연히 축소된다. 또한 격변 중의 우연성 요소가 적절한 중시를 받으므로 이제까지 필연성과 보편성으로 운위되던 내용은 우연성과 상대성의 견지에서 더욱 많이 이해된다. 이렇게 하여 구미의 모더니티 구조 중의 우연성이 더욱 두드러지고, 후발과 시발의 본질적 차이는 더욱 축소되어, 후발 지역의 경험과 규율의 중요성이 적절히 강조된다.

⑨ 상술한 바와 같이 확장된 시야와 초점의 전환을 거친 후, 후발 지역의 모더니티 경험은 더 이상 시발 모더니티 표준의 점검을 받지 않게 되고, 더 이상 시발 모더니티 모델을 수용하는 대상이 되지 않고, 그 주체적 지위와 중요성이 드러나게 된다. 그리고 후발 모더니티 구조에서 이식 요소와 대응 요소의 구별이 존재하게 된다. 전자는 시발 모델의 복제 모방이지만 후자는 현지의 조건에 맞추어 만들어진 대응으로, 양자는 거시적인 시공 각도에서 보면 같은 가치를 가진다. 그 밖에 대응성 요소 중의 창의적인 성질은 더욱 중시되어야 하며, 이는 종종 후발의 모더니티 창의의 중요한 표현이 된다.

⑩ 전지구적 연쇄 격변의 진전 가운데 격변의 전이는 본 과제에서 연구의 중점이 된다. 그리고 이 과정에서 가장 관건이 되는 부분은 곧 후발 모더니티의 표지로서의 '자각'이다. 본 과제는 위치와 내용 두 방면에서 '자각'에 대해 정의를 내릴 것이다. 자각은 관념과 의식 측면에서 사회제도 측면으로의 종적 방향의 자각을 포함하며 또한 시발 모더니티의 이식이 후발 지역의 전통과 사회에 유발한 충격과 배제의 횡적 자각을 포함한다. 이러한 횡적 자각은 일종의 반성이자 대응이다. 선발 지역에서는 종적 자각이 더욱 많지만, 후발 지역에서는 종적 자각과 횡적 자각 양자를 겸하여 더욱 복잡한 국면이 나타난다. 일종의 반성적인 의식이자 이로부터 만들어진 일련의 전략적 대응인 자각은 일종의 모더니티 태도이다. 사회심리학적 성질을 지닌 '자각'을 중요한 개념으로 하여 예술사를 정리하며 예술 본체나 형식 언어의 내재적 요소를 표준으로 하지 않으므로, 이는 일종의 사회사와 예술사를 결합한 사고이다.

전이의 과정은 모더니티 연구의 중점이 된다. 서양에서는 고전 — 모던 — 포스트모던이 시간적인 진전 과정으로, 전후로 이어진 발전 단계를 보인다. 이러한 통시적 발전이 중국에 파급되어 중국에서 공시적 병존이 나타났는데, 이는 매우 중시할 만한 현상이다. 20세기 초의 첫 번째 개방은 전통과 모던이 공존하는 국면, 즉 '4대 주의四大主義'의 병렬적 발전을 이루었다. 20세기 최후의 20년은 두 번째 개방으로 전형적으로 동서 고금의 상호 모순적인 전략 실천이 공시적이고 다원적으로 병존하는 국면을 이루었다. 이는 개발도상국가의 모더니티 구조의 두드러진 특징이다.

⑪ 과제의 논리적 환절이 여기까지 이르면 후발 지역의 경험과 창조 자체가 지닌 의의 그리고 후발 모더니티에서 '자각'의 중요성이 아주 분명하게 드러난다. '사실에서 출발한다'는 방법론은 곧 근·현대 중국 변혁에 대한 가장 기본적인 사실을 직시하고 강조하는 것이며, 더불어 중국 변혁의 내재적인 동인과 외래적인 압력의 복잡한 관계 속에서 '자각'의 자리를 찾는 것이다. 중국 사회의 백여 년 이래의 굴곡 많은 역정과 사

회정치 변혁은 모두 낙후되어 매를 맞는 처지에서 구국과 부강을 추구하기 위한 문제와 긴밀히 연관되어 전개되었다. 낙후하여 매를 맞은 것은 원인이었고, 구국과 부강의 추구는 동력이자 민족 의지였으며 또 변혁의 실천이었다. 이 모든 것은 곧 중국의 백여 년 이래의 가장 기본적인 사실이자 가장 큰 사회역사적 배경이다. 이에 대해 깨인 의식이 있고 없는 정도가 곧 '자각'의 존재 여부와 깊이의 정도를 나타낸다. 이 시대가 직면한 가장 근본적인 문제에 대해 자각적인 반응을 나타내고 전략적인 노선을 제시하는 것이야말로 예술가의 창작이 모더니티의 표준에 부합하느냐를 결정짓는다.

⑫ 20세기 중국미술의 예술적 실천은 중국 근·현대 사회의 정치 변혁과 긴밀히 연관되어 있다. 구국과 부강을 추구하는 민족적 의지와 사회적 실천은 중국 근·현대미술의 노선과 성격을 강력하게 결정지었고, 지식 엘리트들이 나라의 상황을 직면하며 나타낸 '자각'에서 출발하여, 중국 근·현대미술은 전통의 새로움, 서양 학습, 동서 융합, 대중으로 나가기 등 네 가지 기본적인 전략적인 대응 방식 즉 '4대 주의'로 표현되었다. '자각'을 후발 모더니티의 표지로 삼으며, '4대 주의'의 틀로 20세기 중국미술사의 기본적인 면모를 반영하는 것이 본 과제가 완성하고자 하는 정명이다. '4대 주의'는 곧 중국미술의 모더니즘이다.

위에서 서술한 이론적 틀은 논리 생성 중의 각각의 주요 환절의 전개에 있어 '미래 시야'의 전제와 '사실에서 출발한다'는 방법론의 보장 아래 모더니티의 전체성과 거시적 이해를 빌리고, '격변의 이벤트 본체론'으로 후발 모더니티에 공정한 위치를 부여한다. 이렇게 거시적이고 거대한 시공 아래 20세기 중국미술의 변혁을 봄으로써 여러 가지 탐색과 유파 사이의 차이가 주는 절대치를 축소시키며, 완전히 다른 가치 취향과 탐색의 방향 사이에 기본적인 공통점을 찾아 통일적인 서술 방식을 가할 수 있게 되었다. 동시에 모더니티 전환의 전체적인 파악에 있어 예술사와 사회사를 더욱 긴밀하게 결합하여, 습관적으로 내재적 형식 언어 본체를 사고의 각도와 정리 방법으로 삼는 한계에서 벗어날 수 있고, 사회와 예술의 상호 작용 가운데 20세기 중국미술사의 복잡한 역정을 드러낼 수 있다. 이러한 서술 틀은 최대한 많은 문제를 해석할 수 있고 더욱 정확하게 20세기 역사를 서술할 수 있으며, 백여 년 동안의 진실의 실마리를 찾아 가능한 한 중국의 사실에 접근할 수 있다.

위에서 서술한 과제의 틀은 외견상 '거대 담론'처럼 보이는 것을 피할 수 없다. 20세기 80년대에 장 프랑수아 리오타르Jean-Francois Lyotard(1924~1998)가 '거대 담론의 종결'을 선포하였고, 후쿠야마Francis Fukuyama(1952~)가 '역사의 종결'을 선포하면서, 동

시에 '서적의 종결'과 '미술의 종결'을 선포하였다. 그런데 왜 시의에 맞지도 않게 20세기 중국을 위해 하나의 거대한 시공 속에 미술사 서술을 하려는가? 우리가 선입견과 기존의 사유 모델을 버리고 중국의 현실을 직면할 때 세 가지 이유가 뚜렷이 드러난다. 첫째는 중국 20세기의 역사는 구미의 현대사와 시간상의 착위가 있다. 구미 여러 나라가 자본주의 전성기에 접어들 때 중국은 마침 반봉건 반식민지의 저조기에 처해 있었다. 구미 문화의 주류가 이미 모더니즘의 '거대 서사'로부터 급격히 포스트모더니즘의 '총체성에 대한 선전포고'로 바뀔 때 중국은 자신의 현대화 과정에서 아직 기본적인 반성적 판단을 하지 못했고, 필요한 체계와 거시적 연구가 부족했고, 기본적인 전망에 대한 정리도 부족했다. 중국의 현대화 과정이 완성되기에는 아직 크게 못 미치는 때에 중국의 사상계가 포스트모더니즘의 파편적인 '작은 담론'으로 근·현대의 자신의 역사를 관찰하고 반성하기를 요구하는 것은 확실히 '증상에 맞지 않는 처방'이다. 둘째, 중국 근·현대의 역사적 사실은 마침 완정한 거대한 사건, 즉 구국과 부강을 추구하며 민족 국가를 건설하는 것이었다. 리오타르의 개념을 빌리면 이 거대한 사건의 '주체'는 수억 명의 중국 민중이었고, '목표'는 구국과 부강이었으며, 그 가운데를 거쳐 온 것은 거칠고 힘겨운 '여정'이었다. 중국의 근·현대 역사 사실의 특징은 바로 거대함과 완정함으로, 사건 자체가 거시성과 일치성을 지니며, 더불어 전세계의 현대화에서 중요한 일부를 차지한다. 셋째는 '거대 서사'와 '작은 서사'는 서로 다른 역사 단계의 서사 모델에 대응하며, 그 사이의 층차와 차이는 상대적이다. 모더니즘 역사 단계가 소멸됨에 따라 총체적인 의식 형태는 각기 다른 파편들로 가득 차게 되고, 더불어 포스트모던 사상 상태를 형성하게 된다. 그러나 이들 파편의 뒷면에는 전세계적 발전 추세가 여전히 존재하고 있으며, 더불어 여전히 쉽게 관찰될 수 없는 거시적 질서와 체계성이 갖추어져 있다. 현재 글로벌적인 생태 위기에 대한 중시와 지구 환경 보호의 목표에 있어 스티븐 호킹Stephen Hawking(1942~) 등 물리학자가 우주의 역사와 인류사 사이의 연관성과 공동 법칙을 연결하려는 시도, 빌 리딩스Bill Readings(1960~)가 지적한 정보 사회에서의 대학의 '탁월성'에 대한 추구 등은 그 본질이 모두 거시 문제와 거시 추세에 대한 연구이며, 게다가 모두 새로운 거시 서사를 세우는 것이었다. 그러나 이들 새로운 거시 서사는 모더니즘 시기 의식형태의 유아독존적인 '거시 서사'와 다르다. 새로운 서사는 더욱 상대적이고, 가변적이고, 포용적이고, 발전적이며, 사실 자체의 다면성, 복잡성, 혼동성, 유동성에 더욱 부합한다.

본 과제의 처음 의도는 결코 '거대 서사'를 세우는 것이 아니었다. 그러나 과제가 직

면한 것이 '거대 사건'이다보니 우리들의 서사와 정리도 부득불 '거대'해지지 않을 수 없었다. 왜냐하면 이 사건 내부의 복잡한 구조는 상호 작용하는 모순이 긴밀히 연관되어 있기 때문이다. 더욱이 사회성의 동인이 주도적인 지위를 차지하고 있으며 사회변혁이 본 과제의 주조를 이루고 있기 때문이다.

앞에서 서술한 바와 같이 예술 본체론에 대한 가치 판단은 본 과제를 완성한 다음에 진행할 작업이다. 지금으로서는 먼저 사회적 기능의 시각에서 들어가서 모더니티 반성을 주조로 하여 20세기 중국미술에 대해 성질 판단을 할 것이다. 무엇이 모더니티인가? 20세기 중국미술은 모던에 속하는가? 이러한 성질 판단은 주로 사회적 기능을 따지는 시각에 의하며, '사실에서 출발한다'는 방법론에 의해 보장된다. 그 속에 가장 관건이 되는 부분은 모더니티에 대한 반성으로, '이벤트 본체', '미래 시야', '연쇄 격변', '자각' 등 주요 개념이 모두 모더니티에 대한 반성 과정 중에 제기되는데, 그 정당성과 유효성은 더욱 충분한 논증이 필요하다.

3. 모더니티 반성 – 연쇄 격변과 자각

중국 현대미술의 합법성을 곤란하게 만드는 문제는 마찬가지로 중국의 현대철학과 현대문학 및 유학儒學의 현대적 재건을 곤혹하게 만드는 문제로, 이것은 중국현대화 진전 중의 각 영역에 보편적으로 존재하는 곤경이다. 중국의 모더니티 전환 중에 있는 이들 곤경은 우리들에게 기존의 모더니티 모델과 이론을 어떻게 중국적 경험과 결합시킬지 생각하게 만들며, 또는 중국적 경험 중에 새로운 모더니티 모델을 발생시킬 수 있을지 여부를 생각하게 만든다. 최근 점차 전개되는 중국의 철학, 문학, 예술의 합법성에 대한 토론은 보편적으로 존재하는 곤혹과 난감함을 의식하게 되었다. 그 곤혹과 난감함이란 서양의 주류 담론 계통의 승인을 얻지 못하는 것이며, 스스로 또한 자신감이 결핍되어 자기 정체성이 엄중한 위기에 봉착해 있는 것이다. 현대 세계의 체계를 반성하고, 중국의 모더니티의 길을 반성하는 것은 이 문제를 해결하는 데 반드시 거쳐야 할 길이다. 반성과 비판을 통하여 건설적인 담론과 틀을 제시하고, 더불어 이 과정에서 문화적 자신감을 수립해야 한다. "중국 현대미술의 길" 과제는 바로 이러한 태도와 자세

아래 자신의 탐색을 시작하고자 한다.

예술 작품의 판단 기준이 통일될 수 없고, 중국 현대미술의 지위와 가치를 확인하기 어렵다는 곤경에 마주하여, 예술작품의 가치 판단에 있어 먼저 만나는 문제는 모던이냐 아니냐는 성질 판단의 문제이다. 본 과제 팀은 모더니티 이벤트의 논술에 기초하여 예술 창작 주체의 '자각적' 선택과 전략 의식을 모더니티 평가의 표준으로 삼고, '미래 시야'를 전제하는 개념으로 내세운다. 또 시발 모더니티와 후발 모더니티를 통합하여 '연쇄 격변'의 모델을 세웠다. 이로써 개발도상국인 중국의 모더니티 경험과 역정에 공정한 서술과 평가의 플랫폼을 제공하였다. 선진국의 모더니티 격변을 중국에 들여오는 과정에서 중국의 사상문화계 엘리트들이 중요한 역할을 하였고, 그들은 외래의 침입이 가져오는 엄중한 위기를 의식하여 자각적이고 주동적으로 전략적 대응을 하여 구국과 부강을 도모하였다. 이렇게 '자각'을 평가 표준으로 하는 모더니티 서술과 해석 모델은 중국의 사상문화예술의 각종 노선을 사회변혁의 큰 배경 아래 통합하고, 내부에서 볼 때 통일적인 서술을 할 수 있으며, 외부에서 볼 때 시발 모더니티와 상대적으로 평등한 지위를 얻어낼 수 있을 것이다. 이것은 본 과제의 모더니티 반성이 이루려고 하는 일이자 도달하려는 목표이다. 물론 이러한 정명 작업은 장기적으로 볼 때 반드시 선택과 지양을 거쳐야 할 과정과 단계이다. 그러나 우리는 먼저 백여 년 동안 분투한 이 역정의 정명을 위해 다음과 같이 정면으로 표명한다. 20세기 중국미술과 20세기 중국문화는 모더니티를 향한 인류의 매진에 참여했으며, 이는 전세계적 진전의 중요한 부분을 이룬다. 20세기의 정명이 바르지 않으면 21세기의 작업도 전개할 수 없다. 20세기 중국 사회문화의 역정에 대해 중국인 자신의 이론을 내놓지 못한다면, 21세기에도 서양의 틀과 표준에 의해 제한받게 되고 타인의 담론에 종속되어 그 영향의 주변부나 변형으로 간주될 것이다. 중국인은 20세기 중국에 대해 자신의 해석 틀을 제시하여야만 비로소 21세기 중국의 자주적 발전을 위한 공간을 개척해낼 수 있을 것이다. 이것이 본 과제의 모더니티에 대한 반성의 진정한 목적이다.

담론 차용과 무게중심의 전이

"중국 현대미술의 길" 과제는 미술사에서 출발하여 모더니티 문제를 해석하며, 동시에 모더니티 반성을 통하여 미술사를 되돌아보는 성격을 가지고 있다. 미술이라는 유

한한 인류의 정신과 실천 영역 속에서 모더니티의 기본 문제에 대하여 더욱 거시적이고 깊이 있는 반성과 해답을 시도하고자 한다. 그리고 더욱 높고 더욱 넓은 차원을 빌려 미술에 대해 더욱 분명하고 실제적으로 이해하고자 한다.

모더니티 반성으로부터 중국 현대미술사 토론을 시작하는 것은 겉으로 보기에는 서양의 강세를 인정하는 듯하며, 서양의 모더니티 이론 틀을 가지고서야 깊고 넓게 토론할 수 있는 것처럼 보인다. 아울러 이러한 틀과 모델을 운용하여 중국의 경험을 관찰하고 분석하려고 하는 것으로 보인다. 이렇게 해야 하는 이유는 모더니티 문제의 제기는 오직 서양 이론의 틀 아래에서만 가능하기 때문이며, 이 책의 목적도 또한 모더니티 진행 과정과 전세계적 언어 환경 속에서의 중국 현상을 정명하려고 하기 때문에 출발점이나 목적의 소구를 막론하고 서양의 담론 체계와 분리할 수 없기 때문이다. 그러나 이는 작업의 전부가 아니며, 심지어 작업의 핵심도 아니다. 모더니티 반성으로 20세기 중국미술사를 토론하고, 또 상응하는 분석 모델을 운용하여 중국 경험을 분석하는 것은, 문제의식에 있어서 서양 학계의 계발을 받았으며, 이론 표현에 있어 서양의 주류 담론 체계의 도움을 받았다. 그러나 이렇게 하는 것은 선발 국가에서 상관된 문제를 더욱 체계적이고 깊이 있게 이해하고 실천했다는 점을 인정하고 상응하는 이론 구조와 분석 모델도 효과적이고 개척적 의의가 있다는 점을 인정했기 때문일 뿐, 가리키는 실존 사실과 현대화 과정을 그대로 옮겨오려고 하는 것이 아니다. 글로벌 담론 환경에 진입하는 것은 'WTO(세계 무역기구)'에 가입하는 것과 마찬가지로, 우리는 선발 국가가 건립한 담론 영역 안에 들어가야 하며, 그들이 제정한 게임의 규칙에 익숙해야 한다. 그러나 만약 여기에서만 그친다면 중국인은 게임의 규칙을 개선하고 새로이 구축하는 기회와 권리를 잃어버릴 것이다. 결국 중국인은 자신이 하려고 하는 일을 해야 하며, 우리의 경험에 대해 타자가 와서 우리 대신 서술할 수 없도록 우리의 발언권도 스스로 쟁취하여야 할 것이다. 게임의 규칙에 익숙해지는 것은 목표에 도달하고 권리를 쟁취하는 데 필요한 선결 조건이며, 이러한 기초 위에서 비로소 글로벌 담론 환경에서 발전하고 성장하여 그 규칙과 질서를 더 한층 개선하는 것이 문명 대국인 중국의 장래 사명이다.

다른 시각에서 말하자면, 서양의 시발 모더니티 구조가 지닌 상당히 큰 정도의 보편성은 확실히 전 인류의 기본 가치 지향의 공통성을 구현하고 있다. 이는 본 과제에서 특별히 공감하며 중시하는 출발점이다. 이러한 보편성은 바로 지금의 글로벌화에서 추진하는 게임 규칙의 기본적인 부분이다. 거시적으로 보면 인류 사회의 모더니티 전환 중에 펼쳐

진 보편성의 가치 취향과 사회 이상은 의심할 바 없이 인류 미래의 발전 방향을 대표한다. 예를 들어 이성적 원칙, 특히 과학적 이성은 지금의 사회에서 시시각각으로 거대한 추진 작용을 발휘하고 있다. 그리고 개인의 자유에 대한 신념은 각 개인이 태어나면서 평등하다고 인정한다. 인간 모두 존엄하며, 합리적인 생활을 향유하고 개체가 자유로이 선택할 권리를 향유하여야 한다고 보는 것이다. 평등과 박애는 자신을 존중함과 동시에 타인을 존중하며, 생활과 생명 등 현대 사회의 공동의 이상을 사랑하는 것이다. 이들은 수천 년 이래 동서양의 각 민족이 공동으로 추구해온 것일 뿐만 아니라 현대 세계 구조 중의 핵심적인 이념이다. 이들 핵심적인 이념은 의심할 여지없이 전 인류의 보편적인 가치이며, 이를 위해 공동으로 분투하여 얻어야만 하는 최고의 이상이다. 그러나 이들 보편적인 가치는 서로 다른 역사 시기와 지역 문화의 환경 속에서 구체적으로 다르게 나타났다. 어떠한 발전이든 현실을 기초로 하여 이루어지므로, 각 국가의 모더니티 전환도 자신의 처지와 조건에서 벗어날 수 없고, 더불어 문화적 전통과도 밀접하게 관련된다. 그리고 서양의 시발 모더니티 구조에서 형성된 사회 문화의 조건은 후발 국가에서 완전히 똑같이 구성하거나 복제할 수 없다. 인류 문명의 자발적인 진전이란 시각에서 보면, '모던'이 서양에서 반드시 먼저 나타나야할 설득력 있는 논리는 없다. 이는 각 방면의 요소가 적시에 우연히 모아져 만들어진 것이다.[8] 이러한 우연성에 대한 승인과 연구는 중요하며 중시되어야 한다. 이는 서양 세계가 전부터 그리고 반드시 인류 문명의 중심이자 목적이라고 표명하지 않으며, 서양 모더니티 구조의 각 구성 부분이 인류의 모범이기에 모든 나라가 이를 따라야 한다고 말하지 않는다. 이러한 의미에서 서양 모더니티 구조의 보편성은 일종의 향도 역할을 하였고 후발 지역에 참고와 시범의 역할을 하였다고 할 수 있다. 동시에 후발자가 자신의 경험과 사실에서 조정하고 수정할 수 있게 하였다. 게다가 그 형태의 풍부성으로 보편적 원칙의 미래 적용성을 증명하였다.

만약 '보편성'이란 개념을 사용하여 서양의 시발 모더니티 구조를 토론한다면 모더니티의 보편성의 상대적 의미도 뚜렷이 의식하고 있어야 한다. 특히 주목해야 할 것은 이렇다. 서양의 모더니티 구조의 보편성은 객관적으로 존재하므로 후발자가 참고하고 모방할 수 있으며, 여러 후발 지역 사이에서도 일정 정도의 일치성과 유사성을 가질 수 있다. 그러나 그것은 표현 형태에 있어 또 상대적이어서 서로 다른 후발 지역마다 각기

8 독일 학자 프랭크(Andre Gunder Frank)는 저서 『리오리엔트(*ReOrient – Global Economy in the Asian Age*)』에서 유럽이 흥기한 원인에 대해 유럽 중심론을 벗어난 시각을 보여주었다. 이 책은 중국에서 많은 토론을 일으켰다.(『白銀資本』, 劉北成 譯, 北京: 中央編譯出版社, 2000.)

다른 특징과 변형이 있을 수 있고, 종종 각 지역의 문화적 축적, 역사적 기억, 현실적 경험의 낙인이 찍히기도 한다. 이식 과정에서 보편성은 시발 구조와 후발 구조 사이의 유사성으로 나타날 수도 있다. 또 각 지역의 자주성은 특히 유사점과 차이점 사이에 독자성과 창의성으로 나타나기도 한다. 서양 현대예술은 주체성의 고양을 중요한 특징으로 하며 개인의 자주적 권리와 의지 그리고 정서와 감각은 현대예술의 기본이 되었다. 중국의 전체 20세기 예술 가운데 가장 중요한 특징은 집단주의 심리로, 민족을 위해 자신의 초월을 표현하며, 심지어 자아에 대한 추구를 포기하기도 한다. 같은 현대 사회의 예술적 실천이지만 다른 생존 환경, 역사 경험, 문화적 축적은 문제의 해결 방식과 표현의 풍격에 크나큰 차이를 보인다.

서양 모더니티 구조의 보편성과 상대성의 관계는 인류 문명의 전승과 진전의 법칙적 궤적으로 넓혀 적용시킬 수 있다. "인류 역사의 진전은 문명의 정도가 같은 지역 내에서 종적으로 진전될 뿐만 아니라, 세계의 중심에서 여러 지역으로의 횡적 전이로 나타나기도 한다. 역사의 궤적은 바로 종적 진전과 횡적 전이 양자가 합쳐져 그려내는 복잡한 곡선이다." "비록 종적 진전이 종종 횡적 모델로 구현되어 나온다고 하더라도 종적 진전이 또한 횡적 모델의 단순한 이식과 완전히 같지는 않다."[9] 서양 모더니티 시발 모델의 보편성은 다만 세계 범위 안에서 특정한 한계를 지니고 전개될 수 있었음을 의미할 뿐이다. 때문에 토착화 과정에서는 적응을 위한 변모가 반드시 필요하며, 이는 보편성과 상대성의 변주를 형성한다. 어떠한 지역과 민족에 있어서도 모더니티 발전의 모델은 자신의 역사를 토대로 시작할 수밖에 없으며, 역사와 완전히 단절되어 진행될 수 없다. 노선과 모델은 결국 보편과 상대의 변증법적 관계 속에서 변모하며, 그 개척과 수정도 모두 사실에 대한 해석을 증강시키기 위해서 이루어진다. 여기서 더욱 근본적인 것은 사실 자체이다. 이렇게 하여 서양의 이론적 도구를 사용할 수 있을지 여부와 법칙성 여부에 얽매이지 않고, 중국의 역사적 경험과 사실에 직면하는 과정에서 이들 도구와 담론의 합법성과 유효성이 성장할 수 있도록 하고, 아울러 창조적인 발전과 토착화의 발전이 있게 한다.

개념과 담론에 비해서 사실이야말로 가장 관건이 된다. 더욱 본질적인 것은 가리킬 수 있다는 점이 아니라 실제로 가리키는 대상이다. 여기서 가리키는 것은 두 가지를 포괄한다. 하나는 인류의 모더니티 과정을 하나의 총체로 보는 모더니티 이벤트이다. 이

9 潘公凱, 「互補幷存, 多向深入」, 『美術』, 1987年 第3期, pp.18~19.

는 거시적 시공의 척도 아래 통일된 사건으로, 서양세계의 격변과 이로부터 일어난 서양 바깥 세계의 격변이다. 이 모두는 모더니티 이벤트의 유기적인 부분이며, 격변은 곧 이 대사건에서 가장 기본적인 사실이다. 다른 하나는 곧 중국 역사와 중국적 경험, 그리고 중국 근·현대의 낙후하여 매를 맞는 고통과 치욕과 긴밀히 관련된 것이며 민족의 분발과 생명 의지와 정신력을 흔들어 일으킨 것으로, 이는 서양 전통의 정신적 원천이나 생활 모델과 전혀 다르다. 문화적 축적, 역사적 기억, 현실적 수요에 의하여 중국은 단순히 서양의 길을 중복할 수 없다는 것이 결정되었다. 그리하여 서양의 모더니티 이론의 틀을 가져와 참조하는 것과 동시에 중국의 경험에 적용하는 것에 민감한 태도를 유지해야 할 뿐만 아니라 우리가 진정으로 관심을 가져야 할 중점은 이론 틀과 분석 모델이 아니라 사실과 경험 자체라는 점을 더욱 명확하게 해야 한다는 것이다. 현대 중국의 사실과 경험은 전세계적 모더니티 이벤트의 중요한 일부이며, 중국적 경험의 참여가 있음으로써 비로소 모더니티 구조가 더욱 완정하게 보편성을 갖게 된다.

모든 것은 사실에서 출발하며, 사실에 들어가 방법을 찾아야 하며, 시대적 요구에 직면하여 생존의 경험에 발을 붙여야 한다. 이는 본 과제 연구 과정 중의 기본적인 원칙이자 태도이다. 현대 사회 생활에서 중국인의 재능과 창조성을 어떻게 창조적으로 발휘할 것인가라는 문제는 비단 중국 자신의 길을 가는 것일 뿐만 아니라 나아가 어떻게 더욱 큰 보편성을 갖추어 인류에 공헌할 것인가라는 문제이기도 하다. 이는 우리가 견지했던 연구 주제이자 가치이다. 여기에서 개념과 담론이 가장 중요한 것이 아니라 실제적인 생존 경험과 사실과 감수感受가 관건이 되는 요소이다. 간단히 말해 중국 현대 미술의 정위와 정명을 위해 반드시 서양의 모더니티 이론 성과와 표상 담론을 이용해야 하지만, 그러나 가장 관건적이고 가장 중요한 것은 오히려 이들 이론과 담론을 우리가 어떻게 쓰고, 또 중국 자체의 문제, 경험, 사실 속으로 견실하게 가져갈 것인가 하는 점이다. 그리고 중국 자체의 문제, 경험, 사실은 오직 전지구적 모더니티 이벤트를 전체적으로 파악함으로써 비로소 공정하게 평가할 수 있다. 오직 기존 모델이 주는 한계와 차용을 초월해야만 비로소 종속과 의타에서 벗어나 자신의 사실이 진정으로 해석될 수 있는 공간을 갖게 될 것이다.

모더니티 이벤트

어느 시대든 '고대'와 상대하여 자신의 시대를 '현대'라고 부를 수 있다. 인류 문명의 진전이라는 거시적 시야에서 볼 때, 고대사회와 중세라는 '현대'와 상대적인 현대사회는 일반적으로 르네상스로부터 시작되는 것으로 인식되고 있다. 인간의 발견과 새로운 세계의 발견이 이 시기 눈에 띄는 두 가지 표지이다. 인간정신의 해방과 인간의 권리를 선양하고, 중세 신권의 질곡과 금욕주의를 반대하고, 과학 관념을 추앙하고, 교회의 속박과 아카데미의 교조주의와 몽매주의를 반대한 것이 르네상스의 기본 경향이다. 이 사조는 14세기 유럽에서 나타나 15세기 말기에서 16세기 초기까지 전성기를 누렸다. 1500년 전후 신대륙 발견, 르네상스 전성기, 종교개혁 등을 경계로 하여 서양사회는 천 년에 달했던 중세를 벗어나 현대사회라는 새로운 단계로 들어갔다. 17세기 영국 부르주아 혁명, 18세기 영국 산업혁명, 프랑스 계몽운동, 미국 독립전쟁, 프랑스 대혁명 등은 모두 이 새로운 단계에서의 혁신적인 사건이었다.

'모더니티'라는 단어의 일반적 해석은 사회 전체의 생산력 급증과 정치 경제 영역의 현대화에 따라 나타나는 인간의 심성 구조의 변화와 특징을 가리키는 것으로, "모던(현대화 과정과 결과 포함) 조건에서의 정신 심리와 성격 기질 혹은 문화 심리와 구조"를 가리킨다.[10] 현대화와 모더니티는 서로 인과를 이루는 것으로, 총체로서 모던의 진전 과정의 '양면'이다. 예를 들면, 선발 지역인 유럽에서 모더니티는 시간관념의 변화로 표현된다. 즉 보들레르가 강조한 '과도 시기, 짧은 기간, 우발성……'과 하버마스가 강조한 '고금 사이의 단절'이다. 그런데 후발 지역인 중국에서 모더니티는 시간관념의 다른 변형태로 표현된다. 즉 본 연구과제에서 강조한 '3천 년 동안 없었던 대변화'라는 놀라움과 구국과 생존의 절박한 심리이다. 시간의 좌표에서 선발 지역과 후발 지역의 주체 심리 구조는 형태상 다르다. 그러나 고금의 단절과 변혁에 대한 자각은 모두 심리적 감수에서 일치하고 있다. 또한 예를 들면, 주체성과 자아의식에 관해서 헤겔은 일종의 추상적 개체 의식을 표현했다. "우리 시대의 위대한 점은 자유에 있다. 자유자재의 정신적 재산이 승인을 받은 것에 있다." 한편 량치차오梁啓超의 『청년중국을 말함少年中國說』에서는 열혈 집단의식으로 표현되어 "그러므로 오늘날 책임은 다른 사람에게 있지 않고 모두 우리

10 尤西林, 『人文科學導論』, 北京 : 高等教育出版社, 2002, 第四節 "人文科學與現代性" 참조. 尤西林은 '모더니티'란 객체 대상으로 보는 '현대' 혹은 '현대화' 속성이 아니라고 보았다. 맞는 말이다. 동시에 '현대' 혹은 '현대화'는 주체성으로서의 사람과 무관한 객체 대상이 아니라고 보았다. 이 역시 맞는 말이다. 이것은 문제의 다른 두 측면이다.(pp.121~122)

청년에게 있다. (…중략…) 청년이 독립하면 나라가 독립하고, 청년이 자유롭게 되면 나라가 자유롭게 된다"라고 하여, 두 사람 모두 똑같이 주체성을 고도로 자각하였으며 똑같이 인간의 심성 구조의 거대한 변화를 말했다. 현대화와 모더니티는 모던의 진전 과정에 대한 두 가지 다른 시각과 관찰 방법이라고 볼 수도 있다. 물질 생산과 체제 법률의 각도에서 보면 현대화이고, 사상 관념과 심성 구조에서

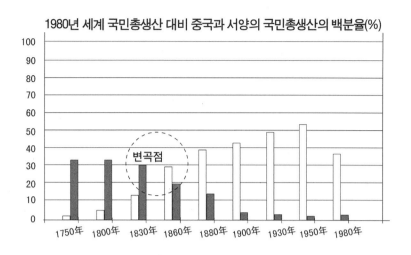

0-2 근 이백 년 동안 중국과 서양(영국, 미국)의 국민총생산이 세계 국민총생산에서 차지하는 비율

보면 모더니티로, 다른 시각 다른 착안점에서 전체 모던 진전 과정을 묘사한 것이다. 본서는 예술 영역의 문제의식에서 출발했으므로 최후에는 예술 문제에 대한 해답과 언설로 귀결될 것이다. 그래서 사상 관념과 심성 구조의 시각에서 모던 진전 과정을 전체적으로 파악하고, 넓은 의미에서 전체 모던 진전 과정을 '모더니티 이벤트'라고 일컫기로 한다.

모더니티는 현대사회와 연결되어 있다. 고대사회 및 중세와 다른 새로운 문명 발전 단계를 말하며, 이런 새로운 문명 단계에서의 상태와 성질이 새롭고 전향적이며 과거와 단절적인 요소를 지닌 것을 특징으로 한다. 모더니즘은 현대사회 발전 중의 몇몇 이론과 실천으로 표현된 운동이고, 모더니티의 지식과 감수성에 대한 충동과 정서적 표출이다. 현대화는 현대사회가 끊임없이 자아로 하여금 모던에 더욱 부합하도록 하는 그러한 진전 과정 자체이다. 모더니티란 대체로 개체원칙, 통속지향, 이성화, 자유질서, 평등사상, 관념의 독립성 등을 포괄한다고 일반적으로 알고 있다. 상대적으로 신권이 주재하는 고대와 중세를 해체하는 현대사회는 통속화, 이성화, 욕망화의 방향으로 과거와 단절한다. 모더니티의 기점은 마르크스가 보기에는 생산과 이윤의 추구이며, 베버M. Weber가 보기에는 신성의 매력을 해체한 이성화이고, 좀바르트W. Sombart(1863~1941)가 보기에는 소비에서의 사치 희구이다. 각 방면을 결합하면 경제상의 자본주의와 정치상의 자유주의를 주류로 하는 현대사회가 구성된다. 민족국가의 건립에 따라서 현대사회는 민족국가를 단위로 하여 경제, 정치, 군사상 서로 경쟁하는 단계로 들어섰다.[11] 이 몇 백 년 기간의 현대화 진행 과정에 대한 연구에서 서양 주류 학계는 일반적

으로 경제구조, 사회조직 원칙, 정치 모델, 가치관 등 방면에서 논의의 지점을 찾아들어가고, 주체성, 객관성, 이성화를 지표로 삼으며, 구체적으로 개인자유, 시장경제, 법제사회, 과학의식 등으로 표현되는 것으로 보았다.

위에서 말한 모더니티의 여러 가지 특징과 보편적 가치는 의심할 바 없이 서로 다른 각도에서 깊이 연구하고 개괄한 것이다. 특히 서양사회가 모던으로 전환된 상황을 정확히 파악한 것이다. 현대사회의 요지는 사회 구성원 하나하나의 자주성, 능동성, 적극성, 창조성을 최대한으로 발휘하는 것이다. 바로 이 기본 방향에서 이전의 모더니티 연구 성과와 원칙 지표가 깊은 보편적 의미를 갖는다. 후발 발전국가의 주류 연구도 이들 지표를 근거로 하여 선발 발전 국가의 역정과 경험에서 총괄해 낸 기본 모델과 운용 기제를 연구하는 데 치중했다. 이들 모델과 기제로 자기 나라 발전 과정 중의 경험을 측량하여, 나타난 구체적 문제에 대하여 지도하고 안내했다. 모더니티 주류 담론 체계를 인정한 중요한 원인은 선발 국가의 개척적인 사고와 발전의 길이 후발 국가에게 매우 중요하기 때문이며 경이로운 계시 작용과 시범 효과가 있기 때문이다. 선발 서양 모더니티 모델은 확실히 선진성과 우월성을 아주 많이 갖추고 있다. 사실이 증명하듯이 그것은 서양 사회에 고도로 발달한 문명을 이루게 했다. 물론 그 유효성은 전 인류가 진실로 그것을 필요로 한다는 기초 위에 건립되는 것이기 때문에, 이 사실이 서양 세계가 인류 문명의 중심과 목적이라고 표명하는 것도 아니고 서양 모더니티 모델이 세계 어디에 갖다 놓아도 모두 맞는다고 설명하는 것도 아니다. 마침 아이젠스타트S. N. Eisenstadt가 말한 대로 "모더니티의 역사는 다양한 모더니티 문화 방안과 독특한 현대적 품격을 갖춘 다양한 제도 모델이 끊임없이 발전하고 형성되고 구성되고 재구성되는 과정으로 봐야 한다".[12] 다원적 모더니티이지 단일한 모더니티가 아니라는 점이 사실의 진상이며, 다원적 모더니티야말로 공정하지 않은 세계 위계질서 하에서 추구해야 할 목표이다. 이런 의미에서 서양 모더니티 모델의 보편성은 차라리 일종의 개척적이고 시범적인 효과라고 해야 할 것이며, 각각 다른 후발 지역 사이에 현대라는 기본 원소의 공통성으로 인하여 기본적 일치성과 유사성이 관통된다고 해야 할 것이다. 동시에 후발 지역은 또한 각기 특징을 지닌 변이와 창조가 있으며, 서로 다른 문화적 축적과 역사 기억과 현실 경험에 따른 독자성이 아주 풍부하다. 선발 모델은 후발의 경험과 사실에 의하여 조정되고 수정될 수 있으며, 심지어 어느 정도 폐기되고 초월될 수 있다.[13]

11 汪民安, 『現代性』, 桂林 : 廣西師範大學出版社, 2005 참조.
12 艾森斯塔特, 「邁向21世紀的軸心」, 『二十一世紀』, 2000年 2月號 게재.

그러나 후발 국가의 주류 연구는 일반적으로 선발 국가의 기본 모델과 운용 기제를 가지고 자기 나라 발전 과정 중의 경험과 진행을 측량하여, 나타난 구체적 문제에 대하여 지도와 규제를 실시한다. 후발 국가의 모더니티 전환에 따라오는 자아 합법성 위기는 바로 이 과정에서 나온다. 이것은 실질적으로 두 측면의 문제를 보여준다. 첫째, 서양 주류의 모더니티 이론과 틀이 후발 국가의 현대화 과정과 경험에서 운용될 때 그 유효성과 개괄성이 실천적으로 점검되어야 한다. 현재 비교적 보편적인 시각은 사회 상황과 시점과 단계의 차이로 인하여 완전히 그대로 이용하는 것은 현실적이지도 않고 가능하지도 않다. 다만 그 기초적 의의를 근본적으로 부정하는 것은 더욱 적절하지 않다. 주류의 틀에서 자리를 찾기 위해, 후발 경험을 주류의 연장, 중심의 둘레, 모범의 변형이라고 해석하기도 하여, 후발 국가의 현대화는 이로 인해 아亞 현대 혹은 준準 현대라고 부를 수 있다. 그러나 이런 용량 확대로는 여전히 후발 경험을 효과적으로 포함시킬 수 없고, 더욱 중요한 것은 후발 현대화 국가의 탐색 역정과 경험과 문제를 긍정하고 중시할 수 없다. 그래서 무게중심과 입각점을 어떻게 둘 것인가의 문제에까지 이르게 되며, 후발 경험에 발을 디디면서 또한 기존의 모더니티 기본 구조의 해석 모델을 완전히 벗어나지도 않는 것이 합법성 위기를 해결하는 가능한 길이라는 것이 제시되었다. 둘째, 주류 틀의 해석력이 부족한 것 이외에 합법성 위기는 또한 중요한 원인이 있다. 보편성을 지닌 정치 현대화(헌정민주), 경제 현대화(시장경제), 사회 현대화(법제사회), 과학기술 현대화(과학이성), 사람의 현대화(개체권익, 개인존엄)는 당연히 후발 국가가 충분히 배우고 전력으로 추구해야 하는 것이다. 그러나 후발 국가는 기술과 제도 단계의 보편적 압력에 직면하여 사상 문화 예술에서도 이런 보편성을 받아들여야 하는 결과가 도출되었고, 따라서 사상문화에서 민족생존에 이르기까지 합법성 위기에 스스로 빠지게 되었다. 사실 측면과 관련해서는 특수성과 다양성을 강조하는 것이 적절하다. 그래야 인류 문명의 건강한 발전에 부합한다.

곤경과 위기를 해결하려면 이런 인식 상의 오류를 바로잡는 것이 필요하다. 제도와 기술 측면에서 다방면으로 현대화 표준을 받아들이되 사상, 문화, 예술의 측면에서 상대적 독립성과 다양성을 유지해야 한다. 이를 위해서는 현지 실정에 적절한 모더니티 구조를 지지대로 삼고 서양에서 기원해서 인류 보편성과 본질 규정성을 갖춘 모더니티 기본 원소를 흡수하는 동시에 문화, 사상, 예술과 신앙상의 다양성을 최대한도로 드러

13 물론 이것은 그 핵심 내용과 관건적 차원을 전연 고려하지 않아도 된다는 의미는 절대 아니다. 이점이 강조되어야 한다. 어떤 본질적 측면과 요소는 에둘러갈 수 없기 때문이다.

내고, 정치제도, 사회구조, 경제모델에서 기술진보 등에 이르기까지 역시 최대한 지역의 모더니티 과정에서 구현된 갖가지 새로운 창조의 요소를 모두 고려해야 한다. 이와 같은 새로운 양식은 기존 모델을 대신하는 것이 결코 아니며, 이미 현대사회 기본 구조가 된 사회, 정치, 경제 등 측면의 모더니티 요소를 부인하는 것은 더욱 아니다. 차라리 시각과 초점의 조정을 통하여 더욱 큰 포용력과 해석력을 쟁취했다고 할 수 있으며, 그 최종 목적은 인류의 현대화 과정에서 더욱 다양한 선택이 가능케 하는 것이라고 할 수 있다. 본 과제의 관점으로는, 이 작업은 기존의 모더니티 연구를 반성하는 것으로부터 시작하여, 연구 중점을 모더니티 모델에서 모더니티 이벤트로 전환하고, 선발 국가의 모더니티 구조와 모델로부터 선발과 후발의 모든 모더니티 이벤트 및 이벤트 자체의 과정과 기제를 포괄하는 것으로 전환해야 한다. 후발 국가 현대화 과정 중 크게 홀시되었던 사실이 중시 받도록 무게중심을 옮김으로써, 후발 국가의 자주적 발전을 위하여 공간을 열고, 미래 인류의 생존과 발전을 위해서도 다양한 공헌을 하도록 해야 한다.

이른바 '모더니티 이벤트'는 거시적으로 본 인류의 거대한 변화로, 거대한 시공의 척도 아래 드러나는 거대한 격변의 총체이다. 고대사회의 완만한 발전과 결별하여 각 측면에서 모두 폭발적으로 극렬한 변화를 드러내는 것이다. 이와 같은 인류의 거대한 변화의 총체가 거시적 모더니티 이벤트가 된다. 그것은 구체적으로 어느 한 시대나 어느 한 사건이 아니라 이미 발생했고 한창 발생하고 있는 인류의 거대한 변화이다. 본 과제는 후발 국가의 현대화 과정을 연구함에 있어서 연구의 중점을 서양 모더니티 모델 연구 및 아시아 국가에서 이런 모델의 연장과 변이를 연구하는 것으로부터, 아시아 국가와 후발 국가의 모더니티 현상 연구 및 전체 모더니티 과정과 모더니티 이벤트의 연구로 전환해야 한다고 인식하게 되었다. 여기서의 '이벤트'란 모델과 상대되는 총체적 개념이다. 간단히 말하면 인류가 모던에 진입한 이후의 격변이요, 생산력과 과학기술이 완만한 상태에서 시작하여 갑자기 약진함으로써 일어난 인류의 거대한 변화이다. 이 과제에서는 '이벤트' 개념을 대대적으로 확장하여, 몇 백 년에 가까운 이 격변 자체를 총체적으로 하나의 모더니티 이벤트로, 즉 몇 백 년을 아우르는 단일한 거대한 사건으로 본다. 인류의 모든 발전 과정에서 이 거대한 변화를 하나의 범위로 잘라낼 수 있는 것은 과학기술이 급속히 발전하고 생산력의 급격한 향상과 생산 도구의 빠른 진보가 있었기 때문으로, 기나긴 인류 변화 과정에서 갑자기 가속도상의 변곡점을 드러낸 것이다. 본 과제는 이 가속도상의 변곡점에 본질적 의의가 있다고 본다. 이는 인류 역사상 일찍이 나타난 적이 없었던 급격한 변화이다. 이 변곡점이 바로 모더니티 이벤트를

하나의 단일한 범위로 잘라내 이해하고 파악하는 경계선이다.

이 모더니티 이벤트를 제시하는 것은 이 과제의 다른 전제 즉 미래 시야의 인식과 연관되어 있다. 현대 중국의 경험은 전세계 모더니티 이벤트의 중요한 구성 부분으로, 중국 경험의 참여는 모더니티 구조가 완전한 보편성을 갖게 할 것이다. 전지구적 일체화 정도가 더욱 깊어질수록 전 인류 운명이 이전에 없었던 정도로 함께 묶이게 되었다. 한쪽이 주도하고 다른 한쪽이 받아들이고, 한쪽이 도전하고 다른 한쪽이 응전하고, 한쪽이 중심이 되고 다른 한쪽이 변두리가 되는 구조 모델로 문제를 대하고 분석하는 것이 아니라, 거대한 미래 시야에서 전 인류의 운명이 달린 사건 자체를 정면으로 보았을 때, 보다 큰 개방성을 갖춘 생각을 제시하는 데 도움이 될 것이다. 인류의 운명과 위험이 갈수록 함께 연결되어 있는 글로벌 시대에 미래 시야를 제시하는 것은 선발과 후발, 중심과 변방 구조 관계를 초월하여 전체적 시각으로 당면한 문제를 바라보는 데에 도움이 된다. 이와 같이 인류의 현대화 과정을 대한다면 선발 국가의 모더니티 모델을 주시할 수 있을 뿐 아니라 모더니티 이벤트에 대해서 전체적 연구를 진행할 수 있다. 이런 전제를 인식한 기초 위에서 현재까지의 전체 현대화 과정은 단지 인류 미래의 더 거대한 변화의 서막일 뿐이라고 할 수 있으며, 이 서막이라는 의미에서 전체적 파악을 진행할 수 있다. 그리고 이런 전체적 이벤트 파악이 본 연구과제에서 연구의 본체가 되며, 그중 가장 중요한 것은 격변이다. 모더니티 이벤트의 본질은 격변이다. 모든 현대화 과정은 연쇄 격변의 전이 과정이다. 미래 시야에서 보면 격변은 사건의 본질이다. 또한 사건 자체가 격변으로 표현된다고 할 수도 있다. 격변은 바로 본체이다.

격변을 모더니티 연구의 본체로 삼는 것은 본 과제의 독특한 제기방식이다. 이는 모더니티 이벤트의 전체적 이해 및 연구 중점의 전환으로부터 이끌어온 것이다. 후발 국가로 보자면, 격변의 전이가 매우 중요한 고리이다. 현대화 진전 과정이 전세계에 전면적으로 가동되어 어느 한 지역으로부터 점차 전세계로 확산되는 과정을 거치는데, 침략이든 식민이든 전파든 확산이든 이 과정은 본질적으로 격변의 전이이다. 본 연구과제에서는 연구 중점을 이벤트 본체로 전환할 뿐 아니라 나아가 격변의 전이, 즉 확대 전개 과정에서 후속 격변이 어떻게 점화되었나 하는 데로 전환한다. 이러한 전환에 따라 격변의 전이 과정에서 핵심 고리가 된 '자각'의 의의가 두드러진다. 자각은 지식 엘리트의 감각과 지각, 반응과 전략, 실천이라는 전체 조작 과정에서 집중 표현되었다. 전이 과정에서 지식 엘리트가 도화선이었으며, 지식, 역량, 정보와 현대화 압력의 전달자였다. 지식 엘리트의 자각이 격변 전이 중 결정적 고리라는 점은 전체 과제의 이론적 출발

점이 될 것이다. 이로부터 중국 근·현대 변혁의 기본 사실로 돌아와 사실 속에서 중국 변혁의 외재적 원인과 내재적 원인, 외래 동력과 내재 동력을 찾았다. 모더니티 이벤트의 전체성을 파악해야만 중국의 경험 사실이 평등한 대우를 받을 수 있으며, 따라서 구미 표준 모델의 제한을 벗어날수록 자신의 사실과 문제 속에서 독특한 서술 방식과 해석의 틀을 찾을 수 있다. 앞에서 언급했듯이 본 과제는 20세기 중국미술을 정리하면서 형식 언어와 예술 본체의 각도에서 판단과 비판을 진행하는 각종 방법을 제쳐두고 자각 여부의 각도에서 진행하고자 한다. 그 이유는 다음과 같은 점을 고려해서이다. 사회사와 예술사의 상호 관계에 대한 파악에서 시작하여, 형식언어로 측량할 수 없는 사회 대변혁의 배경 아래 있는 각종 현상을 모두 하나의 논술 틀에 두고 판단하고 평가하기 위해서이다. 지금은 한 걸음 더 나아가 다음과 같이 말할 수 있다. 이 구상은 미래 시야 아래 모더니티 이벤트의 전체성을 파악하는 것으로부터 시작하여, 이벤트 본체가 전이 과정 중의 복잡한 변화를 거친 후에 취해 갖게 되는 표준과 방법을 충분히 고찰한다는 점이다. 이와 같이 '사실에서 출발'하는 이 과제의 근본적 방법과 의식은 그 유효성에 있어서는 전제 성격을 갖는 인식인 미래 시야에 의하여 보증을 받아야 하며, 게다가 격변의 전이 과정과 내재 구조에 의거해야 할 것이다. 이것이 바로 이어서 분석해야 하는 점이다.

미래 시야

르네상스, 종교개혁, 계몽운동을 사상 표지로 하여 영국에서 기원하여 각국으로 파급되어 최종적으로 전세계를 석권한 모더니티 진행 과정에서 가장 기본적이고 보편적인 모더니티 이벤트는 무엇인가? 어떤 시각을 가져야 전반적으로 관찰할 수 있나? 인류는 역사를 파악할 때 종종 당장의 입장과 시각에서 출발한다. 그리고 현재를 살펴보는 데에는 역사의 좌표를 끌어들인다. 그런데 현재의 필연적 연장인 미래는 우리가 역사와 현재를 관찰하는 데에 어떤 의의를 가지고 있는가? 가령 공간상 감각이 비교적 직관적이고 시간상 흐름이 완만하고 속도와 박자와 리듬이 대체로 느린 정도를 유지할 수 있는 전통사회에서는 미래 좌표의 중요성이 아직 드러나지 않았다면, 세계가 이미 글로벌화 과정에 들어섰고 이전에 없는 정도로 기회와 위기가 모두 거대한 지금은 인류의 공동 운명과 밀접하게 관련된 미래 좌표를 끌어들일 필요성이 매우 크다. 미래 시

야 중 인류의 거대한 변화라는 완전히 새로운 사고 각도는 더욱 거시적으로 역사와 현재를 파악하는 새로운 안목을 끌어낼 것이다.

본 과제는 미래의 입장과 미래의 각도에서 인류가 모더니티를 향해 가는 전체 과정을 돌아보고자 한다. 이 미래 시야에서 인류가 격변하는 경관이 바로 이 과제가 전제하는 인식이다. 인류사회가 모더니티를 향해 가는 과정을 만약 단지 오늘의 입장에만 서서 본다면, 또한 이 과정이 이왕의 역사와 고대사회와 어떻게 다른가만 본다면, 이 역사의 변화의 크기와 속도의 빠름이 고대사회와 비교하여 무수한 배수로 격렬하다고 할 수 있다. 그래서 전 방위적인 거대한 변화는 전통과의 전 방위적인 단절이다. 그런데 이른바 미래의 시각은 21세기에 발생할 거대한 변화를 가리키는 것으로, 이미 발생한 변화보다 상상할 수 없을 정도로 극렬할 것이 틀림없다. 이 변화는 우리가 현재에는 실증할 수 없다. 그러나 이미 있었던 변화의 추세로 추단할 수는 있다. 그리고 변화의 결과는 우리의 추단을 대대적으로 뛰어넘을 지도 모른다. 한창 발생하고 있는 격변의 사실이 이런 미래 시야의 가능성과 필요성을 결정했다. 이 격변은 지금 이미 거대한 규모와 놀랄 만한 속도에 도달했기 때문이다. 이는 인류 역사상 어떤 시기와도 비교할 수 없는 것이다.

최근 100년 과학기술의 발전과 경제 발전은 줄곧 기하급수로 증가하고 성장했다. 과학의 미래, 경제의 미래, 인류사회의 미래에 대해서 과학기술계, 경제계, 사회학계에서 줄곧 각종 예측을 하고 있다. 이들 예측은 대다수가 정확하게 계산된 것은 아니었다. 그러나 과학기술 측면의 예측은 종종 정확성이 꽤 크다는 것이 나중의 사실에 의해 증명되었다. 예를 들면 아인슈타인의 상대성 이론 특히 일반 상대성 이론은 제시되었을 때 즉시 실증을 얻지는 못했다. 그러나 나중에 적색편이red shift가 관찰되고 계산된 후 사실의 증거를 얻었다. 과학계에서 제출한 블랙홀 이론, 다차원 시공時空, 초끈 이론, M 이론 등은 현재 모두 실증할 방법이 없다. 그러나 이후 과학기술 발전으로 대부분 사실의 근거를 찾을 것이고, 현재 미해결된 몇몇 문제는 이후 과학 수준이 대체로 답을 찾아줄 것이다. 예를 들면 DNA 측면의 과학기술 성과는 어떻게 충분히 의료에 사용할 수 있게 될까? 인체와 칩은 어떻게 하나로 연결되어 인간과 기계가 합해지는가 등이다. 미래의 경관은 미리 알고 파악하기 어려운 방식과 양태로 전개된다. 현대인이 감지할 수 있는 것은 전체 인류 사회생활에 천지가 뒤집힐 정도의 거대한 변화가 발생하려고 하는데 그 규모, 정도, 효과를 상상할 방법이 없다는 것이다. 이 기본적인 예측에서 출발하면, 최근 몇 백 년 동안 점차 가속화된 인류사회의 변화는 더욱 크고 더욱 격렬한 변화의 전주

로 볼 수 있다. 이 변화가 가져오는 결과가 도대체 화인지 복인지 현재로서는 판단할 방법이 없다. 오직 인류가 발전 중에서 효과적으로 조절하고 파악해야 할 것이다. 그러나 이 변화 자체는 막을 방법이 없다. 전 인류가 이 거대한 변화를 향하여 가고 있으며, 시장이 변화의 방향을 이끌고 있고, 사람의 욕망이 이 변화를 가속시키고 있다. 이러한 전 지구적 큰 추세에서 인류가 이미 걸어온 몇 백 년 동안의 현대화 진행과정은 미래의 더 큰 변화의 서막으로 간주될 수 있다.

이런 격렬한 변화를 탄생시킨 가장 근본적 요소는 과학기술의 갑작스런 발전이다. 과학기술 수단은 사실 생산 도구의 연장이다. 생산력 발전은 사회발전의 결정적 요소라고 마르크스는 인식했다. 생산력은 최초에는 도구 측면에서 쟁기, 호미 등으로 나타났고, 나중에는 트랙터, 기차였고, 더욱 나중에는 고도의 과학기술 설비였다. 과학기술 발명, 교통 네트워크, 정보 수량 등 세 가지의 맹렬한 증가가 생산력에 있어 폭발적 성장의 최대 동력이 되었다. 과학기술과 생산력을 관찰의 기점으로 삼아 봤을 때, 인류 격변의 본질은 생산력, 지식, 창조력의 거대한 해방과 통합이다. 도구이성, 주체성, 자유, 민주, 시장경제, 법제사회 등은 모두 신의 속박으로부터의 진정한 해방으로부터 오며, 평등과 자유를 지향하는 사회 환경에서 자기의 지식과 창조력과 생산력을 가장 크게 해방시키는 것으로부터 온다. 인간해방 과정이 바로 현대화 과정이다. 해방의 결과는 생산력, 지식, 창조력의 새로운 통합과 격발이며, 인터넷이 참여하게 되면서 전 인류의 지식 역량의 증진을 더욱 재촉해서 미래 인류의 거대한 변화를 더 한층 촉발한다. 정보량과 정보 유통의 폭발적 증가와 전민 교육 정도의 보편적 제고는 인류의 창조 능력을 상상할 수 없게 총체적으로 격발시킬 것이다. 과학기술의 거대한 변화가 추동하는 모던 변혁은 되돌릴 수 없는 가속 과정이다. 전 인류는 모두 이 막을 수 없는 가속 과정에서 미래의 거대한 변화의 임계점에 가까이 가고 있다.

복잡성과 창조력 면에서 몇 백 년 현대화 진행 과정은 고대사회와 확연히 다른 모습을 드러냈다. 특히 최근에 이르러 사회문화 형태에 깊은 변이가 발생하여 사회 조직 구조가 전에 없이 복잡해지고, 각 영역 각 방향의 창조력 발전이 가속화되어 현대의 모든 것이 급속한 해체와 변화에 처해 있다. 이와 비교하여, 이전 수천 년 문명사의 완만한 변화는 거의 정지 상태에 가깝다고 보일 수도 있다. 호킹의 『호두 껍질 속의 우주*The Universe in a Nutshell*』에서 열거한 도표들이 문제를 잘 설명한다. 그중 하나는 인구 증가 도표이다. 인구 증가 곡선은 500만 년 전부터 200만 년 전까지 기본적으로 어떤 변화도 없었다. 그때부터 서기 1000년까지 인구가 증가하기 시작했다. 1000년부터 2000

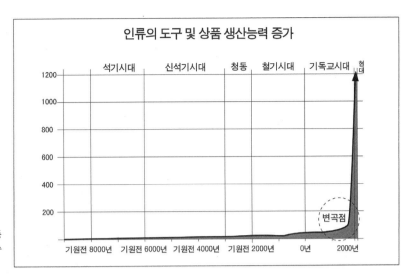

0-3 인류의 도구 및 상품 생산능력 증가. 『시간지도』 표 9.2와 그림 9.3 수치 그래프 참고

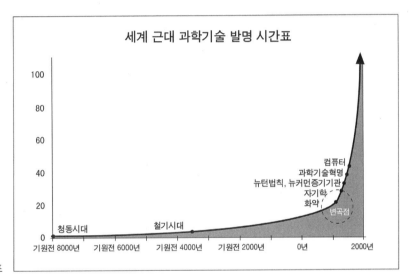

0-4 세계 근대 과학기술 발명 시간표

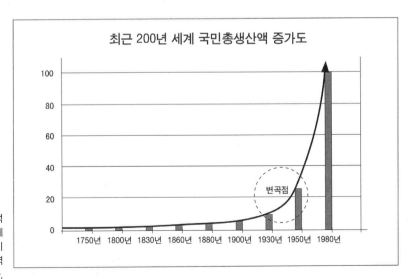

0-5 최근 200년 세계국민총생산액 증가도. 『시간지도』 제13장에서 제공한 수치로 그린 그래프 참고. 데이비드 크리스티안, 『시간지도–대역사도론』, 상하이 사회과학원출판사, 2007.

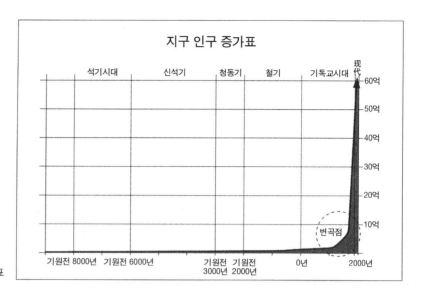

0-6 지구 인구 증가표

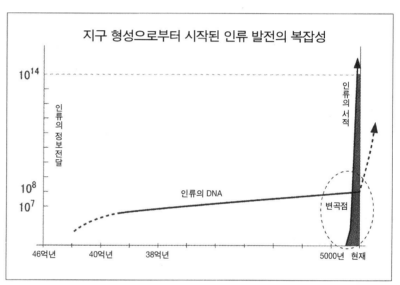

0-7 지구 형성으로부터 시작된 인류 발전의 복잡성

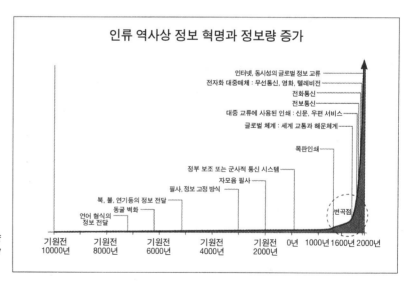

0-8 인류 역사상 정보 혁명과 정보량 증가. 『시간지도─대역사도론』, 337 ~339쪽 그림 참고

년까지 인구 증가가 격화되었다. 시간이 지날수록 상승폭이 커져, 어느 변곡점을 지나고서 최근 500년 동안 대폭 증가한 후 수직 상승 상태를 보이고 있다. 또 하나는 지구가 형성된 지 40억 년 이래 물질 복잡성 도표이다. 무기물에서 유기물에 이르기까지 복잡성이 점차 증가하였는데, 단백질이 형성된 후 더욱 복잡하게 변하였고, 가장 복잡한 것은 유전자 암호 DNA이다. DNA의 발전은 줄곧 완만한 상승 곡선을 보였는데, 현재에 이르러 이 곡선은 급격하게 수직 상승할 가능성이 있다. 인류가 유전자 암호를 해독하여 인류 게놈 지도를 그렸고, 이어서 자기 유전자 암호를 변경하여 유전자 암호의 복잡성이 수직 상승할 것이기 때문이다. 이 도표가 보여주는 물질 복잡성 변화는 전체 우주에서 가장 본질적 요소이다. 또 한 도표가 나타내는 것은 지구상 존재하는 정보량 변화이다. 처음에는 정보량 증가가 매우 완만했다. 문자가 생긴 이후 갑자기 한 단계 올라갔다. 정보의 저장과 배포는 인쇄술 발명을 계기로 하여 또 한 단계 뛰어올랐다. 반도체 칩이 생긴 이후 정보량 증가가 격화되기 시작했고 18개월마다 칩의 속도가 기하급수로 빨라져, 짧은 20여 년이 지나자 반도체와 컴퓨터가 발전하여 인터넷이 만들어지고, 오늘날 인터넷 보급에 따라 정보량은 폭발적 증가를 보였다. 그래서 도표에서는 거의 수직 상승세를 보인다.

현대 사회에서 과학기술 혁명이 격변의 도화선에 불을 붙였다. 관련 기술과 제품이 폭발적으로 쏟아져 나오고, 지식의 양도 폭발적으로 증가했다. 세계의 변혁에 핵심적인 층위와 등급의 지식이 더욱 빨리 출현하고 바뀌어 가고 있다. 컴퓨터 칩의 개발과 혁신, 네트워크의 광범위한 응용과 정보의 대규모 고속 전달이 이루어지고, 교류와 연락 방식이 현장을 떠나 가상의 시공간으로 발전하고, DNA 연구와 인류 게놈 조직 지도 제작을 대표로 하는 게놈 기술과 생물 공정이 비약적으로 발전하고 있다. 그리고 나노기술의 개발과 응용이 혁명을 가져오고 현대 과학기술이 각 방면에서 고속 전진하여, 마이크로 세계는 탑 쿼크top quark 단계까지 깊이 들어가고 거시 세계는 초성계supercluster 단계까지 확장되고 있다. 아울러 물리학 통일 이론의 탐색이 나타나고 초끈 이론을 대표로 마이크로 물리학과 매크로 물리학의 통일을 시도하여, 종합적 체계를 세우기 시작했다……. 다음 100년, 심지어 더욱 먼 시야에서 지금을 돌아보면 20세기 인류의 현대화 진행 과정과 사회의 급변은 단지 서막일 뿐일 수도 있다. 한창 발생하고 있고 앞으로 발생할 예정인 변화가 인류사회로 하여금 조직 형식, 구조 양태 측면에서 이전의 모든 가능성을 대대적으로 돌파하여 전에 없이 거대한 변혁이 무르익어 가고 있고 또한 그 결과도 예측하기 어려울 수도 있다. 질병, 유전, 의식, 정신에 대한 인류의 이해가 완

전히 새로운 단계로 들어가려고 하고, 문화와 신앙에도 새로운 모습이 나타나고 있다. 게놈 기술의 돌파가 장차 인류의 생리적 존재와 정신 상태를 변화시키고, 인류 유전 프로젝트는 심지어 생물의 진화를 대체하여 인류 종을 새롭게 설계해서 새로운 윤리 문제를 제기할 수도 있고, 자신, 사회, 우주에 대한 인간의 인식은 근본적 변화가 발생할 것이다. 심지어 인간 존재의 근본에 놓인 궁극적 관심, 예를 들면 생과 사, 선과 악, 생존의 의의와 가능한 사고 등에 대한 관념 모두가 분해되거나 사라질 가능성이 있다. 이 모든 것이 이처럼 갑자기 발생하고, 아울러 갈수록 파악할 수 없는 방향의 미래로 향한다. 이와 동시에 위험 또한 더욱 거대해질 것이다. 각종 우발적 위기가 인류를 더 쉽게 멸망할 지경에 처하게 할 것이고, 테러리즘을 포함한 돌발성 사건, 국제금융폭풍, 전지구적 환경 악화, 기후 이상, 생태 재난 등 방면의 거대한 위험 또한 지구촌 모든 구성원이 공동으로 부담해야 한다.

비록 현재 세계 범위 내에 아직도 정치경제, 문화신앙 사이의 충돌이 보편적으로 존재하지만, 모더니티 진행 과정이 가동한 격변과 전이는 전 지구를 하나의 밀접하게 상관된 전체로 만들 것이다. 자원, 경제무역, 정보, 지식, 지능 등이 전 지구 범위 내에서 모두 연결되고, 교육수준, 의료수준의 보편적 향상은 인류 전체의 창조적 잠재력이 충분히 발휘되게 할 것이고, 그 효과로 생산력이 전지구적으로 고속 발전하고 생활수준과 질이 대폭 높아질 것이며, 인류 자신이 좋은 발전 기회를 얻는 것도 대대적으로 증가할 것이다. 글로벌 일체화 과정에서 기회와 함께 위험도 마찬가지로 존재하고 마찬가지로 거대하며, 아울러 모든 사람과 밀접하게 연관되어 있다. 미래 시야에서 거꾸로 현대를 보면 분명하게 볼 수 있다. 과학기술의 거대한 추동과 현대화 물결이 이미 인류를 매우 중요한 역사의 관문에 처하게 해서 인류는 지금 '임계점'에 다가가고 있다. 인류는 자신의 유전자 구조를 이해하고 개조하며, 새로운 에너지를 개발하고 외계 공간의 탐색 방면에도 혁신적 진전을 이루면서, 생활방식과 감각의 극렬한 변화, 전체 사회형태와 문화형태의 폭발적 격변…… 이 모든 것이 인류의 존재와 의의에 새로운 질문을 혹독하게 제기할 것이다. 이어지는 시대에 인류는 자기 멸망의 길로 갈 것인가, 아니면 심각한 전환 속에서 새로운 단계로 들어설 것인가? 종극의 관심은 기술도구주의에 의하여 완전히 해소될 것인가, 아니면 새로운 형식이 출현하여 인류를 새로운 정신공간으로 들어가도록 이끌 것인가? 이것들은 모두 현재에 생활하는 사람들이 마땅히 진지하게 주시하고 엄숙하게 대처해야 하는 것들이다. 우리는 비록 인류 전체의 양심과 지혜를 믿지만, 우리는 미래를 확실히 알 수 없고, 말할 수 있는 것은 단지 전지구적

일체화가 가져올 21세기 거대한 변화는 절대 오늘의 사람들이 예측하기 어렵다는 것이며, 예측의 전제는 오직 인류문명이 핵전쟁 혹은 돌발성 재난에 의하여 멸망되지 않아야 한다는 것이다. 그러나 만약 앞을 내다보는 전면적인 사고, 우환의식, 미래 시야가 없으면 우리는 이와 같은 역사의 거대한 변화와 인류 전체의 모습 앞에서 할 수 있는 것이 없다. 바로 여기서 미래 시야가 잠재적이고 필수적 차원에서 특별한 중요성과 필요성을 드러내는 것이다.

인류는 역사적 관문에 처해 있다. 전통, 현대, 미래의 경계 긋기가 지금처럼 분명한 적이 없었고, 시간의식 또한 이렇게 두드러진 적이 없었다.[14] '앞으로, 앞으로'가 모든 사람의 가장 기본적인 생명의 모습이 되었다. 과거는 이미 영원히 작별을 고했고, 알 수 없는 미래로 어쩔 수 없이 향해야 한다. 그런데 지금은 눈 깜짝할 사이에 모든 것이 변하며 우리는 더욱 빨리 돌아가는 형세를 마주하고 있다. 인류는 심지어 자신이 어디에 있는 지도 모른다. 인류가 위험을 함께 짊어지고 멈출 수 없이 미래로 향하는 이런 거대한 추세 속에서, 그리고 예측할 방법이 없는 전에 없던 거대한 변화가 미래에 틀림없이 발생할 것이라는 전망 아래에서, 지금까지 수백 년의 현대화 진전 과정을 돌아볼 때 가장 기본적이고 가장 보편적인 사건은 격변이다. 게다가 이 격변은 한 차례 또 한 차례 연이어 일어나는 연쇄 격변이다. 현대화 진전의 시작은 곧 인류 미래의 거대한 변화의 발단이다. 연쇄적 격변이 이로부터 시동되고 점화되고, 이어서 각 지역, 각 영역, 각 단계로 전이되고, 아울러 새로운 시동, 점화, 전이를 이끌어서 만연되고 확산되어, 피차 호응하고 엉겨 붙는 입체적 폭발의 네트워크를 형성하여, 최종적으로 저지할 수 없는 나는 듯한 속도로 돌진하면서 모든 인류를 생존의 임계점으로 몰아넣는다. 격변은 바로 이들 모든 어지럽고 복잡하고 저지할 수 없고 예측할 수 없는 모던 현상의 총체적 추세이자 총체적 특징이다. 그것은 인류 역사상 일찍이 없었던 극렬한 정도로 일어나, 사람들로 하여금 반드시 반응을 하도록 압박한다. 극렬한 자극에 대해서는 종종 가장 먼저 본능적인 반응이 나오고, 나아가 냉정한 관찰과 이성적 사색이 있게 된다. 격변을 고찰하려면 반드시 지금으로부터 뛰쳐나와 미래로부터 돌아봐야 한다. 그래야 똑똑하게 전체적 파악을 할 수 있다. 그래서 본 연구과제에서는 지금까지의 모더니티를 하나의 단일한 사건으로 대한다. 이 단일한 사건 속에서 전체 인류는 이미 전지구적 일체화 단계의 현대화 과정으로 진입하였으며, 이는 단지 미래의 더욱 큰 격변의 서막이다. 이로부터 프

14　하버마스(Jurgen Habermas, 1929~)는 모더니티를 시대의식이 풍부한 문화 정신이라고 이해하고, 일종의 새로운 시간의식이라고 표현했다. Jurgen Habermas, 曹衛東 譯, 『後民族結構』, 上海 : 上海人民出版社, 2002.

리모던, 모던, 포스트모던은 하나의 전체로 압축하여 다루게 되는데, 서막 중 각기 다른 단계이다. 그러나 그것들은 본질적으로 모두 미래 격변의 준비 단계이다. 이와 같은 거시적 미래 시야가 바로 본 연구과제에서 전제한 가설이다. 이와 같은 시야와 가설이 있느냐 없느냐가 인류가 이미 걸어온 몇 백 년 현대화 역정의 성질을 관찰하고 평가하는 데 결정적 영향을 줄 것이다. 이런 사전의 가설과 거대한 시공간 척도로부터 출발하여, 이성화와 도구이성, 주체성, 자유 민주 평등, 시장경제와 법제사회, 과학관념 등의 원칙이 더 이상 가장 중요한 측면이 아니게 되었으며, 본 과제의 연구 초점도 선발 국가 모더니티 경험의 논리를 분석하고 그 모델을 총결하는 데에 기반하는 것으로부터 선발과 후발의 전체 모더니티 격변 자체와 그 내재적 기제를 포괄하는 것으로 옮겼다. 그리고 미래 시야라는 전제로서의 가설과 지극히 큰 시공간 척도 속에서라야 연쇄 격변이 전이와 점화로부터 상호연계와 확산을 거쳐 최종적으로 전에 없던 거대한 모더니티 변화의 물결을 일으키는 데 이르기까지 거대한 경관과 중요한 환절이 뚜렷하게 드러나서, 문제의 심각성과 긴박성이 비로소 크게 두드러질 수 있다.

연쇄 격변

인류 전체를 포괄하는 미래 시야에서 바라보면, 20세기의 현대화 진전은 단지 서막일 뿐인데, 그 내재 기제와 진행 과정을 진지하게 고찰할 필요가 있다. 모더니티 격변의 선발성 시동부터 전이에서 확산까지, 아울러 새로운 한 사이클을 시작하는 후발성 격변에서 전이 그리고 확산까지, 그 사이의 여러 층차와 환절을 확실히 하고 규칙성을 지닌 요소를 모색해 내면 격변의 현상을 더욱 잘 투과하여 그 내재 구조를 파악할 수 있을 것이다. 이렇게 우리는 후발 모더니티의 구성 부분 및 각종 역량이 일으킨 작용에 대해서 명확한 결론을 얻을 수 있으며, 그중 선발 모더니티의 이식에 대한 자각적 대응과 전략적 선택은 특히 이 과제가 매우 중시하는 핵심 고리와 관계되어 있다. 그리고 이것은 또한 글로벌 일체화 진행 과정 중 문화생태와 발전 모델의 다양성과 모더니티에 잠재된 각종 가능성과 관계되어 있다. 우리가 처한 시대와 그 변화와 가능성을 분명히 파악하는 것은 미래의 더욱 큰 거대한 변화에 대응하기 위한 적극적 준비이다.

모더니티 진행 과정은 연쇄 격변이며, 아울러 일파만파로 전이 확산되어 하나 또 하나 새로운 격변을 불러일으키는 전체 과정이다. 이것에 대해서 핵분열과 핵폭발의 진행 단계를

예로 들어 비교적 형상적으로 설명할 수 있다. 핵분열은 하나의 우라늄 원자핵이 중성자의 충격을 받아서 시작된다. 이것은 전체 핵폭발이 형성되는 시발점인데, 그 원자핵은 충격을 받아서 분열하여 질량이 작은 두 원자핵이 된다. 핵분열 과정에서 방출되는 큰 에너지인 감마선과 열에너지가 두세 개의 새로운 자유중성자를 동시에 방출하고, 나아가 다른 우라늄 원자핵에 부딪쳐서 계속 핵분열이 발생한다. 충격을 받은 이들 우라늄 원자핵은 또 새로운 사이클 분열의 시발점이 되어 다음 사이클 분열을 일으킨다……. 이 과정이 계속 지속되어 연쇄 핵분열 반응을 구성한다. 그러나 그것은 하나의 선으로 진행되는 연쇄 전이가

0-9 우라늄 235 원자가 자유중성자 하나와 부딪혀 반으로 분열되면서 자유중성자 세 개와 에너지(감마선)를 방출하고, 자유중성자가 또 다른 우라늄 235 원자에 부딪쳐 새로운 분열을 만든다.

아니라, 물결이 동시에 확산되는 것과 같이 사방팔방으로 전이되고 확장된다. 이 전체 과정에서 매 사이클 분열이 모두 앞 사이클에 이어 발생하고, 또한 모두 다음 사이클의 시발이 된다. 한 사이클 한 사이클 서로 이어지고 일파만파 서로 계속되어, 분열이 하나로 이어져 핵폭발의 임계점에 가까워진다. 핵분열 반응으로 모더니티 연쇄 격변을 비유하는 것은 물론 적당하지 않은 점도 있다. 예를 들면 매 사이클 분열 중 우라늄-235 원자핵은 모두 같은 것이다. 그런데 모더니티 연쇄 격변 중 시발과 후발의 관계는 매우 복잡하다. 매 사이클의 후발성 격변은 모두 시발과 다른 점이 있다고 할 수 있다. 또한 핵분열의 시발점은 외부에서 온 중성자 충격을 필요로 한다. 그러나 모더니티 진행 과정이 시작된 시발성 격변은 여러 가지 요소가 모아진 결과이다. 이 요소 중 훨씬 많은 것이 내부로부터 온다. 자생성自生性 격변인 것이다.

이른바 '시발'은 이 과제에서 주로 모더니티 이벤트의 각도에서 말하는 것으로, 현대 격변이 시작된 곳을 가리킨다. 이것은 통합적 방법이다. 사실 그중의 변화 고리, 각종 요소가 일으킨 작용 및 상관 지역의 상호 운동은 모두 매우 복잡하다.

모더니티 이벤트의 출현이 자생적이든 아니면 이식된 것이든, 현대 세계 속에 들어온 것이 자발적이든 아니면 피동적이든, 모더니티 구조가 시발과 후발 지점 사이에 어떤 같은 점과 다른 점이 있든, 돌발성 모더니티 이벤트는 전통세계와 거대한 단절을 조성했다. 이것은 어느 지역이든 모두 당면하고 있는 가장 기본적 사실이다. 현대 세계의

출발은 각 전통문명에 대해서는 모두 질서의 타파와 구조의 재건과 심리의 변화와 가치의 전복을 의미한다. 이것은 전 방위적 단절이다. 16세기부터 시작해서 현대의 거대한 변화는 지속적으로 배양되고 있고 역사조건(경제, 정치, 과학기술, 관념)이 19세기까지 쌓이면서 격변이 고조에 달하고 아울러 모든 방면에서 나타났다. 마르크스는『공산당 선언』에서 명확하게 지적했다.

> 생산의 끊임없는 변혁, 모든 사회관계의 멈추지 않는 동요, 영원한 불안정과 변동, 이것이 바로 자산계급시대가 과거 모든 시대와 다른 점이다. 모든 고정된 오래된 관계 및 이에 적응하여 평소 추종되었던 관념과 견해가 모두 사라졌다. 모든 새롭게 형성된 관계는 고정되는 것을 기다리지 못하고 낡은 것이 되었다. 모든 고정된 것이 연기나 구름처럼 사라져버렸다. 모든 신성한 것이 더럽혀졌다.[15]

고전 사회이론의 대가가 다른 각도 다른 방향에서 이 중대한 격변을 고찰한 바 있다. 짐멜G. Simmel(1858~1918)은 모더니티의 산물과 상징이 된 현대도시 생활과 정신의 특징이 긴장, 자극, 빠른 리듬, 순간성, 냉담, 이익, 소원, 낯섦 등이라고 제시했다. 이 모두는 모던 이전 생활과 정신의 특징인 안정, 완만, 일상성 등과 구별되었다.[16] 아울러 화폐경제로 경제 모더니티를 분석하여, 바로 화폐경제가 현대사회의 이성화 과정을 시동시키고 확장시킬 수 있었다고 보았다.[17] 마찬가지로 자본주의 경제의 이성화와 생활의 세속화를 주시했던 베버는 현대 과학기술의 기초 작용을 관찰함과 동시에 문화 정신에 있어 신교 윤리의 이성(금욕주의와 계획성)과 더욱 긴밀히 연결시켰으며, 이것이 바로 모더니티 진행 과정 중의 관건 고리로서 이성화를 향한 미몽으로부터의 깨어남이라고 보았다. 그것은 세계의 신비와 미신을 사라지게 하고 감각기관의 욕구와 충동을 막고 끊었으며 현대사회를 이성화의 울타리 안에 가두어 놓아서, 이로 인해 고대세계와 완전히 다르게 되었다고 보았다.[18] 좀바르트는 소비의 각도에서 사치 기풍의 흥기와 사치품의 생산 소비 및 이에 수반되는 공업시장, 상업무역활동, 정치구조 등을 고찰했다. 이것들은 고대에서 현대로 향하는 세속화 전환과 보조를 같이 했다.[19] 셸러M.

15 馬克思·恩格斯,『馬克思恩格斯選集』第1卷, 北京 : 人民出版社, 1972, p.254.
16 西美爾, 費勇 等譯,「大都會與精神生活」,『時尙的哲學』, 北京 : 文化藝術出版社, 2001.
17 西美爾, 陳戎女 等譯,『貨幣哲學』, 北京 : 華夏出版社, 2002.
18 韋伯, 于曉·陳維綱 等譯,『新敎倫理與資本主義精神』, 北京 : 三聯書店, 1987.
19 桑巴特, 王燕平·侯小河 譯,『奢侈與資本主義』, 上海 : 上海人民出版社, 2000.

Scheler(1874~1928)는 심리 질서의 전환에 중점을 두어 모더니티는 가치의 전복으로, 본능적 욕망과 충동이 전통적 정신이념에 도전과 위협이 되었다고 판정했다.[20] 기든스 A. Giddens(1938~)의 고찰은 현대 제도를 둘러싸고 전개되어, 인류역사상 가장 깊고 전면적인 단절과 격변을 대상으로 그 심각성과 특징을 지적했다.

그 동력과 전통적인 풍속과 습관을 침식하는 정도 및 전지구적 영향에 대하여 말하자면, 현대 제도는 이전에 있었던 형식의 사회질서와 확연히 다르다. 그러나 단지 외재적 변화만은 아니었다. 모더니티는 일상 사회생활의 실질을 완전히 변화시켰고, 우리 경험 가운데 가장 개인화된 측면에 영향을 주었다. 우리는 반드시 제도 측면에서 모더니티를 이해해야 한다. 현대 제도의 도입으로 말미암아 일상적인 사회 생활은 달라졌고, 그리하여 제도는 개체 생활 나아가 자아와 직접적인 방식으로 섞여들었다. 사실상 모더니티의 현저한 특징 중 하나는 외연성(extensionlity)과 의향성(intentionality) 이 두 '극' 사이에 끊임없이 증가하는 상호 연관이다. 한 극은 글로벌화의 여러 영향이고, 다른 한 극은 개인 소질의 변화다.[21]

모더니티는 이전에 일찍이 없었던 방식으로 우리를 모든 유형의 사회질서의 궤도에서 떨어져 생활 형태를 형성하게 한다. 외연과 내함 두 측면에서 모더니티가 몰고 온 변혁은 지나간 시대 절대다수의 변모의 특성에 비해 더욱 깊은 의의가 있다. 외연 측면에서 전 지구에 이르는 사회 연결 방식을 확립했고, 내함 측면에서 우리 일상생활 중 가장 익숙하고 가장 개인적인 색채를 지닌 영역을 변화시키고 있다.[22]

전통과 현대의 긴장 구조에 관해 고전 사회이론의 대가들은 다른 각도에서 착안하여 각기 다른 관찰과 서술을 했다. 예를 들면 퇴니스Ferdinand Tönnies(1855~1936)의 '공동사회와 이익사회', 뒤르켐Emile Durkheim(1858~1917)의 '유기적 유대관계communion과 기계적 유대관계', 짐멜의 '자연경제와 화폐경제', 셸러의 '동고동락과 자유경쟁', 베버의 '신격화와 합리화' 등이다.[23] 그러나 트뢸치Ernst P. W. Troeltsch(1865~1923)의 고찰이 밝힌 바와 같이, 기실 고대세계는 현대세계의 기원과 연관되어 있는데, 이른바 근대는 사실 고대와 현대의 연속성을 구현했다. 고대세계는 통일성을 특징으로 하는데 이런 통일

20 舍勒, 羅梯倫 等譯, 『價值的顚覆』, 北京 : 三聯書店, 1994.
21 吉登斯, 趙旭東・方文 譯, 『現代性與自我認同』, 北京 : 三聯書店, 1998, p.1.
22 吉登斯, 田禾 譯, 『現代性的後果』, 南京 : 譯林出版社, 2000, p.4.
23 喬納森 H. 特納(Jonathan H. Turner), 吳曲輝 等譯, 『社會學理論的結構』, 杭州 : 浙江人民出版社, 1987.

성은 근대에 분화하기 시작했고 그러한 분화는 더욱 격화되어 파열되기에까지 이르렀으며 최종적으로 현대세계로 전환되었다.[24] 근대의 분화로 고대의 통일과 현대의 파열을 연결하면 그 사이에 확실히 어떤 연속성이 있다. 그러나 이런 통일성의 분화의 기나긴 과정은 17~18세기에 이르러 갑자기 가속화되어 19세기 이후에는 줄곧 지속적으로 격변의 고조 상태에 처했으며, 현대세계는 이전의 사회구조, 생활양태, 정신면모로부터 급변해 단절되는 방식으로 드러났다. 기든스도 전통과 현대 사이의 연속성을 긍정하면서 다음과 같이 지적했다.

> 그러나 과거 삼사백 년(역사의 기나긴 강줄기 속의 한순간!) 이래 나타난 거대한 변화는 이처럼 격렬하고 그 영향은 또한 이처럼 광범위하고 깊어서, 우리가 이러한 변화 이전의 지식으로 이것들을 이해하려고 시도할 때 우리는 단지 매우 유한한 도움밖에 얻을 수 없다는 것을 발견하기에 이른다.[25]

이런 거대한 변화는 비록 이전의 사회 분화와 어느 정도 연속성이 있지만, 이런 연속성으로는 거대한 변화의 극렬함과 갑작스러움을 전혀 해명할 수 없다. 이것은 확실히 인류역사상 처음이고 이전에 없었던 분열과 비약이기 때문에 그 영향의 깊이와 극렬한 정도 또한 인류사회의 발전 과정에서 이전에 없었던 것이며, 큰 폭과 규모로 선발 국가에서 후발 국가로 확산되어 전지구적 범위의 연쇄 격변 현상을 이루었다.

격변은 모더니티 현상의 본질이다. 연쇄 격변은 모더니티 현상의 상태이다. 모든 것이 변하고 있을 뿐 아니라 평상의 상태를 돌파하는 기세로 극렬한 변화가 나타나고 있으며 아울러 갈수록 속도가 빨라지고 갈수록 힘이 세지고 갈수록 폭이 넓어지고 갈수록 정도가 깊어진다. 본질인 격변을 만약 길고 큰 시공간 척도에 놓고 보면, 사회질서와 가치질서의 재구성 및 사람들의 생활양태와 심리상태의 모든 방위에 걸친 대규모의 변화로 구현된다. 그러나 그중 관건 작용을 하는 것은 과학기술이다. 과학기술의 혁신적 약진과 대규모 응용은 인류사회 생활의 모든 측면을 아주 크게 변화시켰고 격변의 깊이와 넓이를 전진시키고 확장시켰다. 물질로부터 정신에 이르기까지, 관념으로부터 행동에 이르기까지, 인지로부터 감정에 이르기까지, 세속 생활로부터 초월적 갈구에 이르기까지……. 모더니티가 포함하고 있는 첫 번째 원칙인 개인과 이성이 과학기술의 개발과

24 劉小楓, 『現代性社會理論緖論』, 上海 : 上海三聯書店, 1998, p.67.
25 吉登斯, 田禾 譯, 『現代性的後果』, 南京 : 譯林出版社, 2000, p.4.

창신 속에서 충분히 격발되고 발양된다. 오늘날 제일의 그리고 최대의 생산력이 된 과학기술은 더욱 큰 정도로 지금의 사회를 만들면서 미래의 방향에 영향을 주고 있다. 과학기술의 역량과 시장경제의 이익의 최대화는 상호융합을 추구하고, 자본, 권력, 문화와 함께 연맹을 결성하여 모더니티 진전과 글로벌화의 물결 속에서 모든 데에 이르고 모든 것을 덮는 거대한 그물을 짜고 있으며, 아울러 자신의 한계를 끊임없이 돌파하여 저지할 수 없는 증식과 분열을 일으키고 있다.

이런 폭발적으로 거대한 변화가 각 영역에서 발생하였는데, 가장 객관성을 띠는 방면을 들자면 인구의 폭발적 증가는 일찍이 전통시대에는 없던 현상으로 매우 많은 심각한 문제를 일으켰다. 몇 천 년 동안 각 대형 문명 지역의 인구 숫자는 모두 기복이 있는 가운데 비교적 평온하고 완만하게 증가하다가 산업혁명 이후 속도가 빨라졌고 2차 세계대전 이후에 이르러 더욱 빨라지기 시작하여 인구가 배수로 증가하는 시간이 거듭 단축되었다. 1804년의 10억에서 1927년의 20억이 되기까지는 127년의 시간이 걸렸다. 그렇지만, 그 후에는 겨우 33년 후인 1960년에 30억에 이르렀으며 1974년에 40억에 이르렀고 1987년에 50억에 이르렀으며 1999년 10월 12일은 세계 '60억 인구의 날'이 되었다. 인구증가 속도가 이후 조절된다고 해도 전체 인구는 21세기 중엽에 적어도 100억을 돌파할 것이다(만약 인류 멸망과 같은 사건이 발생하지 않는다면). 인구의 거대한 물결과 이에 수반되는 거대한 소비와 소모 능력으로 인해 지구의 자원은 한계에 다다르게 될 것이다. 양식의 심각한 부족, 경작지의 지속적 감소, 에너지 소모와 쟁탈의 격화, 전에 없던 오염의 심화, 담수자원의 결핍, 삼림 면적의 감소, 기후 변화, 생물의 대규모 멸종, 생물다양성의 중대한 위기, 그리고 이들과 관계된 재부와 기회의 분배 문제, 취업, 주거, 의료, 교육 등 측면의 문제를 인류가 맞닥뜨리지 않을 수 없다.

격변은 바로 이 극도로 복잡하고 저지할 수 없고 미리 알 수 없고 변혁과 위험이 함께 있는 모더니티 현상의 총체적인 추세이자 총체적인 특징이다. 그것은 인류역사상 전에 없던 격렬한 정도로 발생한다. 만약 모더니티 현상에 어떤 본질이 있다고 한다면 그것은 격변이다. 미래 시야에서 돌이켜보면 국가와 민족을 초월한 인류 공동체의 운명과 관련된 문제가 심각한 위기와 함께 떠오를 것이다. 인류의 거대한 변화의 서막이 된 현대화는 글로벌 일체화 단계로 들어가고 있고, 아울러 인류 생존의 임계치에 접근하고 있다. 이 과정은 격변의 형식으로 열렸고, 그 지속적 추동은 연쇄 격변으로 나타났다. 이 격변 개념을 이해하고, 인류사회가 현대화로 가는 과정에서 모더니티 이벤트가 연쇄 격변이라고 이해하는 것이 이 과제의 한 특색이다.

우연성과 격변 본체론

앞에서 이미 모더니티 구조의 선발과 후발 지역에서의 전이, 확산 및 그중 체현되어 나온 보편성과 상대성에 대해 서술했다. 보편성과 상대성의 변화량은 상호적이어서 또한 쌍의 다른 관계 즉 필연성과 우연성을 드러낸다. 정치사, 군사사와 다르게, 그리고 경제사, 사상사와도 다르게, 인류 사회생활사의 격변과 진전은 필연과 우연의 깊은 상호성에서 잉태, 발생, 추동, 변화되었다고 할 수 있다. 모더니티 격변과 발전 과정에서 역사적 우연성은 매우 중요한 요소이다.[26] 여러 측면의 원인이 조합되어 이런 폭발적 돌파가 일으킨 연쇄 격변이 그때 그곳에서 시작되고, 또한 이때 이곳에 파급되고, 이어서 어떤 때 어떤 곳에 파급되는데, 그 사이에 깊은 우연성이 존재하고 있고 아울러 후발 모더니티 구조 내부에도 복잡한 원인과 우연의 요소가 있다. 물론 전부를 우연에 돌릴 수는 없다. 그중에는 여전히 어느 정도 단서와 논리가 있다. 그러나 각종 조건이 조합되어 구성되는 원인과 우연성 요소의 대량 존재로 말미암아 모더니티 진전에는 절대적인 표준의 모델이 없게 되고, 단지 공동 발생하고 진행하고 있는 한 추세만 있게 된다.

모더니티 현상의 생산과 이로부터 만들어진 모더니티 구조와 특징 혹은 모델에는 논리적 인과 사슬의 필연성도 있고 동시에 일종의 동기의 우연성도 있다. 역사 중 많은 사례가 이런 우연성의 존재와 그것이 일으킨 거대한 작용을 보여준다. 예를 들면 포르투갈과 스페인에서 발달한 항해기술과 무역 약탈의 관계, 영국 신교 윤리와 자본주의 흥기 사이의 내재적인 관계, 그리고 경제 정치 중심이 전체 유럽에서 큰 범위로 전이되는 과정의 여러 많은 요소가 사실은 모두 어느 정도 우연성이 있다. 또한 스페인 여왕의 결정과 신대륙 발견, '메이플라워호'가 해안에 닿기 전 서명한 「자치공약」, 그리고 포트르 대제의 러시아 현대화 진전에서의 역사적 작용 등은 모두 현대화 진행 과정에서 지극히 중요한 작용을 했다. 그러나 그것들이 만들어진 것은 모두 우연한 만남으로 인해 형성된 것이다. 역사는 가정을 할 수 없다. 그러나 현대화 진행 과정에서 이런 우연성은 충분히 중시되어야 한다. 그래야만 모더니티 이벤트와 격변 자체를 진정으로 전체적으로 이해할 수 있고 모더니티 모델의 상대성에 대해 더욱 깊이 이해할 수 있고, 후발 국가의 경험과 문제 역시 이른바 표준 모더니티 모델의 상대화의 도움을 받아서 자주적 공간을 얻을 수 있다.

26 　모더니티 현상의 불확정성 및 역사 과정에서 나타난 우연성은 '전 방위 질서 전환'을 관찰하고 연구하는 데에 매우 중요하다.

예술 영역으로 말하자면, 만약 구미 모더니즘을 일종의 표준적 담론 모델로 간주한다면 후발 국가의 예술 창조는 아주 큰 압박을 받아서 자신으로부터 출발해서는 공정한 대우를 받지 못할 것이고 자신의 창조성도 격발시키지 못할 것이다. 본 과제가 앞에서 제시한 것처럼 서양 모더니즘이 생성 과정에서 세워놓은 담론 모델과 방법론을 완전히 내려놓고, 이런 태도를 자각하는 것을 중국미술의 모더니즘을 측량하는 표준으로 삼은 것은, 바로 그런 담론 모델을 세우는 과정과 생성 방식 중에서 각종 우연성을 보았기 때문이다. 이와 같이 상당히 큰 우연성으로 구성된 담론 방식은 당연히 배우고 귀감으로 삼을 가치가 있지만, 본 과제에서 보기에는 표준 모델로 삼지 말고 한 편으로 제쳐두어야 할 것이다. 예를 들어 말하자면, 야수주의의 출현은 사실 마티스라는 화가가 있었기 때문으로, 마티스 개인의 미적 취향과 개인 성격 및 기타 몇 측면의 결합이 그로 하여금 이런 형식 언어를 창조하게 한 것으로, 그 후 예술 실천에서 사람들의 인정과 칭찬을 받고, 따라서 일종의 예술 풍격 모델의 측량 표준이 되었다. 린펑몐은 마티스의 이런 개괄성과 평면성의 표현 방식을 취하여, 그의 작품에도 이런 형식 언어의 특징을 갖추고 야수주의와 형식주의의 풍격 및 언어와 유사한 언어 요소로 작품을 창작하였다. 그래서 현대예술 특성을 갖춘 것으로 인정되었다. 이것은 마티스의 개인 풍격과 예술 언어를 표준 모델로 본 것이다. 그러나 평면화와 순수화의 특징을 지닌 이것은 유럽 문화 맥락이 근대까지 발전해 온 산물로, 그 내재 논리는 유럽이라는 환경에서 특별히 자라난 것이다. 만약 객관적인 전지구적 시야에서 본다면 우연성이 있는 것이다. 만약 이러한 생성 과정 중의 문맥과 인과관계의 특수성을 강조한다면, 후발 국가의 예술가와 이론가는 서양 모더니즘의 형식 언어 모델에 완전히 속박당할 필요가 없다. 현대 예술 풍격의 건설 과정에서 지역적 우연성에 대해 충분히 인식하고 논증한 뒤 모더니티의 태도로 자신의 예술 담론을 건설한다면 자주권과 자주적인 공간을 얻게 되는 것이다.

모더니티 구축 과정에서 사회적 모더니티와 안티 모던의 심미적 모더니티 사이의 관계 역시 우연성을 사고하는 하나의 각도를 제공한다. 사회적 모더니티와 심미적 모더니티가 모순되게 함께 존재하되 동시에 모더니티 구조의 유기적 구성 부분이 되는 이 과정에서 드러나는 모더니티 구조 내부의 파열, 모순, 우연 역시 구미 주류의 모더니티 구조가 결코 충분히 이성적이고 충분히 필연적인 구성물이 아니라는 것을 설명하며, 그 사회문화적 기원으로부터 승리의 길을 걷기로 정해져 있지는 않다는 것을 말해준다. 단지 구미 선발 국가는 최근 몇 백 년 동안 산업사회의 기선을 점유했기 때문에 현재 세계에서 강대하고 부유한 존재가 되었을 뿐이다. 그래서 구미 자신의 자아

서술을 통해서든 아니면 후발국가의 상대적 열세를 통해서든 모두 단지 그 강대하고 부유한 측면만 보고 이들 측면에 역사의 일관성과 논리적 필연성이 있다고 여기기 쉽다. 그러나 사실 역사는 결코 완전히 이와 같지는 않다. 이들 긍정적 측면의 전개 과정 중 많은 부정적 측면의 모습이 의식적이든 무의식적이든 소홀히 다루어졌다. 예를 들면 자본의 원시 축적 시기의 토지겸병 운동, 매판 노예, 아편 판매, 식민전쟁, 세력 범위를 구분하여 세계를 나누어 가지려는 시도, 제1차 세계대전과 제2차 세계대전 등, 이 모든 것이 구미 국가가 굴기하는 과정 중 나타난 부정적 현상이다. 바로 긍정적 부정적 요소가 모두 모더니티 구조에 공존함으로 인하여 이런 자아 모순과 내재적 복잡성이 모더니티 구조에 아주 큰 상대성을 부여한다. 우리는 이로부터 반성해야 한다. 구미 주류의 모더니티 연구에서 추출해낸 원칙들, 예를 들면 이성화, 개체 가치, 주체성, 자유민주, 과학기술 관념, 법제의식, 공업화, 시장경제 등 이런 구조적 술어가 그 본질을 충분히 개괄할 수 있는가? 혹은 그것들이 어느 정도에서 총체성과 본질성을 갖고 있는가? 어느 정도에 있어 또한 지역이나 문화 등과 같은 어떤 우연적 요소의 연장선과 작용이 만든 것은 아닌가? 이들 긍정적인 성과와 귀결에 대해서도 더 알아가야 하겠지만 이들 긍정적인 성과를 이루기 위해 지불해야 했던 대가도 추적하고 연구해야 할 것이다. 특히 이 과정에서 약탈당한 민족이 지불한 대가, 이들 대가가 전체 모더니티 진행 과정과 구조에서 어떤 위치에 처해 있나 등이 추적 연구되어야 할 것이다. 긍정적 부정적 양 측면 모두에 대해 고찰과 반성을 진행할 필요가 있으며, 단순히 긍정적 요소와 원칙으로부터만 모더니티 현상의 본질을 이야기해서는 안 된다. 그것은 역사의 곡절 많은 과정을 외면하고 역사가 치룬 대가를 고려하지 않은 채로 부분으로 전체를 개괄하려는 태도이다.

우리가 보기에 이성화, 주체성, 민주자유, 시장경제 등은 원래 모더니티 구조의 중요한 측면이되, 아직은 개념화시켜 직접적으로 모더니티 현상의 본질이라 할 수 없다. 사실 모던 현상에 본질이 있느냐 없느냐 하는 것은 아직도 논쟁이 끊이지 않는 문제이다. 그러나 적어도 가장 기본적 측면으로부터 보면, 모던 현상은 고속으로 움직이고 통제할 수 없는 격변 과정이다. 물류의 전지구화와 정보의 전지구화가 재촉하고 가속시킨 격변 혹은 인류의 급격한 변화가 모던 현상에 나타난 공인된 특징이다. 만약 전체적으로 모던 현상을 보면, 격변이 모던 현상과 이벤트의 본질이라고 할 수 있다. 만약 모더니티 이벤트를 본체로 한다면 격변은 이 본체에 대한 서술이며, 본체에 대한 해석의 틀과 묘사 방식이다. 본체에 대한 서술에는 대응되는 세 가지 범주가 있다. 첫째는 역사

적 서술이다. 그것은 역사 본체에 대응하여 이미 발생한 역사적 사실이라는 본체에 대하여 해석하고 설명한다. 둘째는 모더니티 구조이다. 그것은 모더니티 이벤트에 대응하여, 이미 발생했거나 한창 발생하고 있는 사실 자체에 대하여 서술을 진행하며, 모더니티 연구가 낳은 모더니티 구조라는 논술 틀이 있다. 셋째는 격변 연구이다. 그것은 격변 본체에 대응한다. 본 과제에서 보기에 격변은 모더니티 구조로서 모더니티 이벤트라는 본체를 설명하고 해석하고 서술할 뿐 아니라 격변 자체가 모던 현상의 본체다. 이왕의 연구는 일반적으로 모두 모더니티 이벤트의 어떤 측면과 원칙에 대하여 서술과 분석을 진행하는 것에 국한되었다. 본 연구과제에서는 모더니티 이벤트에 만약 어떤 본질이 있다면 그것을 바로 격변, 즉 인류가 이 고도로 복잡한 시스템에서 일정 단계로 발전하도록 이끈 자생적인 격변이라고 보았다. 이로 인해, 논리적으로 한 걸음 나아가 모더니티 이벤트 자체가 바로 격변이라고 보았다. 따라서 격변은 사건 본체에 대한 묘사와 진술일 뿐 아니라 격변 자체가 바로 본체이기도 하다. 격변 본체에 대한 서술과 연구는 바로 본 과제가 제시하는 모더니티 연구의 새로운 방향이다. 특히 후발 국가에 대해 말하자면 모더니티 연구의 중점은 마땅히 격변이라는 본체 위에 놓아야 하며, 이것은 모더니티 연구의 넓이와 깊이를 확장하면서 동시에 후발 국가의 경험에 공정한 대우를 부여하는 것이기도 하다.

세계적 범위의 현대화 과정은 다른 표준으로 측정한 각기 특색을 지닌 발전의 길들로 총결할 수 있다. 특히 선발 국가의 경험으로부터 표준 모형이라고 알려진 모더니티 모델을 추출할 수도 있다. 그렇지만 모더니티가 세계적 범위에서 확장된 가장 기본 모델 즉 연쇄 격변은 모든 발전 방향의 모든 모델을 포함한다. 그것은 선발과 후발로서 경험된 모더니티 이벤트 자체의 과정과 기제를 총괄한다. 또한 이성화, 주체성, 민주자유, 시장경제를 초월하는 더욱 근본적 충차이다. 영국을 시발점으로 하여, 현대화 물결은 차례대로 유럽 대륙, 미국, 일본, 인도, 중국 등을 석권하여 일종의 연쇄 격변의 거대한 태세를 형성했다. 현대화 연구 전문가 앨리토Guy S. Alitto는 다음과 같이 지적했다.

현대화가 일단 어느 한 국가 또는 지역에서 나타나면 다른 국가 또는 지역은 생존하고 자기를 보호하기 위해 필연적으로 현대화의 길을 채택한다. 현대화는 일종의 이지화(理智化)와 효율화의 과정이다. 그 효과는 효율적으로 한 국가 또는 지역의 인력과 물력을 동원할 수 있는 것에서 나타나며, 아울러 국가 체제의 효율적 관리와 민족국가의 이념의 재촉 아래 그 국가와 지역을 강화한다. 다시 말하자면, 현대화 자체가 일종의 침략 능력을 지니고 있고, 이 침략

역량에 대하여 할 수 있는 가장 효과적 자기 방어는 그 창으로 방패를 공격하는 것으로, 바로 가능한 한 빨리 현대화를 실현하는 것이다.[27]

현대화 진행 과정 자체에는 침략성과 전이성과 확장성이 풍부하다. 동시에 시범 효과도 지니고 있어서 일파만파로 후속 현대화 격변과 확산을 지속적으로 고무할 수 있고, 그 동력과 선진성은 제도적 혁신과 지속적 창조로 나타나서, 정치, 경제, 문화 각 방면으로 뻗어나간다. 15세기 전후 유럽에서 르네상스와 상업 혁명이 시작되었고, 그 뒤를 바짝 이은 것이 지리 대발견, 식민지 개척, 해외무역의 흥성, 종교개혁, 과학혁명, 계몽운동, 국가통일전쟁, 민족독립전쟁 등이었다. 이 일련의 조건과 요소의 변화와 요동 속에서 영국이 가장 먼저 현대화 진전을 시작하여, 정치적으로 명예혁명을 통하여 왕권 전제에서 군주입헌제로 전환했고 여러 차례 회의와 개혁을 거쳐 민주정치를 실현했고 이에 따라 현대 민주사회를 향해 매진하게 되었다. 경제적으로 산업혁명을 통하여 경제 비약을 실현했으며 군사 역량과 이윤 추구의 추동 아래 대외 확장을 시작했다. 영국이 보인 시범의 압력 아래 프랑스, 미국, 독일, 러시아도 정치 변혁과 공업화를 시작했다. 식민지 확장의 추진에 따라 구미 이외 각국(아시아와 남미에서 아프리카까지)이 분분히 강제로 현대화 진전에 말려들어, 현대화는 국가 존속과 민족 발전을 위해 반드시 걸어야 할 길이 되었다. 한 사이클 한 사이클의 격변, 전이, 확산을 통하여 현대화 물결은 끝내 전세계를 석권하여 지금의 글로벌 일체화로 약진했다.[28]

모던 현상은 불확정적이고 확산적이고 분열적이고 분리적이다. (만약 본질이 있다면) 단절과 격변이 그 본질이기도 하고 가장 두드러진 공통 특징이기도 하다. 아울러 모든 방위에서 일어나는 질서의 변동 중 방향의 전환이 높은 빈도로 일어나고 속도가 빨라지면서 전진하여 갈수록 임계점에 접근한다. 어떤 이론 구조와 분석 모델을 사용하든 이와 같이 더욱 가속되고 있는 형세를 더욱 분명하고 전면적으로 인식하기 위한 것이다. 서양 세계는 이 형세에 속해 있고, 중국은 동서고금 사이의 긴장과 모순으로 인하여 이 형세를 더욱 복잡하게 했다. 지속되는 분열과 가속되는 전환 속에 처해 있는 동서양 모두에게 아래 문제는 모두 절박하다. 모던 현상의 분열과 전환은 미래에 대해 무엇을 의미하는가? 현재와 미래는 어떤 관계인가? 미래는 어떻게 발전할 것인가?

27 艾愷, 『世界範圍內的反現代化思潮－論文化守成主義』, 貴陽 : 貴州人民出版社, 1998, "前言", p.3.
28 기든스는 이렇게 지적했다. 모더니티의 전지구화 추세는 모더니티의 동력 기제 안에 내재하고 있어서, "전지구화라고 함은 모더니티가 가져오는 전환으로부터 '도피'할 수 있는 사람은 아무도 없다는 것을 의미한다". 吉登斯, 趙旭東·方文 譯, 『現代性與自我認同』, 北京 : 三聯書店, 1998, pp.23~24.

초대형 시공간 척도와 가장 넓은 의미에서 봤을 때 지금에 이르기까지 진행되고 있는 바, 선발과 후발을 아우르며 전에 없던 규모로 이루어지는 격변을 포함하는 것을 모더니티 연구의 본체로 삼게 되면, 현대화 과정이 전체 인류 문명사에서 갖는 전환적 의의 및 미래 경관 속의 서막으로서의 위치를 더욱 깊이 이해하는 데 도움이 될 것이다. '격변 본체론'은 모더니티 이벤트를 인류 문명 발전의 시간 차원에서 명확하게 가려내는 데 도움을 주며, 또 모더니티 이벤트를 전체적으로 보게 하고 과거, 현재, 미래의 격변의 가속화 과정을 전체적으로 보게 하는 데 도움을 준다. 동시에 이런 시야는 모던과 포스트모던의 논쟁을 초월하고 '충격-반응론' 및 이와 상반된 '자생설'을 모두 넘어선다. 우리는 본 과제 중의 '격변 본체론'이 모더니티 연구에 대한 하나의 전진이기를 희망한다.

격변의 전이—시발 모더니티와 후발 모더니티

미래 시야를 전제로 하여 인류 현대문명이 미래까지 줄곧 뻗어가는 변화 과정을 보면, 구미 사회를 주류 형태로 하는 몇 백 년 역사는 단지 미래의 거대한 변화의 서막일 뿐이다. 그리고 서막의 각 단계 사이에 존재하는 차이나 다른 지역 사이에 존재하는 차이는 그 의의의 낙차가 격변 본체의 전체에서 대대적으로 축소되거나 말소되며, 미래의 거대한 변화에서 후발 모더니티와 시발 모더니티의 의의는 동등하게 중시될 만하다고 할 수 있다. 본 연구과제에서는 관심의 중심을 전체 모더니티 이벤트 자체로 향하도록 조정하고, 시발 모더니티와 후발 모더니티의 낙차를 축소하여 등가치로 간주한다. 이로부터 시발과 후발, 이 지역과 저 지역을 구분하는 것을 넘어서서 전체 모더니티 이벤트와 모던 현상의 심층 구조와 운행 기제를 더욱 본질적으로 파악하고자 한다.

모더니티 이벤트의 각도에서 말하자면, 이른바 시발이 가리키는 것은 모더니티 격변의 시작(지역, 시간, 진행과정)이고, 이른바 격변의 시작은 변화가 갑자기 가속된 시발점이다. 이 가속은 각종 복잡한 요소가 모여 이루어진 결과이다. 이들 요소는 다른 지역이나 시기(예를 들면 중국 송대)에도 유사하게 출현했을 수 있다. 그러나 적당하게 모아져서 거대한 추동력을 형성하지 않았기 때문에 돌연한 가속도 발생하지 않았다. 우리 과제에서 보기에 가장 현저하고 가장 직관적으로 파악되는 모더니티 이벤트의 시작은 과학기술 생산력의 급격한 제고를 경계로 하며, 국민 생산 총액과 인구의 갑작스런 증가

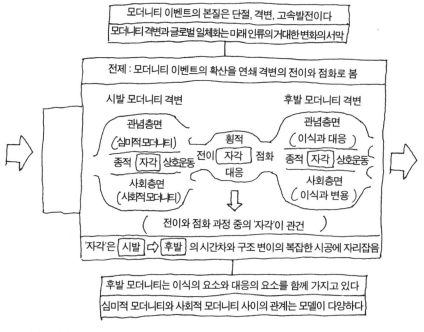

가 뒤따르고, 지식 누적과 정보 전파가 폭발적으로 증가하고, 사람의 사상 관념이 거대하게 변화하는 때이다. 이것은 물론 비교적 넓게 보는 방법이고, 사실상 그 안의 변화 단계, 각 요소가 일으킨 작용 및 상관 지역의 상호 움직임은 매우 복잡하다. 우리 과제 중에서 구미를 대표로 하는 발달 국가의 모더니티 전개는 모더니티의 시발 격변이고, 후발 국가에서 발생하고 있는 격변은 후

0-10 시발 모더니티 격변이 후발 모더니티 격변으로 전해지는 과정에서 '자각'이 자리한 위치 및 관련 논리 구조

발 모더니티 격변이다. '시발-후발'이라는 범주를 사용해 모더니티 격변의 기본 구조를 개괄하는 것은 시발의 구조적 기본 특징의 중요성 및 시발과 후발의 어느 정도상의 상관성, 유사성, 연속성을 부각시킬 수 있으면서, 동시에 시발과 후발의 다른 점을 돌출시킬 수 있기도 하다. 시발과 후발의 관계는 원자핵 분열을 설명할 때 쓰는 정보와 에너지의 전이와 점화의 개념을 차용하여 연쇄 격변의 관계로 볼 수 있다. '시발-후발'은 또한 '선발-후발'로 부를 수도 있다. 두 가지 호칭은 의미가 비슷하다. 그러나 미세한 차이도 있다. '시발-후발'은 시간의 선후를 표명한 것 이외에 구미 모더니티 모델이 세계 범위 내에서 모범을 보여준 작용을 중시하는 의미와 그것이 세계적 교류의 규칙에서 갖는 개척적인 의의를 인정하는 의미를 포함하고 있다.

현대화의 선발 국가와 후발 국가의 근본 특징을 꿰뚫는 것은 전 방위적 격변과 전환으로, 그것은 구체적으로 다음과 같은 근본적인 소구로 나타난다. 농업문명을 기초로 하는 전통사회에서 공업문명을 기초로 하는 현대사회로 전환하려고 하는 것으로, 이 소구는 산업혁명, 상업혁명, 과학기술혁명, 관념혁명, 신앙혁명을 추동력으로 하고 아울러 이를 통해 결과를 얻게 된다. 대체로 같은 것을 향하는 현대화의 총방향 아래 시발지와 후발지 그리고 각 후발지 사이에는 상당히 큰 차이가 존재한다. 시발 모더니티의 비교적 보편적 의의를 갖춘 모델에 견주어 보았을 때, 이러한 차이는 모더니티가 이식된 후의 본토화 과정 중 이루어진 시발 표준에 대한 편향적 분리 심지어 괴리이기도

하다. 시발 → 후발(새로운 시발) → 새로운 후발(더욱 새로운 시발), 이와 같은 서열에서 매 사이클에서 매 단계에 이르기까지 모두 변이가 존재하여, 앞 사이클이나 앞 단계와 다른 특징을 드러낸다. 이것은 당연히 모더니티 변화의 풍부성과 다양성의 구현이며, 더더욱 이 진행 과정 중 각 지역과 각 민족의 주체성, 자주성, 창의성의 구현이기도 하다. 후발 모더니티에 대해 말하자면, 승계와 의존이 아니라 변이와 돌파가 더욱 관건이 된다. 현대화의 대추세에 부합하는 변이는 그 자체가 모더니티 변화의 풍부성과 융통성의 구현이며, 변이의 여러 가지 가능성이 바로 한 국가와 민족의 독창성과 생명력을 나타낸다. 사실 후발 모더니티 국가의 모더니티 이식 과정에서 변이는 본래 피할 수 없는 것이다. 이른바 변이는 모더니티 이식 후 본토화 과정 중 이루어지는 시발 표준에 대한 편향과 분리이며, 그러나 동시에 또한 새로운 발전과 창조이기도 하다. 구체적으로 중국의 상황을 보면 '중서합벽中西合璧', '중서융합中西融合', '중서회통中西會通' 등의 주장 자체가 바로 일종의 변이로, '전면적 서구화'를 요구한다고 할지라도 사실 완전히 서양을 그대로 옮겨 오기도 어렵다. 문화축적, 역사경험, 심리구조, 풍속습관, 사회토양, 현실조건 등이 모두 다르며, 그 밖에 존재하는 많은 오독, 오해, 오용은 말할 것도 없다.

인류가 지금에 이르기까지 처음으로 가장 깊고 가장 광범위하게 사회 전 방위에서 격변과 본질적 전환이 이루어져, 모더니티는 경험에서 이성까지, 관념에서 행동까지, 정신의식에서 제도문명까지, 문화양식으로부터 공공생활의 모든 영역, 차원, 층위에 이르기까지 파급되고 스며들었으며, 아울러 각종 이론과 실천 문제, 지역과 전지구적 문제를 합쳐 전에 없었던 방대하고 유기적 연관이 있는 문제그룹을 구성했다. 지극히 복잡하고 지속적으로 격변하는 모더니티 현상을 투시하면 입각점이 많이 있을 것이며, 많은 기본 요소를 귀납해 낼 수 있을 것이다. 예컨대 주체의식, 개체권리와 자유, 시장경제와 양적 관리, 계약정치와 헌정민주, 과학기술이상, 법제정신, 민족국가 등이다. 전방위적 질서 전환에 대해 말하자면, 단방향에서 관찰하는 것과 간단하게 개괄하는 것은 무엇이든 당연히 단편적이 될 것이다. 그러나 가장 넓은 각도에서는 객관적 사회 –제도와 주관적 관념–의식의 양대 층면을 구분해 낼 수 있고, 따라서 상술한 요소와 특징을 안에 포함할 수 있다. 칼리니스쿠Matei Călinescu(1934~2009)의 모더니티의 내재충돌에 대한 연구는 과학기술진보와 공업혁명과 자본주의가 가져온 경제와 사회의 전면적 변화의 산물로서 자산계급의 모더니티와 반反 자산계급 쪽으로 기울어진 태도의 심미적 모더니티 사이에 봉합할 수 없는 분열이 있고, 문화 모더니티의 주요 대표로서 심미적 모더니티는 자산계급 모더니티에 대해 비판하고 배척하고 부정하는 태도를 취

했음을 보여준다.[29] 본 연구과제에서 구분하는 사회-제도 층위와 관념-의식 층위는 칼리니스쿠의 두 가지 모더니티의 구별과 어느 정도 유사하다. 그러나 또한 그것이 가리키는 것은 시발 모더니티의 범위를 초월하며, 후발 모더니티에 마찬가지로 적용되고 더욱 포괄성을 지니며, 아울러 비판과 대항의 범주에서 벗어나 서로 다른 층차 사이의 관계에 대한 중립적 서술을 더욱 중시한다.

사회와 제도 층위의 모더니티는 주로 사회 작동에 있어 이성화를 지탱하는 사회질서, 정치제도, 경제모델, 행정관리, 공공기제 등을 포괄하는데, 경제, 정치, 군사, 사회를 포함한 각 방면에 미친다. 모두 현대 과학기술의 발전과 떨어질 수 없이 밀접하고, 그 주요 특징은 계량화, 전문화, 정확화로, 이들은 모두 도구이성 자체가 요구하는 것이다. 제도의 층면과 달리 모더니티는 또한 정신기질과 관념의식이기도 한데, 그 주제는 주체, 개성, 이성, 자유, 비판, 반성, 계몽정신, 과학적 태도이다. 그중 현대적 의의를 갖는 개체의 출현은 모더니티 현상 중 기초가 되는 사건이며, 현대사회가 끊임없이 전환하고 지속적으로 창조하는 동력과 근원이다. 개체와 상관된 것은 이성, 정신, 의식뿐만 아니라 감각, 욕망, 충동, 잠재의식 등도 있다. 모더니티의 추진과 심화 과정에서 후자는 갈수록 전자의 속박을 벗어나 모더니티 현상의 격변과 파열이 갈수록 격화되게한다.

모더니티의 내재적 기제로써 사회적 층위와 관념적 층위는 서로 밀접하게 관련되고 피차 스며들어, 서로 제약하기도 하고 서로 촉진하기도 한다. 어느 지역이든 이 두 층위가 모두 객관적으로 존재하는데, 모더니티 현상의 전체 구조를 공동으로 구성하여, 그 구조 내부의 사회구조(제도, 조직)와 심리구조(가치, 관념) 양대 층위를 이룬다. 심리구조와 사회구조가 서로 대응하며 만들어지는데, 관념과 의식이 제도와 질서에 반영되고, 다시 되돌아와 제도와 질서를 만드는 데 유력하게 참여한다. 이런 반영과 참여에는 자각적이지 않은 성분도 있어서 사회분위기·시대상황의 표출과 투영이 되기도 하고, 자각적 성분도 있어서 감수, 관찰과 사고의 기초 위에서 자각적으로 표현하고 적극적으로 참여하기도 한다. 예를 들어 서양 모더니즘과 서양 모더니티 콘텍스트의 관계는 중국 현대미술의 '4대 주의四大主義'와 중국 모더니티 콘텍스트의 관계와 같으며, 어느 경우에서나 반영과 참여를 찾아볼 수 있다. 반영과 참여의 쌍방향 움직임 속에서 '자각'은 특히 관건적 고리이다.

29　馬泰·卡林內斯庫, 周憲·許鈞 譯, 『現代性的五副面孔－現代主義, 先鋒派, 頹廢, 美俗藝術, 後現代主義』, 北京 : 商務印書館, 2002, p.48.

동일 지역 내부의 두 층위 사이의 종적 상호 움직임과 달리, 서로 다른 지역 사이에는 일종의 횡적 전이가 일어난다. 만약 사회-제도와 관념-의식 두 층위의 구분이 모더니티 구조의 내부 차원을 대상으로 한 것이라면, 자생성과 이식성의 구분은 바로 모더니티 구조의 다른 유형(다른 성질이라고 할 수도 있음)의 구분이다. 종적 상호연동은 모더니티 구조의 내부 차원을 지향하고, 횡적 전이는 모더니티 구조의 다른 유형, 다른 성질 나아가 자생성과 이식성의 구분을 지향한다. 이른바 자생성(혹은 원생성原生性)은 내원성內源性이기도 하다. 이런 모더니티는 주로 전통 내부 각 요소의 통합된 힘이 일으키는 구조적 변화에서 기원하고 이로부터 격변이 발생한다. 이식성(혹은 차생성次生性)의 모더니티는 그 유래를 보면 외원성外源性을 지니고 있어서 학습, 추종, 모방의 결과(물론 여기에는 응변, 대응의 성분도 있고, 이런 의미에서 또한 상당한 정도의 '자각'도 갖추고 있음)이다. 또 동력으로 보면 강압성強壓性을 지니고 있어서, 실패하거나 식민지가 되어 나라가 망하고 멸종되는 압력이 있는가 하면, 구국의 절실한 필요에 따라 활동이 전개되기도 한다.[30]

자생성과 이식성 두 가지 유형은 시발 모더니티와 후발 모더니티에 대응시킬 수 있다. 시발 모더니티 구조는 성질, 방향, 원칙에 있어서 어느 정도 보편성을 지니고 있다. 후발 모더니티 격변의 전개는 상당히 큰 정도에서 그 모범의 인도를 받고, 형태 구조도 그것으로부터 영향을 크게 받아 형성된다. 모더니티 격변이 우선 시발지로부터 시동되고 형성되고 전이되고 확산된 것인만큼 선발지에서 형성된 본질규정성이 매우 큰 정도로 후발지 모더니티 격변의 발생과 형성을 선발지의 모범으로 이끌게 된다. 그렇지만 이는 또한 후발 모더니티 격변이 선천적으로 지니고 있는 이식과 학습의 특성이 결정하는 것으로, 따라서 필연적으로 선발 모더니티가 규정한 성질, 방향, 원칙의 기초에서 한 걸음 나아간 발전과 자주적 창조를 이룬다. 그런데 각 지역에는 문화적 축적과 역사적 경험이 조성한 사회생활, 정치제도, 문화이념상의 거대한 관성이 존재하고 있어서, 모던 현상 및 구조의 원原 유전자가 이식되면 필연적으로 상호 충돌하고 교직, 융합하여 매우 복잡한 국면을 형성하고, 그 사이에 예측하기 어려운 변량의 우연적 성분이 증가하도록 만들어, 변환의 시공간 조건하에서 변이를 생산할 가능성 또한 크게 증가한다. 심지어 변화의 방향에서조차 시발 모더니티 구조의 본질 규정을 뛰어넘은 진전을 보여줄 수도 있다. 아울러 시발 모더니티 자체가 보편성을 지니고 있으면서 또한 지역성도 지니고 있어, 후자의 측면은 모더니티의 전이와 확산 과정에서 모더니티에 의해 계속해

30 　중국 모더니티의 '외원성(外源性)'과 '외박성(外迫性, 외부로부터의 압박에 따른 성격)' 문제에 관해서는 楊春時, 『現代性與中國文化』, 北京 : 國際文化出版公司, 2002 참조.

서 버려지기도 하는데, 이는 사실 정상적이고 필요한 것이다. 모더니티 진전이 지금의 전 지구 일체화 단계까지 발전함에 따라, 시발 모더니티 구조의 보편성이 강화되고 후발 모더니티가 이 새로운 제한 중에서 새로운 전개를 모색하고 있다. 종합하자면, 공업 사회 또는 정보사회를 향해서 전면 전환한 전 지구적 공동 변화의 대세에 수반되는 가장 두드러진 특징은 단절과 격변이며, 그중 후발 모더니티가 격변 중 자각적으로 대응하고 자주적으로 창조하는 것이 가장 관심을 가질 만한 단계이다.

앞에서 이미 언급했듯이, 동일 지역 내부에 사회-제도와 관념-의식 양대 층위의 종적 움직임이 존재하고 있으며, 이런 종적 관계는 모더니티의 시발지이든 후발지이든 막론하고 모두 보편적으로 존재한다. 그리고 시발과 후발 사이 내지 후발(새로운 시발)과 후후발(새로운 후발) 사이는 횡적 전이의 관계에 있다. 횡적 전이와 이식 과정에서 시발지의 사회-제도와 관념-의식 양대 층위의 종적 상호연동 관계는 보조를 맞추어 이식되어 올 가능성이 있으며, 그것들이 원래 구조에서 서로 의존하고 제약하는 관계가 새로운 지역문화 계통과 사회기제에 진입한 후 필연적으로 각종 현지 요소와 변량의 영향을 받아 복잡한 변이를 생산한다. 그러나 이 두 층위의 구분은 여전히 존재한다. 아울러 후발지의 종적 구조의 양대 층위와 뒤엉키어 혼잡한 국면을 형성한다. 예를 들면, 서양의 시발 모더니티에서는 사회-제도 층위의 시장경제, 계약사회, 상업관리, 민주법치, 과학기술의 청사진이 만들어 낸 모던 상황에 대응하여 관념과 정신의 층위에서는 개체권리, 주체의식, 개성표현 방면의 추구가 나타났다. 그런데 모더니티 구조가 후발지인 중국으로 들어온 뒤의 상황을 살펴보자. 기물과 기술에 있어서 비교적 빠르게 서양의 선진 요소를 흡수하였지만 제도 측면에서 비교적 큰 변이가 발생하여 전환이 철저하지 않았다. 프리모던 사회 모델과 문화 관념의 낙인이 깊어, 정신과 관념 층위의 개체에 대한 추구는 집단적인 동원으로 바뀌고, 민족과 국가라는 대공동체의 수요가 개체의 자유 추구와 평등 쟁취와 인권 중시를 억눌렀다. 현대화 과정에서 줄곧 집단이 개체보다 우위에 있었고 아울러 개체는 집단의 사업을 위해 희생할 것을 요구 받았다. 이는 근대 이래 구국과 생존을 도모하는 민족 의지와 자주적 민족국가를 건립하려는 역사적 임무에 의해 결정된 것이며, 오랜 전통문화 및 문화심리구조와도 밀접하게 연관되어 있다. 이어서 관념 층위의 예술로 구체화시켜 말한다면, 그것은 사회-제도와의 관계가 멀 수도 있고 가까울 수도 있어, 가장 직관적이고 민감하게 사회 심리와 문화적 콘텍스트를 반영할 수 있고, 시대와 현재 제도 구조와 가장 초연하게 먼 거리를 유지할 수도 있다. 이처럼 예술 영역의 모더니티 유전자도 이식 과정에서 변이를 일으

키는데, 사회 층위의 유전자 변이와 보조가 다르고 방향이 같지 않을 수 있다. 전위적일 수도 있고 뒤처질 수도 있으며, 급격히 나아갈 수도 있고 보수적일 수도 있다. 또한 때로는 전위가 도리어 퇴보가 되고 보수가 도리어 창신이 되기도 한다. 예술 영역은 사람의 정서적 감수성, 심리체험 및 정신적 초월 차원과 직접 연관되기 때문에, 그리고 사회 영역을 직접적으로 반영하지 않는 추상적 예술 언어를 사용하여 창작을 하므로, 존재하는 변수가 더욱 많고 변이의 상황이 더욱 복잡하다.

종합하여 말하자면, 두 층위의 종적 구조관계는 시발지와 후발지 사이의 횡적 이식 과정에서 완전히 달라질 가능성이 있다. 본 연구과제에서는 시발과 후발 모더니티를 관통하는 기본 방향, 원칙과 성질, 구조를 중시하는 동시에 후발 모더니티 중 변이 부분에 더욱 주의했다. 한 측면은 시발 모더니티 요소의 이식이고, 다른 한 측면은 이 이식에 대한 대응이다. 여기에는 억제와 저항도 포함되고 전면적 포용과 자기해체도 포함되며, 또한 흡수, 소화와 창조도 포함된다. 양대 측면이 합쳐져서 후발지의 모더니티 구조를 구성한다. 간단히 말해서, 후발형 모더니티는 두 구성 부분을 포괄한다. 이식성 모더니티와 대응성 모더니티이다. 이식, 학습, 모방은 당연히 모더니티 이벤트이다. 대응, 전환 및 저항 역시 마찬가지로 모더니티 이벤트이다. 후자 측면은 후발지역의 사회 문화의 생명력과 자주성을 더욱 구현할 수 있다. 그러나 이왕의 연구에서는 왕왕 이것에 충분히 주의를 기울이지 않았고, 특히 후발지의 능동적 조정이나 적극적 대응과 같은 전략적 행위가 지닌 모더니티 의의에 대해 낮게 평가하였다.

이식성 모더니티는 시발지 모더니티가 후발지에서 복제되고 재현되어 번식하는 것이다. 비록 언젠가는 약간 변하는 것을 피할 수 없지만, '유사도'가 비교적 높다. 시발 모더니티가 방향, 원칙과 성질, 구조상 이식되는 것으로, 모더니티 주류 담론과 틀로 재보면 일목요연하고 분명하다. 이식, 학습, 모방은 당연히 모더니티 이벤트이고 대응, 전환, 저항도 마찬가지로 모더니티 이벤트이다. 대응과 대항 중 프리모던 성분이 뒤섞일 수도 있고, 포스트모던 요소를 잠재적으로 포함할 수도 있다. 그러나 모두 모더니티의 자극하에 솟아나온 것으로, 비록 곧장 이것을 가지고 모던의식과 모던정신을 지녔다고 판단을 할 수는 없지만 그것들이 모더니티 이벤트이자 모던 현상이라고 긍정할수는 있다. 대응성 모더니티는 후발지에서 외래 모더니티 구조가 진입(물론 능동적 학습과 도입이 없지는 않지만 더욱 많은 것은 거대한 충격하에 수동적으로 말려들어옴)한 뒤 일어나는 반응과 대응, 나아가 격변 및 상응하는 전략적 선택과 맹렬한 추구이다. 대응성 모더니티 이벤트는 피동적 수용의 응변일 수도 있고, 강렬한 자극 아래 자기의 전면적 부정일

수도 있고, 적극적 융합으로 표현될 수도 있다. 전통 기제가 흩어진 후 다시 구성된 것일 수도 있고, 직접 억제와 저항을 나타낸 것일 수도 있고, 거대한 과민반응 혹은 극렬한 폭력혁명을 일으킬 수도 있다. 이식 과정이 일으키는 심리와 행동의 반응은 대체로 다음과 같을 수 있다. 시작할 때는 외래 자극에 본능적으로 반응하고, 이어서 민족문화 기제와 사회 기제의 자기 조절과 시험을 거쳐 반응하고, 나아가 상응하는 책략과 방안을 찾고, 모색하는 가운데 자주적으로 변화를 구하고 새로운 것을 구하는 것이다. 이런 이념적 시도와 실천적 노력은 이식 요소의 접수와 저항 중 후발 지역의 창조적 모더니티를 펼쳐낸다. 시발 모더니티 구조로 재보면 구성 부분의 '유사성'은 비교적 낮고, 심지어 완전히 다르거나 상반된다. 그러나 본 연구과제에서는 그것들 역시 세계 모더니티의 유기적 구성 부분이 된다고 보며, 보편성과 지방성이 결합한 시발 모더니티 이외의 새로운 가능성과 새로운 탐색의 모더니티로 본다. 심지어 '전반적 서구화'와 같이 자신을 부정하고 전적으로 서양을 향하자는 주장도 마찬가지로 후발지의 깊은 흔적을 띠고 있는데, 이 역시 시발 모더니티의 강력한 자극과 후발지 사회문화 기제 사이 존재하는 거대한 장력의 결과이다.

선발 지역의 현대화 진전 과정에서 각종 위대한 긍정적 의의와 복잡한 부정적 의의의 실험이 충만한 것처럼 후발 지역의 현대화 진전도 마찬가지로 긍정적 부정적 의의가 착종된 복잡하고 모순이 상호연동하는 실험 과정이 충만해 있다. 선발과 후발 두 부분을 합하면 변수가 충만한 한 폭의 전지구적 사회 실험의 경관이 될 것이다. 이 갖가지 실험의 성패나 득실을 따지는 데에는 최종적으로 이론과 선언을 보는 게 아니라 실제 효과를 보며, 최대다수 민중에게 만족과 행복을 가져다주는지 여부를 본다. 그래서 '실천은 진리를 점검하는 유일한 표준'이라고 했다.

본 연구과제에서는 후발 모더니티의 가치와 의의를 특별히 중시했다. 특히 인류 미래의 거대한 변화의 시야에서 시발과 후발의 낙차는 축소되고 모더니티 이벤트의 격변 속으로 통합되므로 똑같이 중시할 가치가 있다. 그리고 후발 모더니티 중 변이와 대응 부분 역시 시발 모더니티 표준에 완전히 부합하지 않는다고 해서 의의를 잃지 않으며, 심지어 어느 정도 창의성을 가지고 있으면 이식 모더니티와 동등한 가치를 지닐 수 있다. 이왕의 모더니티 연구 중 종종 홀시되고 배척된 대응성 모더니티는 사실 후발 지역과 관련해서 가장 큰 연구 가치와 창조적 가치를 지닌 부분이다. 따라서 후발 모더니티의 대응 중 대항성 전략의 의의를 재삼 강조할 필요가 있다. 특히 모더니티 이벤트 전이 과정에서 민족성의 작용과 의의에 주의를 기울여야 한다. 모더니티 격변의 전이 과정에서

민족 전통에 의해 격발된 변이나 저항을 후발 국가에서 만나게 되는데, 이런 독창적이고 자주적인 전략은 종종 자국의 이익과 문화 전통을 지키는 굳은 수호자가 되고, 그 민족과 지역과 문화가 가장 농후한 색채를 드러내므로 모더니티의 풍부함에 있어서는 대체할 수 없는 작용을 했다. 그것은 지역문화 전통이 본토에 기반을 둔 자주적 창조를 향한 전환의 길을 걸어 나오도록 재촉하는 데 중대한 의의를 지니고 있을 뿐 아니라, 문화 생태의 다양성과 인류 발전의 모델과 길에 있어서 잠재적 가능성을 다차원적으로 탐색하는 데도 유익하다. 민족성은 이런 변이와 저항 중에서 구현되고 모더니티의 중요한 구성 부분이 되며, '자각'의 가치와 중요성 또한 바로 여기서 충분히 구현된다.

후발 모더니티의 표지로서의 '자각'

모더니티 이벤트의 가장 기본적인 양태와 추세는 바로 연쇄 격변이며, 또한 연쇄 격변이 바로 모더니티 이벤트 자체라고도 할 수 있다. 기존의 모더니티 연구는 구미의 시발始發 모더니티 모델을 판단 기준으로 삼았기 때문에 그와는 다른 사회와 지역의 경험과 사실에는 완전하게 적용할 수 없었다. 이런 판단 기준의 한계성은 이미 주목을 받았지만 전혀 효과적으로 해결되지 못했다. 본 연구과제에서 시도하는 것은 사실에 의거하며, 지식 엘리트의 '자각'을 후발 모더니티를 재는 기준으로 삼고자 한다. 연쇄 격변의 전이 과정에서 가장 중요한 것은 정보의 전파와 압력의 전파이다. 중국의 경우를 예로 들면 각종 계몽사상이 전해져 들어온 것이 정보의 전파이며, 아편전쟁과 열강의 침입은 압력의 전파에 해당한다. 이 외에도 자본의 유통과 인원의 유동流動 등등이 있다. 대단히 복잡한 전파 환경과 경로 속에서 지식 엘리트들은 후발 모더니티의 형성과 발전에 중요한 역할을 수행했다. 그들은 가장 먼저 정보를 받아들여서 가장 먼저 전파한 이들이며, 압력을 가장 민감하게 체험하고 또 압력에 대해 판단하고 전략적 사고를 한 선구자들이었다. 후발 지역의 지식 엘리트들이 자기 민족과 국가, 문화가 처한 경우에 대해 자각적으로 의식하고 전략적으로 대응한 것은 모더니티 전파 과정에서 대단히 중요한 단계이며, 후발 모더니티를 판정하는 중요한 표지標識이다. 후발 지역에서 구미의 가치 기준에 용납되지 못하는 부분은 더 이상 주류 문명의 주변화라는 부담이 되지 않으며, 후발 지역이 경험한 독특성과 민족성이라는 중요한 분야는 더 큰 연구 가치가 있다.

구성 내용을 보면, 후발 모더니티는 이식 모더니티와 대응 모더니티를 포괄한다. 후

발 모더니티를 판단하는 기준은 마땅히 두 분야를 포괄해야 한다. ① 시발 모더니티의 기본 특징에 의거하여 측정했을 때 큰 방향과 원칙, 구조에서 시발 모더니티의 본질적 규정성을 따라 전개되어야 한다. ② 이식과 대응의 과정에서 자각적 선택과 이성적 전략의 유무가 후발 지역에서 진정으로 전통 의식을 극복하고 아울러 상응하는 판단과 행동을 취할 중요한 기준을 갖추었는지 여부를 판정하는 근거가 되며, 마찬가지로 그것은 후발 모더니티를 판정하는 표지가 될 수도 있다. 첫 번째 기준은 기존 모더니티 모델을 토대 및 전제로 삼는데, 인류의 모더니티 발전의 보편적 추세에서 보면 개체의 존엄과 권리, 사회의 공정성과 법치, 자유로운 교환과 교류, 이성화된 운용과 관리 기제 등등이 모두 기본 원칙이다. 두 번째 기준은 이런 토대 위에서 극대로 확장되고 더욱 광범하며 유연하게 조정됨으로써 사실에 대해 더욱 실정에 부합하고 효과적인 해석을 해낼 수 있도록 해준다.

어떤 후발 지역에 나타난 격변과 전환이 모더니티를 갖추고 있는지 여부를 논함에, 판단과 성격 규정 작업의 측면을 고려하면, 앞서의 두 번째 기준이 첫 번째 것에 비해 현저하게 복잡하고 더욱 중요하다. 모더니티의 시발 지역에서 관념-의식 층위는 사회-제도 층위를 반영하며, 그 속에서는 자각하지 못한 성분이 사회 분위기와 시대 정조를 드러내고 비춰줄 뿐만 아니라 자각적인 성분도 있으니, 바로 느낌과 관찰, 사고를 토대로 한 자각적 표현과 적극적 참여가 그것이다. 자각적 표현이든 자각하지 못한 반영이든 간에 모두 사회-제도 층위를 만드는 참여 작용을 한다. 반영, 표현, 참여의 상호 작용에서 관건이 되는 부분은 바로 이러한 종적縱的인 '자각'이다. 역사의 실정은 시발 모더니티의 유전자가 후발 지역으로 이식되는 과정에서 불가피하게 형식적 면모와 객관적 법칙과 수요에 따른 증감의 측면에서 중대한 변화가 생길 수밖에 없다. 이럴 경우 시발 모더니티의 기준으로는 일일이 대응할 수 없으며, 본토의 경험과 콘텍스트에 따른 자각적 의식 및 전략적 선택과 결합함으로써 더욱 독특하고 창조적인 부분으로 변하게 된다. 이러한 의식과 선택, 전략은 종종 시발 모더니티의 기준과 비교하고 그것을 본보기로 삼는 데에서 시작하여 본토화하는 과정에서 종종 시발의 요소를 참조하게 되는데, 설령 가장 극단적인 저항성을 지닌 전략과 행위라 할지라도 그와 대립하는 쪽이자 가상의 적인 시발 모더니티는 여전히 잠재적인 배경이자 참조 항목으로서 의미를 지닌다. 이 안에 담긴 반성 의식은 모더니티의 특징일 뿐만 아니라 모더니티의 동력이 되는 기제이며, 지식 엘리트의 자각과 전략적 선택으로 나타난다.

모더니티 구조 내부의 사회-제도 층위와 관념-의식 층위라는 종적縱的 차원 사이에

는 사회적 모더니티에 대한 지식 엘리트들의 반성이 존재하여 심미적 모더니티를 제시하게 되는데, 이것은 반응과 피반응被反應 — 혹은 사회에 대한 관념의 반작용 — 의 종적인 상호작용의 관계이며, 일종의 자각적 대응이다. 사회적 모더니티와 심미적 모더니티가 구미 사회에서 모순적인 동일체同一體였기 때문에 그것들은 구미 현대 사회의 형태를 함께 형상화했다. 후발 모더니티의 중국은 모더니티 요소 가운데 외래의 충격과 이식에 의한 것이 더 많으며, 반성적 성격과 자각 의식은 다중적인 의미를 내포하고 있다. ① 이미 모더니티의 기본 기제에 담겨 있던 내재적 요구 즉 사회-제도에 대한 관념-의식의 내적 성찰이다. 여기서 관념과 사회라는 두 층위 및 그들의 관계는 모두 시발 지역과 다르다. 그것은 결코 사회에 대한 관념의 반응이나 대립, 비판의 관계로 단순하게 드러나지 않으며, 모더니티가 이식된 뒤에 본토와 관련해서 변이를 일으킨 산물이다. 관념과 사회는 모두 후발 국가의 민족 자강이라는 근본적인 요구를 위해 봉사하면서 어떤 수렴convergence을 나타낸다. ② 시발 모더니티의 이식 및 그것의 본국 고유 전통에 대한 충격이 유발한 횡적 반성과 자각 역시 모더니티의 격변의 전파와 점화를 토대로 한 일종의 반성이다. ③ 변이된 사회적 모더니티 및 강력한 서양의 압박 아래에 처한 중국의 역사적 상황 자체에 대한 종적 반성과 자각은 두 번째 층위의 횡적 자각과 긴밀하게 연계되어 있다. 이렇게 중국 모더니티의 국면을 실질적으로 직면하고 중국 자체의 사고와 탐색을 제시하기 위해 노력하는 것은 기존의 모더니티 구조를 풍부하게 만들고 개조하는 데에 유력한 효과가 있다.

이와 같은 후발 지역 모더니티 구조의 세 층위가 바로 '자각'이 깃드는 장소이다. 시발 모더니티의 격변이 연쇄적으로 전파되는 과정에서 나타난 시차時差와 구조적 변이가 공동으로 작용하는 상황에서 지식 엘리트의 자각적이고 전략적인 응변應變이 두드러지게 나타날 수 있다. 물론 이런 자각적 대응이 채택하는 다양한 자주적 전략의 선택 — 응변과 선택, 개조, 융합, 균형 잡기, 억제, 과격한 반응 등등을 포괄하는 — 과 그 효과 및 영향, 특히 그것들과 모더니티의 진전 방향 사이의 관계는 모두 깊이 연구할 가치가 있는 문제이다. 혁명의 물결이 최고조에 이르렀을 때에 개량을 주장하거나 전통 타파의 구호가 울리는 가운데 전통적 관념을 고수하고 실천한다면, 앞으로 나아가지는 못하지만 중요한 평형과 보충 작용을 일으킬 수 있는 것처럼 보인다.

'자각'을 표지로 간주한다면 그것이 전파 과정에서 깃들 장소가 되는 것 외에 자각 자체도 어떤 구조를 갖추고 있어야 한다. 후발 모더니티의 격변 과정에서 자각은 대응 전략의 선택이라는 형식으로 집중적으로 표현되는데, 이것은 일종의 개방적이고 수용적

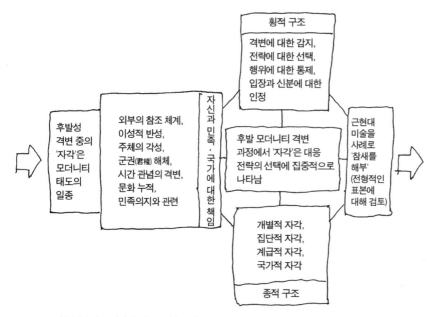

상단 다이어그램 내용:

횡적 구조

격변에 대한 감지,
전략에 대한 선택,
행위에 대한 통제,
입장과 신분에 대한
인정

후발성
격변 중의
'자각'은
모더니티
태도의
일종

외부의 참조 체계,
이성적 반성,
주체의 각성,
군권(君權) 해체,
시간 관념의 격변,
문화 누적,
민족의지와 관련

자신과 민족·국가에 대한 책임

후발 모더니티 격변
과정에서 '자각'은 대응
전략의 선택에 집중적으로
나타남

근현대
미술을
사례로
'참새를
해부'
(전형적인
표본에
대해 검토)

개별적 자각,
집단적 자각,
계급적 자각,
국가적 자각

종적 구조

0-11 일종의 모더니티 태도로서 '자각'과 현대 사상의 관계. 그리고 '자각'의 종횡 구조

이며 적극적인 모더니티 태도이다. 자각은 의식 주체의 심리활동 과정이며 또한 격변에 대한 감지와 전략 선택, 행위 조절, 신분 인식 등 다양한 분야를 포괄한다. '자각'은 우선 지식 엘리트의 개별적 자각의 형태로 나타나며, 선전과 네트워크를 통해 집단적 자각을 형성하고, 다시 사단(社團)이나 당파의 활동을 통해 계급적 자각을 형성하고, 최종적으로 정치

적 수단을 통해 국가 의지로 강화된다. 미술을 예로 들자면 '대중주의'는 원래 그저 지식 엘리트가 계몽사상의 영향 아래 대중을 환기시키려던 일종의 예술적 주장이었는데 1950년대 및 1960년대에 이르면 위로부터 아래로 향한 국가적 문예 정책으로 발전함으로써 국가의 정치 방략이 되었다. 그 배후에는 여전히 국내외의 기본적인 사회 콘텍스트에 대한 판단과 대응 전략이 자리 잡고 있다. 그리고 이 기본 상황도 여전히 급변하면서 격변을 일으키고 있다.

본 연구과제에서 제시하는 '후발 모더니티의 표지로서의 자각'은 다음과 같은 전제를 토대로 한 것이다. 즉 글로벌 현대화 과정을 총체적인 모더니티 이벤트로 간주한다는 것이다. 또한 이 모더니티 이벤트의 확산 과정은 결코 시발 모더니티의 단순한 복제가 아니라 연쇄적인 격변의 전파와 점화이다. 하나의 격변이 계승되거나 혹은 일련의 서로 다른 격변이 동시에 점화되고, 아울러 그것들이 모여서 전세계적인 격변의 계보를 이룬다. 앞서 여러 차례 언급했듯이 이 모더니티 이벤트는 대단히 거시적인 시공(時空)의 척도에 따라 다루는 거대한 변화이며, 문예부흥과 종교개혁, 계몽운동과 공업혁명에서 21세기에 이르기까지 미래의 관점에서 하나의 총제로 간주되는, 인류 미래의 더 큰 급변을 위한 서막이다. 이 서막에서 시발 모더니티와 후발 모더니티는 그저 서로 다른 단계일 뿐이며, 그 사이의 차이와 의의의 낙차는 더 이상 본질적인 것으로 간주될 수 없다. 비록 구미 시발 지역의 모더니티가 일찍 시작되어 형태가 성숙함으로써 후발 국가들에게 시범을 보이고 윤곽을 제시하는 역할을 했지만, 후발 지역의 모더니티 과

정이 일단 시작되면 곧 자신의 자주성을 갖추게 되고, 시발 모더니티와 후발 모더니티가 미래의 급변을 재촉하는 역할은 미래의 관점에서 보았을 때 동등한 가치를 지닌다. 문제를 이런 식으로 보지 않고 기존의 모더니티 연구 방식을 따른다면 후발 국가의 입장에서 선발 국가의 모더니티 모델은 시범적 작용을 하는 것 외에 일종의 족쇄가 되어 후발 지역이 자신의 전통을 토대로 창조성을 발휘하여 모더니티 과정을 전개하는 데에 제약이 된다. 이 때문에 본 연구과제에서 모더니티 이벤트라는 총체적 성격을 파악하여 시발 지역과 후발 지역 사이의 낙차를 줄이고, 후발 지역 모더니티 과정과 그 안의 경험을 거시적 척도 아래에서 평등하게 다루어질 수 있게 한다면, 인류 모더니티 과정에 대한 그 역할과 공헌이 시발 지역의 그것에 비해 결코 손색이 없다고 여겨질 수 있을 것이다. 아울러 후발 지역에서 현대화의 길은 시발 지역의 모델과 대단히 다를 수 있는데, 그 가운데 보편적인 성분 역시 지역적 특색을 지닌다. 이렇게 서로 다른 성분과 요소가 결합하여 글로벌 모더니티의 계보를 구성한다. 이 글로벌 계보에서 구미의 모델과 동아시아의 모델, 그리고 장래에 라틴아메리카와 아프리카서 생겨날 모델은 각기 특징을 갖는다. 구미 내부의 국가들도 각기 치중하는 바가 다르고, 아시아 내부의 일본과 인도, 중국도 각자의 경향과 창조성을 지닌다. 중국인의 경험과 창조에는 중국인이 이루어 낸 공헌과 가치가 포함된다. 글로벌 모더니티 계보의 관점에서 보아야 비로소 인류 생태의 다원적 병존竝存에 진정으로 도달하게 된다. 본 연구과제에서 제시하는 '모더니티 이벤트', '미래 관점', 그리고 '자각'은 바로 후발 지역의 현대 경험과 사실을 보장하고, 모더니티에 부합하는지 여부를 판단할 때에도 자주성을 지닐 수 있도록 한다. 이렇게 의미의 낙차를 줄이는 최종적인 목적은 중국을 포함한 후발 지역이 미래에 커다란 자주적 선택 공간을 가질 수 있는 온전한 가능성을 구현하는 것이다.

이 점은 재차 설명할 필요가 있다. 즉 본서의 서술에서 '현대(모던)'와 '모더니티'는 거대한 시공의 척도 속에서 일어나는 인류 격변의 성질에 대한 개략적인 표현이며, 이 전체적인 모더니티 이벤트 속에서 글로벌 범주 내의 각종 복잡한 요소 및 계기들이 상호 충돌하고 작용함으로써 현란한 발전의 풍경을 나타낸다. 그 가운데 극도로 복잡한 요소와 작용에 대해 가치를 판단하는 것은 본 연구과제에서 완성할 수 없는 임무이다. 간단히 말하자면 '현대' 혹은 '비非 현대'가 각기 '좋고' '나쁨'을 의미하는 것은 아니며, 현대가 반드시 우리가 원하는 바는 아니며 비 현대 역시 반드시 내던져야 할 것도 아니라는 것이다. 성질이 직접적으로 가치와 동등한 것은 아니다.

이 글로벌 모더니티 계보의 연쇄적 격변 반응 사슬에서 시발 구조로부터 수출된 정보

와 에너지가 후발 지역으로 전파되는 것은, 그것을 감지하고 판단하고 그것에 전략적으로 대응하는 데에서부터 행위의 실시를 통해 옛 구조를 변경하고 새로운 구조를 건립하여 새로운 에너지를 생산하는 데 이르는 과정이다. '자각'은 바로 이 과정 속에 깃들어 있으며, 그것은 후발 격변이 점화되어 한층 발전적인 변화로 나아가는 중요한 단계이다. 바로 지식 엘리트의 자각과 전략적 선택이 격변의 방향과 후발 모더니티 구조의 형태 및 특색을 결정하는 것이다. 이러한 자각은 원래 시발 모더니티의 기본 요소와도 관련이 있다. 이성적 반성과 주체성, 군권君權을 해체하고 공화共和를 지향하는 것, 그리고 현대 사회와 전통을 단절시킨 시공관時空觀의 급변이 그것이다. 이와 동시에 그 자각은 자신의 민족적 요소, 축적된 전통 문화, 구국과 부강을 도모하는 민족 의지와 관련이 있다. 종합적으로 보면 '자각' 자체가 바로 일종의 모더니티와 관련된 태도인 것이다.

4. '자각'과 '4대 주의' — 중국 현대미술의 역사 서사

1840년 이래로 중국미술은 통일된 세계사의 시야로 편입되어 중국미술 모더니티의 역사적 구성은 강력한 세력을 지닌 서양 문화의 영향을 받아 전혀 새롭고 변화 중인 사회 상황 속에서 매우 어렵게 진행되었다. 이에 따라 그것은 후발 모더니티의 모든 특징을 지니게 되었다. 여기에서는 이식에 대한 대응과 융합에 대한 균형 잡기가 일어났고 변화 속에서 자각적으로 이론적 탐색과 예술적 실천을 진행함으로써 서양미술 모더니티와는 다른 중국미술 모더니티의 길을 걸었다. 이 역사를 어떻게 대하고 평가하며 이해하고 해석해야 하는지는 중국 현대미술 연구에서 가장 먼저 직면하고 반드시 해결해야 할 근본 문제이다. 『논어』 「자로子路」편에 "명분이 바르지 않으면 말이 순조롭지 않다名不正則言不順"라고 했듯이 이 역사 기간에 올바른 명분을 부여하지 못한다면 오늘날의 이론과 창작을 정확히 이해할 방법이 없고, 더욱이 미래를 위한 예측성과 방향성 있는 사고를 제공할 수 없다. 본 연구과제에서는 미래 관점의 전제적인 인식하에 모더니티의 연쇄 격변이 전파되고 대응하는 틀 속에서 중국 근·현대미술에 일정한 지위와 성격을 부여하고자 노력할 것이다.

1840년 이래의 분란과 격변을 고찰하여 각종 현상과 사실을 두고 모더니티와 관련

된 판단을 함에 우리는 시발 모더니티 모델과 부합 여부에만 착안하지는 않을 것이다. 그런 관점의 작업은 당연히 주요한 가치와 선결先決 작용, 그리고 참조 의의가 있지만, 앞서 서술한 것처럼 많은 중요한 부분을 홀시하거나 가려 버릴 수 있기 때문이다. 그 대신 우리는 사고방식을 전환하여 "사실에서 출발한다"는 태도와 방법론에 바탕을 두고 이론적 배경과 사회적 배경의 두 방면에서 중국 현대미술사의 발전을 결정한 기본적 사실들을 찾아내고자 한다. 이론적 배경에서 말하자면 서양미술 모더니티 이념의 이식이 미술사 발전에 결정적인 작용을 했고, 사회적 배경에서는 근·현대 중국 사회의 급변이 미술 발전에 결정적인 작용을 했다고 할 수 있다. 한쪽은 중국 사회의 기본 콘텍스트이고 다른 한쪽은 거시적인 인류 미래이다. 이들 양쪽은 동등하게 중요한데, 본 연구과제에서는 그것을 '인류의 거대한 변화를 위한 미래 관점'과 위기에 처해 있는 고통과 민족 의지'[31]라는 양대 전제로 나타낼 것이다. 그것들은 중국의 사회 변천을 결정했고 또한 중국미술의 변천을 결정했다. 본서는 모더니티 이벤트에 대한 전체적인 파악을 토대로 하면서 구국과 부강의 도모라는 중국 근·현대 시기의 가장 기본적인 사실을 둘러싸고 중국미술의 모더니티 전환의 역사를 논술하고자 한다. 이어지는 내용은 중국 현대 사회의 변혁에 대한 지식 엘리트들의 자각과 전략적 대응으로부터 시작하며, 중국 현대미술의 역사를 서술하는 과정에서 이러한 자각과 전략적 대응을 '4대 주의主義'로 개괄함으로써 '자각'이라는 중요한 부분이 후발 지역 모더니티 발전 과정에서 표지와 같은 의의를 지니고 있음을 보여줄 것이다.

중국 현대미술의 길에 나타난 '자각'

중국미술의 모더니티 전환에 관한 본서의 논술에서 '자각'이라는 개념은 가장 중요한 위치를 차지한다. 그런데 이 '자각'이 일반적인 의미의 자각과는 다르다는 사실을 설명할 필요가 있다. 일반적인 자각은 어느 시대나 사회에도 모두 존재하므로, 여기서 말하는 '자각'도 당연히 이런 일반적인 의미의 자각과 같은 심리 운용의 토대 위에 건립된다. 그러나 본 연구과제에서 말하는 '자각'은 후발 지역 지식 엘리트들의 자각적

31 1840년 이래 중국미술사에서 가장 기본적인 사회적 배경은 바로 낙후되고 얻어맞는 것인데, '중국 현대미술의 길' 문헌전(文獻展)의 많은 도판들이 이 점을 잘 보여준다. 중화민족은 100여 년이라는 짧은 기간에 1,100여 가지의 불평등조약을 맺도록 강제받았고, 대량의 영토를 할양하고 엄청난 배상금을 물어야 했다. 위기에 대한 아픔과 민족 의지는 필자가 보기에 바로 중국미술사 발전을 결정한 대단히 기본적인 사실이었다.

의식과 전략적 행동으로 간주되며, 이런 자각의 전제는 바로 외부에서 작용한 힘이 가져온 격변이다. 이에 따라 지식 엘리트들은 외부의 힘이 미치는 영향을 감지하고 인식하는 가운데 굴욕과 고난, 아픔 등등을 함께 느끼고, 나아가 감지하고 의식한 뒤에 주위 형세와 자신의 처지에 대해 판단하며, 다시 한 걸음 더 나아가 전략적 선택을 하고 구체적인 행동을 취하게 된다. 본서에서는 이런 일련의 과정을 하나의 총체적인 자각으로 간주하며, 이 때문에 여기서 말하는 '자각'은 특정한 내용을 지닌 채 정신적 의식과 사회적 실존의 상호 관계 속에 깃들어 있다.

앞서 각 절에서 모더니티 이벤트와 연쇄 격변 및 전파에 대해 논술했던 것을 이어받자면, 시발 지역의 모더니티 과정은 연쇄 격변을 통해 전파되기 시작하여 후발 국가와 지역의 사회적 실존 속에서 변동을 이끌어내며, 나아가 변화된 사회의 실존에 대해 반응하는 엘리트 의식이 나타나게 된다. 이런 전파 과정에서 지식 엘리트가 이 문제와 처지를 의식하는지 여부와 어떤 대단히 또렷한 느낌의 존재 여부, 그리고 감지와 인지에서 출발하여 진일보한 반응을 내놓음으로써 후발 국가와 지역의 사회와 문화의 모더니티 구축에 영향을 주는지 여부가 바로 '자각'의 유무를 나타내는 현상들이다. 후발 지역의 모더니티 구축에서는 지식 엘리트의 자각적이고 전략적인 선택이 대단히 중요한 작용을 한다. 100여 년 동안의 역사에서 이 점은 대단히 뚜렷하게 목격할 수 있다. 서로 다른 주장들은 바로 서로 다른 지식 엘리트들이 외래의 영향에 대해 이루어 낸 서로 다른 자각 의식이자 대응, 전략적 선택이었다. 필자는 자각이 후발 지역의 사회적 실존과 정신적 의식의 종적縱的 상호작용 속에 존재할 뿐만 아니라 외래의 영향이 본토에 충격을 주고 반응을 불러일으키는 횡적 격변의 전파 과정에도 존재한다고 생각한다. 종횡이 교착하는 이 복잡한 구조가 바로 본서에서 특수하게 경계를 설정한 '자각'이 깃들 장소를 구성한다.

중국 근·현대 역사, 그리고 시대의 '거대한 변화'는 전지구적 모더니티 이벤트의 조성 부분이며, 그 가운데 근·현대 지식 엘리트들의 '자각'은 두 개의 차원에서 분석할 수 있다. 첫 번째 차원은 자각의 생성 과정을 통해 분석하는 것이다. ① 시국의 거대한 변화에 대한 절실한 감지와 얻어맞는 모욕에 대한 고통감과 치욕감이 응변이 필요하다는 자각 의식을 만들어 낸다. ② 거대한 변화와 아픔의 원인에 대한 이성적 반성이 변혁에 대한 갈망과 추동력, 결심, 그리고 변혁의 목표에 대한 자각적 설정을 만들어 낸다. ③ 변혁의 갈망과 사명감에 재촉을 받아 개혁의 길에 대해 이성적으로 탐색하고 서로 다른 전략적 방안에 대해 자각적으로 선택한다. ④ 행위에 대한 통제와 조종에 대해

보자면, 전략적 선택에 바로 이어지는 것이 바로 실천인데, 실천 과정에서 행위에 대한 자각적 통제와 조종이 필요하다. ⑤ 문화 정체성과 입장에 대한 인식, 전통문화에 대한 자신감, 민족 정체성에 대한 인정, 문화적 입장에 대한 자각이다. 물론 서로 다른 경향의 인텔리들은 그 자각의 구성에 치우침이 있을 수 있고 특히 모든 엘리트들이 마지막 측면을 선택하는 것은 결코 아니다. 두 번째 차원은 자각의 상승 과정을 통해 분석하는 것이다. 자각은 우선적으로 어쨌든 일종의 개인적인 자각일 수밖에 없다. 량치차오나 천두슈, 차이위안페이蔡元培 등이 사회 변혁과 사상 문화 예술의 변혁에 대해 자각한 것은 모두 개인적인 자각으로부터 시작되었다. 개인적인 자각은 점차 확대되어 집단적인 자각 내지 소규모 집단의 자각이 되며, 사회의 변천 과정에서 점차 무산계급혁명과 같은 계급적 자각으로 상승하고, 다시 점차로 1950년대 및 1960년대의 문예 정책처럼 국가적 자각으로 전환된다. 그것은 사실상 국제 환경에 대한 일종의 대응적 전략이며, 이러한 국가적 자각 또한 자각의 변이라고 볼 수 있다.

시발 모더니티가 후발 모더니티로 향하는 횡방향의 연쇄 격변 전파 과정에서 보면, 본서는 모더니티 이식에 대한 자각적 대응을 후발적 격변의 시작과 표지로 간주하고자 한다. 중국 근·현대 시기의 특이하게 복잡하고 지난했던 거대한 변혁 과정에서 지식 엘리트들의 '자각'을 나타내는 주요 표지는 바로 국제와 국내라는 양대 층위의 사회 변혁이라는 모더니티 이벤트에 대해 전략적으로 대응했다는 점이다. '구국과 부강'을 목표로 한 거시적 전략에 대한 의식은 중국 지식인들이 현대적 의미의 '자각'을 했다는 가장 두드러진 특징이다. '자각'은 우선 현실에 대한 감지에서 시작되어 곧이어 사실 혹은 콘텍스트에 대한 진일보한 인식과 판단이 이루어지며, 그런 뒤에 능동적인 대응이 나와서 실제 행동과 전략적 선택으로 생존의 길을 결정한다. 구체적으로 말하자면 그것은 우선 사회의 갑작스러운 변화에 대해 감지하고 사고하여, 외래의 자극과 자신의 반성 속에서 정체성과 목표, 행위에 대한 '자각'의 싹이 트고, 아울러 전략 의식을 지니게 되어 현실 속에서 검증할 방안을 마련하고자 한다. 모더니티 이벤트가 전해 들어옴으로써 야기된 모든 '자각'적 대응 ― 반성과 전략, 행위, 결과 ― 은 가장 광범하고 유연한 의미에서 모두 후발 모더니티 이벤트에 속하며, 그 구조적 특징은 똑같이 모더니티의 의의를 지닌다. 전지구적 모더니티 이벤트의 조성 부분으로서 중국 근·현대 역사의 거대한 변화 가운데 자각적 주체는 전통적인 유교 문화의 분위기 속에서 생장하여 탈바꿈한, 현대적 의미의 지식인이다. 그리고 자각의 객체는 "수천 년 이래 최초의 대변국", 낙후되어 매를 맞는, 나라가 나라로서 역할을 수행하지 못하는 위난의 시

국과 굴욕적인 처지였다. 결국 중국 근·현대 시기의 특이하게 복잡하고 지난했던 거대한 변혁 과정에서 지식 엘리트들의 '자각'을 나타내는 주요 표지는 바로 이 모더니티 이벤트에 대한 전략적 대응이며, 이에 따라 사회와 사상을 변혁해야 할 절박한 필요가 생기고 구체적으로 실천하게 되었다.

아편전쟁을 상징적 기점으로 모더니티 격변은 거대한 압력을 가지고 중국을 향해 전파되었으며, 중국은 서양의 현대화 역량의 강력한 충격을 느끼고 점차 자각적으로 반응하면서 군사와 경제 분야로부터 정치체제 내지 문화교육과 가치관념의 층위에서까지 두루 대응했다. 지식 엘리트들이 양무운동洋務運動으로 자강自强을 추구한 것은 작은 범주의 '자각'이었으며, 대응 전략이 기술 분야에만 국한되었다. 무술변법戊戌變法에서부터 제도적인 변혁을 추구하기 시작했으며, '5·4 신문화운동'은 큰 범주의 '자각'이자 전 방위적인 대응이었다. 그것은 구국과 생존을 도모하는 사회 현실에 의해 결정되었으며 모더니티 문제에 깊이 파고들어 전면적으로 접촉함으로써 '과학'과 '민주'를 핵심으로 하는 전국적인 계몽운동을 전개하여 이후에 중국을 휩쓴 혁명운동의 도화선에 불을 붙였다. 그리고 각종 전략적 행동들이 모두 이것을 발단으로 연달아 시작되었다. 이른바 '점화'가 가리키는 것은 바로 지식 엘리트들이 자각적으로 제창하고 이끌었던 대규모 대응 행위로, 지식 엘리트들의 '자각'은 이 연쇄반응에서 대단히 중요한 능동성을 자극하고 격발했다. 후발 지역으로서 중국의 모더니티 이벤트는 바로 이로 말미암아 전면적으로 전개되었다. 이때 전체 사회 변혁의 일부분으로서 미술은 비로소 진정으로 현대 문화의 시야 속으로 편입되었다. 전반적인 서구화를 주장하거나, 전통의 고수를 주장하거나, 중국과 서양의 융합을 주장하거나, 대중을 향해 나아가거나를 막론하고 일련이 구호들이 제시된 것은 모두 창작자와 이론가들이 중국미술의 출로라는 문제에서 '자각'하고 전략적으로 대응했음을 구체적으로 보여준다.[32]

실제 상황에서 '자각'의 깊이와 각도는 크게 달라서, 이를 통해 이끌어낸 전략적 대

32 여기서 덧붙일 것은 지식 엘리트가 똑같은 사회 변혁과 시대적 콘텍스트 아래에서 모두 경제적, 정치적, 문화적으로 서양의 강력한 압력을 받고 똑같이 '자각' 의식을 가졌지만, 서로 다른 전략적 선택을 하고 서로 다른 대응의 길을 걸었다는 사실인데, 그 원인은 이러했다. 즉, 각 개인의 주체적 구조가 달랐기 때문인 것이다. 이러한 개인적 구조의 복잡성은 '자각'의 과정과 전략적 선택, 실천 결과의 복잡성과 거대한 차이를 만들어 냈다. 이 문제에서 개인의 개성과 인격, 지식 구조, 처지, 경력과 같은 각종 요소들이 결합되는 우연성은 대단히 중요한 부분이다. 앞서 서술한 것처럼 이런 우연성은 거대한 역사 속의 모더니티 이벤트 가운데에도 똑같이 존재했다. 이 외에도 문화 엘리트들은 시종일관 문화 가치의 구축자였다. 동기창에서 석도, 팔대산인에 이르기까지, 그리고 다시 왕궈웨이와 천두슈에 이르기까지 모두 이러했다. 그리고 문화 엘리트들이 실제 조치의 층위에서 내놓은 성취와 창조적 성과들은 합법적 논증 또는 합법적 구축을 거쳐야 했는데, 여기에는 시간의 경과를 통한 검증과 다른 이들을 통한 논술과 이론화가 포함된다. 그런 다음에야 비로소 가치 체계의 새로운 조성 부분으로 전환되어 다른 예술가의 창작성과를 평가하는 척도가 될 수 있는 것이다.

응 방향은 각 개인과 사안, 조건에 따라 달랐다. 똑같은 자극과 동기가 있었지만 완전히 상반된 결과를 이끌어내기도 했다. 이렇게 서로 다른 대응 전략들 사이에 형성된 복잡한 상호작용의 관계는 심지어 대립으로 이어지거나 상호 간의 성쇠를 야기하기도 함으로써 다시 새로운 국면을 이끌어냈다. 이렇게 복잡하게 뒤얽힌 행동 양태의 풍경 속에서 진보-보수, 정면-반면, 긍정적-부정적, 호-불호 등의 간단한 이분법으로 판단하는 것은 너무나 불충분하다. 본서는 바로 이러한 단순한 가치 판단이 아니라 구체적인 인물과 사건을 상대적으로 큰 척도로 보는 인과관계의 사슬 안에 놓고 고찰하고자 한다. 그리고 이러한 인과관계의 사슬과 인과관계의 그물망을 모더니티 이벤트라는 거시적 배경 속에 놓고 그 가운데 상대적인 관계와 변천의 계기를 관찰하고자 한다.

본 연구과제는 사실 속에서 중국 변혁의 외재 원인과 내재 원인, 외래 동력과 내재 동력을 찾고자 하는데, 이 두 분야는 두 개의 기점으로 개괄할 수 있다. 첫째는 낙후되어 매를 맞는 것이고 둘째는 나라를 구하고 부강을 도모하고자 하는 것이다. 이것은 20세기 중국의 모든 변혁에서 가장 기본적인 동력이자 민족적인 심리적 소망이었다. 낙후되어 매를 맞는 상황이 나라를 구하고 부강을 도모하려는 민족 의지를 만들어 내서 중국 현대 문화가 중서中西 및 고금의 거대한 낙차와 장력張力 속에서 극도로 복잡한 발전과 변이의 변모를 드러나게 했다. 이런 토대 위에서 우리는 '자각'에 바탕을 둔 전략적 방안의 선택을 기준과 방법으로 삼아 미술사를 '4대 주의'로 정리함으로써 20세기 중국미술사에 대한 서사를 제시할 것이다.

전략적 대응으로서 '4대 주의'

앞서 '자각'이 깃드는 자리에 대한 분석에서 밝혔듯이 서양 현대미술에도 '자각'이 존재했다. 그것은 무엇보다도 주관적 관념-의식의 층위와 객관적 사회-제도의 층위가 종적으로 상호 작용하는 관계를 맺을 때 모더니티 콘텍스트에 적응하는 작품과 이론을 만들어 내고, 아울러 역으로 모던 콘텍스트와 분위기를 형상화하는 것으로 드러났다. 그런데 중국 현대미술에서 '자각'은 관념과 사회의 종적 상호작용의 관계 속에만 존재하는 것이 아니라 특히 중국과 서양의 횡적 대응 관계 속에 두드러지게 존재했다. 구체적으로 그것은 이식된 모더니티 유전자를 어떻게 소화하여 민족 문화와 생존 토양에서 벗어나지 않는 새로운 길을 걸을 것인가라는 문제로 나타났다. 이러한 추구는 전통 문화의 단절과 민족

생존의 위기와 연계되어 있으며, 현대 중국미술 자체의 관념과 사회 층위 사이의 종적인 상호 작용 속에서 주로 예술이 어떻게 시대적 요구—구국과 계몽—에 호응하고 그것을 만족시킬 것인가라는 문제로 나타났다. 이렇게 민족과 문화의 현실적 생존 위기라는 토대 위에 건립된 적극적인 대응 의식이 바로 일종의 '자각'이었다.

중국 현대미술은 결코 정지되고 단순한 예술 영역이 아니며, 그것의 발생과 발전은 중국 근·현대의 변화무쌍한 역사와 긴밀한 관계를 맺고 있었다. 그것은 낙후되어 매를 맞는 기본적인 현실과 민족의 존망이 걸린 심각한 위기에 대한 각성, 그리고 적극적인 반응 속에서 점차적으로 건립되기 시작했다. 구국과 계몽이라는 현실적 요구는 모든 영역을 압도하는 중심 임무였고, 중국 근·현대미술의 형식 언어라는 것은 부차적인 문제로 자리가 밀려났다. 예술이 존재할 수 있는 합법성은 바로 사회 콘텍스트와 일치하는 시대적 요구와 정치 기능 위에 건립되고 아울러 자신의 방식으로 반응을 내놓는 것에서 확보되었다. 이것은 특히 중국미술의 미래의 운명과 발전의 길을 확보하기 위한 자각적 대응과 적극적인 탐색으로 나타났고 각양각색의 대응 방법이 제시되었다. (이것은 '군사적 구국'과 '기술적 구국', '사업적 구국' 등의 이념과 일치하는 구국과 생존 및 민중 각성의 중요 수단이었다고 볼 수 있다.)

중국 현대미술은 이처럼 우여곡절이 많은 모더니티 구축 과정에서 현실의 위기와 시대적 요구, 서양의 시발 지역에서 이식한 유전자에 대한 능동적인 이해와 이성적인 반응—수용과 저항, 융화融化, 개조 등—을 통해 중국미술을 변혁하고 강화를 도모하는 각종 전략적 방안을 제시하고, '자각'을 표지로 삼아 자신의 언어 체계와 주의主義에 대한 논술을 형성했다. 중국 예술 영역의 모더니즘 논술은 캉유웨이康有爲와 천두슈에게서 시작되었는데, 그들은 비록 예술가는 아니었지만 가장 먼저 개혁 방안을 제시하고 이끌었다. 그들 두 사람의 인도 아래 바로 예술과 사회, 역사의 긴밀한 관계 및 예술의 현실적 기능에 대해 자각한 지식 엘리트들이 중국미술을 변혁하고 강화를 도모하는 각종 전략을 제시했다. 우리는 자각 이후의 전략적 선택에서 출발하여 20세기 중국미술사를 4개의 맥락으로 정리했는데 그것은 각기 '전통주의', '융합주의', '대중주의', 그리고 '서구주의'이다. 그것들은 예술 발전의 노선이자 창작 지침이었을 뿐만 아니라 또한 사회적 행동의 기능과 실천적 효과를 갖추고 있었다. 그것들이 모여서 중국미술의 모더니즘이 되었으니, 그것들은 바로 중국미술 모더니즘의 격변과 모더니티 변용 양상을 보여주는 유력한 표현이었다.

20세기 중국미술의 '4대 주의'는 사실 중국미술의 미래와 나아갈 길에 관한 네 가지

전략적 사고이자 실천이었다. 그것들은 모두 '자각'을 표지로 하여 중국미술의 후발 모더니티를 공동으로 구성했다. 후발 모더니티 구조는 이식과 변이—객관적인 측면에서 변이는 주관적인 측면에서 보자면 대응 내지 창조인데—를 포괄하는데, 이것은 '4대 주의' 속에서 정도와 비례가 다르게 배합되었고 이식과 변이, 창조 등의 다른 부분들은 20세기 중국미술의 국면에서 함께 존재했다.(도표 참조)

20세기 미술 4대 전략 —'자각'적 선택을 표지로 함	'서구주의'—이식성이 일부분을 구성함	20세기 중국미술의 모더니즘
	'융합주의'—변이하여 본토에 녹아듦	
	'전통주의'—전통 구조 속의 창조성을 계발	
	'대중주의'—변이+창조	

20세기 초기에 '4대 주의'의 전략은 자각적 선택의 토대 위에서 형성되기 시작했다. 1840년 아편전쟁에서부터 1919년 '5·4 운동' 이전까지 '전통주의'는 기본적으로 아직 주의가 되지 못한 채 그저 일종의 자율적인 발전 상태에 놓여 있었고, '융합주의'는 전략과 주의를 이루지 못했지만 서학동점西學東漸과 같은 방식으로 스며들고 있었다. 또 '서구주의'도 전략을 형성하지 못한 채 단지 실업을 통한 구국의 추세에 머물고 있었고, '대중주의'도 마찬가지로 전략을 형성하지 못하고 있었다. 중국의 지역들 가운데 광대하지만 우매하고 낙후된 농촌을 제외하면 오직 상하이의 시민 문화만이 존재했다. 이런 것들은 당연히 아직 자각되지 못한 상태였다. '5·4 운동' 이후 지식 엘리트들의 인도 아래 중국 현대미술은 자각의 상태로 나아갔다. '전통주의' 맥락에서 '중국과 서양 문화는 각각의 원류를 가지고 있다'라는 주장이 나타난 것은 중국의 전통파가 생존할 수 있는 이론적 근거가 되었고, '융합주의' 분야에서는 '중국과 서양의 융합설'이 형성되기 시작했다. '서구주의' 맥락에서는 '전면적 서구화' 이론이 있었고, '대중주의'에서는 '상아탑을 벗어나 프롤레타리아 대중을 향하여'라는 엘리트가 구제에 나서는 선택 방안이 형성되기 시작했다. 1949년 이후 사회주의라는 거대한 배경 아래 '전통주의' 분야에는 중국화 개조, '융합주의' 분야에는 유화 민족화, '서구주의'에는 소련 일변도의 특수한 양상이 나타났고, '대중주의'는 국가 문예 정책으로 변하여 일종의 이상주의가 되었다.

1976년 '문화대혁명'이 끝난 뒤에 '전통주의'는 전통에 대한 새로운 해석 행위로 나타났고, '융합주의'는 개혁개방 이래 보편화를 지향하고 있다. '서구주의'는 1980·90년

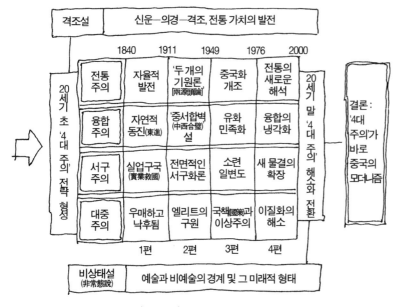

| 격조설 | 신운—의경—격조, 전통 가치의 발전 | | | | |

	1840	1911	1949	1976	2000
전통주의	자율적 발전	'두 개의 기원론' [兩源頭論]	중국화 개조	전통의 새로운 해석	
융합주의	자연적 동진(東進)	'중서합벽 (中西合璧) 설'	유화 민족화	융합의 냉각화	
서구주의	실업구국 (實業救國)	전면적인 서구화론	소련 일변도	새 물결의 확장	
대중주의	우매하고 낙후됨	엘리트의 구원	국책(國策)과 이상주의	이질화의 해소	
	1편	2편	3편	4편	

20세기 초 '4대 주의' 전략 형성

20세기 말 '4대 주의'가 바로 중국의 해소화 전환

결론: '4대 주의'가 바로 중국의 모더니즘

| 비상태설 (非常態說) | 예술과 비예술의 경계 및 그 미래적 형태 |

0-12 근 · 현대 역사에서 '4대 주의'의 형성과 발전, 그 형태적 특색에 대한 설명도

대에 미술의 새 물결을 형성하여 대단히 크게 확장되었고, '대중주의'는 새로운 상품경제 아래 소멸되거나 소외되는 현상이 나타났다. 우리는 20세기 중국미술 발전의 전체 전략을 이렇게 네 가지 유형, 네 개의 사고방식과 맥락으로 나누고 아울러 모두에게 '주의'라는 이름을 붙였다. 이 네 가지 사고방식과 맥락은 실제로 모두 나라를 구하고 부강을 도모하는 네 가지 전략적 방안이었으며, 20세기 중국의 미술가들은 이

것들을 통해 미술을 개조하고 혁신하고 새로운 중국 문화를 창조하는 방법으로 활용하여 구국과 부강의 도모라는 근본 목적을 실현하고자 했다. 그리고 서로 다른 형식 언어를 구축하고 서로 다른 회화 이론을 서술하는 것도 이러한 노력 속에서 발굴된 성과였다. 20세기 말엽에 이르러 구국과 부강의 도모라는 역사적 임무는 이미 완성되었고, 이 네 가지 맥락과 사고방식은 모두 해소되거나 전환되는 추세로 변했다. 본 과제는 중국미술 100년을 회고하면서 이 네 가지 맥락과 탐색 방향을 기본 성질의 부분에서 나란히 늘어놓고, 그것들을 아울러 20세기 중국미술의 모더니즘이라고 부르고자 한다. 본 연구 프로젝트를 처음 제기했을 때 당면했던 난감함과 곤경은 바로 두 개의 권역 ―즉, 전통과 현대, 체제 내부와 체제 외부, 대학 내부와 대학 외부―에 공통된 담론의 플랫폼이나 평가 기준이 없었다는 것이었다. 이에 대해 새로운 모더니티 이론과 총체적으로 모더니티 이벤트를 파악한다는 전제 아래 양측을 통합해 20세기 중국미술사 서술에 대해 다음과 같은 결론을 얻어낼 수 있었다. 즉, '4대 주의'가 바로 중국의 모더니즘이었다는 것이다. 본 연구과제에서 연구대상으로 삼은 기간은 2000년까지로 한정되며, 성질에 대한 판단이지 가치에 대한 판단은 아니다.[33] 또한 21세기를 연구대상에 넣지 않은 것은 그 이후에

33 본서를 마무리한 뒤에 해야 할 작업은 성질 판단에서 가치 판단으로 전환하는 것이다. 그때가 되면 '전통주의'의 '격조설(格調說)'은 긍정적 가치가 부여되어 서술될 것이며 신운(神韻)과 격조의 자율적 발전 및 전통 가치관의 발전 등의 분야에 대한 정리가 이루어질 것이다. '격조설'을 제시할 때 해결해야 할 문제는 형식과 재질의 측면에서 문인화의 창작에 대해 계속적으로 탐색을 진행하는 것 외에도 전통 속에서 어떤 정신적 자원을 찾아 새로운 예술적 재질과 시각 형상, 그리고 형식 언어에 대한 통제를 진행할 수 있는지 여부이다.

전체적인 상황에 변화가 생겨서 '4대 주의'는 해소되거나 전환되는 추세로 변했으므로 응당 또 다른 논리로 새로운 정리가 필요하기 때문이다.

여기서 한 가지 특별히 설명해야 할 점은 본 과제가 이 네 가지 맥락과 사고방식에 '주의'라는 이름을 붙이고 그것들을 아울러 '4대 주의'라고 한 것은 일종의 전략으로, '주의'에 대한 서양의 기존 논술과 병렬시키려는 의도 때문이었다. 사실 정치와 사회에 관한 각종 학설과 사상, 문화, 예술의 주장에 모두 '주의'라는 이름을 붙이는 것은 현대화 과정에서 대단히 특색 있는 현상이다. 철학에서 '주의'는 일반적으로 불가결한 체계성을 지닌 이성적 자각의 성분을 갖는 일종의 논설을 가리킨다. 서양 예술이 전통에서 현대로 전환하는 과정에서도 '주의'라고 불리는 수많은 것들이 나타난 바 있으니 예를 들어서 야수주의, 구조주의, 다다이즘, 미래주의, 추상표현주의 등등이 그것이다. 지금도 여전히 신 표현주의니 신 현실주의와 같은 호칭들이 끝없이 나타나고 있다. 사실 이런 주의들은 단지 예술가의 서로 다른 주장과 추구에 의해 형성된 풍격 유파를 대신하는 호칭일 뿐이며, 20세기 서양의 모더니즘 예술이 전세계적으로 영향을 미침으로 말미암아 거의 모든 중요한 현대예술 유파들은 모두 어떤 '주의'라고 부르게 되었다. 중국 현대미술의 네 가지 전략적 방안은 '주의'의 원래 의미에서 보자면 더욱 '주의'라고 불릴 자격이 있다. 실제로 서양의 모더니즘 유파들은 다만 이런저런 풍격에 대한 주장일 뿐으로 그 판정은 형식 언어와 화면 구조를 통해 이루어지지만, 중국의 이 전략적 방안들은 강령과 이론, 작품, 심지어 조직까지 갖추고 있어서 구분과 판정에서 형식 언어에만 한정되지 않으며, 전략적 대응과 선택이라는 측면에서 변별된다. 그것들은 대부분 민족 위기와 사회 격변, '예술을 통한 구국'이라는 이상 등 모더니티 유전자와 긴밀하게 연계되어 있으며, 더욱이 사상 문화 영역에서 중국과 서양에 관한 논쟁 및 고금古今에 관한 논쟁 등의 이론적 탐구와도 밀접하게 관련되어 있어서 더욱 많은 이성적 사고와 판단, 선택을 성분으로 지니고 있다. 예술가의 자각적 선택 배후에는 종종 거대한 전략적 배경이 발견된다. 이 때문에 우리는 백여 년 동안 중국미술의 발전에서 나타난 이 네 가지 중요하고 자각 의식과 이성적 사고를 갖춘 방안이야말로 후발 국가의 예술가들이 현대화 과정에서 전략적으로 취한 방향들이며, 이것들은 모두 중국 사회가 서양의 충격을 받아 깨어난 이후에 떨쳐 일어나 따라잡기 위해 노력한 흔적을 나타낸다고 생각한다. 이런 의미에서 필자가 그것들을 중국 현대예술의 개념에 포함시켜서 '주의'라는 이름을 붙인 것은 이치에 맞는 일이었다.

전통주의

20세기 중국화의 발전에는 대단히 뚜렷한 두 개의 경로가 있는데 하나는 중국과 서양의 융합이고 다른 하나는 전통의 발전이다. 다만 '5·4' 이래 '서양＝현대, 중국＝전통'이라는 사유의 정해진 방향에 오랫동안 영향을 받았기 때문에 중국 미술계에서 이 두 가지 경로에 대해 성격을 규정하는 것은 확연히 달랐다. 그것들은 전통에서 현대로 이르는 시간의 선후 서열에 따라 안배되어 중국과 서양의 융합은 현대로 향하는 길을 개척하는 것이고, 전통의 발전은 현대의 범주로 들어가지 못한 보수적인 행위로 여겨졌다. 그렇지만 모더니티의 이식이라는 커다란 배경 아래에서 보면 사실상 양자는 모두 중국의 화가들이 서양의 충격과 모더니티 콘텍스트에 직면하여 자각적으로 대응한 결과이며, 양자 모두 이성적 자각의 성분을 포함하고 있기 때문에 각기 '융합주의'와 '전통주의'라고 부를 수 있다. '전통주의'는 본질적으로 세계적 범위 안의 다원적 문화 개념을 지지하기 때문에, 보수의 일종이 아닐 뿐만 아니라 바로 20세기 중국미술의 길에서 나타난 또 하나의 모더니티 탐색이었다.

'전통주의'라는 술어의 제기는 필자가 10여 년 전에 쓴 「전통파와 전통주의」[34]에서 비롯되는데, 거기서는 전통의 대가 자신이 지니고 있는 모던 의식을 '전통주의'라고 불렀고, 이 개념으로 천스쩡, 치바이스, 황빈홍, 판톈서우 등 20세기 전통의 대가들을 정의하고 아울러 전통파와 '전통주의'의 차이에 대해 논술했다. '전통주의'에 대응하는 현상은 1930년대 이전에 전통을 선양했던 것과 1990년대 이래 전통으로 회귀하는 데에서 가장 집중적으로 나타났다. 여기서 '전통주의'를 본 과제의 중요한 조성 부분으로 삼은 것은 결코 기존의 현대예술 개념 외에 또 하나의 '전통주의' 개념을 추가하려는 것이 아니고, 모더니즘에 대한 기왕의 설정을 근본에서부터 뒤집으려는 것이다. 특히 1980년대 이래의 '모더니즘' 개념을 수정하여 '전통주의'와 '융합주의', '서구주의', '대중주의'를 병렬시키면서 그것들을 함께 중국미술의 모더니즘에 종속시키고자 한다.

이러한 개념 규정의 전향은 '자각'이라는 문제와 연계된 것이다. 다시 말해서 '전통주의'를 모더니즘의 범주 안으로 끌어들이는 것은 본서의 이론적 틀이자 전제에 해당하는 인식이며, '자각'에 대한 필자의 정의와 긴밀하게 연관되어 있다. 이렇게 안배한 의도는 전 방위적인 모더니티 전환에 직면했을 때 전통파 화가들의 자각과 전통 발전

34 「傳統派與傳統主義」는 1997년 3월 北京에서 개최된 '20세기 중국화(中國畵)－전통의 연속과 발전에 대한 세미나'에서 발표한 논문이다.

의 길을 선택한 전략 의식을 두드러지게 하려는 데에 있다. 이에 따라 중국화의 모더니티 전환 과정에서 전통의 발전이라는 노선이 차지했던 위치를 다시 인식하고 그 위상을 정립하고자 한다.

20세기 중국화 개혁과 발전 역정에 대한 회고와 사색과 관련해서 본 연구과제에는 한 가지 전제에 해당하는 관점이 들어 있다. 즉 유구한 역사와 복잡하기 그지없는 중국화 전통을 생명체의 자율적 발전 역정의 일종으로 간주하는 것이다. 중국화의 역사는 중국 사회의 역사와 긴밀하게 관련되어 있지만, 시각적 형식 언어 체계로서 그것의 발전과 변천은 또한 중국 사회의 역사와는 일정한 거리가 있다. 특히 그 배후에 있는 가치관의 구축과 변화는 더욱 안정적이고 완만하여 예술 자체의 자율적 발전 법칙과 더 깊은 내재관계를 맺고 있다. 명ㆍ청 이전의 중국화는 대체로 두 단계로 나눌 수 있다. 먼저 춘추ㆍ전국시대부터 북송까지는 '신운神韻'의 추구를 주요 기준으로 삼았고, 남송부터 원나라 때까지는 '의경意境'의 추구가 핵심 기준이 되었다. 동기창 이후 자연스럽고 함축적인 필묵의 기상氣象을 높이 떠받들어 필묵의 독립적인 미적 의의가 한층 두드러지고 '풍경景'과 '경지境'의 성분은 점차 옅어졌다. '금석입화金石入畵'[35]가 성행한 뒤에는 새로운 가치 기준이 점차적으로 형성되었으니, 이것이 바로 '격조'이다. 이리하여 전통 중국화의 체계에서 '신운'-'의경'-'격조'라는 세 단계의 가치 변천이 완성되었다. 본 연구과제에서 '격조설'을 표방한 것은 시험적으로 근ㆍ현대 중국화에서 품평 기준의 결여로 인한 곤혹을 어느 정도 정리하여 귀납하고자 했기 때문이다.

이른바 '전통주의'를 제기할 때 강조하는 것은 주로 예술적 성취가 아니라 전통의 자율적 발전의 길을 선택하는 데에서 나타난 자각적 성분과 전략 의식이다. 이러한 자각과 전략 의식의 존재는 절대적인 경계를 나누기가 대단히 어려우며, 특히 전통 발전의 길을 택한 화가의 경우는 결국 어떤 것이 완전한 자각에서 나온 것인지 여부를, 심지어 어떤 것이 완전히 자각하지 못한 상태에서 나온 것인지를 분명히 구분하기가 대단히 어렵다. 이 때문에 '전통주의'라는 개념을 구체적 화가에게 적용할 때에는 어느 정도 상대성과 모호성이 존재할 수밖에 없다. 예를 들어서 20세기 전통파 '4대가'인 우창쉬, 치바이스, 황빈훙, 판톈서우 가운데 황빈훙과 판톈서우, 특히 판톈서우는 명확하게 중국과 서양 사이에서 자각적으로 선택한 언론과 주장을 펼쳤지만, 우창쉬와 치바이스는

35 [역주] '금석입화'는 서예와 전각(篆刻) 같은 금석학(金石學)의 성과를 그림에 반영하는 것으로서 청나라 때의 김농(金農)과 오양지(吳讓之), 조지겸(趙之謙) 등으로부터 본격적으로 시작되어서 후기의 우창쉬[吳昌碩]에게서 집대성된 것으로 평가된다. 이들의 핵심적 주장은 '서화동원(書畵同源)'이라는 말로 집약된다.

그렇지 않았다. 비록 이들 모두가 서양이라는 참조 체계의 존재와 도입에 대해 어느 정도 감지하고 있었고 아울러 개인적으로 배척하지도 않았지만, 그저 직관적으로 어느 정도 이해하는 정도였을 뿐 깊이 연구하지는 않았다. 그러나 치바이스가 중국화 전통을 추진한 것은 비록 완전한 자각에서 비롯된 행위가 아니었지만 충분히 자각적인 전통주의자인 천스쩡으로부터 재촉을 받았고, 이 때문에 그의 행위는 일종의 간접적인 자각에 따른 선택이라고 할 수 있다. 비록 개별 화가들의 자각적 판단에 대해서는 종종 단언하기가 대단히 어렵지만, 많은 화가들이 전통 발전의 길을 선택했을 때의 각기 정도가 다른 자각으로부터 그래도 '전통주의' 조류의 존재와 용솟음을 분명히 감지할 수 있다. 개괄하자면 '전통주의'에는 네 가지 특징이 있다. 첫째, 전통에 대한 진정한 깨달음이 있었다. 둘째, 중국과 서양의 회화 사이의 차이를 어느 정도 인식하고 있었으며 특히 예술관과 가치관의 서로 다른 출발점에 대해서는 뚜렷하게 인식하고 있었다. 셋째, 전통의 자율적 발전을 자신하며, 민족 예술의 미래에 대해 자신했다. 넷째, 중국화 발전 전략에 대해 자각하고 있었다. '5·4' 시기의 전반적인 반反 전통의 물결 속에서 약세에 처한 '전통주의'는 천스쩡을 대표로 한다. 그는 1921년에 「문인화의 가치」라는 글을 통해 중국 전통 회화의 명분을 바로잡고 나아가 '중국화 진보론'을 제시했다. 이후로 '전통주의'는 줄곧 전통이 새로운 콘텍스트 속에서 접속하고 새로운 창조를 이루어 낼 가능성을 발굴하는 데에 힘썼다. 판톈서우는 "중국화와 서양화는 거리를 벌려야 한다"라는 저명한 주장을 통해 '전통주의'에 이론적 근거를 제공하고, 아울러 실천 속에서 전통이 모더니티 콘텍스트 속에서 어떻게 자주적이고 창의적인 역할을 실현할 것인지 적극적으로 탐색했다.

'자각'과 '전통주의'를 연계하면 전통파 내부에 대해서도 대략적인 구분이 가능하다. 첫 번째 부류는 대내외적으로 모두 자각한 화가들이다. 여기서 '안'은 중국 자체의 예술사 전통이고, '밖'은 서양 예술 및 전체적인 외부 문화 환경을 가리킨다. 구체적으로 대내적 자각이란 바로 서양 예술을 참조하면서 전통 전범들의 근대적 계승과 혁신을 재해석하여 중국화의 자율적 발전에 부합하는 창조성을 개척함으로써 전통 예술의 본체를 부흥시키고 웅장하게 키우는 것이다. 대외적 자각이란 서양 모더니즘의 이식에 도전하여 자주적인 모더니티 전환의 전략적 방안을 명확하게 제시하는 것이다. 이 두 부분에 모두 자각한 예술가 집단을 우리는 전통주의자라고 부르며, 당연히 그들도 모더니스트들이다. 이런 맥락에 있는 주요 인물로는 천스쩡, 황빈훙, 판톈서우 등을 꼽을 수 있다. 그들은 중국화의 내재적 연속성과 자체의 문화 전통, 그리고 외래 문화가 가

져온 충격에 대해서 모두 어떤 뚜렷한 자각 의식과 문화 비교 관념을 지니고 있었기 때문에 20세기 중국화 '전통주의'를 대표하는 세 명이라고 칭할 수 있다. 두 번째 부류는 내재적인 중국화의 자율성에 대해 어느 정도 자각 의식을 가지고 있지만 외부에 대해서는 그다지 알지 못하는 화가로서, 이 부분에서는 치바이스가 비교적 대표성을 띠고 있다. 세 번째 부류는 대내적으로는 자각하지 못하지만 대외적으로는 자각한 화가로서 진청金誠이 주요 대표자이다. 이 부류의 예술가들은 중국 전통 문화의 정신을 그다지 잘 파악하지 못하고 중국화의 자율성과 내재적 가치 기준에 대한 인식에서도 어느 정도 잘못되게 인식하고 있지만, 외부 세계와 연계가 비교적 많아서 종종 국외로 나가 전시회를 참관하거나 자신이 전시회를 열곤 했다. 어떤 이들은 해외에 유학하기도 했고, 서양인과 일본인들에게 중국 예술을 어떻게 소개해야 하는가에 대하여 자각 의식이 있었다. 네 번째 부류는 내외적으로 모두 자각하지 못한 이들로서, 이들은 바로 일반적인 의미에서 말하는 전통파 화가들이다. 이 네 가지 부류가 바로 전통파에 내재된 기본 구조라고 할 수 있다.

이런 맥락에서는 서양으로부터 이식된 부분이 지극히 미미하다고 할 수 있지만, 외부의 서양미술 모더니티 유전자는 '전통주의' 이론가와 창작자들이 예술적 탐색을 진행하는 잠재적 배경이자 자극의 근원이 되었다. 또한 그 탐색과 실천 자체는 바로 현대의 급변하는 콘텍스트 속에서 진행되었다. 그들은 서양을 잠재적인 참조 대상으로 여기고 모더니티를 생존 콘텍스트로 삼아서 중국 본토와 전통이 새로운 국면으로 들어가서 새로운 면모를 지닐 수 있는 창조적인 길을 두드러지게 했다. 전지구적 범주 안에서 일어나는 모더니티의 연쇄 격변 모델 가운데 중국 현대미술의 '전통주의'는 바로 후발 지역이 시발 지역 모더니티의 이식 과정에 대해 일종의 저항적인 전략성 행동을 취한 것이며, 또한 거시적 관점에서 중국미술의 모더니티 전환 가운데 가장 지역적 창조성을 지닌 부분이었다.

1990년대 이래 '전통주의'의 취향이 인정되고 긍정적으로 평가받게 되기는 했지만, '전통주의'가 의지하는 생존 토양은 급격하게 유실되고 있다. 21세기에 들어선 오늘날 '전통주의'는 이미 해소되거나 변용되는 추세로 향하고 있으며, 지금의 언어 환경은 이미 20세기 초나 1950년대, 1960년대와는 까마득히 달라졌다. 중국 문인화와 중국 유화로 대표되는 수공 예술은 새로운 매체의 실험 예술, 장치, 디지털 영상 예술과 긴장된 관계를 유지하며 아울러 충돌도 생겨나고 있다. 필자의 이후 관심은 이러한 새로운 언어 환경 속에서 수공예의 수단을 간직하여 전통을 이어받고 전통적인 수양을 보존하

기 위해 노력하는 것 외에 정신적 층위에서 중국의 전통적 정신 자원을 바꾸어 창조적 전환을 이룬 후에 새로운 매체와 새로운 관념, 그리고 실험 예술을 제어할 수 있는지 여부이다. 그때가 되면 어쩌면 '전통주의'는 새로운 조건과 콘텍스트 아래에서 어떤 새로운 모습으로 발전할 수 있을 것이다.

융합주의

융합은 민족과 지역의 장애가 제거된 뒤에 필연적으로 나타날 수밖에 없는 사조이자 행위 전략이다. 중국의 문화 엘리트들은 근대 이후 낙후되어 매를 맞는 사회 현실을 보면서 곤경에서 벗어나 부강을 추구하고 '겨루어 이기기' 위해 20세기 초에 중국과 서양의 문화를 융합해야 한다는 주관적 의견을 제시하며 선언을 발표했는데, 서양을 좌표로 삼아 중국과 서양 예술의 장단점을 각기 파악하면 상호 보완을 통해 새로운 시대의 예술을 창조할 수 있을 것이라고 여겼다. 이 맥락에서는 서양 예술의 유전자와 원소가 중국에 이식되는 과정에서 변이가 발생했다. 중국 예술가들은 자신의 문화 심리 구조와 민족 습관의 필요에서 출발하여 선택을 하고, 아울러 본토의 예술 관념과 형식언어와 융합하여 새로운 표현 형식과 내용의 풍격을 탐색했다.

'전통주의'와 마찬가지로 '융합주의' 역시 서양 문화의 충격을 받은 후 중국의 지식 엘리트들이 현실에 대응하여 제기한 중국 전통 문화의 개혁과 발전을 위한 방안이었다. 그것은 처음에 문화에서 '중체서용中體西用'으로 나타났으며, 중국의 학문을 주로 하고 서양 학문을 보충하려 했는데, 그렇다고 단순히 중국과 서양을 더하려는 것은 아니었다. 여기서는 취사取捨의 문제가 관련되기 때문에 지식 엘리트들은 선택에서 주체성을 지니고 서양예술 가운데 자신의 자각적 판단과 가치 선택에 더 적합한 것을 찾아야 했다. 이 이념은 나중에 거의 모든 문화와 예술 중의 융합 사상과 실천에 얼마만큼 영향을 주었다. 발전 맥락에서 '융합주의'는 종종 사상계와 문화계의 일부 호소력 있는 중요 인물을 통해 제창되었고, 다시 예술계의 인물들을 통해 전개되고 관철되어 실현되었다. 캉유웨이는 예술의 '융합주의'를 선도하여 주장했고, 송나라 회화와 원체院體 화풍의 회복을 토대로 삼아야 한다고 하면서, 「만목초당 소장 회화 목록 서문萬木草堂藏畫目序」에서 "중국과 서양을 합쳐서 회화의 신기원으로 삼아야" 한다는 개혁적인 구상을 제시했다. 차이위안페이의 중서융화관中西融和觀은 어느 정도 중체서용론의 영향을

받은 것으로서, 그는 '중국과 서양이 융화'된 문화형文化型의 틀로 기존의 '실용과 공리'를 위주로 하는 기술형 틀을 대체하게 되기를 바랐다. 그는 중국과 서양의 장점을 상호 보완할 것을 주장하면서 중국과 서양 문화는 각기 장단점이 있기 때문에 상호 보완을 통해 어떤 새로운 문화와 예술을 창조해 낼 수 있다고 생각했다. 이 관념은 학술에서 '겸용병포兼容幷包'를 주장했던 것과 일치하는데, 이것은 중화민국 시기 각종 미술학교의 창립 사상에 영향을 주었고, 민국 초기 미술교육을 전개하고 중서융합 교육사상이 형성되는 데에 중요한 역할을 했다. 이것을 출발점으로 민국 초기의 미술교육은 점차 사생寫生을 기본 수단으로 삼기 시작했고, 나아가 다양한 예술적 실천을 실시하는 교육 국면을 이루어냈다. 이후에 또 쉬베이훙은 "서양화 가운데 채택할 만한 것은 융합시키자"라고 주장했고 린펑몐林風眠은 "동서의 예술을 조화시켜야" 한다고 주장하여 함께 미술계의 '융합주의'를 집대성하면서, 아울러 몇몇 대표적 인물들의 선도와 촉진을 통해 끊임없이 전파될 수 있었다.

'융합주의'는 중국화와 서양화라는 두 가지 서로 다른 재질과 조형 요소를 결합하기 시작했는데, 그 배후에는 바로 각종 유파와 관념, 풍격 등의 문화 요소가 있었다. 중국화 분야에서는 영남화파[36] 및 쉬베이훙, 린펑몐, 류하이쑤劉海粟 등이 각기 특색 있는 '융합주의' 사상을 제시하며 실천했다. 영남파의 주요 특징은 일본 미술의 절충주의 풍격을 참조하여 일본 화풍의 사실寫實과 중국미술의 사의寫意를 결합함으로써 일종의 간접적인 사실 묘사의 융합을 이루어 냈다는 것이다. 쉬베이훙은 서양의 고전 사실주의를 빌려다가 중국 전통 미술의 조형과 기법과 결합하면서 특별히 소묘의 정확성과 사실성, 현실성, 과학성을 강조하는 '신 7법新七法'을 제시했다. 린펑몐은 주로 낭만주의에서 입체주의까지 풍격의 변천에 경도되어 그것을 중국의 한나라 및 당나라 예술 및 민간 예술 전통과 결합했는데, 이 또한 차이위안페이가 말한 '장단점의 상호 보완'이라는 주장을 예술적으로 실천한 것이었다. 류하이쑤는 주로 후기 인상파 화풍과 중국 전통의 사의 수법 및 회화 의경, 특히 명·청 시기의 대사의大寫意[37]와 결합하여 일종의 서사書寫 풍격을 추구했다. 이 네 가지 중국화 융합 방식은 서로 교차하여 얽혀 있지만, 모두 정도는 다를지라도 한 가지를 자각적으로 의식하고 있었다. 즉 중서융합은 중국 예

36 [역주] 영남화파(嶺南畵派)는 해상화파(海上畵派) 이후 가장 성숙한 체제를 갖추고 가장 큰 영향을 미쳤던 화파로서 가오젠푸[高劍父]와 가오치펑[高奇峰], 천수런[陳樹人]이 창시하고 이후 자오사오앙[趙少昻]과 관산위에[關山月] 등의 제2세대와 천진장[陳金章]과 허용샹[何永祥] 등 제3세대까지 이어졌다. 제2편 제2장 참조.

37 [역주] 대사의(大寫意)는 초서(草書)를 그림에 도입하여 중국의 독특한 조형관(造型觀)과 경계관(境界觀)을 구현하고자 한 화풍이다.

술이 세계로 녹아 들어가는 훌륭한 출로라는 것이다. 그리고 그들 각자의 취향과 입장이 서로 달랐기 때문에 이해와 실천의 정도와 방향도 달랐다. 중국화 외에 유화에서도 '융합주의'의 요구가 있었는데 풍격도 다양하고 내용도 풍부했지만 개괄하자면 쉬페이훙이나 린펑몐, 관량關良 등이 서로 다른 유파를 형성했다. 거의 모든 개인과 단체가 유화의 융합을 실천하면서 모두 면모가 각기 달랐기 때문에 여기서는 단지 간단한 현상만 서술할 수 있을 뿐, 서양화에서 융합파가 구체적으로 어떤 유형들을 포괄했는지 명확하게 지적하기가 매우 어렵다. 왜냐하면 그것은 기본적으로 일종의 개인적 행위였기 때문이다.

융합의 구체적인 조작에서 중국화와 서양화 두 분야에는 서로 다른 경향이 나타났다. 중국화 분야에서 '융합주의'는 서양화의 방식으로 중국화를 윤택하게 하는, 끊임없이 전통을 개조하고 새로운 중국화를 창조해 가는 과정이었다. 서양 예술로 중국화를 개조하는 것은 중국화로 하여금 현실 묘사의 능력을 갖추게 하고 또 현실과 현대 중국인의 정감 표현을 위한 풍부한 수단을 제공했다. 서양화 분야에서 '융합주의'는 고전적인 사실 묘사와 현대적 표현이 중국 전통 회화 형식 및 정신과 결합하는 형태로 나타났는데, 그 가운데 린펑몐과 린하이쑤 등은 모더니즘 화풍을 숭상하여 서양의 표현적 언어와 전통적인 사의 언어를 결합하는 데에 중점을 두었다. 쉬페이훙과 우쭤런吳作人 등은 서양의 고전적 사실 묘사 언어를 견지하면서 서양의 사실 묘사 언어와 전통적인 사의 언어를 결합하는 데에 치중했다. 이 또한 유화 민족화 과정에 따른 것인데, 유화는 중국 본토에서 끊임없이 해석되고 소화되었다. 그 가운데 비교적 주목할 만한 것은 유화의 실천이 중국 민간 예술 및 전통 문인화 속의 사의 요소와 융합함으로써 유화의 기본 특성을 보존하면서 중국적 예술 특색도 표현해 냈다는 점이다. 특히 유화의 사의 화풍은 중국 유화가 함축적이고 시적인 의미를 담은 특징적인 예술이 되게 해 주었다.

20세기 중국미술의 전체적인 실천을 놓고 보면 그것은 중서융합의 세기였다고 할 수 있으며, '융합주의' 또한 20세기 중국 미술계에서 가장 풍부한 성과를 거두었고, 가장 많은 참여자를 거느렸으며, 가장 영향력이 컸던 예술 실천이자 사조였다. 심지어 오늘날에 이르기까지 미술 교육의 기점은 모두 '융합주의'의 토대 위에 세워지고 있으니, 그것은 이미 순수하게 전통적인 것도 아닐 뿐만 아니라 순수하게 서양적인 것도 아니게 되었다. 일종의 자각 의식이자 문화 전략으로서 '융합주의'는 뚜렷한 주체적 선택이라는 특징을 갖추고 있어서 중국 현대미술의 길을 위해 가능한 발전 노선을 지시해 주었다. 형식 언어 범주 안에 광범한 사회적 정치적 적응성을 지닌 학술적 내용을 갖추고

있음을 보여 줌으로써 그것은 심원한 역사적 의의와 더불어 학술적 의의를 만들어 냈다. 문화에서 그것은 융합의 방식으로 중국미술의 현대화를 완성함과 동시에 전통 문화의 모더니티 전환을 실현하여 전통의 문제를 발견했을 뿐만 아니라 전통 문화의 당대적當代的 의의를 지속적으로 갱신할 수 있게 해 주었다. 예술에서 그것은 융합을 통해 시대에 적응한 시각 방식을 창조했고 당대 사람들이 세계를 감지하고 인식하고 파악하는 새로운 시각을 만듦으로써 전통 예술이 세계를 직면할 능력을 갖추게 해 주고, 예술가가 다양한 방향으로 표현할 수 있는 풍부한 가능성을 창조해 주었다.

'융합주의'는 기타의 몇 가지 큰 주의와 마찬가지로 20세기 중국인이 새로운 역사 콘텍스트에 직면하여 제시한, 중국 예술의 모더니티를 지향하기 위한 일종의 해결 방안이자 주장이었다. 그것은 20세기 중국미술의 기초를 다지고 내용을 확장하는 중요한 역할을 했다. 그러나 20세기 말엽 및 21세기 이후로는 개혁개방과 문화 교류가 심화됨에 따라 중서융합과 문화융합은 이미 일종의 광범한 현상이 되어 버렸다. 이에 따라 그것은 어떤 개인이라도 시험하고 실천할 수 있는 일종의 보편적인 행위가 되었고, 일종의 거시적 전략에 해당하는 '주의'로서 융합은 이미 해소 추세에 있다. 폭발적인 정보가 넘치는 오늘날 문화의 융합은 이미 모든 곳에서 일어나고 있다.

서구주의

본 연구과제에서 말하는 '서구주의'는 사이드가 제시한 '오리엔탈리즘'의 틀 아래 있는 '서양 숭배Occidentalism'도 아닐 뿐만 아니라 당대 예술비평에 나타난 몇몇 '서구주의' 개념도 아니다. 이것은 우리가 중국 현대미술사에서 자각적인 예술 선택과 문화 선택을 서술하기 위해 설정한 추가 개념이다. 이런 의미에서 '서구주의'는 바로 중국인이 자각적이고 전략적인 의식을 지니고 제시한 중요 방안으로서 '전통주의', '융합주의', '대중주의'와 함께 20세기에 중국 사회와 문화의 문제를 해결하기 위한 중요한 전략을 구성했으며, 우리가 20세기 중국 문제를 인식하고 연구하는 데에 이론적 접근점을 제공한다.

아편전쟁 이래로 일부 중국 현대 지식인들은 현실적 필요에 따라 심리적으로 대단히 중요한 조정을 하여 서양에 대해 이분적인 판단 전략을 채용했다. 그들은 한편으로 서양을 대단히 높은 문명적 성취를 이룬 곳으로 간주함과 동시에 식민주의자로도 간주했다. 이에

따라 그들은 서양 침략자들을 비판하고 제국주의 식민 정책에 반항할 수도 있었을 뿐만 아니라 또한 문명화된 서양을 배우고 이론과 실천의 측면에서 '전면적 서구화'라는 모더니즘 방안을 받아들일 수도 있었다. 양무운동에서 '5·4 운동'에 이르기까지 서구주의자들은 이런 이분적인 판단을 지속적으로 추진하여 논리적으로 '전면적 서구화'로 발전시켰는데, 이것은 역사의 추세였을 뿐만 아니라 자신의 전략적 필요에 따라 나온 것이었으며, 심지어 이것이 중국 사회와 문화의 유일한 출로라고 여겨지기도 했다. 양무운동으로 서양 학문이 들어온 뒤로 유신파維新派는 "중국을 구하려면 오직 유신밖에 없고, 유신을 하려면 오로지 외국을 배우는 수밖에 없다"라는 구호를 제창하며 전면적으로 서양을 배우도록 선도했는데, 이 주장을 나중에 후스胡適는 '대대적인 서구화Wholesale Westernization'라고 묘사했다. 이것은 미술계에도 광범하게 영향을 주어서 미술에서 '서구주의'는 관념의 토대와 이론적 근거를 제공하고 또 전략적 판단을 형성했다.

중국미술에서 '서구주의'는 자연적인 수용에서 자각적 선택이라는 변화 과정을 겪었는데, 본 연구과제에서 '서구주의'를 식별하는 가장 중요한 기준은 바로 자각이며, 이 전환점은 일종의 가치판단의 역전으로 나타났다. 19세기 말엽 이후의 자각은 서양 문화를 수용하는 마음가짐의 철저한 역전을 토대로 건립되었다. 역사적 사실의 관점에서 보면 중국 현대미술에서 전환과 만명晩明 이래 서양예술에 대한 수용은 사실 하나의 총체를 이루는데, 다만 내용만 달라졌을 뿐이다. 그러나 가치 판단의 관점에서 보면 근대 이래로 서양예술의 수용은 분명히 이전에 비해 본질적인 변화가 있었다. 이른바 '서구주의'가 가리키는 것은 바로 이 서양예술에 대해 자각적으로 인정한 역사를 가리키며, 그것은 이전에 서양예술을 자연스럽게 수용하던 것과는 대단히 큰 거리가 있다. 이러한 자각적 인정은 다음과 같은 세 가지 부분으로 나누어 설명할 수 있다. 첫째, 도구성에 대한 인정이다. 근대 이래로 지식 엘리트들이 서양예술을 인정하고 수용한 것은 우선 도구의 층위에서 시작되었다. 그것은 한편으로 상공업을 진흥하고 다양한 기물을 제작하며 실업으로 나라를 구하고 물질로 나라를 구한다는 관점에서 도구로서 미술의 역할을 인정했으며, 다른 한편으로는 사회 변혁에서 미술이 시각적 계몽 작용을 추진한 점을 중시하여 서양 리얼리즘과 모더니즘 미술을 빌려 대중을 교육하고 전파와 선전을 진행했다. 둘째, 가치에 대한 인정이다. 여기에는 '5·4' 시기의 '전면적 서구화'에서 형성된 과학주의 언어 체계 및 '85 미술 새 물결' 이후 형성된 현대화와 모더니티, 그리고 모더니즘의 가치 언어 체계가 포함된다. 셋째, 정감에 대한 인정이다. 여기에는 미적 감상에 대한 인정, 그리고 자본주의 및 그 생활 방식과 관련된 정감의 체험과 표

현, 처리 방식에 대한 인정이 포함된다. 그리고 이것은 1990년대 이후의 당대 예술에서 꽤 충분히 구현되었다. 이 세 부분의 인정은 자각적 가치관이 나타났다는 중요한 표지가 되며, 서양 예술의 수용은 이를 통해서 자발적이고 자연적인 상태로부터 자각적이고 주체적인 상태로 전환되었다. 그리고 이 자각이 바로 본 연구과제에서 중국 현대예술에서 가장 중요한 표지라고 판단한 것이다.

'서구주의'는 대단히 뚜렷한 자각성과 전략성을 띠고 있었는데, 거기에는 두 가지 근본저인 전략이 있었다. 첫째, 서양을 배우고 이해하고 따라잡아서 서양예술과 보조를 같이 하며 발전하는 수준을 쟁취하는 것이다. 둘째, 중국예술에 새로운 가치 기준을 확립하는 것이다. 이 문제에서 서구주의자들은 또 격렬한 반反 전통주의자 혹은 융합주의자로 변할 수도 있다. '서구주의'는 주로 서양예술을 능동적이고 자각적으로 선택하는 형식으로 나타나지만, 그 잠재적 동기는 중국 자체의 문제를 해결하기 위해서였다. 세부적으로 보면 서로 다른 지식인 집단의 '서구주의' 방안에는 복잡한 선택이 존재했으며, 이처럼 어느 한쪽에 치중된 선택은 다음과 같은 '서구주의'의 몇 가지 기본 특징을 구성했다. 형식 언어의 '순수성'에 치중한 경우, 서양에 대한 학습의 순수함과 적절함을 강조함으로써 서양문화와 전통의 내부로 깊숙이 들어가 정수를 파악하고, 학술적 이치와 기법, 취미 등의 분야에서 모두 서양예술과 완전히 일치할 수 있어야 한다는 점을 주장했다. 시간상의 '동시성'에 치중한 경우, 예술 발전 단계에서 서양에서 당시 유행하고 있거나 혹은 가장 최신의 예술과 동시성을 유지하기 위해 힘썼는데, 이를 빌려서 중국예술이 이미 세계 선진 예술의 일부분이 되었음을 나타내고자 했다. 취향상의 '가치 인정'에 치중한 경우, 서양예술에 대해 문화적 귀속감과 정체성의 동일감을 지님으로써 서양예술의 기준을 중국 본토 예술의 궁극적인 기준으로 삼으려 했다. 신분적 측면에서 '자기 주변화'는 서양문화에 대한 '가치 인정'의 전제 아래 자신을 부속적이고 차등적이며 주변적이고 경계외적인 위치에 둠으로써 '전면적 서구화'의 필요성과 필연성을 부각시키려고 했다.

'서구주의'에 대응하는 역사 사실들 가운데 중요한 것으로는 다음과 같은 것들이 있다. 우선 양무운동 시기에 서학西學 교육과 함께 가장 기본적인 서양화 관념 및 방식이 나타났다. 또한 1920년대와 1930년대에 서양화가 대량으로 들어왔다. 그리고 1930년대에 서양화 운동이 시작되어 결란사決瀾社로 대표되는 예술 사단社團들이 당시 유럽에서 가장 유행하던 화풍을 배우자고 선도했다. 또 1950년대에는 소련을 따랐고, '85 미술 새 물결'과 1990년대 이후에는 신예술과 실험예술이 나타났다. '서구주의'에서

가장 주요한 부분은 이식성인데, 이식 정도의 차이에 따라 광의의 '서구주의'와 협의의 '서구주의'로 나뉜다. 전자는 서양 문화와 예술의 가치를 인정하면서 주로 '순수성'을 강조하고, 아울러 '융합주의'와 연계가 된다. 후자는 서양 문화와 예술의 유일성을 강조하면서 전반적으로 도입하여 중국 문화나 예술을 대체해야 한다는 주장을 견지하는 데 주로 '동시성'과 '가치 인정', 그리고 '자기 주변화' 등의 형태로 나타난다. 그러나 미술계에서 분명하게 '전면적 서구화'를 주장한 이들은 많지 않아서 그 영향력도 제한적이었다.

발전 과정에서 보면 '서구주의'는 단계마다 각기 두드러진 경향을 보였다. 1920년대에는 주로 '순수성'을 지향하면서 서양예술을 철저히 장악하기를 바랐고, 미술대학이 생겨나면서 이런 추세를 보조하는 역할을 수행했다. 1930년대부터 1940년대까지는 주로 '동시성'을 추구하면서 서양 현대예술의 이식을 통해 서양과 동시에 발전하기를 희망했다. 1970년대 말엽부터 1980년대 말엽까지는 폐쇄 이후의 개방이 전면적인 심리적 반발을 불러일으켜서 급진주의자들은 전통을 타도하고 뒤엎어 현대로 향해 나아가자는 구호를 내세우며 서양예술의 표현 형식과 관념, 가치 체계를 전면적으로 도입함으로써 1950년대에 형성된 옌안延安 문예의 전통과 민족 문화의 거대한 전통을 대체하고자 했다. 이들의 생각은 19세기 말엽 이후의 서양 현대 문화와 예술에 대한 완전한 '가치 인정'으로 나타났다. 1990년대 이래로 '서구주의'는 어쩔 수 없이 '자기 주변화' 전략을 쓰면서 독특한 민족 형상과 정체성 —어떤 본토적 특성을 지닌 이미지 부호를 강화하는— 을 지니고 서양의 창작 및 비평의 주류로 진입하여 서양이 주도하는 글로벌 콘텍스트 속에서 한 자리를 차지하고자 했다. 특히 1970년대 말엽 이후의 '서구주의'는 더욱 전략적인 부분을 중시했다는 점은 언급할 만하다. 즉 서양에 녹아들어감으로써 중국예술의 국제적 지위를 쟁취함과 동시에 서양의 주류적 게임 규칙 아래에서 중국인의 문화적 정체성과 특징을 나타내고자 했던 것이다. 이런 측면에서 보면 개혁개방 이후의 '서구주의'는 이미 이전의 그것에 비해 더욱 넓게 트인 국제주의적 시야를 갖추고 있었음을 알 수 있다.

20세기 중국의 민족과 문화 위기에 직면하여 서구주의자들은 전면적 서구화를 통해 중국 전통 문화를 철저히 개조함으로써 적극적인 창조 정신을 배양하고자 희망했다. 심리적 동기의 측면에서 서구주의자들의 문화적 실천은 양면성을 지니고 있었다. 하나는 학술적 이치를 탐구하는 것이고 다른 하나는 가치 기준을 찾는 것이었다. 시각 예술에서 '서구주의'의 의의는 바로 서양예술사 내부로 깊이 들어가서 새로운 문화 자원을

획득하고, 이런 과정에서 개조되고 절충된 서양 문화가 점차적으로 중국 자체의 새로운 전통이 됨과 동시에 전통주의자들로 하여금 중국 전통 문화에 대해 새롭게 인식하도록 자극을 주었다는 데에 있다. 천스쩡이나 황빈홍 같은 문인화가들은 서양 인상파 예술을 완전히 인정했고 심지어 그 속에서 중국화의 무한한 생기를 발견하고, 아울러 중국에서 문학과 예술의 문예부흥이 일어날 수 있기를 희망했다.

　　20세기 전체의 기간 동안 '구국과 부강의 추구'가 압도적인 목표가 되었던 현실 속에서 '서구주의'는 시종일관 동서양 민족 갈등과 문화 충돌의 틈바구니에 끼인 채 중국 사회의 변천에 따라 불안정하게 기복을 일으키면서 수시로 숨었다가 다시 나타나곤 했다. 이런 점에서 그것은 '전통주의'와 같은 운명이었는데, 그에 비해 '융합주의'와 '대중주의'는 나날이 번창했다. 20세기 중국미술사에서 어떤 전형적인 서구주의자를 찾을 수는 없지만 '서구주의'는 확실히 현대미술사에서 기본적인 담론이자 현상이었다. 그러나 중국 사회의 현실적 수요와 역사적 임무를 떠나 순수하게 문화와 예술 속에서 그 이상주의를 건립하고자 했기 때문에 '서구주의'는 시종일관 민족의 생명과 문화 심리와 연계된 주체적 발전을 이뤄 낼 수 없었다. 왜냐하면 이것은 단순한 예술사의 문제나 예술 형식의 문제가 아니라 사회사와 사회 심리와 관련되어 있기 때문이다. 그러므로 단순한 풍격 분석이나 예술사 연구로는 이런 현상을 제대로 이해할 수 없다.

대중주의

　　'융합주의'든 '서구주의'든, 혹은 '전통주의'든 간에 모두 중국과 서양의 비교라는 배경 아래 나타난 미술 변혁의 방안이자 전략이었다. 그 배후에 용솟음친 것은 모두 망해 가는 나라를 구제하여 생존을 도모하려는 사회의식이었다. 1920년대에 시작된, 구제와 계몽을 핵심으로 하는 대중화 문예 운동도 마찬가지로 이러한 사회의식에 의해 격발되어 '대중주의' 미술의 방향을 열었다. '대중주의'는 20세기 중국문예에서 대단히 중요한 현상이었으며, 미술 영역에만 국한되지 않았다. 그것은 '구국과 부강의 추구'라는 20세기 중국의 민족의지 및 국민성을 개조하고 사회변혁을 진행하려는 지식 엘리트들의 사회적 이상과 긴밀히 연계되어 있었다. 문예 발전의 전체 과정을 관통하는 문예 대중화 관념이 미술에서 나타나고 반영된 것을 가리켜 '대중주의' 미술이라고 하는데, 그것은 사회 현실에 대한 예술가들의 반응으로서 민족의식의 각성과 자각을

구현했다. 비록 중화인민공화국이 성립된 뒤에 그것이 점차 정치화된 국가적 행위로 변했지만 최초의 엘리트 의식을 타파하고 대중화와 전 국민의 참여를 실현했으며, 민간 예술을 계승하는 과정에서 새로운 면모를 개척함으로써 국민정신을 함양하는 데에 긍정적인 영향을 주었고, 중국 현대예술을 위한 중요한 공헌을 했다. '대중주의' 미술의 의의는 바로 이상주의가 추진하던 미술 혹은 미술 교육을 보급하고 나아가 이를 토대로 중국 현대 민족미술 체계를 탐색하고 건설했다는 데에 있다.

'대중주의' 미술은 일반적인 의미의 미술 유파도 아니고 역사적으로 어떤 고립적인 현상도 아니며, 20세기 중국미술에서 풍부한 내용과 내재적 연관관계 및 완정한 과정을 갖춘 사회적 추세와 전략적 선택, 역할 담당을 가리킨다. 그것은 계획적이고 조직적이며 목적적이고 방향성 있는 주장이자 방안이었다. 그것은 (대중에 의해 창작된) '대중의 미술'을 가리킬 뿐만 아니라 (엘리트가 창작하여 선도한) '대중을 위한 미술'과 (관방(官方)과 이데올로기를 통해 추진된) '대중화 미술'을 포괄한다. 그것은 발생할 때부터 목표와 조직을 갖춘 채 위로부터 아래로 향한 엘리트들의 전략적 행위였으며, 전파될 때에는 사회성과 집단성을 지닌 집체적集體的 노력이 동원되었다. 또 주제의 측면에서 명확한 정치적 (혹은 이데올로기적) 경향과 교육 목적을 가지고 있었으며, 예술적으로는 모더니티 구축을 목적으로 한 민족화를 추구했다. 그것은 '5·4' 이후 예술가들에게 보편적인 우환의식과 예술상 민족의식의 각성, 그리고 예술의 사회적 정치적 기능에 대한 자각과 역할 담당을 반영했기 때문에 중국 현대미술 혹은 중국미술 모더니티의 특수한 형태가 되었다. 물론 여기에는 '문화대혁명' 미술도 포함된다. 그것이 구체적으로 어떻게 구현되었는가 하는 것과는 상관없이 그 목적과 추구라는 면에서 '문화대혁명' 미술도 똑같이 중국미술 모더니티의 구현 양상 가운데 하나이자 한 측면이었다.

'대중'이라는 대상은 역사에서도 발전과 계승 과정을 거쳤다. 엘리트화한 '대중주의' 미술에서 대중은 바로 어떤 특정한 지시대상이 없는 보통의 대중이요 일반 민중이며, 국민성 개조와 연관된 존재였다. 이후에 대중은 일정한 계급적 의의를 지니기 시작해서 노동자 농민 대중을 가리키게 되었고 이전에 사용하던 평민 대중이라는 논법을 대체했다. 중화인민공화국이 건국된 뒤에는 주로 군중이라는 표현을 사용했는데, 그 자체로는 엘리트와 대립되는 개념이지만 엘리트 지식인들도 중화인민공화국에서는 군중의 일부분으로 변했다. 그들은 더 이상 대중을 영도하거나 구제하는 쪽이 아니라 군중의 일부분으로 개조되었다. 군중도 이전의 대중이나 민중과는 달리 계급적 관점을 수반한 개념이 되었으니, 구체적으로 그것은 노동자·농민·병사를 가리킨다. 개념의

변천도 엘리트화한 '대중주의' 미술이 이데올로기화한 '대중주의' 미술로 계승되도록 영향을 주었다. 비록 표현에서는 차이가 있었지만 '대중주의'를 표방한 것은 성질상 일관되었다.

역사 과정으로 보면 19세기 말엽과 20세기 초에 상하이에서 자본주의 상품경제가 발전함에 따라 상업화된 통속미술이 나타났다. 그 구체적인 형식은 연환화連環畵와 월분패月分牌,[38] 만평, 화보畵報 삽화, 광고 삽화 등이 있는데, 우리는 그런 것들을 '대중주의'의 서막으로 간주한다. 그것들은 비록 '대중주의'의 핵심적 의미를 구현하지는 못했기 때문에 이론적인 의의는 크지 않지만, 훗날 대규모의 시각 계몽과 시각 혁명을 위한 물질적 토대를 마련해 놓았다. 아울러 그것은 이미 '대중주의'의 몇몇 기본적 특징들, 예를 들어서 제재의 현실성과 주제상의 우환의식 및 정치에 대한 관심, 기능적인 측면의 교육성, 예술 수법상의 사실성寫實性, 예술 방향상의 통속성과 대중성 등등을 구비하고 있었다. 특히 서양화와 농민 취미를 결합하여 예술 관념상의 중서융합과 민족성 추구 등의 취향을 구현함으로써 훗날의 '대중주의'에 시범적인 역할을 해냈다.

'대중주의' 미술의 흥성 과정에서 "예술 교육으로 종교를 대신한다"라는 차이위안페이의 사상은 지식 엘리트들에게 대단히 중요한 영향을 미쳤다. 지식 엘리트들은 엄혹한 현실에서 격발된 사회에 대한 책임의식을 나타낼 방향을 모색하다가 1920년대 중·후기에 문예계에서 "상아탑을 벗어나" "거리로 향하자!"라는 운동을 유발하여 예술이 결국 예술이기도 하지만 또한 인생을 위한 투쟁이기도 하다는 생각을 이끌어냈다. 이것은 '대중주의' 미술의 발전에 적극적인 추진력을 제공함으로써 '대중주의'의 취지와 관념적 토대를 마련해 주었다. 이와 동시에 1921년 중국공산당의 성립을 표지로 마르크스주의가 중국에 들어온 뒤에 좌익 문예사조를 진작시켰으니, 좌익 미술은 바로 대중화와 보급화의 과정에서 나타난 역사적 현상이었다. 1930년대에 이르러 '좌익작가연맹'(이하 '좌련'으로 약칭)이 성립되었을 때 '문예대중화'의 구호가 정식으로 제시되어 많은 예술가들이 자각적으로 미술을 보급하고, 미술이 사회와 인생에 대해 개입하여 혁명 사상을 선전하는 것을 창작의 방향으로 삼았다. 미술의 방식으로 대중에게 영향을 주고 교육하며 환기시킴으로써 중국이 봉건주의와 제국주의의 속박과 압박에서 벗어나 현대를 지향할 수 있게 하는 것이 미술계 내지 전체 지식계의 보편적인 이

38 [역주] 월분패란 청 말기부터 중화민국 초기까지 상하이에서 유행한 한 장짜리 달력으로, 미인이 등장하는 담배 광고 그림 따위가 면의 대부분을 차지했고 아래에 열두 달치 달력이 인쇄되어 있었다. 월분패 그림은 전통적인 민간 연화(年畵)의 기법과 서양화 기법이 결합된 화풍을 보여준다. 상하이의 문화유산으로 지정되어 있다. 중국에서는 '月份牌'로 적는다.

상이자 추구하는 목표가 되었다. '문예대중화'는 시가와 문학, 미술, 영화, 음악, 연극 등 각 영역에서 전면적으로 전개되기 시작했다. 이런 '대중주의' 미술은 '엘리트화한 대중주의 미술'이라고 칭할 수 있다. 왜냐하면 그것은 엘리트들이 추진하고 직접 시행했기 때문에 구제 의식이 담겨 있었다. 거기에는 자신의 구제와 대중 구제를 포괄했는데, 이상주의적 관념으로 국민성을 개조하고 전 국민에 대한 미술교육을 실현하고자 했다. 류하이쑤와 쉬베이홍은 교육을 실시했고, 린펑몐은 예술운동을 전개했는데 그들의 예술적 실천과 창조는 모두 이런 목적을 지향하고 있었다. '대중주의' 미술은 이런 과정에서 점차적으로 형식과 풍격을 완전하게 다듬기 시작했으며, 특히 서사성과 혁명성, 전투성이 하나로 집약된 '신흥 목판화'라는 예술 형식은 '대중주의' 미술에서 가장 눈에 띄는 양식 가운데 하나가 되었다.

중일전쟁이 시작되면서 '대중주의' 미술은 추진력을 얻었고, 대중을 지향하는 예술의 방향은 예술 창작의 주류가 되었다. 옌안延安의 미술계는 이 시기에 '대중주의' 미술을 한 걸음 더 발전시키는 총본부가 되었고 마오쩌둥의 『옌안 문예좌담회의 강연』은 '대중주의' 미술의 강령에 해당하는 문헌이 되어 '대중주의' 미술의 중요한 이론적 토대를 정립했다. 항일전쟁 후에 '대중주의' 미술은 여론과 관념, 인원, 전파매체, 형식 등의 분야에서 더욱 깊이 파고 들어가 광범하게 전개하기 위한 준비를 마치고 아울러 점차적으로 '국민당 통치구'에서 '해방구'로 전향했으며, 그 표현 내용과 예술 양식도 점차 확정되었다.

1949년 중화인민공화국의 성립은 '대중주의'가 구체화되고 완전하게 다듬어진 것을 상징하고 있으며, 더욱 명확한 방향과 조직 체제를 갖추고 완전히 마오쩌둥의 강연에 담긴 기본 정신에 비추어 발전했다. 이에 따라 '연화年畵·연환화連環畵·선전화宣傳畵'를 핵심으로 하여 신중국과 신문예, 신형상을 건설하는 임무를 띤 새로운 미술 양식이 나타났다. '대중주의' 미술은 신중국에서 이데올로기화함으로써 이전의 엘리트화한 '대중주의' 미술과 구별되면서 또한 연계되기도 했다. 다만 이들 모두 이상주의와 우환의식을 구현하여 국민성 개조와 전 국민에 대한 미술 교육의 실시, 대중의 문화 수준 제고를 자신의 역사적 사명으로 삼았다. 결국 최종 방향은 일치했으니 바로 망해가는 나라를 구하고 부강을 도모함으로써 중화민족이 세계 민족의 숲에 우뚝 서게 하려는 것이었다.

표현 체제에서 '대중주의' 미술은 점차적으로 '연화, 연환화, 선전화'라는 예술 표현 양식을 확정했다. 이것은 전통적인 사회적 가치와 대중적 보급성, 그리고 유력한 선전

작용을 갖추고 있어서 신중국이 자신의 '신문예'와 '신형상'을 건립하고자 하는 요구와 바람에 잘 들어맞았다. 구조의 측면에서 '대중주의' 미술은 세 가지 형태가 있었다. 첫째, 대중의 미술이다. 이것은 대중으로부터 자발적으로 비롯된 미술이며 대중의 미적 취향과 정감, 현실적 요구에 의지하여 현대의 전파 매체와 민중성의 결합을 두드러지게 강조했다. 그것은 상하이의 상업화 형태를 주요 표현으로 삼았는데 만화와 연환화, 월분패, 민간 연화, 화보 삽화 등을 포괄한다. 둘째, 대중을 위한 미술이다. 이것은 또 대중을 계몽한다는 뜻에서 '화대중化大衆'이라고도 불리는데, 엘리트들이 주장하고 추진하여 예술을 통한 국민성 개조와 미술교육 보급으로 대중이 점차적으로 현대를 지향하도록 하는 것이다. 강한 사회적 책임감과 역사적 사명감을 갖춘 이런 유형에는 주로 중국화와 유화, 판화, 조각 등 서양 예술의 영향을 받은 '대예술大藝術', 즉 본격 조형예술이 포함된다. 셋째, 대중화된 미술이다. 이것은 관방官方의 선도先導와 추진을 통해 이데올로기화한 미술로서 군중의 참여를 광범하게 발동하여 미술의 대중화, 나아가 군중이 문예와 예술의 주인이 되게 하려는 이상을 진정으로 실현했다. 이 형태의 주요 표현형식은 '연화·연환화·선전화'인데, 사실寫實의 토대 위에 목적적이고 방향성 있는 이데올로기 관념을 관철하며, 또 민간 예술과 밀접한 연계를 구축한다. 이 세 가지 형태는 각자 독립적이면서 또 차례로 변천하여 내재 논리를 갖춘 구조 관계를 형성하여, '대중주의' 미술의 완전한 구성을 나타낸다. 이 구성에서 마오쩌둥 및 그 사상은 '대중주의' 미술이 전환을 이루도록 지도하는 역할을 수행했다. 1950년대의 노동자·농민·병사를 그린 대규모 그림 등의 군중미술운동과 '대약진' 시기의 미술, 그리고 '문화대혁명' 시기의 미술은 본서의 관점에서 보기에 모두 문예대중화 운동의 지속이자 극단화된 양상이었다.

주의로서 20세기 중국미술의 대중화 취향은 두 가지 기본 속성을 갖추고 있으니 바로 목표로서 '대중을 위하는' 것과 방안으로서 '대중주의'가 그것이다. 목표로서 '대중을 위하여'는 근대의 전 시기 이래 중국문화와 중국미술의 기본 방향이며, 방안으로서 '대중주의'는 이런 '대중화' 방향의 구체적인 구현이자 현실화이다. 이 두 가지 속성이 합쳐져서 '대중주의'의 총체를 이루며, 다른 몇 가지 주의들과 함께 20세기 중국의 역사 콘텍스트와 현실 문제에 대해 대응 전략 및 해결 방안을 제시했다. 그리고 그것은 예술가가 현실에 직면하여 중국미술 현대화의 길을 찾고자 하는 자각 의식을 구현했다.

아편전쟁 이래 지금까지 100여 년의 미술사는 마땅히 연속적인 총체로 보아야 하며, 그 안의 각 방안과 맥락, 구상들은 모두 상호 연계된 부분들로서 똑같이 근·현대 중국

의 낙후되어 매를 맞는 가장 기본적인 사실과 '구국과 부강 추구'의 가장 기본적인 의지에 포함되는 것으로 보아야 한다. 사실에서 출발한 기본적 태도와 방법을 바탕으로, 당대 서양예술 이론의 틀과 1980년대 이래 국내 이론계에서 제기된 각종 주의와 가치관과 방법론을 제쳐두고, 우리는 전통을 고수하거나, 중서융합을 주장하거나, 아니면 전면적 서구화를 주장하거나, 대중 취향을 중시거나 상관없이 모두 중국 모더니즘 미술의 유기적 조성 부분이라고 생각한다. 이 네 가지 자각적인 전략 선택은 공동으로 중국 현대미술의 '4대 주의'를 구성했다. 다시 한 번 짚고 넘어가야 할 것은 이른바 '4대 주의'의 논술은 단지 맥락 정리를 통해 20세기 중국미술에 대해 하나의 역사를 서술하고 성질을 판단하기 위한 것일 따름이지 본체론ontology의 관점에서 유파와 개인의 예술적 성취의 고하에 대해 가치를 판단하려는 것은 아니다. 후자는 본서의 과제를 마무리한 후 다음 단계에서 진행해야 할 작업이다.

역사 서사의 측면에서 중국 현대미술의 변혁이라는 이 거대한 전략적 방안은 모두 이식과 변이, 대응와 창조가 교차하면서 각기 중국 사상가와 예술가들이 현실을 대하는 능동성과 임기응변, 그리고 흡수하고 소화하고 창조하는 능력을 충분히 구현했다. '자각'은 이러한 전체 과정에서 결정적인 작용을 했다. 당연히 각 주의 내부 내지 각각의 구체적인 예술가들의 경우에 '자각'의 정도와 각 단계마다 나타난 모습들에 대해서는 아직 현실 콘텍스트 및 이론적 화법과 결합하여 진일보한 정리와 분석이 필요하다. 그러나 전체적으로 민족의 처지와 시대적 요구, 세계 조류 및 문화적 사명에 대한 '자각'은 반응의 방향과 강도, 형식을 결정했고 '4대 주의'의 서로 다른 맥락과 면모를 형성했다. 각종 전략적 선택에는 당연히 편차가 있었지만, 그것은 현실 문제의 복잡성과 역사적 임무에 대한 항거불능을 나타낼 뿐만 아니라 또한 의식적 무의식적인 오류 속에서 창조적 역량과 본토의 특성을 뚜렷이 나타냈다. 본토의 수요와 현실 콘텍스트에 바탕을 두고 이식과 대응, 계승과 창조를 결합하는 길을 걷는 것이야말로 '4대 주의'의 전략적 선택과 실천이 후세 사람들에게 보여준 계시였다. 이 네 가지 맥락은 20세기 말엽까지 줄곧 이어지다가 해소되는 추세가 나타났지만, 100여 년 동안 그것들은 서양의 시발성 미술 모더니티와는 구별되는 중국의 후발성 모더니티를 공동으로 구성했다. '4대 주의'는 바로 중국미술의 모더니즘이었다.

5. 세계 모더니티 경관 속에서 중국 살피기

이미 과거가 되어 버린 20세기를 돌아보면 예술은 전체 중국사회 변천 과정에서 전례 없이 중요한 역할을 수행하면서 국가 형상을 만들어 내고, 민족의 문화적 정체성을 확인하고, 인간의 자아를 상승시키는 데에 모두 중대한 작용을 했다. 이런 현상은 중국의 특수한 모더니티 현상이며 또한 중국 예술 모더니티의 독특한 현상이다. 이러한 역사 시기에 예술은 순수하고 자발적이고 자연적인 생장과 발전 과정에서 벗어났다. 문화 엘리트들은 위에서 아래로, 의식적으로 선택하여 예술을 인도하고 육성하여 확산했다. 그들은 민족 자강과 문화 개조의 중대한 임무를 스스로 떠맡았다. 이런 역할은 근·현대 중국사회의 가장 기본적인 사실에 의해 결정되고 유발되었으니, 그것은 바로 낙후되어 매를 맞는 곤경이었다. 망해 가는 나라를 구하고 부강을 도모하는 민족적 의지는 사상과 문화 예술의 역량을 조절하여 민족 진흥을 실현하고자 했다. 지식 엘리트들은 이러한 시대 배경과 역사적 요청 아래에서 예술로써 나라와 국민을 구하는 사명을 자각적으로 떠안았고, 현실에 대한 대응의 전략을 제시했다.

본 연구과제에서는 '자각'이 바로 20세기 중국 예술 모더니티의 중요한 표지로서 자연적이고 자발적인 예술사와 자각적이고 주체적인 예술사의 중요한 기준이라고 생각한다. '전통주의'와 '융합주의', '서구주의', '대중주의'는 바로 자각 의식과 전략 선택이 중국 근·현대미술 영역에서 구체적으로 나타난 것이다. 이 안에는 예술 작품뿐만 아니라 대량의 운동과 조직, 선언, 구호, 그리고 각종 주의를 표방하는 텍스트들이 포함된다. 우리는 형식 언어 및 예술 본체와 거리가 상당히 멀고 사회사 및 사회 심리와 상관성이 밀접한 이와 같은 내용들을 미술사 밖으로 배제해서는 안 된다고 생각한다.

20세기 중국미술사에 대한 이해에서 본 과제가 형식 언어와 예술 자체의 관점에서 보는 각종 모델과 기준, 방법을 제쳐두고 사회사 및 사회 심리의 측면을 극도로 중시한 까닭은 또 이것이 모더니티 핵심 문제에 대한 사고와 불가분의 관계에 있기 때문이다. 모더니티에 대한 반성으로부터 착수하지 않고 사회사와 사회 심리 층위의 현상과 내용을 중시하지 않는다면 20세기 중국미술사에 대한 이해는 전면적이고 적절해질 수 없다. 그럴 경우 20세기 중국미술사에서 무수히 나타나는 상호 충돌 현상도 통일적으로 묘사하고 총체적으로 논의할 수 없다. 또한 중국미술사의 합법적 위기는 해결할 수 없으며, 자기를 표현할 때의 실어 상태와 난감한 처지 역시 극복할 수 없다.

중국 현대미술에 초점을 맞추고 중국 문화 예술의 합법적 위기를 직면했을 때 그 해결의 길은 응당 관심의 중점을 모더니티 표준 모델에 대한 조정으로부터 모더니티 이벤트 자체에 이르도록 해야 한다. 이렇게 해야만 비로소 중국의 경험이 서양 모더니티 표준에 부합하지 않는 것에 대한 걱정에서 벗어날 수 있고, 아울러 시발 모더니티의 몇몇 기본 원칙과 중요한 층위를 긍정한다는 전제 아래 그동안 소홀히 취급되었던 현실과 경험을 더욱 자유롭고 신축성 있게 받아들일 수 있다. 그렇게 되면 중국 및 그것이 대표하는 후발 국가의 모더니티가 더욱 광활하고 주체적인 발전 공간을 획득하게 될 것이다. '중국 현대미술의 길' 프로젝트는 이러한 근본적인 요청을 둘러싸고 중국 현대미술사의 서사 구조를 재구성하는데, 이를 위해서는 반드시 모더니티에 대한 반성의 층위, 더 큰 시야와 척도 속으로 들어가서 인류 사회 발전의 기본 문제를 고민해야 한다.

미래 시야에서 돌이켜보는 것은 본 연구과제에서 미리 설정한 논리적 고리이자 전제前提에 해당하는 인식이다. 미래적 관점에서 돌이켜보게 되면 수백 년에 걸친 글로벌 모더니티 전환 과정 전체를 통일적으로 인류 미래의 거대한 변화의 서막으로 간주할 수 있으며, 서막의 단계에서 시발 모더니티와 후발 모더니티를 구분하는 것은 단지 자잘한 단계적 구분일 뿐이다. 똑같이 서막 안에 처하게 될 경우 동서양 현대화 과정에서 나타난 서로 다른 구조와 모델이 지니는 의의의 차별은 대대적으로 축소되어 후발 모더니티와 시발 모더니티는 미래의 거대한 변화를 준비한다는 의미에서는 대체로 가치가 동등하다고 간주할 수 있다. 이렇게 되면 이전까지 이러한 낙차에 국한되고 또 그것들을 본질적 차이로 강화하는 저 시발 모더니티 모델과 화법의 기준이 후발 국가의 경험적 사실에 대해 가하는 속박에서 벗어나 자신의 길을 확장해 전진하면서 주체적 발전 공간을 열게 될 것이다. 주지하다시피 시발 모더니티 모델과 화법은 거대한 효력을 지니고 있어서 후발 경험을 하는 사회에 거대한 시범적 역할을 하며 그 틀을 만들어 가도록 영향력을 행사한다. 그러나 그것들의 효용은 일정한 한계가 있어서 중국의 역사적 경험과 현실 문제에 아무 변화 없이 그대로 적용하는 것은 전혀 불가능하다. 그러므로 자신의 역사와 현실에서 출발하여 또 다른 판정 기준을 가질 필요가 있고 또 그래야만 한다. 이것은 당연히 서양의 기존 기준을 대체하려는 것이 아니라 기존의 기준이 가지는 시범적 성격을 인정함과 동시에 시발 모더니티의 기존 기준에 완전히 국한되지는 않는 것이다. 이에 따라 우리 자신의 역사와 현실에서 출발하여 효과적으로 확장해야 하는 것이다. 이러한 확장은 중국 자체의 경험에 적용될 수 있을 뿐만 아니라 다른 후발 국가와 지역에도 계시의 의미를 가질 수 있다.

이런 근본적인 요청에서 비롯하여 본서는 미래 시야를 전제적 인식으로 삼아 모더니티를 돌이켜 사고하고 모더니티 이벤트에 대해 총체적으로 파악한다. 그리고 이를 토대로 거시적인 시공時空의 척도 아래 놓인 글로벌 모더니티의 연쇄 격변이 사슬처럼 전파되고 확산되어 다시 격변을 일으키고 다시 전파되어 확산되는 행태의 과정을 제시한다. 그 가운데 가장 기본적인 사건과 가장 보편적인 현상은 바로 연쇄 격변인데, 격변은 여기서 존재론적인 의미를 지니게 된다. 연쇄 격변이라는 기본적인 형세 아래 인류는 바로 역사적인 임계점臨界點에 근접하는 중인데, 이전까지의 모든 격변과 사슬식 반응들은 시동을 걸고 가압하는 효과를 발휘하여 인류의 미래에 일어날 더욱 거대한 변화의 서막을 함께 구성한다. 미래의 거대한 변화를 위한 서막으로서 모더니티의 과정에서 시발 구조와 후발 구조가 미래의 거대한 변화를 촉진하는 것은 똑같은 가치를 지닌다. 어떤 후발점後發點의 폭파나 촉매작용 모두 대체 불가능한 중요성을 지니며, 그것들과 시발 모더니티의 격변이 공동으로 인류 미래의 거대한 변화를 준비한다. 이와 마찬가지로 후발형 모더니티 구조 내부에도 시발 지역에서 이식된 조성 부분—압박에 의한 수용과 능동적인 도입을 포괄한—과 이렇게 이식된 유전자에 대해 자각적으로 행해진 전략적 대응과 변이, 창조된 부분들도 똑같은 가치를 지닌 채 후발 모더니티 구조의 형성에 대해 똑같이 중요한 의의—심지어 후자가 더 중요할 가능성이 있는—를 지닌다. 후발 모더니티 내부에서 '자각'은 가장 중요하고 가장 중시할 만한 고리이며 점화하고 가압하며 가속하는 촉진제이다. 이것은 대응적인 부분과 심지어 대항하여 균형을 맞추려는 부분에서 가장 전형적으로 나타난다. 구체적으로 20세기 중국미술에서 격변에 대응하는 전략적 '자각'은 바로 후발 모더니티의 표지이며, 그것을 통해서 전통을 고수하거나 중서융합을 추구하고 전반적인 서구화를 추진하거나 대중을 향해 나아가는 '4대 주의'가 제기되며, 아울러 이 토대 위에서 중국 미술 모더니티의 위상 정립과 명분 바로잡기가 완성된다. 이것은 역사에 대한 하나의 합리적 서사이며 또한 현실의 곤경에 대한 해답이자 미래의 발전 공간을 확장하는 것이다.

중국의 후발 모더니티는 특히 현실의 처지와 역사 좌표에 의한 조절을 강조했으며, 아울러 점차적으로 자각적인 전략을 선택하고 방안을 실시하여 현대 사회 제도와 문화 관념을 구축함과 동시에 대단히 큰 정도로 본토성과 주체성을 유지했다. 중국이 걸어온 길은 이렇게 이식뿐만 아니라 대응이 있었고 학습뿐만 아니라 창조를 더욱 중시하는 후발 모더니티의 길이었다. 이 가운데 시발 모더니티의 기준과 부합하지 않는 부분이야 말로 어쩌면 중국 모더니티의 창의성과 특징을 나타내는 것일 수도 있는데, 모더

니티에 대한 반성을 거친 후 관심의 초점이 모델로부터 이벤트로 옮겨가게 되면 이런 부분들에 대해 평등한 해석의 공간이 열릴 것이다. '자각'을 표지로 하는 중국 후발 모더니티의 탐색과 창조는 글로벌 일체화와 인류 미래를 위해 새로운 시각과 더 많은 발전 가능성을 제공할 것이다. 중국 현대미술의 후발 모더니티에 대한 본서의 연구는 방향과 원칙, 목표, 과정이 모더니티 이벤트와 모더니티 구조에 대한 이해에 의해 결정되었다. 그리고 인류의 미래 시야에서 돌이켜 살피고 아울러 모더니티의 연쇄 격변 이벤트 전체를 인류 미래의 거대한 변혁을 위한 서막으로 간주한 것은 이러한 이해와 인식을 위한 전제적인 보장이다.

다시 강조해 둘 필요가 있는 점은 20세기 중국의 모더니티 구조가 구미 모더니티의 그것과 상당히 큰 차이를 나타내는 까닭은 바로 중국의 모더니티 전환 기점이 다르기 때문이다. 여기에는 두 가지 큰 이유가 있다. 첫째, 배경과 토대가 되는 역사 문화의 전승 구조가 다르다. 둘째, 모더니티 격변의 전입이 침략과 약탈을 수반했기 때문에 그로 인해 유발된 '구국과 부강 추구'의 민족 의지가 세기의 주도적인 흐름이 되어서 100여 년 동안의 중국 사회 발전과 사상 문화의 국면을 이끌고 결정했다. 이 두 가지 큰 원인과 전혀 다른 기점은 바로 중국의 가장 기본적인 사실이었고 또한 중국 모더니티 전환의 가장 기본적인 특수성이었다. 이런 특수 사실은 객관적으로 존재했던 것이기 때문에 역사학 연구의 관점 차이나 방법론 차이로 인해 바뀌지는 않을 것이다. 본 연구과제에서 가치 판단이 아닌 사실 판단에 바탕을 두고 계속해서 중국 문제의 특수성을 지적하고 있지만, 특수성을 과장하거나 특수성만을 중시하는 것이 결코 아니며, 더욱이 모든 특수한 것들이 바로 옳은 것이고 좋은 것이며 고수해야 할 것이라고 주장하는 것도 아니다. 다만 기본 사실을 이성적이고 객관적으로 승인하고 그 안의 발전 맥락과 논리 관계를 정리하여 모더니티의 거대한 변화가 전세계적으로 확산되는 변화의 메커니즘을 제시하고자 한다.

미래 시야와 모더니티 이벤트, '격변 본질론'이 구성하는 전지구적 모더니티 경관 안에 놓고 보면 본 과제의 작업은 상당한 방사력放射力과 포용성을 지니고 있다. 그 의의는 미술사 연구와 당대 예술의 실천에만 국한되는 것이 아니라 전통 자원과 중국 모더니티의 역사적 경험, 모더니티의 서양 담론 전통의 동력에 대한 새로운 사고를 추진할 수 있을 것이다. 더 큰 측면에서 보면 자신의 문화적 가치 체계를 어떻게 다시 건립할 것인가 하는 문제와 관련해서 사실에 적합하고 효과적인 새로운 문화 예술의 표현 방식을 찾아 구축할 것이다. 이처럼 막중하고 절실한 임무는 당연히 남에게 대신 해결해 달라고 말

길 수 없으며, 또한 서양예술의 모델을 그대로 따라서 완성할 수 있는 것도 절대 아니다. 오직 우리 자신의 경험을 통해서 모색하고 총 정리할 수 있을 뿐이다. 이것은 단지 중국미술만의 사정이 아니라 또한 중국 유학과 철학, 문학, 그리고 기타 예술 분야에 공통적인 사정이다. 중국의 유학과 철학, 문학이 인류 사회의 모더니티 전환 과정에서 직면한 합법성 문제와 거기에 마땅한 지위 및 의의는 모두 우리 중국인 스스로 논증하고 구축해야 한다. 우리가 이 문제를 해결하는 것은 해결한 뒤에 그것을 버리기 위해서이니, 왜냐하면 21세기에는 전혀 새로운 문제에 부딪치게 될 것이기 때문이다.

반드시 강조해 둘 점은 이 작업을 지탱하는 심리적 요청은 결코 이른바 민족 변호 심리와 역사에 대해 쌓인 억울한 분노가 아니라, 자체의 사실을 기반으로 자신의 문제를 해결해야 할 절박한 필요 때문이라는 사실이다. 그 목적 또한 이른바 초강력 세력인 서양을 따라잡아 지난날의 영광을 회복하려는 것이 아니라 중국예술의 미래 발전을 위해 주체적으로 구축한 광활한 전망을 열어 놓기 위해서이다. 이와 동시에 한층 더 깊은 의의는 중국 문제와 중국 경험에 대한 분석과 정리를 통해 지금 가속화하고 있는 모더니티 격변에 대해 일종의 중국적 시각과 서술을 제시한다는 것이다. 우리는 이런 새로운 시각과 서술이 서양 주류의 모더니티 연구를 조정하고 보충하는 역할을 할 수 있으리라고 희망한다. 사실 우리가 겪은 이와 같은 인류의 거대한 변화의 서막이 우리를 어디로 데려갈 것인지에 대해서 우리는 사실 그다지 잘 알지 못하며, 유일하게 확정할 수 있는 것은 그것이 우리를 어떤 확정적인 이상의 나라가 아니라 미지의 세계로 데려가리라는 것뿐이다.

20세기 중국미술사의 발전에 대해 본서는 '사실에서 출발하는' 기본 태도와 방법을 통해 자율적 형식의 기준 외의 또 다른 서사를 제시하고자 한다. 이것은 사회사와 사회 심리의 층위를 결합한 더 광범위한 서사이며 중국 근·현대 이후 '구국과 부강 추구'라는 가장 기본적인 사실과 가장 큰 배경, 가장 근본적인 의지에서 비롯된 서사이다. 또한 인류 미래의 거대한 변화와 모더니티 이벤트의 총체성에 대해 파악하고 '격변 본체론'의 거대한 시공 척도 아래 놓인 거시적 논술과 관련된 서사이기도 하다. 민족 위기 속의 '구국과 부강 추구'라는 사회적 배경과 민족 의지는 20세기 중국미술사의 여정을 결정했다. 가장 기본적인 현실 문제에 직면하여 자각적으로 전략적 대응을 해낸 '4대 주의'는 바로 중국미술의 모더니즘이며, 중국미술의 모더니티를 구현한 것이다. 이것이 바로 중국 현대미술이 모더니티를 구현했는지 여부를 묻는 거대 서사의 가장 기본적인 관점이며, 그 유효성은 20세기 말엽 또는 21세기 초까지만 한정된다. 다시 설명할 필요가

있는 것은 20세기 중국미술이 모더니티를 갖추었는가 하는 문제는 성질 판단에 속하는 것으로, 호불호와 같은 가치 판독이 아니라는 사실이다. 모던이 좋다는 것을 의미하지는 않으며 프리모던이 좋지 않다는 의미는 아니다. 가치 판단은 성질 판단에 비해 더 복잡하고 또한 더욱 상대적이다. 예술 영역의 가치 판단은 정리하고 결론을 내리기가 어려우며, 이후의 심층적인 논의가 필요하다. 민족 위기라는 기본적인 곤경이 이미 면모가 달라졌고 '구국과 부강 추구'의 역사적 임무는 이미 기본적으로 완성되었다. '모더니티'라는 개념은 이미 지구인 공동의 담론이 되었고, '자각'은 이미 보편화되어서 더 이상 지식 엘리트들만의 것이 아니다. 그에 따라 본 연구과제가 직면하여 해결해야 할 기본 문제도 지난 시간의 것이 되어가고 있다. '4대 주의'의 논술은 20세기 말엽 또는 21세기 초기에 해소되는 추세에 들어섰다. 21세기 중국미술사의 진행 과정은 글로벌 일체화와 지역 문화들 사이의 갈등 및 상호작용을 통해 결정될 것이다. 다만 어쨌든 간에 모더니티 격변은 모두 가속화되고 또한 인류 미래의 더욱 거대한 변화를 향해 나아가고 있는 중이니, 이러한 기본 추세가 어떤 민족의 시대적 임무가 변했다고 해서 따라서 변하지는 않을 것이며 단지 기존의 추세 아래 끊임없이 속도를 높일 것이다.

중국 근·현대미술사에 대한 본서의 관찰과 사고, 정리, 분석은 단지 '전형적인 사례에 대한 분석'일 뿐이다. 미술 작품의 일목요연한 가시성可視性과 사회 변혁에 대한 미술가들의 예민한 감각, 특히 그 독립적인 개성과 서로 다른 탐색 경로, 그리고 우여곡절로 점철된 힘겨운 인생행로 등 갖가지 요소들이 근·현대 중국미술사를 후발 국가 모더니티 연구의 전형적인 사례로 만들었다는 사실은 무척 의의가 깊다. 20세기 중국미술이 전체적으로 모더니티를 갖추었는가 하는 문제는 막 지나간 30년 동안 중국 미술계를 곤혹스럽게 한 기본 문제이자 중국 사회의 개혁과 개방으로의 전환의 초기에는 넘어설 수 없는 문제였다. 이 때문에 본서는 어쩔 수 없이 모더니티로써 중국 현대미술의 위상을 정립하고 명분을 바로잡을 수밖에 없었다. 그러나 네트워크 시대인 오늘날 중국은 이미 총체적으로 세계 속에 녹아 들어가 있고 또한 전세계 각 지역이 모두 급변하는 역사의 거대한 흐름 속에 휩쓸려 있으니, 이 문제도 이미 또 다른 기본적인 문제로 변했다. 글로벌 모더니티의 전파 및 변이와 인류의 거대한 변화라는 광대한 추세 사이의 관계를 어떻게 인식할 것인가? 근·현대 시기에 중화민족이 구국과 부강 도모를 위해 지불한 엄중한 대가를 돌이켜 봄으로써, 목하 사회 존재의 이상이 엷어지고 가치가 결핍되는 현상에 대해 침중하게 우려하고, 그리고 나날이 가속화되고 막을 수 없는 과학 발전이 인류를 어디로 데려갈 것인지에 대한 놀라움과 불확신이 커지는 가운데,

이 서론의 결말에 이르게 되니 마음속에 용솟음치는 무한한 갈망을 금할 수 없다. 우리에게는 정신의 정원이 필요하다! 모든 인류에게 화해와 공생을 위한 정신의 정원이 필요하다! 바로 필자가 거의 30년 전에 예견했던 것처럼, 일종의 녹색 회화와 녹색 예술, 녹색의 인류 생존 방식이 필요한 것이다.[39] 이것이 바로 미래의 예술가들과 이론가들이 공동으로 고민하고 기획하며 탐색하고 실천해야 할 더욱 의미 있는 일이다.

39 「'綠色繪畫'的略想」, 『美術』, 1985년 제11기. 이 글은 潘公凱, 『限制與拓展－關於現代中國畫的思考』(杭州 : 浙江人民美術出版社, 1997)에도 수록되었음.

제1편
1840 ~ 1919

중국 현대 미술의 대 길

중국 근대미술의 생존 환경

　예술사 분기의 기준은 비록 정치사나 사회사와는 다르지만, 여기에서 중국 근·현대 미술에 대해 논술할 때는 여전히 아편전쟁을 하나의 실질적인 기점으로 삼는다. 사회가 급변함에 따라 가치관이 변화하고 이에 따라 예술의 형식언어도 변화하기 때문이다. 중국 근대사의 이정표에 해당하는 사건인 아편전쟁은 중국 예술의 변화에 즉각적이고 직접적인 영향을 가져오지는 않았다. 그렇지만 아편전쟁은 예술의 변화에 영향을 준 일련의 사회변화 및 그것이 야기한 사조, 심리, 가치관 등의 변화에 선행하는 사실적 기초이자 논리적 기점이었다.

　모든 실천방안은 생존환경과 현실조건을 토양으로 하여 제기되고 발전한다. 아편전쟁을 시점으로 하고 청일전쟁을 중대한 전환점으로 하는 급변의 근대사에서의 민족수난은 구국과 생존에 대한 민족적 자각을 격발했다. 전통적 사대부와 현대적 지식인은 외래의 경험을 흡수하고 참고하는 동시에 중국이 당면하고 있는 현실 문제에 대해 여러 가지 자구책을 내놓았다. 민족자강의 결심은 현실 속에 반영되어, 먼저 청대 말기 이래 상공업에 뿌리를 둔 '물질구국' 운동을 일으켰다. '실업구국'의 큰 흐름은 현대 중국의 미술 사업이 걸음을 떼도록 부추겼으며, 구국에 대한 민족의지와 전략 및 방안은 중국미술의 기능과 제재 그리고 풍격을 전체적으로 변화시켰고, 중국 근·현대미술의 기본 방향을 결정했다.

1. 수난―근대 중국의 민족 위기

인류문명의 전체적인 진행 과정을 살펴보면 각 문명의 진화에는 속도의 완급과 규모의 차이 등이 있다. 또한 성장과 소멸의 상호작용 속에 세계문명의 중심이 횡적으로 이동했다. 문명 발전의 역정을 살펴보면 단순한 것에서 복잡한 것으로 변하고, 기초 단계에서 높은 단계로 변하는 것이 기본적인 추세이자 필연성이다. 그런데 이러한 기본적인 추세 속에서 각기 다른 유형의 문명이 흥망성쇠하면서 만들어낸 중심의 횡적 이동은 어느 정도 우연성을 가지고 있다. 서양문명은 지리적 발견 이후 신속하게 부를 쌓고 산업혁명 이후 기술이 진보하면서 전세계에서 식민지 약탈을 강행하여 앞서서 현대에 진입할 수 있었다. 더불어 종교로부터의 해방 이후 분출된 개인 욕망이 극대화되고 강화되었다. 서구 이외의 국가들은 전지구적 현대화 진행 과정에 말려들게 되었고, 서양의 모던 체제의 지배 아래 낙후성과 피동성을 드러내게 되었다. 침략을 받은 민족은 심각한 고난을 겪게 되었는데, 거시적인 관점에서 보면 이는 모더니티 격변의 전지구적 전파와 확산이 가져온 부정적인 영향이다.

기울어진 저울

역사의 긴 과정에서 중국문명이 세계적으로 선두 지위에 있었을 때는 동아시아에 영향을 미쳤을 뿐만 아니라 심지어는 유럽에까지 영향을 미쳤다. 그러나 19세기가 되면서 세계의 역사에 중대한 전환이 일어나 서양의 성장하는 세력은 밖으로 확장했고 중국은 쇠락하면서 추월당했다. 중국과 서양 사이에 역량의 우열이 바뀌면서 근본적인 변화가 일어났고 역사의 저울은 기울어졌다. 중국을 중심으로 한 동아시아 질서와 조공 체제는 와해되기 시작했다.

독일 학자 프랑크Andre Gunder Frank(1929~2005)는 1400년에서 1800년 사이의 아시아, 특히 명·청 시기의 중국과 무굴제국 시기의 인도는 세계 경제에서 지배적인 지위를 차지했다고 보았다. 이에 비해 서구는 근대 초기까지 전세계 생산과 무역에서 주변적인 역할을 했을 뿐이며, 1800년 이전까지 경제적으로 시종 낙후된 상태에 처해 있었다. 그러나 이후 유럽인들이 아메리카에서 대량의 금과 은을 발견하면서 유럽의 여러

1-1 만청 시기, 농민이 전통적 농기구를 사용해 경작하는 광경

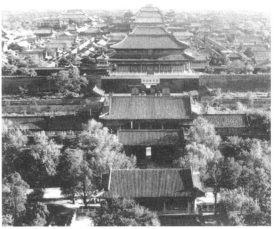

1-2 메이[煤山]산(즉 景山)에서 남쪽으로 바라본 자금성

국가들이 효과적으로 아시아와의 무역에 참여했고, 나아가 신속하게 아시아를 추월했다.[1] 한편 세계무역의 중심이 유럽으로 옮겨가면서 유럽 국가의 정치경제 체제에 일정 정도 변화가 따르게 되었고, 이는 전지구적 차원에서 재조정이 일어나는 중요한 요인 가운데 하나가 되었다. 미국 학자 포머란츠Kenneth Pomeranz(1958~)는 유럽과 아시아(주로 중국) 두 경제의 발전 방향이 언제 그리고 어떻게 분기했는지를 고찰한 후, 1800년 이전의 동양과 서양은 기본적으로 유사한 수준으로 발전했을 뿐 서양이 어떤 뚜렷한 우세를 점하지 않았다고 했다. 그러나 이후 역사에 중대한 분기가 일어나 서양이 현대화의 길을 걸어가면서 동양과 서양의 차이는 갈수록 커졌다.[2] 프랑크와 포머란츠의 관점은 '서구중심론'에 대해 강력한 의문을 제기한 것으로, 비록 동서양의 실력의 차이와 분기 과정의 원인을 바라보는 두 사람의 관점이 다르고, 심지어 그 관점 자체도 학술계에서 아직 상당한 논란거리이지만, 19세기 초에 와서야 동서양 역량의 대비에 중대한 변화가 일어났다는 점은 충분히 확인할 수 있는 역사적 사실이다.

영국을 대표로 하는 서양 세계는 18세기 말부터 공업 분야에서의 돌파에 힘입어 비약적인 발전을 했다. 이후 신속히 성장한 자산계급은 더 많은 상업상의 이윤을 얻기 위해 필연적으로 전세계를 향해 탐색과 개척을 진행하여 상품의 판로를 열었다. 품질과 기술의 우세, 아메리카 대륙의 발견, 원양 항해의 확대, 세계 식민시장의 개척, 상품 종

1　安得烈・貢德・弗蘭克(Andre Guder Frank), 劉北成 譯, 『白銀資本─重視經濟全球化中的東方』, 北京:中央飜譯出版社, 2000.(*The Modern World System under Asian Hegemony─The Silver Standard World Economy 1450~1750*, University of Newcastle Department of Politics Research Paper, 1995)

2　彭慕蘭(Kenneth Pomeranz), 史建雲 譯, 『大分流─歐洲、中國及現代世界經濟的發展』, 南京:江蘇人民出版社, 2005.(*The Great Divergence─China, Europe, and the Making of the Modern World Economy*, Princeton University Press, 2001)

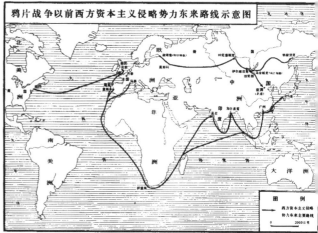

1-3 영국 동인도회사의 아편 창고

1-4 아편전쟁 전, 서양 제국주의 세력의 동진 항해노선도

류와 교환 수단의 끊임없는 증가, 상품 판로의 부단한 확대에 대한 강렬한 수요 등과 같은 유효한 물질적 지지와 지속적인 경제 동력에 힘입어 서양은 점차적으로 전지구적 차원의 식민지 체계를 건립하여 나갔다. 이 체계는 '중심-변방'의 구조 형성과 문화 침투를 통하여 원료와 노동력의 제공에서부터 상품의 대량 판매와 이윤 획득에 이르기까지 순조롭게 발전해나갔다.

반면, 같은 시기에 중국문명은 계속 쇠퇴했다. 청 왕조가 건립된 후 통치자들은 민족차별과 노역 정책을 실시했으며, 황권의 전제가 고도로 이루어지면서 한족 사대부의 정신적 자유와 이상적 인격을 극도로 압살했다. 고압적인 전제주의와 사상의 통제 아래에서 민족정신은 날로 약화되고 마비되었으며 우매해졌다. 비록 제국의 판도, 인구수, 경제력과 군사력에서 청조는 전체 중국 역사에서 가장 번성했고 1800년 이전에는 여전히 세계의 선두에 서 있었지만, 문명 유기체의 측면에서 볼 때는 이미 쇠약해지기 시작했다고 하겠다. 중국 역대 왕조의 발흥에서 쇠망에 이르는 과정, 사회운동이 새로운 왕조의 교체를 추동하는 순환의 각도에서 볼 때, 청 왕조의 일시적 전성기라는 표면 밑으로 이미 패망의 원인이 숨어 있었으며, 사상과 문화의 측면에서 폐쇄화와 경직화가 진행된 상태였다. 만주인들은 말을 타고 활을 쏘며 유목을 하는 전통 속에서 보수화되고 낙후되어 있었기에 물질세계에 대한 탐색에 흥취를 가질 수 없었고, 군사 기술의 전면적인 갱신은 더욱 성취해 낼 수 없었다. 쇠퇴 중인 청조는 거대한 지역 판도와 전례 없이 급증하던 인구에 의해 유지되던 관성으로 일정 기간 동안 여전히 세계의 선두에 있었지만, 이러한 우세는 길게 갈 수 없는 것이었고, 실제에 있어서도 가속적으로 발전하는 서양에 의해 곧 추월당했다. 이렇게 하여 1840년에 이르러 물질적 수단과 선

진 기술이 결핍된 상태에서, 정신적 응집력마저 없는 청 왕조와 그 관할하의 수억 백성은 소수의 함대와 병력을 이끌고 온 영국의 원정군을 대하고는 엄청난 공포에 빠져 버렸다. 중국문명은 전례 없는 비극에 직면했다. 마르크스가 말한바 대로이다. "전 세계 인구의 거의 삼분의 일을 차지하는 광대한 제국이 시대의 추세도 알지 못하고 여전히 현상에 만족하고 있었다. 세계와의 관련을 강력하게 배척하면서 고립되어 있었기 때문에 하늘이 내린 왕조라는 진선진미의 환상으로 자신을 속이는 데 급급했고, 이러한 제국은 결국 생사를 가르는 싸움 중에 죽어갔다." "이 싸움에서 낡은 세계의 대표는 도의道義를 원칙으로 하고 있는 데 비해 가장 현대적인 사회의 대표는 오히려 헐값에 사서 고가로 파는 특권을 얻으려 했다. ― 이는 분명 비극으로, 심지어 시인의 환상으로도 영원히 창조할 수 없는 기이한 비극적 제재다."[3]

수난-고난과 굴욕

서양 식민주의자들은 중국을 오랫동안 호시탐탐 노리다가 산업혁명 이후 날카로운 총검을 들고 식민지 정복을 시작했다. 동쪽으로 진출하여 아라비아 세계와 인도를 휩쓸고 점차 중국을 향했던 것이다. 1793년 청 조정이 '영국 조공사절英吉利朝貢使'이라 칭한 700명의 사절단이 영국 국왕의 특사 조지 매카트니George Macartney(1737~1806)의 인솔로 배를 타고 중국에 왔다. 이 방문단은 영국 국왕이 건륭제의 생일 축하를 명목으로 파견한 것이었지만 실질적으로는 전략적 정찰의 임무를 띠고 있었다. 매카트니는 중국을 살펴본 후, 만약 영국이 중국에 대해 전쟁을 일으키면 러시아도 기회를 보아 침공하게 될 것이어서 중국은 쉽게 와해될 것이라 생각했다.[4]

18세기 말, 영국은 중국과의 무역 역조를 개선하기 위해 중국에 대량의 아편을 들여보내기 시작했다. 19세기의 처음 20년 동안 영국은 인도로부터 중국으로 매년 평균 아편 4천여 상자를 수출했으며, 아편전쟁 바로 전에는 3만 5천여 상자까지 급증했다. 중국과 영국 사이의 무역에 근본적인 변화가 일어나 영국은 수입 초과에서 수출 초과로 바뀌었다. 1830년대부터 영국이 중국에 수출하는 화물의 총액 가운데 아편이 1/2 이

3 馬克思(Karl Marx), 「鴉片貿易史」, 『馬克思恩格斯選集』 第2卷, 北京 : 人民出版社, 1972, p.26.
4 佩雷菲特(Alan Peyrefitte), 王國卿 等譯, 『停滯的帝國―兩個世界的撞擊』, 北京 : 三聯書店, 1993, pp.530~532.(*The Collisions of Two Civilizations : The British Expedition to China in 1792~1794*, London : Harvil, 1993)

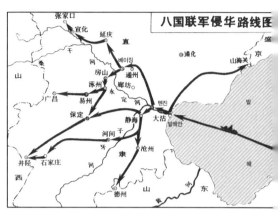

1-5 1900년 6월, 단단히 무장한 팔국연합군은 톈진의 다구커우[大沽口]를 통해 상륙해 중국 침략전쟁을 시작했다. 연합군의 진격 장면.

1-6 팔국연합군의 진격경로

상 차지했고, 영국은 매년 중국으로부터 은 수백만 량兩을 가져갔다. 아편 세수稅收는 영국령 인도 정부의 중요한 재원이 되었다. 바로 이러한 원인으로 마약 밀수가 영국 정부의 '합법'적인 보호를 받게 되었다.

아편 무역으로 인한 수입 초과 현상은 청 조정의 재정에 막대한 영향을 끼쳤으며 국민의 정신 건강에는 더욱 심각한 손해를 끼쳤다. 린쩌쉬林則徐가 1839년 광저우廣州의 후먼虎門에서 아편을 폐기하자 중국과의 전쟁을 오랫동안 구상했던 영국은 바로 빌미를 잡아 자유무역을 보호한다는 명목 아래 아편전쟁(영국에서 말하는 '통상전쟁')을 일으켰다. 그 의도는 약육강식의 법칙에 따라 중국을 강제로 식민지로 만들고 마약으로부터 생기는 거액의 이익을 총과 포탄으로 보장하려는 데 있었다. 1840~1842년(도광 20~22) 영국은 중국을 침략하는 아편전쟁을 일으켰는데, 이는 중국역사의 전환점이자 중국 근대사의 시작이었다. 1856~1860년(함풍 6~10) 영국과 프랑스는 러시아와 미국의 지지 아래 연합하여 다시 한 번 침략전쟁을 일으켰다. 이것이 제2차 아편전쟁으로, 침략자의 이익을 확인하고 확대했으며 한 걸음 더 나아가 청 정부의 주권을 약화시켰다. 이 두 번의 전쟁으로 영국과 프랑스 정부는 선진적인 무기를 배경으로 대규모의 마약 판매를 유지했으며 이와 더불어 시작된 전면적인 통상은 실질적으로는 무역장벽의 보호 아래 중국에 상품 덤핑을 하는 것이었다. 이후 서양 자본주의 열강이 다투어 중국을 침략했으며 특권을 얻고 이익을 차지하기 위해 불평등조약으로 경제적 약탈의 길을 열었다. 더욱 치명적인 것은 중국이 스스로 떨쳐 일어나려고 하는 노력이 효과를 보일 즈음 역사적으로 일찍이 중국문명으로부터 혜택을 입은 일본이 위협을 가했다는 점이다. 청일전쟁에서 중국은 일본에 참패했고, 최종적으로 지극히 불리한 패전조약에

조인하도록 강요받았다. 이는 전에 없는 충격과
치욕이었다.

청일전쟁 이전에 중국은 이미 30년 동안 양
무운동洋務運動을 진행했으며 근대적 공업이 신
속히 발전했다. 당시 청 정부의 연 수입은 일본
을 크게 초월했으며, 해군의 군사력은 세계 제4
위였고, 육군은 1880년대 이후로 서양의 총과
포탄으로 무장하고 있었다. 전쟁의 전체 과정
중 일반 병사들은 나라를 위한 충성심으로 투지
가 드높았다. 중국과 일본의 사상자 숫자도 기
본적으로 비슷했다. 그렇지만 최종적인 결과에
서 중국의 참패로 끝났으며 청 정부가 제도적
측면에서 전체적으로 부패해 있음이 여지없이

1-7 청국과 일본의 전함이 황해 상에서 격전을 벌이는 광경. 화면 아래쪽이 청 군함
이고 우측이 일본 군함이다. 다섯 시간에 걸친 격전 끝에 덩스창[丁世昌], 린융성[林
永昇] 등이 순국했다.

드러났다. 청일전쟁 이후 열강은 다시 중국을 분할하기 시작했고 중국은 전에 없이 심
각한 민족적 위기에 직면했다. 부국강병은 그저 지난날의 꿈이 되어버렸고, 구국은 전
체 민족의 눈앞에 펼쳐진 최대의 과제가 되었다.

아편전쟁부터 시작하여 중국은 한 걸음씩 반봉건-반식민지 사회로 진입했으며 국
가는 응당 갖추어야 할 존엄을 상실했다. 민족은 전에 없는 고난을 겪어야 했다. 그리
스도교도 식민주의자들은 사납게 침략하고 미친 듯 죽였다. 그들이 중국에 저지른 죄
악은 하늘까지 닿았으며 그 행위의 야만성과 잔혹함은 그들이 선전하며 떠드는 '문명'
이란 말과 눈에 띄는 대비를 이루었다. 1860년 10월 18일, 영국과 프랑스 연합군은
원명원圓明園을 약탈하고 그들의 죄행을 덮기 위하여 '정원 중의 정원萬園之園'이라 칭해
지는 그곳에 불을 질렀다. 불길은 삼일 밤낮으로 이어졌다. 프랑스의 인도주의 작가
빅토르 위고는 이를 두 강도의 죄악이라고 통렬히 비판했다. 청일전쟁 기간 동안 짐승
과도 같은 일본인의 야만적인 행위는 책에 다 쓸 수 없을 정도로 많았다. 뤼순旅順을 함
락시키며 미친 듯 살육하고 강간과 약탈을 자행했으니 그 죄악은 엄청나다. 1900년,
팔국연합군이 중국을 침략하여 톈진과 베이징은 다시 한 번 유린당했다. 러시아인 드
미트리 얀체프스키Дмитрий Янчевецкий, Dmitriy Janchevtskij는 『정체된 중국의 성벽У стен
недвижного Китая』에서 약탈당한 후의 톈진을 다음과 같이 서술했다. "도처에 유럽인
이 쏜 포탄의 흔적을 볼 수 있다. 중국 서민의 집은 원형 포탄에 박살났으며, 지붕과

벽과 담에는 죄다 유산탄榴霰彈에 뚫린 구멍들이 나 있었다. 나는 길에서 포탄의 탄피를, 그리고 총알에 맞아 죽은 중국 빈민들의 시체를 보았다." 팔국연합군은 베이징에 들어온 후에도 사람을 죽이고 약탈하면서 온갖 악행을 저질렀다. "어떤 집에는 아직 십여 명이 있었는데, 모두 끌어내 기관총으로 죽였다. 땅에는 시체가 어지러이 널려 있고, 버려진 물건들이 거리에 쌓였으며, 사람들은 시체를 밟아야 지나갈 수 있었다."[5] 베이징 성의 동안문東安門, 서안문西安門, 전문前門, 고루鼓樓, 지안문地安門, 국자감國子監 등 도처가 탄화에 그을리고 불탔다.

국가는 곤경에 빠졌고 민중은 도륙을 당했다. 연이어 체결된 불평등조약 아래 중화민족은 굴욕에 몸부림쳤다. 역사학자들은 '난징 조약南京條約'부터 중화인민공화국 성립 전까지 백여 년 기간을 '조약의 시대'라고 칭한다. 조약의 항목은 1,100여 항목에 이르는데, 그중의 대다수는 명백히 협박과 약탈의 성질을 갖고 있었다. '신축 조약辛丑條約'의 체결은 중화민족의 굴욕이 정점에 이르렀음을 보여주는데, 경자사변(1900)에 따른 배상 총액이 4.5억 량으로, 모든 중국인이 은銀 2량씩 내야 하는 셈이었다. 열강은 또한 각종 상징적 수단으로 중국인의 자존심을 짓밟고 모욕했다. 예컨대 베이징 동단東單에 '케텔러 문門'[6]을 세우고 그 위에 청 황제의 '속죄문'을 새기게 했다. 공법公法과 조약은 실질적으로는 적나라한 약탈의 수단이었다. 왕후이汪暉는 유럽 국가들이 아시아와 아프리카 등지의 국가들과 협약한 일련의 양자간 혹은 다자간 조약은 19세기의 전지구적 현상으로, 이들 조약을 통해 '합법적'인 형식으로 후자의 영토, 주권, 이익을 수중에 넣었다고 보았다. 이러한 '합법성'을 옹호하기 위하여 식민주의 사학자들은 아편전쟁을 자유무역과 쇄국주의의 충돌로 해석했다.[7] 자유무역을 가지고 침략전쟁의 정당한 이유로 삼는 것은 식민주의자들의 일관된 주장으로 적지 않은 서양학자들이 이로부터 깊은 영향을 받았는데, 이 시기 역사를 정확하게 이해하는 데 이론적 장애가 되었다.

아편전쟁은 역사의 중요한 전환점으로, 패배의 굴욕은 중국에게 서양사회가 만든 19세기의 게임 규칙, 즉 조약과 공법으로 가려진 침략과 약탈을 받아들이게 했다. 이로부터 중국은 한 걸음씩 고난의 심연으로 빠져 들어갔다.

5 楊典浩,「庚子大事記」, 北京大學歷史系中國近現代史敎硏室 編,『義和團運動史料叢編』第1輯, 北京：中華書局, 1964에 수록.

6 [역주] 케텔러(Klemens Freiherr von Ketteler)는 주중 독일 공사로, 재임 시 베이징 거리에서 청나라 군인의 총에 맞아 죽었다. 팔국연합군은 이를 빌미로 중국을 침략했다.

7 汪暉,『現代中國思想的興起』上卷 第1部, 北京：三聯書店, 2004, pp.695~703.

청 말에 그려진 〈시국도〉는 당시 상황에 대한 극심한 의식을 반영하고 있다.

1-9 근대 중국의 백 년은 '조약의 시대'라고까지 한다. 1,100여 항목의 조약이 체결되었는데 대부분 불평등조약이었다. 당시 체결된 불평등조약 문서.

고통과 자각

식민주의자들의 광포한 약탈은 중국 내부의 갈등을 격화시켰다. 전쟁 배상으로 막대한 지출이 발생하자 세수를 위해 일반 백성에게 부담을 전가했고, 대다수 사람의 기본적 생존이 직접적으로 위협받게 되었다. 경제 붕괴는 바로 정국의 불안을 가져왔고 나아가 사회 동란의 토양을 제공하여 이로부터 일어난 태평천국의 난은 청 정부의 통치를 동요시켰다. 1900년 이후 혁명운동이 계속 일어나고 자연재해와 인적사고, 외우내환이 어지러이 일어나 근대 중국의 가장 비참한 집단 기억을 형성했다. 국가 전체가 침중한 위기에 빠져들었다. 피해를 당한 인원의 규모, 피해의 지속 기간, 피해 범위 등 면에서 모두 이전에 사례를 찾을 수 없을 만큼 컸다. 민족의 고통이 가득 퍼지면서 굴욕, 비분, 절망이 전체 사회의 기본적인 정서가 되었다.

중국 대륙에서 발생한 거대한 변고에 대하여 위로는 왕공귀족과 관리, 아래로는 일반 사인士人과 평민백성에 이르기까지 모두 강렬한 전율을 느꼈다. '기변奇變(기이한 변화)', '기국奇局(기이한 시국)', '변국變局(변화하는 시국)', '세변世變(세상의 변화)', '대변大變(거대한 변화)' 등의 어휘가 자주 쓰이기 시작한 것은 중국의 식자들이 전에 없는 역사적 곤경을

마주한 경악을 잘 반영하고 있다. 왕얼민王爾敏은 다음과 같이 지적한 바 있다. "근대 중국의 모든 새로운 관념의 창조는 대체로 시대적 각성에 기초한다. 세상의 변화가 엄중하다고 인식했을 때에야 그에 적응하는 방법을 구상해 정할 수 있는 법이다. 중국이 처한 지위상의 '변국變局'에 대한 발견은 19세기 후반 중국의 선각자들의 토론에서 중요한 전제였다. (…중략…) 중국의 관리와 사대부 가운데 선각자들이 '변국'에 대해 가졌던 인식은 상당히 광범위했으며, 사실상 이미 새로운 시대의 엄중한 의의를 자각했다." 통계에 따르면 1840 ~1902년 사이에 변국을 논한 사대부는 81명 이상이었으며, 리훙장李鴻章 등의 양무파洋務派와, 왕타오王韜, 정관잉鄭觀應, 쉐푸청薛福成, 캉유웨이康有爲와 같은 유신파維新派 등이 포함된다. 연대가 뒤로 갈수록 변국에 대한 언론은 더욱 빈번하게 제기되었고 심각성을 더욱 강조했으며, 1884~1898년 사이에 최고조에 이르렀다.[8] 캉유웨이는 「강학회 서문强學會序」(1894)에서 중국의 위험한 시국과 민중의 고통에 대해 아래와 같이 침통하게 서술했다.

러시아는 북쪽에서 내려다보고 영국은 서쪽에서 엿보며 프랑스는 남쪽에 와 있고 일본은 동쪽에서 노려보고 있어, 이웃 사강(四强)에 둘러싸인 중국은 위태롭고 위태롭다. 하물며 그 밖에도 이를 갈고 침을 흘리며 나누어 먹으려는 나라가 십여 개 있다. 랴오둥[遼東] 반도와 타이완은 일본에 할양되었고, 신장[新疆] 지역에는 백러시아가 내려와 있고, 인심은 어지럽다. (…중략…) 서양인은 인종에 대한 차별이 심해 외국인을 원수처럼 대한다. 베트남을 손에 넣은 프랑스는 그곳 사람들이 과거시험으로 부귀에 오르는 길을 끊었기에, 이전의 고관대작들은 지금 시장에서 옷을 팔고 있다. 영국이 인도를 얻은 지 백여 년이 지난 광서 15년(1889)에서야 비로소 인도인 한 명을 의원으로 선발했을 뿐, 현지에 살고 있는 나머지 사람들은 소나 말처럼 취급되었다. 만약 우리가 서둘러 부국강병을 도모하지 않는다면 삽시간에 분열되어, 교활한 무리들은 동진(東晉)의 왕씨(王氏)와 사씨(謝氏) 두 가문이 왼쪽 어깨에 옷을 걸치듯 이족의 통치를 받을 것이고, 충성스럽고 분개하는 자들은 춘추시대 진(晉)나라의 원씨(原氏)와 각씨(卻氏)의 두 가문처럼 노비가 될 것이다. 동주(東周) 시대 평왕(平王) 때 낙양(洛陽)의 이천(伊川)에 산발한 오랑캐의 모습이 도처에 가득했던 것처럼 될 것이고,[9] 춘추시대 초나라의 종의(鍾儀)가 포로로 잡혀가고 나라는 천리에 걸쳐 삭막해진 것처럼 될 것이

8 王爾敏, 『中國近代思想史論』, 北京 : 社會科學文獻出版社, 2003, p.12.
9 [역주] 이천(伊川)은 주나라의 지명으로 지금의 허난성 뤄양[洛陽] 남부이다. 주나라 평왕이 낙양으로 천도한 후 대부 신유(辛有)가 일이 있어 이천을 지나가는데 현지 주민들이 융인(戎人)과 마찬가지로 머리를 풀어헤치고 들에서 제사를 지내고 있었다. 이에 슬퍼 말했다. "백 년이 채 되지 않았는데 예법이 벌써 없어졌구나!" 여기서는 중원 사람들이 이민족화된 일을 가리킨다.

다.[10] 남조의 양(梁)나라가 망하여 아비와 아들들이 형주(荊州), 강주(江州), 영주(郢州)의 노비로 나누어지듯 하고, 두보(杜甫)의 동생과 여동생처럼 뿔뿔이 흩어져 제각기 고향을 그리며 살아가게 되리라. 초나라를 구하고자 신포서(申包胥)처럼 진(秦)나라 도성에 들어서 울려고 해도 길이 없고, 백이(伯夷)와 숙제(叔齊)처럼 주나라 곡식을 맛도 모르고 먹게 되리라. 명나라 때 이성량(李成梁)의 장정들과 같이 싸우려 해도 수레를 막는 사마귀처럼 모두 전사할 것이며, 동진 때 도연명(陶淵明)처럼 도원을 찾으려 해도 한 뼘의 땅도 편안한 곳이 없구나. 사람의 간과 뇌수가 들판에 널려 있고 민족의 문화는 먹칠이 되었다. 아아! 우리 신성한 민족이여, 어찌 할 것인가, 어찌 할 것인가![俄北瞰, 英西睒, 法南臨, 日東眈, 處四强鄰中而爲中國, 岌岌哉, 況磨牙涎舌, 思分其餘者尙十餘國. 遼臺茫茫, 回鑾擾擾, 人心惶惶 (…中略…) 西人最嚴種族, 仇視非類 : 法之得越南也, 絶越人科擧富貴之路, 昔之達官, 今作貿絲矣; 英之得印度百餘年矣, 光緖十五年而始擧一印度人以充議員, 自餘土著, 畜若牛馬. 若吾不早圖, 倏忽分裂, 則桀黠之輩, 王謝淪爲左袵; 忠憤之徒, 原郤夷爲皂隷. 伊川之髮, 騈闐于萬方, 鍾儀之冠, 蕭條于千里. 三洲父子, 分爲異域之奴; 杜陵之妹, 各衛鄕關之戚. 哭秦庭而無路, 餐周粟而非甘. 矢成梁之家丁, 則螳臂易成沙蟲; 覓泉明之桃園, 則寸埃更無淨土. 肝腦原野, 衣冠塗炭. 嗟吾神明之種族, 豈可言哉, 豈可言哉].[11]

캉유웨이가 말한 것은 그 뒤로 몇 세대에 걸쳐 모든 지식인이 말하고자 한 바다. 나라가 망하고 종족이 단절되고 문화가 없어지는 것은 식민주의자들이 중국인에게 가져다준 가장 비통한 일이었다. 터키와 인도, 아프리카와 동남아 여러 나라의 역사적 운명은 날로 마비되어 가던 중국 지식인들의 정신을 자극하고 일깨웠다. 속수무책으로 매를 맞는 데에서부터 일련의 불평등조약에 이르기까지 아편전쟁 이래 여러 차례 굴욕을 당하여 중국인의 민족적 고통은 날로 깊어졌고, 치욕과 고통은 중국사회 내부의 변화를 재촉했다. 전통 지식인의 '천하관天下觀'은 점차 해체되고, '종족보존'과 '생존경쟁'의 위기의식이 높아지기 시작했다. 캉유웨이는 18개 성省의 거인擧人[12]들을 연합하여 청원하면서 '공거상서公車上書'[13]를 작성했는데, 광서제에게 다음과 같이 4개 항목을 청

10 [역주] 춘추시대 초나라의 악관(樂官) 종의(鍾儀)는 정(鄭)나라에 의해 포로로 잡혀 진(晉)나라에 바쳐졌다. 그는 고국을 잊지 않는다는 뜻으로 초나라의 관모를 쓰고 있었다. 여기에서 초관(楚冠) 또는 남관(南冠)이란 어휘가 파생되어 포로로 잡힌 신세를 의미하게 되었다.

11 康有爲, 「强學會序」(1895). 원래 베이징의 『强學報』와 『淸議報全編』 卷25에 실렸으나, 여기서는 張精廬 輯注, 『中國近代出版史料·初編』, 上海 : 上海書店, 2003, p.36에서 인용.

12 [역주] 과거 시험의 두 번째 단계인 향시(鄕試)에 합격한 사람에게 주어지는 학위로, 수도에서의 회시(會試)에 응할 수 있는 자격을 갖는다.

13 [역주] 공거(公車)란 한나라 때 공무에 사용하던 수레를 가리키는 말이었다. 관리 선발에 응하러 수도에 온

1-10 강학회(强學會)는 청 말 무술변법 시기의 정치 단체다. 그림은 1896년 1월 12일 창간된 『강학보』의 표지로, 유신변법운동을 이끈 이 잡지는 특히 '의회 개설'을 강력히 주장했다.

1-11 캉유웨이의 「공거상서(公車上書)」는 일반 사인의 정치에 대한 간여를 막던 청 정부의 금제를 뚫고 구국의 목소리를 내지르고자 한 애국적 지식인들의 염원을 체현했다.

구했다. "황제가 스스로를 꾸짖는 조서를 내려 천하의 기운을 일으키고, 수도를 옮겨 천하의 근본을 바로잡고, 군사를 훈련하여 천하의 세력을 강하게 하고, 법을 바꾸어 천하의 통치를 완성한다."[14] 나라를 구하고 종족을 보존하여 자강自强해야 한다는 것은 전 민족의 공통된 인식이 되었다. 옌푸嚴復는 1898년에 『천연론天演論』을 번역했는데, 그 목적은 과학이론을 소개하는 데 있는 것이 아니라 토머스 헉슬리의 사회적 약육강식론을 통해 "생물의 상호경쟁과 자연의 선택으로 적응한 것만이 생존한다物競天擇, 適者生存"는 시대의 소리를 전달하려는 데 있었다. 중국 대륙에서 발생한 역사의 거대한 변화에 대해 관료로부터 일반 지식인에 이르기까지 갈수록 뚜렷하게 인식하게 되었다. 처음에는 머리로 변화를 인식하는 '지변知變'이었다가, 직접 변화를 보는 '관변觀變'으로 바뀌었고, 나아가 위기에 대응해야 한다는 자각의식이 강해져 '응변應變'으로 이어졌다.

고통은 곤경에서 벗어나려는 민족적 자각을 이끌어냈다. 주권의 독립을 실현하고 중화민족의 생존과 발전의 권리를 쟁취하고 지키는 것은 백여 년 이래 중국 현대화 사업의 주요한 내용이었다. 양무운동이든 신해혁명이든 신민주주의혁명이든 모두가 이 핵심적 임무를 둘러싸고 전개되었다.

2. 구국과 생존의 민족 의지

중국이 반봉건 반식민지 사회로 들어가면서 중국 인민은 침략에 저항하고 독립을 쟁취하기 위한 투쟁을 시작했다. 침중한 고통과 치욕은 민족 의지를 격발하고 민족의 자각을 호소했으며, '나라 살리기'는 근대 중국의 주제이자 중화민족이 분투하는 목표가 되었다. 서양의 새로운 지식을 배워 민족자강의 사명을 이루고자 했으니, "외국의 기술을 배워 외국을 제압하자師夷長技以

사람을 공무용 수레에 태워 성으로 들었다고 해서 후에는 과거 시험을 보러 상경한 사람을 가리키는 별칭으로 쓰이게 되었다. '공거상서'란 그러므로 회시에 응하러 상경한 거인들이 황제에게 올린 상서란 뜻이 된다.

14　康有爲, 「上淸帝第二書」(1995.5.2), 광서 21년(1895) 文昇閣 木刻本 「公車上書記」 및 上海石印書局 代印本에 보인다. 龔書鐸 主編, 『中國通史參考資料·近代部分』(修訂本), 北京 : 中華書局, 1980, p.291에서 인용.

制夷"는 주장에서부터 양무운동까지, 그리고 다시 유신변법에 이르기까지, 학습이 깊어 갈수록 인재의 대열은 점차 확대되어 근대 정치 변혁의 중요한 역량을 형성했다. 신학 문의 전파도 부단히 넓어지고 깊어져서 최종적으로 근대 학술교육의 주류가 되었으며 더불어 신문화운동의 기초가 되었다.

민족 의지의 결집

서양은 전세계적으로 식민주의를 확산시키면서 군사적 수단으로 상업을 보호하고 문화적 침투로 경제 침략을 암암리에 지원했다. 서양 문명권이 아닌 지역의 자생적 질서는 이로 인해 교란되거나 심지어 단절되었고, 동요와 혼돈 속으로 빠져들었다. 유구한 역사를 지닌 문명체인 이슬람 문명, 인도 문명, 중국 문명이 차례로 그 속으로 말려들어가 동요의 가운데 조정을 요구받았으며, 백 년 이상의 기간에 걸쳐 생존의 길을 탐색하며 자신의 문화 체계를 재조정했다.

아편전쟁을 시작으로 중국은 반식민지-반봉건 사회의 심연으로 빠져 들어갔다. 식민 침략에 대한 중국 인민의 저항과 민족독립 쟁취를 위한 투쟁도 이로부터 시작되었다. 여러 번에 걸친 대규모의 대외 전쟁은 한편으로는 청 정부의 부패와 무능을 철저히 폭로했고, 한편으로는 수많은 병사와 평민백성의 순국을 통해 완강한 투지와 희생정신을 충분히 구현했다. 팔국연합군이 톈진을 공격하자 뤄룽광羅榮光은 다구커우大沽口에서 적을 막았으며, 녜스청聶士成은 톈진 성天津城에서 고전했다. 두 장수는 나라를 위해 용맹스럽게 몸을 던졌다. 팔국연합군이 베이징을 함락시킬 때 수많은 장병이 완강히 반항했고 둥푸샹董福祥의 간쑤 군甘肅軍은 동편문東便門을 사수하면서 일본과 러시아 침략군을 대량으로 살상했다. 외교 담판장은 또 하나의 전장으로 무능한 청 정부는 열강과 함께 여러 차례 굴욕적 조약에 서명했지만, 나라를 아끼는 다수의 관리들은 국가의 이익을 지키기 위하여 싸웠다. 쩡지쩌曾紀澤는 러시아에 사신으로 파견되어 '이리 조약伊犁條約'을 개정하여 "한 가슴 뜨거운 피"로 "호랑이 아가리에 던져진 먹이를 찾아내어" 이리 남부 지구를 되찾아왔다. 러시아 주재 공사 양루楊儒는 어떠한 지원도 없는 상황에서 협박을 두려워하지 않고 중국 동북 지방에 대한 러시아의 주권 요구를 거절함으로써 임무에 욕되지 않는 민족적 절의를 드러냈다.

청나라 말기 사회의 위기는 통치자 계층의 분화를 가져왔고 식견과 능력이 있는 대

1-12 팔국 연합군 군대가 연합군 사령관 발더 제(Alfred von Waldersee)의 인솔하에 자 금성에 진입하고 있는 광경.

1-13 '신축 조약' 체결 현장. 좌측으로 11개국의 공사가 우측으로 청 정부의 대표가 보인다. 중국 측 맨 오른 쪽에 앉은 이가 황족으로 청말의 중신이었던 이쾅[奕劻], 그 옆이 리훙장이다.

신들은 '변국'에 적응할 대책을 찾는 데 힘썼다. 그 목적은 청 왕조 통치를 공고히 하는 일면도 있었지만, 위기에 빠진 나라를 구해야겠다는 애국의 뜻도 있었다. 양무운동의 창시자인 쩡궈판曾國藩·리훙장·장즈퉁張之洞 등의 활동은 당시의 역사적 조건 아래에서 나라를 구하고 부강하게 만들겠다는 강렬한 희망을 보여준 것이다. 청의 대신 중에도 안으로는 개혁을 도모하고 밖으로는 굴복에 반대하는 애국애민의 사대부가 적지 않았는데, 예컨대 동치와 광서 시대에 '두 황제의 스승'이었던 웡퉁허翁同龢, 신장新疆을 수복한 쭤쭝탕左宗棠, 첫 번째 타이완 순무巡撫[15]로 임명된 류밍촨劉銘傳, 후난湖南에서 '남학회南學會'를 연 천바오전陳寶箴 등이 있다. 그들에게는 똑같이 애국자강의 민족정신이 응결되어 있었다. 청일전쟁은 전에 없는 위기로 중국인들을 전율하게 했으며, 캉유웨이와 량치차오梁啓超는 솔선하여 '구국'과 '보국保國'을 호소했고, 유신변법을 추진했다. 이와 동시에 쑨중산孫中山은 근대 중국의 첫 번째 혁명 단체인 흥중회興中會를 조직했다. 「흥중회 선언」에서 명확히 지적했듯이, 나라 살리기는 흥중회의 활동 종지宗旨이며, "이웃 강대국이 둘러서서 호시탐탐 노리는" 험악한 상황과 "누에가 갉아먹고 고래가 삼키며" "외를 쪼개고 콩깍지를 가르는" 위기의 시국 아래에서, "물과 불 속에서 이 백성들을 구하고, 무너지는 거대한 건물을 절박하게 떠받치어" "이 시대의 어려움을 풀어내고, 우리 중국을 세우자"고 했다. 20세기 초의 민주혁명운동은 모두 나라 구하기

15 [역주] 순무는 청대 성 단위 행정구역을 책임진 지방관이다. 정성공(鄭成功)이 세워 3대에 걸쳐 청조에 항거하고 있던 동녕(東寧) 정권이 복속되면서 타이완은 1693년에 청국에 귀속되어 푸젠[福建]성 아래의 현이 되었다. 프랑스 등 동아시아 진출의 교두보를 확보하고자 혈안이던 유럽 열강과 동아시아 신흥 세력으로 부상한 일본이 노리는 가운데 1887년에 청국은 타이완을 성으로 승격시키고 본격적인 개발에 착수한다. 타이완은 1895년 청일전쟁의 결과 맺어진 '시모노세키 조약'에 의해 일본에 할양되었다.

가 기본 종지였다.

서양 식민주의자의 군사적 침략과 경제적 약탈은 중국 인민에게 거대한 치욕을 주었으며, 중화민족에게 거대한 재난을 가져왔다. 중국 내부의 각도에서 보면, 청 왕조의 극도의 부패는 근대 중국이 열강에게 패한 중요한 원인이었다. 1898년의 무술변법은 본래 청 정부를 구제할 기회였으나 이 개량운동의 실패로 중국이 평화로운 방식으로 입헌군주제를 실현할 가능성은 철저히 차단되었다. 청 정부는 '육군자六君子'를 베이징의 차이스커우菜市口에서 처형했고, 캉유웨이와 량치차오 등 유신 지도자들은 해외로 망명할 수밖에 없었다. 역사의 진행이 여기까지 이르자 이어서 나타난 것은 청 정부가 통제할 수 없는 상황이자 개량주의마저도 용인할 수 없는 상황이었다. 한 바탕의 폭력 혁명을 피할 수 없게 되었다. 이로부터 여기저기 각 성省에서 민주혁명운동이 일어나 나라를 구하고 민족을 구하기 위해 썩어빠지고 경직된 청 정부에 창끝을 향하게 되었으니, 전제주의 황권을 무너뜨려야 비로소 변혁을 이룰 수 있게 되었다. '혁명군의 말 끄는 병졸革命軍中馬前卒'이라 서명한 쩌우룽鄒容의 『혁명군革命軍』은 혁명의 수단으로 황권을 무너뜨리자고 호소했고, 자산계급의 민주국가인 '중화공화국'을 건립하자고 했다. 선전하고 고취하는 호소력이 대단해서 가히 반제 반봉건의 격문이라 하겠다. 이 글은 당시 날로 높아지는 자산계급에 의한 혁명 사조에 큰 힘을 보탰는데, 중국 근대의 '인권선언'이라고 할 만한 이 글은 쑨중산의 칭송을 받았다. 1905년 12월, 근대 민주혁명 선전가 천톈화陳天華가 일본의 멸시에 항의하여 동포들에게 스스로 강해지길 일깨우며 일본 도쿄의 오오모리大森 바닷가에서 자결했다. 그의 『맹회두猛回頭』와 『경세종警世鐘』은 혁명의 이치를 설명하여 민중이 제국주의에 반대하고 '서양인의 조정洋人的朝廷'인 청 정부를 넘어뜨리고 민주공화국을 건립할 것을 호소했다. 쩌우룽과 천톈화 등 혁명 선구자의 영향 아래 다수의 열혈 청년들이 혁명의 흐름 속으로 뛰어들었다. 이들이 이전 세대의 지식인들과 다른 점이라면 협소한 충군 의식을 버리고 전체 민중의 이익을 위해 혁명사상을 건립하고 실천했다는 점이다. 민족을 위기에서 구하고 부강한 국가를 도모하는 것이야말로 이들이 분투하고 호소한 최대의 동기였다. 이러한 근본적인 호소를 둘러싸고 각종 새로운 사상과 관념이 현실 중에 출렁거렸으며 결국 거대한 정신의 홍수로 모아져 구국과 자강·자립의 통일된 민족의지로 응집되었다. 명말 청초의 유학자 고염무顧炎武는 "나라가 망하는 경우도 있고, 천하가 망하는 경우도 있다有亡國, 有亡天下"고 전제하고, 나라가 망하는 것은 군주와 신하의 책임이지만 "천하가 흥하고 망하는 것은 필부의 책임이다天下興亡, 匹夫有責"라고 했다. 량치차오는 이 말을 가지고 염황

1-14 육군자의 생전 모습, 그리고 이들의 처형을 보도한 기사문이다. "적을 죽일 결심이 섰으나 힘이 없어 하늘로 돌아간다. 죽을 자리에서 죽게 되니, 통쾌하다 통쾌하다![有心殺賊, 無力回天, 死得其所, 快哉快哉.]" 청 정부에 의해 베이징 외성(外城)의 차이스커우[菜市口]에서 참살당한 무술육군자의 대표 격인 탄쓰퉁[譚嗣同이 형을 당하기 전에 외친 절명사(絶命詞)다. 변법자강을 위해 목숨을 바치겠다는, 희생을 통해 민중을 각성시키겠다는 불굴의 정신으로 충만하다.

炎黃(염제와 황제)의 자손이 나라의 위기를 구하는 정신적 지주와 도덕적 준칙으로 삼고자 부르짖었고, 이를 가지고 각 계급과 각 계층의 애국자를 최대한 결집시키고자 했다.

1840년 이래로 수차례의 반침략 전쟁, 양무운동, 무술변법, 신해혁명을 거치면서 '구국과 생존'은 중화민족이 분투하여 성취하려고 한 기본적인 주제가 되었으며 중화민족의 근·현대 역사발전의 동력이 되었다. 침중한 고통과 굴욕감은 민족의지의 결집과 고양을 격발했다. 국가를 위기에서 구하고 민족의 독립을 도모하는 일은 중국 인민의 모든 노력과 분투의 근본적인 목표가 되었다. 한편으로 외국의 모욕을 막으면서 나라와 백성을 구제하는 것은 근대 중국의 최우선 임무였다. 다른 한편으로 중국의 부강과 발전을 위한 분투와 경제, 과학기술, 문화교육 등 여러 영역에서의 절실한 노력은 마찬가지로 민족의지의 고양을 표현했다. 근대사상사에서 중국의 운명에 관한 논쟁은 여기저기서 터져 나왔지만 출발점은 모두 중화민족이 어떻게 위기에서 벗어나느냐 하는 데 있었다. 역사가 증명하듯이 나라가 강해지고 백성이 부유해지고 사람의 생각이 깨치는 것이 바로 오래된 문명의 나라가 새로운 생명을 얻고 낙후하여 매를 맞는 운명을 철저히 바꾸는 근본적 열쇠였다.

자구自救—신지식에 대한 추구

아편전쟁 이후 청 정부는 중국과 서양의 관계에 대해 중요한 조정을 행했다. 곧 강희, 옹정, 건륭 연간의 세 차례 천주교 금지령 이후 형성된 '중국과 이민족의 구별을 엄격히 하는' 국책에 대한 토론이었다. 이는 청 정부 내부에서 촉발된 근대 이래의 첫 번째 중서문화 논쟁으로, 통상 '동문관同文館 논쟁'[16]이라고 한다. 이 논쟁과 이어서 진행된 중서 교류는 청 정부로 하여금 서양문화에 대해 얼마간 이해할 수 있도록 했다. 군사적으로 이민족에게 패한 후 전통 사대부들은 부득불 상대를 진지하게 대하게 되었고, 전통적인 '외족과 중국의 구별夷夏之辯'에 대해 재고하게 되었다. 린쩌쉬와 웨이위안魏源이 제시한 "외국의

1-15 만청 시기 화가 린과[林呱]가 그린 린쩌쉬의 초상. 린쩌쉬는 근대 중국인 가운데 '눈을 열어 세계를 본 첫 번째 사람'이라 불린다.

기술을 배워 외국을 제압하기"는 곧 제1차 아편전쟁 후의 청 정부의 대응 방안이 되었다. 중국과 외국의 접촉이 깊어가면서 서양인에 대한 사대부들의 문화적, 도덕적인 멸시는 점차 감소했고 서양을 진지하게 배우기 시작했다. 여기에서 반드시 지적해야 할 점은 이러한 학습은 지식 방면에만 그치는 것이 아니었다는 점이다. 민족의 자강에 대한 열정과 사명감을 가지고 있는 사람이 외국문화를 이해하는 것은 자신을 더욱 뛰어나고 충실하게 하려는 것이며 그 최종 목적은 나라를 구하고 민족을 구하는 것이었다.

아편전쟁이 종식된 후 '눈을 열어 세계를 본 첫 번째 사람'인 린쩌쉬는 "외국의 기술 배우기"의 중요성을 분명하게 인식했다. 웨이위안도 자신이 저술한 『해국도지海國圖志』에서 국가가 자강해지는 방안을 들고 나왔는데, 한 걸음 더 명확하게 "외국을 배워師夷" "외국을 제압制夷"하는 책략을 내놓으면서 서양의 선진 기술을 학습함으로써 강대해질 것을 주장했다. 그러나 이들 주장은 1860년 제2차 아편전쟁에 패배한 후에야 비로소 지식인들 사이에 공인된 인식이 되었다. 이 해에 펑구이펀馮桂芬은 『교빈려 항의校邠廬抗議』에서 다음과 같이 침통하게 지적했다.[17] "천지개벽 이래 초유의 울분이 있으니

16 [역주] 1866년 12월 11일, 총리아문(總理衙門) 대신 이신[奕欣] 등이 통번역 인원을 양성하고 서양서적을 번역해 출판하던 양무기관인 동문관(同文館) 산하에 천문산학관(天文算學館)을 세워 서양인 교습을 초청해 팔기(八旗) 자제와 거인(擧人), 그리고 5품 이하 관원들에게 서양의 발달한 기술의 근간인 천문학과 수학을 가르쳐야 한다고 주청했는데, 이를 두고 보수파와 개혁파 사이에 논쟁이 일었다.

17 [역주] 『校邠廬抗議』는 펑구이펀[馮桂芬, 1809~1874]의 정치논집이다. 펑구이펀은 린쩌쉬에게 배웠으며, 1840년 진사에 급제했고, 리훙장의 막부에도 들어갔다. '교빈려'는 필자의 거처 이름이며, 항의는 신분이 낮은 사람이 내는 높은 목소리라는 뜻이다. 모두 47편으로 이루어졌으며, 함풍 연간 이래 사회의 대변동 아래에서 서양 국가에 비해 중국이 낙후한 이유와 개혁의 방안을 제시했다. 무술변법을 진행하던 광서제는 신하들이 모두 읽도록 보급했다.

1-16 린쩌쉬, 덩팅전[鄧廷楨], 이량[怡良] 등이 후먼[虎門]에서 아편을 전량 폐기했음을 보고한 주접문. 이에 대해 도광제가 친히 "마음을 크게 기쁘게 하도다[大快人心]"라고 적었다.

무릇 지각이 있고 혈기가 있는 사람이라면 머리카락이 삐쭉 솟아 모자를 들어 올리지 않을 자 없도다. 오늘날 드넓은 지구 가운데 첫 번째로 큰 대국이 작은 오랑캐에게 제어당하고 있구나. (…중략…) 사람이 할 수 있는 일이 있음에도 스스로 하지 않는다면 더욱 수치스럽다. 만약에 수치스럽다면 자강自强보다 나은 것이 없다有天地開闢以來未有之奇憤, 凡有心知血氣, 莫不冲冠髮上指者, 則今日之以廣遠萬里地球中第一大國而受制於小夷也 (…中略…) 人自不如, 尤可恥也, 然可恥而有可爲也. 如恥之, 莫如自强."[18] 고통과 치욕 속에서 자강의 마음과 진작의 의지를 서술한 평구이펀의 이 책은 현대화 진행 과정의 초기에 어떻게 변법자강을 해야 할 지 비교적 체계적으로 서술한 첫 번째 저작이다. 정관잉鄭觀應은 서양이 부강해진 길을 이해함으로써 중국이 자강할 길을 찾았다. 1862년 출판한 『구시게요救時揭要』와 이를 수정 증보한 『성세위언盛世危言』은 '부국富國', '개원開源'(재원개발), '강병强兵', '절류節流'(지출절약) 등을 토론하고, "치란治亂의 근원과 부강의 근본은 견고한 배와 날카로운 병기에만 있는 것이 아니라 의원議院에서 상하가 마음을 합쳐야 하고 인재의 교육양성이 적절해야 한다"고 했으며, 또 "사람의 재능을 모두 쓰고", "지리적 이점을 모두 이용하고", "물산을 유통시켜야 한다"고도 했다. 자강은 지식인들이 거대한 고통과 치욕감

18 馮桂芬, 「制洋器議」, 『校邠廬抗議』卷下, 鄭州 : 中州古籍出版社, 1998, p.72.

으로부터 격발된 공통된 인식이었다. 1874년에 이르러 이쑤奕訴(1833~
1898, 도광제의 아들)는 상주를 올려 제2차 아편전쟁이 "상처가 크고 고통
이 심했다"고 회고하면서 "떨쳐 일어나 부지런히 도모하기를" 희망했으
며, "사람마다 자강의 마음이 있고, 또한 사람마다 자강해야 한다고 말
하지만, 지금까지 여전히 자강의 결과는 없다"고 통탄했다.

제2차 아편전쟁에 패배한 후 위로는 조정과 아래로는 백성에 이르기
까지 사람들은 모두 큰 상처에서 오는 심한 고통과 치욕감을 느꼈으며,
정치 엘리트들은 이러한 "수천 년 동안 없었던 변국"과 "수천 년 동안
없었던 강적"을 마주해, 안으로는 '도적 소탕'(태평천국 진압)과 밖으로는
'외족 방어'를 목적으로 양무자강운동을 전개했다. 경사 동문관京師同文
館, 상하이 광방언관上海廣方言館, 광저우 동문관廣州同文館, 푸젠 마미 선정
학당福建馬尾船政學堂, 톈진 수사학당天津水師學堂, 톈진 무비학당天津武備學堂,
톈진 전보학당天津電報學堂, 광둥 수사학당廣東水師學堂, 후베이 무비학당湖
北武備學堂, 난징 육군학당南京陸軍學堂 등 일련의 양무학교들이 속속 설립
되었다. 미국과 유럽으로 유학생이 파견되었으며 과거제도는 다소간이
라도 변경되어야 한다는 여론이 높아졌고 '양학국洋學局'이 설립되었다.

양무운동은 근대 중국이 자강의 길을 찾은 중요한 탐색으로, 정치, 경
제, 군사, 외교, 교육 등 여러 방면에서 역사적 조건이 허락하는 정도까
지 나아갔다. 양무운동 시기에 설립된 일련의 학당에서 첫 번째 세대의
과학기술 인재들이 배출되었고 과학기술 서적들이 번역되어 중국 근대
학당 교육의 선구가 되었다. 중국 최초의 미국 유학 졸업생인 룽훙容閎
은 1872~1875년 사이에 아동 유학생으로 선발되어 미국에 파견되었
다. 그는 서학동점西學東漸의 전체 과정에서 중요한 역할을 했는데, 특히
중국의 근대적 교육 사업을 위해 지대한 공헌을 했다.

유신운동 시기에 유신파는 '변법變法'과 '흥학興學'을 하나로 연결시켰
다. 광서제는 몇 가지 교육개혁 법령을 반포했으며, 베이징에 경사대학
당京師大學堂을 설립하고, 고등, 중등, 소학 등 각급 학당을 만들어 서양학문과 전통학문
을 겸하여 가르치게 했다. 각 성省의 중심지에 있는 서원은 고등학당으로, 부府와 군郡의
서원은 중등학당으로 개편했다. 비록 변법이 실패하여 교육개혁은 실시되지 못했지만
각 성과 민간에 큰 영향을 주었다. 1904년, 중국 유학생들이 일본 도쿄에서 창간한 『유

1-17 1893년 정관잉이 지은 『성세위언』, 부국
강병 등 국가의 존립과 관련된 시대적 문제들을
집중적으로 토론하고 있다.

1-18 웨이위안의 『해국도지』. 1842년에 완성된
이 책에서 저자는 "외국의 장기를 배워 외국을 제
압하기"는 구국의 방략을 명확히 제시해 19세기
사상사에서의 중요한 표지가 되었다.

1-19 1870년대 이후 양무운동의 전개에 따라 서양 학술을 소개하는 서적이 활발히 간행되기 시작했다. 『만국공보(萬國公報)』, 『격치휘편(格致彙編)』, 『역서공회보(譯書公會報)』, 『격치신보(格致新報)』 등은 그 가운데서도 특히 중요한 정기간행물로, 서양학문이 중국에 전래되는 과정에서 매우 중요한 매개 작용을 했다.

학잡지游學雜誌』에서는 다음과 같이 말했다. "오늘의 세계는 경쟁이 극렬한 세계이다. (…중략…) 다투는 데는 세 가지 방법이 있는데, 곧 군사상의 전쟁兵戰, 상업상의 전쟁商戰, 학문상의 전쟁이다學戰." 이러한 언급은 신식 교육의 필요에 대해 사람들이 느낀 절박감을 일정 정도 반영하고 있으며, 교육의 전략적 의의에 대한 뚜렷한 인식을 보여주고 있다.

청대 말기 교육제도의 개혁은 구국을 향한 역사적 흐름의 산물로 중국의 근대화 탐색에 있어서 중요한 성과이다. 1911년, 전국에는 이미 크고 작은 신식 학당이 54,000여 곳이 있었으며, 재학생은 163만여 명이었다. 외국으로 나간 유학생은 일본으로 간 학생이 가장 많아 5만 명에 이르렀다. 지식인의 숫자가 급증했고, 이들은 근대 중국의 정치적 변국變局을 헤쳐 갈 중요한 역량이 되었다.

서양문화에 대한 중국인의 이해는 처음에는 지리와 역사 방면에 집중되었는데, 웨이위안의 『해국도지』가 가장 유명하고 영향도 가장 컸다.[19] 이후에 관련 있는 저작들이 대량으로 나왔는데,[20] 사대부와 일반 지식인들이 세계를 이해하는 창문 역할을 했고, 세계에 대한 중국인의 인식도 점차 변하기 시작했다.[21] 역사와 지리 이외에 서양의 물

19 첸지보[錢基博]는 다음과 같이 말했다. "바닷길이 열린 이래 서양이 힘써 동방을 침략하자 웨이위안은 린쩌쉬가 번역한 『사주지(四洲志)』에 의거하고 또 역대 역사서의 자료 및 명대 이래의 도지(島志)를 참고하여 『해국도지』 60권을 지었다. (…중략…) 국내 사람들이 이러한 풍기를 이어받아 외국의 일을 다투어 기록했다. 궈숭타오[郭嵩燾]와 쩡지쩌[曾紀澤]는 해외사절 경력을 가진 명망 있는 공경(公卿)이 되었고, 왕셴첸[王先謙]은 『오대주 지지[五洲地志]』, 『유럽 통감[泰西通鑑]』, 『일본 원류고(日本源流考)』를 지었고, 왕수난[王樹楠]은 『그리스 춘추[希臘春秋]』와 『유럽 열국 기사본말[歐洲列國紀事本末]』을 지었고, 황쭌셴[黃遵憲]은 『일본국지(日本國志)』를, 푸윈룽[傅雲龍]은 『일본 도경고(日本圖經考)』를 각각 지었는데, 그 시작은 웨이위안의 저서에서 비롯되었으니 바깥 사정에 관해 공헌이 있다."(錢基博·李肖聘, 『近百年湖南學風』 「邵陽學略第十」 '魏默深先生源', 長沙 : 岳麓書社, 1985)

20 『그리스 지략[希臘志略]』, 『로마 지략[羅馬志略]』, 『만국사기(萬國史記)』, 『대영국지(大英國志)』, 『만국통감(萬國通鑑)』 등이 포함된다. 1890년대에는 또 『유럽 최근사 개요[泰西新史槪要]』, 『열국변통흥성기(列國變通興盛記)』, 『중동전기본말(中東戰紀本末)』, 『세계 오대주 각 대국 지요[天下五洲各大國志要]』, 『지리학 첫 단계[地理初階]』, 『지리초광(地理初桄)』, 『지리설략(地理說略)』 등이 있다. 선교사들이 만든 역사와 지리류 신문잡지로는 『찰세속매월통기전(察世俗每月統紀傳)』, 『특선촬요매월통기전(特選撮要每月統紀傳)』, 『동서양고매월통기전(東西洋每月統紀傳)』, 『하이관진(遐邇貫珍)』 등이 있고, 『신석지리비고(新釋地理備考)』, 『무역통지(貿易通志)』, 『아메리카 합중국 지략[美理哥合省國志略]』, 『만국지리전집(萬國地理全集)』 등의 서적을 출판했으며, 1860~1880년대에는 『중서견문록(中西見聞錄)』, 『격치휘편(格致彙編)』, 『만국공보(萬國公報)』, 『서국근사휘편(西國近史彙編)』 등을 출판했다.

리, 화학, 수학, 철학, 박물학, 사회학 지식도 중국에 널리 전파되었다. 예컨대 1889년 상하이 격치서원格致書院에서 거행된 춘계 특과特課(현상공모)에서 직예直隸 총독 겸 북양 대신인 리훙장이 선정한 '격치格致'란 주제는 아리스토텔레스, 베이컨, 다윈, 스펜서 등 네 대가의 학설을 비교하고 나아가 서양 학술의 연원을 탐색하는 것이었다. 쑨방화孫邦華의 고증에 의하면, 생물계의 '자연선택'(자연도태) 이론이 이 춘계 특과에서 토론되었으며, 다윈 진화론의 핵심인 '자연선택' 학설과 스펜서의 사회다윈주의의 분석이 언급되었다고 한다. 당시 가장 새로운 서양 학술이었던 진화론을 이미 상당수 중국 지식인들이 흡수했다. 그중에는 청 정부의 고관인 리훙장, 일반 사대부인 중톈웨이鍾天緯, 왕쭤차이王佐才 등, 양무 정론가들, 초기 유신사상가인 왕타오 등이 포함되었다.[22]

자연과학 이외에 사상사 방면에서 영향이 가장 컸던 서양 저작은 옌푸가 번역한 『천연론天演論』이었다. 이 책은 헉슬리의 『진화와 윤리』를 번역하고 다윈이 말한 생물학적 진화론과 스펜서의 사회학적 진화론을 덧붙여 넣은 것으로, 동식물의 진화 원칙을 인류사회로 확대시킨 내용이었다. 『천연론』은 출판 후 중국사회에 지대한 영향을 미쳤다.

서양 학술이 중국에 대규모로 전파되면서 전통의 경사자집經史子集 분류법의 학술 체계는 충격을 받게 되었고, 결국에는 방치되었다. 인재 교육과 선발 방식, 각지의 학당과 서원의 교육 과목도 모두 바뀌어 갔다. 얼마 후 과거가 폐지되고 학당이 세워지는 등 일련의 조치가 시행되어 신학문은 점점 중국 근대 학술교육의 주류가 되었다.

서학동점西學東漸으로 인해 중국학자들은 전통문화에 대해 반성하기 시작했다. 그 가운데 주요한 것으로는 청대 삼백 년 학술사의 주요 방면에 대한 정리와 총결산이다. 장판江藩의 『국조한학사승기國朝漢學師承記』와 탕젠唐鑑의 『국조학안소식國朝學案小識』부터 량치차오의 『청대학술개론淸代學術槪論』과 첸무錢穆의 『중국근삼백년학술사中國近三百年學術史』에 이르기까지 이들 저작을 일관하는 하나의 기본적인 인식은 학술의 진전이란 단순히 학파 사이의 분쟁에 연관될 뿐만 아니라 민족과 국가의 운명에 연관된다는 관점이다. 왕궈웨이王國維는 청대 학술사를 다음과 같이 개괄했다. "청대 초기에 일변하여 규모가 커지고, 건륭과 가경 연간에 일변하여 정치해지고, 도광과 함풍 연간에 다시 일변하여 새로워졌다淸初一變而爲大, 乾嘉一變而爲精, 道咸又一變而爲新."[23] 건륭·가경 시대의 고

21 예컨대 무술변법 기간에 피시루이[皮錫瑞]의 아들 피자후[皮嘉祐]는 「성세가(醒世歌)」를 한 수 지었는데 다음과 같은 대목이 있다. "만약에 지구를 가지고 자세히 살펴보면, 중국은 결코 가운데 있지 않다네. 지구는 본래 원구의 물체이니, 어디가 중앙이고 어디가 주변이겠나?[若把地球來參詳, 中國并不在中央. 地球本是渾圓物, 誰是中央誰四傍?]" 孫邦華, 「西潮衝擊下晩淸士大夫的變局觀」, 香港, 『二十一世紀』, 2001年 6月號, 總第65期 참조.

22 孫邦華, 「西潮衝擊下晩淸士大夫的變局觀」, 香港, 『二十一世紀』, 2001年 6月號, 總第65期 참조.

증학의 기초 위에서 세워진 '경세치용經世致用'의 학문은 '신학新學'의 역사적 출발이 되었고, 도광-함풍 교체기에 이르러 전체 중국 학술의 주류가 되었다.[24] 량치차오는 근대의 '신학'은 대체로 세 가지 요소로 구성되어 있다고 했다. 첫째는 경의經義의 학문이요, 둘째는 제자諸子의 학문이요, 셋째는 서학西學, 즉 서양의 학문이다. 그 특징은, 첫째는 복고에서 해방된 점이고, 둘째는 체계성 없이 서양 학문을 수입했다는 점이고, 셋째는 새로운 인식을 얻었다는 점이다.[25]

서학이라는 말은 명대 말기와 청대 초기에 이미 유행하기 시작했다. 두 차례의 아편전쟁 이후 서학은 더욱 광범위하게 전파되었고, "임인壬寅(1902)과 계묘癸卯(1903) 연간에 번역 사업이 특히 성했고 정기적으로 발행되는 잡지도 십여 종 이상이었다. 일본에서 매번 새 책이 나오면 번역자들이 여러 명이 나섰다. 새로운 사상의 수입은 불길 같았다."[26] 그러나 서학에 대한 사람들의 이해와 장악은 주로 실용적인 각도에서 출발한 것이었다. 예컨대 리훙장이 1887년에 쓴 『서학계몽西學啓蒙』의 서문에서는 "서양의 학문은 격치를 우선으로 한다泰西之學, 格致爲先"고 말했다. 즉 서양의 학문은 '격치지학格致之學'을 중심으로 한 학술 유형이라고 본 것이다.[27] 량치차오는 당시 사람들의 인식을 다음과 같이 해석했다. "'서학'이라는 이름은 사실 예수회 선교사들이 와서 만들었다. 그때 말한 서학은 천문을 관측하고 지도를 그리는 것 외에 가장 중요한 것은 바로 대포를 제조하는 것이었다."[28] 이러한 의견들은 특정 시기 서학에 대한 중국인의 인식을 대표하는 것으로, 그 목적은 어떻게 강한 군대를 만들어 서양의 모욕을 당하지 않을까에 있었다.

근대 중국사상사에서 캉유웨이의 사상은 중서를 절충하면서 '신학문'의 전범을 창조했다고 할 수 있다. 서학에 대한 그의 인식은 양무파의 '실학' 범주를 초월했다. 서양의 정치와 풍속은 그 자체의 근본이 있다고 긍정했으며, '윤리도덕'과 '인심풍속'에 있어서 중국과 서양은 근본적으로 결코 다르지 않다고 보았다. 캉유웨이는 이러한 관점에 기초하여 중국과 서양을 관통하고 종합하는 문화관과 역사관을 제시했는데, 『대동서大同書』와 『실리공법전서實理公法全書』 등의 저서에 어느 정도 반영되어 있다. "캉유웨이는 전

23 王國維, 「沈乙庵先生七十壽序」, 『王國維遺書』 第4冊, 『觀林堂集』 卷23, 北京 : 中華書局, 1999, pp.25~26.
24 王先明, 『近代新學 ─ 中國傳統學術文化的嬗變與重構』, 北京 : 商務印書館, 2000, pp.66~76.
25 梁啓超, 『淸代學術槪論』, 朱維錚 校注, 『梁啓超論淸學史二種』, 上海 : 復旦大學出版社, 1985, p.80.
26 위의 책.
27 서학을 격치의 학문으로 인식하고 '기물을 제조하고 형상을 숭상함[製器尙象]'을 주요한 내용으로 하는 학문으로 보았다. 그렇다면 그것은 필연적으로 전통의 경세치용(經世致用)의 학문과 호응해 전환을 불러일으킬 성질의 것이었으니, 그 결과 새로운 학문인 실학(實學)으로 변한 셈이다. 근대의 공예미술 운동(art and craft movement)은 곧 이러한 기초 위에서 발전한 것이다.
28 梁啓超, 「淸代學術槪論」, 朱維錚 校注, 『梁啓超論淸學史二種』, 上海 : 復旦大學出版社, 1985, p.120.

통적인 금문공양학今文公羊學의 삼통설三統
說과 삼세설三世說[29] 내외관內外觀을 재해석
하면서 전통시대에서 근대에 이르는 역사
적 전환을 이론화했고, 이는 서학을 중국
학술화 하는 과정일 뿐만 아니라 동시에
전통 중국학술을 근대화(구학에서 신학으로
전환)시키는 과정이었다. 이 과정의 완성
은 곧 캉유웨이가 '신학' 체계를 기본적으
로 완성시킨 것으로 나타났다."[30] 캉유웨
이와 량치차오가 창도한 신학은 시대의
학풍을 전환시켰고, 신학의 유행은 장차
다가올 신문화운동에 기초를 놓았다.

1-20 1872년, '외국을 배워 외국을 제압하기' 정책의 일환으로 청 정부는 30명의 아동을 미국에 유학생으로 파견했다. 이는 근대 시기 국비 유학생 파견의 시초로 중국 유학 교육의 이정표라 불린다.

3. '물질구국'과 근대미술의 시작

'자강'을 구호로 하고 '물질구국'을 목적으로 한 양무운동은 군사제조업을 중심으로
위에서 아래로 전개되었으며, 자본주의 경제 국면을 만드는 동시에 객관적으로는 중국
근대문화의 탄생을 촉진시켰다. 양무운동 중에 일어난 상공업 제도학製圖學은 중국 근대
미술이 서양을 배운 한 가지 예로, 청대 말기 신식 미술교육에 영향을 미쳤다. 양무운동
은 또한 서양 박람회의 형식을 들여왔는데, 이는 중국 근대미술의 환경을 형성하는 데
일정한 공헌을 했다.

29　[역주] 삼통설(三統說)은 서한 동중서(董仲舒)가 제시한 역사 순환론이다. 하(夏), 상(商), 주(周) 세 왕조를
　　참고하여, 하나의 왕조는 한해의 시작, 복장의 색채, 마차와 의장의 색채 등을 흑색, 백색, 적색 가운데 하나로
　　정하여 체계화하고 이어지는 왕조는 다른 체계를 순환적으로 선택해야 한다는 것이다. 삼세설(三世說)은
　　난세(亂世), 승평세(昇平世), 태평세(太平世) 순으로 세상이 변천한다는 역사학설이다. 이 학설은 고대부터
　　있었지만, 캉유웨이는 이를 체계화시켜 사회유신의 이론적 기초로 삼았다.
30　王先明,『近代新學』, 北京 : 商務印書館, 2000, p.165.

'물질구국'

두 차례의 아편전쟁에서 참패한 후, 청 조정에서는 일부 '선각자'들이 각성하기 시작했으며, "해외에서 방법을 가져오자取法於外洋"고 결정하여 서양의 '선진'을 배우고 '물질구국'을 실현하려고 했다. 이로부터 '자강自強'이란 어휘는 황제에게 올리는 주장奏章과 황제가 내리는 조서詔書는 물론 사대부의 문장 중에서도 자주 나타났다. 이는 상층 통치계급이 이미 위기감을 갖게 되었으며 새로운 정책을 제정하여 전에 없는 변국에 대응할 필요를 느꼈음을 보여준다. 청 정부는 태평천국의 봉기를 진압한 후 짧은 휴식기를 가졌는데, 이 기간 동안 '자강'을 구호로 하는 개혁운동이 서막을 올렸다.

1862년에 리훙장은 쩡궈판曾國藩에게 보내는 편지에서 "중국의 군사 병기는 서양보다 크게 뒤떨어져 부끄러운데, 매일 장병들에게 마음을 비우고 굴욕을 참으라고 훈계합니다. 서양인으로부터 한두 가지 비법을 배울 수 있다면 다소 도움이 되리라 봅니다"라고 했다. 1874년 일본이 타이완을 침략하자 중국의 조야는 다시 한 번 국가적 위기를 느꼈다. 조정에서 양무운동을 주재하고 있던 이쑤奕訴와 원샹文祥 등은 "군사훈련, 병기 개조, 군함건조, 군량준비, 인재등용, 지속운영" 등 여섯 가지 방법을 상주했다. 쩡궈판,

리훙장, 딩르창丁日昌 등은 지지를 표명하고 '변법'을 주장하면서 다음과 같이 주장했다. "중국이 자강하고자 한다면 외국의 성능 좋은 기기를 배우는 것보다 좋은 게 없다. 외국의 성능 좋은 기기를 배우려면 기기를 제작하는 도구를 찾아야 하는데, 그들의 방법을 배우되 그 사람을 오롯이 쓸 필요는 없다. 기기를 제작하는 도구와 기기를 제작하는 사람을 찾고자 한다면 응당 따로 전문 과科를 설치하여 인재를 뽑아야 한다中國欲自強, 則莫如學習外國利器; 欲學習外國利器, 則莫如覓制器之器, 師其法而不必盡用其人; 欲覓制器之器與制器之人, 則當專設一科取士."[31] 이들은 사업을 대규모로 일으키고 공업을 발전시키고, '양학국洋學局을 설립'하고, 자연과학과 공업기술 인재를 육성해야 한다고 극력 주장했다. 이렇게 하여 '자강'과 '물질구국'을 목적으로 하는 양무운동이 위에서부터 아래로 전개되었다.

1-21 양무운동의 중요한 지도자 가운데 한 명이었던 리훙장

31　寶鋆 等纂, 『籌辦夷務始末』第25卷, 民國故宮博物院 影印本(同治年間), p.10.

1-22 장난(江南) 기기제조총국은 근대 중국 공업화의 출발점이자 초기 기물 방면 현대화의 시초이기도 하다. 왼쪽은 장난 기기제조총국에서 만든 대포. 가운데는 장난 기기제조총국의 대포 공장. 오른쪽은 근대 과학자 쉬서우[徐壽]・리산란[李善蘭]・화헝팡[華衡芳]이 장난 기기제조총국 번역처에서 함께 찍은 사진.

제2차 아편전쟁 이후 청 정부가 남양南洋과 북양北洋 통상대신을 임명하자 상하이와 톈진은 양무운동을 전개하는 중요한 기지가 되었다. 양무운동의 핵심은 "하루 빨리 자강하여, 군사체제를 혁신하고, 군량과 병기를 확보한다及早自强, 變易兵制, 講求軍實"[32]는 것으로 주로 군사 제조업을 중심으로 전개되기 시작했다. 태평천국을 진압하기 전 각지에는 이미 군계소軍械所와 양포국洋炮局 등의 기구가 설립되었지만 규모는 크지 않았다. 1865년이 되어서야 쩡궈판의 지지를 받아 리훙장이 상하이에 첫 번째 관립 군수공장인 장난 기기제조총국江南機器製造總局을 세웠다. 1866년 쭤쭝탕左宗棠이 푸저우에 마미 조선창을 설립했고, 충허우崇厚는 1867년에 톈진 기기국天津機器局을 세웠다. 1870년대부터 전국의 십여 개 성省 단위 행정구역에서 기기국 또는 제조국 등 군수기업이 연이어 설립되었고, 이와 짝을 이루어 '부를 통해 강함을 추구한다寓强于富'는 데 뜻을 둔 상하이 초상국上海招商局(1872) 등이 분분히 세워졌다. 십여 년 동안 채광, 야금, 방직, 운수 등의 사업도 비교적 크게 발전하여 상당한 규모의 근대적 공업생산이 이루어졌다. 이들은 모두 리훙장이 말한 바와 같이 "국산품으로 서양 제품을 상대하고, 중국 상인의 이권을 힘써 보호한다以土産敵洋貨, 力保中國商民自有之利權"[33]는 데 목표를 두고 있었으니, 이는 자강과 부국으로 '물질구국'을 실현하고자 한 양무 관원들의 염원을 잘 표현하고 있다.

객관적으로 볼 때 위로부터 아래로의 양무운동은 중국 자본주의의 맹아를 싹틔운 것이며, 또 중국 최초의 무산계급을 만들었다. 양무운동은 자본주의 경제의 새로운 국면을 개척함과 동시에 중국 근대문화의 탄생을 촉진시켰다. 중국 근・현대에 서양미술의 수입의 시작은 양무운동이 공업 제도학製圖學을 중시한 데로 거슬러 올라갈 수 있다.

32　李鴻章, 『李文忠公朋僚函稿』卷5, 吳汝綸 編, 光緒 31年 刻本, pp.19~20.
33　吳汝綸 編, 『李文忠公奏稿』卷77, 光緒 31年 刻本, p.38.

도학圖學과 도화수공과圖畵手工科

청대 말기 양무운동이 전개되기 전에 각지에서 '신학新學'이 점차적으로 일어났는데, 메드허스트Walter Henry Medhurst(1796~1857)와 와일리Alexander Wylie(1815~1887) 등이 상하이에 개설한 묵해서관墨海書館과 프라이어John Fryer(1839~1928)가 창설한 상하이 격치서원格致書院 등이 유명했다. 여기에서 서양 학술저작을 번역하고 '격치의 이치'를 전수하여 서양의 학술지식을 중국 사회에 널리 전파하고 초기의 과학기술 인재를 육성했다. 양무파의 쩡궈판과 리훙장은 장난 기기제조총국을 창설한 후, 총국 안에 번역관을 설립하여 인재를 모았는데, 여기 모인 이들 중에는 쉬서우徐壽와 쉬젠인徐建寅 부자, 리산란李善蘭, 화형팡華蘅芳 등 저명한 과학자들도 들어 있었다.

당시 번역된 학술저작에는 다량의 그림이 들어있었는데, 특히 기계제작도와 같은 설명도가 많았다. 기계설계와 제조를 주관하는 쉬서우와 쉬젠인 부자는 뛰어난 도회 기술을 터득했다. 1879년에 쉬젠인은 리훙장의 추천으로 독일 주재 참찬參贊 명의로 견학을 떠났는데, 방문한 곳에는 활자 제작소(납활자 주조 고찰), 인쇄판 제작소(석판인쇄기술 고찰), 인쇄소(감광 유리판과 컬러 석판인쇄법 고찰), 석판 제작소(석판 에칭 고찰), 베를린 도로철도국(도로 규정과 도면 고찰), 슈테틴Stettin의 불칸Vulcan 조선소(열차 도면, 쾌속정 도면, 굴착선 도면, 운반차 도면, 철갑선 목갑판 도면 고찰) 등이 포함되었다. 쉬젠인은 베를린에서 일찍이 선반 보링 절삭 기술을 직접 손으로 그려가면서 설명했는데, 이러한 서양의 도면기술은 당시 중국의 일반 기술자들의 기본적인 능력이 되었다. 양무파의 제조국에서는 점차 두 가지 매우 중요한 연구 분야가 형성되었다. 즉, 도학圖學과 공예학工藝學으로, 그 관련 범위가 무척 넓었다. 예컨대 '행군측회行軍測繪'(군사 이동경로 측량)는 도학에 들어가며, '탈영기관脫影奇觀'(촬영술), '색상류진色相留眞'(사진 현상 및 인화 기술), '조상략법照像略法'(사진술) 등은 공예학에 들어갔다.[34] 쩡궈판은 장난 기기제조총국에 번역관을 설립할 때 다음과 같이 말했다. "서양인이 기계를 만드는 것은 수학에서 나왔으며, 그중 어려운 부분은 모두 도면으로 표현했다."[35] 리훙장이 장난 기기제조총국을 주관하던 초기에 와일리, 프라이어, 매고원Daniel Jerome Magowan 등 서양 선교사를 초빙하여 『기기발인汽機

1-23 베를린 견학 기간에 쉬젠인이 그린 기계원리도.

34　姚名達, 『中國目錄學史』, 上海 : 商務印書館, 1932. 여기서는 上海人民出版社, 2006(重排版), p.332에 따름.
35　曾國藩, 『曾文正公奏稿』 卷2, 北京 : 中華書局, 1985, p.9.

發軔』, 『서양 채탄 도설泰西採煤圖說』 등 도설과 도해의 방식으로 시공방안과 작업과정을 소개하는 저작을 번역했다. 상공업의 수요에 따른 이와 같은 실용 도학으로부터 중국 근대미술은 서양을 배우기 시작했다고 할 수 있다.

캉유웨이는 미술의 중요성 및 미술과 상공업의 관계에 관해서 가장 먼저 해석했는데, 사실에 있어서는 일종의 오독이라 할 수 있다.

> 회화의 학문은 여러 학문의 근본이다. 중국인은 이를 쓸모없다고 생각하지만 모든 상공업의 물품과 문명의 도구가 그림을 통해서 구체적으로 드러나게 됨을 모르기 때문이다. 상공업의 물품은 실제 이익이 머무는 자리요, 문명의 도구는 관념이 움직이는 자리이다. 만약 그림이 정교하지 않으면 제조품이 졸렬하여 팔리기 어렵고 이윤을 얻을 수 없는 것이다. 문명의 도구 역시 나라를 세우는 데 함께 다투어 써야 하니 여러 나라가 경쟁하는 시대에 거칠어서는 안 될 것이다. 그러므로 회화의 학문은 치밀하지 않으면 안 된다[繪畫之學, 爲各學之本, 中國人視 爲無用, 豈知一切工商之品, 文明之具, 皆賴畫以發明之. 夫工商之品, 實利之用資也; 文明之具, 虛聲之所動也. 若畫不精, 則工品拙劣, 難于銷流, 而理財無從治矣. 文明之具亦立國所同競, 而不 可以質野立于新世互爭之時者也. 故畫學不可不至精也].[36]

여기에서 캉유웨이는 사실 제도製圖기술과 순수예술을 혼동하고 있다. 물론 서양 예술사를 보면, 제도학에 필요한 투영기하학과 투시원리는 동시에 예술대학 교육과정에 기초 과목의 하나로 들어가 있었다. 그러나 제도기술과 순수미술은 전공이 분명 다르다. 캉유웨이가 실업으로 나라를 구하는 목표를 가지고 회화를 기능적으로 이해한 것은 이를 현대의 상품설계도와 유사하다고 본 것이다. 그는 『유럽 11개국 여행기歐洲十一國遊記』(1904) 가운데 「이탈리아 여행기意大利遊記」에서 자신의 관점을 한 걸음 더 밀고 나가 다음과 같이 서술했다. "우리나라의 화학畫學은 거칠고 수준이 낮아 여기에 크게 못 미친다. 이 일 역시 응당 개혁해야 할 것이다. 문명과 관련될 뿐만 아니라 상공업도 그림과 깊이 관련되므로 응당 유학생을 이탈리아에 파견하여 배우게 해야 할 것이다." 이러한 오독은 당시에 광범위하게 퍼져 있는 관념을 대표한다. 리수퉁李叔同이 일본에 유학가기 전에 표명한 견해도 이와 유사하다.

36 康有爲, 「物質救國論」, 上海廣智書局, 광서 32년(1906)판, 인용문은 『康有爲全集』 第8集, 北京 : 中國人民大學 出版社, 2007, pp.93~94 참조.

1-24 1903년 설립된 북양 공예학당(北洋工藝學堂)의 수업 광경.

1-25 리루이칭[李瑞淸] 초상. 리루이칭은 중국 근·현대 교육의 기초를 놓은 개척자이자 현대적 미술교육의 선구자다. 량장 우급사범학당(兩江優級師範學堂)의 교장을 역임한 바 있다.

사람들이 항용 하는 말에 언어의 발달은 사회의 발달과 관련된다고 한다. 지금 그 말을 바꾸어보겠다. 도화(圖畵)의 발달은 사회의 발달과 관계가 있으니 결코 무시하지 말아야 할 것이다. (…중략…) 전문적인 기능을 두고 말하자면, 도화는 미술과 공학의 근원이다. 나의 말에 의문이 든다면 1851년 유럽에서의 예를 들어보겠다. 서양의 경우를 보면 1851년에 영국에서 박람회를 개최했는데 영국의 공예품은 수준이 낮았다. 그 원인을 살펴보니 예전의 방법을 고수하고 있었기 때문이었다. 사람들이 경악하여 스스로 반성하고 도화(圖畵)를 국민교육의 필수과목으로 정했다. 몇 년 지나지 않아 영국의 제조품은 외관이 아름다워 전 유럽을 진동시켰다. 또 프랑스는 만국박람회 이래 재력과 시간과 노력을 아끼지 않고 도화의 발전을 도모하여 도화 교육의 감독관을 설치하면서 도화를 장려했다. 이리하여 프랑스는 세계 제일의 미술의 나라가 되었다. 그 밖에 미국이나 일본도 모두 프랑스를 본으로 삼더니 미술과 공예가 날로 발전했다[人有恒言曰 : 言語之發達, 與社會之發達相關係. 今請亦其說曰 : 圖畵之發達, 與社會之發達相關係, 蔑不可也 (…中略…) 若以專門技能言之, 圖畵者美術工藝之源本. 脫疑吾言, 曷鑒泰西一千八百五十一年, 英國設博覽會, 而英産工藝品居劣等. 揆厥由來, 則以竺守舊法故. 爰憬然自省, 定圖畵爲國民敎育必修科. 不數稔, 而英國製造品外觀優美, 依然震撼全歐. 又若法國, 自萬國大博覽會以來, 不惜財力時間勞力, 以謀圖畵之進步, 置圖畵敎育視學官, 以獎勵圖畵. 而法國遂爲世界大美術國. 其他若美若日本, 僉模範法國, 其美術工藝, 亦日益進步].[37]

이 대목에서 중요한 것은 20세기 초 중국인들이 사회발전의 각도에서 도화의 의의와 지위를 이해했다는 점이다. 이러한 관념이 보편적으로 형성되어 도화와 상공업이 밀접한 관계를 가지고 있기 때문에 만약 '자강'과 '부국'과 '사회발전'을 실현하고자 한다면 "도화를 국민교육 필수과목으로 정하여" '미술과 공예' 인재를 배양해야 한다고 여기게 되었다. 이러한 관념에는 전문 미술교육이 포함되어 있을 뿐만 아니라, 전 국민에 대한 미술교육의 의미도

37 李叔同, 『圖畵修得法』(1905), 中國佛敎圖書文物館 編, 『弘一法師』, 北京 : 文物出版社, 1984, p.66.

들어가 있었다. 이처럼 도학은 양무운동 중에 흥기했으며 청대 말기 예술교육에 직접적으로 영향을 미쳤다.

근대 중국인이 이해한 미술과 미술교육은 '상공업'의 실천과 아주 밀접하며, 일본의 영향을 상당히 많이 받았다. 일본에서 '미술美術'이란 어휘의 초기 함의는 일본 전통의 수묵화가 포함되지 않는 주로 서양화를 가리켰으며, 특히 "소묘, 유화, 판화, 사생화, 기계제도를 가리켰고, 심지어 의학상의 인체 생리해부도 및 병기와 선박 제조의 단면도 또는 구조도까지 가리켰다."[38] 이러한 인식을 일본에 갔던 유학생이 중국에 전해 장기간에 걸쳐 중국 지식인의 '미술' 개념 이해에 영향을 주었다.

근대 미술교육과 박람회

도화 교육은 양무파가 개설한 학교에서 시행되었다. 1866년(동치 5) 12월 쭤쭝탕左宗棠이 푸저우福州에 개설한 마미 선정학당(원래는 구시당예국求是堂藝局)에서는 공업제도工業製圖를 필수과목으로 택했다. 이듬해에 회사원繪事院을 설치하고, "그림을 아는 총명한 청소년을 선택하여 가르치는데, 먼저 선도船圖를 가르치고 다음으로 기기도機器圖를 가르친다"고 했으며, 전문적으로 제도 인력을 육성했다. 그 과목에는 산술, 평면기하, 화법기하畫法幾何, 회화, '150마력 기선 설계도 제작' 등이 포함되었다. 양무파가 설립한 각종 학당에는 거의 모두 도화 과목이 개설되었다. 1904년(광서 29) 1월 3일 신식 학제가 반포된 후 이는 전국적으로 실행되어 중학교와 소학교 교육에 관철되었다. 그 목적은 국가에 소용되는 제도 인원을 대거 육성하는 것이었다.[39] 중학교와 소학교에 개설된 과정의 주요한 내용은 단형화법單形畵法, 간이형체화법簡易形體畵法, 간이세공簡易細工, 기하화법幾何畵法 등이다. 「주정 초급 사범학당 장정奏定初級師範學堂章程」에서는 회화 교육에 대해 다음과 같이 규정하고 있다. "먼저 실물 모형이나 도보圖譜를 보고 자재화自在畵[40]를 그리도록 가르쳐 구도와 배치를 연습시키며, 더불어 용기화用器畵의 개요를 해설하여 이후에 지도와 기계를 그릴 수 있게 하며, 각종 실업의 기초를 추구한다."[41] 도화

38 陳振濂, 『近代中日繪畫交流史比較硏究』, 合肥 : 安徽美術出版社, 2000, pp.62~69.
39 畢乃德(Knight Biggerstaff), 「中國近代最早官辦學堂」(1961), 金林祥 主編, 『中國敎育制度通史』 卷6, 濟南 : 山東敎育出版社, 2000에 수록.
40 [역주] 자재화(自在畵)는 자나 컴퍼스, 분도기나 운형자 등 도구를 쓰지 않고 자유롭게 그리는 그림을 말한다. 이와 상대되는 말로 기구를 사용하여 그리는 그림을 용기화(用器畵)라고 한다.
41 張之洞, 「奏定學堂章程」, 『中國近代史料叢刊』, 臺北 : 文海出版社, 1968, p.19.

1-26 1910년, '실업을 진흥시키고 백성들의 지혜를 깨우친다'는 목표를 둔 남양 권업회가 난징에서 개최되었다. 그림은 박람회 포스터다.

수공圖畵手工 교육은 전 사회에 신식 교육의 연결망을 형성했으며, 수공제작과 기계제조에서 유래한 제도법은 새로운 조형의식과 미술관념을 보급하는 데 중요한 수단과 방법이 되었다.

1905년 청 정부는 위안스카이袁世凱와 장즈퉁의 건의에 따라 과거제를 폐지했으며 전국에서 전면적으로 신식 교육이 실시되었다. 미술에서도 신식 교육이 시작되어 일본 도쿄 고등사범학교의 학제를 모방하여 1906년 난징의 량장 우급사범학당兩江優級師範學堂에 도화수공과圖畵手工科를 설립했다. 이 학교의 1학년은 예과로 운영했고 2학년과 3학년은 도안과 수공을 위주로 가르쳤는데 일본인을 도화 교사로 초빙했다.[42] 중국 근대 신식 미술교육은 초기에 도안과 수공제작을 출발점으로 삼았으니 이는 분명 양무운동의 실용관념과 일맥상통한다.

양무운동은 중국 근대의 미술교육을 성장시켰을 뿐만 아니라 서양의 박람회와 공모전 등의 형식을 들여와 중국 근대미술의 환경을 형성하는 데 상당한 공헌을 했다. 박람회는 근대 공업이 발달한 이후에 나타난 산물로, 그 의의는 각종 물산을 수집하여 특정한 장소에 진열하고 주최자가 우열을 심사하여 장려함으로써 실업을 진흥시키고 부강한 나라를 만드는 데 목적이 있었다. 파리 박람회가 1798년에 개최되었고, 이후 유럽 국가들이 연이어 비엔나, 바르샤바, 리스본, 로마, 런던 등 대도시에서 박람회를 열어 자국 내의 상공업을 진흥했다. 1851년에 런던에서 제1회 만국박람회를 연 이후부터는 국제성을 띠게 되었다. 초기의 베니스 비엔날레도 이러한 활동의 산물이었다. 1877년 일본은 국내 권업박람회勸業博覽會를 개최한 후 도쿄 대권업박람회大勸業博覽會와 같은 국제적인 전시회도 열었다. 일본의 영향을 받아 중국도 박람회의 중요성을 인식하게 되었다. 예컨대 1909년의 우한 장진회武漢獎進會와 즈리 전람회直隸展覽會, 1910년의 경사 출품회京師出品會와 남양 권업회南洋勸業會, 그리고

42 관련 연구 성과는 畢乃德(Knight Biggerstaff), 「中國近代最早官辦學堂」(1961), 金林祥 主編, 『中國敎育制度通史』 卷6, 濟南 : 山東敎育出版社, 2000 참조. 그 밖에 黃冬富, 「淸末兩江優級師範學堂的圖畵手工師資養成敎育」, 臺灣 『美育』 第133期, 2003.5에도 보인다.

1928년의 상하이 국화전람회國貨展覽會, 1929년의 시후 박람회西湖博覽會 등이 있었다. 각 박람회장에서는 모두 미술관을 만들었는데 이 역시 다른 나라 박람회의 일반적인 방식을 모방한 것이다. 중국의 예술품도 여러 차례 외국 박람회에 참가했다. 예컨대 1914년 4월 중화민국 교육부에서 거행한 전국아동예술박람회는 회화, 서예, 자수, 편직, 완구 등이 포함되었으며, 전람회를 마친 후 이들 작품에서 104종 125건의 작품을 뽑아 파나마 태평양 만국박람회에 내보냈다.

1910년에는 국가에서 주최한 제1회 전국박람회인 남양 권업회가 난징에서 열렸다. 박람회장에는 미술관이 별도로 설치되어 중국화, 서예, 금석金石 공예, 자수 등이 진열되었다. 교육관에는 난징 량장 우급사범학당의 선생과 학생들이 제작한 서양화가 진열되었는데, 여기에는 유화, 소묘, 수채화 등이 포함되었다. 이러한 경연 성격의 박람회는 몇 년 후 순수한 미술전람회로 발전했다. 1919년 1월 1일부터 14일까지, 옌원량顔文樑 등이 쑤저우蘇州에서 "화술畫術을 제창하고 서로 격려하며 관람만 하고 평론은 하지 않는다"는 종지로 공모전畫賽會을 개최했다. 공모전 명목으로 전람회를 연 셈인데, 각지 화가의 작품 100여 점이 전시되었다. 공모전은 20년 동안 꾸준히 거행되었으며 중일전쟁이 발발하면서 중단되었다. 이는 중국의 가장 이른 전국 규모의 정기 미술전람회로 당시에 광범위한 영향을 끼쳤다.[43] 이후 현대적인 형태의 미술전람회가 점차로 생겨나 경쟁과 실용의 관념에서 벗어났으며, 미술 교류와 전파, 그리고 미술교육의 중요한 방식과 매개가 되었다.

각종 유형의 박람회, 공모전, 미술교류와 교육 등은 중국 근대미술의 발전을 위한 기본적인 사회 환경을 이루었다.

43 顔文樑은 「十年回顧」에서 다음과 같이 지적했다. "쑤저우에서 거행되는 공모전은 일찍이 민국 8년(1919) 중국인이 아직 예술에 주의하지 않던 시기에 사회적으로도 예술교육[美育]의 관념이 아주 낮을 때 시작되었는데, (…중략…) 제1회 공모전이 거행된 이후 매년 설날에 한 번 개최하기로 의결했고, 지금까지 14년을 거쳐 오면서 중단된 적이 없었다. (…중략…) 전시회에 참가한 인원수는 매일 평균 오백 명으로 (…중략…) 참관자는 모두 오십여 만 명이었다."(『藝浪』 第8期, 1932.12.1, p.2)

'서양화 동점西洋畵東漸'과 근대도시 통속미술의 흥성

서양화의 중국 전래는 비교적 긴 역사를 가지고 있지만, 아편전쟁 이후가 되어서야 중국인들은 부득불 전통적 관념을 바꾸어 서양의 회화를 점차 받아들이게 되었다. 이는 문화이식과 피동적 선택의 결과다. '난징 조약'이 체결된 뒤 중국은 어쩔 수 없이 상하이와 광저우 등 무역항을 개방했고 전통적인 성읍城邑과는 다른 성격의 근대적 도시와 그로부터 파생된 도시문화가 형성되기 시작했다. 근대도시문화 가운데 대중 계층에 부응하는 통속적 미술이 독특한 지위를 차지하고 있었다. 여기에는 중국과 서양의 요소들이 착종되어 있으며, 시민의 문화적 취미가 반영되어 있고, 이식형 문화의 전형적 특징들이 체현되어 있다.

1. 이른 시기, 서양화의 자연스런 유입

여기서 이른바 '이른 시기早期'라 함은 18 · 19세기로부터 '5 · 4' 전까지의 기간을 가리킨다. 이 동안 중국으로의 서양화 전파는 상대적으로 독립성을 띠고 있었다.

전체적으로 봤을 때, 서양화의 중국 전파는 주로 네 경로를 통해서다. ① 선교사를 통한 전파, ② 각 무역항에서의 외소화外銷畵[1]의 흥성, ③ 중국에 들어온 예술애호가와

직업 화가들에 의한 전파, ④ 유학생과 외국인 교사들에 의한 소개. 서양화가 앞의 세 경로를 통해 들어온 뒤 중국에서 나타난 초보적 형태가 바로 본 절에서 말하는 '이른 시기의 서양화'다. '5·4' 이후의 서양화는 서양미술에 대한 자각적 선택의 결과로서 이에 주도적 역할을 한 것은 1920년대 이후 유럽·미국·일본에서 공부한 국비 및 자비 유학생들이다. 이들이 상술한 네 번째 경로에 해당하며, 여기에 당시 관립 학교에서 초빙했던 외국인 화가들도 가세했다. '5·4' 이후의 서양화와는 달리 이른 시기의 서양화는 성질상 자연적으로 유입된 것이고 규모면에서 상대적으로 적었으며 영향력과 그 수준면에서도 비교적 제한적이었다.

1-27 선교사는 서양화가 중국에 들어온 주요 경로 가운데 하나였다. 그림은 1610년 마누엘 페레이라(Manuel Pereira, 중국명 游文輝)가 그린 마테오 리치의 초상화.

서양화의 동방 전파의 초기 경로

예수회 선교사 마테오 리치Matteo Ricci, 중국명 利瑪竇(1552~1610)는 1582년(명 만력 10)에 중국에 들어와 갖은 고생 끝에 근 20년이 지나서야 지니고 온 예물을 황제에게 바칠 수 있었다. 그 가운데에는 "〈시화천주도상時畫天主圖像〉 한 폭, 〈고화천주모도상古畫天主母圖像〉 한 폭, 〈시화천주성모상時畫天主聖母像〉 한 폭"이 포함되어 있었다.[2] 유럽 제왕의 복식과 궁전에 대해 알고자 한 황제의 희망을 충족시키기 위해 마테오 리치는 간단한 설명을 기술하면서 그림 한 폭을 곁들였다. 뒤에 가서 황제는 선교사들이 베이징 등지에 교회를 세우는 것을 윤허했다. 교회의 성상과 성화는 상당한 감화력을 가지고 있었는데, 그것은 종교적 함의를 풍부하게 지닌 동시에 중국예술과는 표현방법 및 취향 면에서 크게 다르기도 했다. 고기원顧起元은 일찍이 서양화의 기법에 대한 놀라움을 이렇게 표현한 바 있다. "그려진 천주는 한 어린아이였는데, 하늘의 어머니라고 불리는 부인이 안고 있었다. 동판으로 액자를 했고 오색을 칠해 넣었는데 그 모습이 마치 살아있는 것 같았다. 몸과 팔과 손이 액자 위로 분명히 도드라져 있었고, 얼굴의 솟아나고 들어간 데는 바로 바라보

1 [역주] 외국인들에게 팔기 위해 광지우[廣州] 등 개항장에서 그려진 그림을 가리킨다. 중국의 경물과 풍습 등을 그렸으며, 중국인 화공들이 서양화법을 익혀 분업을 통해 제작했다.
2 楊廷筠 撰, 『熙朝崇正集』卷2, 崇禎 14年 刻本. E. McCall, "Early Jesuit Art in the Far East", 제4장 "In China and Macao Before 1635", *Artibus Asiae*, 1948(11), pp.47~48.

1-28 1723년 카스틸리오네(낭세녕)가 그린 〈숭헌영지도(嵩獻英芝圖)〉

았을 때 산 사람과 다르지 않았다所畫天主乃一小兒, 一婦人 抱之, 曰天母. 畵以銅版爲幀, 以塗五彩于上, 其貌如生. 身與臂手, 儼然隱 起幀上, 臉上之凹凸處, 正視與生人不殊."[3]

마테오 리치가 중국에서의 예수회 선교활동에 드 넓은 가능성을 열어젖히는 데 있어 그가 가지고 온 미술작품은 중요한 작용을 했다. 도상을 통해 중국의 황제가 서양과 그들의 종교를 이해하도록 했고 이로 써 황제는 선교사들이 베이징 등에 교회를 세우는 것 을 윤허했기 때문이다. 미술작품이 갖는 이러한 감화 작용과 선전 작용은 민간에서도 마찬가지로 드러났 다. 마테오 리치는 성상을 둔 자오칭肇慶 성당의 정황 을 이렇게 기술한 바 있다.

사람들이 신부를 방문할 때면, 관원이나 여타 학위를 가 진 이들이건 일반 백성이나 저 우상을 신봉하는 이들이건, 모두들 제대 위 그림 속의 성모상을 향해 경건한 예를 올렸 다. 이들은 습관적으로 허리를 굽히고 무릎을 꿇어 땅에 머 리를 조아렸다. 이렇게 할 때 일종의 진정한 종교적 정서의 분위기가 있었다. 그들은 시종 이 그림의 정밀함과 아름다움에 대한 부러움을 표하길 그치지 않았다. 그 색채와 자연스러운 윤곽이며 살아 움직일 것 같은 인물의 자태에 대해서 말이다.[4]

유럽 출신의 선교사들은 갈수록 선교활동에서 도상이 갖는 중요성에 대해 의식하게 되었다. 특히 예수의 행적에 관한 회화를 통해 중국인들에게 보다 수월하게 그리스도 교의 교의를 설명해 주고 좀 더 쉽게 받아들여지게 할 수 있었다. 그래서 이들은 로마 의 교황에게 여러 차례 "기술자를 파견하는 것 이외에 다량의 서적과 성상을 보내줄 것"을 부탁했으며, 특히 동판화 삽도를 싣고 있는 서적을 요청했는데, 이런 것들이 "선 교에 크게 유익할 것"이기 때문이었다.[5] 미술작품이나 서적의 삽도 뿐 아니라 성모와

3　顧起元, 『客座贅語』 卷6, 光緒 30年 刻本.
4　利瑪竇・金尼閣, 『利瑪竇中國札記』, 北京 : 中華書局, 2001, p.168.
5　利瑪竇, 羅光 譯, 『利瑪竇全集』 卷4, 台灣 : 光啓出版社, 1986, p.521.

194　중국 현대미술의 길

예수의 성상, 동으로 만든 메달, 목제 십자가상 등과 같은 종교 물품은 모두 도상의 직관작용과 감화효과로 선교를 도왔다.

중국에서의 마테오 리치의 성공적 선교는 예수회 선교사들을 크게 고무했다. 그 뒤로 많은 선교사들이 중국에 가면서 대량의 예물과 그리스도교 예술품을 가지고 갔다. 강희 연간부터 여러 선교사들이 기술자 신분으로 궁정에서 일했는데, 그중 가장 두드러진 경우가 화가 쥬세페 카스틸리오네[Giuseppe Castiglione, 중국명 郎世寧](1688~1766)였다. 이들은 대개 중국에서 유화를 그렸지만 작품은 소수만이 전한다. 그중에는 카스틸리오네의 〈태사소사도太師少師圖〉와 〈혜현황비상惠賢皇妃像〉, 그리고 장 드니스 아티레[Jean Denis Attiret, 중국명 王致誠](1702~1768), 요제프 판지[Joseph Panzi, 중국명 潘廷璋](1733~1812), 인가체 시첼바르트 [Ingace Sichelbarth, 중국명 艾啓蒙](1708~1780)가 그린 진촨金川 평정에 공을 세운 15인의 초상 등이 전한다.[6]

명대 말엽에 선교사들이 소개한 서양화는 당시에 결코 중국 주류 문화계의 관심을 불러일으키지는 못했다. 강희·건륭의 태평성세가 되어서야 일부 선교사가 특별한 재능으로 청나라 조정을 받들게 되었는데, 카스틸리오네가 대표하는 새로운 풍의 회화가 중국과 서양의 화법을 섞어 사용하면서 "유럽의 회화는 별도로 전수되는 법을 갖고 있다"(「사준도제발(四駿圖題跋)」)라는 건륭제의 칭찬을 받게 되었고, 현지의 전통과는 구별되는 서양화의 형식이 수용되었다. 선교사 화가들은 중국 공필화工筆畵[7]의 선법과 채색법, 서양회화의 투시법과 조형법 그리고 약간의 명암기법을 결합하였는데, 이는 청대 말기의 중서융합 경향에 어느 정도 영향을 주었다. 캉유웨이는 중서의 융합을 앞장서 이끌면서 "낭세녕[카스틸리오네]은 결국 서양 법식을 배운 사람인데, 훗날 중국과 서양의 것을 합하여 대가가 될 이가 나와야 할 것이다. 일본에서는 이미 힘써 이를 추구하고 있는데, 당연히 낭세녕을 조종으

1-29 아티레(왕치성)의 〈십준마도책(十駿馬圖冊)〉

6 2001년 본 연구팀의 성원인 리차오[李超]와 가오톈민[高天民]이 독일의 국립민속박물관에서 이 15폭의 작품을 고찰한 바 있다.

7 [역주] 화공들에 의해 형사(形似)에 치중하여 그려진 매우 기교적이고 장식적인 그림을 가리킨다. 수묵화를 주로 가리키는 남종화와 대비되는 북종화 계열에 속하며, 치밀하게 공을 들여 정교하게 그리기 때문에 공필화라고 하며, 공치화(工緻畵)라고도 한다.

로 삼고 있다"[8]라고 했다. 이는 분명 중서회화의 융합에 있어서의 카스틸리오네의 역할과 영향을 지나치게 높게 평가한 것인데, 이로부터 또한 살필 수 있는 바는 중서융합의 큰 흐름에서 봤을 때 캉유웨이에게는 늘 예술 본체의 층위에 대한 깊이 있는 사고가 결여되어 있었다는 점이다.

이밖에, 서양인들에게 팔기 위해 그려진 외소화 또한 이른 시기 중국 서양화의 중요한 구성 부분이었다. 근대 시기에는 각 무역항의 개방에 따라 상하이와 광저우 등 남방의 연해 도시에 간단한 서양회화 기술을 습득한 장인화가들이 등장했다. 이들은 외국인들에게 판매하는 저급의 상품을 생산했는데, 이것이 이른바 '외소화' 또는 '무역화'라고 하는 것으로, 여기에는 유화와 통초지通草紙에 그린 수채화[9]가 포함된다. 외소화의 출현은 중국에 대해 서양의 상인, 군인, 선원, 여행객이 갖고 있던 깊은 흥미에서 비롯된 것으로, 역사가들이 말하는바 서양에 의한 오리엔트의 '발견'과 관련 있다. 그들은 이런 그림을 구입해 친지들에게 선물함으로써 그와 같은 호기심을 충족시켜 주었다. 미술의 전파라는 견지에서 보면, 이는 당시 중국 연안의 항구도시들에 서양회화의 생존환경이 초보적으로 형성되어 있었다는 점을 보여준다.

일찍이 18세기 말에 영국 및 여타 유럽 나라의 화가들이 연이어 중국에 와서 도제를 받아 기예를 전수해 최초의 중국인 서양화 화공들을 양성했다. 광저우, 상하이, 홍콩, 마카오, 베이징 등지에서 적지 않은 중국인 화공들이 외소화 제작에 종사했다. 그 가운데 임고林呱(즉 관교창關喬昌) 등은 자신의 화실을 운영하면서 도제를 양성하고 작업을 공정별로 나누어 흐름에 따라 작업하는 방식을 도입해 작품을 완성했다. 이런 화실을 방문했던 라 볼레La Vollée라고 하는 프랑스인 여행객은 그에 관해 이렇게 묘사한 바 있다. "이 그림들은 예술적이라고 할 만한 것이 별반 없다. 순전히 각판 작업과 고도의 분업의 산물일 다름이다. 어떤 화공은 평생 초목만을 그리고 어떤 이는 인물만을 전문적으로 그린다. 또 어떤 이들은 손과

1-30 마테오 리치(리마두)의 〈야서평림(野墅平林)〉(병풍, 부분), 비단에 채색, 17세기 초기 작, 랴오닝성[遼寧省] 박물관 소장.

8 康有爲, 「萬木草堂藏畵目序」, 『中華美術報』, 1918.9.1.
9 [역주] 통초지란 중국의 남방 지역과 타이완에서 나는 통초(通草) 혹은 통탈목(通脫木)을 원료로 만든 종이로 서양인들은 'rice paper'라고 불렀다. 여기에 수채로 중국의 갖가지 생활상과 풍습을 그려 서양인에게 팔던 그림을 '통초화'라 불렀다. 소위 외소화의 한 종류다.

발만을 전담하기도 하고, 건물은 또 다른 화공이 책임을 맡는다. 이와 같이 화공마다 전문 영역이 있는데, 그러다보니 회화의 세밀한 부분에 있어서는 더더욱 공력을 보인다. 그렇지만 그들 누구도 독자적으로 작품 한 편을 완성하지는 못한다." 작품의 제재는 만상을 포괄하는데, "위로는 성대한 제사의식으로부터 아래로는 기기묘묘한 중생의 갖가지 행태가 모두 이 그림들에 고스란히 표현되어 있다."[10] 이런 작품들은 멀리 구미와 남아시아까지 팔려가 자못 환영 받았다.

선교사의 소개와 외소화의 흥성은 서양화가 중국에 들어온 초기 경로였다. 그 성격을 따지자면, 문화의 이식 및 종교의 전래와 함께 부수적으로 이루어진 문화현상이었다. 예술적으로 보면, 외소화의 기법은 매우 간소하고 초보적이었으며 선교사 화가들의 중서절충 화풍은 다만 기법을 조합한 데 그친 것으로, 영향을 미친 범위가 주로 소수의 궁정 화가와 일부 민간 장인 정도로 매우 국한되어 있었다. 그렇지만 유학생이 대규모로 계통적으로 서양화의 체계를 들어오게 되기 전까지 선교사 회화와 외소화는 서양화가 중국에 전입되는 초기 경로로 일정 정도 주목을 요함은 물론이다.

이른 시기 서양화가 중국 현지 회화에 미친 영향

명나라에서 청나라로 교체되던 즈음, 서양화가 민간에도 소량으로 전해지면서 중국의 일부 화가들에게 일정 정도 영향을 주었다. 증경曾鯨이 시작한 사실화파가 대표적인 예다. 그는 서양화의 명암기법을 받아들여 전통적 몰골법沒骨法[11]과 결합시켜 채색을 한 뒤에 살짝 훈염暈染을 가하여 물체의 입체감을 도드라지게 했다. 이와 같은 기법 차원에서의 중서결합에 새로운 의의가 없다고는 할 수 없겠으며 기실 물체를 꽤 잘 표현해 낼 수 있었다. 그렇지만 필묵을 핵심으로 하는 기존 취향과는 크게 갈라섬으로써 대부분 문인화가들이 애호하는 바가 되지는 못했다.

청 내무부 문서의 기록에 따르면 강희제와 건륭제 시대에는 황제의 애호에 따라 여의관如意館에 소속된 화가들에게 서양인으로부터 그림을 배우도록 명했고 이에 따라 일정 수준의 서양회화 기법을 구사할 수 있었다. 당시 궁정 내에는 이런 화가들이 스무

10 Carl L. Crossman, *The Decorative Arts of the China trade*, Suffolk : Antique Collectors Club, 1991.
11 [역주] 몰골법이란 수묵의 표현법 가운데 하나로, 다양한 선을 사용하는 구륵법(鉤勒法)과는 달리 묵과 채색의 농담, 강약만으로 형체를 표현한다.

여 명 있었는데, 이들의 작품은 대개 중국화의 관습적인 제재를 택해 거기에 광선과 명암작용을 더했으며 초점투시화법과 제도와 관련 있는 투영투시법도 적용했다. 이로써 서양화의 세밀하고 사실적인 특징을 갖추게 되었으니 기존 화풍과는 다른 면모를 띠게 되었다고 하겠다. 청 궁정은 이밖에도 총기 있는 아이들을 선발해 카스틸리오네에게 유화를 전적으로 배우도록 했는데, 비단 바탕에 유화로 풍경을 그리는 습작을 했다. 1689년(강희 28)에 궁정화가 초병정焦秉貞은 명을 받아 강희제가 임모한 동기창董其昌의 글씨 〈지상편池上篇〉에 그림을 곁들여 그리면서 서양 기법을 참작했는데, 이른바 "서양 법식을 취해 그것을 변화시켜 적용取西法而變通之"한 것이었다. 호경胡敬은 이에 관해 이렇게 적은 바 있다.

바다 서쪽의 법식은 그림자를 그리는 데 뛰어나다. 음양의 대치와 기울고 바로서고 길고 짧음을 재서 그림자가 드러나는 바를 보아 색을 쓰니 농담과 명암이 이에 나뉜다. 그러므로 멀찍이서 보면 사람과 가축과 화초와 건물이 모두 곧추 세워져 있으면서 형태가 원만하다. 하늘의 빛이 비추고 수분이 증발해 구름의 기운이 되는 것에 관해서도 매우 깊이 탐구해 한 치의 비단과 한 자의 종이에도 일일이 선명하게 펼쳐낸다. 초병정은 흠천감(欽天監)에서 봉직하면서 측량과 산술에 매우 밝았는데, 깨우쳐 얻은 바 있어 서양 법식을 취해 그것을 변화시켜 적용했다. 선제께서 그의 그림을 상찬한 것은 바로 그의 수학적 이치를 상찬한 것이었다[海西法善于繪影, 剖析分刊, 以量度陰陽向背、斜正長短, 就其影之所著而設色, 分濃淡明暗焉. 故遠視則人畜花木屋宇皆植立而形圓, 以至照有天光, 蒸爲雲氣, 窮深極遠, 均粲布于寸縑尺楮之中. 秉貞職守靈臺, 深明測算, 會悟有得, 取西法而變通之. 聖祖之獎其丹青, 正以獎其數理也].[12]

초병정을 대표로 하는 청조의 궁정화가들은 이미 서양화의 기법에 주목하고 그것을 받아들이고 있었다. 그들은 의식적으로 '변통'을 진행하고 있었으며 서양예술의 '이理'를 장악하는 것이 중요하다는 점을 인식하고 있었다. 이른바 '이'란 기하학과 투시학과 해부학에 기초를 둔 사실기법이었다. 연희요年希堯는 1705년에 서양의 투시법을 연구하기 시작했고, 10년 후에는 다시 카스틸리오네를 따라 투시법을 연습했다. 그리고 1729년(옹정 7)에는 중국 최초의 투시학 저작인 『시학視學』을 완성했다. 이 책의 서문에서 연희요는 투시학에 대한 견해를 이렇게 적었다.

늘 생각하던 바로, 중국에서 그림을 잘 그리는 이들은 혹은 천만의 암석과 계곡을 혹은 삼림

12　胡敬,『國朝院畫錄』, 盧輔聖 主編,『中國書畫全書』第11冊, 上海 : 上海書畫出版社, 2000, p.24.

과 조밀한 가시나무를 구상하는 대로 펼쳐내고 마음에 떠오르는 대로 손으로 그려내니 종횡으로 자유자재로우며 빠짐없이 다 구현한다고 하겠고, 잰 것 같은 규격의 바깥에 있는 것을 애호한다. 그렇지만 누각이나 기물과 같은 부류의 경우 그 들고나는 규격과 제원에 한 치의 오차도 없도록 하려면 유럽의 법식에서 취하지 않고서는 그 이치를 다 꿰뚫어 최고의 경지를 이룰 수 없다[常謂中土工會事者, 或千巖萬壑, 或森林密荊, 意匠經營, 得心應手, 固可縱橫自如, 淋漓盡致, 而相賞于尺度風裁之外. 至于樓閣器物之類, 欲其出入規矩, 毫髮無差, 非取則于泰西之法, 萬不能窮其理而造其極].

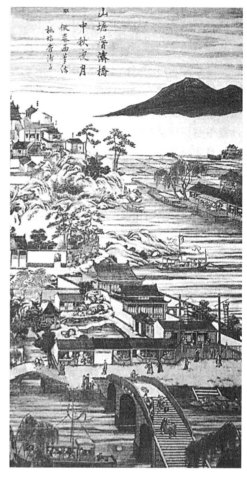

청 궁정의 화가들은 "유럽의 회화는 별도로 전수되는 법을 갖고 있다"며 그 사실적 표현작용에 대해 "이치를 다 꿰뚫어 최고의 경지를 이룬다窮理造極"라고 지나치게 높이 치고 있는바, 이처럼 거친 비교를 통해 도출된 결론은 어쨌거나 대표성을 띤 것이었다. 중국과 서양의 회화 체계에 대한 본질적 구별은 당시에는 전면적이거나 깊이 있게 이루어질 수 없었는데, 이는 시대적 한계라고 할 수 밖에 없겠다.

궁정에서의 제한된 전습과 완상 외에 서양화는 판화의 새로운 양식을 통해 민간에서 전파되고 성장했다. 청대의 민간 판화에

1-31 서양화는 여러 경로를 통해 민간에도 영향을 미쳤다. 그림은 청 말의 쑤저우 판화로, "유럽의 필법을 배웠다"고 분명하게 밝히고 있다.

나타나는 서양화의 영향은 아주 분명하다. 건륭 시기의 고소姑蘇[13] 판화를 증거로 들 수 있는데, 그 가운데 서양식의 명암법과 투시법이 비교적 널리 쓰이고 있으며, 심지어 "유럽식 풍격을 본떴다倣泰西筆意"느니 "유럽의 필법을 본받았다倣泰西筆法"느니 하는 말을 새겨넣기도 했다. 이는 유럽식 필법과 풍격이 당시에 일종의 유행을 형성했음을 보여준다. 민간 판화 중의 유럽 요소가 중국의 근대미술에 미친 중요한 영향은 뒤에 나온 월분패月分牌 그림이나 화보 그림 가운데 충분히 드러나고 있다.

근대 이래로 서양화가 민간에 영향을 미친 매개의 장소는 주로 교회의 공방이었다. 각지 교회와 신도들 사이에서는 성상, 메달, 십자가, 묵주 등 선교와 관련된 갖가지 물품들에 대한 수요가 컸기 때문에 그에 부응해 종교용품을 제작하는 교회 공방이 생겨났다.

13 [역주] 장쑤성[江蘇省] 쑤저우[蘇州]의 옛 명칭.

그 가운데 저명한 곳으로 1864년(동치 3)에 설립된 상하이 투산완土山灣 미술공방(혹은 투산완 화관畵館)을 들 수 있다. 이 공방의 도화실에서는 화공을 따로 초빙해 각지에서 수요로 하는 성화를 임모해 그리도록 했는데, 여기서 작업한 화공 가운데 뒤에 중국 근·현대 유화의 선구자가 된 이들이 적지 않다. 꼽을 수 있는 이들로 쉬융칭徐詠青, 저우샹周湘, 딩쑹丁悚, 항츠잉杭稺英, 장충런張充仁, 쉬바오칭徐寶慶 등이 있다. 이들 개척자들이 유화를 처음 접한 곳이었던 투산완 미술공방을 쉬베이훙徐悲鴻은 중국 근대 서양화의 "근거지 가운데 하나", "중국의 서양화의 요람"이라고 부른바 있다.[14]

'서양화의 동방 전파'의 문화적 성격

서양화가 점차 중국으로 전파되고 또한 중국인에 의해 받아들여져 장악되기까지는 기나긴 과정을 거쳐야 했다. 그 기원은 명대 후기로 거슬러 올라가며, 청대 말기와 민국 시기의 미술교육을 통한 기법의 전파와 보급을 거쳐 그 영향은 지금까지 줄곧 이어지고 있다.

역사학계의 분기에 따르면 1840년의 아편전쟁은 중국사회의 역사적·문화적 일대 전환의 표지가 된다. 그 전까지 '서양화의 동방 전파'는 서양의 중국 발견과 관련 있었다. 17세기부터 19세기까지의 서양인 선교사와 상인의 활동, 그리고 19세기 후기 서양에서의 중국학의 흥성은 오래된 동방의 문화에 대해, 제국으로서의 중국에 대해 서양 세계의 깊은 관심을 점차 불러 일으켰으며 또한 잠재적 사냥감으로 인식되기에 이르렀다. 마테오 리치의 후계자 니콜라스 롱고바르디Nicholas Longobardi, 중국명 龍華民(1559~1654)는 일찍이 1597년에 중국에 오자마자 자신의 선교를 "정신적 수렵"에 비유하기도 했는데, 여기에는 강세로 돌아선 서양문화를 확장코자 하는 야심이 포함되어 있었다. 하지만 중국의 사인들은 막 팽창 중이었던 서양의 식민역량에 대해 조금만큼도 지각하지 못하고 있었으며, 중국에 와서 활동 중이었던 선교사들의 실제 의도를 간파하지도 못했고, 그들이 가지고 들어온 서양의 학술과 지식에 대해조차도 특별한 흥미를 갖지 못했다. 동시에 선교사들의 경우, 궁정 및 연해의 도시와 마을에서의 활동에는 제한이 있었고 중국문화의 주체적 지위에 어떤 영향도 미치지 못했다. 서양문화가 중국

14 徐悲鴻, 「新藝術運動的回顧與前瞻」, 『時事新報』(重慶), 1943.3.15.

1-32 상하이의 둥자두[董家渡] 천주교 성당. 교회의 공
방은 서양미술이 가장 직접적으로 전수되던 곳이었다.

1-33 상하이 투산완 미술공방

에서 매우 완만히 전파되었던 것과 마찬가지로 '서양화의 전파' 역시 매우 긴 시간에 걸쳐 중국인에 의해 일종의 자연스러우며 평화적인 문화교류의 형태로 간주되었다.

그러나 아편전쟁 이후에는 중국에 대한 식민주의 확장 세력의 야심이 여실히 드러났고 그들은 문화와 종교가 식민침략의 과정 중 갖는 잠재적 힘을 더욱 중시하기에 이르렀다. 열강의 견고한 군함과 성능 좋은 함포에 직면해 중국은 서양세계와의 문화관계에서 수동적 위치로 추락하게 되었으며 외래의 서양문화가 주인의 위치를 점하게 되었다. 중국 고유의 문화는 자주적 지위를 상실했고 억압과 곡해의 대상이 되어 버렸다. '서양화의 동방 전파'는 바로 이와 같은 불평등한 배경 속에서 서구의 강세 문화가 비서구의 약세 문화에 대해 행하는 문화식민의 성질을 갖게 되었다. 나라를 구하고 부강을 도모하는 과정에서 서양의 문화에 대한 중국 지식계층의 태도는 몇 차례 중대한 전환을 겪었다. 부득이하게 서양의 것을 받아들이는 데에서 능동적으로 서양을 학습하는 데에로 나아갔으며, 심지어 서양을 전반적으로 모방하거나 서양을 숭배하는 데에까지 이르렀다. 서양의 예술과 생활방식은 선진 문명의 상징이 되었으며 유행을 추구하는 도시문화의 주체가 되었다.

중서문화의 주객관계에는 아편전쟁 이후 중대한 변화가 발생해 서양문화와 가치관념이 20세기 중국의 현대화 과정을 거의 주도하다시피 했다. '서양화의 동방 전파'의 전후 두 단계를 비교해 살펴보면, 전파의 매개자에도 중대한 변화가 발생하였는바, 뒤

에 가면 유학생들이 점차 선교사를 대체했고 전파의 목적과 가치지향 역시 크게 달랐다. 서양회화와 관련된 지식은 예술 자체의 각도에서 비교적 전면적이고 체계적으로 중국에 전해졌으며, 현대적 미술교육 체제의 수립과 함께 중국 근대의 신문화 건설의 과정에 편입되었다.

사실, '서양화의 동방 전파'는 한 세기 동안 지속된 현상으로, 현대화 과정이라는 거시적 관점에서 보게 되면 분명 또 다른 층위의 의의를 갖는바, 모더니티의 전이라는 의의이다. 중국인이 당해야 했던 근대시기의 고통은 틀림없는 사실이다. 그렇지만 그와 같은 고통의 경험을 잠시 밀어두고 보다 평정하고 객관적인 마음으로 '삼천 년 이래 미증유의 극심한 변화'를 살펴본다면, 이는 다름 아니라 세계적 차원에서 전개된 '모더니티의 거대한 변화'가 구미로부터 중국으로 전이된 것이다. 이러한 전이가 동반한 무수한 희생과 거대한 고통은 또한 낙후 국가의 현대화 과정에 불을 댕기기도 했고 그것을 부추기기도 했다. 미술의 분야를 두고 보면 그와 같은 희생과 고통은 중국미술의 모더니티 전환에 점화하고 그것을 자극했다고 하겠다. 20세기의 새로운 예술적 성취는 바로 '서양화의 동방 전파'에서 시작되었다.

2. 서양화에 대한 관념의 변화

'서양화의 전파'는 중국화와 서양화의 충돌과 비교를 초래했다. 중국인은 서양화가 경물을 사실적으로 묘사하는 데 있어 그 핍진한 정도에 경탄했으며 선교사들의 계발을 받아 중국화와 서양화의 기법상 가장 큰 차이가 명암과 투시에 있음을 초보적으로 인식하게 되었다. 회화의 기법이란 예술의 본질과 기능에 대한 이해와 관계되는 것이고, 각 문화체계와 가치의 핵심에 의해 결정되는 것이다. 중국의 문인화는 필묵을 통해 의중을 표현하고 정신을 고양시킨다. 그렇기 때문에 형태의 유사성에 매일 필요가 없었다. 그러나 아편전쟁 이후 식견 있는 인사들은 서방으로부터 사실적 회화를 배워야 할 필요성을 통감했고, 나아가 전통적 심미 체계를 버리고 서방의 사실적 기법으로 중국미술을 개조할 것을 주장했으며, 미래의 세계 예술계에서 경쟁해 이길 수 있기를 기대했다.

경탄과 비교

명대 말기 이후의 '서양화의 동방 전파'는 중국인들에게 자신의 회화전통과는 판연히 다른 회화형식을 인식하도록 했다. 중국인들은 그 가운데에서 지극히 낯설고 신기한 요소를 발견하게 되었다. 가장 이른 시기의 주목은 '화법'의 문제에 집중되어 있었다.

루도빅 부글리Ludovic Bugli, 중국명 利類思(1606~1682)는 1637년(명 숭정 10)에 중국에 들어와 1648년(청 순치 5)에 입경, 서양의 투시법을 설명하는 그림들을 복제해 베이징의 예수회 선교단의 정원에서 전시했다. 장-밥티스트 뒤알드Jean-Baptiste Du Halde(1674~1743)는 중국인들이 이 그림들을 봤을 때의 반응을 이렇게 적고 있다. "청나라 관원들은 크게 놀랐다. 사람이 어떻게 하면 종이 한 장 위에 누각과 회랑과 문과 길과 골목을 재현하면서 이렇게나 핍진할 수 있는지 그들은 상상조차 할 수 없었다. 처음 봤을 때에는 진짜 경물이라고 여길 정도였다."[15] 강소서姜紹書는 『무성시사無聲詩史』에 비슷한 반응을 기록한 바 있다. "리마두마테오 리치는 서방의 천주상을 가지고 왔는데, 여인이 아기를 안고 있는 모습이었다. 눈썹과 눈, 옷의 주름에 이르기까지 마치 거울이 형상을 비추고 있는 듯, 꿈틀꿈틀 움직일 듯 했다. 그 단아하고 엄숙하며 수려한 모습은 중국의 화공이 도저히 손쓸 수 없는 경지였다利瑪竇携來西域天主像, 乃女人抱一嬰兒, 眉目衣紋, 如明鏡涵影, 踽踽欲動. 其端嚴娟秀, 中國畫工, 無由措手."[16] 이 두 예는 서양미술의 명암과 투시가 만들어낸 효과가 중국인에게 최초로 불러일으킨 반응이 놀라움과 미혹이었다는 점을 말해준다.

중국인이 당초 보인 놀라움과 몰이해에 대해 선교사들 쪽에서도 해명하고자 했다. 비교적 대표성을 갖는 것으로 성모상에 관한 마테오 리치의 설명을 들 수 있다.

사람들이 그림이 어떻게 하면 이럴 수 있는가 하고 물었다. 그에 대해 다음과 같이 대답했다. "중국의 그림은 양만을 그리고 음은 그리지 않기 때문에 보게 되면 사람의 얼굴이나 몸통이 평평합니다. 우리나라의 그림은 음과 양을 겸해 그리기에 얼굴에는 높이 솟은 부분과 낮게 주저앉은 부분이 있고 손과 팔은 둥그스름합니다. 사람의 얼굴이 빛을 똑바로 향하고 있으면 온통 밝고 희지만, 비스듬히 서 있게 되면 빛을 향한 한쪽은 희고 빛을 향하지 않은 한편은 어두우며 눈, 귀, 코, 입의 움푹 들어간 곳은 그림자를 띠게 됩니다. 우리나라에서 형상을 그리는 이들은 이러한 법칙을 이해하고 응용하니 화상이 살아있는 사람과 조금도 다름이 없도록

15 Jean-Baptiste Du Halde, *Description de Chine* III, La Haye, 1736.
16 姜紹書, 『無聲詩史』'畫史叢書'本, 上海 : 上海人民美術出版社, 1963.




視學弁言

余曩藏即詔心視學率嘗任智輝思覓未得其端緒泛凌濩與

泰西部學士數相昭對即能以西法作中土繪事始以定點引

線之法貽余能畫物類之變態一浮定位則蟬聯而生雖筆息

分秒不能互置然波物之尖斜平直規圓矩方行筆不離乎紙多

而其四周全體一若空懸中央面而可見至於天光逼臨目多

意蓋一本乎物之自然而以目力受之煍然有當於人心余然

勞射以及燈燭之輝映遠近大小隨形星影一折隱顯莫不有

後知視之為學如是也今一室之中而位置一物不得其所則

目之頃即有不適之煍生焉曰仰畫飛檐又曰深見溪谷中事則其

人之論繪事者有矣




할 수 있는 것입니다."[人問畫何以致此? 答曰 : "中國畫但畫陽不畫陰, 故看之人面軀正平, 無凹凸相. 吾國畫兼陰與陽寫之, 故面有高下, 而手臂皆輪圓耳. 凡人之面正迎陽, 則皆明而白, 若側立, 則向明一邊者白, 其不向明一邊者暗, 眼耳鼻口凹處, 皆有暗相. 吾國之寫像者, 解此法用之, 故能使畫像與生人亡異矣"]

1-34 연희요의 『시학(視學)』은 서양의 '예(藝)'에 대한 중국인의 연구가 새로운 단계로 접어들고 있었음을 보여준다.

위의 설명은 두 가지 점에 집중하고 있다. 즉, 중국과 서양 회화의 비교 그리고 명암 혹은 음양의 문제를 중심 화제로 삼고 있다. 이는 마테오 리치가 중국과 서양의 화법의 차이에 대해 일정 수준의 인식을 하고 있었음을 보여준다. 다만 이들 언설은 기본적으로 인물묘사의 범주에 집중되어 있으며 그로부터 중국화는 "양을 그리되 음은 그리지 않고" "명암의 구별이 없다"는 결론을 도출한다. 이는 분명 다소간 편파적이다. 그렇지만 이와 같이 명암을 근거로 하는 관점은 제법 긴 기간 동안 화단의 공통된 인식이었다. 예를 들어 청대 장경張庚의 『국조화정록國朝畫征錄』과 호경胡敬의 『국조원화록國朝院畫錄』을 보게 되면 모두 음양과 명암을 가지고 서양화에 관해 토론하고 있다.

투시법은 예술과 과학에서 모두 중요한데, 강희제가 줄곧 서양과학을 중시했기에 투시학은 청 궁정과 사대부 계층 사이에 퍼질 수 있었다. 흠천감의 역법 관련 활동은 선교사들이 서학을 전파하는 주요한 무대가 되었다. 페르디난드 베르비스트Ferdinand Verbiest, 중국명 南懷仁(1623~1688), 마태오 리파Matteo Ripa, 중국명 馬國賢(1682~1745), 지오바니 게라르디니Giovanni Gherardini(1654~1725) 등은 선교사 가운데에서도 "기예에 능한 사람들"로 간주되어 청 궁정에서 일하도록 허락되었던 이들이다. 그들이 가장 능숙하게 구사했던 회화 기법은 투시법이었다. 이들은 각종 투시도를 그렸을 뿐 아니라 그 기법을 중국인들에게 전수하기도 했다. 초병정은 베르비스트에게서 투시법을 배웠고 안드레아 포초Andrea Pozzo의 『회화와 건축의 원근법Perspectiva pictorum et architectorum』을 임모했으며 이를 자신의 작품에 썩 훌륭하게 응용했다. 연희요의 『시학정온視學精蘊』과 『시학視學』, 인광임印光任과 장여림張汝霖의 『오번편澳蕃篇』은 모두 서양 투시학의 독특한 점에 관해 기술하고 있다. 이 가운데 『시학』은 중국 최초의 투시학 저작으로 전통 제도학의 기초 위에 서양 화법 중의 기하학 지식을 결합해 저술한 것이었는데, 화법에 대한 참조 과정의 한 측면을 투시

법의 견지에서 구현하고 있는 저작이다.

선교사들은 그들대로 자신들의 입장에서 출발해 명암과 투시의 방면에서 중국화와 서양화의 차이를 '발견'했다. 마테오 리치는 이렇게 단언한 바 있다. "중국인들은 그림을 광범위하게 쓴다. 심지어는 공예품에도 사용한다. 그러나 이러한 것들을 제작함에 있어, 특히 조소나 주물로 형상을 만듦에, 그들은 유럽인이 가지고 있는 기법을 하나도 장악하지 못하고 있다. (…중략…) 그들은 유화 예술이나 그림에 이용되는 투시의 원리에 관해서는 전혀 알지 못한다."[17] 롱고바르디 역시 명암법이 "중국에는 존재하지 않는다"고 여겼다. 이에 관해 건륭 연간에 중국에 온 영국 사절단의 일원이 비교적 상세하게 설명한 바 있다.

1-35 추일계(鄒一桂)가 지은 『소산화보(小山畵譜)』, 건륭 25년(1760) 각본. 서양화에 관한 논의를 포함하고 있다.

중국인들은 어떤 물체의 밝은 면과 어두운 면, 거기에 떨어지는 빛과 그것이 드리우는 그림자를 우연적인 것이라고 생각하여 이처럼 우연한 현상을 화면에 옮겨서는 안 된다고 여긴다. 그렇게 했다가는 색채의 균질성을 깨뜨리게 되기 때문이다. 이밖에도 이들은 사람의 시선상의 원근에 따라 몇 개의 물체를 다른 크기로 그리는 것에 대해서도 반대한다. 이들은 그 몇 개의 물체가 실제로 같은 크기이지만 사람의 시력에 따라 크게 혹은 작게 잘못 보이는 것이기 때문에 그릴 때에는 그와 같은 착오를 바로잡아 같은 크기로 그려 주어야 한다고 여긴다. 하지만 사실 그러한 착각을 화면상에 그려주는 것은 풍경의 아름다움과 조화를 위해 필요한 것이다.[18]

상술한 언설들은 명·청 시대에 나온 것들로, 서로 다른 두 시각문화 사이의 관념상 충돌을 잘 반영하고 있다. 그리고 그 충돌은 바로 '명암법'과 '투시법' 두 측면에서 주로 이루어지고 있었다. 중국인은 자연의 모방을 회화의 주요 목적으로 삼은 바 없기 때

17 利瑪竇·金尼閣, 『利瑪竇中國札記』, 北京 : 中華書局, 1983, p.22.

18 斯當東(George Thomas Staunton, 1781~1859), 葉篤義 譯, 『英使謁見乾隆紀實』, 上海 : 上海書店出版社, 1997, p.399.

문에 중국의 전통 화가들은 투시를 연구하지 않았으며, 자연 경물의 명암을 따라 모사하지도 않았다. 중국과 서양 회화의 출발점의 이와 같은 차이는 예술의 본질과 기능에 대한 서로 다른 이해와도 관련 있으며 이는 또한 문화체계의 핵심가치에 의해 결정되는 바다.

공예적 기교에 대한 멸시, 핍진함의 채용

중국인들은 서양화의 명암과 투시를 대면하고 놀라움을 표했지만 결코 그 때문에 자신의 고유한 문화관념을 바꾸지는 않았다. 화면에 객관 경물을 시각적으로 재현하는 것과 관련해 중국에서는 송대에 이미 나름의 독특한 이론이 형성되었는데, 곽희郭熙의 '삼원설三遠說'[19]과 심괄沈括의 '큰 것을 통해 작은 것을 보는 법以大觀小法'[20]이 대표적이다. '삼원설'은 작가의 주관적 이해를 통해 의상意象과 리듬을 부여한 공간관계를 체현하고 있다. '이대관소법'은 가까운 것은 크게 먼 것은 작게 제시하는 초점에 의한 형상화를 발걸음이 옮아감에 따라 경관도 달라지는 동태적 바라보기로 전환함을 가리킨다. 이 두 가지는 중국화의 기본적 투시원리를 개괄하고 있는 것으로 예술가에게 넉넉한 창조의 자유를 부여하는 중국화의 주관적이며 능동적인 조경원칙을 표현하고 있다.

서양화가 명암을 강조하고 공간의 조형을 강조하며 입체적 공간을 빚어내는 것과는 달리, 중국의 화가들은 선의 윤곽을 그려내는 것을 더욱 중시해 선의 복잡한 쓰임새를 발전시켰으며 잠시 동안 존재할 뿐인 명암 현상은 본질적 의미를 지니지 못한다고 여겨 대상의 고유한 구조와 고유한 색을 표현해 내는 것을 더 중시했다. 표현의 진실감을 증가시키기 위해 남북조 시기에 화가들은 불교예술의 '요철화凹凸花' 기법을 받아들였고, 명·청 시대에 이르러서는 '몰골화법沒骨畵法'이 출현해 약간의 바림으로 튀어나오고 들어간 느낌을 어느 정도 구현했다. 그런데 이런 기법들은 선의 작용을 약화시켜 필묵이 자유롭게 발휘되는 것을 방해했다. 그런 까닭으로 더 발전하지 못하고 민간의 초상화에 간혹 운용되는 정도였다. 문인 사대부로 말할 것 같으면, 자연을 정확히 재현하

19 [역주] 북송 시대의 곽희(1000?~1090?)가 『임천고치(林泉高致)』에서 제시한 학설로, 산 아래에서 산정을 올려다본 모습인 '고원(高遠)', 산의 앞에서 산의 저 뒤에까지 들여다본 모습인 '심원(深遠)', 가까이의 산에 서서 먼 곳의 산을 바라본 모습인 '평원(平遠)'을 산의 '삼원'이라고 했다.

20 [역주] 북송 시대의 심괄(1031~1095)이 『몽계필담(夢溪筆談)』에서 제시한 학설로, 산을 그릴 때 산 아래에서 진짜 산을 보듯 그려서는 전모를 그려낼 수 없으니 정원에 꾸며진 가산(假山)을 이리저리 살펴보듯 먼 곳, 가려진 곳의 모습까지 눈앞에 '크게' 보이는 듯 헤아려 화폭에 담아내야 한다는 주장이다.

는 것은 결코 중요한 문제가 아니었다. 정신을 고양시키고 의중을 담아내는 것이야말로 문인화의 주요한 목표였다.

이와 같은 입장으로부터 중국의 화가들은 서양회화의 기발한 효과에 놀라움을 느낀 동시에 또한 자신의 문화전통에 대해 새로운 이해를 얻게 되었다. 예를 들어, 명·청 시대의 문인화가들은 서양화에 대해 다음과 같이 평가한 바 있다.

서양은 태양의 위치에 따른 그림자의 길이와 모양에 관한 이론과 응용에 뛰어나 그들의 회화는 음양과 원근에 있어 조금의 오차도 없다. 그리고 그려내는 인물과 가옥, 수목에 모두 태양 그림자가 표현된다. 그들이 사용하는 안료와 붓도 중국의 것과는 판연히 다르다. 그림자를 펼쳐냄에 넓은 데부터 좁은 데까지 삼각법에 따라 헤아린다. 벽에 건물을 그려 넣으면 걸어 들어가려 할 만큼 핍진하다. 배우는 이들은 한두 가지 참작할 만한데, 깨우치는 내용을 갖추고 있기 때문이다. 하지만 필법이라고는 전무하니 비록 솜씨가 뛰어나다고는 해도 역시 장인의 기교일 따름으로, 회화의 품격에는 들지 못하는 이유다[西洋善勾股法, 故其繪畵于陰陽遠近, 不差錙黍. 所畵人物屋樹, 皆有日影. 其所用顔色與筆, 與中華絶異. 布影由闊而狹, 以三角量之. 畵宮室于墻壁, 令人幾欲走進. 學者能參用一二, 亦具醒法; 但筆法全無, 雖工亦匠, 故不入畵品].[21]

초병정이 그 방법을 터득해 변화시켜 적용하였지만 고상한 볼거리는 아닌지라 옛 것을 아끼는 이들은 취하지 않는 바다[焦氏得其意而變通之. 然非雅賞也, 好古者所不取].[22]

서양화법을 본떠 오색의 유화로 산수나 인물 혹은 상반신의 작은 초상을 그리기도 한다. 예닐곱 치의 표면에 생기가 엄연하며 오래 보존할 수 있다. 애석한 것은 서권기가 적다는 것이다[效西洋畵法, 以五彩油畵山水人物或半截小影. 面長六七寸, 神采儼然, 且可經久, 惜少書卷氣耳].[23]

이러한 평가들은 당시 문인화가들의 생각을 진실하게 반영하고 있다. 그래서 "그 핍진함은 채용하되 장인적(공예적) 기풍은 비판하는采其逼眞而譏其匠氣" 현상이 나타났다.[24] 그 배후에는 두 가지의 서로 다른 가치체계 그리고 예술의 기능에 대한 서로 다른 이해

21 鄒一桂, 『小山畵譜』 下卷, "西洋畵"條, 淸道光二十九年吳門三松堂刻本.
22 張庚, 『國朝畵徵錄』 '畵史叢書'本, 上海 : 上海人民美術出版社, 1963.
23 葛元煦, 『滬游雜記』 卷2, "油畵"條, 上海 : 上海古籍出版社, 1989, p.20.
24 方豪, 『中西交通史』 下冊, 長沙 : 岳麓書社, 1987, p.911.

가 놓여 있다. 만약 예술을 가지고 현실사회의 기능을 충족시키려 한다면 핍진한 사실 기법이 보다 효과적일 것이다. 만약 정서의 표현과 의지의 전달에 예술을 사용한다면, 즉 예술을 통해 작자의 성격과 영혼과 재주와 정서를 드러내는 것을 목표로 한다면 예술가는 공예적 기풍을 거절해 물상에 의해 속박 당하는 것을 피할 필요가 있다. 그래서 당시 화단에서 견식 있는 문인화가들은 서양화 기법을 옳은 것이라고 받아들이지 않고 자신의 가치 준칙을 지켜나갔다.

중국의 화가들은 서양화라는 외래형식의 자극을 받아 이를 참조해 자신의 회화전통을 더욱 깊이 되돌아보기도 했다. 이와 같은 '대화'의 초점은 두 가지 자연관의 차이에 놓여 있었다. 공간에 대한 탐구 쪽을 보면, 서양에는 투시법이 있었고 중국에는 원근법이 있었다. 빛과 그림자 영역에서는 서양에는 명암법이 있었고 중국에는 음양법이 있었다. 서양의 '명암법'과 '투시법'에 대해 반응하면서 중국의 화가들은 자기 전통의 독특한 점들을 새롭게 발견했다.

중국 문화의 깊은 전통에 힘입어 이천여 년 이래 중국의 화가들은 예술에 대해 투철한 이해를 가질 수 있었는데, 고개지顧愷之의 시대에 이미 '전신傳神'을 '사형寫形'의 위에 두었다. 중국화의 사실寫實 기능은 당·송 시대에 최고에 달했고 그 뒤로는 '핍진'의 길을 계승하기 보다는 '붓을 자유롭게 놀려 신속히 그리는逸筆草草' 문인화로 나아갔다. 이는 소식蘇軾, 미불米芾 등 지식인 엘리트들의 깊은 문화적 각성 및 이론적 영도와 직접적 관련이 있다. 중국회화의 핵심 가치체계 가운데에서 형사形似와 핍진은 진작부터 회화의 목표가 아니었다. '서양화의 동방 전파'의 이른 단계에서 서양화의 기법이 문인화가들에게 미친 영향이 크지 않았던 근본적 원인이 여기에 있었다.

외래 회화를 대면했을 때의 놀라움과 비교의식 그리고 수용은 당시 중국의 화가들이 서양화를 받아들이는 과정에서의 자연스런 반응이었다. 서로 다른 문화가 교류하는 과정에서 비슷한 정황이 많이 발견된다. 예를 들어, 중국문화와 회화는 일찍이 도자기와 비단을 매개로 해 부단히 유럽으로 유입되었는데, 유럽인들 역시 놀라움에서 출발해 수용하는 과정을 거친 바 있다. 그런데 중국예술이 서방에 전해진 것은 자연스럽고 평화로운 문화교류를 통해서였지만, 서방의 문화와 예술이 중국에 전입된 과정(특히 아편전쟁 이후에는)은 서구 열강과 교회의 군사적 침탈과 경제적 문화적 식민과정에 동반된 것이었다. 중국 쪽을 보자면, 중국인들은 서양화의 전래에 대해 오랫동안 그다지 중시하지 않았으며 더군다나 이성적이고 자각적으로 맞서 반응한 바 없었다. 아편전쟁 뒤에 와서야 캉유웨이와 천두슈陳獨秀 등 지식인 엘리트들이 비로소 글로벌 한 시야를 갖

고 서양화를 대하기 시작했고 자각적으로 "서양의 회화를 배우자"고 주장했다. 이 시기가 되면 '서화동점(서양화의 동방 전파)'의 성격에 중대한 변화가 발생하게 되는 바, 이후의 '서화동점'은 '모더니티 이벤트'가 전지구적 범위에서 확산되어가는 배경 속에서 점차 자각적인 실천과정으로 변모하게 된다.

1-36 캉유웨이가 유럽을 여행하던 중 구입해 소장한 서양의 사실적 조상. 칭다오[靑島]의 캉유웨이 옛 집에서 볼 수 있다.

사실寫實과 '경쟁에서 이기기'

캉유웨이는 변법운동이 실패로 돌아간 뒤 해외를 다니면서 서양화를 살펴볼 수 있게 되었고 아울러 중국화의 나아갈 길을 사고했다. 「만목초당 소장 회화 목록 서문萬木草堂藏畵目序」에서 그는 강렬한 감개를 토로한 바 있다.

중국의 그림에 관한 학문은 본 조에 이르러 쇠퇴의 극에 달했다! 어찌 쇠퇴에 그치겠는가. 오늘날 숱한 고을에 그림 그리는 이가 있다는 말을 듣지 못했다. 그나마 남은 두어 명의 명망 있는 이들도 사왕(四王)과 이석(二石)[25]의 찌꺼기나 모사하고 있다. 붓놀림은 마른 풀만 같아 밀랍 씹는 느낌을 주니 어찌 후대에 전할 여지가 있겠으며, 그것을 가지고 오늘날의 구미나 일본과 경쟁해 이길 수 있겠는가? 대개 사왕이니 이석이니 하는 이들은 그런대로 원나라 사람들의 분방한 붓놀림을 조금은 보존했지만 이미 당·송대의 정통과는 달랐으며, 송나라 사람들에 비하면 언급할 가치조차 없다고 하겠다. (…중략…) 먹의 샘이 말라 전해지는 바가 적어졌을 때 낭세녕(카스틸리오네)이 서양의 법식을 내놓았으니, 뒷날 중서를 합해 대가를 이루는 이가 반드시 있을 것이다. 일본은 이미 힘써 그와 같은 바를 강구하고 있으니 당연히 낭세녕을 비조로 삼는다. 만약 여전히 옛 것만을 묵수해 변하지 않는다면 중국의 그림에 관한 학문은 절멸에 이를 것이다. 우리나라 사람 가운데 시운에 부응해 두각을 드러낼 뛰어난 인사가 어찌 없을 것인가? 중국과 서양의 것을 합해 그림에 관한 학문의 신기원을 이룰 때가 바로 지금이

25 [역주] 사왕(四王)은 청대 초기 활동했던 왕시민(王時敏, 1592~1680), 왕감(王鑒, 1598~1677), 왕휘(王翬, 1632~1717), 왕원기(王原祁, 1642~1715)를 가리킨다. 네 사람 모두 장쑤성 쑤저우 사람들이다. 이석(二石)은 석계(石溪)라는 호를 썼던 승려 화가 곤잔(髡殘, 1612~1692)과 역시 승려 화가였던 석도(石濤, 1642~1708)를 가리킨다.

1-37 서양을 대면하면서 중국인의 마음속은 흠모와 반항의 서로 어긋나는 모순된 반응으로 가득했다. 사진은 상하이 와이탄[外灘]을 순찰 돌던 조계 의용군의 기마대.

아니겠는가? 내 이처럼 기대하노라![中國畵學至國朝而衰弊極矣! 豈止衰弊, 至今郡邑無聞畵人者. 其遺餘二三名宿, 摹寫四王、二石之糟粕, 枯筆如草, 味同嚼蠟, 豈復能傳後, 以與今之歐美、日本競勝哉? 蓋卽四王、二石, 稍存元人逸筆, 已非唐、宋正宗, 比之宋人, 已同鄶下 (⋯中略⋯) 墨井寡傳, 郎世寧乃出西法, 他日當有合中西而成大家者. 日本已力講之, 當以郎世寧爲太祖矣. 如仍守舊不變, 則中國畵學應遂滅絶. 國人豈無英絶之士應運而興, 合中西而爲畵學新紀元者, 豈在今乎? 吾斯望之!][26]

중국의 회화가 "쇠퇴의 극에 달했다"는 질타는 귀먹고 눈먼 이들을 흔들어 깨우는 일 같았다. 특히 "중국과 서양의 것을 합해 그림에 관한 학문의 신기원을 이룬다"거나 "오늘날의 구미나 일본과 경쟁해 이긴다"는 관점은 시대의 목소리를 대표하는 것으로, 20세기 전체에 걸쳐 중국 예술의 발전 방향에 영향을 주었다.

변혁에 실패하고 해외에 망명해 있던 기간, 캉유웨이는 "세 번 세상을 돌고 네 대륙을 둘러보았다. 서른한 나라를 거쳤고 사십만 리를 다녔다".[27] 그리고는 『유럽 11개국 여행기歐洲十一國游記』를 써서 자신이 다닌 나라들의 문화와 예술의 변천과 흥망성쇠의 양상을 긴 편폭으로 기록했다. 여기서 그는 "물질을 통해 나라를 구한다物質救國"는 관념과 유럽과 일본 등 열강과 경쟁해서 승리해야 한다는 사상을 천명하는 한편, 중국미술이 발전하기 위해서는 반드시 서방의 사실 기법을 흡수하고 당·송 시대의 원체院體 회화를 회복해야 한다는 점을 천명했다. 그러면서 그는 전통적 사의寫意 관념에 대해 이렇게 비평했다. "신神을 취한다고 해서 형태를 버릴 수 있는 것이 아니며, 더욱이 의意를 그린다고 해서 형태를 잊어도 되는 것이 아니다. 여러 나라의 그림 그리는 것을 두루 보니 모두 그러하다. 그러므로 오늘날 구미의 그림은 육조, 당, 송의 법과 같다. (⋯중략⋯) 신을 위주로 하되 사의를 취하지 않으며, 채색하고 정확히 선을 그리는 것을 정법으로 하며 필묵을 거칠게 놀리는 것은 별파로 했다. 선비의 의기는 본디 귀하게 여

26 康有爲, 「萬木草堂藏畵目序」, 『中華美術報』, 1918.9.1.
27 王森然, 『康有爲先生評傳』, 『近代名家評傳』(初級), 北京 : 三聯書店, 1998, p.127.

길만한 것이지만 원체 회화를 정통의 화법으로 삼아야 한다. 오백 년 이래로의 치우치고 잘못된 화론을 바로잡아야 중국 그림이 비로소 치유를 받아 진취가 있을 수 있다[非取神卽可棄形, 更非寫意卽可忘形也. 遍覽百國作畵皆同, 故今歐美之畵與六朝唐宋之法同 (…中略…) 以神爲主而不取寫意, 以着色界畵爲正, 墨筆粗簡者爲別派. 士氣故可貴, 而以院體爲正畵法. 庶救五百年來偏謬之畵論, 而中國之畵乃可醫而有進取也. "[28] 캉유웨이는 이탈리아를 여행하는 동안 특히 라파엘로의 작품에 대해 찬탄해 마지않았다.[29] 화가 류하이쑤劉海粟의 회고에 따르면, 1921년에 상하이의 '천유학원天遊學院'으로 캉유웨이를 방문했을 때 서가에 많은 정장본 서양서들이 꽂혀있는 것을 보았는데 그 가운데에는 미학과 서양미술에 관한 명저들이 있었다고 한다. 캉유웨이는 류하이쑤에게 티치아노, 라파엘로, 미켈란젤로의 명화의 복제품을 보여주었으며 육척선지六尺宣紙에 라파엘로를 논급한 칠언고시를 쓰고 발문을 붙였다고 한다. 발문에는 이렇게 적혀 있다.

　　내가 로마를 여행할 때 라파엘로의 그림 수백 점을 보았는데 정말로 세계의 으뜸이었다. 이탈리아 사람들은 그를 존경하여 그의 관을 이탈리아를 세운 황제인 임마누엘의 관과 함께 판테온의 석실에 안장했으니 지극히 경모하는 것이다. 한 명의 화가가 이처럼 세상의 존중을 받는 것은 이탈리아의 미술회화가 전세계 최고인 까닭이다. 송나라 때에는 화원 제도가 있었고 또한 그림을 가지고 선비들의 능력을 시험했다. 그랬기 때문에 송의 그림은 고금의 으뜸을 차지한다. 이제와 각국의 그림을 살펴보면 14세기 전까지는 화법이 정체되어 있었다. 라파엘로가 등장하기 전에 유럽인들의 그림은 죄다 성화로 무미건조했다. 전 지구상에 송나라의 회화만한 것이 없었는데, 아쉽게도 원·명 이후로 정신을 그리고 형태는 버린다는 이야기가 유행하면서 송의 화원 그림을 장인의 필치일 뿐이라고 공격했고 중국의 그림은 결국 쇠미해졌다. 오늘날 마땅히 유럽 회화가 형태를 정밀하게 그려내는 것을 배워 우리나라의 단점을 보충해야 한다[吾遊羅馬, 見拉斐爾畵數百, 誠爲冠世. 意人存之, 以其棺與意之創業帝伊曼奴核棺幷供奉邦堆翁石室中, 敬之至矣. 一畵師爲世重如此, 宜意人之美術畵學冠大地也. 宋有畵院, 幷以畵試士, 故宋畵冠古今. 今觀各國畵, 十四世紀前畵法板滯, 拉斐爾未出以前, 歐人皆神畵無韻味. 全地球畵莫若宋畵, 所惜元明後高談寫神棄形, 攻宋元畵爲匠筆, 中國畵遂衰. 今宜取歐畵寫形之精, 以補吾國之短].[30]

28　康有爲, 「萬木草堂藏畵目序」, 『中華美術報』, 1918.9.1.
29　康有爲, 『歐洲十一國游記』, 上海：廣智書局, 光緖 33年(1907), p.73, 제1편 「意大利游記」 참조.
30　劉海粟, 『齊魯談藝錄』, 濟南：山東美術出版社, 1985, pp.86~87.

이탈리아 문예부흥 시기 회화에 대한 인식은 "한 명의 화가가 이처럼 세상의 존중을 받는" 신분에 대한 정치적 판단과 연계되어 있다. 그가 보기에 송대 화원과 당시의 회화에 관한 학문이야말로 중국미술 전성기의 표지이며, "형태를 정밀하게 그려내는 것"과 라파엘로가 "음양의 묘사를 창안하여 오묘하게 핍진을 이루었음"은 자연스레 중국화 개량의 관건으로 제시되었다.

캉유웨이의 학생이었던 량치차오는 스승의 사상을 한 걸음 더 진전시켜 사실주의에서 미술, 과학 그리고 자연의 밀접한 관계를 발견했다.

> 미술의 관건이 어디에 있냐고 물으며 내게 단 한 마디로 답하라 한다면, 나는 조금도 주저하지 않고 "자연을 관찰하는 데 있다"고 답할 것이다. 과학의 관건이 어디에 있냐고 물으며 내게 단 한 마디로 답하라 한다면, 나는 조금도 주저하지 않고 "자연을 관찰하는 데 있다"고 마찬가지로 답할 것이다. (…중략…) 미술가로 성공할 수 있는 것은 전적으로 '자연의 미'를 관찰하는 데 있다. 어떻게 해야 자연의 미를 보아낼 수 있는가? 가장 요긴한 것은 자연의 진실을 관찰하는 데 있다. 자연의 진실을 관찰할 수 있다면 그로부터 미술이 나올 뿐 아니라 과학도 그로부터 비롯된다[問美術的關鍵在那裏? 限我只准拿一句話回答, 我便毫不躊躇地答道 : "觀察自然". 問科學的關鍵在那裏? 限我只准拿一句話回答, 我也毫不躊躇地答道 : "觀察自然" (…中略…) 美術家所以成功, 全在觀察 "自然之美". 怎樣才能看得出自然之美? 最要緊是觀察自然之眞. 能觀察自然之眞, 不惟美術出來, 連科學也出來了].[31]

량치차오는 '진'과 '미'가 같은 근원을 갖고 있다며 사람들이 자연을 스승으로 삼고 '진'을 미술의 기점과 표준으로 삼을 것을 호소했다. 이는 캉유웨이의 관점에 대한 보충으로, 서양의 사실주의 회화를 배우거나 당·송의 원체 화법을 부흥시킨다고 할 때 자연을 스승으로 삼아야 하며 '진'과 '미'를 준칙으로 삼아야 한다는 것이다. '5·4' 전후로 차이위안페이蔡元培, 루쉰魯迅, 천두슈, 뤼청呂澂 등은 모두 비슷한 주장을 했다. 진과 미의 합일은 결코 중국 고유의 전통은 아니었다. 시대의 요구에 따라 대부분 학자들이 전통문화의 가치체계를 버리고 전적으로 새로운 심미관념을 받아들인 것이다. 문인화가 사실을 중시하지 않고 자유로운 필묵으로 그려내는 폐단에 대해 이들은 사실주의로의 개조를 주장하기에 이른 것이며 이는 젊은 학도들에게 널리 받아들여져 미술계의

31　梁啓超, 「美術與科學」, 『飮冰室文集』之三十八, 『飮冰室合集』第5冊, 北京 : 中華書局, 1988, pp.101~102.

일종의 사조를 형성했다. 이와 같은 전략적 선택의 목적은 바로 사실주의를 근간으로 중국의 현대미술을 구성함으로써 미래 세계 예술계에서 '경쟁하여 승리'할 수 있길 바란 것이었다.

3. 근대도시문화와 통속미술

중국의 도시화 과정은 외국 식민세력이 확장한 결과이며 동시에 민족자본주의에 의해 추동되기도 했다. 상하이는 중국의 첫 번째 근대도시로, 대량의 새로운 사물과 새로운 직업 그리고 새로운 관념이 이곳에서 나타났다. 문화인들은 점차 상업가치를 중시하게 되었다. 전통 문인화가들은 시장으로 진출했고 교육사업을 일으켰으며 사회활동에도 참여했고 유행을 이끌기도 했다. 소시민의 심미적 수요를 충족시키기 위한 문화 양식들이 발전의 장을 얻어갔다. 근대시기 도시화의 결과물인 화보와 만평, 연환화連環畵,[32] 월분패月分牌와 같은 통속적 예술은 자본주의 상업 시스템의 산물이며 동시에 현지 민간전통과 밀접한 관계를 맺고 있어 광범위한 대중적 기초를 가지고 있었다.

근대도시와 도시문화

도시화는 현대문명의 중요한 표지 가운데 하나로 문화예술의 현대화 과정에 결정적 영향을 미쳤다. 구미의 근대도시와 구미 외 나라들의 전통적 성읍 사이에는 질적 차이가 있다. 전자는 자본주의의 요람이자 자본운동의 중심이며 식민활동의 기점이다. 이와 같은 도시 모델은 현대문화의 '표준' 양식을 산출해 냈는데, 그 전형적 특징이라면 상업활동을 중심으로 한다는 점과 신흥 부르주아 계급과 중산 계급을 주체로 하는 시민사회와 공공 공간의 발전과 성숙이라고 하겠다.

세계 여타 문명의 현대화 과정과 유사하게 중국 역시 현대를 향해 가면서 마찬가지로

32 [역주] 연환화란 20세기 초에 등장한 중국식 만화로, 전통 소설의 본문과 삽도의 관계가 역전된 형식을 보인다. 손바닥 크기의 지면 대부분을 그림이 차지하며 하단에 그림을 설명하는 식으로 짧은 글이 붙어 있다.

도시화 과정을 겪었다. 하지만 반半식민지-반半봉건의 사회적 상황은 중국의 도시화 과정에 저만의 특징을 부여했다. 즉, 외래 식민체계가 이식된 결과인 동시에 관방에서 주도한 민족자본주의의 추동에 힘입었다는 점이다. 중국은 19세기 중엽에 들어서 새로운 유형의 도시가 빠른 속도로 형성되었는데, 그것의 영향은 전통적 성읍 모델을 넘어섰으며 이로부터 현대적 색채를 띤 도시관념과 도시문화가 자라났다. 그리고 이러한 현상은 상하이에서 가장 두드러지게 나타났다.

중국과 영국 사이에 불평등한 '난징 조약'이 체결되고 나서 상하이는 다섯 개 통상항구 가운데 하나로 개항되었다. 1843년 개항한 이래 상하이는 중국 동부 연해에서의 서양 세력의 중요한 거점이 되었고, 나아가 현대적 도시로 발전하기 시작했다. 높은 이윤을 기대한 외국 자본이 상하이에 대량으로 투입되었으며 이에 따라 전형적인 식민경제와 외래문화가 형성되었다. 겨우 수십 년 만에 상하이는 거액의 투기자본을 흡수해 동아시아에서 가장 중요한 국제무역 중심지가 되었다. 인구가 크게 늘어났고 각 방면의 인재들이 몰려들어 지구상 가장 국제화된 대도시 가운데 하나로 성장했다.

이곳에는 대량의 새로운 사물과 새로운 직업이 빠르게 출현했다. 조계지, 마차가 다닐 수 있는 널찍한 포장도로, 높다란 서양식 석재 건축물, 예배당, 교회학교, 도서관, 나이트클럽, 영화관, 무도장, 경마장, 궤도전차, 소형 증기선, 조계 영어 등. 그리고 구미 도시의 생활방식과 유행풍조가 상하이에 빠르게 유입되었다. 신문출판업은 당시 상하이에서 가장 영향력 있는 신문물 가운데 하나였다. 사람들의 시야를 넓혀주었으며, 비교적 신속하게 국내외 소식을 전해줄 수 있게 됨에 따라 신문화의 전파와 대중적 문화취향의 배양에 깊은 영향을 끼쳤다. 1861년에 첫 중국어 신문 『상하이 신보上海新報』가 창간된 이래 상하이의 신문출판업은 빠른 속도로 성장해 1898년 전국의 70종의 신문잡지(신문과 여타 정기간행물이 반씩 차지) 가운데 상하이의 신문이 15종, 정기간행물이 25종을 차지했다. 삽도 잡지와 전문적인 화보도 출현하기 시작했는데, 1875년에 삽도 잡지인 『소해월보小孩月報』가 창간되었고 1877년에는 최초의 화보인 『영환화보瀛寰畵報』가 선보였다.

새로운 사물과 직업의 출현은 사람들의 사고방식을 변화시켰다. 도시문화의 전에 없는 발전은 평범한 시민들이 실리를 더욱 중시하도록 했고 문화인들 역시 점차 문화적 성과의 상업적 가치를 중시하게 되었다. 상업과 무역이 하루가 다르게 번성해 감에 따라 중상주의와 치부에 대한 추구는 정치-문화 엘리트의 공통된 태도가 되었다. 펑구이펀馮桂芬은 "상인을 선비처럼 대접한다視商如士"고 하였으며, 왕타오王韜는 "상업을 나라

의 근간으로 여겨야 한다視商爲國本"고 주장했다. 마
젠충馬建忠은 나아가 "나라를 다스리는 데에는 부강
을 근본으로 삼으며, 강함을 추구함에는 치부를 우
선으로 삼는다治國以富强爲本, 而求强以致富爲先"고 했다.
많은 수의 전통 문인들이 생각을 바꿔 과거시험을
포기하고 상업으로 전향했다. 전통 문인화가들 역
시 몸을 돌려 시장을 향해 다가갔다. 해파海派33 화
가에 드는 런보녠任伯年, 우창쉬吳昌碩 등 명가들은
정기적으로 모임을 열고 공개 전람회를 개최했으
며, 서화 단체를 조직해 사회공익사업에 참여하여
지명도와 작품 수장 공간을 넓혀 나갔고, 의식적으
로 국내와 일본의 시장을 개척했다. 일부 화가들은
교육사업에 투신하기도 했다. 저우상周湘, 류하이쑤
劉海粟 등은 풍경화 교습소와 사립미술학교와 같은

1-38 「우창쉬 서화 가격[吳昌碩畫潤]」(1926)

기관을 설립했고 이를 통해 서양식 미술교육을 보급하는 동시에 일정 정도의 수입을
얻을 수 있었다. 이밖에 왕이팅王一亭, 천샤오뎨陳小蝶, 예궁춰葉恭綽 등은 매판자본가와
예술가와 수집가 등 몇 가지 신분을 겸하면서 각종 예술활동과 사회활동에 참여, 일종
의 고상한 유행풍조의 형성을 이끌었다. 이와 같은 사회분위기 속에서 해파 예술은 자
기만의 풍모와 운동 방식을 형성했는데, 같은 시기 다른 지역의 예술 유파에 비해 훨씬
많은 활동을 보이며 흥성했고 보다 현대적인 성격을 갖고 있었다.

상업과 금융 활동을 중심에 둔 서양인과 매판계층을 둘러싼 생활방식은 조계 안팎으
로 각종 서비스 업종을 파생시켰으며, 이는 장쑤江蘇 남부와 저장浙江 북부, 그리고 안후
이安徽 등 넓은 지역에서 노동력을 흡인해 상하이에서 가장 전형적이었던 소시민 계층
을 형성했다. 소시민의 입맛과 심미적 요구를 만족시키기 위한 일련의 문화양식이 또
한 상응해 생겨났다. 예를 들어 화보, 만평, 연환화, 월분패 등의 통속적 예술이 발전할
수 있는 공간을 갖게 된 것이다.

33 [역주] 19세기 중엽부터 20세기 초까지의 상하이 화단에서 활동하던 화가들과 이들 작품의 경향을 가리키는
 데 처음 사용되기 시작한 칭호다. 장쑤와 저장 지역의 세련된 전통문화와 개항 후 나날이 발전한 상하이의
 상업문화를 배경으로 하고 있다. 이후 이 명칭은 상하이 경극, 문학의 도시화, 현대화 경향을 가리키는 데
 사용되기도 했다.

도시 통속미술의 발달

상하이에서 점차 형성된 바, 이익을 추구하고 상업을 중시하며 서양을 숭상하는 사회풍조 위에서 거대한 소시민 계층이 배양되었으며 그에 상응해 조계 스타일의 소시민적 심미취향이 형성되었다. 이른바 '조계 스타일'이라 했을 때에 그것은 서구화와 통속화를 특징으로 하고, 서양인들의 유행과 상류층의 생활을 상상의 대상으로 삼으며, 하층사회의 생활경험을 형식매개로 삼는 것이었다. 도시의 통속적 미술은 이와 같은 토양에서 태어났으며 신문출판의 영향 속에서 걸음마를 뗐고 현대적 인쇄기술의 직접적 영향과 추동을 받았다.

1861년에 상하이에서는 국내 최초의 중국어 신문인 『상하이 신보』가 창간되었다. 그 뒤로 신문출판업은 빠르게 발전했는데, 제판기술상의 문제와 사진인쇄에 드는 비용이 너무 높았기 때문에 시사와 신문 보도는 시각화된 설명을 동반하기 어려웠고 사건들에 관해 직관적 이해를 얻기를 바라는 사람들의 요구를 만족시키기 어려웠다. 이에 만평과 삽화가 중요한 대체 작용을 하게 되었다. 이러한 기초 위에서 시대적 요청에 편승해 등장한 전문 화보는 직관적이며 생동적인 형상과 이해하기 쉬운 글을 통해 시민 대중의 요구에 부응했을 뿐 아니라 그들의 생활 이상과 심미취향이 형성되는 데 부지불식간 지대한 영향을 끼쳤으며 이를 통해 대중의 심미의식이 현대화되는 데 큰 힘을 발휘했다. 이 방면에서 1884년(광서 10)에 창간, 우유루吳友如가 중심이 되었던 『점석재화보點石齋畵報』는 하나의 전형적 예라 하겠다.

『점석재화보』는 10여 년 동안(1884~1898) 간행되면서 4,000여 폭의 화면을 선보였는데, 주로 사회 소식과 시사적 내용을 보도했으며 비행선, 서양 건축물, 기차, 군함 등의 신사물을 소개하기도 했다. 여기에 실린 주요 내용은 다음과 같다. ① 제국주의의 침략과 중국인민의 저항, ② 제국주의와 봉건주의 통치하에서의 중국 인민의 어려움, ③ 상하이 사회 각 계층의 생활상, 시민생활의 전형적 장면과 인물을 생동감 있고 진실하게 반영, ④ 민간의 이야기, 전설 등. 『점석재화보』는 직접 현실에 개입, 때 맞춰 소식을 보도함으로써 널리 환영 받았고 한참 지나서도 쇠락하지 않을 수 있었다.[34] 기법 면에서 보자면 『점석재화보』는 전통문화로부터 자양분을 흡수하는 데 큰 주의를 기울

34 루쉰은 『점석재화보』의 영향에 관해 이렇게 지적한 바 있다. "이 화보의 세력은 당시에는 매우 커서 각 성에 유행했다. '시무(時務)' ― 이 명칭은 당시 오늘날의 '신학(新學)'과 같은 의미로 쓰였다 ― 를 알고자 한 사람들의 이목이 되어 주었기 때문이다[這畵報的勢力, 當時是很大的, 流行各省, 算是要知道'時務' ― 這名稱在那時就如現在之所謂'新學' ― 的人們的耳目]." 魯迅, 「上海文藝之一瞥」, 『二心集』, 上海 : 合衆書店, 1932, p.32.

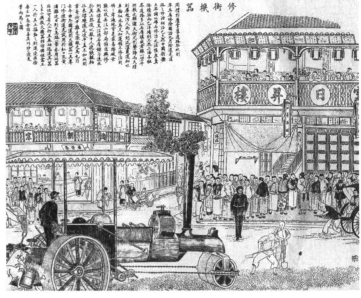

1-39 『점석재화보』 표지 1-40 우유루가 그린 화보 그림. 〈도로포장 기기[修街器機]〉

였으며 중국인의 심미 습관에 맞추고자 노력했다. 당시 서양화법이란 일종의 신기한 첨단유행의 사물과 같아 사람들의 지대한 관심을 불러 일으켰다. 하지만 당시의 초창기 도시민들은 여전히 전통문화와 농민문화의 배경을 갖고 있어서 서양화풍은 아무래도 상당히 낯선 것이었다. 그래서 우유루와 그의 동료들은 중국식과 서양식을 결합하는 문제를 고민하게 되었다. 그들의 작품 중에서는 종종 서양의 기법으로 인물과 가옥과 기물을 그리고 중국 민간의 전통화법으로 초목과 배경의 경치를 그렸다. 서양의 기법은 화면에 공간의 입체감과 진실성을 더해주었으며 중국 전통의 화법은 중국인들에게 익숙한 심미적 정취를 안겨 주었다. 또한 우유루는 중국의 민간예술을 개조해 현대적 감각을 부여했다. 중국과 서양 예술의 유기적 결합은 『점석재화보』가 시정 백성의 광범위한 환영을 받도록 했을 뿐 아니라 또한 저명한 화가들을 길러내게끔 했다.[35]

『점석재화보』는 통속미술 유행의 문을 열어젖혔다. 더 뒤에 나온 만평漫畫과 연환화는 그 기능과 형식면에서 모두 이 화보에 일정 부분 연원을 두고 있다. 만평은 과장되고 단순화된 유머러스한 형상을 통해 가볍고 해학적인 분위기 속에서 경고하고 폭로하는 비판적 작용을 했다. 만평은 중국에서 출현하자마자 독특한 현실적 역량을 갖추게 되었으며 당시에 가장 사랑받는 대중예술양식 가운데 하나가 되었다. 민국 성립 후, 만

35 예를 들어 쉬베이훙[徐悲鴻]이 어렸을 때에 그의 부친은 매일 점심을 먹은 뒤에 『점석재화보』의 인물 그림을 임모하도록 했다고 한다. 그는 훗날 "우유루는 나의 계몽 스승이었다[吳友如是我的啓蒙老師]"라고 했다. 王震, 『徐悲鴻』, 南京 : 江蘇古籍出版社, 1991, p.7.

1-41 민국 시기 천단쉬[陳丹旭]가 그린『연환도화삼국지(連環圖畫三國志)』, 상하이 세계서국에서 출판되었다.

평은 장족의 발전을 이뤄 많은 신문들이 만평 특간을 발행했고 이를 통해 일군의 전문 작가들이 배출되었다. 허젠스何劍士, 단두위但杜宇, 양칭칭楊淸磬, 첸빙허錢病鶴, 황원눙黃文農, 루사오페이魯少飛, 그리고『민립화보民立畫報』의 장위광張聿光,『민국일보民國日報』의 왕티안王偁厂, 왕치윈汪綺雲,『신주일보神州日報』의 천보천沈伯塵,『세계일보世界日報』의 딩쑹丁悚, 장광위張光宇,『신보申報』의 쉬융칭徐詠靑,『상하이 신보上海新聞報』의 마싱츠馬星馳 등이 그들이다. 이들은 신문이 갖는 영향력과 전파범위의 도움을 받아 시폐를 꼬집는 만평의 작용이 한껏 발휘되도록 했다. '5·4 운동' 전후로 애국의 열정이 고양되었는데 당시 만평의 간명성과 통속성 그리고 시효성과 전투성이 효과적으로 결합되었다. 동시에, 전문적인 만평 간행물이 크게 발전했다. 1911년 4월에 장위광, 첸빙허, 마싱츠, 딩쑹, 천보천, 왕치윈 등은 함께 발기해『골계화보滑稽畫報』를 창간했다. 완전치 못한 통계이지만, 그 뒤로 10년 동안 상하이와 광저우 두 군데에서만 만평 전문지가 30여 종 창간되었다. 이와 같은 추세 속에서 만평은 하나의 독립적인 장르로 성립되었다.

연환화의 출현은 만평과 밀접한 관련이 있다. 초기 만평은 그림을 통한 표현력이 충분치 않아 부득불 글의 도움을 받았고, 연이은 화면으로 이야기나 사건을 전했는데 이를 연환화의 추형으로 볼 수 있다. 그 밖에『점석재화보』의 신문화와 통속적인 읽을거리의 삽화도 연원으로 들 수 있다. 표현형식으로 보자면 1929년 이전의 무성영화의 자막대사 역시 연환화가 만들어지는 데 영향을 주었다. 여러 방면의 요소들이 결합한 산물이었다는 점은 중국 초기 연환화가 다음과 같은 독특한 면모를 지니게 했다. ① 단폭 화면의 완정성을 추구했다, ② 제재의 현실성에 치중했다, ③ 형식상 민족성을 강조했다.

1920년대 중엽, 연환화는 상하이에서 성숙하기 시작했으며 번영기에 접어들면서 출판량이 늘고 독자층이 두터워졌으며 화가들도 늘어났다. 수공업 공방 식의 작업실이 생겨났으며 여기서 학도들을 키우기도 하고 집단 창작을 하기도 했다. 상하이의 베이궁이리北公益里 일대에는 당시 전국 최대의 연환화 생산기지가 형성되었는데, 집단창작, 출판, 발간, 유통판매가 한 군데에서 이루어졌다. 또한 전국 각지의 주문을 받아 배송이 이루어졌는데, 주로 화동 및 화북 지구의 연환화 시장을 대상으로 했다. 제재는 주로 고전소설과 설창說唱문학[36]을 개편한 것이었으며, 형식상으로는 많은 경우 중국화의 선묘

기법을 채용했고 아울러 서양화의 사실적 조형과 초점투시도 참
고했다. 연환화는 이로부터 새로운 단계로 발전하게 된다.

20세기 초의 통속예술 가운데 월분패는 광범위한 수용층을
확보한 바 있는데, 그 연원은 서양의 상품광고를 위한 선전화에
있다. 상이한 예술기법을 융합하고 있는데, 여기에는 서양의 수
채화법, 파스텔화법 그리고 중국 공필화의 선염渲染법[37]과 민간
예술의 요염한 색채 처리 등이 포함되어 있다. 이 예술양식은 중
국인의 심미취미를 서양의 예술방식에 녹아들어가도록 한 것으
로, 1950년대의 신연화新年畵[38] 창작과 유화의 민족화, 그리고 예
술의 보급 등 문제에 유익한 경험을 제공하기도 했다. 월분패의
대표작가들 가운데 적지 않은 수가 우유루의 학생이었다. 저우
무차오周慕橋의 작품은 전통 공필화와 민간 목판 연화年畵의 영향

1-42 월분패에는 도시민의 심미 취미와 이상이 집중적으로
체현되어 있다. 그림은 치영화실(稚英畵室)에서 제작한 〈건
강과 미용을 위한 운동[建美運動]〉.

을 간직하고 있지만 또한 서양의 명암 찰염擦染법도 도입해 인물
묘사가 엄밀하고 생동감이 있으며 단아한 효과를 얻고 있다. 이
는 월분패 기법의 발전상 전환점으로서의 의미를 일정정도 갖는다. 정만퉈鄭曼陀는 찰필
수채화법[39]을 잘 썼는데, 먼저 종이에 탄가루를 문질러 명암과 윤곽 그리고 공간의 층차
를 그리고 그 뒤에 수채로 색을 입히는데, 층을 더해 두께를 준 다음 다시 담묵으로 바탕
을 쳐주어 반투명의 수채 밑으로 바탕색이 은은히 드러나도록 한다. 이렇게 해서 인물
의 피부가 매끈하고 입체감 있게 표현된다. 이는 이후 월분패의 기본 화법이 되었다. 그
는 제재 역시 옛 복식을 한 여인을 현대적 미인으로 바꾸었는데, 본받아 따르는 이들이
매우 많았다.

36 [역주] 시정에서 간단한 반주에 노래와 이야기를 섞어 연출하던 데에서 파생된 문학양식을 두루 가리킨다.
37 [역주] 화면에 물을 칠하고 마르기 전에 붓을 대어 먹을 번지게 하는 기법으로, 안개 낀 어슴푸레한 풍경이나
 몽롱하고 침중한 분위기를 내는 데 사용한다.
38 [역주] 연화(年畵)는 새해를 맞아 신들의 형상이나 여러 가지 염원을 담은 상징적 형상을 담아낸 민간의 그림
 으로 주로 원색의 판화로 제작되었다. 1950년대 이후로는 이와 같은 민간의 형식을 차용해 국가건설의 목표
 와 사회주의 이념을 형상화한 '신연화'가 널리 제작되었다.
39 이러한 화법은 鄭曼陀가 창안한 것은 아니지만 그를 통해 크게 발전했다. 步及, 「解放前的"月份牌"年畵資料」,
 『美術研究』, 1959年 第2期 참조.

중국 도시 통속미술의 독특성

중국 근대도시문화의 결실로서의 화보, 만평, 연환화, 월분패 등은 대중적인 통속미술 형식인 동시에 자본주의적 상업 시스템의 산물이며, 또한 현지 민간전통과도 밀접한 관련이 있다. 그것은 한편으로는 바깥에서 들어온 유행과 새로운 풍조에 대한 추구를 반영하는 동시에 한편으로는 경작지를 막 이탈한 초기 시민의 향토적 취미를 반영하고 있기도 하다.

통속미술은 일반적으로 자발성, 상업성, 오락성, 민간성의 특징을 두루 갖고 있는데, 이와 같은 기초 위에 중국의 대중적 통속미술은 또한 다음과 같은 자신만의 독특함을 갖고 있기도 하다.

① 제재가 광범위하며 사람들의 현실생활과 밀접한 관계를 갖고 있다. 시사 뉴스로부터 유행하는 풍속, 역사 일화, 풍경과 명승지 등 거의 포괄하지 않는 것이 없을 정도로, "새롭고 기이한 것을 드러내어 보이고 견문을 넓혀주어 사방으로 유포하는"(『점석재화보』서문) 작용을 했다.

② 기능과 역할이라는 면에서 보면 중국의 도시화 과정과 시민의 문화생활 가운데에서 통속미술은 소시민 계층의 심미적 수요에 부응하였고 그들의 문화 수준을 일정정도 높여주었으며, 때로는 사회적 계몽을 하거나 애국 정서를 환기시키는 역할을 하고 통속예술가의 역사적 책임감을 반영하기도 했다. 특히 만평이 대표적이다.[40]

③ 수법과 풍격을 두고 보면, 중국 도시의 통속미술은 동서양의 미술이 섞이는 가운데에서 나타난 것으로 중국 민간의 전통양식과 서양의 상업미술의 결합의 초기 시도로 볼 수 있다. '서양화의 동방 전파'의 초기 과정에서 겉으로 드러나는 기법상의 표층적 혼합은 피할 수 없는 일이었는데, 이는 깊은 층위에서의 중국 것과 서양 것의 융합을 잘못 이끌기도 했다. 그래서 '5·4' 전후의 '미술혁명' 운동 중 뤼청 등의 비판을 받기도 했던 것이다.[41]

40 沈伯塵은 1918년 9월 창간한 『上海潑克』에 「본 지의 책임[本報的責任]」이란 제목의 선언을 발표했다. 여기서 그는 "오늘 중국은 사방에서 봉화가 올라오고 해골이 뜰에 널려 있다[今日中國, 烽烟四起, 枕骸遍野]"고 하며, 첫 번째 단계의 책임으로 "동심으로 협력해 강고하고 통일된 정부를 건설하는 일[同心協力, 以建設一强固統一之政府]", 두 번째 단계의 책임으로 "능력을 다해 국가를 위해 영광을 다투며, 우리 중국의 입국 정신이 결코 그들과 비교해 조금도 손색이 없음을 구미의 인민들이 다 알 수 있도록 힘쓰는 일[竭其能力爲國家爭光榮, 務使歐美人民盡知我中國人立國之精神未嘗稍遜于彼]", 세 번째 단계의 책임으로 "새로운 것과 옛 것을 조화시키며, 천박하고 잘못된 습속을 비판하는 일[調和新舊, 針砭末俗]"을 들고 있다. 이와 같은 책임감은 만평 작품 중에 반영되어 애국과 구민(救民)과 계몽을 주요 방향으로 삼도록 했다.

41 呂澂, 「美術革命」, 『新靑年』 第6卷 第1號, 1918.1 참조.

④ 성질상 통속미술은 초기 도시화를 겪고 있던 사회에서 자발적으로 출현한 것으로 넓은 대중적 기초를 가지고 있었고 중국 근대 사회의 역사적 진행과도 밀접하게 연결되어 있었다. 그것은 1930년대 이후 중국의 '대중주의' 미술의 추형이었으며 이후 '대중주의' 미술의 요소들을 부분적으로 포함하고 있기도 했다.[42] 통속미술로부터 '대중주의' 미술로의 이행과정은 반제·반봉건의 큰 배경과 갈수록 더 긴밀한 연관 속에 놓이게 되었다.

[42] 예를 들어 형식상으로 통속적이어서 쉽게 이해할 수 있고, 전파 방식은 신문, 잡지, 선전물을 위주로 하며, 주요 수용층은 기층 대중이며, 표현 수법 상으로는 서양의 사실주의 조형을 간략화하여 중국 전통의 평면적 처리와 결합시킨 점 등이다.

근대 중국화의 자율적 발전

명대 말엽 이래로 중국화의 가장 중요한 발전 추세는 '필묵筆墨'이 한층 더 독립했다는 점이다. '필묵'은 대상의 형체에 기대는 데에서 대상으로부터 떨어져 나가는 쪽으로 전환하였고, 나아가 자신만의 심미가치체계를 형성했다. 여기에는 창작자의 주체의식의 고양이 담겨 있었으며 작품은 객체를 표현하는 데에서 주객체를 아울러 존중하는 쪽으로 나아갔고 그 뒤로는 주체의 표현을 위주로 하는 쪽으로 발전했다. '필묵'이 홀로 서면 설수록 경물에 대한 묘사는 그만큼 약해져 근대 중국화의 가치중심은 전통적 '의경意境'으로부터 '격조格調'로 옮아갈 수밖에 없었다. 중국 전통회화의 전반적 발전과정은 '신운神韻'-'의경'-'격조'의 세 단계가 갈마들며 나아가는 궤적을 보여주는데, 이는 중국화의 자율적 발전의 내재적 요구에 따른 것이었다. 중국화의 가치체계의 내재적 논리에 따라 살펴보면, '의경'에서 '격조'로의 전환은 20세기 중국화의 자율적 발전의 중요한 일보였다.

1. 중국화 전통의 자율성

어떤 의미에서 문화전통은 생명체에 비할 수 있다. 안정적인 유전인자로 인해 그 특

성과 연속성이 형성되며 내재적·외재적 상호작용의 복잡한 운동과정 속에서 문화전통의 자율적 발전이 이루어진다. 중국화의 체계적 자율성은 중국문명의 연속성과 특성으로부터 말미암는다. 중국 전통회화라는 하위계통은 도구와 재료로부터 표현 수법에 이르기까지, 제재와 내용으로부터 정신과 관념에 이르기까지 중국문화라는 상위계통에 의존한다. 중국화 전통은 평상의 환경 속에서 정상적이고 자율적으로 발전해 오던 것이 신문화운동 시기에 와서 외부의 충격에 의해 단절을 겪게 되었다.

1-43 전국 시대, 비단에 그려진 〈인물어룡도(人物御龍圖)〉

자율성 –독립적인 문화전통의 생명 체현

복잡한 구조를 가진 문화전통이라면 모두 유기적 생명체와 같다고 할 수 있다. 그 가운데에서 상대적으로 안정적인 인자들이 지속적으로 성장하고 상호관계 속에서 운동한다. 생명체에서 유전인자가 중요한 것과 같이 문화인자는 문화전통이 존속하는 데 전제가 되며, 문화전통의 본질, 즉 다른 문화전통과 구별되는 특성과 차별성을 결정짓는다.

문화전통은 자신의 본질에 따라 발전하고 진화하며 거기에는 필연적으로 내재적 논리가 있게 되는데, 내재적 논리성의 실현은 외부요인과 내부요인의 상호작용으로부터 비롯되는 복잡한 영향을 받게 된다. 이와 같은 복잡한 논리운동이 바로 문화 자체의 자율적 진화과정인 셈이다. 모든 문화전통의 발전은 자율성을 갖는데, 고급의 복잡한 문화전통일수록 그 자율성은 더욱 강하다. 문화전통이 다름에 따라 그 자율성의 내함과 궤적 그리고 정도 역시 다르게 된다.

어떤 문화체가 일단 비교적 복잡한 내재적 구조를 갖게 되면 그에 따라 자율적인 발전의 도정에 오르게 된다. 그리고 그 문화체를 배태해 낳은 환경은 그것의 객체로 전환된다. 그리고 여타 문화체는 그것의 이체異體가 된다. 문화의 발전과 변화의 양상 및 과정은 무엇보다도 그 본체의 자율성에 따라 결정되며, 그다음으로는 객체로부터의 영향에 따라 결정 되고, 또 다음으로는 이체로부터의 자극에 따라 결정된다. 문화 본체의

자율성은 내부의 동인이며 객체와 이체의 영향은 외부의 동인이다. 모든 문화전통의 변화는 내부요인과 외부요인이 상호작용한 결과다. 고급의 문화일수록 그 내부 구조는 복잡하고 정밀하며 그 내핵은 견고하고 안정적이다. 이 내핵으로부터 서로 다른 하위계통이 탄생하며, 하위계통들은 상호 연계되어 있으며 또한 상호 제약하면서 독립적이며 복잡한 구조를 가진 체계를 형성하게 된다. 중국문화란 바로 이러한 체계이며 중국화학 中國畫學은 그 하위계통의 하나고 또 그 밑으로는 다시 다층의 파생 계통들이 있다. 하나의 계통으로서의 중국화학은 그 자체의 복잡한 내부 구조를 갖고 있는데, 거기에는 종으로 뻗은 심층 연장 구조가 있고, 또한 횡으로 연결된 네트워크형으로 교차하며 퍼져나간 구조가 있다. 이 계통의 자율성은 자체의 구조와 연장 구조가 여타 계통과는 구별되는 특성과 차별성을 가질 수 있도록 보장해 준다. 또한 어떤 계통의 구조적 특징 및 연장상에서 나타나는 특징을 식별하고 판정하는 일은 반드시 다른 계통과의 비교 속에서 진행되어야 한다.

중국회화의 자율성은 그 근본을 찾아 들어가면 결국 중국문화의 심후하고 유구한 자족적 전승역량으로부터 비롯된다. 인류의 역사를 두루 살펴보았을 때, 중화문명은 유일하게 단절되지 않고 계승되어 온 고대 문명이다. 고대 바빌론, 이집트, 인도의 문화는 오래 전 훼멸되어 존재하지 않는다. 고대 그리스 문명은 문예부흥을 통해 비로소 새롭게 발견되어 빛을 발할 수 있었다. 이에 비하면 중화문명은 지극히 강한 자기갱신 능력과 조정 능력을 가지고 있다. 한편으로는 경전의 수호와 해석이 중국문화의 시원과 현재를 잇고 있으며, 문자의 연속성이 역사의 연속을 지탱했다. 또 한편으로 본토문화는 각종 외래문명과 충분히 융합할 수 있었으며 나아가 자기조정과 성숙 그리고 갱신을 이룰 수 있었다. 이와 같은 적응과 갱신과 포용은 중국역사와 문화의 독특성을 주조해 냈다.

19세기 후반 이래로 서양 국가들은 한 차례 '동방문예부흥' 운동을 겪은 바 있다. 현대 서양세계가 강세의 지위를 차지할 수 있게 된 데에는 그들이 비-서양 문화를 이용하고 개조할 수 있었던 것과 밀접한 관계가 있다. 아편전쟁 이래로 중국문화는 줄곧 중대한 시험을 거치고 있으며, 사회위기로부터 촉발된 파란 많은 문화적 전환의 과정 속에서 다음과 같은 역사적 과제를 대면하고 있다. 즉, 어떻게 하면 외래문화를 전면적으로 또한 깊이 받아

1-44 동한 시대의 화상석(畫像石)

들여 민족 생명의 연속성을 보장받을 것이며, 이와 같은 기초 위에서 어떻게 해야 스스로의 문화적 생명과 민족적 생명의 분열을 봉합할 수 있을 것인가. 이는 후발국가로서의 중국이 처해 있는 큰 곤경이며 이와 같은 과제를 해결해 나가는 길은 모든 후발국가들에게 모범이 될 것이다.

내재 구조와 자율성

생명구조는 내적 평형상태와는 거리가 먼, 유기적으로 결합되어 있고 열역학적으로 열려 있는 산일散逸구조라고 할 수 있다. 일리야 프리고진Ilya Prigogine(1917~2003)은 물리, 화학, 생물학적 질서에 관한 체계적 연구의 기초 위에서 평형상태로부터 멀리 떨어져 있으며 비선형적이고 개방적인 체계(물리적, 화학적, 생물적 체계로부터 사회적, 경제적 체계에 이르기까지)는 외부와의 부단한 물질 및 에너지 교환을 통해 체계 내부 어떤 요소의 계수가 일정한 역치에 도달했을 때에 팽창이나 수축이 일어나며 격변, 즉 비평형적 변화가 일어나 원래의 혼돈과 무질서 상태로부터 시간상, 공간상 혹은 기능상 질서상태로 바뀔 수 있다고 설명했다.[1] '산일구조' 이론의 자연계에 대한 서술은 "자연계 내에서의 자기조직과 조화에 관한 중국의 전통적 관점과 매우 닮아 있다."[2] 이와 같은 해석에 따르면 중국문화전통의 계통은 일종의 '자발적 자기조직의 세계'다.

유기체인 생명체는 반드시 상대적 폐쇄성을 갖고 있어야 한다. 그 속에서 모든 부분은 서로 의존하며 서로 조절한다. 이를 통해 외부 간섭에 대한 꼭 필요한 대항 능력을 갖출 수 있으며, 이를 통해 자신의 안정성을 확보할 수 있다. 동시에 생명체는 신진대사를 필요로 하며 그 때문에 그 구조는 또한 상대적 개방성을 가질 수밖에 없다. 그래야 외부환경과 원활하게 에너지와 정보를 교환해 스스로의 생명 계통을 부단히 발전시킬 수 있기 때문이다.

중국화의 내재 구조에 관해서는 1980년대에 학자들 간 서로 다른 두 가지 방식의 서

1 伊・普里戈金(Ilya Prigogine), 伊・斯唐熱(Isabelle Stengers), 曾慶宏, 沈小峰 譯, 『從混沌到有序-人與自然的新對話』, 上海 : 上海譯文出版社, 1987, pp.13~18, '耗散結構(Dissipative structure)'에 관한 이론.(*Order Out of Chaos -Man's New Dialogue with Nature*, New York : Bantam Books, 1984)
 [역주] 일리야 프리고진, 이사벨 스텐저스 공저, 신구조 역, 『혼돈으로부터의 질서-인간과 자연의 새로운 대화』, 자유아카데미, 2011의 '산일구조'에 관한 내용 참조.
2 伊・普里戈金(Ilya Prigogine), 曾慶宏 等 譯, 『從存在到演化』, 上海 : 上海科技出版社, 1986, 「中譯本序」(중국어본 서문), pp.3~6.(*From Being To Becoming -Time and Complexity in the Physical Sciences*, San Francisco : W. H. Freeman and Company, 1980)

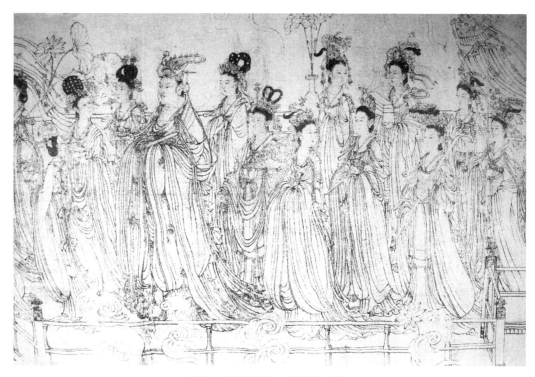

1-45 〈팔십칠신선권(八十七神仙卷)〉 부분

술이 이루어졌다. 루푸성盧輔聖은 '순환계'에 빗대서 중국회화라는 대계통의 안정성은 회화감각과 회화표현이라는 두 개의 하위계통 사이의 순환적 상호연동에 기인한다고 설명했다. 한편으로 각 하위계통의 상호적응이 중국화 전체 구조의 성질을 규정하며, 또 한편으로는 하위계통 내의 도저히 서로 부합되지 못하는 부분이 상위 모계통의 구조에 변화나 해체를 가져오기도 한다는 것이다.[3] 판궁카이潘公凱는 문화전통의 구조를 식물의 열매에 빗대어 바깥으로부터 안에 이르는 몇 개의 층차를 분석했다. 즉, 도구와 재료가 맨 바깥 층(만질 수 있는 물질)을 이루며, 표현수법과 제재내용이 가운데 층(볼 수 있는 자취)을 이루고, 정신 관념이 맨 안쪽 층(궁구할 수 있는 뜻)을 이룬다는 것이다. 이 층위들 사이에는 한 체계 내에서의 주종의 구분이 있다. 일반적으로 말해 외층은 비교적 부차적이며 많이 변한다. 내층은 상대적으로 주요하며 안정적이다. 이 같은 층위들은 회화 모계통의 하위 자계통이라고도 볼 수 있을 것이다. 그리고 매 하위계통의 내부는 다시 서로 연관된 국부로 세세하게 나뉜다. 그는 오래된 고도의 문화체계일수록 망조직의 구조는 더욱 복잡하다고 보았다. 서로 다른 층차의 망조직이 정밀하고 조화롭게 연계되어 있을수록 그 전통의 내재적 통일성은 더욱 커지게 된다. 높은 격조의 예술에 대해서 말

3 盧輔聖, 「式微論」, 『朶雲』, 1987年 第12期, pp.48~49.

하자면, 이와 같은 내재적 통일성이 매우 중요하게 요구된다. 중국화에 대한 비평술어 가운데 자주 사용되는 '순純'이라는 개념은 바로 이런 내재적 통일성을 가리킨다는 것이다.[4] 이와 같은 관점은 기능과 구성의 각도에서 중국전통회화의 내재적 구조를 개괄한 것이다. 중국의 전통회화체계와 서양의 전통회화체계는 모두 그것이 속해 있는 대大문화체계가 총체로서 가진 특징을 나누어 가지고 있으며 또한 그 자체의 완정한 구조적 관계를 가지고 있어 자아확장의 가능성을 갖춘 생명의 자율성을 형성하였다.

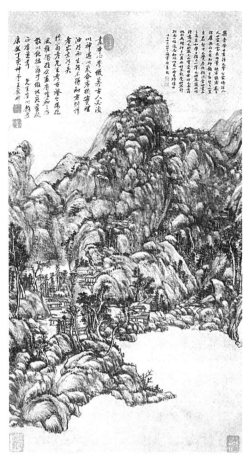

1-46 문인화 체계의 형성은 문화적 자신감에 대한 표현이다. 그림은 청대 왕원기(王原祁)의 작품인 〈산수도축(山水圖軸)〉.

도구와 재료의 층에서 보자면, 중국화는 물과 탄가루 성분을 지닌 먹과 안료를 사용하며 부드러운 붓과 가볍고 얇은 선지宣紙를 쓴다. 반면 서양화는 오일 성분의 안료를 사용하며 강도가 센 칼과 붓 그리고 많은 면을 덮을 수 있는 캔버스를 쓴다. 이 모든 것은 심미적 이상과 지역에 따른 물질적 조건의 차이에서 비롯된 것이다. 예술창작에서의 자유로움의 정도로 말할 것 같으면 자연에 가깝고 간단한 도구와 재료가 표현과 자기발현을 위해 더욱 큰 공간을 제공한다고 하겠다. 공정이 복잡하고 제작에 손이 많이 가는 도구와 재료는 자유로운 발현에 상대적으로 제약과 속박을 가하게 된다. 예술의 독립성을 놓고 보면, 중국의 서화는 매우 이른 시기에 실용성을 벗어나 독립적인 심미기능을 갖는 예술 표현형식이 되었는데, 이 역시 도구와 재료가 간단하고 편리했던 것과 관련 있다. 그런데 서양에서는 이젤에서 그리는 유화, 그리고 판화가 발명된 뒤에야 비로소 진정한 '자유예술'이 출현해 예술가들이 더욱 많은 예술적 실험을 하는 것을 가능케 했다. 서양 현대회화의 급속한 발전 역시 도구 및 재료의 변혁과 직접적으로 관련이 있는바, 휴대용 이젤과 화구 그리고 기계가 직조한 아마포와 대량생산되어 튜브에 담긴 안료 등은 예술가들에게 전에 없던 편리함을 제공했다.

표현수법 면에서 전통 중국화는 선으로 형태의 경계를 그리고, 수묵을 숭상하고 운미韻味와 여백의 배경을 추구하며, 의경意境의 표현을 중시한다. 서방의 전통 회화는 면을 통해 형태를 빚어내며, 색채를 위주로 하고 명암과 꽉차있는 배경을 추구하며, 실경

4 潘公凱, 「傳統作爲體系……」, 『限制與拓展－關于現代中國畵的思考』, 杭州 : 浙江人民美術出版社, 1997, pp.38~53.(이 글은 원래 『新美術』, 1986年 第3期에 실린 글임)

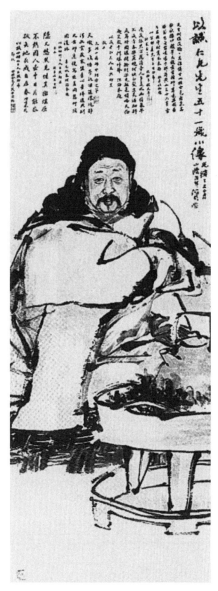

1-47 런보녠의 1877년 작품 〈이성 소상(以誠小像)〉

의 재현을 중시한다.

제재 면에서는, 중국의 전통 회화, 특히 문인화는 대체로 산수를 위주로 하며, 서양의 전통적인 종교화와 역사화는 인물과 이야기를 위주로 하는데, 이는 중서 회화의 기능 그리고 그것이 기대고 있는 인문환경과 밀접한 관련이 있다.

정신관념의 층위를 보게 되면, 중국의 전통 회화는 대대로 창작자가 주체의 정신과 정회를 펼쳐내는 것을 중시했다. 이는 이른 시기에 중국의 경전이 예술의 방향설정에 끼친 영향에 기인한다. 예를 들어, 유가의 "예에서 노닌다遊於藝"는 사상이나, 도가의 "의미를 얻고 나면 말은 잊는다得意忘言"는 사상은 정신을 펼쳐내고 의지를 드러내며 천일합일을 추구하는 중국 문인화의 정신적 전통을 형성하는 데 기여했다. 서양의 전통회화는 객체의 형상과 정신을 재현하고 빚어내는 데 더 치중해 왔다. 여기에는 추상적 수리 관계를 운용하거나 복잡한 종교 정서를 형상화하거나 자연과 인물의 세밀하고 구체적인 상태를 묘사하는 것들이 다 포함된다. 이는 모두 서방의 철학과 종교전통의 이분법적 사유방식과 뗄 수 없는 것들이다.

회화는 하나의 하위계통으로 전체 문화의 모계통에 의존하고 있으며 여타 하위계통과 교류하고 상호연동 하는 관계 속에 놓여 있다. 중국의 역대 서예론과 회화론 그리고 문장론에는 공통의 경향이 존재한다. 각 영역은 일련의 중요한 술어를 공유하면서 공통의 이론 구성 방식을 보여준다. 중국에서는 예술을 품평하는 표준이 모두 인물을 품평하던 데에서 나왔다. 그림에 대한 평가와 감상의 심층적 근거역시 사람에 대한 평가와 감상에서 비롯되었다. 중국예술의 창작방식과 창작자의 생활방식은 불가분의 관계에 있다. 사인士人의 입장에서 예술적 실천에 종사한다는 것은 결코 직업에 따른 필연적 요청이 아니었으며 심성을 도야하는 생활의 한 방식이었다. 그렇기 때문에 예술과 인생의 관계라는 측면에서 봐도 중국화라는 자계통은 중국문화의 모계통에 안에 온전히 포함되어 있는 것이다.

자율성의 발전

한 생명체의 정상적 생장 과정은 비교적 안정적인 계통이 부단히 낡은 것을 떨구고 갱신하는 과정이며, 이 과정은 생장과 성숙, 노쇠와 사망의 단계를 포함한다. 하나의 생명체가 막 스러져 갈 때 또 다른 생명체가 아마도 그 인자를 품고 막 새로운 생명의 여정을 시작해 가고 있을 것이다. 문화의 생명 역시 비슷한 규율을 따른다고 할 수 있다. 프리고진은 모든 모계통은 부단히 '기복起伏'하는 하위 자계통들을 포함한다고 보았다. 이러한 '기복'은 기본적으로 객체 및 이체와 에너지를 교환하고 정보를 교류하는 가운데 산생되는데, '기복'의 필연성은 계통 변화의 필연성을 초래한다. 어떤 '기복'의 경우에는 피드백에 의해 상당히 크게 변해 원래의 조직에 파괴를 초래하기도 하는데, 계통 자체의 자율역량은 이에 대해 가능한대로 조절과 통제를 하게 된다. 이를 통해 계통은 새로운 평형상

1-48 명 말 동기창의 『화선실수필(畫禪室隨筆)』 가운데 남북종에 관해 논술한 부분

태로 나아가게 되며 계통의 안정성을 유지하게 된다. 하위계통의 '기복'과 개조 및 변화는 생명 계통의 진행 과정에 늘 있는 것으로 일반적으로는 전체 계통 구조의 파열을 불러일으키지는 않는다.[5] 중국회화사에서 문인화의 흥기는 하위계통의 '기복'(이를테면 문인화론의 방향 전환)에 따른 것인데, 이 '기복'의 크기가 중국화라는 상위 모계통의 전체 진행 방향에 변화를 일으켰고 원대元代 이후로 문인화가 중국화의 중심 계통이 되었다. 문인화는 중국화에서도 매우 특출한 경관이라고 하겠는데, 그러면서도 전체 중국화 계통 구조의 완정성을 깨지 않았을 뿐 아니라 오히려 중국화 계통의 내부구조를 개선했으며 중국화 전통체계의 진행 방향을 주도했다. 문인화는 문화 엘리트의 정신적 산물로 그 이념과 가치의 건립은 중국화학中國畫學의 전반적 학술 수준을 끌어올렸다.

생명체의 정상적 연속은 외재환경의 상태常態에 기대며 이러한 연속은 필요한 만큼의 폐쇄와 필요한 만큼의 개방이 만들어내는 동태적 평형을 의미한다. 정상적으로 이어지던 생명체가 중단되는 것은 종종 자율적인 진전이 중단되는 것이 아니라 지나치게 큰 외부 요인에 의한 경우가 많다. 현대 중국화의 곤경, 전통적 주 노선이 단절될 위기, 이런 것들은 마찬가지로 중국화의 자율적 진전에 따라 자연스럽게 조성된 것이라기보

5 伊·普里戈金(Ilya Prigogine), 앞의 책 참조.

다는 외부의 충격에 따른 것이다. 외부 충격이라 함은 주로 사회문화 환경이라는 객체와 서양 예술이라는 이체로부터 초래된 것이다. '5・4 신문화운동' 전까지 중국화 전통은 아직 근본적인 타격을 받지는 않았었다. 체계의 자율적 진전 또한 중단되지 않았고 새로운 가치의 핵심은 아직 형성 중이었다.

2. 비학碑學 사조와 청대 후기의 금석화파

근대의 민족적 위기의 와중에도 중국의 전통예술 체계는 결코 활력을 상실하지 않았을 뿐 아니라 그것의 자율적 발전은 여전히 창조적 국면을 열어 보이고 있었다. 청대 후기에 일어난 비학碑學 사조와 금석화풍金石畵風은 명대 후기 이래로 이루어진 문인화의 형식언어와 주체정신 방면에서의 새로운 진전의 연속선상에 있었으며, 도식과 취미 그리고 가치관념상의 새로운 표준을 건립함으로써 중국예술사상 한 차례 중요한 변혁을 이루었다. 자오즈첸趙之謙과 우창쉬吳昌碩를 대표로 하는 전・후기 금석화가들, 그리고 남방으로부터 북방에 이르기까지 성립된 다수의 금석화회는 당시 화단에서 가장 큰 생명력을 갖게 된 금석화파를 공동으로 형성했다. 그것은 청대 말기로부터 중화민국 초기 사이의 중국 전통회화의 가장 큰 성취를 대표하며, 중국 문인화 전통의 자율적 연속을 구현하고 있다.

전통의 연속

근년에 들어와 서양의 예술분류법과 가치관의 영향을 받음으로써 중국의 시각예술사에 속하는 다량의 생동하는 내용이 가려지거나 억압되었다. 그것들의 취미와 표준 그리고 가치관은 신식 예술사론에 의해 근・현대예술의 역사에서 배제되었으며 심지어 '역사'라는 큰 문밖에 놓이게 되었다. 전통예술사의 내재적 연속성에는 단절이 일어났다.

아편전쟁 후, 사회, 경제, 군사, 과학기술 등 각 방면에서 드러난 중국민족의 낙후와

1-49 비학 사상의 정리는 청 말기에 시대적 풍조가 되었다. 광서 19년 (1893)에 나온 캉유웨이의 『광예주쌍즙(廣藝舟雙楫)』.

1-50 왼쪽은 갑골문, 가운데는 서주(西周) 시대의 금문(金文), 오른쪽은 진대의 석고문(石鼓文).

쇠퇴는 중국문화와 예술에 대한 태도와 관점에도 영향을 미쳤다. 중국문화 쇠망론, 전통예술 쇠퇴론 등 각종 극단적인 논조가 출현했다. 그렇지만 청대 후기 이래로의 중국예술사를 살펴보면 그와 같은 논단은 성립하기 어렵다. 중국화는 본체론적 의미에서 아직 쇠망기에 접어든 것이 아니었다. 자아해체와 자아부정의 단계와는 거리가 멀었기 때문이다. 중국화가 마주한 도전은 더 크게는 사회적 층위에서의 것으로, 이는 서양문화의 충격에 의해 조성된 바였다. 기실 중국의 전통문화와 예술의 체계는 근대 시기에 이르러 각종각양의 양분을 흡수하며 여전히 정상적으로 앞을 향해 나아가고 있었고, 민족 전체가 위급에 처해 있었다 해서 예술 본체 역시 마찬가지로 위기에 직면해 있었던 것은 아니었다.

문인화는 명대 후기에서 청대 후기에 이르기까지 새로운 방향에서 중요한 성취를 이루었다. 우선, 형식언어와 필묵의 격식 그리고 주체정신과 생활 간의 관계에 대한 새로운 발견과 새로운 이해를 들 수 있다. 명대 후기의 동기창董其昌과 서위徐渭, 청대 초기의 팔대산인八大山人[6] 등은 새로운 전통을 건립했다. 그 뒤로 문인화는 금석 비문과 전각으로부터 새로운 영감을 얻어 금석문 필법을 그림으로 불러들여 청대 후기 중국회화사의 찬란한 한 면을 장식했다. 이와 같은 국면은 학술과 예술의 상호 계발로부터 이루어진 것으로, 사대부, 문인, 학자들이 적극적으로 예술비평과 예술창작에 참여함으로써 느슨히 이어가던 문인화 전통에 새로운 생기를 불어넣어 준 것이었다.

황빈훙黃賓虹은 이러한 현상에 충분히 주의를 기울이면서 나아가 도광·함풍 연간의

6 [역주] 팔대산인(八大山人, 1626?~1705?)은 승려 화가로, 청나라 초기에 활동했다. 중국 명나라 황족 출신으로 본명은 주탑(朱耷)이며 팔대산인은 그의 호다.

화학畵學 중흥론을 적극 제기하였다. 그는 주동적이고 진취적이며 자각적으로 내부에서 문인화 전통을 이어갔다. 이러한 현상에 대해 완칭리萬靑力는 다음과 같이 말한바 있다. "서예 영역에서의 '비학碑學 이론'과 회화 영역에서의 '금석金石 취미', 전각 예술에서의 다양한 유파의 출현은 청대 한학과 고증학의 성과에 따른 파생물이었다. 어쩌면 바로 이와 같은 이유 때문에, 20세기 중국예술사로까지 이어지는 그 중요한 성취는 지금까지 제대로 평가받지 못하고 있다고 하겠다."[7] 우리가 보기에, 비학은 명·청 시대

1-51 북위(北魏) 시대 〈석문명비각(石門銘碑刻)〉 부분

사대부 문화의 섬세하고 유약한 심미 경향에 대한 반발이었다. 비학의 흥기는 질박하고 강건한 심미적 취향에 대한 심리적 소구訴求에 때마침 호응하였으니, 새로운 심미 경향과 심미 표준을 건립했다는 데 그 의의가 있다. 또한 새로운 풍격이 요청하는 범본을 보여주고 전수하며 해설하고 체험케 했다는 데에도 의의가 있다. 베토벤의 음악이 청중의 귀를 훈련시켜 웅장하고 격렬한 음악에 대한 취미를 배양한 것과 마찬가지로, 비학 사조의 발전 역시 청대 후기 예술사에서 진중하고 소박하며 신실한 새로운 취미를 확립시켰다. 청대 후기의 비학 사조와 금석화풍의 출현은 중국예술사 내부에서 발생한 중요한 변혁이었으며, 양식과 취미 그리고 가치관의 새로운 표준을 건립했고 청대 말기와 민국 시기 회화사 발전을 견인했다.

비학 사조의 흥기

비학 사조는 일찍이 명대 후기에 출현한 바 있지만 '비학'이라는 명칭은 청대 후기에 와서야 성립했다.[8] 청대 비학 사조의 중요한 내용 가운데 하나는

7 萬靑力, 「江南蛻變—十九至二十世紀初中國藝術史一瞥」, 『美術研究』, 1998年 第4期, p.68.

8 '비학(碑學)'이라는 단어는 캉유웨이의 『광예주쌍즙(廣藝舟雙楫)』에 처음 보인다. 그가 쓴 비학 개념은 금석학(金石學), 서풍(書風), 서학(書學) 등을 아우르는 것이며, 주로 남북조의 비문을 가리킨다. 비학은 '첩학(帖學)'에 대한 상대적인 개념으로 사용되었는데, 캉유웨이에게 있어 첩학이란 구학(舊學)이며 고학(古學)이고 비학은 금학(今學)이며 신학(新學)이었다. 그는 다음과 같이 적었다. "내 이제 판별해 보면, 글씨에는 고학이 있고 금학이 있다. 고학이란 진나라의 서첩과 당나라의 비문이 있는데, 성취 면에서 서첩이 많다. 유석암(劉石庵)과 요희전(姚姬傳) 등이 그에 해당한다. 금학이란 북조의 비문과 한나라의 전서를 가리키는데, 성취 면에서 비문이 주가 된다. 등석여(鄧石如)와 장겸경(張謙卿) 등이 그에 해당한다[吾今判之, 書有古學, 有今學. 古學者, 晉帖、唐碑也, 所得以帖爲多, 凡劉石庵、姚姬傳等皆是也. 今學者, 北碑、漢篆也, 所得以碑爲主, 凡鄧石如、

남파와 북파의 서예 그리고 비학과 첩학帖學에 대한 새로운 인식이다. 명대 말엽과 청대 초엽 사이, 양빈楊賓은 『대표우필大瓢偶筆』을 통해 이후 비학 사상의 단초를 열었다. 여기에 담긴 관점은 크게 세 가지이다. 첫째, 남북조 시대의 글씨를 높인다. 둘째, 법첩法帖[9]을 비판한다. 셋째, 민간의 글씨와 전각을 높인다. 건륭, 가경, 도광 시기에 비학 사조 가운데에서 남북파를 구분하는 관점이 출현했는데, 이는 완원阮元의 「남북서파론南北書派論」과 「북비남첩론北碑南帖論」에서 가장 도드라지게 나타났다. 완원의 관점은 신속히 호응을 얻었는데, 전영錢泳은 그것과 화학남북종畵學南北宗을 함께 거론하기도 했다. 이와 같은 기초 위에서 바오스천包世臣과 캉유웨이는 이 문제에 관해 체계적 정리를 해냈다. 『광예주쌍즙廣藝舟雙楫』에서 캉유웨이는 심지어 청대 서예의 변천을 남북서파론의 전파 및 비학 사상의 대두와 연계시켜 논했다.

비학이라는 이 포괄적인 명목 아래에서 청대의 서예가와 화가들은 한나라와 북위의 비문, 대전大篆과 소전小篆과 고주古籀 등 방면으로 새로운 탐색을 수행했다. 금석문과 전서와 예서로부터 서예 연마를 시작하는 것이 일시의 유행이 되었다. 등석여鄧石如, 이병수伊秉綬, 김농金農, 계복桂馥, 진홍수陳鴻壽 등 서예가들의 예술적 실천은 청대 말기부터 중화민국 초기까지의 서법과 화법의 풍격이 형성되는 데 지대한 영향을 끼쳤다. 이 서예가들은 전서와 예서가 해서, 행서, 초서의 창작적 기초가 되며 그 자체로도 고도의 예술적 가치를 가지고 있음을 일찍부터 감지했다. 이러한 입장은 첩학 일변도의 세상을 철저히 뒤엎는 것이었다. 비학 사조의 영향 속에서 청나라 사람들의 결자結字[10]와 운필의 법식은 크게 변했으며, '필방세원筆方勢圓'이나 '역입평출逆入平出'[11] 등의 기법은 모두 이 시기에 총결된다. 이밖에도, 청나라 사람들은 예스럽고 두터운 기세라든지 운필과 결자 등의 법칙과 관련된 문제 역시 대단히 중시했는데, 이러한 기술적 요구와 심미 취미는 같은 도구와 재료를 사용해 그림을 그리는 화가들에게 직접적 영향을 미쳤다.

張謙卿等是也]." 戴小京, 『康有爲與淸代碑學運動』, 上海:上海人民美術出版社, 2001 참조.

9 [역주] 이름난 서예가의 범본(範本)을 가리킨다. 좋은 글씨를 나무나 돌에 파서 새겨 인쇄해 습자교본 혹은 감상용으로 썼다. 법첩을 비판했다는 것은 좋은 글씨라 해서 남의 것을 무조건 모방하는 풍조를 비판했다는 것이다.

10 [역주] '결자(結字)'란 한자를 쓸 때 점과 획의 크기, 형태, 비례, 배치에 관한 법식을 가리킨다. '결체(結體)', '간가(間架)'라고도 한다.

11 [역주] '필방세원'은 붓이 놓이는 데서부터 떼이는 곳까지 반듯하게 꺾이며 뼈대를 이루되, 팔의 운행에 의해 조성되는 전반적 기세는 원을 그리듯 해야 한다는 것이다. '역입평출'은 붓을 대는 데서부터 떼는 데까지의 운필 기법이다. '역입'이란 붓을 움직이기 시작할 때 필봉이 첫 필획이 움직일 반대 방향에서 종이를 향해 들어가야 한다는 것으로, 힘의 방향을 트는 데서 부딪히며 나오는 기세를 이용하는 것이다. '평출'이란 필획이 다 쓰인 다음에도 바로 붓을 거두지 않고 기세가 다 떨어진 다음에 텅 빈 채로 팔을 거두어 들여야 한다는 것이다.

청대 후기에 오면 많은 서예가들이 전각篆刻과 주서체籒書體에 새로운 흥미를 갖게 되는데, 문자학자였던 오대징吳大澂과 같은 경우 옛 자체를 모방해 기자奇字와 괴자怪字 쓰길 즐겼으며, 필법 면에서도 고문자의 취미를 흡수했다. 이와 같은 풍조가 화가들 사이에서도 유행함에 따라 전통 회화도 새로운 광채를 발하게 되었는데, 전각과 주서와 팔분필법八分筆法[12]을 그림에 이끌어 들인 것은 청대 말기와 중화민국 초기의 문인화가들의 독특한 예술적 자원이 되어주었다.

엄격히 말하면 비학은 예술비평과 예술감상의 분야에 속한다. 그것의 출현은 금석학의 번영과 금석학자들의 연구 취향의 전이를 반영한 것으로, 경학을 보충하고 역사를 고증하는 학문과 문자학으로부터 예술감상과 비평으로의 전향이 이루어진 것이다. 전통적인 의미에서의 이러한 '잡기' 혹은 '소도小道'는 청대 후기로부터 근대에 이르는 시기의 회화와 서예와 전각예술이 방향을 잡아나가는 데 있어 관건이 되었다. 근대적 고고학의 발전에 따라 한나라 때의 비석과 독간牘簡, 북위의 비석, 대전과 소전, 금문과 갑골문 등에 대한 연구가 진일보하였고, 고대의 기물, 석각, 조상, 벽화 등이 대량으로 출토됨에 따라 중국의 학자와 화가들은 전통 예술에 대해 새로운 인식을 얻을 수 있게 되었다.

1-52 김농의 칠언 서예 작품

비학과 금석화파

금석학 연구와 금석필법을 서예와 그림에 도입한 것은 함께 일어난 현상이었다. 금석 취미의 글씨가 화가들에게 영향을 준 것은 건륭 시대에 이미 그 단초가 나타났다. 이와 같은 발단은 남방의 경제 중심지였던 양저우揚州에서 나타났고 청대 말기의 상하이에서 한 시절 극성하면서 중국예술사 내부의 연이어지는 사슬 하나를 구성하였다.

양저우 화파 혹은 양저우 지역의 서화가들은 금석화풍의 형성에 있어 개창의 공이 있다. 김농金農을 예로 들면, 그의 해서는 「용문십이문龍門十二

12　[역주] 예서의 한 형태로 분서(分書) 또는 분예(分隸)라고도 한다. 더 널리 알려진 예서의 또 다른 형태는 한예(漢隸)다. 한예가 반듯하고 여유로운 구조의 글자체라면 팔분체는 기울어진 획에 내부적으로 보다 긴밀한 구조를 보인다. '팔분'이라는 명칭의 유래에 대해서는 여러 설이 있는데, 자체가 '八' 자와 같이 양변으로 펼쳐지는 모양을 보인다고 해서 붙여졌다는 설도 있고, '이분'은 전서에서 취하고 '팔분'은 당시의 예서에서 취해 구성된 자체라고 해서 '팔분서'라 불렸다는 설도 있다.

1-53 〈화훼병 넷째 폭[花卉屛之四]〉. 서예의 필법을 그림에 적용한 자오즈첸의 풍격은 후배 화가들에게 큰 영향을 끼쳤다.

1-54 우창숴의 전각 작품

門」, 「천발신참비天發神讖碑」로부터 법을 취해 '칠서漆書'라는 것을 만들어 냈다. 각도로 새긴 글씨의 단단한 느낌의 효과를 힘써 추구했고 금석 취미를 강조했으며 이와 같은 취미를 회화 창작 속으로 끌어들였다. 등석여鄧石如는 여러 해 동안 진나라와 한나라 때의 비문과 명문銘文을 베껴 쓰면서 독특한 서체와 필법을 이루었다. 그는 다년간 양저우에 머물면서 그 지역 화가들에게 중요한 영향을 끼쳤다. 당시 양저우에 살면서 활동하던 화가들인 정섭鄭燮, 황신黃愼, 왕사신汪士愼, 이방응李方膺 등은 동시에 서예가이기도 했으며 전서나 예서 등의 서체에 대해서 깊은 흥취를 갖고 있었다. '양저우 팔괴揚州八怪'[13] 가운데에서도 특히 정섭이나 고봉한高鳳翰과 같은 이들은 고대의 전서나 예서로

13 [역주] 양저우 팔괴는 청대 중엽에 양저우 일원에서 활동한 서화가들을 가리키는 칭호로, '양저우 화파'라고도 한다. 여덟을 꼽았을 때 들어가는 이름에는 약간씩 차이가 있는데, 가장 널리 공인된 설은 김농(金農), 정섭(鄭燮), 황신(黃愼), 이선(李鱓), 이방응(李方膺), 왕사신(汪士愼), 나빙(羅聘), 고상(高翔) 등이다. 이들은 청 중엽 서화의 새로운 기풍을 연 것으로 평가되는데, 자오즈첸, 우창숴, 치바이스[齊白石] 등 손꼽는 근·현대 작가들 모두 이들로부터 다소간의 영향을 받았다고 할 수 있다. '괴'로 칭해지는 것은 이들이 생김새나 행태가 괴상스러워서가 아니라 이전과는 다른 서화의 풍격을 과감히 개척했기 때문인 것으로 본다.

된 비석이나 목판에서 새로운 영감을 얻어 독특한 개인 풍격을 형성했으며 청대 말기 금석화파의 발전에도 길을 열어주었다.

금석서풍은 청대 중엽 이후에 형성되었지만 금석화풍은 청대 후기에 들어와서야 이루어졌다. 회화 중의 금석화풍의 경우, 초창기의 대표적 작가로는 황이黃易, 해강奚岡, 진홍수陳鴻壽, 우시짜이吳熙載, 자오즈첸 등이 꼽힌다. 자오즈첸이 청대 후기의 대사의大寫意[14] 화조화에 미친 영향은 대단히 크다. 그 한 측면은 과장된 전서와 예서의 필법을 화면으로 끌어들였다는 데 있다. 그는 어느 작품의 발문에 이렇게 적은 바 있다. "전서와 예서의 필법으로 소나무를 그리는 경우가 옛 사람들 가운데에는 많았다. 이제는 나아가 초서의 필법을 섞기도 하니 그 뜻을 곽희郭熙와 마원馬遠 사이에 두고 있음이다以篆隸筆法畵松, 古人多有之, 玆更間以草法, 意在郭熙, 馬遠間." 둘째 측면은 원초적 기운이 흘러넘치는 질박한 아름다움을 추구한 데 있다. 민간 예술로부터 새로운 자양분을 섭취해 자유분방하고 대단히 통속적이면서도 매우 우아한 취향을 보인다. 색채로는 홍·녹·흑 세 가지 색을 늘 사용했는데, 아교를 비교적 많이 넣어 색채가 서로 섞이지 않도록 했으며 병치했을 때 밝고 선명하며 염려한 느낌을 주었다.

자오즈첸의 이와 같은 풍격은 이후의 금석화가들에게 큰 영향을 주었다. 금석화파의 대표적인 대가인 우창숴는 자오즈첸의 화풍으로부터 직접적으로 불쑥 자라나온 예다. 자오즈첸의 많은 작품들에 "창숴가 보았다昌碩讀過"는 제사가 적혀 있는데, 여기서도 자오즈첸에 대한 우창숴의 특별한 애정을 발견할 수 있다. 서예의 대가로서 우창숴는 금석을 그림에 끌어들인 웅건하고 분방한 자오즈첸의 풍격을 계승해 차고 넘치도록 극도로 발휘했다. 그는 목단, 등나무, 호리병박, 연꽃 등 사람들이 늘 보는 제재를 선택하고, 사람들의 눈길을 끄는 서양홍西洋紅과 같은 짙고 염려한 색채와 종이를 뚫을 것 같은 힘이 넘치는 필법 그리고 평형적 구도를 통해 표현했는데, 이 모두 자오즈첸과 일맥상승의 관계에 있음을 보여주는 바다. 자오즈첸으로부터의 영향만 있었던 것은 아니다. 우창숴 자신이 창조적으로 개척한 바는 더욱 주목할 만하다. 가장 두드러지는 면은 대전체와 금문으로부터 계발 받은 필법으로, 특히 다년간 석고문石鼓文[15]을 임사臨寫하고 전각을 연마하면서 더욱 웅장하고 강건하며 농도 짙은 개인의 풍격을 형성하여 청

14 [역주] 간결하고 정련된 붓놀림으로 대상 경물의 가장 특징적인 형태를 신속히 그려내며, 작자가 경물에서 감지한 운치와 그 가운데에서 느낀 감회를 담아내는 그림을 '사의화(寫意畵)'라고 하다면, '대사의'는 초서의 필법을 그림에 수용해 대상의 형태로부터 더욱 자유로워진 화풍을 가리킨다. 이에 대해 대상 경물의 형태를 보다 엄격히 따져 그리는 사의화를 '소사의'라고도 한다.

15 [역주] 석고문(石鼓文)은 진(秦) 시대의 돌에 새겨진 문자를 가리킨다. 새겨진 돌이 북 모양을 하고 있어서 붙여진 이름이다.

말 중화민국 초의 화단에서 지도자격의 인물이 되었다. 천스쩡陳師曾, 치바이스齊白石, 판톈서우潘天壽 등 근대회화사의 전통파 대가들은 하나같이 우창쉬의 화풍으로부터 자양분을 얻었다. 그들의 전형적인 풍격상의 경향이라면 화면의 포백布白[16]을 중시하고 평형 대비를 따지며 용필에 있어 금석 취미를 추구하고 기운이 질박하고 고풍스러운 점 등이다.

자오즈첸이나 우창쉬와 같은 인물들 외에도 청말 민국초 사이에는 금석서화를 연구하는 민간단체들이 활약했다. 베이징, 항저우, 광저우, 그리고 나중에 상하이는 점차로 금석서화 단체가 결집하는 도시들이 되었고, 금석학자와 수집가와 서화가들이 함께 전통 문인화의 계승과 발전을 추동하는 핵심적 역량을 구성하게 되었다. 이들은 대부분 같거나 비슷한 예술적 지향을 품고 다수의 금석화회를 결성, 남북 사이에 서로 바라보며 호응하는 형국을 형성했다.[17]

금석화풍은 양저우로부터 상하이로 그리고는 베이징으로, 그 발전과 전파의 과정에는 뚜렷한 노선이 있었다. 중화민국 시대의 미술사를 두고 이야기하자면, 이른바 '남풍북점南風北漸'이라는 말이 상당부분 이러한 현상을 가리키고 있다. 금석화풍은 18세기 이래로 점차 시대적 풍격을 형성하였고, 남방(특히 저장성과 장쑤성 일대)을 중심으로 하고 있었다. 이는 몇 대에 걸친 탐색을 경과해 자오즈첸에 이르러 광범위한 승인을 얻은 시대적 유행이 되었다. 야오화姚華와 천스쩡은 모두 소학小學(즉 문자학)과 금석학에 관해 깊고 넓은 소양을 갖고 있었으며 이들의 서법은 비학 전통의 훈도를 깊게 입었다. 특히 이 두 사람은 서예를 회화로 끌어들이는 데 그치지 않고 한나라와 북위 때의 석각과 화상전畫像磚으로부터 직접 자양분을 섭취해 회화를 보충했다. 예를 들어 야오화의 〈무씨사고사화武氏祠故事畫〉, 〈방당전공양인도倣唐磚供養人圖〉 등은 전형적인 금석화풍을 드러내는데, 이는 그가 수없이 행한 '영탁穎拓'[18] 작업과 직접적인 관계가 있다. 천스쩡은 우창쉬의 지도를 받기는 했지만, 그의 서예, 전각, 회화는 직접 우창쉬를 배운 것은 아니며 우창쉬와 마찬가지로 금석학 전통으로부터 파생되어 나온 것이다. 자오즈첸과 우창쉬로부터 늦게 성취를 이룬 치바이스에 이르기까지 모두 같은 전통으로부터 자라나온 것이다.[19]

16　[역주] 포백(布白)은 '공백을 배치'한다는 의미로, 서예에서 점과 획의 형태와 배치, 그리고 글자와 글자, 행과 행의 배치를 통해 지면상 공백을 운용하는 법을 말한다.

17　예를 들면 海上題襟館金石書畵會(光緖 중엽에 성립), 貞社(1912), 南通金石書畵會(1924), 中國金石書畵藝觀學會(1925), 蜀江金石書畵會(1926) 등이 있다. 이와 같은 단체들에 관해서는 다음 참조. 許志浩, 『中國美術社團漫錄』, 上海 : 上海書畵出版社, 1994.

18　[역주] 야오화가 창안한 탁본 작법의 일종으로, 통상의 탁본 제작이 원래 기물에 먹을 바른 후 종이를 대고 두드려 글자를 전사하는 것이라면, '영탁'은 기물을 두고 보면서 종이 위에 그리고, 거기에 또한 문지르고 두드리는 각종 방법을 써서 탁본을 만든다.

전서篆書와 주서籀書의 필법을 그림으로 가져온 금석화파, 전통적 문인화파, 서양화의 원리와 화법을 가지고 중국화를 변혁했던 융합파, 중국과 서양의 그림을 엇섞었던 민간 화파는 모두 청대 말엽부터 민국 초기까지의 중국화단에서 함께 성장하고 경쟁했다. 금석파는 당시 가장 큰 활력을 갖고 있던 일파로, 그 생명력은 회화 자체로부터만 비롯된 것이 아니라 더 중요하게는 당시의 서예 및 전각예술과 긴밀히 연계되어 있던 데에서 비롯되었으며, 또한 당시의 금석학 연구 및 '고학古學 부흥', '국수國粹' 운동과 서로 호응 하는 관계에 있었던 데에서도 비롯되었다. 예술 비평과 창작 활동에 대한 문인학자들의 참여와 지도는 금석화파의 탄생과 발전에 주요한 요인이었다. 금석화파의 의의는 그것 이 중국 자체의 예술전통으로부터 이어져 나온 새로운 길이었다는 점에 있다. 청말 민 국초 중국 전통회화의 가장 높은 성취로서, 금석화파는 중국 문인화 전통의 내재적 자 율성의 유력한 연속을 증명해 보이고 있다.

자오즈첸이 서법을 회화에 끌어들인 점이나 우창쉬가 금석을 회화에 끌어들인 점은 중국화의 발전에 있어 두 개의 전환점이 되었다. 이 둘은 서법에 나타나는 심미경향을 회화 속으로 전이시킨 것으로, 이후 갈수록 필묵의 독립성을 강조하는 방향으로 나아 갔다. 서예를 그림 속으로 끌어들인 예술적 실천의 심층적 의의는 이를 통해 중국화의 형식언어가 재현적 묘사로부터 충분히 해방되어 나왔다는 데 있다. 서예와 금석문을 그림으로 들여온 이와 같은 전환은 직접적으로는 근대 시기 우창쉬, 황빈훙, 치바이스, 판톈서우 등 전통형 문인화가들이 어떤 풍격을 선택하는가를 이끌었으며 또한 20세기 전체 중국화에 심원한 영향을 끼쳤다. '격조'를 심미적 표준으로 삼는 새로운 가치척도 가 막 생성되고 있었으며 갈수록 분명히 드러났다. 만약 서양의 회화 관념과 작품이 이 체異體 참조물로서 강력한 충격을 주지 않았더라면 중국의 전통회화는 앞서 기술한 기 초 위에서 완전히 새로운 자주적 발전의 단계로 들어섰을 것이다.

19 다음 글 참조. 萬靑力, 「江南蛻變－十九至二十世紀初中國藝術史一瞥」, 『美術研究』, 1998年 第4期.

3. '격조' — 새로운 가치 중심의 형성

금석문이 회화로 들어온 것은 명대 후기 이래 중국의 전통회화에 일어난 가장 중요한 자율적 변혁 운동이었다. 명대 후기 이후로 중국화에서 필묵이 더욱더 독립하는 방향으로 나아간 점에 대해, 그리고 각 대가의 필묵의 풍격에 대해 미술사가들은 여러 다른 각도에서 비교적 깊은 연구를 진행해 왔다. 그렇지만 그와 같은 추세변화의 배후에서 막 형성되고 있던 새로운 가치 범주에 관해서는 아직 널리 주목하거나 중시하고 있지는 않은 것 같다. 우리들은 예술형식의 변천에 비해 가치표준의 전이는 의심할 여지없이 더욱 중대하고 깊은 의의를 갖는다고 본다.

1-55 동기창은 명말 청초의 시기에 필묵의 독립성을 강조한 대표적 인물이다. 그림은 그의 〈사산유경도축(徐山游境圖軸)〉.

필묵의 진일보한 독립과 가치표준의 변화

청말 민국초의 시기, 중국화의 주류는 '대사의大寫意'로 나아가고 있었으며 또한 화조화가 가장 성행하였다. 전체적 특징을 꼽는다면 필묵이 갈수록 독립하는 경향을 보였으며 전통적인 화경畫境의 구상과 창작은 더더욱 필묵의 표현에 자리를 내어주고 있었다. 모두들 아는 바와 같이, 필묵의 독립이란 결코 청말 민국초에 돌연히 일어난 특수한 회화 현상은 아니다. 그것은 상당히 긴 과정을 거쳐 일어난 것인데, 그 남상은 멀리 위·진·육조 시대까지 거슬러 올라가 찾아볼 수 있다. 그 뒤로 이론과 실천면에서 표지가 되는 대가들이 꾸준히 나타났다. '필묵의 독립'이라는 표현은 후인들이 현대적 관념을 사용해 그러한 과정의 전체적 추세를 돌이켜보며 총괄해 쓰게 된 것인데, 그 추세의 발전은 20세기 전반기에 이르러 전성기를 맞게 된다. 필묵의 독립이라는 전체적 과정, 특히 그 내부구조의 발전이라는 견지에서 보았을 때, 당대 장언원張彦遠이 제기한 바 "그림은 의意를 세우는 데에 근본을 두고 필을 쓰는 데로 돌아간다畵者本於立意而歸於用筆"라든지, 조맹부趙孟頫가 '예체隸體'를 제창한 것, 동기창董其昌이 강조한 바 "만약 필묵의 정치함과 오묘함으로 치자면 실제의 산수가 결코 그림만할 수 없다若以筆墨之精妙論, 則山水絶不如畵"라든지, 청대 후기의 문인화가들이 주장

한 '금석입화金石入畵' 등은 모두 필묵이 독립의 방향으로 나아가는 데 있어 중요한 전환점의 표지라고 할 수 있다.

'서예를 그림에 들인다引書入畵'는 입장은 필묵 독립의 이론적 근거가 되었다. 중국의 회화가 필묵 독립의 길을 가게 된 것은 위·진 시대부터 문인과 학자들이 서화의 창작에 개입하면서 점차 창작과 비평의 주체가 되어 간 데에 기인한다. 그들이 중시한 것은 물상의 재현 정도가 아니라 선 자체의 품질이었다. 중국에서 서예가 독립적인 예술이 될 수 있었던 관건은 '필법'을 강구했다는 데 있는데, 그 실질은 사람의 심성과 정서를 어떻게 하면 필선의 운동을 통해 체현해 낼 것인가 하는 문제였다. 서예를 회화로 끌어들였다 함은 바로 서예의 필법에 대한 강구와 필선에 대한 연구 그리고 관련 평가기준을 모두 회화로 끌어들였다 함이다. 마음과 손과 붓 사이의 연동과 부합은 중국 서화의 시각언어가 주력하는 표현의 실질이다. 회화가 필법에 요구하는 바가 서예에 비해 훨씬 더 복잡하기 때문에 이를 통해 필법의 표현력 또한 더욱 풍부해졌으며 새롭게 개척해 나갈 수 있었다. 그리고 이는 묵법이 생겨나고 발전하는 과정을 대동했다. 명말 이후로 필법과 묵법의 정묘함은 갈수록 중국화에서 가장 주요하게 추구하는 바가 되었다. 필묵의 심미적 기능 역시 갈수록 독립적이 되었으며 물상에 대한 표현은 갈수록 뒷전으로 밀렸다. 명말 이후로의 이러한 추세는 실제적으로 이미 가치표준의 전환을 함축하고 있었다. 동기창이 이러한 역사적 전환의 표지가 되는 인물일 수 있었던 데에는 주로 그가 이러한 역사적 발전추세에 대한 민감한 관찰력과 판단력을 갖추고 있었기 때문이며 가치표준의 변화를 자각적으로 추동했기 때문이다.

바로 이와 같은 역사적 추세 속에서 청대 중엽의 '서예혁명'은 회화 영역에서 신속히 금석화풍이 일어나게 했으며, 이는 필묵의 독립이라는 과정에 새로운 단계를 열었다. 금석화풍은 비학이 이끌어낸 새로운 심미 취향, 이를테면 박후樸厚·웅혼雄渾·생졸生拙·강건剛健 등의 취향을 회화 영역으로 끌어들여 필묵의 내함을 더욱 풍부하게 했으며 순수한 형식적 추구로 더 나아가게 했다. 이와 같은 형식의 아름다움을 간단히 이야기하자면 바로 금석미金石味라 하겠다. 문인화 말류의 하늘거리는 유약한 풍격에 대한 자각적인 교정 작용이었다고 하겠으며, 웅장하고 강건한 아름다움에 대한 시대적 요청에 부합한 것이라고 하겠다. 이와 같은 추구는 근대 시기에 들어와 화법과 서법이 나날이 밀접한 관계를 형성하도록 했으며, 화면에서의 묘사성은 최소한으로 줄어들도록 만들었다.

필묵의 심미성의 독립이라는 의의에서 보면, 금석화풍은 이전의 문인화의 심미적 취

향에서 한 발짝 더 나아간 것이며, 동시대 여타 사의화풍寫意畵風과도 거리를 두게 된 것이었다. 양주화파의 김농은 북위北魏 시대 비각의 "졸박함으로 아리따움을 삼고, 진중함으로 기교를 대신한다以拙爲姸, 以重爲巧"는 바로부터 용필의 힘을 얻어 한 시대의 새로운 기풍을 열었다. 이러한 새로운 심미 취향이 포괄하는 문화성과 역사감은 한 동안 작은 범위 안에서 유행하기 시작했는데, 고상하고 고풍스러우며 소박하면서도 왕성한 격조를 높이 쳤으며 당시의 일반적인 풍조를 초탈해 있었다. 런보녠任伯年과 우창숴의 관계가 이런 점을 보여준다. 해파海派의 대가였던 런보녠의 화법은 문인화의 사의寫意 계열에 속해 있었다. 중국회화사상 우아하고 난숙한 회화 기교 그리고 자유자재로 각종 물상을 표현해 내는 능력으로 보자면 필적할 만한 이가 드물다. 후기 문인화의 아속雅俗을 함께 추구하는 취향의 표현이라는 견지에서 보면 런보녠은 극치에 도달했다고 하겠다. 그런데 그는 이와 같은 심미 취향을 근본에서부터 초월해 본적이 없었다. 우창숴는 런보녠에 비해 늦게 성취하기도 했거니와 기법상으로도 미치지 못하는 측면이 있었다. 그런데 우창숴가 한 번 붓을 놀리면 런보녠이 크게 탄복하였다고 하니, 그 이유는 붓놀림의 성질 속에 체현된 격조 때문이었다. 우창숴가 인장을 판 것을 보면 금석의 맛에 대한 체험이 깊은 사람이라는 것을 잘 보여준다. 그와 같은 심미적 깨달음은 석고문石鼓文에 대한 오랜 연구와 옛 비문과 인장과 기물에 대한 애호로부터 비롯된 것이다. 이와 같은 감수성을 회화 속으로 불러들인 것이 바로 우창숴가 주장한 바 "기운을 그리지 형태를 그리지 않는다畵氣不畵形"는 것이다. '기'가 필묵을 통해 표현되어야 한다고 했을 때, 이는 주로 금석의 맛을 담은 필선을 가리킨다. 즉, 강건하고 활달하며 중후한 힘의 느낌이며, 또한 시시로 저항을 받아 생기는 껄끄러움과 꺾임을 표현해 내는 것이다. 이는 곧 이전 사람들이 강구했던 운치 있는 맛이나 느긋한 흥취 같은 것과는 다른 특수한 아름다움이다. 우창숴의 화면 속에서 '경景'과 '경境'은 이미 애써 구현해야 할 바가 아니었으며, 객관적 대상의 형상은 매우 간략하게 개괄되어 거의 그가 관용적으로 사용하는 기호화된 '양식'만이 남게 되었다. 이때 그가 중시한 것은 화면 위에서의 양식들 간의 조합과 연관, 그것들이 만들어내는 구성과 기세였다.

　중국화에 대해 말하자면, 필묵이 더더욱 독립해 나가는 큰 추세 속에서 세속화 경향이건 아니면 서양화의 동방 전파라는 새로운 현상이건 '금석입화'가 만들어낸 심층적 의의에는 비길 바 되지 못했다. 금석입화가 중국화의 필묵 언어의 발전에 가져온 에너지의 보충은 전통적 체계 고유의 내재적 구조에 대한 생명력 충만한 한 차례 추동이었다고 할 수 있다. 금석화풍은 이를 통해 이 시기 중국화의 자율적 발전과정의 주류가 될 수

1-56 우창숴는 자오즈첸의 '금석입화' 풍격을 계승, 청 말엽부터 민국 초기에 이르는 시기 중국 화단의 지도자격 인물이 되었다. 우창숴의 〈송매도(松梅圖)〉(위)와 〈매석도(梅石圖)〉(아래).

있었다. 우창숴 이후의 '전통주의'의 대가들은 누구 하나 이러한 심미적 취미의 큰 영향을 받지 않은 이가 없었다.

그런데, '5·4' 전후로 문인화에 대한 비판이 시작되면서 명·청 시대 이래의 대사의大寫意 화풍은 전반적 회의의 대상이 되었다. 캉유웨이, 천두슈, 루쉰 등은 모두 문인의 사의화란 일종의 제멋대로 마구 그리는 화풍이라고 하였으며, 중국화가 쇠락의 길을 가게 된 것은 문인화가 지나치게 발전함에 따라 나타난 좋지 않은 결과라고 보았다. 어떤 이는 또한 '개량' 혹은 '혁명'의 사회학과 정치학의 각도에서 문인화가 사회현실을 반영하지 못하며 사회의 상공업상의 실제적 수요에 적응하지 못한 점을 비판했다. 20세기 중엽 이래의 일부 해외 학자들, 예를 들어 미국의 중국미술사가인 제임스 캐힐James Cahill, 중국명 高居翰 같은 이는 문인화 현상을 명대 이후의 상품경제의 발전이 가져온 부정적 영향으로 보기도 했다. 상술한 관점들은 대부분 청말 민국초의 중국화 전체를 쇠락의 단계에 있었던 것으로 본다. 그러나 근래 들어 다른 의견을 내놓는 학자들이 나타났다. 완칭리萬靑力 같은 이는 중국화 전통 자체의 자율적 발전이라는 각도에서 '쇠락론'에 대해 반박한다.

청대 중엽 이후 화가의 수가 급격히 늘어났는데, 『개자원화보芥子園畵譜』 등과 같은 화보畵譜나 화결畵訣 그리고 과도화고課徒畵稿[20]의 유행은 문인화 양식의 입문을 매우 편리하게 했다. 그렇지만 진부하게 서로 따르고 베끼는 국면을 초래하기도 했다. 전체 사회문화가 쇠미해져가는 시대적 분위기 속에서 회화 취미 역시 시들해지고 자잘해졌으며, 많은 수의 말류 문인화가들이 시정에 쏟아져 나와 용렬하고 범속한 그림들이 한때 범람했다. 역사적으로 중요한 회화 명작들은 죄다 황실과 큰 가문에 집중적으로 소장되어 있었고 일반 화가들이 비교적 좋은 범본을 찾아서 보기란 쉽지 않았다. 안목과 취미가 대단한 제약 속에 놓이게 되었던 것이다. 이밖에도, 명대 후기 이래로 민간의 화단에서는 서양에서 들어온 그라디에이션 기법이 널리 유행하면서 상당 정도 중국의 전통적 묵법을 대체해갔고, 심지어는 적지 않은 문

20 [역주] 화보(畵譜)는 중국화의 도록을 가리키기도 하고 화법 도해집을 가리키기도 하는데, 본문 중에서 말하는 것은 후자다. 화결(畵訣)은 그림을 그리는 가운데 기법상 혹은 정신상 득의한 바를 적은 책들이며, 과도화고(課徒畵稿)는 유명 화가의 초벌 그림, 습작품, 연습용 도해 등을 모아 놓은 책이다.

인화가들에게까지 영향을 주었다. 청나라 상층 귀족들의 보수적 취미는 '사왕오운四王吳惲'[21] 이래의 이른바 정통파를 문인화의 최고로 받들도록 만들었는데, 이는 문인화 발전의 여지를 매우 좁혀놓는, 심지어는 억압하는 결과를 낳았다. 이와 같은 견지에서 보자면, 청대 후기 문인화의 보편적 쇠락은 부정할 수 없는 사실일지 모른다. 하지만 문인화가 대체로 쇠퇴하는 가운데에서도 양저우의 팔가揚州八家와 우창숴 등 식견이 있었던 이들은 서위, 팔대산인, 석도의 창신의 정신을 계승해 자각적이고 주체적인 탐색을 통해 쇠퇴의 세를 만회했으며, 전통 문인화의 심미적 취향의 발전가능성을 발굴하기 위해 노력했다. 이를 통해 이들은 객관적으로 보아 전통 문인화의 자율적 발전의 유력한 연속이 될 수 있었다. 이들은 나날이 쇠락해가는 사회문화적 상황 속에서도 세류에서 훌쩍 벗어나 우뚝 서서 홀로 갈 길을 가는 정신적 역량을 보여주었다. 이들의 예술풍격상의 추구는 근본적으로는 여전히 품격의 도야와 정신적 풍모의 체현에 있었다. 청대 중엽 이후 200여 년 동안 소수이긴 하지만 걸출한 화가들이 탁월한 성취를 보였기에 중국의 전통회화는 전반적 쇠퇴의 흐름 속에서도 볼만한 높은 봉우리들이 연이어 나타났으며 웅혼하고 강건함을 추구하는 새로운 심미적 단계로 나아갈 수 있었다. 그렇기 때문에 우리는 보다 큰 역사적 의미가 있는 것은 말류 문인화가의 보편적 쇠퇴가 아니라 예술의 심층적 가치를 이끌어내고 민족문화의 생명력을 드러낼 수 있었던 소수 걸출한 인사들이 이룩한 예술적 수준이었다고 여기는 것이다.

1-57 우창숴가 전서, 예서, 행서 등의 서체를 융합해서 쓴 칠언대련

소수 걸출한 화가에 대한 인식과 평가 그리고 연구는 근대 이래로 지금까지 충분치 못했다. 한 가지 이유로 들 수 있는 것은 동기창 이후 남방을 숭상하고 북방을 폄하하는 가치취향이 조장해온 유약한 풍조로, 그 때문에 이들 걸출한 인사들의 작품은 조야하며 문아함을 잃었다고 평가되었다. 이들이 심미가치의 취향과 관련해 행한 탐색과 실천은 전체 화단과 비평계로부터 진정한 이해를 얻어내기 힘들었다. 곡조의 수준이 너무 높아 호응이 적은 꼴이었다. 게다가 근대 이래로 서양회화의 가치관념의 영향으로 사의화는 상업적 목적을 재빨리 실현하기 위해 나타난 제멋대로의 화풍이라고 여겨져 경시되었다. 이처럼 여러 가지 요인들로 인해 이들 주요 화가들의 성취는 충분히 중

21 [역주] 왕시민(王時敏), 왕감(王鑒), 왕휘(王翬), 왕원(王原祁), 오력(吳歷), 운수평(惲壽平) 등 여섯 명의 청대 초엽의 화가들을 합해 부르는 칭호다. '청육가(清六家)'라고도 하며, 통상 청대 회화사상의 '정통파'로 불린다.

시되고 연구되지 못했다. 근·현대미술사상의 이러한 이론적 결손은 중국화의 자율적 발전이 근·현대 시기에 이르러 처한 상황에 관해 총체적으로 정확하게 파악할 수 없게끔 했다. 여러 설이 분분한 가운데 각기 일부 현상만을 틀어쥐고 있었던 셈인데, 거칠게 본다면 가치표준의 혼란이었다고 하겠으나 기실은 중국회화 전통의 주요 노선에 대한 인식이 분명치 않았기 때문에 예술사상 심미취향의 전환과 돌파라는 견지에서 근대 회화의 대가들이 갖는 의의를 제대로 볼 수 없었던 것이며, 또한 주류 가치표준의 발전과정에 대해 심층적으로 이해하거나 그 진상을 파악할 수도 없었던 것이다.

주류 가치표준에 대한 회고

중국전통회화의 발전 과정을 보면, 예술풍격의 변천과 새로운 것의 추진에 따라 크고 작은 가치범주와 가치표준들이 출현했다. 예를 들자면, 고개지顧凱之의 '전신傳神', 사혁謝赫의 '육법六法', 종병宗炳의 '창신暢神', 주경현朱景玄과 황휴복黃休復 등의 '신묘능일 사품神妙能逸四品', 소식蘇軾의 '시화본일율詩畵本一律', 조맹부趙孟頫의 '고법古法', 예찬倪瓚의 '일기逸氣', 동기창의 '남북종南北宗', 그리고 청대 후기 이래로의 '금석기金石氣' 등이 있다. 여러 가치범주 가운데에서 일부 핵심범주와 가치표준은 더 넓은 범위에서의 인정을 받아 긴 역사시기에 걸쳐 예술사의 내용을 아우를 수 있었다. 만약 중국 전통회화 전체의 발전과정을 염두에 둔다면, 특히 예술 자체의 주객관 관계에 착안한다면, 명·청 시대 이전 중국화의 심미범주의 역사는 크게 두 단계로 구분해 볼 수 있겠다. 즉, 춘추·전국으로부터 북송에 이르는 단계로 '신운神韻'을 대체적 추구방향으로 삼았던 단계, 그리고 남송으로부터 원대에 이르는 단계로 '의경意境'을 대체적 추구방향으로 삼았던 단계다.

중국회화는 자연을 모방하는 데에서 시작되었지만 객관 물상의 묘사에서, 특히 인물화의 경우 결코 외형의 정확한 모사를 추구하지 않았다. '신神', '기氣', '세勢', '운韻' 등 객체의 내재적 정신을 이끌어내 정련하여 표현하는 것을 중시했다. 이로부터 비평표준이라는 측면에서 중국화에서는 매우 이른 시기에 '형태의 유사성에 구속되지 않는다脫略形似'는, 그리고 '모습은 버리고 정신을 취한다遺貌取神'는 심미적 추구가 확립되었다. 고개지의 '정신을 전함傳神', '형태를 통해 정신을 그려냄以形寫神', 사혁의 '기운이 살아 있듯 움직임氣韻生動' 등은 그와 같은 취향을 드러내어 보인 것이다. '신운'이라는 범주

는 객체의 정신적 내함을 표현하는 데 치우친 것이며, 또
한 거기에 주체의 관찰과 이해 및 개괄을 녹여 넣은 것인
데, 특별히 예술가의 심미적 가공을 거친 객체의 정신을
지향한다. 전반적으로 보아 이른 시기 중국회화의 평가표
준은 '신운'을 가지고 포괄할 수 있을 것이다.

'의경'이란 말이 처음 나온 것은 중당中唐 시기 왕창령王
昌齡의 시론에서다.[22] 그 뒤로 교연皎然, 권덕여權德輿, 유우
석劉禹錫, 사공도司空圖가 각각 '경을 취함取境', '의와 경이
만남意與境會', '경은 상 밖에서 생성됨境生於象外', '사와 경이
어우러짐思與境偕' 등과 같은 관점을 표방했다. 당나라 사람
들의 '의경설'은 주로 '경境'과 '상象'의 관계에 대한 것으로
귀착되는데, '경은 상 밖에서 생성됨'을 중심 사상으로 하
고 있다. 송대에 와서야 '의'와 '경'의 관계를 강조하게 되
는데, 소식과 석보문釋普聞 등은 모두 직접 혹은 간접적으로
'의는 경으로부터 나옴意出於境', '의와 경이 융합함意與境合',
'심이 곧 경心卽是境'과 같은 관점들을 밝혔다. 이 시기 회화
의 주된 방향은 주관적 의와 객관적 경을 함께 중시하는 것
이었다. 아울러 의와 경의 교호交互 관계 가운데에서 각종
예술 풍격이 도출되어 나오게 되는데, 특히 원대 이래의 산
수화에서 잘 체현되었다.

1-58 진(晉) 고개지(顧愷之)의 〈낙신부도(洛神賦圖)〉 부분

1-59 오대(五代) 고굉중(顧閎中)의 〈한희재 야연도(韓熙載夜宴圖)〉

곽약허郭若虛의 『도화견문지圖畫見聞志』에는 이런 주장이
나온다. "선비와 여인, 소와 말(의 그림)을 논할 것 같으면
오늘이 예전만 못하고, 산수와 수목, 암석(의 그림)을 논할
것 같으면 예전이 오늘만 못하다若論士女牛馬, 則今不及古; 若論
山水樹石, 則古不及今." 이 말은 중국화의 제재상의 중대한 변혁을 드러내고 있다. 즉, 북송
과 남송 시대부터 시작해서 회화의 제재가 인물과 가축과 여타 잡다한 사물들로부터
산수와 초목 위주로 전향한 것이다. 앞의 시기에 중국회화는 인물과 이야기를 주요한

22 '의경(意境)'이라는 말은 중당 시인 왕창령(王昌齡)의 『시격(詩格)』에 처음 보인다. 그는 "시에는 세 개의
경계가 있다[詩有三境]"고 했는데, 즉 물경(物境)·정경(情境)·의경(意境)이다. 그의 생각에 따르면 이른바
'의경'이란 "의지가 펼쳐져 나와 마음속에 사념으로 맺힌 것이다[張之於意而思之於心]."

제재로 삼았으며 물상의 내재적 정신을 표현하는 것을 중시했다. 그에 상응하는 심미적 추구는 대체로 '신운'을 핵심으로 했다. 뒤의 시기에 중국회화는 산수와 수목과 암석을 주요 제재로 삼았으며 물상과 심령의 시적 융합을 중시했다. 그리고 그 취향은 대체로 '의경'이라는 말로 포괄할 수 있을 것이다.

왕유王維가 처음 '그림은 소리 없는 시畵是無聲詩'라는 관념을 제기한 이래로 시학은 그림의 세계에 심원한 영향을 미쳤다. 화가들은 의식적으로 메마른 듯 소략한 필법으로 무한히 풍부한 형상과 무한히 심원한 의경을 표현하기 시작했다. 이는 구양수歐陽修가 말한 바와 딱 맞는다. "적적하며 꼿꼿하고 맑고 깨끗함, 이는 그려내기 어려운 의상인 바, 그리는 이가 포착해 냈다고 하더라도 그것을 현자라고 해서 반드시 알아차리지는 못한다. 날고 뛰는 것의 느리고 빠름과 같은 의취가 얕은 물상은 쉽게 드러내 보일 수 있지만, 한적하고 여유롭다거나 엄정하고 고요한 것과 같이 고상하니 초탈한 심경은 형용하기 어려운 법이다. 높으니 낮으니 어디를 향했느니 머니 가까우니 중첩되어 있느니 하는 것들은 죄다 화공의 기예일 뿐으로 정묘한 것을 보려하는 감상자가 일삼을 바는 아니다蕭條淡泊, 此難畵之意, 畵者得之, 賢者未必識也. 故飛走遲速, 意淺之物易見, 而閑和嚴靜, 趣遠之心難形. 若乃高下向背遠近重復, 此畵工之藝爾, 非精鑒者之事也."(「鑒畵」, 『歐陽文忠公文集』) 언어를 넘어선 의경을 추구한다 할 때, 시는 형태를 갖고 있지 않기 때문에 아무래도 의경의 유동성을 많이 확보하고 있다. 그런데, 회화가 시와 같은 유동성을 추구하기 위해서는 우선적으로 형체를 벗어던져야 할 필요가 있으며 심지어는 형식의 구속마저도 초탈해야 하는데, 바로 이와 같은 경향성이 문인화론의 새로운 방향설정에 직접적으로 영향을 미쳤다.

시와 그림의 관계에 대한 소식의 인식은 다음과 같은 몇 구절에 집중적으로 나타난다. 첫째, "시와 그림은 그 근본이 같은 법칙을 따른다. 하늘이 부여한 솜씨와 맑고 참신함이다詩畵本一律, 天工與淸新."(「書鄢陵王主簿所畵折枝二首」其一) 둘째, "왕유의 시를 음미하면, 시 속에 그림이 있다. 그의 그림을 보면, 그림 속에 시가 있다味摩詰之詩, 詩中有畵; 觀摩詰之畵, 畵中有詩."(「書摩詰藍田烟雨圖」) 셋째, "두보의 시는 형태 없는 그림이며, 한간의 그림은 말 없는 시로다少陵翰墨無形畵, 韓幹丹靑無語詩."(「韓幹馬」) 소식은 시를 그림으로 이끌어 들였는데 그 의도는 '형태의 닮음形似'에 얽매인 북송 시대 원체院體 회화의 화풍을 비평하려는 데 있었다. 이는 후세 문인화의 발전에 중요한 지도적 작용을 했다. 예를 들어, 송나라 화원畵院의 한림대조직장翰林待詔直長 벼슬을 지낸 곽희郭熙는 이렇게 말한 바 있다. "다시금 옛 분처럼 말을 해 본다면, '시는 형태 없는 그림이며, 그림은 형태 있는 시이다.' 이치에 밝은 사람들이 많이들 이처럼 이야기 했으니, 우리들이 스승 삼는 바다更如前人言:

'詩是無形畵, 畵是有形詩.' 哲人多談此, 吾人所師." 곽희 뒤로 '소리 없는 시', '형태 있는 시', '소리 있는 그림', '형태 없는 그림'이라는 말은 거의 문인들이 그림과 시를 이야기 할 때의 구두선처럼 되었다.

시화詩化한 의경에 대한 화가들의 추구는 북송과 남송 양송兩宋 시대의 산수화에서부터 나타나기 시작했다. 원대에 이르러서는 서예를 그림에 들이는 기풍이 점차 무르익어감에 따라 중국화는 정감을 풀어내고 의중을 전달하는 방향으로 한 걸음 더 나아가게 되었으며 황공망黃公望과 예찬倪瓚을 대표로 하는 사의寫意 화풍이 출현하기에 이른다. 이 시기의 중국화가 의경에 대한 추구를 체현하고 있음은 미술학계에서 이미 어느 정도 공통적으로 인정하고 있는 바다. 하지만 중국화에서 있어서의 의경을 어떻게 이해할 것인가에 대해서, 그리고 어떤 종류의 작품들이 의경을 전형적으로 체현하고 있느냐에 대해서는 논자들의 주장이 제각각이다.[23] 우리가 보기에 의경에 대한 추구가 갖는 주요한 특징은 회화 창작 과정에서 주객관을 아울러 중시한다는 점이다. 그 목표는 주객관의 상호연동이며 또한 양자가 자연스레 일체로 융합하

1-60 예찬의 〈육군자도(六君子圖)〉

는 것이다. 이와 같은 의미에서 원대의 회화, 특히 원대 말기의 산수화가 양송 시대의 회화 그리고 원대 이후의 산수화에 비해 대표성을 갖는다. 예를 들어, 예찬의 대표작인 〈육군자도六君子圖〉, 〈용슬재도容膝齋圖〉 등은 텅 빈 듯 투명하며 군더더기 없이 세련된

23 1950년대 후반, 중국 대륙에 의경에 관한 연구가 나타나기 시작했다. 당시 주된 토론 대상은 '形神說'로 의경에 관한 연구는 비교적 선구적인 것이었다. 리쩌허우[李澤厚]는 1957년 발표한 「"意境"雜談」과 뒤에 나온 미학 저서인 『美的歷程』에서 왕궈웨이[王國維]가 '境界'를 논할 때 쓴 '無我之境'과 '有我之境'을 차용해 송대와 원대 산수화의 의경을 개괄했다. 그의 관점은 나아가 보편성 및 전형에 대한 연구와 관련을 맺는다. 1963년 발표된 청즈더[程至的]의 「關于意境」에서는 '意境'이라는 범주의 운용은 특수성을 띠고 있으며 모든 문예작품을 재는 척도가 될 수는 없다고 보았다. 1970년대에 들어서, 리커란[李可染]은 「談學山水畵」에서 '意匠說'을 제기했다. 그는 산수화의 의경이란 가공수단을 필요로 하다는 점, 다시 말해 '境'이란 선택과 구성을 통해 만들어진다는 점을 강조했다. 이러한 설명은 교연(皎然)의 '取境說'을 방불케 한다. 완칭리[萬靑力]는 중국화에서 의경의 창조는 산수화의 경우 가장 중요한데, "진실되고 구체적이며 이상과 감정을 녹여 담아낸 공간의 경계와 형상"을 기초로 한다고 보았다. 그는 나아가 '경이 뛰어난[以境勝]' 그리고 '의가 뛰어난[以意勝]' 두 가지 의경의 유형을 들며, 전자는 송대 회화를 전형으로 하며, 후자는 원대 및 그 이후의 산수화가 주요 방향으로 삼았던 바라고 설명한다.(이상 산수화의 의경에 관한 연구성과의 약술은 다음으로부터 인용했다. 萬靑力, 「論'意境'ー山水畵硏究之一」, 『中國畵硏究』, 1981年 第1期) 해외의 제임스 캐힐(James Cahill) 같은 이는 중국 산수화의 의경 문제에 관해 또 다른 관점을 제시했는데, 그는 송·원대와 그 이후 시기의 이삼류 화가의 작품들에나 의경이 체현되어 있다고 보았다. 예를 들어 남송의 부채에는 시가 있으며 정이 있고 또한 경이 있어 시정과 화의가 잘 표현되었다는 것이다. 바꾸어 말하면, 그는 詩情과 畵意를 의경이라고 본 것이다. 이와 같은 견해의 근저에는 중국화의 '境'과 서양 풍경화의 '景'의 함의가 크게 다르다는 인식이 자리하고 있다. *The Lyric Journey ─Poetic Painting in China and Japan*, MA. : Harvard University Press, 1996 참조.

1-61 오대(五代) 동원(董源)이 그린 〈소상도(瀟湘圖)〉

삼단식 구도를 채용했고, 비쭉하고 가파른 필법의 절대준折帶皴[24]을 사용해 아득하고 적막하며 서늘한 의상意象의 공간을 만들어냈다. 이와 같은 '의로써 경을 만든다以意造境'는 지향이 구성해내는 격식 속에서 타이후太湖[25] 산수가 품은 함의와 화가 자신의 심경과 기질이 완미하게 하나로 융화해 '의와 경이 어우러지는意與境渾' 효과에 이른다.

'신운'과 '의경'은 모두 각각의 적용 범위가 있는바, '신운'은 인물화에, '의경'은 산수화에 적용된다. '신운'으로부터 '의경'에 이르는 추구의 변화는 객관의 표현에 치중한 데로부터 주객 융합의 표현으로 옮겨간 추세를 보여준다. 서양의 전통회화는 오랜 기간 동안 객관적 진실의 재현을 추구해 왔지만 중국의 전통회화의 자율적 발전은 그보다는 내향의 체현에 더욱 기운 특징을 보여준다. 이와 같은 특색은 필묵 언어가 독립을 향해 나아가는 조건을 만들어주었다. 명대 이후로 필묵 언어의 주체화 경향은 진일보 발전해 새로운 가치 표준이 점차 형성되었는데, 이는 자율적 발전의 내재적 요청이었다.

24 [역주] 산수화를 그릴 때 암산이나 둔치의' 주름'을 표현하는 '준법(皴法)'의 일종. '절대(折帶)'는 띠를 꺾는다는 뜻으로, '절대준'은 모필의 끝부분을 뉘어서 먹을 적게 묻힌 상태에서 수평의 필선을 옆으로 그은 다음 직각으로 꺾은 뒤 짧게 그어 마무리하여 붓자국이 기억 자처럼 보이도록 한 필법이다. 원대 말엽에서 명대 초엽에 활동한 예찬(倪瓚)이 많이 사용했다. 옆으로 갈라지기 쉬운 편암으로 이뤄진 산을 그릴 때 적합하다고 한다. 조선의 정선(鄭敾)도 이 수법을 많이 사용했다.
25 [역주] 장쑤성 남부와 저장성 북부에 걸쳐 있는 중국에서 세 번째로 큰 담수호. 둘레를 따라 크고 작은 산과 섬들이 독특한 경관을 이루고 있다.

'격조'—새로운 가치표준

19세기 후반, 특히 대사의大寫意 화조화와 '금석입화'가 성행한 이래로, 중국화의 방향은 점점 더 독립적인 필묵의 정취를 귀착점으로 삼았다. 화면은 갈수록 대상으로부터 이탈했으며 객체의 형태는 더욱 간략해졌다. 그리고 화면의 깊이는 점점 더 배제되었다. 배경이 소략하게 처리되면서 공간감은 약해졌다. 전후의 층차가 간략히 표현됨에 따라 화면은 갈수록 평면적이고 개괄적이 되었다. 그리고 묘사의 대상 역시 대단위 산수경관으로부터 국부적인 정물과 초목으로 축소되었다. 사물을 표현하고 경계를 구성하는 데에서 점차 멀어져 '경境'의 성분이 대부분 혹은 거의 완전히 소실된 상황하에서 '의경'이란 가치판단의 표준은 더 이상 적용될 수 없게 되었다.

이러한 과정은 명대 말엽부터 시작되었는데, 서위徐渭와 진노련陳老蓮의 작품과 같은 경우, '의경'을 가지고 품평하기에는 적당치 않다. 팔대산인의 화조화 역시 마찬가지인데, 그의 산수화마저 '의경' 개념을 운용해 품평하기 어렵다. 실제의 창작과 감상 과정 속에서 당초의 평가표준이 점차 전환되는 중이었으며 일종의 잠재적 가치추향과 심미 표준이 새롭게 생성되는 중이었다. 그렇지만 이 표준은 상당히 긴 시간 동안 이론적 자각이나 관심 그리고 연구의 대상이 되지 못했다. 명확한 정의가 이루어지지 못한 것은 물론이다. 새로운 가치 표준은 이미 근·현대의 대가들인 우창숴, 치바이스, 황빈훙 등의 예술적 실천 속에 체현되었지만, 그들 역시 큰 스승들의 작품들을 평할 때 하나하나 개별적으로 다루었지 이론적 범주로 개괄하거나 정련해 내지는 못했다. 1950년대에 와서야 판톈서우가 비로소 명확하게 '격조格調'라는 말을 가지고 중국화의 우열을 평가하기 시작했는데, 사람의 마음을 끄는 소양과 재주, 품격, 정신의 경계를 아우른 것이었다.[26] 1960년대에 들어서 판톈서우의 '격조설'은 그의 회화 이론의 중요한 구성부분이 되었다.

판톈서우는 화론에서 그리고 중국화를 가르치는 과정 중에서 격조의 문제를 전문적으로 다루었는데, 그는 격조란 사람의 수양, 성격, 인품 등 많은 측면과 연관되어 있다고 보았다. 그는 1950년대에 학생들에게 유명한 옛 작품들을 소개하면서 이렇게 강조

26 이와 같은 관념은 일찍이 민국 시기 판톈서우의 화론 중에 이미 드러난 바 있다. "무엇보다도 타고난 기이한 소질이 있어야 하며, 기이한 회포가 있어야 하고, 기이한 학문 소양이 있어야 하며, 기이한 환경이 있어야 한다. 그런 연후에야 그 기이함을 계발하고 기이함을 이룰 수 있는 것이다. 장조(張璪), 왕묵(王墨), 목계(牧谿), 청등도인(靑藤道人), 팔대산인(八大山人)이 그 예다. 세상에서 어찌 쉽게 찾아볼 수 있겠는가?" 潘公凱 輯, 『潘天壽談藝錄』(杭州 : 浙江人民美術出版社, 1985)에 수록된 潘天壽, 『聽天閣畵談隨筆』, pp.66~67을 볼 것.

1-62 팔대산인의 1694년 작품 〈추산도(秋山圖)〉

1-63 우창숴의 1919년 작품 〈송석도(松石圖)〉

한 바 있다. "그림은 그것을 그린 사람과 같다. 내 보여진 작품은 어떤 것은 편안하면서 넉넉하고, 어떤 것은 세속을 초탈해 있으며, 어떤 것은 고풍스러우면서 우아하고, 어떤 것은 중후하여 (…중략…) 경계가 각각 다르다. 높은 격조의 경계는 고상하고 원대한 수양이 있어야 비로소 절실히 맛보고 감상할 수 있는 것이다畫如其人. 展出的作品, 有的大方, 有的超脫, 有的古雅, 有的厚重 (…中略…) 境界各有不同. 高格調的境界, 要有高遠的修養才能體味,鑑賞." 또 이렇게도 말했다. "격조는 사상과 절대적으로 관계가 있다格調與思想絶對相關." 그는 가르치는 가운데 여러 차례 사의 화조화를 예로 삼아 각 작가와 각 유파 작품들의 격조의 높고 낮음을 비교했다. "격조와 경계가 중요하다. 예를 들어 런보녠任伯年, 주멍루朱夢廬, 우창숴吳昌碩, 치바이스齊白石, 팔대산인은 모두 소나무를 그렸는데, 팔대산인의 소나무는 고상하며 주멍루의 것은 저열하다. 이것이 바로 경계이다. 그 원인은 사람의 품질, 격조, 수양정도에 있다. 수양이 낮으면 소나무의 고귀함과 빼어남을 체험할 도리가 없다. 팔대산인이 그린 소나무는 침엽이 성기고 늙은 둥치와 가지는 간략히 정련되어 있는데, 고귀함과 빼어남이 드러나는 의취이다. 팔대산인은 주절주절 늘어놓지 않는다. 그러므로 고상하다. 주절주절 늘어놓게 되면 격조가 고상치 못하게 된다. 이태백이 타고난 재주이며 큰 기상이라면 이상은은 하나하나 다듬어 깎은 경우다格調境界是重要的. 例如任伯年,朱夢廬,吳昌碩,齊白石,八大都畫松樹, 八大的松樹就高, 朱夢廬的就底, 這就是境界. 原因是人的品質格調和修養問題. 修養低的就無法體會松之高華挺拔. 八大畫松針很疏, 老幹枯枝是簡練, 高華挺拔是意趣. 八大不點搭不嚕蘇, 故高, 點搭嚕蘇調子就不高. 太白是才華大氣, 李商隱就雕鑿了."[27] 사의 화조화가 흥성한 이래로 소나무를 그리건 매, 난, 국, 죽을 그리건 모두 주위의 환경을 그리지 않았고 경관의 심도도 없어졌지만 작품의 격조의 고저 면에서는 도리어 큰 차별이 생겨났다. '격조'는 '의경'에 비해서도 더욱 주체화되고

27 潘公凱 輯, 『潘天壽談藝錄』, 杭州 : 浙江人民美術出版社, 1985, pp.86~87.

더욱 추상화된 가치범주이며 필묵의 표현 속으로 삼투되어 들어간 작자의 정신적 특질이기도 하다.

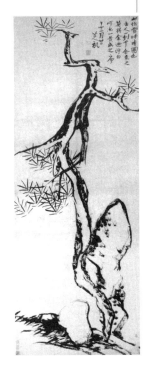

1-64 청대 초엽 팔대산인이 그린 〈쾌설시청도축(快雪時晴圖軸)〉

　　격조는 비교적 추상적인 것으로 명확하게 이야기하기 매우 어렵다. 그것을 따지기 위해서는 많이 보고 많이 비교해가면서 천천히 체득해야 한다. 격조란 결국 정신적 경계를 말하는 것이다. 각종 문예작품에는 다 격조의 높낮이가 있다. 사람에게도 격조의 높고 낮음의 차이가 있다. 격조를 구성하는 인소는 매우 복잡하다. 사유의 수준, 철학, 종교, 인생관, 성격, 재능과 지혜, 경험, 심미취향, 학문적 수양, 도덕적 품질 (…중략…) 모두 다 격조와 관련이 있다. 문예작품이란 결국 자기를 쓰고 자기를 그리는 것이다. 그것은 강호에 횡행하는 속임수가 아니다. 그것은 사람의 내심과 정신의 결정체이다[格調是比較抽象的東西, 很難講淸楚, 要考多看、多比較, 漫漫體會. 格調說到底就是精神境界. 各種文藝作品都有格調高低之分, 人也有格調高低的不同. 這裏面的因素是很複雜的：思想水平、哲學、宗敎、人生觀、性格、才智、經歷、審美趣味、學問修養、道德品質 (…中略…) 都與格調有關. 文藝作品, 歸根結底是在寫自己、畵自己, 它不是江湖騙術, 而是人的內心精神的結晶].[28]

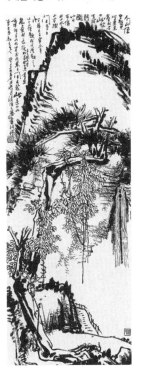

1-65 1953년 판텐서우가 팔대산인의 위 작품 등의 필의(筆意)를 본떠 그린 〈초묵산수(焦墨山水)

　　이는 '격조'라는 범주에 대한 가장 구체적인 해석이자 정의이다. 격조의 고저를 변별하기 위해서는 반드시 실제 창작과 감상의 과정 속에서 경험을 쌓아야 하는데, 이는 담배나 술을 맛보고 평가하는 것과도 비슷하다. "격조란 결국 정신적 경계를 말하는 것이다." 심적 영적 경계에 대한 체득이야말로 판텐서우 화론의 중요한 방향인 셈이다. 판텐서우는 일찍이 아들 판궁카이潘公凱에게 이렇게 이야기 한바 있다. "중국화는 '정신'을 따지고 '의경'을 따지고 '격조'를 따진다. 고상한 정조를 표현하고자 하니 이는 곧 사상성이기도 하다. 중국화를 필묵을 가지고 노는 것으로만 이해하는 것은 옳지 않다. 주요한 것은 표현하는 바가 있어야 한다는 점이다. 추구하는 바 없고 기탁하는 바 없으며 정신적 경계를 강구하지 않고 그저 필묵만 있다면 그림의 격조는 결코 높아질 수 없다."[29]

　　판텐서우의 '격조설'은 비록 대단히 이론화되었거나 계통화되어 있지는 않으나 내재적 사상을 두고 보자면 시론에서 처음 출현했던 '격조설'과는 이미 거리를 두고 있다. 청대 심덕잠沈德潛의 '격조설'이 가리키는 바는 시 형식 중의 격률格律과 성

28　위의 책.
29　위의 책.

조성調가 드러내는 일종의 맛을 가리켰다. 거기에는 평측平仄의 배치, 운의 사용과 전환, 시의 체제, 소리의 조화 등 방면에 대한 강구와 퇴고가 포함된다. 그렇지만 화론에 사용된 '격조'는 그보다는 형식 가운데 포함된 정신적·인격적 요소를 가리킨다. 예를 들어, 판톈서우는 일찍이 시에서 최고의 원칙이 되는 의경, 리듬, 취미, 격률 그리고 의경 중의 깊디깊음淵深, 아스라이 어우러짐渾穆, 고상하고 빼어남雅逸, 초탈하여 오묘함超妙 등여러 갈래가 회화 속에서 융합하는 것이지 결코 '육법六法'[30] 같은 것으로 해석할 수 있는 것이 아니라고 보았다.[31] 이와 같은 층위에서의 관계에 관해 천랑陳朗은 다음과 같이 깊이 들어가 분석했다. "우리가 사색해 봐야 할 가치가 있는 하나의 궤적이 있는데, 그 궤적은 회화와 서예에서 특히 두드러지게 드러난다. 근대의 화가들은 청등靑藤, 백양白陽[32], 석계石谿로부터 상우上虞와 장포漳浦,[33] 그리고 청대의 팔대산인, 석도와 이른바 '양주팔괴'에 이르기까지의 화풍과 서풍을 받아들이는 능력이 특별히 예민했다. 그런데 이들이 모두 탈세속적이며 기발한 풍조로 경쟁하는 것 외에 인격과 풍도를 추구했던가? '그림은 시의詩意를 위주로 한다'고 했다. 시란 마음의 소리다. 글씨는 또한 마음의 그림이다. 글씨와 그림이 같은 원천을 갖고 있으며, 시와 글씨와 그림은 서로 연결되고 융합하여 인격에 이르는 것이니, 이 모든 것이 비교적 쉽게 해석될 수 있겠다."[34]

「『황빈홍화어록』을 읽고 부쳐 씀讀『黃賓虹畵語錄』眉批」에 판톈서우는 이렇게 적었다. "그림이 조화의 경지에 다다르면 형形과 신神 모두 나의 의지를 드러내게 된다. '탈취한다' 했을 때에는 반드시 나의 정신이 사물로 옮겨 들어가는 바가 있어야 하며, 교류하고 이끌어 움직이는 가운데 비로소 사물의 정신을 탈취할 수 있다. 이 정신은 실로 물아物我의 융합인 것이다."[35] '나의 정신'에 대한 고려가 시론과 화론에 반영되었을 때 인물의 흉금이나 기백 그리고 정회에 대한 비평이 있게 된다. 시론 가운데 『이십사시품二十四詩品』이나 화론 가운데 품평에 관한 체례 등이 모두 사람의 정신 상태에 근거를 두고 작품을 평론한 것이다. 화면 구성의 제재 선택에서부터 의중을 세우는 데에 이르기

30 [역주] 남북조 시대 남제(南齊)의 화가이자 화론가였던 사혁(謝赫)이 『고화품록(古畵品錄)』의 서문에서 제시한 좋은 그림을 그리기 위한 여섯 가지 원칙으로, 골법용필 이하 다섯 가지는 가장 높은 수준에서 요청되는 '기운생동'에 도달하기 위한 구체적 방법들이다. ① 기운생동(氣韻生動), ② 골법용필(骨法用筆) ─ 대상의 골격을 파악함, ③ 응물상형(應物象形) ─ 형상을 보이는 대로 묘사, ④ 수류부채(隨類賦彩) ─ 종류에 따른 채색, ⑤ 경영위치(經營位置) ─ 타당한 구도, 배치, ⑥ 전모이사(傳模移寫) ─ 대가의 작품을 학습, 임모함.

31 『潘天壽硏究』 第1輯, 杭州 : 浙江美術學院出版社, 1989, p.465.

32 [역주] 각각 명대 대사의 화조화의 대가인 서위(徐渭, 靑藤居士 또는 靑藤道人)와 진순(陳淳, 白陽山人).

33 [역주] 저장성 상위[上虞]와 푸젠성 장푸[漳浦] 출신인 예원로(倪元璐)와 황도주(黃道周)를 가리키는 것으로 보인다. 이 두 사람은 명대 말엽의 저명한 서예가들이다.

34 陳朗, 「聽天閣詩探」, 『潘天壽硏究』 第1輯, 杭州 : 浙江美術學院出版社, 1989, p.504.

35 潘公凱 輯, 『潘天壽談藝錄』, 杭州 : 浙江人民美術出版社, 1985, p.49.

까지 궁극적으로는 작자의 품격에 따라 결정된다는 것이다. 분명 판텐서우는 '격조'란 심령의 정신적 경계를 가리킨다고 보았다. 그는 "어느 때 어느 곳을 막론하고, 숭고한 예술은 숭고한 정신의 산물이었으며, 평범한 예술은 평범한 정신의 기록이었다. 이것이 바로 예술의 역사적 가치이다"[36]라고 했다. 이는 즉 시와 시詞, 글씨와 그림을 관통하는 원리로, 인격의 자아수양을 통해 숭고한 예술 경계에 도달함을 말한 것이다.

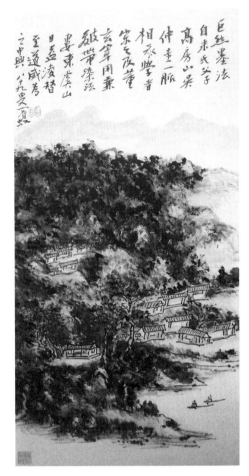

1-66 황빈홍의 작품 〈설색산수(設色山水)〉

중국 근·현대 문인화의 가치중심으로서의 '격조설'은 판텐서우에서 출발한 것이며 그에 의해 충분히 논구되었다. 이 점에 대해서는 많은 학자들이 주목해 설명했다. 완칭리는 다음과 같이 설명했다. "판텐서우의 격조설은 작품의 사상성과 정신경계를 강조하며 예술가의 사상적 품덕의 수양과 정신적 정조의 추구에 중요한 의의가 있음을 강조했다. 또한 격조와 관련된 광범위한 요소들에 관해 논급했다. 이는 이전 사람들이 드러내 보이지 못한 바를 밝힌 새롭고 창의적인 견해다."[37] 완칭리는 '격조' 이론에 대한 전문적 연구에 치중했는데, 그가 보기에 '격조'는 '의경'이나 '기운'에 비해 파악하기가 더 어려운 범주다. 그는 판텐서우의 '격조설'을 정리한 기초 위에 이렇게 지적했다. "격조란 작품의 총체적 효과 혹은 예술의 경계 속에 체현된 정신적 경계를 말한다. 그것은 궁극적으로 작자의 정신적 경계를 반영한다."[38]

'격조설'과 중국화의 자율적 발전

근 이십여 년 동안 '격조'라는 말은 각종 미술사론 저작과 미술평론에 더욱 자주 나타나고 있다. 그렇지만 기왕의 관련 연구들은 중국화의 가치구조의 역사적 발전이라는 각도에서 이 용어를 인식한 것이 아니었다. 기존 연구에서는 '격조'를 근대 중국회화의 가치중심으로 세우지도 않았으며, '신운'과 '의경'과 '격조'라는 세 개의 범주 사이의

36 萬靑力, 「潘天壽的意境、格調說」, 『潘天壽硏究』 第1輯, 杭州 : 浙江美術學院出版社, 1989, pp.458~469.
37 위의 글.
38 萬靑力, 「吳作人的藝術格調」(1982); 「潘天壽的意境, 格調說」(1989).

유기적 관계에 대해서도 인식하지 못했다. 중국 전통회화의 거시적 발전과정이라는 견지에서 보건대, 이 세 개의 범주와 중국화의 가치중심 전환의 삼대 단계를 대응시킬 수 있다. 이렇게 하면 중국 전통회화의 심미적 추향의 발전과정과 관건이 되는 계기들을 명확히 이해하는 데 도움이 된다.

인물 제재를 위주로 했던 이른 시기 중국화의 기본적 가치중심은 '신운'으로, 객관 대상의 정신기운을 표현하는 것이 주된 추세였다. 중국화 발전의 중간 시기에 산수가 주요한 제재가 되면서 '의경'이 기본적 가치중심이 되었는데, 창작 주체와 객관 물상 사이의 상호연동관계를 더욱 많이 구현하게 되었다. '격조'는 중국화가 한 걸음 더 발전하여 창작 제재가 더욱 다양해졌을 즈음 다다르게 된 가치평가의 표준으로, 현대사회의 심미가치관의 포용성과 시대성을 갖추고 있다. 그것은 주로 창작주체와 형식언어의 대응관계에 관련된 것으로, 직접 형식언어를 통해 작자의 성정, 인격 그리고 정신경계를 표현하는 것이다. '격조'의 높고 낮음은 주로 두 측면에 의해 결정된다. 첫째는 창작주체의 품격이고, 둘째는 형식언어와 관련된 소양이다. 양자는 서로 보완적이며 상호 표리를 이루는 복잡한 관계로, 명·청 시대 중국화에서 필묵이 진일보 독립한 후의 심미가치는 바로 이 두 측면에 의해 결정되었다. 그 근본을 두고 말하자면, '격조'가 강구하는 것은 바로 중국 지식인의 인격상의 이상이 필묵의 형식언어 속으로 삼투하고 투사되는 것으로, 단순히 형식주의로 치부할 수 없다. 창작주체가 기법과 학식 방면에서 갖추고 있는 소양의 높낮이에 따라 인격의 이상이 충분히 표현될 수 있는지가 결정되기 때문에 필묵 기법에 대한 엄격한 본체론적 요구가 있게 된 것이다. 이러한 이유로, '의경'에 비해 '격조'의 가치추구는 전승의 기초 위에서 이루어지는 필묵의 진화발전과 새로운 심미적 추향 사이의 복잡한 관계를 더욱 중시한다.

'격조설'은 중국 전통문화의 내재적 요구로부터 나온 것이다. '격조'라는 범주 속의 일련의 기본적 원칙은 유구한 문화적 기저를 가지고 있다. 인품과 화품의 합일을 견지하는 것은 일찍이 한나라 말엽 이래로 사회생활 속에서 널리 유행한 인물에 대한 품평의 풍조에 근원을 두고 있다. 인물의 풍도를 중시하는 이와 같은 경향, 그리고 극도로 감성화된 비유로 사람의 정신경계를 표현하는 미학관념은 그 뒤로의 미학전통에 깊은 영향을 끼쳤다. 실제로 '신운', '의경', '격조'가 추구하는 바는 이와 관련 있다. 인생의 이상과 처우에 대한 깨달음은 이상적 인격에 대한 형상화와 직접적으로 연결된다. 이 때문에 중국의 문예이론에서 작품에 대한 평가는 또한 창작자에 대한 평가와 긴밀하게 연계되어 있는 것이다. 명·청 시대의 화론에서 필묵에 대한 품평은 인격화의 특징을

보이는데, 심지어 인품과 화품을 종종 동등하게 취급하기까지 했다. 이와 같은 의미에서 '격조설'은 청대 후기 이래의 회화 언어와 풍격상의 중대한 전환에 대한 평가와 해석의 기준점을 제공한 동시에 이전까지의 평가표준과 일맥상통함으로써, 학리學理와 연원 그리고 본체의 자율성이란 면에서 연속성을 보여준다. '신운설', '의경설', '격조설'이라는 세 종류의 가치비평중심의 전환은 중국화의 자율적 발전과정의 필연적 결과다. 또한 이 세 단계의 연속과 점진은 바로 중국 미학전통과 화학畵學의 발전이 함께 구축한 심미관념의 끊임없는 발전적 재생산의 과정이기도 했다.

마찬가지로 이와 같은 발전의 과정은 세계 미술사의 발전 규율과도 합치한다. 즉, 회화 작품이 창작주체가 객관대상의 형과 신의 표현에 집중하는 데로부터 점차 주객체 사이의 상호연동관계와 대응관계를 표현하는 데로 나아가고, 다시 예술창작의 제재와 형식을 빌어 창작주체의 정신적 내함을 표현하는 데로 나아간 추세를 말하는 것이다. 예술창작에 관한 가치관념의 이와 같은 점진적 단계별 변화는 세계 각 지역, 각 민족 미술의 발전 과정에서 공통적으로 보이는 바다.

문제에 대한 검토

　'모더니티현대성' 개념은 서양에서 처음 나타났지만 오늘날 세계에서는 국경을 초월하는 생존양식으로 나타나고 있다. 이 단어는 1990년대에 들어와서야 중국에 알려져 중국어를 사용하는 학계에서 널리 사용되기 시작했지만, 청대 말기의 '서학西學' 또는 '신학新學'이 제시한 범주가 사실상 이미 '모더니티' 관념과 서로 연관되어 있었다고 할 수 있다. 이러한 범주와 관념이 대표하는 문화가치체계는 선각한 문화인들에 의해 '구국과 생존'을 위한 적실한 처방으로 중국에 도입되었다. 그리고 도입된 체계는 중국 자체의 역사과정과 서로 융합되었다. 그럼에 따라 서양의 시발 모더니티 국가와는 같지 않은 형태가 나타났으며, 후발 모더니티 국가가 강제적으로 전지구화에 끌려들어가는 모종의 징후들을 드러냈다.

　중국의 현대화 모델은 그만의 특수성이 있다. 외세 침략에 저항하는 상황에서 서양문화가 이식되었다는 점이다. 그러나 이와 동시에 서양문화에 대한 학습은 또한 본토의 문명과 상생하는 형세를 이루었는데, 이는 오래된 문명체계의 생명력을 드러내는 바다.

1. 중국의 모더니티 전환의 특수성

하나의 총체로서의 '모더니티 이벤트'는 시발原發 격변으로부터 후발繼發 격변에 이르기까지, 사회존재로부터 의식관념에 이르기까지, 이식으로부터 대응에 이르기까지의 모든 운동과 변화의 과정이 포함된다. 미래 시야를 갖고 지금까지의 전지구적 모더니티 이벤트를 인류의 미래에 발생할 대변화의 서막으로 간주한다면, 모더니티에 관한 오늘날의 사유를 위하여 가장 기본적인 잠재적 배경을 제공해 줄 뿐만 아니라 중국 모더니티의 특수성을 더욱 분명하게 인식하는 데 도움이 될 것이다. 중국의 모더니티 전환은 한편으로는 이식성, 피동성, 외인성外因性을 보이지만, 동시에 능동적으로 외래 역량을 이용해 내부의 혁신을 진행한 측면도 보인다. 중국 사회문화 체계의 고도의 자율성은 중국의 모더니티 전환을 이식성에서 출발해 자주성으로 완성되게끔 했다.

1-67 위로부터 각각 석기시대의 노동생산도구였던 삼각첨상석기(三角尖狀石器), 농경시대의 나무 쟁기, 1769년에 제작된 최초의 단동식(單動式) 증기기관

모더니티 이벤트와 미래 시야

'모더니티 이벤트'에 대한 관찰과 연구는 현금의 시점에 서서 현대화 진행 과정의 구조적 특징 그리고 그 기원을 돌이켜 봐야 할 뿐만 아니라, 나아가 미래 인류 발전의 추세와 미래에 형성될 가능성이 있는 사회문화의 형태를 설정하고 그러한 미래의 입장에 서서 오늘날의 현대 세계 및 그것의 생장 과정을 관찰하고 인식하여 '모더니티 이벤트'가 인류역사의 진화발전에 있어서 처해 있는 단계적 위상을 판단해야 한다. 다시 말하면, 우리는 오늘의 입장에서 어제를 인식해야 할 뿐만 아니라 내일의 입장으로 '미리 나아가 서서' 오늘과 어제를 이해해야 하는 것이다. 그래야만 보다 더 거시적으로 '모더니티 이벤트'의 본질 및 그것이 미래 역사에 대해 갖는 의의를 제대로 파악할 수 있다.

'모더니티 이벤트'란 하나의 총체다. 즉 어떤 국부적인 사건이 아니라 수많은 국부적 사건의 총화란 말이다. 시간상으로 보았을 때, 모더니티 이벤트의 기점은 사회생산력의 발전에 급가속이 일어나 이로 인해 전지구적 차원의 일체화 운동이 시작된 때인데, 이

1-68 20세기 3~40년대에 만들어진 첫 세대 컴퓨터　　　　　**1-69** 컴퓨터 기술과 인터넷 발전 추세

운동은 지금까지 계속되고 있다. 이 과정은 어느 국부 지역에서의 격변으로부터 시작되었다. 그 뒤로 이 시발 격변의 에너지와 정보는 또 다른 국부 지역으로 전이되어 후발 격변에 불을 붙였으며, 이를 통해 산출된 새로운 에너지와 정보는 또 다시 더 많은 지역으로 전달될 수 있었고 더 많은 격변을 유발했다. 이러한 일련의 격변이 모여 총체로서의 모더니티 이벤트를 형성했다. 공간상으로 보았을 때, 서양세계에서 비롯된 시발 모더니티와 비서양세계의 후발 모더니티는 공통으로 전지구적 모더니티의 총체적 모양새를 구성했다. 이때, 시발 모더니티의 내적 모순이 주로 사회적 측면과 의식적 측면 사이의 종적 관계에서 나타났다고 한다면, 후발 모더니티의 모순은 주로 이식과 대응 사이의 횡적 관계에서 나타났다. 그리고 시발 모더니티와 후발 모더니티는 서로 의존하며 공동으로 운동하는 모더니티의 모순체계를 형성했다. 모더니티는 시발로부터 후발에 이르는 그리고 사회로부터 의식에 이르는 여러 방면과 층위를 포괄한다고 하겠으며, 또한 시간상 공간상으로 총체적이며 총괄적인 개념이라고 볼 수 있다.

　더 명확히 하자면 이렇다. 시발 모더니티의 출현은 우발성을 갖고 있었다. 역사의 복잡한 발전과정 가운데 일부 지역에서 마침 일련의 요소들이 동시적으로 구비되면서 적당한 격변의 조건이 마련되었다. 후발 모더니티 격변은 시발 모더니티 격변으로부터 뿜어 나온 정보와 에너지에 의해 '점화'되었다. 이들의 공통점은 '격변', 즉 전례가 없는 변혁의 속도와 규모에 있었으며, 자원과 정보와 성과를 공동으로 이용했다. 그러나 후발지역의 지역적, 역사적 조건의 특성으로 인해 그 모더니티의 구조적인 특징은 시발지역과 비교했을 때 큰 차이가 존재하기 마련이었다. 앞으로는 모더니티에 대한 연

구의 초점을 격변의 전이와 점화, 후발지역의 전략적 대응, 새로운 모더니티 구조의 출현 및 그 의의, 그리고 모더니티 격변의 결과와 미래 전망으로 점차 옮겨 갈 수 있을 것이다.

모더니티 격변이 유발한 전지구적 차원의 경제 및 정보의 일체화가 세계 여러 지역의 모든 자원과 지식을 전부 연결하여 취합할 수 있게 될 때, 미래 인류의 대변화를 일으키는 임계점에 도달하게 될 것이다. 그러므로 모더니티 이벤트는 미래의 인류가 마주 할 거대한 변화의 서막에 불과하다. 문자기록을 갖게 된 수천 년 문명사는 수십 만 년의 선사시대에 비하면 짧은 한 토막에 불과하다. 그렇지만 그것이 이토록 눈부신 광채를 발하는 이유는 생산도구의 개량과 문자의 발명 그리고 지식의 전승과 산포 때문이다. 근 이삼백 년의 현대화 과정은 더욱더 짧고 신속하게 이루어졌다. 이러한 대변동의 동력은 산업혁명과 새로운 관념의 광범위한 확산이었는데, 그 속도와 규모는 이삼백 년 전에는 상상도 할 수 없었던 일이다. 그러나 정보처리기술, 바이오기술, 나노기술이 일으켰고 앞으로 일으킬 사회적 변화는 과거 산업혁명 시기에 증기기관이 그리고 최근 무선 전파가 인류에게 가져다준 변혁을 훨씬 뛰어 넘을 것이다. 이 단계의 역사를 장기적 관점에서 본다면, 세계 각지로 파급되고 있는 현대화의 대변동은 21세기의 더 빠르고 규모가 큰 변화의 서막이 될 것임은 의심할 여지가 없다. 인구의 폭발적인 증가, 정보량의 기하급수적인 증가, 최첨단 기술의 신속한 발전, 인류의 창조적 능력의 비약, 사회가치관의 극단화와 다양화, 생산력의 직선적 상승 및 정보화가 가져다준 국제협력 등, 이 모든 것은 현재 진행 중인 불가역적 격변이며, 인류문명을 폭발적으로 발전하는 위험 충만한 거대한 변화 속으로 진입토록 할 것이다.

미래 백 년의 거대한 변화가 지난 백 년의 변화를 크게 초월할 것임은 논쟁의 여지가 없다. 그러나 이러한 변화가 반드시 더 좋은 것은 아닐 수도 있다. 그 결과는 알 수 없는 것이다. 긍정적이고 부정적인 것에 대한, 좋고 나쁨에 대한 판단기준과 사회가치체계 모두에 심대한 변화가 일어나고 있기 때문이며, 미래 생활에 대한 미래 사람들의 감수성은 아무래도 더더욱 예측할 수 없기 때문이다. 다만 미래의 변화가 더욱 격렬하고 거대하리라는 것을 충분히 의식하고 이로부터 지금까지의 전지구적 모더니티 이벤트를 되돌아본다면 전적으로 새로운 인식의 차원과 내용을 얻을 수 있을 것이다. 이것이 바로 '미래 시야'이다.

정확하고 구체적으로 미래의 사정을 예측한다는 것은 불가능하다. 그러나 미래에 어떠한 큰 추세가 있을 것인지는 미리 감지하고 헤아려 볼 수 있다. 이러한 짐작과 파악

은 가능할 뿐만 아니라 필요하다. 미래의 가능성과 위험성을 하나의 차원으로 두고 우리의 시야에 끌어들여 역사에 대한 인식 및 현실적 상황에 대한 성찰과 결합하면 일종의 잠재적인 배경을 구성할 수 있으며, 작금의 사유와 실천이 더 많은 성찰성과 예측성을 갖도록 할 수 있다. 그리고 이로부터 더욱 광활한 사고의 시야와 더욱 명석한 자아인식을 얻을 수 있을 것이다.

중국의 모더니티 전환의 특수성

중국 고대의 물질문명의 수준을 보게 되면, 양송(북송과 남송) 시대의 고도의 발전을 거쳐 명대 중엽에 이르면 상업무역은 상당한 규모를 갖추었으며 각종 동업조합과 지방조직이 더불어 발전했고 과학기술 수준도 크게 높아졌다. 북송의 도성 카이펑開封, 남송의 도성 항저우杭州, 명나라의 도성 난징南京과 베이징北京은 모두 당시 세계에서 인구가 제일 많고 가장 번화한 도시였으며 그 문명체계 내부에 벌써부터 새로운 사회형태를 잉태하고 있었다. 역사의 수레바퀴가 계속 굴러가고 있었기에 일정한 기간 동안 청조는 강역을 넓혔고 인구도 늘렸다. 그러나 이러한 겉모습이 정치체제 모델의 전반적 쇠락을 가릴 수 없었으며, 서양이 산업혁명을 거치면서 비약적인 발전을 이루게 되자 중국과 서양의 실력 대비는 역전되었다.

아편전쟁은 대청제국에 심각한 타격을 가했다. 강화講和를 청해야 했을 뿐만 아니라 배상금을 주고 영토까지 할양하는 수모를 당했다. 천조체제天朝體制의 헛된 꿈은 산산이 부수어졌고 스스로를 천하의 중심으로 여기던 중화제국의 오만한 심리도 타파되었다. 또한 연전연패하는 과정에서 온 나라 백성은 서양을 두려워하게 되었을 뿐만 아니라 서양을 숭배하는 정서에 빠져들었다. 이러한 모순적인 심리 현상의 누적은 이후에 있을 일련의 사회적, 문화적 격변을 주도했다. 중국의 현대적 전환의 특수성은 구체적으로 동력의 외래성, 내용의 이식성, 주체의 수동적 처지, 발단의 갑작스러움, 과정의 어려움 등으로 드러난다. 여기에는 또한 민중이 느낀 굴욕, 분노, 자격지심과 서양을 숭배하는 감각 사이의 엇갈림이 있었다.

그러나 중국의 모더니티 전환의 특수성은 이식성을 띨 뿐만 아니라 스스로 서양을 따라 배운 능동성으로도 나타난다. 참담하고도 격렬한 시대배경의 이면에는 분명한 민족자강 의식, 그리고 구국과 생존의 긴박한 임무와 민족부흥의 근본적 목표가 있었다.

1-70 덩샤오핑이 남방 지역 순찰 기간 중 광둥성[廣東省] 당 서기 셰페이[謝非]와 담화하고 있다.

1-71 중국의 모더니티 전환은 서양과는 다른 독특함을 가지고 있다. 현대화, 도시화의 과정 중. 농민공 인파가 광저우[廣州]역을 통해 도시 일자리를 좇아 밀고 들어오는 광경.

중국의 전통문화는 이 과정에서 표면적으로는 비판당하고 부정당했다. 하지만 보다 긴 안목을 가지고 보았을 때, 전통문화에 대한 당시의 그와 같은 비판과 부정은 민족 심리 의 깊은 층위에서 온 민족의 생존과 발전에 대한 추구를 지탱하는 거대한 작용을 했다. 특히 현실의 문제를 해결하기 위하여 각양각색의 전략과 방안과 가능성을 탐색했으며, 그 어떤 역경에 처하여도 국가와 민족의 미래에 대해 낙관적인 신념으로 충만했던 것 은 모두 다 중국 전통문화의 실용이성이 새로운 환경 속에서 이어진 결과였다. 그러므 로 중국의 모더니티 전환의 특수성은 이식성과 자주성, 수동적 수용과 능동적 흡수의 결합인 셈이다.

중화문명은 융합하고 동화하는 능력이 강하고 포용성이 크지만 한편으로 심각한 악 습과 타성이 누적되어 왔다. 청대의 후기에 이르러서 갱신과 변혁은 자발적으로 일어 나기 힘들게 되었으며 외래문명의 선진적인 생산력의 도전에 직면해 망연자실하며 어 찌할 바를 모르고 심지어 자포자기까지 했다. 방대한 문명체계의 역사적 관성은 거대 하다. 변화는 몹시 힘들며 더군다나 재빠르게 체제를 바꾸는 것은 불가능하다. 게다가 장기적으로 스스로를 천하의 중심이라며 맹목적이고 오만한 태도를 자처해 왔으니, 이 는 중국의 모더니티 전환을 더욱더 어렵게 했고 전환 과정에서의 고통과 어려움을 가 중시켰다.

전례 없는 위급한 난관에 빠진 중화민족은 어쩌지 못하고 침략을 받는 상황에서 생 사존망과 관련된 선택에 직면하게 되었다. 구국과 생존의 근본적인 목표를 두 가지 방

면에서 실현하고자 했다. 하나는 침략자를 타도하고 서구열강에 저항해 민족의 독립을 쟁취하는 것이었다. 다른 하나는 서양을 본받아 현대화의 도정에 오르는 것이었다. 분연히 일어나 항거해야만 민족과 국가의 생존과 자주를 쟁취할 수 있었다. 그래야만 독립하고 스스로 강해져 서방을 따라잡아 넘어설 수 있었다. 그리고 이 목표를 실현하는 데 있어서 가장 유효한 방식은 바로 서양을 배워 정치, 경제, 문화 등 여러 방면에서 진정으로 모더니티 전환을 실현하는 것이었다. 그러므로 근대 시기 중국에서 나타난 가장 격렬한 표현은 나라를 보존하고 민족을 지키기 위해 이미 진부해진 '전통'을 버리자는 것이었다. 전통을 비판하고 부정하며 더 나아가 전통을 전반적으로 포기하는 것까지도 꺼리길 것 없었다. 이 과정의 실상은 서양의 무기로 서양에 저항하는 것이었다. 즉 알리토Guy Salvatore Alitto가 말한 것과 같이 "현대화 자체가 일종의 침략 역량을 가지고 있다. 이러한 침략 역량에 대한 최선의 방어는 그들의 창으로 그들의 방패를 공격하는 것, 즉 가능한 한 빨리 현대화를 실현하는 것이다."[1] 세계에서 이처럼 장기적이고 격렬한 '반전통'을 통해 현대적 전환을 실현한 민족은 어디에도 없었다. 이는 근대 시기 중국이 생존을 도모해야 하는 전에 없는 압력하에서 걷게 된 특수한 전환의 길이고 부득이하게 겪게 된 곡절이자 고충이다. 그렇게 하게 된 근본적 목적은, 되도록 빨리 역사의 짐을 벗어 던져 침략을 받는 곤경에서 벗어나는 데 있었으며, 전체 민족이 현대적 조건하에서 되도록 빨리 독립자강을 실현하고 국가의 모더니티 전환을 실현하는 데 있었다. 이렇게 된 후에야 민족부흥의 고지에서 중국 전통문화의 자아갱신은 진정으로 존중받게 될 터였다.

전환 동력의 자주성과 이식성

전통사회에서 현대로의 전환은 어느 경우건 모종의 동기와 동력이 필요한데, 이는 주로 자생과 이식이라는 두 가지 유형으로 표현된다. 총체적으로 볼 때, 서양의 모더니티 전환이 가장 큰 정도에서의 자생적 전환이라면, 중국의 경우에는 주로 이식적 전환이 이루어졌다. 전자가 내발內發적이라면 후자는 외원外源적이다.

영국과 프랑스 같은 선발국가의 경우, 현대적 전환은 자체 문명 시스템의 내부에서

1 艾愷(Guy Salvatore Alitto), 『世界範圍內的反現代思潮－論文化守成主義』, '前言', 貴陽 : 貴州人民出版社, 1999, p.3.

진행되었다. 다시 말해, 전통사회로부터 현대사회로의 전환과정은 오롯이 유럽문명 자체의 변천과 탈바꿈이었고 자체의 논리가 시간질서 속에서 전개된 것이었다. 즉, 경제발전상의 수요는 과학기술의 발전에 혁신의 동력을 제공하였고 과학기술의 돌파는 또한 경제성장을 자극했다. 이는 사회계층의 변동을 이끌었고 그에 상응하는 정치적 요구를 격발해 정치상의 변혁을 일으켰다. 이와 같은 단계가 도달한 결과는 필연적으로 사회생활에 반영되어 생활양식, 사회구조, 문화풍조, 시대정신의 변화를 일으켰다. 이 모든 것은 전부 동일한 문명체계 내에서의 시발적이며 자생적이고 내발적인 역사발전과정이었다. 이때 대면해야 했던 바는 다만 문명체계 내부의 고금古今관계라는 문제였다. 현대사회는 분명 전통사회로부터 격렬한 변화를 거쳐 형성되었다. 하지만 그 변화가 얼마나 거대해 보이고 그 단절정도가 얼마나 심각해 보이건, 기실 유럽문명 자체의 새로운 전개였을 뿐이다.

1-72 쑨원[孫文]의 「대총통 서약서[大總統誓詞]」는 중화민족을 "세계에 우뚝 서도록" 하리라는 결의가 표명되어 있다.

후발 현대화 국가의 상황은 이보다 훨씬 복잡하다. 그것은 시공간의 압축과 종횡으로 얼기설기 얽혀 있는 양상으로 드러난다. 한편으로는 전통으로부터 모던으로의 진화발전이라는 종적인 변천이 존재했다. 다른 한편으로는 외래역량의 재촉에 따라 이러한 변화가 일어났고 전통의 자율적인 변천이 외래역량에 의해 차단됨에 따라 본토적인 요소와 외래역량 사이의 횡적인 충돌이 존재했다. 전자는 시간질서와 관련된 '고금(전통과 현대)의 겨룸'이고 후자는 공간질서와 관련된 내부와 외부의 겨룸이다.(중국에서는 이를 '중국과 서양의 겨룸[中西之爭]'이라고 표현한다) 고금내외의 회합과 교차로 인해 후발국가의 임무와 경험, 처하게 된 곤경과 선택하게 된 방법, 그리고 현대화 과정과 그 가운데에서의 수요는 모두 매우 큰 특수성을 띠게 되었다.

일단 유럽과 아메리카 국가가 현대화의 길에 들어서게 되자 세계 여타 국가와 지역에서 역시 현대화는 불가피한 선택이 되어버렸다. 발 빠르게 자신의 현대화를 추진할 수 없다는 것은 곧 나라가 망하고 민족이 멸종되는 것임을 뜻했다. 그러나 후발국가의 현대화 진행 과정이 자체 문명의 내적 논리와 역사적 조건에서 발생된 것이 아니고 선발국가의 자극과 압박으로 인해 발생되었기 때문에, 그 현대화 진행 과정은 선발국가들처럼 충분한 경제적, 기술적, 사회문화적 조건하에서 진행될 수 없었다. 또한 외세로부터 배우면서

또한 그에 저항해야 했기에, 이러한 장력張力은 모더니티 전환이 매우 많은 변수를 갖게 했다. 얼기설기 얽혀 있어 대단히 복잡한 모더니티 전환의 길을 가면서 직접적으로 참조할만한 서양의 기존 경험이 없을 뿐더러 그대로 가져올 만한 표준적인 서양의 모델도 없었다.

물론 선발 현대화 국가의 경험과 규율은 후발 현대화 국가에 대해 분명 시범적 효과를 가졌다. 인류 문명의 변천에는 필경 많은 공통점이 있고 따를만한 일정한 규율과 모델이 있기 때문이다. 후발국가는 선발국가의 경험을 광범위하고 심층적으로 학습하고 거울삼아 전면적으로 그들의 선진적인 이론과 문화적 성과를 도입할 필요가 있었다. 그런데 이처럼 외래 요소들을 학습하고 본보기로 삼아 본토의 문제를 해결해 가는 과정에서 서양 문명의 고대로부터의 상이한 역사단계와 여러 지역의 이론적 성과와 실천적 경험이 온통 동시에 밀려들었으며, 이러한 상황에서 후발국가는 역사적 임무가 주는 긴박감 속에서 여유를 갖고 자신의 구체적인 상황과 역사적 조건에 맞추어 선택하는 것이 힘들었다. 따라서 많은 경우에 고금내외가 착종되고 시간과 공간이 고도로 압착되어 나온 와중에 대처하기 힘든 다량의 문제들이 발생했다. 이러한 문제들 가운데 어떤 것은 선발국가에서 이미 해결한 것이고 어떤 것은 해결하고 있는 단계이며 또 어떤 것은 선발국가의 표준과 시야를 넘어선 것도 있었다. 그런데 이러한 문제점들은 모두 한데 엉켜 나타났으며 현실적 긴박감으로 인해 후발국가들은 부득불 큰 힘을 기울여 될수록 빨리 그것들에 대처할 방법을 찾아야만 했다.

모더니티 전환의 과정을 보자면 이런 차이가 있었다. 자생성, 내발성, 자주성을 갖춘 시발 현대화 국가들의 경우, 경제적인 수요와 과학기술의 진보가 정치적 변혁을 이끌어냈으며 사회구조와 정신문화 층위에서도 현대화가 전면적으로 전개되었다. 반면, 후발국가의 현대적 전환은 이식성, 수동성, 외발성을 띠며 가장 절박한 수요는 바로 민족의 독립과 국가의 자강이었다. 그러므로 정치적인 임무가 모든 것을 압도했고 경제, 과학기술, 문화 등 제 영역은 이 근본적인 목적을 위해 복무할 수밖에 없었다. 구체적으로 말해, 낙후되고 매를 맞는 상태에 처해 있는 약소국가의 엘리트층은 엄준한 국제환경 속에서 반드시 명확한 정치적 주장을 제기하여 민족 전체, 사회 전체를 동원 상태로 이끌어 민족의 각성과 국가의 독립을 유력하게 추진해야 했다. 이는 정치적 강령의 선포와 정치적 조치의 실시를 통해 엘리트 계층에서 시작하여 위로부터 아래로 전체 사회의 모더니티 전환을 이끌어내는 과정이었다. 정치적 동력과 추구의 이론적인 원천은 흔히 선발국가에서 나온 이런저런 주의, 모델, 유형이었다. 이러한 이상적인 교의와 표

준 모형을 가지고 현지 사회의 경험적 현실을 지도했으며, 외래 이론과 현지 경험이 실천 속에서 결합하게 하여 가장 빠른 속도와 가장 편리한 방식으로 전환을 완성코자 했다. 이와 같은 대규모의 사회적 실험의 과정 속에서 외래 이론은 단순화되었고 심지어 왜곡되기도 했으며 전통은 버림받고 심지어 파괴되기도 했다. 외래의 교조가 속박하는 가운데 현지의 경험은 무시를 당하곤 하는 상황이 대부분의 경우 발생했다. 또한 사회적 실험의 규모가 크면 클수록, 본토 전통이 깊으면 깊을수록, 고금내외의 장력 속에서 이루어지는 전환 과정의 진통은 더욱 길어지고 힘겹기 마련이었다.

수동적 이식에서 능동적 전환으로

다시금 서양 식민사의 진행 과정을 검토해보면 어떤 민족국가가 심각한 침탈을 당했을 때 통상 두 가지 대응 방식이 취해졌던 것을 발견할 수 있다. 한 유형은 완전히 수동적으로 상황을 받아들여, 정치, 경제, 문화 등 영역이 종주국에게 전면적으로 접수되어 관리되는 경우이다. 다른 유형은 능동적으로 받아들이고 변혁하며, 외족의 침략에 저항하는 과정에서 적극적이고 능동적으로 외래의 역량을 이용하여 내부의 혁신을 진행한 경우이다. 의심할 필요 없이 중국의 모더니티 전환은 후자에 속한다. 근대적인 군사기술과 산업을 발전시키고 경제와 정치 영역에서 변혁을 진행한 것은 모두 서구 제국주의의 식민 침략에 저항하기 위함이었고, 이는 객관적으로 봤을 때 식민체제가 만들어낸 세계 판도에 대한 일종의 반격이자 돌파였다. 중국은 이렇게 서구화와 비서구화라는 마주선 두 종류의 의지가 뒤엉킨 가운데 독특한 전환의 길을 걸었다.

첸무錢穆는 중국과 서양의 역사 발전의 형태를 비교해 이렇게 이야기했다. "중국의 역사는 다만 한 층 한 층 어우러져 맺어지며 한 걸음 한 걸음 확장하는 것 같은 일종의 연장이 있을 뿐 근대의 서양인이 말한 '혁명'처럼 철저히 뒤엎고 새롭게 건립한 경우는 매우 적다." 그는 더 나아가 이렇게 지적했다. "서양인이 역사를 볼 때 그 근본은 '변동'으로, 늘 한 단계로부터 다른 단계로 변동하는 것으로 여긴다. 이와 같은 변동 관념에 시간 관념이 더해지면 역사는 곧 '진보'가 된다. (…중략…) 그러나 중국인이 역사를 볼 때에 영원은 하나의 '근본' 위에 놓여 있으며, 그렇기 때문에 변동이라기보다는 '전화轉化', 즉 '다른 상태로 되는 것'이라고 본다. 그리고 진보라기보다는 '면면히 이어지는綿延' 것이라고 본다."[2] 이와 같은 종류의 역사관과 일치하는 문화 형태라면 그 성질

상 자율성과 포용성을 겸하게 된다. 동방으로의 불교의 전래, 그 기나긴 중국화 과정은 중국 전통문화가 외래문화를 흡수 융합하고 전화시켜 왔음을 예증한다. 이는 자신은 조금도 변하지 않은 채 외래 요소를 동화시킨 것이 아니라, 오히려 본토 인민의 정서와 사회역사적 정황에 발 딛고 외래 요소를 적극적으로 소화함으로써 자기 문화의 자주적 능력을 더 강화하고 발전시킨 것이다. 근대 이래의 반전통 내지 '전면적 서구화全盤西化' 사조는 전통의 단절을 초래했는데, 어떤 측면에서 보자면 이 또한 중국 전통문화가 단기간 내에 극단적, 자아부정적, 능동적으로 외래 요소를 흡수한 문화융합의 과정이라고도 할 수 있다. 이와 같은 역사의 거센 물줄기는 문화의 생명력을 새롭게 자극하여 새로운 생기를 띠게끔 했다.

반전통적인 사조가 있었던 것과 동시에 조화를 지향하는 각종 융합적 문화관이 있었으며 민족문화를 굳건히 지켜야 한다는 입장의 보수주의도 있었다. 반전통 역량이 변혁과 갱신을 가로막는 전통의 진부한 자취를 일소한 뒤, 전통의 자주적 생장능력 또한 천천히 부흥할 수 있었다. 과감한 자아비판은 결국 민족과 문화의 생명력에 잠재하는 보다 큰 가능성을 발굴해내기 위한 것이었으니, 이야말로 전통의 가장 훌륭한 계승이었다. 망해가는 나라를 구하고 스스로 강해지기 위하여 반전통과 전통계승의 정신은 이렇게 하나로 결합되었다.

중국의 근·현대사를 훑어보면, 중국은 단절 가운데에서 연속성을 추구하고 '이식'의 가운데에서 '자생'을 추구하는 길을 걸었다. 코헨Paul A. Cohen(1934~)은 이와 관련해 이렇게 말한 바 있다. "중국 본토 사회는 건곤을 뒤집어엎는 서양의 충격을 그저 받아들이기만 할 뿐인 타성 가득한 물체가 아니라, 오히려 자체의 운동능력과 강력한 내재적 방향감각을 갖춘 스스로 부단히 변화하는 실체였다."[3] 이러한 '내재적 방향감각'은 고도로 자율적이며 매우 두터운 층을 가진 문화체계에 뿌리박고 중국이 나아갈 최종적인 방향의 심층적 동인을 결정하는 것으로, 중국의 모더니티 전환의 기본방향을 통제하고 인도했다. 즉, 서양의 이론과 중국의 현실경험 및 전통문화를 결합하여 이로부터 중국만의 독창적 이론이 도출되어 나오도록 했으며, 중국 자신의 길을 걷도록 했다. 이러한 내재 논리에서 볼 때, 중국의 모더니티 전환이 이식성에서 시작하여 자주성으로 완성되는 것은 필연적인 과정이라고 하겠다.

2 錢穆, 『中國文化史導論』(修訂本), 北京 : 商務印書館, 1994, p.13.

3 柯文(Paul Cohen), 林同奇 譯, 『在中國發現歷史-中國中心觀在美國的興起』, 北京 : 中華書局, 1987, p.76.(*Discovering History in China -American Historical Writing on the Recent Chinese Past*, New York : Columbia University Press, 1984)

2. 지식인의 자각과 전략의식

근대 이래로의 민족의 위난 속에서 어떻게 매 맞는 국면을 되돌릴 것이며, 나라를 구하고 생존을 도모할 것이며, 나아가 국가와 백성을 강대하고 부유하게 만들 것인가는 민족 전체가 직면한 중요한 임무가 되었을 뿐만 아니라 백여 년 이래로 민족의 공동 심리를 형성했다. 근·현대 중국이 걸어 온 우여곡절의 길은 이러한 민족심리에 의해 결정되었으며 중대한 역사적 대목에서 선택한 바와 실천과정에서 채택한 전략과 방안은 모두 이러한 민족적 소망에 의해 추동된 것이었다.

중국이 거쳐온 전통으로부터 현대로의 거대한 전환 과정에서 지식인들이 우선적으로 모더니티 콘텍스트에 대해 '자각'적 의식을 가지게 되었고, 나아가 '변화에 대응함應變', '강함을 도모함圖强', '경쟁하여 승리함競勝' 등 일련의 관념과 조치를 제기하였으며 여러 다른 각도에서 출로를 찾았다. 또한 정치, 경제, 문화 등 사회의 모든 측면에 영향을 주었다. 미술 영역도 예외가 아니었다. 중국미술의 출로는 중화민족 전체의 출로와 연결되어 있었다.

사土와 지식인

'지식인知識分子'이라는 개념은 근대의 산물이지만, 전통 사회문화에서의 '사土'와 비슷하다. 그러나 첸무는 중국 전통 사회문화 가운데의 이른바 '사'와 근대의 이른바 '지식인'이 전적으로 같은 것은 아니라고 보았다. '사'는 도를 추구하지 먹고 입을 것을 도모하지 않으며 그들의 관심사는 정치와 교육이었으며 종교적인 정신을 가지고 있었다.[4] '사'는 총체로서의 사회와 국가를 사고와 실천의 대상 및 장소로 삼는다. 또한 책임의식과 초월적 성격을 띠는 사명감을 가지고 있다. '사' 계층의 역사는 유구하며 중국 전통사회 특유의 존재다. 이들은 시대마다 각기 다른 사회적 역할을 맡아왔다.

1-73 공자의 사상은 중국의 전통적 '사(土)'와 근대적 지식인의 정신에 공히 깊은 영향을 미쳤다. 그림은 공자 상.

4 錢穆, 『國史新論』, 北京 : 三聯書店, 2001, p.129 참조.

중국 '사'의 정신적 기초는 일찍이 춘추전국 시대에 다져졌다. 이들은 인문적 이상의 인도에 따라 사적 이익에 대한 추구를 초월하고, 정치에 대해 강렬한 관심을 품고 있었으며, 보편적 의의를 갖는 윤리도덕을 믿으며, 이상적 인격의 완벽함을 추구했다. 종교성마저 띠는 책임감은 그들의 두드러지는 자질이었으며 천하를 평화롭게 다스리는 것이 그 근본적인 목표였다. 공자가 강조한 "사는 도에 뜻을 둔다士志於道"거나, 증자가 한 "사는 포부가 크고 굳세지 않을 수 없으니, 임무가 무겁고 갈 길이 멀기 때문이다士不可不弘毅, 任重而道遠"는 말, 맹자의 "부귀해도 방탕하지 않고, 빈천해도 뜻을 바꾸지 않으며, 권세와 무력에 굴복하지 않는다富貴不能淫, 貧賤不能移, 威武不能屈"는 언술 등은 역대 유가의 도덕적인 사명감과 정신적 풍모와 기개를 유력하게 방향 지웠다. 동한 시대의 당인黨人으로부터 명말 동림서원東林書院의 사인들에 이르도록 모두 개인의 운명과 천하의 운명을 하나로 연결시켰다. "천하가 근심하기에 앞서 근심하고 천하가 즐거워 한 뒤에 즐긴다先天下之憂而憂, 後天下之樂而樂"는 범중엄范仲淹의 말은 중국 전통시기 사인의 마음속에서 우러나오는 소리이다. 장재張載가 말한 것처럼 "세상천지를 위해 마음을 세우고, 백성을 위해 명을 세우며, 지난날의 성인들을 위해 끊어진 학문을 잇고, 만세를 위해 태평을 연다爲天地立心, 爲生民立命, 爲往聖繼絶學, 爲萬世開太平"고 함은 전통적인 선비가 가장 중요하게 추구한 바다. 중국 선비의 이와 같은 인문정신의 가장 큰 특징은 개인을 가家-국國-천하에 이르는 공동체와 연결시켜 일체화하며 개개인 모두가 자각적으로 천하라는 큰 공동체의 운명에 대해 사고하고 책임진다는 것이다. 즉 "천하의 흥망은 보통 사람들에게 책임이 있다天下興亡, 匹夫有責"고 본 것이다.

근대의 '지식인' 개념은 서양 사회문화의 계몽주의적 기본 관념들, 다시 말해 개인, 권력, 이상 등을 전제로 하고 있는데, 이는 '사'의 문화적 함의인 도, 천하, 공동체 등과는 아무래도 다르다. '사'는 유생으로서 천하를 자신의 소임으로 여긴다. 그들의 행위 방식은 저술을 위한 저술이 아니었으며 현실 속에서 만물의 뜻을 밝혀 천하를 다스리는 임무를 성취하기 위함이었다. 모든 사고와 저술은 이러한 근본적인 추구를 포함하고 있었다. 또한 구체적 시대 상황 속에서 '세勢'에 기대는 동시에 '도'를 통해 '세'를 돌이킴으로써 자신들의 사유와 의론을 실제화 할 수 있었다. 반면, 근대적 지식인들이 제창하고 인도한 독립과 자유는 사회가 모더니티 전환을 겪으면서 노동과 직능의 분화가 발생한 후에야 출현할 수 있었다. 그리고 이러한 특징은 근대 중국 지식인의 이론과 실천 속에도 존재한다.

1-74 캉유웨이의 일련의 행동은 근대 지식인의 기본적 특징을 잘 구현하고 있다. 캉유웨이 상.

1-75 무술변법의 대표 인물들의 저작

위잉스余英時는 서양의 근대적 지식인의 기원은 18세기 계몽운동과 가장 밀접한 관계에 있으며 근대적 세속화의 산물이라고 지적했다. 고대 그리스 철학의 사변적 이성에 대한 관심과 지적 탐색에 대한 강렬한 취미, 그리고 중세시대 수도사들의 문화적 사명감과 사회적 책임감 모두가 근대 지식인의 정신적 면모와 관심의 방향이 형성되는 데에 일정 정도 역할을 하였다. 그렇지만 근대 지식인의 가장 직접적인 전신前身은 초월적 권위를 타파한 계몽 사상가로, 이들은 새로운 근대정신과 기질을 대표했다.[5] 서양에서 현대적 의의를 갖는 대표적인 지식인들로는 19세기 러시아의 지식계층을 들 수 있는데, 예컨대 라디시체프Aleksandr Nikolayevich Radishchev(1749~1802), 헤르첸Aleksandr Ivanovich Herzen(1812~1870), 벨린스키Vissarion Grigorievich Belinskii(1840~1902) 등이 있다. 또한 프랑스의 드레퓌스 사건Dreyfus Affair[6]에서 소리 높여 외쳤던 에밀 졸라Émile Zola(1840~1902) 등을 꼽을 수 있겠다. 중국에서 엄격한 의미에서의 현대적인 지식인은 '5·4 운동' 시기에 나타났다. 그들이 전통적 권위의 속박에서 벗어나 인격의 독립을 추구하고, 현실에 용감히 맞서 개인의 권리를 쟁취하고, 비판적인 정신을 갖추는 등의 방면에서 서양 지식인의 사명과 같은 궤도에 들어섬으로써 현대적 품격을 갖추게 되었다.

사실상 중국의 근대 지식인과 전통적인 '사'는 국가와 사회의 공동사업에 관심을 둔다는 점에서 상통하는 면이 있다. 본 과제에서 '지식인'이라고 하면 중국의 모더니티

5 余英時, 『士與中國文化』, 上海：上海人民出版社, 2003, pp.5~6 참조.
6 [역주] 19세기 말 수년 동안 프랑스를 휩쓴 반유대주의의 외중에 희생된 유대인 장교 드레퓌스를 놓고 로마 가톨릭교회와 군부 등 보수 세력과 진보 세력이 격돌했던 사건이다. 에밀 졸라는 1898년 1월 13일에 이에 관한 공개서한을 문학 신문에 투고했는데, 이 때문에 징역을 선고받았다.

1-76 1911년 10월 11일, 혁명당 인사들이 중화민국 정부의 수립을 선포하고 있다. 군정부의 대문 앞에 두 폭의 십팔성기(十八星旗)가 걸려 있다.

1-77 1911년 11월 상하이 기의가 성공한 뒤 난징로[南京路]에 오색기가 나부끼고 있다.

전환 과정 속에서 전통적인 '사'의 정신적 기개와 우환의식을 견지한 동시에 현대적인 안목을 갖추었던 정치문화 엘리트를 지칭한다.

중국의 역사에서 두 번에 걸쳐 외래문화가 본토문화에 깊은 영향을 주었던 적이 있다. 그중 첫 번째는 동한 시기에 불교가 중국에 전해진 일이다. 불교는 몇 대의 왕조에 걸친 발전을 통해 중국의 정서, 풍속, 문화와 하나로 융합되어 최종적으로는 중국 전통문화의 중요한 구성부분이 되었다. 다음으로는 19세기 초반부터 유럽의 선교사와 상인 등이 중국으로 오면서 서양의 문화, 과학기술, 정치, 경제 방면의 현대적 관념들을 함께 가져온 일이다. 특히 선교사들이 선교를 위해 설립한 학교와 신문사, 그리고 출판 인쇄와 같은 활동은 객관적으로 봤을 때 분명 중국인들이 세계를 이해하는 문을 열어 주었으며, 일부 지식인들은 새로운 지식을 받아들여 의식적으로 이를 나라를 다스리고 융성케 하는 방책으로 삼았다. 그러나 아편전쟁의 발발로 인해 상대적으로 평등하고 완만했던 중국과 외국 사이의 문화교류 과정은 깨지고 말았다. 내내 하늘이 내린 상전의 나라로 자처해온 강대국이 몹시도 위험한 경지에 처하게 되었다. 서양문화는 군사세력의 보호를 받으며 강력하게 대규모로 중국에 침투해 들어왔고 엘리트층은 극히 엄준한 상황에서 제대로 가려낼 여유조차 없이 무작정 서양문화를 구국의 좋은 처방으로 여겨 받아들였다. 그리고 그 처방은 직접적으로 중국에 이식되어 근대 중국의 사회구조적 변혁의 관건적 요소가 되었다. "수천 년 동안 익히 없었던 거대하고 놀라운 변화"를 맞아 문화 엘리트들은 우선적으로 나라와 종족과 고유의 가르침을 보호해야 한다는

함성을 질렀다. 량치차오는 "천하의 흥망은 필부에게 책임이 있다"며 크게 호소했는데, 이는 당시 대표성을 띠는 구호였다. 이때까지는 서책 속에 파묻혀 지내던 문화인들이 각성하기 시작해 사회현실의 최전선에 나섰으며 민족 전체의 독립과 자강을 위한 길을 모색했다. 나아가 사상 계몽의 대막을 열어 자유, 민주, 평등, 이성을 주장했으며 개인의 권리와 인격의 독립을 외쳤다.

현대적 의미에서의 지식인의 출현은 중국의 이식형 모던 문화를 큰 배경으로 두고 있고, 전통과 현대의 상호길항의 산물로 그 자체가 시대적 무게를 반영하고 있으며, 전통과 현대 그리고 본토와 외래 사이에서 부대끼며 몸부림치는 층층이 패러독스적 성격을 띠고 있다. 중국의 지식인이 망해가는 나라를 구하고 스스로 강대해져 경쟁에서 이기기 위해 제기한 여러 가지 방안들은 모순이 중첩되고 위기로 가득했던 시대를 반영해 장력과 모순으로 가득하다.

자각과 전략의식

'자각'은 중국미술의 모더니티 전환의 표지로, 그 주체는 전통적 유가문화 속에서 성장해 나온 현대적 의의를 갖는 지식인이며, 그 객체는 중국이 마주했던 전례 없는 변국, 즉 낙후하여 매를 맞고 있는 상황, 나라가 나라 같지 않은 위기와 굴욕의 상황이었다. 시국의 격변과 전통의 단절에 대한 감지가 자각의 전제가 되었다. 중국 근·현대 시기의 거대한 변동은 전지구적 '모더니티 이벤트'의 일부로, 재난과 기회가 공존했다.

이러한 '자각'은 여러 방면에 걸친 인식으로 구성되었다. 첫 번째는 시국의 격변과 침략과 굴욕을 당하고 있다는 사실에 대한 감지며, 여기에서 비롯된 바 부득불 변동에 대응해야 한다는 '자각'이다. 두 번째로는 격변과 고통의 원인에 대한 성찰, 변혁에 대한 갈망과 결심, 그리고 변혁의 목표에 대한 '자각'이다. 세 번째는 개혁방안에 대한 이성적인 탐구와 서로 다른 전략들에 대한 '자각'적 선택이다. 네 번째는 자신의 문화적 신분에 대한 인식, 문화를 지킬 수 있다는 자신감과 자기의 문화적 입장에 대한 '자각'이다. 구국과 부강의 추구라는 거시적인 전략의식은 중국 지식인의 현대적인 의미에서의 '자각'의 가장 두드러진 특징이 되었다.

양무운동과 변법유신운동으로부터 신해혁명에 이르기까지 모두 나라를 부강케 하고 종족을 지키려는 정치문화 엘리트들의 내적 수요에 따른 자각적인 대응이었다. 양무운

동이 대응한 바는 '물질' 측면에서의 동서양의 거대한 차이였으며 "외국의 기술을 배워 외국을 제압한다"는 것을 전략으로 삼았다. 양무운동의 심층에 놓여있던 문화사상적인 요소는 청나라 말엽 경세經世 운동의 실학에 대한 제창이었다. 양무운동은 전통적 '도기道器'관에 대한 조정이었으며 '구시求是'와 '치용致用'에 대한 토론이었고 구체적으로는 기술과 상공업의 발전을 중시하는 것으로 표현되었다. 하지만 지식인의 가치범주 입장에서 보면, 이 모든 것은 "외국을 제압"하기 위해 어쩔 수 없이 채용한 "외국의 기술"에 불과했다. 전략적 고려에 따라 캉유웨이는 입헌정치를 제기했지만 서양의 '용用'을 들여오되 그것은 반드시 중국의 '체體'에 이입시켜야 할 것이었다. 그러므로 유신변법은 달리 말하면 유교적 도통道統으로의 회귀라고도 할 수 있다. 쑨원孫文이 신해혁명을 이끌면서 제기한 '삼민주의三民主義'는 그 사상적 연원과 가치의 취향 면에서 봤을 때 중국문화라는 대전통의 주체성을 확립함으로써 서양의 근대적 민주사상을 소화하려는 것이었다. 서양의 충격에 대한 이와 같은 세 차례의 대응은 서양을 부유하고 강대하게 만든 그들의 기술을 능동적으로 들여와 흡수하고자 했을 뿐만 아니라 힘써 그것을 중국문화의 대전통에 이입시켜 중국 역사문화 전통의 주체성을 튼튼히 하는 데 기여하도록 했다. 이는 중국의 지식인들이 구국과 생존의 길을 찾아나감에 있어서의 자각성과 그들의 전략의식을 잘 드러내며, 중국 역사문화전통의 완강한 생명력을 드러낸다.

유교가 조성한 문화적 분위기와 전통은 20세기 중국 지식인들의 '자각'의 전제이다. 유가의 영향을 깊이 받은 중국 지식인들은 모더니티의 진전에 맹목적으로 대항하는 것은 아무런 도움이 되지 않으며 스스로의 변방화를 초래하게 될 것이라는 점을 인식했다. 때문에 그들은 실제에 힘썼으며 도덕적인 우월감을 바탕으로 한 화이론적 논쟁이나 의리냐 이익이냐에 대한 변별 같은 것들을 과감히 버렸다. 또한 식민 침략에 저항하는 동시에 능동적으로 서양의 선진적인 문화를 받아들여 흡수하는 방향으로 나아갔다. 나라가 놓여 있던 구체적인 사정 때문에 현대적 전환을 단번에 성취할 수는 없었다. 따라서 중국 지식인들은 끊임없는 사회혁명과 문화혁명을 통해 낡은 세계를 부수어 새로운 세계의 건설을 위한 공간을 확보해 갔다. 이 모든 '자각'적인 전략은 일견 반유가적인 정신 같지만 근본적 성질을 따지면 여전히 전통적인 정신을 체현하고 있다. 다시 말해 민족생명의 연속과 문화형태의 갱신 및 조정을 위해 외래문화에 대해 능동적으로 흡수하고 포용하는 태도를 견지한달지, 타성을 버리고 옛 것을 제거하고 새로운 것을 도모하는 방법을 통해 오래된 민족을 다시금 생명력으로 충만케 한 것이 그에 해당한다. 이 모든 것은 중화민족의 독립과 부강을 근본적 목적으로 삼고 있었다.

중국은 아편전쟁의 시작부터 서양의 근대화의 힘에 충격을 받았다. 이후 점점 자각적으로 경제 측면으로부터 정치 체제, 나아가서는 문화와 교육 방면에서 대응하였다. '5·4 신문화운동'은 최초의 전방위적 대응이다. 이것은 나라를 구해야 한다는 사회 현실로부터 결정된 운동이었기 때문에 이 단계의 대응은 모더니티 문제를 더욱 자각적으로, 또한 더욱 심각하고 전면적으로 다루었으며, '과학'과 '민주'를 핵심으로 하는 국민적인 계몽운동으로 전개되었다. 이때가 되어서야 사회 변혁의 한 부분으로서의 미술은 진정한 의미에서 현대 문화의 시야 속에 들어오게 되었다.

1. 구국과 계몽

구국과 계몽은 근대 이래 중국사상과 문화의 맥락에 깊은 영향을 주었으며, 사회 발전의 진전에도 영향을 끼쳤다. 하나의 생명에 갑자기 생존의 위기가 닥쳤을 때 본능적으로 살려는 의지가 생길 수밖에 없는데, 국가와 민족도 이와 마찬가지이다. 사람은 우선 살아야 하고, 국가는 우선 존재해야 한다. 나라를 구하고 종족을 보존하는 것은 모든 것을 압도하는 근본적 임무이다. 문화 영역에서의 현대적 계몽은 곧 가장 중요한 길

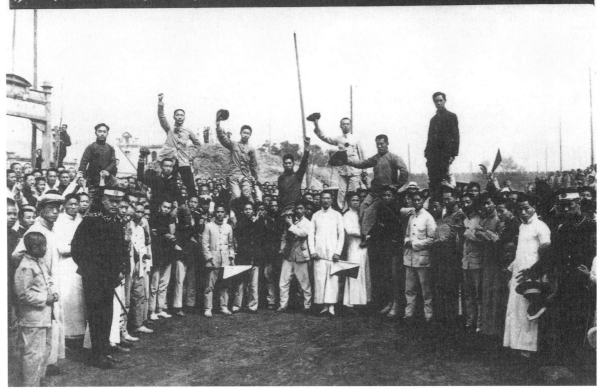

影撮時校返日七生學國愛師高京北之留拘被會大街遊界學京北日四月五年八國民華中

2-1 왼쪽 위 그림은 1919년 5월 4일, 베이징대학교 등 각급 대학생 3,000여 명이 톈안먼에 모여 집회와 시위를 하는 장면. 전국적인 반제국주의 애국운동이 이로부터 폭발되었다. 오른쪽 위 그림은 1919년 5월 4일 베이징 학생들이 거리에서 전단을 뿌리는 장면. 아래 그림은 1919년 5월 7일 체포된 대학생이 각계의 성원 아래 석방된 후 베이징 학계의 환영을 받는 모습.

이자 수단이다.

　서양의 계몽운동의 핵심은 이성, 평등, 자유, 박애로, 중국의 지식 계층은 이중에서 필요한 바를 선택하였고, '5·4 운동' 시기부터 중국에서는 다원화된 다양한 학술 사상과 주장이 형성되었다. 모더니티의 진전이 서양 학술 담론과 함께 중국에 들어왔고,

이어서 단순하고 격렬하게 중국 전통문화를 비판하는 현상이 뒤따랐다. 비록 학술사상과 주장은 서로 다르지만 출발점과 목표는 공통성이 있었으니, 곧 구국과 부강이었다.

2-2 1919년 4월 초청을 받아 중국에 와 강연한 미국 철학자 존 듀이(John Dewey)와 난징 소년중국학회 회원 기념사진

'5·4 운동'과 구국

1915년 치욕적인 '21개조'는 중국인을 망국의 노예로 내몰았다. 이후 돤치루이段祺瑞 정부는 거꾸로 후퇴하여 일본과 매국 협정을 맺었다. 1919년 파리 회담에서 제1차 세계대전 패전국 독일은 중국 산둥山東에서의 권익 전체를 일본에 이전하기로 결정하였다. 5월 4일 오전 10시, 3,000여 베이징대학 학생들은 톈안먼天安門 앞에 모여 거대한 기세로 시위를 시작하면서 매국 역적에 대한 질타와 강렬한 애국정신을 표현하였다. 이 소식은 전국으로 빠르게 퍼져 학생들은 수업을 거부하고, 노동자들은 파업을 하였으며, 상인들은 철시를 하여, 전국적인 구국 운동이 전면적으로 전개되었다.

"나라의 존망은 우리들에게 있으니, 이는 마치 우리 몸이 죽고 사는 것과 같고國之存亡, 其於吾人, 亦猶身之生死", "중국이 오늘에 이르러 이미 죽을 지경에 이르렀으나 아직 숨결이 한 가닥 남아있기에 결단코 절망하거나 자멸해서는 안 될 것이다中國至於今日, 誠已濱於絕境, 但一息尚存, 斷不許吾人以絕望自滅."[1] 리다자오李大釗가 당시 발표한 이러한 결심과 신념은 바로 민족의 생명의지를 표현한 것으로, 이른바 "국가의 흥망은 필부에게 책임이 있다國家興亡, 匹夫有責"는 것이며, 지식인이 시대의 맨앞에 나선 것이다. 전체 운동 과정에 천두슈陳獨秀, 후스胡適, 차이위안페이蔡元培, 리다자오李大釗, 루쉰魯迅 등이 모두 사상적으로 그리고 정신적으로 크게 지지하여 '5·4 운동'이 점차 심화되도록 하였다.

'5·4 운동'의 출발점은 중국이 제국주의와 봉건주의의 압박과 노예로부터 벗어나는 것이었다. 신지식인들은 점차 국제적인 '공리公理'에 의지하는 것으로는 안 된다고 각성하게 되었으며, 전체 국민이 각성하고 동시에 국민들이 건전하고 독립적인 인격을

1 李大釗, 「厭世心與自覺心—致「甲寅」雜誌記者」, 『甲寅』 第1卷 第8號, 1915.8.10.

갖추어야 비로소 근본적이면서도 유일한 해결책이 만들어져 중국도 비로소 희망이 있다고 부르짖었다. 국민의 각성은 다양한 문화변혁운동으로 번져갔고 사상 계몽의 문제가 두드러지게 나타났다. 중국의 '계몽운동'은 서양의 계몽운동과 다르기 마련이었다. 중국의 지식인은 서양의 자유, 이성, 혁명 등의 개념을 직접적으로 중국으로 옮겨와 사용했으나, 자신의 민족적 위기와 연결시킴에 있어서는 국가와 민족을 구하는, 중국적 특수성을 가진 현대 계몽사상이 형성되었다. 이러한 사상은 시종 구국을 중심으로 하여 부단히 연장되었다. 사실상 20세기 전반에 걸친 중국의 사상 계몽운동은 모두 '서양의 힘이 동양을 침범하는西力東侵' 상황을 잠재적인 배경으로 하였으며, 시종일관 민족의 독립과 자강이라는 근본적인 요구와 결합되어 전개되었다.

신문화운동과 계몽

일찍이 1912년에 중화민국 임시정부 교육총장을 담당했던 차이위안페이蔡元培는 사상계몽의 문제를 제기하였다. 그는 「교육방침에 대한 의견對於敎育方針之意見」에서 국민교육의 중요성을 명확히 제기하였다. 그는 청 정부의 "충군忠君, 존공尊孔(공자 존중), 상공尙公(공익 숭상), 상무尙武, 상실尙實(실질 숭상)"의 교육방침을 반대하고, "국민 교육, 실력 교육, 공민 교육, 세계관, 예술교육美育 5개 항"을 제창하였다. 그리고 특별히 예술교육美育을 제창한 이유는 "미감美感이란 보편적인 것이어서 사람 사이의 편견을 없앨 수 있으며, 미학美學은 초월성을 가지고 있어서 생사 이해의 고려를 없앨 수 있기 때문에 교육에서 특히 중시했다." 차이위안페이는 확실히 독일의 계몽운동의 영향을 받았고, 중국도 교육을 통해 국민의 '공민 도덕'을 향상시키기를 바랐다. 특히 예술교육으로 미신과 공리주의를 없애고, 개인의 건강하고 건전한 인격을 도야하고, 현대인으로서의 정신과 '자유, 평등, 박애'의 세계주의를 기르려고 하였다. 이는 차이위안페이가 평생 노력한 목표이기도 하다.

천두슈陳獨秀도 일찍부터 계몽사상의 중요성을 의식하고 적극적으로 '다수 국민의 운동'을 제창하였다. "우리나라의 최근 정치 상황은 오직 당파 운동만 있고 국민운동이 없다. …다수의 국민운동에서 나오지 않으면 그 일은 이루기 어렵다. 또 그 일이 이루어졌다고 해도 국민의 근본적인 진보에 도움이 되지 않는다."[2] '다수 국민의 운동'을 전개하기 위해서는 먼저 청년의 각성과 각오가 있어야 한다. 그는 당시 유행하는 진화론의 관

점에서 다음과 같이 지적하였다. "사회에 있어서 청년은 인체에 있어서 신선하고 활발한 세포와 같다. 부패하고 낡은 것은 신진대사하듯 수시로 도처에서 자연적으로 도태되어야 한다." 중국의 희망은 새롭고 '자각적인 분투할 용기가 있는 청년'에 있다. 이러한 '신청년'은 '구청년'과 확연히 구별된다. '신청년'은 자주적이되 노예적이 아니며, 진보적이되 보수적이지 않으며, 진취적이되 퇴보적이지 않으며, 세계적이되 쇄국적이지 않으며, 실리적이되 공리공담적이지 않으며, 과학적이되 망상적이지 않는다.[3] 그가 주도한 『청년잡지青年雜誌』(나중의 『신청년』)는 매 시기마다 상응한 작용을 하였다. 특히 잡지가 베이징대학과 결맹한 후에는 그 주위에 일군의 중국 신지식인 엘리트들이 모여들어, 신사상으로 무장한 문화 진영이 형성되었다. 천두슈를 중심으로 하는 엘리트 그룹은 '새로운 지식新知'을 소개하고, 시대의 폐단을 날카롭게 찌르는 논쟁을 일으켜, 중국 대중 특히 청년 지식인에 대해 심원한 영향을 끼쳤다. 이를 통해 '5·4 운동'을 위한 수많은 중심 역량을 배양하였다.

'5·4 운동'을 전후하여 유럽의 신사조와 신학설이 대량으로 번역되어 중국에 소개되어, 청년과 학자들의 깊은 흥미를 불러일으켰다. 이들은 중국의 전통 도덕, 전통 제도, 전통 문화를 비판하는 격류를 일으켰다. 1919년에 새로 출판된 백화문 신문 잡지는 400여 종 이상으로, "각종의 학술단체와 동호회가 성립되어 유럽 서적을 번역하였고, 이전의 기록을 타파하였고, 중국 신문화운동을 위한 신기원을 열었다."[4] 이들 단체와 출판물은 청년 지식인에게 교류의 길을 제공하였고, 그들이 이후 몇 십 년 동안 중국 사회 각계의 중요한 인물이 되게 하였으며, 중국 사회의 진보와 발전을 촉진시켰다.

신문화운동은 신문학운동을 선봉으로 하였고, 신문학운동은 또 백화문운동白話文運動으로 시작되었다. 백화문의 제창자 후스胡適는

2-3 『신청년』이 전파한 사상은 중국 대중 특히 청년 지식인에게 심원한 영향을 미쳤다. 위 그림은 『신청년』의 표지.

2-4 '5·4 운동'은 현대 계몽의 전면적인 전개를 나타낸다. 위 그림은 '5·4' 이후 나온 계몽성 간행물.

2 陳獨秀, 「一九一六年」, 『青年雜誌』 第1卷 第5號, 1916.1.15.
3 陳獨秀, 「청년에게 고함」, 『青年雜誌』 第1卷 第1號, 1915.9.15.
4 王哲甫, 『中國新文學運動史』, 上海 : 傑成印書局, 1933, pp.59~60.

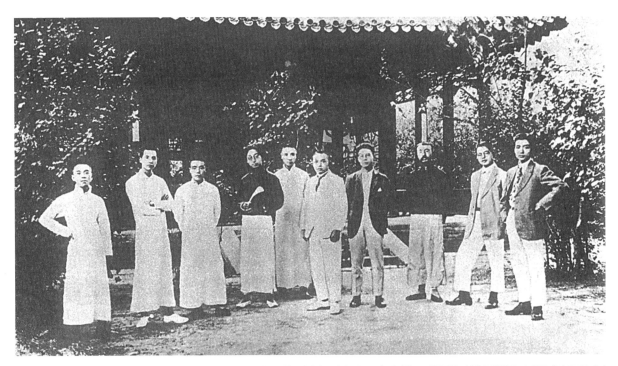

2-5 '5·4' 운동 이후 신지식인들이 역사의 무대에 등장하였다. 위 그림은 리다자오[李大釗] 등이 발기한 소년중국회의 일부 회원들. 오른쪽에서 두 번째가 덩중샤[鄧中夏], 왼쪽에서 세 번째가 리다자오.

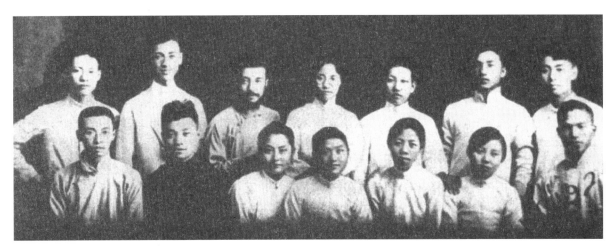

2-6 1919년 9월 저우언라이[周恩來] 등이 톈진에서 결성한 각오사(覺悟社)의 일부 회원. 뒷줄 오른쪽에서 첫 번째가 저우언라이.

「문학개량추의文學改良芻議」와 「건설적인 문학혁명론建設的文學革命論」을 제창하였다. "이천 년 이래의 문인이 지은 문학은 모두 죽은 것이다. (…중략…) 중국에 만약 살아있는 문학을 존재시키려면 반드시 백화를 써야 하며, 반드시 국어를 써야 하며, 반드시 국어의 문학을 만들어야 한다." 후스는 신문화 건설 과정에서 자국의 문화 자원을 선택하면서 전통의 주류를 포기하는 대신 민간의 소소한 전통 가운데 생명력이 있으면서도 대중에 친근한 그런 요소를 적극적으로 찾았다. 그리하여 백화문을 제창함으로써 다수 민

중을 계몽했다. 이는 문학계에 열렬한 반향을 일으켰다. 이어서 천듀슈가 '국민에 의한, 사실적이고, 사회적인 문학'을 제창하였고, 저우쭤런周作人이 '사람의 문학과 평민의 문학'을 제창하였고, 청팡우成仿吾가 '문학의 사명'을 이끌었고, 선옌빙沈雁冰이 '5·4' 문학을 '사회의 도구, 평민의 문학'으로 총괄하였다. 수많은 지식인이 이어서 입장을 표명하면서 호응하는 세력이 형성되어, 백화문은 최종적으로 전면적 승리를 거두었다. 교육부는 주음자모注音字母에 의거해 이루어진 새로운 문자의 순서를 반포하였고, 1919년 『국음자전國音字典』을 출판하였다. 다음해 교육부는 다시 새로운 교육령을 반포하여 국민학교 1·2학년의 국문國文을 당해 연도 가을학기부터 일률적으로 국어國語로 바꾸어버렸다.[5] 전통 지식인이

2-7 옌푸

볼 때 백화문을 제창하는 것은 곧 전통문화에 대한 배반이었다. 그러나 '5·4' 시기의 신지식인이 볼 때 백화문에 대한 적극적인 제창은 사실 민중의 생활과 민간의 전통을 주체로 하는 문화운동이었으며, 사상 계몽을 진행하는 가장 유효한 방법이었다.

'공자를 타도하자打倒孔家店'는 '5·4' 시기 가장 소리 높은 구호 가운데 하나였다. 명교名敎와 예교禮敎에서 나온 봉건시대 유가 사상은 자유, 평등, 독립의 현대인 인격과 대립되었다. 천두슈는 '마지막 각오 중의 각오最後覺悟之覺悟'라 외치면서 '윤리적 각오'를 호소하였다. 그 근본적 지향은 전통적 가치의 핵심을 부정하는 것이었다. 중국 전통문화와 서양문명을 대하는 태도에 있어서 천두슈는 캉유웨이康有爲 시대의 지식인과 달리, 유가를 정통으로 하는 전통적 가치핵심에 대한 회의에 머무는 것이 아니라 철저한 부정으로 나아갔다. 나아가 일종의 과학과 민주의 신문화로 신민新民과 강국의 이상을 실현하려고 하였다.

18세기 영국과 프랑스에서 일어난 계몽운동은 종교와 신앙으로부터 이성을 해방시켰다. 이러한 영향 아래 중국인에게 '과학'과 '민주'는 현대사회의 진보를 위한 중요한 두 가지 표지로 보였다. 웨이옌魏源부터 옌푸嚴復까지, 이 시기의 '서양'에 대한 발견은 중국에서 진화론을 일종의 개량 철학으로 보게 하였다. 20세기 초 중국 지식인들은 대부분 진화론에 대해 공감하였다. '5·4' 지식인은 바로 이러한 '진보' 신앙의 계시와 감화 아래 '민주'와 '과학'의 기치를 높이 들고 반전통으로 나아갔다. 그들은 "오직 덕선생德先生(민주)과 새 선생賽先生(과학)만이 중국을 일체의 정치적, 도덕적, 학술적, 사상

5 신문화운동의 사료에 관해서는 王哲甫, 『中國新文學運動史』, 上海 : 傑成印書局, 1933, pp.3~52 참조.

적 어둠으로부터 구할 수 있다"고 판단했다. 때문에 "덕 선생(민주)을 옹호하려면 공자, 예법, 정절, 옛 윤리, 옛 정치를 반대하지 않을 수 없고, 새 선생(과학)을 옹호하려면 옛 예술, 옛 종교를 반대하지 않을 수 없다. 덕 선생을 옹호하면서 또 새 선생을 옹호하려면 국수주의와 옛 문학을 반대하지 않을 수 없다."[6] 한 마디로 말해 서양 문화로 전통문화를 전면적이고 철저히 개조하여 중국을 새로운 세계로 이끌어가려고 하였다.

2. 중서 논쟁과 급진적 반전통 사조

'서양 세력의 동양 침입西力東侵'이라는 큰 배경 아래 중국의 출로를 둘러싼 근본적인 문제는 지식인들 사이에 중서 논쟁中西之爭으로 전개되었고, 기물로부터 정치 교화와 문화에 이르기까지 논쟁은 점점 심화되었다. 신문화운동의 전개에 따라 중서 논쟁은 신구 논쟁으로 바뀌었다. 서양 문화를 새로운 것으로 보고, 중국 고유의 문화를 옛것으로 보았다. 새것과 옛것, 진보와 낙후의 모순은 조화될 수 없어, 이로부터 전면적 서구화, 전면적 반전통의 조류가 형성되었다. 망해가는 나라를 구하고 종족을 보존하려는 엄준한 현실 앞에 과학으로 미신을 배척하고 민주와 자유로 반봉건 전제정치를 비판하는 거대한 흐름이 만들어졌다. 반전통의 조류에 직면한 전통주의자들은 민족의 자신감을 다시금 힘써 건설하면서 새로운 출발선에서 전통을 이으려고 하였다.

중서 논쟁에서 신구 논쟁으로

1840년 아편전쟁 이래, 특히 양무운동洋務運動 이래 중서 논쟁은 줄곧 끊이지 않았으며, 최종적인 목적은 모두 중국의 출로를 해결하려는 데 있었다. 청대 말기부터 민국 초기에 쟁론의 초점은 주로 '기물의 다름器物之異'으로부터 '정치의 다름政敎之異'으로 집중되었다. '5·4' 시기의 문화 문제는 날이 갈수록 두드러져 사람들은 근대 중국사회에

6 陳獨秀, 「『新靑年』罪案之答辯書」, 『新靑年』 第6卷 第1號, 1919.1.

나타난 일체의 문제는 모두 문화상의 차이라고 생각하였고, 동서양 문화의 비교가 마침내 하나의 유행하는 학문이 되었다.

당시 급진적이거나 보수적인 지식인은 모두 동서양 비교의 모델로 문제를 분석하였다. 그러나 도출한 결론은 크게 달랐다. 천두슈는 동서양 민족에 존재하는 근본적인 사상적 차이에 착안하여, 서양 민족은 전쟁, 개인, 법치를 근본으로 하지만, 동양 민족은 안정, 가족, 감정, 허문虛文(공담)을 근본으로 한다고 보았다.[7] 리다자오李大釗도 "동양문명은 고요함靜의 문명이고 서양문명은 움직임動의 문명이다"고 하였다.[8] 두야취안杜亞泉도 비록 이러한 동정動靜의 차이를 인정했지만, 그러나 오히려 동정이 서로 보충한다는 '조화론'을 주장하였다. 그 밖에 일군의 조화론을 주장하는 사람들은 각 문명은 각자의 장점이 있다고 보았다. 장점이 있으면 반드시 단점이 있으므로 조화가 필요하다고 하였다. 그들의 관점은 천두슈의 반박을 받았고, 이어서 동서양 문화에 관한 일대 논전이 계속되었다. 이들을 대체로 크게 세 갈래로 귀납할 수 있다. 즉 서양 중심파, 중국 중심파, 중서 조화파이다. 조화파는 동서양 문화는 각기 장단점이 있으므로 서로 보충해야 비로소 중국문화가 부단히 발전할 수 있다고 보았다. 중국 중심파는 공통성을 출발점으로 하여 동서양 문화는 충돌하는 면도 없고 조화시킬 필요도 없다고 보았다. 서양 중심파는 현재 세계의 추세에 의거하여 동서양 문화의 차이는 과학에 있다고 강조하고, 동서양 문화는 과학으로 진보하거나 낙후하였으며, 때문에 서양문화는 '새롭고' 중국문화는 '낡았다'고 했다. "이른바 새롭다는 것은 다른 게 아니라 곧 외래의 서양문화이다. 이른바 낡은 것은 다른 게 아니라 곧 중국 고유의 문화이다." "양자는 근본적으로 다르며, 조화나 절충의 여지가 전혀 없다." "낡은 것을 근본적으로 깨부수지 않으면 새로운 것이 절대 생겨날 수 없다. 새로운 것을 완전히 깨끗하게 하지 않으면, 낡은 것은 결국 생존할 수 없다."[9] 진화론의 추동 아래 '새것'과 '낡은 것'의 선택은 자명한 것이었다. 신문화운동은 태풍과 같이 중국의 전통문화를 뒤흔들었으며, 이는 이미 역전시킬 수 없는 역사적 추세였다. "새것은 언제나 낡은 것보다 좋다新的總比舊的好"는 이미 일종의 보편적으로 유행하는 관념이 되었다. 이 시기에 중서 논쟁은 신구 논쟁으로 바뀌었고, 이른바 '새것'은 이미 '서양'과 동의어가 되었다. 이리하여 서양 사상은 신사상이고 중국

2-8 리다자오

7 　陳獨秀, 「東西民族根本思想之差異」, 『靑年雜誌』 第1卷 第4號, 1915.12.15.
8 　李大釗, 「由經濟上解釋中國近代思想變動的原因」, 『新靑年』 第7卷 第2號, 1920.1.1.
9 　王叔潛, 「新舊問題」, 『靑年雜誌』 第1卷 第1號, 1915.9.15.

전통사상은 구사상이라는 사고방식이 만들어졌다.

전면적 서구화와 격렬한 반전통 사조

2-9 후스

'5·4' 시기의 반전통주의자들은 "중국의 전통을 하나의 유기체로 보고 전부 부정하였다. 이왕 이렇게 보았으므로 전통 전체는 그 근본적 사상이 유기적으로 형성되었다고 보기 때문에 '5·4' 시기의 반전통주의자들은 전면적인 사상적 반전통주의자들이었다."[10] 후스는 바로 이 방면의 대표적인 인물 가운데 한 사람이다. 중국 현대화에 대한 그의 사고는 곧 '전면적 서구화'와 결합되어 있다. '전면적 서구화'는 곧 전통에 대한 전면적인 부정을 의미한다. 후스는 1920년대 영문판『중국 기독교 연감』에 실은 「오늘날 중국에서의 문화 충돌中國今日的文化衝突」이란 글에서 두 가지 개념을 사용하였다. 즉 Wholesale Westernization과 Whole Modernization으로, 전자는 '전면적 서구화'로 번역되고, 후자는 '전면적 현대화'로 번역될 수 있다. 천쉬징陳序經은 이 구호를 받아들여 다음과 같이 말했다. "백 퍼센트 전반적인 서구화는 가능할 뿐만 아니라 비교적 완전하면서도 위험성이 적은 문화적 출로이다. 소위 세계화로 나아가는 문화와 소위 현대화를 대표하는 문화는 서양의 문화가 아니면 안 된다."[11]

'전면적 서구화'는 반드시 '전면적 반전통'으로 나가야 한다는 이러한 결론은 문제를 단순화시켰다는 혐의를 벗어나기 힘들지만, 그러나 그들이 동서양 문화에 대해 사고하는 것은 학문을 위해서가 아니라 유학을 부정하고 서양학술을 들여오기 위한 전략적 사고에서 나온 것이었다. 그러나 대다수 '전면적 서구화론'의 지지자들은 서양 문명에 대해 깊이 연구하지 않았고, "당시의 학자들이 종종 접촉하는 것이 무엇이든 간에 그것이 서양문화의 주류이자 세계문화의 미래 방향이라고 생각하였다." 중국내 학술계에서 이해하는 서양문화의 "내원은 주로 상무인서관商務印書館에서 출판한 책,『신청년』잡지, 그 밖의 번역, 그리고 약간의 신문 잡지의 사론社論 뿐이었다. 그래서 서양의 다원적이고 복잡한 문화를 일원론적 또는 기계적으로 수용하였고 완전히 단순화시켜

10 林毓生, 穆善培 譯,『中國意識的危機』, 貴陽 : 貴州人民出版社, 1986, p.81.
11 陳序經,「全盤西化的辯護」,『獨立評論』第160號, 1935.7.21.

버렸다."[12]

왕위안화王元化는 일찍이 '5·4' 시기에는 충분히 주의할 만한 네 가지 유행하는 관념이 있었다고 했다. 첫째는 통속적인 진화론이다. 이는 다윈의 진화론에서 직접적으로 온 것이 아니라, 옌푸가 헉슬리와 스펜서의 두 가지 학설을 섞어 번역한 『천연론天演論』에서 왔다. 이러한 관점에서 보면 모든 새로운 것은 낡은 것을 이긴다고 경직되게 단언하였다. 두 번째는 과격주의이다. 이는 태도가 편협하고 과격하며 사고가 극단적이고 폭력을 좋아하는 경향으로, 나중의 극좌 사조의 근원이 되었다. 세 번째는 공리주의이다. 네 번째는 의도적으로 윤리를 지향한다. 즉 인식론적으로 먼저 어떤 것을 옹호하거나 반대하는 입장을 세우는데, 이는 학술 문제에 있어 종종 진리의 가장 중요한 문제를 실사구시에서 찾지 않는 경향으로 흐른다.[13] 실제로 이들은 나중에 중국문화계에 커다란 영향을 남긴 관념들로, 모두 전면적 서구화와 격렬한 반전통주의 속에서 파생되어 나온 것들이다.

역경 중에 생존을 모색하는 전통

아편전쟁 이후 자국 문명의 우월성에 대한 중국인의 생각은 중국의 연전연패에 따라 점점 마모되었다. 강자 앞의 약자라는 형국 아래 중국문명의 가치와 의의를 어떻게 다시 논증할 것인가, 전통을 위해 어떠한 합리적인 위상을 부여하고 가능한 출로는 무엇인가 등이 전통에 동정심을 부여하는 지식인의 주요한 문제가 되었다.

과거제도가 폐지되고 군주제가 폐지된 이후, 유학 사상은 존재할 유형적 체제를 잃었으며, 정치, 교육, 문화 방면에서 퇴출되었다. 오직 민중의 집단의식과 문화심리 속에서 이른바 위잉스余英時의 말처럼 '떠도는 혼游魂'이 되었다. 반전통의 물결 속에 유학은 엘리트 사이에 더 이상 설득력과 흡인력을 갖추지 못하였고, 새것을 찾고 서양을 숭상하는 시대 풍조 아래 유학을 견지하고 전통을 고수하는 것은 지극히 힘들었다.

군주제가 붕괴된 이후 각지의 학교는 속속 유학과 오경을 폐지하고 제천의식과 석전제(공자 제사)를 중단하였기에 보수 인사들이 반격을 가하였다. 캉유웨이의 제자 천환장陳煥章은 천쩡즈陳曾植 등과 연합하여 캉유웨이의 '유학은 국교'라는 설을 실천하여

12 林毓生, 『中國傳統的創造性轉化』, 北京 : 三聯書店, 1996, pp.232~234.
13 王元化, 『淸園近思錄』, 北京 : 中國社會科學出版社, 1998, p.74.

2-10 『국수학보(國粹學報)』는 1904년 성립한 국학보존회의 기관지이다. "국학을 연구하고 국수를 보존하자[研究國學, 保存國粹]"는 종지는 당시 학술계에 상당히 큰 영향을 끼쳤다.

1912년 공교회孔教會를 결성시켰다. 이는 국내외의 각종 정치 세력, 문화 단체의 지지 아래 한때 성행하였다. 위안스카이袁世凱는 존공尊孔(공자 존중)과 복고復古의 이름으로 군권 독재를 행하면서 공교회를 이용하여 황제가 되려는 야심을 실현하였다. 공교회는 정치 복벽復辟의 역류에 묶이면서 진정한 전통문화는 공화제, 자유, 역사의 진보를 무기로 한 비판 아래 더욱 엄준한 생존의 위기에 직면했다.

새것과 옛것, 고대와 현재는 논쟁의 초점이 되었으며, 각종 이즘과 사조가 대거 들어오면서 전통은 낙후하고 낡은 것으로 치부되었고, 격렬한 전면적 서구화와 반전통의 격랑 속에서 엄중한 비판을 받았다. 창끝은 먼저 공자와 유학 사상을 향하여 '과학'과 '민주'를 구호로 하여 진부한 공교회를 척결했으며, 이른바 '사람을 잡아먹은 예교吃人的禮敎'를 제거했다. 이에 전사회적으로 공자와 유학을 비판하는 반전통의 광풍이 일어났다. 그렇지만 과격한 반전통은 사람들에게 전통을 회복하고 보호하는 격정을 일으켰다. 장타이옌章太炎을 대표로 하는 국수파國粹派는 '나라의 정수를 보존하자保存國粹'는 구호로 중국인의 민족 일체감을 환기했으며, 민족의 자존감을 수립하고자 하였다. 더불어 공화제를 주창하고, 헌정을 주장하면서 민족의 생존 위기에서 벗어나려고 하였다.

반청反淸 혁명이 완성된 후, 국수파는 격렬한 정치적 색채가 엷어졌다. 장타이옌은 공자 숭상과 경전 읽기를 제창하기 시작하였으며, 장타이옌의 제자 류스페이劉師培와 황칸黃侃 등은 1919년 『국고월간國故月刊』을 창간하면서 국학을 발전시키고 알리는 것이 자신의 임무라고 하면서, 동시에 『신청년』과 『신조잡지新潮雜誌』가 전통을 폐기하는 태도를 비판하였다. '5·4' 시기가 되자 두야취안杜亞泉, 량치차오梁啓超, 량수밍梁漱溟, 장쥔리張君勱 등을 대표로 하는 동방문화파東方文化派는 전통에 대해 상당한 동정과 경의를 품고 고유한 전통의 기초 위에서 동서양 문화의 장점을 조화하고 융합하기를 주장하였다. 『동방잡지東方雜誌』의 주간인 두야취안은 동서양 문화의 성질과 전망 등의 문제를 두고 서양문화파西化派와 여러 차례 논전을 펼쳤다. 제1차 세계대전 후 량치차오는 유럽을 돌아보고 와서 『유가 철학儒家哲學』을 썼다. 그는 유학의 역사상의 공헌을 긍정하고, 시대를 뛰어넘는 유학의 보편적 의의를 밝히고, 유학의 현대사회에서의 작용과 가치를 천명하였다. 또 과격주의가 고금과 신구 문제에 집착하면서 전통의 방식을 폐기한 데 대해 비판하였다.

량수밍은『동서 문화 및 그 철학東西文化及其哲學』등에서 중국 전통문화를 위해 변호하였고, 더욱이 '신공교新孔敎'로 중정평실中正平實한 유가 생활을 창도하였다. 장쥔리는 과학과 인생관 논쟁 중에서 공자의 인생 사상과 유가의 심성학설心性學說을 옹호하였고, 서양문화파의 '기계주의와 자연주의'를 비판하였다. '5·4 신문화운동' 후기의 우미吳宓, 메이광디梅光迪, 탕융퉁湯用彤 등을 대표로 하는 학형파學衡派는『학형學衡』잡지를 중심으로 하여 '신인문주의新人文主義'를 제창하면서, 공자의 윤리 사상의 가치를 고도로 긍정하고, 당시 성행하는 '과학주의'와 반공자 조류에 대항하였다. 그중에서도 량수밍은 현대 신유학의 물줄기를 새로이 열어 이후 문화보수주의 사조에서 가장 강력한 역량으로 성장하였다.

2-11 량수밍

　전통은 역경 중에서 완강하게 활로를 찾고 변화를 추구하고 새로움을 구하였다. 전통을 존중하는 것은 결코 맹목적인 보수가 아니며, 공자의 숭고한 지위와 역사적 공헌을 긍정하는 것도 복고를 위해서가 아니라고 하였다. 사실상 반전통의 세례를 거친 전통주의자들은 모두 허심탄회하게 중국과 서양, 전통과 현대를 마주할 수 있었다. 량치차오와 량수밍 등이 그러했고 우미, 탕융퉁 등이 그러했다. 그들의 입장에서 보면 서양 문명은 유효한 참조체계로, 개방적인 마음으로 동서 문화를 대하면서, 새로이 전통문화의 가치를 평가하고 중국문명의 새로운 길을 찾는 것이 바로 진정으로 성숙한 방법이라 여겼다. 전면적 서구화는 당연히 이루어질 수 없는 것이지만 완전히 복고로 가는 것은 더욱 살길이 아니었다. 어떻게 민족의 자신감을 세우고 새로운 출발점에서 전통의 진정한 정신을 계승할 것인가는 시대가 요청하는 명제였다. 전통주의자의 주장은 계몽사조의 진부함을 일소하는 거대한 역할과 떨어질 수 없으며, 이러한 의의에서 볼 때 그들은 모두 동서양 문화를 함께 수용하면서 신구 문화도 병행하는, 감히 현실을 직면하고 서양에 개방적인 사람들이었다. 바로 이렇기 때문에 전통은 역경 속에서 생존을 모색하고 비탄의 색채 아래에서도 변화의 새로운 희망을 품었다.

3. '중국화 개량'과 '미술혁명'

전체 중국 현대미술 발전사는 순수한 미술만의 문제가 아니다. 그것은 '구국'과 '계몽', '개량'과 '혁명', '과학'과 '민주'가 항상 밀접하게 함께 연관되어 있다. 시대의 맨 앞에 서있는 정치가와 사상가들 역시 예외 없이 미술의 발전에 주목했으며, 그들의 사상은 종종 중국미술의 방향을 결정하였다.

캉유웨이의 사회관과 '중국화 개량론'

1917년 겨울 캉유웨이康有爲는 「만목초당 소장 회화 목록 서문萬木草堂藏畵目序」에서 중국화의 변법變法에 대한 그의 주장을 체계적으로 서술하였다. 그는 당송唐宋 회화는 정심精深하고 화묘華妙하며, 송대 회화는 더욱 "체제가 갖추어지지 않은 것이 없고, 아름다움이 모아지지 않은 것이 없어無體不備, 無美不臻" 당시 세계 회화 가운데 가장 뛰어났다고 보았다. 다만 북송北宋 이후 화론은 대부분 형사形似를 폄하하고 사의寫意를 제창하면서 문인화文人畵가 크게 발전한 반면 중국화는 날이 갈수록 쇠락하였다. 청대 후기에 이르면 더욱 '쇠락이 극에 달했다衰落已極.' 그러므로 중국화의 운명을 구하기 위해서는 반드시 '형形과 신神을 위주로 하는以形神爲主' 당송 원화院畵(한림도화원 화가들이 그린 그림)의 정도로 돌아가야 한다고 보았다. 캉유웨이는 또 서양 회화와 육조와 당송 시대의 회화는 화법상 공통점이 있는데, 그것은 곧 '사실寫實'이라고 하였다. 그러므로 일본의 경험을 흡수하고 서양의 방법을 참작하여, '카스틸리오네를 태조로 하는以郞世寧爲太祖' '중국과 서양의 것을 합해 회화의 신기원을 이루자合中西而爲畵學新紀元'고 하였다. 여기에서 그는 "만약 예전 방식을 고수하며 변화를 추구하지 않으면 곧 중국의 회화는 멸절될 것이다如仍守舊不變, 則中國畵學應逐滅絶"고 경계하였다.[14]

일찍이 1898년에 캉유웨이는 사회개혁에 대한 사고 가운데 중국미술의 미래에 대해서도 구상을 해두고 있었다. 그가 볼 때 "일체의 상공업 물품과 문명의 도구는 모두 그림에 의존하여 발명되었다一切工商之品, 文明之具, 皆賴畵以發明之."[15] 때문에 미술의 발전은 필

14 康有爲, 「萬木草堂藏畵目序」, 『中華美術報』 創刊號, 1918.9.1.
15 康有爲, 「物質救國論」, 『康有爲全集』 第8集, 北京 : 中國人民大學出版社, 2007, p.93.

2-12 캉유웨이 「만목초당 소장 회화 목록 서문」

연적으로 상공업을 진흥하는데 유리하다. 그는 『유럽 11개국 여행기歐洲十一國遊記』에서 "그림은 문명에 관련될 뿐만 아니라 상공업에도 크게 관련되므로 학생들을 이탈리아에 파견하여 공부하게 해야 한다非止文明所關, 工商業繫於畫者甚重, 亦當派學生到意學之也"고 하였다. 이러한 생각은 그의 「만목초당 소장 회화 목록 서문」에 구체적으로 반영되어 있다. "지금 상공업의 온갖 물품은 그림에 의지하고 있는데, 그림이 개선되지 않으면 상공업에 대해 할 말이 없게 된다今工商百器皆藉於畫, 畫不改進, 工商無可言." 1865년에 창립된 장난 기기 제조총국江南機器製造總局의 도국圖局부터 난징 량장 우급사범학당兩江優級師範學堂(1903년 창립, 처음에는 싼장 사범학당[三江師範學堂]으로 불리다가, 1906년 량장 우급사범학당으로 개명)의 도화수공과圖畫手工科(리루이칭[李瑞淸]이 창설)에 이르기까지 모두 중국 근대의 서학을 들여온 초기의 특징을 구현하고 있다. 학교는 특히 기술 측면의 특징을 강조했으니, 캉유웨이의 "외국의 기술을 배워 외국을 제압하자師夷之長技以制夷"는 사상이 남아 있다.

캉유웨이는 장즈퉁張之洞을 대표로 하는 체용론體用論 주장자들이 서양 문물 중의 물질적 측면만 추구할 뿐 정신적 측면을 부정하는 점과 달랐으며, 또 서양 선교사나 이후에 나온 전반적 서구화 주장자들이 서양의 자연과학, 정치체제, 윤리가치로 중국의 대응물을 모두 부정하는 길을 따르지 않았다.[16] 그의 이상은 서구의 부강한 국가들이 이루어진 근본을

16 列文森(Joseph R. Levenson), 鄭大華·任菁 譯, 『儒敎中國及其現代命運』, 北京 : 中國社會科學出版社, 2000, p.66.

찾고, 그런 다음에 중국의 전통에서 대응되는 자원을 찾아 이를 널리 펼치어, 자국의 현실과 풍속에 맞추어 자립을 지속하는 '개량改良'을 실행하는 것이었다. 중국의 구국 부강의 길을 찾는 과정에서 캉유웨이는 마틴 루터(1483~1546)의 종교개혁에서 계발을 받아, 유교를 국교로 정하는 것은 중국이 반드시 거쳐야 하는 길이라고 생각하였다. 유럽의 종교개혁은 기독교의 초기 교리의 회복을 기치로 하였고, 캉유웨이는 이를 모방하여 공자의 원의를 회복하길 주장하였다. 그래서 『신학위경고新學僞經考』, 『공자개제고孔子改制考』, 『대동서大同書』의 삼부작을 통해서 공자의 근본 원리를 바로 잡고자 하였다. 그는 공자 교의의 중심을 '개제改制'에 있다고 선언하였고, 진정한 유가는 『좌전左傳』이 아니라 '개제'된 『공양전公羊傳』이라고 하였다. 캉유웨이가 진정으로 관심을 쏟은 것은 어떻게 공자의 교의를 해석하여 시대의 수요에 맞게 할 것이며, 그리하여 그의 이상 중의 '개량'을 이룩하느냐는 점이다. "모든 행위는 점차 바뀌고 흔적 없이 탈바꿈하여야 비로소 원만하게 완성된다凡行變有漸, 蛻化無踪, 而後美成."[17]

캉유웨이의 '중국화 개량론中國畵改良論'은 그의 정치 이상의 연장으로, 같은 논리로 해석할 수 있다. 그는 이탈리아 회화에서 회화와 부강한 국가 사이에 있는 모종의 관계를 보았고, 형形(형상)과 신神(정신)을 겸비한 송대 원화院畵는 이탈리아 회화에 대한 중국화의 대응물이었다. 더욱이 흥미로운 것은 그가 볼 때 "송대 회화는 서력 15세기 세계에서 가장 뛰어나며" 게다가 "지금 유럽인이 특히 숭상한다"는 것이다. 그러므로 개량 방안의 첫 번째 조치는 마찬가지로 근본으로 돌아가는 것이다. 이는 마치 그가 『공양전』에서 '개제' 두 글자를 찾은 것과 마찬가지로 고대 전적과 화론 중에서 '형形'자를 찾았고, 이를 가지고 '원초적인 교의'로 삼은 것이다. 장기간 중국화의 가치와 지향을 좌우한 문인화 이론을 비판하고, 당송 원화를 정통으로 세운 것이다. 그가 '형'을 근본으로 하는 것은 서구 회화와 육조 당송 회화의 유사점이라 보았기 때문이다. 빠르고 거친 사의화의 문인화를 버리고, '정통'을 바꿔 세우는 것은 서양 리얼리즘 정신과 기법을 흡수하는 데도 유리하고 전통 원화의 근원을 거슬러 올라가 자신의 전통을 발전시킬 수도 있었다.

17 康有爲, 「中國還魂論」, 『康有爲全集』第10集, 北京 : 中國人民大學出版社, 2007, p.158.

천두슈의 혁명관과 '미술혁명'

천두슈陳獨秀의 '미술혁명론美術革命論'은 전통 생활, 전통 혼인, 전통 문
화, 전통 예교에 대한 일련의 비판 속에서 나왔다. 1918년 1월 천두슈는
『신청년』제6권 제1호에서 뤼청呂澂의 편지에 대한 답장의 형식으로 유
명한 '미술혁명'의 구호를 내걸었다. 뤼청은 편지에서 미술의 내부에서
네 가지 문제를 제기하였다. 즉 미술의 성질과 범위, 중국미술의 원류,
서구 미술의 변천 및 미술계의 대세, 미술의 진체眞諦 등이다. 천두슈는
뤼청이 제기한 이들 문제를 이해하지 못했지만, 그래도 이를 빌려 높이
소리쳤다. "만약 중국화를 개량하려면 먼저 '사왕四王 그림'의 명命을 혁
革해야 한다. 중국화를 개량하려면 결단코 서양화의 사실 정신을 채용하
지 않을 수 없다."

글에서 천두슈는 원대 말기 이래의 문인화를 격렬하게 비판하였다.

2-13 천두슈

> 중국화는 남북송 및 원대 초기에는 인물, 금수, 누대, 화목을 묘사하고 각화하는 기법에
> 있어서 아직 얼마간 사실주의와 가까웠다. 학사파(學士派)들이 원화(院畵)를 천시하고 비판
> 하면서부터 사의(寫意)를 전적으로 숭상했고 형태를 닮는 것을 무시하였다. 이러한 풍기는
> 첫째 원대 말기 예찬(倪瓚)과 황공망(黃公望)이 제창했고, 두 번째로 명대 문징명(文徵明)과
> 심주(沈周)가 제창했다. 청대의 삼왕(三王, 왕시민·왕감·왕원기)에 이르러 더욱 강해졌다.
> 사람들은 왕휘(王翬)의 그림이 중국화의 집대성이라고 하지만, 나는 왕휘의 그림은 예찬, 황
> 공망, 문징명, 심주 일파의 중국의 악렬한 그림[惡畵]의 총결산이라고 말한다.[18]

천두슈에 있어서 '미술혁명'은 신문화운동의 일부였으며 구국운동의 일부였다. 그
와 뤼청 사이의 사상적 분기는 직접적으로 나중의 '예술을 위한 예술'과 '사회를 위한
예술'이란 양대 미술관의 장기간 논쟁으로 전개되었다.

문인화에 대한 천두슈의 악평과 격렬한 반전통 사상은 밀접한 관계가 있다. 그는 사
회진화론을 이론적 기초로 하였기에 중국 현대문명을 건립하려면 유학을 철저히 소멸
시켜야 한다고 생각하였다. 즉 중국문화와 국민정신을 다시 세우고 서양의 과학과 민

18 陳獨秀, 「美術革命(答)」, 『新靑年』第6卷 第1號 게재, 1918.1.15, p.86.

若想把中國畫改良，首先要革王畫的命。因為改良中國畫，斷不能不採用洋畫寫實的精神。這是什麼理由呢？譬如文學家必用寫實主義，才能夠採古人的技術發揮自己的天才，做自己的文章，不是鈔古人的文章；畫家也必須用寫實主義，才能夠發揮自己的天才，畫自己的畫不落古人的窠臼。中國畫在南北宋及之初時代那描摹刻畫人物禽獸樓台花木的工夫還有點和寫實主義相近。自從學士派鄙薄院畫專重寫意，不尚肖物這種風氣，一倡於元末的倪黃，再倡於明代的文沈，到了清朝的三王更是變本加厲，人家說王石谷的畫是中國畫的集大成，我說王石谷的畫是倪黃文沈一派中國惡畫的總結束。譚叫天

2-14 1919년 1월 15일 『신청년』 제6권 제1호 86쪽에 실린 천두슈의 「미술혁명」

주정신으로 채워 넣어야 한다고 생각하였으며, 양자 사이에는 '조화의 여지가 전혀 없다'고 보았다. 그러므로 두야취안의 '중서 조화론'은 천두슈에게서 가장 강렬한 반감을 일으켰다. 사회 변혁의 근본 의도에서 천두슈는 최종적으로 '미술혁명'은 직접적으로 '사왕四王의 그림王畫'의 명命을 혁革하는 것으로 수행하였다. 그는 '왕화(사왕의 그림)' 중의 필묵의 형식은 유가의 '삼강오륜'과 마찬가지로 현실사회와 유리되면서 동시에 사람의 창조성과 개성을 속박한다고 판단하였다. 때문에 응당 타도해야할 '우상'이었다. 그러나 서양의 리얼리즘 회화는 현실생활을 반영하고, 직접적으로 자연에서 나왔으며, 개인의 창조성을 발휘하기 쉽고, 그 법칙 속에는 과학정신이 포함되어 있다. 이들은 바로 새로운 공민의 인격을 형성하는 데 중요한 요소들이었다. 위와 같은 관점은 천두슈의 전면적 서구화와 전면적인 반전통의 사상적 틀 속에서 합리적인 위치를 점하고 있었다.

'개량'에서 '혁명'으로

캉유웨이와 천두슈의 차이점은 다음과 같다. 첫째, 문인화 비판의 측면이 다르다. 캉유웨이가 비판한 것은 주체 표현에 지나치게 몰입하는 것이지만, 천두슈가 공격한 것은 지나친 형식화와 주체의 표현성이 결핍되었다는 점이다. 둘째, 서양 사실주의를 수입한 목적이 다르다. 캉유웨이는 사실주의를 교정 틀로 보고 중국화를 더욱 사실적으로 나아가게 하는 것이 목적이었지만, 천두슈는 대체물로 보아 중국화의 필묵 형식을 대체하는 것으로 사용하였다. 셋째, 천두슈의 '사실주의'와 캉유웨이의 '형사形似'의 함의가 다르다. 캉유웨이의 '형사'는 화법의 범주로 동서양 회화에서 공유하고 있지만, 천두슈의 '사실주의'는 관념의 범주로 서양 회화에만 있으며 서양의 문화와 정신의 표상이다.

그 밖에 캉유웨이와 천두슈는 문인화에 대한 비판에서도 치중하는 점이 다르다. 첫째, 부분 비평과 전면적인 부정에서 다르다. 캉유웨이는 문인화의 지위를 부정하였는데 그 성격은 폄하에 있지만, 천두슈는 문인화의 생존권을 부정하였는데 그 성격은 혁명이었다. 둘째, 주체 부정과 본체 부정이라는

점에서 다르다. 캉유웨이는 문인화의 초점이 중국화의 방향이 주체의 발전에 있다는 점에서 부정했지만, 천두슈는 필묵을 핵심으로 하는 문인화 체계에 창끝을 직접 겨누었는데, 다시 말해 중국화의 자율적인 진보를 부정하였다. 천두슈의 기대는 새로운 중국화는 응당 과학정신을 구현하고 있는 서양의 사실주의 법칙 위에서 세워야 하며, 그 전제는 중국화 고유의 형식과 언어와 법칙을 전면적으로 부정하는 것이었다.

'개량'에서 '혁명'으로의 변화는 20세기 중국 사상가의 강렬한 민족주의적 호소와 사회의식을 구현하고 있다. 캉유웨이와 천두슈 두 사람은 모두 전통 학문이 깊은 학자들로 전통에 대해 깊은 이해를 가지고 있다. 그러나 오히려 약속이나 한 듯이 전통에 대해 부정하거나 심지어 맹렬하게 공격하는 태도를 취하였다. 이러한 태도는 서양의 가치관과 현대문화의 충격에서 나온 결과로 그들은 부득불 창졸지간에 입장을 바꿔 대응의 대책을 내놓은 것이다. 그들이 제기한 방안은 모두 한쪽으로 치우치거나 과격한 색채를 띠고 있어, 이후 중국화 변혁에 여러 가지 부정적인 영향을 주었다. 특히 천두슈의 '미술혁명론'은 문인화 전반에 대한 비판으로 발전하여 전통 중국화의 단절을 가져왔다.

제2장
중국화의 모더니티 전환에서의 자각적 선택

중국화의 모더니티 전환은 예술가들이 중국화의 근본적인 문제는 무엇인가에 대한 사고에서 출발하여, 점점 '중서 융합融合中西'과 '전통의 새로운 창신傳統出新'이라는 두 방안으로 나타났다. 이는 지식인이 만들어낸 자각적인 전략이자 선택이므로 우리들은 이들 방안을 '주의'라 부를 수 있다. '융합주의融合主義'는 서양미술의 일부 관념과 조형 요소를 선택하여 전통 중국화에 옮겨오려고 하였으며, 더불어 서양의 요소도 개조하려고 하였다. '전통주의傳統主義'는 서양예술을 참조체계로 보고, 자각적으로 전통 가치를 엄호하고 발굴하고 재건하여, 서양과는 거리를 유지하려고 하였다. 이 두 가지 서로 다른 방향과 실천은 전에 없이 격렬한 중국화 논쟁을 일으켰다.

1. '융합주의'의 발흥 및 그 다양한 형태

백여 년 동안의 중국미술의 변혁 운동을 보면 자각의식과 이성사유의 몇 가지 전략을 가지고 있으므로 응당 '주의'의 이름을 붙여야 할 것이다. '융합주의'는 주류라고 부를 만한데, 백 년 동안의 중국미술의 변화의 역정에서 중요한 내용을 이룬다. 20세기 상반기 동안 '융합주의'는 네 가지 융합 형태를 형성하였다. 즉 영남화파嶺南畵派, 쉬베이홍徐

悲鴻, 린펑몐林風眠, 류하이쑤劉海粟를 대표로 한다. 이들은 각자 사실주의(일본에서 간접적으로 흡수한 사실 기법을 포함), 표현주의, 후기 인상주의 등의 방향에서 깊이 들어가 중서 융합을 탐색하였다.

'주의'의 명칭에 대하여

20세기 중국예술에 나타난 각종의 '주의'는 그 연관된 문화와 정치운동에 있어서의 복잡성, 엄숙성, 중요성 등이 서양보다 훨씬 크다. 중국 예술가의 주장, 추구, 예술 풍격은 대부분 민족의 위기, 사회 변혁, '예술 구국'의 이상 등 모더니티 요소와의 연계가 더욱 직접적이다. 게다가 사상문화 영역의 중서 논쟁과 고금 논쟁 등 이론 탐구는 더욱 밀접하게 관련된다. 때문에 더욱 많은 엄숙한 사고, 신중한 판단, 이성적 선택이란 성분을 가지고 있다. 예술 풍격과 가치 추구의 자각적 선택의 배후에서 종종 더욱 깊고 넓은 시대적 배경과 국가와 민족의 운명의 궤적을 볼 수 있다. 이는 20세기 중국예술의 영역에 있는 독특한 현상이다. 그러므로 백 년 동안 중국미술 발전 과정에서 자각적 의식과 이성적 사고를 갖춘 중요한 지향을 '주의'라는 용어로 부르는 것은 이치상 자연스러울 것이다.

'융합주의'는 중국미술의 모더니티 전환 운동 가운데 가장 장대하고 광활하다. 중서를 융합하여 중국화를 개량하는 것은 캉유웨이, 천두슈, 차이위안페이 등 사회개혁가들이 제창한 주장으로, 수많은 예술가의 창작 실천에 영향을 주었다. '융합주의'의 실천과 성과는 중국화의 현대적 변혁 과정 중의 중요한 내용을 이룬다. 그중 대표적인 네 가지 융합 양식은 20세기 전반기에 이미 형성되었다.

'이고일진二高一陳'—광둥[廣東] 근대 사실화풍과 일본 신파(新派) 회화의 절충

영남화파는 처음에는 '절충파折衷派'라고도 불렸다. 이는 중국화의 모더니티 전환에서 '융합주의'의 최초의 자각적인 표현이다. 이른바 '절충'이란 그 본뜻이 중서 회화를 절충하는 것이다. 이 화파의 주요한 풍격風格은 광둥 화가 쥐롄居廉과 쥐차오居巢 형제의 사실 화풍과 일본의 신파新派 회화의 표현 특색을 융합한 것이다. 그들이 흡수한 것은

2-15 영남화파는 가장 먼저 '중서 절충'이란 예술 주장을 제안했다. 그림은 가오젠푸와 천수런 부부.

일본 신파 화가들이 소화한 서양화법으로, 때문에 그 예술관도 영향을 받지 않을 수 없었다. 비록 그들 개인의 풍격은 선명하지만 그러나 융합의 취향, 요소, 방식에서는 내재적 일치성을 보인다. 즉 대부분 표현하는 특징은 구도에 있어서 공간감을 강조하고, 화법에 있어서 색채를 강구하면서도 필선을 버리지 않으며, 제재에 있어서 현실 생활과 신선한 사물을 주로 표현하는 등 일본 신파 회화와 상당히 유사하다.

영남화파의 창시인은 가오젠푸高劍父, 가오치펑高奇峰, 천수런陳樹人으로, 이들을 합칭하여 '이고일진二高一陳'이라 부른다. 이들은 일찍이 모두 쥐롄으로부터 배웠다. 가오젠푸의 기억에 의하면, 쥐롄의 화법은 주로 두 가지 특징이 있었다. 하나는 정밀하게 관찰하고 충실하게 사생한다. 다른 하나는 몰골沒骨 화법 중 색채 사용의 특기로, 특히 당분법撞粉法(색이 마르기 전에 안료를 더하여 색 위에 떠 있게 하는 기법)이다.[1] 가오젠푸는 또 일찍이 캉유웨이와 관계가 깊은 판옌퉁潘衍桐의 인정을 받아 스승으로 초빙되었으며, 캉유웨이의 제자 한수위안韓樹園과 교류하는 등 캉유웨이의 개량 사상의 영향을 간접적으로 받았다. 나중에 그는 광저우廣州에서 '송원宋元 화법을 전수하는' 국화연구소國畵研究所를 열었고, 또 마카오에 가서 격치서원格致書院에서 공부했으며, 프랑스 국적의 화가를 따라 다니며 목탄화를 배웠다. '이고일진'이 일본에서 유학할 때, 주로 다케우치 세이호竹內棲鳳와 하시모토 간세쓰橋本關雪 등 교토 사실주의 화풍의 신파 화가의 영향을 받았다. 가오젠푸 형제는 귀국 후 상하이에서 서양화 도서를 주로 판매하는 심미서관審美書館을 개설하고 『진상화보眞相畵報』를 주관하면서 일종의 중서 융합의 신국화新國畵를 적극적으로 창도하였다.[2] 중일전쟁 시기에 가오젠푸는 「나의 현대화(신국화)관我的現代畵新國畵觀」에서 이상적인 건전하고 합리적인 신국화에 대해 서술하였다. 이를 개괄해보면, 이러한 신국화는 현대의 제재를 표현하는데, 전통 중국화의 필묵筆墨과 기운氣韻을 가지고 서양의 투시와 명암 등 과학적인 방법을 결합하는 것이다. 그는 "동서고금의 장점을

1 高劍父, 「居古泉先生的畵法」, 『廣東文物』 卷8, 香港 : 中國文化協進會, 1940 참조.
2 高劍父, 「我的現代畵(新國畵)觀」, 중일전쟁 시기에 씀, 香港 : 原泉出版社, 1955 참조.

절충적이고 혁신적으로 정리하는"것이 비로소 '신국화'라고 했다. 신헌법新憲法이나 신사상과 마찬가지로 전국으로 보급해야 하며, 이렇게 해야만 중국화가 비로소 세계의 조류를 따라갈 수 있다고 하였다.[3]

리톄푸李鐵夫는 자신에게 평생 두 가지 큰 뜻이 있는데 하나는 혁명이요, 다른 하나는 예술이라고 하였다. 가오젠푸도 마찬가지로 일찍이 캉유웨이의 개량파 인사들과 접촉하면서 강렬한 혁명의 열정을 보였다. 처음 일본에 가서 쑨원孫文과 사귄 이후 줄곧 국민 혁명운동의 일원으로 활동하였다. 군벌 시대에 그는 또 천지웅밍陳炯明과 깊은 친교를 맺었다. 그는 여러 곳에서 반복하여 강조하기를 정치혁명은 예술혁명의 동력과 지혜의 원천이며, 더불어 광둥은 근대 중국 정치혁명의 근원지이자 본부로 자신의 예술혁명 사업에 끊임없이 거대한 동력을 제공한다고 믿었다.[4] 그에게 있어 중국화의 현대화는 대중화와 긴밀히 결합되어 있었다. 이는 봉건사상도 아니며 협소한 개인의 전통 수구도 아니다. 이러한 방향으로 '중국화 부흥' 운동은 '예술 구국'의 구체적인 행동이 되었다. 가오젠푸의 친구 천수런은 신해혁명의 원로 인물로, 역시 예술혁명의 길을 힘써 제창하였다. 천수런은 일찍이 가오젠푸에게 말했다. "중국화는 오늘에 이르러 혁명하지 않을 수 없소. 개혁의 임무는 그대가 부장이고 내가 장수요. 예술은 국혼國魂과 관련되고 정치혁명을 보면 특히 급하오. 나는 여기에 내 평생의 책임이 있소."[5] 두 사람은 자신이 익숙한 정치혁명의 전략을 그대로 화단의 혁명으로 이식하였고, 심지어 혁명의 분업을 하였다. 가오젠푸와 천수런 등의 노력을 거쳐 절충파는 큰 영향을 끼쳤다. 1930년대 후기에 이르러 쉬베이훙徐悲鴻이 '지금의 광둥파'는 '중국 예술의 줄기를 계승했다'고 크게 칭찬했을 뿐만 아니라,[6] 동서 회화의 '결혼론'을 강렬하게 비판한 푸바오스傅抱石도 "중국화의 혁신은 주강珠江 유역에 있을 것이다"고 하였다.[7]

가오젠푸는 정치혁명의 이상을 예술혁명으로 밀고 갔으며, 이러한 전략적 사고는 중국미술의 현대적 변혁의 초기 탐색에서 전형적으로 각인되었다. 또 개인의 풍격 배후에 구비하고 있는 전략적 자각을 구현하고 있다. 그리고 이러한 '자각'은 바로 모더니

3 李偉銘, 「高劍父與'復興中國畵十年計劃'」, 潘耀昌 編, 『20世紀中國美術教育』, 上海 : 上海書畵出版社, 1999, p.125.

4 위의 책.

5 陳大年, 「陳樹人小傳」, 『良友』 第20期, 1917.10에서 재인용.

6 徐悲鴻은 「가오젠푸 선생의 그림을 말하다[談高劍父先生的畵]」에서 다음과 같이 말했다. "명대의 임량(林良)은 광둥에서 화파를 열었다. 영모(翎毛)에 가장 공을 들였으며, 필법이 웅건하고, 서화가들 사이에 두드러졌다. 언어학자들에게 들으니 광둥어는 잡다한 한어 음이 가장 많다고 한다. 지금의 광둥파는 우리나라 예술의 줄기를 계승했는데 가오젠푸 선생은 특히 두드러진다." 1935년 6월 3일 난징 『中央日報』에 보인다.

7 傅抱石, 「民國以來國畵之史的觀察」, 『文史半月刊』, 1937.7.

티의 기본 특징을 계승하고 있다. 그러나 모든 전략적 사고는 깊은 층차의 문제를 가지고 있다. 광둥 근대 사실 화풍의 형성은 중국화의 개혁을 추진하는 데 있어 중요한 계시적 의의를 가지고 있지만, 그러나 예술 자체의 언어라는 각도에서 보면 그 사고와 주장이 일으킨 실천과 성과에 대해서는 더 깊이 있는 탐구가 필요하다.

쉬베이훙徐悲鴻 — 서구 아카데미 사실주의와 중국 전통 선묘의 결합

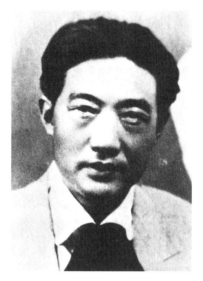

2-16 쉬베이훙은 사실주의의 융합을 주장하고 평생 이를 지속시켜 나갔다. 그림은 1930년대의 쉬베이훙.

쉬베이훙徐悲鴻의 예술의 길은 캉유웨이와 파스칼 아돌프 장 다낭 부브레의 영향을 깊이 받았다. 이러한 영향은 심지어 결정적이다. 캉유웨이는 관념을 주었고, 장 다낭은 방법을 주었다. 이 양자는 쉬베이훙의 사실주의 입장을 결정하였다. 그는 중서 융합의 창신 중에서 중국화 원소의 선택도 여기에서 출발한다.

쉬베이훙은 어려서부터 우유루吳友如의 그림을 좋아하였다. 그는 1914년 생계를 위해 상하이로 가기 전에 이미 비교적 강한 조형 능력을 가지고 있었다. 때문에 상하이에 도착한 지 얼마 지나지 않아 가오젠푸와 캉유웨이의 인정을 받았고, 곧 캉유웨이의 '중국화 개량론'의 진정한 실천가가 되었다. 1920년대부터 1940년대까지 그는 "중국화의 퇴폐는 지금 날이 갈수록 심해졌다",[8] "지금의 폐단을 구하려면 반드시 서구의 사실주의를 채용해야 한다"[9] 등의 관점을 자주 표현하여 중국화 변혁의 사상적 기초를 이루었다. 한편으로 그는 캉유웨이의 "중국화는 청조에 이르러 지극히 쇠퇴하였다吾畵至國朝衰弊極矣"는 말과 호응하면서, 다른 한편으로 회화 실천의 각도에서 이러한 판단을 심화시켰음을 표명하였다. 그가 현대 유파가 흥기하는 파리에서 공부할 때 필연적으로 아카데미 사실주의를 선택하였다. 쉬베이훙은 앞뒤로 프랑스 아카데미 화가 페르낭 코르몽과 장 다낭에게서 배웠으며, 특히 후자에 대한 추종은 철저하였다. 장 다낭은 신고전주의 화가 다비드의 추종자이자 옹호자로 그의 명작 「카인」은 화풍이

8 徐悲鴻, 「中國畵改良論」, 『繪學雜誌』 第1期, 1920.6.
9 徐悲鴻, 『美的解剖』(1926). 사실주의에 대한 쉬베이훙의 언급은 상당히 많다. 예컨대 "지혜의 예술을 제창하려면 사실주의로 그 시작을 열어야 한다고 생각한다"(「悲鴻自述」, 1930), "미술은 응당 사실주의를 위주로 해야 한다. 비록 반드시 최종적인 목적은 아닐지라도 사실주의가 출발점이 되어야 한다"(『세계일보』 기자와의 대화, 1935), "총괄하여 말하면 사실주의는 족히 공허하고 부화한 병을 치료할 수 있다"(「新藝術運動的回顧與前瞻」, 1943) 등이다.

엄격하며, 다비드의 선적 구도, 동작에 대한 강조, 순간적인 서사 장면의 포착 등을 연용하였다. 그는 회색조의 작은 색 덩어리를 사용하여 필선을 '뭉개버려' 화면의 층차가 미묘하며, 시원스러운 아카데미 화풍의 분위기를 추구하였다. 쉬베이훙의 「전횡의 오백 용사田橫五百士」와 「우리 왕을 기다리며候我后」에서 이러한 풍격의 계승을 볼 수 있다. 프랑스 아카데미즘 화파와 현대의 여러 유파 사이에 수립된 정서는 마찬가지로 쉬베이훙의 마음속으로 이식되었고, 그와 쉬즈모徐志摩 사이에 일어났던 '혹惑'과 '불혹不惑'의 논쟁은 이에 대한 뚜렷한 반영이다.

2-17 쉬베이훙의 소묘 〈여성 인체〉

1932년 쉬베이훙은 '신 7법新七法'을 중국화 개량의 구체적인 방법으로 들고 나왔다. 이로써 사혁謝赫의 '육법六法'을 대체하고자 하였다. 칠법이란 ① 적절한 위치位置得宜, ② 정확한 비례比例正確, ③ 선명한 명암黑白分明, ④ 자연스러운 동태動態天然, ⑤ 조화로운 무게감輕重和諧, ⑥ 개성의 표현性格畢現, ⑦ 정신의 표현傳神阿堵이다. '신 7법'은 서양의 고전 조형 체계의 기본훈련법에 바탕을 둔 것으로, 쉬베이훙은 이를 '건전한 화가'를 배양하기 위해서 사용하였고, 특히 건전한 중국화가의 기준이라고 보았다. 쉬베이훙은 줄곧 이 길을 따라 내려갔고, 1940년대에 일군의 역사 제재 위주의 중서 융합의 인물화 작품을 창작했다. 그는 서양의 아카데미 사실주의의 방법으로 인물을 형상화했으며, 특히 노출된 신체 부분은 그렇게 처리했다. 드러난 의복의 주름과 인물의 윤곽을 처리하는 방면에서는 중국 공필工筆 인물화의 경계선을 유지하였다. 그의

2-18 쉬베이훙이 그린 〈타고르 상〉

윤곽선은 사실적 처리 능력과 서예적 조예를 겸한 것으로, 정확한 가운데 운미가 있다. 공간 처리에서도 기본적으로 배경을 그리지 않아 중국화의 특징을 살렸다. 그가 이러한 융합 방법을 운용하여 가장 성공한 분야는 초상화로, 〈타고르 상〉과 〈리인취안 상李印泉像〉 등은 뛰어난 대표작이다. 쉬베이훙의 중서 융합은 확실히 동서 회화 중의 묘사성이 강한 요소를 한데 녹인 것으로, 주로 '서사적' 화면에 운용되었다.

특정한 역사 환경과 사회적 요구 아래 그의 화풍은 의심할 여지없이 '교화를 이루고 인류을 돕는成敎化, 助人倫' 사회적 기능을 쉽게 발휘하였다. 20세기 중국 화단에서 쉬베이훙은 다방면의 능력을 갖춘 예술가이다. 중국 사회와 정치에 대한 그의 민감성, 국가와 민족의 존망과 발전에 대한 관심과 우국우민의 정신, 예술 교육에 대한 열정 등은 동시대 화가 중에서 아주 두드러져, 예술계에 있어서 애국 지식인의 전형이라 말할 수 있

다. 예술 형식에 대한 그의 사고, 예술에 대한 명확한 선택은 모두 인생, 사회, 혁명의 건설적 이해에 바탕을 두었으며, 변혁 상황에 대한 거시적인 사고를 한 후 이루어진 자각적 선택이었다. 쉬베이훙은 20세기 일군의 중서 융합 노선, 즉 서양의 사실주의 방법으로 중국화를 개조하려는 예술가를 대표한다. 그들은 모두 일종의 중국사회와 중국예술에 대한 변혁을 집단적으로 자각하였다.

린펑몐林風眠 – 서양 모더니즘과 중국 민간예술의 충돌

2-19 린펑몐은 모더니즘의 융합 주장을 확립하였다. 그림은 1920년대의 린펑몐.

쉬베이훙이 캉유웨이의 중국화 개량론에 대한 가장 유력한 실천자라면, 린펑몐林風眠은 차이위안페이의 예술교육美育 이상을 가장 창조성 풍부하게 추진한 화가이다. 그의 예술관에는 중국화와 서양화의 뚜렷한 분계선이 존재하지 않으며 오직 회화 개념 자체만 있었다.

차이위안페이가 육성하고 기용한 일군의 예술가와 예술교육자 가운데 린펑몐은 의심할 여지없이 가장 중시되었다. 그 원인은 린펑몐의 재능이 출중한 이외에 주로 두 사람의 예술관이 상당히 가까웠기 때문이었다. 그러나 예술가로서의 린펑몐은 예술 기능에 대한 관심이 심미적인 측면에 더욱 치우쳤다. 그에게 있어 예술은 근본적으로 감정의 산물이었고, 예술이 있은 연후에

감정이 위로를 받을 수 있었다. 그러므로 예술은 인생에서 일체의 고난을 조절해주는 것이자, 인간 세상에 평온을 주는 것이며, 동시에 인류의 정서를 위로하고 인도할 책임을 지고 있는 것이었다. 그는 "예술은 정서의 발동을 근본 요소로 하지만, 일정한 방법으로 이러한 정서를 표현할 형식이 필요하다. 형식의 구성은 이성적 사고를 거치지 않을 수 없고 경험으로 완성된다. 예술이 위대한 시대는 모두 정서와 이성이 조화된 시대였다." "중국의 현대예술은 구성의 방법이 발달하지 못했기 때문에 정서적인 요구를 자유롭게 표현할 수 없다. 그러므로 서양의 장점을 적극 수입하여 형식상의 발달을 도모하고, 우리들 내부의 정서상의 요구를 조화시켜 중국예술의 부흥을 실현해야 한다."[10] 그에게 있어 이른바 '정서와 이성의 조화'는 중국화의 출로를 구하는 것이자 더욱이 일종의 보편적으로 적용되는 예술 원칙을 추구하는 것이기도 했다. 이는 차이위

안페이가 '중국과 서양의 정화를 선택하여 취한다擇中西之精華而取之'는 추구와 상당히 일치한다. 동서양의 정화에 대한 그들의 인식은 거의 같다. 말할 것도 없이 이러한 조화의 목적은 중국화 개량을 위하는 데서 그치는 것이 아니라, 일종의 국가와 장르를 초월하면서 인생의 의의를 구하는 기능의 예술 형식을 창조하기 위해서였다. 이것이 바로 린펑몐이 차이위안페이의 영향 아래 선택한 거시적 전략이었다. 그의 예술 경력도 보편적인 인생, 예술, 철학 문제를 더욱 많이 사고하는 것이지 사회 현실 문제가 아니었다. 이러한 방향은 중일전쟁 이후 '예술을 위한 예술'이란 모자가 씌어져 비판받았고, 그의 귀국 후 '전체 예술 운동'이 엄혹한 현실 아래 전개되기 어려울 때에는 최종

2-20 린펑몐이 초기에 그린 여성 인체

적으로 고독하게 예술 세계를 위해 분투할 수밖에 없는 것으로 결정되었다.

린펑몐의 회화 관념은 서양의 현대예술 중의 표현주의에 가깝다. 그러므로 교육이든 창작이든 막론하고 그는 본질적인 '형식 구성'의 심미성, 엄격성, 창조성을 특히 중시하였다. 중서 융합은 본질 언어의 탐색에 치중하였으며, 중국 전통의 '수류부채隨類賦彩'의 관념적인 채색법과 서양의 자연주의 경향 중에 있는 기계적 설색법을 타파하고, 대신 신선하고 자유로우며, 질감과 양감을 주며 주관적 정서와 시각적 쾌감을 주는 색채를 종합하였다. 그는 현대적 안목으로 중국의 청동기, 칠기, 한대 화상석, 피영皮影, 전지剪紙, 자주요磁州窯, 벽화, 청화자기 등의 풍부한 형식 요소 속에서 표현 부호를 찾았고, 동시에 세잔 식의 풍경, 마티스 식의 배경, 모딜리아니 식의 인체, 피카소 식의 입체 분할 처리를 섞어 들였다. 그는 중국회화의 영양을 흡수할 때는 결코 '필묵筆墨'의 규범을 준수하지 않았고, '묵墨'을 흑색과 백색과 회색으로 분해하여 서양의 색채 서열 속으로 환원시켰다. 용필用筆도 견척肩脊, 원주圓柱, 옥루흔屋漏痕, 일파삼절一波三折 등에 구애받지 않았다. 대신 자기화瓷器畵나 채도彩陶 도안 중의 가볍고 빠르며 '납작한' 선을 채용하였다. 그의 화면에서 뒤섞이는 원소 사이의 시간과 공간, 내재적인 구성의 거리는 그가 얻은 형식의 새로움과 풍격의 강렬함과 정비례한다. 그의 실험은 각종 공구와 재료의 시도도 포함된다. 그는 일찍이 다음과 같이 말했다. "한 가지 결심을 했다. 각종

10 林風眠, 「東西藝術之前途」, 『東方雜誌』第23卷 第10號, 1926.

재료를 도구에 시험해보기도 하고, 새로운 도구를 연구하여 만들어내 대체해보기로 했다. 그럴 때 중국의 회화는 새로운 출로가 생길 수 있다."[11] 주의할 점은 여기에 '중국의 회화'는 전통의 의의에서의 중국화를 가리키는 것이 아니라, 그 중점은 '중국'에 있지 않고 '회화'에 있다. 그에게 있어 이른바 유화나 국화는 모두 실험의 법식 문제일 뿐이다.

1940년대 중기 린펑몐의 작품에는 이미 '청풍옥적淸風玉笛'과 '관현교향管絃交響' 두 종류의 풍격이 나왔다. 1950년대의 희곡 인물, 사녀화, 정물, 풍경은 모두 이 양 극단에서 발전한 것이다. 그의 그림은 부호의 복잡성과 뒤섞임은 마치 서양의 교향악과 같고, 운미韻味의 유장함과 청일淸逸함은 강남의 음악과 비슷하다. 그의 침울하고 감상적이면서도 격정적이고 분발하는 독특한 기질은 무한한 적막과 무한한 공령空靈의 정서로, 화면에 말로 표현하기 어려운 정운情韻을 품게 한다. 린펑몐의 예술은 차이위안페이의 위대한 미술大美術이란 이상을 도식화하는 과정 중에 정신화한 것으로, 그 중서 융합의 탐색은 네 가지 융합 형태 가운데 실험성이 가장 강하고 완성도가 가장 높다.

류하이쑤劉海粟 – 중국화와 후기 인상주의의 연결점을 찾아서

2-21 류하이쑤는 표현주의 융합 경향을 보였다. 그림은 상하이미전 창설 시기의 류하이쑤.

류하이쑤劉海粟의 공적은 주로 서양 미술원 교육의 대담한 시도로 상하이 미술전과학교上海美術專科學校를 창립한 데 있다. 비록 초창기이지만 오히려 비교적 일찍 신학문의 각도로 미술학교를 설립하였으므로 새로운 관념으로 선도하는 역할을 하였다. 당시의 상하이 미술전과학교는 후기 인상주의와 야수주의 등 서양 현대회화의 특색을 숭상하였다. 일찍이 민국 초기에 그는 일련의 문장을 써서 그의 예술관을 알렸다. 그중 가장 대표적인 한 편은 「석도石濤와 후기 인상파」이다. 글에서 "석도의 그림과 그 근본 사상은 후기 인상파와 궤를 같이 한다"며 양자는 모두 자아 감수와 개성의 표현에 열중한다고 하였다. 글에서 특히 강조한 것은 이러한 서양의 이른바 신예술과 신사상은 사실 중국에선 삼백 년 전에 이미 시작했다는 것이다. 때문에 이 분야의 화가와 연구자들은 서구 예술의 새로운 변

11 林風眠, 「重新估定中國繪畫底價値」(나중에 「中國繪畫新論」으로 바꿈), 杭州 : 『亞波羅』 第7期, 1929, p.2.

천을 연구함과 동시에 중국 고유의 보물도 힘써 발굴하기를 호소하였다. 문장은 종결 부분에서 "일체의 그물을 찢으라衝決一切羅網"는 구호로 마무리 지었다.[12] 한 마디로 표현하면 예술은 생명의 표현이다. 그러므로 이른바 이 '예술의 반역자'는 차이위안페이가 볼 때 '성정이 남종南宗에 가까운' 혁신자였으며, 쉬즈모는 그를 '현학玄學 사상을 가진 화가'라고 불렀다.

2-22 류하이쑤의 1922년 작품 〈베이징 전문(前門)〉

류하이쑤가 말한 동서 회화의 공통점은 중국 전통 문인화를 거울로 하여 반사되어 나온 것으로 후기 인상주의와 야수주의는 곧 이 거울로 보았을 때 중국 문인화와 같은 종류였다. 여기서 볼 수 있듯이, 그의 중국 전통 필묵의 언어와 후기 인상주의와 야수주의 색채 풍격에 대한 수용은 모두 얕고 부분적인 특징이 있는 것으로, 이 양자를 더욱 복잡하게 구성하여 새로운 풍격으로 만드는 의식적인 구성은 거의 없었다. 때문에 그 융합은 때로 생경한 것이지만 이로부터 일종의 독특한 융합 형식이 이루어졌다. 그의 전반생은 주로 유화를 그렸다. 처음에는 반 고흐와 세잔을 많이 배워, 대비가 강렬한 원색, 크고 간결한 색면, 소박하면서 생동적인 선을 즐겨 사용하였다. 자연에 대한 감동을 직각적으로 표현했으며, 종종 정감의 분출은 이성의 통제를 벗어났다. 유럽 여행 기간에 야수주의에 대한 접촉으로 인상주의의 '감각적 자연주의' 경향을 버리게 했다. 그가 진정으로 중국화에 몰두하기 시작한 것은 1940년대 상하이에 칩거한 이후부터였다. 40년대와 50년대에 그는 '필筆'의 문제를 해결하기 위해 힘을 쏟았고, 서예의 방식으로 그림을 그리는 걸 중시하면서 서예는 전서篆書에서 초서로 들어갔다. '문화대혁명' 기간에 그는 비로소 수묵 연구에 손을 대었고, 대발묵大潑墨과 대발채大潑彩의 화풍으로 발전해나갔다. 그의 유화는 초기의 동양의 운미부터 만년의 민족화까지 나아갔고, 그의 중국화는 초기의 '해홍참록駭紅慘綠'(붉은 꽃과 시든 잎)부터 만년의 대발채大潑彩까지 모두 그가 익숙한 중서 양종의 표현수법이 자연스럽게 서로 삼투하여 나타났다. 류하이쑤가 융합한 양식의 장점은 생동적이고 충실한 개성과 풍만한 정감이며, 단점은 본질적인 풍격에서의 구축이 충분하지 않다는 점이다.

12 劉海粟, 「石濤與後印象派」, 朱金樓·袁志煌 編, 『劉海粟藝術文選』, 北京：人民美術出版社, 1987, pp.69~74.

2. '전통주의'와 그 대표 인물

여기서 '전통주의'라는 개념을 제기하는 것은 일반적으로 말하는 '전통파'와 다르다. 구별하는 의도는 전통파 화가 중의 일부 대표적인 인물이 전방위적인 모더니티 전환을 대면할 때 전통 진전의 길을 자각하고 선택하는 전략 의식을 드러내는 데 있다. 그리하여 전통의 진전에 대해 새로이 인식하고 위상을 정립하는 중요한 실천이 중국화의 모더니티 전환 속에 자리 잡았다.

전통파와 '전통주의'

20세기 중국화의 발전은 두 갈래의 명확한 길이 났는데, 하나는 중서 융합이요, 다른 하나는 전통의 진전이다. 그러나 '5·4' 이래 '서양=현대, 중국=전통'이란 사고 패턴의 장기적인 지배 아래 중국미술계의 이 두 갈래 길에 대한 정의는 전혀 달랐다. 전통에서 현대까지를 시간의 순서 위에 안배했을 때, 중서 융합은 현대의 길이라 여겨졌으므로, 이는 항상 '개척형開拓型'으로 보였다. 전통의 진전은 아직 현대의 범주에 진입하지 못했기 때문에 항상 '보수형保守型'으로 여겨졌다. 여러 해 동안 사람들은 이 관

2-23 『조사월간(潮社月刊)』 표지

2-24 베이징은 전통파의 본거지로, 1932년 베이징에서 열린 중국화학연구회 이사회 장면. 베이징 중앙공원.

점을 당연하게 생각해왔다. 그러나 우리들이 만약 그들을 모더니티의 이식이란 큰 배경 아래 두고 다시 고찰한다면, 전통 진전의 길을 선택하는 것은 중서 융합의 길을 선택하는 것과 마찬가지로 중국화가들이 서양의 충격과 모더니티 콘텍스트에 직면하여 일어난 자각적인 대응임을 발견하게 된다. 이 두 종류의 주장은 각각 '융합주의'와 '전통주의'라 부를 수 있다. 앞에서 이미 말했듯이, '주의'라고 붙이는 것은 바로 이 두 종류의 서로 다른 길을 선택하는 중에 공통적으로 포함하고 있는 이성적 자각의 성분을 강조하기 위해서이다. 오늘날의 눈으로 보았을 때, '전통주의'는 본질적으로 글로벌 범위 안에서 다원문화 관념의 지지를 받고 있기 때문에 "일종의 보수가 아닐뿐더러 20세기 중국화단의 또 하나의 현대"이며, 게다가 "유독 중국 지성계에 특유하게 있는 또 하나의 모더니티"이다. 개괄하여 말하면 '전통주의'는 네 가지 특징이 있다. ① 전통에 대한 진정한 깨달음, ② 중서 회화의 차이에 대한 이해, 특히 예술관과 가치관의 출발에 대한 이해, ③ 전통의 자율적 진전에 대한 자신감, 민족 예술의 미래 전망에 대한 자신감, ④ 중국화 발전 전략에 대한 자각이다.[13]

'전통주의'라는 개념이 강조하는 것은 예술적 성취가 아니라 취향 선택에 있어서의 자각적인 성분과 전략 의식이다. 이러한 자각과 전략 의식의 존재는 비록 감지할 수 있다 할지라도 절대적인 경계선을 만들어내기 어렵고, 어떤 것이 완전한 자각적 선택이고 어떤 것이 비자각적인 선택인지 구분하기 어렵다. 이것이 '전통주의'라는 개념을 구체적인 화가에게 적용할 때 일정 정도에서 상대성과 모호성이 있게 한다.

흔히 얘기하는 20세기 전통파 '사대가四大家' 우창쉬吳昌碩, 치바이스齊白石, 황빈훙黃賓虹, 판톈서우潘天壽를 예로 들면, 나중의 두 사람은 모두 동서양 사이에 자각적인 선택의 언론과 주장을 명확히 표명했다. 특히 판톈서우가 그러하다. 그러나 앞의 두 사람은 그렇지 않다. 중국화의 자율적 진전의 내재적 논리에서 본다면 그들은 모두 별도의 길을 개척한 일대의 대가大家로, 서양

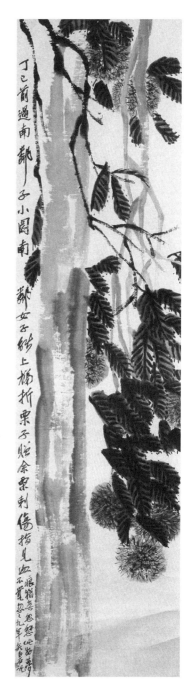

2-25 치바이스의 화조 작품

13 현대 중국화에 대한 토론에서 '전통주의' 이 개념의 제기는 특정한 함의를 가지고 있다. 1997년 3월 베이징에서 거행된 '판톈서우 예술 토론회[潘天壽藝術討論會]'에서 판궁카이[潘公凱]는 「'전통파'와 '전통주의'」라는 글에서 처음으로 '전통주의'라는 개념으로 20세기 중국회화사에서 '전통파'라 불리는 화가 그룹을 새롭게 정의했으며, 그들의 자각적 선택이 포함하고 있는 모더니티 의의를 처음으로 명확하게 지적하였다. 潘公凱, 「'傳統派'與'傳統主義'」, 『限制與拓展』, 杭州 : 浙江人民美術出版社, 1997, pp.378~389에 자세하다.

2-26 천스쩡은 중국화의 현대 전환에 있어서 첫 번째 전통주의자였다. 천스쩡의 모습.

2-27 천스쩡의 「중국 문인화의 가치」. 천스쩡의 이름은 천헝췌[陳衡恪].

의 참조체계의 존재와 진입을 의식했지만, 개인의 태도에서 배척하지도 않았고, 직관에서 머물러 있었을 뿐 더 깊이 있는 연구도 하지 않았다.

오창숴는 1913년 영국인 스트리닉E. A. Strehlneek이 출판한 콜로타이프 판 『중국의 명화Chinese Pictorial Art』의 서문에서 다음과 같이 말했다. "지금 세계는 대동大同을 이루어, 장차 동서양의 기법이 하나로 합해져서 함께 삼대三代(하·은·주) 문명과 같은 시대로 나아가는 걸 보게 될 것이다現當世界大同, 將見中西治術, 合而爲一, 共臻三代文明之治."[14] 문장으로만 보면 동서 융합을 주장하는 것 같지만, 그 근본사상은 중국 대동사상의 연역演繹이다. 그의 예술적 실천에서 본다면 비록 회화에 전심전력 몰두한 것은 런보녠任伯年의 격발이지만, 런보녠이 가지고 있는 일정한 상업성, 사실적 성분, "중국과 서양의 기법이 하나로 합해짐"을 주지로 하는 회화 풍격의 영향을 받지 않았으며, 런보녠의 격려 아래 여전히 자신의 기호와 소질에 따라 문인화를 선택하였다.

치바이스도 만년에는 일찍이 서양화가 끌로도André Claudot 등과 교류하였고, 후페이헝胡佩衡과 그림에 대해 논하면서 "동서양 회화는 같은 원리東西繪畫原只一理"라는 감상을 내놓기도 했다. 또 쉬베이훙과 그림에 대해 논하면서 "나는 이미 늙었네. 만약 30년 전으로 거슬러 갈 수 있다면 반드시 서양화를 정식으로 배울 걸세"라고 말했다. 사실 치바이스가 일대의 대가로 될 수 있었던 것은 천스쩡陳師曾의 영향이 지극히 컸다. 그러나 천스쩡은 견고하고 자각적인 '전통주의' 사상으로 황빈훙黃賓虹과 함께 중국화의 모더니티 전환 중의 제1대 전통주의자라 볼 수 있다. 천스쩡은 동서양 회화를 비교한 후 중국화는 선진적인 것이고 응당 자신의 길을 가야 한다고 명확하게 지적하였다. 바로 그의 영향 아래 치바이스는 만년에 기법을 바꾸어衰年變法, 우창숴 이후 중국화의 필묵과 격조의 발전에 중요한 역할을 하였고, 20세기 중국화단에 영향력이 큰 인물이 되었다. 치바이스가 중국화 전통 진전에 대해 추진시킨 것은 비록 완전히 자각적인 행위는 아닐지라도, 오히려 자각의식을 충분히 가진 전통주의자의 추동 아래 진행된 것이다. 우창숴와 치바이스의 예에서 우리는 개별 화가의 자각성 유무의 판단이 결코 쉬운 일이 아님을 알 수 있다. 그러

14　이 원고는 원래 왕거이[王個簃] 선생이 소장하고 있었다. 中國畵硏究院 編, 『中國畵硏究』 第7集, 北京 : 人民美術出版社, 1993, p.94에서 재인용.

나 많은 화가들이 전통 진전의 길을 선택하는데 있어 서로 다른 정도의 자각은 우리들에게 '전통주의' 조류의 존재와 움직임을 깨닫게 한다.

'전통주의'의 대표 인물 – 천스쩡[陳師曾], 황빈훙[黃賓虹], 판톈서우[潘天壽]

'5·4'의 전면적인 반전통의 조류 속에서 '전통주의'는 일종의 반발 세력으로 그 활동 범위는 베이징을 중심으로 하며 천스쩡陳師曾을 대표로 한다. 캉유웨이康有爲와 천두슈陳獨秀 등이 중국화의 자율성과 가치관에 대해 전면적으로 부정하고 이를 '개량'하고 '혁명'하려는데 대해 천스쩡은 가장 먼저 정면으로 대응하였다. 그는 문인화의 가치와 예술 자체의 발전 규율을 긍정하는 데서 출발하여, 중국화 전통을 옹호하고, 문인화 탐구열을 일으켰다.[15]

천스쩡은 세족世族 출신이다. 1898년 그의 조부 호남순무湖南巡撫 천바오전陳寶箴과 부친 천산리陳三立는 '무술변법戊戌變法'의 실패로 파직되었다. 같은 해 천스쩡은 육사학당陸師學堂 부설 난징 광로학당南京礦路學堂에 입학했고, 1902년 일본에 건너가 유학했으며, 루쉰魯迅과 함께 도쿄 홍문학원弘文學院에서 수학했다. 전공은 서양에서 들어온 도보圖譜와 관련 있는 박물학과였다. 1909년 귀국 후 난퉁南通 사범학원과 창사長沙 사범학원에서 가르쳤다. 난퉁에 있을 때 우창숴와 친밀히 사귀면서 그로부터 서예, 회화, 전각을 배웠다. 1913년 교육부에 근무했으며 관료적 속성이 적은 도서 편집을 주로 맡았다. 1923년 난징에서 작고했다. 베이징에서의 십 년은 미술교육과 미술활동가로 활약하면서, 천스쩡은 경성 화단의 좌장으로 공인되었다. 량치차오梁啓超의 "오늘 서학이 흥하지 않으면 안 된다고 걱정하지만, 그러나 중국학이 망하는 것이 걱정이다今日非西學不興之爲患, 而中學將亡之爲患"라는 사상의 영향으로,[16] 그는 기치도 선명하게 중국문화의 가치를

15 "민국 10년(1921) 일본 동경미술학원 교수 오무라 세이가이[大村西崖]가 베이핑[北平]에 왔는데, 그가 새로 쓴 「문인화의 부흥」을 의녕(義寧) 사람 천스쩡[陳師曾] 선생이 중국어로 번역했지. 천 선생은 「문인화의 가치」란 문장을 한 편 쓰고 이 두 편의 논문은 다음해 합칭하여 『중국 문인화의 연구』라는 소책자로 중화서국에서 인쇄하여 발해되었어. 듣자 하니 이 소책자는 지금까지 4판을 찍었다는데 오랫동안 듣지 못했어. '문인화'란 명사가 제기된 것은 이 소책자의 유행과 마찬가지로 사람들의 생각과 입에서 다시 일어났어." 同光, 「國畫漫談」(1926년 11월 12일 白馬湖에서), 『美術論集』第4集(中國畵討論專輯), 北京 : 人民美術出版社, 1986, p.19.

16 1896년 량치차오는 「西學書目表後序」에서 다음과 같이 지적하였다. "오늘 서학이 흥하지 않으면 안 된다고 걱정하지만, 그러나 중국학이 망하는 것이 걱정이다."(梁啓超, 「讀西學書法」, 『中西學門徑書七種』第7卷, 上海 : 大同譯書局, 1898) 1897년 11월 천스쩡의 조부 천바오전[陳寶箴]은 호남순무로써 적극적으로 인재를 망라하여 신정(新政)을 추진하였다. 당시 『시무보(時務報)』 주필로 있던 량치차오는 호남 신정의 초빙과 천스쩡의 부친 천산리[陳三立]의 추천을 받아, 상하이를 떠나 창사에 갔다. 량치차오는 호남 시무학당(時務學堂)

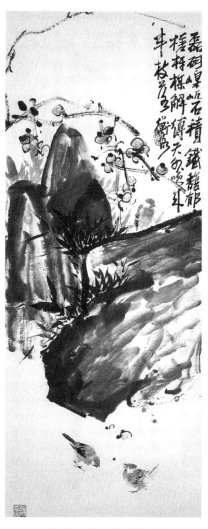

2-28 천스쩡의 화조 작품 〈매화, 바위, 참새 두 마리 [梅石雙雀]〉. 우창쉬의 영향이 보인다.

옹호했고, 「중국화는 진보적이다」와 「문인화의 가치」 등 일련의 영향력이 깊은 문장을 발표하였다.

천스쩡은 일본 유학 기간에 서양학술과 서양예술에 일정한 이해를 가졌을 뿐만 아니라, 일본 국수주의 사조의 영향도 받았다. 당시 일본화는 이미 국수예술로 일본 당국의 중시를 받았다. 이러한 유학의 배경으로부터 천스쩡은 동서양 예술의 개황에 비교적인 시각을 갖게 되었고, 중국미술의 개혁과 출로에 대해 비교적 객관적인 관점을 갖게 되었다. 그러므로 그는 귀국 후 비로소 우창쉬에게 가르침을 청하고 마음을 기울여 전통 회화를 연구하였다. 우창쉬와의 밀접한 관계로 그는 중국 문인화에 대해 더욱 깊이 이해하게 되었다. 이로 인해 1921년 일본인 오무라 세이가이大村西崖가 중국에 왔을 때, 그의 새로운 저작 「문인화의 부흥」에 천스쩡이 큰 공명을 일으켰다. 천스쩡은 이 책을 중국어로 번역했으며, 게다가 자신도 「문인화의 가치」라는 글을 써서 이에 호응하고 그 뜻을 발휘하였다. 여기에서 볼 수 있듯이 천스쩡의 학술 주장은 일본 국수주의 사조와 굴곡진 관계가 있다.

문인화를 위한 천스쩡의 변호의 입각점은 두 가지이다. 첫째는 예술의 규율이다. 그는 중국이든 서양이든 회화 발전의 규율은 모두 형사形似와 재현再現의 추구로부터 주관적인 표현을 강조하는 데로 나아간다고 보았다. 그러므로 서양화는 비록 형사의 극한에 이를 수 있다 하더라도 인상주의 이래 이미 거꾸로 그 길을 가면서, 주관적인 표현을 중시하고 객관적인 재현을 경시하는 것은 서양 예술가들이 이미 형상만을 추구하는 것이 부족함을 표명한 것이다. 그러나 중국화, 특히 문인화는 이 방면의 인식과 실천에서 이미 전면에 나섰고, 그러므로 "문인화는 형사를 추구하지 않기에 곧 회화의 진보이다." 둘째는 예술의 본질이다. 그가 보기에 예술의 본질은 개인의 영감, 정신, 정감을 발휘하는 것이다. 그런데 "문인화에 이상한 게 뭐가 있나? 그저 성령과 느낌을 발휘할 뿐이다." 진정한 중국 문인화는 인품, 학문, 재능, 사상 네 가지 요소를 갖추어야 한다.[17] 이는 모두 예술 창작 주체에 대한 정신적 요구이다. 마찬가지로 문인화 가치의 재

중문(中文) 총교습(總敎習)을 맡아 적극적으로 신정을 고무하고 추진하였으며, 유신 사상을 선전하는 남학회(南學會)와 『상보(湘報)』를 창설하였다. 당시 천스쩡은 량치차오와 빈번히 만났으며, 사상적으로도 그 영향을 받았다.

17 陳師曾, 「文人畫之價値」, 『繪學雜誌』, 1921年 第2期.

평가에 있어서도 천스쩡은 캉유웨이나 천두슈의 착안점과
선명한 대비를 이룬다. 천스쩡은 예술 자체의 자율성에서
출발했지만, 캉유웨이와 천두슈는 사회개혁의 필요에서 출
발하였다. 그러므로 그들의 중국화 모더니티 전환의 방향에
있어 선택은 필연적으로 다를 수밖에 없었다. 바로 이들 중
국화 발전의 전략 방안이 다원적으로 모여지면서 중국화의
발전은 새로운 관문이 나오게 되었다. 길의 선택과 자원의
선택은 필연적으로 가치의 예측과 평가를 동반한다. 이러한

의의에 있어 문인화 가치에 대한 천스쩡의 긍정과 해석은
중국 현대미술사에서 하나의 이정표가 되었고, 특정 역사

2-29 황빈홍은 청대 도광 연간과 함풍 연간에 일었던 금석학의 흥
성과 금석학에서 그림으로 전환된 필묵의 변환에 특히 흥분하여
이를 '도함 중흥(道咸中興)'이라 하였다. 그림은 황빈홍이 편집한
일부 책들.

시기에 일종의 거시 발전 전략의 자각적 사고였음을 의미한다.

제1차 세계대전 이후 서양문화의 위기론이 전 유럽에 가득차면서 중국학계도 그 영
향을 받았다. 그리하여 서구화를 고취하는 흐름은 민족성으로 관심이 바뀌어졌고, 미
술계도 마찬가지로 이러한 풍조의 영향을 받았다. 서구화 주장자들의 '서양 = 진보,
중국 = 낙후'라는 논조에 대해 전통주의자들은 '서양 = 물질, 중국 = 정신'의 관점을
제시하여 대치하였다. 황빈홍黃賓虹은 그중에서 비교적 대표적인 한 사람이다. 1934년
황빈홍은 「중국예술의 장래를 논함」에서 다음과 같이 말했다. "세계대전 이후 인류는
고통을 당하면서 물질문명은 모두 사람이 만들었고 정신문명의 즐거움만 못하다는 것
을 깨닫게 되었다. (…중략…) 그러므로 세상의 풍기에 대한 관심이 있는 사람은 모두
편중된 상황을 바로잡고 폐단을 없애고자 하였다. 동양문화를 일으켜 이러한 역할을
보충하고자 한다." 그는 "중화민족이 대지 위에 우뚝 서서 호연한 정신으로 오래 지속
해온 것은 오직 예술이 독특하기 때문이다"고 하였다.[18] 1943년 황빈홍은 푸레이傅雷
에게 보내는 편지에서 다음과 같이 썼다. "최근 20년 동안 구미 사람들은 동양문화를
크게 칭찬하였다. 예컨대 프랑스인 마고리에는 현학玄學을 논하고, 펠리오는 고고학을
말하고, 이태리의 사론, 스웨덴의 오스발드 시렌, 독일 여성 콤테, 시카고 교수 드리스
커 등은 대부분 만나거나 편지를 주고받았는데, 모두 고대 전적을 이야기하며 중국화
이론을 연구한다."

중서문화가 교류하는 시대 조류 속에서 황빈홍은 중서 비교의 각도에서 중국화의 거

18 黃賓虹, 「論中國藝術的將來」, 『黃賓虹文集·書畫編』 下, 上海 : 上海書畫出版社, 1999, p.11.

시적 방향을 고찰하였고, 다른 한편으로 중국화 자체의 자율적 발전에 대해 마음을 기울여 연구하였다. 그 결과 두 가지 결론을 냈다. ① 중국과 서양의 회화는 본질적으로 다르다. 서양은 물질문명이 우세하고, 동양은 정신문명이 우세하기 때문에 "서양인의 예술은 사실을 숭상하고, 중국의 예술은 상징을 취하길 좋아한다. 사실이란 모양에 있고, 상징이란 정신인데, 이것이 동양 예술의 독특한 정신이다." 중국회화는 서양회화에 비해 우월하다고 하여 그는 「정신은 물질보다 중요하다는 설精神重於物質說」을 발표하였다. ② 근세 서양 회화는 날이 갈수록 동양화하는 경향이 있다. 황빈홍이 보기에 이러한 경향은 동양의 정신문명의 부흥을 구현한 것이자, 현실사회에 대한 '폐단 일소'의 역할을 한다. 그는 평생 동안 중국화의 자율적 발전을 추진하고 연구하였다.

이 책에서 우리는 황빈홍을 '전통주의'의 중요한 대표로 보았다. 그의 경력과 사상은 이 책에서 '전통주의'의 내함을 이해하는 데 상당히 전형적인 의의를 갖는다. 황빈홍은 17세에 서현歙縣에서 원시院試에 응시하여 생원生員(수재)이 되었다. 독서와 그림 그리기 이외에 권법을 배우고 검술과 기마도 좋아하였다. 청년기에는 중국이 유럽 열강의 침입을 받아 민족의 존망이 달려 있게 되자 우국우민의 정이 흘러넘쳤다. 1895년 황빈홍은 캉유웨이와 량치차오에게 편지를 써서 "정치를 개혁하지 않으면 나라는 장차 망할 것이오"라고 하였다. 또 탄쓰퉁譚嗣同과 만나 유신 변법에 대해 토론하였다. 그 후 그는 탄두潭渡에서 친구와 함께 훈련장을 설립하고 생도를 모아 무술을 연습하는 등 반청 활동을 위한 힘을 축적하였다. 1898년 무술변법이 실패하자 탄쓰퉁 등 육군자六君子가 희생당했다. 비극적인 소식이 전해지자 황빈홍은 방성대곡하였다. '유신파 공모자'의 죄명을 피하기 위해 상하이로 나갔다. 1906년 신안新安 중학교에서 '황사黃社'를 창립하여 시를 연구한다는 이름으로 혁명 선전을 하였다. 또 동전을 주조하여 동맹회를 지지하였다. 동전 주조한 일이 남에 의해 고발되자 밤을 연이어 상하이로 달아났다. 상하이에 도착한 후 '국학보존회'에 가입하여 『국수학보國粹學報』 편집을 맡았다.[19] 이때부터 황빈홍은 자각적으로 '국수 보존'과 민족문화의 창달을 전략으로 하는 구국과 부강을 추구하는 길을 걸었다.

국수주의 사조는 본 과제에서 말하는 '전통주의' 전략에서의 초기 사상적 내원이다. '국수國粹'라는 어휘는 일찍이 20세기 초 일본에서 중국에 들어왔다. 1902년 7월 중국 내 간행물 『역서휘편譯書彙編』에 「일본 국수주의와 서구화주의의 부침浮沈」이란 무명씨

19 趙志鈞 編, 「黃賓虹生平簡表」, 『黃賓虹美術文集』, 北京 : 人民美術出版社.

의 문장이 실렸는데, 메이지 중기 이후의 일본 사조에 대해 간단히 소개하였다. 같은 해 12월 황제黃節는 『정예통보政藝通報』에 발표한 「국수보존주의國粹保存主義」에서 다음과 같이 말했다.

국수란 국가의 특별한 정신이다. 예전에 일본의 유신과 서구화주의가 하늘을 덮을 듯 기세 등등하고 온갖 조류가 팽배했을 때 홀연히 하나의 반동으로 나온 힘이 있었으니 곧 국수보존 주의이다. 당시 일본 국민사상에 들어가 주된 세력이 되었는데 서양 사상보다 더 철저하다. 예컨대 한 가지 일을 의논할 때 찬성자가 서양의 이론으로 찬성할 때 반대자도 서양의 이론으로 반대하나, 자국의 국체와 민정에 근거하여 의논하는 사람이 없었다. 문부대신 이노우에 가오루[井上馨特]가 이 뜻을 말하며 국민에게 호소하자 야마케 유지로[山宅雄次郎]와 시가 시게타카[志賀重昻] 등이 화답하였다. 그 설은 상대의 장점을 취하여 자신의 단점을 보충하는 것이다. 외국의 문물에 심취해선 안 된다. 왜냐하면 그리되면 그 단점마저 취하게 되고 나의 장점도 버리게 되기 때문이다.

확실히 일본 메이지 중기의 국수주의 사조는 서구화주의 사조에 대한 반발이자 균형이다. 국수는 민족성, 민족정신, 민족주의 등의 어휘에서 나왔으며, 이들 어휘는 바로 나폴레옹 시대 독일의 신민족운동에서 만들어졌다. 이러한 민족주의 사조는 나폴레옹의 확장주의 정책에 대한 저항이었다. 그중 헤르더J. G. Herder의 문화민족주의가 가장 대표적이다.[20] 헤르더는 다음과 같이 말했다. "각 민족은 공동의 언어를 가진 사람들로, 모두 자체의 태도, 정신, 풍기가 있다. 하나의 건강한 문명은 반드시 하나의 민족성을 표현한다. 그리고 각 민족의 민족성은 모두 그 민족의 독특한 것이다."[21] 여기에서 우리는 하나의 기이한 현상을 발견하게 된다. 일본에서 유래한 중국의 국수주의 사조는 표면적으로 보면 서구화 사조에 대한 균형과 저항으로 보수와 복고적 경향을 보이지만, 조금 더 깊이 연구해 들어가면, 그 이론의 내원은 마찬가지로 유럽이며, 게다가 독일의 괴테, 실러, 칸트, 헤겔의 시대에서 왔음을 알게 된다.

일본의 국수주의는 서구화 배척을 첫 번째 출발점으로 삼는다. 이에 비해 중국의 국수주의는 시작부터 '국수는 서구화를 막지 않는다'고 선언한다. 게다가 이러한 전제 아래 전통 학술과 예술을 보존하고 정리하는 것을 중시했다. 황빈홍은 이러한 '보존'의

20 孔令偉, 『風尚與思潮―淸末明初中國美術史的流行觀念』, 杭州 : 中國美術學院出版社, p.120 참고.
21 R. P. 파머, 『現代世界史』, 第10章 '나폴레옹 시대의 유럽', 北京 : 世界圖書出版公司 참조.

식에서 덩스鄧實와 대형『미술총서』를 편집하였다. 또 서양미술을 이해하고자 하는 독자들의 열렬한 수요에 부응하기 위해 1918년『시보時報』의「미술주간」에 역저譯著라고 서명한『신화훈新畫訓』을 연재하였다.[22] 이는 서양미술사를 간명하게 소개하는 동시에 중서 미술을 비교하는 데 중점을 둔 것으로, 이질 문화에서 변하는 것과 변하지 않는 것의 공통점을 찾으며, 중서 회화 발전의 보편적 규율에 대한 작자의 인식을 밝혔다.[23] 그는 이 글의 제3장 '자연 묘사'에서 다음과 같이 말했다. "그림은 세 가지 경계三境가 있다. ① 눈에 보이는 실물을 현재의 자연으로 묘사하는 것이다. ② 사건이 지나간 후 기억으로 이미 지나간 자연을 묘사한다. ③ 여러 사물의 자연으로부터 사상을 창조한다. 지금 그림을 창작하여 자신의 사상을 드러내는 사람이 구미 여러 나라에는 수없이 많다." 여기의 '세 가지 경지'는 곧 중서 회화에 공통적으로 가지고 있는 세 가지 서로 다른 회화 심리의 개괄로, 정보와 자료가 부족한 환경 속에서 찾아낸 황빈홍의 독특한 이해력을 보여준다.

중서 회화의 관계에 대하여 황빈홍은 시종 주목하고 생각했다. 그는 친구 바오쥐바이鮑居白에 보내는 편지에서 "구미는 최근에 형사形似의 단점을 깨닫고 중국화의 뛰어남을 지향한다歐美近悟形似之非, 趣向中國逸品"고 말했다.[24] 이 말은 비록 얼마간 지나치지만 좀 넓은 각도에서 이해하면 대체로 이해할 수 있다. 그는 1944년「중국예술의 장래」라는 글에서 한 걸음 더 나아가 말했다. "서양의 회화는 인상으로부터 추상을 말하고 점을 모아 선을 만드니, 예술이 한 가지로 모아지는 것은 동서양이 점점 일치한다. 다만 기계적인 촬영에서 시작하였기에 물리적인 방법이 많고 물질문명에서 얻은 게 많다. 이에 비해 동양은 시문과 서예로 시작하여 정신문명에서 얻었기에 두루 갖추었다."[25] 황빈홍이 보기에 중국회화는 역사도 장구하고 성취도 높으며, 정신문명에서도 그 경계가 서양화보다 높았다. 그러므로 근대 서양화의 발전은 물질적인 형사 추구에서 정신적인 도덕 발현으로 나아가며, 덕德과 인仁에 의지하고 예藝에서 놀며 욕망을 억제하여 세계를 구제하는 목적에 이르렀다는 것이다. 그는 서양화도 필묵筆墨과 장법章法으로 개괄할 수 있다고 생각하였다. 서양화의 용필用筆은 중국화보다 못하고, 용묵用墨도 중국화보다 못하고, 장법章法은 동양에 더욱 뒤지므로 서양화는 결국 중국화를 뒤따른다고 보았다.

22 『黃賓虹文集・書信編』, 上海 : 上海書畫出版社, 1999, pp.61~78.
23 薛永年,「黃賓虹與近代美術史學」, 中國藝術研究院美術研究所 編,『黃賓虹研究文集』, 杭州 : 浙江人民美術出版社, 2008, p.127.
24 『黃賓虹文集・書信編』, 上海 : 上海書畫出版社, 1999, p.364.
25 『黃賓虹書畫編』下, 上海 : 上海書畫出版社, 1999, p.364.

황빈홍이 필묵과 장법으로 서양 예술을 재보면서 서양화가 장차 중국화를 추종하리라고 생각하였다. 즉 "십 년이 못 되어 동서의 구별이 없어지고 그 정신이 같아질 것이다 不出十年, 當無中西之分, 其精神同也"라고 하였다. 그가 주장하는 동서양의 융합은 서양화가 중국화에 의지하는 방식이었다.[26] 민족문화에 대한 작자의 자부감과 자존심은 이러한 동서 비교의 글에서 넘쳐흐른다.

사실 서양 회화에 대한 황빈홍의 인식은 충분하지 못하고, 그중에는 오독한 부분이 많다. 이는 개방 초기에 정보와 전파 조건에 한계가 있기 때문이기도 했다. 그러나 바로 이러한 불완정하고 불충분한 인식이 국수주의를 예술 구국의 양책으로 만들었다. 본 과제에서 말하는 지식 엘리트들의 '자각'은 바로 이러한 개방 초기의 중국과 서양의 비교 위에서 건립되었다. 비록 일종의 비교적 거친 비교지만, 이에 근거하여 대응의 전략을 선택한 것은 당시 특정 역사 시기의 한정된 조건 아래 의심할 바 없이 자주적이고 자각적인 것이었다. 이것이 바로 국수주의 사조가 품고 있는 모더니티의 성격이다.

황빈홍의 연구는 서예에서 시작하여 그림으로 들어갔다. 서예 중에서도 금석학과 문자학을 지극히 중시했다. 그 속에서 필법의 근원을 찾을 수 있다고 생각하여, 이로부터 청대 도광 연간과 함풍 연간의 금석학의 흥성과 금석학에서 그림으로 옮겨가면서 일으킨 필묵의 변환에 특히 흥분하여 '도함 중흥道咸中興'이라고 불렀다. 즉 "금석학이 흥성하니 회화예술이 부흥했다金石學盛, 畫藝復興"는 뜻이다.[27] 그러므로 '사왕四王'과 석도石濤·팔대산인八大山人의 세력이 화단에서 팽팽히 맞서고 있을 때, 그는 금석학의 영향을 받은 신안화파新安畫派에 매료되었고, 이는 '근아近雅'하고 '청상지풍淸尙之風'이 있다고 생각하였다. 이른바 '중흥'이나 '근아'의 이상적인 원형은 '혼후하고 우아한渾厚華滋' 북송 회화였다. 황빈홍이 매료된 '혼후하고 우아한' '혼후화자渾厚華滋'는 주로 산과 골짜기를 그린 의경意境을 가리키는 것이 아니라, 일종의 필묵의 세계이다. 명대 이래 "고경枯硬에 들어가지 않으면 유미柔靡에 들어가는" 필묵의 습관에 대해 그는 한쪽으로 치우치는 폐단을 없애기 위해 극력 노력했고, '다섯 용필법과 일곱 용묵법五筆七墨'을 내놓았다.[28] 그는 묵법에 대해 더욱 힘을 쏟았다. 왜냐하면 중국화의 쇠락은 묵법의 불완전성

26 韋賓, 「黃賓虹畵學之國學根源論」, 中國藝術硏究院美術硏究所 編, 『黃賓虹硏究文集』, 杭州 : 浙江人民美術出版社, 2008.

27 황빈홍의 '도함 화학 중흥설(道咸畵學中興說)'은 제발과 서신 속에 자주 언급되었다. 예컨대 "그림은 북송이 정종으로, 혼후화자하고 부박하지 않으니 이것이 정궤(正軌)이다. 청대 도광 함풍 연간의 흥성은 이미 전인을 초월한다." "원대 화가의 야일(野逸)은 그 방법이 모두 북송 화가의 그림에서 나왔다. 동기창이 준법과 선염법을 함께 써서 누동(婁東)과 우산(虞山)이 이를 법칙으로 떠받들었지만 한참 잘못되었다. 양주팔괴가 '사왕'과 동기창·조맹부의 유미(柔靡)를 만회하려고 했지만 역부족이었다. 함풍과 동치 연간에 이르러 금석학이 흥성하면서 서예와 회화가 하나의 길로 들어섰으니 중흥이라 칭할 만하니, 가히 근본이 있다고 할 수 있다."

2-30 판톈서우가 쓴 『중국회화사』 표지

과 관련이 크다고 보았기 때문이다. 묵법이 불완전하면 산수의 혼연한 기운을 표현할 길이 없으며, '혼후화자'의 경계도 드러낼 수 없다. 이를 위해 원명元明 시대의 담묵淡墨부터 북송北宋의 농묵濃墨까지 널리 찾고 수집하였으며, 만년에는 특히 적묵법積墨法의 연구에 마음을 기울였다. 자연의 이치에서 체득하고 고인의 적묵의 정취를 증명하기 위해 그는 종종 야반삼경에 홀로 야산과 그늘진 산을 관찰하고, '마음을 놀라게 하고 눈알이 튀어나오는 경관駭心動目之觀'에 영감을 받았다. 그의 화풍도 이에 따라 '백빈홍白賓虹'에서 '흑빈홍黑賓虹'까지 바뀌어졌고, 만년의 화풍에는 "가까이에서 보면 물상 같지 않지만, 멀리서 보면 경물이 찬란하다近視不類物象, 遠觀景物粲然"는 특징을 보여 점점 대화지경大化之境에 들어갔다. 황빈홍은 필筆, 묵墨, 허虛, 실實에 기반하고, 유구한 중국화의 전통과 자연 물리 중에서 탐색하여, 최종적으로 명청明淸 이래의 격조格調를 전혀 새로운 경계로 밀고 나갔다.

판톈서우潘天壽는 14세까지 전통적인 사숙에서 교육을 받고, 14세부터 23세까지 줄곧 신식 학당에서 배웠다. 특히 저장 제일사범浙江第一師範에서 당시의 '신학문'을 비교적 전면적으로 배웠다. 여기에는 수리 지식, 진화론, 민주 사상을 비롯하여 칸트, 흄, 쇼펜하우어 등의 철학사상이 포함되었다. 더불어 '5·4' 운동에 적극적으로 참가하여 시위 대열의 맨 앞에 섰다. 동시에 그 역시 리수퉁李叔同의 출가 사상에도 영향을 받았다. 이러한 지식 구조는 20세기 초기의 지식인에게 있어 보편적이었다.

동서 융합의 큰 추세 앞에서 판톈서우가 먼저 본 것은 외래문화의 전래가 민족문화의 발전에 적극적으로 작용한다는 점이다. "역사상 가장 활발한 시기는 곧 혼합의 시대이다. 그때 외래문화가 들어오고, 고유의 특수한 민족정신과 미묘하게 결합하여 이채로운 빛을 뿜는다."[29] 중국화 전통의 깊이와 미래의 잠재력에 대한 자신감에 기반하여 판톈서우는 서양예술이 중국화 발전의 위협이 된다고 보지 않았고, 또 서양예술의 전래를 반대하거나 거절하지 않는 등 중립적인 태도를 취하였다. 그러나 반전통 사조의 격랑과 미술대학의 교육 실시 과정에서 중국민족의 회화전통이 다시 비판받고 냉담하게 취급

28 1940년 황빈홍은 월간 『中和』 第1卷 제1·2기에 「화담(畵談)」을 발표하였다. 그중에 '용필의 방법이 다섯 있고[用筆之法有五]', '용묵의 방법이 일곱 있다[用墨之法有七]'. 나중에 논자들은 이를 '다섯 용필법과 일곱 용묵법'이란 뜻으로 '오필칠묵(五筆七墨)'이라 하였다. '오필'은 ① 평(平), ② 원(圓), ③ 류(留), ④ 중(重), ⑤ 변(變)이고, '칠묵'은 ① 농묵법, ② 담묵법, ③ 파묵법, ④ 발묵법, ⑤ 지묵법(漬墨法), ⑥ 초묵법(焦墨法), ⑦ 숙묵법(宿墨法)이다.

29 1928년 潘天壽, 『中國繪畵史略』 원고.

되는 현실에서 판톈서우는 중국화 전통의 생존 위기를 민감하게 알아차렸다. 이는 그에게 깊은 우려감을 주었을 뿐만 아니라 민족문화를 보존하고 창달할 것을 자극하였다. 그리하여 그는 선명한 태도로 중서 회화의 거리를 벌여야 한다고 주장했다. 그가 앞뒤로 근무한 두 미술대학은 모두 서양 현대예술을 들여오고 창도한 것으로 유명했다. 두 대학의 교수 대부분은 서양 유학의 배경이 있었고, 외국인 교수도 있었으며, 교학 체제에서 관념과 기법까지, 더 나아가 석고 도구마저 대부분 서양에서 가져오는 등, 시작부터 서양학이 주도하는 학술 분위기였다. 교육과정에는 비록 중국화가 있었지만, 교수도 적고, 강의 수도 적고, 학생들도 그리 중시하지 않았다. 전통예술이 냉대 받고 존재 자체가 질문을 받는 상황 아래 판톈서우는 시종 "묵묵히 거의 단창필마로 중국화 교육을 지탱하였다." 이러한 환경 아래 중국화의 생존과 발전, 중국화의 모더니티 전환의 길, 그리고 중국화의 학과學科 건설 등의 문제가 시종 그의 눈앞에 놓여 있어 회피할 방도가 없었다. 그리하여 '거리를 벌이자'는 자각적 전략과 중국화 부흥을 자신의 사명감으로 삼았기에 그는 동서양 조형 법칙의 구별, 구도법칙의 차이, 시각 충격력의 대비 등 방면에서 부단히 탐색하였다. 그 결과 황빈홍의 묵墨을 중시하는 태도와 달리 판톈서우는 필筆을 중시하였다. 황빈홍의 '어둠 가운데 층층의 심후함', '밝음이 아니라 어둠으로 지향'을 추구하는 것과 반대로, 판톈서우가 중시한 것은 엄정하고 명랑한 리듬과 기험한 구도였다. 그는 부단히 전통에서 가장 본질적인 요소를 흡수하였고, 또 부단히 이들 요소를 신속하고 유기적으로 자신의 풍격 구조 안에 융합시켜, 전통의 본래 면목과 거리를 벌였다. 이들 전통적인 요소의 부단한 충실과 단련으로 그의 화풍과 서양 회화는 본질적인 형식 언어의 측면에서 거리가 벌어졌다.

판톈서우가 서양 회화의 관념을 흡수하고 소화하는 과정은 하나의 이성적 분석의 과정이었다. 이는 그가 장기간 교육에 종사한 것과 관련이 있다. 그의 논술은 종종 서양 회화의 관념이나 법칙과의 비교 아래 진행되었다. 예컨대 장법(구도법)에 대한 분석에서 서양의 구도법은 풍경에 대한 사생에서 나와 대상을 선택하고 위치를 선택하는 것이지 화가가 주동적으로 위치를 재고 포진하는 것이 아니다. 그러나 중국화의 경영포진經營布陳은 주동적이다. 여기에는 허실虛實, 주객主客 등의 관계가 포함되며, 독특한 투시 원리가 있고, 이의 최종적인 효과는 일종의 절묘한 평형이다. 그는 『대학』 중의 "마음에 있지 않으면 보아도 보이지 않는다心不在焉, 視而不見"는 말의 의미를 체득해야 한다고 말했다. 그는 특히 중국화의 구도에서 '정투시靜透視'(초점투시), '동투시動透視'(산점투시), '사부斜俯 투시'(위에서 비스듬히 내려다 봄) 등의 투시 원리를 개괄해 내었고, '기起, 승

承, 전轉, 합合', '기맥氣脈', '빈주賓主', '호응呼應', '동태 평형動態平衡' 등 구도 원칙을 밝혀내어 중국화 교육의 원리화와 체계화에 중요한 공헌을 하였다.

방법에 대한 서술에 있어서도 판톈서우는 황빈홍에 비해 더욱 언어를 쉽게 운용하였고 간단하고 적합한 예로 고전의 법칙을 해석하고 발전시켰다. 용필과 구도법에 대한 그의 중시는 근대 중국화의 미약한 상황에 더욱 자각적으로 대응한 것이며, 화면의 역량감과 충격력을 증강시키려 적극 노력하였으며, 또 서양 회화와 '거리를 벌이자'는 생각을 구체적으로 구현하였다. 이로 인해 그는 전통 진전의 길에 대한 사고와 선택에서 천스쩡陳師曾과 황빈홍과 마찬가지로 동서 회화를 비교한 후에 전략적 사고와 자각적 선택을 하였다.

3. 유례없는 중국화 논쟁의 열기

'중국화는 어디로 가는가中國畵向何處去'에 대한 대토론은 한 세기 내내 지속되었으며, 아직도 중단되지 않았다. 이 논쟁에 드러난 전통의 단절과 계승, 사회 기능과 예술 자율성 사이의 긴장은 후발 국가가 전지구적 모더니티 전환의 상황으로 진입하는 데서 연유하였다. 또 초시대적인 심미감을 요구하는 회화 체계가 민족 위기의 사회현실에 직면했을 때 나타나는 필연적인 결과이기도 하다. 논쟁 중에 제기된 것은 주로 중서 회화 논쟁, 예술과 정치의 관계, 이 두 가지 문제이며, 각 역사 단계에 서로 다른 토론 과제가 나타났다.

신구 논쟁

1898년 옌푸嚴復가 번역한 『천연론天演論』이 출판된 이후, '천연 공리天演公理'(진화의 진리)와 '물종 진화物種進化'(종의 진화)와 같은 개념은 아주 빠르게 각종 문장 속에 빈번히 나타났다. 민국 초기 중국미술계에서도 '진보' 또는 '진화'와 같은 개념이 이미 유행하기 시작했다. 그러나 이후 수십 년 동안 중서 회화 논쟁을 중심으로 하는 신구 논쟁이 명말

청초 이래의 남북 논쟁과 아속雅俗 구별을 대신하여 중국화 논쟁의 초점이 되었다. '존고尊古'(고대 존중)에서 '상신尚新'(새것 숭상)으로의 변화는 특히 주목할 만한 것으로, 이는 중국 고유의 예술사관과 심미 가치가 근본적으로 흔들리기 시작했음을 말해준다.

"미술의 진화는 천연天演(진화)의 법칙이다. 그러므로 고인의 회화가 지금 사람의 회화보다 반드시 높은 건 아니다美術進化, 天演公例. 是以古人繪畫, 未必高於今人."[30] 이러한 관념은 '5·4' 이후의 화단에 상당히 대표적이다. 그러나 참조체계와 맥락이 다르기 때문에 중국에 수입된 '진보관進步觀'과 서양 본토의 상황 사이에는 차이가 있게 된다. 서양의 '진보관'의 참조체계는 그 자신의 역사이다. 그러나 중국에서의 담론 속 참조체계는 서양의 문명과 중서 대비의 차이로, 그중 '진보'가 가리키는 것은 서양이다. 당시 많은 사람들은 다음과 같은 관점을 가지고 있었다. 중국화는 사생과 조형 능력에 있어 사실성의 수준에 도달하지 못했으므로 발전 단계에 있어 서양화에 뒤져있고, 그래서 서양화는 중국화보다 앞서 있다는 것이다. 동서양의 두 가지 '진보론' 사유는 내함이 다

2-31 중국화 논쟁은 1930년대에 첫번째 절정에 달했다. 그림은 야오위샹[姚漁湘]이 편찬한『중국화 토론집』표지.

를 뿐만 아니라, 중국에서 진보론이 일으키는 작용과 영향은 더욱 컸다. 서양의 진보론은 서양인에게 전에 없는 자신감을 부여했다. '적자생존, 물경천택物競天擇'의 이론은 서양의 확장의식에 합리성을 제공하였고, 심지어 일종의 심리상의 숭고감까지 부여했다. 중국의 '진화론'은 중국인에게 일종의 전에 없는 열등감을 부여했고, 한 걸음 더 나아가 문화 파괴와 '숭외崇外'(외국 숭배) 심리를 자아냈다. '상신尚新' 관념과 '숭외崇外' 심리의 필연적인 연관은 중국화의 '신구관新舊觀'의 가치 지향을 결정하였다. 신구 논쟁은 바로 중국식 진화관의 영향 아래 전개되었고, 당시 역사 환경 중의 신구는 어휘상 창신과 수성이지만 진정한 지향은 오히려 서양과 중국이었다. 서양 중심주의의 역사 진보론 영향 아래 '서양=신新, 중국=구舊'의 사유 패턴이 20세기에 장기간 지배적인 지위를 차지하였다.

20세기 최초의 이십여 년 동안, 신파는 공세에 있으면서 중서 융합으로 중국화 개혁을 호소하며 구파의 묵수주의를 크게 공격하였다. 가오젠푸高劍父는 혁신의 필요성을 극력 증명하였다. "반세기 이래 세계 각국은 신예술운동을 제창하는데 힘을 아끼지 않

30 烏以鋒,『美術雜話』, 上海：『造形美術』第1期, 1924.

2-32 중국화 논쟁에 있어 중국화 이론에 대한 정리는 중요한 내용 중의 하나이다. 그림은 정뉴창(鄭牛昌)의 『중국화학전사』 표지.

고 불과 꽃처럼 맹렬했다. 이 오십 년 간 유럽 화단의 동요는 적지 않는 변화를 일으켜 새로움 속에 새로움을 찾고 변화 속에 변화가 나타났다. (…중략…) 설마 우리 중국화는 신성하게 천 년 만 년 변하지 말아야 하고, 변할 수 없는 것인가?"[31] 쉬베이훙徐悲鴻은 부정적 측면에서 논증을 제공하였다. "중국화의 퇴보와 패배는 오늘에 이르러 이미 극에 달했다. 모든 세계 문명은 퇴보하지 않는데 오직 중국의 그림만이 오늘이 이십 년 전보다 오십 보, 삼백 년 전보다 오백 보, 오백 년 전보다 사백 보, 칠백 년 전보다 천 보, 천 년 전보다 팔백 보 퇴보하였다."[32] 다섯 개 단계로 퇴보를 서술하는 가운데 미묘한 평가 표준을 발견할 수 있다. 사실寫實을 선진으로 보고, 사의寫意를 낙후한 것으로 보는 미술 진화관이다. 중국 화단의 '상신' 관념은 숭상하는 것이 바로 '이방異邦'의 '신성新聲'으로 이러한 관념의 실질은 바로 서양예술의 '진보론'과 사회학의 진화사관이다. 혁'신'의 방법에 있어서는 당시 대표적인 의견은 ① 서양화의 과학적 방법을 들여온다, ② 서양화의 재료를 들여온다, 그 밖에 어떤 사람들은 태도의 변경이라고 생각했다.[33] 방법과 관련된 것은 새로운 가치 기준을 어떻게 설정할 것인가 하는 문제이다. '신흥 미술의 출현'을 부르짖은 루쉰은 현대예술의 기준 척을 비유하면서 서양의 '미터 척'도 쓸 수 없고, 한대의 여호慮俿 척이나 청대의 영조營造 척도 쓸 수 없으며, 반드시 '지금의 세계적인 사업에 참여하려는 중국인의 심리 속에 존재하는 척'을 사용해야 한다고 했다.[34] 비록 이 표준 척이 구체적인 해석과 설명을 갖지 못한다 할지라도 필경 자신의 평가 표준을 재건하려는 문제가 이미 제기되었다.

신파의 도전에 대면하여 구파 진영은 수세에 놓이게 되었고, 다만 '회화에는 신구가 없다'는 설繪畵無新舊說로 대응하였다. 일찍이 유신 개량 시대에 린수林紓는 문예계가 '유신을 따른다維新是從'는 풍기에 대해 비판하면서 문화예술과 정치경제는 응당 구별하여 대해야 한다고 보았다.[35] 1914년 황빈훙이 천수런陳樹人의 『신화법新畵法』에 쓴 서문에서 '태양 아래 새로운 것은 없다'는 서양 격언을 사용하여 천수런의 일률적인 상신尙新

31 高劍父, 『我的現代國畵觀』, 香港 : 原泉出版社, 1955.
32 徐悲鴻, 「中國畵改良論」, 北京 : 『繪學雜誌』 第1期, 1920.6.
33 倪貽德, 「新的國畵」, 水中天・郎紹君 編, 『20世紀中國美術文選』 上卷, 上海 : 上海書畵出版社, 2001에서 재인용.
34 魯迅, 「當陶元慶君的繪畵展覽時我所要說的幾句話」(1927), 『魯迅全集』 第3卷, 『而已集』, 北京 : 人民文學出版社, 1991.
35 林紓, 「吟邊燕語」, 鄭振鐸 編, 『晚淸文選』, 上海 : 生活書店, 1937에서 재인용.

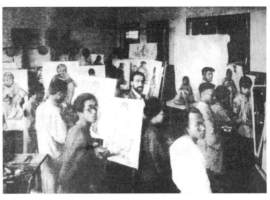

3 1920년대에 사생 관념이 점차 각지 학교에서 받아들여졌다. 상하이 미술전과학교의 학생이 당시 상하이 교외에서 풍경 사생을 하고 있는 모습.

2-34 1927년 앙드레 끌로도(André Claudot)가 베이징 국립예술전문학교에서 서양화과 학생들에게 수업하는 모습.

에 대해 완곡하게 권고하였다. 이후 진청金城이 『화학 강의畵學講義』에서 특별히 '신구新舊' 문제에 자신의 관점을 발표하였는데, 이는 1920년대 신구 논쟁의 중요한 문헌으로 간주되었다. 그가 제기한 것은 다음과 같다. ① '회화 사업'은 '세간 업무'와 섞어서 말해선 안 된다. 예술 자체의 발전 규율을 강조하여야지 사회 진화론의 관점으로 예술을 보아서는 안 된다. ② 회화의 창신은 표면적인 형식의 '신''구'로 그 가치를 판단해서는 안 되고, 진정으로 가치 있는 창신은 응당 '의신意新'(뜻의 새로움)이어야 한다. 이는 예술의 가치 표준에서 출발하여 모든 예술 진화관을 반대한 것이다. ③ '고인의 필법'도 마찬가지로 새로운 경계를 만들 수 있다. 진청은 내부적인 초월의 길을 주장한 셈으로, 그의 주장은 여덟 글자로 개괄할 수 있다. "법어고법, 화어조화法於古法, 化於造化", 즉 옛 법칙을 본받고 조화(대자연)에서 배운다는 의미이다.

신파가 공세의 위치에 있고 구파가 수세에 있게 된 것은 현실적인 원인으로 옛것을 버리고 새것을 추구하는 시대풍조 때문이다. 신파의 공격 목표는 명확한데 비해 구파는 잠시 공격 목표가 없어 표면적으로 피동적인 위치에 놓였었다. 1926~1927년 사이에 발생한 광둥廣東의 신구 논쟁에서 볼 때, 일단 신파의 실험이 초보적인 모습을 갖추자 논쟁의 초점은 관념에서 창작으로 빠르게 전환되었다. 이 논쟁 중의 양대 진영에 대해, 절충파는 구파가 유물을 안고 있는 '속인俗人'이라 본 데 비해, 구파는 절충파가 일본화를 표절하여 근본적으로 창신이라 할 수 없다고 보았다. 절충파는 국고國故 정리를 반대하면서 동서 융합의 '새' 길을 가야한다고 주장한 데 비해, 구파는 '국민의 특질'을 강조하고 상대가 '다르다고 해서 새롭다고 여기고 새것을 표절한 것을 창신이라 여긴다'고 하였다. 비록 신파와 구파가 서로 양보하지 않았지만, 단 대세를 보건대 "중국 혁신의 기회는 마치 거대한 바위가 높은 벼랑에서 굴러가듯이 멈추려 해도 멈출 수 없고 반드시 그 목적지

에 이르러서야 멈춘다"[36]는 것이었다. 청대 말기의 화가 송년松年이 말한 것과 같이 "내 생각에 서양화법은 배울 필요가 없을 뿐만 아니라 배울 수도 없으므로 다만 배우지 않는 것이 좋다愚謂洋法不但不必學, 亦不能學, 只可不學爲愈"는 논조는 이미 역사가 되어버렸다.

중서 논쟁

1930년대 이후 미술계의 선전 구호는 점차 퇴조를 보였고, '융합주의'와 '전통주의' 두 갈래가 드러나기 시작하였다. 중국화 혁신의 논쟁도 양대 회화 체계의 비교와 전면적인 비교 연구로 나아갔고, 거시적인 길의 선택에 대한 토론으로 나아갔다.

중국화의 혁신은 본래 전면적 서구화가 불가능하였다. 비록 천두슈도 서양의 사실주의 '정신'을 '채용'한다고 말했지만, 이러한 정신의 최종은 역시 융합의 방식으로 중국화의 현대 운동 중에 구현되었다. 1930년대 이후 순수한 서구화의 경향은 더욱 약해졌고, '중국 옛 일은 한편에 치워두고, 새로운 소리를 이방으로부터 구하자置古事不道, 別求新聲於異邦'고 호소한 루쉰도 그의 주장을 유명한 '나래주의拿來主義'로 바꾸었다. 전면적 서구화와 반전통의 격렬한 정서는 어떻게 동서 전통을 계승할 것인가 라는 사고로 나아갔고, 이러한 기초 위에서 발전 가능한 두 갈래 길을 지적하였다. "외국의 유익한 규범을 채용 발전시켜 우리의 작품을 더욱 풍만하게 하는 것이 하나의 길이요, 중국의 유산을 선택하여 새로운 메커니즘과 융합하여 장래의 작품에 새로운 세계를 여는 것도 하나의 길이다."[37] 이 두 갈래 길은 사실 모두 '융합주의'의 길이다.

열띤 중서 논쟁 가운데 전통 노선을 고수하는 화가는 결코 표면상 적극적으로 참여하여 의견을 발표하지 않았지만, 예술의 실천으로 보았을 때 여전히 고유의 방향을 견지하고 있었으며, 각자의 사고와 연구로 전통 회화 자체의 자율성의 연속에 대해 일정한 추진 역할을 하였다. 그중에서 특히 황빈훙과 판톈서우가 대표적이다.

중서 논쟁은 중국화의 기초교육 영역에서도 나타났다. 논쟁의 초점은 "중국화의 기초를 임모로 할 것인가 아니면 사생으로 할 것인가?"였다. 그 실질은 중국화 교육을 바다 건너 온 서양식 기초교육으로 채택할 것인지 아니면 전통의 중국식 기초교육으로 답습할 것인지 문제였다. 정지웅상鄭裝裳은 동서 회화의 근본적인 차이점은 각자의 교

36 夏曉虹 編, 『梁啓超文選』, 北京 : 中國廣播電視出版社, 1992, p.296.
37 魯迅, 「'木刻紀程'小引」(1934), 『魯迅全集』 第6卷, 北京 : 人民文學出版社, 1991, p.47.

육방법에서 형성되었다고 보았다.[38] 수입해 들여온 서양 미술교육의 체제가 부단히 개선되면서, 기초 교육 중 소묘와 스케치 등의 방법이 점점 사람들에게 받아들여졌다. 리훙량李鴻樑은 임모를 폐지하고 사생을 중심으로 하자고 했고,[39] 쑨푸시孫福熙는 "그림 교육은 사생을 하는 것이 적절하고 임모하는 것은 적절하지 않다. 그리고 처음 가르칠 때는 연필이 좋고 붓은 적절하지 않다"고 생각하였다.[40] 위치余琦는 특히 '사생 제일 간이법寫生第一簡易法'[41]을 구상하였는데, 비록 지극히 기계적이긴 해도 당시 사람들의 서양 사생법에 대한 흥미를 잘 말해 준다.[42] 이들 기초 교육 방법은 중국화 교육에 적용되었고, 미술대학에 독립된 중국화과가 설립된 이후에도 여전히 존재했다. 더구나 대다수 동서 융합론자들도 받아들였다. 리수퉁李叔同, 류하이쑤劉海粟, 쉬베이훙徐悲鴻 등은 각기 다른 각도에서 서양식 사생 방법을 추진하였다.

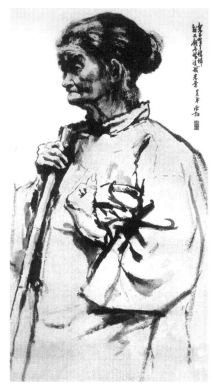

2-35 중일전쟁을 표현하고, 현실을 반영하며, 중국화 속의 현실주의 방향을 기르자. 그림은 장자오허[蔣兆和]의 1937년 작품 〈늙은 거지 할멈〉.

　전통주의자들은 임모 폐지에 동의하지 않고, 서양식의 모델 또는 정물을 보고 사생하는 방법이 아니라, 중국 고유의 사생 방법을 채용할 것을 주장하였다. 황뤄저우黃若舟는 "사생과 임모는 배우는 사람이 의당 둘 다 익혀 운용할 수 있어야 비로소 한 곳에 갇히지 않는다. 오랫동안 공력을 쌓으면 신명神明이 변화하여 그 속에 내가 있게 된다"고 하였다.[43] 장단수姜丹書는 "사생은 형이상이고 사실은 형이하이다"라고 보고[44] 중국화와 서양화의 두 가지 사생법을 구분하였다. 판즈중潘致中도 "명칭이 사생寫生인 바에야 응당 죽은 걸 그려선 안 된다"고 하고, 우열을 비교한 후 중국이 '기억의 사생記憶的寫生'이므로 더욱 뛰어나다고 보았다. 또 두 가지를 강조하였다. ①중국 특유의 사생법에 대해서 "나는 중국화를 연구하는

38　鄭聚裳, 「中西繪畫根本之不同說」, 北京: 『繪學雜誌』 第2期, 1921.1.
39　李鴻樑, 「圖畫教育的改造」, 『美育』 月刊 第1期, 1920.4.
40　孫福熙, 「初等學校圖畫教育」, 北京: 『繪學雜誌』 第2期, 1921.1.
41　위치[余琦]의 구상은 가로 3치에 세로 4치 정도의 투명 유리판에 1cm² 또는 2cm² 단위로 그리드를 만들어 쓰는 것이었다. "사생할 때 이 유리판을 이젤 위에 꽂아 지면과 수직으로 맞추고, 그리는 사람의 눈이 정면의 같은 높이에 오도록 한다. 그러면 그리려고 하는 모든 경물은 자연적으로 이 유리판의 그리드 안에 들어온다." "종이 위에도 유리판과 같은 그리드를 그려둔다." 「寫生第一簡易法」, 『美育』 月刊 第4期, 1920.9.
42　펑쯔카이[豊子愷]는 자신이 소년 시대에 사생에 몰두했음을 회상하였다. 그는 주머니에서 연필을 꺼내 수시로 연필로 사람을 측정했다고 말했다. 豊子愷, 「寫生的世界」, 豊華瞻・戚志蓉 編, 『豊子愷論藝術』, 上海: 復旦大學出版社, 1985.
43　黃若舟, 「國畫技法四十課」, "序講－從模楷到創作", 上海: 『國畫』 第2號, 1936.5.10.
44　姜丹書, 「畫學心得數則」, 上海: 『國畫月刊』 第1卷 第11・12期 合訂本, 1935.8.

사람으로써 고인의 방법이 찌꺼기가 아님을 알아서 무척 다행이다. ②사생하기 전에 반드시 일정한 기법을 장악해야지 비로소 임모를 그만두지 않는다."[45] 후페이헝胡佩衡은 「중국 산수화 사생의 문제中國山水畵寫生的問題」를 썼고, 야오망푸姚茫父는 사생이란 "응당 서예를 임모하듯 해야 하며, 완전히 외워서 임모하는 것이 최상의 방법이다當如臨書, 以背臨爲上"고 했는데,[46] 이는 판즈중潘致中의 '기억의 사생'과 같다. 요컨대, 전통주의자는 임모 또는 사생의 훈련방법이 창조력 육성에 있어 대립된다는 점에 대해 동의하지 않았다.

중국화 교육 중의 중서 논쟁은 두 가지 기본 문제를 드러낸다. 하나는 서양에서 이식해 들어온 일련의 미술교육 메커니즘과 중국화 교육 사이에는 접붙이기 문제가 존재한다. 다른 하나는 어떻게 중국화 고유의 화법을 규범화하고 체계화하여 현대미술대학 교육에 사용할 수 있을까 하는 점이다. 판텐서우潘天壽가 평생 해결하려고 극력 노력했던 점은 바로 두 번째 문제이다. 아쉬운 것은 역사 조건의 한계 때문에 예술 교육방면의 이러한 탐색이 종종 효과가 드러나지도 않았는데 중단되어졌다는 점이다. 지금도 여전히 해결을 기다리는 핵심 문제이기도 하다.

오늘의 눈으로 역사를 회고하면 미술계의 중서 논쟁 및 서양의 방법으로 중국화를 개혁하는 문제는 종종 새로운 생각을 불러일으킨다. 우리는 다음과 같이 질문할 수 있다. 중국에 대규모로 서양 예술이 이식되었다는 전제 아래, 서양화의 취미와 법칙이 완전히 서양화 교육으로 해결되었다면, 왜 우리는 여전히 서양의 방법으로 중국화를 개조하는데 열중하고 있는가?

사실상 20세기 초 중국인은 취미상 여전히 전통예술에 기울어져 있었다. 대학교 안에서 서양의 방법으로 중국화를 개조하는 것은 전통을 폐지하려는 과격 사조와 새로움을 추구하는 열정의 탓이었다. 이에 반해 대학교 밖에서는 여러 서양화 화가들이 붓을 들고 중국화를 그렸는데, 그 직접적인 원인은 현실 생활의 압력이었다. 예컨대 위젠화俞劍華는 다음과 같이 말했다. 서양화 화가들은 "비용이 많이 드는데 오히려 판매가 되지 않았다. 지금 중국화를 그리지 않는 서양화 화가는 비록 자신의 위치를 고수하면서 죽어도 굴복하지 않겠다지만 그러나 그 숫자는 이미 많지 않다." 장기적으로 서양화 훈련을 접한 예술가가 일단 붓을 들어 중국화를 그린다면 그 취미와 방법은 분명 어느 정도 남아있게 될 것이다.

45 潘致中, 「抱殘室寫生雜記」, 『美術』 第5期, 1936.6.
46 姚茫父, 「題畵一得」, 『藝林月刊』 第11·12期, 1930.

중서 논쟁의 진정한 귀결점은 역시 대학교육의 모델이다. 서양의 방법으로 중국화를 개조하는 것은 기본적으로 신중국 건국 이후 비로소 전면적으로 전개되었다. 예컨대 쉐융녠薛永年이 말한 바와 같다. "50~60년대 이래, 수묵 사실화는 비로소 미술교육의 주류가 되었다. 시각 공간에 대한 추구가 비로소 유행이 되었다."[47] 그리하여 판톈서우 潘天壽의 가치도 이러한 시대에 드러나게 되었다.

'어떻게 그릴 것인가'에서 '무엇을 그릴 것인가'로

중일전쟁(1937)이 일어나자 대중미술이 흥기하면서 동서 논쟁은 약화되었다. 미술계에선 어떤 사람이 "빨리 깨어나 국방을 원조하는 운동을 하자"는 구호를 내놓았다.[48] 중국화 혁신 논쟁은 내용에서 성질까지 뚜렷한 변화가 일어났다. '무엇을 그릴 것인가'가 초점이지 '어떻게 그릴 것인가'는 문제가 아니었다. 신중국 건국(1949) 초기의 "내용이 형식을 결정한다"는 예술관의 선성先聲이라 할 수 있다. 여기에는 중요한 주제가 하나 숨겨져 있는데, 즉 예술은 어떤 사람을 위해 존재하는가 라는 문제이다.

궁멍셴龔猛賢의 「중국화는 어떻게 항전할 것인가」, 자오왕윈趙望雲의 「항전에서 중국화가 가야할 새로운 길」, 푸바오스傅抱石의 「중국미술정신으로 본 항전 필승」 등 문장의 제목은 이미 이 문제에 명확한 회답을 주고 있다. '5·4' 이래 개성의 표현을 표방하던 예술은 전국민 항전의 '혁명적 현실주의' 추종에 자리를 내어주었다. '국민교육'의 내용도 명확히 '항전 선전'이 되었다. 이와 맞물려 '어떻게 그릴 것인가'의 문제는 혁명 현실주의의 요구 아래, 서양의 추상미술 및 형식주의와 중국의 문인화 전통에 대한 비판 가운데서 일종의 인민 대중이 좋아하는 '민족 형식'을 발굴하고 발전시키는 노력으로 바뀌어졌다.

당시 예술계에서 두 가지 구호가 외쳐졌는데, 하나는 '서양화의 중국화西洋畵中國化'이고 다른 하나는 '중국화의 현대화中國畵現代化'였다.[49] 그중 두 번째 구호는 두 가지 함의를 포함한다.

47 薛永年, 「百年山水之變論綱」, 『二十世紀山水畵研究文集』, 上海：上海書畵出版社, 2006, pp.4~5.
48 兪劍華, 「今日國畵家應有的覺醒」, 『國畵』 第6號, 1936.12.30.
49 楊邨人, 「西洋畵中國化運動的進軍」, 『中央日報』, 1940.5.25.

2-36 린펑몐이 쓴 "민간으로 가서 민중을 예술화시키자[到民間去, 使民衆藝術化]".

2-37 1939년 가을 리커란[李可染]이 그린 창사[長沙] 웨루산[岳麓山] 벽화. 〈항적 건국의 영웅이 되자〉.

2-38 『항전화간(抗戰畵刊)』 표지

첫째는 내용의 '항전화(抗戰化)'이고, 다음은 기술의 '서양화(西洋化)'이다. 그렇지 않으면 이른바 서양화의 '중국화(中國化)'는 우아한 유희주의로 변해 항전의 진보성을 퇴색시킬 것이다. 반대로 중국화의 '현대화'도 반드시 서양화의 '중국화'를 조건으로 해야 한다! 그렇지 않으면 장차 마찬가지로 대중이 받아들이기 어려운 위험에 처하게 될 것이다.[50]

기법의 '서양화'는 서양의 사실주의만을 가리키는 것으로, 사실주의는 비교적 현실주의와 잘 어울리고, 항전 선전의 수요에 부합하기 때문이다. 예컨대 쉬베이훙이 말한 바와 같이 "우리나라는 중일전쟁으로 사실주의가 일어났고", "전쟁으로 인해 예술의 폐단도 소탕할 있으니 진실로 기쁘다"고 했다.[51] 그러나 그것은 또 순수한 서양의 사실주의일 수 없고, 반드시 '중국화中國化'가 된 후의 사실주의여야 한다. 가장 근본적인 것은 서구주의의 중국화中國化에서 반드시 항전에 기반해서 해야 하고, 대중에 기반해서 해야 한다는 것이다. 그렇지 않으면 그것은 '진보성'이 결핍된 일종의 기법과 취미의 우아한 유희이기 때문이다.

비록 중국화도 진보의 방향으로 가고 있지만, 그러나 대중미술과 비교했을 때 그 '진보성'은 지극히 미약했다. 건국 초기의 『중화 전국 문예공작자 대표대회 기념문집』에 수록된 장펑江豊의 「해방구의 미술 공작」과 아이칭艾靑의 「해방구의 예술교육」에는 모두 중국화의 내용이 나오지 않았다. 당시 '진보성'이 있는 중국화로 여겨진 것은 주로

50 洪毅然, 「抗戰時期‘民族形式’之創造」, 『戰時後方畵刊』 第14期, 1941.1.3.
51 徐悲鴻, 「堂前中國之藝術問題」, 『益世界』附刊 『藝術週刊』 第45期, 1947.11.28.

두 가지 종류의 현실주의 화풍의 작품이다. 하나는 쉬베이훙徐悲鴻과 장자오허蔣兆和의 '사실주의'이고, 다른 하나는 자오왕윈趙望雲, 선이첸沈逸千, 관산웨關山月, 예첸위葉淺予 등의 '사생寫生'이다. 그 밖의 화가는 모두 융합주의 중의 사실주의에 속했다. 왕핑링王平陵은 쉬베이훙 전시회를 보고 다음과 같이 생각하였다. "지금의 작가들이 모두 알고 있듯이 현실을 반영하고 현실을 파악한다고 서로 표방하고 서로 호소하지만, 실제로 현실을 전제로 하여

2-39 미술은 중일전쟁을 위해 봉사해야 한다는 관념은 수많은 화가들을 서부 사생의 여정에 오르게 했다. 그림은 자오왕윈[趙望雲]이 변방에서 사생한 〈실뽑기[紡毛線]〉.

책임을 다하는 작품은 아주 드물다. 사실寫實이 얼마나 어려운지 알 수 있다. (…중략…) 쉬베이훙 선생의 전시된 작품에서 하나의 특징을 발견할 수 있는데, 곧 역사 제재에 대한 묘사가 '역사적 현실'을 표현할 정도까지 충분히 도달했다는 점이다."[52] 자오왕윈은 가장 먼저 '사생'을 제창한 화가로, 중국화는 제재가 협소하기 때문에 예술표현에 있어 비사실적 현상이 조성된다고 보았다. 때문에 우리들은 어찌하여 '진실하고 생동적인' '아무리 써도 모자라지 않는 자연풍경과 사회인물'을 향해 나가지 않는가![53] 라고 호소하였다. 선이첸은 '사생'을 항전의 전투복 위에 입혔다. 상대적으로 보면 관산웨의 사생은 자오왕윈과 가깝고, 예첸위의 그림은 선이첸의 '전지 사생戰地寫生'에 가깝다.

대중에 접근한 사생은 의심할 나위 없이 개량된 서양 사실주의보다 전시 현실주의의 요구에 더욱 가까운 것으로, 이로 인해 더 많은 관심과 표창을 받았다. 궈모뤄郭沫若는 관산웨를 칭찬하며 말했다. "그는 수차 서북 지방에 가서 변방 생활을 많이 연구하고 순전히 사생의 방법으로 그려내면서 힘써 누습을 타파했으니, 중국화의 서광을 나는 여기에서 본다."[54] 화싱뤄華幸若는 더욱 단도직입적으로 말하였다. "무엇이 중국화의 새로운 발전이고 새로운 길인가, 나는 오직 사생에 종사하는 것이라고 생각한다." "지금 승리 후 모든 일은 실제를 숭상해야 한다. 공허한 중국화의 쇠락을 만회하고자 한다면 오직 현실주의만이 양약이다."[55]

52 王平陵, 「讀徐悲鴻的畵」, 1943년 『大公報』에 게재.
53 趙望雲, 「抗戰中國畵應有的新進展」, 重慶 : 『中蘇文化』, 抗戰三週年特刊.
54 郭沫若, 「題關山月畵」, 1945년 『新華日報』에 게재.
55 華幸若, 「什么是國畵的新途徑」, 上海 : 『藝浪』, 1946年 4卷 第1期.

하지만 전통파와 '전통주의'는 이 시기의 미술계에 결코 완전히 바람이 불지 않았다. 장다첸張大千은 한편으로 돈황 벽화를 복제하면서 다른 한편으로 '송원 명가宋元名家'의 그림을 모방하기 시작하면서 사람들 마음속에 '오늘의 왕석곡王石谷(즉 왕휘王翬)'이 되었다. '전통주의'의 새 별 푸바오스傅抱石는 석도石濤 연구에 몰두하였다. 학계와 예술계에서는 한결같이 그의 문인화를 높게 평가했다. 그 밖에 린펑몐林風眠과 같이 완전히 서정 표상을 종지로 하는 새로운 중국화에 대한 주장도 여전히 환영받아, 1944년 국립예술전과학교의 초청을 받아 '중국화의 개량'이란 주제로 강연을 하였다. 쉬스치許士騏는 문인화를 민족의식이 가지고 있는 특유의 표현방식으로 보고 다음과 같이 변호하였다.

근세의 화가들은 서양 회화의 사실 정신에 놀라면서 중국화의 의의에 대해 홀시하였다. 더불어 주관적인 견해를 견지하면서 중국화는 세상의 기이함과 자연의 아름다움을 드러내기 부족하고 민족의식과 시대정신이 부족하다고 보았다. 또 산수화 속의 인물들이 옛 복장을 고수하는 것을 인용하면서 스스로 폐쇄성의 증거라고 단언하였다. 이는 역사적 배경에 대해 연구하지 않은 결과이다. 만주족이 산해관을 들어와 중원을 점령하면서 지사와 의인들이 의분을 가슴에 가득 담고 예술을 빌려 그 기절을 나타내었다. 예컨대 주답(朱耷)은 팔대산인(八大山人)이라 서명하면서 사직의 전복을 빗대어 곡하지도 웃지도 못한다는 뜻을 표현하였다. 그러나 당시 화가들은 명대 이후의 문물과 의관을 하찮게 여긴다고 맹서했고, 후세 화가들이 이를 계승하며 하나의 풍기를 이루었으니, 이는 화면상의 아속(雅俗)의 구별이 아니라 사실은 민족의식이 그 속에 숨어 있었던 것이다.[56]

그는 예를 들어 설명하면서, 중국회화는 민족의식에 대해 비흥比興의 방식으로 표현하기 때문에, 프랑스 개선문 위의 '출정' 군상이 보이는 현실주의의 표현방식과 전혀 다르다고 하였다. 그 말뜻은 전자가 곧 중국 특유의 일종의 민족형식이라는 것이다.

쉬스치 등 전통주의자들이 강조하는 민족형식은 마오쩌둥이 가리키는 '민족형식'과 그 함의가 목적에서 내용까지 모두 다르다. 마오쩌둥의 사상에서 반봉건 반식민주의는 민족국가를 재건하는 전제이지만, 문예에서는 봉건 통치계급의 문예를 반대해야 하고 식민자본주의의 문예도 반대해야 했다. 이른바 봉건문예는 중국 민족전통의 대표 또는 주체로 인정되지 않으며, 인민의 문화와 예술이야말로 비로소 전통 문화예술의 주체이

56 許士騏, 「國畵上的民族意識」, 上海 : 『新藝』 創刊號, 1945.

2-40 1938년 '전지사생단(戰地寫生團)'은 허난[河南] 황촨[璜川] 전선에 나갔다. 그림은 단원들. 오른쪽부터 천샤오난[陳曉南], 우쭤런[吳作人], 쑨쭝웨이[孫宗慰], 사지퉁[沙季同].

2-41 시안[西安]에서 거행된 '자오관장(자오왕원, 관산웨, 장전둬[張振鐸]) 화전[趙關張畫展]' 기념사진

다. 오로지 인민의 전통만이 비로소 인민이 좋아하고 또 인민을 위해 봉사하는 것이며, 비로소 인민의 국가를 건설하는데 유리하다. 1938년 마오쩌둥이 중국공산당 제6차 제6기 중앙전체회의에서 제안한 바로는, 중국에서 마르크스주의를 구체화시키려면 국제주의의 내용과 민족형식을 결합시켜야 한다고 했다. "양팔고洋八股(새로운 형식이지만 공허한 문장)는 반드시 폐지되어야 하며, 공허하고 추상적인 곡은 부르지 말아야 하며, 교조주의는 반드시 그쳐야 한다. 이를 대신하여 신선하고 활발하며 중국 백성들이 좋아하는 중국적인 작풍과 중국적인 기백이 있어야 한다."[57] 1939년 전후로 옌안延安과 충칭重慶 문예계에선 모두 '민족형식'과 '구형식의 이용'에 대해 토론했으며, 중국화 영역에서는 신중국 건국 이후에야 비로소 진정으로 전개되었다. 1948년 3월 20일 난징南京의 『신민보新民報』는 십여 명의 미술계 저명인사를 초청하여, 시내의 커피숍에서 「우리의 미술은 어디로 가야 하나」란 제목으로 좌담회를 개최하였다.[58] 첫 번째 의제가 '무엇을 그릴 것인가'로 ① 현실주의, ② 개인주의 두 가지였다. '어떻게 그릴 것인가'는 ① 자연에서 배움, ② 고인에게서 배움, ③ 민간에서 배움 세 가지였다. 이 두 문제는 중일전쟁 시기 미술계 논쟁의 주요한 방면을 개괄하고 있다. 동시에 이는 신중국 건국 이후의 신시기 미술계 논쟁의 주요한 문제가 되었다.

57 毛澤東, 「中國共産黨在民族戰爭中的地位」, 『毛澤東選集』 第1卷, 北京 : 人民出版社, 1967, p.117.
58 1948년 3월 25~26일의 南京 : 『新民報』 日刊에 이 좌담회의 내용이 연재되었다.

현대미술교육 체계의 유입과 생성

중국 현대미술사에서 현대적인 미술대학의 건립은 아주 중요한 의의를 갖는다. 미술대학 설립은 비단 '서양의 방법으로 중국을 부흥시킨다以西興中'는 미술교육의 일부분일 뿐만 아니라, 중국 현대미술교육 사업의 발전과 번영을 위한 전제이기도 하다. 중국 현대미술교육은 내용적으로 과학 교육에서 예술교육美育으로 바뀌었고, 체계적 측면에서는 일본 체계에서 프랑스 체계로 바뀐 후, 건국 이후에는 다시 소련 모델로 바뀌었다. 이는 미술교육의 건립과 발전 과정에서 실험과 모색을 거쳤음을 보여준다. 이 과정에서 전문적인 미술대학들은 중국 현대미술의 변혁을 위해 신예 전사를 배양했을 뿐만 아니라 학술 발전의 동력을 제공했다. 게다가 가장 뛰어난 예술가와 학자들을 한 데 모았기에 진정한 의미에 있어 20세기 중국 현대미술 운동의 근거지가 되었다.

1. '서양의 방법으로 중국을 부흥시킨다'는 중대 조치

중국 근대교육의 변혁은 19세기 중후기의 양무운동洋務運動에서 시작되었다. 신식 학당의 설립과 유학생의 서양 파견에 따라 '채서採西'(서양의 방식을 채택)와 '사양師洋'(서양 배우기)의 사상이 점차 당시 사람들에게 받아들여졌다. 이러한 '서양의 방법으로 중국

을 부흥시킨다以西興中'의 중대한 조치는 신식 학당 교육을 시작으로 근대 중국의 역사 무대로 들어서게 되었다.

2-42 유신변법운동의 추진 아래 청 정부는 일련의 전국적인 개혁을 하였다. 그림은 경사대학당 유지.

서양식 미술교육의 이식

서양식 교육의 이식은 '서양 언어'에서 '서양 기술'까지 발전 과정이 있었다. 1862년 동문관同文館이 베이징에 설립되면서 '서양 언어' 교육이 정식으로 시작되었다. 1866년 푸젠福建 선정학당船政學堂, 1881년 톈진天津 수사학당水師學堂 등의 학교가 계속해서 설립되면서 '서양 기술' 교육이 시작되었다. 비록 앞뒤로 5년의 시간이 벌어져 있지만, 근대의 두 가지 다른 종류의 교육 내용을 반영하고 있다. 전자는 '속지 않기 위해' '서양 언어'를 중국에 들여왔고, 후자는 '서양의 방법을 중국에 적용하기 위해' '서양 기술'을 중국에 들여왔다. "'서양 언어'에서 '서양 기술'까지는 중국인이 생각하는 서학의 '내용'이 확대되었음을 반영하며, 서학의 '가치'가 높아졌음을 반영한다." 관련 수치가 이를 말해준다. 즉 '서양 언어'형 학당과 '서양 기술'형 학당의 비례는 1860년대에는 3:2였지만, 1870~90년대에는 4:17이었다. 이로 인해 "1860년대에서 1870년대로 가는 시기에 각종 과학기술 인재를 어떻게 육성할 지가 전통교육의 개혁과 근대교육의 발전 과정에서 시급히 해결해야할 문제가 되었다.[1]

양무운동의 수요를 만족시키기 위하여 '서양 기술'형 학당을 신속히 발전시켰다. 예컨대 푸젠 선정학당, 톈진 전보학당電報學堂, 수사학당, 무비학당武備學堂 등은 실업 방면에서 '서양의 기술을 배우기 위해' 또 하나의 '기술' 과정인 도화圖畵를 설치하였다.[2] 주목해야 할 것은 중국 내 '서양 기술'형 학당에서 도화 과정을 개설함과 동시에 해외에 유학한 중국 학생들도 신식 도화 교육을 받았다는 점이다.[3] 이렇게 실용 학문의 하나로

1 1860년대부터 1890년대의 '서양 언어'형 학당과 '서양 기술'형 학당에 관한 연구는 田正平,『留學生與中國教育近代化』(中國教育近代化研究叢書), 緖論 부분, 廣州 : 廣東教育出版社, 1996 참조.

2 1866년부터 1898년까지 각지의 양무학당은 도화 과정을 개설하였다. 陳學恂 主編,『中國近代教育大事記』, 上海 : 上海教育出版社, 1981에 자세하다.

3 1872년 8월 11일 중국에서 첫 번째 미국 유학생 30명이 아동 과정으로 출국했다.(이후 1873년, 1874년, 1875년에도 각각 30명씩 조직하여 떠났다) 1876년 필라델피아 박람회(미국 독립 백주년을 기념하여 거행됨)에서 李圭는 당시 미국에 유학했던 아동의 작업도 전시된 것을 보았다. 李圭는 다음과 같이 기억했다. "우리나라 아동 과정의 습작도 진열되어 있었다. 자주 보이는 것으로는 그림, 지도, 산법(算法), 인물, 화목(花木)으

2-43 1902년 비준된「흠정 대학당 장정(欽定大學堂章程)」표지

2-44 조야에서 공동으로 추진하여 이루어진, 1905년 청 정부에서 내린 일체의 과거 시험을 폐지한다는 조서. 과거 시험 종결은 중국 교육의 발전에 있어 장애물을 없앤 것으로 중국 교육의 현대화 길을 열었다.

도화격치지학圖畵格致之學은 양무운동의 발전에 따라 1880년대에 이미 일부 신식 학당에서 교육되었다.

1898년 6월 11일 광서제光緖帝는 유신파 캉유웨이와 량치차오 등의 주장을 받아들여 국시國是를 정했다. '과거제를 폐지하고 학당을 건립한다'는 구호로 개혁을 추진하였다. 그 내용은 이른바 '옛것을 제거하고 새것을 펼치자'는 뜻의 '제구포신除舊布新'이었다.[4] 그리하여 서양식 미술교육은 점차 확대되기 시작하였다. 유신변법운동의 추진 아래 청 정부는 전국적인 개혁을 시작하였다. 1902년 비준한「흠정 학당 장정欽定學堂章程」('임인 학제'라고도 한다)은 각급 학당의 수학 연한 및 과목을 규정하였으며, 그중에는 고등소학과 중학당의 과정에 도화과를 설립하는 것이 포함되어 있다. 이 장정은 비록 실행되지 않았지만, 다음해 비준한「주정 학당 장정奏定學堂章程」('계묘 학제'라고도 한다)의 기초가 되었다.[5] 이 시기의 도화 교육은 상하이 문명서국文明書局에서 출판한 중국의 가장 앞서 나온 세 종의 도화 교본에 근거하여 설명할 수 있다. 초기 도화는 비록 내용이 아직 유치한 단계에 있었지만 학당식 도화 교육의 규모가 이미 전보다 뚜렷이 우수해졌음을 보여준다.[6]

로 모두 수준이 있었다." 李圭,『環遊地球新錄』, 鍾叔河 主便,『走向世界叢書』第1集 第6種, 長沙 : 岳麓書社, 1985, p.300.

4 '제구' 부분은 팔고(八股)를 폐지하고 책론(策論)을 실시하며, 각 성(省)의 서원과 사묘(祠廟)를 학당으로 바꾼다. '포신' 부분은 경사대학당 설립을 시작으로 하는 학당의 건립, 새로운 저작과 발명을 장려하기 위한 역국(譯局)의 설립과 서적의 편역, 신문사와 학회의 자유로운 개설 등이다.

5 丁致聘 編,『中國近七十年來敎育記事』, 南京 : 國立編譯館, 1935.

6 우멍페이[吳夢非]는 당시의 상황을 다음과 같이 회상한다. "청 광서 말년 각 중소학교에는 모두 도화(圖畵),

表5 兩江優級師範學堂圖畫手工選科分類科課程時數					單位：小時

學年	學期＼學科	手工	圖畫	數學	物理	音樂
第一學年	每週時數	4 試驗5次	14	2	2	2
	上學期	紙、粘土、豆、石膏細工	寫生畫、幾何畫法 投影畫法、照鏡畫法	代數幾何	熱學、光學、音學	樂典唱歌練習
	下學期	同上	同上	代數幾何、三角	電氣學、磁氣學、力學	樂典唱歌練習
第二學年	每週時數	4 試驗5次	14			4
	上學期	竹木工、金工	水彩畫、圖案及各種畫法			樂典唱歌練習
	每週時數	3 試驗5次	14			4
	下學期	同上	同上			樂典唱歌練習

資料來源：原載於〈兩江師範學堂造呈本堂各科學生年籍三代出身入堂年月及所習功課清冊〉，宣統元年初。轉引自蘇雲峰(1998年初版)，《三(兩)江師範學堂》，頁53，中央研究院近代史研究所。

2-45 량장 우급사범학당[兩江優級師範學堂] 과정표. 황둥푸[黃冬富] 제작. 여기에서 서학의 흥기를 비롯하여 사생화, 수채화 등의 과목을 볼 수 있다.

전국 각지에 설립된 학당에서 교사가 긴급히 필요하고, 고등사범학당 도화수공과圖畫手工科가 계속하여 설립됨으로써 중국 미술교육은 새로운 단계에 진입하였다. 가장 먼저 설립된 고등사범학당은 1903년에 난징에서 정식으로 설립된 싼장三江 사범학당으로, 이 학당은 1905년 량장 우급사범학당兩江優級師範學堂으로 승급되었다. 1906년 정식으로 도화수공과가 설립되어 중국 근대 최초의 고등미술교육과가 만들어졌다. 량장 우급사범학당 총장 리루이칭李瑞清은 교육 개혁의 구체적인 조치 방면에서 소수의 인원을 유럽과 일본으로 미술 유학을 시키러 보낸 일 이외에 주로 본토에 기초하여 교육해야 한다고 강조하였다. 그는 다음과 같이 말했다. "학교란 보통의 인재를 만드는 것이지 관리의 인재를 만드는 것이 아니다. 학교와 관청은 완전히 다르며 본래 상관이 없다. 중국의 가장 큰 근심은 오직 선비만 배우고, 군인, 농부, 상인은 모두 공부에서 제외된다는 점이다." "교육은 우리 중국을 구할 수 있는 유일무이한 방침이다."[7] 당시의 미술 교육 체제는 일본 미술교육체제를 모방의 대상으로 하였으며, 도화와 수공手工 각 과의 교학 실천은 곧 동서양 각국의 사범교육의 예를 수집하여 예술 전공학과의 기초를 다지는 방법이었다.

량장 우급사범학당의 도화 과정은 20세기 처음 십 년 동안 사범학당의 상규 항목이 되었다. 1906년에 반포된 「통행 각성 우급사범 선과 장정通行各省優級師範選課章程」에는

수공(手工), 노래[唱歌] 과목이 개설되었다. 내가 고등소학에서 배운 도화는 임모(臨摹)라 기억한다. 교사는 흑판에 분필로 본을 그리거나 화선지에 잘 그려둔 본을 흑판에 붙여두고, 학생들이 임모하게 하였다. 이것이 곧 당시의 도화 교육이었다." 吳夢非, 「'五四'運動前後的美術教育回憶片斷」, 『美術研究』, 1959年 第3期, p.42.

7 『時報』, 1906.2.19 참조.

'도화과' 규정이 있었다. 1907년 반포된 「여자사범학당 장정女子師範學堂章程」에도 '도화과' 규정이 있었다. 청말 민초 각종 사범학당들에 도화과가 이어서 등장하면서 '서양 언어'와 '서양 기술' 학당 이후 또 하나의 시대적 특색이 풍부한 신식 학당이 되었다. 청말 민초의 도화 교육은 사범학당이 대표적이며, 그 밖의 일부 신흥 학당과 여자학당에서도 도화 교육이 보급되었다. 그 교육 모델은 기본적으로 일본에서 이식되었으며, 유신변법 전의 화첩畫帖 위주의 교습에서 사생 위주의 교습으로 바뀌어졌다. 요컨대 민국 성립 이전에 신식 미술교육 체제가 이미 초보적으로 규모를 갖췄으며, 미술교육의 보급에도 일정한 기초가 생겨났으며, 학당의 미술과정의 설치와 교재 내용은 기본적으로 일본을 모방하였다.

과학교육에서 예술교육으로

"육십 년 동안 처음에는 병사를 모으고, 이어서 병사를 훈련시키고, 이어서 변법을 했지만, 마지막에는 교육의 필요를 알게 되었다."[8] 이는 차이위안페이蔡元培가 양무운동부터 신해혁명 기간까지의 중국 근대사회의 방향에 대한 기본적인 판단이다. 차이위안페이는 1912년 중화민국 임시정부 교육총장이 되면서, 미감 교육을 극력 추진하였다. 그의 미육美育(예술교육) 이론은 점차 거의 모든 미술교육가들이 공감하게 되었다. 차이위안페이가 베이징대학교 총장이 되었을 때, '사상 자유의 원칙을 지키고 겸용주의를 취한다'는 교육 사상을 제기하였고, 또 유명한 '예술교육으로 종교를 대신한다以美育代宗敎'는 주장을 제기하였다.[9] 신해혁명 이전에 보통 교육 중의 도화 과정은 다소간 실용적인 목적에 편중되어 있었다. 신해혁명부터 '5·4' 운동 기간 사이에 보통 교육 중의 미술 과정은 감상과 심미에 대해 중점을 두기 시작하였다. 차이위안페이의 미육의 지도로 미술교육사업은 새로운 발전 단계로 진입하였다. 그중의 관건은 곧 도화교육이 미술교육으로 바뀐 일이다. 이러한 교육은 '5·4' 이후에 갈수록 많은 사람들의 주의를 끌었다.

8 蔡元培, 「告北大學生暨全國學生書」, 『蔡元培選集』, 北京 : 中華書局, 1959, p.98.
9 베이징대학교 총장으로 있는 기간에 차이위안페이는 음악회, 화법(畫法)연구회, 서법(書法)연구회를 설립하도록 창도했고, 직접 미학과에서 강의하였다. 1927년 그는 예술교육위원회 설립을 주관하였고, 린펑몐[林風眠]을 주임위원으로 위임하였다. 그는 대학원 예술교육위원회 제1차 회의에서 통과된 제안에서 명확하게 지적하였다. "미육은 근대 교육의 골간이다. 미육의 실시는 곧 예술을 교육하는 것이며, 미의 창조 및 감상 지식을 배양하며, 사회에 보급한다."

2-46 중국 최초의 국립미술학교인 베이징 국립미술학교 모습 　 2-47 리루이칭[李瑞淸]이 총장으로 있었던 량장 우급사범학당[兩江優級師範學堂] 본관 건물

차이위안페이의 미육 사상에서 '미술'은 매우 중요한 개념이다. 차이위안페이는 독일 철학, 특히 칸트 철학을 빌려 미술을 일종의 공리를 초월한 미감 교육으로 보았다. 이는 양무운동 시기 과학과 공예가 밀접히 연관되던 도화교육과 이미 상당히 달라졌다. 그는 여러 문장과 강연에서 이러한 사상을 명확하게 표현하였다. 바로 이러한 미술에 대한 이해에 기초하여 차이위안페이는 한 걸음 더 나아가 미술교육을 위한 청사진을 펼쳐보였다. 원래 '실용 공리'라는 기술형의 틀을 없애고, 이를 대신하여 동서양이 융합된 문화형의 틀을 세우는 것이다. 그는 동서양 문화가 융합하는 시대에 미술은 응당 서양의 장점을 채용하고 '서양화의 구도와 사실성의 장점'을 포괄하며, '과학적 방법으로 미술에 들어가자'고 주장하였다. 서양의 과학적 사실성의 방법으로 중국화를 개조해야 비로소 '신인新人'을 육성하여 세계에 공헌할 수 있다는 것이었다.[10] 이러한 인재를 육성하는 장기적인 안목과 계획은 확실히 양무운동의 실리적인 미술관을 훨씬 초월하는 것이었다.

차이위안페이의 미술 '융합'관은 그의 미술교육에서의 '겸용' 주장과 상보적이다. 이들 주장은 실제로 민국 시기의 각종 미술학교의 설립사상에 영향을 주었다. 예컨대 그는 미술 전과학교에서 비용이 허용된다면 서예과와 조각과도 증설되기를 희망하였다. 민국 이후 상하이 도화미술원上海圖畵美術院(나중에 상하이 미술전과학교로 개칭), 베이징 국립미술전문학교, 항저우 국립예술원 등 전문적인 미술학교가 나왔고, 그중 특히 린

10　차이위안페이의 이와 관련된 관점은 『蔡元培美學文選』, 北京 : 北京大學出版社, 1983 참조.

평몐이 창립한 국립예술원이 가장 대표성을 지닌다.[11] 민국 초기 미술교육에 대해 말하자면, 차이위안페이는 의심할 여지없이 초석을 놓은 개척자의 역할을 담당하였다. 미술교육에서 '겸용'의 미술교육 사상을 수립하였고, 여기에서 출발하여 점차 사생을 기본교육 형태로 만들었으며, 나아가 여러 종의 예술 실천의 학술방안을 실시하였다.

임모 화법에서 사생 화법으로

청말 민초에 중국 근대 미술교육은 두 가지 유형의 교육 형태를 점차 발전시켜 나갔다. 하나는 '도화류圖畫類'의 임모법이고, 다른 하나는 '미술류'의 사생법이다. 전자는 실용과 과학 위주로, 양무운동과 유신변법을 배경으로 한 기술형 교육이고, 후자는 심미교육을 핵심으로 하며, 신해혁명과 '5·4' 운동을 배경으로 하는 문화형 교육이다. 이 두 종류의 서로 다른 유형의 미술교육 형태의 형성은 주로 만청晩淸 신식 학당의 도화수공과의 학제 추진과 개혁에 밀접한 관련이 있다. 이는 당시에 일종의 '교육 개조'로 비쳐졌다. "도화과의 가치는 사생에 있지 임모에 있지 않다. (…중략…) 이 학과의 교육 개조는 어떠해야 하는가? (…중략…) 곧 임모를 폐지하고 사생을 중심으로 해야 한다."[12] 그중 '개조'의 관건은 '미감'의 체험과 창조에 있다.

임모법과 사생법의 상호 관계 및 그 변화는 저장 양급사범학당浙江兩級師範學堂에서 가장 전형적으로 구현하였다. 1914년 리수퉁李叔同의 노력으로 저장 양급사범학당 도화수공과 '제1차 진인眞人을 모델로 하는 사생 연습'이 이루어졌는데, 이는 근대 중국 미술교육의 선례로, 이전의 '연필화 본', '수채화 본'을 대상으로 임모하던 교육을 바꾸었다. 우멍페이吳夢非는 일찍이 다음과 같이 회상하였다. "그때의 도화 교사는 일본인 요시카에 쇼지吉加江宗二였어. (…중략…) 우리를 가르치는 방법은 소학교에서와 같이 임모가 중심이었어. (…중략…) 리수퉁 선생이 우리에게 회화를 가르칠 때 먼저 우리에게 사생을 가르쳤어. 처음에는 석고 모형과 정물을 사용하다가 1914년 이후 인체 사생으로 바꾸었어. (…중략…) 우리는 실내에서 사생을 했을 뿐만 아니라 자주 야외로 나가서 사생을 했어. 당시의 서호西湖는 우리들의 야외 사생의 교실이었지."[13]

11 차이위안페이의 지지 아래 린펑몐 등은 1928년 항저우에서 중국최고예술학부인 국립예술원을 설립하였다. 차이위안페이는 일련의 교육 실험을 주도하는 과정에 시종 몸소 실행하였고 미술교육을 제창하였다. 쉬베이홍, 류하이쑤, 린펑몐 등을 포함하는 여러 예술가들은 차이위안페이의 지도와 도움을 받았다.

12 余琦, 「寫生第一簡易法」, 『美育』 第4期, 1920.7.

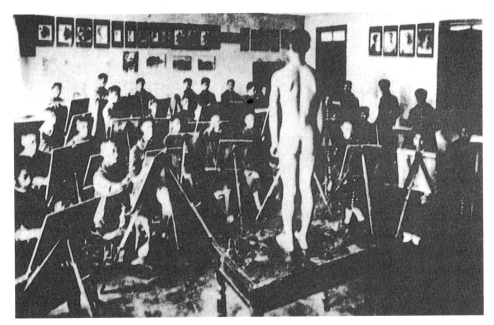

2-48 1914년 리수퉁[李叔同]이 저장 제일사범학교에서 처음 채용한 서양식 인체 사생 수업

 1920년대 이후 사생법은 갈수록 많은 미술학교에서 채용하였고, 더욱 많은 미술학교에서 갈수록 실물과 실경에 대한 사생을 비롯한 해부 및 투시 등 과정의 설치를 중시하였고 사생 도구를 들여왔다. '국화國畵'의 임모법 교육은 '미술美術'의 사생법 교육으로 바뀌었다. 이는 이미 '서양화 운동' 초기의 중요한 추세가 되었으며, 이 시기의 서양화 동점이 이전과 질적으로 다르게 되었다.

2. 교육 체계의 이식과 전환

 근대 중국 미술교육 체계의 건설에 있어서 일본과 프랑스 유학생들의 대거 귀국은 중요한 작용을 일으켰다. 청 정부가 일본에 유학생을 파견한 것은 1898년 시작되었는데, 1905년을 전후하여 미술 유학생을 보내기 시작하여 곧 고조기를 이루었다. 프랑스 유학의 고조는 늦어도 1919년 프랑스 유학근공검학留學勤工儉學 운동이 전개된 후에 비로소 나타났다. 일본 유학의 열기가 프랑스 유학보다 일찍 나타난 것은 '글자가 같고',

13 吳夢非,「'五四'運動前後的美術教育回憶片段」,『美術研究』, 1959年 第3期, p.42.

'지리적으로 가깝고', '비용이 적게 들기' 때문이었다.[14] 다른 한편으로 일본 메이지 유신의 성공과 갑오전쟁의 치욕은 중국인의 심리에 깊은 영향을 주었다. 일본 미술교육 체계의 이식으로 중국 현대미술교육 체계의 건설이 시작되었다.

일본 학원 체계의 이식

일본의 근대 미술교육 변혁은 메이지 유신 때 시작되었다. 일본은 이때 이미 '탈아입구脫亞入歐'를 시작하여 서양 문화가 일본에 들어왔다. 그중에는 미술도 포함되었다. 일본 최초의 정식 미술학교는 1879년(메이지 12) 설립된 경교부 화학교京敎府畵學校로 학과에는 '동종東宗'(일본 야마토에[大和繪] 사생화 종류), '서종西宗'(서양 유화 포함), '남종南宗'(문인화와 남화 등), '북종北宗'(가노파[狩野派]와 셋슈파[雪舟派] 종류) 등 네 가지가 설치되었다. 일본 근대 화단과 미술교육은 두 가지 특징이 있다. 하나는 중국 전통 문화와 전통 회화 기법의 기초이고, 다른 하나는 중국화와 서양화를 병치하는 것으로, 서양의 사실 관념의 진입을 중시하였다.

근대 일본 유화의 명가 구로다 세이키黑田淸輝는 '일본 체계'의 형성에 관건적인 작용을 하였다. 1896년 일본 최고 미술학부인 도쿄 미술학교東京美術學校에 서양화과가 개설되어 프랑스에서 막 귀국한 구로다 세이키 등을 초빙하여 가르치게 하였고, 이때부터 서양화가 일본 미술교육에서 비중이 커지면서 새로운 체계로 바뀌게 되었다. 구로다 세이키 등은 유럽에서 공부할 때 프랑스 인상주의 전기의 외광파外光派의 화풍을 받았고, 외광파의 미술단체인 백마회白馬會를 조직하였다. 고전적인 사실주의 화풍을 반대하면서 일본 외광파, 즉 인상주의 화풍의 아카데미즘을 형성하였다. 구로다 세이키의 창도로 인하여 중국 유학생은 재일 시기에 일본 유화의 주류를 형성하였다. "특히 임모본으로써의 유화의 본래 장점을 엷게 만들었다. 예를 들어 형체의 정확한 재현 및 그 사실주의와 인상주의의 방법은 정감적이면서 부드러우며 형식 감각을 강구하는 방향으로 발전하였다. 일본 유화의 특징을 여실하게 나타냈다고 볼 수 있다."[15]

중국 근대미술 교육의 처음은 거의 일본 체계의 전면적인 이식이다. 양무운동을 시

14 章宗祥, 「日本遊學指南」, 自田正平, 『留學生與中國教育近代化』(中國教育近代化研究叢書), 廣州 : 廣東教育出版社, 1996, p.77에서 재인용.
15 劉曉路, 「明治時期日本油畵的興起」, 『美術史論』, 1988年 第9期, p.38.

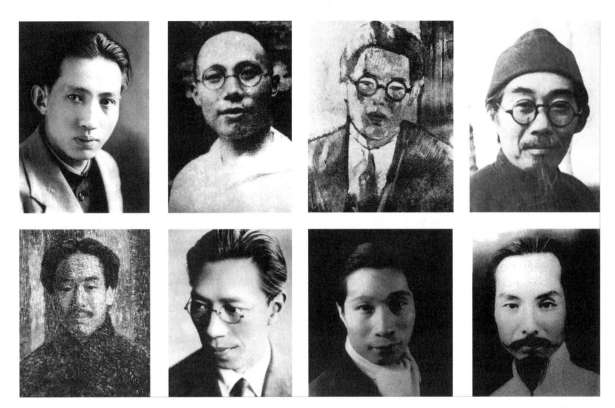

2-49 초기 일본 유학생. 윗줄 왼쪽부터 푸바오스[傅抱石], 30년대의 팡간민[方干民], 우다위[吳大羽]의 자화상, 1947년의 천즈포[陳之佛]. 아랫줄 왼쪽부터 리수퉁 자화상, 천바오이[陳抱一], 30년대의 쉬싱즈[許幸之], 왕웨즈[王悅之].

작으로 일본인이 양무파의 각종 기구에 계속하여 재직하였다. 1894년 갑오전쟁에서 중국이 패배한 후 일본은 중국의 학습 대상이 되었다. 지식인들은 일본의 교육 현상을 소개하기 시작하였고, 조정의 대신도 유학생 일본 파견의 중요성을 상주하였다. 1903년 청 정부는 일본 학제를 참조하여 「주정 학당 장정」을 반포하였고, 1905년 과거제를 폐지한 후 학부를 설립하였다.

사범교육이 중국에 등장한 것은 일본을 배운 결과이다. 왜냐하면 소학교, 중학교, 대학교의 사범교육 체계가 각기 독립되어 있는 것은 일본 교육체계의 중요한 특징 가운데 하나이기 때문이다. 신식 학당에서는 대부분 일본인을 초빙하고 일본인이 설치한 과정으로 교육을 실시하였다. 예컨대 난징의 량장 우급사범학당兩江優級師範學堂은 위로는 교무장敎務長부터 아래로 보통 교사에 이르기까지 다수가 일본인이었다. 그리고 도화수공과의 교육과정과 교학은 "대략 도쿄 고등사범東京高等師範의 예술과藝術科를 모방하였다."[16] 여기에 개설된 과정은 소묘, 수채화, 유화, 용기화(평면기하화, 입체기하화, 정투영화, 균각투영화, 경사투영화, 투시화, 도법 기하 등), 도안화, 중국화 등이었다.

16 潘天壽, 「域外繪畵流入中土考略」, 『亞波羅』 第16期, 1936.5.

이와 동시에 허베이河北 사람 황푸저우黃輔周가 1905년 일본 미술 유학을 떠난 것을 발단으로 리수퉁李叔同, 가오젠푸高劍父, 가오치펑高奇峰, 천수런陳樹人, 천바오이陳抱一, 관량關良, 왕야천汪亞塵, 왕웨즈王悅之, 우다위吳大羽, 천즈포陳之佛, 주치잔朱屺瞻, 딩옌융丁衍鏞, 니이더倪貽德, 쉬싱즈許幸之, 팡런딩方人定, 리화李樺, 푸바오스傅抱石, 웨이톈린衛天霖, 왕스쿼王式廓, 황신보黃新波 등 일군의 화가들도 앞뒤로 일본으로 유학을 떠났다. 이들 유학생들은 일본 화단을 통해 서양미술을 간접적으로 학습했으며, 전공은 80%가 유화이고, 그 밖에 일본화, 조소, 도예, 칠화, 디자인, 미술사 등이었다. 그들은 귀국 후 대부분 공립 또는 사립학교에서 교육에 종사하면서, 일본의 교육과정을 그들이 일본에서 배운 방법에 따라 교학하였다. 당시의 일본 미술교육은 서양의 영향을 받아 사실의 기초 위에서 인상주의를 융합하는 방법을 중시하였다. 그러므로 일본 유학생들이 귀국 후 교학 중에 특히 사생을 중시하였고, 특히 외광 사생을 중시하였다. 리수퉁이 저장 제일사범浙江第一師範에서 도화와 음악을 담당하는 교원이 되었을 때, 일찍이 일본에서 전문적으로 석고 모형을 구입해 와서 학생들에게 사생 연습을 시켰다. 또 『백양白陽』(1913) 잡지에 「석고 모형 용법」이란 글을 발표하여, 석고 모형 사생의 의의와 구체적인 사용법을 밝혔다. 그의 이러한 행위는 당시 중국내의 미술교육계에 의심할 나위 없는 시도로, 구식 교육에서 사생 훈련을 이끌어낸 것이자, 중국 미술교육의 새 국면을 창조한 것이었다.

프랑스 아카데미 체계의 이식

프랑스는 1648년 '프랑스 왕립 회화와 조각 아카데미'를 건립하였다. 이 학교의 교학은 17세기 중후기 유럽에 보편적으로 존재하는 이성주의 정신을 구현하였다. 초대 원장인 르 브룅charles le brun은 창작과 교학에 있어 모두 일련의 고전주의의 규칙을 제정하였다. 고전적 모델을 영원불변의 미적 준칙으로 보고, 예술가는 이들 영원한 미의 준칙에 따라 창작해야 한다고 생각하였다. 이러한 고전 원칙은 20세기 초 이미 모더니즘의 도전을 받았고 아카데미 밖에서 유행하는 인상주의와 표현주의도 점차 아카데미의 교학으로 들어오고 있어 다원적인 교학 국면을 이루었다. 그러나 아카데미의 각도에서 말하면, 여전히 고전적 사실주의를 중심으로 하는 아카데미파의 엄격한 교학 체계가 유지되고 있었다.

2-50 1919년 3월 15일, 환구중국학생회(環球中國學生會)에서 프랑스 유학생의 송별을 기념하여 찍은 사진

1915년 차이위안페이蔡元培와 리스쩡李石曾 등의 유학생에 대한 격려와 지지에서 유학근공검학회留學勤工儉學會가 조직되고, 게다가 '경자庚子 배상'의 원조금이 더해져 수많은 중국 학생이 프랑스 유학길에 올랐다. 그들은 주로 파리 국립고등미술원에 집중되었다.[17] 이때는 마침 유럽 미술이 고전적 형태에서 현대적 형태로 전환될 때였다. 이때의 유학생으로는 리차오스李超士, 린펑몐林風眠, 린원정林文錚, 차이웨이렌蔡威廉, 류카이취劉開渠, 쉬베이훙徐悲鴻, 쩡주사오曾竹韶, 왕린이王臨乙, 화텐유滑田友, 뤼쓰바이呂斯百, 탕이허唐一禾, 창수훙常書鴻, 왕쯔윈王子雲, 팡쉰친龐薰琴, 친쉬안푸秦宣夫, 후산위胡善余, 자오우지趙無極, 판위량潘玉良, 장다오판張道藩, 왕르장汪日章, 레이구이위안雷圭元, 쓰투챠오司徒喬, 우쭤런吳作人, 장충런張充仁, 류하이쑤劉海粟, 옌원량顏文樑, 왕야천汪亞塵 등으로, 변화 과정에 있던 각종 예술 유파의 영향을 받았다. 이들은 귀국 후 대부분 각 미술학교에서 교육을 했으며, 점차 중국 근·현대미술교육에서 프랑스 체계를 형성하였다. 그 주요한 특징은 체계화, 이론화, 정규화였다. 이는 당시 중국 최고 미술학부인 항저우 국립예술원(나중의 국립 항저우 예전)에서 가장 집중적으로 구현되어, "수업 방식과 교육 관점의 각도에서 보면 당시의 항저우 예전杭州藝專은 거의 프랑스 미술원의 중국 분교에 가까웠다."[18]

국립 항저우 예전은 프랑스 아카데미즘의 전통을 계승하여 기초를 중시하면서도 이론을 강조하였다. 전공에 있어서 특히 소묘의 중요성을 강조했는데, 이는 학교의 교무장 린원정林文錚이 다음과 같이 말한 바와 같다. "자연과학의 근거가 수학에 있는 것과

17　당연히 벨기에 왕립 미술원 등 유럽의 기타 미술원에서도 유학했다. 그러나 미술원의 원칙과 규범이 모두 프랑스 미술원에서 나왔고, 게다가 유학생 대다수가 프랑스에 있었으므로 '프랑스 체계'라고 통칭했다.

18　吳冠中, 「出了象牙之塔」, 吳冠中 等著, 『烽火藝程』, 杭州 : 中國美術學院出版社, 1998.

2-51 국립예술원은 프랑스 학파의 본거지였다. 국립예술원과 예술운동사(藝術運動社)의 중심 인물인 린펑몐[林風眠], 린원정[林文錚], 우다위[吳大羽]가 항저우에서 찍은 사진.

2-52 예술운동사 회원들이 1928년 항저우 차오산[超山]에서 찍은 단체 사진

같이 소묘는 곧 조형예술의 기초이다. 우리나라 예술학교의 과거의 잘못은 곧 소묘의 중요성을 홀시한 데 있고, 초학자에게 연필화의 얕은 기초를 대강 가르친 후 수채와 유화를3 가르쳤다. 이러한 방법은 영아들을 트랙으로 몰아놓고 넘어지지 않기를 바라는 것과 같다."[19] 국립 항저우 예전은 특히 학생의 전면적인 육성에 중점을 두었으며, 기술과 이론과 소질의 종합 훈련을 겸하였다. 더불어 이를 위해 미학과 예술이론 강좌를 개설하여 학생들이 각종 학술 연구단체를 조직하도록 고무하였다.

난징 국립중앙대학 예술학과의 상황은 국립 항저우 예전과 비슷하다. 국립중앙대학 예술학과는 1927년 설립되었다. 쉬베이훙 등 프랑스 유학파 화가의 주도 아래 교육과정 개혁을 실시하였으며, "실상實像 묘사, 소묘, 유화, 풍경 정물, 임모화, 서예, 전각, 도안, 구도, 투시학, 예술 인체해부학, 색채론, 중국미술사, 서양미술사, 미학" 등이 포함된 교육과정이었다.[20] 이처럼 풍부하고 전면적인 교육과정은 프랑스 미술교육의 체계화, 이론화, 정규화의 특징을 구현한 것이었다. 1935년 쉬베이훙이 학과장으로 재직한 후 전면적으로 이러한 특징을 관철하였다. 쉬베이훙은 교육에 있어 특별히 소묘의 중요성을 강조했으며, 이 점은 국립 항저우 예전과 일치한다. 비록 중점이 다르지만 체계

19 林文錚, 「本校藝術教育大綱」, 『亞波羅』 第13期, 1934.

20 卓庵, 「國立中央大學藝術科槪括」, 『中國美術會季刊』 第1卷 第2期, 1936.6.1. 이 글은 또 회화 방면의 교원 및 그 담당 과목의 상황도 다음과 같이 기록하였다. "쉬베이훙[徐悲鴻, 主任], 소묘, 유화 및 습작, 구도", "천즈포[陳之佛], 도안, 색채론, 서양미술사, 투시학, 예술 인체해부학", "뤼쓰바이[呂斯百], 소묘, 유화 및 습작, 풍경 정물 사생", "우쭤런[吳作人], 소묘, 유화 및 습작", "장안즈[張安治], 소묘", "푸바오스[傅抱石], 중국미술사".

화, 이론화, 정규화의 방향은 완전히 같다. 그리하여 당시의 평론에서 다음과 같이 지적하였다. "우리들이 서양화를 연구하는 것은 대부분 프랑스 아카데미파Academist Arts의 학풍이다."[21] 1930년대부터 프랑스 체계는 여러 통로를 통해 전국에 만연되었으며, 각 미술대학에서 모방하였다.

2-53 쑤저우 미술전과학교의 로마식 강의동

일본 체계에서 프랑스 체계로

1957년 장단수姜丹書는 20세기의 중국 미술교육에 대해 다음과 같이 회상하였다.

청대의 이들 학당을 전신이라 한다면, 민국 이후의 이들 학교는 후신이라 할 수 있다. 이후의 발전 상황을 보건대 장차 더욱 더 발전될 것이다. 만약 외래의 요소를 흡수한 것으로 논한다면, 처음에는 일본의 영향을 가장 크게 받았고, 나중에는 프랑스의 영향을 가장 크게 받았으며, 최근에는 소련 및 동유럽 민주국가의 영향을 가장 크게 받았다.[22]

이 단락의 언급은 백 년 동안(19세기 중후기부터 20세기 중후기까지)의 중국 미술교육 체계의 연혁을 정확하게 그려내었다. 전기의 변화는 곧 일본 체계에서 프랑스 체계로의 전환이었다. 이는 1928년 항저우 국립예술원의 성립을 기준으로 한다. 이후 이삼 년의 과도기가 있었다. 즉 니이더倪貽德가 말한 바와 같다. "최근 우리나라의 예술계는 (…중략…) 모르는 사이에 이른바 유럽파와 일본파가 대치되었다."[23] 1930년대 중후반으로 들어가서 전체 중국 예술교육 체계는 완전히 프랑스 체계로 바뀌었다. 특히 1929년 이후 교육부의 지시 아래 전국의 미술대학은 공립이든 사립이든 불문하고 일률적으로 미술전과학교美術專科學校라 개명하였고, 이로부터 전면적인 체계 변환이 이루어졌다.

이러한 체계 변환은 당시 유명 사립 미술대학—쑤저우 미술학교蘇州美術學校가 비교

21 高沫, 「中國的洋畵及其理論」, 『美術生活』 第1卷 第3期, 1934.6.15, p.9.
22 姜丹書, 「我國五十年來藝術教育之一頁」, 『美術研究』, 1959年 第1期, pp.30~33.
23 倪貽德, 「寫在卷首」, 『藝苑』 第1卷(美術展覽專號), 上海 : 文華美術圖書印刷公司, 1929.9.20.

적 뚜렷이 구현하였다. 쑤저우 미술학교가 1922년 개교할 때는 교원과 교육이 모두 일본을 모델로 하였지만, 1931년 옌원량顔文樑이 프랑스 유학에서 귀국한 후 신속히 서구식으로 바뀌었다. 옌원량은 비단 프랑스에서 460여 점의 석고 교재와 10,000여 권의 화집과 도서를 가져왔을 뿐만 아니라, 1931년 봄에 교사를 거대한 로마식 건물로 중건하였다. 교학에 있어서 옌원량은 유럽에서 배운 바로 학교를 개조하여 체계화, 이론화, 정규화시켰다. 이 학교는 간행물, 학술활동, 교원 문화 건설 등 방면에서도 전에 없는 번영을 누렸다. 1932년 쑤저우 미술학교는 이러한 체계 변환과 정규화 과정에서 교육부는 '쑤저우 미술전과학교'로 개명할 것을 정식으로 비준하였다. 쑤저우 미술전과학교의 예는 30년대 중국 미술교육의 체계 개혁의 방향을 대표한다.

동시에 국립 항저우 예전의 '프랑스파' 회화도 독특한 예술 교학 관념과 방법으로 사람들의 이목을 일신시켰으며, 다른 학교에도 영향을 주었다. 상하이 미전을 졸업한 차이뤄훙蔡若虹은 당시의 소감을 기록하였다.

기억하건대 1930년 하반기에 나는 상하이 미전 서양화과[西畵系] 2학년 학생이었다. 그때 항저우 예전에서 전학 온 친구가 일종의 새로운 소묘 방법을 가져왔다. 비록 가르치는 선생님은 옳다고 여기지 않았지만 적지 않은 학생들이 모방하기 시작했다. 이러한 새로운 소묘 방법은 내가 보기에 결코 사실주의의 범주를 넘어선다고 생각하지 않았다. 그 특징은 조형의 주의력을 묘사 대상의 전체적인 윤곽에 둔 반면 선의 기복이나 미세한 변화는 주의하지 않았다. 명암의 처리에서도 빛과 그림자의 두 부분에 주의했을 뿐, 빛과 그림자 사이에 퍼져있는 대량의 회색 부분을 배제하였다. 사람을 더욱 주목하게 하는 것은, 객관적인 진실을 위배하지 않는 전제 아래, 작자가 본래 가지고 있던 주관의식을 강조한다는 점이다. 이러한 주관의식은 종종 묘사 대상의 고유한 특징과 결합되어 있었다. 이렇게 하니까 대체로 비슷하고 판에 박힌 모사는 없어지고, 화면상의 회색 톤도 보이지 않고, 남겨진 것은 비록 거칠지만 흑백이 분명하면서 개성적인 특징을 가진 선명한 형상이었다. 우리는 이러한 소묘 방법을 '항파(杭派)' 또는 '린파[林派]'라고 불렀다. 왜냐하면 린펑몐[林風眠] 선생이 바로 항저우 예전의 총장이었기 때문이다.[24]

종합하여 보면, 1928년 항저우 국립예술원의 성립으로 시작된 '일본 체계'에서 '프

24　蔡若虹,「懷念林風眠先生」,『新美術』, 1989年 第4期, pp.4~5.

랑스 체계'로의 변환 이후, 중국의 미술교육은 신속히 체계화, 이론화, 정규화되었다. 중일전쟁 이전에 중국 미술교육은 전에 없는 번영을 누렸다. 미술학교와 미술 교과를 포함한 학교가 전국적으로 퍼졌는데, 여기에는 국립과 사립을 포함하는 다양한 층차의 학교, 중전中專, 보습학교補習學校, 전과학교專科學校, 직업학교, 사범학교들이 포함되었다. 교원 자질의 지역적인 출신도 서구로 기울기 시작하였고, 개설된 교육과정도 더욱 전면적이고 다양화되었으며, 대외적인 교

2-54 1912년 창건된 상하이 미술전과학교

류도 날로 빈번해졌다. 이러한 체제와 추세의 변화는 중국 근·현대미술학교의 성숙과 중국 미술교육을 위하여 그리고 20세기 중후기의 발전을 위하여 전면적인 기초가 되었다.

3. 미술대학 – 중국 현대미술 변혁의 발원지

1912년 상하이 도화미술원上海圖畫美術院에서 중국 현대미술교육을 시작한 이래, 1920년대 초 중국 현대미술교육은 전체적으로 민족 전통교육 모델에서 현대예술교육의 모델로 바뀌면서, 신흥 미술학교가 신속히 발전하였다. 불완전한 통계에 의하면, 1930년대 초 전국에는 이미 학과 설립 취지와 교학 이념에 신학新學을 중시하고 창의성을 고무하는 미술학교가 몇십 개소 있었다. 이들이 중국 신예술 전파의 책임을 떠맡고, 미래 중국의 새로운 미술의 기본적인 청사진을 그렸다.

교육의 제도와 방식에서 1920년대 말부터 점차 일본 모델에서 프랑스(또는 유럽) 모델로 전이되었다. 현대 중국의 사회변혁의 내재적인 요구에서 일련의 완정하고 참신한 현대미술교육 체제와 인재 육성 모델이 건립되었다. 이는 중국 현대미술의 변혁에 있어 적극적인 추진 역할을 하였다.

2-55 1926년 그림을 그리고 있는 옌원량[顔文樑]

미술 관념의 환승역

1920년대 중후반에 유학생들이 대거 귀국하면서 미술교육도 크게 발전하였다. 또 전체 사회의 미술 사업도 심화되고 개척되었다. 미술대학의 지위도 날로 높아졌고, 영향도 날로 확대되면서 미술 변혁 내지 사회변혁의 중요한 부분이 되었다. 그중 관념의 변혁은 지극히 중요한 것으로 미술대학은 이러한 변혁 중에 독특한 환승역 작용을 발휘하였다. 특히 미학적 관념과 과학적 방법의 전파와 확립을 잘 구현하였다.

차이위안페이는 예술교육에 대한 이상과 '예술교육으로 종교를 대신한다以美育代宗敎'는 명제로 지식계의 적극적인 호응을 얻었고, 이를 미술대학을 통해 실현시켰으며, 그가 신임하는 류하이쑤劉海粟, 쉬베이훙徐悲鴻, 린펑몐林風眠이 중요한 역할을 하였다. 류하이쑤는 줄곧 상하이 미전을 운영하였고, 쉬베이훙은 국립중앙대학 예술학과와 국립 베이핑北平 예전에서 가르치고 운영하였으며, 린펑몐은 국립 베이징 예전(나중의 국립 베이핑 예전)과 항저우 국립예술원을 운영하였다. 당시 중국에서 가장 중요한 몇 군데 미술전문학교에는 유학에서 돌아온 일군의 예술가들이 모여들어, 미술에 뜻을 둔 청년들에게 지극히 큰 흡인력과 호소력을 보였다. 그들이 가져온 각종 새로운 미술관념은 교학, 창작, 연습 등을 통해 전파되었다. 또 국내 예술가의 사상과 시야와 생각을 열어주는 데 중요한 역할을 하였다. 이리하여 각 학교를 중심으로 점차 학술단체와 파벌이 형성되었다. 각 학교는 또 사회적으로 중요한 일부 예술가를 흡수하여, 미술대학을 머리로 하는 예술가 엘리트 그룹을 구성하였다. 그들의 관념이 전파됨에 따라 사회적으로 미육(예술교육)에 대한 결핍과 미술에 대한 편견이 개선되었다. 류하이쑤가 일으킨 장장 십 년간의 인체 모델에 대한 논쟁, 린펑몐이 1927년 베이징에서 거행하여 큰 반향을 일으켰던 '베이징 예술대회' 등은 모두 대중 미육의 선전 방면에서 일정한 공헌을 하였다.

20세기 중국미술 변혁의 한 중심은 과학관념科學觀念의 건립으로, 여기에 미술대학이 중요하면서도 건설적인 역할을 하였다. 과학관科學觀은 '5·4' 문화운동 창도의 두 가지 주제 가운데 하나로, 낡은 미술관념의 폐지와 새로운 미술관념의 건립에 직접적인 영향을 주었다. 차이위안페이는 반복하여 다음과 같이 강조하였다. "과학적인 미술은 신교육의 요강要綱과 마찬가지로 (…중략…) 불가불 과학 연구의 정신으로 집중하지 않으면 안 된다."[25] "지금 우리들의 회화 연구는 응당 과학 연구의 방법으로 집중해야 한다. 대가연척 하면서 마음을 쓰지 않는 폐습을 없애고, 기법만 강조하면서 옛것을 고

2-56 미술대학은 기술상의 연구로 중국미술의 발전에 중요한 역할을 하였다. 국립 베이핑 예전[國立北平藝專] 서양학과에서 기법 훈련을 하는 모습.

2-57 1920년대 상하이 미술전과학교의 여행사생대

수하는 생각을 혁파해야 한다. 과학의 방법으로 미술을 해야 한다."[26] 과학적인 미술과 과학적인 방법의 관점은 주로 미술대학을 통해 실천되고 전개되었다. 구체적인 표현 가운데 하나는 임모법에서 사생법으로의 전환이다. 학교의 화가들이 제창하는 사생법은 '과학적인 미술'의 관념을 선양할 뿐만 아니라, 사회적으로 서양화 연구의 기풍을 만들었고, 이 기초 위에서 전문 화가의 모임인 화회畵會가 형성될 수 있었다. 상하이에서 가장 이른 서양화 단체인 동방화회東方畵會는 곧 우스광烏始光, 왕야천汪亞塵, 위지판俞寄凡, 천바오이陳抱一 등 대학 화가 위주로 구성되었다. 사생도 자연적으로 화실에서 실외로 나오게 되어, 1915년 여름 동방화회의 푸퉈普陀 사생은 중국화가의 외경 사생의 선구가 되었다. 이후 미술계에서는 여행 사생의 풍기가 형성되었다.

과학적 미술관의 확립은 사실주의 미술의 흥기를 위한 길을 깔았으며, 각종 미술 변혁을 위한 견실한 조형적 기초를 제공하였다. 변혁 과정에 미술대학은 정보 유통과 인재 집중이라는 우세로 각 단계에 관념적 지지를 부여하였다. 특히 학생의 육성을 통해 각종 관념을 부단히 확산하고 미술 관념 중의 환승역 역할을 충분히 발휘하였다. 보충해서 설명해두어야 할 것은, 미술대학에서 제공하는 각종 관념은 모두 명확한 사회적 지향을 가지고 있다는 점이다. 사회 변혁의 이상은 미술 변혁의 기본 방향과 내용을 결정했으며, 미술 관념 전파의 방향과 주체도 결정하였다.

25 蔡元培, 「北京大學書法研究會旨趣書」, 『蔡元培美學文選』, 北京 : 北京大學出版社, 1983, p.76.
26 蔡元培, 「在北京大學書法研究會之演說詞」, 위의 책, pp.80~81.

기술 전파의 중심

'과학적 미술'을 제창함과 동시에, 미술대학이 임모법에서 사생법으로 점차 변혁되어 가는 중에 먼저 해결해야 할 점은 기술적 문제였다.

현대미술교육은 민국시기가 되어서야 발흥하기 시작하였다. 이전의 사람들은 서양의 유화, 특히 사실화법에 대해 그다지 이해하지 못했고, 게다가 이해해도 대부분 교회, 학교, 사회의 극소수 사람에 국한되었다. 일반적으로 서양화 화가들이 중시하는 것은 연필화와 수채화였다가, 민국시기가 되어서야 유화를 배우는 사람이 점차 증가하였다. 그 후 유화 과정이 미술대학에 보편적으로 개설되고 정규화된 것은 1920년대 이후의 일이다. 정규 학교에서 전문 기예를 전수하기 부족하였으므로, 화집과 교재 출판이 유화를 이해하고 공부하는데 중요한 길이었다. 천바오이陳抱一의 『유화법의 기초』(1927)와 위지판兪寄凡의 『유화 입문』(1934)은 모두 유화 기법의 입문서이다.

교학의 심화에 따라 일부 미술교육가는 기술상 점차 일부 방법을 만들었다. 시종 사실주의의 길을 견지한 쉬베이훙은 교학에 있어 '신 7법新七法'을 제시하였다. "① 적절한 위치位置得宜, ② 정확한 비례比例正確, ③ 선명한 명암黑白分明, ④ 자연스러운 동태動態天然, ⑤ 조화로운 무게감輕重和諧, ⑥ 성격의 표현性格畢現, ⑦ 정신의 표현傳神阿堵." 이는 당시 유화나 사실적인 방법을 배우기 시작한 사람에게 이론적 근거를 주었고, 더욱 많은 사람들에게 사실주의의 작화 방법을 이해하고 터득하는 데 도움을 주었다. 류하이쑤는 교학에 있어 자유로운 표현 방법을 관철하였다. 그의 관점은 저술, 전람회, 출판을 통해 사람들에게 널리 알려졌으며, 인상주의와 후기인상주의의 기법과 관념이 1930년대의 중국에 일어나게 하는데 중요한 영향을 끼쳤다. 린펑몐은 사실주의의 객관성과 표현주의의 힘을 융합시키는 시도를 하였으며, 교학에서 '항파杭派' 또는 '린파林派' 화법을 형성하였다. 이러한 표현성이 풍부하면서 사실주의의 본의도 잃지 않는 방법은 당시 상당한 신선감과 예술적 효과를 갖추고 있었다. 미술학교는 작화 방법에 있어서도 일련의 탐색을 진행하면서, 중국미술의 기술적인 풍부성을 추진하는 데 지극히 중요한 역할을 하였다.

학술 논쟁의 무대

미술대학의 홍기와 발전은 당시 미술가의 각종 사회활동이나 영향과 밀접한 관계가 있다. 학교 교원을 핵심으로 하는 사상 논쟁은 주로 학교행정과 학술 두 방면에서 구현되었고, 특히 20~30년대에 최고조에 이르렀다. 그중 가장 상징적 의의가 풍부한 것은 1929년 '제1차 전국미술전람회' 기간에 일어난 '이서 논쟁二徐之爭'이었다. 논쟁의 초점은 중국미술은 리얼리즘과 모더니즘을 어떻게 대할 것인가였다. 당시 중앙대학 예술학과 교수였던 쉬베이훙徐悲鴻

2-58 '제1차 전국미술전람회'에서 간행한 『미전휘간(美展彙刊)』 표지

은 '제1차 전국미술전람회' 주비위원이자 『미전휘간美展彙刊』 편집위원인 쉬즈모徐志摩의 요청 아래 「혹惑」이라는 제목으로 중국 '제1차 전국미술전람회'의 개최에 축하를 표하면서, "가장 축하할 만한 것은 세잔, 마티스, 보나르 등과 같이 부끄러운 작품이 없다는 점"이라고 하였다. 쉬베이훙은 언명하기를 그의 학술의 발판과 창도 방향은 '지혜의 미술智之美術'이며, 서양의 모던 아트는 '거짓僞'의 예술이라고 하였다. 당시 상하이 미전에 이론 교수로 있던 쉬즈모徐志摩는 즉각 「나도 혹我也惑」이라는 제목으로 반박하며, 쉬베이훙의 관점은 일종의 '편견'이며, 예술 품평에 있어 경험과 직각만 의지하여 '참眞'과 '거짓僞'을 판별할 수 없으며, 서양 모더니즘 예술은 이미 시대의 조류가 되었다고 말했다.[27] 이러한 분기는 아카데미즘과 야수파, 보수와 진보의 논쟁과 마찬가지로 서로 다른 학술적 관점을 반영하면서 동시에 교육 방향의 분기를 구현하고 있어, 각개 학교의 서로 다른 교학 특색을 형성하였다. 이러한 논쟁은 1930년대 들어 날이 갈수록 격렬해졌다. 1933년의 '8인 필담八人筆談'은 학교 예술가와 이론가를 중심으로 한 참가자들이 '중국 예술계의 진로'라는 주제로 논쟁적인 의견을 발표하였다.[28] 이들 의견은 예술이 시대를 위한, 대중을 위한, 예술을 위한 등 당시 사람들이 가장 관심을 가진 몇

27 이상의 논쟁은 『美展彙刊』 第5・6期 및 增刊에 자세하다.
28 그중에는 다음 내용들이 포함되어 있다. 왕지위안[王濟遠]의 "우리의 작업은 전 인류에 공헌해야 한다", 리바오취안[李寶泉]의 "예술을 위한 예술", 쉬쩌샹[徐則驤]의 "대중 속으로 들어가 대중을 일으켜 대중예술을 창조해야", 니이더[倪貽德]의 "외국의 모든 양분을 흡수하여 중국 독자의 예술을 창조하자", 쩡진커[曾今可]의 "1933년 중국 예술의 길은 자본주의와 상반된 길을 가야한다", 푸레이[傅雷]의 "내 다시 한 번 말하는데 어디로 갈 것인가? 심화시키는 데로 나가야 한다", 탕쩡양[湯增揚]의 "시대의, 그리고 대중의", 정보치[鄭伯奇]의 "최후의 승리는 당연히". 『藝術』, 1933.1, pp.1~13 참조.

2-59 미술대학에서 창간한 미술 전문 간행물들

개 방면을 대표하며, '5·4' 이래 대립되는 각종 학술 관점의 총결이기도 하였다.

미술이론을 더욱 잘 연구하고 중국예술의 변혁을 추진하기 위하여, 그리고 자신의 학술사상과 주장을 선전하기 위하여 각 미술대학은 전문 미술 간행물의 창간을 상당히 중시했다. 그중에 주요한 것으로는 상하이 미전의 『미술』, 『예술』, 『총령葱嶺』, 『미술계』가 있고, 쑤저우 미전의 『예랑藝浪』과 『창랑미滄浪美』가 있고, 국립 항저우 예전의 『아폴로亞波羅』, 『아테네亞丹娜』, 『예풍藝風』, 『신차神車』, 『예성藝星』이 있고, 국립 베이징 예전의 『예전藝專』이 있고, 우창武昌 예전의 『예술 순간藝術旬刊』이 있고, 광저우廣州 예전의 『예전 생활藝專生活』이 있는 등등이다. 이들 전문 잡지와 간행물은 당시 예술계에 영향력이 대단했으며, 귀중한 학술 가치를 가지고 있으면서 서로 다른 관점의 격렬한 대결을 보여주며, 1920년대와 30년대의 예술 사조를 이끌었다.

서양화 전래 중의 자각적 이식

20세기에 들어서 '서양화 전래西畫東漸'는 외국인 선교사와 서양화가의 기법 전수로부터 중국 화가의 능동적인 학습과 이식으로 점진적으로 바뀌었고, 1920년대부터 사람들의 주목을 받는 '서양화 유행洋畫風尙'이 일어났다.

20세기 초 중국의 일부 지식인들은 서양문화를 전면적으로 배우자고 주장하였다. 전면적 서구화는 일종의 자각적인 전략적 선택이었는데, 이러한 주장은 미술에 직접적인 영향을 끼쳐 '서구주의'의 출현을 촉발시켰다. 그러나 중국이라는 특정 역사 조건 아래에서 '서구주의'는 오래갈 수 없었고 영향을 확대하기 더욱 어려웠다. 중일전쟁의 발발과 민족 자강의 필요성으로 인해 '융합주의'와 사실적인 화풍이 새로운 발전의 기회를 잡았으며 '서구주의'는 점차 사라져갔다.

1. '서양화 유행'과 그 역사적 상황

본 과제에서 '서학동점西學東漸'이란 장기간(마테오 리치부터 20세기 말까지)에 걸쳐 큰 범위(성상화부터 신중국 소련 유화까지, 심지어 '85 미술 새 물결'까지)에 일어난 서양 미술체계의 중국 전입에 대한 전반적인 서술이다. 여기에서 '서양화 유행'이란 곧 현대 도시의

홍기를 배경으로 서양식 미술대학을 기지로 하여 연필, 목탄화, 수채화, 유화를 주요 형식으로 연습하는 풍기를 가리킨다. 이 기간은 대체로 1920년대부터 1940년대까지이다. '서양화 유행' 중에 일부 엘리트들은 서양 계몽사상의 영향 아래 예술과 인생에 대해 선택했으며, 서양에 대한 전면적인 학습이나 동서 융합을 통한 새로운 국면 창조의 구호와 주장을 제기했다. 본 과제에서는 보다 자각적으로 탐색한 이들 노선을 '서구주의'와 '융합주의'라 칭한다.

'서양화 유행'

본 과제에서 말하는 '서양화 유행'은 천바오이陳抱一가 1942년에 쓴 문장에서 말한 '서양화 운동洋畵運動'을 가리킨다. 엄격히 말해 '운동'이라 칭한다면 자각성과 전략성이 부족한 느낌을 주므로 '풍조風尙'가 실제에 부합한다고 본다. '서양화 운동'에 대한 주목과 분석은 20세기 전반기에 이미 천바오이陳抱一와 류스劉獅와 같은 사람이 시작했다.[1] 천바오이의 문장에서 이른바 '서양화 운동'의 몇 가지 요점을 보자. 첫째 상하이에서 기원했다. 둘째 시간적으로 민국 초년에 시작하여 상하이 미전 등의 설립이 중요한 표지점이다. 셋째 유럽을 방문했거나 유럽 유학에서 돌아온 예술가가 그중의 골간 역량이다. 네 번째는 전람회와 출판물 등과 결합하여 이미 초보적인 체제를 형성하였고, 서양화의 진일보 발전을 지탱하고 있다.

이 시기의 서양화 발전의 총체적인 상황에서 볼 때 두 가지 특징이 있다. 하나는 잡다하고, 다른 하나는 거칠다. 왜냐하면 이제 막 세계에 눈을 돌리게 되었고, 한두 번 보았기에, 아직 타자의 맥락을 파악하지 못했다. 급히 약간을 배워 사용했기에 자연히 깊지도 정밀하지도 않았다. 그들에게는 서로 다른 발전 단계의 성과이고 서로 다른 유파의 이념인데도, 우리들이 볼 때는 뚜렷하게 보지 못하고 다만 자신의 애호로 취사선택하여 중국에 가져왔기에 초기에는 잡다한 국면이 형성되었다.

1 陳抱一, 「洋畵運動過程記略」, 『上海藝術月刊』, 1942年 第5~11期; 劉獅, 「談'現代中國洋畵'」, 『申報』(春秋欄), 1946.10.31.

'서양화 유행'의 역사적 상황

청대 중엽부터 광저우廣州, 마카오澳門, 홍콩香港의 그림 판매는 날이 갈수록 번영하였다. 그러나 1880년 이후에는 광저우 등지의 그림 판매는 쇠락하기 시작한다. 이러한 상황은 대외 무역 중심의 이동과 직접적인 관계가 있다. 아편전쟁 이후 중국은 다섯 개 항구를 개항한다는 통상조약을 체결하여 외국인의 중국내 활동 범위가 확대되었고, 그들은 장쩌江浙 지역에 가서 비단과 차를 살 수 있었다. 이리하여 상하이의 지위는 점차 상승되었으며, 무역과 대외 문화 교류의 중심 도시로 천천히 발전하였다. 이러한 상황은 민국 시기에도 변하지 않았고, 광저우 등지의 많은 화가들은 고향을 떠나 상하이에 가서 생계를 꾸리게 되었다.

민국 시기 상하이는 외래 유행과 예술을 전파하는 중심 도시가 되었다. 공공 조계租界와 프랑스 조계租界 안에서 서양인들은 경마장, 당구장, 테니스장, 각종 클럽(요트 클럽, 유람선 클럽, 사냥 클럽, 소총사격 클럽)을 설치하고, 유럽 중산

2-60 1890년 『격치휘편(格致彙編)』에서 간행한 『서화초학(西畵初學)』 중의 '명암 나타내기'

층의 생활방식을 중국 상류사회에 들여왔다. 그 밖에 상하이에 각종 문화 기구와 협회를 설립하였다. 예컨대 아시아 펜클럽文會 북중국 지회, 촬영학회, 교회문학 연합회, 원예학회, 대학 클럽, 교향악단, 상하이 동물보호회 등등이다. 제1차 세계대전 이전에 상하이 조계에는 이미 십여 개의 선교단체와 다수의 교회학교, 박물관, 서적회사와 신문사가 있었고, 공공 도서관에는 외국어 도서가 15,000여 책에 이르렀다. 이들은 모두 서양문화를 전파하는 중요한 통로였다. 톈진 등지의 조계지 문화도 이와 유사했다.

'서양화 운동'이 상하이에서 시작된 것은 이러한 현상과 상하이가 통상 항구로서의 특수한 국제관계, 경제관계, 문화관계인 점과 밀접하게 관련되어 있다. 청대 도광 연간에 대외 개항으로 통상을 시작한 후 상하이는 신속하게 극동지구의 가장 번화하고 가장 매력 있는 도시로 성장했다. 상업의 발달은 각 방면의 인재를 흡수하였고, 일군의 현대적 의의를 지닌 상인과 금융가들이 이에 따라 일어났다. 이와 상응하여 서비스업이 발달했다. 그중에는 요식, 오락, 신문, 출판, 광고 등이 포함된다. 이러한 변화는 새로운 문화와 관념을 가져왔고, 서양 학술, 서양 예술, 서양 도서, 서양화가 점차 유행하

2-61 1920년대 상하이 반송원(半淞園)에 모인 월분패 화가들. 왼쪽부터 저우바이성[周柏生], 정만퉈[鄭曼陀], 판다웨이[潘達微], 딩쑹[丁悚], 리무바이[李慕白], 셰즈광[謝之光], 딩윈셴[丁雲先], 쉬칭[徐淸], 장광위[張光宇].

2-62 딩쑹이 그린 〈자신의 모습[自我寫照]〉. 초기 서양화가의 작업 모습을 기록하였다.

였다. 양문洋文(서양어)에 익숙하고, 양서洋書와 양보洋報(서양 신문)를 보고, 양물洋物을 사용하고, 양화洋畵를 그리는 것이 하나의 유행이 되었다. 시민문화의 발달은 '서양화 운동'을 위한 사회적 환경을 제공했다. 서양화가 중국에서 일시를 풍미한 것은 큰 정도에 있어 현대 시민사회와 시민문화의 도움 때문이었다.

민국 이전에 상하이에서 이미 수채화와 유화 안료와 서양 화첩을 전문적으로 파는 점포가 등장했다. 1942년 천바오이는 다음과 같이 회상하였다. "지금부터 사오십 년 전 상하이의 어느 상점(예컨대 '프루화', '비에화' 등 외국서점)에서 이미 윈저Windsor와 뉴턴 Newton의 수채화와 유화 안료 등 미술용품을 판매하였다.(구색을 다 갖추진 않았다) 그 밖에 인쇄된 서양화(대부분 지극히 평범하고 통속적이었다)와 미술 도서 등이 상하이에 이미 보였다."² 바로 이러한 환경에서 최초의 서양화 학습자가 나타났고, "그때 우스광烏始光이 배경화布景畵 교습소에서 그림을 배웠다. 주관한 사람은 저우샹周湘이었다. 그린 것은 사진관의 배경이고, 배운 것은 수채화였다. 수채화는 동서 합성의 제재였다. 그 당시 상하이에 서양화는 거의 없었고 유치하기 짝이 없었다. 보통 서양화를 배우려 하면 전적으로 베이징로北京路의 중고 서적 좌판에서 잡지의 채색화를 찾아야 했다. 그것이 디자인 그림이든 광고 그림이든 보이기만 하면 그저 사가지고 와서 그대로 모방했다."³ 비록 당시의 유화가 얼마나 '유치'하기 짝이 없어도 필경 이미 누군가 능동적으로 모방하였고, "서양화에 대해 감상하고 배우기 시작하였다."⁴

2 陳抱一, 「洋畵運動過程記略」, 『上海藝術月刊』, 1942年 第5~11期.
3 汪亞塵, 「四十自述」, 『文藝茶話』 第2卷 第3期, 1933.10.1.
4 량시훙[梁錫鴻], 「中國的洋畵運動」, 『大光明』, 1948.6.26, p.7.

민국 이후 일본 유학생이 계속하여 들어왔다. 상대적으로 말해 이들은 이미 비교적 순수한 서양화 기법을 장악했기에 일부 신문도 그들의 작품을 신기한 것으로 발표하여 대중의 호기심을 만족시켰고, 청년들도 상당히 그들에게 이끌렸다. 그러나 진정으로 서양화의 영향력을 확대한 것은 역시 신식 학교이다. 일부 대학은 서양화 교과과목을 개설하였고, 서양화과도 생긴 곳도 있어, 정식으로 학생을 모집하여 서양화 교육을 전개하였다. 1920년대 이후 청년들이 서양화를 배우는 것은 이미 하나의 추세가 되었다.[5] 이 시기에 프랑스 유학생들이 계속하여 귀국하면서, 이들 유학생 대부분이 각 미술대학에서 가르쳤고, 이들 학교를 주력군으로 하여 서양화 학습과 연구의 열기가 퍼져나갔다. '서양화 운동'에 필수적인 미술적 메커니즘, 즉 학교, 전람회, 출판, 단체, 그리고 이와 상관된 학술 논쟁, 미술비평, 미술사, 미술이론 연구 등의 건설도 점차 전개되기 시작하였다. 학교 방면에서 1920년대부터 1940년대까지 20년 동안 근 백 개의 각종 미술대학(또는 학과)이 건립되었다. 서양화과 또는 서양화 전공은 그중 없어서는 안 되었다. 전람회 방면에서 1920년대 초부터 학교에서 사회까지, 단체에서 개인까지, 사실에서 표현과 추상까지 대량의 전람회가 끊이지 않고 열렸다. 국민정부의 교육부는 또 1929년, 1937년, 1942년에 3회의 전국미전을 개최하였다. 잡지 방면에서 미술 전공류 잡지만 해도 근 백 종이 되었다. 단체 방면에서 불완전한 통계이지만 1915년부터 우스광烏始光, 천바오이陳抱一, 왕야천汪亞塵 등이 상하이에 동방화회東方畵會를 결성한 이후 서양화 단체만 해도 근 70개가 되었다. 미술이론, 미술비평, 미술사 연구 방면에서 초보적인 기초가 다져져, 대량의 미술 술어와 유파가 소개되었다. 이 일체가 '서양화 유행'의 전개와 번영에 필요한 보조적 기제를 제공하였다.

전통파와 '전통주의' 사이와 마찬가지로 '서양화 유행'과 '서구주의' 사이도 미묘한 관계가 존재한다. '서양화 유행'의 범위는 비교적 넓고, 시작된 시기도 이르며, 참여한 사람도 많고, 주장과 목표도 제각각이다. 그중에 다수 참여자는 나중에 모두 동서 융합의 경향을 나타내어 '융합주의'의 기초적 역량이 되었다. 그러나 '서구주의'의 범위는 비교적 좁고, 시작된 시기도 '5·4' 계몽운동 이후이다. 그들 중에 '서양화 유행' 중의 인물도 있어 구호와 목표는 더욱 명확해지고 더욱 넓은 시야에서 주장과 포부를 제기

[5] 이러한 추세 아래 일부 학교의 중국화과에선 과목 개설조차 하기 어려웠다. 항저우 국립예술원의 상황이 비교적 전형적이다. 이 예술원이 설립될 당시에는 중국화와 서양화를 합쳐서 회화과를 만들었지만, 나중에 분리하였다. 그러다가 다시 합쳐졌다가 또 나뉘어졌다. 이렇게 합치고 나누기를 계속한 주요한 원인은 바로 중국화를 배우려는 학생이 아주 적었기 때문이었다. 비록 중국화 과목을 개설한다 해도 학생들의 흥미를 끌기 어려웠다. 이러한 상황은 1930년대에도 여전히 변하지 않았다.

2-63 1930년대의 니이더[倪貽德]

하였다. 이를 대표하는 예술가가 적었으며, 단지 일종의 전략 방안으로써 20세기 중기에 단속적으로 나타났고, 1980년대에서야 비로소 진정한 운동으로 나타났다.

2. '서구주의'의 초보적 시도

'서구주의'는 본 과제의 중요한 개념의 하나로, '융합주의', '전통주의', '대중주의'와 함께 본 과제 연구의 서술의 줄기를 이룬다.

'서구주의'의 내부는 광의와 협의 두 종으로 나눌 수 있다. 광의의 '서구주의'는 서양문화와 예술의 우월성과 진보성을 인정하며, 중국에 가져와 활용한다. 그 특징은 주로 '순수성'을 강조한 것으로, 서양의 장점을 배우되 진정으로 심화시키고 제대로 배워야 한다고 생각한다. 협의의 '서구주의'는 서양문화와 예술의 유일성을 강조하는 것으로, 전면적으로 들여와 중국문화 또는 예술을 대신한다. 그 특징은 주로 '동시성', '순수성', '가치 공유', '자아 변방화自我邊緣化' 네 방면이다.

광의의 '서구주의'는 '순수성'을 강조하기 때문에 '융합주의'와 연관된다. 왜냐하면 '융합주의'는 곧 동서 쌍방의 가장 우수한 성분의 결합을 주장하므로, 단지 이 점에서 보면 이것과 광의의 '서구주의'는 일치한다. 여기에서 '서구주의'와 '융합주의'에는 어떤 모호성이 만들어진다. 전형적인 '서구주의'의 이상은 협의의 '서구주의'에 존재하며, 게다가 명확한 특징, 경계, 궤적을 가지고 있다.

'서구주의'의 전주곡

'서구주의'의 역사적 근원은 19세기 후반으로 거슬러 올라갈 수 있다. 그 근원부터 말하자면, 서양의 투시 제도법과 명암 대조법(중국에서는 속칭 '선화법'과 '음양검'이라 했다)이 이미 청대 말기 화단에 나타났다. 이보다 앞서 선화법線畵法(투시법)은 만청 이후의 중국 민간 목판화 심지어 일부 문인의 그림에 이미 상당히 반영되었다. 이에 비해 음양검

2-64 니이더가 기초한 「결란사 선언」　　　　　　　　　　**2-65** 결란사 회원 기념사진

陰陽臉(명암법)은 시종 중국인이 받아들이지 않고 있었다. 이와 동시에 유럽의 지도, 동식물 표본화, 시정 풍속 기록화의 전통도 여행 화가나 원양 어선 화가를 통해 중국 남방 지역으로 전해졌다. 중국 민간 화공들이 이들 기술을 장악하여 외국 판매용 그림의 주체를 구성하였다. 외국 판매용 그림을 그리는 화가 중에는 영국의 아카데미파 초상화 전통이 치너리Chenery 등을 통해 광저우, 마카오, 홍콩 등 해안 도시로 들어왔고, 그들에 의해 장악되자, 이로부터 아주 여실하게 기법을 배웠다. 그리하여 이러한 예술적 영향을 받은 린과林呱는 심지어 서양인들에 의해 '중국의 로렌스 토마스 경'이라고 불렸다. 19세기 후반에 광저우, 마카오, 홍콩, 상하이, 심지어 베이징은 이미 일정 정도 서양 예술을 숭상하는 분위기가 형성되었다. 이는 이후에 흥기한 '서구주의'를 위한 조건을 준비하였다.

　근대 이래 중국의 서양 예술 수용사에서 가장 오래 지속되고 영향력도 가장 컸던 것은 프랑스 인상주의와 아카데미파 고전주의 예술이다. 그 밖에 표현주의, 입체주의, 야수주의, 상징주의, 미래주의, 초현실주의 등 각종의 서양 모더니즘 유파가 있다. '서구주의' 예술 현상의 두 대표는 결란사決瀾社와 중화독립미술협회中華獨立美術協會로, 이들의 출현으로 '서구주의'는 첫 번째 고조기에 올랐다.

2-66 결란사 회원 팡쉰친[龐薰琹], 니이더[倪貽德], 왕지위안[王濟遠], 돤핑유[段平佑] 등이 1920~30년대에 그린 작품들은 입체주의와 야수주의 등 서양의 모던 예술 사조의 형식 언어적 특징을 보이며, 이들의 '서구주의'라는 전략적 선택은 서양 현대예술에 대해 동시적인 수입이란 태도를 가진다. 왼쪽과 중간 그림은 팡쉰친의 작품 〈인생의 수수께끼〉와 〈대지의 딸〉, 오른쪽 그림은 니이더의 작품 〈여름〉.

'서구주의'의 초보적 시도

서양 모더니즘에 대한 제창은 1920년대 초 이미 시작되었다. 그러나 그때는 주로 인상주의와 후기인상주의가 주류를 차지하였고, 이어서 야수주의와 입체주의를 모방하는 화가가 소수 등장하였다. '1·28 사변' 이후 항일운동의 흥기로 인하여 이러한 모더니즘의 사조가 한번 억제를 받아 잠잠해졌지만, 1930년대 들어서자 모더니즘 사조는 다시 머리를 들었다.

상하이 점령 시기에 한 편의 문장이 이 과정을 기술하였다.

북벌 이후 상하이 화단의 풍격은 후기인상주의 한 길로만 들어가는 듯하였다. 이는 비록 이전 시기에 류하이쑤[劉海粟]의 대표작 〈베이핑 전문[北平前門]〉에서 희미하게 판별해낼 수 있었고, 그 후 지금 천바오이[陳抱一], 딩옌융[丁衍鏞], 관량(關良) 등의 작품에 다량의 주관적 표현화로 변하여 나타날 수 있는데, 이는 이러한 영향을 받지 않아서가 아닐 것이다. (…중략…)

이 시기의 상하이 화단은 또 뚜렷한 약진을 표현하였다. 곧 야수 떼의 외침, 입체파의 변형, 다다이즘의 신비, 초현실의 동경 (…중략…) 이들 20세기 파리 화단이 떠들썩한 상황은 동방의

2-67 결란사 회원 왕지위안의 작품 〈봄〉(왼쪽)과 돤핑유의 작품 〈바다〉(오른쪽)

파리라 불리는 상하이에서 재현되었다. 우리는 대표 작가를 지적해낼 수 있는데 결란사(決瀾社)의 팡쉰친[龐薰琹]과 니이더[倪貽德]와 이미 작고한 장쉬안[張弦] 등이다. 이들은 이 운동 중에 상당한 공적을 세웠다.[6]

결란사[7]는 중국 '서구주의'의 최초이자 가장 전형적인 대표라 할 수 있다. 이는 비단 그들의 인원수가 많아서일 뿐만 아니라 지속 시간이 가장 길고, 더욱 주요한 것은 그들에게는 명확한 목표와 이상이 있었다. 이는 니이더倪貽德가 기초한 유명한 선언 중에 뚜렷이 표현되어 있다. 결란사는 '자연의 모방'과 '문학적 설명'의 회화를 반대하고, 당시 중국예술계의 '평범과 용속', '쇠퇴와 병약'의 분위기를 질책했다. 그들은 "예전의 영광을 회복하고, 예전의 창조로써, 폭풍 같은 격정과 쇠 같은 이지理智로 우리들 색, 선, 형이 교착하는 세계를 창조하기"를 바랐다. 그들이 배우는 목표는 곧 서구 화단의 "야수 떼의 외침, 입체파의 변형, 다다이즘의 맹렬, 초현실주의의 동경"과 같은 '새로운 기

6 張潔, 「檢討上海畵壇」, 朱伯雄·陳瑞林 編著, 『中國西畵五十年, 1898~1940』, 北京 : 人民美術出版社, 1989, p.302.

7 결란사는 일군의 젊은 모더니즘 화가들이 1931년 9월 23일 상하이에서 결성한 모더니즘 미술 단체이다. 전후로 가입한 회원으로 팡쉰친[龐薰琹], 니이더[倪貽德], 푸레이[傅雷], 천청보[陳澄波], 저우둬[周多], 쩡즈량[曾志良], 량바이보[梁白波, 여] 돤핑유[段平佑], 양타이양[陽太陽], 양츄런[楊秋人], 저우미[周糜], 덩윈티[鄧雲梯], 장쉬안[張弦], 왕지위안[王濟遠] 등이다. 그중에서 팡쉰친과 니이더가 주요 발기인이다. 결란사는 4번의 전람회를 거행하였다. 제1차는 1932년 10월, 제2차는 1933년 10월, 제3차는 1934년 10월, 제4차는 1935년 10월이었다. 제4차 전람회 이후 얼마 되지 않아 결란사는 활동을 중지하였고 점차 해체되었다.

상'이었다.[8] 이는 결란사가 '순수성'에 도달하여 서양예술과 '동시성'을 갖고자 하는 희망을 전형적으로 반영하고 있다.

그(팡쉰친)의 작품은 결코 일정한 경향이 없이 각양의 면모를 드러낸다. 평면에서 선에 이르기까지, 사실적인 것에서 장식적인 것까지, 변형에서 추상적인 형태까지 (…중략…) 현재 파리에서 유행하는 여러 화파의 작업을 그는 마치 신기한 시도를 하듯 하였다. 당연히 이러한 신기한 화풍은 우리의 시각을 새롭게 해준다. 더욱이 제재의 참신함은 사람들에게 농후한 이국 정조를 느끼게 해준다. 요염한 무희, 잡색의 혼혈아, 카페 안의 감미로운 정조, 술집 안의 혼잡한 장면은 모두 그가 즐겨 소묘하는 대상들이다. 특히 우리의 주의를 끄는 것은 그의 '순수한 크로키'이다. 이러한 순수 크로키는 (…중략…) 다만 몇 가닥 단순한 선으로 작자의 예술적 마음을 기탁한다. 그러므로 작품의 가치는 무엇을 크로키 했느냐가 아니라 선의 순수한 미와 형체의 창조에 있다. 현재 파리 화단의 대가들, 예컨대 피카소, 마티스, 드랭 등은 일관하여 한 방면에 힘을 쏟는 게 아니라 선과 형식에 있어 독자적인 양식을 창조하고 있다. 파리 예술의 소용돌이에 들어갔던 팡쉰친이 이러한 순수 크로키에 대해 풍부한 수양을 가지고 있는 것은 당연한 일이다.

그 당시 저우둬[周多]는 모딜리아니 풍의 변형된 인체화를 그리고 있었다. 도회의 색정적인 여성 모델, 긴 얼굴, 가는 목, 부드러운 자태, 두꺼운 색면, 신경질적인 선, 그 박명한 화가의 화풍을 얼마간 끌어내었다. 그러나 그의 화풍은 때때로 바뀌어졌다. 모딜리아니에서 자크(Zac)로, 키슬링(Kisling)으로, 그리고 지금은 트랑의 신사실(新事實) 화풍으로 옮겨갔다. (…중략…) 돤펑유[段平佑]는 피카소와 트랑 사이를 오가면서 그 역시 수시로 새로운 모습으로 변한다. (…중략…) 그러면 양츄런[楊秋人]과 양타이양[陽太陽]은 (…중략…) 둘 다 피카소와 칠리코(Chilico)의 새로운 형식을 추구하고. 색채는 남국 사람의 명쾌한 감각이 있고 (…중략…) 장쉬안[張弦]은 (…중략…) 드가(Degas)와 세잔(Cezanne)과 같은 모던 회화 선구자의 작품부터 임모하여 점점 마티스와 트랑의 영향을 받았다.[9]

결란사와 호응하는 것은 1934년 리둥핑李東平, 차오서우曹獸, 량시훙梁錫鴻, 쩡밍曾鳴 등이 일본 도쿄에서 설립한 중화독립미술연구소中華獨立美術研究所로, 나중에 '중화독립미술협회中華獨立美術協會'로 개칭하였다.[10] 그들은 '새로운 회화 정신'과 '아방가르드 문화'로

8 倪貽德, 「決瀾社宣言」, 『藝術旬刊』 第1卷 第5期, 1932.10.11.
9 倪貽德, 「藝苑交遊記」 '決瀾社的一群', 『靑年界』 第8卷 第3號, 1935.

써 한 차례 새로운 미술운동을 일으키려 적극 노력하였다. 이들 예술관념은 일본에서 결성된 이과회二科會(1914), 중화독립미술협회(1931), 아방가르드 양화연구소 등 현대예술단체의 직접적인 영향을 받았다. 중화독립미술협회가 성립되기 전후 도쿄, 광저우, 상하이 등지에서 일련의 예술 활동을 전개하였고, 초현실주의와 야수주의 예술을 고취하였으며, 동시에 『현대예술』, 『신미술』, 『미술잡지』, 『독립미술월간』 등의 잡

2-68 중화독립미술협회 회원 기념사진

지를 창간하여 그들의 사상을 선전하였고, 한 차례 광범위한 영향을 주었다. 1930년대의 중국미술계는 상하이를 중심으로 하여 결란사와 중화독립미술협회를 대표로 하는 현대예술 조류가 형성되었다. 이들은 서양의 모더니즘과 동시적으로 '서구주의'를 진행하려는 최초의 시도를 하였다.

일본 유학을 떠나기 전에 리둥핑李東平, 자오서우曹獸, 량시훙梁錫鴻 등은 벌써 현대예술사조에 깊이 영향을 받았고, 특히 결란사의 예술운동의 영향을 크게 받았다. 중화독립미술협회의 성원들은 유학 후 귀국하여서도 완전히 방법을 모방하여 선언을 발표하고간행물을 발행하고 빈번히 전람회를 개최하였다.

결란사와 마찬가지로 중화독립미술협회도 자각적으로 서구주의 예술을 전개한 현대예술단체이다. 1935년 3월, 중화독립미술협회는 제1차 전람회를 광저우 성립省立 민중교육관民衆敎育館에서 거행하였다. 7월 중화독립미술협회 소품전이 광저우 대중화랑大衆畵廊에서 열렸다. 8~9월에는 리둥핑李東平, 량시훙梁錫鴻, 쩡밍曾鳴, 자오서우曹獸 등이 상하이로 가서 독립회화연구소獨立繪畵硏究所를 설립하여 현대예술의 교학과 전파 작업을 시작하였다. 10월 10일부터 15일 사이에 협회의 제2차 전람회가 상하이 아이마이우센愛麥虞限, Emmanuel로路 중화학예사中華學藝社에서 거행되었다. 이 전람회도 중국 최초의 초현실주의 전시였다. 『예풍藝風』에서는 특히 '초현실주의 소개' 특집호를 발간하여, 처음으로 초현실주의를 체계적으로 중국에 소개하고 선전하였다.[11] 이후 중화독립미술협회는 또

10 2007년 11월 19일~2008년 1월 6일 광저우 미술관에서 거행된 '부유하는 아방가르드—중화독립미술협회와 1930년대 광저우, 상하이, 도쿄의 현대예술' 전시회는 지금까지 중화독립미술협회에 관해 가장 전면적으로 개최된 자료전이다.

11 회원들은 이 특집호에 모두 9편의 문장을 발표하였다. 그중에는 자오서우[曹獸]가 번역한 「초현실주의 선언」(Manifeste du surréalisme, 앙드레 브르통), 리둥핑[李東平]의 「무엇이 초현실주의인가」, 량시훙[梁錫鴻]의 「초현실주의 의론」과 「초현실주의 화가론」, 쩡밍[曾鳴]의 「초현실주의의 시와 회화」 등의 문장이 포함된다.

2-69 결란사 이후 서양 모더니즘 사조를 이은 중화독립미술협회의 회원들 작품

이어서 난징과 홍콩 등지에 전람회를 개최하였다. 일본의 중국 침략이 시작되자 중화독립미술협회의 활동은 중지되어 전체 활동 기간은 겨우 1년에 불과했다.

결란사와 비교했을 때 중화독립미술협회의 주장과 행동은 더욱 과격했다. 그들은 초현실주의를 고취하면서 예술가는 환경에 지배받아서는 안 되며, 만약 그렇지 않으면 진정한 예술가가 아니라고 생각하였다. 때문에 그들은 '초현실'의 태도로 화단에서 '독립'하려고 시도하였고, 유럽에서 한참 유행하고 있는 초현실주의를 중국에 통행시키려고 하였다. 그들은 이전의 여러 가지 유파와 협회를 모두 낡은 예술로 보았고, 심지어 야수주의도 낙오한 형태라고 비판하였다. 그러나 결란사든 중화독립미술협회든 간에 그 영향은 모두 짧았으며, 주요한 공헌은 서양 현대 회화에 대한 소개와 이식에 한정되었다. 그들이 발표한 '아방가르드' 예술 선언은 격앙된 혁명적 기세가 충만하지만, 작품 가운데 더욱 많은 것은 유럽에 유행하는 예술에 대한 모방으로, 이 역시 중국 초기 현대예술운동의 공통된 특징이었다.

2-70 창위[常玉]의 작품 〈네 누드〉. 약 1956년.

'서구주의'의 요절

20세기 상반기의 전체 중국문화계에서, 서구주의는 미술 영역에 결코 대표적이지는 않다. 관념과 언론에 있어서 가장 전형적인 것은 역시 후스胡適였

月刊『藝風』第3卷 第10期, 1935.10.1 참조.

다. 그러나 1980년대 다시 한 번 개방의 환경에서 과격한 예술가들이 '85 미술 새 물결'을 일으켜, 실천 규모와 역량에 있어서 대표성을 가지게 되었다. 20세기 중국의 '서구주의' 사조는 1980년대에 이르러서야 비로소 주목할 만한 성과를 이루었다고 말할 수 있을 것이다.

'서구주의'는 일종의 이상을 대표한다. 즉 중국 예술과 서양이 서로 대응하는 '순수성'과 '동시성'을 실현하여, 여기에서 중국의 현대예술을 건립하기를 바라는 것이다. 이러한 이상은 문화계의 '전면적 서구화'를 예술 영역에서 구체적으로 실현하는 것으로, 미술에서의 '예술을 위한 예술'의 경향을 대표한다. 이는 비단 예술가가 중국 현대예술의 건설을 위해 노력하는 걸 구현할 뿐만 아니라 동시에 그들이 '예술 구국'을 실현하기 위하여 시종 힘을 쓰는 방향이기도 하다. 1945년 4월 중일전쟁이 승리하기 전야에 린펑몐林風眠, 딩옌융丁衍鏞, 니이더倪貽德, 팡쉰친龐薰琹, 관량關良, 팡간민方干民, 리중성李仲生, 왕르장汪日章, 린융林鏞, 저우둬周多, 자오우지趙無極, 예첸위葉淺予, 위펑郁風 등 13명이 전쟁 중의 충칭重慶에서 '현대회화전'을 개최하였다. 그들은 중국 현대예술이 "비단 중화민족 자신의 수요에 적합할 뿐만 아니라 현대 세계예술에 합류되기를 더욱 희망한다"고 호소하였다. 때문에 그들은 이 전시에서 내놓은 작품은 "모두 이른바 '파리화파'와 이른바 '순수회화'에 의거하였고 중화민족의 혈액을 주입한 작품들이다. 딩옌융의 작품은 야수주의 화풍에 가깝고, (…중략…) 리중성 (…중략…) 화풍은 대체로 블라맹크에 가깝고, (…중략…) 저우둬의 유화는 시스레에 가깝고, (…중략…) 자오우지의 「어머니와 아들」은 피카소의 경향이 있으며, 소품 「완구」와 「작은 집의 이야기」는 샤갈과 폴 클레에 가깝다."[12] 여기에서 서구주의자들의 강렬한 이상주의 색채와 비교적 순수한 모더니즘 경향이 굴절되어 나온다.

그러나 중국 현대예술 중의 '서구주의'는 전체 민족이 위기에 직면한 환경 속에서 요절의 운명을 벗어나기 힘들었다. '서구주의'의 대표적인 단체인 결란사와 중화독립미술협회가 가장 흥성하던 시기에 사람들은 벌써 이 점을 보았다. "중국의 서양화는 일이 년 동안 취미의 굴레 위를 따라 진전했다. 만약 장기간 이러하다면 중국의 신문화의 건설을 위해 도움이 될 수 없을 것이다. 시대 사조는 예술가의 진실한 임무를 말해주며, 다시는 취미의 낙원에서 생활할 수 없음을 말해준다." 왜냐하면 중국의 현실에서 그러한 서양의 현대예술은 "현재 중국의 사회에 그리 큰 가치가 없기 때문이다."[13] 이 평론

12　傅燥北, 「畵與畵家」, 重慶: 『新民報』 副刊, 1945.4.10.
13　高沫, 「中國的洋畫及其理論」, 『美術生活』 第1卷 第3期, 1934.6.15.

2-71 팡간민[方干民]의 1934년 작품 〈가을의 노래[秋曲]〉

은 '서구주의' 예술가의 문제점을 얼마간 지적하고 있다. 이는 마침 수이톈[水天中]이 다음과 같이 말한 바와 같다. "20년대 이후 많은 청년들이 서양에 가서 그림을 배웠고, 당시 유행하는 유럽 각국의 회화 풍격을 수용하였다. 그들이 기술을 연마하여 귀국하였을 때 일종의 견디기 어려운 상황을 직면하게 되었는데, 자신의 예술을 받아줄 사람을 찾기 어려웠다는 점이다. 마치 사람이 없는 큰 홀에서 연주하는 악단과 마찬가지로 그들은 조만간 자신의 악기를 들고 떠나야 했다."[14]

1935년 결란사가 마지막 전람회를 개최할 때 궁박한 상황을 피할 수 없었다. 그것은 최초의 열기가 사라졌을 뿐만 아니라, 구성원도 창작상의 전향을 시작했기 때문이다. 팡쉰친과 저우둬 등의 작품 속에 노동자의 모습과 민중의 고통에 관심을 보이는 제재가 나타나기 시작했다. 전람회가 끝난 후 결란사는 스스로 해체하였다. 엄혹한 역사적 현실과 민족의 위기는 20세기 중국 예술의 모더니티에 기본적인 특징을 결정했다. 그것은 예술 내지는 문화적 영역을 크게 초월하는 것이었으며, 전체 사회의 역사 상황이 이미 그것이 절대적으로 순수할 수 없음을 결정하고 있었고, 역사적 환경에서 일어나는 관계의 예술적 탐색을 허락하지 않고 있었다. 그러므로 결란사와 중화독립미술협회는 몇 년간 힘써 전진한 후 차례로 중일전쟁의 거대한 물결 속으로 빨려 들어갔다.

중국의 현대파는 유럽과 같은 과격하고 격앙된 정감의 역량을 발휘하지 못했고, 그 아방가르드 정신과 비판의식도 대상을 찾기 어려웠다. 심미적 취향에 있어서도 많은 논란을 가지고 있다. 대중들은 번안된 유럽의 현대예술을 자신의 내재적인 정감의 표현방식으로 보기 어려워했고, 그저 유행이나 모던한 물건으로 보았다. 어떤 학자는 다음과 같이 지적하였다. "해외의 통상 이래 중국인은 유럽 물질문명의 번성함에 놀랐고, 서양화 또한 이들과 함께 들어왔다. 서양화 역시 임모를 하지만 사생을 원칙으로 하였다. 중국인의 외국 숭배 심리에서 모든 서양의 것은 뛰어나다고 생각했기에 서양화를 신성시하여 받들었고, 중국화는 말하기 부족한 것으로 천시하였다."[15] 일군의 유럽 유

14　水中天, 「中國油畵發展的環境和背景」, 中國藝術研究院美術研究所 編, 『油畵藝術的春天』, 北京 : 文化藝術出版社, 1987, p.182.

학생들이 귀국하면서 이러한 정서는 더욱 크게 일어나는 역할을 하였다. 그들은 서양의 현대예술을 가지고 왔지만, 또 파리 예술가의 보헤미안 식의 풍기도 가지고 왔다. 수염을 기르고, 긴 머리를 늘어뜨리고, 헐렁한 바짓단을 걷어 올리고, 타이를 묶는 등 서양 예술가의 파리 유행을 따라 하였다. 더욱 심한 경우는 작품에 일부러 현학적인 분위기를 뿌려, "'예술가'라고 부르는 자들의 이름은 예술에서 왔다기보다는 오히려 그들의 이력이나 작품에 일부러 갖다 붙인 향염香艶, 표묘飄渺, 고괴古怪, 웅심雄深과 같은 제목에서 왔다. 일종의 기만술로 사람들이 대단하다고 생각하게 만든다."[16] 루쉰魯迅의 비판은 당시 중국 화단의 가치 추구와 유행 양식의 변화를 반영하고 있다. 즉 파리 미술계를 표준으로 하여 서양의 예술을 중국에 그대로 이식해 옴으로써, 중국 예술이 서양과 동시성을 갖는다고 증명하려는 것이다.

2-72 관량(關良)의 1924년 작품 〈목욕 후〉

　중일전쟁이 시작된 후 민족 모순이 가장 주요한 모순으로 떠올랐다. 일종의 전략적 선택으로서의 '서구주의'는 '전면적 서구화' 조류의 소멸에 따라 중국에서 그 생존 환경을 잃게 되었다. 중일전쟁이 끝난 후 예술 형식 본질의 탐색에 대한 흥취가 이들 예술가들의 마음속에 다시 타올랐지만, 그러나 몇 년 가지 못했다. 1949년 이후 형식주의, 모더니즘, 인상주의 등 서양 예술 유파는 모두 엄격한 비판을 받았다. 그러므로 '서구주의'는 전체 20세기 중국에서 지속된 시기가 짧았다. 확실히 1950년대에 전면적으로 대두한 '소련 형님을 배우자'가 '서구주의'의 범위에 포함되는지 않는지는 본 과제에서 줄곧 쟁점이 되었다. 소비에트 예술의 형식을 보면 의심할 여지없이 서양(유럽을 근원으로 하는)의 체계에 속한다. 그러난 중국이 소련을 배운 것은 또 국가적인 정책으로 1930년 개인화된 '서구주의'와 큰 차이가 있다. 그러므로 1950년대에 배운 소련은 일종의 국가 형태의 '서구주의'의 변형체로 볼 수 있으며, 또 다른 발상으로 된 '대중주의'의 행정화의 형태로 볼 수도 있다.

15　俞建華, 「中國山水畵之寫生」, 『國畵月刊』 第1卷 第4期, 1935.2.10.
16　魯迅, 「一八藝社習作展覽會小引」, 『文藝新聞』 第14期, 1931.6.15.

3. '융합주의' 중의 사실주의 추세

중국 미술의 모더니티 전환 문제를 해결하는 주요 방안의 하나인 '융합주의'는 20세기 미술계에서 여러 사람들이 공동으로 주장하였다. 그것은 포용하는 면이 가장 크고, 지속된 기간도 가장 길며, 영향도 가장 광범하거니와, 가장 복잡한 지향이다. '전통주의'는 주로 중국화에 적용되었고, '서구주의'는 주로 서양화, 특히 서양 현대파의 중국 수용과 전파에 적용되고, '대중주의'는 주로 좌익 목판화 운동木刻運動과 옌안 미술과 나중의 '연화·연환화·선전화' 예술에 집중되었다면, '융합주의'는 중국화와 서양화에 연관되었음은 물론 '대중주의 미술' 내부까지 삼투되었다. 본편 제2장에서 이미 중국화의 '융합주의'에 대해 토론했으므로, 본 절에서는 서양예술 및 사실주의의 중국에서의 보급 등의 문제를 가지고 '융합주의'의 발전과 그 관련 문제를 토론하고자 한다.

사실과 표현-'융합주의' 내부의 두 가지 경향

'융합주의'의 비교적 이른 호소는 응당 캉유웨이康有爲와 차이위안페이蔡元培로 거슬러 올라가야 한다. 1917년 캉유웨이는 「만목초당 소장 회화 목록 서문萬木草堂藏畵目序」에서 처음으로 명확히 '중국과 서양을 합쳐서 회화의 신기원을 이루자合中西而爲畵學新紀元'고 제안하였다. 1919년 차이위안페이는 "지금은 동서양 문화가 융합하는 시대이다. 서양의 장점을 우리나라는 응당 채용해야 한다"고 지적하였다.[17] '중서 융합'의 사상은 이후 아주 빠르게 미술계에 수용되어 깊은 영향을 일으켰다. 쉬베이훙徐悲鴻은 '과학적 미술' 사상을 계승하여 사실주의적 '융합주의'를 발전시켰고, 린펑몐林風眠은 '서양의 장점'을 새로이 해석하여 표현주의적 '융합주의'를 발전시켰다. 이는 '융합주의'의 두 가지 주요한 경향이다.

1919년 쉬베이훙은 프랑스 유학을 떠나기 전 베이징대학 화법연구회 교수를 맡고 있을 때, 『중국화 개량론』으로 자각적인 '융합' 사상을 제기하였다. "전통의 장점은 지킨다. 끊어진 점은 잇는다. 단점은 고친다. 부족한 점은 보탠다. 서양화에서 채택할 점

17 蔡元培, 「在北大畵法研究會之演說詞」, 『北京大學日刊』, 1919.10.25.

2-73 쉬베이훙의 1940년 작품 〈우공이산(愚公移山)〉

은 융합한다古法之佳者守之. 垂絶者繼之. 不佳者改之. 未足者增之. 西方畫之可採入者融之.” 쉬베이훙이
여기에서 표현한 하나는 전통 속에는 ‘장점佳者’도 있고 ‘단점不佳者’도 있는데, ‘장점’은
남기고 ‘단점’은 ‘서양화에서 채택할 만한 것西方畫之可採入者’으로 고친다고 하였다. 쉬
베이훙이 보기에 “그림의 목적은 ‘절묘하게 닮는 것’惟妙惟肖”으로 ‘닮음肖’이 기초이다.
“그러므로 작품은 반드시 실제에 따라 그려야 한다故作物必須憑實寫.”[18] 쉬베이훙의 관점
은 일종의 보편적인 추세를 대표한다. 즉 오직 사실주의 단계를 거쳐야만 중국 예술은
비로소 순서에 따라 점진적으로 나아가며, 사람들은 이를 중국예술이 ‘정도’로 나가는
데 반드시 거쳐야 할 길로 보았다. 1920년대의 리이스李毅士부터 1940년대의 많은 화
가에 이르기까지 이러한 관점은 줄곧 깊은 영향을 미쳤으며, 서양화에서 사실주의의
‘융합주의’가 끊임없이 공고해지도록 하였다.[19]

　린펑몐林風眠은 중국미술에 없는 것은 차이위안페이가 말한 ‘과학적 방법’이 아니라
‘이성적 정신’이라고 생각했다. 이들 서양 사실주의 수법으로 중국화를 개조하는 방법
은 충분하지 않으며, 다만 본질상의 변혁만이 ‘동서양 예술의 조화’를 이루며 진정한
예술품을 창조한다고 보았다. 그는 중서 미술의 비교에서 “세계 예술에 있어 위대하고
풍부한 시대는 모두 이지와 정서가 평행으로 진전”하였음을 발견하였다. 그러나 “서양
예술은 형식상의 구성이 객관적인 방향으로 기울어, 종종 형식이 과다하게 발달한 반

18　徐悲鴻, 「中國畵改良論」, 『繪學雜誌』 第1期, 1920.6.
19　『上海藝術月刊』은 일찍이 ‘문제의 해답’이란 형식으로 지적하였다. “중국 예술이 어느 파별로 나가야 하는가
　는 답하기 어려운 문제이다. 그러나 서양 예술의 정도를 걷기 위해서는 자연스럽게 먼저 견고한 사실적인
　시기를 거쳐야 한다. 사실주의 속에서 변화를 구하는 것, 이것이 전복할 수 없는 이치이다. 견고한 사실적인
　시기를 거치지 않으면, 유파상의 논쟁으로 시끄럽다 하더라도 예술의 진전에는 공허할 뿐이다.” 「問題解答」,
　『上海藝術月刊』 第6期, 1942.4.

면 정서의 표현이 부족하여 자신을 기계로 바꾸고 예술을 인쇄물로 바꾼다. (…중략…) 동양의 예술은 형식상의 구성이 주관적인 방향으로 기울어, 종종 형식이 지나치게 발달하지 않아 반대로 정서상의 수요를 표현할 수 없어 예술을 무료한 소일거리의 희필戱筆에 빠지도록 하며, 이 때문에 사회상 예술의 자리를 잃게 만든다." 린펑몐의 결론은 동서양 예술은 각기 장단점이 있어, 양자가 서로를 보완하면 세계적으로 새로운 예술을 만들 수 있다고 하였다. 린펑몐 생각 속의 '조화'는 곧 동서양 예술 본질상의 유기적인 결합이며, 그 목적은 "형식상의 발달을 기하고, 우리들 내부의 정서상의 수요를 조화시키며, 중국 예술의 부흥을 실현한다"는 것이었다.[20]

처음부터 '융합주의'의 주장은 중국화에 겨냥하여 말하였다. 캉유웨이의 '중국과 서양을 합쳐서 회화의 신기원을 이루자合中西而爲畫學新紀元'이거나 아니면 차이위안페이의 '유럽인의 장점을 채용하여 중국의 풍격에 넣자採歐人之所長以加入中國風'이든 간에 모두 중국화의 개조를 두고 말하였다. 이 각도에서 20세기의 많은 예술가들이 왜 모두 '손에 두 자루 붓을 잡手握兩支筆'는지 해석할 수 있다. 중국화 창작에 종사하면서 유화를 버리지 않기 때문이다. 또는 어떤 화가는 중국화의 요소를 유화에 넣고, 어떤 화가는 유화로 중국화를 개조하였다. 이런 현상은 '융합주의'의 주장에서 나왔으며, 또 '융합주의'의 발전을 추진하였다. '두 자루 붓'은 서로 참조하고 보충하면서 중국화에 있어서 융합하는 동시에, 서양화의 융합에도 영향을 주었다. 많은 화가에 있어서 이 두 방면은 거의 하나였다. 서양화 중의 융합은 20~30년대에는 아직 성숙되지 않았다. 사실주의의 '융합주의'든 아니면 표현주의의 '융합주의'든 모두 저도 모르게 서양화의 복제라는 경향이었다. 이러한 정황은 중일전쟁 이후에 비로소 각기 얼마가 바뀌어졌다. 그러한 변화의 중심은 곧 사실주의의 '대두'였다.

중일전쟁으로 인한 사실주의의 대두

중일전쟁의 발발은 각 방면의 예술가에게 공동으로 항전에 나아가도록 했다. 마침 톈한田漢이 말한 바와 같이 "'상아탑'이 더 이상 존재하지 않게 되자, 피 끓는 모든 미술가는 거리를 걷기 시작했으며, 농촌으로 들어갔으며, 향전의 전선으로 들어갔다."[21] 이

20 이상의 인용문은 모두 林風眠, 「東西藝術之前途」, 上海 : 『東方雜誌』 第23卷 第10號, 1926 참조.
21 田漢, 「全國美術家在抗戰建國的旗幟下聯合起來」, 『抗戰漫畵』 第8期, 1938.

러한 특정 상황 아래 화가의 예술적 취미와 예술 풍격도 이전의 '이국 정조'에서 벗어나 질박, 청신, 자연, 조방粗放한 경향을 나타냈다. 전체 예술계는 새로운 모습을 나타냈다. "이번 항전으로 인하여 개인의 향락주의 예술은 이미 시대적인 도태를 당했으며, 대중에 의해 버려졌으며, 대중의 민족주의 예술이 오히려 놀랄 만큼 발전하였다." "도시나 농촌을 가리지 않고 도처에서 미술적인 표현을 볼 수 있다. (…중략…) 큰 화면과 작은 쪽지가 가득 붙여진 것을 보면 하나의 대형 전람회장과 같아 눈을 뗄 수가 없다."[22]

이 민족 존망의 시각에 개인의 정서 표현을 중시하는 '융합주의'의 추구는 생존 환경을 잃었다. 구국과 민족 생존이라는 현실로 개인의 정서는 더 이상 중요하지 않게 되었으며, 대중을 동원하여 거대한 항전의 물결로 만드는 것은 예술가의 책임이 되었다. 이렇게 하여 사실주의 또는 현실주의는 예술가가 선택할 유일한 길이 되었으며, 바로 맹렬한 발전을 이루었으며, 중국 미술계의 문화적 주류가 되었다. '융합주의'도 이러한 역사적 환경 속에서 신속하게 이전의 표현주의에서 사실주의로 전향하게 되었다.

사실주의의 '융합주의'는 그 관점과 실천이 항전의 흥기에 따라 광범위하게 전파될 수 있었다. 1940년대에 이미 구국과 민족 생존이라는 현실 생활과 관련하여 전면적으로 '인생을 위한 예술'의 예술적 실천으로 전향되었다. 일군의 새로운 사실주의 화가, 즉 우쭤런吳作人, 뤼쓰바이呂斯百, 쓰투챠오司徒喬, 둥시원董希文 등의 출현으로 사실주의

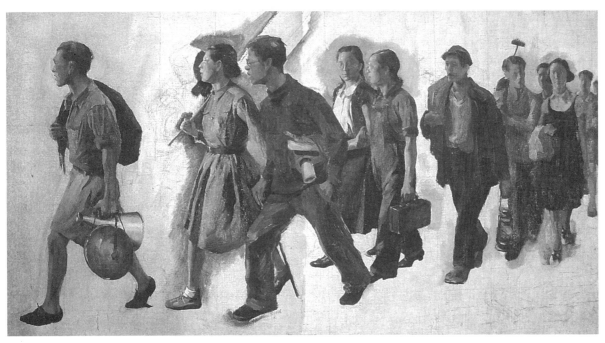

2-74 탕이허[唐一禾]의 유화 작품 〈'7・7사변'에 대한 호소[七七號角]〉

22 尼特,「倪貽德」,『從戰時繪畵說到新寫實主義』,『美術界』第1卷 第2號, 1939.12, pp.2~3.

2-75 1940년 루쉰 미술학원(나중의 루쉰 예술학원) 미술학과 교수들이 '전지 사생대 사생화전'을 참관할 때 입구에서 찍은 기념사진

의 '융합주의'는 한 걸음 더 강화되었다. 그들은 현실을 응시하고 민생에 관심을 두는 일련의 사회적 제재의 작품을 창작하였다. 특히 '중국의 풍격中國風'이 있는 유화의 탐색과 실천에 힘을 쏟기 시작하였다. 여기에서 볼 수 있듯이 '5·4' 이래 중국화에 대한 유화의 영향은 주로 현실에 대한 관심과 사실적 조형의 방면이었다. 이에 비해 유화에 대한 중국 전통예술의 영향은 주로 내심의 정감을 전달하는 사의적寫意的 조형의 방면이었다. 20세기 상반기의 중국 유화가油畫家는 각자의 실천 중에서 점차 일종의 융합 모델을 모색해 내었다. 즉 사실주의 창작 관념과 수법에 전통 예술의 사의寫意적 요소를 융합한 것이다. 이는 곧 서양화가 사회와 시대를 위해 선택한 중서 융합의 성공적인 방향이었다.

"요컨대 사실주의는 공허하고 부박한 병폐를 족히 치료할 수 있다總而言之, 寫實主義足以治療空洞浮泛之病."[23] 사실주의 양식이 중국에서 만연하는 것은 의심할 여지없이 중국 유화의 토착화에 결정적인 활력을 불어넣었다. "먼저 유럽의 사실주의 자극을 받은 자에 있어서 '9·18'부터 왜구와의 전쟁까지 사실주의 회화의 화풍은 우리들의 보편적인 요구에 도움이 되었다."[24] 중일전쟁의 발발로 인하여 사회적 환경 방면에서 중국에서의 사실주의는 장족의 발전을 확보하였다. 이는 예술적 선택과 사회적 선택이 공동으로 결합된 것으로 대중이 바라는 조류를 형성하였다. 시대의 조류 속에서 사람들은 예술과 민족 전통, 예술과 사회현실의 관계에 대해 깊고 넓게 토론하였다. 또 예술 중의 민족정신과 민족풍격의 문제에 대해서도 갈수록 더 주의하였다. 이들은 사실주의의 내함에 근본적인 변화를 일어나게 하였다.

'융합주의'에서 제기된 민족 형식

중일전쟁 중에 대두된 사실주의는 '융합주의'에서 점차 '문예의 민족 형식' 문제를 탐구하도록 만들었다. 이리하여 민간과 민속의 내용과 기층 대중의 방향을 중시하기

23 徐悲鴻, 「新藝術運動回顧與前瞻」, 『時事新報』, 1942.
24 徐悲鴻, 「西洋美術對中國美術之影響」, 『美術家』, 1948年 第2期.

시작하였다. 이 문제는 일찍이 1930년대 초에 루쉰과 좌익문예계에서 관심을 기울였으며, 루쉰은 '구형식舊形式'의 정리와 보충 속에 '신형식新形式'이 나오며, 대중이 '이해하기 쉬운' 예술이 창조된다고 주장하였다. '구형식'의 개조에 대해서는 주로 민간형식 중에서 양분을 섭취하고, 그런 연후에 실천 중에 점차 민간형식에 대해 모방하며, 심지어 어떤 사람은 직접 민간형식을 민족형식 자체로 보기까지 했다. 이것이 곧 '민간을 위한 민간'으로 나가는 것이며, 때문에 반대자들은 '신국수주의新國粹主義'라 불렀다.

사람들은 목판화木刻에서 새로운 문예의 민족형식을 창조하는 희망을 보았다. 이는 곧 당시에 이해한 현실주의 또는 '신현실주의新現實主義'의 길이었다.

비단 이러한 과거에 비해 진보한 새로운 기교의 목판화 탄생을 포함할 뿐만 아니라, 또 일종의 서양화의 전래 및 근대 중국 회화예술 중의 일종의 새로운 유파의 성장을 표시할 뿐만 아니라, 실로 이것은 지금 전개되고 있는 중국의 새로운 회화 — 신현실주의의 회화 — 의 건립에 가장 주요한 계기이다. (…중략…) 목판화로 시작하여 목판화로 끝나는 것은 결코 이 운동의 방향이 아니다. 우리는 목판화가 과거 대중으로부터 이탈한 회화를 부정하고, 중국의 새로운 회화 — 대중 회화 — 를 건립할 책임을 진다고 확실하게 말해야 한다. 그저 대중이 감상할 수 있게만 하는 것이 아니라, 더욱이 현실을 묘사하고 대중생활의 동태를 생생하게 화면에 올려놓기만 하는 것이 아니라, 예술의 역량으로 대중의 정서를 격동시키고, 대중이 무엇을 사랑하고 무엇을 증오해야 하는지 알게 하고, 그들이 어떻게 싸우러 가는지 가리키고, 어떻게 행복한 생활을 쟁취할 수 있게 하는지 가리켜야 한다. 그러므로 신현실주의는 정치상의 전략을 포함하는, 일종의 정치와 분리될 수 없는 참신한 예술사조이다.

이러한 '신현실주의 예술'은 "현실을 변혁시켜 이루어진 예술로써, 수백 년 이래의 중국의 서양화 역사에서 신구新舊의 경계선을 긋는다."[25]

민족형식 문제는 당시에 민속, 민간, 대중 등의 각도에서 구체적으로 시작하였다. '문예의 민족형식' 문제에 관한 탐색과 실험은 1930년대부터 시작하여 근 반세기 동안 줄곧 지속되었다. 중일전쟁 이후에는 또 돈황 벽화 등 전통 예술형식도 추가되었고, 1950년대에는 양류칭楊柳靑 등 목판 연화年畵와 민간 전지剪紙 등의 예술형식도 참고하였다. 기본적인 경향은 민속, 민간의 공식화된 형상과 평면화의 화면처리를 흡수하고,

25　李樺·建庵·冰兄·溫濤·新波, 「十年來中國木刻運動的總檢討」, 『木藝』 第1期, 1940.11.1.

2-76 후이촨[胡一川]이 1932년에 창작한 목판화 작품
〈전선으로 가라〉

2-77 리화[李樺]가 1935년에 창작한 목판화 작품 〈울부
짖어라, 중국이여!〉

수법에 있어 테두리를 그리고 그 안에 평면 채색을 하는 것이었
다. 이러한 성향은 사실 결함이 있다. 가장 큰 폐단은 계급 이분법
으로 우수한 작품과 조악한 작품을 구분하고, 민족형식에서 엘리
트 취향의 풍격과 형식언어는 예술 창작 밖으로 배제해버린다는
점이다.

　당시의 역사적 조건 아래 얼마간의 토론과 장기간의 실험을 거
쳐, 민족형식의 문제에 대한 전체적인 인식에서 다음과 같은 일
치를 보였다. 군중에게 선전하고 군중을 동원하고 군중을 발동하
기 위하여 자아 교육을 전개하며, 혁명의 추진과 경제의 건설을
위하여 반드시 백성들이 이해하는 민족문화에서 양분을 섭취한
다. 이렇게 이해한 중국예술은 하나의 현실주의의 방향을 가리켰
다. 즉 '융합주의'를 인민 대중과 연계하여 사회현실의 내용과 민
족의 형식을 주입하였다.

'대중주의' 미술

문화 엘리트들의 양면 구원

신문화운동 이후 일군의 문예 엘리트들은 '상아탑을 나와' '네거리로 향하여'라는 새로운 주장을 제기했다. 이는 '5·4' 지식인이 자신을 구원하는 약방문이자 대중을 환기시키고 사회변혁을 촉진하는 데 있어 거쳐야 할 도정이었다. 이러한 양면의 구원은 '엘리트화된 대중주의 미술'을 형성하는 촉진제 역할을 하였다. 마오쩌둥毛澤東이 「옌안 문예 강화」를 발표한 후 '대중주의' 미술의 방향은 한결 더 명확해졌으며, '이데올로기화된 대중주의 미술'을 위한 기초를 놓았다.

1. 상아탑을 나와

'5·4' 운동은 사상계몽을 통해 대중을 일깨우려 했지만, 일반 지식인은 결코 대중과 깊이 접촉하지 않았고, 또 진정으로 대중을 관심과 표현의 대상으로 삼지도 않았다. 신지식인들과 평민 대중 사이의 분리 현상에 대해 문예계에서는 새로운 방향을 제시하였다. 즉 문학예술가들에게 '상아탑을 나와走出象牙之塔' '네거리로 향하여 走向十字街頭' 백성의 마음을 읽고 사회현실을 반영하기를 바랐다. 미

2-78 루쉰이 번역한 『상아탑을 나와』 책 표지

술계는 이에 대해 강렬하게 반응하였고, 1920~30년대에 '예술을 위한 예술'과 '사회를 위한 예술'에 관한 대토론이 일어나 앞뒤로 십 년 동안 계속되었다. 쌍방 간의 의견 차이가 비록 컸어도 모두 예술을 계몽의 수단으로 보았고, 예술로 나라 구하기를 공동의 목표로 삼았다.

지식인의 고민과 선택

'5·4' 운동(1919) 이후 중국 사회는 전면적으로 대격변의 시대로 들어갔다. 전통문화도 엄중한 위기를 맞아, 문화와 가치 판단이 사라지는 상태로 들어갔다. 러시아 시월 혁명이 발발함에 따라 중국 지식인 사이에서도 새로운 변화가 일어났다. 사회의 혼란, 정신적 안식처의 상실, 국민당의 전제통치 등은 지식인들에게 보편적으로 '5·4' 이상의 파멸을 느끼게 하였고, 고민과 방황의 나락으로 떨어지게 하였다. 일부 사람들은 정신적으로 타락하여 개인의 세계 속으로 돌아가거나 강권에 굴복하여 입을 다물었다. 또 다른 사람들은 서로 모여 새로운 반성을 시작하였다.

비록 '5·4'의 목표 가운데 하나가 사상의 계몽을 통해 대중을 깨우치는 것이었지만, 실제에 있어서는 그러한 '5·4'의 지식인들은 모두 자각하든 자각하지 않든 스스로 대중의 바깥에 있었다. 그들은 대중과 접촉해본 적이 없었고, 대중도 진정으로 그들의 관심과 표현의 대상이 된 적이 없었다. 쌍방은 또 심지어 사상적으로 대립하는 상태였다. '5·4' 시기 지식인들이 제창한 '평민 문학'과 '백화문 운동'은 그 목적이 문화와 교육을 보급하여 사회 개혁을 이루는 것이었다. 그러나 전통 문언문 형식에 충격을 준 백화문은 신지식인 사이에서 취추바이瞿秋白가 말한 바와 같이 다시 '신문언新文言'으로 변하였다. "일반 평민 대중이 소위 말하는 신문예의 작품을 이해할 수 없는 것은 이전의 평민이 고전시를 이해할 수 없는 것과 같다. 신식의 신사와 평민 사이에는 '공동의 언어'가 없다. 이러할진대 혁명 문학의 내용이 아무리 좋다고 해도 오로지 이러한 작품은 신사의 언어로 쓰였고, 이는 일반 평민과 아무런 상관이 없다."[1] 그러므로 사람들은 갈수록 지식인은 반드시 백화문을 완성한 이후 다시 한 번 새로운 비약이 필요함을 알게 되었다.

우리들이 만약 혁명에서 '인텔리겐치아'의 책임을 묻는다면, 우리는 다시 자신을 부정하지

1 　宋陽(瞿秋白), 「大衆文藝的問題」, 『文學月刊』 創刊號, 1932.6.10, p.3.

않으면 안 되며, 우리는 계급의식을 얻으려 노력해야 한다. 우리는 우리의 매체를 농공 대중의 용어에 접근하도록 해야 하며, 우리는 농공 대중을 우리의 대상이 되게 해야 한다. (…중략…) 자신의 프티 부르주아지 계급의 근성을 극복하고, 너의 등을 '아우푸헤벤'(지양)한 계급을 향하고, 걸어가라, 저 '끈기 있는' 농공 대중을 향하여![2]

2-79 1926년 톈한[田漢]이 천바오이[陳抱一]의 화실에서 영화 〈민간으로 가자〉를 촬영할 때의 기념사진

이것이 바로 역사학자들이 나중에 말한 '제2차 계몽'이다. 바로 이러한 역사적 콘텍스트와 인식 아래에서 문예계에서는 "상아탑을 나와走出象牙之塔", "네거리로 향하여走向十字街頭"는 새로운 문예의 방향이 제시되었다.

1926년 10월 예링펑葉靈鳳과 판한녠潘漢年 등 창조사創造社 회원들이 상하이에서 『환주幻洲』 잡지를 창간하였다. 그들은 창간호를 전반과 후반으로 나누고, 일본 작가 구리야가와 학손廚川白村의 산문집 『상아탑을 나와』와 『네거리로 향하여』를 참조하여 각각 『상아탑』(전반부)과 『네거리』(후반부)로 명명하였다. 게다가 당시 문예계의 현상에 대해 '거리 철학街頭哲學'과 '신유맹주의新流氓主義'의 개념을 제시하였다. 그들은 문학가와 예술가들이 이전의 서구화된 '상아탑'에서 나와 민간으로 나가고 '네거리'로 나가기를 바랐고, 중국 백성들의 마음을 느끼고, 진실하게 중국사회의 현실을 반영하기를 바랐다. 이렇게 하여 중국과 중국의 문예에 "혹여나 일말의 전기轉機가 마련되기를 희망하였다."[3] 그들의 의도는 비록 계급의 관점으로 예술을 보는 '프롤레타리아 예술관'과 같지 않지만, 또 1930년대 모더니즘과 같을 수 없지만, 즉시 문예계의 논쟁과 분화를 일으켰다. 일부 사람들은 중국 사회는 이미 새로운 역사 시기에 이르렀다고 생각했으며, 예전의 문예는 더 이상 이 새로운 역사 단계의 수요에 적응할 수 없다고 보았다. 그리하여 일종의 새로운 예술을 창조하고 제창해야 했는데, 그것이 곧 '네거리로 향하여'라는 혁명의 문예라는 것이다. 그 밖의 일부 사람들은 문예계는 반드시 자신의 목표, 이상, 방향을 가져야 한다고 생각하였다. 문예가의 '네거리로 향하여'는 단지 이상을 실

2 成仿吾, 「문학혁명에서 혁명문학으로」, 이 글은 1927년 11월 23일에 완성되고, 다음해 1월에 발표되었다. 李何林 編, 『中國文藝論戰』, 上海 : 東亞書局, 1932, p.330에서 재인용.

3 潘漢年, 「徘徊十字街頭」·亞靈, 「新流氓主義」, 두 편 모두 『幻洲』 창간호, 1926년 10월호에 실림.

현하는 일종의 수단일 뿐이며, '네거리'에서 자신의 '탑'을 세울 필요가 있다고 하였다.[4] 이러한 관점은 사실 예술의 초월성을 주장하는 것으로, 예술은 어떠한 계급에도 속하지 않고 소수의 계급과 민중을 초월하는 천재의 창조라 보았다. 그러므로 예술은 '네거리'의 '다수' 사람을 표현하는 것과 어떠한 관계도 없다는 것이다.[5]

예술이란 무엇인가

문학계의 논쟁은 미술계에도 널리 퍼져 있고 관심을 두고 있는 문제를 반영하고 있었다. 그리하여 '상아탑을 나와走出象牙之塔'와 '네거리로 향하여走向十字街頭'의 문제는 아주 빠르게 미술계의 광범위한 공감을 일으켰다. 더불어 1920~1930년대에 십 년 동안 계속된 '예술을 위한 예술'과 '사회를 위한 예술'의 대토론이 일어났다.

일찍이 1920년대 초, 예술의 효용에 관한 문제는 예술계의 중요한 관심이 되었다. 1923년 위지판俞寄凡은 '예술을 위한 예술'을 위해 변호하면서 다음과 같이 말했다. "이른바 '예술을 위한 예술'은 간단히 말해 예술의 독자성이다. 곧 예술은 독자적인 목적이 있고 독자적인 활동이 있어 예술을 결코 정치경제나 종교도덕 등을 개선하는 계획이나 도구로 여겨서는 안 된다."[6] '5·4' 이후의 반봉건주의의 일부분으로써 이러한 '예술을 위한 예술'의 개념은 당시의 문화 콘텍스트 안에서 대표성을 가졌다. 그것은 예술의 독립성으로 개성의 해방을 고취한 것으로 문예의 정치에 대한 봉사를 반대하였다. 그러나 국가가 존망에 처하고, 사회가 위기에 빠지고, 백성을 시급히 계몽해야 하는 시대에 예술가는 더 이상 '예술을 위한 예술'에 종사할 수 없었다. 위지판은 나중에 이러한 점을 의식하여 6년 후 그의 관점을 수정하였다. 그는 예술과 사회는 일정한 관계가 있다고 인정하였지만, 사회를 직접적으로 개조하고 사회를 직접적으로 반영한다(이는 '저급한 예술'이다)는 것이 아니라, '새롭고 활발한 시대와 정신을 만들기' 즉 '시대정신을 개조하는 예술'을 창조하는 것이라고 하였다.[7] 이는 사실 차이위안페이蔡元培가 줄곧 제창한 예술교육 사상과 '예술의 사회화', '사회의 예술화'이다. 즉 '예술을 위한

4 저우쭤런[周作人]의 관점이 이 방면의 대표이다. 周作人, 「兩天的書·十字街頭的塔」, 長沙 : 岳麓書社, 1987 참조.
5 梁實秋, 「文學與革命」, 李何林 編, 『中國文藝論戰』, 上海 : 東亞書局, 1932, p.330.
6 俞寄凡, 「解釋'藝術的藝術'」, 『藝術』 第2號, 1923.4, p.12.
7 俞寄凡, 「新時代與藝術」, 『美展特刊』 第3期, 1929.4.16, p.2.

예술' 또는 린펑몐林風眠이 말한 '진정한 예술품'의 창조와 '예
술 운동'의 전개로 '새롭고 활발한 시대와 정신을 만들기'이
며, 이로부터 사회 개조를 실현하는 것이다.

이러한 관념은 '5·4' 이후 1920년대에 널리 영향을 미쳤
다. 당시에는 이미 보편적으로 받아들여진 정론이 되었다고 할
수 있으며, 수많은 예술가와 예술평론가들이 모두 이에 대해
거의 완전히 일치된 공감을 표명하였다.[8] 차이위안페이의 미
육(예술교육) 사상의 충실한 집행자였던 린펑몐도 예외가 아니
었다. 그러나 린펑몐과 '예술을 위한 예술'의 관념은 완전히 같
지 않다. 그는 하나가 다른 하나를 덮어버리거나 대신하는 것
에 동의하지 않았으며, 양자 사이에 조화를 시도했다. 이것은
린펑몐이 시종 세상과 사람을 사랑하는 이상주의의 격정이 있
었기 때문이다. 그는 예술의 사회화 또는 사회의 예술화의 실
현을 자신의 첫 번째 목표로 삼아, '진정한 예술품'의 창조로
대중의 진선미에 대한 추구를 이끌어, 국민성의 개조와 사회의

2-80 '베이징 예술대회'의 종지는 '완정한 예술운동'이었다. 그
림은 린펑몐이 동료들과 '베이징 예술대회' 전람회 문 앞에서
찍은 기념사진.

예술화라는 이상을 실현하고자 하였다. 이러한 그의 생각과 '예술을 위한 예술'의 관념
은 근본적으로 구별되었다. 더욱이 조건이 성숙될 때 그의 세상과 사람을 사랑하는 사
회적 책임감은 두드러졌다. 1927년 5월 린펑몐은 베이징에서 큰 규모에 한 달이나 지
속된 예술대회를 조직하여 진행하면서, 예술을 민간과 대중으로 확대하려고 시도하였
고, 이로부터 민중에 영향을 주고 민중을 교육하였다. 이것은 그가 예술이 '상아탑을 나
와' '네거리로 향하여'라는 관념에 대한 적극적인 호응이자 실천이었고, 일정 정도에
있어 그의 심미적 기호와 대중 예술에 대한 상상을 표현한 것이기도 하다. 이를 위해 그
는 '베이징 예술대회'의 주제를 "예술 운동을 실천하고, 사회의 예술화를 촉진한다"로
결정하였다. 대회의 명성을 높이고 참여를 늘리기 위해 국립 베이징 예전國立北京藝專의
교수와 학생들의 작품 이외에도 대중들로부터 모집하고 베이징의 저명한 화가들도 동
원하였다. 여기에는 탕딩즈湯定之, 천반딩陳半丁, 치바이스齊白石, 왕멍바이王夢白를 비롯하
여 형예사形藝社, 예광사藝光社, 홍엽사紅葉社, 서양화사西洋畵社, 심금화회心琴畵會, 일오화사

8 예를 들어 왕야천[汪亞塵]은 일찍이 다음과 같이 말하였다. "지금 우리들도 알고 있듯이, 예술을 연구하는
 사람들은 응당 힘을 모아 예술운동을 해야 한다. 이러한 예술운동의 목적은 곧 사회를 예술화시키는 일이다."
 汪亞塵, 「研究藝術者應有的自覺」, 『時事新報』, 1924.1.20.

一五畵社, 호도화사糊塗畵社, 만화사漫畵社 등 단체도 참가하였다. 더욱이 그는 대회에 필요한 여러 장의 걸개그림에 쓸 그림을 직접 그리고 골랐으며, 예술대회를 위해 우렁찬 구호를 정하였다. "모방을 일삼는 전통 예술을 타도하자! 소수 귀족이 독점하는 예술을 타도하자! 민중에서 나오지 않고 민중과 유리된 예술을 타도하자! 창조적이고 시대를 대표하는 예술을 제창하자! 모든 국민과 각계각층이 함께 즐기는 예술을 제창하자! 대중에 의한 네거리의 예술을 제창하자!" 이들 표어들은 베이징의 네거리에 걸렸으며, 명확한 목표와 뚜렷한 추구로 베이징을 진동시켰다.[9]

'상아탑을 나와'와 '네거리로 향하여'의 관념은 당시 일부 민감한 예술가의 욕구를 반영하였다. 비록 그중에 많은 사람들이 계급의 관점에서 본 예술의 '프롤레타리아 예술' 또는 '혁명 문예'에 동의하지 않았지만, '5·4' 문예의 서구화 현상에 대해 반감을 가지고 있었기에 예술 자체의 변혁을 통해 현실을 변화시킬 수 있기를 기대하였다. 그들로서는 '상아탑을 나와'와 '네거리로 향하여'는 비단 '5·4' 지식인의 자아를 구제하는 좋은 방안일 뿐만 아니라 사회 변혁을 촉진시키고 대중을 각성시키고 구제하는 방도이기도 했다. 이러한 양방면의 구제는 지식인의 방황하는 내심 세계의 체현이자 내재적 욕구로, 당시 중국 지식인이 분열된 강산을 바라보며 일어나는 사회적 책임감과 사명감을 충분히 반영하고 있다. 그러나 이렇게 예술 자체의 기초 위에 건립한 이른바 '사회를 위한 예술'의 관점은 여전히 지나치게 이상화되었고 공허함을 피할 수 없었다. 그러므로 오래지 않아 유명한 역사적 사건인 '이서 논쟁二徐之爭'에서 구체적인 예술관에 분기가 일어났고, 결국 어떤 예술이 사회를 위한 것이며 예술은 어떻게 사회를 위하는가의 문제로 나타났다. 쉬즈모徐志摩는 예술의 영역에 '신예술新藝術'의 자리를 주기를 희망하였지만, 쉬베이훙徐悲鴻은 민족의 존망이 달린 때에 일부 사람들이 '예술을 위한 예술'을 하는 것에 대해 '미혹惑'을 표시하였다. 리이스李毅士는 쉬베이훙의 '인생을 위한 예술'의 주장을 명확하게 지지하면서, 예술가는 벗어날 수 없는 사회적 책임을 지고 있으며, 현시대의 예술의 표준은 곧 사회적 인식이라고 보았다.[10] 이러한 강렬한 사회적 책임감과 역사적 사명감은 1930년대 민족 모순이 가열됨에 따라, 특히 '9·18 사변' 후 항일 구국의 호소가 높아지자 증강되고 확대되어 시대의 지표가 되었다. 이에 따라 문예는 민간을 향해 나가고, 대중을 향해 나가고, 대중을 반영하고, 대중을 표현하라는 요구도 높아졌다. 바로 이러한 시대적 요구가 일부 급진적인 예술 청년의 마음을 고무

9 「北京藝術大會−北京國立藝術專門學校寄來的稿件」, 『藝術界』 第16期, 1927.5 참조.
10 李毅士, 「我不'惑'」, 『美展特刊』 第8期, 1929.5.1, p.1.

하였고, 예술의 현실성과 전투성의 좌익 미술이 탄생하게 되었다. 이리하여 '상아탑'을 나와 '인생을 위한 예술'을 제창하는 현실주의가 점차 역사적 주류가 되어갔다.

'5·4' 시기의 '예술을 위한 예술'의 관념은 1930년대에도 여전히 지속되었다. 1933년 리바오취안李寶泉은 사람됨의 순수성이란 각도에서 다시 '예술을 위한 예술'의 정신과 '진정한 예술품'의 창조로 예술의 사회성을 실현할 것을 제안하였다.[11] 다시 말해, 예술가는 어떠한 경우를 막론하고 항상 임시적인 선전 임무로 자신의 본래 직분인 예술을 위한 예술을 방기해선 안 된다는 것이다. 각 개인이 자신의 직분에 충실하면, 그것이 곧 '적극적인 구국 운동積極的救國運動'에 종사하는 것이다. 그러나 1930년대 민족 존망의 위기에 예술 생존의 담론은 이미 변화가 일어났고, '예술을 위한 예술'은 실현하기 어려웠다.

비록 '상아탑을 나와'의 문제 제기로 미술계에 분기와 분화가 일어났다고 하더라도, 본질적으로 '예술을 위한 예술'과 '사회를 위한 예술'의 목표는 일치하였다. 즉 어떤 관념을 통하든 '예술 구국藝術救國'을 실현한다는 것이었다. 쌍방의 예술가들의 주관적인 뜻에서 볼 때 그들은 모두 예술이 순수하든 순수하지 않든 그것으로 계몽을 실현하는 수단으로 삼으려고 하였다. 그리고 예술가의 아이덴티티와 자각을 가지고 본다면, '예술을 위한 예술'에 종사하든 '사회를 위한 예술'에 종사하든 그 역할은 모두 대중을 이끄는 계몽자이거나 또는 세상을 구하는 '구세주'이었다.[12] '5·4' 이후의 '상아탑을 나와' '네거리로 향하여' 등의 문예의 방향은 중국미술에 새로운 형태, 즉 '대중주의大衆主義' 미술을 만들었다.

'대중주의' 미술은 중국에 특수한 의의가 있다. 이것은 일반적으로 말하는 '대중미술'이나 '통속 미술'과 다르다. '대중주의' 미술은 자발적으로 발생하여 유행한 것이 아니라 목표와 조직이 있어 위로부터 아래로 내려간 엘리트 행위가 있다. '대중주의' 미술은 전파에 있어 상업성이 없는 대신 사회성과 집단성이 있으며 심지어 이데올로기의 집단적인 노력이기도 하다. '대중주의' 미술은 주제 또는 기능에 있어 오락적이지 않고 명확한 정치적 경향과 교육적 목적이 있다. '대중주의' 미술은 예술에 있어 서양 현대 예술에서 다방면의 영향을 받았지만, 그 주장은 리얼리즘이든 또는 이른바 '신예술'이든 상관없었다. 그러므로 이 시기의 '대중주의' 미술을 우리는 '엘리트화된 대중주의

11 李寶泉, 「爲藝術而藝術」, 『藝術』 第1號, 1933, pp.2~7.
12 이는 궈모뤄[郭沫若]가 예술가를 다음과 같이 묘사한 것과 같다. "네가 대중을 향해 비약하려면 너는 똑똑히 알아야 한다. 너는 하늘을 향해 나는 게 아니라 지상으로 내려가면서 날아가는 것이다. (…중략…) 너는 대중을 가르치러 가야 한다. (…중략…) 미래 사회의 주인으로서의 사명을 어떻게 이행해야 할지 가르쳐야 한다. (…중략…) 너는 선생이고, 너는 교사이다. (…중략…) 너는 가서 남으로부터 마취되고, 남으로부터 압박받고, 남으로부터 착취당한 대중을 깨워야 한다." 郭沫若, 「新興大衆化的認識」, 『大衆文藝』, 1930.3.

미술'이라 부를 수 있다.

　이러한 '엘리트화된 대중주의 미술'은 결코 '대중의 미술大衆的美術'이 아니다. 그것은 '엘리트'의 설계와 추진으로 서양 예술의 관념에 영향을 받아 예술적 구제와 교화 기능을 강조한다. 그러므로 종종 대중의 실제적인 수요와 거리가 멀며, 이상주의 색채가 뚜렷하다. 이로부터 어떤 사람은 '대중을 교화하다'는 뜻에서 '화대중化大衆'이라 부르기도 한다. 이는 전체 20세기 중국 현대미술에서 특수한 형태이다. 1920년대 중후기에 시작된 '상아탑을 나와' '네거리로 향하여'의 문예 운동은 이러한 형태의 형성에 기초를 닦았다. 사회적 콘텍스트의 변화에 따라 '엘리트화된 대중주의 미술'도 점차 변화하여 다음 단계에서는 '이데올로기화된 대중주의 미술'로 전개되었다.

2. 좌익 미술과 신흥 목판화 운동

　'5 · 4' 이래 문예계에서 제기된 '상아탑을 나와' '네거리로 향하여'의 문예 방향을 이어받아, 미술계에서는 '사회를 위한 예술'의 좌익 미술 사조가 일어나 '예술을 위한 예술'을 명확하게 반대하고 미술의 대중화를 제창하였다. '대중주의' 미술 발전의 중요한 고리로서의 좌익 미술은 예술의 계급성을 주장하고, 예술로써 사회적인 구국과 계몽의 역할을 하도록 하면서, 목판화를 이 목표를 실현하는 가장 좋은 예술 형식으로 만들었다. 루쉰魯迅의 제창과 지지 아래 목판화 운동은 일어나기 시작했고 신속하게 발전하였다. 일군의 목판화가들이 형식, 내용, 기법에 있어 군중의 현실 생활에 밀착된 예술적 표현을 적극적으로 탐색하였다.

좌익 미술의 흥기

　좌익 미술은 1930년대 초 일군의 급진적인 청년 미술가들의 추진 아래 일어난 미술의 대중화로, '사회를 위한 예술'의 미술 사조를 주장하였다. 그리고 1930~40년대의 역사 진전의 상황이 신흥 미술운동을 전국으로 빠르게 퍼져나가게 했다. 더욱이 이 운동에서

당시 일종의 새로운 예술 형식인 목판화가 결합된 후, 신흥 미술운동의 지위는 이미 의심할 나위가 없게 되었으며, 당시 가장 전위적인 미술운동과 미술 관념이 되었다. 그러므로 좌익 미술은 고립된 미술운동이 아니라, 그것의 출현은 정치 투쟁과 관련되며 중국 역사의 발전과 합치된다. 특히 중요한 것은 목판화 운동이 '5·4' 이래 문예계의 '상아탑을 나와' '네거리로 향하여'의 문예 방향과 예술의 본질에 대한 토론을 계승했다는 점이다. 그것은 기치도 선명하게 '사회를 위한 예술'의 깃발을 걸었으며, 예술의 계급성을 주장하여, 예술이 사회에 대해 구국과 계몽의 역할을 하도록 하였다. 이는 '대중주의' 미술 발전에 있어 중요한 단계이다.

일찍이 1925년에 선옌빙沈雁冰은 '무산계급 예술'이란 개념을 제시했다. 그는 '5·4' 시기 소자산계급 시민의 '민중미술'을 초월하기를 바랐고, 예술이 진정으로 무산계급이 소유하기를 바랐다.[13] 이러한 계급의 관점으로 예술을 보는 경향은 확실히 마르크스주의의

2-81 '혁명문예관'은 1930년대 예술에서 '유행 학문'이 되었다. 그림은 루쉰이 번역한 플레하노프의 『예술론』 책 표지.

영향을 받은 것이다. 더욱이 1921년 중국공산당의 성립으로 마르크스주의가 중국 사회 현실과 결합되기 시작하였다. 이후 수많은 급진적인 지식 청년이 자각적으로 마르크스주의의 유물주의와 계급 개념으로 중국의 현실 문제를 고찰하고 사고하였다. 1920년대 말 공개적으로 제창된 '무산계급 예술'과 '혁명문예'는 다시 한 번 문예계에 격렬한 논쟁을 일으켰다.

1926년부터 일본에 유학중이던 중국 유학생 가운데 일본 공산당의 급진 사상의 영향을 받은 사람들이 속속 귀국하면서 '대중화'되어 보이는 '엘리트화된 대중주의 미술'에 대해 '무산계급 예술'을 크게 제창하였다. 이러한 급진적이고 계급적인 예술관은 즉시 문예계에 적지 않은 파란을 일으켜, 서로 다른 관점으로 격렬한 논쟁이 일어났다. 이와 동시에 다시 한 번 '예술을 위한 예술'과 '사회를 위한 예술' 사이에 대토론을 이끌어내었다. 이러한 상황은 '대중주의' 미술의 새로운 발전, 즉 좌익 미술 또는 신흥 미술의 형성에 적절한 이론상의 준비가 되었다.

당시 중국 내외의 계급투쟁과 민족모순도 이러한 경향을 촉진하였다. 1927년 '4·12 대학살' 후 국공 양당 및 양당이 대표하는 두 계급의 투쟁은 갈수록 뜨거워졌다.

13 沈雁冰, 「論無産階級藝術」, 『文學週報』 第172期, 1925.5, p.35.

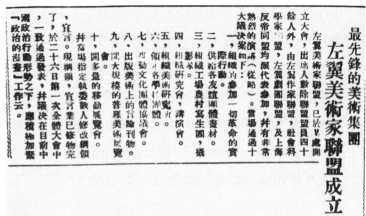

2-82 왕이류[王一榴]가 창작한 〈중국좌익작가연맹성립대회〉로, 당시의 상황을 재현하였다.

2-83 중국좌익미술가연맹이 성립되었다고 알리는 신문 보도

1931년 '9·19 사변' 후 모순의 중점은 국내당파 투쟁에서 침략과 반침략의 민족 모순으로 옮겨갔다. 바로 이러한 계급 모순과 민족 모순이 모두 첨예하게 대립된 상황 아래, 중국공산당의 조직과 지지 아래 일군의 진보적인 청년을 골간으로 하여 상하이에서 '혁명문예' 또는 '무산계급 예술'을 방향으로 하는 좌익 미술 조직과 좌익 미술운동이 건립되었다.

좌익 미술은 항저우의 일팔예사一八藝社와 상하이의 시대미술사時代美術社에서 처음 싹이 보였다. 일팔예사는 원래 1929년 차이위안페이와 린펑몐의 포용적인 학술 사상의 지도 아래 세워진 국립 항저우 예전國立杭州藝專에서 만들어진, 여러 학생 단체 가운데 하나이다. 그 후 좌익 문예 사조의 영향을 받아 소련의 루나차르스키의 『예술론』과 플레하노프의 『예술론』을 지도로 삼아 '프로'예술과 예술은 어떻게 대중에게 가까이 다가갈 것인가는 문제를 탐구하기 시작하였고, 자주 내부에서 작품으로 서로 토론하였다.[14] 이와 거의 같은 시기에 상하이 중화예술대학上海中華藝術大學 서양화과 주임인 쉬싱즈許幸之와 장어張諤, 천옌챠오陳煙橋 등이 1930년 2월 시대미술사를 발기하여 만들었다. 이들을 기초로 하여 1930년 여름, 중국좌익작가연맹과 좌익희극가연맹의 건립에 따라 중국좌익미술가연맹이 만들어졌다. 이로부터 좌익미술과 미술의 대중화는 처음으로 조직적인 행동을 하게 되었다.

좌익 미술은 '예술을 위한 예술'을 명확하게 반대했으며, 마르크스주의 문예이론을

14 그들의 행위가 곧바로 지방 당국의 주의를 받게 되자, 린펑몐은 학생들을 보호하기 위해 일부 학생을 퇴학시켰다. 이들 퇴학당한 학생들과 일부 제적된 학생들이 함께 상하이에 가서 일팔예사를 만들었다. 이들은 나중에 전부 중국좌익미술가연맹에 가입했으며, 좌익 미술의 중심 멤버가 되었다.

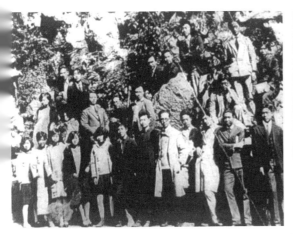

新興美術運動的任務

許幸之

I.美術運動與文化運動的階級性

最先我們應該認識，新興美術運動的問題，決不是單純的美術運動的問題，而是一般文化運動的問題。同樣我們更應該認清，一般文化運動的問題背後，也決不是單純的一般文化運動，而是階級關係和階級意識的問題。

歷史很顯明地實證了出來，過去無論那一個階級掌握政權的前後，必定有和諧的文化及文化運動的養成。在近代資本主義的社會裏，支配階級不惟有了一切生產器具，以榨取無產階級之血；並且又獨占了一切精神文化的領域，以剝削無產階級的精神生活。

所以資產階級對於文化的領有，決不是單純的文化領有，而是維持他們所佔的利益和支配權。在資產階級的組合中，無產階級對於福祉和政治不但沒有發言過問，連一切資產階級的政治和文化機關也都沒有參加的權利。看吧，在資產階級

最近日本普羅美術的進出

葉沉

——雖則是他們的行動，但總可給我們一個引證和暗示。中國的普羅美術運動向沒有具體地實現。深望我們的同伴者多多注意到這個問題。

——

現在全世界資本主義的階段已達到了極頂，社會的下層建築，純經濟過程上發生了重大的矛盾；階級鬥爭的花火，若除了布爾喬亞御用的有色眼鏡來觀察時，各處都可以找得到同時逼真實不可避免的危機，會影響到那上層建築的震搖。——變革——而到文化革命的激進！

日本，在資本主義已將沒落的時期中勃興起來的日本在道幾年內，尤其是顯露地進展著——在國際上，受著帝國主義相互間的迫切；在國內的形勢上，已形成了布爾喬亞汜與勞働

2-84 일팔예사(一八藝社) 전체 회원의 항저우에서의 기념사진 2-85 쉬싱즈[許幸之]가 쓴 「신흥 미술운동의 임무」 2-86 예천[葉沈]이 쓴 「최근 일본 프로 미술의 진출」

지도로 삼았다. 그들은 예술가는 반드시 배금주의와 '그림을 그리기 위해 그림을 그림爲畵畵而畵畵'과 '예술은 천재의 표현' 등의 사상에서 벗어나야 한다고 주장했으며, 예술은 수많은 고통 받는 노동자 농민 대중과 '신흥 계급'인 무산계급을 위해 봉사해야 한다고 하였다. 계급 분석과 계급투쟁의 관점으로 미술운동을 대했으며, 또 이를 계몽적인 의의가 있는 신흥 미술운동으로 보았다. 이것이 좌익 미술의 중요한 특징 가운데 하나이다. 일찍이 '미련美聯(중국좌익미술가연맹)'이 성립되기 이전 시대미술사는 자신의 선언에서 다음과 같이 지적하였다. "좌익 미술운동은 미술 유파상의 투쟁이 결코 아니며 압박 계급에 대한 일종의 계급의식의 반격이다. 그러므로 우리의 예술은 계급투쟁의 일종의 무기가 되지 않으면 안 된다."[15] 미술을 계급투쟁의 도구로 삼는 것은 당시 공산당 중의 '좌'경 사상의 영향을 받은 것이자, 일찍이 문예계에서 마르크스주의 이론을 기초로 한 '무산계급 예술론'이 미술 분야에 구체적으로 반영된 것이다. 그러나 다른 한 방면으로 그것은 또 필연적으로 이러한 사상과 민족 위기를 결합하여 미술 대중화의 문제를 심화시켰으며, 그리하여 '5·4' 문예의 방향과 관련된 것이기도 하다. 이러한 사상은 쉬싱즈가 집필한 「신흥 미술운동의 임무」[16]와 「중국 미술운동의 전망」이란 두 편의 문장에서 체계적으로 서술되었다.

1932년 『문예신문』은 「프로 미술작가와 미술작품」이란 문장을 발표하였다. 여기에서 '프로 미술'의 제재를 구체적으로 규정하였다. ① 제국주의, 통치 계급, 자본가, 지

15 許幸之, 「'時代美術社'告全國靑年美術家的宣言」, 『拓荒者』 第1卷 第3期, 1930.3, p.28.
16 許幸之, 「新興美術運動的任務」, 月刊 『藝術』 第1卷 第1期, 1930.3.16. 이 문장은 1929년 12월 12일에 완성되었다.

주에 반대하는 투쟁 생활, ② 혁명 정권 아래의 집단생활의 모습, ③ 노동자의 고통스런 생활과 압박당하고 착취당하는 상황의 사실적 모습, ④ 자본주의가 농단하는 죄악과 금전 공황의 폭로 등이다. 형식 방면의 주장에 있어서는 "농공 혁명투쟁 중에 만들어진 내용과 그때 결정된 형식"을 제창했으며, '자산계급의 형식주의 유파'를 반대하였다. 때문에 이러한 신흥 미술은 "형식상의 완성이 아니라 현사회의 프로(프롤레타리아) 의식의 확립이며", 이로부터 "지극히 힘 있는 대중의 양식"이 만들어지게 되었다.[17] 기법에 있어서 이러한 '프로 미술'은 점차 가장 좋은 형식을 찾았으니 그것이 곧 목판화였다.

루쉰과 신흥 목판화 운동

민국 초기 리수퉁李叔同이 저장 양급사범학당浙江兩級師範學堂에서 가르치고 있을 때 일찍이 학생들에게 목판화 기법을 가르치고 학생들이 제작하도록 하였다. 그러나 1920년대 말에 이르기까지 목판화는 일종의 소수 창작 형식의 하나로 일부 미술 청년과 학생들 사이에서 전해졌다. 1929년 항저우 일팔예사가 성립될 때 목판화는 그 독특한 예술 양식으로 일부 학생들이 선호하였다. 이는 조작하기 간편한 특징에서 기인할 뿐만 아니라 강렬한 형식감각과 예술 표현력을 갖고 있었기 때문이었다. 화가들은 자신들이 이미 갖추고 있는 소묘 능력과 쉽게 결합시켜 빠르고 쉽게 예술 창작을 할 수 있었다. 이로부터 학생들은 항상 공장과 빈민 지역에 들어가 스케치를 하였고, 유럽의 사실적인 목판화가들의 제재와 풍격을 모방하여 목판화를 창작하였다. 바로 이 때 그들은 루쉰과 연계되었다.[18] 이와 동시에 시대미술사와 상하이의 기타 대학과 단체의 일부 미술 청년들도 목판화를 제작하였는데, 이 역시 루쉰의 영향과 밀접한 관련이 있다. 시대미술사는 일찍이 루쉰에게 중화예대中華藝大에 와서 전문적으로 강연을 해달라고 요청하였고, 루쉰의 소장품 중에 있는 소련의 혁명 선전화, 간판화, 군사화, 정치풍자화, 목판화, 만화 등의 인쇄물과 복제품을 전시했으며, 또 루쉰의 물질적인 지지를 받기도 하였다.

17 「普羅美術作家與美術作品」, 『文藝新聞』, 1932.6.26, p.14.
18 처음에 그들이 자발적으로 시도하였지만, 나중에는 루쉰이 1931년 2월에 출판한 『소설 '시멘트'의 그림』 판화집을 발견하고는 크게 계발을 받아 모방하기 시작하였다. 루쉰이 이를 알게 된 후 펑쉐펑[馮雪峰]을 통해 가져온 몇 권의 외국 회화 도록으로 지지를 표시하였다.

중국의 신흥 목판화의 지도자로써 루쉰이 보기에 예술은 반드시 먼저 사람에게 이로움을 알게 해야 하며, 대중과 혁명을 위해 존재해야 한다고 보았다. 이는 곧 제재와 수법에 있어 반드시 현실주의를 견지하고, 형식에 있어 반드시 '힘의 아름다움'을 체현해야 한다고 했다. 즉 예술은 반드시 강건하고 강대해야 하는 반면, 영롱하고 부드러운 작풍으로 현실에 대한 태도를 표현해서는 안 되며, 또 '상아탑'에 숨어 무병신음無病呻吟하는 '고급' 예술에 대해 반대하였다. 그런데 목판화는 바로 이러한 역사적 사명을 잘 수행할 수 있었다. 그러므로 루쉰이 1931년 6월 '일팔예사 습작 전람회'에 대해 평론을 쓸 때, 그들의 작품이 "새롭고, 젊고, 진보적"이라고 칭찬하였으며, "잡초 가운에 날로 자라나는 건장한 새싹"이자 "그것이 아직 어리지만 그렇기에 희망은 여기에 있다"고 말했다.[19] 그 후 얼마 지나지 않아 루쉰은 중국 현대미술사에서 시대의 획을 긋는 의의가 있는 목판화 강습회를 조직하였다. 이 강습회는 회원들의 기술을 높였을 뿐만 아니라 더욱 중요한 것은 목판화를 일종의 국제적인 '예술'이라는 관념과 현실을 위해 봉사하는 사상을 수립했다는 점이다. 이러한 관념과 사상은 강습회가 끝난 후 회원들이 각지로 나가 전파하면서 전국적으로 전에 없이 신속하게 목판화 운동이 일어나고, 목판화가 널리 보급되었다.

그 후 짧은 몇 년 사이에 수많은 목판화 단체가 각지에서 만들어졌다. 1934년 초여름에 광저우廣州의 현대창작판화연구회現代創作版畵研究會와 톈진天津의 평진목각연구회平津木刻研究會의 결성은 신흥 목판화 운동이 이미 전국적인 범위로 전개되었음을 나타낸다. 목판화 단체와 목판화 화가들은 서로 간에 자주 경험을 나누었을 뿐만 아니라 남방에서 북방까지 밀접한 관계를 이루었다. 1935년 1월 1일에 평진목각연구회는 베이징 태묘太廟에서 '제1회 전국목각연합전람회'를 개최했고, 1936년 7월 5일부터 10일까지 현대창작판화연구회가 광저우에서 '제2회 전국목각연합전람회'를 개최함과 동시에 전국 순회 전시를 하였다. 이들 전람회는 신흥 목판화 운동이 고조를 일으키도록 하였고 미술 청년들을 끌어들여 이 운동에 가입시켰다.

중일전쟁이 발발한 후 항일구국의 기치 아래 국민당과 공산당은 제2차 연합하였고, 이러한 정세에 맞추어 목판화도 '지하'로 내려갔다. 제작의 간편성과 내용의 현실성, 그리고 풍격의 전투성으로 항전 선전에서 가장 중요한 예술 형식 가운데 하나가 되었다. 이때 목판화는 진정으로 대통합과 대연합의 목표를 이루어, 1938년 6월 12일 우한

19 魯迅, 「一八藝社習作展覽會小引」, 『文藝新聞』 第14期, 1931.6.15. 『魯迅全集』 第4卷, 北京 : 人民文學出版社, 1981, p.308에서 재인용.

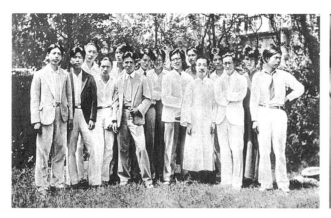

2-87 왼쪽 그림은 목판화 강습 후 루쉰과 전체 회원의 기념사진. 오른쪽 그림은 1936년 10월 8일, 루쉰이 '제1회 전국유동목각전람회(第一屆全國流動木刻展覽會) 때 청년 목판화가들과 대담을 나누는 장면.

武漢에서 국민정부 군사위원회 산하에 중화전국목각계항전협회中華全國木刻界抗戰協會가 세워져, 공식적으로 항전 선전을 시작하였다. 중화전국목각계항전협회가 해산된 뒤에는 1942년 1월 그들이 다시 충칭重慶에서 중국목각연구회中國木刻研究會를 건립하였고, 전국에 광둥廣東, 광시廣西, 후난湖南, 둥난東南, 푸젠福建 분회를 각각 설치하였다. 중국목각연구회가 설치된 후 여러 차례 전람회를 개최하였고, 그중에서 '항전목각전람회'(우한), '전국목각전람회'(난창), '루쉰 서거 3주년 기념 목각전' 등과 같은 것은 항전은 물론 목판화의 보급에 중요한 영향을 미쳐 목판화 운동이 빠르게 발전하였다. 그 영향 아래 수많은 소형 목판화 단체도 전국 각지에서 계속하여 만들어졌다. 예를 들어 저장 진화浙江金華의 전시목각연구사戰時木刻研究社, 원링溫嶺의 거륜목각연구반巨輪木刻研究班, 리수이麗水의 도첨목각사刀尖木刻社, 쿤밍서남연합대학昆明西南聯合大學의 전투목각회戰鬪木刻會, 내몽고의 항일예술대抗日藝術隊 등이다.

이와 동시에 수많은 목판화가들이 옌안延安으로 계속하여 갔고, 루쉰예술학원魯迅藝術學院의 미술학과에 모여 목판화를 연구하고 가르쳐, 그 결과 미술학과가 거의 목판화과가 되어버렸다. 그들은 자신이 종이와 조각도를 만들었으며, 농촌과 부대로 깊이 들어가 현실을 반영하고 항전을 선전하는 작품을 대량으로 창작하였다. 또 구위안古元을 대표로 하는 일군의 우수한 옌안 목판화가를 육성하였으며, 목판화에 높은 예술성이 배어들도록 했으며, 쉬베이훙과 같은 예술가들로부터 높은 관심과 열렬한 칭찬을 받았다.[20] 더욱 중요한 것은 옌안의 목판화가들은 목판화로 점차 민족 예술의 길로 가는 예술관을 확립하였다는 점이다. 그들은 사회와 농촌으로 깊이 들어가, 민간 예술의 보고

20 徐悲鴻, 「全國木刻展」, 重慶의 『新民報』, 1942.10.18에 게재.

를 발굴하였으며, 목판화의 내용과 형식으로부터 인민 대중이 좋아하는 '신예술'을 연구하고 탐색해내어 목판화 발전의 신기원을 열었다. 이후 목판화는 예술의 지위를 가진 것으로 확립되었고, 신흥 목판화 운동은 각 방면으로 성장하고 성숙해져갔다.[21]

2-88 목판화 강습회 회원 장펑[江豊]의 작품 〈노인〉

　이로부터 알 수 있듯이 좌익 미술이나 신흥 목판화 운동은 '엘리트화된 대중주의 미술'과 근본적인 차이가 있다. 먼저, 목판화 운동은 '이른바 선진국의 예술을 추종'함을 목표로 삼고, 마르크스주의의 계급 분석 관점에서 출발하여 '혁명 문예'와 '무산계급 예술'의 개념으로 '압박 계급' 또는 '지배계급'과 투쟁한다. 둘째, '엘리트화된 대중주의 미술'의 그러한 '혁명 예술'이란 미명을 빌려 사실은 부르주아 의식을 나타내는 이른바 '민중 예술'과 '농민 예술'의 허위에 반대한다. 셋째, 예술에 있어 대중이 쉽게 이해하는 형식을 제창하고, '자산계급의 형식주의 유파'에 반대한다. 넷째, 내용에 있어 노동 인민의 현실 생활을 제재로 하여, 대중의 생활을 반영하고 압박 계급과의 투쟁을 나타낸다. 다섯째, 예술은 수많은 힘든 노동자 농민 군중과 신흥 무산계급을 위해 봉사해야 한다고 주장한다. 그러나 목판화 운동은 동시에 '엘리트화된 대중주의 미술'과 내재적인 계승관계와 유사성이 존재한다. 그것은 '엘리트화된 대중주의 미술'이 민중에게 예술을 보급시킨 관념을 계승하고 있다. 또 '이른바 선진국의 예술을 추종'함으로써 중국 예술의 국제적 시야와 '선진성'을 유지시켰다. 또 '엘리트화된 대중주의 미술'의 '네거리' 예술관을 한 걸음 더 끌고 나갔다. 또 비록 '엘리트화된 대중주의 미술'의 '부르주아 의식'을 반대하지만 오히려 구국계몽의 사상에서는 일치하며, 민중을 교화하는 것을 예술의 최종 목표로 삼는 데선 일치하였다. 이렇게 좌익 미술과 신흥 목판화 운동은 '대중주의' 미술을 한 걸음 더 발전시켰다.

21　이러한 성장과 성숙은 목판화가 주푸[鑄夫]가 다음과 같이 말한 바와 같다. "먼저 목판화 제작자의 수량 방면에서 벌써 크게 증가하였다. 과거에 목판화가란 정말로 몇 사람에 불과했지만, 오늘날은 어디라 할지라도 심지어 벽지의 향촌이나 도시라 해도 다만 벽보와 화보와 소식지가 있기만 하면 어디서든 쉽게 신흥 목판화가의 필적을 찾을 수 있을 것이다. 전국에 지금 얼마나 많은 목판화가가 있는가? (…중략…) 1200명 이하로 내려가진 않을 것이다. 둘째, 중국의 목판화 운동이 가져온 가장 경하해야할 성취는 전국적으로 통일된 조직과 집체 창작이 있다는 점으로, 경험과 이론 각 방면에 비교적 좋은 교류의 기회가 있어 새로운 목판화 동지에게 공부할 조건이 편리하게 되어 있다는 점이다. (…중략…)셋째, 중국의 목판화 운동이 전쟁 이전과 전혀 다른 것은 국제 문화와 국내 문화에서 일정한 지위를 차지했다는 점이다. 표현 방법에 있어서 지금은 이미 서양 작품을 모방하는 시기를 뛰어넘었고, 항전의 필요에 따라 새로운 작품을 창조하고 있으며, 더불어 더욱 현실화된 창작 과정의 길로 나가고 있다!" 鑄夫, 「中國的新興木刻運動」, 重慶의 『新華日報』, 1939.4.7에 게재.

3. 대중을 향하여 – 중일전쟁 중 '대중미술'의 큰 흐름

중일전쟁의 전면적인 발발로 미술은 대중을 향하여 나아갔고, '대중주의' 미술도 새로운 단계로 들어섰다. 미술계에서는 '문예는 대중을 향하여'라는 기치 아래 각종 항일협회가 만들어져 첫 번째로 전국적인 조직화와 체계화가 실현되었다. 목판화와 만화는항일 선전에서 중요한 역할을 발휘하였고, 루쉰예술문학원魯迅藝術文學院은 예술이 대중을 향하여 나가기 위해 조직과 기율, 강령과 목표가 있는 예술 후진을 양성하였다. 예술의 성질과 임무에 대한 토론에서 '대중주의' 미술은 대중화大衆化와 민족화民族化는 분리할 수 없다는 원칙을 확인하였다. 「옌안 문예좌담회에서의 강화」는 '문예 대중화'의방향을 처음 확립하여, '대중주의' 미술의 강령적인 문헌이 되었으며, 당시는 물론 20세기 중국 미술에 광범위한 영향을 끼쳤다.

항전 미술 – '대중주의' 미술의 새로운 단계

'대중주의' 미술은 통속 미술과 다르다. 그러나 통속 미술은 '대중주의' 미술의 기본형식을 가지고 있다. 통속 미술은 광범위한 대중적 기초와 통속적인 양식 그리고 언어에 바탕을 두고 있기에 '대중주의' 미술에 흡수되거나 개조되어, '대중주의' 미술이 이상을 실현하는 가장 직접적인 수단이 된다.

비록 현대 목판화가 서양에서 왔다고 해도 처음 가져올 때부터 농후한 표현주의 색채를 가지고 있었다. 그러나 목판화의 수법은 고대부터 중국 민간에서 대중들 사이에감상과 수용의 두터운 기초를 가지고 있었다. 이는 초기 상하이의 통속 미술인 화보의삽화, 연환화, 민간 연화 등의 예술 형식 속에서 모두 구현되었다. 루쉰이 목판화를 크게 제창한 것은 여기에 착안하였고, 청년 목판화가들에게 민간의 목판화를 공부하고연구하라고 지속적으로 격려하여 새로운 목판화와 현실 투쟁을 위해 투쟁하라고 고무하였다. 그러므로 신흥 목판화는 탄생부터 내용과 형식에 있어 현실적인 기능을 부여하여 서사성, 혁명성, 전투성, 표현성, 민간성 등이 함께 결집되었다. 직접적인 시각 충격력과 현실 제재에 대한 표현력으로 '대중주의' 미술의 최초의 가장 중요한 예술 양식의 하나가 되었다.

1937년 중일전쟁이 전면적으로 발발하자 객관적인 상황이 미술을 대중을 향해 나가도록 하여 '대중주의' 미술은 새로운 단계에 들어섰다. 전쟁으로 예술 교육이 실시될 수 없었고 예술 창작도 하기 어려웠다. 더욱이 '순예술'에 종사하는 것은 말할 것도 없었다. 여러 대학의 교수들과 예술가들은 베이징, 난징, 상하이, 항저우 등 대도시를 떠나 내륙 지역으로 들어가야 했다. 예술가는 '순예술'의 탐색을 중지하거나 아니면 직접 항일 선전에 투신해야 했다. 1938년 중화전국문예계항적협회中華全國文藝界抗敵協會, 중화전국미술계항적협회中華全國美術界抗敵協會, 중화전국만화작자항적협회中華全國漫畫作者抗敵協會, 중화전국목각계항적협회中華全國木刻界抗敵協會가 설립되면서 전국의 예술가들은 '예술을 위한 예술'을 주장하든 '사회를 위한 예술'을 주장하든 모두 이전의 불만을 거두고 파별 투쟁을 멈추고 항전의 깃발 아래 처음으로 모여 항전을 위해 봉사하였다.

이들 협회에는 계급의식과 문예 관점의 대립이 어쩔 수 없이 존재하고 있었지만, 이들 협회의 성립은 오히려 '문예는 대중을 향하여'에 있어 첫 번째로 전국적인 조직화와 체계화가 실현되었다. '문장 하향文章下鄉'과 '문장 입오文章入伍'는 중화전국문예계항적협회가 세워질 때 나온 구호로, 그 목적은 문예가들이 농촌과 부대에 깊이 들어가 "붓을 무기로 하여 (…중략…) 봉사하고 선전하며, 실제 현장을 관찰하고 체험하여, 제작의 능력을 충실히 하고 항전의 정신을 격발하였다." 이를 위해 "반드시 전반적이고 타당한 전략으로 문예의 각 분야가 준비되어 비로소 승리할 수 있다. 시간을 허비해선 안 되며 발걸음이 반드시 일치되어야 한다. 통일전선에서 우리는 분업을 해야 하며 집단 창작에 있어 우리는 협력해야 한다."[22] 각종의 항일 선전 가운데 신문, 잡지, 소책자, 벽보, 예술 작품이 각 협회의 조직 아래 밀려들었으며, 쉬운 말과 형식으로 일본군의 만행을 드러내고, 맞서 싸우는 병사와 민간인을 노래하였다. 미술계는 곧 중화전국미술계항적협회 및 그 밖의 각 협회의 지도 아래 시가지로 내려가 각종의 미술 형식으로 항전 선전에 종사하였다. 그중에는 선전화, 목판화, 만화, 포화布畵가 가장 주요한 형식이 되었다. 전미항적(중화전국미술계항적협회)이 성립된 후 첫 번째 한 작업은 모든 역량을 조직하여 '전국 항전 미술 작품 전람회'를 개최한 일이었다. 그 밖에 거리에 포화와 벽화를 그리고, 중국 항전 미술 작품의 외국 전시를 조직하고, 전투 지역을 단체로 찾아가 그렸다. 이들은 모두 항일을 강력하게 선전하여 미술이 더욱 현실과 대중에 가깝게 하였다.

목판화와 만화는 항일 선전에서 '대중주의' 미술의 발전에 가장 중요한 역할을 발휘

22 老舍·吳組緗, 「中華全國文藝界抗敵協會宣言」, 『文藝月刊·戰時特刊』 第9期, 1938.4.1. 徐迺翔 主編, 『中國新文藝大系-1937~1949, 理論史料集』, 北京:中國文聯出版公司, 1998, pp.807~809에서 재인용.

2-89 왼쪽은 일본 『동경일일신문』에서 보도한, 중국을 침략한 무카이[向井]와 노다[野田] 두 소위가 난징 쯔진산[紫金山] 아래에서 살인 배틀을 실시한 내용. 무카이는 106명을 죽였고 노다는 105명을 죽이며 서로 더 많이 죽이기를 겨룬다는 내용. 이는 일본 군인들의 지울 수 없는 잔인함과 치욕스런 역사의 기록이다. 오른쪽 그림은 팔로군이 장성 위에서 일본군에 저항하는 모습.

하였다. 리화李樺 등은 십 년간의 목판화 운동을 총괄하면서 다음과 같이 말했다. "목판화로 시작하여 목판화로 끝나는 것은 결코 이 운동의 노선이 아니었다. 우리가 분명히 말한다면, 목판화 운동은 과거의 대중과 유리된 회화를 부정하고 중국의 새로운 회화인 대중 회화를 세우는 책임을 불러일으켰다."[23] '전목항협'(중화전국목각계항적협회)이 설립된 후 전국 이십여 개 도시에서 백여 차례의 목판화 전람회가 개최되었고, 목판화 간행물과 특집호가 다수 출판되었고, 비교적 큰 규모의 목판화 훈련반이 운영되었다. 우한武漢이 함락됨에 따라 목판화가들도 각지로 흩어지면서 목판화는 빠르게 확산되었다. 각종 소형 목판화 단체도 대량으로 결성되었다. 그중에 푸젠福建, 장시江西, 저장浙江의 목판화 운동이 특히 활발하고 성공적이어서, 훈련반을 운영하고, 교재와 화집을 출판하고, 뛰어난 목판 도구를 제작하여 목판화 예술을 더욱 널리 보급하였다.

만화계는 비교적 일찍 항일 선전을 시작하였다.[24] 중일전쟁이 전면적으로 발발한 후 상하이의 만화계는 곧 구망협회救亡協會의 지도 아래 상하이만화계구망협회上海漫畵界救亡協會를 결성하였고, 첫 번째 항전 만화 간행물인 『구망만화救亡漫畵』를 창간하여 대량의 항전 만화를 창작하였다. 가장 언급할 만한 일은 국민정부 군사위원회 정치부 삼청政治

23 李樺・建庵・冰兄・溫濤・新波,「十年來中國木刻運動的總檢討」, 『木藝』 第1期, 1940.11.1. 『中國新文藝大系 －1937~1949, 理論史料集』, 北京 : 中國文聯出版公司, 1998, pp.132~146에서 재인용.

24 1936년 여름, 전국의 만화가들은 적극적으로 항일 구국의 작품을 창작하여, 상하이에서 '제1회 전국 만화작품 전람회'를 개최하였다. 이어서 난징, 쑤저우, 항저우, 광시 등지에서 전람회를 가졌다. 여기에 기초하여 중화전국만화작가협회를 결성하였는데, 나중에 상하이만화계구망협회[上海漫畵界救亡協會]로 개칭하였다.

2-90 1938년 1월 국립 항저우 예술전과학교에서 항적선전대를 조직하였다. 그중 한 대대의 한 지대가 후난[湖南] 야리[雅禮]중학교에서 찍은 기념사진. 이중에는 팡간민[方干民], 옌한 [彦涵], 우관중[吳冠中] 등이 들어 있다.

2-91 옌안[延安]은 대중을 위한 예술에 조직이 있고, 기율이 있고, 강령이 있고, 목표가 있는 예술 인력을 준비하였다. 옌안 챠오얼거우[橋兒溝]에 있는 루쉰예술문학원의 교문.

部三廳에 소속된 '만화선전대漫畵宣傳隊'의 성립이다.[25] '만화선전대'는 가는 곳마다 전람회를 개최하고 거리 표지판에 만화를 그렸고, 현지 신문 잡지에 만화 원고를 제공하는 등 각지에 만화 창작의 분위기를 북돋웠다. 광저우는 중국 만화가 가장 먼저 발원한 지방 가운데 하나로, 만화항전선전대의 가장 중요한 기지가 되었다. 비단 각종 만화 단체가 나왔을 뿐만 아니라 선전대와 연구 조직이 나왔고, 게다가 대량의 만화 간행물을 출판하고 대량의 만화가 창작되었다. 통일된 규칙과 각지의 만화 선전 작업을 위하여 1938년 2월 전국만협(중화전국만화작자항적협회)은 「전시공작대강戰時工作大綱」을 발포하여 항일 선전에 있어 명확한 방향을 제시하였다.

이보다 더욱 조직화되고 체계화되었으며 또 명확한 행동 강령이 제시된 것은 1930년대 말 옌안延安에서 일어난 미술운동이다. 1938년 4월 마오쩌둥毛澤東, 저우언라이周恩來, 린보취林伯渠, 청팡우成仿吾, 아이쓰치艾思奇, 저우양周揚 등이 창의하여 옌안에서 루쉰예술문학원魯迅藝術文學院이 설립되었다. 그 목적은 다음과 같다. "새로운 역량을 찾아 준비하여 (…중략…) 항전의 예술 공작 간부를 육성하며"[26] "마르크스레닌주의의 이론과 입장에 서고, 중국의 신문예 운동의 역사적 기초 위에서 중화민족 신시대의 문예이론과 실제를 건립하고, 오늘날 항전에 필요한 다수 예술 간부를 훈련하며, 신시대 예술 인재를 육성하고 단결시켜, 루쉰예술문학원을 중국공산당 문예 정책을 실현하는 보루

25 그 전체 명칭은 '上海市各界抗戰後援會宣傳委員會漫畵界救亡協會漫畵宣傳第一隊'이다. 나중에 다시 제2대와 제3대를 조직하였지만 업무 방침이 바뀌어져 유산되었다.

26 沙可夫, 「魯迅藝術學院創立緣起」, 魯迅硏究室 編, 『魯迅硏究資料』 第2集. 徐迺翔 主編, 『中國新文藝大系－1937~1949, 理論史料集』, 北京 : 中國文聯出版公司, 1998, p.811에서 재인용.

와 핵심이 되게 한다."[27] 마오쩌둥이 제사題詞에서 말한 "항일의 현실주의, 혁명의 낭만주의"는 루쉰예술문학원의 방향이 되었다. 노신예술문학원은 교학에 있어 '삼삼제三三制'를 실시하였고, 예술에 있어 현실주의를 주장하였다. "군중에서 나와서 군중으로 들어간다"를 강조하여, 처음부터 착실하게 현실 생활의 제일선에 뿌리를 내렸다. 회원들은 짧은 기간 동안 훈련을 받고 부대와 농촌으로 들어가 실제적인 선전 활동에 종사하였으며, 실제적인 생활 속에서 부단히 성장하여 중국의 신흥 미술의 미래를 탐색하였다. 옌안 루쉰예술문학원은 일군의 예술 인재를 육성하여 예술이 대중으로 들어가는데 있어 조직이 있고, 기율이 있고, 강령이 있고, 목표가 있는 예술 인력을 준비하였다.

문예의 방향에 대한 논쟁

항전의 홍기는 '대중주의' 미술의 예술 역량을 확대시켰을 뿐만 아니라 미술 대중화의 문제도 한층 깊이 있게 이끄는 계기가 되었다. 비록 사람들이 이때 이미 예술은 항전을 위해 봉사해야 한다는 관념을 보편적으로 받아들이고 있었지만, 새로운 문제가 나타나면서 심각한 분기가 일어났다. 1938년 량스추梁實秋는 '항전 팔고抗戰八股'에 대해 비판하면서 『중앙일보中央日報』 부간副刊의 독자투고란에 다음과 같이 제기하였다. "항전과 관련된 자료는 우리들이 가장 환영한다. 그러나 항전과 무관한 자료라 할지라도 오직 진실하고 유창하다면 그것도 좋다. 일부러 항전과 함께 섞여놓을 필요 없다. 속이 텅 빈 '항전 팔고抗戰八股'야 말로 누구에게도 이로움이 없다."[28] 이러한 '항전과 무관하다는 이론'이 나오자마자 수많은 사람들이 비판하면서 논쟁이 일어났다. 이 배후에는 문예의 발전 및 신흥 미술의 성질 판단 문제가 연관되어 있다. 량스추의 비판은 문예계의 일부 사람들이 지닌 앞으로의 중국 예술에 대한 걱정을 대표하는 것으로, 중국의 예술을 미래에 세울 책임이 있으며, 국제 예술계에서 일정한 지위를 차지해야 하는데, 그것은 오직 '예술을 위한 예술'의 정신을 가져야 비로소 할 수 있고, 그래야 대중을 교육하고 구국의 이상도 실현할 수 있다는 것이다.[29] 이러한 관점은 확실히 서양의 예술관과 예술의 독립성에 기

27 羅邁(李維漢), 「魯藝的教育方針與怎樣實施教育方針」, 1939.4.10. 文化部黨史資料徵集領導小組 主辦, 『新文化史料』(內部刊物), 1987年 第2期, p.21.

28 梁實秋, 「編者的話」, 重慶 : 『藝術』1933年 第1號. 沈從文, 「一般與特殊」, 『今日評論』第1卷 第4期, 1939.1.22 게재.

29 李寶泉, 「爲藝術而藝術」, 『藝術』1933年 第1號 참조. 沈從文, 「一般與特殊」, 『今日評論』第1卷 第4期, 1939.1.22.

2-92 루쉰예술문학원 설립은 "새로운 역량을 찾아 준비하여 …… 항전의 예술 공작 간부를 육성하며" "중국공산당 문예 정책을 실현하는 보루와 핵심이 되게 하기 위해서이다." 왼쪽은 루쉰예술문학원 목판화 공작단의 일부 회원들 모습. 가운데는 루쉰예술문학원 미술학과 학생들의 수업 장면. 오른쪽은 왕스쿼[王式廓]가 학생들에게 수업하는 모습. 이들 장면에서 루쉰예술문학원의 운영과 조건이 상당히 험난하였음을 볼 수 있다.

초하여 내린 판단으로, 당시 중국에서 민족적 모순과 생존의 위기가 일체를 압도하고 있다는 인식이 부족하다. 그러므로 예술 방향의 선택에서 예술의 독립성과 서양의 예술관을 표준으로 할 것이냐, 중국의 현실을 표준으로 할 것이냐는 당시 예술계의 중요한 분기가 되었다. 전자는 예술에서 형식주의와 개인주의, 즉 예술 자체의 실현이 인생을 위한다고 주장하고, 후자는 예술에서 현실주의와 집단주의, 즉 예술은 대중과 중국의 실제에 깊이 들어가 현실의 반영과 비판 중에 대중을 교육하고 대중을 일깨우고 결국 민족의 해방과 부흥을 실현한다고 주장하였다.

량스추가 말한 '항전 팔고'는 당시에 확실히 보편적으로 존재하는 현상이었다. 화가의 인물 조형은 유형화되고 단순화되었으며, 수많은 항일 작품이 주먹을 휘두르거나 눈알을 크게 뜨고 있었으며, 또는 표어와 구호를 도해하는 식이었다. 이는 신흥 목판화 탄생의 초기에도 존재하여 루쉰의 비판을 받기도 하였다. 예술가의 경험 부족으로 개념을 그대로 도해하는 공식이 만들어졌고, 예술 관념에 있어서 단순화는 선전이 예술을 대신하는 현상을 만들었다. 이러한 현상에 대해 어떤 사람들은 루쉰의 관점을 반복하였다. 비록 항전 문예의 목적이 선전에 있지만, 예술가는 반드시 대중 속에 들어가 대중을 이해하고 대중을 표현하는 기초 위에서 "그의 특수한 무기인 문예를 긴밀히 쥐고 있어야 한다."[30] 항전 문예는 응당 통속적이고 대중화된 문예로 대중을 표현하고 항전에 봉사해야 한다. 중일전쟁이 일어나자 형세 변화가 빠르고, 인쇄 출판이 어렵고, 정보의 소통이 불편하고, 예술도 항전에 봉사하기를 바라는 요구가 강해지자, 예술가는 안심하고 예술과 이론 방면에 깊이 있게 종사할 수 없게 되었다. 그리하여 만화, 목판화, 벽보, 선전화 등 대중화된 미술 형식이 주류를 이루었다. 이러한 항전 문예는 비

30 以群, 「關於抗戰文藝活動」, 『文藝陣地』第1卷 第2期, 1938.5.1 참조. 徐迺翔 主編, 『中國新文藝大系-1937~1949, 理論史料集』, 北京 : 中國文聯出版公司, 1998, pp.10~14에서 재인용.

2-93 루쉰예술문학원 학생이 창작한 항일 선전화

록 현실적인 선전의 기능을 가지고 있을 뿐 그 자체가 예술은 아니라고 여겨졌다. 임시로 이루어지는 선전은 고급 예술의 지위에서 내려와 대중에 엎드린 것으로, 미래의 중국 예술의 발전과 관련이 없다고 보았다.

예술 대중화라는 이 역사적 전환을 어떻게 보아야 할까? 펑쉐펑馮雪峰은 다음과 같이 명확한 답을 내놓았다. "'예술 대중화'라는 구호의 근본적인 임무는 정치와 문화의 정세에 맞추어 절박한 두 가지 문제를 해결하는 데 있다. 하나는 시급히 진행해야 할 혁명(항전)의 대중 정치 선전이요, 다른 하나는 예술을 더욱 높은 단계로 발전시키는 것이다." 그 구체적인 임무는 "곧 대중 문화생활 및 예술생활의 조직으로, 대중 혁명예술의 창조와 대중 작가의 육성이다. 지식인과 작가의 대중 생활에 대한 체험 및 예술 형식 내용의 새로운 창조, 그리고 대중 언어의 연구와 창조, 혁명 문화의 계몽 및 식자識字 운동을 포함한 대중문화의 수준 향상이며, 심지어 혁명 문화의 초보적인 예술 형식을 통한 대중 선전 등이다." 그는 '예술 대중화'를 정치 선전이나 저급 예술 활동으로 보는 관점을 비판했으며, "우리는 사회(항전)를 위해서 또 예술을 위해서 반드시 이들 구체적인 임무를 힘들게 그리고 전투적으로 실천해나가야 하는 것은 이것을 맹아로 하여 선진적인 혁명 예술을 개조하는 기회로 삼으며, 역사적 총체성과 높은 사상성을 갖춘 명확하고 웅건하게 형식이 완성된 위대한 혁명 예술을 만들기 위해서이다."[31]

펑쉐펑이 말한 이러한 '더욱 높은 단계'의 예술은 곧 좌익 미술 시기의 신흥 미술이며, 또는 저우양周揚이 나중에 말한 '민주주의 예술'이고, 어떤 사람이 말한 '신현실주의新現實主義'이다. 그 특징은 내용에 있어 혁명성과 전투성이며, 형식에 있어 대중화와 민족성이며, 수법에 있어 현실주의이다. 이는 곧 '5・4 운동'을 계승하였지만, '새로운 계몽'과 구별이 된다. 항전 미술의 발전에 따라 신흥의 '대중주의' 미술에 대한 민족성 문제가 두드러졌다. 항전 중에 수많은 예술가가 '순예술'에서 대중화 미술 작업으로 전

31 馮雪峰, 「關於 '藝術大衆化' ─答大風社」, 1938.11.14에 지음. 원래 『過來的時代』, 上海 : 新知書店, 1946에 실림. 徐迺翔 主編, 『中國新文藝大系─1937~1949, 理論史料集』, 北京 : 中國文聯出版公司, 1998, pp.34~40에서 재인용.

환하였기 때문에 관념과 현실에 있어 여러 가지 차이가 나게 되는 것은 피할 수 없거니와, '서구화'와 '항전 팔고' 현상이 나타나게 되었다.[32] 그렇다면 대중화 미술이 어떻게 진정으로 항전과 대중을 위해 봉사할 수 있는가? 예술가가 대중에 깊이 들어가 대중의 정감을 체험하는 것 이외에 고대의 민족 형식을 이용하는 것이 중요한 방면이 되었다. 그러므로 '대중주의' 미술에 대해 말하자면, 대중화와 민족화는 분리할 수 없다. 이러한 대중화 미술은 '5·4'의 신문예와 구별될 뿐만 아니라 자산계급의 '서구화' 예술과도 구별된다. 전통에 대한 비판에서 민족 전통의 계승과 개조를 해야 할 뿐만 아니라, 예술을 전체 민중이 장악하는 현실 비판과 현실 변혁의 무기가 되게 해야 한다.

고대 형식에 대한 이용과 개조 문제는 루쉰과 좌익 문예계에서 30년대 초에 일찍이 논의한 적이 있다. 항전의 시작 이후 이 문제는 실천 중에 '고대 형식에 투항'하는 경향이 나타나 문예계의 광범위한 토론을 일으켰다. 일부 사람들은 새로운 내용과 고대 형식의 결합은 고대 형식은 점차 새로운 형식을 변화시키길 바랐다. 이 새로운 형식의 형성이 곧 민족 예술의 탄생인 것이다. 이는 "즉 우리의 민족적 특색(생활 내용 방면과 표현 형식 방면을 함께 포괄하여)으로 세계에서 일정한 지위를 차지하는 신문예를 만들어내는 것이다. 선명한 민족적 특색이 없으면 세계에서 발붙일 곳이 없다."[33] 반대자들은 상대방을 '신국수주의新國粹主義'라 부르면서 고대 형식은 민간 형식에 존재한 '양'에 있어서 광범위한 대중적인 수용층이 있지만 '질'에 있어서는 낙후되었기에 '5·4' 이래의 '현대 형식'의 '진보와 완정'보다 못하다고 보았다. 그러므로 "현재 우리들에게 절박한 과제는 어떻게 대중의 문화적 수준을 향상시킬 것인가이지, 이미 얻은 고대 형식보다 '진보와 완정'한 새로운 형식을 어떻게 버리느냐는 문제가 아니다. '대중의 감상 형태'에서 수준을 낮추어 고대 형식을 이용하여 무엇을 시작하는 것이 아니라, '5·4' 이래의 신문예가 어렵게 투쟁한 길을 계승하고, 이미 얻은 업적 위에 굳건히 서서, 우리들 새로운 생각과 새로운 감정을 나타내는 새로운 형식인 민족 형식을 완성하는 것이다."[34]

32 당시에 탕이허[唐一禾]가 그린 대형 유화 〈승리와 평화〉가 엄격한 비판을 받은 것이 그 예이다. 孔爛(夏衍), 「全國美展所見所感」, 『新華日報』, 1943.1.13 게재.

33 徐悲庸, 「民族藝術形式的採用」, 『新中華報』 第8期, 1939.4.16. 艾思奇, 「舊形式運用的基本原則」, 『文藝戰線』 第8期, 1939.4.16. 周揚, 「抗戰時期的文學」, 『自由中國』 創刊號, 1938.4.1. 周揚, 「從民族解放運動中來看新文學的發展」, 『文藝戰線』 第2期, 1939.3.16. 그 밖의 관련 문장 참조.

34 葛一虹, 「民族形式的中心源泉是在所謂'民間形式'嗎?」, 『新蜀報』 副刊 '蜀道', 1940.4.10 게재.

『옌안 문예 강화』 – '대중주의' 미술의 강령

국통구國統區(국민당 통치 지역) 문예계에서 일어난 문예 방향 문제에 있어서의 분기는 옌안延安 문예계에서도 마찬가지로 존재했다. 적과의 잔혹한 투쟁에서 중국공산당이 직면한 주요 문제는 사상의 통일이었다. 1942년 5월 마오쩌둥은 많은 조사와 연구를 거친 후 전후로 두 번에 걸쳐 옌안 정풍整風 기간에 문예좌담회를 열어 강화를 발표하였다. 여기에서 '혁명 문예'의 개념을 말하였고, 그 목표를 다음과 같이 말했다. "문예는 혁명 도구의 일부로 더욱 잘 부려야 하며, 인민을 단결하고 교육하며 적을 타격하고 소멸하는 유력한 무기로 만들어야 한다." 그러므로 문예 종사자들은 먼저 입장 문제와 누구를 위할 것이냐는 문제를 반드시 해결해야 한다. 여기서 '입장'이란 곧 '무산계급과 인민 대중의 입장'이며, '사람'이란 곧 '천만 노동 인민'으로 노동자, 농민, 혁명 군대, 도시 소자산 계급 노동 군중, 지식인이다. 마오쩌둥은 "누구를 위할 것이냐는 문제는 근본적인 문제이자 원칙의 문제"이며, "우리의 문학예술은 모두 인민 대중을 위해서이며, 인민 대중은 먼저 노동자·농민·병사이다. 노동자·농민·병사를 위해서 창조하고, 노동자·농민·병사에 의해 이용되는 것이다." 이 원칙을 명확히 하고 나서야 비로소 정확하게 보급과 향상과 관계 문제를 정확하게 할 수 있다. 즉 노동자·농민·병사를 향해 보급해야 하는 것이지 봉건계급과 자산계급 및 소자산계급에 보급하는 것이 아니며, "노동자·농민·병사가 필요한 바에 따라 그들이 받아들이기 쉬운 것"으로 보급해야 한다. 그래서 문예 종사자들이 먼저 노동자·농민·병사로부터 배워야 하는 것이다. 노동자·농민·병사로부터 향상되는 것이지 봉건계급과 자산계급 및 소자산계급 지식인의 기초 위에서 향상하는 것이 아니다. "노동자·농민·병사를 봉건계급과 자산계급 및 소자산계급 지식인의 '높이'로 올리는 것이 아니라, 노동자·농민·병사가 나아가는 방향으로 향상시키며, 무산계급이 나가는 방향으로 향상시킨다." 그러나 보급과 향상은 단절되어 대립하는 것이 아니다. 왜냐하면 보급은 낮은 수준으로 영합이어서는 안 되며, 향상은 공동의 향상이나 일부의 향상이어서는 안 된다. 그러므로 "우리의 향상은 보급의 기초 위에서 이루어지는 향상이며, 우리의 보급은 향상의 지도 아래에서의 보급이다." 보급을 실현하고 노동자·농민·병사에 봉사하기 위하여 문예 종사자들은 그들을 알아야 하며 그들에 익숙해야 하며, 그들의 말로 말을 하고 그들의 감정으로 생각해야 한다. 한 마디로 말하면 생활 속으로 들어가서 제재와 형식을 얻어야 한다. 그러나 문학예술 작품은 현실생활에 대한 복제가 아니며, 인민의 생활이 "일

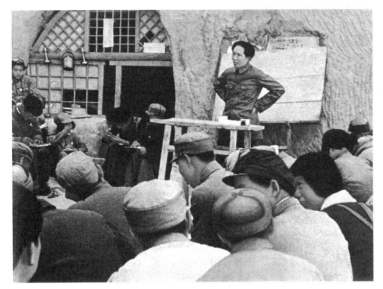
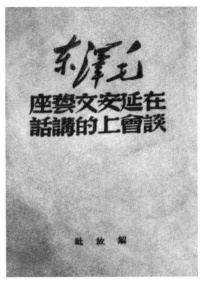

2-94 마오쩌둥이 1938년 옌안 루쉰예술문학원에서 강화하며 학생들에게 군중에 깊이 들어가고 생활에 깊이 들어가며, '위대한 루쉰예술문학원'에서 단련하라고 호소하고 있다.

2-95 『강화』는 '대중주의' 미술의 강령성의 문헌이다. 『강화』의 초판 표지.

체의 문학예술이 끝없이 써도 마르지 않는 유일한 샘물"이라 할지라도 "문예 작품에 반영된 생활은 보통의 실제 생활보다 더욱 높고 더욱 강렬하고 더욱 집중되고 더욱 전형적이고 더욱 이상적이어야 하며, 때문에 더욱 보편성을 가진다."[35]

마오쩌둥은 『강화』에서 당시 문예와 관련된 중요하면서도 모호한 문제들 — 누구를 위하냐는 문제, 입장의 문제, 예술의 원천 문제, 보급과 향상의 문제, 예술 전형성의 문제, 내용과 형식의 문제, 비평의 표준 문제, 예술과 정치의 관계 문제, 계급성과 인성의 문제, 찬양과 폭로의 문제 등등에 대해 모두 명확한 답안을 제시하였다. 첫째, 혁명 문예는 정치에 종속되며, 전체 혁명 사업의 일부로 톱니와 나사이다. 때문에 정치 표준이 첫째이고 예술 표준이 둘째이다. 둘째, 우리의 문학예술은 모두 인민 대중을 위한 것이다. 먼저 노동자·농민·병사를 위하며, 노동자·농민·병사를 위해 창작하며, 노동자·농민·병사에 의해 이용된다. 셋째, 일체의 문예는 반드시 생활을 반영하여야 한다. 인민의 현실 생활은 일체의 문학예술이 끝없이 써도 마르지 않는 유일한 샘물이기 때문이다. 넷째, 문예 작품이 반영하는 생활은 보통의 실제 생활보다 더욱 높고 더욱 강렬하고 더욱 집중되고 더욱 전형적이고 더욱 이상적이어야 하며, 때문에 더욱 보편성을 가진다. 다섯째, 문예가 노동자·농민·병사를 위한 바에는 반드시 보급과 향상의 관계를 잘 처리해야 한다. 즉 보급은 노동자·농민·병사를 향해 하고, 향상은 노동

35 毛澤東, 「在延安文藝座談會上的講話」, 『毛澤東選集』 第3卷, 北京 : 人民出版社, 1969, pp.804~835.

2-96 구위안[古元]의 작품 〈감조회(減租會)〉

2-97 옌한[彦涵]의 작품 〈몸은 조조의 병영에 있으나 마음은 한나라에 있다〉

자·농민·병사로부터 향상한다.

『강화』는 '문예대중화'의 방향과 '대중주의' 미술의 독립적인 지위를 가장 먼저 명확하게 확립하였다. 이는 '대중주의' 미술의 강령이 된 문헌으로, 당시 해방구와 국통구의 예술가들에게 광범위한 영향을 미쳤을 뿐만 아니라, 20세기 중국미술에 결정적인 전환을 가져온 의의를 가졌다. 『강화』가 발표된 후 옌안의 미술 종사자들은 문예를 노동자·농민·병사에 봉사하는 방향으로 명확히 하였고, 열정적으로 부대와 농촌으로 들어가 실제 작업과 노동을 하면서 사회를 이해하고, 민간의 예술 유산을 조사하고 발굴하고 정리했다. 또 당의 각 시기와 지역의 정책과 임무에 맞추어 마오쩌둥이 제시한 '중국의 기풍과 중국의 기백'을 방향으로 대량의 감동적인 예술작품을 창작해내어, 해방구의 미술 창작 활동을 전에 없이 활발하게 만들었다. 동시에 매체 방면에서도 중국화와 유화의 한계를 초월하여 다양화시켰다.[36] 해방구의 미술이 전면적으로 대중을 향해 나아가고 신흥 미술의 현대 민족 형식을 탐구함과 동시에, 국통구의 미술가들도 적극적으로 호응하고 높이 평가하면서 민족 형식 문제를 둘러싼 토론을 전개했을 뿐만 아니라 이를 실천에 옮겼다. 그중에는 목판화가와 만화가뿐만 아니라 수많은 중국화가와 유화가들도 적극적으로 참여하였고, 덧붙여 1940년대 돈황 예술의 재발견으로 미

36 그 주요한 성취는 목판화와 연화(年畵) 방면에 나타났고, 그 밖에 만화, 환등(幻燈), 벽화, 유인(油印) 화보, 연환화, 벽보, 길거리 영화[拉洋片] 등이 있다. 목판화와 연화는 세 가지 특징이 있다. ① 제재에 있어 리얼리즘 (현실을 직접 반영하고, 정책을 포함하고, 생활에 선악을 구분하며, 칭송과 긍정적인 면을 위주로 표현), ② 형식에 있어 민족 풍격(민간의 예술 유산을 발굴하고, 고대 형식을 개조하며, 색채와 조형을 단순화하고 평면화하며 선을 위주로 함), ③ 풍격에 있어 질박하고 단순함을 추구한다.

술가들의 민족 예술 유산에 대한 열정을 불러일으켰다. 그들은 분분히 서부西部로 나아 갔고, 민간으로 나아갔으며, 예술 유산 고찰과 여행 사생을 통하여 예술을 광범위하게 보급시켰다. 더욱이 '대중주의' 미술을 학술적으로 연구하고 풍격을 탐색하게 됨으로 써, 그 미술은 더욱 깊이 있는 내용을 갖게 되었다.

문제에 대한 검토

1840~1949년의 중국은 근대 이래로 가장 놀랍고 두려운 변천을 겪었으며, 이 과정에서 일어난 '전통주의'와 '융합주의', '서구주의', '대중주의'는 모두 중국 예술가들이 현실 문제를 해결하기 위한 네 가지 전략을 이루었다. 중국의 정치와 문화계의 엘리트들은 구국과 생존을 추구한다는 거대한 시대적 사명감을 짊어지고 여러 가지 탐색을 힘겹게 진행했으며, 처음에는 단순하게 서양 체제를 가져와 쓰다가 나중에는 자국의 상황을 바탕으로 외래 경험을 선택적으로 소화하고 흡수함으로써 정치, 경제, 문화 등 여러 방면에서 점진적으로 현대 사회 구조의 원형을 건립하였다.

1. '서구주의'의 등장

본 연구과제에서 사용하는 '서구주의'는 서양의 현대 학술에서 말하는 '오리엔탈리즘'과 '옥시덴탈리즘' 등의 개념과 관련이 없다. '서구주의'는 '전통주의', '융합주의', '대중주의'와 함께 중국인이 자신의 현실 문제를 해결하는 네 가지 방안 가운데 하나이다. 이러한 뜻에서 보면 '서구주의'는 명확히 자각적이고 전략적인 목적을 가지고 있다. 서구의 국가와 아시아 국가를 상대적으로 보면, 여기서의 '서구주의'는 중국 미술

의 일종의 독특한 현상이자 역사적 경험이라 할 수 있다.

전반적 서구화─문화 전략으로서의 '서구주의'

현실에 수요에 따라 일부 중국의 현대 지식인들은 '서양'을 두 가지 다른 개념으로 나누어 사용했다. 즉 서양에서 발달한 문명의 '대도시 서양the metropolitan West'과 중국에 있는 식민 세력인 '식민자 서양the colonial West'이다. 이러한 두 가지 이해 가운데 후자가 비판의 대상이 되며, 전자는 곧 의심할 바 없이 배워야 할 모범으로 간주된다. 비록 이 양자가 사실상 표리 관계를 이루고 있더라도 말이다.[1] 이런 식으로 중국의 지식인은 서양의 식민 제국주의를 반대하면서 동시에 '전반적인 서구화'의 모더니티 방안으로 합법화시켜 서술하였다.

이러한 두 가지 판단은 직접적으로 모더니티 콘텍스트에 대한 체험, 감수, 판단, 선택에서 나왔으며, 웨이위안魏源의 시대부터 이미 일정한 표현이 있었다. 양무운동부터 '5·4 운동'까지 서구주의자들은 이러한 두 가지 판단에 따라 지속적으로 추진하였다.

2-98 전반적 서구화의 창도자 후스[胡適]가 1930년에 출판한 『후스 문선[胡適文選]』과 그중의 한 편인 「내 자신의 생각을 소개함」

1 Shu-mei Shih, *The Lure of the Modern*, University of California Press, 2001, pp.30~40.

2-99 1918년 왕양양(汪洋洋)이 저술한 『서양화지남』과 그중의 삽화 〈중국과 서양의 인체 비교〉

천쉬징陳序經 등은 명대 말기 이래 중국은 이미 서구화의 과정을 시작했으며 양무운동 시기에 이미 능동적으로 끌어들이는 부분 수입 단계에 들어섰고, 나중에 다시 완전 접수로 변하였다. 이어서 논리적인 발전에 따라 전반적인 서구화로 발전하였다고 보았다. 서구주의자는 양무운동과 입헌혁명의 경험에서 점차 현 체제에 대한 개량만으로 중국을 부강시킬 수 없음을 알게 되었고, 오히려 이렇게 하는 것은 어떤 면에서 중국인 고유의 수구적인 완고한 심리를 만족시키는 것이어서 오직 철저하고 전반적인 서구화만이 비로소 낙후하고 보수적인 상황을 벗어날 수 있다고 보았다. 이는 역사의 추세이면서 동시에 자체의 전략적 필요에서 나왔다. 그들이 보기에 전세계는 모두 서구화로 나아가고 있으며, 서양문화는 곧 현대문화이자 세계문화로, "서양인만이 소유할 수 있는 것이 아니며" "우리들이 만약 외래문화를 달가워하지 않는다고 하더라도 오로지 목숨을 걸고 이 형님을 따르고, 단기간에 따라잡는데 힘써야 하며, 그런 연후에 함께 앞서서 말을 달릴 수 있을 것이다."[2] "만약 우리들이 스스로 창조하지 않는다면, 서양인이 가져온 물건에 의지하여야 할 것이고, 그러면 서양 물건을 사용하면서 우리들의 재원은 날이 갈수록 소모될 것이며, 그 결과 경제적 침략을 입고 서양인의 식민지와 노예가 될 것이다." 그러나 그때가 되면 "비단 자신이 전면적 서구화라 부를 수 없을 뿐만 아니라 노예가 되어 남에 의해 강압적으로 전면적 서구화의 위험에 놓일 것이다. 그러므로 전면적 서구화는 필연적인 추세이다. 우리들이 명백히 해야 할 것은 자신이 나서서 우리를 변화시켜야 한다는 것이며 남이 와서 우리를 변화시킬 때까지 기다려서는 안 된다는 것이다."[3]

전면적 서구화론자들은 중국 근대사의 발전 맥락에 대한 간단한 추리를 통해 서양 문화를 현대의 그리고 세계의 보편적인 문화로 본다. 이는 미래 세계의 근본적인 추세이자 중국의 전통문화보다 우월하다고 보았다. 중국은 반드시 능동적으로 자신의 전통문화를 버려야만 전면적 서구화 중에서 점차 자신의 창조를 실현할 수 있다. 이것이 중국 및 중국문화의 유일한 출구이다. 이러한 판단은 자신을 열등하고 왜

2 　錢玄同, 「致語堂」, 『語絲』 第23期, 1925.
3 　陳序經, 「東西文化觀」, 『嶺南學報』 第3·4期 合刊, 1936.12.

소한 것으로 보는 입장으로 전통을 전면적으로 부정하는 데로
나아갔다.

> 우리가 만약 이 나라를 진작시키고, 또 이 민족이 세계에서 하나
> 의 지위를 점하게 하려 한다면 오직 한 가지 살길밖에 없다. 곧 우리
> 자신의 잘못을 인정하는 것으로, 우리들은 반드시 우리 자신이 모
> 든 점에서 남보다 못하다는 것을 인정해야 한다. 비단 물질과 기술
> 에서 남보다 못할 뿐만 아니라, 비단 정치와 제도에서 남보다 못할
> 뿐만 아니라, 도덕에서도 남보다 못하며, 지식에서도 남보다 못하
> 며, 음악에서도 남보다 못하며, 미술에서도 남보다 못하며, 신체에
> 서도 남보다 못하다.[4]

2-100 펑강바이[馮鋼百]의 작품 〈남자 초상〉

요컨대 서구주의자들은 중국은 반드시 일체의 전통을 포기하
고 전면적으로 서양에 융합해 들어가야 한다고 생각하였다. 이러한 문화적 열등감은 미
술에서 '서구주의'의 탄생에 관념적인 기초와 이론적인 근거를 제공하였고, 그 전략적
판단도 만들어 주었다. '서구주의' 및 그 '전면적 서구화'의 구상과 실천은 그 내부에 어
떤 차이와 문제가 있음에도 불구하고 '전통주의', '융합주의', '대중주의'와 함께 20세
기 중국 사회와 중국문화의 문제를 해결하는 주요한 전략 방안이 되었다. 더불어 우리
가 20세기 중국 미술을 인식하고 연구하는 데 있어 하나의 입각점을 제공해준다.

미술에서 '서구주의'의 본질과 특징

'전면적 서구화' 사상에 상응하여 미술에서 일종의 '서구주의' 경향이 나타났다. 한
편으로 서구주의는 서양 미술의 풍격과 유파를 자기의 방향으로 견지하였고, 학술에
있어 서양과 일치시키는 것에 중점을 두었고, 서양 예술의 내부에 깊이 들어가 그 정수
와 진체眞諦를 획득할 것을 강조하였다. "하나의 순정한 기조를 형성함으로써" 중국 예
술이 "서양 예술의 바른 길로 나아갈 수" 있게 하였으며, 이러한 풍격 유파가 리얼리즘

4 胡適, 「介紹我自己的思想」, 『胡適文選』, 亞東圖書館, 1930.

이든 모더니즘이든 관계하지 않았다. 다른 한편으로 서구주의는 서양 현대예술과 사조에 동조하면서 같이 나아가야 한다고 주장하여, 서양의 "야수파의 함성, 입체파의 변형, 다다이즘의 맹렬, 초현실주의의 동경"을 시도하여 중국의 예술을 개조하고자 하였다. 서양의 현대미술을 이식함으로써 중국에 서양을 재현시키려고 하였다. 이로부터 형성된 '서구주의'의 몇 가지 기본적인 특징은 곧 '순수성', '동시성', '가치 공유', '자아 변방화'이다.

이른바 '순수성'은 내용에 있어, 즉 학술과 기법과 취미 등의 방면에서 서양화와 완전히 일치되며, 이러한 일치는 당시 사람이 말한 '순정한 기조純正的基調'로,[5] 이는 곧 서양 미술을 배우는 데 있어 학술, 기법, 취미 등의 방면에서 '순수성'에 도달해야 한다는 것이다. 이는 사실적 풍격과 표현적 풍격 두 방면에서 나타난다. 사실적 풍격에서 이러한 '순수성'은 고전주의 또는 아카데미즘의 예술 원칙을 가리키며, 어떤 사물의 재현을 통하여 고전주의 과학 법칙의 '진실성'에 부합시키도록 한다. "서양 예술의 정도에 오르려면 먼저 견고한 사실적인 시기를 거쳐야 하고, 사실 가운데서 변화를 추구하는 것은 깨질 수 없는 이치이기 때문이다."[6] 표현적 풍격에서는 모더니즘을 예술 원칙으로 하고, 형식 구성과 색채 조형을 풍격의 중점으로 하여 대상을 선택한다. 즉 "순수한 물질의 형태와 색채로 순수한 환상의 정신적 경계를 표현한다. 이는 소리 없는 음악이다. 형과 색의 조화와 구성은 그 자체가 일종의 장식 취미로 순수 회화Peinture Pure이다."[7]

이른바 '동시성'이란 시간을 가리키는 것으로, 곧 시간상 서양과 같은 시간대를 유지하는 것이다. 서양에서 지금 진행되는 것은 중국에서도 동시에 나타나야 한다는 것이다. 이로써 중국예술은 이미 세계 선진 예술의 일부가 된 것을 나타내며, 더불어 시대의 조류에 융합하는 능력이 있음을 나타낸다. 1930년대의 결란사決瀾社는 특히 유럽 화단의 신흥 조류에 관심을 두었으며, 20세기 중국의 화단도 일종의 새로운 조류가 나타나야 한다고 생각하였다. 그들의 추진 아래 서양에서 마침 유행하고 있는 모더니즘 회화의 여러 조류가 상하이에 차례로 나타나기 시작하였고, 통시적인 역사를 지닌 서양의 회화적 발전을 공시적인 전시와 연출로 만들어 1930년대 상하이에 독특한 문화 현상을 이루었다.

이른바 '가치 공유'란 취향을 가리키는 것으로, 곧 자기 고유의 가치관을 버리고 대

5 陳抱一, 「洋畵界如何進展的討論」, 『上海藝術月刊』 第3期, 1942.1.1.
6 「問題解答」, 『上海藝術月刊』 第6期, 1942.4에서 인용.
7 傅雷, 「薰琹的夢」, 『藝術旬刊』 第1卷 第3期, 1932.

신 서양의 가치관을 가지는 것이다. 서양 문화를 현대 문화와 미래 세계의 문화로 볼 때, 상대적으로 중국의 문화는 과거의 문화이자 지방의 문화로 여기는 것이다. 이삼십 년대에 야수주의, 입체주의, 초현실주의 등 서양 현대 예술에 대해 동시적 이식을 하여, 이러한 '가치 공유'의 취향이 나타났다.

이른바 '자아 변방화'란 신분을 가리키는 것으로, 곧 서양문화에 대한 '가치 공유'의 전제 아래 의식적으로 자신을 부속적이고 차등의 지위에 놓는 것을 말한다. 서양을 모범으로 삼거나 심지어 자신을 서양의 어떤 대가에 대한 숭배자나 모방자가 되는 것을 영광으로 삼으면서, 자신을 낮추어 전면적 서구화의 필요성과 필연성을 강조하는 것이다. 당시의 문장을 보면 다음과 같다. "지금의 예술계에서 (…중략…) 일군의 청년 예술가들이 표현주의를 20세기의 특산으로 여기는데, 이는 20세기 신청년의 정신에

2-101 우다위[吳大羽]의 작품 〈운률〉

적합하다. 그리하여 모두들 세잔과 마티스의 숭배자가 되었다. 붓을 들면 캔버스에 선이 휘날리고 주관적인 정신이 넘친다. 이렇게 하지 않으면 새롭지 않으며, 새롭지 않으면 20세기의 청년 예술가가 아니게 된다."[8] 이러한 현상이 곧 '자아 변방화'의 전형적인 표현이다.

'서구주의'는 일종의 능동적이고 자각적인 문화 선택으로, 그 '순수성', '동시성', '가치 공유', '자아 변방화'의 특징을 갖는다. 이는 사회적 요인에 따라 부단히 강렬하게 영향을 미치기 때문에 각 시기와 사람마다 전부 평균적으로 나타나지 않아서 일괄적으로 말하기 어렵다. 개괄하여 말하면 '서구주의'는 서로 다른 단계마다 두드러진 경향이 있었다. 1920년대 서양 예술은 비교적 대규모로 중국에 들어올 때 '서구주의'는 주로 일종의 '순수성'으로 표현되었다. 즉 서양 예술을 철저히 장악하기를 바랐고, 미술대학의 흥기로 이러한 경향이 극도로 강화되었다. 1930~40년대는 주로 '동시성'에 대한 추구로 표현되었다. 서양 현대예술의 이식을 통하여 서양과 동시적으로 발전하기를 바랐고, 그 속에는 리얼리즘에 대한 불만을 포함하고 있었다. 1970년대 말부터

8 豊子愷, 「新藝術」, 『藝術旬刊』第1卷 第2期, 1932.

1980년대 말까지 폐쇄기 이후의 개방 시기에는 전면적인 반발 심리로 급진주의자들은 전통 타도와 모던으로 나가자는 구호로 전면적으로 서양 예술의 표현 형식, 관념, 가치 체계를 끌어들였다. 이로써 50~60년대에 형성된 '작은 전통'과 박물관에 들어가야 할 '큰 전통'을 대신하고자 하였으며, 서양과의 완전한 '가치 공유'로 표현되었다. 1990 년대 이후 '서구주의'는 '자아 변방화' 전략을 쓸 수밖에 없었다. 즉 서양 주류 예술에 비하여 변방에 있기를 바라며 독특한 민족의 신분으로 서양이 주도하는 글로벌화 콘텍스트 중에 한 자리를 차지하기를 바랐다.

물론 이 네 가지 방면은 서로 관련이 있다. '순수성'과 '동시성'은 1980년대 이후의 중국 아방가르드 예술에도 존재했으며, '가치 공유'와 '자아 변방화'는 1920~40년대 에도 특징적으로 나타났다. 다만 다른 것은 1970년대 말 이후의 '서구주의'는 전략성을 더욱 중시하며 서양을 가져와 중국예술의 국제적 지위를 확보하려 하였고, 동시에 서양 주류의 게임 규칙 아래 중국인의 문화적 신분 특징을 보이려고 하였다. 이 방면에서 개혁개방 이후의 '서구주의'는 이미 이전보다 훨씬 넓은 국제주의 시야를 가지고 있다.

'서구주의'의 의의와 문제

약 백 년 동안의 '서구주의'는 중국 사회의 변천에 따라 시종 굴곡과 기복을 보였으며, 이 점에서 '전통주의'와 비슷한 운명을 가졌다. 이에 비해 '융합주의'와 '대중주의'는 날로 번영하였다. 20세기 미술사에서 부침을 겪은 '서구주의'는 우리들에게 많은 사고를 하게 만든다.

20세기 중국의 민족과 문화 위기를 마주하여 '서구주의'는 전면적 서구화를 통해 중국 전통문화를 철저히 개조하고, 중국인의 절충하는 폐습을 고치고, 적극적인 창조 정신을 기르려고 시도하였다. 이에 따라 서구주의는 서양 예술에 대한 연구를 순정純正하고 규범적이고 깊이 있게 해나갈 것을 강조하였다. 그렇게 서양 예술에 대해 깊이 있게 인식한 이후에 비로소 판단하고 취사선택하고 개조할 수 있다고 보았다. 그러므로 예술상의 '서구주의'는 학술적인 일면이 있음과 동시에 전략적인 면도 가지고 있었다. 이른바 전략이란 첫째 서양 예술사의 내부에 깊이 들어가 서양 예술사의 맥락과 장단점을 고찰하는 것이다. 둘째 서양의 시각에서 현지의 시각 경험을 개조하고 개발하여 중국인의 현대적 시각과 정신 표현 방식을 배양하는 것이다.

심리적 동기에서 보면 서구주의자의 문화 실천은 양면성을 가지고 있다. 하나는 학술적인 탐구이고 다른 하나는 가치 표준의 추구이다. 문화상으로 '서구주의'의 심각한 부분은 다음과 같은 곳에 있다. 만약 중국의 현대 지식인이 서양문화에 대한 열렬한 지식욕이 없었다면 서양문화는 이처럼 현대 중국의 역사 발전에 깊이 영향을 끼치지 못했을 것이다. 그리고 만약 서양문화에 대한 냉정하고 객관적인 태도와 심각한 비판정신이 없었더라면 중국자체의 전통도 효율적으로 개발되지 못했을 것이고 진정으로 자신의 모더니티 전환을 이루지 못했을 것이다. 시각예술에서 '서구주의'의 의의는 서양예술사 내부로 들어가 그 장단점을 파악하여 능동적인 태도로 새로운 문화자원을 획득하였다는 점이다. 이러한 과정에서 개조되고 절충된 서양문화는 점차 중국 자신의 새로운 전통이 되었다. 그리고 중국인이 서양문화를 흡수하는 과정에서도 서양문화를 변화시켰고, 서양문화는 점차 자신의 고유의 특

2-102 '순수성' 역시 '서구주의'의 중요한 특징 가운데 하나이다. 그림은 류치샹[劉啓祥]이 파리에서 마네의 작품을 임모하고 있는 모습.

성을 잃어 갔다. 이와 동시에 서구주의자들은 서양의 가치와 학술에 대한 탐구로 전통주의자가 중국 전통문화에 대해 새롭게 인식하도록 자극하였다. 천스쩡陳師曾과 황빈훙黃賓虹과 같은 문인화가들은 서양의 인상주의 예술을 완전히 긍정했으며, 심지어 거기에서 중국화의 무한한 생기를 보았고, 더불어 중국에서 한차례 문학예술상의 문예부흥이 일어날 것이라고 바라게 되었다.

'서구주의'의 문제는 진행 과정에 많은 연결 고리가 존재한다는 점이다. 동서양 민족사이의 모순과 문화적 충돌이 시종 끼어든다. 이러한 현실은 '서구주의'가 종종 일종의 '문화의 광기'란 특징으로 나타난다. 정상적인 개방 담론에서 서구주의는 평화와 성장의 상태를 유지하지만, 서로 간에 장기간 격절되고 동서양 학술 연구가 아직 축적되지 못하거나 또는 현실적인 위기가 지나치게 긴박한 때에는 일종의 극단적이고 극렬한 모습으로 나타난다. 여기서도 우리는 20세기 중국 역사와 예술의 모더니티의 특수성을 반증할 수 있다. 그러므로 '서구주의'의 또 다른 문제는 중국의 현실에서 이탈되어 있다는 데 있고, 그 이상의 요구를 무한히 과장한다는 데 있다. 전체 20세기 기간은 외세에 침략을 당하여 구국과 생존을 추구한 것이 중국사회의 기본적인 현실이었다. 아편

전쟁부터 중일전쟁까지, 중일전쟁부터 미국의 지지를 받은 장제스蔣介石가 일으킨 내전까지, 신중국 성립 이후 냉전에서 한국전쟁까지, 중국은 시종 제국주의의 침략과 압박에 처하였다. 심지어 오늘날에도 중국은 여전히 적대 세력으로부터 정치, 경제, 군사적으로 포위되고 압박받고 있다. 이러한 현실에서는 구국이 계몽을 압도하며, 계몽은 오로지 구국 속에만 존재할 수 있을 뿐이다. 그러므로 이러한 현실과 관련하여 '융합주의'와 '대중주의'가 일어나 발전할 수밖에 없으며, 문화와 예술 속에서 그 이상을 실현하려는 '서구주의'는 요절하거나 가려지는 운명을 벗어나기 어려웠다.

2. '융합주의'의 문제

중국 근·현대 문화 예술의 '융합주의'는 중서를 융합하는 전략을 제시하였다. '중체서용中體西用'의 문화관은 그 최초의 표현이다. 미술계에서는 캉유웨이康有爲와 차이위안페이蔡元培의 융합 주장이 시초이다. 영남파嶺南派, 쉬베이훙徐悲鴻, 린펑몐林風眠, 류하이쑤劉海粟의 실천과 성과는 '융합주의'의 관념 형태로 체현되었다. 그리고 '융합주의'의 내부 구조도 동서양화 두 장르에서 재질과 언어상의 참조, 결합, 변화, 호응의 관계에 의존하고 있다. 비록 그 사이에는 내부적인 대립과 배척이 존재하고 있지만, 재료와 형식상의 융합도 정신적인 층위로 상승하기 어려웠다. 다만 이들 모순 자체가 곧 두 가지 회화는 여전히 교류할 가능성이 있음을 나타내고 있다.

'융합주의'의 형성

2-103 장자오화[蔣兆和]의 1938년 작품 〈아큐〉

근대 이래 중국의 문화 엘리트들은 낙후하여 매를 맞는 사회현실을 마주하여, 곤경에서 벗어나 부국강병과 '승리'를 도모하기 위해 동서 문화의 융합이라는 거대한 전략을 제시하였다. 이것이 20세기 중국문화와 예술 중의 '융합주의'이다.

문화적으로 최초로 표현된 것은 '중체서용中體西用'으로, '중국의 방법中學'을 위주로 하여 '서양의 방법西學'으로 보조하는 것이다. '중서융합中西融合'은 중국과 서양 쌍방의 간단한 결합이 아니라 취사선택의 문제가 포함된다. 이러한 의미는 후세의 융합 사상과 실천에 영향을 끼쳤다.

'중체서용론'의 이원론적 사유 방식은 민국 초기의 사회사상계에 상당히 유행하였다. 캉유웨이는 비록 정치적 관점에서 '중체서용론'을 강하게 비판했지만, 문화적 관점에서는 특히 예술적 관점에서는 오히려 뚜렷하게 '중체서용'의 사유를 나타냈다. 그는 「만목초당 소장 회화 목록 서문」에서 송대 회화와 화원체院體를 회복하는 것을 기초로 하여 '중국과 서양을 합쳐서 회화의 신기원을 이룬다合中西而爲畵學新紀元'라는 거시적 구상을 제시하였다. 이러한 구상은 20세기 중국미술의 '융합주의' 선구이다.

차이위안페이의 '중서융화中西融和' 관점은 일정 정도 '중체서용론'의 영향을 받았다. 그러나 그는 '중국과 서양이 융화'된 문화형이란 틀로 원래 있던 '실용과 공리' 기술형의 틀을 대체하려 했을 뿐이다. 그는 여러 차례 "금세기는 동서 문화 융화의 시대"라는 관점을 발표했을 뿐만 아니라 헤겔의 '정반합'의 변증법으로 융합의 필연성을 설명하였다.[9] 어떻게 융합할 것이냐는 문제에 있어서 그는 중국과 서양이 장단점을 서로 보완해야 한다고 주장했다.

2-104 영남화파 창시인 가오젠푸[高劍父]의 작품 〈호랑이 우는데 달은 높이 뜨고[虎嘯山月高]〉

피차간에 접촉한 초기에는 자신의 습관을 표준으로 하여 먼저 상대방의 단점을 보게 된다. 그러므로 서양인은 중국화에서 사실성이 부족하다고 보고, 중국인은 서양화에서 의도적인 구성이 많다고 보았다. 시일이 오래 지나면서 서로 장점을 보게 되고 서로 존중하게 된다. (…중략…) 중국과 서양은 자신이 가진 장점은 고유의 체계에 따라 발전하면서 평론가들도 각기

9 "세상의 온갖 일은 정(正)에서 반(反)으로 가고, 반(反)에서 합(合)으로 가는 형식을 벗어나지 않는다. 이러한 순환과 연진은 끝없이 나아간다." "나는 자주 이 법칙을 우리나라의 회화사에 응용하였다. 한위 육조의 회화가 정(正)이라면, 인도미술의 수입이 반(反)이다. 당송 시대의 화가들이 인도의 특징을 채용하여 중국화에 융합한 것은 합(合)이다. 명청 이래 서양화의 수입으로 서구에 도취하여 국수주의자를 멸시하게 되었으므로 반(反)의 시대라 할 수 있다. 지금은 중국화의 장점이 점점 중국인과 외국인의 주의를 받고 있으므로 다시 반(反)에서 나아가 합(合)의 시작이라 할 수 있다." 蔡元培, 「高劍父的正反合」(1935). 「蔡元培美學美育活動簡表」, 『蔡元培美學文選』, 北京 : 北京大學出版社, 1983, p.231에서 재인용.

2-105 우다위의 초기 작품 〈여자 아이〉

자신의 고유의 표준을 이용하게 되는데, 왜냐하면 일반적으로 쌍방의 장점을 겸하여 새로운 형식을 창안하는 것은 뜻이 있는 자라면 당연할 것이기 때문이다.[10]

이로부터 우리는 차이위안페이 사상 중의 '중체서용' 관념의 낙인을 볼 수 있다. 그러나 그가 제시한 중서문화와 예술의 '장단점' 설은 하나의 창조로, 중국과 서양이 피차 사이에 장점을 취하고 단점을 보완하는 것을 일종의 역사적 추세로 보았다. 차이위안페이는 중국예술가에게 현재의 시대적 추세를 인식하고 중서융합의 길로 나가기를 희망하였다.

차이위안페이의 '융합' 관념은 직접적으로 '겸용병포兼容幷包'의 학술 주장을 촉진하였다. 그리고 이러한 주장은 민국 시기 각종 미술대학의 설립에 사상적인 기초를 제공하였다. 예컨대 그는 미술대학이 서양화과를 개설하는 이외에 자금이 허용된다면 서예과와 조각과도 설립하기를 바랐다. 중화민국의 성립 이후 상하이 도화미술원圖畵美術院(나중에 상하이 미술전과학교로 개칭), 베이징 국립미술전문학교, 항저우 국립예술원 등 미술대학들이 모두 중국화과와 서양화과를 동시에 고려하는 특색을 갖추었고, 그중에서 린펑몐이 창립한 국립예술원이 가장 대표성을 지닌다.[11] 이렇게 하여 차이위안페이의 영향 아래 미술교육이론은 중화민국 초기 미술교육의 전개와 중서 융합의 교육 사상의 형성에 중요한 역할을 하였다. 이를 출발점으로 하여 점차 사생을 가장 기본적인 수단으로 하여 다양한 예술 실천을 진행하는 형국으로 나아갔다.

예술 실천 방면에서 '융합주의'는 20세기 중국미술계의 일부 대표적인 인물의 제창과 추진을 거쳐 점차 명확해지고 널리 퍼지게 되었다. 20세기 중국 회화계에서는 일찍이 영남화파, 쉬베이훙, 린펑몐, 류하이쑤 등 각기 특색을 지닌 '융합주의' 사상과 실천이 나타났다. 그들은 각각 정도는 다르지만 중서 융합이야말로 중국 예술이 세계로 향하는 가장 좋은 길이자 필연의 추세라고 의식하였다. 영남화파에서 창도한 '신화법新畵法'은 일본미술의 절충주의 풍격을 참조하여 일본화의 사실성과 중국화의 사의성寫意性

10 蔡元培, 「冷月畵集序」, 蘇州 : 新中國畵社, 1926.
11 차이위안페이의 지지 아래 린펑몐 등은 1928년 중국의 첫 번째 최고 국립예술대학인 국립예술원을 설립하였다. 설립 초기 차이위안페이의 "사상 자유, 겸용병축(兼容幷蓄)"의 학술 주장의 지도로 동서양 학술을 겸하였으며, 더구나 이후 회화과에서 동서양화의 융합을 부단히 시도하였다.

을 결합하여 일종의 간접 사실의 융합 경향을 만들었다. 쉬베이훙이 중점을 둔 것은 서양 고전주의 사실 체계와 중국 전통문화의 결합으로, 소묘 조형의 정확성과 중요성을 강조하고 더불어 사실주의의 과학적 법칙으로 중국화를 개조하는 것이었다. 린펑몐은 낭만주의에서 입체주의로 가는 서양 예술의 경향과 한당漢唐 예술을 위주로 하는 중국 고대 전통과 민간 예술을 결합하여 '중서 예술의 조화'를 실천하였다. 류하이쑤는 서양 후기인상주의 화풍과 중국 전통 사의寫意 문화와 의경을 융합하여 거대한 기세와 노련하고 웅장한 풍격을 추구하였다. 그들의 실천은 '융합주의' 관념의 완성을 나타냈으며, 더불어 중국화와 서양화에 걸친 예술 실천 속에서 '융합주의'의 내부 구조의 관계를 구현하였다.

2-106 린펑몐이 채묵으로 그린 작품 〈어민〉

'융합주의'의 내부 구조

'융합주의'의 내부 구조는 중국화와 서양화라는 두 종류의 재질과 언어 사이의 비교와 상호영향 관계를 구현한다. 중국화 방면에서는 중국화의 필筆, 묵墨, 종이紙, 벼루硯 등 재료와 각종 선조線條, 준법皴法, 필법筆法, 묵법墨法 등 조형요소를 포함하고, 서양화 방면에서는 서양화의 브러시, 컬러, 캔버스, 유화, 나이프 등의 재료와 소묘, 색채, 용필, 기름, 도법刀法, 필법 등 조형 요소를 포함한다. 이러한 물질 수단의 배후에는 각종 유파, 관념, 풍격 등 문화 요소가 있다. 중국화 방면에서는 영남화파, 쉬베이훙, 린펑몐, 류하이쑤를 대표로 하는 융합 실천이 있다. 서양화 방면에서는 쉬베이훙, 린펑몐, 류하이쑤를 대표로 하는 융합 실천이 나와 공통적으로 리얼리즘, 표현주의, 인상주의 등과 중국 전통화 형식 및 정신과의 융합을 구현하였는데, 이는 유화가 중국 현지에서 부단히 이해되고 소화되어 가는 과정이었다.

중국화와 서양화의 양대 체계를 씨줄로 하고, 여러 예술가의 취향을 날줄로 하여 구성된 '융합주의'의 내부 구조로부터 우리들은 '융합주의'를 비교적 뚜렷하게 인식할 수 있다. 중국화의 융합 방면에서는 서양의 예술로 중국화를 개조시킴으로써 중국화에 현실을 묘사하는 능력을 갖게 하였을 뿐만 아니라 현실을 대면하고 현대 중국인의 감정을

표현하는데 풍부한 수단을 제공하였다. 서양 리얼리즘의 '자연 모방'의 관념과 표현주의 이후 개성의 심리와 무의식의 강조 그리고 각종 형식주의 관념 등등은 모두 중국 전통화가 소홀히 하거나 심지어 반대했던 부분들이었다. 비록 서양 예술이 형식과 현실 표현 방면에서 독특한 우세를 가지고 있다고 하더라도, 중국 전통화가 아무짝에도 쓸모없다는 것을 의미하지 않는다. 반대로 중국 예술 중의 사람과 자연의 화해, 사람에게 부여하는 진선미의 관념, 의경意境을 중시하는 관념 등은 그 가치와 의의를 잃지 않았으며, 반대로 중국 전통회화가 더욱 추진하여야 할 생명력이 있는 부분이다.

서양화의 융합 방면에서 가장 눈여겨 볼 부분은 20세기 상반기의 중국 유화가들이 중국 전통예술 속의 사의寫意 요소를 융합하려 했다는 점이다. 모더니즘을 추종하는 화가들, 특히 린펑몐, 우다위吳大羽, 류하이쑤 등은 서양의 표현성 언어와 중국 전통 사의寫意 언어를 결합하는데 중점을 두었다. 이에 반해 서양 고전 사실주의 언어를 견지하는 화가들, 특히 쉬베이훙, 옌원량顔文樑, 우쭤런吳作人 등은 서양의 사실성 언어와 중국 전통 사의 언어의 결합에 중점을 두었다. 이러한 유화 언어의 사의화寫意化는 그들의 유화 작품이 함축적이고 시적 의미를 가지는 경향으로 나아가게 하였다. 그 의의와 가치는 확실히 루쉰이 다음과 같이 지적한 바와 같다. "중국의 유산을 채용하면서 새로운 요소를 융합하여 장래의 작품에 새로운 지평선을 열었다."[12]

'융합주의'의 의의와 문제

'융합주의'는 하나의 특정한 역사조건 아래 형성된, 중국 예술과 현실의 문제를 해결하는 전략적 주장이기 때문에, 그것이 대면한 콘텍스트, 문제와 문제 해결 방법, 가치 취향도 특수하다. 중국과 서양이라는 두 가지 이질 문화 사이에 대립과 배척의 관계가 존재하거니와 그 융합에서도 방법적 전략적 선택이 나타난다. 우리는 통상 중서 사이에 문화와 예술의 대립적 묘사를 볼 수 있다. 즉 신新과 구舊, 동動과 정靜, 강剛과 유柔, 물질적인 것과 정신적인 것, 객관적인 것과 주관적인 것, 이성적인 것과 심미적인 것 등등이다. 이러한 인식은 필연적으로 상관된 예술적 선택과 그 전략에 영향을 미치기 마련이다.

12 「'木刻紀程'小引」(1934), 『魯迅全集』 第6卷, 北京 : 人民文學出版社, 1991, p.47.

'융합주의'는 실천 과정에 적지 않은 문제가 나타났다. 관건이 되는 것은 대부분 재료와 언어 형식 층위에 제한되고 정신적인 층위에는 진입하기 어려웠다는 점이다. 그 원인은 식견 있는 사람이 다음과 같이 지적한 바와 같다.

작자는 그 이름처럼 아름다운 유화중서화파(糅和中西畵派)이다. 세계 문화를 소통시키려는 그 뜻은 당연히 훌륭하다. 그러나 중서화파라 하더라도 각자에게 그 특징이 있으니 비슷한 자도 있고 전혀 비슷하지 않은 자도 있다. 만약 나를 버리고 남을 따른다면 자신의 특징을 잃을 것이요, 만약 자신을 따르고 남을 버리면 남의 특징을 얻지 못할 것이다. 만약 양단을 취해 그 중간을 쓰려고 한다면 진실로 양자의 심각함을 이해하거나 수양하는 것이 아니어서 융합하여 관통하는 수준까지 이르지 못할 것이다. 지금 이 화파의 작자는 그저 지엽적인 데만 힘쓰고 그 진수를 구하지 않으니 겉은 금과 옥같이 보이나 그 속은 솜을 채워 넣은 것 같다. 제목을 붙여 경치를 구하는 것은 여전히 중국의 오래된 방법이지만, 중국화에서 말하는 필묵의 기운은 사라져버리고, 서양화 중의 표현과 이법(理法)도 찾을 수 없으니 동서양 양자의 특징이 모두 사라져버리고 없다. 그러면서 강조하는 것은 절충이니 어찌 크나큰 착각이 아닌가. 더구나 이 양자로부터 적극적으로 융합을 도모하는 사람도 없음에랴.[13]

이는 곧 두 가지 언어 사이의 '번역'이 언제나 '번역 가능성'과 '번역 불가능성'이 따르는 것과 마찬가지로 여러 가지 현상이 딸려 나오는 것을 피할 수 없다. 비록 이렇다고 할지라도 우리들은 두 가지 시각 언어의 '번역 가능성'을 보아야 하고, 여전히 광활한 공간이 있음을 보아야 한다. 풍경을 묘사할 때 투시법을 중시하더라도 구도와 주제에 영향을 주지 않는다면 중국화의 준법皴法을 결합시킬 수 있다. 초상화를 그릴 때 명암법을 중시하더라도 구도와 주제에 영향을 주지 않는다면 선묘 처리와 결합할 수 있다. 이들 부분적인 화법 참조 현상은 한편으로 산수화의 경우 전경과 배경을 분리한 후 전경은 전통적인 평면법과 정식화程式化로 처리하지만 배경은 투시법으로 처리하는 모순이 일어날 수 있다. 다른 한편으로 인물화에서 얼굴과 신체를 나누어 얼굴의 명암 처리로 표현하면서 복식은 선조 묘사로 처리하는 모순이 일어날 수 있다. 이들 모순은 일종의 문제이면서 동시에 두 가지 회화 언어의 상호교류의 가능성과 더 나아가 '번역'의 가능성을 구현하고 있다.

13 山隱, 「世界交通後東西畵派互相之影響」, 『美術生活』 創刊號, 1934.4.1, p.6.

3. 현대예술의 메커니즘

어떠한 예술의 발전에 대해 보더라도 메커니즘의 건설이란 연속과 확장의 보증이다. 이는 전통 예술이든 현대예술이든 마찬가지이다. 중국의 현대예술은 사회적 요소의 보증이 부족할 뿐만 아니라 문화상의 지지도 부족하기 때문에 일종의 새로운 현대예술의 메커니즘이 크게 필요했다. 이 과정에서 현대미술은 스스로 생존할 사회환경을 만들어야 했고, 전통문화와 일종의 적절한 관계도 유지해야 했다.

현대예술 메커니즘의 초보적 건립

현대예술의 메커니즘은 조직과 기구, 대학, 전람회, 출판, 단체, 관련된 학술 논쟁, 미술비평, 미술사, 미술이론 연구 등 여러 방면의 건립과 그들 사이의 상호 관계를 포괄한다. 이로부터 미술가의 활동영역과 활동방식이 구성된다.

일종의 신생 사물로써 현대예술의 메커니즘 건립은 특히 정부의 지지가 필요하다. 청정부의 '신정新政' 가운데 학부學部가 건립되었고, 신식 미술교육을 전개하는 새로운 학

2-107 중국 근대 미술교육의 기초를 놓은 차이위안페이[蔡元培]

제學制가 반포되었다. 1912년 중화민국 임시정부가 세워지고, 차이위안페이가 교육총장에 임명되면서 '예술교육美育' 관념을 제시하였다. 그는 교육부 아래 사회교육사社會教育司 제1과第一科를 설치하고, 전국의 도서관, 박물관, 미술관을 관할하고 문물을 수집하는 등의 업무를 맡게 하였다. 그러나 반 년 후 차이위안페이가 이직하게 되자 오래지 않아 이 과는 폐지되어 차이위안페이가 개설한 미육 사업도 종결되었다. 1927년 중화민국 난징 정부는 대학원大學院(즉 교육부)을 설립하여 차이위안페이에게 원장을 맡겼고, 차이위안페이는 이때부터 전면적으로 교육 기구와 미육의 건설을 시작하였다. 차이위안페이는 대학원에 전문적으로 전국예술교육위원회를 설립하여 린펑몐林風眠을 주임위원으로, 린원정林文錚을 비서로 초빙하여 전국의 미육 사업을 추진하도록 하였다. 전국예술교육위원회에서 가장 중시할 만한 업적은 1928년 항저우에 국

립서호예술원國立西湖藝術院을 설립하고, 1929년 '제1차 전국미술전람회'를 개최했다는 점이다. 이는 예술 메커니즘의 건립에 있어 시대의 획을 긋는 의의를 가지고 있으며, 메커니즘에 있어 예술운동, 미육, 예술 창작의 전개를 보증하는 것이었다. 그리고 '제1차 전국미술전람회'의 개최 자체도 중국 현대예술 전시회 제도가 정식으로 확립되었음을 의미하였다. 이는 전국의 예술가들이 작품을 전시하는 무대일 뿐만 아니라 대외적으로 중국을 선전하는 중요한 창구이기도 했다.

청대 말기 '신정新政'이 시작된 때부터 1920년대 초까지 예술 교육제

二　最近十年內藝術教育之狀況
—民國十二年至二十一年—

最近十年中，吾國之藝術教育，已漸由萌芽而入昌盛，社會人士，已不復淡焉漠視，當局亦漸注意與提倡，專以培養藝術教育之學校，亦已先後設立，茲就所知及可憶及者，列表如下：

學校名稱	性質	地點	備註
中央大學藝術科	國立	南京	分中西畫科
西湖藝專	國立	杭州	繪畫系雕塑系圖案系
武昌藝專	私立	武昌	分中西畫科
蘇州美專	私立	蘇州	分中西畫系藝術教育系及高中科
上海美專	私立	上海	分繪畫科音樂科藝術教育科
新華藝專	私立	上海	分繪畫科音樂科劇案科
無錫美專	私立	無錫	已停辦
南京美專	私立	南京	已停辦
廈門美專	私立	廈門	分中西畫科
音專	國立	上海	
廣州美專	市立	廣州	分中西畫科
昌明藝專	私立	上海	已停辦
平大藝術院	國立	北平	
中華藝大	私立	上海	未詳
上海藝大	私立	上海	未詳
立達學院西洋畫科	私立	上海	未詳
女子美術學校	私立	上海	分繪畫科製圖科
北京大學畫法研究會	國立	北平	已停辦
中西圖畫學校	私立	上海	已停辦

2-108 예술대학 일람표

도의 건설은 점진적으로 완비되어갔다. 공립 미술대학, 사립 미술대학의 지위와 숫자가 모두 증가되었다. 관학과 사학이 병존하는 형국은 서양 미술사의 여러 가지 풍격과 유파가 유학자들의 경험을 통해 전면적으로 이식되는 가능성을 가지게 되었다. 국립미술대학은 그 숫자가 필경 적기 때문에 이러한 현상은 사립 미술대학의 의의를 두드러지게 하였다. 이들 사립 미술대학은 모두 더욱 자유로운 운영 시스템을 가지고 있었다. 하나는, 업주식의 사립 미술대학으로 설립자는 개인 자격으로 등록하였다. 상하이 도화미술원上海圖畫美術院이 그러하다. 다른 하나는 위탁식 사립 미술대학으로 발기인들 대부분이 교육 사업에 뜻을 둔 부상富商이거나 사회적 유명인으로 설립 목적이 교육을 진흥하고 미술 인재를 육성하는 것이다. 쑤저우 미술전과학교蘇州美術專科學校가 그러하다. 통계에 따르면 1920년대에는 공립 미술대학은 다만 2개가 있었지만 사립 미술대학은 이미 31개가 있었고, 상하이만 해도 14개나 되었다. 이들 사립대학들은 학교의 조건과 질에 있어서 서로 다르지만 모두 일종의 개방적이고 창신을 추구하는 태도로 전체 예술운동과 메커니즘 건립 방면에 중요한 역할을 하였다. 1920년대 후반 신형의 국립고등미술대학의 설립에 따라 중국화, 서양화, 조소, 음악, 공예도안, 예술교육 등의 내용

2-109 린펑몐이 '베이징 예술대회'를 위해 직접 디자인한 세 폭의 걸개그림

들이 병존하는 예술교육의 형국이 점차 형성되었다.

미술교육 체계 건립의 중요성은 신문화운동의 필요에 순응하면서 점차 사람들의 드넓은 관심을 받게 되었다. 현대미술교육의 건립에서 주요한 방면은 기본적으로 민족의 전통회화의 연장에서 서양의 외래 회화로 전환하는 것이었다. '5·4 신문화운동' 이전부터 각종의 미술대학의 과정이 설치되었다. 여기에는 소묘, 유화, 조소, 공예미술, 수분화水粉畵, 수채화, 중국화(인물화, 산수화, 화조화로 나누어지기도 했다) 등이 포함되고, 여기에 중국미술사, 외국미술사, 미술이론 등이 포함되었다. 외국에서 이식되어온 내용이 절대적인 우위를 차지하여 점차 새로운 예술 체계를 형성하였다.

1920년대 중후기에 유학생이 대거 귀국하면서 미술교육은 더욱 영향력이 있는 미술사조로 심화되고 확장되었으며, 미술대학의 지위도 날로 높아졌고 그 영향도 날로 넓어졌다. 1927년 린펑몐은 예술운동의 기본 임무는 국립 예술교육기구를 건립하고 진정한 예술작품을 창작하며, 예술 이론을 정리하고 대규모 예술전람회를 개최하는 것이라고 제창하였다.[14] 이들 임무는 그가 이끄는 항저우 국립예술원에서 실현되었을 뿐만 아니라 국내 각지의 다수 예술학교의 예술가들에게도 받아들여졌다. 그러므로 미술교육의 실천은 당시 예술가들이 진행하는 예술활동의 중요한 부분이자 동시에 그 예술적 실천을 사회적 실천(협회, 전람회, 출판 등)과 이론 건설(예술 저술)로 확대하는 것이었다. 이는 미술대학이 이미 중국 현대미술의 주요한 학술적 발원지가 되었고, 동시에 이제 새로운 예술

14 林風眠, 「致全國藝術界書」 참조. 당시 별도의 책자 형식으로 발송되었으며 나중에 林風眠, 『藝術叢論』, 南京 : 中正書局, 1936에 수록되었다.

체제의 중요한 플랫폼으로 건립되었음을 보여준다. 미술 단체와
미술 출판물은 대학 예술가들이 파생시킨 현대예술 메커니즘의
중요한 구성 부분이다. 이들 예술 단체는 모두 전문적인 예술적
추구와 방향을 가지고 있어 예술가들의 상호 정감적 유대, 예술
적 지향의 반영, 예술적 추구를 실현하는 조직이 되었다. 20세기
초에서 1930년대까지 상하이 한 곳만 보더라도 중요한 미술단
체로 동방화회東方畵會(1915), 천마회天馬會(1919), 신광미술회晨光
美術會(1921), 백아화회白鵝畵會(1924), 동방예술연구회東方藝術硏究
會(1924), 예원회화연구소藝苑繪畵硏究所(1928), 중국좌익미술가
연맹中國左翼美術家聯盟(1930), 시대미술사時代美術社(1930), 결란사
決瀾社(1932) 등이 결성되었다. 이들 예술 단체들은 전람회, 출판,
교육훈련 등을 통해 예술 창작과 시장 메커니즘에 공헌을 하였
으며, 그중에서도 특히 출판이 중요한 역할을 하였다. 1918년
상하이 도화미술원의 학교출판사에서 나온 『명성화보明星畵
報』와 『미술』, 중화미술전문학교에서 출판한 『중화미술보中華美
術報』는 예술이론과 예술평론의 선구로, 그중에서 특히 『미

2-110 미술 출판은 예술 메커니즘의 중요한 구성 요소이다. 그림은 당시의 주요한 미술 출판물.

술』이 대표적이다. 1920년대 후기부터 30년대 초 사이에 미술 간행물의 출판은 첫 번째
고조기를 맞이하였다. 당시 나온 주요 미술 간행물은 『예술계』, 『신예술』, 『미육 잡지美育
雜誌』, 『아폴로亞波羅』, 『미전휘간美展彙刊』, 『예원藝苑』, 『백아白鵝』, 『예우藝友』, 『화학 월간
畵學月刊』, 『예술 순간藝術旬刊』, 『예술』, 『예풍藝風』 등이다. 이들 간행물이 속속 나오면서
예술 메커니즘의 건설이 더욱 완정해졌다.

미술 간행물의 출판과 출판업의 번영은 분리할 수 없다. 1920년대부터 40년대까지
각종 출판 기구들이 대량으로 나왔고, 그중에서 상무인서관商務印書館, 중화서국中華書局,
앵앵서옥嚶嚶書屋, 양우도서인쇄공사良友圖書印刷公司, 문화미술도서공사文華美術圖書公司 등
이 다투어 미술서적을 출판하고 발행함으로써 미술이론을 비롯하여 중국 전통 서화이
론과 서양 예술이론 및 사조 등 각 영역에 있어서 다방면의 지식을 전할 수 있었고, 20세
기 중국 미술의 발전에 중요한 학술적 기초를 만들었다. 또 정기 미술 잡지들의 출현은
미술 출판업이 발전되었다는 하나의 지표가 되었다. 이러한 상황에서 미술이론, 미술사,
미술연구, 평론활동도 흥기하기 시작하였다. 이 방면에서는 뤼청呂澂, 린원정林文錚, 푸레
이傅雷, 친쉬안푸秦宣夫, 텅구滕固 등 미술사와 미술이론을 연구한 유학생의 귀국으로 시대

2-111 1929년 4월 '제1차 전국미술전람회'가 상하이에서 거행되었다. 전람회가 열린 상하이 신보육당(新普育堂).

2-112 서양화 전람회의 출현은 미술 메커니즘의 형성에 지극히 중요한 역할을 하였다. 천바오이[陳抱一] 가족이 관쯔란[關紫蘭] 화전을 관람하는 모습.

의 획을 긋는 의의를 이루었다. 이들 유학생들이 귀국한 후 미술이론의 체계적인 연구와 학과의 건설이 전면적으로 이루어져, 서양의 미술이론이 소개되었을 뿐만 아니라 서양의 현대 학술의 방법으로 중국의 미술사와 미술 문제를 연구하게 되었다.[15]

20세기 중국에 미술전람회가 열리고 퍼진 것은 중국 현대미술의 발전과 전환에 커다란 촉진 역할을 하였다. 1910년 난징에서 거행된 남양권업회南洋勸業會는 중국미술 전람회의 가장 초기 형식이라 할 수 있을 것이다. 그것은 비록 경제 활동에 부속되어 진행되었지만, 필경 새로운 예술 체제의 문을 연 셈이다. "전람회라는 형식이 널리 사용된 것은 '5·4 신문화운동' 이후이다. 서양미술이 중국에 들어옴에 따라 전람회는 먼저 서양화를 전파하는 일종의 수단으로 나타났다. 전시된 작품은 대부분 여러 화가 협회에서 만든 습작성 작품이었다. 예컨대 1919년 쑤저우 새화회蘇州賽畵會와 상하이 천마회上海天馬會의 역대 회화 전람회 등이 그러하다."[16] 1919년 8월 류하이쑤劉海粟는 상하이 환구중국학생회上海環球中國學生會에서 개인전을 거행하였으며, 더불어 장신江新, 딩숭丁悚, 왕지위안王濟運 등이 초청받아 참가하였다. 5일 만에 관중이 만 명에 이르렀다. "장신江新은 이를 보고 매년 전람회를 열기로 건의하였고, 매년 봄가을 두 번 국내의 신작 회화를 전시하기로 하였다. 그 제도는 프랑스의 살롱전과 일본의 제국미술전람회를 모방하였다."[17] 그러므로 '프랑스의

15 1936년 리푸위안[李朴園], 리수화[李樹化], 량더쒀[梁得所], 양춘런[楊邨人], 정쥔리[鄭君里]는 중국의 첫 번째 『근대 중국 예술 발전사』(또는 『중국현대예술사』라고도 함)를 상하이 양우도서인쇄공사(良友圖書印刷公司)에서 출판하였다. 량더쒀[梁得所]가 집필한 '회화' 부분은 다음과 같이 구성되어 있다. ① 서론, ② 현대미술에서의 중국회화의 지위, ③ 서양에 영향을 끼친 중국화, ④ 현대회화와 출판계, ⑤ 회화와 예술교육, ⑥ 현대화가, ⑦ 현대회화와 예술운동의 전망.
16 李樹, 「美術展覽會小史(一)」, 『美術』, 1960年 第1期.
17 劉海粟, 「天馬會究竟是什么」, 『藝術』(週刊) 第13期, 1923.8.4.

살롱전'과 '일본의 제국미술전람회' 체제는 중국이 새로운 예술 체제를 건립하는데 참조가 되었으며, 이후 점차 발전하여 일련의 효과적인 전람회 모델이 되었다.

1920년대 후기에는 학술활동의 전개와 예술연구의 심화에 따라 학교와 단체들이 등장하였고, 적극적으로 각종 유형의 전람회가 개회되었다. 1929년 상하이 미술계만 보더라도 일련의 중요한 미술전람회 활동이 있었다. '백아회화연구소白鵝繪畫研究所 제1회 성적成績 전람회'(1929.1), '한지우사寒之友社 제1회 미술전람회'(1929.1), '판위량潘玉良 화전'(1929.5), '제1차 전국미술전람회'(1929.4), '전국미전 낙선 작품 전람회'(1929.5), '현대작가 서양화 전람회'(1929.6), '백아회화연구소 제2회 성적 전람회'(1929.7), '서호국립예술원西湖國立藝術院 예술운동사藝術運動社 제1회 전람회'(1929.8), '예원회화연구소藝苑繪畫研究所 제1회 미술전람회'(1929.8), '신화예술전과학교新華藝術專科學校 학생 성적전成績展'(1929.12) 등이다. 이들 미술전람회의 형식은 정기적인 회원 성적전, 단체 사이의 교류전, 예술가의 개인전과 연합전 등등이다. 그중에서도 1929년 4월 상하이에서 거행된 '제1차 전국미술전람회'는 일종의 종합적인 성격으로, 전람회가 국가적인 규모로 중국

2-113 미술 단체는 1920년대에 이미 크게 증가하였다. 리이스[李毅士]가 상하이에 가기 전 1924년 2월 29일 베이징에서 찍은 아폴로 미술연구소 전체 회원 기념사진.

내의 미술 가작을 한곳에 모았으며, 동시에 각 지역 예술가들이 서로 교류하고 연계하도록 하였다.

새로운 예술 메커니즘에 대한 사고

예술 메커니즘은 하나의 완정한 체계이다. 중국의 현대예술 메커니즘은 초기에는 거의 서양의 모델을 그대로 들여왔지만, 일단 그것이 중국의 구체적 사회상황과 결합하여 하나씩 건립되면서 점차 자신의 기본적인 특징을 가지게 되었다.

먼저, 그것은 선택적으로 들여왔다. 현대예술 메커니즘은 현대사회의 발전과 수요에 순응하여 서양에서 점차 형성되었으며, 일종의 현대예술을 발전시키는 보장으로써 전체 문화와 일종의 상호 조화롭고 적응된 관계를 유지하였다. 그러나 중국에서는 오히려 이렇게 상응하는 문화 체계가 존재하지 않았기에, 다만 형식상으로 자신의 수요에 맞추어 선택적으로 들여왔다. 중국 현대예술의 메커니즘 건립은 예술의 사회적 소비를 위해서가 아니라 구국과 생존을 추구하는 사회 현실과 현대문화의 건설에 맞춰 긴밀히 결합되어 있다.

두 번째로, 그것은 미술대학을 중심으로 하여 건립되었다. 일종의 이식된 문화로써 새로운 예술 사상과 관념은 저절로 만들어진 것이 아니라 서양과의 접촉으로부터 전해졌고, 이는 많은 유학생을 모은 미술대학이 학술의 집산지가 되게 만들었다. 이 과정에서 파생된 허다한 새로운 사상과 관념, 그리고 그 실천 중에 예술의 메커니즘 건설이 확산되었다. 이러한 현실은 중국의 미술대학과 서양의 아카데미즘이 기능, 특징, 가치관 등에서 근본적으로 구별되게 만들었다. 그것은 현실에서 떨어진 것이 아니라 반대로 시대의 선봉에 서게 하였다.

세 번째로 그것은 중국의 사회 변혁과 긴밀히 결합되어 있다. 예술 메커니즘의 기능과 의의는 처음에는 예술교육美育을 둘러싸고 세워졌다. 그러나 이후 발전 과정에서 시대 명제의 변화에 따라 변화가 일어났다. 항일 구국으로부터 사회주의 건설에 이르기까지, 다시 개혁개방에 이르기까지 예술 메커니즘은 현실과의 상호작용 중에서 부단히 자체의 구조와 모델을 조정해오면서 될수록 시대의 수용에 적응하여 왔다. 그중에서 위에서 아래로 내려가는 '대중주의' 예술의 지도 방침은 장기간 '미육(예술교육)'의 이념을 대체하였고, 예술 메커니즘의 기능과 작용을 좌우하였다.

미술의 부단한 발전에 따라 새로운 예술 메커니즘도 서양 미술이 중국에서 일으키는 문화 이식과 현실 선택이라는 이중 상황을 맞닥뜨리고 있다. 대학에서 협회에 이르기까지, 전람회에서 간행물에 이르기까지, 연구에서 평론에 이르기까지 모두 이러한 이중의 상황 속에서 힘겨운 출발과 발전을 시작하였다. 이러한 새로운 예술 메커니즘 역시 예술가가 새로운 환경과 분위기 속에서 자신의 예술에 대한 책무와 사명을 기억하고 반성하며, 더불어 상관된 예술적 실천을 진행하도록 보증하였다. 이러한 새로운 예술 체제는 20세기 초에서 1930년대 사이에 중국에 이식된 서양미술의 일종의 산물이었지만, 결국 "서양 각국과 경쟁하고 상호 영향을 주는" '동시성'과 '순수성'을 결코 완정하게 구현하지 못하였다. 반대로 중일전쟁의 발발 후 특정한 시대적 요구에 따라 현실의 수요에 적응하는 궤도로 나아갔다.

제3편

1949 ~ 1976

중국 현대 미술의 길

'가장 새롭고 가장 아름다운 그림'을 그리다

중화인민공화국 수립은 중국이 거의 1세기라는 기나긴 세월 동안 계속해서 매를 맞고 굴욕당하던 처지를 철저하게 청산하고 자주독립의 다민족 통일국가를 이룩하였음을 말해주는 것이다. 이 중대한 전환은 아편전쟁 이래 모든 중국인이 자나 깨나 추구하던 것이었다. 중국인은 '일궁이백一窮二白'(공업과 농업이 빈궁하고 문화와 과학이 낙후되어 백지상태) 처지에서 전례 없이 이상주의적 격정을 드높여 사회주의와 '인민의 새로운 문예'를 건설하기 시작했다. 마오쩌둥이 말한 대로 가장 새롭고 가장 아름다운 그림을 그리기에는 백지가 좋았다. 거의 모든 중국 지식인이 이런 이상주의적 격정에 고무되었고, 이로부터 '신중국'은 참신한 '인민의 새로운 문예'를 창조하기 시작했다.

1. '인민의 새로운 문예'와 드높은 이상주의적 격정

중화인민공화국 수립 초기 마오쩌둥의 『신민주주의론』 등 논저가 이미 나와서 중화인민공화국의 대략적 청사진을 제시하기는 했지만, 중화인민공화국의 미래는 과연 어떤 모습인지 사람들이 구체적으로 예견할 방법은 사실 없었다. '인민의 새로운 문예'에 대한 이해 역시 마찬가지였다. 예술 방면의 실천에서는 「옌안 문예좌담회에서의 연설

延安文藝座談會上的講話」과 옌안 루쉰예술문학원魯藝이 앞장서기는 했지만, 중화인민공화국의 문예 발전에 대해서는 예술가들 역시 단지 막연한 동경만 충만한 상태였다. 그리고 바로 이 막연한 이상이 더할 나위 없는 격정을 이끌어냈고 개성화 추구를 기꺼이 포기하도록 하는 탐색 동력을 이끌어냈다. 지금 돌이켜보면 이 시기 많은 탐색과 실천이 단순함과 편파성을 벗어나진 못했지만, 전체적 분위기로는 흥분, 낭만, 진실을 쉽게 엿볼 수 있었다.

'인민의 새로운 문예' 건립

중화인민공화국 수립 직전인 1949년 7월 베이징에서 제1차 중화전국문학예술공작자대표대회中華全國文學藝術工作者代表大會가 개최되었다. 전국 각지에서 문학예술작가 대표 650여 명이 대회에 참석했다. 궈모뤄가 중국공산당 중앙당을 대표하여 '새로운 중국 인민 문예 건설을 위해 분투하자'는 주제로 기조발표를 하면서 '마오쩌둥의 새로운 문예 방향' 사상과 '새로운 중국의 인민 문예 건설'(혹은 저우양[周揚]이 말한 '새로운 인민 문예') 목표를 명확하게 제시했고, 이것은 대회 토론의 중심 의제 중 하나가 되었다. 미술계로 말하자면, 이 대회는 중국 현대미술의 새로운 단계의 시작을 의미한다.

'인민의 새로운 문예'와 '새로운 방향'은 직접적으로 마오쩌둥이 1940년 제시한 '신민주주의문화' 이론에서 나온 것이다. 마오쩌둥의 해석에 따르면 신민주주의 문화는 민족적, 과학적, 대중적 문화로, '중화민족의 새로운 문화'[1]이다. 당시 이른바 '새로운 중국의 인민 문예' 혹은 '새로운 인민 문예'는 다음 몇 가지 측면을 집중적으로 반영했다.

①5·4 이래 신민주주의와 일맥상통하여, 무산계급이 이끌고, 인민대중이 제국주의와 봉건주의를 반대하고, 구민주주의 혁명과 구별되는 신민주주의의 일환이다.

②무산계급과 기타 혁명 인민을 대표하여, 인민을 위한 예술을 주지로 삼아, 구미에서 몰락한 자산계급 문예의 영향 아래 놓였던 예술을 위한 예술과 구별한다. 양자의 투쟁 노선은 다르다.

③기능 면에서 사회주의의 새로운 전형을 창조함으로써 노동자·농민·병사를 위해 봉사하고 무산계급 정치를 위해 봉사하며, 그 목적은 "주로 노동자·농민·병사 대

1 毛澤東, 「新民主主義論」(1940), 『毛澤東論文學與藝術』에 게재, 北京 : 人民文學出版社, 1960, p.8.

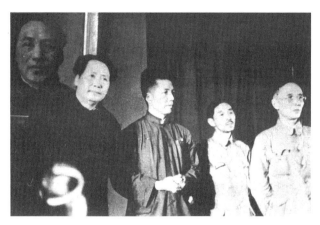

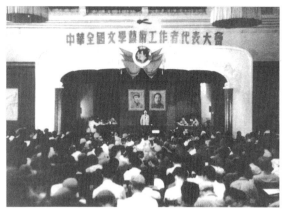

3-1 제1차 중화전국문학예술작가대표대회에서 마오쩌둥, 저우양, 궈모뤄, 마오뚠

3-2 제1차 중화전국문학예술작가대표대회 회의장

중을 교육시켜 그들의 정치적 각성, 전투 의지 및 생산 열정을 높이려는 것에 있다."[2]

④ 언어의 대중화와 형식의 민족화로, 민간 예술의 흡수 개조로부터 나오고, 후자는 옛 형식을 비판적으로 흡수하고 개조하여 이루어지며, 그 기본 원칙은 '진부한 것을 몰아내고 새로운 것을 만들어내는推陳出新' 것이다.

⑤ 인민 대중에 기초를 둔다. 즉 노동자·농민·병사로부터 와서 또한 노동자·농민·병사를 위해 봉사한다. 이를 위해서는 널리 보급하는 것과 수준을 높이는 두 가지 문제를 정확하게 해결하는 것이 필요하다. 그러나 "전체 문예운동 차원에서 말하자면 아직은 여전히 널리 보급하는 것을 우선으로 한다."[3]

⑥ 창작사상과 예술 수법에서 현실주의를 주장하지만, 이 현실주의는 '순전히 객관적인' 자연주의나 소자산계급의 '주관'론이 아니라 무산계급과 유물변증법 입장에서 주관과 객관을 통일한 것이다.

'인민의 새로운 문예'가 미술에서 요구하는 것은 내용의 사상성, 형식의 민족성, 표현수법의 사실성寫實性이었다.[4] 중화인민공화국 성립 초기 미술계는 두 방향 임무에 직면해

2　周揚, 「新的人民的文藝－在全國文學藝術工作者代表大會上關於解放區文藝運動的報告」, 大會宣傳處 編, 『中華全國文學藝術工作者代表大會紀念文集』(北京 : 新華書店出版社, 1950)에 게재.

3　周揚, 「新的人民的文藝－在全國文學藝術工作者代表大會上關於解放區文藝運動的報告」, 大會宣傳處 編, 『中華全國文學藝術工作者代表大會紀念文集』(北京 : 新華書店出版社, 1950)에 게재. 周恩來는 이 대표대회 연설에서 문예의 보급과 제고 문제를 언급했다. "그래도 보급이 우선"임을 지적했다. 周恩來, 「在中華全國文學藝術工作者代表大會上的政治報告」(1949.7.6), 張炯 主編, 『中國新文學大系－1949~1966, 理論史料集』에서 재인용, 北京 : 中國文聯出版公司, 1994, pp.16~23.

4　劉開渠가 특별히 이것에 대해 글을 발표했다. "우리의 새로운 미술은 첫째, 반드시 정치를 위해 봉사하고 사상성이 풍부해야 한다. 그렇지 않으면 새로운 미술이 아니다. (…중략…) 둘째, 우리의 새로운 미술이 인민을 위해 봉사한다는 목적을 달성할 수 있으려면 어떤 형식을 취해야 할까? (…중략…) 마침 바로 지금 인민의 생활과 사상을 표현할 수 있는 적절한 형식이면 된다. 이 형식은 멀리서 구할 필요가 없다. 바로 우리 눈앞에 있는 인민의 생활 속에 있다. 우리가 인민에게 충실하여 인민으로부터 배울 수 있다면 우리는 그것을 인민의 생활 속에서 제련해내서 작품에 담음으로써 인민이 사랑하는 가장 활기차고 가장 좋은 표현 형식이 된다.

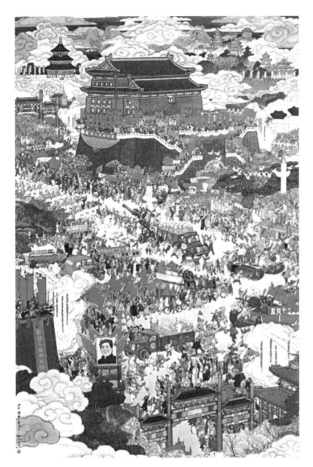

3-3 〈베이핑 해방[北平解放]〉, 예첸위[葉淺予], 197×130cm, 종이에 중채, 1959년, 중국국가박물관 소장.

있었다. 하나는 옛 형식과 옛 양식의 개조를 옌안 시기 시작했던 것을 더 한층 완성하고 여러 미술 분야를 더욱 잘 보급시켜서 인민대중이 보고 듣기 좋아하는 새로운 문예를 창조하는 것이었다. 또 다른 하나는 미술이 어떻게 현실 정치를 위하여 봉사해서 당의 방침과 정책을 더 한층 관철시켜서 수많은 군중이 새로운 중국을 이해하도록 할 수 있을까 하는 것이었다. 이로 인해 중앙문화부가 설립되자마자 새로운 연화年畵 창작 작업을 전개하라는 지시를 그해 11월 26일 내려보냈다. 이것은 중화인민공화국 수립 이후 첫 번째 대규모 집단 미술 창작 활동이요, 또한 새로운 문예를 완성시켜서 새로운 중국의 사회현실과 결합시키는 첫번째 시험이기도 했다. 그 후 얼마 지나지 않아서 중화전국미술공작자협회中華全國美術工作者協會에서 기관 간행물 『인민미술人民美術』을 창간하면서 창간호에 통지를 실어서 전국 미술 작가는 "새로운 중국을 표현하기 위해 노력"해 달라고 호소했다. '미술작가'는 노동자·농민·병사 속으로 깊이 들어가 체험하면서 새로운 형상, 새로운 사건, 새로운 인물을 이해해야 한다고 했으며, "양식 측면에서 회화, 판화, 조소, 건축설계 등을 불문하고, 연화, 연환화連環畵, 환등, 전지剪紙 등을 불문하고, 화보, 벽보, 삽화, 장식미술 등을 불문하고, 수많은 군중이 감상하기에 적합하기만 하면 모두 좋은 양식"[5]이라고 했다.

중화인민공화국 수립은 중국 현대미술이 새로운 참신한 단계로 진로를 정하게 했다. 그것은 바로 미술이 현실과 더욱 밀접하게 결합하게 하는 것이었다. '인민의 새로운 문예'를 건설하려는 강렬한 소망과 옌안 시기에 이미 형성된 '예술은 현실 정치를 위해 봉사'한다는 미술 관념이 일맥상통하는 것이었고, 또한 옌안 경험의 한 걸음 진전이기도 했다. 예술이 제재와 수법의 현실성을 갖출 것을 요구했을 뿐 아니라 가장 대중적 기초를

(…중략…) 이런 새로운 민족형식을 창조하는 것에 도달하려면 우리 미술 작업자는 또한 반드시 사실(寫實)의 본령을 배우는 것으로부터 시작해야 하며, 반드시 아주 잘 배워야만 임무를 해낼 수 있다." 劉開渠, 「怎樣才是新美術-元旦寄美術界的朋友們」(杭州:『浙江日報』, 1950.1.1) 참조.

5　「爲表現新中國而努力-代發刊詞」, 『人民美術』, 1950.2.1 創刊, p.15.

갖추고 있어서 대중이 듣고 보기 좋아하는 양식을 더욱 중시했다. 상부의 지시에 따라 각지에서 미술협회 분회가 시시각각 설립되었고, 주로 두 측면에서 '새로운 문예' 건설을 추진했다. 첫째, 각종 미술 양식 개조 작업을 더 한층 진행하여 제재와 형식이 '새로운 문예'의 현실적 요구에 더욱 부합하게 하는 것이었다. 둘째, 미술 작가가 공장·농촌·군대에 깊이 들어가서 인민대중의 새로운 생활과 새로운 사상을 이해하고 수용하였으며, 아울러 그들이 대중적 미술창작 활동을 전개하도록 도와주었다.

예술가 개조와 날로 높아가는 이상주의 격정

중화인민공화국 수립 초기 사람들이 보편적으로 마음속으로 바란 것은 '낡은' 것을 버리고 '새로운' 것을 추구하는 것이었다. 완전히 새로운 정치체제와 완전히 새로운 사회기풍을 맞아서 예술가의 사상과 예술관이 인민 대중을 대표할 수 있는가, 또한 예술 형식을 통해서 새로운 시대를 반영할 수 있는가 하는 것이 '새로운 문예' 건설의 열쇠였다. 따라서 낡은 문예를 개조한다는 것은 근본적으로 말하면 예술가의 사상과 예술관을 개조하는 것이었다. 중화인민공화국이 수립되자 대다수 양식 있는 예술가는 일찍이 없었던 환희와 희열을 느끼고, 새로운 정치 강령을 너도나도 옹호하고 인정하고, 더 좋은 생활을 동경했다. 그러나 역사적 원인으로 인해 중화인민공화국 문예계는 매우 복잡했고, 짧은 시간 안에 사상관념과 이데올로기의 완전한 통일을 실현할 수도 없었다. 그래서 저우언라이周恩來는 제1차 중화전국문학예술공작자대표대회에서 문예계는 개조해야 하는 문제에 직면해 있으며 이것은 "장기간에 걸친 거대한 작업이어서 단번에 완벽하게 개조하려고 해도 불가능하다"[6]고 명확하게 지적했다. 이때 문예계는 '신문예계'와 '구문예계' 두 집단으로 나뉘었으며, 개조를 필요로 하는 예술관이 양자 모두에게 존재했다.

① '구문예계' 중 많은 수를 차지했던 형식주의자가 관념을 바꿔서 '신문예'의 현실주의로 돌아와야 했다.

② '구문예계' 중 형식주의자가 아닌 사람과 '신문예계'의 일부 사람들은 '순예술'의 낡은 관념을 버리고 노동자, 농민, 병사와 결합하고 노동자·농민·병사를 위해 봉사

6 周恩來, 「在中華全國文學藝術工作者代表大會上的政治報告」(1949.7.6), 張炯 主編, 『中國新文藝大系－1949~1966, 理論史料集』에서 재인용, 北京 : 中國文聯出版公司, 1994, p.22.

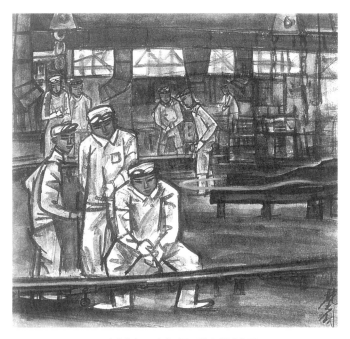

3-4 린펑몐의 50년대 작품 〈철강 압연[軋鋼]〉

한다는 새로운 관념을 굳게 수립해야 했다.

③ '신문예계'는 중화인민공화국 수립 후 새로운 형세에 적응하고 따라와야 했다.

중화인민공화국 수립 후 얼마 되지 않아 개최한 화남미술계 좌담회에서 랴오빙슝廖冰묘은 몇몇 예술가의 여러 심리상태를 다음과 같이 분석했다.

너무 깊이 중독되어 오로지 낡은 것만 옹호하고 새로운 것을 반대하는 극소수 완고파를 제외하고, 나머지에게는 대부분 명확한 입장이 없다. 그들은 저마다 한편으로는 자신이 모든 것으로부터 초연하다고 생각하면서도 (…중략…) 다른 한편으로는 낡은 사회에서 생활하면서 개인의 생존을 위하여 세파와 흐름을 따라서 자기가 원하지 않았던 일도 해야 했고, 심지어 자각이 비교적 강한 몇몇 경우에는 그 늪에 빠졌던 고통으로부터 더욱 벗어나지 못하기도 했다.[7]

새로 태어난 사회에 대해서 대다수 예술가가 다양한 반응을 보였다. 예술 정치 무관론자는 예술의 순수한 심미적 기능을 더욱 강조했다. 소극적 자세로 뒤처진 자는 새로운 사회의 개조에 적극 참여하지 않아서 자동적으로 퇴보하기도 했다. 또한 예술 대중 무관론자는 예술작품 수용층은 인민 대중이 결코 아니라면서 여전히 자기 견해를 고집하기도 했다. 이런 갖가지 상황은 새로운 정권이 건립된 초기의 예술관 개조 작업이 매우 힘들고 긴박했음을 충분히 보여준다.

새로운 시국이라는 유리한 형세 아래 대다수 미술 작가는 진심에서 우러나와 능동적으로 개조를 지지하고 수용했다. 예를 들면 문화부에서 새로운 연화 창작 지시를 하달한 이후 항저우 예술전과학교 연구부는 전체 교사를 동원하여 새로운 미술 창작에 적극적으로 종사하도록 했다. 이전 예술관을 버리고 새로운 현실주의 예술관을 채택하도록 하여, '새로운 인민 미술'로 더 잘 녹아들어가서 새로운 시대 인민의 대변자가 되도

7 張光宇, 「華南美術界的動態」, 『人民美術』, 1950 創刊, p.56 참조.

록 하였다.

그러나 성숙한 풍격과 나름대로 고정적인 표현수법을 가지고 있던 예술가가 즉시 모든 것을 바꿔 아직 서투른 예술 형식에 종사하게 하고 심지어 주제가 미리 정해진 상황에서 창작을 진행하게 하는 것은 결코 쉬운 일이 아니었다. 비록 예술가들이 여러 차례 현장으로 내려가서 고찰하고 현장의 생활을 체험하고 반복하여 연마해도 작품은 여전히 이상적 경지에 도달하기 어려웠다. 판톈서우潘天壽의 〈승리의 양식을 기쁘게 바치며喜交勝利糧〉(즉 〈앞 다투어 농업세를 납부하다[踊躍爭繳農業稅]〉)는 당시 새로운 연화 창작 작업에서 호평을 받기는 했지만 인물 형상이 그다지 정확하지 않았다. 후에 그는 이것을 깊이 검토하여, 자신의 낡은 예술 창작 태도와 취향에서 아직 벗어나지 못해 생활의 묘사를 잊거나 소홀히 하고 단지 화면의 배치만 강조했기 때문이라고 보았다.[8]

또한 몇몇 구시대 우수했던 예술가는 개조 과정에서 예술의 주장에 대한 자아비판과 반성이 내심의 자책감이나 죄책감으로 바뀌기도 했다. 1949년 11월 12일 개최된 항저우 예술전과학교 교육 검토회에서 학생들 사이에 개인적 성향을 추구하는 것이 존재하는 현상에 대해서 린펑몐林風眠은 능동적으로 자아비판을 하기도 했다. "잘못은 결코 학생들에게 있지 않다. 우리같이 신파新派 그림을 제창한 사람이 책임을 져야 한다. 우리가 이전에 바른 길을 걷지 않았기 때문에 학생에게 영향을 끼쳤다." 팡쉰친龐薰琹이 이어서 비판했다. "린 선생의 말에 저는 전적으로 동의합니다. 그리고 감동했습니다. 저도 과거에 신파 그림을 제창한 적이 있습니다만, 오늘 이렇게 새로운 교육을 계획하러 와서, 이 기회를 빌려 속죄하고 인민을 위해 봉사한다는 예술의 목적에 완전히 도달하도록 하겠습니다."[9] 이와 같이 린펑몐과 팡쉰친에게는 자아비판과 반성이 자책과 속죄로 표현되었다.

개조하려고 노력했지만 인정되지 않은 예술가가 가장 고통스러웠다. 이런 상황에서 그들은 그저 고통을 참으면서 물러나는 수밖에 없었다. 우다위吳大羽가 전형적인 사례이다. 이전에 상당히 환영받은 '형식주의' 예술가로, 그도 역시 당시 새로운 연화 창작에서 자기 능력을 다하여 〈오자등과도五子登科圖〉를 창작했다. 그런데 "옛날 신상神像 격식을 완전히 베끼고 색채 또한 공포스럽게 칠해서, 붉은 얼굴, 붉은 손, 초록 도포……등은 새로운 연화의 긍정성과 교육성을 잃었고", "작자는 개인의 취향을 위해 시작한 것이지 인민을 위해 생각한 것이 아니다"[10]라고 가혹한 비판을 받았다. 이런 왜곡된 오

8 莫朴, 「關於杭州國立藝專教師們的生活體驗」, 『人民美術』, 1950年 第3期.
9 「杭州國立藝專繪畫系教學小組會議記略」, 『人民美術』, 1950 創刊, p.64.

독 때문에 우다위는 매우 절망했고 철저하게 믿음을 잃어서 "나는 이 스티크司的克(지팡이의 닝보[寧波] 방언)처럼 원래 길었는데, 지금은 스스로 잘라버려서 연화 한 폭도 제대로 못 그리게 되었으니, 그럼 나는 안 하련다! 나는 못하겠다!" 하면서 결국 국립 항저우예술전과학교 교직을 사임하였다.[11]

사상 개조를 통해서 미술 작가는 자기가 익숙히 알았던 옛 형식과 옛 기법을 점점 버리거나 변화시켜 '새로운 문예' 건설에 드높은 열정으로 투신했고, 아울러 1958년 '대약진 운동'이 찾아옴에 따라 고조에 달했다. '대약진'이란 대중 운동은 많은 미술 작가의 창작 열정을 불러일으켜, 각 예술 창작 단위와 개인은 모두 상응하는 '대약진' 창작지표를 정했다. 그 숫자는 매우 놀라웠다. 이는 미술 작가가 실천 속에서 자기를 개조하고자 노력하고 사회주의의 새로운 예술을 건설하기 위해 분투하겠다는 결심과 열정을 보여주는 것이었다.[12] 다음과 같은 보도가 있었다.

대규모 문화예술 작가가 공장으로 내려가고 지방으로 내려가서, 노동자·농민 속으로 깊이 들어가 노동자·농민 대중과 함께 생활하고 함께 노동했다. 문예 단체와 대규모 문예 작가가 모든 역량을 발휘하여 노동자·농민·병사를 위해 창작하고 공연하여, 현실 생활과 투쟁을 반영한 창작이 비약적으로 증가했다. 대중의 문화예술 활동이 전례 없이 활발했고, 대중의 창작이 전례 없이 번영했다. 많은 지역에서 가는 곳마다 시가 넘치고, 가는 곳마다 벽화가 만발하고, 가는 곳마다 노래 소리가 퍼졌다. 대혁명시대에 필수적인 노래 소리가 울려 퍼지고, 웅장함과 건강함이 묻어나고, 사람들 마음을 진작시키는 새로운 국면이 나타났다.[13]

사회 전체를 통해 추진된 '대약진' 물결에 예술 활동도 빨려 들어가 천지를 뒤덮는 미술 생산 활동이 대규모로 전개되어, 마치 뜨거운 불길이 하늘로 치솟는 듯한 대형 사회 현상을 선전하고 노래했다. 전문 예술 작가가 대규모로 지방에 내려가 농촌을 위해 벽화를 창작했고, 수백 수천의 대중 미술 작가와 농민 예술가를 양성했다. 미술이 사상 처음으로 대중을 위해 봉사하고 대중의 손에 들어갔다.

10 金浪, 「杭州的新年畫創作運動」, 『人民美術』, 1950年 第2期, p.57.
11 袁采然, 「回眸藝術搖籃－記原國立杭州藝專校友"信摘"」, 『美術報』, 2002.1.19, 第4版.
12 '대약진'이 시작되자 베이징과 상하이의 미술 작업자는 경쟁을 벌였다. 1958년 3월 6일 중국미술협회에서 상하이미술협회에 보낸 문서에서 1958년 베이징 미술계 '대약진' 창작 계획 숫자를 밝혔는데, 244명 회원이 각종 작품 20,351점을 창작했다. 3월 12일 상하이미술협회에서 중국미술협회에 회신하여 상하이미술협회 1958년 '대약진' 창작 지표 숫자를 제시했는데, 182명 회원이 각종 작품 21,213점을 창작했다. 『上海美術通訊』, 1958年 第4期 관련 보도 참조.
13 사설 「多快好省地發展社會主義文化專業」, 『人民日報』, 1958.5.8 참조.

'대중주의' 미술의 변화

새로운 역사 시기 '대중주의' 미술은 '이데올로기화된 대중주의 미술'로 표현되었다. 앞에서 얘기한 '엘리트화된 대중주의 미술'과 구별되는 점도 있고 연관되는 점도 있다. '엘리트화된 대중주의 미술'이든 '이데올로기화된 대중주의' 미술이든 모두 5·4 정신의 한 걸음 나아간 연장으로서 5·4의 이상주의와 우환의식을 계승하여, 국민성을 개조하고, 전민 미술교육을 실행하고, 대중의 문화예술 수준을 높이고, 제국주의와 봉건주의의 압박을 벗어나고, 현대화된 새로운 중국을 건설하는 것을 자신의 역사적 사명과 목표로 삼았다. 이리하여 엘리트가 추진하는 '대중주의' 미술이든 의식화된 관가에서 주도하는 '대중주의' 미술이든 모두 이상주의의 격려를 받게 했고 아울러 위에서 아래로 전파되거나 제창되었다. 이로 인해 중화인민공화국 수립 이후 '새로운 문예계'든 '옛 문예계'든 모든 미술 작가가 왜 자각적이고 진정성 있게 옛것을 버리고 새것을 추구하면서 새로운 시대를 격동적으로 맞이했는지 쉽게 이해할 수 있다.

'엘리트화된 대중주의 미술'과 비교할 때 '이데올로기화된 대중주의 미술'은 내용과 형식 측면에서 큰 변화가 나타났다. 이는 역사적 환경의 결과이기도 하고 또한 정치적 선택에 의하여 결정되기도 했다. '이데올로기화된 대중주의 미술'은 개인주의적 요소가 배제되고 집단주의 색채가 짙어졌으며, 1930년대 좌익 미술 시기부터 변화가 점점 시작되어 옌안의 문예운동에서 완성되었고, 중화인민공화국 수립은 그것이 구체화, 완벽화, 규모화되었음을 말해 주는 것이다. 사회주의 정치체제가 확립됨에 따라서 '이데올로기화된 대중주의' 미술은 무산계급 문예의 방향과 입장을 명확히 하였으며, 이로부터 중국 현대미술은 완전히 새로운 역사 단계로 들어섰다.

2. 사회주의 미술 체제의 수립

1949년 이전 중국 현대미술 체제는 학교 미술교육을 둘러싸고 한 걸음 한 걸음 건립되기 시작했다. 정부의 규제는 제한적이었고 대체로 자발적 상태로 이루어진 것이 특징이었다. 중국 현대미술 체제의 기본 구조가 이 시기에 이미 형성되었고, 그중에는 조

직관리 체제, 미술교육 체제, 출판발행 체제, 미술전람 체제 등이 포함되었으며, 중국 현대미술의 효과적인 초기 발전과 번영이 보장되었다. 중화인민공화국 수립에 따라 새로운 이데올로기에 상응하는 미술 체제를 건립할 필요성이 생기게 되었다.

조직관리 체제

1949년 7월, 저우언라이는 제1차 전국문대회全國文大會(중화전국문학예술공작자대표대회)에서 완벽하고 효과적인 조직관리 체제가 신민주주의 '새로운 문예'의 목표를 실현하는 데에 중요한 의미가 있다는 것을 강조하였다. 이 체제는 두 가지 분야를 포함한다. 하나는 '중화전국문학예술계의 연계회中華全國文學藝術界的聯係會'로, 그 아래 문학, 희극, 영화, 음악, 미술, 무용 등 협회를 설립하는 것이다. 이것은 군중단체에 속한다. 나머지 하나는 정부의 문예기구이다. 이것은 '수많은 인민과 군중단체를 위해 봉사'하기 위한 것이다. 이 체제가 지향하고자 하는 목표는 '새로운 문예' 작업 발전의 불균형을 없애고, 새로운 중국의 전체 문예 작업을 '계획적으로 안배'한다는 것이었다.[14] 이 사상의 주도 아래, 1956년도에 이르러 중화인민공화국의 사회주의미술 체제는 처음으로 모습을 갖추게 되었다. 이 기본 구조 속에 문화부는 전반적인 미술사업의 관리 및 기획을 책임지고, 중국미협은 구체적 임무의 실시 및 미술 창작, 전시, 교류 및 연구를 책임지게 되었다. 그리고 문화부 시스템에 소속된 대중예술관과 문화관, 문화센터는 대중적 취미 문화예술 활동을 널리 전개하는 임무를 맡게 되었다.

이 체제를 구축하는 데에는 소련의 경험을 참조하였다. 또한 중국의 구체적 현실에서부터 출발하여 사회주의 새로운 미술의 설립과 미술사업의 발전을 위해 봉사하며, 사회주의 새로운 미술의 흥기와 광범위한 군중 미술 운동을 통해 미술이 사회주의와 노동자 계급을 위해 봉사하게 하는 것이다. 이렇게 하여 이 기본 구조로부터 부차적 네트워크가 형성되었는데, 곧 그것은 출판 및 발행 체제, 전시 체제 및 교육 체제이다.

제1차 전국문대회에서 미술계는 전국문학예술계연합회 소속 전국적 대중조직인 중화전국미술공작자협회를 설립하였고, 정부 차원에서는 정무원 문화교육위원회, 중앙문화부 및 각 성급 행정구의 문화부를 설립하였다. 그중 정부 기구에서는 임무의 하달과

14 周恩來, 「在中華全國文學藝術工作者代表大會上的政治報告」(1949.7.6), 張炯 主編, 『中國新文藝大系-1949~1966, 理論史料集』에서 재인용, 北京 : 中國文聯出版公司, 1994, pp.16~23.

문화예술사업 진행의 관리를 책임지고, 중화전국미술공작자협회에서는 구체적 실시를 책임졌다. 그러나 중화인민공화국 건립 초기에 정부 문화 부처와 전국문학예술계연합회 사이에 협조 작업이 원활하지 않았고, 각각의 직능 범위도 명확하지 않았다. 그리하여 이 모순을 해결하고 각 협회의 성격을 결정하는 것이 1953년 9월 제2차 전국문대회의 주요 임무가 되었다. 당시의 의견에 따르면 "각 협회는 전문 작가 및 예술가의 자발적 조직이 되어야 한다. 즉 단순히 일반적으로 문학과 예술을 좋아하는 사람들이 모인 집단이 되어서는 안 된다는 것이다. 협회는 작가와 예술가의 창작과 학습 환경을 조성하는 것을 주된 임무로 삼아야 한다"라고 언급했다. 성시문학예술계연합회省市文學藝術界聯合會는 단체 연합회라는 예전의 성격을 변화시켜 현지 문학예술 작가의 종합적 자발적 조직이 되어야 하며 현지의 정치 임무를 위해 봉사하여야 한다. "이렇게 되면 성·시에서 협회를 따로 설립하지 않아도 될

3-5 중국미술가협회는 창작을 추진하는 전문 기구이면서 대중미술 지도를 보조하는 임무를 맡았다. 사진은 중국미술가협회 장정.

것이다." 변화의 목적은 조직의 통일이다. 성시문학예술계연합회는 현지 문예창작 작업을 책임지는 동시에 현지 대중의 여가 예술 활동을 지도하는 책임 또한 맡게 되었다. "이러한 지도 작업은 대중 여가예술 활동 재료를 제공하고 대중의 창작을 지도하는 두 가지 방면에 집중되어야 하며, 정부 문화 주요 부서의 작업과 호흡을 맞추고 중복되는 경우가 없도록 하는 것이다."[15] 이 지도사상에 따라 중화전국미술공작자협회는 '중국미술가협회'(약칭 '미협')로 개명하였다. "자신의 창작 예술을 통해 중국 인민의 혁명 투쟁과 건설 사업에 적극적으로 참여하는 중국 미술가의 자발적인 희망으로 만들어진 조직"인 셈이다. 이리하여 "중국미술가협회는 중국공산당의 마르크스레닌주의의 문화예술 방침을 옹호하여, 미술은 인민을 위해 봉사하며 미술가는 인민의 투쟁에 적극적으로 참여하며 인민 대중과 긴밀한 관계를 유지해야 하며, 사회주의 및 현실주의 창작 방식과 비평 방식

15 周揚, 「爲創造更多的優秀的文學藝術作品而奮鬥－1953年9月24日在中國文學藝術工作者第二次代表上的報告」, 『文藝報』, 1953年 第19號 게재, 張炯 主編 『中國新文藝大系－1949～1966, 理論史料集』에서 재인용, 北京 : 中國文聯出版公司, 1994, pp.117~132.

을 강구해야 한다고 인식하게 되었다.[16] 이 변화는 매우 중요하다. 미협은 '미술공작자'를 '미술가'로 격상시켰으며, 전국의 미협과 성·시의 문련을 분리하여, 다른 직능을 분리하고 혼란한 국면을 개선하려는 노력을 보여주고, 또한 온 역량을 집중하여 사회주의의 새로운 문예를 창조하고자 하는 소망을 보여주었다.

대중예술관, 문화관, 문화센터의 설립은 신중국 미술 체제가 보여준 매우 중요한 조치로, 특정 시기 중국 사회 및 정치의 수요에 부응하여 중화인민공화국의 미술 산업에 크게 이바지한 바가 있다. 중국공산당은 옌안延安 시기에 대중문화가 혁명 산업에 미치는 영향을 매우 중시하여, 중화인민공화국이 건립되자마자 중앙문화부와 전국문화교육위원회를 조직하고, 행정구역 및 성·시에 지부 기구와 문화청 및 문화국을 건립하였으며, 또 그 아래로 대중문화 작업을 관리하는 문화관 및 문화 센터를 개설하고, 이후 문화관을 현까지 확대하고, 향鄕, 공사公社, 진鎭, 가도街道마다 문화 센터를 개설했다. 1956년, 문화부와 공청단 중앙연합회는 각 성省·시市·자치구自治區마다 적극적으로 대중예술관 건립을 기획하도록 통지했다. 대중예술관의 임무와 성격은 각 문화관 및 문화 센터와는 달랐다. 대중예술관은 자료 정리와 업무 훈련 등 지도형 작업을 수행했고, 문화관은 대중문화 예술 활동을 구체적으로 전개하고 실시했다.[17] 대중예술관·문화관·문화센터의 건립은 중화인민공화국 건립 초기 '보급을 위주로 하며, 보급하는 가운데 질을 향상시킨다'라는 예술 방침과 부합하여 사회주의 미술체제에서 중개 역할을 하였고, 한편으로는 예술 활동의 전개와 각지 미술 간부 및 핵심 인력의 업무 훈련과 지도를 통하여 각 지역 특색과 어느 정도 창작 능력을 갖춘 취미 미술 창작 팀을 꾸려, 미술 지식을 보급하고 대중의 예술 감상 및 창작 능력을 끌어올렸다. 다른 한편으로는 전문적인 미술 창작에 자양분을 제공하고, 은연중 미술 학교를 위해 광범위한 예비군을 설치해 놓은 것이다.

16 『中國美術家協會章程』, 『美術』, 1954年 第2期, p.10.
17 혹자는 문화관이 중국의 대중교육관이 변화된 것이라고 보기도 한다. 그러나 소련으로부터 배우던 중 중국이 만들어 낸 것이라고 보는 사람이 더 많다. 당시 소련과 동유럽 국가의 클럽과 문화궁에서 진행했던 대중화 작업의 경험을 기초로 하여 혁명의 필요성에 따라 대중교육관을 철저히 개조하여 설립한 것이다. 그러나 대중예술관은 순전히 중국의 상황에 의하여 설립된 전례 없는 시도이자 창조이며, 주요 사상 또한 예술의 보급화와 사회주의 새로운 문예의 건립으로, 이를 통해 인민이 진정한 나라의 주인이 되게 하는 것이다.

3-6『인민미술』창간호

3-7『미술연구』창간호

3-8 인민미술출판사『출판물 목록』. 인민미술출판사는 1950년 설립 이후 1957년까지 도서 2,673종을 출판, 27,165권(장)을 인쇄했고, 1958년부터 1962년까지 새 책 2,178종을 출판, (중인 포함) 전체 출판물 인쇄 숫자는 19,746만 권(장)이다.

출판 및 발행, 관람과 미술교육 체제

　출판 및 발행은 계획경제의 특성을 지닌 사회주의 미술체제의 중요한 구성 부분 중 하나로, 반드시 통일 관리되어야 했다. 우선 중화인민공화국은 출판 관리 기관을 설립해야 했다. 1949년 중앙인민정부 출판총서出版總署를 정식으로 설치하고 그중 미술과를 설치하여 미술 출판 쪽 관리 작업을 담당하게 했다. 1957년 이후 원래 문화부와 전국 문예류 간행물 출판 및 발행 작업을 담당하던 출판사업관리국이 출판총서로 병합되었다. 이때에 이르러 미술 출판 관리는 일률적으로 출판총서의 몫이 되었다. 다른 한편으로 옛 출판기관 개조작업을 진행하여 국유화, 합병, 도태 등 여러 방법을 동원해 각 미술 출판부서가 국영화의 길로 가게 하였다. 이것은 계획성을 기본 특징으로 하는 사회주의 미술 체제 건설에서 없어서는 안 되는 중요한 단계이며, 사회주의에서 최종적으로 공산주의까지 나아가는 정치적 요구를 실현하는 것이기도 했다.

　1957년 무렵, 국영 미술출판 기관을 중심으로 하는 총체적 미술 출판 네트워크가 기본적으로 성립되었다. 그 임무는 총 다섯 가지다. ① 각국 지도자상 인쇄 제작, ② 연환화·연화 인쇄 제작, ③ 선전 및 교육용 그림, 엽서, 화집 인쇄 제작, ④ 화보 출판, ⑤ 미술 기법 관련 서적 출판. 이 다섯 가지 사항은 행정 및 업무상 문화부가 총괄하고 출판총서가 보조했다.[18] 이리하여 인민미술출판사가 미술출판업계에서 주도적 지위를

18　「出版總署關於中央一級各出版社的專業分工及其領導關係的規定(草案)」, 袁亮 主編,『中華人民共和國出版史料』, 北京 : 中國書籍出版社, 1995, p.43.

3-9 제1차 전국문학예술공작자대표대회 기간에 제1차 전국미술전시회를 개최했다. 항저우 전시회 때 모습.

3-10 미술교육 체제의 건립과 완비는 사회주의의 새로운 예술 인재를 배양하는 중요한 토대가 되었다. 중앙미술학원 개교 기념식.

다지게 되었고, 사회주의 미술 체제의 기본 구조를 완벽하게 다지게 되었다. 미술 출판사의 정치적 요구와 사회주의 신미술의 발전 수요에 따라 미술출판사는 기구 설치 측면에서도 중국의 특징을 선명하게 드러냈다. 각 미술출판사의 '연련선편집실年連宣编辑室'(연화·연환화·선전화 편집실) 설치가 하나의 예이다. 이 편집실은 미술 보급 방침과 대규모 대중 미술 운동 전개에 부합하여 당시 미술 출판업에서 가장 중요한 부서로 자리매김하였다. 이와 함께 신화서점新華書店을 중심으로 한 계획 발행 체제 또한 생겨나게 되었다. 중앙, 본점, 분점, 지점 등 네 등급으로 나누어 미술 간행물이 빠른 속도로 기층에 보급될 수 있게 했고 대중의 여가 문화 예술 활동에 적시에 정보와 안내를 공급하는 역할을 하도록 하였다.

미술 전시 업무는 문화 주관기관, 미협, 대중예술관, 문화관 시스템(그리고 총공회 시스템)이 주관하였으며, 각 층차에 따라 다른 직능을 담당했다. 후에 점차 형식을 갖추어 간 미술 전시 구조에서 문화주관기관(문화부, 각 성·시·자치구 문화국 문화청)은 전시 관리, 기획 및 지도를 관리하고, 미협(각 성·시 지방 문련 및 미협)은 전문화된 전시 기획 및 진행을 관리하고, 대중예술관과 문화관은 대중예술 전시 진행을 담당했다. 그러나 모든 전시회는 상급 주요 기관의 비준을 받아야 진행될 수 있었으며, 전국적 규모의 대형 전시회와 외국 전시회는 문화부의 비준을 거쳐야 했다(중요성이 부각되는 전시회는 중공중앙선전부에 보고 이후 비준). 이리하여 전국 미술 전시회를 중심으로 한 통일된 전시회 체제가 점차적으로 형성되기 시작하였다. 이 체제에서 모든 개인과 미술품은 체제의 요구 및 수요에 부합해야 전시 기회를 얻을 수 있게 되었다. 이에 상응하여 이처럼 고도로 일체화된 체제에서는 권위 있는 미술전시기구가 중요한 위치를 차지하게 되었다.

1962년에 설립된 중국미술관은 10대 건축 중 하나이자 국가 미술 전람의 최고 전당으로서 미술 전시에서 최고의 권위를 다지게 되었다. 후에 대다수의 전국미술전시회와 중요한 미술전시회가 이곳에서 열리게 되었다.

사회주의 미술 체제가 확립되는 과정에서 미술교육 체제의 설립 및 완성은 사회주의형 예술 인재를 양성하고 사회주의 신미술을 창작하는 데에 매우 중요한 역할을 하였다. 1950년 4월 1일 중앙미술학원中央美術學院이 설립되었다. 새로운 중국의 최고 미술학부로서 중앙미술학원은 설립 초기부터 적극적으로 "당과 국가의 문예 방향, 정책, 방침과 혁명 예술의 전통에 따라 새로운 사회주의 교육 체계를 만들어 나갔다."[19] 중앙미술학원에는 회화, 조소, 실용미술 세 전공을 개설했다. 별도로 연구부와 미술 간부 훈련반과 미술 재료공급소를 개설하여 학술 연구 및 미술 보급 작업을 담당했다. 이것은 당시뿐만 아니라 후에 설립된 모든 미술대학의 기본 구성 모델이 되었다. 1953년 전국 미술대학의 개조가 기본적으로 완성되었으며, 모든 공립 및 사립 예술대학이 국영으로 전환되었고, 지역별 배치를 조정하여 지속적으로 각 지역에 미술대학을 설립하였다.[20] 1955년 6월 베이징에서 문화부가 주최한 전국예술교육회의에서 '정비 조정, 품질 향상, 안정 발전'이라는 교육 방침을 내세워 미술교육이 새로운 교육 사상과 사회주의 성격에 따라 정규화가 이루어지도록 하였다. 소련의 선진적 노하우를 습득하여 정규화된 사회주의 미술교육 체제를 건립하는 것과 동시에, 각 미술대학에서는 중국화 전공을 강화하고 증설하여 미술교육의 민족화를 실현하고자 하였다. 미술교육의 단계성을 보장하기 위하여 거의 모든 미술대학이 부속 중등미술전과학교를 설립하였다. 미술대학의 모집 학생 인원수가 한정되어 있어서, 각 성·시·자치구에서는 또한 예술대학을 운영하기 시작하였으며, 몇몇 사범대학 중에서도 미술학과를 개설하여 초중고교 미술교사를 양성하기도 하였다. 주목할 만한 것은 여가미술교육 또한 넓게 퍼지기 시작하여, 대중 여가미술학교가 많이 설립되고 전문미술학교 또한 노동자·농민·병사들을 위한 미술 훈련반을 개설하기 시작한 것이다.

1950년대 말에 이르러 전문미술교육, 사범미술교육으로부터 중등미술교육, 초중고교 미술교육, 여가미술교육에 이르기까지 상당히 완전하고 단계적으로 연결된 미술교

19 居志堅 編, 「中央美術學院建院三十五周年記事」, 『美術研究』, 1985年 第1期, pp.3~17.

20 西南 지역의 西南美術專科學校(重慶), 中南 지역의 中南美術專科學校(武昌), 東北 지역의 東北美術專科學校(瀋陽), 西北 지역의 西北藝術專科學校(西安). 후에 각기 四川美術學院, 廣州美術學院(1953년 武昌에서 廣州로 이전), 魯迅美術學院, 西安美術學院으로 개편. 華東 지역의 中央美術學院 華東分院과 華北 지역의 中央美術學院 및 中央工藝美術學院과 함께 7대 미술대학이라는 명성을 얻게 된다.

육망이 기초적으로 완성되었다. 1961년 문화부는『고등미술학교교학방안高等美術學校教學方案』을 정식으로 발행하여 통일된 미술교육 계획을 시행하기 시작했다. 이것은 중국 미술교육이 체제 설립부터 교육사상까지 최종 완성되어 가고 또한 중국의 사회주의 미술체제가 완성을 향하여 나아가고 있음을 말해주는 것이다.[21]

3. 혁명현실주의와 혁명낭만주의

새로운 중국이 '인민의 새로운 문예'를 탐색하고 설립한 것은 신연화운동新年畵運動의 대규모 전개가 지표가 되었다. 대중주의 미술이 보급되는 동시에 사회주의 엘리트화된 미술의 혁명 역사화와 테마 창작도 전면적으로 탐색 실천되었다. 인민의 신문예 창작 과정에서 문예계 사고와 토론의 주요 이론적 화제는 사회주의 현실주의였다. 혁명현실 주의와 혁명낭만주의를 결합하자는 제안은 중국 사회주의의 현실주의 문예관을 더욱 명확히 드러낸 것이 되었다. 이러한 관점과 방침이 이끄는 가운데 역사화와 테마 창작 을 실천하는 과정에서 완전한 창작 패턴을 갖추게 되었다.

혁명역사화와 테마 창작

중화인민공화국 설립 이후 마오쩌둥의『옌안 문예좌담회에서의 강화在延安文藝座談會上的講話』는 '새로운 문예' 창작의 근본적인 지도 방침이 되었다. 이 기본 정신의 영향을 받아 중화인민공화국은 계획성과 조직성을 갖춘 '인민의 새로운 문예' 탐색과 설립을 이루

21 사회주의 미술교육 체제의 기본적 내용은 옌안의 예술교육을 기초로 한 것이어서 나름대로 독특한 점을 갖추게 되었다. 장펑[江豊]은 이것을 '네 가지 결합[四個結合]'으로 귀결하였다. "나는 우리 예술 교육의 주요 특징은 '네 가지 결합'으로 구성된다고 생각한다. 첫째, 예술 교육과 정치의 결합이다. (…중략…) 우리의 교육 목표는 공산주의에 대한 깨달음을 갖추고 사회주의의 길을 견지하고 상당한 이론적 지식과 탄탄한 예술적 기능을 갖춘 예술인재를 배양하는 것이다. 둘째, 예술과 생활의 결합이다. 이것은 또한 해방구 예술 교육의 전통이기도 하다. 우리가 지속하고 계승하고 발전시킬 필요가 있다. 셋째, 기초적 연습과 창작의 결합이다. 넷째, '쌍백' 방침과 인민을 위하고 사회주의를 위한 봉사와의 결합이다."(江豊,「堅持我們的藝術教育道路」,『美苑』, 1980年 第2期, pp.2～5)

어 나갔다. 처음으로 대규모로 실행되기 시작하였음을 알리는 것이었다. 이것은 신연화
운동이 옌안 미술운동과 창작의식의 자연적인 연장이기 때문일 뿐만 아니라, 보급과 향
상의 이중 기능 또한 책임지고 있다는 것을 의미했다. 보급 측면에서 신연화는 통속성,
민간성, 대중성을 지녔기 때문에 대중이 폭넓게 수용하게 되었으며, 아울러 내용상 정책
을 신속하게 반영할 수 있었기 때문에 광범위한 선전과 교육 효과를 일으켰다. 향상 측면
에서 '신연화운동'은 모든 회화 장르와 풍격의 예술가를 동원하여 참여하게 할 뿐만 아니
라, 창작 과정에서 풍부한 문제를 다루었기 때문에 사람들이 현실주의 미술에 대해서
깊이 생각하고 토론하게 했다. 이리하여 '대중주의' 미술이 크게 발전함과 동시에, 사회
주의의 '엘리트화'된 미술, 혁명역사화와 테마 창작 또한 전면적인 탐색과 실행이 이루
어지게 되었다.

시문詩文 등을 곁들인 교화류敎化類 그림, 도경圖經, 인물 이야기 그림은 중국 회화사에
서 중요한 형태로, 가장 일찍 성숙되어 역대 왕조 내내 사라지지 않고 유행했다. 유화
가 중국에 도입된 후 원래는 기독교 교의의 선전과 보급에 사용되었으나, 『성경』의 이
야기 제재는 줄곧 중국 주류 예술사에서 중요한 위치를 차지하지 않았다. 이와 반대로
중국인은 유화의 형태, 색상, 빛, 그림자의 미를 수용한 이후 자신의 인물 이야기화의
새로운 표현 방식을 찾아 새로운 역사화 전통을 발전시켜 가게 되었다.

역사화 창작자 중 쉬베이홍徐悲鴻은 두말할 필요 없는 출중한 인물이었다. 그의 창작
품 〈전횡의 오백 용사田横五百士〉(1928~1930), 〈나의 왕을 기다리며徯我后〉(1930~1933)
와 중국화 〈구방고九方皐〉(1931), 〈우공이산愚公移山〉(1940) 등에서 그가 프랑스의 테마
작품의 영향을 매우 크게 받았음을 알 수 있다. 아이중신艾中信이 말한 대로 "그가 일찍
이 주장한 현실주의는 비판적 현실주의이며, 그가 감동받은 낭만주의는 소극적 낭만주
의였다."[22]

쉬베이홍의 현실주의는 중화인민공화국의 '인민의 새로운 문예'에 중대한 영향을
끼쳤다. 그러나 새로운 중국의 이데올로기가 확립되면서 미술 창작 원칙이 점차 수정
되었고, 쉬베이홍의 '비판적 현실주의'와 '소극적 낭만주의'는 현실과 매우 뚜렷한 거
리가 생기게 되었다. 1950년 중국혁명박물관 주비처가 처음으로 혁명역사화 창작을
추진하기 시작하여, 후이촨胡一川의 〈족쇄를 풀다開鐐〉, 모푸莫朴의 〈입당 선서入黨宣誓〉,
왕스쿼王式廓의 〈참군參軍〉, 둥시원董希文의 〈개국대전開國大典〉, 뤄궁류羅工柳의 〈지도전地

22 艾中信, 「此心耿耿一徐悲鴻研究之一」, 『徐悲鴻研究』, 上海 : 上海人民美術出版社, 1984, pp.13~33.

3-11 뤄궁류[羅工柳]가 1951년 창작한 〈지도전(地道戰)〉　　3-12 후이촨[胡一川]이 1950년 창작한 〈족쇄를 풀다[開鐐]〉

道戰〉, 〈정풍 보고整風報告〉, 리쭝진李宗津의 〈루딩챠오를 탈취하라飛奪瀘定橋〉, 신망辛莽의 〈옌안에서 글을 쓰는 마오 주석毛主席在延安著作〉, 리빙훙黎冰鴻의 〈남창 기의南昌起義〉 등 작품이 완성되었다. 쉬베이훙의 〈해방군 환영歡迎解放軍〉은 줄곧 완성되지 않았다. 작업 과 건강상 문제가 있었기 때문이기는 했지만, 남겨진 작품 초고를 통해 볼 때 쉬베이훙 본인의 심리적 모순이 뚜렷하게 드러나 있었다. '정확한 정치적 관점'을 유지하면서 작 품에 긍정적 정신을 부여하려고 하는 한편 적당한 표현 형식을 찾지 못했다는 것이다. 이것이 바로 당시의 혁명역사화와 테마 창작이 풀어야 할 숙제였다.

1950년 6월 27일 『인민미술人民美術』 편집부는 그해 5월 소련 촬영팀을 위해 중국역 사화를 창작한 작가 쉬베이훙, 왕스쿼, 리화李樺, 펑파쓰馮法祀, 아이중신, 둥시원, 장자 오허蔣兆和, 리쭝진 등을 초청하여 미협 상위 위원 우쭤런吳作人, 구위안古元 등과 함께 역 사화 창작 관련 제1차 좌담회를 열었다. 좌담회에서 화가들은 역사 제재를 어떤 시선 으로 바라보고 처리해야 할 것인가에 대한 세미나를 최초로 열었으며, 몇몇 중요한 문 제에 관해 처음으로 통일된 인식에 도달했다. 역사의 진실을 중시하되, 사실의 표면적 복원에 얽매이지 않고 사실과 이상을 통일하는 것이다. 구체적으로 말하자면, 역사를 고립적으로 볼 것이 아니라 하나하나의 구체적인 역사 사건을 모든 혁명 발전의 일부 분으로 보아야 하며, 특정 사건의 표현과 미래의 이상을 연결 짓는 것에 작품의 의미가 있어야 한다는 것이다. 미술가는 역사화를 창작하기 전에 최대한 정확하고 심도 있게 역사 자료를 연구해야 하며, 복잡한 현상 속에서 대표적 의미를 지닌 제재를 발견해야 하며 "사상성이 높은 역사화는 대중이 그림을 보고 역사를 더 깊이있게 알고 그림을 통 해 필승의 신념과 투쟁의 열정을 높일 수 있게 해야 한다. 대중이 미술가에게 요구하는

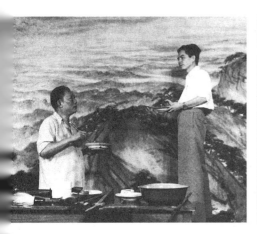
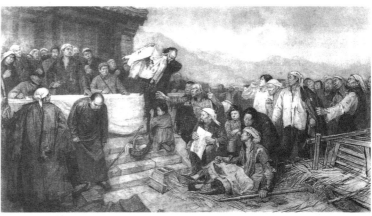

3-13 〈이토록 아름다운 강산[江山如此多嬌]〉을 창작 중인 푸바오스와 관산웨

3-14 왕스쿼[王式廓]의 1959년 소묘 작품 〈피에 젖은 옷[血衣]〉

것은 사실과 이상의 통일이다."[23] 여기서 언급한 내용은 훗날의 의견과 완전히 똑같진 않지만, 혁명역사화와 테마 창작의 근본적 문제를 다루었다. 예를 들어 '정확한 정치적 관점'에 관한 문제, 역사화 창작의 제재에 관한 문제, 사실과 이상에 관한 문제 등은 훗날 이야기하는 사회주의 현실주의 미술 창작에 관한 기본적인 문제였다.

그러나 이러한 인식은 지속적으로 효과 있게 관철되지 못했다. 1957년 펑파쓰가 '마훈반馬訓班'[24]에서 창작한 유화 〈류후란의 의로운 죽음劉胡蘭就義〉이 비판을 받았다. 이 작품은 한 무리의 군중이 적의 총검에 가로막힌 모습을 묘사하였는데, "대중의 형상이 매우 무기력하게 그려져 있으며, 군중을 그린 장면에서 하나하나 구체적 표정은 있으나, 진정한 군중을 그려내지 못했다"라는 비판을 받았다. 이것은 관점의 문제와 현실주의와 사회주의 현실주의에 대한 혼동을 분명하게 드러낸 것이었다. "사상 감정의 표현이 인민의 본래 모습에 부합되지 않아 왜곡된 형상을 형성하게 되었다." 역사의 심판이 "적의 손에서 끝을 맺게 된 셈이다." 그리하여 "허구적 항목이 많을수록 허위로 느껴지게 되었다."[25] 미술가가 창작을 할 때 우선적으로 올바른 세계관을 세울 필요가 있게 되었다. 그것은 곧 "노동자 계급 정당政黨의 세계관"이며, 이렇게 해야만 "자발적으로 주제와 제재를 선택하여 맹목적인 주제와 제재 선택을 피할 수 있으며, 묘사한 현상의 진정한 의미를 깊이 드러내서 작품이 비교적 높은 사상 수준을 드러낼 수 있게 된다. 그것에 의존해야만 구상할 때 창작상 각종 문제를 자각적 자율적으로 해결하여 진

23 泊萍, 「歷史畵座談會略記」, 『人民美術』, 1950年 第4期, p.65.
24 소련의 유화작가 막시모프가 1955~57년 사이에 중앙미술학원에서 고문으로 초빙되어 와 주도했던 훈련반을 가리킨다. 그의 중국 이름 馬克西莫夫의 첫 자를 따서 馬訓班이라 했다.
25 朱狄, 「光明在前」, 『美術』, 1961年 第4期, p.26.

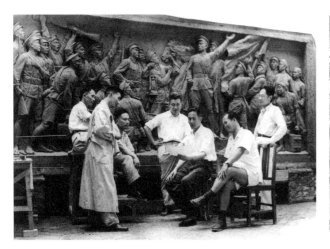

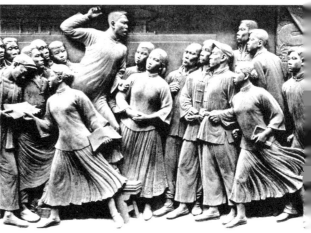

3-15 인민영웅기념비 창작자와 토론 중인 류카이취[劉開渠]　　　　**3-16** 인민영웅기념비에서 '5·4 운동' 부조 부분

실성이 아주 높은 형상을 빚어내서 현실을 왜곡 묘사하는 것을 피할 수 있다.[26] 〈류후란의 의로운 죽음〉에 대한 비평은 문예계에서 사회주의 현실주의에 대해 존재하는 다른 인식을 진실성 있게 반영한 것이다.

중화인민공화국이 수립되기 전에 이미 현실주의와 사회주의 현실주의에 관한 언급이 있었으나, '인민의 새로운 문예'의 창작 실천을 마주할 때에만 생각해야 할 이론적 문제였다. 중화인민공화국이 수립된 후 소련의 사회주의 현실주의 예술이론이 일방적으로 소개되기 시작하였으나, 현실에서는 이해가 달랐다. 1956년부터 중국 내 문예 간행물 『장강문예長江文藝』, 『문예보文藝報』, 『문학평론文學評論』, 『베이징문예北京文藝』, 『작품作品』, 『처녀지處女地』, 『문예월간文藝月刊』 등에서 잇따라 사회주의 현실주의에 관한 문제를 언급하였다. 그중에서 현실주의는 역사적으로 자연적인 현상이어서 역사상 거의 모든 문예 작품 속에 존재한다고 말할 수 있다고 여기는 사람도 있었다. 현실주의의 보편적 의미를 강조하고 다른 예술 경향을 객관적으로 부정하는 이런 관점은 즉각 반박을 받아서, 이것은 현실주의의 왜곡이라는 질타를 받았다. 진정한 현실주의는 진실성에 있으며, 이러한 진실성은 사진 찍듯 모사하는 것이 아니라 엥겔스가 말한 바와 같이 "현실주의는 세세한 항목의 진실 외에 전형적인 환경 속의 전형적인 성격을 정확하게 표현해야" 하는 것, 즉 '전형화'로 인식되었다. 이러한 현실주의 창작 방식은 영원한 것이며, 세계관과도 관계가 없으며, 사회주의 시대의 현실주의 또한 예외가 아닌 것이다. 그러므로 '다른 원칙을 따로 제정'[27]할 필요가 없는 것이다. 어떤 사람은 모두가 똑

26　王朝聞, 「論世界觀與創作的取材和構思—美術家應該重視對於胡風反動的文藝思想的批判」, 『美術』, 1955年 第4期, pp.5~10.

같은 관점이라고 보려고 했다. 즉 사회주의 현실주의의 존재를 부정하고, 사회주의 현실주의는 '사회주의 시대의 현실주의'가 아닌 마르크스레닌주의가 이끄는 새로운 계급의 미학과 창작관이라 여기는 것이었다. 그러하여 문예 작가는 새로운 세계의 세계관과 방법론에 정통할 것을 요구하였다.[28]

혁명현실주의와 혁명낭만주의

문예계가 여전히 갈림길에 처해 있을 때, 1958년 5월 마오쩌둥은 혁명현실주의와 혁명낭만주의를 결합한 창작 방식을 제시하여 중국의 사회주의 현실주의 문예관을 명확하게 드러내었다. '혁명현실주의'는 예전의 비판적 현실주의나 자연주의가 아닌 선진계급과 인민 대중의 입장에서 현실을 바라보고 선택하는 것이다. '혁명낭만주의'는 혁명의 이상주의로, 자산계급의 낭만주의와는 본질적 차이가 있다. 그리하여 혁명현실주의와 혁명낭만주의의 결합은 혁명의 이상주의로 현실을 마주하는 것이다. 현실생활은 모든 예술창작의 원천이 되는 것이다. 혁명낭만주의는 또한 현실에 기초를 두는 것이다. 하지만 혁명의 이상을 벗어나면 '옹졸한 자연주의 혹은 퇴폐주의'가 될 수밖에 없어서 현실을 제대로 반영할 수 없다. 혁명현실주의와 혁명낭만주의가 결합하여야만 사물의 본질을 드러내고, 현실을 기초로 한 "일반적인 실제 생활보다 더 높고, 더 강렬하며, 더 집중적이고, 더 전형적이며, 더 이상적인, 그래서 더 보편성을 갖춘" 시대를 대표하는 선진 인물과 영웅의 형상을 창조해 내서 예술로 하여금 인민을 단결시키고, 인민을 교육하고, 적을 공격하는 전투 능력을 발휘하게 하는 것이다.[29]

이러한 창작 방식의 지도하에, 역사화와 테마 창작은 점차 온전한 창작 패턴을 갖추게 되었다. 첫 번째는 주제 확정이다. 주제는 제재와 연결되어 있으나 제재는 아니며 특정한 제재를 이용하여 표현된 혁명 이상이다. 그리하여 제재는 대소의 구분이 있으면 안 되며, 중요한 것은 제재가 드러내고자 하는 주제 사상을 이해하고 발굴하고 심화하는 것에 있다. 주제는 한 작품의 고도를 대표하는 것으로, 예술가의 충만한 혁명 열정과 애증이 분

27 周勃, 「論現實主義及其在社會主義時代的發展」, 『長江文藝』, 1956年 第12期, pp.21~32.
28 張光年, 「社會主義現實主義存在著、發展著」, 『文藝報』, 1956年 第24期, pp.8~14.
29 周揚, 「我國社會主義文學藝術的道路」, 원래 中國文聯 1960년 편집 내부 자료 『中國文學藝術工作者第三次代表大會資料』에 게재. 張炯 主編, 『中國新文藝大系－1949~1966, 理論史料集』에서 재인용, 北京 : 中國文聯出版公司, 1994, pp.137~162.

3-17 잔전쥔이 1959년 창작한 유화 〈랑야산 다섯 장사[狼牙山五壯士]〉

명한 태도로 역사와 인물을 연구하는 과정에서 가장 감동적인 순간과 표현력을 갖춘 형식을 찾아내야 한다. 조직적인 창작 활동일지라도, 심지어 지도자가 제목을 제시하고 화가가 기술로 표현하고 대중이 사상을 제시하는 '세 가지 결합三結合'의 창작 방식이라 할지라도, 마찬가지로 여러 예술가가 주제를 깊이 이해하고 주제를 제시해야만 좋은 구상과 구도가 이루어질 수 있다.

두 번째는 소재 수집이다. 표현하고자 하는 제재와 주제가 명확해지고 그에 맞는 구상과 구도가 잡히면 주제를 둘러싼 소재의 수집이 이루어져야 한다. 소재는 역사 자료로부터 올 수도 있고, 생활 속에서 채취할 수도 있다. 예술가는 이 과정에서 끊임없이 제재 혹은 주제에 관한 인식을 높이고 심화할 수 있다.

세 번째는 제재의 재가공이다. 소재를 수집하는 과정은 추출, 요약, 집약 그리고 전형화의 과정이다. 그러나 창작을 시작하기 전에 소재와 제재 간의 연관성을 재고 및 조정할 필요가 있으며, 이를 통해 한층 더 주제를 드러내고 심화할 수 있으며, 그림 속의 인물 간의 관계 및 인물과 사물의 관계를 확정하고, 추가된 수요에 따라 소재를 보충할 수 있다.

마지막으로 형상화하여 그림으로 그려 작품을 완성하는 것이다. 구체화를 진행하는 이 마지막 단계에서는 소재와 주제의 필요에 따라 주요 인물과 성격을 정성껏 만들어 내고, 또한 주요 인물과 주변 인물의 환경, 도구 등 상세한 항목의 관계를 처리해야 하고, 세세한 부분과 조화를 이루어 서로 구별이 되면서도 호응을 이루어 주제의 풍부성을 드러내야 한다.

이러한 창작 방식은 프랑스의 고전주의 회화와 유사성이 아주 크다. 이러한 현실주의는 쉬베이훙의 아카데미 현실주의로부터 오기도 했고 소련의 사회주의 현실주의로부터 오기도 했으며, 그들의 공통된 유래가 프랑스의 고전주의와 아카데미 미술이기 때문이다. 동시에 이러한 창작 패턴은 현실주의 미술의 서사성과 스토리적 특징이 요구하는 것이기도 했다. 이러한 작품 속에서 모든 인물, 도구, 환경, 색채, 구도, 세세한

3-18 중한의 작품 〈옌허 강가[延河邊上]〉

3-19 판허가 1956년 창작한 조소 〈어려웠던 세월[艱苦歲月]〉

묘사는 주제의 요구에 따라 주요 인물을 둘러싸고 전개되어야 하며, 이에 따라 인물이 전형적인 환경 속에서 전형화되도록 하여, 관중에게 마치 실제로 그곳에 있는 듯한 느낌을 주는 동시에 이야기된 줄거리와 이상화된 형상으로 관중을 감동시키고 교육시킬 수 있게 된다. 프랑스의 고전주의 회화와 다른 점이라면 예술가는 반드시 무산계급과 인민 대중의 입장에서 충만한 혁명의 열정으로 주제를 마주하고 선택하여 인물을 묘사하여 혁명 역사화와 테마 창작이 사람들을 감동시키고 교화하는 역할을 하게 해야 한다는 것이다. 더욱 중요한 것은 이러한 감동이 정서를 과장되게 묘사하거나 심지어 비탄에 빠지는 결과를 불러일으켜서는 안 되며, 이상을 표현하고 분발 전진하게 하여 미래의 희망을 볼 수 있게 해야 하는 것이다.

1958년 가을부터 1961년까지 중국혁명박물관이 제2차 역사화 창작을 추진했다. 그중 대부분의 작품, 예를 들면 뤄궁류의 〈앞에서 나서고 뒤에서 따르고前赴後繼〉와 〈징강산의 마오 주석毛主席在井岡山〉, 왕스쿼의 〈피에 젖은 옷血衣〉, 스루石魯의 〈전전섬북轉戰陝北〉, 판허潘鶴의 〈어려웠던 세월艱苦歲月〉, 허우이민侯一民의 〈류사오치 동지와 안위안 광부劉少奇同志和安源礦工〉, 진상이靳尚誼의 〈12월 회의에서의 마오 주석毛主席在十二月會議上〉, 바오자鮑加의 〈회해 대첩淮海大捷〉, 잔젠쥔詹建俊의 〈랑야산 다섯 장사狼牙山五壯士〉, 린강林崗의 〈옥중 투쟁獄中鬪爭〉, 취안산스全山石의 〈불굴의 영웅英勇不屈〉, 인룽성尹戎生의 〈허성챠오 전투賀勝橋戰役〉, 왕정화王征驊의 〈우창 기의武昌起義〉, 허쿵더何孔德의 〈구톈 회의古田會義〉, 차이량蔡亮의 〈옌안의 횃불延安火炬〉 등은 이러한 창작 패턴과 창작 방식을 실천했다.[30] 이것은 혁명현실주의와 혁명낭만주의가 결합된 창작 방식이 이 시기 예술가의 실천을 통하여 점차 성숙되기 시작하였음을 충분히 증명하는 것이다.

1953년 전국 대학과 학과의 조정이 시작된 후 미술계 또한 전면적 정규화 작업을 시작하였다. 첫 번째로는 소련 등 사회주의 국가에 유학생을 파견하여 사회주의 현실주의의 창작 방식을 배우는 것이며, 두 번째로는 소련의 전문가를 초빙하여 유화와 조소 훈련반을 만드는 것이다. 이 두 훈련반이 2년 후 졸업 전시회를 열었는데, 소련의 사회주의 현실주의를 주지로 삼아 창작한 주제성 유화 작품이 주를 이루었다. 왕더웨이王德威의 〈영웅의 자매들英雄的姉妹們〉, 잔젠쥔詹建俊의 〈천막 세우기起家〉, 친정秦征의 〈집家〉, 왕류추王流秋의 〈유리전轉移〉, 왕청이汪誠一의 〈편지信〉, 펑파쓰의 〈류후란의 의로운 죽음〉 등은 광범위한 영향을 발휘하여 최초로 중화인민공화국 미술 전문가를 양성하는 데에 크게 이바지하였다. 마지막은 이들 전문가가 키워낸 학생과 그들의 성과로 중국미술 건설의 제3단계를 형성한 것이다. 중앙미술학원이 1960~1963년에 개설한 뤄궁류의 유화 훈련반 학생들의 졸업 작품인 원리펑聞立鵬의 〈인터내셔널은 실현되어야 한다英特納雄一定要實現〉, 두젠杜健의 〈격류 속에서 전진在激流中前進〉, 중한鍾涵의 〈옌허 강가延河邊上〉, 거웨이모葛衛墨의 〈전 세계 인민의 마음全世界人民一條心〉, 리화지李化吉의 〈문성공주文成公主〉, 류칭柳青의 〈삼천리강산三千里江山〉, 샹얼궁項而躬의 〈홍색낭자군紅色娘子軍〉, 윈신창惲忻蒼의 〈홍호적위대紅湖赤衛隊〉, 구주쥔顧祝君의 〈푸른 수수밭青紗帳〉, 우융녠武永年의 〈신천유信天游〉 등은 사회주의 현실주의 창작 원칙을 한층 더 실현했다. 그들은 앞 세대 현실주의 미술 작가와 같은 길을 가서 새로운 중국의 '엘리트화'된 미술의 주력이 되었으며, 실천을 통하여 혁명현실주의와 혁명낭만주의를 결합한 창작 방식이 주도하는 사회주의 현실주의가 빠른 속도로 성장하고 강성해져 중국 현대미술의 대표적 역량이 되도록 하였다.

30 자세한 내용은 『美術』, 1961年 第2·3·4·6期의 관련 예술가 창작 이야기 참조.

신중국에서는 예술과 정치의 관계가 중국 현대미술 발전 과정 중 두드러진 시대적 명제였다. 중국화의 '혁신'은 중국화의 '개조'로 전환되어 갔다. 전자는 예술가 주체가 사회의 거대한 변화에 반응하고 대책을 세우는 선택이며, 후자는 상명하달의 정책적 요구로, 새로운 사회 이상의 지도적 규범에 봉사하는 것이었다. 계급분석 이론으로 전통을 재평가하는 것은 중국화가 이 역사 시기에 마주친 가장 큰 도전이었다. '인민성의 우수한 유산'과 '봉건성의 찌꺼기'라는 이분법은 중국화의 전통이 한층 단절되게 했다. '융합주의'와 '전통주의'는 사회주의 현실주의의 연마를 통해 각자의 스타일과 풍격을 드러내게 되었다.

1. 계급분석이론이 중국화에 끼친 영향

건국 초기 마르크스주의의 계급분석이론은 전통을 노동인민의 우수한 유산과 통치 계급의 봉건적 찌꺼기라는 두 가지 관점으로 가른 후, 사대부의 문예 전통을 격렬하게 비판했다. 화가는 사상 개조의 압박을 받았고, 중국화의 핵심 가치 또한 외면당했다. 전통의 자율적 진보 또한 단절되었다. '민족허무주의'가 나날이 심각해지자 1950년대

말기 이후 국가의 일부 지역에서는 '전통 구하기' 행동을 전개하여 문인화 전통이 관심을 받았으나, 전통은 전면적으로 긍정되거나 회복되지 않았고 그럴 수도 없었다.

계급분석 이분법

「옌안 문예좌담회에서의 강화」가 발표된 후 문예계에는 마르크스주의 계급분석이론의 주도적 위치가 확립되었다. 계급분석이론은 사회 계층을 지배 계급과 피지배 계급으로 나누었다. 즉 지배 계급은 봉건 지주와 자산계급이고, 피지배계급은 인민 대중을 말한다. 문예 또한 분명하게 대립각을 드러내는 봉건적 자산계급 문예와 인민의 문예로 나뉘었다.

몇천 년 세월의 중국 문화 속에서 사대부 문화는 전통의 중심으로 받들어졌으며, 대중의 문화는 민간문화, 민속 문화로 불리어 전통의 변경에 놓여 있었다. 중화인민공화국이 설립된 후 전통 문화는 계급분석이론에 따라 재평가를 받게 되었다. 중국공산당은 인민의 문화 전통은 반제반봉건의 선진성이 있으며 대중으로부터 태어난 것이어서 대중의 오래된 심미적 습관에 부합하기 때문에 '인민을 위한 봉사'에 더 적합하다고 여겼다. 그리하여 소수 지배계급의 전통이 아닌 인민의 문화 전통이 전통의 중심이라는 결론을 내렸다. 이리하여 계급분석이론을 통해 다시 정의를 내리게 된 전통은 '인민의 우수한 문화유산'과 '봉건적 찌꺼기'로 나뉘게 되었다. 이데올로기화된 행정의 압력 아래 본래의 전통 중심은 '봉건적 찌꺼기'로 전락하여 '5·4 운동' 시기보다 훨씬 더 철저하게 비판을 받게 되었다.

중국화 전통의 단절

'5·4 운동' 시기에는 사회개혁가가 문인화를 비판했다. 이와 달리 건국 초기에는 계급분석 이론이 사대부 문예를 격렬하게 비판했다. 이로 인해 상명하달적, 정책적, 이데올로기적으로 되어 사대부 문예를 격렬하게 비판함으로 인해 상명하달적이고, 정책적이고, 이데올로기적이어서, 중국화가 지속적으로 성장할 수 있는 토양을 잃었다. 전통의 진보가 단절된 것은 화가의 예술 사상과 심미관에서 우선적으로 드러났다. 사상

정풍 운동의 일부분으로서 중국 화가의 사상 또한 개조되어야 했으며, 표현 형식이 전체적으로 비판되었다. 아래의 발언은 그러한 개조를 구체적으로 드러내고 있다.

3-20 '중국화 개조 문제' 전용 칼럼을 집중 개설한 『인민미술』 창간호

> 사상의 개조부터 시작하여 새로운 내용과 형식을 창조한다. (…중략…) 중국화를 개조하려면 중국 문인화의 사대부 사상을 개조해야 한다는 것을 똑바로 인식해야 한다. (…중략…) 오늘날 중국화를 개조할 의지가 있는 화가들은 더더욱 새로운 사회에서 새로운 미학을 인식하고 이해해야 한다. 그것은 바로 소수를 위해 봉사하던 낡은 미학 관념을 개혁하여 다수를 위해 봉사해야 한다는 것이다.[1]

> 중국은 줄곧 '아(雅)'와 '속(俗)'을 예술 비평의 기준으로 삼았고, '아'는 모두 아름답고 좋은 것이고 '속'은 모두 추하고 나쁜 것으로 여겼다. 이 예술 비평 기준은 봉건 사대부 계급 이데올로기의 표현이며 (…중략…) 그리하여 (…중략…) 정말로 중국화를 개조하기 위해서는 사대부 계급 예술 사상의 잔재 또한 철저히 제거해야 하며 특히 전통적 '아', '속' 관념을 깨뜨려야 한다.[2]

당의 문예정책은 전통문화유산인 중국화를 계급분석 이론에 따라 비판적으로 계승하고 개조함으로써 인민을 위해 봉사할 것을 주장했다. 그러나 이 정책은 몇몇 구체적 집행자의 손에서 극단으로 치달아서 문인화가 전면적으로 부정되었을 뿐만 아니라 중국화 자체 또한 '필연적으로 도태되어야' 한다는 누명을 쓰게 되었다. 물론 이것은 중국화에 대한 인식이 깊지 않고 편파적인 탓이다. 예를 들어, 장평江豊은 일찍이 제1차 문대회에서 "중국화는 단선과 평면으로 칠하기 이외에는 수묵화는 발전할 수 없다. 치바이스齊白石의 그림이 비록 좋기는 하지만 막다른 길에 이르렀고 또한 발전할 수 없

1　李樺, 「改造中國畵的基本問題 – 從思想的改造開始進而創造新的內容與形式」, 『人民美術』 창간호, 1950.2.1, p.41.

2　沈叔羊, 「改造國畵必須打破傳統的"雅""俗"觀點」, 『人民美術』, 1950年 第4期, p.43.

다"[3]라고 언급했다. 이러한 관점은 나중에 "중국화는 반드시 도태되어야 하며, 유화만이 세계성을 지닌다"라는 식으로 확대되었다. 그 이유는 유화는 "현실을 반영할 수 있으며 큰 그림을 그릴 수 있기 때문"이다.[4] 민간에서 창작되어 생활을 반영하는 인민 예술은 널리 확장되고 발전되어야 했다. 당시에는 이러한 사상이 대표성을 지니고 있었다. 그래서 건국 초기 수채화 교육은 '인물 위주, 사생 위주, 공필 위주'로 축소되었다. 일부 문예 간부의 무지와 계급 입장의 편파성의 주도적 위치가 확대됨에 따라 중국화 전통에 대한 인식에 영향을 끼쳐서 심각한 '민족허무주의' 경향이 나타나게 되었다.

1957년이 되자 원래 학술적 문제에 속했던 관점의 차이가 반'우파'운동 기간 동안 종파화되고 정치화되면서 미술계의 적지 않은 인물이 '우파'로 지목되었다. 쉬옌쑨徐燕蓀은 '보수주의'의 전형이자 '악질분자'로 지목되어 "봉건적 우두머리식 통치로 당의 지도를 대신하려고 한다"라고 비판되었고, 장펑은 미술계의 방화범이자 중국화를 소멸시키려고 하는 반당분자이자 우파로 지목되었다. 주의해야 할 필요가 있는 것은 1950년대 중기 이후 중국화 예술에 관한 건의는 '민족허무주의'를 바로잡기 위한 것일 뿐, 중국화 전통에 관한 긍정적 입장을 표명하는 것은 아니었다. 당시 계승하고 발전시키기를 바랐던 것은 서양 문화전통에 상대적인 중국 민족 전통이었으며, 이러한 전통은 당연히 '인민의 우수한 전통'을 일컫는 것이지 '봉건의 찌꺼기'를 일컫는 것이 아니었다. 그러하여 문인화 전통은 지속적으로 비판을 받았다. 전통의 내재적 구조는 잔인하게 비판을 받으며 무너졌고, 핵심 가치 또한 외면당했으며, 보잘것없는 파편적 기법만 남았을 뿐이었다.

전통을 구하라

'민족허무주의'를 반대하는 구호가 울려 퍼지는 가운데 1956년 6월 1일 최고국무회의에서 베이징과 상하이에 중국화원中國畵院을 설립하는 것에 대한 결의안이 제출 통과되었다. 결의에 따르면 상하이 중국화원은 상하이시 인민위원회가 이끌고, 베이징 중국화원은 중앙문화부가 직접 이끌게 되었는데, 공통된 목적은 "중국 고전(민간 포함) 회

3 　李可染, 「江豊違反黨對民族傳統的政策」, 『美術』, 1957年 第9期, pp.19~20 참조.
4 　여기서 유화는 사실주의 유화를 말한다. 이로 인해 린펑몐 등 서양화 작가 또한 지속적인 압력을 받아 학교를 떠나게 되었다. 水天中, 「'國立藝術園'畵家集群的歷史命運」, 『歷史、藝術與人』, 南寧 : 廣西美術出版社, 2001, pp.69~93 참조.

3-21 베이징 중국화원 설립을 보도한 『미술잡지』 **3-22** 1957년 베이징 중국화원 설립대회에 직접 참가하여 축사를 하는 저우언라이

화 예술의 훌륭한 전통을 이어나가고, 한 걸음 더 발전시키고 높이 끌어올리는 것이다. 화원의 구체적 업무는 중국화 창작을 활성화하고, 중국화 전문 인재를 배양하고, 중국화 창작 이론을 연구하고, 화원 외부 중국화 창작의 추진과 보조적 업무를 맡는 것이다."[5] 이후 베이징, 상하이, 난징의 중국화원이 잇따라 설립되어 중국화의 명분을 바로잡고 중국화 창작을 번영시키고 중국화 전문 인재를 양성하는 것을 추진하는 데 긍정적 역할을 하였다.

그러나 건국 이후부터 '문혁'이 막을 내리기까지 30년 기간 중 대체로 류사오치劉少奇가 작업을 주도한 60년대 초기 몇 년 동안만 중국화의 문인화 전통이 조금 주목을 받았으며, 토론 또한 국한된 범위 내에서 표피적으로 조심스럽게 진행되었을 뿐이었다. 전통은 전면적으로 긍정되거나 회복되지 않았고, 그렇게 될 수도 없었다. 이것은 당시 '전통 구하기'라고 불렸으며, 이로 인해 '전통주의'는 어느 정도 활동 공간이 생기게 되었다. 이 기간 동안 일어난 세 가지 사건이 주목할 만하다.

①1960년 '전통 살리기' 구호 속에서 모든 대규모 미술대학과 화원은 "사부가 제자를 데리고 師傅帶徒弟" 하는 '도제식' 교육을 실행했다. 교육의 목적은 탁월한 성취를 이룬 원로 화가의 예술이 후세에 널리 전해지게 하는 것이었다. 구체적 교육이 실시되는 과정에서 인물, 산수, 화조화 등을 고르게 분배했다. 학생의 선발은 출신성분으로 결정되었다. 즉 노동자·농민·병사 중에서 선발했다. 스승과 제자는 대부분 쌍방의 자발적 선택으로 결정되는 것이 아니라 조직의 분배에 따라 만나게 되었다. 비록 그렇지만 교수와 학생 모두 매우 높은 열정으로 가르침과 배움의 길로 빠져들었고, 이러한

5 葉恭綽, 「北京中國畫院的成立」, 『人民日報』, 1957.5.15.

3-23 1960년 전후 각 미술대학과 화원에서 "사부가 제자를 데리고" 교육을 실시하기 시작했다. 리쿠찬[李苦禪]이 교실에서 시범을 보이는 모습.

상황은 1964년 '사청四淸' 운동이 막을 오르기 전까지 계속되었다. 이미 유명한 작가가 된 수많은 '제자'의 회고에 따르면, 평생토록 가장 많은 것을 얻은 잊지 못할 세월이었다.

②판텐서우潘天壽는 저장 미술대학에서 중국화 교육 개혁을 진행했다. 1957년 판텐서우는 항저우 미술학원(중앙미술학원 화동분교, 1958년 저장 미술학원으로 개명) 부원장으로 임명되었다. 이것은 어떤 의미에서 그로서는 그의 교육사상과 학술 주장을 실시하는 데에 좋은 토대를 제공해 준 것이었다. 판텐서우는 우선 '중국화과'의 명칭을 되살렸고, 이어서 인물화, 산수화, 화조화 분과 교육을 실행했고,[6] 중국화 교육의 개혁에 힘썼다. "중국의 예술을 배우려면 중국의 방식을 기초로 삼아야 한다", "중국화 교육은 지금 비록 온전한 체계를 완성하지는 못했으나 한 단계 한 단계 경험은 있다. 이것을 하나의 시스템으로 연결시켜야 한다. 중국화는 자체의 기초 훈련 교육 체계가 있어야 한다."[7] 그는 기초 과목 교육은 선묘 훈련이 주가 되며, 임모와 사생을 결합하며, 동시에 고전문학과 시사詩詞 훈련 또한 중시해야 한다고 주장했다. 특히 강조할 만한 것은, 당시 저장 미술학원은 '중국화 이론'[8] 과목을 개설했을 뿐 아니라 산수, 화조, 인물화 등의 발전을 중시했고, 판텐서우의 강력한 주장으로 근대 이래 최초의 서예전각 전공을 만들었고, 중국화 본체에 입각하여 중국화 자체의 발전과 진화에 대한 가치 평가의 표준을 강조했다. 더 나아가 온전한 중국화 교육 시스템을 구축했다. 계급분석과 계급투쟁을 강조했던 그 시대에 좀처럼 찾아보기

6 1961년 판텐서우는 중국 전국 고등교육기관 문과교재회의에 출석한 자리에서 정식으로 '중국화과에서 인물, 산수, 화조 분과 의견'을 제안하여 중국 전국 미술계에 중요한 영향을 미쳤다. 실제로 인물, 산수, 화조 분과교육은 1957년 판텐서우가 저장 미술학원 업무를 주관하던 시기에 이미 시작하였다.

7 潘公凱, 『潘天壽談藝錄』, 杭州 : 浙江人民美術出版社, 1997, p.187.

8 『中國畵理論』은 총 7장으로 구성되어 있다. 제1장 原理論, 제2장 六法刑神論, 제3장 氣韻論, 제4장 造化論, 제5장 逸趣古今雅俗變化論, 제6장 雜論, 제7장 兩點論이다. 浙江美術學院 檔案, 『中國畵理論·目錄』, 1960.1. 동시에 저장 미술학원에서는 『中國畵理論講師團講授提要』를 편집했다. 총 9장으로 구성되어 있다. 제1강 중국화 발전과 유파 풍격의 변천(潘天壽, 王伯敏), 제2강 중국화의 도구, 재료의 성능 및 사용(劉葦), 제3강 중국화에서 붓의 사용, 먹의 사용, 색의 사용 문제(吳茀之), 제4강 임모 사생에 관하여(鄧白, 史巖), 제5강 중국화 구조의 특징(王伯敏), 제6강 인물화 기법이론 및 표현(黃羲), 제7강 산수화 기법이론과 표현(顧坤伯), 제8강 화조화 기법 이론과 표현(陸抑非), 제9강 지두화의 기법(潘天壽), 제10강 국화의 창작 방법(史巖, 鄧白), 제11강 중국화 시사 제사(陸緯釗), 제12강 서예와 전각(諸樂三). 浙江美術學院 檔案, 『中國畵理論講師團·講授提要』, 1960 참조.

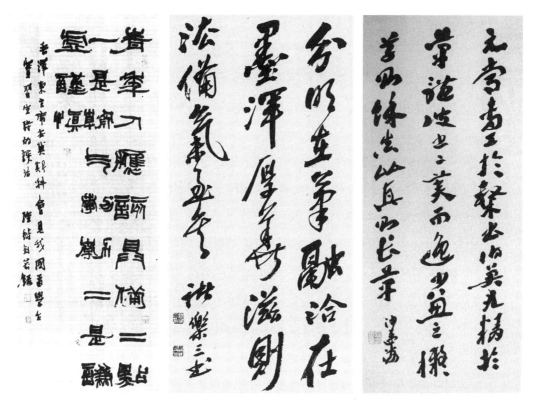

3-24 저장미술학원이 먼저 '중국화과' 명칭을 회복하여 인물화, 화조화, 산수화 분과 교육을 실시하고, 서예 전공을 창설했다. 사진은 서예전각 교사 루웨이자오[陸維釗], 사밍하이[沙孟海], 주러싼[諸樂三]의 서예 작품.

힘든 현상이었으며, 중국화 자체의 생존과 진화에 뚜렷한 공헌을 했고, 동시에 새로운 시기의 중국화 창작에도 막대한 영향을 끼쳤다.

③중국화 문제에 관한 토론이 범위와 깊이 두 측면에서 모두 건국 이후 새로운 단계에 들어서게 되었다. 중국화 창작 중의 문예수양 문제,[9] 산수화, 화조화의 계급적 문제,[10] 중국화 특징의 문제,[11] 문인화의 문제,[12] 중국화와 시, 서, 화, 인印이 결합된 특수형식의 문제[13] 등이 모두 토론의 대상이 되었다. 제일 두드러진 것은 1962년『문예팔조文藝八條』[14]에서 제기된 이후『미술美術』잡지의 편집장 화샤華夏가 스루石魯를 표적으

9 예를 들어 1959년 문예창작좌담회에서 王朝聞, 葉淺予, 吳作人, 華君武, 石魯, 秦仲文, 劉開渠 등 모두 문예수양을 강화하고 창작의 질을 높이자는 의견을 냈다.

10 산수화, 화조화의 계급성 문제에 관해서 많은 사람들이 산수화, 화조화는 계급성이 없다고 여겼다. 『美術』잡지에 발표된 何溶, 盧平의 문장과 陸定一 또한 산수화, 화조화는 '유익무해'하다고 언급했다.

11 1950년대 중기 이래『光明日報』,『美術』,『美術研究』등 간행물에서 董紹方, 鄧以蟄, 秦仲文, 劉海粟, 孫奇峰, 閻麗川 등이 연이어서 '무엇이 중국화의 특징인가'에 관한 문장을 다수 게재했다.

12 이 시기에『美術』,『美術研究』등 간행물에서 문인화 연구와 관련된 문장을 다수 게재했다. 張伯駒의『談文人畵』, 熊偉書의『論'文人畵'』, 潘絜玆의『也來談談'文人畵'』, 王伯敏의『談'文人畵'的特點』, 王靜의『文人畵畵家介紹−蘇軾, 米芾, 米友人』, 呂熒의『米芾的畵』및 孫奇峰, 黃蘭波, 范曾, 侯少君, 兪劍華, 薛鴻宣, 熊緯書 등의 문장이 게재되었다.

13 상세한 내용은 倪貽德,「讀潘天壽近作」,『美術』, 1961年 第3期, pp.61~64 참조.

3-25 주러싼의 전각 작품 〈백화제방(百花齊放)〉

로 삼아 '필묵筆墨'에 관한 문제로 토론을 불러일으킨 것이었다. 이번 토론에서는 건국 이후 중국화 토론의 장에서 꺼내지 못했던 심도 있는 문제가 언급되었다. 중국화의 창조와 계승 전통 중 필묵은 어느 곳에 있는가? 필묵의 좋고 나쁨은 중국화 가치 비판의 표준적 핵심이 될 수 있는가? 필묵은 중국화 창조의 마지노선인가?[15]

1963년 중소관계의 분열은 마오쩌둥으로 하여금 사회주의 진영 내부로부터의 압력을 다시 느끼게 하였으며, 류사오치의 문예방침은 즉각 수정주의로 비판받게 되었다. 마오쩌둥은 이데올로기 문제를 거듭 표명했고, 계급투쟁 문제 또한 다시 제기했다. 그리고 잇따라 두 가지 중요한 지시를 내렸다. 정치 정세의 급변으로 전통 구하기 작업은 일시 중단되었다. 전통 구하기 작업은 원래 이데올로기의 틈새에서 생존해 오던 것이었고, 시간 또한 길지 않았다. 그리하여 전통의 단절이 아직 완전히 회복되지 못한 상태에서 새로운 정치 풍파로 또 다시 중단되는 사태를 맞이했다. 그 후 역사에 전례 없는 '문화대혁명'을 맞게 되자 철저히 단절되었다.

그러나 3년 동안의 '구하기' 공적은 탁월한 성과를 드러냈다. 이 시간 동안의 구하기 작업과 노학자들의 후배 양성이 없었다면, 판톈서우 등 인물이 중국화 교육의 독립성, 계승성, 완정성을 유지하고 탐색하지 않았다면, '문혁'이 끝난 후 중국화에서의 산수, 화조, 서예 등 항목은 회복되기 어려웠을 것이며, 중국화의 발전 또한 계승자가 없는, 상상하기 힘든 처지에 처했을 것이다.

2. 중국화 개조의 역정과 추세

5·4 운동 시기의 '중국화 혁신'은 그 주체인 예술가가 중국 사회의 거대한 변화에 자발적으로 반응하고 전략적으로 선택한 것이었다. 그러나 건국 초기의 '중국화 개조'는 상명하달의 정책적 요구인 동시에 새로운 사회 이상에 봉사하는 지도적 규범이었

14 1962년 여름, 中宣部는 전국문예작업좌담회를 열어 『關於當前文學藝術工作的意見』을 토론했으며(『文藝十條』, 탈고시 『文藝八條』로 개명), '과거의 문예 유산을 정리'하고, '민족의 유산을 비판적으로 계승하고 외국의 문화를 비판적으로 흡수'하고 나아가 '쌍백' 방침을 한층 더 관철해야 한다고 제기했다.

15 이번 논쟁 상황은 『美術』, 1962年 第4·5期 및 1963年 第1期 참조.

고, 총체적 전략상 '서양 것을 들여와 중국을 윤택하게 하는 것'으로부터 '낡은 것을 버리고 새로운 것을 추진하는 것'으로 방향을 바꾼 것이었다. 이것은 사회주의 현실주의와 무산계급을 위한 봉사라는 두 가지 새로운 원칙에 따라 진행된 전통 개조였다. 건국 초기부터 '문혁'이 시작되기 전까지 시행된 구체적 개조는 주로 다음 세 방면에서 일어났다. ① 새 술을 낡은 부대에 담다, ② '생활을 향하여'와 사생 풍조, ③ 노동자·농민·병사를 표현하다.

새 술을 낡은 부대에 담다

'새 술을 낡은 부대에 담다'는 문제는 루쉰이 30년대에 이미 제기한 바 있으며, 40년대에는 열렬한 토론이 벌어졌다. 그러나 대규모로 실행된 것은 건국 이후의 일이다. 이 때 사람들은 '낡은 부대'란 몇몇 부분적인 전통 표현 방식, 주로 기법과 우의寓意의 영역이라고 여겼으며, '새 술'은 새로운 제재, 새로운 내용, 주로 새로운 사회 모습과 현실 생활에서 나타나는 새로운 것이라고 여겼다.

3-26 치바이스의 작품 〈조국 만세〉

중국화 개조는 우선 미술 작업자의 사상 개조로부터 시작되었다. 사상 개조의 목적은 미술 작업자가 봉건 사대부의 입장에서 무산계급과 노동자·농민·병사의 입장으로 방향을 바꾸도록 하는 것이었다. 그리하여 문인화 창작과 이론의 여독을 깨끗이 씻어내는 것이 중요했다. 건국 초기 베이징, 상하이 등 지역에서 중국화 좌담회를 열었다. 주요 임무는 중국화 작가들이 '사상 문제'를 해결하여 중국화의 미래는 어떻게 인민에게 봉사하는 것에 달려 있는지 깨닫는 것을 도와주는 것이었다. 이 새로운 의미에 근거하여 '신국화新國畵'(새로운 중국화)라는 개념이 다시 등장하게 되었다. 좌담회 이후 베이징, 상하이 등 지역에서는 '신국화 전람회'를 열었고, '신국화 연구회'[16]가 결성

16 이미 1949년 초 베이핑(베이징의 구칭(舊稱)) 해방 후 중국화가들은 수차례 좌담회를 열어 중국화 개혁에 관한 토론을 했다. 1949년 4월 中山公園에서 '신국화 전람회'를 열었고, 이어서 규모 있는 간행물에 문예계 지도와 참여에 관한 토론이 게재되었다. 같은 해 8월 老舍의 제안으로 齊白石, 葉淺予, 陳半丁 등이 공동으로 '신국화 연구회'를 창립했다. 150여 명이 대회에 참가하여 葉淺予, 江豐, 劉凌滄, 邱石冥, 王朝聞, 徐悲鴻, 蔣兆和,

3-27 관산웨의 작품 〈새로 개발한 도로[新開發的公路]〉

되었다. 1950년 『인민미술人民美術』이 창간되어, 어떻게 "중국화를 개조"[17]할 것인가에 대한 전문적인 토론 코너를 열었다.

개조가 시작된 창작 실천 속에서, 중국화 전통의 기법을 지녔으나 대중 생활의 기초가 부족한 일부 미술 작업자들은 부득이하게 '새 술을 낡은 부대에 담는' 방식을 통해 새로운 중국의 예술 방침에 능동적으로 적응해야 했다. 이렇게 황급히 전선에 나서는 방법은 주로 다음 몇 가지 패턴이 생기게 했다.

첫째, 어떤 일을 기회 삼아 자신의 입장이나 의견을 표명하는 것借題發揮이다. 전통 화조화花鳥畫에서 사물을 빌려 정서를 비유하던借物喩情 수법을 직접 빌려 쓰는 것으로, 주로 화조화 창작에 쓰였다. 일반적으로 화면 자체는 여전히 전통적 화조와 영모翎毛였고, 다만 만년청萬年靑, 평화의 비둘기和平鴿 등 특수한 회화재료를 선택했다. 해음諧音 효과를 이용하여 주제를 정하고, 찬양의 의미를 담았다. 〈곳곳마다 풍년處處豊登〉, 〈평화 만세和平萬歲〉 등이 그것이다.

둘째, 화면에 배치된 사물을 바꾸는 것이다. 주로 산수화 창작에 활용되었다. 지팡이를 짚은 인물, 사찰 또는 도관, 초가집 등 옛날 사물을 대신하여 자동차, 해방군, 전봇대, 트랙터 등 새로운 사물을 화면에 배치했다. 예를 들면 제2회 전국국화전람회에서 리슝차이黎雄才의 〈우한 방신 도권武漢防汛圖卷〉, 펑중톄酆中鐵의 〈스쯔탄 발전소 작업장獅子灘水電站工地〉, 셰루이졔謝瑞階의 〈황허 싼먼샤黃河三門峽〉, 차이다무蔡大木의 〈스쯔탄 란허투獅子灘瀾河圖〉, 류쯔지우劉子久의 〈조국을 위해 자원을 찾다爲祖國尋找資源〉 등 새로운 중국의 건설 사업을 반영한 산수화가 있다. 산수화는 이제 더 이상 문인 및 선비의 서재에서 감상하는 작품이 아니었으며 유화와 마찬가지로 지금 벌어지고 있는 현실 생활을 반영하라는 무거운 책임을 안게 되었다. 발전소, 댐, 철도 교량, 광산이 모두 화가의 제재 근원이 되었다. 전국적으로 진행된 공업화, 대생산,

李苦禪, 史怡公 등 연구위원 19명을 선발했다. 베이징을 필두로 하여 상하이, 항저우, 광저우 등 지역에서도 잇따라 '신국화 연구회'를 개최했다.

17 洪毅然은 중국화 개조가 형식 기법뿐만 아니라 내용 개조에도 주의를 기울여야 하며, 중국화가는 반드시 자아 개조가 이루어져야 한다고 생각했다. 李可染은 문인화의 형식주의, 개인주의를 비판하는 동시에 중국화의 우수한 부분을 긍정적으로 여겼다. 중국화 개조 과정 속에서 '선(線)'의 기법 언어와 표현력을 업그레이드 및 발전시켜야 한다고 생각했다. 자세한 내용은 洪毅然, 「論國畫的改造与國畫家的自覺」, 『人民美術』, 1950.2.1 創刊, pp.42~43 참조.

대약진 운동 속에서 예술가는 호기심 많은 참관자이며, 열정 넘치는 참가자이기도 했다. 그들은 자신의 화필로 위대한 시대의 변화를 기록했다. 원로 화가 우징딩吳鏡汀은 천성로天成路 공사 현장에서의 생활 체험을 통해 〈친링 공사장秦岭工地〉, 〈뤼에양 산성略陽山城〉, 〈황산 펑라이 삼도黃山蓬萊三島〉 등 새로운 산수화를 그렸고, 후페이헝胡佩衡, 량쑹루이梁松叡, 친중원秦仲文 등 작가들도 하나둘씩 생산건설 공사장으로 달려가 사생을 하면서 새로운 생활을 그려 내기 위해 노력했다. 우후판吳湖帆은 더욱 독특한 방식을 드러내, 몰골법沒骨法으로 원자탄 폭발, 북극 탐험 등 격동적 장면을 그려 냈다.

셋째, 혁명 시사화詩詞畫이다. 산수, 화조, 서예 창작에 주로 활용되었다. 가장 유행했던 것은 마오쩌둥의 시사였다. 이들 작품은 화가가 중국화 형식으로 하여금 새로운 사회를 위해 봉사하도록 하려는 노력을 반영했다.

그러나 이러한 '새 술을 낡은 부대에 담는' 방식이 드러낸 내용과 형식의 모순으로 인해 몇몇 비평가는 '변하지 않는 것으로 모든 변화를 다루는' 방법은 낡은 형식을 간단하게 '만병통치약'으로 삼아 새로운 내용에 적용한 것이어서 중국화 개조 문제를 해결할 수 없으며 정치적 임무를 완수하는 것은 더더욱 불가능하다고 보았다. 노동 인민의 생활을 깊이 체험하는 것만이 정치성과 예술성의 결합을 이루어 낼 수 있으며, 비로소 "중국화 개조라는 말에 걸맞을 것이다"[18]라는 평을 하게 하였다.

사실 전통화가 입장에서 '새 술을 낡은 부대에 담는' 것은 능동적이긴 하지만 어찌할 도리가 없는 창작 심리 상태를 반영한 것이었다. 그들 자신의 화필로 새로운 사회의 새로운 기상을 표현하려고 한 것은 능동성의 표현이며, 그들이 원래 가지고 있던 형식 언어와 사회의 새로운 기상 사이에 존재하는 간극과 모순은 어쩔 도리가 없었다. 이렇게 옛것과 새것의 표피적인 끼워 맞춤은 전통적 형식언어가 제대로 발휘되게 하지 못했을 뿐만 아니라 새로운 기상과 시대의 정신을 표현하는 것에서도 불리하게 작용했다. 이리하여 '새 술을 낡은 부대에 담는 것'은 그저 중국화 개조의 일시적 응급 처방이었으며, 새로운 사회의 생활을 인식하고 형식언어를 확장하는 것이 새로운 중국화 개조의 장기적 임무가 되었다.

이 문제에 대해 판톈서우는 적극적 변증의 태도를 유지했다. 그는 이렇게 말했다.

지금 산수화에 댐, 공사장, 새로운 건축물을 집어넣는 것이 혁신이라고는 하지만 재료 면에서 새로울 뿐 산수화의 전면적인 혁신은 아니다. 또한 어떤 사람은 용포를 입는 것은 낡은

18 溫肇桐, 「國畫改造的道路」, 『文彙報』, 1951.1.20.

3-28 리쉬칭[李碩卿]의 1958년 작품 〈산을 옮겨 골짜기 메우다 [移山塡谷]〉

것이고 치파오를 입는 것도 낡은 것이고, 셔츠를 입어야 새로운 것 이라고 한다. 제재는 낡은 것을 그릴 수 있지만 형식과 필묵은 새로 워야 한다는 뜻이다. 이 두 가지 관점과 논법 모두 단편적이다. 속은 낡고 밖은 새롭거나, 오래된 부대에 새 술을 담는 것 모두 완전한 의미에서의 혁신이라고 할 수 없다.[19]

개인 예술 작업에서 판톈서우가 공업과 농업 생산 건설을 제재로 창작한 산수화는 (〈철석범운도(鐵石帆運圖)〉, 〈소봉선(小篷 船)〉을 제외하면) 극소수였다. 철로, 굴뚝 등도 판톈서우의 작품 에서는 별로 모습을 드러내지 않았다. 그 원인을 따져보면 세 가지로 귀결된다. 우선, 판톈서우의 성정과 취향이 그러했다. 그가 진정으로 사랑한 것은 자연과 조화였으며, 영원하지만 변화할 줄 아는 산천만물이었다. 그는 대규모 공사장과 인공 건축물을 그리는 것에는 익숙하지 않았고, 산수화도 여기에 맞지 않았다. 독특한 예술 형식은 저마다 표현 범위와 한계가 정해져 있었고, 판톈서우는 이것을 예술 창작의 기본 원리 중 하나로 이해했다. 다음으로 그는 시대의 정신 변화를 마음으 로 체험하여 이러한 체험을 산천만물에 투영하는 것을 더 원했다. 특정한 시기의 정신과 주관적 느낌을 산천화초로 표현하기를 원했다. 어떻게 진실되고 자연스럽게 시대의 새로 운 기풍을 표현하느냐 하는 것이 현대 중국화 형식 언어 변혁에서 가장 어려운 관문이었 다. 마지막으로, 근본적으로 말하자면, 판톈서우가 주시한 것은 중국화가 심층적으로 어 떻게 발전해야 할 것인가에 대한 거시적 문제였다. 이렇게 예술 자체에 대한 발전 규칙과 사고로부터 판톈서우는 중국화 전통이 새로운 중국의 특수한 언어 환경 속에서 생존하고 발전하는 것에 대해 주시하게 하였다.

19 潘天壽, 『潘天壽論畵筆錄錄』, 葉尙靑 기록 및 정리, 上海 : 上海人民美術出版社, 1984, p.108.

'생활을 향하여'와 여행 사생 풍조

1953년 9월 20일 『인민일보人民日報』는 왕자오원王朝聞이 쓴 전국국화전람회 관람기 「생활을 향하여面向生活」를 게재했다. 이 글에서 '생활을 향하는 것'만이 '중국화를 발전시키는 가장 근본적인 방법이자 유일한 정확한 길'이라고 언급했다. 이 문장에서는 당의 문예정책 지도하에 중국화 개조의 큰 방향을 지적하고 천명했다. 몇 년 후 중국의 모든 미술대학과 개인 화가들은 사생을 시도하기 시작했고, 1956년 후에는 각지에 설립된 중국화원 또한 자주 야외 사생 활동을 조직하여 여행 사생 풍조가 유행하게 되었다.

'생활을 향하여'를 제창한 것은 옌안 문예좌담회에서 생활 속으로 파고들려고 했던 정신에서 유래했다. 그런데 이 시기에 구체적으로 여행 사생 풍조로 변하게 된 것에는 다양한 원인이 있다. 한편으로는 새로운 사물을 표현하고 새로운 제재를 찾아야 할 필요가 있었다. 건국 초기에는 특히 산을 깎고 바다를 메우고, 교량을 설치하고 댐을 쌓고, 식목과 조림을 실시하고 저수지를 만드는 등과 같이 사회주의의 새로운 기상을 실현하는 새로운 사물과 새로운 제재를 표현할 것을 제창했다. 이러한 새로운 사물의 표현은 주로 자연 풍경과 관련이 있었고, 이에 전통 산수화 기법의 개조가 궤도에 오르게 되었다. 다른 한편으로는 '생활 속으로 파고들기'는 "옛사람을 배우기보다 우주 자연을 배우는 것이 낫다"는 가르침과 가까워서 중국화 화가들에게 또한 쉽게 받아들여졌다. "산수와 화조는 정치와 인민을 위해 봉사할 수 없다"는 관점으로 인해 압박을 받았던 산수화가와 화조화가는 (특히 산수화가는) 이를 통해 능력을 선보일 일정한 공간을 얻게 되어 폭발적 반응을 보여서 솔선하여 자발적 행동을 보였다. 이리하여 여행 사생 풍조는 주로 산수화 혁신과 결합되었다.

베이징의 중국화가가 먼저 외지 여행사생을 시작했다. 1954년 6월 9일, 중국미술가협회창작위원회 중국화 팀은 '황산사생좌담회'[20]를 열어 화가들이 현실을 향하여 사생 작업을 할 것을 장려했다. 3개월 후 베이징 베이하이 공원에서 '리커란李可染, 장딩張仃, 뤄밍羅銘 수묵사생화 전시회'가 열렸고, 전시된 작품은 모두 세 작가가 강남에서 수개월 동안 사생하여 그린 것이었다. 그들이 그리고 싶은 것은 '중국 전통 풍격을 갖추었

20 이번 회의에 참석한 사람은 막 황산 사생에서 돌아온 중국화가 吳鏡汀, 惠孝同, 董壽平, 周之亮, 王家本과 베이징의 중국화가 徐燕孫, 胡佩衡, 吳一舸, 傅松窓, 陳少梅와 화가 彦涵, 倪貽德 등이다. 많은 사람들이 오늘날 수도의 중국화계가 사생의 기풍을 지니게 된 것을 매우 좋은 현상으로 여겼다. 자세한 내용은 「北京國畫家山水寫生活動」, 『美術』, 1954年 第7期, pp.46~47 참조.

3-29 장딩[張仃] 여행 사생 작품

3-30 뤄밍[羅銘] 여행 사생 작품

으되 상투적이지 않고 친근하고 진실감이 있는 산수화'[21]라고 전시회 「머리말前言」에서 썼다. 전시회는 한때 세상을 떠들썩하게 하여, 사생산수화의 새로운 기풍을 열었다. 이후 장쑤, 시안, 광저우, 저장, 상하이 등 지역의 화가 또한 뒤질 수 없다는 듯 잇따라 여행사생단을 조직했다. 외국을 방문한 화가들은 이국의 특색과 풍습을 사생하는 기회를 더더욱 놓치지 않았다.[22] 이러한 산수사생 활동은 50년대 중반부터 60년대 초에 이르기까지 중국 화단의 독특한 풍경을 이루었다.

그중 리커란의 끈기 넘치는 산수사생 활동과 푸바오스傅抱石가 인솔한 장쑤 지역 화가의 2만 3천 리 산수사생 장정이 가장 이목을 끌었다. 두 활동이 거둔 성과는 또한 이 시기 산수사생의 두 가지 유형을 반영하는 것이었다. 푸바오스는 주로 혁명성지와 건축 공사현장 등 새로운 제재를 묘사하는 것으로 산수화의 정치성을 높였고, 당의 문예정책을 따랐다. 그는 비록 "정치가 주도권을 잡으면 필묵이 달라진다."[23]라고 주장했으나 필묵은 본질적 변화가 생기지 않았다. 바꿔 말하자면 그는 제재의 변화로 개조 임무를 완성한 것이다. 그와 비슷한 경향을 가진 인물로는 관산웨關山月, 허톈젠賀天建이 있다. 리커란의 경우에는 옛 사람들이 '우주 자연을 배우는' 정신을 실천하면서 생활 속으로 파고 들어간 계기로부터 산수화 예술 그 자체가 역사적 돌파구를 찾는 것을 강구했다. 그와 비슷한 경향을 가진 인물로는 루옌사오陸儼少가 있다. 그들은 무엇을 그리는 것이 아니라 어떻게 그려야 하는 것인가에 더 치중했다. 루옌사오는 산수화 창작의 두 가지 동력을 언급한 바 있다. 하나는 자연 속으로 깊이 파고들어가 새로운 사물과 새로운 소재를 보고 표현의 욕구를 느낄 때 오래된 방법이 사용하기에 미흡하다는 것을 느끼면 새

21 전시회는 1954년 9월 19일부터 10월 15일까지 열렸다. 그중 전시품 80점이 작가가 西湖, 太湖, 黃山, 富春江 일대에 가서 사생을 하고 그린 것이다. 자세한 내용은『北京日報』, 1954.9.20 참조. 전시회 관람객은 3만여 명이었다.

22 1956년 8월 9일 江蘇省 중국화가들이 외국으로 사생 여행을 떠났다. 1956년 10월 17일 '關山月, 劉蒙天 폴란드 방문 사생전시회'가 베이징 師府園美術展覽館에서 열렸다.

23 傅抱石은 「政治掛帥, 筆墨便不同」이라는 글에서 중국화 작가에게 당면한 가장 중요하고 필수적이고 절박한 임무는 우선 백기를 뽑고 홍기를 꽂아 정치적 주도권을 쟁취하는 것이라고 했다.『美術』, 1959年 第1期, pp.4 ~5 참조.

로운 방법을 찾게 된다는 것이다. 또 하나는 명산대천에 깊이 들어가는 과정에서 옛 사람들의 화법이 미흡하거나 아예 공백인 점을 발견했을 때 주관적으로 발전시키고 보충하려는 생각을 가지는 것이다.[24] 그와 리커란에게는 두 번째 동력이 더 중요한 것이 확실했다. 후자를 해결하면 전자의 문제는 자연적으로 해결될 터였다.

중국화 전통의 자율적 발전 측면에서 보자면 '필묵의 정취는 우선적으로 객관적 사물의 진실에 적응'[25]하는 사생이어야 한다고 요구하는 것은 원나라 이전의 심미 추구로 되돌아간 것이며 객관적 대상의 표현을 첫 번째로 삼은 것이었다. 이것은 문인화 흥성 후 필묵이 점점 대상에서 벗어나 자신의 독립적 심미 의미를 얻은 발전 추세와 어긋나는 것이었다. 이러한 심층적 전통 이해 문제를 의식했던 작가는 소수였다. 전통의 정수를 꿰뚫고

3-31 리커란 여행 사생 작품

있었던 소수 작가만이 마음속으로 알았다. 이리하여 난제가 생겼다. 어떻게 하면 필묵으로 하여금 사회주의의 아름다운 강산을 상대적으로 진실하게 반영하는 동시에 전통의 정수를 최대한 보존하게 할 수 있을까? 이 문제 해결에서 리커란이 성공적인 케이스를 보여주어 당시 크게 영향을 끼쳤으며 직접적으로 훗날 그의 스타일 변화 또한 가져오게 되었다.

리커란은 만년에 자신의 예술 생애를 짤막하게 정리했다. "나는 13살에 스승에게 중국화를 배웠고, 그 사이 몇 년간 유화와 소묘도 배웠다. 그러나 일생 동안 주로 중국화의 필묵과 교류하였으니, 이미 60여 년이 넘는 세월을 보낸 셈이다."[26] 평생 동안 필묵과 교류했다고 한 리커란은 사생 작업 또한 필묵에서 돌파구를 찾았다. 그의 초기 작품은 모두 필치가 간결한 전통 문인의 수묵화였지만,[27] 1954년 사생 풍조가 흥기함에 따라[28] 그는 기법에 심층적 변화를 주기 시작했다. 그의 사생 산수는 절묘하고 제한적으

24 陸儼少, 『略論中國山水畵的創新問題』, 中國畵研究院 編, 『中國畵研究』, 1981.11 創刊, pp.17~30.
25 1955년 12월 19일 中央美術學院 民族美術硏究所에서 개최한 '國畵寫生問題座談會'에서 吳境汀의 발언 중 이 말이 있다. 『美術』, 1955年 第1期 참조.
26 「李可染畵展前言·我的話」, 李松, 『李可染』, 天津 : 天津楊柳靑畵社, 1955, p.185.
27 齊白石은 李可染의 〈瓜架老人圖〉에 대해 "리커란 아우의 이 그림은 靑藤老人(徐渭)의 그림이라고 해도 될 정도이다. 靑藤老人이 직접 그려도 이 정도로 초탈한 경지는 없었을 것이다"라고 했다.
28 1956년 그는 다시 8개월에 달하는 장거리 사생을 다녀왔다. 1957년 關良과 함께 독일을 방문한 기간에도 사생을 부지런히 했다. 1959년 또 桂林으로 사생을 떠났다. 이후 사생은 줄곧 그의 창작 생애에서 중요한

3-32 리커란 1964년 작품 〈모든 산을 붉게 물들이고[萬山紅遍層林盡染]〉

로 서양식 광선 표현 방식을 받아들였고, 동시에 황빈홍黃賓虹의 적묵법과 허실관계 연구를 수용했다. 또한 의식적으로 역광 효과를 사용했다.(역광을 받은 산체(山體)의 경계선에 공백을 남기는 것 이외에도 중국산수화 조형의 특징과 필묵의 표현력을 최대한 보존할 수 있었다) 그는 매우 짧은 시간 동안 몇몇 걸작을 그렸다. 1957년의 〈투산 방목涂山放牧〉과 〈러산 대불樂山大佛〉, 1959년의 〈모든 집들이 병풍 속에 있고家家都在畫屏中〉, 1963년의 〈모든 산을 붉게 물들이고萬山紅遍層林盡染〉, 1964년의 〈백만의 용사 장강을 건너다百萬雄師過大江〉 등…… 이 작품들은 초기와는 완전히 다르게 필묵의 정취에 대한 탐색을 보여주었으며, 자연 형상에 대한 끊임없는 발견 또한 포함되어 있다.

특정 조건에서 경물의 앞쪽은 밝고 옅으며 뒤쪽은 어둡고 깊은 상황이 나타났는데, 이것은 일반 조건에서 가까운 것은 짙고 먼 것은 옅은 것과 완전 반대이다. 또한 예를 들면, 허실관계이다. 가까운 경치의 나무가 만약 뒤쪽의 경치와 떨어지게 하려면 공백을 남겨야 한다. 이것은 허에서 허를 보이는 것으로, 규율의 하나이다. 그러나 우리가 밀림에 들어가면 나무 사이의 공간이 종종 검은 색을 띠는데도 마찬가지로 빈 것을 느낀다. 이것은 실에서 허를 보이는 것으로, 전자와 완전히 반대이다. 우리가 일반적으로 알기에 물을 그리는데 빛을 표현하려면 공백으로 두어야 하는데, 숲의 그늘 아래 시냇물은 검은데도 빛이 나서 마치 보석이나 어린 아이 눈동자처럼 반짝인다.

자연 속에서의 새로운 발견과 깨달음에 관해서 리커란은 적합한 표현 방법을 연구하는 것을 매우 중시했다.

내가 완현[萬縣]에서 노을빛 창연한 가운에 산성(山城)의 집들을 보았는데, 한 층 한 층 매우 견실하고 풍부하고 함축적이었다. 선명하게 그린다면 그런 몽롱한 느낌이 없다. 다 보이

부분을 차지했다.

3-34 야밍[亞明]의 50년대 철강 사생 작품

3-33 리커란이 1956년 옌탕산에서 사생할 때 약초농부와 촬영

3-35 푸바오스의 1960년 사생 도중

지 않는 것이 있어서 아주 복잡하고 심오했다. 나중에 연구를 한 결과 우선 목조 건물을 모두 그린 다음 천천히 추가해나갔다. 종이의 밝기를 '0'으로 했을 때 나무와 건물을 '5'로 그리고, 색조의 단계를 '0'에서 '5'까지 주었더니, 나무와 건물이 아주 뚜렷했다. 그런 뒤에 가장 밝은 부분에 한 층 한 층 먹색을 더하여, '4'와 '5'의 비율까지 더하자 아주 함축적이게 되었다. 나는 이런 화법을 '무에서 유로, 유에서 무로'라고 부른다.

이러한 표현 수법은 모두 전통 필법, 묵법을 발굴한 것이었다. 이 시기에 그는 필묵에 도 '온 힘을 다해 그려 내는' 공을 들여 "필묵이 풍성하면서도 강건했다. 건필은 메마르 지 않고, 습필은 번들번들하지 않고, 중필重筆은 탁하지 않고, 담필은 박하지 않았다. 한 층 한 층 더해져서, 먹이 짙을수록 그림은 빛이 났다. 그림에 착색을 하지 않고 먹만으로 도 오채가 구분되어 나타났다. 붓과 먹에 담긴 정취가 빛을 발하였다." 필묵이 중국화의 가장 중요한 구성성분이라고 그는 줄곧 생각했고, 중국화 창작 과정에서 이전 사람보다

"한 걸음 더 들어가는 것은 가능하나, 서양화 쪽으로 발을 내디뎌서는 안 된다"[29]고 생각했다. 그리하여 리커란은 사생을 통하여 전통의 구덩이에서 걸어 나와 '경계'을 만들어 내면서 농후한 생활의 정취와 청신한 자연의 의취를 갖추게 되었다. 그러나 중국화의 내재적 맥락에서 보자면 이것은 되새김이었고, 명·청대 이래 필묵의 독립성을 더 한층 추구했던 것을 약화시키는 것이었고, 북송 시기 필묵과 사물과 주체의 심경이 혼연일체가 된 의경의 표현을 중시하는 것으로 거슬러 올라간 것이었다. 이것이 바로 "낡은 것을 버리고 새로운 것을 추구"한다는 것의 진정한 함의일 것이다.

'생활을 향하여'와 사생을 중시한 것은 긍정적 측면이 있었고 큰 성과를 거두었다. 명·청대 이래 문인화 말류는 명백히 현실을 벗어난 경향이 있었다. 필묵의 자율성 발전 과정에서 형식언어 자체를 주시하는 것을 나날이 강화했고, 이것은 전세계 미술 발전에서 공통적이었다. 그러나 새로운 중국에서 현실을 반영해야 한다는 요구사항은 능력이 마음을 따르지 못하는 것이 명백했다. 현실을 반영하기 위해 구체적 작업에서 사생을 중시하는 것은 상당히 합리적인 것이었지만, 사생을 주장하는 동시에 임모를 지나치게 반대하는 바람에 객관적으로 전통의 언어 체계를 계승하고 추진하는 것이 더욱 어렵게 되었다.

중국화의 사생 문제로 인하여 우리는 예술품의 매력은 상징과 은유의 세계를 창조하는 것에 있으며, 그저 현실 세계를 있는 그대로 직접적으로 재현하는 것이 아님을 깨닫게 되었다. 예술가의 천성이 높을수록, 교양이 깊을수록, 작품의 의취는 짙어진다. 현대 중국화를 평가할 때, 쉽게 작품의 소재를 판단하지 말고 작가의 인격과 포부, 격조와 의취를 가늠해야 한다. 후자가 바로 작품을 진정으로 지탱하는 것이다. 판텐서우의 경우는 자연 풍경을 표현한 것이든 (오래된 소나무, 반석, 해돋이 그림의 소재로 삼은) '상서로운 산수'를 칭송하고자 창작한 것이든 언제나 자신의 방식을 지켰고, 제재 면에서 지나치게 시대에 영합하지 않았다. 그는 끊임없이 자신의 마음속 세계를 연마했고, 영민한 예술적 기질과 견실한 역사적 수양은 그의 작품을 탁월하면서도 속되지 않게 했고, 진정한 민족의 품격과 현대의 품격을 갖추게 했다.

29 이상 인용문은 李可染의 『談學山水畵』 참조, 중국화연구원 편, 『李可染論藝術』, 北京 : 人民美術出版社, 1990, pp.35 · 38 · 44~45.

노동자·농민·병사를 표현하다

'생활을 향하여'는 전통적으로 '우주 자연을 배우는' 것과는 다른 것이었다. 여기서 '생활'이 지칭하는 것은 '인민의 생활'이었고, '인민'은 곧 노동자·농민·병사였다. 그래서 생활을 향하기에서 더욱 중요한 것은 노동자·농민·병사 속으로 깊이 들어가서 그들을 표현하고 그들이 좋아하는 작품을 창작하는 것이었다. 이러한 관점은 직접적으로 미술대학의 교육에 영향을 미쳤다. 이러하여 미술 창작 속에서 인물화는 특별히 주목을 받게 되었다. 중국화 개조의 중요한 측면 중 하나는 인물화가 산수화를 대신하여 첫 번째 위치를 차지하는 동시에 가장 중요한 개조 과목이 되었다는 것이다.

건국 초기에는 인민 생활이 모든 문예 창작의 유일한 원천이라는 마오쩌둥의 주장에 따라, 다른 원천이 존재한다는 판단은 있을 수 없어서, 중국의 모든 문예 작업가들은 분분히 조직적, 계획적으로 공장·농촌·부대로 발걸음을 하였다. 중국화 화가 또한 예외가 아니었다. 사회주의 현실주의의 요구에 따라 장펑江豐은 중국화 표현 형식은 '인물 위주, 공필 위주, 사실 위주'가 되어야 한다고 지적했다. 구체적으로 말하면, 창작은 공필과 사실을 위주로 한 인물화로 노동자·농민·병사의 현실 생활을 표현하고, 제재의 선택과 인물, 배경의 세세한 묘사는 모두 생활 속에서 나온 것임을 강조하고, 구체적이고 풍부하고 생동적인 생활의 원소와 생활의 숨결을 강조했다. 이것이 바로 중국화 인물화 개조의 최초 방향이다. 이 방향에 따라 중국화 인물화는 주로 두 가지 방법을 이용해 개조를 추진했다. 첫 번째는 '서양의 방식으로 중국을 개조'하는 것으로 서양의 사실적 기법을 도입하는 것이고, 두 번째는 전통 공필화의 단선평도單線平塗 기법을 사용하는 것이다. 두 가지 방법은 모두 사생으로부터 시작했다.

'서양의 방식으로 중국을 개조'하는 방법의 시작과 관련하여 기존의 사례를 찾을 수 있으니, 쉬베이홍徐悲鴻과 장자오허蔣兆和의 사실적 기법이 돋보이는 중국 서양 기법이 융합된 인물화이다. 있는 그대로 현실 생활을 반영해야 한다는 요구로 볼 때 장자오허의 현실주의 화법이 쉬베이홍의 아카데미 사실주의보다 더욱 적합하여 쉬베이홍의 화풍 또한 개조의 길을 맞게 되었다. 그리하여 '쉬씨 학파'에서 발전하여 가장 인정을 받은 '새로운 채묵 인물화'는 사실상 장자오허의 인물화법에 더욱 접근한 것이었다.(이 내용은 다음 절에서 자세히 서술할 것이다) 이 화법은 직접 유화나 수채의 명암 입체 처리 방법을 사용하여 중국화의 사실표현력을 개조하여, 풍부한 삼차원 공간 효과를 얻는 것이었다. '새로운 채묵 인물화'는 50년대 중기에 중국에서 성행했고, 그 영향이 각급 미술

3-36 노동자·농민·병사를 표현해야 한다는 관념이 미술대학 교육에 직접적으로 영향을 끼쳤다.

대학의 중국화 인물화 교육을 뒤덮었다.

'서양식으로 중국을 개조'하는 것을 주장하지 않은 중국화 작가는 주로 공필 화법을 채택했다. 그중 판톈서우, 루옌사오 등 산수화와 화조화의 대가가 포함되었으며, 또한 모두 "66살에 목수 일을 배우기六十六, 學大木"(판톈서우의 말) 시작하여, 공필평도工筆平塗 기법으로 현실 소재의 인물화 그리기를 시도했다. 판톈서우의 〈앞다투어 농업세를 납부하다踊躍爭繳農業稅〉, 루옌사오의 〈할머니에게 글자 가르치기敎奶奶識字〉가 그것이다. 그러나 최종적으로 인정받은 것은 이와 같이 담백하고 투박하며 문인의 정취가 담긴 스타일이 아니라 연화 혹은 벽화 기법을 수용하여 보통 사람들이 좋아하게 된 공필 중채화工筆重彩畵였다. 전자의 대표작은 선타오沈濤의 〈아이와 비둘기小孩與鴿子〉, 후자의 대표작은 판셰쯔潘絜玆의 〈석굴예술의 창조자石窟藝術的創造者〉였다. 또한 전통 문인의 정취가 전혀 담기지 않았으나 현실 생활의 정취가 풍부한 공필 인물화, 예를 들면 장옌姜燕의 〈엄마는 몇 점 받나考考媽媽〉 또한 당시 주류 평론의 칭찬과 지지를 받았다.

있는 그대로 현실 생활을 반영하는 것과 인민이 보고 듣기 좋아하는 것의 두 가지 목표를 동시에 달성하기 위해 새로운 중국화 인물화는 서양의 사실적 회화와 중국 전통 미술 특히 민간 전통의 각종 요소를 적극적으로 가져왔다. 그러나 당시에 이러한 요소를 추출하고 다시 조합하기 위해서는 우선적으로 예술 자체의 발전 규칙이 아닌 생활 표현 대상과 대중의 즐거움에 알맞은 것인가를 고려해야 했으며, 의식적으로 전통 문인화와 거리를 두었다.

'대약진' 이후, 현실을 있는 그대로 반영하는 것은 혁명 형세의 요구에 자리를 내주게 되었다. 그리하여 시 창작에 관한 마오쩌둥의 담화에 의거하여 혁명현실주의와 혁명낭만주의의 결합이 사회주의 현실주의를 대신하게 되었고, '최고의' 창작 방식으로 확정되었다. 전자에 비해 후자에서는 혁명낭만주의가 두드러졌다. 중국화는 본질적으로 사실성을 숭상하지 않았고 이미 오래 전부터 의경과 격조를 추구했기 때문에, 낭만주의를 제창하는 것은 사실 상대적으로 전통으로 돌아갈 공간을 제공하는 것이었다.

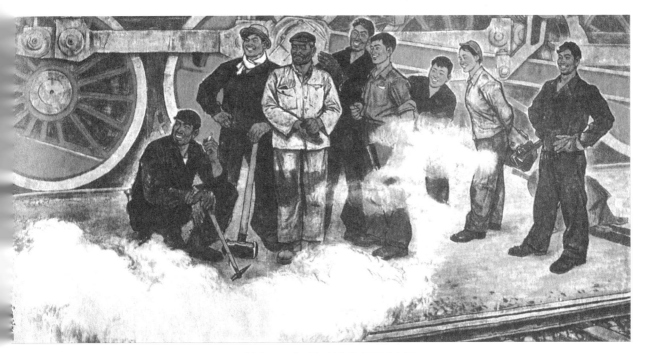

3-37 루천의 1957년 작품 〈열차 정비공[機車大夫]〉

게다가 1962년『문예팔조文藝八條』가 반포된 후 '문예상의 되돌이文藝回潮'는 비록 2~3년이란 짧은 시간 동안이었지만 중국화가 전통으로 회귀하게 하는 것을 어느 정도 구체화시키기도 했다.

이 시기 중국화 개조는 다음과 같은 현상이 나타났다. 한편으로는 구호가 점차 정치화되었다. 이것은 정치, 사상, 문화 영역의 잘못된 '좌'경 현상이 철저하게 교정되지 못했을 뿐 아니라 심화되기까지 했기 때문이다. '대약진', '강철 제련', '반우경', '백기를 뽑고 홍기를 꽂기', '마음을 바치기 운동', 문예 작업자의 대규모 하방 등을 거쳐 '문화대혁명'으로까지 이어졌다. 다른 한편으로는 노동자·농민·병사를 표현하는 예술적 솜씨가 향상되었다는 것이다. 이것은 비록 당시 전통으로의 회귀 양상이 상당히 우회적이고 표면적이긴 했지만 전통을 중시한 것과 연관이 있다. 그 가운데 비교적 중요한 현상이라면 첫째, 전통 중국화의 전신사의傳神寫意 특징을 인정하고 주장한 것이며, 둘째, 필선의 조형과 선이 지닌 전통 필묵의 운미에 주목한 것이다. 이것은 당시 비교적 보편적인 기풍이었으며, 자연 기후의 회귀와 마찬가지로 한 개인이나 한 작품으로 구현된 것이 아니다. 이 회귀는 다양한 장소에서 다양한 표현 형식을 보였고, 자각 정도 또한 같지 않았다.

새로운 채묵인물화는 이 단계에 이르러 초창기 힘들었던 '개조'의 느낌에서 벗어나

3-38 황저우 작품 〈신강 위구르족 춤[新疆維族舞]〉

걸음이 비교적 완만한 상태로 들어서게 되었다. 과거 일부러 회피하였던 전통 필묵 또한 다시 사용되어 새로운 양식으로 개조 및 개선되었다. 이 과정에서 황저우黃胄, 예첸위葉淺予, 양즈광楊之光, 류원시劉文西, 루천盧沈, 야오유둬姚有多, 왕위줴王玉표 등 청장년 화가들이 화단에 등단하여 당시의 주력이 되었다. 그들은 모두 서양의 사실적 화법을 배우고 나서 중국의 서화書畫를 배웠다. 〈황야의 눈보라紅荒風雪〉, 〈인도 바라다 춤印度婆羅多舞〉, 〈눈 내리는 밤의 새참雪夜送飯〉, 〈산골 의사山村醫生〉, 〈조손사대祖孫四代〉, 〈열차 정비공機車大夫〉 등 작품 속에서 현실 속 인물을 묘사한 것이 선배 화가들보다 더 그 시대 사람의 진실한 감정을 전달할 수 있었으며, 표현 기법 또한 크게 향상되었다.

스루石魯가 외친 '한 손은 생활을 향하고 한 손은 전통을 향하는 것'은 시안西安 중국화 작가의 창작 동향을 대변한 것이다. 전통을 계승하고 수용하면서 그들은 능동적으로 강남 지역 화가들의 경험을 배웠다. 스루는 첸서우톄錢瘦鐵와 판톈서우에게 가르침을 청한 적도 있었고, 미술대학 또한 교사를 당시 중국화계의 양대 산맥 중 하나로 불리던 상하이 중국화원으로 파견해 연수하도록 했다. 상하이 중국화원의 화가들은 상대적으로 여유 있는 창작 환경 속에서 능숙한 전통 필묵 기법을 사용해 과학 기술의 혁신과 공업생산을 칭송하는 걸작을 창작했다. 우후판吳湖帆의 〈인공위성 발사人造衛星上天〉, 셰즈광謝之光의 〈만 톤 수압기萬吨水壓機〉

3-39 류원시의 1962년 작품 〈조손사대(祖孫四代)〉

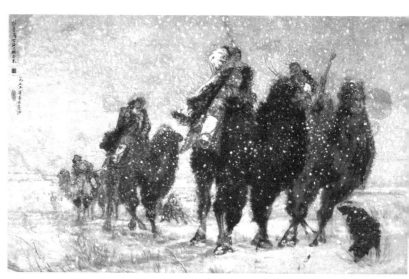

3-40 황저우의 1955년 작품 〈황야의 눈보라[洪荒風雪]〉

등이 있고, 특히 장다쫭張大壯, 왕거이王個簃 등은 농촌을 제재로 참신한 채소 과일 그림을 그렸다.

잠시 동안의 전통 회귀 풍조 속에서 가장 두드러지고 자각적인 것은 저장 미술학원의 중국화 교육 개혁과 이것으로 인해 우뚝 서게 된 의필意筆 현대 인물화인데, 후에 '절파 인물화' 혹은 '신절파'라고 불리게 되었다. 절파 인물화는 가장 자각적인 전통 회귀 의식을 대표하여 중국화 자체의 인물 조형 교육체계를 세우려는 노력을 두드러지게 했지만, 잘 알려진 절파 인물화 〈양 두 마리兩個羊羔〉, 〈혁명 이야기說紅書〉 등이 진정으로 전통 중국화의 자율적 발전과 연결된 것을 의미하는 것은 아니었다. 사실 중국화의 내재 맥락으로 보자면, 신절파의 노력이 보여준 것은 그저 전통과 새로운 시대 문예정책 사이의 시소게임이었고, 가장 좋은 성과도 어느 정도 균형만 유지할 수 있었다는 것뿐이었다.

3. 새로운 중국화의 골격

여기서 말하는 '새로운 중국화'는 중화인민공화국이 설립된 후부터 '문혁'이 발발하기 전의 중국화이다. 민국시기의 '신구' 개념과 달리 '정치 기준을 첫 번째로 하고', '예술 기준을 두 번째로 하는' 새로운 표준이 구현되었다. 이 새로운 표준 아래 각종 유형의 '융합주의'가 선택 수용되고, '전통주의'가 전면적으로 개조되고, 새로운 지역성 국면이 틀을 갖추게 되었다. 전통이 단절된 후 '새로운 중국화'는 '융합주의'이든 '전통주의'이든 전통이 단절된 파편 속에서 새롭게 짜 맞추어야 했다.

현실주의로 향하는 '융합주의'

사회주의 현실주의의 요구에 따라 사실적 기풍을 지닌 '융합주의'의 지위가 중국화단에서 급상승되었고 현실주의를 향해 가게 되었다. 쉬베이훙, 장자오허의 화풍에서 발전한 채묵 인물화가 주요 방향이었고, 그 밖에 전통벽화에 뿌리를 내리고 어느 정도

3-41 쉬베이훙의 작품 〈세계평화대회에서 난징 해방 소식을 듣다[在世界和平大會上聽到南京解放的消息]〉

소묘 사실기법을 결합한 공필 중채工筆重彩 인물화도 있었다.

건국 이전 형성된 몇 가지 '융합주의' 양식이 신중국에서 가장 먼저 마주한 것은 개조 문제가 아니라 선택 문제였다. 한편으로는 융합에 '서양'의 성분이 있어서 '민족의 기상'을 발양한다는 취지와 어긋나는 점도 있었고, 다른 한편으로는 이 '서양' 속에 있는 사실적 성분이 중국화를 개조하여 현실 생활을 반영하는 데에 유리한 것이기도 했다. 그리하여 건국 이전의 몇 가지 '융합주의' 양식은 이 시기에 확연히 다른 운명을 가지게 되었다. 사실주의를 제창한 융합 양식은 시대의 총아가 되었고, 개성 표현이나 본질 탐색을 추구한 융합 양식은 냉대를 받았고, 심지어 공격을 당하기도 했다.

류하이쑤劉海粟는 예술 방면에서 문인화와 후기인상주의의 주체 표현성을 융합하는 데에 일관되게 힘을 쏟았으며, 융합의 길에 힘을 쏟은 것은 50, 60년대였다. 그에게 정치적 냉대는 반드시 불행한 일이라고만 할 수는 없었다. 1950년대 초에 전국 대학 및 학과가 조정된 후 화동 예술전문대학 학장이라는 이름은 걸어 놓은 상태였으나 행정 지도권이 없었고, 학과 설립에서도 결정권이 없었다. 학교의 중국화 교육은 똑같이 '쉬베이훙－장자오허' 모델이 시행되었고, 그는 그다지 큰 영향력을 미치지 못했다. 그래서 그는 예술 창작 속에서 자아 정신을 더욱 많이 확장했다. 그의 그림은 사회주의 현실주의에 의하여 개조되지 않았으며, 여전히 '예술 반역자'의 본색을 유지하고 있었다.

1949년 이후 린펑몐은 '자산계급 형식주의'의 부정적 전형적 인물로 간주되어 중앙미술학원 화동분원에서 축출되어 항저우를 떠나 '문혁'이 막을 내릴 때까지 홀로 상하이에서 거주했다. 상하이에서 상대적으로 여유로운 창작 환경 속에서 지내면서 그는 항전 이래 예술 실험을 더욱 깊게 추진하여 풍경, 여인, 희곡인물, 정물 등 수많은 제재 방면에서 창작의 황금기를 맞이했다. 1960년대 초, 문예계 풍향이 '후고박금厚古薄今'(고대를 높이고 현대를 낮춤)을 비판하는 쪽으로 흘러가자 린펑몐은 한동안 주목을 받게 되었다. 1961년 제5기 『미술』에 미구米谷의 「나는 린펑몐의 그림을 사랑한다我愛林風眠的畫」가 게재되고, 1963년 4월 '린펑몐 화전'이 베이징에서 개최되었다. 『미술』 같은 호에 일부 관객 의견이 실렸다. 그 가운데 우호적인 사람은 그림의 '혜안'과 '장인정신'에 대한 칭찬을 아끼지 않았으며, 비판적인 사람은 '사상이 건전치 못하고' '소자산계급'이 좋아하는 것으로 여겼다. 당시 이데올로기의 주류를 가장 반영한 비

판은 "거의 모두 어두운 밤, 먹구름, 검은 산봉우리, 황량한 교외뿐이다. 이러한 그림은 해방 전이라면 합리적이었겠지만 오늘날에는 시대의 발걸음에 맞지 않는다."[30] 그리하여 '문화대혁명' 기간 동안 린펑몐은 옥에 갇히게 되었다. 바로 전날 저녁, 그는 자기 손으로 자신의 2천여 폭 작품을 불살라 버렸다.

신중국이 설립된 후, 쉬베이훙은 중국미협 주석, 중앙미술학원 원장 두 요직을 겸직했다. 그의 회화 관념과 교육 모델은 전국에 영향을 미쳤다. 장자오허, 리후李斛, 양쯔광, 왕성러王盛烈와 절파의 리전젠李震堅, 저우창구周昌谷, 방쩡광方增光과 류원시 등이 모두 쉬베이훙 교육 시스템의 영향을 받았다. 그러나 심층적으로 살펴보면 쉬베이훙의 회화 관념과 새로운 중국의 문예 정책은 부합하지 않는 면이 있었다. 첫째, 그의 회화 학문의 기본은 프랑스 아카데미파에서 비롯된 것으로 교육 체계 또한 프랑스 아카데미파를 원형으로 삼은 것이었다. 그러나 마오쩌둥은 민족의 기풍을 중시했고 새로운 중국의 문예는 중국인민의 전통 속에 뿌리를 두어야 한다고 강조했다. 둘째, 쉬베이훙 본인이 그랬듯 "나는 사실주의를 20년이란 세월 동안 주장해 왔으나 대중에게 가까이 다가설 수 없었고, 사실상 접근할 방법이 없었다."[31] 달리 말하자면 그가 '역사의 현실'을 반영한 사실주의는 마오쩌둥이 주장한 사회주의 현실주의와는 거리가 있는 것이었다. 1949년 7월 26일 쉬베이훙은 판셰쯔에게 보낸 중국화 학습 방향에 관한 회신에서 다음과 같이 썼다. "지금 마오 주석이 예술은 노동자·농민·병사를 위해 봉사해야 한다고 지시했다. 그러므로 지금 단계에서는 생활 체험을 강조하고, 우리의 사실주의 기풍도 이제 강화되어야 하고 내용이 더욱 충실해져야 한다. 이것은 난제이자 지금 당면한 임무이기도 하다. 온 힘을 쏟아 부어야 할 것이다", "힘을 쏟아 붓는 가장 좋은 방법은 사생으로부터 시작하는 것이다."[32] 그럼에도 불구하고 그와 새로운 중국의 문예정책은 '예술을 위한 예술'의 형식주의를 반대했고, 방종하게 붓을 휘두르는 문인화를 반대하는 기본 입장은 일치했다. 그리하여 그는 한편으로는 역사의 주목을 받았고 그와 동시에 개조되는 운명을 피할 수 없었다.

'쉬베이훙 학파'로부터 최종적으로 전국에 유행한 신채묵新彩墨 인물화에 이르기까지 하나의 개조 과정이 담겨 있다. 대학으로부터 생활로 향하고, 사실주의로부터 현실주의로 향하는 과정이라고 할 수도 있다. 아카데미파 사실주의의 대표로서 쉬베이훙의

30 米谷, 『我愛林風眠的畫』, 『美術』, 1961年 第5期, pp.50~52.
31 徐悲鴻, 『介紹老解放區美術作品之一斑』, 天津 : 『進步日報』, 1949.4.3.
32 潘絜玆, 「感人至心的一封信」, 『中國畫』, 1983年 第3期, p.6.

3-42 리전젠의 1972년 작품 〈풍랑에서 성장하다[在風浪中成長]〉

3-43 푸바오스의 1964년 작품 〈연꽃 핀 강가의 아침 햇살[芙蓉國裏盡朝暉]〉

화풍은 상대적으로 비교적 엄중했고, 그의 중국화는 중서융합의 공필과 겸공대사兼工帶寫(공필과 사의를 겸함) 풍격을 위주로 하였으며, 교육에서는 "소묘를 대학 각 전공 조형 기초과목"으로 할 것을 주장했다. 상대적으로 독학 출신인 장자오허의 수묵인물은 더욱 현실주의로 기울어졌고, 화법으로는 묵을 많이 사용했고, 화면은 더욱 가벼웠다. 장펑이 강력히 추진한 채묵화는 바로 양자의 유기적인 결합 속에서 나온 것이었다. 그 막대한 영향은 당시 수많은 유명한 작품이 증명해 준다. 양쯔광의 〈평생 처음一輩子第一回〉과 〈눈 내리는 밤의 새참雪夜送飯〉, 리후李斛의 〈인도 여인印度婦女〉, 왕성례王盛烈의 〈강에 투신한 여덟 여군八女投江〉, 리치李琦의 〈중국을 두루 다닌 마오 주석毛主席走遍中國〉, 류원시의 〈조손사대祖孫四代〉, 황쯔시黃子曦의 〈인민공사 가입入社〉, 위웨촨于月川의 〈노예에서 해방된 아이들翻身奴婢的兒女〉, 루천의 〈신수新手〉 등이 그러하다.

1957년 이후, 중국화 교육은 크로키를 더욱 중시했다. 황저우와 예첸위가 새로운 채묵인물화 발전에 중요한 역할을 했다. 황저우는 자오왕윈趙望雲의 대제자였고, 쓰투챠오司徒喬와 항일 전쟁 중 사생을 한 적도 있으며, 종군 후에는 자주 야외에서 사생을 했다. 유명한 〈황야의 눈보라洪荒風雪〉는 바로 차이다무柴达木 분지盆地에서 사생한 것이다. 쉬베이훙은 그에게 극찬을 아끼지 않았다. 신중국이 성립되기 전 예첸위는 만화가로 이름을 날렸고, 그의 중국화는 황저우처럼 크로키에서 도움을 얻었다. 그들은 가장 큰

공통점이 있는데, 곧 생활 속에서 나온 화가인 것이다. 인민 생활을 반영한다는 점에서 그들은 주제를 위한 주제, 전형을 위한 전형의 양식을 극복하고 그림에 생기가 넘쳤으며 마음으로 사람을 감동시켰다.[33] 쉬베이홍의 엄준함과 다르게 그들의 화풍은 생동감 넘치고 시원했다. 예첸위와 황저우를 대표로 하는 크로키 화풍과 크로키 필묵은 쉬베이홍, 장자오허의 뒤를 이어 한 세대에 영향을 끼쳤다.

새로운 채묵 인물화는 중국화로 하여금 현실주의의 궤도를 걷게 했다. 그러나 예술 형식으로서는 아직 중국의 인민 전통에서 '낡은 것을 버리고 새로운 것을 만들어 냈다'라고 이야기할 수는 없었다. '공필 중채라는 이 꽃'이 이 결함을 메꿔야 할 필요성 때문에 보호를 받았고 발전이 요구되기도 했다. 공필 중채화 발전의 중심 문제는 어떻게 이 전통으로 하여금 현실을 반영하게 하는가 하는 것이었다. 그리하여 '낡은 것을 버리고 새로운 것을 만드는' 방침에서 '서양의 것을 도입하여 중국의 것을 윤택하게 하는' 방법의 활용을 피할 수 없게 되었다. 소묘기법이 그 예이다. 이로 인하여 공필 중채 인물화가 비록 전통에서 나왔다고 해도 본질적으로는 '전통주의' 범주에 속하지 않고 '융합주의' 범주에 속하게 되었다. 그것은 신채묵 인물화와 함께 새로운 중국화의 '융합주의'의 양대 형식이 되었다.

주의할 만한 것은, 새로운 시기에 '공필 중채라는 이 꽃'은 특별히 '인민의 전통'이라는 큰 화원에서 꺾어온 것으로, 모체는 주로 노동인민이 창작한 벽화와 연화였다. 그래서 둔황과 영락궁 벽화 임모가 정식으로 모든 미술대학의 중국화 교육과정에 포함되었으며 공필 인물화가 또한 연화 창작을 추진했다. 인민의 전통에서 오고 인민에게 봉사하는 것이 바로 사회주의 현실주의가 요구하는 것이었다.

공필 중채 인물화의 제재는 일반적으로 두 가지로 나뉜다. 첫 번째는 인민의 역사 즉 농민봉기 등 중대한 역사적 사건을 찬양하는 것이고, 두 번째는 사회주의의 인민의 현실 생활을 찬양하는 것이다. '경파京派' 화가 중에는 원래 공필 인물화에 뛰어난 솜씨를 가진 자가 많았으며 건국 후 그들은 장점을 발휘해 수많은 역사사건과 민간 이야기를 제재로 한 작품을 그렸다. 쉬옌쑨의 〈악비岳飛〉, 런솨이잉任率英의 〈백사전白蛇傳〉, 우광위吳光宇의 〈퉁소를 불어 봉황을 부르다吹簫引鳳〉, 류링창劉凌滄의 〈적미군 무염 대첩赤眉軍無鹽大捷〉, 펀칭위賁慶余의 〈창고를 열어 식량을 나눠주는 와강군瓦崗軍開倉散糧圖〉 등이다.

[33] 沈鵬, 「寫景、寫人、寫情」, 『美術』, 1962年 第4期, pp.24~25 참조. 이 글에서 황저우의 인물화는 발랄한 생기가 있다고 했으며, "화가가 사경(寫景)을 사인(寫人)에 통일시키고, 결국 또 사인(寫人)과 사경(寫景)을 사정(寫情)에 통일시켰기" 때문이라고 했다.

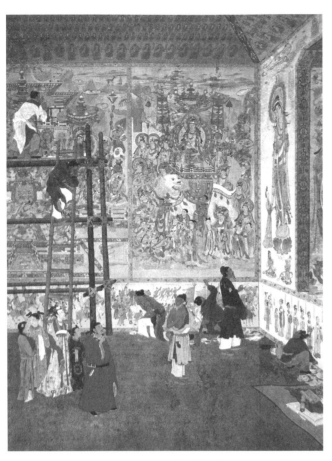

3-44 판셰쯔의 1954년 작품 〈석굴예술의 창조자[石窟藝術的創造者]〉

그들은 표현 기법 면에서 두루마리 그림의 공필 인물 기법을 비교적 많이 계승했지만 이와 동시에 '옛날 복장'에서 벗어나기 어렵다는 난제를 안고 있었다. 미협은 특별히 좌담회를 열어 화가들이 '파격'을 하도록 격려했고 전통 공필 인물화가 지닌 과장성과 장식성의 특징[34]을 보존하고 수용하며 동시에 벽화의 전통을 더 많이 받아들이도록 했다. 이 점은 판셰쯔의 이후 작품에서 갈수록 많이 구현되었다. 푸바오스傳抱石 또한 쟝쑤 공필 인물화 발전의 새로운 흐름에 예민하게 주의를 기울였다. 그는 『산수인물화기법山水人物畵技法』이라는 책에서 다음과 같이 말했다. "선타오沈濤의 〈아이와 비둘기小孩與鴿子〉부터 장자오허의 〈평화和平〉에 이르기까지 우리는 중국인물화의 선묘 전통의 새로운 변화와 발전을 똑똑히 보았다. 우리는 이러한 변화와 발전이 매우 중요하고 소중한 수확이라고 절실히 느끼고 있다." 선타오는 판톈서우의 제자였으며, 그의 의필 산수意筆山水와 사의 인물 모두 판톈서우의 칭찬을 받았다.[35] 난징 예술학원에서 교편을 잡은 후 그는 신중국에서 "중국화는 반드시 쓸모가 있을 것"이라는 생각을 품고 공필 인물화를 개조했으며, 그래서 처음부터 현대 인물을 표현하는 데에 주력했다. 1960년에 교실에서 시범 작품으로 그린 〈노인상老人像〉에서 낙폭 위치, 연필 초고, 묵선 윤곽, 배색 선염에 이르기까지 직접 선지에서 완성했다. 머리 부분 묘사는 쩡징曾鯨의 몰골층염沒骨層染 방식을 계승하여 발전된 바가 있다. 옷의 무늬는 장삼을 예로 들면 고대의 소매가 넓고 품이 큰 옷 주름 묘사 기법 원리를 총괄하여 현대 인물의 복장을 표현하는 데에 적응하도록 했다.[36] 선타오의 공필 인물 창작에는 상당한 탐색정신이 있어서, 그는 자유자재로 많

34 자세한 내용은 『美術』, 1961年 第3期 참조.
35 黃鴻儀, 「毫絲縷析, 巧奪天工—記著名工筆人物畵家、美術敎育家沈濤敎授」, 『藝苑』, 1993年 第1期 참조. 글에서 이렇게 말했다. "선[沈] 선생님의 예술의 길을 종합하여 살펴보면 선생님은 세 차례 아주 큰 변화를 겪었음을 분명히 알 수 있다. ① 서양화를 배운 것에서 중국화 연구와 학습으로 전환했다. ② 전통 산수화 화조화에서 중국 인물화로 전환했다. ③ 전통 의필(意筆) 인물화에서 공필(工筆) 인물화로 전환했다. 그가 세 차례 예술 전환을 겪은 것은 중국 현대의 복잡한 사회배경의 역사적 과정과 밀접하게 연관되어 있다."

은 전통 공필 인물 기법을 사용했다. 게다가 강남 연화年畫의 채색법과 서양화의 사실 기법을 혼합하여, 화풍이 투명하고 단아하며, 근엄하고 치밀하여, 지금까지 난징 일대에서 오래도록 쇠퇴하지 않는 공필 인물화 탄생에 개척적인 영향을 미치게 되었다. 북부 지역의 장식성이 풍부하고 짙은 화장형의 공필 인물화와 달리 남부 지역의 공필 인물화는 서권기가 많은 '옅은 화장형' 특색을 지녔다.

1954년 전국중국화전시회에서 판셰쯔의 〈석굴예술의 창조자石窟藝術的創造者〉와 선타오의 〈아이와 비둘기〉는 두 가지 풍격의 추세를 처음으로 선보였다. 왕자오원王朝聞은 이 전시회 관람기 『생활을 향하여面向生活』에서 전통을 계승할 때는 반드시 생활을 직면해야 한다는 점을 특별히 강조했다. 그는 청년화가 장옌姜燕의 〈엄마는 몇 점 받나考考媽媽〉를 칭송했다. "〈엄마는 몇 점 받나〉와 같이 제목조차 사람을 끌어들이고 창조성이 풍부하고 깊은 인상을 남기는 작품을 보자면, 생활을 직면하는 것이 중국화 현실주의의 뛰어난 전통을 계승하고 발전시키는 데에 중요하다는 것을 말해 준다." 달리 말하자면 그는 역사와 신화 제재보다 현실의 제재를 더 중요시했다. 그 후 장차이핑蔣采苹의 〈모자도母子圖〉, 녜난시聶南溪의 〈티베트 여인藏女〉, 왕위쒜의 〈산골 의사山村醫生〉, 쉬용許勇의 〈군중의 가수群衆的歌手〉, 리정궈黎正國의 〈산가와 언덕一個山歌一個坡〉, 장원루이張文瑞의 〈대학 강단大學講壇〉, 웨이지유維繼卣의 〈한 줌의 흙一把土〉 등 작품과 주로 1960년대 이후 나타난 많은 인물과 장면의 창작, 장옌의 〈저마다 최선을 다해各盡所能〉, 우융량吳永良의 〈인민공사 탁아소公社託兒所〉, 리중즈李忠志의 〈'오호사원'을 평하다評五好社員〉, 쑨자오孫敎의 〈공산당의 따뜻한 정留下黨的一片情〉 등 공필 중채 걸작들은 현실을 반영하라는 구호 아래 탄생한 것이다.

압박 속에서 뻗어 나간 '전통주의'

전통의 내재적 방향은 민국 시기에는 여전히 필묵 격조의 지속적 확장으로 이루어졌다. 건국 이후 이 방향의 발전은 계급분석이론에 의하여 전면적으로 부정당했다. 그러나 '전통주의'는 이데올로기의 압력하에서도 여전히 곡절을 거치며 뻗어 나가 전통이 광범위하게 단절된 상황에서도 특별한 개인화 방식으로 이어져 갈 수 있었다.

36 『沈濤畫集』, 제13번째 그림 캡션, 香港 : 華天有限公司, 1995.

황빈홍黃賓虹과 치바이스齊白石는 각각 필묵 풍격 확장에서 두 가지 방향을 대표했다. 건국 후 그들의 갈수록 좋아지는 상황은 역사의 패러독스 같았다. 황빈홍이 1953년 스스로 교정한 화학일과畫學日課[37]를 보면 매우 놀랍게도 그는 완전히 고유의 예술 궤적을 지속하고 외부 세계의 간섭을 조금도 받지 않았다는 것을 발견할 수 있다. 이 시기 중국화 화가 중에서는 그와 치바이스만이 이처럼 '초연'한 상태에 있었을 것이다. 그러나 그들이 개조를 모면한 것은 그들은 이미 90세에 가까운 고령으로 집에 은거하고 있어서 아무 정치 운동에 참여할 필요가 없었고, 게다가 그들이 '전통'의 상징으로 선택되었기 때문이었다. 다시 말하자면 그들은 앞당겨 박물관으로 들여보내졌고, 이미 역사 속의 인물이 된 것이다. 이것은 그들에게 행운임과 동시에 전통의 행운이기도 했다. 특히 황빈홍에게는 신중국 설립 이후 6년이 매우 중요한 시기였는데, 바로 이 시기에 그의 필묵은 드디어 중국회화사상 전례 없는 경지에 다다랐고, 동기창 다음으로 회화사의 이정표를 세웠다.

신중국이 성립된 후 황빈홍과 치바이스처럼 운이 좋았던 전통주의자는 더 없었고, 비록 상황이 그러했어도 그들은 변함없이 자각적으로 전통의 발전을 추진할 가능성을 모색했다. 판톈서우, 푸바오스, 리커란 등이 그중 출중한 인물이라고 하겠다.

판톈서우는 예술이 인민의 사랑을 받고 인민이 예술을 즐기는 것은 당연하다고 생각했다. "회화 예술은 본래 인류사회를 위해, 근본적으로 모든 인민 하나하나를 위해 봉사하는 것이다."[38] 그러나 그가 강조한 것은 계급분석의 방법이 아니라 예술의 심미 기능에 대한 이해였다. 그러므로 회화 자체의 발전에 관한 생각에서 그는 민간 전통 혹은 서방 사실주의가 중국화 발전의 주체에 접목하는 것에 동의하지 않았고, "중국화와 서양화는 거리를 벌려야 한다"는 기본 책략을 고수하여 전통의 확장 가능성과 당시 교육에도 실시할 방법을 여전히 모색했다. 이 문제에 관해서 판톈서우는 명확하게 지적했다. "중국 회화는 독특한 전통과 스타일이 있다. 중국의 예술을 배우려면 중국의 방식을 기초로 삼아야 한다. 중국화 기초 훈련은 자체의 방식을 지녀야 하고", "중국화는 자체의 기본 훈련 교육 시스템이 있어야 한다."[39]

37 ①그림 관련 서적을 폭넓게 수집하여 畫史, 畫評, 畫考, 畫法 네 가지로 분류했다. ②기물을 고증하여 고금의 傳摹, 石刻, 木雕, 甲骨, 牙角, 銅鐵, 鉛錫, 陶泥, 瓷料 등으로 분류하고, 공공 소장인지 개인 소장인지 표시하지 않았고, 잔결 문양은 통계에 넣지 않았다. ③師友의 연원을 國學, 宗教, 漢儒詁訓, 宋儒 등에 두었다. ④스스로 수련을 더욱 긴밀하게 했다. ⑤사생 유람. ⑥산수 잡저.

38 潘公凱 編, 『潘天壽談藝錄』 "藝術之民族性", 杭州 : 浙江人民美術出版社, 1997. 이 방면에 대한 판톈서우 견해를 비교적 체계적으로 밝힌 것으로는 1957년의 「談談中國傳統繪畫的風格」이다.

39 위의 책, p.187.

신중국 인물화의 중서융합 추세는 전국적으로 퍼져 나갔다. 베이징, 항저우, 시안, 광저우, 선양 등 지역의 인물화가는 현실의 제재를 마주하면 서양의 사생조형 소묘법을 참고 활용하지 않는 사람이 없었다. 그중 구별되는 점은 활용할 때 소묘에 대한 인식과 개조 정도, 그리고 조형과 필묵 사이의 모순을 해결할 전략에 대한 주장이었다. 절파 인물화의 흥기는 판텐서우가 50년대 중기 이후 저장 미술학원에서 실행한 중국화 교육개혁과 밀접한 관계가 있다. 절파 인물화도 인물화 교육의 발전에 따라 발전한 것이었다. 그것의 우수한 특징은 다른 지역 인물화파보다 필묵의 질량과 사의성寫意性 발휘를 중시함으로서 전통 문제를 더 깊이 이해한 것이다. 판텐서우 입장에서 볼 때 이른바 개혁의 난제 속에서도 가운데를 관통하는 것은 여전히 그가 일관되게 견지하는 사상이었다. 즉 중국화와 서양화는 거리를 벌려야 하고 중국화 교육은 자체의 체계를 갖추어야 한다는 것이다. 단지 이 사상이 교육에서 실행될 때는 되도록 당시 문예정책과 충돌하지 말아야 한다는 것을 고려해야 했다. 그래서 하는 수 없이 절충 방식으로 중국화의 큰 전통이 부정당하고 공격을 받는 상황에서 생존의 권리와 발전 가능성을 보존해야 했다. 그리하여 판텐서우는 중국화 교육 개혁 속에서 한편으로는 문인화 예술에 대한 깊이 있는 이해를 강조했고, 다른 한편으로는 현실의 반영과 전통회화의 필묵과 사의寫意 사이에서 한 가닥 단서를 찾아야 했다. 이러한 책략 사상은 절파 인물화의 탐색 방향을 이끌었다.

가장 먼저 기초 교육에서 판텐서우는 백묘白描와 스케치로 소묘를 대신하는 것을 중국화 기초훈련 과목으로 삼을 것을 주장했다. 훗날 저장 미술학원의 중국화 교육에서 부득이하게 소묘를 채택하게 되었을 때도 '전인소 소묘全因素素描'(당시 쉬베이훙이 채택한 프랑스 아카데미파 소묘와 나중에 도입한 고정 광원을 강조하는 소련 소묘에 대한 호칭)를 수정하여 고정 광원이 없고 입체 구조를 표현하는 것을 위주로 하는 '구조 소묘'로 바꾸었다. 판텐서우는 과도한 명암 톤을 중국인물화에 도입하자고 주장하지 않았는데, 그것을 형상적으로 표현하여 "얼굴을 깨끗이 씻는다"고 했다.

사의寫意 인물화에서 판텐서우는 명청 사의 화조의 필묵기법을 현대인물화 조형에 도입하도록 학생들을 독려했다. 예를 들면, 인물의 광대뼈 등 구조 부위를 표현할 때 채묵화처럼 소묘 기법으로 명암을 세밀히 칠해 나타내지 않고 전통의 대사의大寫意의 필법을 사용하여 한 번의 붓질로 나타내도록 했다. 이 필법은 농濃-담淡과 건乾-습濕의 변화가 있고 필묵의 운미를 중시하는 전통필법이었다.

공필 인물화에서 판텐서우는 선의 운용을 강조했다. 옅은 명암을 약간 사용해 미묘한

3-45 왼쪽은 판텐서우의 〈중국화과에 있어서 인물, 산수, 화조의 분과 학습 당위성에 대한 의견[中國畫系人物、山水、花鳥應該分科學習的意見]〉 원고 영인본. 오른쪽은 판텐서우가 1955년 창작한 작품 〈링옌젠 한 모퉁이[靈岩澗一角]〉.

입체감이 있는 단선평도법을 형성했다. 이러한 탐색 과정에서 런보녠任伯年의 회화를 본보기로 삼을 것을 매우 중요시해서 그와 관련된 강좌도 한 적이 있었다. 그는 이렇게 말했다. "청나라 말기 상하이는 유신시대였다. 화풍은 서양 것을 받아들였고, 그림을 팔아서 생계를 꾸렸고, 인물조형이 비교적 사실적이었다. 런보녠은 타고난 소질이 뛰어나 사생능력 또한 특히 좋았고, 초상화를 잘 그렸다. 그의 사생은 기억 사생이며, 그의 사실성은 전통을 받아들인 사실성이었다."⁴⁰

저장 미술학원이 중국화 교육 개혁을 실행한 후, 중요한 작품이 연이어 세상에 나왔다. 리전젠李震堅의 〈길을 묻다問路〉와 〈징강산의 투쟁井岡山的鬪爭〉, 〈풍랑에서 성장하다在

40 1961년 12월 6일, 판텐서우는 저장 미술학원(현 중국미술학원)에서 학생을 위해 강연을 했다. 여기서는 장페이쥔[張培筠] 여사의 수강 필기를 인용했다. 우산밍[吳山明]은 이런 교육을 받은 사람 중 하나로, 자기의 심득에 따라 절파 인물화와 런보녠[任伯年]의 관계를 말한 적이 있다. "런보녠의 조형은 중국 전통을 기반으로 하는 동시에 서양의 영향을 받은 것이다. 이와 같이 중국 전통 조형 관념을 바탕으로 자연스럽게 서양의 관찰 방법이 융합된 사생 능력은 회화사에서 매우 찾기 힘들다. 이와 같은 융합식 사실 조형 방식의 기술적 우세가 전통 필묵에서 발휘되는 경우 장애가 거의 없다. 일반적으로 사실적 중국 인물화는 조형과 필묵이 늘 다툰다. 이것은 신중국 수립 이후 사실적 인물화 창작에서 객관적으로 존재하는 현상이다. 또한 중국 인물화 창작이 줄곧 극복해야 하는 것이기도 했다. 당시 이런 상황에서 런보녠의 작품에서 아주 많은 요소가 우리 문에 방침에 접근했고, 심지어 우리는 상당한 부분을 직접 흡수하여 회화에 활용했다. 이로써 첫 번째 모범이 되었다. 절파 인물화 집단은 모두 런보녠의 영향을 받았다.

風浪中成長〉, 저우화이민周懷民의 〈구랑허 한 쪽古浪河一角〉, 구성웨顧生岳의 〈봄이 온 동해春臨東海〉, 저우창구周昌谷의 〈홍군에 참가하는 아들 전송送子參加紅軍〉과 〈햇빛 아래에서在陽光下〉, 팡쩡셴方增先의 〈한 알 한 알 모두가 피땀粒粒皆辛苦〉과 〈혁명 이야기說紅書〉 등 작품이었다. 이 작품들은 천지간의 영기靈氣를 모아 빼어난 풍광과 인물을 길러 내는 장저江浙 숨결이 깃들어 있을 뿐 아니라 총체적 풍격이 전통회화로 나아가는 '중국의 기풍'을 더욱 구현했다. 저우창구는 판톈서우가 가장 아끼는 제자 중 하나였으며, 그가 1954년에 그려 명성을 얻은 작품 〈양 두 마리兩個羔羊〉는 당시 절파 수묵인물화가 실험에 성공한 본보기였다. 제1회 전국중국화전에서 이 작품은 매우 청신하여, 생활의 정취가 넘치는 장면과 생기 있는 필묵이 풍부하여 더욱 빛이 났다. 이것은 현실 생활 표현과 전통 정수 계승 사이에 조화할 수 없는 모순이 결코 존재하지 않는다는 것을 증명한 것이다.

3-46 팡쩡셴의 작품 〈한 알 한 알 모두가 피땀[粒粒皆辛苦]〉

새로운 절파 인물화가 미술대학을 중심으로 삼은 것과 달리, 장쑤 화파의 흥기는 장쑤성 화원을 핵심으로 삼은 것이었다. 화원을 설립한 것이 비록 몇몇 저명한 원로 중국화가의 생활 문제를 해결하기 위한 것이었으나, 어떤 의미에서 이는 또한 전통을 보존하려는 하나의 전략이었다. 그래서 미술대학에 비해 상대적으로 화원의 회화 작가는 전통 계승 측면에서 비교적 많은 자유공간이 있었다. 장쑤성 화원의 가장 손꼽히는 인물은 판톈서우와 같이 꿋꿋한 전통주의자 푸바오스였다. 장펑이 미술대학 중국화 전공을 '채묵화'로 개명할 때 푸바오스의 강력한 저지를 받았고, 그가 교직을 맡았던 난징사대 미술과는 당시 중국 내 대학 중 유일하게 중국화 전공의 미술학과를 보존했다. 1957년 난징에서 국화원國畫院을 세울 때 주비위원회 주임으로 지명되었고, 이듬해 화원이 설립된 후 원장으로 임명되었다. 화원의 유명한 화가 첸쑹옌錢松嵒, 쑹원즈宋文治, 야밍亞明, 웨이쯔시魏紫熙 등은 푸바오스가 성내 각지 일반 중고등학교, 지방 신문사에서 스카우트한 사람이었다. 화원을 건립할 때 그는 작가들을 조직해 야외사생을 했는데, 사실상 그 자신에게는 회복기였다.

1959년 푸바오스는 베이징으로 가서 관산웨關山月와 함께 인민대회당을 위해 〈이토록 아름다운 강산江山如此多嬌〉을 창작했다. 그의 정치 생명이 휘황찬란했던 순간이었다. 1960년부터 푸바오스는 다시 분발해서 끊임없이 화원의 화가들을 데리고 전국 각지에

3-47 저우창구의 작품 〈양 두 마리[兩個羊羔]〉

가서 장기 사생을 했다. 1960년의 〈시링샤西陵峽〉와 〈화산 여행太華記遊〉, 1961년의 〈그림 같은 강산待細把江山圖畵〉, 1962년의 〈징보 후 폭포鏡泊飛泉〉 등 모두 후기의 걸작이었다. 같은 시기 첸쑹옌의 〈옌안延安〉, 〈훙암紅巖〉과 쑹원즈宋文治의 〈훙암의 새벽紅巖曉光〉과 〈강 위의 돛 그림자江上帆影〉, 야밍亞明의 〈태호의 고깃배太湖漁舟〉, 〈봄이 온 강남春到江南〉 등 어느 정도 주제성을 가진 제재와 전통 산수화의 이미지 선택과 표현 방식 사이에 균형을 잡으려는 의도를 묘사하지 않은 작품이 없었으며, 이런 기초 위에서 주로 전통의 심미가치에 의거하여 자아 풍격의 발전 가능성을 찾았다.

새로운 지역 판도

지역 분포로 말하자면, 신중국 중국화단 형국은 1949년 이전 베이징, 상하이, 광저우 3대 도시에서 4대 지역으로 전환되었다. 상하이, 광저우는 약화되는 추세를 보인 반면, 베이징은 상승하는 추세로, 항저우, 난징, 시안과 함께 50, 60년대 중국화단을 지탱했다.

민국시기에는 '전통주의'와 '융합주의'의 충돌이 중국화의 모더니티 전환의 주요 경관이었으며, 당시 삼대 주요 도시들 가운데 어떤 곳은 '전통주의'의 근거지였고, 어떤 곳은 '융합주의'의 발상지였고, 어떤 곳은 동시에 양자가 격렬하게 대항하던 큰 무대였다. 그런데 신중국 성립 이후에는 정치와 예술 사이의 충돌이 주요 모습이 되었다. 그리하여 삼대 중진은 원래의 기초에 의거하여 신중국 화단에서의 지위를 다시 확립하기 어려웠다. 광저우의 전통 진영은 건국 이전 영남화파의 위세에 의해 가려졌고, 영남화파는 본래 사실적 기법을 중시했고 현실주의 경향이 있었으므로, 건국 이후 비교적 쉽게 사회주의 현실주의의 시대 기준에 부합할 수 있어, 완전한 지역 유파 형태를 여전히 보존하고 있었다. 관산웨, 리슝차이 등 대표 인물의 작품에서 드러나듯 대부분은 원래 화풍을 기초로 해서 테마를 강화한 것일 뿐이었다.

상하이 중국화원을 핵심으로 하는 해상 화단이 '해파海派' 형태 특색을 유지한다는 점에서 영남화파의 상황과 대체로 같았다. 화원은 전통 유산을 보존하고 원로 화가의 생

계 문제를 해결하는 기구로서, 중국화 개조 문제에서 미술대학처럼 절박하고 급진적이지 않았다. 임무 또한 그렇게 준엄하거나 구체적이지도 않았다. 비록 같은 문예정책을 받아들였으나 구체적 방침은 달랐고, 당시 화원의 위상 설정도 상대적으로 보수와 계승에 치중되어 있었다. 그리하여 우후판吳湖帆, 허톈젠賀天健, 루옌사오陸儼少, 장다좡張大壯, 셰즈광謝之光, 왕거이 王個簃 등 원로 화가들은 각각 개조를 한 적이 있었지만 기본적으로는 개인의 흥미 위주였고, 화풍도 풍부하고 다양했다. 전체적으로 보면, 해상화파는 당시 중국화 문제 해결에서 자각적 집단적 돌파를 하지 못

3-48 푸바오스의 1961년 작품 〈그림 같은 강산[待細把江山圖畫]〉

했고, 따라서 주변 지역이나 전국 지역에도 충격적 영향을 주지는 못했다.

베이징은 일찍이 전통파의 근거지인 동시에 새로운 문화의 중심이었고, 새로운 중국의 수도가 된 후로 정치의 중심 역할이 더욱 부각되었다. 문화 활동 또한 문예 정책의 직접적이고 효과적인 통제하에 있었다. 당시 주도적 지위를 차지한 두 가지 새로운 화풍이 있었다. 하나는 채묵인물화이며, 또 하나는 벽화에 뿌리를 둔 공필 중채화였다. 두 가지 새로운 화풍은 대학 안팎에서 모두 유행했고 새로운 중국화의 주요 선율이라고 할 수 있었다. 베이징의 중국화단 또한 이를 기회 삼아 새로운 시기 중국화 시대 판도의 윗자리를 차지했다.

정치와 예술의 측면에서 베이징 구역은 정치와 사회의 요구가 더 많이 두드러졌다. 새롭게 흥기한 항저우와 난징 지역은 예술의 내재적 생명력을 표현하는 데에 더 주력했다. 그리고 가장 복잡한 양상을 드러낸 지역 유파는 장안화파였다.

(자오왕윈[趙望雲] 세대이건 그 이후의 제2세대이건) 장안화파로 분류된 시안 화가 대부분이 자신이 이 화파에 속했다는 것을 인정하지 않았다. 장안화파란 스루의 화풍을 말하는 것이라고 그들은 생각했다. 이 말에 일리가 없는 건 아니다. 어떤 측면에서 장안화파의 화풍은 각각 달라서, 제1세대 4대 화가 자오왕윈, 허하이샤何海霞, 팡지중方濟眾, 스루모두 각각 나름의 연원이 있어서, 그들의 1961년 작품 〈골짜기의 새 마을山谷新村〉, 〈초겨울 골짜기初冬的山谷〉, 〈산베이 전투轉戰陝北〉는 풍격 면에서 상관성이 거의 없다. 비록 똑같이 시안에 있었다고 해도 하나의 화파라고 하기 어려웠다. 창시자 자오왕윈과 절정 시기의 대표적 인물 스루와도 연관이 거의 없다. 다른 측면에서 이른바 장안화파의

3-49 스루의 1959년 작품 〈산베이 전투[轉戰陝北]〉

부상은 확실히 스루의 부상이었다. 스루는 개성이 독특해서 주제성 회화가 성행할 때 그는 표현기법과 풍격에서 필묵언어의 혁신을 담으려고 했지만, 아쉽게도 필묵에 대한 이해가 깊지 않았다. 50~60년대에는 스루가 하나의 현상이었다. 그의 50년대 작품은 새로운 융합형 채묵화인 듯했으나 소묘와의 관계에 관심을 기울이지 않았다. 60년대 작품은 선형 조형을 강조했으나 선이 날카롭고 딱딱하고 거칠며 꺾인 모서리가 마구 생겼고, 조형에 장식성이 너무 지나쳤다. 그러나 그 속에 담긴 개성적 광채는 감동적이었다. 『미술』 주편 화사華夏는 이 특이한 인물을 빌려서 필묵과 관련된 문제의 전국적 토론을 불러일으켰다.

'유화 민족화'와 소련 미술의 도입

　'유화 민족화'의 추구는 20세기 상반기에 점차 나타나기 시작해서 50, 60년대에 이르러 중요한 미술 사조가 되어, 새로운 중국의 정치적 문화적 이상과 호응했다. 신중국은 대규모로 소련의 미술 자원을 도입하는 동시에 본래의 민족 문화 또한 적극적으로 수용하기 시작하여 중국 유화의 기술 훈련 체계가 형성되었으며, 새로운 역사적 조건에서 민족화 문제에 관한 생각의 장을 다시 펼치기 시작하였다. 정치적 요소의 영향을 받아 창작자는 한편으로는 '유화 민족화'의 목표를 실현하기 위해 노력했지만, 다른 한편으로는 창작 사고가 단일화되는 경향을 피할 수 없게 되었다.

1. '유화 민족화'와 중국의 기풍

　20세기 초기의 유화 창작은 중서 융합 가능성을 이미 탐색하기 시작했다. 유럽 유화 언어와 중국 회화 체계 사이에는 각각 중시하는 부분이 달랐다. 이 시기의 유화 토착화 실천은 외부로부터 도입한 부분이 많았고, 개인화의 특징이 비교적 선명하게 드러났다. 중일전쟁이 발발함에 따라 유화 토착화와 유화 민족화의 탐색에 대한 예술가들의 자각 정도가 높아져 갔으며, 많은 예술가들이 서부로 향하여 민족 예술의 영양분을 흡수하

3-50 왕웨즈가 1934년 창작한 작품 〈타이완유민도[台灣
遺民圖]〉

고 유화와 중국 전통회화의 융합을 시도했다. 마오쩌둥이 주장한
'중국 작풍과 중국 기풍'은 중국문예가 미래의 나아갈 방향을 제시
했으며 유화가들이 '중국풍'을 탐색하는 데에도 기초적 발판이 되
었다.

초기의 '유화 민족화' 실천

'유화 민족화'는 1950년대 말에 정식으로 거론된 구호였다. 그
러나 실천으로서의 유화 민족화는 일찌감치 이미 시작되었다. 이
러한 변화는 1920~30년대에 기본적인 경로가 형성되어 있었다.
하나는 유럽의 유화 언어에 기초를 두면서 중국의 현실과 연관시
키는 것이다. 이 분야에서 쉬베이훙, 창수훙常書鴻 등은 유럽 아카
데미파의 고전 사실적 유화 언어를 중시했고, 린펑몐, 우다위吳大羽
등은 유럽의 근·현대 표현적 유화 언어를 중시했다. 또 하나는 왕
웨즈王悅之, 관량關良 등과 같이 중국회화 체계에 기초를 두면서 유
럽의 유화 언어와 연관시키는 것이다.

첫 번째 경로에서는 쉬베이훙이 1930년대에 창작한 〈전횡의 오
백 용사田橫五百士〉, 〈나의 왕을 기다리며俟我后〉 등 작품이 중국 전
통 기법으로 현실주의 인간애를 전환시켜 유럽 아카데미파의 사실적 유화 언어와 중국
본토 제재를 결합시켜 민족의 문화와 현실의 의미를 드러냈다. 〈전횡의 오백 용사〉는
중국유화가 민족화 탐색을 진행한 것을 의미하는 초기 대표적 작품 중 하나로 일컬어
졌고, 유럽 고전 회화의 전통 구도와 중국 회화의 두루마기 형식이 창작 과정에서 결합
되어, 표면적으로 화법을 참조하고 재료를 인용하는 것에서 그치지 않고 심층적으로
유화 언어와 중국 역사 문화 도상의 정신적 측면에서의 조정과 결합이 이루어졌다. 린
펑몐이 1920년대에 완성한 〈인도人道〉, 〈인류의 고통人類的痛苦〉, 〈비애悲哀〉, 〈모색摸索〉
등 작품은 유럽 근대 표현적 유화 언어로 중국 지식 분자의 고민을 묘사하여 중국의 현
실에 대한 생각과 정서를 표현했다.

두 번째 경로에서는 왕웨즈가 1930년대 초기에 창작한 〈버려진 백성棄民圖〉, 〈대만
유민도臺灣遺民圖〉 등 작품이 주제와 내용 면에서 현실에 대한 직시와 관심을 드러냈고,

표현 방식 면에서 검은 유채를 많이 사용했고, 중국 회화예술의 선묘 기법을 고도로 운용했고, 동시에 박채薄彩 채식을 결합하여 짙은 중국 정서를 풍겼다. 왕웨즈는 중국 현대유화의 새로운 패턴을 창조했다. 화법은 중국에 뿌리를 두고, 재료는 서양화의 장점을 겸용하는 것이었다. 관량은 1940년대부터 희극 인물의 제재를 유화 창작에 융합시켰다. 사의적寫意的 인물 조형에 일필발채逸筆潑彩의 의취가 담겨 있으며, 표현주의 풍격형식의 흔적을 지니고 있어서 '희극 중의 회화 의경'을 성공적으로 그려냈다.

이상 두 가지 중서 융합 실천 방식은 루쉰이 말한 바와 같이 "새로운 형상으로, 특히 새로운 색깔로 자신의 세계를 묘사했다는 것에 의의가 있다. 그 속에는 중국에 줄곧 있어 온 영혼이 있다. (…중략…) 용어가 현학적으로 흐르지 않도록 하여 말한다면 그것은 곧 민족성이다."[1] 물론 20세기 초 유화 창작에서 드러난 토착화 경향은 비교적 개인화의 자취를 보였다. 유화를 문화 양식으로 삼아 이식하는 과정에서 도입된 성분이 많았고 토착화를 탐색한 흔적은 상대적으로 부분적이고 잠재적이었다.

서북을 향하여

중일전쟁이 발발함에 따라, 예술가들의 유화 토착화 탐색은 점점 자각성을 드러내기 시작했다. '유화 중국풍'은 중국 현대유화역사의 중요한 한 페이지이며, 20세기 중국화의 현지화와 유화 민족화의 중요한 시도이기도 했다. 중국 예술가 대부분은 전쟁의 불길을 피해 서부 내륙지방으로 이동하여 민족 전통 예술과 다수 민족의 민속을 접촉할 기회가 많아졌다. 그중 '서부로 향하기'는 주목할 만한 현상이었다. 정쥔리鄭君里가 1945년 『신민보新民報』에 게재한 문장 「서북에서의 그림 채집西北采畵」에서 다음과 같이 말했다.

최근 들어 화가들이 분분히 서북으로 가서 각종 작품을 가지고 돌아왔다. 어떤 작가는 이국적 정서를 사냥하여 가지고 돌아와 내지인에게 신선한 것을 선물하려고 한 것 같았다. 혹자는 흥분하여 원대한 포부를 안고 고대 예술의 유적을 옮기려 했다. 그들 중 혹자는 둔황의 벽화를 모탁(摹拓) 하는 것에 만족하지 않고 오래 전 잃어버린 고대 중국 예술의 역동적 박자를 되찾기를 희망하기도 했다. 서북의 황토와 파란 하늘 사이를 내려다보고 올려다보며 대륙의 색채

1 　魯迅, 「當陶元慶君的繪畫展覽時」, 『時事新報』 副刊 『青光』, 上海 : 1927.12.19 참조.

3-51 관량의 작품 〈귀신 잡는 종규[鍾馗抓鬼]〉 3-52 우쩌런의 1946년 작품 〈물동이 진 여인[負水女]〉

에 계시를 얻기도 했다. 유가사상의 훈도를 받지 않은 인민을 만나서 중국 민족 고유의 웅대하고 소박한 천성과 호방하고 조형적인 표정을 느끼기도 했다. — 요컨대 중국 예술과 인민 사이의 유기적 관계를 발견한다면 중국 회화 예술의 걸맞은 형식과 내용을 찾게 될 것이다.

우쩌런吳作人, 쓰투챠오司徒喬, 창수훙常書鴻, 뤼쓰바이呂斯百, 둥시원董希文 등 유화가들은 이 특정한 시기에 저마다 서부 변경으로 가서 민족문화의 정신을 느끼고 민족 예술의 양분을 받아들여 유화의 토착화 탐색을 촉진하는 데에 훌륭한 역할을 했다. 그들은 잇따라 둔황 예술로부터 영양을 흡수하여 유화와 중국 전통회화의 융합을 시도했다.

1943년 7월부터 우쩌런은 여러 차례 서북의 캉짱康藏 지역(쓰촨성 서부)에 들어가 사생을 했다. 먼 길을 다니며 겪은 온갖 고난이 우쩌런에게는 "나의 의지를 단련하고, 더욱이 나의 화필을 단련한 것"이었다. 1945년 그는 사생 스케치를 정리하여 유화, 수채화, 크로키 작품 100여 점을 완성하여 전시회를 열어 뜨거운 관심을 받았다. 우쩌런은 원래 편애했던 가늘고 부드러운 필촉과 짙은 채색의 아카데미파 유화 기풍을 버리고, 색이 강렬하고 선이 간결한 쪽으로 변하여, 유럽유화와 제재 및 표현 언어 측면에서 거리를 두었다. 유화가들이 서부로 향하는 선도적 예술의 실천은 순식간에 미술계의 주목을 받았다. 쉬베이훙은 우쩌런이 "1932년 봄에 서북으로 향하여 둔황을 가고, 칭하이靑海를 가고, 캉짱 한가운데로 발걸음을 옮겼다. 중국 고원의 주민 생활을 묘사하여 작품이 풍부하고 변화가 많아 광채가 찬란했으며 더욱 자유롭게 다녔다. 중국문예의 부흥이 이것으로 증명되었다고 할 수 있다"[2]라고 평가했다. 화풍이 '광채가 찬란하며'

명쾌하고 청신한 감각을 표현했다. 〈거비탄의 물戈壁神水〉, 〈칭하이에 올리는 제사祭青海〉, 〈칭하이 목장青海牧場〉, 〈하사크哈薩克〉, 〈옥수玉樹〉, 〈고원의 저녁高原傍晚〉 등 작품에는 이미 민족특색의 화풍의 원형이 잉태되고 있었다. 이러한 우쭤런의 화풍 변화는 정쥔리가 「서북에서의 그림 채집西北采畵」에서 인식한 것과 같다. "우쭤런 형의 이전 작품은 가늘고 섬세하고 부드러운 필촉과 어두운 색채를 사용하는 것을 좋아했다. 마치 그는 예민해서 톡톡 튀게 표현하는 것을 좋아하지 않는 사람 같았다. 정적이고, 함축적이고, 가벼운 감상적 기풍이 드러났다. 그러나 지금 나는 그의 그림에서 처음으로 치열한 색깔과 간결한 선을 느낀다. 슬픔은 지나갔고, 은둔은 개방으로 변했고, 정적인 것은 역동적인 것으로 변하기 시작했다." "그는 짙은 중국의 붓과 색으로 중국의 산천과 인물을 묘사하기 시작했고, 이 속에서 중국 회화 기풍의 미래상을 볼 수 있다."

중국의 작풍과 중국의 기풍

서북으로 향한 것은 40년대 유화 민족화 진전에 하나의 계기가 되었으며, 문예계, 특히 옌안 문예계가 1938년 이후부터 열렬히 토론의 장을 펼쳤던 '중국 작풍과 중국 기풍'의 명제와 직접적으로 연관되어 있었다. 마오쩌둥이 이 명제를 제기한 후 문예계의 민족의식은 전례 없이 높아졌고, 중일전쟁 시기에도 큰 힘이 되었으며, 유화가들로 하여금 중국 문예의 미래의 방향을 보게 했다. 또한 50년대 '유화 민족화' 연구의 기초를 다지게 했다. 이 분야의 가장 뛰어난 인물은 둥시원이었다. 서부로 향하는 과정에서 둔황 막고굴 벽화는 예술가들이 전통문화로 회귀하는 중심이 되었다. 둥시원은 이 시기를 전후로 진행된 유화 탐색에서 화가가 유화 속에서 중국 전통 사의寫意 예술의 표현 수법을 흡수하고 가장 뛰어난 효과에 도달하려는 노력을 보여주었다.

그는 이 고된 작업에서 많은 이름 없는 종교화 거장이 인물(누드 포함)을 표현할 때 대대적으로 스케치(대부분 갈색과 검은 색 두 색을 사용)와 배색의 정밀한 작업에 깊이 체득했음을 알았다. 그는 둔황 벽화에서 어떤 인물은 명암법을 사용하지 않고 형체와 질량감을 표현했는데 그 효과가 유럽의 르네상스 시기 대가의 걸작에 결코 뒤지지 않음을 발견했다. 이 인물화(누드 포함) 기법은 동양 예술의 특징이었고, 서양에는 없는 것이다. 얼마 후 나는 그의 조형

2 徐悲鴻, 「吳作人畵展」, 『中央日報』, 1945.12.중순.

기법이 (소묘, 유화를 막론하고) 독특하다는 것을 발견했다. 그것은 그가 피눈물 나는 노력으로 둔황 벽화의 인물을 모사한 것과 밀접한 관계가 있다.[3]

1940년대부터 둥시원은 계속 유화 '중국풍' 문제를 연구 탐색해 왔고, "서양의 다양한 유화 기교를 지속적으로 파악하여 다방면에 걸친 유화의 효용을 발휘해야 할 뿐만 아니라 그것을 흡수 소화하여 자신의 피로 만들어야 하며 (…중략…) 자신만의 민족 풍격을 지니게 해야 한다"[4]라는 것을 강조했다. "소화하여 자신의 피로 만든다"라는 것은 바로 20세기 중국 유화 민족화 여정을 매우 생동적이고 전형적으로 요약한 것이다. 서부에서 온 민족화 실천은 전통화를 중심으로 했고, 옌안에서 온 민족화는 대중화를 귀착지로 했다. 1949년 중화인민공화국이 탄생한 후 이

3-53 둥시원이 1948년 창작한 작품 〈양 치는 하사크 여인[哈薩克牧羊女]〉

두 종류의 중국 유화 민족화 탐색은 길은 다르지만 새로운 중국미술의 거센 흐름 속으로 같이 흘러갔다.

둥시원의 〈개국대전開國大典〉은 이들 역사화 중 대표적 역작이며, 유화 민족화의 이정표적 의미가 있는 작품이라고 할 수 있다. '중국 작풍과 기풍'의 내재적 함의에 대한 작가의 생각과 유화 민족화 탐색을 집중적으로 반영했다. 이와 같이 역사 진실성과 예술 진실성이 고도로 통일된 이런 작품 속에서 화가는 초점 투시를 회복함과 동시에 화면 공간 확장에 방해가 되는 붉은 원주를 대담하게 취사선택했고, 3차원 입체조형을 회복하는 것과 동시에 환경과 광원이 인물 형상의 색채를 형성하는 것을 대담하게 개조했고, 자각적이며 알맞게 둔황 벽화의 운단과 붓선을 돌출시키는 표현을 이식하고, 민간 연화의 색채를 응용했다. 이 모든 요소를 화면에 정리 통일시켰다. 마오쩌둥은 이 그림을 보고 이렇게 말했다. "대국이다, 중국이다." "우리의 그림을 해외로 가져간다면 다른 것은 우리 것과 비교도 될 수 없다. 우리에게는 우리만의 독특한 민족 형식이 있기 때문이다."[5] 둥시원의 예술 실천은 유화 언어에서 민족화를 탐색하는 자각적 추구를 구현했다.

3 艾中信, 「畵家董希文的創造道路和藝術探索」, 『美術研究』, 1979年 第1期, p.52 참조.
4 董希文, 「從中國繪畵的表現方法談到油畵的中國風」, 『美術』, 1957年 第1期, p.6.

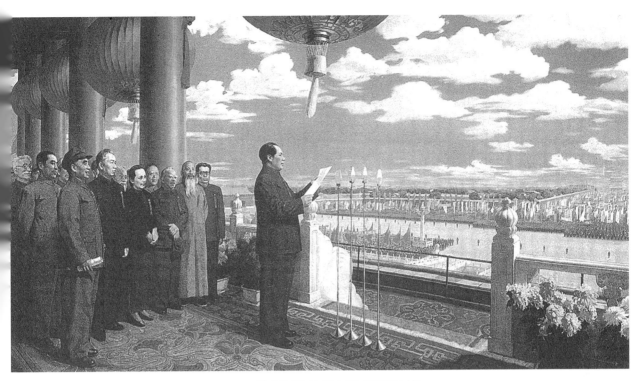

3-54 둥시원이 창작한 역사화 〈개국대전(開國大典)〉

주목할 만한 것은, 중화인민공화국 건국 초기 둥시원의 〈개국대전〉과 얼마 후 우쩌
런의 〈제백석 상齊白石像)과 같은 유화 민족화 실천이 더 많은 언어 풍격 탐색의 자각성
을 반영했다는 점이다. 이렇게 자각적으로 유화 재료와 사실주의 기법을 운용하여 혁
명 내용을 반영하는 방식은 1940년대 혁명 미술의 자연적인 확장이었으며, 유럽 사실
유화와 다른 건국 초기의 특별한 민족화 방식이었다.

1950년대에 이르러 '유화'는 이미 '서양화' 혹은 '양화' 등 많은 호칭을 대신하여 정
식으로 통용되는 학술용어가 되었다. 이 호칭은 유화가 '서양 탈피' 후 점차적으로 중
국 문화 구조의 빼 놓을 수 없는 일부분이 되었음을 말하는 것이다. 유화가 현실생활을
반영하고 대중의 심미적 요구에 더욱 부합하기 위해 유화 언어의 형성을 갈망하게 되
었다. 이에 따라 유화의 조형언어 규칙을 더 자세히 파악해야 하는 미술계의 더 엄격한
요구에 응하여, 특정한 역사 조건하에 소련과 동유럽 미술로부터 배우는 것이 당시 유
일하게 가능한 통로였기에, '한쪽에 치중하기'가 이로 말미암아 중국의 시야에 들어오
게 된다.

5　『光明日報』, 1956.2.11에서 재인용.

2. 소련에게 배우기 및 그 영향

국가 이데올로기의 영향으로 소련 미술은 중국 미술계 대외 학습의 본보기가 되었다. 여론, 전시, 교육 세 가지 통로를 따라서 중국 미술계는 1950년대에 체계적으로 소련의 사회주의 현실주의 미술 창작 원칙과 표현 방식을 받아들였다. 소련 유화 교육체계의 도입은 중국미술 기초 교육에도 전체적 기법과 규범을 제공했다. 그러나 이러한 '한쪽에 치중하기'식 학습은 다른 예술 스타일과 창작 방식을 배제하여 서양 유화의 전모를 전체적으로 알 수 있는 방법이 없어서, 창작구상의 단일화, 풍격 기교의 형식화, 미술교육의 교조주의 현상이 발생하는 것을 피할 수 없게 되었다.

소련에게 배우다

1950년대, 미술계에서 소련을 배우고자 하는 열기가 생기기 전부터 이미 일부 지식인들은 소련의 미술을 소개하기 시작했다. 예를 들어 루쉰은 소련의 목각을 도입함으로서 중국의 신흥 목각의 발전을 추진하려 했다. 게다가 1950년대 지식인들은 국가 이데올로기의 영향 아래 소련 미술을 유일한 표준 모델로 여겼다. 예를 들어 1957년『미술』에 발표된 편집부 글에는 소련 미술에 대한 경의가 가득했다. "중국 미술가는 선진적인 소련 미술의 성과를 영원히 소중히 여길 것이며, 인민의 심미적 요구와 인민에 대한 공산주의 사상의 영향을 만족시키려고 하는 소련 미술가들을 자신의 본보기로 삼기를 진심으로 원했다."[6] 이것은 중국 미술계에서 소련 미술이 차지하는 위치에 중대한 변화가 생겼음을 말하는 것이었다. 1950년대에 소련의 미술을 배우는 통로는 출판, 전시회, 대외 문화교육 기구, 미술학교 등이 주였다. 미술계가 소련의 미술을 배우는 3대 주요 통로가 형성되었다. 즉 여론, 전시회, 교육이다.

많은 소련 번역서와 화집의 출판과『인민일보人民日報』,『미술美術』등 주요 신문 잡지의 보도와 선전이 여론 통로의 주체를 형성했다. "신화서점新華書店 베이징 발행소의 대략적 통계에 따르면, 1957년에 이르러 소련으로부터 수입한 미술 출판물이 전체 수입량의 80%를 차지했으며, 미술 이론과 기법에 관한 서적이 80종에 가까웠고, 70여만

6 「向先進的蘇聯美術學習」,『美術』, 1957年 第11期, p.5.

3-55 왼쪽은 1956년 막시모프가 유화 훈련반에서 초벌 그림을 보면서 창작을 지도하고 있다. 오른쪽은 주더[朱德]와 막시모프 훈련반 전체 교사와 학생이 졸업전에서의 단체 촬영.

권이 발행되었다. '화집은 30만 종에 이르렀다. 각 간행물에 등재된 작품과 문장은 더욱 수가 많아 통계를 낼 수 없다."[7] 『인민일보』를 예로 들면, 1951년 3월 25일부터 4월 29일까지 한 달 남짓 동안 중화인민공화국 수립 이후 소련이 최초로 중국에 와서 전시한 '소련 선전화와 풍자화 전시회'에 대해 보도 혹은 평론 형식으로 직접 게재한 것이 다섯 차례였고, 전문 정기간행물 『미술』이 1954년 전체의 12기 원고 중 더욱 직접적으로 소련 미술과 관련된 원고를 게재한 것이 28편이었다. 이들 여론 출판의 인도 속에서 미술 창작자와 애호가는 소련 미술의 창작과 이론의 동향을 쉽게 이해할 수 있었다. 상대적으로 말해서, 매체의 보도는 선전의 즉시적 효과에 더 중점을 두었으며 번역서와 독본 등은 이론의 지속적 전개를 중시했다. 전문 창작자를 포함한 수많은 독자는 간행물을 통해 소련의 전시 활동을 이해할 수 있었고, 저・역서를 통해 소련의 사회주의 문예이론을 자세히 알 수 있었고, 이에 따라 사회 범위 내에서 소련 미술을 표준으로 하는 통일된 여론을 점차 받아들이게 되었다.

여론 통로가 조형예술 학습에 간접적 자원을 제공했다면 전람회 통로는 관람객이 직접 소련의 원작과 대표작을 관람할 수 있는 기회를 제공했다. 1951년 '소련 선전화와 풍자화 전시회'부터 1962년 '소련 농촌미술 전시회'가 막을 내릴 때까지 십 년간 거의 매년 한 번씩 러시아 소련 회화 단체전 혹은 개인전이 베이징에서 열렸다. 몇몇 중요한 전시회는 중국의 대도시를 순회하며 열었다. 한동안 화제를 모았던 '소련 경제와 문화 건설 성과 전시회'(1954년 베이징에서 개막)와 '18~20세기 러시아 회화 전시회'(1957년 베이징에서 개막) 등이 그 예이다. 레닌그라드 국립 러시아 박물관의 유화 소장품을 한 데

7 林惺岳, 『中國百年油畫史』 제3장 "邁向烏托邦"에서 인용, 臺北 : 藝術家出版社, 2002.

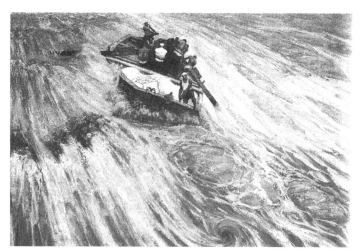

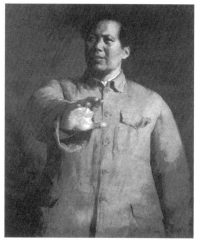

3-56 두젠[杜鍵]의 작품 〈격류 속에서 전진[在激流中前進]〉

3-57 진상이[靳尙誼]가 1961년 창작한 〈12월 회의에서의 마오 주석[毛主席在十二月會議上]〉

에 모은 '18~20세기 러시아 회화 전시회'가 순회하여 상하이에서 열렸을 때, 전문참관인 수만 6천 명이었으며, 상하이 주변의 항저우, 난징과 중남지역 모두 미술 작업자를 조직해 상하이로 참관을 하러 발걸음을 옮겼고, 그중 141명의 미술작업자들이 165점의 작품을 모사했다. 전시회 관람을 통해 중국 미술 작업자들은 소련 미술에 대해 비교적 자세하게 알게 되었다. 예를 들어 "고도의 사상성과 생활의 진실성, 사람의 마음을 격동시키는 조형예술의 감화력과 풍부하고 다양한 예술 기법이 융합된 일련의 완벽한 예술 형상"[8]이라고 보았다. 일부 러시아 소련의 미술 명작은 이 시기에 사람들의 마음속에 들어오기 시작했고, 이 세대 사람들에게 지워지지 않는 시각적 기억이 되었다.

소련의 미술을 배우는 가장 직접적 방법은 유학생의 파견과 소련의 전문가를 초빙하는 것이다. 즉 '밖으로 내보내는 것'과 '안으로 모셔오는 것'이다. 중국 미술계는 1953년부터 시작해서 중소관계가 파열될 때까지 소련에 파견한 유학생이 30명이 되지 않았는데, 유화, 조소, 미술사론을 배웠다. 그중 총 학생의 3분의 1을 웃도는 유화 유학생들은 레빈 미술대학에서 공부했다. 소련 전문가를 중국으로 초빙해 교육 작업을 펼친 것은 1955년 중앙미술학원에서 주최한 막시모프Максимов. К. М. 유화 훈련반과 클린도프Klindukhov 조소 훈련반이었다. 훈련반 학생은 2년 반 동안 전문적인 훈련을 거쳐 대부분 고등 미술대학의 골간이 되었고, 베이징의 중앙미술학원과 항저우의 저장 미술학원에 집중적으로 배치되었다. 그들은 새로운 중국이 양성한 제1세대 유화가였으며, 점차적으로 구세대 유화 유학생을 대신하기 시작해 유화 창작과 교육의 중견 역량이 되었다.

8 艾中信, 「蘇聯的油畵藝術」, 『美術』, 1954年 第11期, p.7.

3-58 잔젠쥔[詹建俊]이 막시모프 유화 훈련반에 참가하여 창작한 졸업 작품 〈천막세우기(起家)〉, 1957년

3-59 샤오펑[肖峰]의 1957년 작품 〈위너 아줌마(娃納大嬸)〉

3-60 레린그라드 레빈미술대학 작업실에 있는 중국 유학생 쑤가오[蘇高](좌)와 차오춘성[曹春生].

위에 언급한 세 가지 통로를 통해 중국 미술계는 50년대 중엽 여러 길이 함께 나아가고, 안과 밖이 결합하고, 전면적 체계적으로 소련 사회주의 현실주의의 미술 창작과 표현 방법을 받아들였다. 이 시기의 유화 창작에 대해 말하자면, 예술의 정치적 선전과 교육 효과를 강조하는 동시에 현실주의의 정련 및 요약과 가공을 더욱 중시했으며, 주제에 있어 혁명정신의 가치를 부각시킴과 동시에 전형적 인물과 전형적 환경을 표현하는 데 더욱 힘을 쏟았으며, 주제의 서사성과 형상의 진실성에 있어 소련의 현실주의 유화의 영향을 구현했다. 이 점은 특히 막시모프 유화 훈련반의 졸업 창작품이 가장 뛰어난 솜씨를 자랑했다.

이 시기의 유화 교육을 말하자면, 각지에서 소묘와 색채의 기초 교육 연구를 중시하기 시작했고, 기초 과정과 창작 과정의 시수 분배와 유기적 개설을 명확히 하기 시작했고,

미술교육의 순차적 진행과 전반적 체계의 조화와 통일을 중시했다. 이것은 모두 과학적 규칙성과 전반적 체계성에 끼친 소련 현실주의 교육의 영향을 구현하는 것이었다. 전국 소묘 교육 좌담회에서는 소련 교육 모델이 가져온 이런 영향들이 집중적으로 반영되었다.[9]

소련 미술 도입의 영향

1940년대 중국은 기교 측면에서 서양의 유화를 그리 깊이 도입하지 않았다. 새로운 중국이 설립된 후 소련 유화의 도입으로 유화 기법의 체계적인 학습과 비교적 엄격한 훈련과 숙달이 가능하게 되었다. 당시 제일 큰 영향력을 발휘했던 것은 세스차코프Павел Петрович Чистяков(1832~1919)의 소묘 교육 체계였다. 중국 미술교육에 온전하고 엄격하며 전반적인 소묘 교육법이 자리 잡게 하여, 이후 미술대학의 기초 교육에 확고하고 규범적인 커리큘럼을 제공했다. 소련 유화 중의 회색조 색채의 도입으로 이전의 체계 없고 빈약한 유화 색채 교육은 개선되었다.

그러나 소련 유화 도입의 중요한 효과를 충분히 인정함과 동시에, 이러한 '한쪽에 치중하기'식 학습 방법이 가져온 부정적인 면 또한 깨닫지 않으면 안 되었다. 다른 예술 기풍과 창작 방식을 배제하여, 특히 구미 인상파 전후 예술 전통과 완전히 단절되어 서양 유화에 대한 전체적인 인식이 부족했다. 창작 사고가 형식화되는 문제를 안게 되었을 뿐만 아니라, 유화의 기풍과 기술이 단일화되어버리는 폐단 또한 생겼다. 미술교육에서는 소련 미술만을 중시하는 교조주의 현상이 있었다. 소련의 전문가 막시모프 또한 이에 대해 느낀 바가 많아서 1955년 공개회의에서 중국 유화 창작에 대해 다음과 같은 경고 메시지를 날렸다. "유화 분야의 창작을 하는 중국 화가들은 단지 서구와 러시아와 소련 예술의 모범적 작품을 보고 연구해야 할 뿐만 아니라, 동시에 중국의 민족 풍격에서 기교적 요소를 수용하는 것을 거절하지 말아야 할 것이다."[10] 1957년 '쌍백' 방침을 관철하는 시기가 도래하자, 둥시원은 더욱 대담하게 '똑같은' 미술교육에 대한

9 「全國素描教學座談會在京閉幕」, 『美術』, 1955年 第8期. 「關與基本練習如何探求人物精神狀態的問題－全國素描教學座談會討論的結論」, 『美術』, 1955年 第12期.

10 「蘇聯畫家馬克西莫夫在美協全國理事會第二次全體會議上的講話」, 『美術』, 1955年 第7期, p.24. 1960~1962년 루마니아 유화가 포파(Eugen Popa, 1919~1996) 또한 저장 미술학원 유화 훈련반 교육을 주관할 때 거의 일치된 의견을 피력했다. "중국의 유화가는 유럽의 유화를 맹목적으로 공부하거나 일률적으로 모방해선 안 되고 공부하는 과정에서 중국의 특징이 무엇인지 주의하여 중국의 유화를 창작해야 한다고 나는 생각한다." 徐君萱, 「"羅訓班"及博巴教授紀事」, 『藝術搖籃』, 杭州 : 浙江美術出版社, 1988, p.26.

자신의 강렬한 불만을 표출했다.

과거 미술대학의 질을 왜 말하지 않는가? 현재 미술대학의 기초는 비록 진보했지만 모습의 변화는 적다. 이전의 오래된 대학은 정도에 차이가 크지는 않지만 여러 다른 면모가 있었고, 지도자에 따라 각각의 면모가 있었다. 예를 들면 쉬베이홍이 지도하는 학교에는 쉬베이홍의 면모가 있었고, 류하이쑤가 지도하는 상하이 미전에는 상하이 미전의 면모가 있었고, 옌원량[顔文樑] 등이 지도하는 쑤저우 미전에는 쑤저우 미전의 면모가 있었고, 항저우 예전에는 또한 항저우 예전의 면모가 있어서, 각각 좋은 점이 있었다. 지금의 학생은 몇 년간의 기초를 닦으면 거의 비슷해서 남다른 점이 없어 발전의 여지가 보이지 않는다. 우리는 전문가를 초청해야 하며, 몇몇 각 파의 다른 전문가를 초청하는 것이 바람직하다. 똑같은 것은 필요하지 않다. 소련의 각 예술 대학은 모두 다르다. 어떤 대학은 가장 험난한 곳으로 가서 생활에 접근하는 것을 중시하고, 어떤 대학은 지방의 색채가 있어서 서로 다르지만, 우리는 천편일률적이다. 기초를 다지는 방법도 달라야 한다. 같으면 안 된다. 과거 쑤저우 미전은 면부터 기초를 다졌고, 상하이 미전은 선부터 기초를 다졌다. 중심 선과 보조 선 등 다른 방법을 써서, 기초가 달랐다. 기초를 다지는 방법이 다르니 이후 화법과 표현 방법 또한 달랐다. 그러나 우리 학교는 똑같아서 크게 제한되어 있다. (…중략…) 서로 교류를 하지만 교류할수록 통일이 되어 변화가 없다. 논쟁을 벌여야 한다.[11]

이 두 예술가의 발언의 주지는 우리가 50년대에 소련의 미술을 배운 것이 어떤 좋지 않은 점이 있다는 것이 결코 아니다. 더욱 융통성 있고, 사실적이고, 다양하고, 자신의 우수한 전통을 잃지 않는 태도를 강조한 것이었다. 이는 어떤 면에서는 '똑같은' 현상을 조성한 근본적 책임이 사실은 소련 미술 자체에 있는 것이 아니라, 특정한 역사적 조건에서 신중국 전문 미술 작가의 "사상 인식이 아직 기계론에서 완전히 벗어나지 못한 영향"[12]에 있음을 말해주는 것이다.

소련을 배우기 이전부터 중국 미술계에는 이미 유화 민족화에 관한 사고와 실천이 진행되고 있었고, 소련 미술의 대규모 도입은 50년대 유화 민족화의 발전에 중요한 문화적 참조 체계를 제공했으며, 미술계로 하여금 중국 유화가 민족의 길로 들어서야 할 필요성을 더욱 느끼게 했다.

11 中央美術學院 檔案, 曹慶暉 제공.
12 靳尙誼, 「總結經驗, 把美術創作推向新水平－在"中國社會主義美術創作硏討會"上的發言」, 『美術』, 1992年 第4期・『美術硏究』, 1992年 第2期.

3. '유화 민족화' 사조

'유화 민족화'가 명실상부한 구호로 탄생을 하게 된 것은 1956년 중국이 실행한 '백화제방百花齐放, 백가쟁명百家争鸣'의 '쌍백' 방침과 1958년의 '대약진'과 직접적인 관계가 있다. '쌍백' 방침의 제기는 어느 정도 '한쪽으로 치중하기'의 속박을 벗어나 사상의 해방을 이루게 하였고, 미술계 엘리트가 요구한 유화의 다양화와 민족풍의 탐색에도 계기를 제공했다. 그러나 '대약진'의 영향을 받아 '유화 민족화'는 정치화되었고, 양식화와 용속화의 문제를 안게 되었다.

'유화 민족화' 구호의 제기

1956년 '전국 유화 교육 회의' 및 1958년 '유화의 민족풍격 문제에 관한 좌담회'는 유화 민족화 사조와 직접 관련된 두 차례 중요한 회의였다. 전자의 회의는 마오쩌둥이 '음악 공작자와의 담화'의 정신 아래 개최한 것이다. 유화의 민족 풍격 및 어떻게 유화가 민족 풍격을 갖추게 할 것인지 등의 문제가 제기되었다. 특히 둥시원의 발언이 가장 주목을 끌었다. 비록 둥시원의 시각은 당시 개인 의견일 뿐이어서 정부측 의지를 대표하는 것은 아니었지만[13] 미술계의 보편적 호소를 대표했다. 이 두 회의 이후 '유화 민족화'라는 단어가 정식으로 미술 공작자의 시야에 들어와 유화 민족화 사조를 형성했다.

둥시원이 '쌍백' 방침의 고무하에 발표한 「중국회화 표현방법으로부터 유화 중국풍을 논함從中國繪畫的表現方法談到油畫中國風」에서 중국 인민 자신의 생활, 감상 습관, 예술에 대한 독특한 애호와 민족 예술의 뛰어난 전통의 계승과 발전의 각도로부터 유화 민족화를 논했다. 그가 보기에 유화가들은 각종 유화의 기법과 표현 가능성을 계속 연구해야 할 뿐만 아니라 이 과정에서 자신의 전통을 탐구하고 이해해야만 한다. 그래야만 "자기 민족 예술에 대한 정감과 지식을 진정으로 세울 수 있으며, 외국의 유화 기법을 흡수하여 자기의 혈액에 녹여서 자기 것을 변화시킬 수 있다."[14]

13　「一年之始－編者的話」, 『美術』, 1957年 第1期 게재, 둥시원의 문장은 '작자의 개인적 의견이며, 미술가들의 결의가 아니다'라고 명확히 제시되어 있다.

14　董希文, 「從中國繪畫表現方法談到油畫中國風」, 『美術』, 1957年 第1期.

关于油画的民族风格問題

浙江美术学院教师座談会紀要

我們的艺术必須有自己民族的风格，这是正确的方向，也是每个文艺工作者所必須遵循的原則。浙江美术学院编�料部，本着这个精神，在五月廿八日，就油画民族风格的問題，召开了一次座談会。

对待这个問題，我們認为必須勇于破除迷信、拿出干勁和信心，从理論上、从創作实践上来解决它。这一次座談会，只不过对这个問題开始进行探討。現將座談的記录发表出来，以引起美术界有关方面的重視，使今后能更深入的展开討論。

这里发表的，以座談发言先后为序，有些記录，尚未經过发言者过目，意思如有出入，当由整理者负責。

 浙江美术学院编料部

3-61 1958년 『미술연구』에 발표된 저장 미술학원 '유화 민족화' 좌담회 보도

3-62 우쭤런의 1954년 작품 〈치바이스 상〉

1958년 저장 미술학원이 개최한 '유화의 민족풍격 문제에 관한 좌담회'에서 니이더倪貽德는 "유화는 반드시 민족의 풍격이 있어야 한다"고 강조했고, 동시에 "사상을 해방하고, 미신을 없애고, 과감하고 용기 있고 대담하게 시도하고, 민족의 풍격을 지닌 유화를 창작해야 한다"라고 화가들을 격려했다. 리빙훙黎冰鴻은 '대중 속으로 깊이 들어가고', '정치를 우선시하고', '미신을 없애고', "옛것을 오늘날을 위해 사용하며, 서양의 것을 중국을 위해 사용하자"고 요구했다. 판톈서우는 더욱 분명히 제시했다. ① 유화는 반드시 민족화되어야 한다. 이것이 원칙이다. ② 유화를 배울 때는 서양의 것이 중국을 위해 사용되어야 한다. ③ 서양의 것이 중국을 위해 사용되려면, 반드시 중국화를 배워야 한다.[15] 관련 있는 토론에서 정치적 요소의 영향을 어렴풋이 확인할 수 있다. 하나의 축소판으로서 유화 민족화 사조가 정치화되는 추세를 드러냈다.

15 浙江美術學院報編輯部, 「關與油畫的民族風格問題－浙江美術學院教師座談會紀要」, 『美術研究』, 1958年 第3期. 판톈서우는 나중에 또 말했다. "중국에서 유화는 아직 젊으며, 민족화 문제를 해결하려면 어느 정도 시간이 필요하다. 무리하게 서둘러서는 안 된다. 우리는 단순히 유화에서 白描를 배우는 것을 유화의 기초로 하여 민족화 문제를 해결하려고 해선 안 된다. 중국화의 기초와 유화의 기초는 각각 특징과 장점이 있다. 지금 유화는 서양의 일련의 기초에 따라 훈련시킬 수 있다. 오직 그 과정을 통해 모색함으로써 점차 중국유화의 기초를 창조할 수 있다." 1962년 저장 미술학원 부속중학에서의 중국화 강좌 기록. 潘公凱, 『潘天壽談藝錄』, 杭州：浙江人民美術出版社, 1997 참조.

'유화 민족화'의 문제 및 바로잡기

유화 민족화의 정치화는 이론과 언론에서의 표어화와 창작상의 용속화로 나타났다. 창작의 용속화는 다음과 같이 표현되었다. ① '극단적으로 한쪽으로 치중하기'에서 '극단적 민족화'로 살짝 옮겨갔다. ② 성공과 이익에 급급해 대충대충 졸속으로 기존의 성공 경험을 이용했다. 둥시원의 〈개국대전開國大典〉에서의 예술적 시도를 사람들이 모두 모방할 수 있는 '유화-연화 모델'로 간소화했다. 광선을 버린 단선 윤곽선에 밝고 선명한 색깔을 평면으로 칠한 작품이 대량으로 나타났다. ③ 외국의 경험을 배우고 소화하는 것을 배척하면서, 전통 회화의 우수한 표현 방법을 이해하고 숙달하지도 않았기에, 중국화 격식을 간단하게 틀에 넣어 사용하였으되 또한 유화 언어의 특성이 없는 많은 작품이 나타났다. 이렇게 보자면 '유화 민족화'의 정치화는 주로 정치 현실을 기초로 하여 유화 민족화의 이론 담론과 창작방식을 만들었고, 객관적으로는 정치적 필요에 영합하는 목적에 도달했다.

유화 민족화에 대한 교정은 기본적으로 1950년대 말과 1960년대 초에 진행되었다. 전환의 전제는 정치 환경의 변화였다. 정부 당국은 실질적인 것을 추구하는 자세로 반'우'와 '대약진' 이래 각 정책을 조정하면서 당의 지식인 정책과 '쌍백' 방침을 정확히 관철하고 집행할 것을 제기했다. 미술계 또한 학술이론으로 '유화 민족화' 문제를 연구하기 시작했고, 창작과 교육 분야에서 구현하기 시작했으며, 이것은 중앙미술학원에서 화실제 교육을 실시한 후 더욱 두드러지게 체현되었다.

이 단계에서 베이징의 우쭤런, 뤄궁류羅工柳, 둥시원, 아이중신과 난징의 뤼쓰바이呂斯百와 항저우의 니이더 등이 유화 민족화 문제에 대해 발표한 의견이 비교적 돋보였다.[16] 의미를 요약하자면 세 가지 방면으로 나뉜다. ① 유화 민족화의 한 가지 전제조건은 유화가 유화로 불리는 기본 규칙과 표현 체계를 충분히 파악해서, 유화예술 규칙과 표현 언어를 따지지 않고 중국회화와 동등하게 보는 것을 반대하는 것이다. ② 유화 민족화는 단번에 이루어낼 수 있는 것이 아니며, 유화의 기본 규칙을 충분히 파악하기 전에는 유화 민족화를 성급히 요구해서는 안 된다. ③ 유화 민족화는 문화를 수용하고 융합하는 복잡하고 장기적인 과정이며, 새로운 종류의 예술이 변화하고 성장하는 과정이다.

16 倪貽德, 「對油畫、雕塑民族化的幾點意見」, 『美術』, 1959年 第3期; 吳作人, 「對油畫'民族化'的認識」, 『美術』, 1959年 第7期; 吳作人, 「關與發展油畫的幾點意見」, 『美術』, 1960年 第8~9期; 艾中信, 「油畫風采談」, 『美術』, 1962年 第2期; 董希文, 「繪畫的色彩問題」, 『美術』, 1962年 第2期; 羅工柳, 「油畫雜談」, 『美術』, 1962年 第2期 참조.

3-63 왕원빈[王文彬]의 1962년 작품 〈달구질 노래[夯歌]〉

3-64 취안산스[全山石]의 1961년 작품 〈불굴의 영웅 [英勇不屈]〉

즉 민족 형식과 민족 풍격이 형성되는 과정이다.

확실히 이 시기 유화 민족화에 관한 이론과 언급은 비교적 강하게 현실을 향하고 깊이 탐색한 경향이 있었다. 토론이 깊어짐에 따라, 토론에 참여한 화가와 학생, 예를 들어 중앙미술학원 유화과의 세 작업실과 뤄궁류 유화연구반의 학생들은 모두 이 시기에 영향력 있는 작품을 창작했으며, 창작 기풍 또한 전체적으로 수년 전과 비교하여 풍부하고 심도 있는 발전이 있었다.

진정한 의미에서 유화 민족화 논쟁이 활발해진 것은 1980년대로, 적지 않은 사람이 1960년대 유화 민족화의 기본적 견해를 계승하여 계속 연구하다가 마침내 예술가들이 오랜 시간 동안 가슴 속에 쌓아 놓았던 '유화 민족화' 구호의 불만을 공개적으로 표출하였다. 몇몇 화가들은 다음과 같이 생각했다.

(유화가) 이미 중국의 주요 회화 장르가 된 것은 여러 전시회에서 확인할 수 있다. 왜냐하면 그것은 우리 사회와 인민을 반영하는 데 있어서 풍부한 표현력을 발휘하였기 때문이다. 유화라는 이 외국에서 온 예술은 이미 중국에 뿌리를 내렸다고 말할 수 있으며, 그것 자체의 발전 과정은 이미 민족화되었다고 할 수 있다. 50년대에 이 문제는 간단히 제시되어, 민족 형식을 만들어야 했고, 구체적 기준이 있어야 했는데, 예를 들어 구도는 완전하고, 색은 선명하고, 민족의 전통 회화의 어떤 형식을 빌려와야 유화 민족화라고 보았다. 이것은 단편적이었다. (…중략…) 유화가 만약 외래 장르의 특색을 고치면 그것은 유화가 되지 않을 것이다. 그래서 유화의 특색을 보존해야 하며, 또 민족의 기질 습관과 결합해야 할 것이다. 실제로 화가들은

3-65 주나이정[朱乃正]의 1963년 작품 〈금색의 계절[金色的季節]〉　　　　**3-66** 뤄궁류[羅工柳]의 1961년 작품 〈징강산의 마오쩌둥[毛澤東在井岡山]〉

의식적 혹은 무의식적으로 그렇게 해왔으며, 우리의 유화는 이미 중국 민족의 특징을 갖춘 유화로, 세계에 내놓아도 똑같이 말할 수 있다. 민족화는 아이스크림처럼 어느 날 녹아버리는 것이 아니라 점차적으로 형성되는 것이며, 멈추지 않고 계속되는 것이다. 왜냐하면 민족 자체도 발전과 변화를 거듭하기 때문이다.[17]

그들의 견해는 실질적으로 1960년대 유화 민족화 토론의 주지와 모순이 있는 것은 아니다. 예를 들어 용속화에 대한 비판, 유화 규율과 민족전통에 대한 존중 등이다. 차이점이 있다면 그들은 구호를 외치는 것이 유화 발전의 동력이라 여기지 않고, 장애라 여긴다는 것이었다. 여기서 우리는 개혁개방 정책의 실시에 따라 예술가가 구호를 없애자고 호소하는 것은 사실 예술 발전을 간섭하는 정치적 지휘와 행정 명령에 대한 강력한 불만의 표출이며 예술 창작의 자유를 더욱 희망하는 것이다.

'자각적 유화 민족화'부터 '유화 민족화의 정치화와 학술화'까지, 다시 '자유로운 유화 민족화'에 이르기까지 중국의 유화 민족화는 간난과 곡절의 여정을 걸었다. 다만 그 속을 관통하는 선은 맑고 분명했다. 즉 20세기 이래 중국인의 시종일관된 민족부흥 의식이다. 이런 의식은 역사 상황의 변화에 따라 변화해서 유화 민족화의 각 단계마다 다른 의미를 부여했다.

17　詹建俊·陳丹靑, 「'油畵民族和'口號以不提爲好」, 『美術』, 1981年 第3期, p.51.

마오쩌둥 신민주의 사상의 지도 아래 신중국의 미술은 연화·연환화·선전화를 핵심으로 새로운 대중화 예술운동을 펼쳐 나갔다. '대중주의' 미술은 항전 전의 '대중 계몽化大衆'에서 '대중이 되기大衆化'의 새로운 단계로 들어섰다. 무산계급 독재를 이룬 인민의 신중국은 인민 대중이 물질적 재산의 창조자뿐 아니라 문화와 예술의 창조자와 그것을 누리는 자가 되어야 했다. 이러한 관념은 연화·연환화·선전화와 미술의 보급운동과 신시대의 인민정신의 형성과 긴밀하게 결합되었다.

1. 연화·연환화·선전화 – '대중주의' 미술의 새로운 출발점

'대중주의' 미술은 '5·4' 운동 후 중국미술이 새로운 역사의 국면에 대응하는 4대 방안四大方案 중 하나로 전체 20세기를 관통했다. 이 과정 속에서 '엘리트화된 대중주의 미술'이나 '이데올로기화된 대중주의 미술' 모두 약속이나 한 듯 하나의 이상을 품고 있었다. 예술을 대중에게 다가서게 하여 최종적으로 대중으로 하여금 예술을 주도하게 하는 것이다. 그러나 이러한 이상은 신중국이 수립되기 전에는 없었고, 실현될 수도 없었다. 특히 '엘리트화된 대중주의 미술' 측면에서는 태생적 한계가 대중에게 다가갈 수 없게

했을 뿐 아니라 심지어 반대로 '대중 계몽化大衆'[1]이라는 비웃음을 사야 했다. 마오쩌둥의 「옌안 문예좌담회에서의 강화」가 발표된 후, 모든 문예 작업자는 「강화」의 요구에 따라 사상과 감정 측면에서 노동자·농민·병사 대중과 하나가 되어 그들의 생활을 깨닫고, 그들의 언어를 알아서, 진정한 대중의 이해와 수용을 받을 수 있는 작품을 창작하도록 했다. 이러한 사상 개조 운동을 통해 예전 지식인들이 대중으로부터 떨어져 높은 곳에 있으면서 구원자인 것처럼 하는 작태를 철저히 없애서 진정으로 대중의 일원이 되게 했다. 신중국 수립 이후 이 목표와 새로운 언어를 완성하는 것은 가능할 뿐만 아니라 반드시 실행해야 하는 것이었다.

3-67 문화부에서 신연화 창작을 전개하는 것에 대한 『인민일보』 보도

새로운 담론의 구축

중화인민공화국이 수립된 후 중국만의 새로운 담론을 건립하는 데 착수했다. 마오쩌둥의 생각에 따르면 신중국의 문화는 '민족적, 과학적, 대중적' 문화였다. '민족적'이란 말은 중국의 신분이고, '과학적'이란 말은 중국의 진보성의 구현이고, '대중적'이란 말은 중국의 입장을 가리키는 것이었다. 이는 신중국은 현대의 중국이자, 제국주의의 압박을 벗어난 독립적인 인민의 중국을 의미하는 것이었다. 이러한 의지를 충분히 표현한 새로운 미술 담론은 연화·연환화·선전화를 표지로 한 '대중주의' 미술로, 전에 없는 합법적 지위를 차지했다.

'인민의 새로운 문예'를 건립하는 데에 노력한다는 사상의 지도하에, 신중국의 미술 사업은 전면적 조정과 건설을 하게 되었으며, 비교적 완비된 완전한 사회주의 미술 체계를 세우게 되었다. 그것은 혁명현실주의와 혁명낭만주의를 결합하는 방법 그리고 이상주의의 격정과 미술의 계급적 입장으로써, 또 과거의 어떠한 예술 유파나 예술관과 명확하게 선을 그음으로써, 뚜렷한 역사적 진보성을 표명하는 것이 특징이었다. 이 때문에

1 무원(穆文)이 지적한 바 있다. 이전 자산계급 계몽운동의 일부로서의 '문예대중화운동'은 "자산계급이 국가 문화에 대해 보편적으로 요구함으로써 출발한 것이었고(이는 자산계급 생산이 요구한 것이었고)", 그 결과는 당연히 진정으로 대중에게 접근할 수 없었다. 그들은 스스로 "가장 진보적 의식을 가졌지만 대중은 낙후되었으므로 우리가 그들을 개조해야 한다고 인식했다. 그래서 이렇게 이해한 '대중화'는 사실상 '대중 계몽[化大衆]'이었다." 穆文, 『略論文藝大衆化』, 『大衆文藝叢刊』第二輯 「人民與文藝」, 1948.5.1. 徐迺翔 主編, 『中國新文藝大繫－1937~1949, 理論史料集』, 北京 : 中國文聯出版公司, 1998, pp.422~429에서 전재. 이 점에서 "나는 비록 20여 년 동안 사실주의를 제창했지만 대중에 접근할 수 없었다"라는 쉬베이훙의 만년 자평이 상당히 대표성을 가진다고 할 수 있다.

3-68 '신연화 운동'의 대표적 작품, 린강[林崗]의 1951년 작품 〈군영회에서의 자오구이란[群英會上的趙桂蘭]〉

점차 자신의 가장 대표적인 예술 표현 양식인 연화年畵·연환화連環畵·선전화宣傳畵를 사회주의 미술의 표준 양식으로 삼았으며, 더불어 이로써 다른 예술 양식을 개조하고 사회주의 신미술을 건설하는 기본 출발점이 되게 하였다. 그중 연화가 사회주의 신미술의 대표적 의미를 지니게 되었다.[2]

연화·연환화·선전화와 만화, 판화는 1949년 이전 중국공산당이 이끈 각 근거지와 해방구의 혁명 투쟁에서 중요한 역할을 했다. 그러나 이후 발전 양상으로 보면, 중국 '대중주의' 미술의 핵심 양식과 사회주의 미술의 새로운 시작점이 된 것은 만화와 판화가 아니라 연화·연환화·선전화였다. 연화·연환화·선전화는 중국에서 만화나 판화에 비하여 더욱 전통적 가치와 대중 보급성과 유력한 홍보 효과가 있었다. 그중 연화와 연환화는 그 서사성이 현실 표현 요구와 부합했고, 선전화는 그 간단명료한 시의성과 전투성이 정치와 정책 선전의 유력한 도구가 되었다. 이것은 '인민의 새로운 문예'를

2 이후 발전으로부터 알 수 있듯, 연화 창작이 가장 중시 받음으로써 전문 화가로부터 대규모 대중에 이르기까지 광범위한 창작 대열을 형성하여 많은 작품을 출판했을 뿐 아니라 국가의 형상과 대외 선전의 가장 중요한 도구로 쓰임으로써 국외로 전시가 추진되었고, 심지어 중국을 대표하여 처음으로 1973년 베니스 비엔날레 전시회에 참가하기까지 했다.

세우고자 하는 중국공산당의 소망과도 일치했고, "조형미술 작업 측면에서 비교적 넓게 이 요구에 부합한 것이 우리의 신연화新年畵"[3]였다.

신연화 | 新年畵

'신연화'는 '구연화'와 비교하여 일컫는 것이다.[4] 옌안을 중심으로 한 모든 해방구에서 민간의 연화와 월분패月分牌를 예술적으로 변혁한 기초에서 점차 탄생한 것이다.[5] 특히 1942년 마오쩌둥의 「강화」 발표 이후 모든 해방구의 미술 작업자들은 이 강화의 지도하에 분분히 민간으로 발걸음을 옮겨 민간미술 유산을 발굴하고 대중이 좋아하는 연화 형식을 기초로 하여 혁명 투쟁의 내용을 반영했다. 신연화는 대중성과 예술성을 모두 갖추고 민족성과 혁명성 또한 지녀 신중국 미술에서 가장 윗자리를 차지하게 되었다.

중앙문화부가 1949년 11월 1일 설립된 후 제1차 회의가 신연화의 창작 문제를 연구하는 것이었으며, 최초로 통지한 것이 전국적 범위로 신연화 창작 운동을 펼치는 것이었다. 이 '통지通知'에서 다음 사항을 중점적으로 요청했다. 신연화는 "중국 인민해방전쟁과 인민대혁명의 위대한 승리를 선전하고, 중화인민공화국 수립을 선전하고, 공동 강령을 선전하고, 혁명전쟁을 끝까지 할 것을 선전하고, 농공업 생산의 회복과 발전을 선전한다. 연화는 노동 인민의 새롭고, 행복하고, 투쟁적인 생활과 용감하고 건강한 형상을 중점적으로 표현해야 한다. 기술적으로는 민간 형식을 충분히 운용하고, 대중의 감상 습관에 부합하는 데에 힘써야 한다."[6] 지시가 반포된 후 국통구로부터 온 '구' 예술가이건 혹은 옌안

3-69 미술가가 모두 신연화 창작에 참여한 가운데, 류지유[劉繼卣]가 새로 연화 〈천궁의 소동〉闹天宫〉을 창작하여 왕수후이[王叔暉]와 쉬옌쑨[徐燕蓀]에게 의견을 구하는 장면

3 蔡若虹, 「關於新年畵的創作內容」, 『人民美術』, 1950年 第2期, pp.19~22. 이 문제는 매우 복잡하다. 만화는 중화인민공화국 수립 이후 기능 전환 문제가 있었다. 어떻게 폭로에서 선의의 비평으로 전환하는가 하는 문제였다. 판화는 비록 혁명성을 갖추고 있었지만 대중적 기초가 부족했다. 이후 발전 과정에서 연화가 사실상 판화를 비롯하여 다른 그림 장르를 이미 포함했다. 이로 인해 무엇이 '연화'인가 논쟁이 일어났다.

4 [역주] 연화(年畵)는 고대의 '문신화(門神畵)'에서 비롯된 민간 예술 가운데 하나이다. 이것은 대개 새해에 복과 경사를 기원하는 의미에서 집안 각처에 붙이기 위해 사용한다.

5 彦涵의 「憶太行山抗日根據地的年畵和木刻活動」, 叔亮의 「從延安的新年畵運動說起」, 徐靈의 「戰鬪的年畵」 참조. 세 글 모두 『美術』, 1957年 第3期 게재.

6 마오쩌둥이 이 문서에 대해 특별히 지시를 내리고, 류사오치와 저우언라이도 보충을 했다. 이를 통해 신중국에서 신연화의 중요성을 알 수 있다. 劉杲·石峰 主編 『新中國出版社五十年記事』, 北京新華出版社, 1999; 袁亮 主編, 『中華人民共和國出版史料』, 北京: 中國書籍出版社, 1995; 蔡若虹, 『蔡若虹文集』, 北京: 人民美術出版社, 1995 등 참조.

3-70 구이저우[古一舟]의 1950년 작품 〈노동으로 얻은 영광[勞動換來光榮]〉 **3-71** 예첸위[葉淺予]의 작품 〈중국 민족 대단결 만세〉 일부

에서 온 '신' 예술가이건, 연화 창작에 종사한 적이 있는 월분패 화가이건 혹은 연화 창작에 종사한 적이 없는 기타 장르의 예술가이건, 사실을 그리는 현실주의 예술가이건 혹은 사실을 그리지 않는 형식주의 예술가이건, 모두 각지 미술단체의 조직 밑에서 적극적으로 신연화 창작에 전념했다. 그들은 창작좌담회, 작품참관회, 연화전시회 등을 열어서 중앙의 신연화 작업 지시를 배웠고, 구연화와 옌안 신연화를 연구했으며, 창작 경험을 교류하고 신연화에 대한 대중의 생각을 묻고, 심지어 미술대학에서도 신연화 창작을 주요 교육 내용으로 삼아, 신연화 창작이 새로운 절정으로 치닫게 되었다.

 상하이(항저우 포함) 지역이 이러한 신연화 창작 운동에서 두각을 드러냈다. 이것은 이 지역이 월분패의 발원지여서 풍부한 창작 경험이 있는 많은 전문 화가들이 모여 있었고, 당시 중국의 가장 선진적인 컬러 인쇄 장비와 경험이 풍부한 출판발행기구가 집중적으로 분포되어 있었기 때문일 뿐만 아니라, 신연화 창작 운동이 제일 먼저 시작된 곳이어서 정착이 빨랐고 창의성 또한 높았다. 상하이에선 인민이 보고 듣기 좋아하는 연화 형식으로 신중국의 최초의 국가 강령을 장, 조, 절을 따라 표현했다. 이렇게 미술 형식으로 정치 조문을 직접 표현하는 방법은 "중국에서는 전례가 없었으며, 중국 문화 사상 중대한 '역사적 사건'이라고 할 만하다. (…중략…) 그리하여 중국 신연화운동이 한 발 더 앞서나가게 되었다."[7] 이 밖에도 톈진, 난징, 동북, 심지어 네이멍구와 같이 비교적 외진 지역에서도 신연화 창작 운동에 몰두해 뛰어난 성과를 얻었다. 대략의 통계에 따르면, 1950년 4월까지 전국에서 이미 최소 26개 지역에서 신연화 412종을 출판했고, 인쇄 수량은 700여 만 점이 넘었으며, 현실 소재를 반영한 작품이 전체의 90%

7 朱金樓, 「"新年畫展"與群衆意見－在上海美協新年畫展座談會上的報告」, 『新華月報』, 1950年 第1卷 第5期, pp.1,287~1,289.

3-72 1950년 신연화 창작 장려금에 대한 문화부 발표 보도

이상을 차지했으며, 거의 모든 중대한 제재가 모두 연화에 반영되었다.[8]

이 시기에 리치李琦의 〈농민들의 트랙터 참관農民參觀拖拉機〉, 구이저우古一舟의 〈노동으로 얻은 영광勞動換來光榮〉, 장딩張仃의 〈신중국 어린이新中國的兒童〉, 펑전馮眞의 〈우리 영웅 돌아오다我們的老英雄回來了〉, 안린安林의 〈마오 주석 대열병毛主席大閱兵〉, 덩주鄧澍의 〈소련 친구 환영歡迎蘇聯朋友〉, 구췬顧群의 〈경축 중화인민공화국 성립慶祝中華人民共和國成立〉, 장치張啓의 〈중화인민공화국 개국의식 열병식中華人民共和國開國典禮閱兵式〉 등 우수한 작품이 나왔다. 이러한 기초 위에서 문화부와 전국미협은 연속으로 수차례 '전국 신연화 전시회全國新年畫展示會'를 열었고, 뛰어난 작품을 평가해 상금을 주었다.[9] 이 모든 것은 "연화 창작 성과에 대한 단순한 점검일 뿐만 아니라, 또 연화 창작에 대한 단순한 응원과 제창일 뿐만 아니라, 민족 예술 전통을 지니며 수많은 인민의 사랑을 받는 미술 형식을 발전시키는 것이며, 인민의 미술 사업 발전에 있어 하나의 중점이자, 미술작업과 인민의 생활을 긴밀히 결합한 본보기이다. (…중략…) 그것은 미술 보급 작업의 깊이와 넓이를 나타내며, 미술 창작 사상의 발전과 향상을 나타내는 것으로, 객관적이고 실제적인 수요로 인해 미술 창작 영역에서 연화가 가장 먼저 큰 발걸음을 내딛게 되었다."[10]

8　「中央人民政府文化部頒發一九五零年新年畫創作獎金」, 『人民美術』, 1950年 第3期 參照.

9　1950년 2월 16~23일, 中華全國美術工作者協會와 新華書店 華北分店이 주최한 '1950年全國年畫展覽會'가 베이징 中山公園 水榭에서 개최되어, 전국 17개 지역 309점 작품이 전시되었다. 4월 16일, 중앙문화부는 1950년 新年畫 창작상을 지급하여, 李琦의 〈農民參觀拖拉機〉, 古一舟의 〈勞動換來光榮〉, 安林의 〈毛主席大閱兵〉(1등상) 등 총 25점 작품이 상을 받았다. 1951년 3월 1~5일 全國美協이 베이징에서 '全國新年畫展覽會'를 개최하여, 古元의 〈毛主席和農民談話〉 등 440여 작품이 전시되었다. 1952년 9월 5일 문화부에서 주최한 1951·1952년도 연화 창작 수상 명단이 『人民日報』에 실렸다. 林崗의 〈群英會上的趙桂蘭〉, 鄧澍의 〈保衛和平〉(1등상) 등 39점이 상을 받았다.

10　蔡若虹, 「從年畫評獎看兩年來年畫工作的成就」, 『人民日報』, 1952.9.5, 第3版.

연환화

중국의 '대중주의 미술' 속에서 연화가 예술에서 주도적 지위를 차지했고 출판된 수량 또한 매우 방대했다. 연환화 역시 1949년 중화인민공화국 성립 이후 시종일관 미술보급의 중요한 방법 중 하나로, 정부는 연환화 개조와 발전을 우선적 위치에 두었다. 이것은 당연히 연환화가 가장 대중성이 있는 예술 형식이어서 문화 보급과 공산주의의 이상에도 부합했기 때문이었다. 아울러 아주 중요한 현실적 원인도 있었다. 연환화는 당시 문화적 소양이 대체로 낮은 인민대중을 대상으로 사회주의 교육과 선전을 하는 데에 가장 유력한 도구 중 하나였기 때문이다.

상하이는 중국 연환화의 가장 중요한 발원지로서, 가장 집중적인 연환화 창작, 출판, 발행 역량이 있었고, 가장 넓은 보급망을 가지고 있었다. 오래된 연환화를 개조하는 것과 가장 대중성을 갖춘 이 예술 영역을 새로운 연환화로 점령하는 것이 당시 상하이 문화 주무부처 작업의 포인트였다. 1950년 10월 9일, 상하이연환화대여연합회上海連環畵出租聯誼會가 성립되었다. 그 임무는 바로 연환화 대여자 중에서 무협, 색정, 숭미崇美 사상을 선양하는 낡은 연환화를 계획적으로 숙청하여 '옛것을 새것으로 바꾸기' 작업을 진행하는 것이었다.

'옛것을 새것으로 바꾸기'의 목적은 점차적으로 신연환화로 구연환화를 대체하여 연환화의 진지를 차지하는 것이었다. 이 경험은 상하이에서 성공을 거둔 후, 중국의 모든 지역에서 모방했으며, 지역의 실제적 상황에 맞추어 발휘되었다.

'옛것을 새것으로 바꾸기' 위해서는 바꿀 '새것'이 반드시 있어야 했다. 그래서 창작의 문제가 드러나게 되었다. 구연환화 작가는 대부분 이미 어떤 고정적 형식이 형성된 상태여서, 현실에 대한 깊이 있는 이해와 인식이 부족했다. 특히 중요한 것은 이들 작가들이 사상적으로 아직 새로운 사회의 정치적 요구에 적응하지 못해 많은 문제를 낳았다는 점이다. 〈2만 5천 리 장정二萬五千里長征〉(황이더[黃一得]·천장펑[陳江風] 글 그림), 〈제3차 공격第三次打擊〉(소련영화 연환화), 〈소년병少爺兵〉(이민[翼民] 글 그림) 등 작품이 폭로한 상식적 오류와 정치에 초연한 태도는 독자의 비평과 주무부처의 주의를 불러일으켰다. 이 때문에 언론 감독과 비평을 강화하는 동시에 정부도 연이어 좌담회를 열어 연환화 작업을 강화하라는 지시를 내렸다. 각지 미술작업자 또한 입장을 바르게 하고 생활 속으로 들어가서 사상적 측면에서 연환화 창작을 중시하고, 정치 시사의 선전 교육과 협조했다.

3-73 왼쪽은 허유즈[賀友直]의 연환화 〈산골 마을의 큰 변화[山鄕巨變]〉. 오른쪽은 화싼촨[華三川]의 연환화 〈백모녀(白毛女)〉.

이후 연환화 작가는 정치 학습과 생활 속으로 깊이 파고드는 것을 중요시했으며, 〈계모신[雞毛信]〉(류지유[劉繼卣] 그림), 〈동공童工〉(저우리[周立]·루탄[路坦]·타오즈안[陶治安]·번칭위[賁慶余]·왕쉬양[王緖陽] 그림), 〈백모녀白毛女〉(화싼촨[華三川] 그림), 〈신아녀영웅전新兒女英雄傳〉(린강[林崗]·리치·우비돤[伍必端]·구췬[顧群]·덩주[鄧尉]·펑전[馮眞] 그림), 〈중국공산당 30년中國共產黨三十年〉(자오펑촨[趙楓川]·구이저우[古一舟]·우징보[吳靜波] 그림), 〈처음부터 끝까지從頭看尾〉(톈쭤량[田作良] 그림), 〈서상기西廂記〉(왕수후이[王叔暉] 그림), 〈책을 읽을 거야我要讀書〉(왕쉬양·번칭위 그림) 등 많은 우수한 작품을 그렸다. 동시에 연환화의 교류와 보급을 강화하기 위해 1951년『연환화보連環畵報』를 창간하고 각지에서 잇따라 설립한 미술출판사도 연환화 전문 편집실을 세워, 연환화 출판을 중요한 업무로 삼았다. 각지에서는 연환화 창작의 장려와 연환화 작가의 양성에 주의를 기울였다. 아울러 1955년 연환화 대여업의 공영, 사영, 공동 운영 개조작업을 완성하여 연환화의 창작, 출판, 발행이 점차 사회주의 미술체제 속으로 들어가서, 연환화가 전례 없이 급속한 발전을 이루게 되었다. 1963년 전국 제1차 연환화창작평가회를 열었을 때 전국에서 이미 새로운 연환화 1만여 종, 7억여 권이 출판되었다. 의심할 바 없이 연환화는 사회주의 미술에서 빼놓을 수 없는 중요한 구성 성분이 되었다.[11]

11 新聞報道,「全國連環畵創作評獎揭曉」,『人民日報』, 1963.12.28, 第2版 게재.

선전화

성립된 지 얼마 안 된 신중국으로서는 새로운 사회의 주인공인 노동자·농민·병사를 반영하고 표현하는 대량의 예술품이 필요했으며, 사람들의 사기를 진작시키고 사회주의와 그 미래에 대한 신념을 확고히 해주는 선전화가 더욱 필요했다. 그러나 선전화라는 예술 형식으로 어떻게 현실을 표현하고 어떻게 제때에 당과 정부의 각 방침과 정책을 반영하는 동시에 중국의 특색을 갖추는가 하는 것은 신중국의 예술가들에게 낯선 난제였다. 이러한 상황에서 선진적인 소련과 동유럽 사회주의 국가로부터 배우는 것이 필연적 선택이 되었다. 일찌감치 각종 형식의 선전화가 매우 유행했던 중일전쟁 시기 중국의 선전화는 표현 형식과 창작 이념 모두 소련 선전화의 깊은 영향을 받았다. 이 영향은 신중국이 성립된 후 이데올로기의 선택에 따라 나날이 강해져 갔다.

1951년 4월 중앙미술학원에서 거행한 '소련 선전화와 풍자화 전시회'는 당시 막 새로운 사회현실을 마주한 중국 선전화 입장에서 말하자면 주제나 형식을 막론하고 완전히 새로운 의의가 있었다. "중국 정치 선전화가 대규모로 발전하기 시작하는 단계에서 새롭고 전투적인 현실주의 길에 들어서게 하였다."[12] 이후 발전 과정에서 신중국 선전화는 점차 새로운 역사적 번영기로 접어들어, 한국전쟁, 삼반오반三反五反, 혼인법, 증산절약增産節約, 애국위생, 사회주의 건설 총노선, 세계평화 쟁취 및 보위 운동 등과 긴밀하게 접목하여 널리 환영받는 선전화 작품을 많이 만들었고, 아울러 각지 공공장소와 노동자·농민 가정에서 널리 게시함으로써 광범위한 영향을 낳았다.[13] 1958년에 이르러 선전화는 수량에서든 참여 화가 숫자에서든 또는 정치운동과 긴밀한 배합에서든 모두 강화되었고, 아울러 '대약진' 기간에는 전에 없던 번영을 누렸다. 대략의 통계에 따르면, 건국 10년 동안 전국에서 출판한 선전화는 총 527종 2,788만 부였다. 특히 1958년 '대약진'의 고무 아래 대규모 군중미술운동이 일어났다. 이때 선전화가들은 활발하게 전개되는 농민벽화운동의 고무와 계발을 받아서 선전화와 민족, 민간예술 및 심미 취향과의 결합을 시도하기 시작했다. 이로 말미암아 군중이 좋아하는 많은 작품

12　馬克, 「建國十年來的政治宣傳畫」, 『美術研究』, 1959年 第1期, pp.1~6.
13　선전화의 선전 고무 효과로 당시 늘 언급되던 하나의 사례는 關文이 1952년 창작한 촬영 선전화〈我們熱愛和平〉을 들 수 있다. 이 작품은 1955년까지 240,000여 부가 발행되었는데도 공급이 수요를 따라가지 못했다. "이 그림이 한창 전투 중인 한반도 전장에까지 발행되자, 중국의 가장 사랑스런 사람들 즉 중국인민지원군 전투원들에게 끼친 격려 효과가 지대했다. 전사들은 늘 전투 전에 이 그림 앞에서 '조국의 아이들을 위해 싸우자!'고 맹세했고, 갱도 전투를 유지할 때도 그림 앞에서 '조국의 아이들을 위해 우리는 끝까지 지켜야 한다!'고 결심했다. 이 그림의 감동과 격려로 인하여 많은 전사들이 불후의 공을 세웠다." 鄒雅, 「亟需把宣傳畫創作提高一步」, 『美術』, 1955年 第8期, pp.39~41 참조.

3-74 뤼쉐친[呂學勤]의 1959년 작품 〈오로진재(五路進財)〉

3-75 진메이성[金梅生]의 1956년 작품 〈야채 생산 늘어나 좋을시고[菜綠瓜肥產量多]〉

이 제작되었는데, 아울러 형식과 풍격 측면에서 점차 민족과 민간에 접근함으로써 색채가 단순명쾌하고, 단선 평면 채색으로 노동자·농민·병사를 형상화하는 기본 경향을 형성했다.[14] 이런 기초 위에서 1959년 연말 중국미술협회가 베이징에서 개최한 제1차 '10년 선전화전'에서 신중국 수립 이래 우수 작품 180여 폭을 전시했다. 이는 선전화가가 한 걸음 나아가 탐색하는 데에 지대한 격려와 계발이 되었고 선전화 창작에 더욱 적극적으로 몰두하게 했다. 그리하여 상하이 미술가들이 매우 기쁜 심정으로 상하이 선전화 작업자도 이미 "선전화 창작규칙 모색에 첫걸음을 내디뎠다"[15]라고 선포하기에 이르렀다. 이는 신중국이 사회주의 미술체제에서 선전화의 중요한 작용을 중시한다는 것과 현실에 대한 선전화의 중요한 가치를 매우 분명하게 표명한 것이다.

지금까지 말한 내용을 종합하면, 연화·연환화·선전화는 처음부터 신중국에서 가장 대중성·통속성·보급성을 지닌 예술 형식으로 주목받았고, 발전하는 과정 속에서

14 예를 들면 錢大昕의 〈爭取更大的豐收, 獻給社會主義〉, 楊文秀·哈瓊文·錢大昕·翁逸之의 〈鼓足幹勁、力爭上游、多快好省地建設社會主義!〉, 徐啓雄의 〈歡天喜地走人民公司的路〉, 哈瓊文의 〈勞動人民一定要做文化的主人, 勞動人民一定要做自然的主人〉과 〈毛主席萬世〉, 宋懷林의 〈掃除文盲, 普及小學教育〉, 沈銳·楊文秀의 〈踏着梯田上雲霄, 去摘王母大蟠桃, 送給親人毛主席, 祝他長生永不老〉, 浙江美術學院國畫系의 〈東方巨龍〉 등이다.

15 상하이 선전화 작업자들이 "2년 동안 작업 경험을 축적하여 선전화 창작 규칙을 초보적으로 세웠다. 한 추상적 제재(예를 들면 정치구호·당의 정책방침·사설의 내용)는 작자의 집단 토론 연구를 거쳐 신속하게 형상으로 표현되거나, 혹은 생활 중 어떤 전형적 사물로 개괄하기도 하고, 혹은 공장·농촌을 방문하여 창작을 진행하기도 한다. 초안이 나오면 또 이론을 언급하면서 심층 연구를 진행한다. 제재의 선택으로부터 구체적 구상까지, 구체적 구상으로부터 다시 화면의 개괄로 돌아오기까지 역시 마찬가지이다. 추상화─구체화─개괄화의 창작 과정이 바로 선전화 창작 규칙이다. 「上海宣傳畫工作者嘗到大躍進的甛果, 摸出宣傳畫創作規律」, 『文匯報』, 1960.1.13, 第1版.

3-76 하충원[哈瓊文]의 1959년 작품 〈마오 주석 만세[毛主席萬歲]〉 **3-77** 류빙리[劉秉禮]의 1965년 작품 〈조국을 품 안에 세계를 눈 안에 [心懷祖國放眼世界]〉

국제 정치의 요구에 따라 강렬한 이데올로기 색채가 부여되었으며, 이와 동시에 긴밀하게 현실과 민족, 민간 예술형식과 결합되었고, 사회주의 현실주의를 기초로 하는 민족 풍격을 갖춘 현대예술이 되었다. 당시 어떤 사람이 말한 바와 같이 "연환화·연화는 당의 지도하에 풍부하게 완비되기 시작했고, 노동자·농민·병사와 사회주의 사업을 위해 광범위하게 봉사한 중국 특유의 특색이 있는 장르이다. 정치 선전화는 우리가 혁명을 진행하는 데에 선전과 격려를 하는 전투적 예술 무기이다. 사회주의 미술의 전선에서 매우 중요한 지위를 차지하고 있다. 인민대중과 가장 넓게 연결된 이 장르는 중국 사회주의의 휘황찬란한 현실생활을 광범위하게 반영하는 가운데 인민대중이 사회주의와 공산주의를 실현하기 위해 투쟁하는 것을 격려하는 도구가 되었다. 동시에 제국주의를 반대하는 날카로운 전투 무기이기도 하다."[16]

16 沈柔堅, 「談談蓮環畫、年畫、政治宣傳畫創作中的一些問題」, 『人民日報』, 1960.11.9, 第7版.

2. 미술의 대중화와 신시대 인민정신의 형성

신중국의 미술 대중화는 대중을 주체로 전개되었고, 군중은 능동적 자각적 참여를 통하여 자아 교육을 실현했으며, 정치적 경제적으로 해방되었을 뿐 아니라 문화와 예술의 주인이 되었다. 각급 정부, 문화 부문과 예술 조직은 체제, 교육, 출판, 선전 등 분야에서 대중미술의 번영을 위해 충분한 준비를 마쳤다. 노동자 미술, 부대 미술, 농민화 활동이 활기차게 펼쳐졌고, 신시대 중국인민의 정신 면모를 형상화했으며, 노동자·농민·병사 군중의 주인 의식과 낙관주의 정신을 구현했다.

미술대중화의 방향을 확정하다

1950년대에 확정된 신중국 미술 대중화의 기본 방향은 30~40년대의 '대중문예'와 달랐다. 이 시기의 대중화는 대중을 주체로 전개되었고, 대중 자체의 능동적이고 자각적 참여를 강조하여 군중의 자아 교육을 실현하는 것이었다. 이것은 대중이 신중국에서 이미 각성한 신시대의 주인이 되었고 엘리트가 구해 줘야 하는 우매한 존재가 더 이상 아니라는 것을 의미했다. 여기서 창작 주체가 아래로 이동했다는 것은 받아들이는 주체의 지위가 상승했다는 것을 의미했다. 이것은 이데올로기의 정치적 요구이자, 인민의 신중국의 필연적인 요구로, 획기적 의미가 있는 것이었다.

궈모뤄는 제1회 전국문대회 총결 보고에서 "공장·농촌·부대의 대중문예 활동을 펼치는 것에 주의를 기울이고, 대중의 새로운 문예 역량을 배양"하는 것을 신중국 문예의 3대 임무 중 하나로 보았다.[17] 신중국의 지도자에게 있어 근본적 임무는 "우리는 정치적으로 압박당하고, 경제적으로 착취당하는 중국이 정치적 자유와 경제적 번영을 누리는 중국으로 변하게 해야 할 뿐 아니라, 낡은 문화 통치로 인하여 우매하고 낙후된 중국을 새로운 문화의 통치로 선진 중국으로 변하게 해야 하기 때문이다."[18] 이러한 새로운 문화의 요지는 전체 인민 대중을 동원하여 정치와 경제적으로 해방될 뿐만 아니라

17　郭沫若，「爲建設新中國的人民文藝而奮鬪 ー 在中華全國文學藝術工作者代表大會上的總報告」，『人民日報』，
　　1949.7.4, 第1版.
18　毛澤東，「新民主主義論」(1940), 『毛澤東論文學與藝術』, 北京 : 人民文學出版社, 1960, p.8.

문화의 진지를 점령하여 문화와 예술의 주인이 되게 하는 것이었다. 그러므로 "대중문예 활동을 펼치는 것은 주로 노동자·농민·병사를 교육하기 위한 것이고 그들의 정치적 자각과 투쟁 의지와 생산 열정을 높이기 위한 것이지 대중문예를 위한 대중문예가 아니다."[19] 이를 위해 중화인민공화국은 체제, 교육, 출판, 선전 등 각 방면부터 시작하여 대중미술 전개를 제도적으로 보장했다.

한편 중앙정부는 체제상 일련의 기구를 건립해 대중문예활동의 전개, 조직, 보조 작업을 전문적으로 책임지도록 했다. 중앙문화부의 사회문화사업관리국과 예술사업관리국은 주로 대중문예정책의 제정, 감독, 정착을 책임졌으며, 중앙이 제정한 대중문예정책과 계획의 활동은 각 성·시·자치구의 문화청을 통해 각지 문화관까지 관철되었고, 이어서 각 문화관 전문 부문이 구체적으로 실행했다. 그러나 대중예술(미술) 활동이 전개되고 번영함에 따라 이러한 활동을 보조하는 것이 절실히 필요해졌고, 그리하여 대중예술관, 노동자문화관, 동호회가 잇따라 각지에 설립되었다.

다른 한편으로는 전문미술가와 그 조직 또한 대중예술(미술) 활동을 보충 지도하는 책임을 졌다. 교육 측면에서 각 대학 미술대학은 해방 초기부터 교육 방침의 조정과 탐색을 시작했다. 교과과정에 연화·선전화·연환화 학습 과정을 추가했을 뿐 아니라 미술 간부 훈련반과 양성반을 개설해 대중미술 전개를 위하여 지도자 역량을 준비했다. 이와 동시에 도시부터 향촌에 이르기까지 각지 여가(아마추어) 미술학교와 여가 미술 훈련반 또한 속속 널리 건립되기 시작했다. 선전 측면에서 각 미술 전문 간행물과 각 대형 신문에 대중미술 작품과 그와 관련된 연구문장, 각 미술출판사에서 출판한 각종 미술 보급 읽을거리 등을 대량으로 발표한 것 이외에도, 각종 유형의 대중 미술 간행물을 창간하여 대중미술 지도, 평론, 창작 등 분야에 대한 구체적 보도와 지도와 연구를 시행했다.[20] 이 모든 것은 대중미술(즉 노동자·농민·병사 미술)의 확대와 번영을 위한 충분한 준비였다.[21]

19 周揚, 「新的人民的文藝-在全國文學藝術工作者代表大會上關於解放區文藝運動的報告」, 徐迺翔 主編, 『中國新文藝大繫-1949~1966, 理論史料集』에서 재인용. 北京 : 中國文聯出版公司, 1994, pp.93~105.

20 주요 대중미술 간행물 : 1951년 6월 1일 北京人民美術出版社 창간 『連環畵報』 半月刊, 1951년 6월 16일 北京人民美術出版社 창간 『群衆畵報』 七日刊, 1951년 9월 5일 창간 華東(上海)『工農畵報』 十日刊, 그 후 1959년 1월 31일, 中央美院이 다시 편집 출판한 『群衆美術』 月刊(총 6기, 天津美術出版社出版) 등이 있다.

21 여기서 대중미술은 이후의 '노동자·농민·병사 미술'을 말하는 것으로, '工人美術', '士兵美術'('戰士美術'), '勞農美術' 등으로 불리기도 한다. 농민의 미술창작은 '농민미술'이라고 불린 적이 없고, '農民畵' 혹은 '農民繪畵'로 불렸다. 이것은 한편으로 '농민화'는 사회적으로 통용되는 전통 개념으로, 농민이 창작한 작품을 가리킨다. 다른 한편으로 '농민화'는 주로 서양에서 온 '전업미술'과 상대적인 개념으로, 농민이 자발적으로 창작하고 민간예술을 기초로 한 미술 형식이다. 그리하여 '농민화' 혹은 '농민회화'도 전업미술 작업자의 지도를 받았다 하더라도 '工人美術', '士兵美術'('戰士美術')과 본질적 차이가 있었다. 즉 비록 모두 창작한 주체로

생기발랄한 대중미술운동과 신시대 인민정신의 형성

　　노동자 미술 활동의 전개는 건국 이후 가장 중요한 새로운 대중미술 작업 중 하나였다. 왜냐하면 "이전 미술 작업자는 농촌과 잘 결합하여 그 효과를 발휘했기 때문이다. 도시로 들어간 후에는 반드시 노동자와 결합해야 한다." 즉 무산계급사상으로 노동자 미술의 진지를 점령하는 것이었다.[22] 베이징은 가장 일찍 대규모 대중 미술 활동을 전개한 곳 중 하나이다. 일찍이 1949년 9월에 이미 체계적이고 조직적인 활동을 펼쳤다. 각 공장에서는 속속 노동자 여가 미술 그룹을 만들었다.[23] 이러한 기초 위에 1949년 12월 5일 베이징시 문화공작위원회文化工作委員會 미술연구실과 시 총공회선교부市總工會宣敎部(전체 노조 선전교육부)가 공동으로 주최한 '노동자 여가 미술 전시회'가 베이징 여러 공장에서 순회 개최되었다. 이것은 신중국 최초의 노동자 미술 전시회였으며, 처음으로 중국 노동자 미술의 독특한 특징을 보여주었고, 도시에서 폭넓은 대중미술 활동을 펼치는 데에 하나의 시범 효과를 보였다.

3-78 제1회 노동자 여가 미술 창작 전시회 입구

　　이어서 중국 전국 각지 노동자 미술 창작 활동 또한 활발하게 펼쳐졌다. 노동자 미술 활동의 깊이 있는 전개를 효과적으로 추진하기 위해, 각지에서 연이어 노동자 여가 예술 훈련반과 대중 여가 예술학교가 세워졌다. 중국 산업 노동자의 집결지인 상하이에서는 노동자 미술 운동이 더욱 왕성히 발전했으며, 명성과 특색이 있었다. 1955년은 노동자 미술 창작 활동이 최고조에 이른 해로, 이때 중국미협과 전국총공회全國總工會가 베이징에서 공동으로 '제1회 노동자 여가 미술 창작 전시회'를 개최했다. 전시 기간 동안 전국총공회는 또한 특별히 노동자 여가 미술 창작 좌담회를 열어 노동자 여가 미술 활동의 방침, 임무, 지도 문제를 토론했으며, 노동자 여가 미술활동을 지도하는 것을 노조

이름을 짓고 같은 창작 사상과 방법을 확립했지만, '농민화' 혹은 '농민회화'가 강조한 것은 중국 민간미술의 기초였고, '노동자미술'과 '전사미술'은 서양미술을 기초로 한 것이었다. 그래서 대중미술 중에서 '농민화'가 더욱 전업미술 작업자의 주목을 받았다.

22　建庵, 「看"工人業餘畫展」, 『人民美術』 創刊號, 1950.2.1.

23　楊城, 「群衆美術的蓬勃發展」, 『美術硏究』, 1959年 第3期.

선전부문의 일반 업무 중 하나로 확정했으며, 전시회 입상자에게 상을 수여했다. 1960년 '제2회 노동자 여가 미술 창작전시회'를 열었을 때, 전국 23개 성·시·자치구에 이미 2만여 개의 미술 팀이 있었고, 12만 6천여 명 노동자가 여가 미술에 적극 참가하였다. 공업과 광업 기업은 보편적으로 미술 활동 팀을 만들었고, 공장으로부터 작업 현장, 생산 팀에 이르는 미술 활동망이 처음으로 형성되었다.[24]

중화인민공화국 성립 초기에 전사戰士 미술이 노동자·농민·병사 미술 전체의 일부분으로서 매우 중시되었다. 전사 미술은 중국인민해방군 창건 이래 부대 전사 미술 전통을 이어 기층 연대連隊에서 동호회와 미술활동 팀을 만들어 '병사가 병사를 그리기', '병사가 병사를 가르치기' 활동을 펼쳤고, 벽보, 전시회, 슬라이드, 괘도 등 미술 형식으로 선진적인 것을 칭찬하고 낙후된 것을 비판했고, 부대의 정치 선전과 훈련에

3-79 위쓰멍[于思孟](전사)의 작품 〈정치위원이 부대를 방문해 이야기하다[政委當兵講故事]〉

협력하고, 많은 수의 여가 미술 골간을 양성했다. 그러나 이러한 전사 미술은 보급과 기술 향상 문제에서 모순이 나타났다. 전사 미술의 보급에 따라 기술의 발전 또한 필연적으로 요구되었는데 부대 미술 역량이 상대적으로 박약했고, 지방 미술계와 연관이 적어 지방의 사회주의 건설 속으로 들어가지 못했고, 전사의 업무 수준 또한 향상되지 못하여, 많은 지방 미술 활동 또한 깊숙이 펼쳐질 수가 없었다. 이러한 상황은 1957년 '제1회 전군미전第一屆全軍美展' 전후로 부대 미술 작업자의 주목과 비판을 받았다. 그 후 총정선전부總政宣傳部는 하나의 팀을 만들어 이후 어떻게 한 걸음 더 부대 미술 작업을 펼쳐나갈 것인지에 대한 방안을 전문적으로 연구했다. 이리하여 1958년 '대약진'과 사회주의 건설의 고조기가 다가오자 부대는 '병사가 병사를 그리는' 활동을 강화했을 뿐 아니라, 연대에서의 '일시일화一詩一畫', '만시천화萬詩千畫' 운동을 펼치는 것을 강화하여 모든 전사를 동원해 군영에서 대량의 벽화를 창작했고, 부대와 지방의 연계를 강화하여 지방의 사회주의 건설 형세로 부대의 관병을 교육해 전사 미술과 노동자·농민 미술을 유기적으로 결합해 전체 대중미술 운동의 범위에 포함시켰다. 1964년 '제3회 전군미전第三屆全軍美展'이 열렸을 때 부대에는 이미 많은 전사 미술 작자와 미술 모범 병사가 나타

24 보도 문장 「紅旗手, 新畫家, 好作品―全國職工業餘美術創作蓬勃發展更上一層樓」, 『文匯報』, 1960.11.3, 第3版 참조.

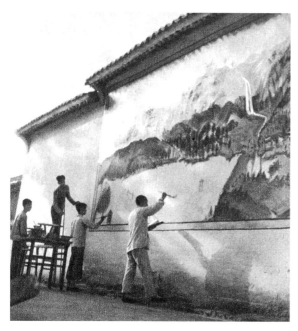

3-80 산시[山西] 진청[晉城]현 훙기인민공사 둥쓰이[東四義]촌 촌민들이 벽화를 그리는 모습

3-81 롼웨이칭[阮未青](농민)의 작품 〈공산주의의 미래[共産主義的未來]〉

나서, 부대 미술 운동의 중견 역량이 되었다.

신중국 성립 후 노동자 미술이 활발히 발전할 때 농민화 수준은 상대적으로 거의 정체 상태라고 할 수 있었다. 비록 농촌의 많은 지방에서 미술 창작 활동이 왕성하긴 했지만 상대적으로 미미했다. 이러한 불균형은 농촌의 많은 곳의 미술 활동에서 지도와 조직이 아직 부족하고, 소수 미술 지도자로 한정되어 있었고, 일정한 규칙 또한 없었기 때문이다. 결정적으로 당시 정부가 아직 농촌 대중미술을 발전시킬 길을 찾지 못했기 때문이었다. 1955년 문화부는 베이징과 저장에서 대중예술관 시험 운영을 시작했고, 1956년 통지를 내보내 각 성·자치구·직할시直轄市에서도 적극적으로 대중예술관을 운영하도록 했고, 농촌 대중 여가문화 예술 활동의 지도를 강화해 많은 농촌문화 센터와 동호회가 생겼고, 미술 활동이 한층 더 추진되게 되었다. "열의를 불태우고, 힘써 전진하고, 더 빠르게, 더 절약하면서 사회주의를 건설하자"(1958년 제시된 사회주의 총 노선 슬로건)는 총 노선이 제기되고 마오쩌둥이 중공중앙中共中央 8회 2차 회의에서 "미신을 격파하고 사상을 해방하자", "감히 생각하고, 감히 말하며, 감히 실행하자", "열등감을 제거하고, 지나친 자기비하를 베어 버리며, 미신을 격파하고, 감히 생각하고, 감히 말하고, 감히 실행하는 등 전혀 두려움 없는 창조정신을 떨치자"라 호소함으로써 농촌 대중미술 작업에 명확한 방향이 제시되었다.[25]

그 후 농촌에 활기차게 대중미술 운동이 형성되었다. 이 대규모 농촌 대중운동은 벽화를 중심으로 펼쳐졌다. 이는 한편으로는 벽화를 통해 농촌을 미화하여, 많은 농민이 시시각각 예술을 접하여 문화와 심미 수준을 높이는 데에 일조하며 사회주의 공산주의

25 이 방향은 즉 "문화를 보급하고 문화를 번영시켜서, 우리 위대한 조국에 어울리는 사회주의 민족의 새로운 문화를 건설하자. (…중략…) 이 새로운 문화는 사회주의의 내용과 민족의 독특한 풍격을 지니고 있어야 한다." 사설, 「普及文化, 繁榮文化」, 『光明日報』, 1958.5.8, 第1版.

교육을 진행하는 데에 유리하게 했다. 다른 한편으로는 더 많은 농민을 미술 창작의 범위 안으로 흡수하여 농민이 변화하여 주체가 되고 주인이 되어서 노동자이면서 문화인이 되는 공산주의 이상이 실현되게 했다. 그리하여 '벽화성壁畫省'과 '벽화현壁畫縣'을 보급하고 실현하는 것이 각지에서 분투하는 목표가 되었다. 많은 성·시·현에서 분분하게 구체적 지표가 제시되었고, '대약진'의 혁명 열정으로 되도록 빨리 현지 '벽화화壁畫化'를 실현할 것을 다짐했다. 그 속에서 솟아나온 전형이 허베이성河北省 쑤루현束鹿縣과 장쑤성江蘇省 피현邳縣 농민화였다. 그중 특히 피현의 명성이 높았다.

신중국 성립 이후 정부는 지속적으로 모범과 전형을 수립하기 위해 진력했고, 대중 미술 활동의 전개를 지도하고 추진했다. 이로 인해 피현 농촌 미술 창작이 성공을 거두자, 즉각 정부 부처, 전문 미술작업자, 매체 등의 지대한 관심을 불러일으켰다. 정부 부처는 신속히 경험을 정리하고 참관 학습 활동을 조직했으며 전국 각 대형 간행물이 신속히 보도하게 했다. 『미술』잡지사는 특별히 임시 편집부를 피현으로 파견해 현장 인터뷰를 진행하도록 하여, '농민벽화 특집호'의 형식으로 대규모 보도를 했다.

피현 농민화가 성공을 거둔 이유는 계속돼 온 대중미술에 대한 기대와 이상에 부합했기 때문이었다. 첫째, 전문가에게 기대지 않고 스스로 그렸다. 1958년 초 피현에서 대중미술운동을 펼치기 시작할 때 전문적 훈련을 받은 사람이 하나도 없었고, 이후 장쑤성 군예관群藝館 미술 훈련에 참가한 사람도 3명에 불과했다. 그리하여 대중을 동원할 때 '눈을 아래로 향하여 볼 것'을 요구했고, 어느 정도 문화적 소양이 있거나 혹은 "줄만 그을 수 있으면 된다"라는 식으로 사람을 찾아서 '어미닭이 병아리를 인솔하듯' 눈덩이를 굴리듯이 단계별로 추진해서, 10대부터 70대에 이르는 15,000명의 농민 미술 창작 골간부대를 신속하게 건립 보유하게 되었다. 둘째, 현지 방식으로 일에 착수하여 근면검소하게 미술 작업을 했다. 처음에는 페인트로 벽화를 그렸는데, 매 폭마다 대략 2위안 비용이 들었고 속도도 매우 느렸다. 그리하여 대중의 생각을 모아 각종 재래 안료를 채택하여 그림을 그려서, 몇 펀分 혹은 몇 자오角면 그림 한 폭이 완성되었다. 셋째, 일하는 모습을 그려서 생산을 위해 봉사했다. 처음 임모한 몇몇 벽화는 보기는 좋았으나 농민의 흥미를 불러일으키지 못했다. 그리하여 공사公社의 실존 인물과 실화를 그리기 시작했다. 칭찬과 비평의 방식으로 열정을 고무했고, 생산을 촉진했다. 넷째, 혁명현실주의와 혁명낭만주의가 결합된 방법으로 이상과 호방한 감정을 표현했다. '대약진'과 총 노선 정신의 고무 아래 틀에 박힌 농민 미술가는 없었다. 상상력을 충분히 발휘하여 과장 수법으로 많은 작품을 그렸다. 〈장강을 건너는 콩大豆過江〉, 〈동아는 배

3-82 장쑤[江蘇] 피[邳]현 량(梁)노파가 벽화를 그리고 있는 모습

를 닮아冬瓜像船〉,〈하늘을 뚫고 나온 옥수수玉米戳破天〉,〈천 근의 당근千斤胡蘿卜〉,〈손오공이 기꺼이 승복하다孫悟空甘拜下風〉 등 혁명낭만주의 격정이 가득한 형상을 그려 냈다. 다섯 번째, 민간 예술 풍격을 갖췄다. 민족 민간 풍격을 제창하는 것은 중국 사회주의 예술의 일관된 요청이었다. 농민화는 그 자발성으로 인하여 이런 풍격 특성을 자연스럽게 갖추었다. 서양 미술교육을 받은 전문 미술가가 지도한 노동자 미술이나 전사 미술보다 훨씬 생동적이고 자유로우며 훨씬 더 토착화되었다. 그래서 이것을 '중국 대중화中國大衆畵'라고 불렀다.[26]

이 모든 것은 확실히 신시대 중국 인민의 드높은 정신을 직접적으로 반영한 것이었다. 객관적으로 말해서, 신중국이 성립된 후, 전국의 인민은 주인이 되고자 하는 주인 의식이 넘쳐나고, 사람들은 공산당에 대한 감사의 마음과 자신의 국가를 세우려는 숭고한 열정을 지녔다. 이상주의 정신으로 경제와 문화의 전면적 건설에 몸을 던졌으며, 신시대 인민의 정신적 면모를 충분히 보여주었다. 지난날의 중국과는 선명한 대비를 보였다. 그리고 이것은 다음 상황을 충분히 표현했다. "많은 노동 인민이 더 이상 단지 예술의 감상자가 아니라 용감하게 예술 창작자가 되었다. 이리하여 소수의 사람이 도맡아 예술 창작을 하는 시대는 막을 내렸고, 전체 인민이 예술을 소유하고 '모든 사람이 우수한 화가'인 시대가 도달했으며, 육체노동과 정신노동의 분업이 점차 사라지는 (즉 점차 통일되는) 시대가 되었다."[27] 다른 한편으로 노동자·농민·병사 (특히 농민) 미술 작품 자체 또한 직접적으로 신시대 인민의 정신적 면모를 형성하였다. 그중 일부 작품은 직접적으로 생산노동과 관련이 있고 현실을 비판하고 있어, 인민의 사상적 각오와 사회 생산력을 높이는 데에 적극적 추진 역할을 하였다.[28] 또 다른 일부는 혁명낭

26 어떤 사람은 이러한 '大衆畵'는 두 가지 의미를 지닌다고 보았다. 하나는 中國畵, 또 하나는 大衆畵이다. 즉 중국에서 나고 자란 것으로, 서양화 영향을 받은 적이 없다. 구도, 用筆, 勾勒, 皴擦, 색상 설정 등이 모두 중국화 특유의 것이다. 이것은 과거 예술이 소수에게 독점된 국면을 타파했고, 낡은 문인화의 서원풍과 도서풍을 일소했고, 생산에서 왔으며 생산을 위해 봉사하여 중국미술사의 새로운 시대를 열었다. 동시에 현실을 기초로 한 다음 상상과 과장을 통해 노동자와 농민 대중의 무한한 창조력과 미래에 대한 원대한 이상과 큰 소망을 표현했다. 左海, 「論中國大衆畵」, 『人民日報』, 1958.8.30, 第8版 참조.

27 「促進美術大普及大繁榮」, 『美術』, 1958年 第9期(農民壁畵專號), p.1.

28 예를 들어, 邳縣 陳樓鄕 新勝一社 미술 팀의 張友容은 인민공사 양식보관원이 옥수수를 훔친 것을 알고 이 사건을 그림으로 그려서 사람들을 교육시켰다. 어떤 연환화는 여사원 溫傳英이 앞장서 얼음을 깨뜨려 물속에 들어가 흙을 파낸 일화를 그렸는데, 빠른 속도로 사원들이 적극적으로 노동하도록 하여, 공사의 일을 진척시켰다. 이와 같은 예는 셀 수 없이 많다.

만주의 정신이 충만하여 미래에 대한 노동자·농민 대중의 동경을 표현했다.[29] 이들 작품에는 노동자·농민 대중의 혁명 열정과 창조적 노동과 집단의 역량이 구현되었으며, 미래 생활에 대한 이상과 넘치는 낙관주의 정신과 혁명의 호매한 기상이 충만했다.

29 예를 들어, 安徽 阜陽 농민이 큰 복숭아를 그리고 원숭이 한 마리가 그 위에 앉아 있었는데 "화과산에 원숭이 한 마리, 복숭아를 좋아하고 근두운을 잘 부리지. 근두운을 한번 타면 십만 팔천 리 날아갈 수 있건만, 뜻밖에도 아직도 복숭아를 생각하네"라고 題詞를 달았다. 楊虎, 『群衆美術的蓬勃發展』에서 재인용, 『美術研究』, 1959年 第3期.

제5장
'문혁미술'
'대중주의' 미술의 극단적 표현

본 연구과제에서는 '문혁미술'은 20세기 중국미술 발전 과정에서 이데올로기화와 혁명이상주의화가 최고조에 달한 특수한 단계라고 보았다. 문혁미술의 출현은 냉전시기 양대 진영의 대립과 신중국이 받은 거대한 외부의 압력과 밀접하게 연관되어 있다. '문혁미술' 안에서 '전통주의', '융합주의', '서구주의'가 의지하며 생존하던 토양은 '봉건주의', '자본주의', '수정주의'로 간주되어 제거되었고, 미술의 형식언어 문제는 사라지고 내용, 입장, 신분, 목적 등에서 고도의 이데올로기화된 원칙이 모든 것을 결정했다. 혁명이상주의의 무한한 확대는 예술가 입장에서 결국 개인적 체험의 진실성을 잃게 하였고, 이런 상황에서 '대중주의' 미술은 극단적으로 나아갔다.

1. 냉전 분위기에서 선택

자본주의 진영이 고립과 봉쇄의 정책을 채택하자 중화인민공화국은 전략적으로 '한쪽으로 치중하기'를 선택하여 사회주의 진영의 중요한 일원이 되었다. 신중국의 미술 또한 전면적으로 소련의 영향을 받아서, 영웅인물 형상화와 집단역량 응집을 통해 노동자·농민·병사 대중의 투지를 고무하고 사회주의 새 인물을 육성했다. 마오쩌둥이

혁명현실주의와 혁명낭만주의의 결합을 제기했고, 이 방침의 지도하에 미술계는 사회주의의 새로운 형상의 표현을 창작 방향으로 삼고, 집단주의와 국제주의라는 두 가지 핵심을 둘러싸고 전개하였으며, 자본주의 미술의 개인주의를 비판하는 동시에 사회주의 현실주의에 국제주의 색채를 부여했다.

3-83 '중소 우호동맹 상호협조 조약' 서명 의식에 출석한 마오쩌둥과 스탈린

냉전 분위기 속의 이원적 사고

1945년 제2차 세계대전의 종결은 냉전의 시작과 미국을 선두로 한 자본주의와 소련을 선두로 한 신흥 사회주의로 구성된 이원적 대립의 '두 세계'가 형성되기 시작했음을 의미했다. 이러한 국제 환경 속에서 사회주의 국가 사람들에게 예술은 자연스럽게 정치 투쟁의 무기가 되었다.

중화인민공화국 설립 이후 사회주의 노선을 선택함에 따라 자연스럽게 이러한 이원적 대립 세계로 들어서게 되었다. 1951년 당시 문화부 예술국 미술처 부처장을 맡고 있던 차이뤄훙蔡若虹의 베이징에서 개최된 '소련 선전화와 풍자화 전시회'에 대한 평가에는 이런 이원 대립적 사고방식이 전형적으로 반영되어 있다.

세계로 향하는 창문 하나가 우리 앞에 열렸다. 여기서부터 우리는 옛날과 오늘이라는 두 가지 다른 세계를 조망할 수 있다. 하나는 세계 평화를 지키는 보루이자 인류를 위해 행복을 만드는 소련이다. 여기에는 현명하고 뛰어난 혁명의 스승이 있다. 그의 지도 아래 있는 우수한 노동 인민과 함께 그들은 평화 건설 사업을 위해 무한한 충성과 끝없는 창조를 보여주었다. 그들은 이미 휘황찬란한 큰 성과를 거두었고, 지금은 공산주의 사회를 향해 매진하고 있다. 여기에 그들이 걸어온 여정이 있으며, 그들 작업의 지표가 있으며, 승리에 대한 믿음으로 가득 찬 소비에트 인민 특유의 정신적 풍모가 있다. 다른 한편에는 전쟁의 역병이 퍼져 있는 낡은 세계의 쓰레기통이 있다. 거기에는 전쟁광, 무기상인, 월스트리트의 사장, 사람의 피를 빼는 흡혈귀와 그들의 사냥개와 추종자들이 우글대고 있다. 그들은 늘 음모를 꾸미고, 전쟁과 살인 방화를 도발한다. 그들은 서로 이용하고 또한 서로 배척한다. 그러나 그들은 똑같이 불길한 운명을 맞이하고 있다. 그들 중 어떤 자는 이미 그들의 역사의 길을 다 걸었으며, 어떤 자는

3-84 사회주의와 자본주의는 확연히 다르다. 소련 예술가 카레이스키가 창작한 선전화 작품 〈천재를 중시하지 않는 자본주의 국가, 천재를 키우는 사회주의 국가〉

구불구불한 막다른 골목에서 몸부림치고 있다![1]

냉전시대의 이원적 사고는 양대 진영의 대립투쟁이 기본적 사실로 반영되어 있다. 제2차 세계대전에서 미국과 소련은 주요 전승국이었고 또한 대립되는 이데올로기가 있었다. 필연적으로 세력 범위를 쟁탈하기 위해 적대적 진영이 되었다. 냉전은 거의 모든 세계를 끌어들였고 중국은 방외인이 될 수 없었다. 신중국은 어느 누구와도 적이 되고 싶지 않았으나, 생존을 위하여 한쪽으로 치우치지 않을 수 없었다.

중화인민공화국 성립 초기 미국 정부는 중국을 고립시키는 정책을 선택하여, 전면적 경제 봉쇄를 실시하고, 군사력을 동원하여 중국을 포위하고, 국민당이 대륙에게 반격하는 것을 지지했다. 중국 국내에서는 다년간 전쟁으로 인해 경제가 거의 붕괴할 지경에 이르렀다. 신중국 안팎의 위험을 마주한 중국 정부는 중국의 안전과 출로를 생각하지 않을 수 없었다. 바로 이런 배경 아래 1950년 2월 15일 중화인민공화국이 설립된 지 불과 4개월 만에 신속하게 베이징에서 소련과 '중소 우호동맹 상호협조 조약中蘇友好同盟互助條約'을 맺었다. 이 조약의 체결은 중국이 세계에서 자신의 위치를 명확히 선포한 것이며 사회주의와 공산주의를 자신이 분투하여 달성해야 할 목표로 삼고 사회주의 진영의 중요한 국가가 된다는 것을 의미했다. 이원적 대립 세계에서 자신의 신분을 확정한 것이다.

미국을 선두로 한 연합군은 한반도로 군대를 파견함과 동시에 타이완 해협을 봉쇄했다. 중국은 거대한 압력을 머리 위에 짊어지고, 마오쩌둥은 한국전쟁에 참가하여 미국이 다시는 신중국에 경거망동한 태도로 취하지 않도록 하는 동시에 사회주의 진영에서 중국의 지위를 높이기로 결심했다.

소련에 대한 학습과 모방이 당시 각 영역에 널리 퍼져 있었으며, 이것이 바로 사람들이 말하는 '한쪽으로 치중하기'였다. 이러한 '한쪽으로 치중하기'가 중국 현실 사회에 적지 않은 문제를 가져왔으나 당시로서는 중국의 유일한 선택이었다. 바로 '사회주의

1 蔡若虹, 「兩個世界的縮影—介紹蘇聯宣傳畵和諷刺畵展覽會」, 『人民日報』, 1951.4.9, 第3版.

대가정'의 이해와 지지에 기대야만 신중국은 지나치게 고립되는 지경에 이르지 않고, 격동적이고 험악한 국제 냉전 환경 속에서 생존할 수 있고 자신의 생존과 발전의 공간을 점차 마련할 수 있었다. 신중국의 미술은 이러한 '한쪽으로 치중하기' 속에서 소련의 사회주의 현실주의를 전면적으로 받아들였으며, 학습의 본보기이자 전진의 방향으로 여겼다.

소련의 사회주의 현실주의는 신시대의 영웅(노동자·농민·병사)을 찬양하는 것을 주지로 한 서사적 예술 창작 방식이다. 이러한 예술 작품 속에서는 이야기 줄거리와 장면이 모두 중심인물을 둘러싸고 전개되어야 했다. 그리고 이러한 중심인물 혹은 전형 인물은 마오쩌둥이 말한 바와 같이 현실보다 "더욱 집중적이고, 더욱 전형적이며, 더욱 이상적이며, 그리하여 더욱 보편성을 지녀야 했다." 주인공은 현실 속에서 추출해낸 이상의 화신이다. 이러한 인물 유형이 신중국 예술계의 중시를 받은 것은 그들이 집단의 역량과 지혜를 구현하고, 아울러 역으로 만인 대중이 추구하는 본보기가 되고 집단의 의지를 모으는 선전수단이 되기 때문이었다. 사상을 통일하고, 투지를 고무하고, 새 인물을 길러내고, 외래 압력에 저항하는 전략적 선택은 이제 막 수립된 지 얼마 안 되는 신중국에게는 지극히 중요한 것이었다.

마오쩌둥과 신중국 지도자는 완전히 새로운 사회 이상과 모든 인민의 집단적 역량을 한데 모으는 이데올로기를 세우지 않으면 신중국의 생존과 발전은 준엄한 도전에 부딪치게 될 것이며 심지어 앞날을 보장받을 수 없다는 것을 모두 알고 있었다. 그리하여 정부는 한편으로는 적극적으로 사회주의 현실주의를 추진하고 영웅인물의 형상화를 통해 집단주의 관념을 퍼트렸다. 다른 한편으로는 모든(노약자, 병자, 장애인 제외) 문예 작업자들은 반드시 농촌·공장·부대로 내려가서 노동자·농민·병사와 하나가 되어서 그들의 소자산계급 개인주의 사상을 파괴하고 개조해야 한다고 요구했으며, 자각적으로 대중의 생활과 감정 속으로 녹아 들어가서 집단주의 정신을 갖추어 '사상성과 전문성이 모두 투철한' 무산계급 문예전사가 되어야 한다고 했다.

마오쩌둥의 경각심

신중국 성립 초기, 전쟁으로 파괴된 경제는 난장판이었고, 통화 팽창은 통제를 상실했고, 공업 생산품과 식품이 모자랐으며, 게다가 한국전쟁의 소모로 인하여 국민 경제

3-85 1957년 9월 상하이 반우파투쟁 시찰을 나가서, 상하이 제일 면공장에서 대자보를 보고 있는 마오쩌둥

가 매우 피폐해졌다. 전국 인민에게 드높이 넘치는 건설 생산 열정과 고난과 싸우려는 정신으로 제1차 5개년 계획 기간에는 공업생산량이 급격히 증가하고 경제가 신속히 회복되고 사회가 안정되어서, 각급 정부에 대한 믿음이 크게 증가했다. 문예정책 역시 관용과 자유의 방향으로 나아가서, 마오쩌둥은 '백화제방', '백가쟁명'의 문예방침을 제시하여, 지식인들의 열렬한 환영을 받았다. 그러나 흐루시초프가 1956년 2월 14일 스탈린을 비판했다는 비밀 보고가 중국 공산당 고위층에 전해지면서 마오쩌둥의 경각심을 불러 일으켰다. 마오쩌둥은 중국에서 유사한 변고가 발생하는 것을 어떻게 피해야 하나 생각하였다.

1958년 마오쩌둥은 '혁명현실주의와 혁명낭만주의의 결합'이라는 창작 방법을 제시하여, 소련의 사회주의 현실주의를 흡수하면서 또한 완전히 같지는 않을 것을 힘써 추구

했다. 이 창작 방법의 지도 아래 미술계는 중국 사회주의 새로운 형상의 건설을 시작했다.[2] 중국 화단에서 보수주의와 민족허무주의를 반대하고 화조화 중의 계급성 문제를 토론하는 것은 신시대에 어떤 중국화를 건립하는가 문제와 관계있는 것이었다. 유화계에서 처음으로 '유화 민족화' 명제를 명확하게 제시하여 유화라는 외래 그림이 중국적 미술 형식이 되게 할 것을 힘써 추구했다. 연화·연환화·선전화 중에서는 낡은 형식을 개조하고 사회주의 새로운 형상을 표현하는 것이 시종일관 정치적 의의와 광범위한 대중의 기초를 획득하는 중심 주제였다.

사회주의의 새로운 형상을 건설하는 이 활동에서 '대약진'의 고무 아래 형성된 광범위한 대중미술 운동 속에서 탄생한 벽화 창작 방면이 가장 직접적이고 특색 있는 효과를 얻었다고 할 수 있다. 당시 사람들은 자랑스럽게 그것을 '중국 대중화'라고 불렀다. 역대로 사회 하층, 문화적 배경이 없는 농민이 창작한 작품을 통해서 신중국 인민의 호방한 감정과 큰 포부, 일치단결하는 모습, 공산주의를 위해 분투하고자 하는 결심을 구현했을 뿐 아니라, "이러한 그림은 중국에서 나고 자란 것이어서 서양의 영향을 전혀

2　이에 앞서 1957년 개최된 全蘇美術家代表大會에서 사회주의 현실주의 창작 방법은 소비에트 예술의 본질과 특징이며 인류 예술 발전의 새로운 단계와 새로운 발자취라고 인식했다. 劉開渠 역시 중국 미술가를 대표하여 발언하여 동의를 표시했다. 그러나 마오쩌둥이 '두 가지 결합' 창작 방법을 제시한 이후 사회주의 현실주의에 중국식 낭만주의라는 특징을 부여했다.

받지 않았다. 예술 형식을 보기만 하면 중국 회화 특유의 것임을 알 수 있었다." 농민들은 그들의 이상과 현실을 결합하였고, "이것이 바로 현실을 기초로 한 상상과 과장이다. 이것이 바로 혁명현실주의와 긴밀하게 결합된 혁명낭만주의의 색채이다."[3]

신중국이 건립되면서 마오쩌둥은 이데올로기 영역 중 두 계급과 두 노선의 투쟁을 매우 중시했다. 그가 보기에 중국은 이미 사회주의 제도를 건립했고 폭풍우가 몰아치는 식의 혁명 시기 대규모 대중계급 투쟁은 이미 기본적으로 막을 내렸다. "그러나 밀려난 지주매판계급의 잔여세력이 아직 존재하며, 자산계급 또한 아직 존재하고, 소자산계급은 이제 막 개조가 진행되기 시작해서, 계급투쟁은 아직 결코 끝나지 않았다. 무산계급과 자산계급 사이의 계급투쟁과 각 파 정치세력 사이의 계급투쟁, 무산계급과 자산계급 사이의 이데올로기 방면의 계급투쟁은 장기적이고, 곡절이 많고, 심지어 때로는 격렬하기까지 했다." 그리하여 무산계급과 자산계급, 사회주의와 자본주의의 이데올로기 방면의 투쟁은 상당한 오랜 시간이 지나야 해결될 수 있었다.[4]

1960년 이후 구미 자본주의 국가와 소련을 필두로 한 일부 사회주의 국가가 동시에 중국에 압력을 가하기 시작했으며, 이 시기 중국은 3년째 지속되는 자연재해를 겪는 중이었고, 게다가 몇 년 전 '대약진'의 허망한 바람과 지도층 정책의 실수로 국민경제가 붕괴의 위기에 처해 있었다. 국내외 이중적 압박은 줄곧 이데올로기 문제를 중시하던 마오쩌둥으로 하여금 반드시 국내와 국제 두 측면에서 더욱 격렬한 투쟁의 자세를 갖추어야만 국제 관계 속에서 상대적으로 안전하게 자기 방어를 할 수 있음을 깨닫게 했다. 그는 국내 문예계의 비무산계급 경향을 상당히 경계했고, 문예작품이 당과 국가가 '변색'하는 돌파구가 될 수 있다고 생각했다. 국내외 이중적 위기는 이후 문예 영역의 계급투쟁 의식을 더 한층 강화시켰다.

집단주의와 국제주의

사회주의의 새로운 형상을 수립하는 것은 집단주의와 국제주의를 핵심으로 하여 전개되었으며, 아울러 이것으로 자본주의와 수정주의의 개인적 표현과 구분된다. 사회주

3 左海, 「論中國大衆畵」, 『人民日報』, 1958.8.30, 第8版.
4 毛澤東, 「關於百花齊放、百家爭鳴」, 徐迺翔 主編, 『中國新文藝大繫－1949~1966, 理論史料集』에서 재인용, 北京 : 中國文聯出版公司, 1994, pp.5~8.

3-86 아시아 아프리카 라틴아메리카 청년과 함께 한 마오쩌둥

3-87 우비돤[伍必端], 진상이[靳尚誼]의 1967년 작품 〈아시아 아프리카 라틴아메리카 청년과 함께 한 마오쩌둥〉

3-88 1956년 7월 20일 베이징에서 거행된 네덜란드 화가 렘브란트 탄생 350주년 기념대회

의 미술에 대한 집단주의의 새로운 형상의 건립과 자본주의 미술에 대한 개인주의와 형식주의의 비판은 서로 표리를 이룬다. 이것은 미국과 소련이 패권을 다투는 냉전시대의 이원적 의식이 또 반영된 것이었다. 당시 선전교육으로 볼 때, 인류문화 신기원新紀元의 지도자로서, 무산계급 예술─사회주의 현실주의─은 인류예술 발전의 새로운 방향을 대표하고 있었고, 인류의 모든 우수한 유산의 결정체였다. 그것은 집단주의와 현실주의를 특징으로 하며, 노동인민이 주인의식을 가지고 예술을 무기로 삼아 자아를 교육하고 적을 무찌르는 역사적 추세를 구현했다. 이에 비해 자본주의는 그 역사적 사명을 이미 완수했고 나날이 몰락의 길을 가게 되었으며 그 미래는 '깜깜한 어둠'이었다. 그리고 이러한 현실을 반영한 자본주의 예술은 필연적으로 개인주의와 형식주의로

현실을 도피한다.

　사회주의 현실주의는 동시에 국제주의 색채를 부여받았다.[5] 신중국은 처음부터 사회주의의 진영에 우뚝 선 자신의 국제적 신분을 알리기 위해 힘썼다. 서양과도 다르고 전통과도 다른 민족적 특색을 지닌 사회주의의 새로운 형상을 세우려고 노력하는 동시에 자기의 예술이 국제무대에 개입하여 미술이 지닌 전투적 힘을 발휘하기를 희망했다. 구체적 전략은 다음 사항들을 포함한다. 첫째, 세계의 저명한 진보적 예술가(즉 세계 문화계의 저명 인사)를 기념하는 방식으로 자기의 국제주의 시야를 표명한다.[6] 둘째, 사회주의 현실주의를 인정함으로써 자기의 진보적 국제주의 위치를 표명한다. 셋째, 국제문화 교류활동(국외 예술전의 국내 개최, 중국 예술전의 국외 개최, 중국 예술로 아시아와 아프리카, 라틴아메리카 인민 투쟁을 지지하는 등의 방법 포함)을 통해 국제주의에 대한 자기 관심을 표현한다.[7] 그중 '세계 평화 수호'와 '아시아, 아프리카, 라틴아메리카 혁명 지원'은 신중국 미술이 가장 국제주의 색채를 띤 양대 주제였다. 이것은 한편으로는 신중국 수립이 이제 방금 막이 오른 상태에서 평화 수호자의 이미지와 평화 건설의 환경을 시급히 만들어야 했기 때문이었다. 다른 한편으로는 모든 제국주의와 수정주의의 압박을 받고 있던 민족(즉 제3세계)과 연합하여 광범위한 국제통일전선을 형성하여 냉전의 압박에 대항할 필요가 있었기 때문이었다.

　1950년 5월 10일 전국미협은 중국인민 세계평화 보위대회 위원회中國人民保衛世界和平大會委員會의 호소에 호응하여 미술계에 전국미술계가 세계평화옹호대회世界擁護和平大會에서 원자력 무기 사용 금지 선언에 호응하도록 통지했으며, 대중에게 국제주의 선전교육을 진행하고 평화 서명 운동을 광범위하게 진행하도록 했다. 이것은 신중국 미술계가 처음으로 자기의 예술로 세계의 업무에 참여하려는 시도 속에서 세계에 자기의 힘을 보여준 활동이었다. 50, 60년대에 아시아, 아프리카, 라틴아메리카 지역 각국 민족 해방

5　사회주의 국가의 역량과 사회주의 예술의 번영을 보여주기 위해 1958년 12월 26일부터 1959년 3월 22일까지 '사회주의국가 조형예술 전람회'가 모스크바 중앙 홀에서 개최되었다. 알바니아, 불가리아, 헝가리, 월남, 도이치민주공화국, 중국, 북한, 몽골, 폴란드, 루마니아, 소련, 체코슬로바키아 등 12개 사회주의 국가가 참여하여 총 3천여 작품을 출품했다. 그중 중국은 중국화 67점, 유화 25점, 조소 57점, 판화 49점, 만화 22점, 연화 20점, 포스터 8점, 수채화 15점, 연환화 14점 등 총 277점을 출품했다.

6　이 기념활동은 예술 각 영역을 망라했다. 그중 미술 쪽으로는 주로 다빈치 탄생 500주년(1954), 일본 화가 셋슈 도요[雪舟等揚] 서거 450주년(1956), 일본 화가 오가타 고린[尾形光琳] 탄생 300주년(1958), 프랑스 화가 도미에[杜米埃] 탄생 150주년(1959), 러시아 화가 레빈 탄생 115주년(1959) 등이다.

7　전시회 측면에서는 사회주의 국가와 아시아 아프리카 라틴아메리카 민족국가의 각종 예술전시회를 끌어들였을 뿐 아니라 자본주의 국가 심지어 영국, 프랑스, 이탈리아 등 원조 자본주의 국가의 예술전시회도 있었다. 이들 국가의 '진보적' 현실주의 예술을 끌어들였을 뿐 아니라 인상파, 파리화파 등과 같은 모더니즘 예술도 있었다.

투쟁을 지지하는 선전화와 각종 미술 작품이 상당히 많았으며, 당시의 이데올로기 담론 속에서 국제문제에 대한 중국인민의 관심을 구현했다.

2. 표준화 모델

'문화대혁명'은 전면적 반전통反傳統 물결의 극단적 표현이었으며, 정치투쟁으로 사상을 통일하고 문화문제를 해결하는 방식을 강화했다. 두 계급과 두 노선 사이의 투쟁 속에서 형성된 '문혁미술'은 '대중주의' 미술이 극도의 '좌경'사상에 지배를 받은 극단적 표현이었다. '삼돌출三突出'을 평가의 기준으로 삼고, '고대전高大全', '홍광량紅光亮'을 창작 모델로 삼았다. 이런 표준화된 미술 패턴이 널리 보급됨으로써, '홍위병미술紅衛兵美術'에 극단적으로 표현되었고, 마오쩌둥 형상의 형성과 표현에 충분히 발휘되었다.

문화대혁명

중화인민공화국 수립 이후 십여 년 동안 발생한 국내외 정치사건은 마오쩌둥의 위기감과 계급투쟁 의식을 끊임없이 강화시켰다. 흐루시초프 식의 수정주의를 방어하고, 자본주의의 부활을 방지하고, 무산계급 독재를 공고히 하는 '문화대혁명'을 전국적 범위로 전개할 필요가 있다고 갈수록 의식하게 되었다. 1966년 8월 8일에 중국공산당 중앙 8회 11중전회에서 「중국공산당중앙위원회의 무산계급 문화대혁명에 관한 결정」이 통과되어, 모든 '지주地, 부유층富, 반동反, 파괴주의壞, 우파右'와 '봉건주의封, 자산계급資, 수정주의修'에 대한 전면적 독재적 '문화대혁명'이 정식으로 시작되었다.

넓은 의미에서 문화혁명 사상은 그 유래가 오래되었다. '5·4' 운동 시기에 반제반봉건 의식 및 현대화 국가 건설 의식이 전면적으로 각성됨에 따라 지식인 사이에서 형성된 전반적 반전통사상이 광범위하게 전파되면서 '공씨 가게孔家店(유가 사상)를 타도하자'는 구호를 내세운 신문화운동이 미술을 포함한 각 문예 영역으로 퍼지게 되었다. 민족 갈등이 날이 갈수록 날카로워졌던 중일전쟁 시기 중국공산당은 일치단결과 적군

3-89 1966년 8월 18일 마오 주석이 베이징 천안문에서 처음으로 홍위병을 접견하는 모습

3-90 1966년 8월 9일 『인민일보』에 발표된 「무산계급 문화대혁명에 관한 중국공산당 중앙의 결정」은 '문화 대혁명'이 정식으로 시작되었음을 의미한다.

타격에 기초하려 전략을 고려함으로써 옌안에서 문예정풍운동을 시작하였으며, 마르크스주의를 부정하는 모든 인식을 철저히 비판했다. 건국 후 진행된 낡은 문화와 낡은 사상에 대한 비판과 개조는 옌안 정풍 이래 형성된 정치투쟁으로 문화 문제를 해결하고 사상 인식을 통일하는 기본 방식의 연장이었다. '대약진' 시기, 농공업 생산이 '위성衛星' 발사로 야기된 낭만적 격정과 과장의 기풍이 진행되는 가운데 전국적으로 대중문화의 새로운 풍경이 나타났다. 15년 안팎 기간 동안 전 국민에 대한 대대적 문화 보급을 실현하고, 모든 인민공사社마다 동호회가 있고 모든 현縣마다 종합적 혹은 전문적 중등中等 규모 문화예술학교를 세우는 것을 목표로 하였다. 미술에서는 대중미술 운동이 열화와 같이 진행되어, '벽화성壁畫省', '벽화현壁畫縣', '벽화향壁畫鄉'을 실현하는 것을 목표로 도시와 시골에서 대대적으로 벽화를 보급했고, 많은 미술 작업자들이 앞을 다투어 농촌·공장·부대로 내려가 한편으로는 창작에 종사했고, 다른 한편으로는 대중미술을 지도했다. 이 모든 것은 이데올로기 환경 속의 사람들에게 매우 큰 고무가 되었고 노동자·농민·병사 대중은 흥분되기 그지없는 기분으로 "문화혁명이 시작되었다!"[8]라고 환호했다. 그러나 1966년에 이르러 문화의 보급, 사회주의 문학예술의 발전, 새로운 지식인 배양, 옛 지식인 개조를 종지宗旨로 삼았던 문화혁명이 한 단계 승급되어서, "자본주의의 길로 향하는 집권파를 타도하고, 자산계급 반동 학술의 '권위'를 비판하고, 자산계급과 일체의 계급을 착취하는 모든 이데올로기를 비판하고, 교육을 개혁하고, 문예를 개혁하고, 사회주의 경제 기초에 적응되지 않는 모든 상층 건축을 개

8 사설 「文化革命開始了」, 『人民日報』, 1958.6.10, 第1·3版 참조.

3-91 1967년 제11기 『인민화보』 표지(표지 그림은 마오쩌둥이 홍위병을 만나는 장면)

3-92 장칭 등은 날조한 「린뱌오 동지가 장칭 동지에게 의뢰하여 개최한 부대 문예공작좌담회 기요」로, '문예흑선전정론(文藝黑線專政論)'을 제기하였다.

혁하여, 사회주의 제도를 공고히 하고 발전시키는 데에 유리하도록" 전국 구석구석까지 미치고 사람들의 영혼까지 건드린 '문화대혁명'[9]으로 바뀌어졌다. 이 '문화대혁명'의 실질적 목적은 당내 수정주의 노선을 걷는 반대파를 제거하는 것에 있었으나, 문화가 도마 위에 오르게 되어 결국에는 문화를 파멸시키는 비극이 되었다.

'문혁미술'과 표준화 양식

'문혁미술'은 '문혁' 시기에 나온 미술 작품 전부가 아니라, '문혁' 도중 나왔으되 '삼돌출三突出'을 평가 기준으로 삼고 '고대전高大全'(높고 크고 완전함)[10] 혹은 '홍광량紅光亮'(붉고 생동적이고 밝음)[11]을 창작 기준으로 삼아, 계급투쟁을 강령으로 한 양분법 창작 관념하에서 형성된 미술 양식이다. 중국 '대중주의' 미술의 변화와 발전과 표준화를 위한 노력의 결과라고 할 수 있으며, 극단적 '좌경' 사상의 지배 아래 나온 '대중주의' 미술의 극단적 표현이다.

이데올로기 영역 내의 두 계급과 두 노선의 상호 투쟁을 줄곧 주시한 마오쩌둥 입장에서 문예계에 오랫동안 존재해 온 노동자·농민·병사 생활에 파고들지도 않고 노동자·농민·병사를 위해 봉사하지도 않고 '서양, 명성, 고대'를 숭상하는 현상은 매우 위험한 것이었다. 이러한 까닭에 1963년 12월 12일 마오쩌둥은 커칭스柯慶施와 관련된 개혁을 평가하는 자료 형식을 빌어서 문예와 관련된 지시를 내렸다.

희극, 곡예(曲藝), 음악, 미술, 무용, 영화, 시와 문학 등 각종 예술 형식에 문제가 적지 않고 사람 또한 많아서, 사회주의 개조가 여러 부문에서 지금까지 거둔 효과가

9 「中國共産党中央委員會關與無産階級文化大革命的決定」, 『人民日報』, 1966.8.9, 제1版.
10 [역주] 문화대혁명 시기에 사인방은 문학 작품에서 묘사하는 긍정적 주인공 가운데 중심인물은 반드시 신장이 크고 건장하며[高大], 마음 씀씀이가 넓고[廣大], 전심전력으로 인민을 위해 봉사하는 무결점의 완벽한 형상이어야 한다고 주장했다.
11 [역주] 문화대혁명 시기 특히 1969년 이전의 홍위병(紅衛兵) 회화의 형상화 원칙. 영웅적 지도자 형상과 노동자 농민 군중은 건강함을 나타내기 위해 만면에 발그레한[紅] 빛이 나도록 묘사하고, 사실적이고 생동적으로[光] 묘사하며, 화면이 밝게 처리되어 깔끔하고 신선하게 빛나는[亮] 인상을 주어야 한다는 일률적인 원칙이 강조되었다.

매우 미미하다. (···중략···) 사회 경제 기초는 이미 변했고, 이 기초를 위해 봉사하는 상층 건축 중 하나인 예술 부문은 지금까지도 큰 문제로 남아 있다. 이것은 조사 연구로부터 시작하여 성실하게 파악해야 한다. 많은 공산당원들이 봉건주의와 자본주의 예술을 열심히 제창하면서, 사회주의 예술은 열심히 제창하지 않는다. 어찌 괴이한 일이 아닌가?

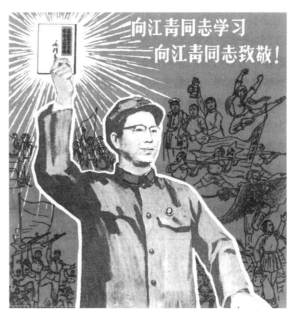

3-93 '문예대혁명'의 '기수'가 된 장칭

얼마 지나지 않아, 전국문련全國文聯과 각 협회는 정풍을 시작했다. 반년 후 1964년 6월 27일 마오쩌둥은 「전국문련과 소속 협회 정풍 상황에 관한 중앙선전부 보고」에서 다시 한 번 문학예술에 관한 지시를 하며 엄격하게 비판했다. "이들 협회와 그들이 장악한 간행물 대부분(소수 좋은 것도 있었다고 함)은 15년 동안 기본적으로(전부는 아님) 당의 정책을 수행하지 않고, 관직에 눌러앉아서 상전 노릇이나 하면서 노동자·농민·병사를 가까이하지 않고, 사회주의의 혁명과 건설을 반영하려 하지 않았다. 최근 몇 년 사이 수정주의와의 경계점에 접근하기까지 했다. 진지하게 개조하지 않으면 훗날 언젠가는 헝가리의 페퇴피Petöfi 클럽[12] 같은 단체가 되어 버릴 것이다."[13]

린뱌오林彪와 장칭江靑은 마오쩌둥의 의도에 부응하여 문예를 돌파구로 삼아 각자의 정치적 목적을 실현했다. 1964년 5월 9일 린뱌오는 전군 제3차 문예 합동 공연 상황을 들은 후 '3결합' 창작 원칙을 제기했다. 즉 지도자가 방향을 가리키고, 임무를 부여하고, 제목을 내면, 전문 요원은 마오쩌둥 사상으로 자신의 두뇌를 무장하고, 생활에 깊숙이 파고들고, 적극적으로 창작을 하는 것이었다. 또한 대중 노선의 길을 걸어 많은 아마추어 작가를 모집했다. 1966년 2월 2일부터 20일까지 린뱌오는 장칭에게 상하이에서 부대 문예공작좌담회部隊文藝工作座談會를 개최할 것을 부탁했고, 나중에 천보다陳伯達, 장춘챠오張春橋가 참여하여 「린뱌오 동지가 장칭 동지에게 의뢰하여 개최한 부대 문

12 [역주] 페퇴피(Petöfi) 클럽 : 1956년 헝가리 노동청년연맹 산하의 학술단체로서 20명의 회원 가운데 17명이 당원이었다. 이 성원들은 유명한 헝가리 사태가 일어나기 전에 헝가리의 정치에 대한 소련의 관여에 반대하며 어느 정도 의미 있는 역할을 한 것으로 평가되고 있다.

13 두 지시 모두 徐迺翔 主編, 『中國新文藝大繫-1949~1966, 理論史料集』에서 재인용, 北京 : 中國文聯出版公司, 1994, pp.13~14.

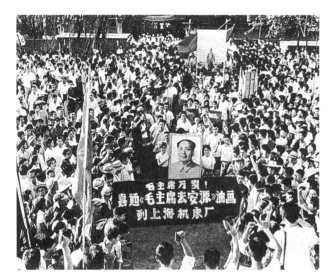

3-94 상하이 기계공장 직공들이 〈안위안으로 가는 마오 주석[毛主席去安源]〉을 기쁘게 맞이하는 모습

예공작좌담회 기요」를 작성했다. 기요는 신중국 17년 동안 진행된 문예 작업의 성과를 부정했고, '문예흑선전정론'을 제기하면서 장칭이 주도하여 창작한 8개 모범극(혁명모범극)을 지지했다. 이후 형성된 '문혁' 예술 창작을 지도하는 '삼돌출'과 '홍광량' 창작 원칙이 바로 모범극의 총괄과 변화로부터 나온 것이었다.

이른바 '삼돌출'이란 '모든 인물 중 정면 인물을 돌출시키고', '정면 인물 중 영웅 인물을 돌출시키고', '영웅 인물 중 중심인물을 돌출시키기'이다.[14] 이 원칙에 따라 그들은 주요 인물의 과오를 쓰지 않기, 다른 인물이 주요 영웅 인물의 장면을 빼앗지 않기, 두 명 이상 주요 영웅 인물을 세우지 않기 등 세 가지 규칙을 정했다. 이러한 요구에 따라 많은 '삼돌출' 미술 작품이 빠르게 생산되었고, 그중 가장 전형적이고 가장 영향력 있었던 작품은 1967년 10월 베이징의 대학 홍위병이 집단 창작하고 중앙공예미술학원의 학생 류춘화劉春華가 집필 완성한 유화 〈안위안으로 가는 마오 주석毛主席去安源〉이었다.[15] 이 작품은 1968년 7월 1일 광범위하게 선전되어 즉시 드높은 지위를 얻었다. 그리하여, "장칭 동지의 관심과 지지 아래" 탄생한 "마오 주석의 무산계급 혁명노선을 열성적으로 노래한 예술 진품"이 되었고, "이것은 문예가 노동자·농민·병사를 위해 봉사하고 무산계급 정치를 위해 봉사한 또 하나의 우수한 사례"[16]라는 평가를 받았다.

비록 이 작품의 유화 기법이 성숙하지는 않았지만 제재와 내용을 표현하는 데에서는 당시에 매우 뛰어난 대표성을 보였으며 범상치 않은 인물의 형상과 변화무쌍한 하늘, 험난하고 불안정한 풍경과 인물의 견고한 정신, 낡은 우산 등을 그려 넣어 인물의 정신적 기질과 역사적 사명을 최대한 부각하고 함축적으로 묘사했다. 작품 배후의 정치적 의도는 자연히 류사오치가 안위안에서 노동자를 이끌고 투쟁한 사실을 부정하는 것이었다. 그리고 이 작품이 '양판화樣板畵'(본보기 그림)로 하나의 표준이 되어 전국에 대량

14 于會泳,「讓文藝舞臺永遠成爲宣傳毛澤東思想的陣地」,『文匯報』, 1968.5.23, 第1版.
15 이 그림은 1967년 7월 北京, 江西, 安源의 造反派가 '마오쩌둥 사상의 빛이 안위안 노동자 운동을 밝게 빛낸 전시회'를 준비할 때 베이징의 대학 홍위병에게 맡긴 창작 임무로, 류춘화가 집필하였고, 완성된 이후 처음으로 10월 1일 중국혁명박물관 예비 전시회에 참가했다. 그러나 1968년 7월 1일에 이르러서야 장칭에게 발견되어 널리 선전되었다. 1970년 12월까지 전국에서 이 그림을 총 194,170,000장 인쇄했다.
16 「贊革命油畵〈毛主席去安源〉」,『人民畵報』, 1968年 第9期.

으로 퍼질 때, 그것은 양식과 전범이 되었다. 창작 방법 혹은 화면 처리 방식을 보아도 작품은 전형적으로 장칭의 '삼돌출'과 '고대전'의 창작 원칙을 구현해 낸 것이었다. 주목할 만한 것은, 류춘화는 "유화를 배운 적이 없고," 단지 "회화의 기본 지식만 조금 배웠을 뿐"이라고 특별히 강조했고, "주제의 필요와 대중의 감상 습관에 따라 표현력이 풍부한 유화의 장점과

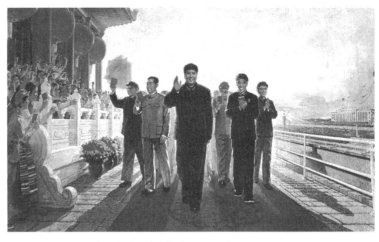

3-95 '삼돌출(三突出)', '홍광량(紅光亮)', '고대전(高大全)'의 대표작품 〈동방홍(東方紅)〉. 중학홍대회(中學紅大會) 중앙미술학원 부속중학 반수병단(反修兵團) 단체 창작.

묘사가 세밀한 중국 전통회화의 장점을 이용하여 두 가지 특징을 결합한 것"[17]이라고 했다.

노동자·농민·병사 대중의 취향을 표준으로 하고, 미술 작업자의 아마추어 신분을 강조하고, 자산계급 전문가의 권위적인 기술지상과 '맹목적 서양 추구' 사고방식을 타파하고, "중국 보통사람들이 듣고 보기 좋아하는 중국식 풍격과 기질"을 갖춘 예술 형식을 창작하기 위해 노력한다. 이 모든 것은 표준화 예술 모델을 실천하는 기본적이고 자각적인 요청이자, 예술은 인민대중의 손에 장악되어야 한다는 역사적 필연성을 힘써 구현한 것이다. 이전과 이후의 많은 비슷한 작품은 구체적 작업을 하면서 이 기준을 발휘하고 해석하는 과정에서 정도가 달랐기 때문일 뿐이며, 이후 자연적으로 성문화되지 않은 많은 규칙이 생기게 되었다. 예를 들어 "지도자는 화면에서 제일 높고高, 제일 크고大, 제일 밝아야亮 하고", "대중은 반드시 모두가 지도자를 바라보고 있어야 하며", "화법은 반드시 빛이 있을수록 좋고, 세밀할수록 좋으며, 사진과 같을수록 좋다"와 같은 것들이었다."[18]

이러한 표준화된 양식이 '문혁미술'에서 광범위하게 보급되었으며, '홍위병 미술'에서 극단적 표현으로 나타났다. 1967년 봄 전국 각지의 홍위병 조직은 끊임없는 정리를 거쳐서 충분한 발전을 이루었고 상당한 권력을 가지게 되었다. 수많은 조직, 특히 미술학교 교사와 학생이 참여한 홍위병 조직은 붓을 들고 각종 정치 선전 활동에 적극 참여했다. 이로 인해 매우 특색과 영향력이 있는 '홍위병 미술'을 점차 형성했다. 이런 미술

17　劉春華, 「歌頌偉大領袖毛主席是我們最大的幸福」, 『人民日報』, 1968.7.7, 第2版.
18　陳白一, 「從極左路線的禁錮中解放出來」, 『美術』, 1979年 第12期, p.40.

3-96 공산주의는 인류의 아름다운 이상으로 간주됨. 사진은 저장미술학원 교사와 학생이 항저우 호숫가에서 〈공산주의 원경도〉를 그리는 광경

양식은 '대비판大批判'과 계급투쟁 의식의 추진 아래 '문혁' 이전의 몇몇 선전화와 농민벽화 그리고 시사만화時事漫畵에서 조형적 요소를 흡수하여 점차 선명한 이원 대립적 예술의 특색을 형성했다. 인물 묘사에서 정면 인물은 대부분 클로즈업 처리하고, 이목구비가 바르고, 눈썹이 짙고 눈동자가 크며, 팔뚝이 짧고 굵으며, 근육이 불거졌으며, 손가락으로 강산을 가리킨다. 반면에 악역은 옹졸하고 비겁하며, 위축되어 어두운 구석에 몸을 웅크리고 있다. 예술 형식상 검은색과 빨간색을 평면적으로 칠하여 시각 효과가 강하게 드러나게 했을 뿐 아니라, 혁명과 반동, 빛과 어둠의 이원적 세계를 비유했다.

이러한 예술 양식은 마오쩌둥 표현에서 한층 더 발휘되었다. 무수히 많은 비슷한 작품 속에서 마오쩌둥은 유형화되고 신성화되었다. 그는 머리를 들고 가슴을 꼿꼿이 펴고 있으며, 앞으로 손을 흔들고 있다. 그는 태양에 비유되었으며, 사방으로 빛이 났다. 그는 위대하고 장엄했으며, 대중의 위로 돌출되었다. 그는 그림의 중심에 자리 잡았고, 흥분한 대중은 해바라기가 태양을 바라보듯 그의 옆을 둘러싸고 있었다. 이것은 비록 소련에서 지도자를 표현하는 것과 종교 회화에서 신을 표현하는 것과 어느 정도 비슷한 부분이 있었으나, 실제로 이것은 '문혁'에서 '삼돌출'과 '홍광량', '고대전' 창작 원칙의 구체적 구현이었다.[19] 이러한 간편한 전지剪紙와 목각 효과는 선전화의 전투적 효과를 드러나게 했을 뿐만 아니라, 대중이 익히기에도 매우 쉬웠다. 이로 인해 이것은 아주 빨리 참여자가 많은 '노동자·농민·병사 미술'로 전환되었으며, 노동자·농민·병사가 '3대 혁명三大革命'을 전개하는 데에 유력한 무기가 되었다. 1974년 국무원문화조國務院文化組가 상하이 미술전람관에서 처음으로 전시한 '후현 농민화전戶縣農民畵展'과 건국 25주년 경축 전국미전全國美展의 일부분으로 베이징에서 개최한 '상하이, 양취안陽泉, 뤼다旅大 노동자 미술작품 전시회'는 이러한 전환의 완성을 의미했고, '삼돌출三突出' 원칙이 더욱 보편화되고 형상화되게 했다.

19 한 미국 학자는 "마오쩌둥의 신성화된 형상은 두 가지 주요 시각에서 촉진되었다고 보았다. 하나는 레닌 초상을 모방한 것으로, 소련 지도자의 회화와 초상화 모델에 근거한 것이다. 또 다른 하나는 불교 형상이다." 엘렌 존스톤 량[梁莊愛倫], 「文化大革命時期的中國美術(1966~1969)」, 『世界美術』, 1993年 第4期. 이 관점은 전면적이지는 않다. 사실 마오쩌둥의 미술 형상은 소련의 현실주의 미술, 프랑스의 역사화와 중국 민간 연화 중 조왕신 형상의 영향을 받았을 수는 있다. 그러나 주로 '삼돌출', '고대전', '홍광량' 원칙에 의하여 새롭게 창조된 것이다.

3. 혁명 이상의 고도화된 집중과 개인 체험의 가식

이데올로기화된 '문혁미술'은 20세기 중국에서 가장 근본적인 구국과 부강의 추구라는 임무와는 객관적으로 일정 정도 역사적 인과관계와 논리적 연관이 있다. 그러나 이러한 급진적, 도식적, 극단적 유토피아 실천은 예술 발전 규칙에 어긋날 뿐만 아니라, 인류문화의 발전 상식과도 위배되는 것이었다. 교조화된 정치사상으로 이데올로기화된 예술을 추구하기 위해서 미술가는 반드시 사상을 개조해야 했으며, 미술 창작은 반드시 틀에 박힌 양식으로 통일되어야 했다. 혁명 이상을 극단적으로 드높이는 것은 예술체험과 창작표현의 진실성을 잃게 했으며 한편으로는 기술적으로 현실을 모방하는 자연주의 경향이 나타났고, 다른 한편으로는 기법이 공식화되고 개념화된 허위 창작이 만들어졌다.

유토피아의 혁명 이상

'문혁미술'의 이러한 표준화, 도식화, 극단화 표현은 냉전 분위기에서 그리고 정치와 이데올로기의 투쟁 속에서 미술이 도구로 전락하여 왜곡되었으며, 근본적으로 예술의 기본적 창작 규칙과 인성의 원리를 위반하였다. 이를 20세기 중국의 사회현실과 역사 진전 과정에 놓아둔다면, 그리고 냉전 중의 국제 환경 속에 놓아둔다면 그런 현상이 나타난 논리적 맥락이 내재되어 있음을 알 수 있다.

문화혁명 사상이든 정치를 위해 봉사한다는 목표든, 대중화의 방향이든, 이데올로기의 요구든, 모두 20세기 중화민족의 특수한 처지 및 사회 이상과 일정한 관련이 있다. 여러 차례 언급했듯 그 이상은 반제국주의와 반봉건주의를 통해 독립적이고, 민주적이고, 자유로우며, 부강한 신중국을 건설하자고 전면적으로 대중을 환기하는 것이었다. 이러한 목적에 도달하기 위해, 환경이 열악한 세계에서 반드시 군사 공산주의 모델로 내부 정치와 사상의 통일을 획득해야 했고, 낡은 전통을 비판함으로서 자신의 진보성과 선진성을 표명해야 했고, 드높은 격정과 유토피아적 이상으로 대중에게 부단히 현실을 초월하게 해야 했다. 비록 이것은 20세기 중국인에게 가장 근본적인 구국과 부강의 목표와 객관적으로 일정한 역사적 논리적 관련이 있기는 하지만, 그렇다고 해서 이

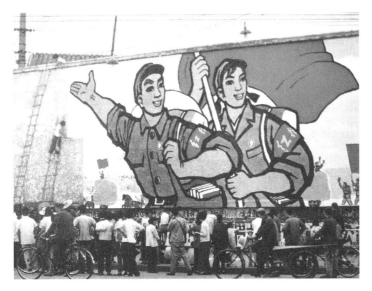

3-97 베이징 거리의 선전화

런 급진적이고 극단적인 과정과 결과가 올바른 것이라거나 또는 그것을 받아들일 수 있다는 뜻은 결코 아니었다. 이러한 유토피아적 혁명 이상은 개인의 차이를 인정하지 않았을 뿐 아니라, 개인의 권리 또한 인정하지 않았고, 단지 급진적 투쟁을 호소하는 군중운동을 통해 맹목적으로 허황된 신세계를 추구하게 할 뿐이어서, 예술 발전의 객관적인 규율에도 위배되고 인류 사회의 정상적인 진화 논리와도 위배된다. 이는 또한 똑같은 외부 압력하의 사회 상황에서, 부정확한 전략과 선택은 재난에 가까운 결과를 가져온다는 것이다. 여기서 극단화의 잘못된 결과를 가슴 아픈 교훈으로 삼아 영원히 기억되어야 할 것이다.

예술 발전의 진화 규율을 가지고 말한다면, 동서고금을 막론하고 낮은 단계에서 높은 단계로, 간단한 것에서 복잡한 것으로, 투박한 것에서 세련된 것으로 가는 것이 필연적 추세이다. 계급투쟁 이론의 기초 위에 세워진 사고방식을 견지하면서 '백성들이 보고 듣기 좋아하는' 것만 강조하고, 예술에 대한 엘리트 계층의 이해와 창작성과를 '봉건주의封, 자본주의資, 수정주의修'라고 비판하면서 일괄적으로 타도하는 것은 필연적으로 사회 전체의 예술 발전이 정신과 가치의 방향을 잃고 헤매게 한다. 이데올로기의 높은 압력에 의해 일률적으로 대중 보급만 추구하고 단편적으로 표준화된 모델만 강조하는 것은 예술이 용속화되고 단순화되는 결과만 불러올 뿐만 아니라, 비예술적이고 비인도적인 허위 현상만 대대적으로 나오게 한다. 수천 년 문명과 찬란한 문화가 있는 중국에게 이것은 엄청난 퇴화와 비극이었다.

개인이 혁명 이상에 복종하다

마오쩌둥이 「강화」에서 지식인은 인민대중의 일부라고 보았지만, 사실 지식인은 신중국 설립 이후 아주 빨리 인민대중과 대립적 위치에 놓이게 되었다. 즉 옛날의 지식인은 자산계급 지식인이었고, 자산계급 지식인은 착취 계급에 속해 있었다.[20] 이것은 사람들

로 하여금 지식인은 반드시 개조되어 자산계급의 계급 입장을 변화시켜야 하고 인민 대중과 한 덩어리가 되어 최종적으로 사상성도 깊고 전문성도 있는 무산계급 지식인이 되게 해야 한다고 깨닫게 했다. 즉 '사회주의를 깨닫고 학식이 있는 노동자'가 되는 것이었다. 앞에서 이미 여러 차례 논의했듯이, 20세기 중국의 특수한 국내적 국제적 배경 아래 옌안 시기에 시작된 지식인 개조 운동은 합리성과 필요성이 있었다. 지식인은 대체로 이해했고 협조할 의사 또한 보였다. 그리고 이를 위해 매우 큰 개인적 대가도 치렀다. 그러나 정부의 정책 측면에서 말하자면, 그 속에서 어떻게 기준과 한계를 잡을 것인지가 매우 중요한 전략적 문제였다.

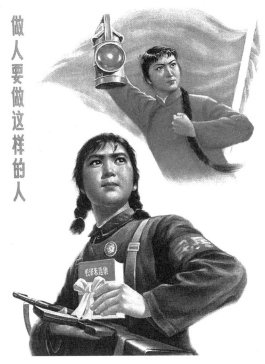

3-98 무산계급 혁명사업의 후계자를 양성하여, 붉은 강산이 영원히 변색되지 않을 것을 보증함. 그림은 산롄샤오[單聯孝]가 창작한 선전화 〈사람이 되려면 이런 사람이 되어야[做人要做這樣的人]〉

지식인의 사상 개조는 이토록 중요했다. "정치를 부각시키느냐 마느냐, 마오쩌둥 사상으로 모든 것을 통솔하고, 개조하고, 추진하는 것을 실행하느냐 마느냐" 문제는 "우리가 이데올로기 영역의 두 계급 두 노선 두 주의主義의 투쟁 속에서 결정적 승리를 얻을 수 있느냐 없느냐 하는 근본적 문제였기 때문이다."[21] 결국 그것은 무산계급 혁명사업의 후계자를 길러 낼 수 있는가, 혁명 정권이 영원히 변하지 않을 것을 보증할 수 있는가, 공산주의의 미래 이상을 순조롭게 실현할 수 있는가와 연관이 있었다. 이리하여 정치와 업무의 관계에서 미술가는 정치를 부각시키고, 정치로 업무를 통솔해야만 개인주의를 방지하고 기술 산업에 의미를 부여할 수 있었다. 그렇지 않으면 "사상 개조를 잘 못해서 머릿속에 온통 개인주의의 잡념이 가득 차 있어서, 기술이 얼마나 훌륭하든 평생 동안 좋은 그림 한 점 그릴 수 없는" 것이었다.[22]

이러한 '정확한 정치 관점'의 지도 아래 누구든 반드시 '소아小我'로서 '대아大我'에 복종해야 했다. 이것은 곧 혁명사업과 공산주의의 이상이었다. 이로 인해 미술가는 어쩔 수 없이 개인적인 취향을 누르거나 숨기고 정치 수요나 혹은 '노동인민'의 심미 요구에 부합하여 자각적으로 자신의 사상을 더욱 개조해야만 했다. 그러나 사상과 감정은 그리 쉽게 바뀔 수 있는 것이 아니었다. 특히 심미와 취미 방면에서 지식인과 노동자·농

20 詹文元, 「爲什么說資産階級知識分子屬於剝削階級 ─記浙江農學院關於資産階級知識分子是否屬於剝削階級問題的辯論」, 『光明日報』, 1958.6.22, 第3版 참조.

21 編者按, 「政治與業務的關係」, 『美術』, 1966年 第2期, p.2.

22 吳研靑, 「政治與業務的關係」來信之一, 『美術』, 1966年 第2期, p.3.

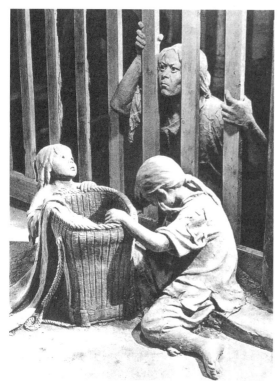

3-99 '양판'으로 평가받는 대형 진흙 소조 작품 〈수조원(收租院)〉 일부

3-100 중앙 57예술대학 미술학원의 티베트에 간 조소 그룹 등이 집단 창작한 〈농노의 분노[農奴憤]〉 일부

민·병사 대중 사이에는 매우 큰 차이가 존재했다. 구위안古元은 다음과 같이 말했다. "어떤 사람은 옛 그림의 영향을 받아 괴이한 나무를 그리는 것을 좋아하고, 그래야 구도가 좋다고 여기는데, 가난한 중하층 농민 계층은 이렇게 말한다. '나무는 바르게 서 있어야 한다. 그렇지 못하면 재목이 되지 못 하고', '나무는 행렬을 이루어야 하고, 땅은 넓어야 하고, 밭두둑은 곧아야 하고, 농작물은 튼튼해야 한다. 그래야 사회주의의 새로운 농촌다운 모습이다.'"[23] 이러한 계급의 각성과 문화적 정도의 차이는 사물에 대한 다른 인식이 생기게 했다. 이로 인해 미술가는 반드시 노동자·농민·병사와 하나가 되어 평생 그들을 보고 배우며 사상과 감정을 변화시켜 그들의 입장에 설 필요가 있었다. 미술가들은 앞 다투어 "장기적으로 무조건적으로 노동자·농민·병사의 열화와 같은 전투 생활 속으로 깊이 들어가 노동자와 가난한 중하층 농민 계층과 함께 배우고, 함께 비판하고, 함께 노동하며 재교육을 받아들이고 세계관을 바꿈으로써", "사상적 차이를 좁히고 노동자·농민·병사의 충실한 대변인이 되자"라고 말하였다.[24]

23 古元, 「走與工農結合的道路永不停步」, 『美術』, 1976年 第2期, p.35.
24 邱瑞敏, 「努力當好工農兵的代言人」, 『文匯報』, 1976.7.6, 第3版.

예술가에 대한 사상 개조의 효과는 '문혁' 초기 양판 작품인 대형 진흙 소조 〈수조원 收租院〉의 창작 과정에서 전형적으로 나타났다. 1965년 11월 쓰촨四川의 전문가와 아마추어 조소 작업자가 창작한 대형 진흙 소조 〈수조원〉이 완성되자마자 매체에서 집중 보도되어 미술계, 심지어 중국 전체의 관심을 받았고, 평론가로부터 "미술 창작에서 시범적 의미가 있고 널리 알릴 가치가 있는 쾌거"로 '표본이자 양판'이라는 영예를 얻게 되었다.[25]

'양판樣板'이란 것은 첫째, '3결합' 방식으로 창작 완성된 것이다. 즉 성省 위원회로부터 임무를 부여받아 성 위원회, 성 문화국 등 각급 지도자가 창작 사상에 대한 지도를 하고, 전문가와 아마추어 조소 작업자의 창작을 거쳐, 마지막으로 대중의 의견을 참고하여 완성한 것이다. 둘째, 조소 작업자의 사상 변화의 결과라는 것이다. 먼저 개조가 있고 나중에 생활 체험이 있음을 인식하고, 마오쩌둥 사상으로 업무는 물론 모든 것을 통솔한 결과였다.[26] 셋째, 집단 지혜의 결정체이다. 조소 작업자는 "개인의 잡념보다는 집단의 관념이 필요하고, 개인의 돌출보다는 풍격의 통일이 필요하다"는 생각을 반영하였다.[27] 넷째, 조소 예술의 민족화와 대중화의 방향을 분명하게 제시했다. 즉 자산계급의 '전문가'나 '권위'의 계율을 타파하고, '옛것을 지금을 위해 쓰고, 외국 것을 중국을 위해 쓰며', '낡은 것을 몰아내고 새로운 것을 만들어내다' 등과 같은 사상지도 아래 서양의 사실寫實과 중국 민간의 심미의식 기법을 비판적으로 수용하여, '중국의 기풍이 있는 사회주의 조소예술'을 창조해 냈다.[28] 이러한 '양판'은 이후 미술창작의 기본 방향을 규정했다. 그 목적은 개인의 사상과 감정을 하나의 공통된 혁명 목표로 통일하여, 과거의 예술이 단지 소수만을 위해 봉사하고 개인적인 자산계급의 사소한 감정을 표출하던 '낡은' 예술관을 개혁하여 인민을 고무하고, 인민을 교육하고, 적을 무찌르는 무기가 되게 하는 것이었다. 예술 측면에서 말하자면, 이런 '양판'은 인민 대중이 보고 듣기 좋아하는 '중국의 기풍과 중국의 풍격'으로 '가장 새롭고 가장 좋은 예술'의 풍격 방향을 제시했으며, 각종 자산계급 형식주의의 개인주의 경향을 부정하고 예술이 하나의 공통된 이상 양식으로 통일되게 하였다.

이를 통해 알 수 있듯이, '3결합' 창작 방식은 미술가의 노력으로 작품이 결국 나오게 하기는 했으나, 사실 미술가는 단지 '지도자'와 '대중'이 인정한 주제사상과 심미감

25 王朝聞, 「彫塑標兵－參觀「收租院」泥塑群像」, 『人民日報』, 1966.1.4, 第4版.
26 〈收租院〉泥塑創作組, 「先革思想的命, 再革雕塑的命」, 『人民日報』, 1966.7.20, 第1·3版.
27 〈收租院〉泥塑創作組, 「「收租院」泥塑參照的構思設計」, 『美術』, 1965年 第6期, p.4.
28 曾竹韶, 「古爲今用, 外爲中用」, 『美術』, 1965年 第6期, p.16.

각을 실현하기 위해 없어서는 안 되는 도구에 불과했다. 10년 후 또 다른 대형 진흙 소조인 〈농노의 분노農奴憤〉 작가는 이렇게 말했다. "〈농노의 분노〉는 해방된 농노와 공동으로 완성한 집단 창작이다. 우리는 집필자에 불과하다."[29] 이와 같이 창작 과정에서 미술가는 반드시 끊임없이 '지도자'의 의견을 듣고 받아들여야 했다. 그 이유는 작가의 인식 수준은 "당 위원회 지도자처럼 높이 서서 멀리 볼 수 없기 때문이며, 생활의 본질과 주류를 전면적으로 관찰하거나 통찰할 수 없기 때문이다."[30] 다시 말하자면, 지도자는 당의 방침과 의도를 대표함과 동시에 예술 작품의 기준 또한 대표했다. 다른 한편 작가는 마음을 비우고 대중의 의견을 청취해야 했다. 대중은 가장 좋은 감상자이기 때문이었고, 미술 창작은 단지 대중을 교육하고 고무하기 위해 창작되는 것이 아니라, 대중의 생활을 반영해야 했기 때문에 반드시 대중의 감상 요구에 부합해야 했으며, 따라서 대중은 발언권이 가장 많이 있었다.

분명한 것은 이상주의의 공공성 속에서 작가의 개인 경험 혹은 체험이 사라져 갔다는 것이다. 개인성이 강하면 강할수록 이상주의의 공공성과는 멀어지게 되고, 공공성에서 멀어지면 비판을 받을 위험성이 커진다. 그와 마찬가지로 이상주의의 공공성 요소가 많으면 많을수록 개인 체험의 프라이버시 또한 적어졌다. 여기서 만약 아직도 개인의 특징이 존재한다고 하면, 그것은 형식 언어의 차이와 창조를 통하여 얻은 것이 아니라 혁명 이상의 공공성을 파악하는 과정에서 제재의 배열, 처리, 과장, 강조를 통하여 작품이 이러한 이상주의의 공공성을 더욱 효율적으로 표현하도록 하여 얻어진 것이었다. 결과적으로 혁명 이상의 공공성에 대한 표현이 더욱 강렬하고 집중적일수록 생활의 구체적이고 감성적인 진실성과는 거리가 멀어지는 것이다.

이러한 상황에서 예술가 본인에게 개성적 예술을 표현하려는 내재적 충동과 혁명 이상의 현실적 요구 사이에 시종일관 충돌이 끊이지 않는 상태가 되었다. 작가가 그림 속으로 들어갈 때 개인 마음속의 창작과 표현 욕구가 작가를 자극하지만, 작가는 시시각각 공공성의 요구로 돌아가지 않을 수 없는 상황에 처해 있음을 스스로 일깨우지 않으면 안 되었으며, 자각적으로 자기 개성의 취미를 억누르고 대중과 정치의 요구에 부합해야 했다. 이러한 인격적 분열은 필연적으로 언어 형식 측면이 아니라 예술과 심리 측면에 있어서 작품의 '진실성 상실'을 가져올 수밖에 없었다.

29 中央五七藝術大學 美術學院 赴藏雕塑小組, 「向翻身農奴學習, 爲翻身農奴創作－泥塑〈農奴憤〉開門創作的體會」, 『人民日報』, 1976.3.19, 第4版.
30 孔林, 「"三結合"是組織創作的好辦法」, 『美術』, 1965年 第2期, pp.29～32.

정치적 요구와 역사적 진실

혁명 이상에 고도로 집중하는 것은 두 가지 상반되면서도 상생적인 결과를 불러왔다. 한편으로 미술가는 노동자·농민·병사에게 깊이 들어가 자신의 사상과 감정을 변화시키는 데에 노력하고, 아울러 그들의 사상 감정과 심미관점으로 자신의 사상 감정과 심미 관점을 대체하여 현실을 보고 예술을 평가한다. 이에 따라 미술 창작 중 자연주의[31] 경향을 가져온다. 즉 미술가가 뜨거운 현실 투쟁 중 솟아나온 많은 노동자·농민·병사 영웅 및 선진적 인물과 마주하고 "그림 속 인물을 위해 어떤 자세와 태도를 취해야 하는 지 고뇌할 필요 없이 자신이 이전에 그리던 방식으로 그려내도 영웅의 본색은 잃지 않았다."[32] 이리하여 직접적으로 현실을 그대로 도해식圖解式으로 그린 작품이 많이 나타났다. 다른 한편으로 혁명이상주의가 끝없이 퍼져 나가

3-101 1968년 9월 『인민화보』 표지(표지 그림은 〈안위안에 가는 마오 주석〉)

현실 대상과 예술 처리에 대한 미술가의 독립적 판단을 덮거나 심지어 취소하게 하여, 시종일관 이데올로기화된 이상적 모델로 관찰하고 자료를 선택하여, 최종적으로는 공식화되고 개념화된 창작이 형성되었다.

'삼돌출三突出', '홍광량紅光亮', '고대전高大全' 원칙이 미술 창작에 제기되고 추진된 후 미술 창작의 허위 현상이 나날이 부각되었다. 영웅 혹은 주요 영웅 인물을 부각시키기 위해 장칭은 경극에서 부차적 인물과 대중 장면의 비중을 줄이라고 요구하였으며, 이는 '주요 영웅 인물'이 진공 속에 있는 듯한 느낌을 주었다. 마찬가지로 미술 창작에서 이러한 영웅 인물 혹은 '주요 영웅 인물'은 수많은 영웅의 요소를 수용하고 종합하여 모든 훌륭한 자질을 한 몸에 모음으로써 현실과는 동떨어지고 보통 사람은 따라갈 수 없는 추상적으로 개념화된 인물이 되었다.

이와 동시에, 노선 투쟁의 필요로 인하여 사람들은 역사와 역사적 상황을 마음대로 수정하고 왜곡하여 다른 시기의 정치적 목적을 위해 봉사했다. 다른 시기의 정치적 요

31 여기서 말하는 자연주의는 보이는 그대로 그리는 것이다. 선택도 하지 않고 구상이나 예술적 처리도 하지 않고 자연적으로 존재하는 모양 그대로 그리는 것이다.

32 李恁,「要畵革命畵, 先作革命人－"全國工農業餘美術作品展覽會"觀後隨記」,『美術』, 1965年 第4期, p.11.

3-102 왼쪽은 허우이민이 1961년 창작한 작품 〈류사오치 동지와 안위안 광부〉. 오른쪽은 다른 작품 〈안위안 노동자와 함께 한 마오 주석〉.

구에 부합하기 위해 수차례 수정을 거친 둥시원董希文의 〈개국대전開國大典〉이 가장 유명한 사례이다. 또 다른 유명한 사례는 허우이민侯一民이 다른 정치적 시기에 창작한 안위안安源 광부 두 작품이었다. 1961년 허우이민은 중국혁명박물관의 부탁을 받고 〈류사오치劉少奇 동지와 안위안 광부〉라는 그림을 그려서, 류사오치가 안위안 광부들을 이끌고 파업을 한 역사를 그렸다. 이것은 매우 성공적으로 그린 역사 제재 작품으로서 구상, 화면 처리, 유화 기술 모두 매우 뛰어났다. 그러나 허우이민의 이후 기억에 따르면 이 작품은 '문혁' 때에 심한 비판을 받아서, 류사오치를 위해 기념비를 세운 것으로 간주되었다. 그리하여 "이러한 뒤바뀐 역사를 되돌리기 위해" 1973~1976년 그는 또 다시 지도자의 부탁을 받고 〈안위안 노동자와 함께한 마오 주석〉이라는 그림을 그렸다. 결과적으로 예술 창작은 역사의 생활과 진실에 따라 창작하는 것이 아니라 정치적 필요에 따라 '창작'되는 것이었다. 예술 창작은 예술가 개인의 작풍과 개인의 체험을 바탕으로 창작하는 것이 아니라 상부의 지시와 어떤 개념 혹은 정의에 따라 '창작'되는 것이었다. 이로 인해 노선 투쟁의 정치적 요구와 진실한 역사 사실 및 예술가의 경험 인식 사이에 심각한 오류와 허위가 생기게 되었다.

앞에서 언급한 것은 전문가 미술 영역만의 현상이 아니었다. 대중미술 또한 유사했다. 후현戶縣 농민화는 '문혁' 중 가장 전형적인 '새로운 것'으로서, 나타나자마자 "무산계급 미술화원의 한 송이 큰 붉은 꽃"이라는 영예를 얻게 되었다.[33] "그들의 그림은 사상과 이상을 그렸고, 인간이 하늘을 이긴 것을 찬양했고, 노동이 세계를 창조하는 것을 칭송했고, 가난한 중하층 농민 계층의 호방한 감정과 드높은 포부를 토로하여 실사구

33　席梅,「批林批孔的生動敎材」,『文匯報』, 1974.3.1, 第4版.

시實事求是의 정신이 있으며, 또한 원대한 포부가 있어, 혁명 낭만주의 색채가 두드러졌다." 어느 농민시인은 다음과 같은 시를 지어 찬양했다.

> 솜씨 따라 한 폭 한 폭 빼어나고
> 붉은 사상 속에 공력이 실렸네.
> 산수 원앙 봉황을 그리지 않고
> 광활한 천지의 영웅을 그렸네.
> 오로지 노동자 농민의 원대한 뜻 펼쳐
> 그림 속에 계급의 정 가득 찼네.
> 붉은 마음으로 혁명의 그림을 그려
> 친구들은 기뻐 웃고 적은 깜짝 놀라네.[34]

3-103 류즈더의 작품 〈노서기(老書記)〉

바로 이런 원대한 포부와 호방한 감정을 띠면서 농민화가는 과장, 선양, 선전구호와 같은 작품을 많이 그렸으며, 그중 가장 유명한 것은 촌당지부村黨支部 부서기副書記 신분으로 미술 창작에 종사한 류즈더劉志德의 〈노서기老書記〉이다. 이 작품은 한 사회주의 새로운 농민의 선진적 형상을 생동적이고 '진실'하게 묘사했다. '노서기'는 농민을 이끌어 세상을 바꾼 선두자일 뿐 아니라 문화를 배우기도 한 모범이었다.

> 그것은 대중과 함께 호흡하고 함께 일하는 당원 간부가 산을 뚫고 돌을 쌓는 긴장된 노동의 틈에 부지런히 마르크스 레닌 저작을 읽는 생동적 형상을 묘사했다. 작자는 늙은 서기가 성냥을 그어 담배에 불을 붙이는 순간에도 눈빛은 여전히 차마 책을 떠나지 못하는 모습을 포착하여, 이 간부가 마르크스 레닌 저작을 읽는 성실함과 진지함을 생동감 넘치게 표현했다. 책 속에 연필이 한 자루 꽂혀 있는 것을 보면 이 서기는 그냥 책을 넘겨보는 게 아니라 깊이 학습한다는 것을 알 수 있다.[35]

'산을 뚫고 돌을 쌓는 긴장된 노동' 이후 한 사람이 이토록 왕성한 정력으로 '깊이 있

34 小丘, 「專爲工農抒壯志, 畵中滿是階級情－贊戶縣農民畵」, 『文匯報』, 1973.11.23, 第3版.
35 小丘, 「專爲工農抒壯志, 畵中滿是階級情－贊戶縣農民畵」, 『文彙報』, 1973.11.23, 第3版.

게 공부'하느냐의 여부는 잠시 접어두고라도, 그가 보던 책 한 귀퉁이를 통해 우리는 '노서기'가 보던 것은 엥겔스의 『반뒤링론反杜林論』이라는 것을 알 수 있다. 이것은 전문 독자조차 열심히 읽어야 이해할 수 있는 이론서이다.

극단화된 혁명 이상의 높은 압력으로 만들어진 수많은 작품이 종종 혁명 이념 혹은 개념의 덮개 아래 생활 속에서 느끼고 선택 제련하는 것이 결핍된 채 자연주의의 표면적 효과만 드러내는 길로 가거나 직접 허상을 만들어냈다.

문제에 대한 검토

20세기 중국미술은 시종일관 예술과 사회 정치의 긴밀한 결합을 분명하게 표현했으며, 예술은 이데올로기의 선전과 정치 투쟁의 중요한 무기가 되었다. 멀리 보면 이는 또한 글로벌 범위 내에 존재하는 보편적 현상이다. 제2차 세계대전 이후 세계는 사회주의와 자본주의 두 진영으로 분화되었고, 미국의 추상표현주의와 소련의 사회주의 현실주의, 중국의 혁명현실주의 모두 특정한 환경 속의 이데올로기 색채를 덧붙이게 되어 정치 문화가 예술 영역의 불가피한 주제가 되었다.

신중국의 설립으로 중국 현대화의 길은 새로운 역사적 국면을 맞게 되었다. 전례 없이 정치가 통일된 상황에서 새로운 정권의 수요에 적응하기 위해 내부적으로 봉건시대 사대부 사상을 비판하고 외부적으로 자본주의 국가의 문예와 형식주의 예술을 비판하는 쌍방향 비판의 국면을 형성하게 되었다.

1. 예술과 정치의 관계

20세기 중국에서 나타난 예술과 정치가 결합된 현상은 고립된 것이 아니라 전세계 어디에나 널리 존재했다. 제2차 세계대전 이후 세계는 사회주의와 자본주의 양대 진영

으로 갈라졌고, 이에 따라 예술 또한 양대 진영으로 갈라져 이데올로기 선전과 정치 투쟁의 중요한 무기가 되었다. 심지어 예술 풍격이 정치 충돌의 대명사가 되기도 했다. 미국의 추상표현주의나 소련의 사회주의 현실주의 혹은 중국의 혁명현실주의 모두 강렬한 이데올로기 색채가 부여되었고, 예술 영역에서 정치문화는 피할 수 없는 가장 중요한 주제가 되었다.

예술과 정치의 일반적 관계

중국 전통 사회에서 예술과 정치의 관계는 비교적 느슨했다. 예술은 "귀신과 괴물을 알고, 귀감과 경계를 밝혀 줄知神奸, 明鑑戒" 수도 있었으며, 개인의 감정을 표출하는 효과적 방법이기도 했다. 중국 전통 예술의 이상 속에서는 후자가 중심이 되었다. 역사화와 종교화가 지닌 기능은 주로 풍유와 권고였으며 교화를 위주로 하였다. 당나라 말기, 북송 이래 문인화가 흥기함에 따라 사회적 효용이 없는 경향이 점차 전통예술의 이상을 주도하게 되었다.

3-104 예술과 정치의 관계는 동서고금 공통의 주제이다. 당대 회화 〈고제왕도권·진무제 사마염〉.

예술의 효용화와 정치화는 중국 현대미술의 두드러진 현상이었다. 이러한 현상과 중국 사회 구조의 커다란 변화 및 그것이 처한 구체적 역사 상황은 긴밀하게 연결되어 있으며, 다른 한편으로는 서양의 예술-정치관과 매우 많은 관련을 가지고 있었다.

도상을 이용해 사회와 신앙을 지도하고 제어하는 것은 기독교 문화의 일관된 전통이었다. 18세기 프랑스 대혁명을 전후로 예술은 세속 정치와 관련을 맺기 시작했고, 예술과 사회적 이상이나 사회적 변혁 사이의 관계가 점점 긴밀해졌다. 예를 들어 빙켈만Johann J. Winckelmann(1717~1768)은 정치적 자유와 예술의 번영 사이에 등호를 그음으로써 새롭게 부상한 자산계급의 신고전주의Neoclassicism 예술의 이론적 기초를 다졌고, 프랑스의 공상사회주의자Utopian Socialist 생시몽Comte de Saint-Simon(1760~1825)에게 예술은 더더욱 사회 변혁의 주도적 역량과도 같았다. 그는 "예술의 힘은 가장 직

접적이고 빠르며, 우리가 매번 군중 속에서 사상을 전파하고 싶어 할 때, 우리는 그것을 돌에 새기거나 혹은 캔버스 위에 그려 놓는다. 우리는 이처럼 그 어느 것보다 뛰어난 방식으로 많은 사람들을 일깨우는 영향력을 발휘한다."[1] 생시몽은 예술가가 사회변혁에 참여하는 과정에서 발휘하는 주도적 작용을 강조했으며, 이러한 생각은 짙은 낭만주의 색채를 띠고 있다. 생시몽 이후로 서양 세계는 점차 두 가지 비교적 급진적인 예술-정치관으로 발전되었다. 하나는 생시몽에게서 시작된 것으로 예술과 이상 사회와의 관계를 강조했으며, 또 다른 하나는 생시몽의 제자 푸리에Charles Fourier(1772~1837)로부터 비롯된 것으로 무정부주의Anarchism와 개인주의Individualism, 자유주의Liberalism 예술관을 강조했다.

3-105 위는 생시몽 상. 아래는 푸리에 상.

생시몽의 사상 전통은 끊임없이 수정되었다. 마르크스에게 예술은 상부구조에 속하는 것으로, 예술의 지위는 높아졌으나 예술가의 지위는 모르는 사이에 낮아졌다. 마르크스의 관점은 라파르그Paul Lafargue(1842~1911), 플레하노프Georgi V. Plekhanov(1856~1918), 루나차르스키Anatoly V. Lunacharsky(1875~1933), 트로츠키Leon Trotsky(1879~1940) 등에게서 새롭게 발전되었다. 러시아의 볼셰비키 혁명 승리 이후 소련은 예술과 정치의 관계에서 경계 확정을 점차 굳건히 했다. 1934년 스탈린은 정식으로 사회주의 현실주의 문예이론을 받아들였다. 사회주의 현실주의는 예술이 사회 변혁을 지도하는 과정에서 일으키는 주도적 작용을 강조했으며, 이것은 생시몽의 최초 희망사항과 완전히 부합하는 것이었다. 다른 한편으로 사회주의 현실주의의 틀에서 예술가 본인의 역할은 미미했다. 즉 자유롭게 개인의 의지를 표현할 수 있는 예술가가 아니라 문예 작업자 또는 문예 노동자에 불과했다. 이것은 생시몽과 젊은 마르크스의 관점과는 완전히 어긋나는 것이었으며, 생시몽이 생각했던 사회 지도자로서의 예술가 이미지와는 전혀 상반된 것이었다. 이때에 이르러 서양사회에서 예술과 정치의 관계는 이상사회에 봉사하는 것으로부터 국가와 정당을 위해 봉사하는 방향으로 전환이 이루어지게 되었다.

예술과 정치의 관계 설정에서 또 다른 극단적 관점은 무정부주의 사상에서 왔으며 푸리에의 전통에 속한 것이었다. 그 특징은 개인의 자유를 강조하고 정당과 정부의 집권을 반대하는 것이었다. 무정부주의 예술가도 똑같이 정치에 관심을 쏟았으나, 더욱

1 聖西門, 『論文學、哲學化實業』, 巴黎 1825, 第1卷, p.331, 多納德・埃特伯格, 『藝術與政治中'先鋒派'的概念』에서 재인용, 賈春仙・葛佳鋒 譯, 『藝術史與觀念史』, 南京 : 南京師範大學出版社, 2003, p.527.

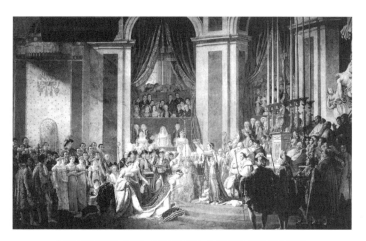

3-106 다웨이의 1805~1807년 작품 〈나폴레옹 1세 가면 대전〉 **3-107** 드라크루와의 1830년 작품 〈자유가 인민을 인도한다〉

많은 것은 격렬한 비판의 자세를 취하는 것이었다. 생시몽주의자와 달리 무정부주의 예술가는 정치와 예술의 관계에 대해 '회피'하는 태도를 취했으며, 이를 통해 개인의 자유를 지키고 체제에 대한 반항을 드러냈다. 와일드Oscar wilde(1854~1900), 크로포트킨Piotr A. Kropotkin(1842~1921)이 주장한 '예술을 위한 예술' 운동이 이러한 성향을 드러내고 있었다.

예술과 정치의 관계에 대한 서양의 관점에서는 생시몽의 공상사회주의 전통이든 푸리에의 무정부주의 전통이든 모두 극단화 경향을 띤 것이었다. 이 두 가지 사상 전통은 냉전 시대에 이르러 사회주의 현실주의와 자유주의 모더니즘의 격렬한 대립으로 나타나게 되었다. 오랜 시간 동안 소련 등 사회주의 국가의 예술은 줄곧 '선전'의 예술로 폄하되었고, 정치적 이데올로기의 구속을 깊이 받았다. 일리 있는 견해이다. 하지만 창이 있으면 방패가 있듯 서양 세계의 아방가르드 예술 또한 마찬가지로 정치 이데올로기의 영향과 지지하는 예술 풍격의 영향을 받았다. 문화 검열censorship은 '자유주의' 구호의 또 다른 측면이었다. 이러한 현상은 이미 현대예술을 연구하는 서양 학자의 이목을 끌었다. 예를 들면 『추상표현주의—냉전의 무기』[2] 등의 글에서 이러한 문제를 언급했다. 제2차 세계대전이 종결된 뒤에 미국은 거금을 투자해 '문화자유대회The Congress for Cultural Freedom'를 개최하여, 유럽 국가 특히 서독, 이탈리아, 프랑스의 문예 사업을 후원했다. 유럽의 몇몇 예술 활동, 예를 들어 베니스 비엔날레와 카젤 문헌전Kassel Documenta 등 모두 미국의 지지와 통제를 받았다. 이리하여 독일은 '미국 예술시장의 식

2 Eva Cockcroft, "Abstract Expressionism, Weapon of the Cold War", *Art Forum*, Vol. 15, No. 10, 1974, pp.39~41. Dick Hebdige, "A Report of the Western Front : Postmodernism and the 'Politics' of Style", *Block*, Vol. 12, 1986~7, pp.4~26.

민지'가 되었고 네덜란드와 스위스, 스웨덴 등 국가의 개신교 도시는 '미국 아방가르드'의 유럽 '교두보'가 되었다. 비평가들이 지적한 대로 '독일, 이탈리아와 같은 패전국은 전후 경제적으로 미국에 의지했으며Marshall Plan, 정치와 문화적으로도 미국의 통제를 깊이 받는' 상황이 된 것이다.[3] 미국, 영국이 자유주의를 고취한 동기는 나치즘 Nationalsozialismus과 권위주의Authoritarianism가 유럽에서 다시 되살아나는 것을 막기 위해서였으며, 이 방면에서 그들은 성과를 거두었으나 서양 현대예술에는 또한 먹구름이 끼게 된다. 가려진 이데올로기가 서양 현대예술에 지울 수 없는 흔적으로 남게 된 것이다. 물론 서양 현대예술과 구미 정치와의 연관성과 제어 받는 상황은 비교적 간접적이며, 종종 사람들의 이목을 끌지 않는 민간 영역을 통해 진행되었다. 총체적으로 예술가는 여전히 존중받았다. 소련에서는 즈다노프Andrei Zhdanov(1896~1948)가 1947년 '코민포름Cominform'을 설립했고, 같은 해에 「문학과 철학, 음악을 논하다論文學,哲學和音樂」을 발표하여 사회주의 현실주의의 신조를 확고히 했다. 이 신조를 멀리하려고 고집하는 예술가는 전시회를 금지 당했고, 화실과 생활 터전도 박탈당했으며, 심지어 유배를 가기도 했다. 이후 1년 동안 이 신조는 모든 사회주의 진영에 알려졌다.[4] 이렇게 직접적으로 예술과 정치운동을 연결시킨 것은 의심할 바 없이 눈앞의 성공과 이익만 챙기려는 행위였고, 예술가와 예술 자체의 발전 규율에 대한 무시였다.

근대 이래로 중국 사회에서 예술과 정치의 관계는 몇 차례 매우 큰 변화를 겪었다. 의화단운동義和團運動과 신해혁명辛亥革命 시기에 예술은 외국의 침략을 막거나 청나라 말엽의 통치를 뒤엎는 선전 도구로 이용되었다. 20, 30년대에는 예술가 개인의 자유가 충분히 발전되었다. 그러나 민족 갈등의 악화와 국민당정부의 압력으로 인해 현대의 자유주의 예술은 중국에서 비판적 정신적 역량을 발전시키지 못했다. 린펑몐林風眠의 〈인류의 고통人類的苦痛〉, 〈모색摸索〉 등은 정부 관리의 냉대를 받았으며, 심지어 질책을 받았다. 이와 동시에 루쉰이 제창한 좌익목판화운동左翼木刻運動은 강력한 현실 비판 작용을 하여, '대중주의' 예술 운동 발전에 중요한 기초가 되었다. 「옌안 문예좌담회 강화」가 발표된 후 소련의 사회주의 현실주의 문예이론은 옌안 홍색정권紅色政權의 문예정책에 결정적 영향을 끼쳤다. 대중예술은 현대 중국에서 전례 없는 규모의 독특한 정치문화 현상이 되었고, 하의상달의 비판현실주의와 상명하달의 사회주의 현실주의의 혼합체였다. 이것은 특정 역사 조건에서 전략적 선택이었으며, 민족의 생사존망의 위기에서

3 河淸, 「論美術的現狀－克萊爾譯評(四)」, 『美術觀察』, 2002年 第7期, p.72.
4 河淸, 「論美術的現狀－克萊爾譯評(四)」, 『美術觀察』, 2002年 第7期, p.73.

구국과 부강을 도모하는 전체적인 큰 목표에 봉사하는 것이었다. 그러나 예술가 역시 이때부터 혁명과 정치운동의 전차에 묶이게 되었다.

혁명문예관의 형성과 예술의 정치화

신중국 혁명문예 노선 이론의 근원은 두 가지이다. 하나는 소련의 마르크스주의 세계관과 문예이론이고, 또 다른 하나는 '5·4' 운동 이래 구국과 생존을 추구하는 민족해방투쟁의 경험이었다. 이리하여 두 가지 선택된 결합체가 만들어졌다. 하나는 선택된 서양으로서 마르크스 레닌주의였고, 또 다른 하나는 선택된 전통으로서 '5·4' 운동 이래 혁명현실주의 전통이었다.

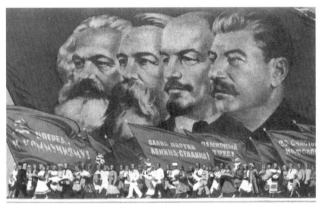

3-108 코소프의 1953년 작품 〈무적의 위대한 마르크스, 엥겔스, 레닌, 스탈린 기치 만세〉

소련 사회주의 현실주의 문예이론은 1949년 이후 중국문예의 주도적 이론이 되었다. 그러나 1960년 중국과 소련의 관계가 파열된 후 '사회주의 현실주의'라는 단어는 점차 '혁명적 현실주의'로 대체되었다. '혁명적 현실주의'는 마오쩌둥 문예사상의 집중적 구현이었으며, 마르크스주의의 이론적 발전이기도 했다. 즉 마르크스 레닌주의의 '당성'과 '계급성'의 기초에 '혁명성'을 더한 것이었다.

1958년 5월, 마오쩌둥은 중국 시의 출로에 관하여 논의하면서 '혁명적 현실주의와 혁명적 낭만주의가 결합된' 창작 방식을 명확하게 언급했다. 이 연설의 기본 어조는 옌안 시대와 건국 전후와는 달랐다. 중·소 관계의 파열과 중국 내에서 날이 갈수록 커져 가는 평화주의 경향은 마오쩌둥이 다시 '혁명' 두 글자를 언급하는 원인이 되었다. 사회주의 현실주의부터 '혁명적 현실주의'까지는 신중국 미술이론의 전환점이었다. 이전 문예계의 소련식 사회주의 현실주의가 자신의 혁명 경험을 중시하는 민족화의 길로 다시 돌아왔다.

마르크스 레닌주의 문예 작업자의 천명에 의해 마오쩌둥의 '혁명적 현실주의와 혁명적 낭만주의를 결합한' 창작 방식은 '모든 문학사의 경험을 과학적 총괄'한 것으로 인식되었다. 저우양周揚은 그것을 '전체 문예 작업자가 공통으로 분투해야 할 방향'으로 삼았

다.[5] 아이예艾耶는 "혁명적 낭만주의와 혁명적 현실주의는 사회주의 현실주의 창작 방식의 동량棟梁이 되어야 한다. (…중략…) 혁명적 낭만주의와 혁명적 현실주의는 또한 사회주의 현실주의의 두 날개와도 같다"[6]라고 했다. 이 '두 결합兩結合'과 '두 날개兩翼'라는 표현법은 중국 자체의 새로운 문예 전통 건립의 이론적 기초가 되었다. 혁명과 중국의 경험은 신중국 미술의 중요한 주제가 되었다.

3-109 문화대혁명 기간 중에는 모든 것이 계급투쟁의 시야로 들어갔다. 그림은 천옌닝[陳衍寧]이 창작한 선전화 〈계급투쟁을 견지하여, 다자이 운동을 촉진시키자〉

1958년 벽화와 선전화 및 테마 창작이 활기차게 발전함과 동시에 전통 중국화가 움직이기 시작했고 '유화 민족화' 탐구도 지속되었다. 1960년 중국미술가협회 제2차 회원대표대회가 베이징에서 열렸을 때 차이뤄훙蔡若虹이 대회 보고를 했다. "대중미술은 공산주의의 숭고한 이상과 혁명의 열정을 솔직하게 표현했으며, 강렬한 혁명현실주의와 혁명낭만주의가 결합된 정신이 깃들어 있다." 그는 또 말했다. "혁명적 현실주의와 혁명적 낭만주의가 결합된 예술 방식을 탐색하는 것은 우리 미술 방면 이론 건설의 중점이다."[7] 이리하여 '두 결합'과 같은 새로운 제안은 이론적으로 새로운 기준을 세우게 되었다.

이 결과는 바로 정치의 통일과 문예정책의 일치가 가져온 것이다. 정치적으로는 중화인민공화국 성립을 표지로 하고, 문화적으로는 마오쩌둥이 「강화」에서 언급한 '정치 표준 첫째政治標準第一, 예술 표준 둘째藝術標準第二'를 준칙으로 삼았다. 특히 국제와 국내의 정치 투쟁이 나날이 날카로워지는 상황에서 예술과 정치의 관계는 점차 계급의 입장, 계급의 각오 수준까지 높이 향상되었다.

1962년 마오쩌둥은 중공중앙 8회 십중전회十中全會에서 "절대로 계급투쟁을 잊지 말자!"라는 구호를 명확히 제기하고 계급 분석의 관점을 강조함으로써, '정치 표준 제1, 예술 표준 제2'의 구호를 빌려 이전에 정치와 예술이 상대적으로 조화로웠던 관계에서 더 나아가 예술 창작과 예술 평론의 가장 중요한 근거가 되게 했다. 이전에 마오쩌둥은 줄곧 문예의 정치 방향 문제를 주목했고, 특히 문예계의 '대형화大, 서양화洋, 전통화古'

5 周揚, 「新民歌開拓了詩歌的新道路」, 『紅旗』, 1958年 第1期.
6 艾耶, 「革命現實主義和革命浪漫主義相結合問題座談記錄」, 『處女地』, 1958年 第8期, p.40.
7 蔡若虹, 「爲創造最新最美的藝術而奮鬪」, 『美術』, 1960年 第8·9期(合刊), p.1.

현상을 보고 걱정하여, 다음과 같이 비판했다.

> 1840년부터 지금까지 100여 년 동안 중국에서는 낡은 사회 경제 형태 및 그 상부구조(정치, 문화 등)를 향해 투쟁을 벌이는 새로운 사회경제 형태, 새로운 계급 역량, 새로운 인물과 새로운 사상이 생겨났다. 어떤 것을 칭찬하고 칭송해야 할 것인가, 어떤 것을 칭찬하고 칭송하면 안 되는가, 어떤 것을 반대해야 하나 결정해야 할 때이다.[8]

마오쩌둥은 새로운 사회주의 문예를 창조하는 것이 자산계급 사상을 없애고 무산계급 독재 정치를 견고히 하는 구성 부분으로 여겼다. 이 때문에 그는 스스로 문예 사업을 규정하고 이끌었다. 마오쩌둥의 판단은 내재적 논리가 있었다. 이것은 독립적 정권의 설립과 그 정체政體에 상응하는 이데올로기의 필요에 의한 것일 뿐 아니라 고립되어 있는 냉전 분위기 속에서 반드시 해야 할 필연적 정치적 선택이었다. 마치 그때 미국 정부가 추상표현주의에 대한 지지 의사를 보였던 것과 마찬가지로 모두 냉전 정치의 일부였다. 그러나 문제는 특정 역사 시기에서 문예 창작의 제약과 예술의 자유라는 이 모순 관계를 어떤 척도로 비교하는 것이 합당한가였다. 사람을 개조하고 사람을 존중하는 것은 어느 정도여야 하는가? 이것은 우리가 이 시기 역사를 돌아볼 때 심사숙고해야 할 문제이다.

정치의 강대한 압력으로 모든 예술 문제는 이데올로기화되었다. 예술 형식의 문제 또한 피해갈 수 없었다. 1960년대 초 정치가 잠시 동안 상대적으로 완화되어 예술 형식 문제도 예술가들에 의해 다시 거론되었다. 판화가 왕치王琦는 그 가운데 비교적 활동적인 인물이었다. 1962년부터 1963년까지 왕치는 미술 형식 문제를 주제로 여러 차례 강좌와 연설을 했으며, 나중에 '예술 형식의 탐색을 논하다'라는 주제로 3만여 자 규모의 작은 책을 만들었다.[9] 왕치가 보기에 예술 형식은 예술 연구의 중요한 내용 중 하나였다. 그러나 그 "발전 규칙 및 예술 형식과 관련된 몇몇 비교적 중요한 문제가 충분히 연구되지 않았다." "유물주의 미학자가 예술 형식 문제에 기울인 노력은 그들의 라이벌에 비해 손색이 있음을 면할 수 없다." 그는 19세기 말과 20세기 초 서양 현대예술의 고찰을 통하여 이 방면에 대해 탐색하기를 희망했다. 그러나 1964년이 되어 마오쩌둥이 문예에 대한

8 毛澤東,「應當重視電影「武訓傳」的討論」,『人民日報』, 1951.5.20, 第1版.
9 이하 글은 모두 이 글에서 인용한 것이다. 王琦,「論藝術形式的探索」, 中國美術家協會吉林分會 編,『美術參考資料』, 1963年 第2期.

두 가지 지시를 내린 이후 전국문련은 정풍을 하기 시작했고, 대립적인 두 계급의 각도에서 왕치의 예술 형식관에 대해 엄격한 '질의'의 태도를 드러냈다.[10]

3-110 신중국은 '문예는 정치를 위해 봉사한다'는 문예 방침을 수립했다.

'문혁'에 이르러 정치가 예술에 간섭하는 것이 극에 달했다. '정치 표준 제1, 예술 표준 제2'의 예술 평가 표준에서 최종적으로 사실상 '예술'을 포기하고 정치적 표준만 남았다. 예술은 정치를 위해 봉사하고, 심지어 정책을 위해 봉사하여, 각종 정치운동에 짝 맞추는 선전 도구와 수단이 되어, 중국공산당 초기 지도자 취추바이瞿秋白가 요구했던 대로 완전히 정치의 '축음기'로 변해 버렸다.[11] 이리하여 예술은 예술 자체의 독립적 가치를 잃어버렸고, 예술가는 어쩔 수 없이 예술의 형식과 개성을 추구하는 것을 포기해야만 했다. 그 결과는 내용과 형식의 단일화와 천박함이었다.

예술 그 자체에 대해 말하자면, 예술은 현실 표현과 자유로운 표현이란 양면성을 지니고 있다. 그러나 현실에 대해 말하자면, 표현하기만 하면 이것 아니면 저것이라는 이데올로기적 해석으로 떨어져 버리기 쉽다. 오늘날 21세기에 와서 예술 속의 정치 문제는 이미 이전의 좁은 의미의 이데올로기 정치에서 사회생활의 각 방면으로 확대되었으며, 더욱 구체적이고 알아차리기 힘든 방식으로 구현되는데, 예컨대 국제 교류 중 예술가의 신분 문제, 문화 경쟁 문제, 예술 전략 문제, 담론 주도권 문제 등이다. 국가가 존재하는 한, 그리고 사람들이 국제적 범위에서 문화 교류를 필요로 하는 한, 정치 문제는 필연적으로 문화 경쟁과 국가의 지속 가능한 발전의 일부분이어서, 다양한 방식으로 예술 속에서 모습을 드러낼 것이다. 그러므로 동서고금을 막론하고 예술이 철저하게 정치와 무관했다는 것은 보편성이 없다. 다만 예술이 심각하게 정치화되고, 완전히 정치를 위해 봉사한다면, 비록 객관적 외부 압력이 주요 원인이었다고 해도, 예술 그 자체와 예술가의 입장에서 보면 너무 심각한 대가를 치루는 것이므로 깊이 생각해 보아야 한다.

10 何溶, 「這是什麼階級的藝術觀點?─對王琦先生「論藝術形式的探索」一文的質疑」, 『美術』, 1964年 第4期. 이 글은 마오쩌둥이 문예계에 내린 두 지시에 회답하기 위해 중국미협이 '이론비판그룹'을 조직하여 쓴 것이다.

11 瞿秋白은 "광범위하게 말해서 문예는 모두 선동과 선전이다. 의도가 있든 의도가 없든 모두 선전이다. 문예 역시 영원히 그렇다. 도처에 정치의 '유성기'이다. 문제는 어떤 계급의 '유성기'인가에 있다. 瞿秋白(필명 '易嘉'), 「文藝的自由和文學家的不自由」, 『現代』, 1932.10, 第1卷 第6期.

2. '쌍방향 비판'과 혁명 신문예 실천에 대한 성찰

중화인민공화국 수립 이후 정치가 통일되면서 이데올로기도 전면적으로 통일되었다. 혁명의 신문예를 건립해야 하는 필요성에 부합하기 위해, 중화인민공화국은 문예 측면에서 대내적으로는 봉건주의 문예사상을 비판하고 대외적으로는 자본주의 문예사상을 비판하는 두 가지 전선의 투쟁을 펼쳤다. 혁명의 새로운 문예의 순수성을 보호하기 위해 두 방어선을 세워 '쌍방향 비판'의 국면이 형성되었다. '쌍방향 비판'이란, 구체적으로 말하면, 대내적으로는 봉건주의 사대부사상을 반대하고, 문인화의 은일隱逸, 자오自娛, 둔세遁世 관념을 비판하고, 전통 예술 중의 인민성과 현실성 부분만을 남겨 놓는 것이다. 이것은 종적 방향 계승의 단절과 폐쇄였다. 대외적으로는 자산계급의 개인주의와 형식주의를 반대하고, 자산계급 문예의 취미와 관념 표현을 비판하고, 소련과 러시아의 현실주의 양식을 배우는 것만 허락하는 것이었다. 이는 횡적 방향 학습의 단절과 폐쇄였다. 그리하여 신

3-111 사회주의로 들어선 것을 상해에서 환호

중국은 정치에서는 사회주의를 선택하고 문예에서는 현실주의를 선택하여, 구미 국가에서 흥기한 모더니즘 예술과 이른바 봉건주의 문인화 전통과는 철저히 선을 긋게 되었다.

'쌍방향 비판'의 역사 환경

중국 신민주주의 혁명과 사회주의 혁명의 근본적 임무는 제국주의와 봉건주의에 반대하는 것이었다. 최근 200여 년 동안 중화민족이 낙후하여 매를 맞는 곤경에 처한 것은 첫째 청 왕조의 봉건통치가 부패했기 때문이고, 둘째 서양 제국주의 열강의 침략 때문이었다. 이것은 논쟁의 여지가 없는 사실이다. 중국공산당이 이끄는 민족해방운동의

근본적 임무는 제국주의와 봉건주의에 반대하고 통일을 실현하여 새로운 중국을 건립하는 것이었다. 루쉰이 주장한 신흥 목판화는 바로 반제국주의와 반봉건주의를 주요 내용으로 하는 것이었다. 마오쩌둥의 「옌안 문예좌담회에서의 강화」 역시 제국주의와 봉건주의에 반대하고 인민의 신중국과 신문예를 건립하는 것을 목표로 하였다. '반제국주의 반봉건주의'란 구호는 20세기 중국에서 사람들 마음에 깊이 새겨졌다. 신중국이 건립되기 전 기나긴 기간 속에서 '반제국주의'는 주로 제국주의 열강의 무력 침략과 경제 약탈에 항거하고, 식민통치에 항거하는 것이었다. 이 커다란 방향에서 전인민이 일치했다.('매국노'로 배척된 소수는 예외) 그러나 서양 각국의 정치체제, 경제 모델, 과학적 성취, 문학예술에 대해서는 대다수가 긍정과 선망의 태도를 가졌고, 아울러 서양을 배우는 것이 구국과 강국에 필요한 길이라고 인식했다. '반봉건주의'는 부패한 청 왕조 통치에 항거하고 봉건제도를 영원히 종식시켰을 뿐만 아니라 2천년 동안 이어진 전통문화 역시 일률적으로 반대하고 일률적으로 타도했다. 단지 소수만이 세계적 시야에서 전통문화의 가치를 인정하고 계승하고 발전시킬 필요성을 인식했다.

신중국 성립 이후 반제국주의와 반봉건주의의 큰 목표는 변하지 않았으나 문예 영역의 방침과 계획에 변화가 있었다. 1919년부터 1949년까지 반제국주의와 반봉건주의는 통일된 이론의 지도가 없어서, 무엇을 반대하고 무엇을 반대하지 않을지는 각 개인, 각 계파, 각 계층의 이해에 따라 이루어졌다. 그리고 1949년 이후부터는 계급분석과 계급투쟁을 바탕으로 한 문예관이 전국으로 보급되기 시작했으며 「강화」의 정신이 산시陝西 북부에서 중국 전역으로 확장되었다. 세계적 냉전 형국과 똑같이 신중국은 제국주의 정치, 경제, 군사패권에 대항하는 동시에 명확하게 전면적으로 문학예술을 포함한 이데올로기에 대항했으며 특히 모더니즘의 모든 이념과 표현성과는 전체적으로 자산계급 문화의 찌꺼기로 간주하였다. 다만 자본주의 초기의 비판적 현실주의의 몇몇 작품은 인민성이 어느 정도 있다고 인정받아 전문적 범위 내에서 유포하고 연구할 수 있었다. 반봉건주의 측면에서는 비록 봉건제도는 이미 엎어졌으나, 봉건문화의 찌꺼기와 전통 사대부의 문예관과 심미적 흥취는 아직 남아 있어서 필히 비판과 개조를 해야 한다는 주장이 나왔다. 통치계급과 피통치계급의 이분대립二分對立 이론의 각도에서는 역대 문예작품, 문예이론, 문예작가는 통치계급(통치계급을 위해 봉사하는 것 포함)과 피통치계급(노동인민과 기술자 포함) 두 부류로 나뉘었다. 그리고 전자는 반드시 비판하고 버려야 했으며, 후자는 인민성의 정화로서 보존하고 연구하고 계승해야 했다. 미술 방면에서 보존하게 된 것은 주로 민간문화, 민속 문화, 소수민족 문화였다.

1950년대 소련에게 배우자는 정책의 선택은 동서로 둘로 나누고 계급을 둘로 나누는 문예이론 구조에서 매우 특이한 조치였다. 러시아에서는 표트르 대제 이후 서양문화 체계에 더욱 관심을 기울여서 문학, 음악, 회화, 조소, 건축 대부분이 서양의 형식언어를 운용했으며, 작품 또한 대다수가 귀족적 경향을 보였다. 이동파移動派, Peredvizhniki를 대표로 한 러시아 현실주의 유화는 유럽 사실주의 유화의 전통을 계승했으며, 내용상 당시 러시아에서 나타난 인문지식인들이 추구하는 것과 일치하여 우국우민憂國憂民의 정서를 표현했다. 이 부분의 서양 사실 회화 전통은 50년대 중국에 깊은 영향을 끼쳤다. 그리하여 본 연구과제에서 우리는 50년대 소련에게 배운 것을 "서양주의"의 특수한 형태라고 간주한다.

봉쇄 속에서의 선택과 '인민성' 표준

신중국이 쌍방향 봉쇄 정책을 취했지만, 즉 횡적으로 서양을 봉쇄하고 종적으로 전통을 봉쇄하였지만, 모든 것을 완전히 봉쇄한 것은 아니었다. 선택적 요소가 있었다.

우리는 반식민적 반봉건적 낡은 문학과 낡은 예술의 잔여 세력을 소탕해야 하며, 신문예계 내부의 제국주의 국가의 자산계급 문예와 중국 봉건주의의 영향을 반대해야 한다. 우리는 모든 문학예술 유산을 비판적으로 수용해야 하며 모든 우수한 진보적 전통을 발전시켜야 한다. 또한 사회주의 국가 소련의 소중한 경험을 충분히 수용해야 하며, 애국주의와 국제주의가 유기적으로 연계되도록 노력해야 한다.[12]

대내적인 종적 봉쇄로는 문인화에 대한 비판이 제일 먼저 도마 위에 올랐다. 이미 1949년 4월 베이징에서 "신국화전람회新國畫展覽會"를 개최하는 기간 동안 문인화에 대한 비판과 중국화 개조에 관한 내용이 언급되었다. 1950년 2월 1일 중화전국미술공작자협회中華全國美術工作者協會의 주도로 발행된 『인민미술人民美術』 창간호의 "중국화 개조 문제" 칼럼에는 다섯 편의 문장이 게재되었다. 리커란李可染의 「중국화 개조를 얘기하다談中國畫的改造」와 리화李樺의 「중국화 개조의 기본 문제改造中國畫的基本問題」, 홍이란洪毅然의 「중국화 개조

12 郭末若, 「爲建設新中國的人民文藝而奮鬪－在中華全國文學藝術工作者代表大會上的總報告」, 『人民日報』,
 1949.7.4, 第1版.

와 중국화가의 자각을 얘기하다談國畵的改造與國
畵家的自覺」, 예첸위葉淺予의 「만화에서 중국화
까지從漫畵到國畵」, 스이궁史怡公의 「나 자신을
검토하고 동기창을 청산하다檢討我自己幷淸算董
其昌」 등이 그것이다. 제목만 보아도 중국화 개
조의 기본 방향과 문제를 알 수 있다. 하나는
전통 중국화에 대한 개조이고, 다른 하나는 사
람에 대한 개조이다. 사람들은 보편적으로 전
통 중국화에 대한 개조는 문인화에 대한 개조
와 비판이 핵심이고, 새로운 예술관과 새로운

3-112 1953년 1월 7일, 중국미술가협회와 중앙미술학원이 치바이스[齊白石]의 89세 생일
을 축하하였다. 사진은 저우언라이 총리와 치바이스.

미학으로 대체하여 현실의 진실성, 사상성, 교육성을 표현해야 한다고 여겼다. 가장 중요
한 것은 화가의 사상을 바꾸는 것이었다. 새로운 두뇌로 바꾸고 새로운 세계관과 예술관
으로 바꾸고, 새로운 미학과 계급의 입장으로 바꾸어야만 새로운 내용과 형식의 새로운
중국화가 태어날 수 있다고 여겼다.[13] 이것은 이후 중국화 개조의 기초를 다졌고, 종적
봉쇄의 구체적 방향 또한 규정했다. 정치 운동이 진행되면서 미술계에는 보편적 민족허무
주의가 점차 형성되었다. 민족허무주의는 '5·4 운동' 이후 관련 사상의 연속이라 할 수
있으나 새로운 사회와 정치적 조건 아래 새로운 모습으로 극단으로 내몰렸으며, 이 모든
것은 혁명 이상이 정치적 긴장을 따라와서 재촉한 결과였다.

이러한 정치적 긴장이 완화된 후 어느 정도 개방성이 드러났다. 인민 내부의 모순은
사회주의 단계의 주요 모순 형식으로 간주되었다. 1956년 마오쩌둥은 음악 작업자와
담화에서 지적했다. "중국의 문화는 발전해야 한다." 1957년 초 마오쩌둥은 또 '쌍백雙
百' 방침을 제기했다. 이것은 비록 아주 잠깐 동안만의 회복기를 맞이한 것이었으나, 민
족허무주의에 대한 비판을 바로잡는 시도의 시작이었다. 그 후 얼마 되지 않아 베이징
과 상하이에서 각각 중국화원中國畵院이 설립되었다. 예궁줘葉恭綽, 천반딩陳半丁, 위페이
안于非闇, 쉬옌쑨徐燕蓀, 펑쯔카이豊子愷, 왕거이王個簃, 허톈젠賀天健, 탕쩡퉁湯增桐 등 전통
예술가가 주목을 받았으며 중대한 임무를 맡았다. 이때 미술 간행물에 전통의 명예 회
복과 관련된 적지 않은 글이 게재된 이외에 가장 중요한 것으로 런보녠任伯年, 우창숴吳
昌碩, 천스쩡陳師曾, 황빈훙黃賓虹의 작품전이 개최되었다. 치바이스齊白石는 베이징 중국

13 李樺, 「爲建設新中國的人民文藝而奮鬪－從思想的改造開始進而創造新的內容與形式」, 『人民美術』, 1950.2.1 創刊,
p.39.

화원 명예 원장으로 임명되었으며, 전통파 대가 판톈서우潘天壽가 기용되어 저장 미술학원 부원장으로 임명되었다.(후에 원장으로 임명) 심지어 국가가 특별히 치바이스를 위해 생일을 축하하여 저우언라이周恩來가 직접 가서 축하하기도 했다. 비록 이러한 상황은 아주 빨리 끝을 맺고 정치 형세에 따라 끊임없이 반복되었으나, 봉쇄 속에서도 상대적으로 개방성이 있고 전통의 단절 속에서도 부분적 연속성이 있음을 확인할 수 있다.

이러한 상황은 대외 봉쇄에서도 똑같이 드러난다. 대외 봉쇄는 전반적으로 소련 사회주의 현실주의를 수용한 것과 전반적으로 서양 자산계급 현대 형식주의 예술을 부정하는 과정에서 형성된 것이다. 고도로 이데올로기화된 사회에서 대외 개방과 봉쇄는 모두 선택성이 있다. 사회주의 현실주의 예술이 사회주의 진영에서 유행하는 것과 동시에 모더니즘 예술은 사회주의 진영에서 지속적으로 공격을 받았다. 신중국 성립 이후 서양의 모더니즘 즉 추상표현주의, 형식주의, 인상주의는 지속적으로 비판을 받았다. 이 과정에서 중국은 서양의 현대 예술과 직접적인 관계가 끊어졌다. 서양의 공산주의 화가, 농민 화가, 현실주의 화가, 과학자의 예술 역시 중국으로 소량 소개되었으나, 사실 이것은 예술 본체 이외의 계급 진영의 분류 틀에 지나지 않았다. 피카소는 모더니즘 화가였으나 그가 그린 평화의 비둘기는 중국에서 환영을 받았다. 이는 희극적인 일이었다. 치바이스는 그의 작품을 토대로 모방작 〈평화의 비둘기和平鴿〉를 그렸다. 이러한 사례는 매우 많았다.

신중국 설립 초기, 서양 현대 자산계급 예술에 대한 비판이 시작되었다. 1950년 왕치王琦는 『인민미술』에 글을 발표하여 자산계급 회화 예술이 자본주의 사회제도에 의지하는 모습은 자본주의가 멸망의 운명으로부터 구제되기 위해 강력히 제창한 것이라고 지적했다.[14] 이러한 예술은 반인민적이고 반현실적이며 개인주의적으로, 사회주의 현실주의 예술과 날카로운 대립을 이루는 것이었다. 정치적 의의에 있어 이러한 예술은 중국 전통 문인화와 일치하며, 모두 개인주의와 형식주의로 예술의 인민성에 대한 배반이었다. 이러한 인식에 기초하여 신중국은 이것과 날카롭게 대립을 이루는 인민성을 핵심으로 하는 집단주의와 현실주의 예술 방향을 더욱 확고히 하게 되었다.

서양의 자산계급 형식주의 예술에 대한 비판은 줄곧 중단된 적이 없었다. 50년대 인상주의에 대한 전면적 비판을 시작으로 이후 서양 모더니즘 예술에 대한 지속적 비판에 이르기까지 시종일관 서양 자산계급 형식주의 예술을 중국의 문턱 밖으로 단절시켰

14　王琦,「走向腐朽死亡的資産階級繪畵藝術」,『人民美術』, 1950年 第6期.

다. 그 목적은 자산계급 이데올로기가 침식해 들어오는 것을 막는 것과 아울러 비교를 통하여 사회주의의 우월감을 증명하려는 것이었다. 서양 예술과 신중국 예술은 극명한 대조를 이루었다. 서양 예술은 암흑이라고 여겨졌으며, 신중국 예술은 빛이라고 여겨졌다. 각지에서 꾀꼬리가 울며 제비가 춤추는 광경이 펼쳐졌다. 인물의 혈색 좋은 얼굴과 미소는 정치적 의미가 내포되어 있었을 뿐 만 아니라 신중국 인민은 입을 것과 먹을 것이 풍족하고 심신이 건강하다는 것을 나타낸 것으로, 적극적으로 향상되려는 정신적 모습을 드러낸 것이다. 이러한 예술은 끊임없이 해외로 수출되어 제1세계의 사람 또한 다음과 같이 생각하였다. "우리는 반드시 마오 주석의 혁명문예 노선을 깨닫도록 노력해야 한다. 즉 문예는 노동자·농민·병사를 위해 봉사하며, 무산계급을 위해 정치적으로 봉사해야 한다."[15] 영국에서 열린 중국 예술 작품 전시회에서 많은 사람들이 현장에서 더할 수 없이 흥분하여 감상 소감을 알렸다. 한 노동자는 "나는 이토록 감동적인 장면을 본 적이 없다. 대비판회大批判會, 홍위병 연합 시위紅衛兵串聯, 근로자가 자신을 잊고 일에 몰두하는 것 등이다. 이들 그림은 중국인민이 마오 주석의 혁명 노선 지도 아래 제국주의와 자본주의가 영원히 할 수 없는 일을 해 냈다는 것을 충분히 보여준다"라는 소감을 남겼다.[16]

제한적으로 중국미술을 수출하는 동시에 외국 미술 또한 선택적으로 소량 도입되었다. 소련 등 사회주의 국가와 제3세계를 제외한 발달한 자본주의 국가 또한 중국과 예술 측면의 왕래가 있었으나, 도입된 것은 대부분 사실주의 혹은 현실주의 예술이었다. 그러나 그중에는 서양의 몇몇 형식주의 예술 또한 포함되어 있었다. 1956년 11월 12일부터 25일까지 중국미협은 미술전시관에서 '프랑스 현대미술 작품 전시회'를 개최했다. 뒤피 Raoul Dufy(1877~1953), 위트릴로Maurice Utrillo(1883~1955), 루오, 피카소, 마티스, 장 뤼르 사Jean Lurçat(1892~1966), 보나르Pirerre Bonnard(1867~1947), 마르케Albert Marquet(1875~ 1957), 레제Fernand Léger(1881~1995) 등 작품의 복제품이 전시되었다. 1961년 3월 중국미협은 또 다시 베이징에서 터키의 추상화가 무하마드 예 자드의 그림 전시회를 열었다. 그러나 이 또한 봉쇄 속에서 작은 틈을 조금 열어서 극도로 제한돼 교류를 한 것일 뿐이어서 중국 예술에 영향을 끼치지 못하고 혁명현실주의와 혁명낭만주의의 거센 추세 속으로 힘없이 빨려 들어갔을 뿐이었다.

15　新華社 스톡홀름 소식, 「瑞典人民熱烈歡迎'中國無産階級文化大革命的偉大勝利萬歲' 圖片展覽」, 『人民日報』, 1970.2.11, 第5版.
16　新華社 런던 타전, 「英國進步朋友擧辦'中國無産階級文化大革命勝利萬歲' 圖片展覽」, 『人民日報』, 1970.2.11, 第5版.

고아와 통속 - 문화의 축적, 비판, 전환

"혁명 이상은 영원히 우리 사회주의 문학예술의 영혼이다. 이 영혼을 빼 버리면 문학예술은 창백하고 무기력해질 것이며, 더 이상 혁명의 문예가 되지 못한다. 오늘 우리의 최고 이상은 공산주의이다. 이것은 실현될 수 있고 실현되고 있는 이상이다."[17] 혁명 이상은 줄곧 신중국 정치와 문예 속에서 끊임없이 강화된 핵심 노선이다. 혁명 이상의 고취 아래 인민은 새로운 중국을 세웠고, 완전히 새로운 사회질서와 신문예가 참신한 기상을 가져다주었고, 모든 중국인의 거대한 건설의 열정을 불러일으켰다. 중화민족은 그동안 흩어진 모래 같은 국면을 철저히 바꾸어 응집력이 전례 없이 높아졌고 애국주의의 정서 또한 전례 없이 높아졌다. '한국전쟁 참전', '공상업 사회주의 개조', '5년 계획' 등 대규모 정책을 결정하고 추진한 것은 모두 신중국의 응집력이 충분히 발휘된 것이었다. 그러나 어떠한 일도 맹목적으로 극단의 상황으로 치달아서는 안 된다. '대약진', '인민공사' 운동에서, 특히 '3년간의 자연재해' 이후 중국 혁명의 승리를 거둔 법보法寶 즉 실사구시 정신이 점차 퇴색하기 시작했다. '문혁文革'의 극단화는 혁명이상 실현을 가속화할 수 없었을 뿐더러 도리어 가혹한 대가를 치러야 했다.

중국 입장에서 20세기 전체는 격변으로 가득 찬 세기였다. 낙후되어 매를 맞는 참상은 중화민족이 '반제반봉건反帝反封建'이라는 총체적 목표를 세우도록 독촉했다. 실행중 하나하나 드러난 실패로 인해 중국 공산당은 노동자·농민 대중 특히 최하층 억만 농민에게 의지하여 '세 개의 큰 산'을 엎어버리고 독립자강의 신중국을 건설하는 길로 들어섰다. 이 승리는 마르크스주의를 지도사상으로 하는 계급투쟁이론이 구체적으로 실천되는 가운데 성공적으로 운영된 것에 그 기원이 있다. 이 과정에서 계급이분법으로 문화 문제를 보는 것은 매우 자연스러웠고, 실천 속에서 얻은 긍정적 효과도 의심할 바 없다.

그러나 문화 발전의 관점에서 보면, 20세기의 주류 사조는 중국 전통문화를 비판하고 서양 현대문화를 제어하는 것이었다. 즉 이른바 '봉건계급문화'와 '자산계급문화'로, 이 두 가지는 공교롭게도 대체로 상층 사회문화와 같았다. 이러한 쌍방향 비판과 격절은 전통 엘리트 문화와의 단절과 서양 현대 고급 지식에 대한 이해 부족을 야기했다. 100년에 가까운 비판과 혁명 과정에서 고아高雅와 통속 사이의 불균형은 가려진 심

17 사설, 「更大地發揮社會主義文藝的革命作用」, 『人民日報』, 1960.8.15, 第1版.

층적 문제가 되었다.

동서고금의 문화는 고아와 통속의 구분이 존재한다. 문화의 축적은 피라미드와 같아서, 최저층은 넓은 바닥으로 이루어져 있고, 가장 많은 인구수를 차지하는 하층 노동계급이 창조하고 사용하는 곳이다. 중간층은 과도층으로, 중간 계층이 좋아한다. 그리고 상층과 꼭대기는 사회의 엘리트 문화로 일반적으로 통치계급과 엘리트 계급이 주도하고 구축한다. 이 상층과 꼭대기는 확실히 통치계급과 불가분의

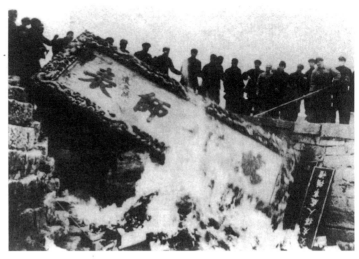

3-113 모든 봉건 잔재를 부수다. 사진은 홍위병이 산둥 취푸 공묘(孔廟) '만세사표(萬世師表)' 편액을 태우는 장면.

관계를 맺고 있지만, 사용되지 않는 부분과 배척된 부분 또한 존재한다. 이러한 문화 피라미드의 상층과 꼭대기는 동서고금의 각 사회의 문화 대표자인 것은 말하지 않아도 아는 역사적 사실이다.

20세기의 중국은 구국과 부강이라는 큰 목표를 이루기 위해 어쩔 수 없이 '봉건주의 문화'에 반하여 혁신을 해야 했고, '제국주의 문화'에 반하여 독립을 추구해야 했다. 이러한 쌍방향 비판의 결과 새로운 사회주의 문화의 이상을 건설하기 위하여 깨끗하게 길을 닦기는 하였으나, 중국 전통문화와 서양 현대문화의 고아하고 심오한 부분을 전승하고 흡수하는 측면에서는 큰 단절을 야기하게 되어, 새로운 사회주의 문화의 건설에 있어 인류 문명의 성과 중 고아하고 심오한 부분의 자원이 부족하게 되었다.

백 년 동안 중국에서 고아한 문화를 비판하고 통속 문화를 제창한 것은 전례가 없었다. 특히 신중국의 통속 문예에 대한 고무와 지지는 매우 큰 성공을 거두어 동서고금에 이러한 사례는 찾기 매우 어렵다. 그러나 고아하고 심오한 문화의 발전은 기본적인 사회 분위기를 잃었다. 80년대 이후 줄곧 '대가를 부르다呼喚大師'라는 말이 있었는데 이것은 '왜 수십 년 간 대가가 나오지 않는가?'에 대한 곤혹 속에서 나온 말이었다. 실질적인 원인은 고아하고 심오한 문화의 전승과 축적, 교류와 충돌 메커니즘이 중단되었기 때문이다. 고아와 통속의 모순은 더욱 변증법적이고 전략성이 있게 처리되지 못했다.

특정 역사 단계마다 특정한 주요 모순과 주요 임무가 있게 마련이다. 이에 따라 때로 부차적인 것은 짧은 기간 동안 홀대당하지 않을 수 없었고, 심지어 희생당하기도 했다.

3-114 '인민성'을 갖춘 쿠르베의 작품 〈돌을 깨는 사람들[採石工人]〉

그러나 이러한 홀대와 희생의 대가도 반성하고 정리할 필요가 있다. 아울러 역사 단계의 진전에 따라 모순의 주도 방향 또한 변한다. 예를 들어 이전 단계에는 사회변혁을 위해 전통을 전면적으로 반대하고, 이후 단계에는 문화의 부흥을 위해 전통을 계승하고 발양해야 할 필요가 생긴다. 전자 단계에는 구국과 혁명을 위한 예술이 필요하고, 후자 단계에는 예술을 위한 예술과 인생을 위한 예술이 필요하다. 전자 단계의 중점은 수고하는 대중을 위해 통속 문예를 보급하는 것이며, 후자 단계의 중점은 지도적 효과가 있는 고아한 문화를 세우는 것이다. …… 다사다난했던 20세기에는 이와 같이 어느 한쪽으로 경도되고 치우쳤던 것이 비일비재했다. 그러므로 얼핏 보면 명백히 다르게 보이는 시대적 특색 사이의 내재적 연관 및 전환 중인 '도度'에 대해 우리는 특별히 주목하고 심사숙고해야 한다.

문화는 축적에 의지한다. 특히 사회의 고아하고 심오한 문화의 전승은 더더욱 많은 고차원적 성과가 축적된 기초 위에서만 앞으로 나갈 수 있다. 20세기 사회의 거대한 변화 속에서 '봉건주의封, 자본주의資, 수정주의修'를 대규모로 철저하게 비판하는 문화의 과격한 운동은 이미 지나갔다. '문혁'이 이미 역사의 교훈이 되어 버린 오늘날, 새로운 개혁 개방의 큰 분위기 속에서 중국 전통문화와 서양 현대문화의 고아하고 심오한 성과를 어떻게 객관적으로 마주하고 깊이 연구할 것인가, 인류 문화의 가장 심오한 지혜의 결정 위에서 중화민족의 신시대의 고아하고 심오한 문화와 가치의 틀을 어떻게 계승하고 연구할 것인가, 이들은 현재 중국의 문화 부흥에 있어 직면한 전략적 과제이다. 물론 비판은 전환과 다르다. 전환을 하려면 전면적이고, 체계적이고, 깊이 있는 학술 연구가 기초가 되어야 한다. 신시기 중국 문화의 모더니티 전환을 위해서는 대규모로 번영한 통속 문화만으로는 부족하며, 고아와 통속의 변증법적 관계를 잘 처리해야 한다. 고등학술기구에서 고아하고 심오한 문화 연구 분위기를 조성하고, 뛰어난 학술 인재를 모으고 길러야 한다. 통속 문화가 널리 번영하고 또한 학술 층위의 고급 문화가

이끌어간다면, 중화 문명 부흥의 이상은 반드시 실현될 수 있을 것이다.

구국과 부강을 도모하는 것은 중국의 기본적인 임무이며 목표라는 것을 필자는 본 연구과제에서 여러 차례 언급했다. 20세기 상반기 중국은 모진 환경 속에서 몸부림치면서 출구를 찾지 못했고 실업구국實業救國, 무정부주의無政府主義, 실용주의實用主義, 전면적 서구화 이론全盤西化論, 삼민주의三民主義, 국수주의國粹主義 등 갖가지 주의主義가 효과를 거두지 못하고 분열과 분란 속에서 허우적거렸다. 마르크스주의, 공산당, 마오쩌둥이 실천 속에서 중국 문제의 본질을 파악하여, 농민이라는 가장 큰 잠재적 혁명 역량을 동원하여 전국 통일을 실현하고 독립적이고 자주적인 신중국을 건립했다. 나라를 살리기 위해 농민을 동원하여 혁명을 할 수 밖에 없었으며, 제국주의와 봉건주의를 반대하고, 낡은 제도와 낡은 문화의 잔재를 '폭풍우'로 하여금 쓸어버리게 하여, 백지 위에 완전히 새로운 공산주의 사회를 세웠다. 구국, 혁명, 이상, 중국 근・현대 역사 논리는 이렇게 진행된 것이다. 성공적 경험은 굳게 지키고 널리 알려야 하고, 부족한 부분은 새로운 시대에 보충해 나가야 한다.

제4편

1976~2000

중국 현대 미술의 길

중
국
현
대
미
술
의
길





제1장
개혁개방과 사상 해방

제2장
'85 미술 새 물결'과
활발한 다원적 국면

제3장
모더니티 언어 환경 아래의
세기 말 침잠

제4장
문제에 대한 검토

개혁개방과 사상 해방

1976년에 '사인방'을 분쇄한 것은 10년에 걸쳐서 중국 민족에게 거대한 상처를 안겨준 '문화대혁명'이 끝나고, 중국이 개혁개방의 새로운 시대로 들어섰음을 알리는 표지였다.

'5·4 신문화운동'과 신시기의 개혁개방은 중국 현대화 100년의 과정에서 있었던 두 차례의 개방이었다. 두 번째 개방에서는 역사적 상황과 국제 형세가 근본적으로 변화해서 위로부터 아래로 개혁이 진행됨으로써 신시기 미술이 발전하기 위한 현실적 조건을 제공했다. 개혁개방 및 그에 따른 사상 해방은 중국의 예술가들에게 미증유의 자유로운 탐색의 공간을 가져다주었고, 그들은 '문화대혁명'에 대한 반성적 사유와 서양 현대세계에 대한 지향을 통해서 미래에 대한 중국인의 신념을 표현함과 동시에 중국 민족 현대화의 길에 대해 새로운 사고를 할 수 있었다. 그러나 지나치게 많은 우여곡절과 고통을 겪은 후에도 반세기 이전에 중국 예술계를 곤란하게 했던 기본적인 문제들은 여전히 남아 있었다.

1. 100년 중의 두 번째 개방

'10년 문화대혁명' 또는 '10년 동란', '10년 대재앙', '10년 악몽'이라고도 불리는 이 사건은 중국인들의 마음에 고통스러운 기억을 남겨놓았다. 위로부터 내리누르는 정치적 압력이 완화됨에 따라 억압당했던 갖가지 목소리들과 갇혀 있던 사상이 속박을 벗어나고 민족의 심령이 새롭게 도약하기 시작했다. 인성人性을 심각하게 돌이켜보고, 절실하게 현대화를 동경하고, 서양의 학술을 강렬하게 갈구함으로서 시대 전체의 특성이 형성되었다.

'문화대혁명'의 대가와 고통스러운 경험은 중국 국민들을 일깨웠을 뿐만 아니라 새 시대의 지도자들에게도 심각한 반성을 불러일으켰다. 덩샤오핑鄧小平은 이러한 반성을 대표하는 인물이다. 1978년『광명일보光明日報』에 발표된「실천은 진리를 검증하는 유일한 표준이다實踐是檢驗眞理的唯一標準」라는 글은 중대한 의의를 지니고 있다. 덩샤오핑은 중국의 개혁개방을 제창하고 추진해 나간 인물로서, '문화대혁명'과 그 이전 '좌경'의 오류를 절실히 느끼고 변화를 결심했다. 그가 제창한 개혁개방은 중국 사회의 위쪽에서 아래로 진행된 최대 규모의 정책 조정으로서, 전 사회적으로 참담한 교훈에서 유발된 심각한 반성이자 전 방위적인 대규모 개혁이었다. 이렇게 해서 중국은 결국 20세기의 제2차 개방의 물결 속으로 들어섰다.

두 차례 개방의 비교

'5·4 신문화운동'과 '문화대혁명' 이후의 개혁개방은 모두 중국 민족에게 전환적인 변화를 가져다줌으로써, 역사적으로 중요한 의미를 지니는 두 차례 개방의 시기이다. 이 두 차례 개방은 사상의 개방이라는 측면에서 어떤 유사성과 공통성을 지니고 있지만, 그 발생 원인은 근본적으로 달랐다. 현상적으로 보면 제1차 사상 개방 및 봉쇄 청산의 직접적인 원인은 서양의 견고한 함대와 예리한 대포가 중국의 쇄국정책을 격파해 버렸기 때문이고, 제2차 봉쇄 청산의 시대적 배경은 '10년 문화대혁명' 및 공산주의 이상의 극단화 방식에 대한 심각한 반성 뒤에 결국 '주도적'으로 국가의 문호를 열었다는 것이다. 내용적으로 보면 두 차례 개방의 공통 주제는 구국과 계몽이었다. 그러나

안팎의 환경과 여건이 변화함에 따라
반세기 이상의 시간적 거리를 두고 이
루어진 두 차례의 개방은 많은 부분에
서 달랐다. 제1차 개방이 망해 가는 중
국의 구원을 주축으로 삼았다면, 제2차
개방은 계몽과 발전이라는 시대적 이슈
를 구현한 것이었다. 국제정세가 상대
적으로 평온하고 국내의 발전이 나날이
정상 궤도에 진입함에 따라 민족 간의
갈등은 더 이상 주요 문제가 아니었기
때문에, 제2차 개방에서 논의한 문제는
더욱 순수할 수 있었고 민족의 운명에

4-1 11차 삼중전회 후 중국은 제2차 개방기로 진입하기 시작한다. 그림은 왕원란[王文瀾]의 사진 〈개방을 향하여[走向開放]〉이다.

대한 국민들의 관심은 새로운 역사적 단계로 진입할 수 있었던 것이다.

두 차례 개방 사이에는 일종의 내재적인 연속성이 있다. 제1차 개방에서 해결하지
못한 문제는 제2차 개방에서도 여전히 계속되었다. 제1차 개방은 망해 가는 국가의 구
원이라는 이슈가 계몽의 이슈를 압도했지만 그다지 철저하지 못해서 많은 현실적 문제
들을 남겨 놓았고, 또 바로 이런 문제들이 제2차 개방 시기의 문화 토론에서 주요한 부
분을 이루었다. 아편전쟁 이후의 개방에서 중국은 완전히 피동적인 쪽이었다. 열강의
핍박으로 확립된 불평등조약의 관계 속에서 중국인의 존엄과 권익은 멋대로 짓밟혔고,

4-2 왼쪽은 1978년 5월 11일 『광명일보』에 발표된 사설 「실천은 진리를 검증하는 유일한 표준이다」이고, 오른쪽은 1979년 3월 30일에 덩샤오핑이 중선부
(中宣部)에서 개최된 이론회의에서 사회주의 노선과 인민 민주 전정(專政), 공산당의 영도, 마르크스 레닌주의와 마오쩌둥 사상의 4가지 기본 원칙을 견지할
것을 강조하는 모습이다. 이 '4가지 견지'는 나중에 중국 공산당이 반복적으로 제시한 기본적인 정치 원칙이 되었다.

서양세계 내부의 충돌은 중국의 대지 위에서 거듭하여 노골적으로 펼쳐졌다. 이로부터 중국 민족은 무거운 족쇄와 형틀을 차야만 했다. 이러한 속박을 벗기 위해서는 먼저 현대화를, 다시 말해서 어느 정도의 서구화를 실현해야 했다. 이것은 바로 공업화와 자본주의를 모델로 하는 현대화와 서구화였다. 사실상 아편전쟁 이후 현대화 또는 어느 정도의 서구화는 줄곧 중국 사회 변혁의 이슈였다. 100년 이래 두 차례의 개방을 돌이켜보면 양자 사이의 내재적 연계와 가장 중요한 이슈가 모두 '모더니티의 이식'이라는 세계적 문제로 귀결된다는 것을 발견할 수 있다. 이러한 '모더니티의 이식'이 제2차 개방에서는 특히 '문화대혁명'에 대한 반발과 외국에 대한 갈구로 나타났다. '문화대혁명'의 참담한 교훈은 민족 전체의 반성을 촉발했고, 현대화에 대한 동경과 외부세계에 대한 지향이 점차적으로 시대 전체의 큰 조류가 되었다. 이 때문에 억압적인 제1차 개방과는 달리 제2차 국민의 사상 개방은 내부에서 능동적으로 시작되었다. 이렇게 내부로부터 비롯된 동인動因은 이후 신속하게 전개된 전 방위적 개방을 위해 어느 정도 심리적 준비를 하게 해 주고 또 그를 위한 사회적 조건을 제공했다.

'문화대혁명' 이후의 개방은 중국에 새로운 발전 기회를 제공했으며, '평화로운 부상和平崛起'은 중국인의 관심을 끄는 화제가 되었다. '문화대혁명' 이후의 개방과 아편전쟁 이후의 개방을 대비시켜 보면 '민족 부흥'이라는 일관된 꿈을 발견하게 된다. 100년 동안의 굴욕과 좌절은 중국인들에게 상처뿐만 아니라 경험과 교훈도 남겨 주었고, 이 덕분에 서양 문화의 격렬한 충격 과정에서 중국인들의 문화적 포부는 점차적으로 크게 개척할 수 있었다.

현대화에 대한 동경

20세기 역사를 되돌아보면 현대화에 대한 중국 민족의 동경은 몇 개의 다른 단계를 거쳤음을 알 수 있다. 일찍이 19세기에 중국 민족은 부국강병을 위한 노력을 시작했고, 이것은 '5 · 4' 시기와 1930년대에 최고조에 도달했지만 일본 제국주의의 침략으로 인해 곤경에 빠져 버렸다. 1949년 중화인민공화국이 설립된 이후 민족 자강은 다시 위아래를 막론하고 전 중국인들이 함께 분투하던 목표가 되었지만, 냉전의 분위기 속에서 현대화에 대한 동경은 진한 이데올로기 색채를 지닌 이상주의적 격정으로 변해 버렸고, 아울러 극단화로 치닫다가 결국 허무한 공산주의의 유토피아가 되고 말았다.

이러한 허무한 이상에 대한 반성 속에서 중국은 다시 미래의 길을 어떻게 가야 할 것인지에 대한 선택에 직면했다. 즉 '두 가지의 모두 옳음兩個凡是'[1]을 견지할 것인가, 아니면 '문화대혁명'의 오류를 인정하고 다시 시작할 것인가라는 것이었다. 이것은 1970년대 말엽의 중국이 직면한 엄중한 문제였다. 이 중요한 시점에서 덩샤오핑은 과감하게 현실을 직시하고, 위에서부

4-3 "시간은 돈이고 효율은 생명"이라는 구호는 시대의 목소리였다.

터 아래로 향한 믿음과 결심을 가지고 중국의 현대화 건설을 위한 방향을 제시했다. 1980년대 신시기 의식의 핵심은 '과학과 민주'를 주체로 한 현대화에 대한 뜨거운 갈망이었다. '현대화'는 신성한 호소력을 지닌 말이었다. 그것은 비단 중국문제의 모호함을 해결해 주며 희망이 충만하게 만드는 방안이었을 뿐만 아니라 중국인들이 충분한 상상력을 발휘할 수 있는 미래 생활의 이상적인 형태였다.

개혁개방 초기에 중국사회는 전체적으로 생기와 활력이 충만한 생동적인 풍경을 보여 주었다. 젊은 학자들의 주체의식이 충분히 각성되어 참여의식이 나날이 강렬해졌으며, 국가와 민족의 운명과 관련된 중대한 화제는 언제나 사람들의 열렬한 토론을 이끌어 냈다. 1970년대 말엽과 1980년대 초기에 민족의 미래와 현대화에 대한 동경은 하나의 고조에 이르렀고, 민족 전체가 "생존의 봉우리를 다시 선택重新選擇生存的峰頂"[2]하기를 동경하고 있었다. 이런 동경은 실질적으로 현대화를 목표로 하는 부민강국富民强國의 이상이었으며, 그 배후에는 100여 년 동안 지속된 낙후하여 매를 맞는 민족의 고난과 한 번 또 한 번 차례로 격발된 민족 자강의 정신이 있었다.

새로운 역사 언어의 환경에서 '현대화'는 중국 사회 각 영역의 진보 정도를 헤아리는 유연하고 적절한 표준이 되었다. 미술 창작의 현대화 운동 역시 이 척도로 헤아려졌다. 하지만 실제로 '현대화'가 무엇인가에 대한 이 시기 사람들의 이해는 여전히 모호했다. 1980년대 초기에 예술 창작의 '모더니스트現代派'와 '모더니즘', '현대화'는 언어의 의

1 [역주] '두 가지의 모두 옳음[兩個凡是]'은 문화대혁명 후기에 마오쩌둥의 계승자인 화궈펑[華國鋒]이 정세를 안정시키고 자신의 정치적 지위를 공고하게 하기 위해 제시한 방침으로서, 요지는 마오쩌둥이 한 모든 정책 결정은 옳은 것이었고 그가 지시한 모든 것은 엄격히 따라야 한다는 것이었다.
2 北島, 「回答」, 『詩刊』, 1979年 第3期, p.46.

미가 종종 서로 중복되었고, 그것들이 가리키는 서양의 원래 개념은 기본적으로 전혀 관계가 없었다. 그렇지만 그 어휘들은 '현대화된 중국'이 자연적으로 갖추게 될 일종의 문예 형태를 가리키곤 했다. 예를 들어서 문예 이론가 쉬츠徐遲는 이렇게 외쳤다. "우리는 사회주의의 네 가지 현대화를 실현할 것이며, 또한 때가 되면 우리 모더니스트의 사상과 정감이 담긴 문학예술이 나타날 것인데", 그것은 곧 "혁명적 현실주의와 혁명적 낭만주의가 결합된 기초 위에 건립된 모더니즘 예술"이다.[3] 펑지차이馮驥才는 직접적으로 '모더니즘'과 '현대화'를 함께 거론하면서 이렇게 주장했다. "사회가 현대화를 필요로 하는데 문학에서 '모더니즘'이 나타나는 것이 무슨 문제가 되겠는가?"[4] 예술의 현대화 및 모더니티에 대한 탐색은 중국 예술의 자아 정립과 발전이라는 문제와 직접적으로 연관되며, 이 문제는 지금까지도 중국 예술의 연구와 창작에서 하나의 난제로서 많은 이론가들과 예술가들에 의해 적극적으로 탐색되고 있다. 그러나 100년 이래 현대화에 대한 중국인들의 끊임없는 추구를 되돌아보면 어렵지 않게 다음과 같은 사실을 알 수 있다. 현대화에 대한 우리의 동경과 현대화에 대한 이해, 그리고 끊임없는 해석은 이미 이 '현대화' 문제의 중요한 부분을 조성하고 있으며, 이런 동경과 해석 자체가 바로 중요한 현실적 문제이자 학술적 문제라는 것이다. 또한 우리가 1980년대 이래의 현대화 동경을 다시 살펴보는 것의 의미가 바로 여기에 있다.

서양 끌어안기

미래를 마주하고 서양을 포용하며 짙푸른 해양문명을 포용하는 것, 이것은 1980년대 중국의 학자들에게는 오색찬란한 몽상이었고, 뒤이은 영어 열풍과 출국 열풍은 그런 몽상이 가장 직접적으로 반영된 현상이었다. 현대화와 개혁개방의 호각소리 가운데 이상주의의 격정이 다시 타올라서 서양은 바로 우리의 피안이었고 미국은 이상의 귀결점이었다. 역사는 여기에서 다시 한 번 방향을 바꾸어서 서양을 알고, 배우고, 넘어서는 것이 100여 년 동안 중국인들의 마음속에 아름다운 꿈이 되었다. 거의 30년 가까운 폐쇄를

3 　"我們將實現社會主義的四個現代化, 幷且到時候將出現有我們現代派思想情感的文學藝術 (…中略…) 建立在革命的現實主義和革命的浪漫主義的兩結合基礎上的現代派藝術."(徐遲,「現代化與現代派」,『外國文學研究』, 1982年 第1期, p.119)
4 　"社會要現代化, 文學何妨出現'現代派'."(馮驥才,「中國文學需要'現代派'! —馮驥才給李陀的信」,『上海文學』, 1982年 第8期, pp.90~93)

지나 현대화의 열기 속에서 오늘날의 서양은 다시 새로운 몽상의 땅이 되었던 것이다.

세계 1차 대전이 끝난 뒤에 량치차오와 딩원장丁文江 등은 유럽을 여행했으며, 귀국 후에 량치차오는 『유럽 여행 소감歐遊心影錄』을 쓰고 "유럽 문화는 파산했다"고 개탄했는데, 이것은 중국 지식인들 가운데 최초로 서양을 끌어안고 난 후에 보여준 반성이었다. '5·4' 시기에 사람들은 서양의 보편화와 동양의 특수화를 대응시키면서 보편화로 특수화를 타파함으로써 동양이 보편화 즉 현대화를 추구하게 되기를 희망했다. '문화대혁명' 이후 중국은 대문을 활짝 열고 다시 서양을 열정적으로 끌어안았지만 그와 더불어 새로운 시험이 나타났다.

1980년대 중후기의 중국은 개혁개방이 점차 심화되고 중국과 서양의 문화 교류가 한층 확대됨에 따라 중국 청년들에 대한 서양 현대사조의 영향력도 갈수록 커졌다. 그로 인해 당시 서양 사회의 인권과 자유주의, 민주정치 등에 대한 토론이 젊은 학자들 사이에 뜨거운 이슈가 되었고, 다원적인 가치 취향이 형성되기 시작했다. 이 시기의 현대화 문제에 대한 논의는 기본적으로 서양의 담론 체계와 이론의 틀 아래에서 전개되

4-4 '서양 끌어안기'와 '서양에 대한 개방'은 1980년대 중국의 중요한 특징이었다. 사진은 1980년대에 출판된 『문화—중국과 세계』라는 총서(叢書)이다.

었으며, 현대화라는 것은 여전히 서구화의 대명사였으니, 바로 이런 식이었다. "만약 유럽의 모더니티가 세계 각지에 안정적으로 확장되지 못한다면, 이와 상충되는 다른 '모더니티'라는 것이 나타나게 되고, 이것은 인류의 재앙이 될 것이다. 그런 '모더니티'란 바로 근본주의fundamentalism 내지 좁은 의미의 민족주의, 비이성주의, 동방 신비주의 등등이다."[5] 그러나 서양의 모더니티 담론 주도권에 대해 의문을 제기하는 학자들은 현대 문명의 보편성과 합리성의 배후에 더 복잡한 내용이 숨겨져 있음을 끊임없이 발견했다. 세계 2차 대전이 끝난 후 전세계에서 보편적으로 받아들인 이론은 '현대화'이며, 그것의 기본 원칙은 과거 유럽이 우월성을 지니게 된 요소가 이제 유럽에서 전세계로 전파되어 다른 지역들도 각기 정도는 다르지만 유럽을 따라잡을 수 있다는 것이었다. 1960년대 서양, 특히 미국에서는 문화 전파주의의 색채가 뚜렷한 현대화 이론 저작들이 엄청나게 나왔는데, 그것들의 중심적인 목적은 유럽의 발전 모델 특히 자본주의의 발전 모델이 줄곧 인류의

5 "如果歐洲的現代性不能穩健地擴展到世界各地, 則與此相衝突的其他所謂'現代性'的出現將是人類的災禍, 那些'現代性'就意味着原敎旨主義、狹隘的民族主義、非理性主義、東方神秘主義等等."(杜維明, 『東亞價値與多元現代性』, 北京:中國社會科學出版社, 2001, p.13)

4-5 현대화에 직면하여 가장 먼저 해결해야 할 것은 바로 '사람의 현대화'였다. 사진은 『미래를 향하여[走向未來]』 총서이다.

자연적 진보의 유일한 모델이며, 제3세계의 정상적이고 자연적인 미래 발전의 길은 유럽의 모델을 따르는 것뿐임을 설명하는 데에 있었다. 이런 저작들 가운데 대단히 영향력이 컸던 것은 로스토우Walt Whitman Rostow(1916~2003)가 1960년에 출판한 『경제 성장의 단계—비공산주의 선언The Stages of Economic Growth—A Non-Communist Manifesto』이었다. "이 책은 자본주의의 단계에 이르는, 그리고 자본주의 단계까지 포함해, 유럽의 지난날의 발전 공식은 비유럽의 미래 발전을 위해 시행할 수 있는 유일한 공식임을 조금의 주저도 없이 단언하고 있다."[6]

그러나 공교롭게도 서양에서 1980년대는 '암흑의 시대'로 불렸는데, 레이건Ronald Wilson Reagan(1911~2004)과 대처Margaret Thatcher(1925~2013)가 장기간에 걸쳐 연속 집권하던 시대에 레이건 정부의 프리드먼Warren Freedman과 대처 정부의 하이에크Friedrich August von Hayek(1899~1992)가 '신자유주의'를 극력 제창함으로써 자신들의 정치 경제적 위기에서 벗어나 냉전 이후의 세계정세에 대응하면서 일종의 새로운 형태의 세계적인 의식을 다시 건립하려 했다. 또한 바로 1980년대에 정치체제의 경색과 경제발전의 정체에 따라 소련 내부에서 중대한 사상적 혼란이 나타나기 시작했고, 소비에트 연맹 전체는 결국 1990년대 초에 해체되고 말았다. 이후의 급격한 사회 변화 속에서 러시아는 오랫동안 경제적인 곤경에 빠지게 되었다. 그리고 라틴 아메리카와 아프리카의 일부 국가를 포함한 광대한 제3세계 국가들도 1980년대 이후로는 더욱 깊은 수렁으로 빠져들었다.

인성의 소생蘇生

서양 인문주의와 자유주의의 세례를 받음과 동시에 중국인들도 '문화대혁명' 시기의 급진주의 '좌경' 문화에 대해 심각하게 반성했는데, 이 두 가지는 공통적으로 신시기의 '인간 해방' 사조를 촉진하고 아울러 예술 창작에 깊은 영향을 주었다. '문화대혁명' 이후 사상이 해동됨에 따라 인도주의 문제가 나날이 관심을 끌었다. 겨우 몇 년 사이에 전

6 布勞特(J. M. Blaut), 譚榮根 譯, 『植民者的世界模式—地理傳播主義和歐洲中心史觀』, 北京 : 社會科學文獻出版社, 2002, p.66.

국에서 모두 600여 편의 관련 글들이 발표되었는데, 논쟁의 격렬함과 다룬 범위의 광범함은 그야말로 미증유의 것이었다.

1977년 이후 시골로 보내졌던 수십만 명의 젊은 엘리트들이 다시 대학 캠퍼스로 돌아와 배고픔과 갈증에 시달린 이들처럼 지식의 바다로 뛰어들었다. 그것은 지식을 구하는 시대이기도 했고 심각한 반성의 시대이기도 했다. 사상 해방의 추진력 아래에서 그들은 지식의 가치와 홍위병운동, 사랑과 결혼, 마음의 상처에 대해 모두 캐묻고 반성했다. 이 모든 것은 마지막으로 인생의 가치에 대한 반성 속에서 절정을 이루었다. 1980년 5월에 『중국청년』에 등재된 판샤오潘曉의 편지 「인생의 길이여, 왜 갈수록 좁아지는가?人生的路啊, 怎麽越走越窄……」는 인생관에 대한 전국적인 대 토론을 불러일으켰다. 그녀는 이렇게 썼다.

나는 조직을 믿는다. 그러나 지도자에게 한 가지 의견을 제시했다가 결국 여러 해 동안 공청단(共靑團)에 가입하지 못했다. (…중략…) 벗에게 도움을 청했지만 내가 작은 실수를 저지르는 순간 내 친한 친구는 내가 그녀에게 털어놓았던 마음속의 말들을 모두 글로 적어서 살그머니 지도자에게 보고해 버렸다. (…중략…) 나는 사랑을 찾고 싶었다. (…중략…) 무엇보다도 진지한 사랑과 무엇보다도 깊은 동정을 모두 그에게 바치고, 상처 입은 내 마음으로 그의 상처를 어루만져 주려고 했다. (…중략…) 하지만 뜻밖에도 '사인방'이 분쇄된 뒤에 그는 출세를 하게 되었고, 그 뒤로는 내게 아는 척도 하지 않았다. (…중략…) 나는 인류 지혜의 보고(寶庫)에 도움을 청하고자 죽어라 책을 읽었다. (…중략…) 헤겔, 다윈, 오웬(Robert Owen, 1771~1858) (…중략…) 발자크, 위고, 투르게네프, 톨스토이 (…중략…) 대가들은 칼날처럼 예리한 펜으로 인간의 본성을 한 층 한 층 벗겨 내어 인간 세상의 모든 추악함을 더 깊이 통찰할 수 있게 해 주었다. 현실 속의 인간과 사건들이 대가들이 묘사한 것과 이처럼 유사한 데에 경탄했다. (…중략…) 천천히 나는 마음이 차분해졌고, 냉정해졌다. (…중략…) 사람은 결국 사람인 것인가.

판샤오의 편지는 강력한 사회적 반향을 불러일으켜서, 각계의 젊은이들이 열정적으로 토론에 참여했다. 몽롱시朦朧詩[7]와 판샤오의 편지는 '문화대혁명' 시대의 심리적 억

7 [역주] 몽롱시(朦朧詩)는 일반적으로 1978년 베이다오[北島] 등이 주도하여 편찬한 잡지 『오늘[今天]』에서 시작된 새로운 시파(詩派)의 작품들을 가리키는데, 베이다오 외에 수팅[舒婷]과 구청[顧城], 장허[江河] 등 젊은 시인들이 선구자로 꼽힌다. 그러나 사실 그들은 구체적인 조직을 갖추지는 않은 채 상당히 공통적인 예술적 주장과 창작을 통해 시단(詩壇)을 주도했다. 최초에 그들은 서양의 모더니즘 또는 포스트모더니즘의

압을 타파했으며, 같은 시대에 나온 각종 연애소설과 지식청년소설知靑小說,[8] 상흔문학
傷痕文學,[9] 화극話劇,[10] 영화 등등이 다투어 금지구역을 하나씩 타파했다. 거의 모든 문예
창작들이 인간의 마음과 정감의 가장 깊은 곳에 초점을 맞추었다.

　'문화대혁명' 이후 당의 문예정책도 마찬가지로 완곡하고 미묘한 방식으로 계급을
초월한 '인성'이 문예 창작에서 지니는 가치와 중요성을 인정했다는 사실은 거론할 만
하다. 1983년 3월 7일부터 13일까지 중국공산당 중앙선전부와 중앙당학교, 중국사회
과학원, 그리고 교육부가 중앙당학교에서 연합으로 '마르크스 서거 100주년 기념 전
국 학술보고회'를 개최했다. 복권 후의 저우양周揚은 그 회의에서 「마르크스주의의 몇
가지 이론적 문제에 대한 논의關於馬克思主義的幾個理論問題的探討」라는 제목의 보고서를 작
성했다. 이 글은 『사람은 마르크스주의의 출발점이다人是馬克思主義的出發點』라는 논문집
을 토대로 종합한 것으로서, 회의가 끝난 후 『인민일보』에 발표되었다. 보고서의 네 번
째 부분은 전적으로 마르크스주의와 인도주의의 관계, 나아가 사회주의 사회 속의 소
외 현상을 논술했다. 거기에서 그는 이렇게 썼다. "우리는 줄곧 인도주의를 일괄적으로
수정주의로 간주하여 비판하면서 인도주의와 마르크스주의는 절대 서로 용납될 수 없
다고 여겼다. 이런 비판은 대단히 편파적이며, 심지어 어느 정도 잘못된 것이기도 하

　전통을 계승한 듯했지만 이내 새로운 영역을 개척하여 자신들만의 시 세계를 구축한 것으로 평가된다. 그들은
　대개 자잘한 이미지를 통해 사회의 어두운 측면에 대한 불만과 비판을 표현하는 방법으로 오히려 광명의
　세계를 갈구하는 작품들을 발표했다.

8　간톄성[甘鐵生]의 「모임[聚會]」과 여성작가 차오쉐주[喬雪竹]의 「허이바오거다의 전설[赫依寶格達的傳說]」,
　여성작가 쉬나이젠[徐乃建]의 「바이양의 '오염'[柏楊的'汚染']」, 스톄성[史鐵生]의 「내 아득한 칭핑 만[我的遙
　遠的淸平灣]」, 한사오궁[韓少功]의 「먼 곳의 나무[遠方的樹]」와 「서쪽 풀밭을 바라보며[西望茅草地]」, 장청즈
　[張承志]의 「기수는 왜 어머니를 노래하는가[騎手爲什麼歌唱母親]」, 여성작가 왕안이[王安憶]의 「이번 열차
　의 종점[本次列車終點]」, 량샤오성[梁曉聲]의 「베이다황의 기록[北大荒紀事]」과 「이곳은 신기한 땅[這是一片
　神奇的土地]」 등의 단편소설과 여성작가 주린[竹林]의 『살아가는 길[生活的路]』과 예신[葉辛]의 『허무한 세월
　[蹉跎歲月]』, 그리고 량샤오성의 『오늘밤의 눈보라[今夜有暴風雪]』 같은 장편소설 등이 여기에 해당한다.

9　[역주] 상흔문학(傷痕文學)은 1970년대 말엽부터 1980년대 초까지 중국 대륙에 유행했던 문학 현상으로서,
　문화대혁명을 겪은 젊은 지식인들의 경험과 상처를 폭로하는 내용이 주를 이룬다. 이런 내용의 작품은 최초에
　1977년 『인민문학(人民文學)』 제11기에 발표된 류신우[劉心武]의 「담임선생[班主任]」에서 시작되었다고
　알려져 있으며, '상흔문학'이라는 명칭은 1978년 8월 11일 『문휘보(文彙報)』에 발표된 루신화[盧新華]의
　단편소설 「상처[傷痕]」에서 비롯되었다.

10　예를 들어서 1978년에 나온 상하이의 젊은 극작가 쭝푸셴[宗福先]이 1976년의 '4・5' 운동을 노래한 4막의
　화극 『소리 없는 곳에서[于無聲處]』와 베이징의 작가 쑤수양[蘇叔陽]의 5막 화극 『단심보[丹心譜]』, 1979년
　에 나온 천바이천[陳白塵]의 『대풍가(大風歌)』와 딩이싼[丁一三]의 『천이 산을 나오다[陳毅出山]』, 추이더즈
　[崔德志]의 『금달맞이꽃[報春花]』, 두위[都郁]의 『아, 대삼림이여[哦, 大森林]』, 자오추이슝[趙粹雄]의 『미래
　가 부른다[未來在召喚]』, 리룽윈[李龍雲]의 『이렇게 작은 뜰[有這樣一個小院]』, 중제잉[中杰英]의 『회색 왕국
　의 한 줄기 여명[灰色王國的一線黎明]』, 싱이쉰[邢益勛]의 『권리와 법[權與法]』, 자오솨이[趙衰]와 진징마이
　[金敬邁]의 『신주풍뢰(神州風雷)』, 자오궈칭[趙國慶]의 『그녀를 구하라[救救她]』 및 상당히 큰 논쟁을 불러
　일으킨 『포병 사령관의 아들['炮兵司令'的兒子]』과 『연구하자[硏究硏究]』, 그리고 사예신[沙葉新]의 『내가
　진짜라면[假如我是眞的]』 등등이 있다.

다." "마르크스주의가 인도주의를 포함하고 있음을 인정해야 한다." 이때 저우양과 함께 했던 사람은 인민일보사의 부총편집副總編輯 왕뤄수이王若水였다. 1984년 1월 3일, 후차오무胡喬木는 중앙당학교에서 「인도주의와 이상화 문제에 대하여」[11]라는 제목의 강연을 통해 인도주의를 세계관과 역사관의 인도주의, 그리고 윤리 원칙이자 도덕규범으로서 인도주의라는 두 가지 범주로 구분했다. 그는 이렇게 말했다.

> 인도주의의 세계관과 역사관 및 사회주의 소외론을 선전하는 사조는 일반적인 학술 이론의 문제가 아니라 마르크스주의의 기본 원리를 견지해야 하는지 여부와 사회주의 실천을 정확하게 인식하는 중대한 현실 정치적 의의가 담긴 학술 이론의 문제이다. 이 문제에 대해 근본적으로 잘못된 관점은 사상과 이론의 혼란을 불러일으킬 뿐만 아니라 정치적으로도 부정적인 결과를 낳게 될 것이다.

마르크스주의 이론 연구자들은 문화 문제를 분석할 때 종종 신중하면서도 긍지를 지니고 사상의 혼란을 피하기 위해 힘쓰면서 인성과 인문주의, 가치관, 전통문화, 과학적 합리성 등 여러 분야와 관련된 문제를 유물주의 이론의 틀 아래에 (또는 현실적인 국가의 이익이라는 필요 아래에) 놓고 논의를 진행한다. 위에 언급한 두 편의 글은 1980년대 주류 문예이론의 연구를 이끌었던 중요한 이론적 기초였다고 할 수 있으며, 한 시대에 유행했던 미학에 대한 대규모 토론도 기본적으로는 이 두 강연의 복사판이었다.

인성 문제에 대한 이론계의 논의에 호응하여 미술계에서는 상흔미술이 나타나서 '인성'이라는 이 가장 오래되고 또 신선한 문제에 직접 접촉했다. 상흔미술에서 예술가들은 친구 간의 우정이나 부자 및 모녀 사이의 정, 남녀 간의 사랑과 감정의 갈등, 낯선 사물에 대한 경이감, 고향이나 옛 시절을 그리는 정서, 개인의 갖가지 복잡한 정서 변화 등등 비계급적 혹은 초계급적 정감을 더욱 많이 보여주었다. 이 모든 것들은 이전에 물들었던, 단단한 벽을 지닌 계급 정감과 그다지 큰 관계가 없고 보통사람의 생존 체험에 더욱 근접해 있어서 더욱 쉽게 사람들에게 정감상의 공명을 불러일으킬 수 있었다.

인성과 인도주의에 관련된 논의는 사상의 해방에 지극히 중요한 영향을 주었으며, 예술가들이 인간과 자신에게 관심을 가지게 함으로써 결국 예술 창작과 연구가 점차 형식 언어 자체의 범주로 회귀할 수 있게 해 주었다.

11 胡喬木, 「關於人道主義和異化問題」. 이 글은 원래 中共中央黨校, 『理論月刊』, 1981年 第2期에 수록되었는데, 1984년 1월 29일 『인민일보』에 다시 게재되었다.

2. 문예의 봄

진리 문제에 관한 대대적인 토론은 국가와 민족의 운명과 관련된 사상 해방 운동으로서, 문예계의 봄이 올 수 있는 여건을 만들어 주었다. 문예 창작의 해금이 이루어지고 잘못된 정책이 바로잡히면서 문학 예술가들이 다시 자유를 얻게 된 것들은 모두 문예의 새로운 소생을 알리는 신호였다. 민간의 미술단체와 전시회가 활발하게 이루어지고, 외국 미술 전시회의 열풍도 일었으며, 미술 출판물도 서양의 현대예술 작품들을 체계적으로 소개하기 시작했다. 이 영향으로 미술 이론 영역에서도 교조적인 속박을 타파하려는 시도가 이루어졌다. 그러나 개혁개방 초기에 이데올로기화된 수법은 여전히 상당한 세력을 지니고 있었고, 문예 사상의 해방은 일련의 우여곡절이 반복되는 역정을 겪어야 했다.

문예의 봄이 왔다

1978년 5월 11일 『광명일보』는 「실천은 진리를 검증하는 유일한 표준이다」라는 평론을 통해 '사인방'이 설치한 금지구역을 타파하고 과학적 정신으로 사물을 인식해야 한다고 주장했다. 그 뒤로 이론계에서는 신속하게 진리의 표준 문제에 관한 전국적 범위의 대규모 토론이 일어났다. 이것은 신속하고 위력적이며 실질적인 사상 해방 운동으로서 그 의의는 정치 투쟁과 마르크스주의 이론의 탐구를 훨씬 넘어서서 문화 이론계의 경색되고 침체된 분위기를 타파했을 뿐만 아니라 이후로 대대적인 문화 토론이 일어나고 문예 창작이 다양화되는 국면을 형성하는 데에 중요한 요건을 마련해 주었다. 이것은 '5·4' 운동의 뒤를 계승한, 국가와 민족의 운명과 관련된 또 한 번의 중대한 의미를 지닌 사상 해방 운동이었다. 문예 분야에 대한 당의 제한도 느슨해지기 시작해서, 비록 정치의식이 여전히 문예 창작을 이끌고 자극하는 중요한 요소 가운데 하나였

4-6 전국문련(全國文聯) 부주석 저우양이 제4차 문대회(文代會)에서 '과거를 계승하고 미래를 열어 사회주의 신시기의 문예를 번영시키자[繼往開來, 繁榮社會主義新時期的文藝]'라는 제목의 보고를 하고 있다.

지만 사람들이 선택한 주제와 기법에는 이미 중대한 변화가 나타나고 있었다. 상흔문학과 폭로문학, 풍자문학, 보고문학, 그리고 사랑과 인성 등의 문제를 다루는 문학 작품들이 끊임없이 나왔다. 이에 따라 '춘풍春風', '해동解凍', '여명', '소생' 등의 단어를 제목으로 내세운 은유적 작품들이 대량으로 나타났다. 그리고 이런 형상은 중국 정치와 사상의 분위기에 봄기운을 불어 넣어 주었다.

1970년대 말엽과 1980년대 초기 중국 문예사상의 해방은 여전히 조금 신중했으며, 아울러 일정 기간 동안 복잡하고 지난한 여정을 거쳐야 했다. 그러나 그 전체적 경향은 의심할 바 없이 고무적이었다. 마치 추위가 물러가는 초봄처럼 개방 과정에서는 늘 그렇듯이 어느 정도의 동요와 반복, 심지어 저지력이 나타나기도 하지만, 그와 동시에 암중에서는 또 활발한 생기가 잉태되고 있었다. 1979년 10월 30일부터 11월 16일까지 베이징에서는 중국 문학예술 종사자들의 제4차 대표대회(제4차 '문대회(文代會)'로 약칭함)가 거행되었다. 덩샤오핑은 중국공산당 중앙위원회와 국무원國務院을 대표하여 대회의 축사를 했고, 문련 부주석 저우양은 「과거를 계승하고 미래를 열어 사회주의 신시기의 문예를 번영시키자」라는 제목의 보고를 했다. 이 대회는 지식인의 지위가 뚜렷하게 상승했음을 보여주는 표지였으며, 이에 따라 문예계 전체의 정신이 진작되었다. 지식계와 문예계에서는 공통적으로 "문예의 봄이 왔다"고 생각했다.

'문화대혁명'이 끝난 후 새로운 역사 시기에서 공산당은 문예 창작에 대해 일종의 '해금' 내지 '완화'라는 기본 정책을 채택했다. 1976년 2월 26일, 문화부 당 조직위원회는 이른바 '옛 문화부' 또는 '제왕장상부帝王將相部', '재자가인부才子佳人部', '외국사인부外國死人部'의 잘못된 정책들을 철저히 바로잡기로 결정했다. 이 결정에서는 신중국이 건립된 지 17년 동안 문화부가 거둔 성적은 중요했으나 이른바 '문예 흑선黑線'과 저우양, 샤옌夏衍, 톈한田漢, 양한성陽翰笙으로 대표되는 '흑선의 대표 인물들' 문제는 근본적으로 존재하지 않으며, 이 잘못된 정책에 연루되어 피해를 당하거나 모함 당한 동지들을 일률적으로 복권시킨다고 선포했다. 이로부터 '수감'되거나 '관리'되거나 '추방'당하는 등의 불공정한 대우를 받은 문학가와 예술가들은 자유를 회복하기 시작했다. 아이칭艾靑과 저우양, 왕뤄왕王若望, 저우얼푸周而復, 딩링丁令, 왕멍王蒙 등은 무조건적으로 복권되었으며, 이것은 중국의 문예가 다시 소생하게 된다는 중요한 신호였다.

미술의 봄 물결

이 시기에는 상하이의 해묵화사海墨畵社와 시안西安의 춘조중국화학회春潮中國畵學會, 베이징의 경초목각연구회勁草木刻研究會, 산둥山東의 유화벽화연구회, 쿤밍昆明의 신사申社, 우한武漢의 '행음연환화사 작품전行吟連環畵社作品展', 충칭重慶의 야초화회野草畵會, 정저우鄭州의 녹성수채화연구회綠城水彩畵研究會, TV 미술 종사자들이 설립한 AV화회畵會를 비롯한 각종 화가 단체와 베이징의 '동시대인 유화전同代人油畵展', 랴오닝遼寧의 '비단향나무 꽃紫羅蘭 유화 전시회', 윈난雲南의 '10인 회화전' 등등의 소형 전시회들이 다투어 열렸다. 자발적 민간 미술 단체와 전시회의 출현은 예술계의 분위기를 극도로 활발하게 만들어 주었다. 1980년 7월 중국미술관에서 거행된 '동시대인 유화전'은 어느 정도 대표성을 가지는 것이었다. 여기에서는 15명의 젊은 화가의 유화 작품 80여 점이 전시되었는데, 이들 작품들의 전체적인 특징은 형식의 풍격을 탐색하고 연구하는 데에 치중했다는 것이었다. 예를 들어서 왕화이칭王懷慶의 〈백락도伯樂圖〉와 장훙투張宏圖의 〈영원永恒〉 등은 형식주의적 경향이 대단히 특출한 작품이었다. 이 전시회는 항저우杭州, 쉬저우徐州, 탕산唐山 등지에서 순회 전시되어 각 지역 청년 예술가들에게 상당히 큰 영향을 주었다.

1979년 이래 중국미술관 밖에서는 민간의 거리 미술 전시회가 지속적으로 열렸는데, 그 가운데 가장 유명한 것은 '성성미전星星美展'이다. 이것은 '사월영회전四月影會展'과 '무명화회전無名畵會展', '영춘화회전迎春畵會展' 등의 전시회와 더불어 신시기의 문화와 예술이 소생하고 있음을 알리는 중요한 신호였다. '성성미전'의 작품들은 대부분 서양의 표현주의 수법을 빌려 신변의 삶을 표현했는데, 그런 작품들의 가장 큰 의의는 관례적인 방식을 극복한 예술가의 작품을 통해 자신의 입장을 나타냈다는 데에 있었다. 리셴팅栗憲庭은 『미술美術』 1980년 제3기에 수록된 글에서 "이 전시회는 사인방의 문화 전제주의가 다년간에 걸쳐 조성해 놓은 사상의 억압을 타파하는 데에 적극적인 의의를 지닌다"[12]고 했다. '성성미전'의 발기인 황루이黃銳는 "그 시기에는 문화 예술도 공백기여서 대단히 메말라 있었다. 이에 사람들은 신선한 공기를 필요로 했다"[13]라고 회상했다. 이런 생각은 상하이에서 '12인 회화전十二人畵展'이 열리게 된 것과도 호응했다. '12인 회화전'의 서문

12　"這次展覽對打破四人幇文化專制主義所造成的多年的思想禁錮是有積極意義的."(栗憲庭, 「關於'星星'美展」, 『美術』, 1980年 第3期, pp.8~10)

13　"那個時期, 文化藝術亦是空白, 枯燥得不得了. 人們需要新鮮空氣."(黃銳, 「星星舊話」, 廖亦武 主編, 『沈淪的聖殿－中國20世紀70年代地下詩歌遺照』, 烏魯木齊 : 新疆靑少年出版社, 1999, p.321)

前言에는 이렇게 적혀 있다. "엄혹하게 봉쇄하고 있던 얼음이 녹고 있어서 대지에 예술의 봄이 강림하기 시작했다. 죽음의 위협을 이겨내고 온갖 꽃들이 결국 일제히 피어나기 시작했다. (…중략…) 모든 예술가들은 예술 창조의 표현 형식을 선택할 권리가 있다."

예술이 봄이 도래하는 흔적은 여러 분야에서 나타났다. 이 시기에 몇몇 외국 미술 전시회가 계속해서 열려서 예술에서도 개방의 분위기가 나타나기 시작했다. 1978년에는 '프랑스 19세기 농촌 풍경화 전시회'가 베이

4-7 1979년 '제1차 성성미전'의 발기인들. 왼쪽부터 왕커핑[王克平], 마더성[馬德升], 옌리[嚴力], 취레이레이[曲磊磊], 황루이[黃銳].

징과 상하이에서 순회 전시되어서 밀레Jean-François Millet(1814~1875)를 포함한 프랑스 화가의 작품들이 엄청나게 많은 관중을 끌어들였다. 그리고 바로 뒤이어 중국미술관에서 히가시야마 카이이東山魁夷(1908~1999)와 히라야마 이쿠오平山郁夫(1930~2009)의 작품들이 전시되었다. 1980년에는 '미국 포스터와 삽화 전시회' 및 '독일 광고화 전시회'가 연달아 북경에서 개최되었고 '보스턴 박물관 소장 미국 명화 진품전'(1981)과 '영국 수채화전'(1982), '프랑스 250년 회화 전시회'(1982), 그리고 '해머Hammer 미술관 소장 회화전'(1983) 등등의 외국 미술관 소장 원작들의 대형 전시회들이 계속해서 국내에서 열렸다. 1980년 전후에 중국 내 미술관들에는 외국 미술 전시회 열풍이 불었는데, 모든 전시회마다 사람들이 몰려들어 순식간에 중국인들의 시야를 크게 넓혀 주었고, 청년 예

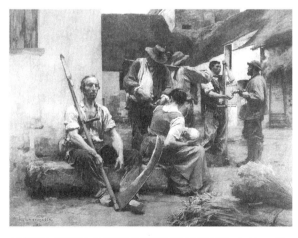

4-8 '프랑스 19세기 농촌 풍경화 전시회'에 전시된 레미트(L. A. Lhermitte, 1844~1925)의 그림 〈수확자의 보수〉

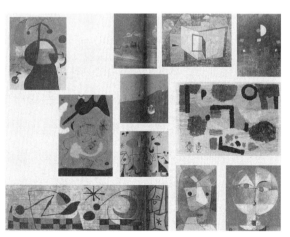

4-9 중국 내 주류 잡지에 서양 모더니즘 계열의 작품이 대량으로 나타났다. 위 사진은 『미술』 1982년 제10기에 실린 서양 현대미술유파에 대한 소개.

4-10 '문화대혁명'이 끝난 후 미술대학에서도 정상적인 교육이 회복되었다. 노년의 교수들은 다시 교육 현장으로 돌아와 중국 현대미술의 발전에 영향을 준 많은 예술가와 예술 이론가를 양성했다. 위 사진은 예첸위[葉淺予]와 리커란[李可染]이 중앙미술학원 중국화과 교수 및 학생들과 함께 작품을 감상하면서 논의하는 장면이다.

4-11 「중국공산당 중앙위원회의 교육체제 개혁에 관한 결정」을 보도한 신문기사

술가들은 더욱 더 지식을 갈망하며 대단히 흥분했다.

'문화대혁명' 이후 신세대 지식인들의 사상적 자원에도 중요한 변화가 생겼다. 서양에서 온 마르크스주의 이외의 이론, 예를 들어서 19세기에서 20세기까지 각종 서양의 문학 작품과 문예 이론, 철학, 역사, 정치와 자연과학 서적들이 그들의 사상을 형성하는 데에 중요한 요소가 되었다. 이것은 사상적으로 가장 활발한 청년 시인들과 모더니즘 화가들 사이에서 대단히 뚜렷하게 구현되었다. 미술 출판물도 이 시기에는 서양의 현대예술을 체계적으로 소개하기 시작함으로써 외국 미술의 소식을 끌어들이는 주요한 통로가 되었으니, 『미술』과 『세계미술』, 『미술역총美術譯叢』과 같은 잡지들이 대표적인 예에 해당한다. 『미술』 1977년 제5기에는 콜비츠Kathe Kollwitz(1867~1945)에 대해 소개했는데, 그의 풍경은 훗날 '성성화회星星畵會'에 어느 정도 영향을 주었다. 1980년부터 『미술』은 '자아 표현'을 주장함과 동시에 일련의 후기 인상파 화가들을 소개하고 반 고흐V. W. van Gogh(1853~1890)와 비엔나 분리파Vienna Secession, 독일 표현주의, 모딜리아니Amedeo Modilgliani(1884~1920) 등 화가 및 화파의 작품들을 연달아 컬러로 수록했다. 중앙미술학원에서 간행한 『세계미술』은 1979년에 창간되었는데, 이것은 예술 사상의 개방으로 인한 산물이자 그것을 입증하는 잡지였다. 창간 이후 몇 년 동안 『세계미술』은 인상주의와 콜비츠, 마자렐Frans Masereel(1889~1972), 모딜리아니, 클림트Gustav Klimt(1862~1918), 와이어스Andrew Wyeth(1917~2009), 반 고흐, 뭉크Edvard Munch(1863~1944), 독일 표현주의 등 화가와 화파를 소개했다. 저장浙江 미술학원에서 간행하고 1980년에 판형을 바꾼 『미

술역총』도 1980년대 초기에 일부 외국 화가들과 화파, 작품들을 소개했다.

1977년에 고고高考[14] 제도가 회복된 이래 미술대학의 교육도 인체 모델 데생을 다시 시작했다. 이와 동시에 미술 이론 영역에서 서양의 미술 유파와 관념이 도입됨으로써 화가와 이론가의 논쟁을 불러일으켰다. 『미술』 1979년 제5기에 우관중吴冠中이 「회화의 형식미繪畵的形式美」를 발표한 이후 『미술』과 『문예연구』에 형식미와 추상미抽象美를 논의한 많은 글들이 계속 발표되어 미술계에서 내용과 형식, 구상과 추상이라는 이슈에 대한 논의를 불러일으켰다. 그 이전에는 아주 오랫동안 미술 이론계는 대단히 경색되고 교조적인, 그리고 이데올리기화된 이론에 의해 속박을 받고 있었다. 그러나 우관중이 그 글을 발표하고 논쟁을 이끌어낸 것은 빙벽을 깬 쾌거와 마찬가지로 미술 이론의 금역禁域을 타파해 버렸다. 이 외에도 1970년대와 1980년대의 교체기를 살았던 미술 이론가 우자핑吴甲豊과 사오다전邵大箴 등이 인상주의와 모더니즘에 대해 평가하고 연구한 것도 사상의 억압을 타파하는 데에 중요한 공헌을 했다. 그들의 이런 글들은 미술대학의 젊은 화가들 사이에 큰 영향을 주어서 당시 중국 화가들이 서양미술을 이해하는 중요한 창구 가운데 하나가 되었다.

신속하게 유입되는 서양 현대미술 사조의 갖가지 정보를 접하면서 중국 근·현대미술 창작의 형식주의 전통도 점차 싹이 트기 시작해서 상하이의 '12인 회화전'과 베이징의 '신춘 회화전', '무명 회화전', '동시대인 유화전', 윈난의 '신사 회화전' 등의 전시회는 모두 서양 초기 모더니즘의 인상주의와 야수주의, 입체주의, 표현주의 등을 참고하여 '문화대혁명'에 의해 극단으로 치달은 혁명 현실주의를 뒤집으려 했다. 그와 동시에 이미 1930년대에 시작된 현대예술사조도 다시 싹트기 시작했다. 베이징 '신춘 회화전'에 참가한 팡쉰친龐薰琹(1906~1985) 등은 바로 1930년대 현대예술의 베테랑이었으며, 상하이 '12인 회화전'의 구성원 가운데 대다수는 린펑몐林風眠(1900~1991), 관량關良(1900~1986), 우다위吴大羽(1903~1988), 류하이쑤劉海粟(1896~1994) 등 1950년대와 1960년대에 상하이에 칩거했던 모더니즘 예술의

4-12 1979년에 위안윈성[袁運生]이 제작한 공항 벽화 〈발수절—생명의 찬가[潑水節—生命的讚歌]〉 부분

14 [역주] 고고(高考)는 '보통고등학교 신입생 모집을 위한 전국 통일 고시[普通高等學校招生全國統一考試]'의 약칭으로서 중국 대륙에서 가장 중요한 대학 입학고사이다.

4-13 1979년에 장딩[張仃]이 제작한 공항 벽화 〈나타가 바다를 뒤집다[哪吒鬧海]〉 부분

베테랑들에게서 배운 제자들이었다.

문예의 봄은 예술 창작 형식 자체에 대한 연구의 '해방'을 가져왔지만, 이 형식 자체의 지향이 전혀 명확하지 않았기 때문에 '해방'이라기보다는 이왕의 지겨운 형식에 대한 일종의 '이탈'이었다고 할 수 있다. 흥분한 예술가들은 맹목적으로 출로를 찾았지만 자신의 목표가 무엇인지는 전혀 몰랐다. 공교롭게도 이때 서양의 미술 정보와 예술 개념이 단시간 내에 일제히 몰려 들어왔고, 모두들 굶주린 것처럼 이것저것 가리지 않고 먹어치웠다. 그 바람에 또 이런 관념과 정보들이 본래 지니고 있던 파편적이고 조잡한 폐단들을 소홀히 여기게 되었다. 혹독한 재난 뒤에 억압에서 '풀려난' 사람들은 필연적으로 먼저 '이탈'을 선택하여 되돌아보기도 싫은 저 재앙으로부터 멀리 벗어나고자 하기 마련이다. 그런 뒤에 어쩌면 오랜 만에 다시 만난 형식의 탐구가 가져다 준 미적 쾌감을 하늘 높이 날리거나 마음의 상처를 어루만지려 할 것이다.

꽃샘추위

오랜 기간 동안 중국에서 문예 창작은 이데올로기의 풍향계로서 줄곧 극도로 민감한 문제였다. 개혁개방 초기 정신의 오염과 자산계급 자유화에 반대하는 캠페인이 벌어지는 와중에 문예 영역에서는 이데올로기화의 수법이 여전히 존재했으니, 「짝사랑」에 대

한 비판이 바로 대표적인 예이다.

1981년 4월 20일 『해방군보解放軍報』에는 「4가지 기본 원칙[15]을 어겨서는 안 된다ー영화대본 「짝사랑」을 평함四項基本原則不能違反ー評電影文學劇本「苦戀」」이라는 특별 평론이 발표되었다. 이 글에서는 「짝사랑」이 "4가지 기본 원칙을 위배하고 사회주의 조국을 저버리는 모종의 정서를 퍼뜨리면서, 봉건주의에 반대하고 현대미신에 반대하는 기치를 무너뜨리고, 당의 지도와 인민 민주 전정專政의 국가 정권을 비방한

4-14 유징둥[尤勁東]의 연환화 〈중년이 되면[人到中年]〉

다"고 주장했다. 『해방군보』의 이 비판은 신속하게 호응을 받았다. 같은 해 10월 7일에 『인민일보』는 『문예보文藝報』에 발표된 「「짝사랑」의 잘못된 경향을 논함」이라는 글을 옮겨 실었는데, 그 내용은 이러했다. "4월경에 『해방군보』가 「짝사랑」을 비평한 글을 발표한 것은 전적으로 필요한 일이었다. 중국 문예계의 봄이 지나고 혹독한 추위가 도래할 것이라는 주장은 일종의 오해이다."[16] 이 글의 주요 의도는 '10년 내란 가운데 린뱌오林彪와 장칭江靑 등 반혁명 집단이 저지른 역행적인 조치들'을 계속해서 비판하고 '문예계의 봄'을 외치려는 데에 있었다.

이어서 1981년 10월 26일부터 11월 3일까지 중국공산당 중앙위원회 선전부에서는 영화 창작 좌담회를 개최했고, 11월 5일부터 12일까지 문학 창작 좌담회를, 11월 25일부터 12월 3일까지 연극話劇 좌담회를 개최했다. 몇 차례 회의의 주제는 자산계급 자유화 및 저급한 취미에 대한 반대의 문제에 고루 관련되어 있었다. 좌담회에서는 인간의 사회성과 계급성을 강조하고, 계급을 초월한 '인성'에 대해서는 부정적인 태도를 유지했다. 그러나 1983년 봄, 이론계에서는 또 인도주의와 소외 문제에 대한 격렬한 논쟁이 벌어졌다. 이에 대해 덩샤오핑은 또 다른 부담을 갖게 되었으니, 그것은 바로 정치상의 '자산계급 자유화'와 문예상의 '정신 오염'이었다. '문화대혁명'의 재난에서 막 벗어난 중국은 갖가지 상처가 쌓이고 온갖 폐단이 드러날 조짐을 보이고 있었다. 개혁개방이 시급히 필요했지만 그와 동시에 사회와 사상의 안정을 유지하는 것도 필요했

15 [역주] '사인방'이 분쇄된 후 일시적인 사상적 혼란이 나타나자 덩샤오핑은 1979년 3월 30일 중국공산당 중앙위원회를 대표하여 '4가지 기본 원칙'을 견지할 것을 주장하는 연설을 했다. 여기서 그는 사회주의 노선과 무산계급 독재, 공산당의 지도, 마르크스 레닌주의 및 마오쩌둥 사상이라는 4가지 기본 원칙을 제시했다.

16 唐因・唐達, 「論「苦戀」的錯誤傾向」, 『人民日報』, 1981.10.7, 第5版.

고, 무엇보다도 경제를 발전시켜야 했다. 이 전환기 초기에서 사상 영역의 개방 기준을 어떻게 장악해야 하는가가 고위 지도부에게는 대단히 큰 부담이었고, 무척 망설일 수밖에 없는 일이었다. 1983년 10월 12일, 덩샤오핑은 12차 이중전회二中全會에서 「조직 전선과 사상 전선에서 당의 절박한 임무」라는 제목의 강연을 했다.

사상 전선에서 정신 오염이 일어나서는 안 된다. 이론계의 일부 동지들은 인간의 가치와 인도주의, 그리고 이른바 소외라는 것에 대한 논의에 열중하고 있다. 그들의 흥미는 자본주의를 비평하는 데에 있는 것이 아니라 사회주의를 비판하는 데에 있다. 어떤 이들은 추상적인 민주를 선전하면서 심지어 반혁명적인 언론도 발표할 자유가 있어야 한다고 주장한다. 일부 소수의 동지들은 우리 사회가 사회주의 사회가 아니므로 사회주의를 실행해야 하는지 혹은 그럴 수 있는지, 나아가 우리 당이 무산계급의 정당인지 여부도 모두 여전히 문제라고 주장한다. 또 일부 동지들은 지금이 사회주의 단계인 이상 "모든 것에서 돈을 추구하는 것[一切向錢看]"은 필연적이고 올바른 일이라고 생각한다. 문예계에서 일부 인사들은 어두운 것이나 회색의 것, 심지어 거짓으로 날조해 낸 엉터리나 혁명의 역사와 현실을 왜곡을 하는 것들을 묘사하는 데에 열중하고 있다. 어떤 이들은 서양의 이른바 '모더니즘' 사조를 대대적으로 고취하면서 문학예술의 최고 목적은 자아를 표현하는 것이라고 공개적으로 주장하거나 추상적인 인성론, 인도주의를 선전하면서 이른바 사회주의 조건 아래에서는 인간의 소외가 창작의 주제가 되어야 한다고 주장하며, 색정(色情)을 선전하는 일부 작품도 있다. 모든 것에서 돈을 추구하는 잘못된 풍조는 문예계에도 퍼지고 있다. 바닥 층부터 중앙의 일급 공연단체까지 모두 일부 단원들이 곳곳에서 함부로 공연을 하고, 몇몇 저속한 내용과 형식으로 돈벌이에 나서는 이들도 적지 않다. 그러니 많은 군중이 분개한 심정을 나타내는 것은 당연하다. 모든 것에서 돈을 추구하고 정신적 산물을 상품화하는 이런 경향은 정신적 생산의 다른 분야에서도 나타나고 있다. 정신 오염에 대해 무관심한 일부 동지들은 자유주의적인 태도를 취하면서 심지어 그것이 생동적이고 활발한 현상으로서 '쌍백방침(雙百方針)'을 구현하고 있다고 여긴다. 또 일부 동지들은 그것이 옳지 않다는 것을 분명히 알지만 온화한 분위기를 해칠까 싶어서 비판하고 싶어 하지 않거나 감히 그렇게 하지 못한다.[17]

덩샤오핑의 강연이 끝난 후 『홍기紅旗』 제20기에는 스유신施友欣이라는 필명의 작자

17 中共中央文獻編輯委員會, 『鄧小平文選』 第3卷, 北京 : 人民出版社, 1993, p.39.

가 쓴 「사상 전선에서 정신 오염이 일어나서는 안 된다思想戰線不能搞精神汚染」라는 글이 발표되었고 사회과학 이론계와 문예계에서는 '오염 정화' 운동이 일어나서 인도주의와 소외이론, 모더니즘, 인성론, 몽롱시朦朧詩 등이 비판을 받았다.

1984년 1월 29일 『인민일보』에는 후차오무胡喬木가 중앙당 학교에서 행한 「인도주의와 소외 문제에 관하여關於人道主義和異化問題」라는 강연 원고가 게재되었고, 이후로 인도주의와 인성론에 관한 논의는 점점 수그러들었다. 1989년 이후로 지식인 집단은 자아 반성 속에서 신속하게 유파가 나뉘었다. 1992년 덩샤오핑이 남순강화南巡講話를 발표하자 신 중국의 대지에 제2차 사상 해방의 봄바람이 불었다. 하지만 이번에는 1980년대와 같은 문화 토론의 열풍은 전혀 나타나지 않았다. 서양 포스트모더니즘의 계발을 받은 사상계와 예술계에서는 중국 자체의 문화 전통(특히 근·현대의 문화 전통)의 구성 요소 및 그 조합 방식에 대해 깊은 흥미가 일어나기 시작했다.

3. 상흔미술과 제6차 미전美展

문예정책이 느슨해짐에 따라 '문화대혁명'에 대한 반성을 담은 문학 작품들이 나타나기 시작했다. 상흔문학에 대응해서 미술계에서도 상흔미술이 나타나 힘겨웠던 삶과 잔혹했던 현실 속에서 절실하게 겪었던 체험을 토대로 '문화대혁명' 사건과 지식 청년들의 삶에 대한 비판과 반성을 주제로 삼았다. 현실을 비판하고, 개인의 생명의 가치를

4-15 상흔미술은 최초로 '문화대혁명'에 대한 반성을 시작했다. 상흔미술의 대표작 가운데 하나로서 가오샤오화[高小華]가 1978년에 그린 〈왜[爲什麼]〉

4-16 청충린[程叢林]이 1979년에 그린 〈1968년 X월 X일, 눈[1968年X月X日·雪]〉

깨닫고, 역사를 근심하는 것은 상흔주의에 내재된 세 가지 큰 주제였으며, 동시에 중국 현대예술의 세 가지 발전 방향이었다. 제6차 전국 미전은 이미 제재와 기법에서 옛 틀을 타파하기 시작했으며, 이후로 중국 청년 미술가들의 작품은 계속해서 단체 전시회를 통해 공개되었다. 그들의 창작 관념과 표현 기법은 더욱 자유롭고 다원화되어 있었으며, 또한 더욱 풍부한 활력을 담고 있었다.

상흔과 반성

1978년 8월 11일 상하이의 『문휘보文彙報』에 루신화盧新華의 중편소설 『상흔傷痕』이 발표되었다. 이를 발단으로 중국에서는 『신성한 사명神聖的使命』과 『큰 담장 밑의 하얀 목련大墻下的白玉蘭』 등등 '문화대혁명'을 돌이켜 반성하는 일련의 문학 작품들이 나오기 시작했다. '문화대혁명'에 대해 침통하게 반성하는 이런 작품들은 '상흔문학' 또는 '반사문학反思文學'이라고 불렸다.

상흔문학은 제재와 창작 의도의 측면에서 1930년대와 1940년대의 '폭로문학'의 전통이 다시 소생한 듯했는데, 이런 기풍은 미술계에도 신속하게 영향을 주어서 상흔미술(또는 상흔회화)이 나타나기 시작했다. 그것은 "현실에 대한 비판에 극도로 큰 감정적 색채와 직관성이 담겨 있고", "문화대혁명의 현실을 재현하는 것을 수단으로 삼아 그것이 한 시대 사람들에게 남긴 심리적 상처를 드러내 보여주는" 것이었다.[18]

초기의 상흔미술은 어떤 풍격을 가리키는 것이 아니라 일종의 예술 사조를 가리키는 말이었다. 상흔문학과 마찬가지로 상흔미술을 창작하는 데에 필요한 영감도 현실 정치와 삶의 체험에서 비롯되었다. '문화대혁명' 사건과 지식 청년들의 삶에 대한 비판과 반성은 초기 상흔미술에 뚜렷하게 발견되는 두 가지 주제였다. 청충린程叢林의 〈1968년 X월 X일·눈〉과 가오샤오화高小華의 〈왜〉, 천이밍陳宜明과 리빈李斌의 〈무지와 지식無知和有知〉, 사오쩡후邵增虎의 〈농기계 전문가의 죽음農機專家之死〉, 뤄중리羅中立와 레이훙雷虹 등의 〈고아孤兒〉, 그리고 천이밍, 류위롄劉宇廉, 리빈이 함께 창작한 연환화連環畵 〈단풍楓〉 등이 모두 이런 부류에 속하는 작품들이다.

문화대혁명 시기 미술에 담긴 '거짓말, 허풍, 공담'의 기풍은 '괴테주의'로 조롱을 받았다.[19] 상흔미술은 '고대전高大全'(높고 크고 완전함)하고 '홍광량紅光亮'(붉고 생동적이고 밝

18 高名潞 等, 『中國當代美術史 1985~1986』, 上海 : 上海人民出版社, 1991, p.35.

4-17 천이밍, 류위렌, 리빈이 함께 창작한 연환화 〈단풍〉 가운
데 하나

4-18 뤄중리의 1980년 작품 〈아버지[父親]〉

음)해야 한다는 문화대혁명 시기 미술의 오랜 관습을 뒤집고 진정한 현실주의 창작의 길
로 다시 돌아갔다. 사오쩡후는 〈농기계 전문가의 죽음〉 창작 소감을 마무리하면서 이렇
게 말했다.

나는 강렬한 비분의 심정 속에서 〈농기계 전문가의 죽음〉을 그려냈다. 내가 비분을 느낀
이유는 농기계 전문가와 같이 죽어서는 안 될 수많은 사람들이 비참하게 죽어 갔기 때문이다.
그러나 인민에게 너무나 큰 죄악을 저지른 일부 사람들은 여전히 건강하게 살고 있다. (…중
략…) 새로운 장정(長征)을 시작할 때 우리는 더 이상 우리와 나란히 전진할 수 없는 동지와
친인(親人)들을 너무나 그리워했다. 이 때문에 나는 미안한 마음을 표시하지 않을 수 없었다.
10년의 고난을 견뎌 내고 나서 문학 예술가들은 본래 생활 속에 어떤 즐거움의 정서를 많이
뿌려 사람들이 미래를 바라보도록 인도해야 했지만, 우리는 오히려 사람들의 상처 입은 마음
을 또 한 번 건드렸다.[20]

19 何溶, 「讀四川靑年美展及其他」, 『美術』, 1980年 第12期에 수록.
20 邵增虎, 「歷史的責任」, 『美術』, 1980年 第6期, p.11.

4-19 허둬링[何多苓]이 1984년에 창작한 〈청춘〉

4-20 천단칭[陳丹靑]이 1980년에 그린 〈티베트 연작—성으로 들어가는 사람[西藏組畵之進城]〉

시각적 형태면에서 봐도 상흔미술은 특출한 표현성을 지니고 있었다. 보는 사람을 오싹하게 할 정도로 내려다보는 구도에 자연주의적이고 현장에서 목격하는 듯한 사실적 기법, 그리고 어두컴컴하고 침울한 색채와 같이 초기의 상흔미술에서 종종 발견되는 기법들은 '홍광량'하고 '고대전'한 그림을 겪고 난 후 사람들의 이목을 아주 새롭게 해 주었다. 특히 연환화 〈단풍〉은 사실주의적 기법으로 시각적인 충격과 사상적인 격동을 안겨 주었다.

상흔미술의 창작에 참여한 주체는 직접 '하방下放 생활'을 경험한 젊은 예술가들로서, 오랜 억압과 고난을 겪은 후 갑자기 그 훌륭한 재능이 터져 나왔다. '지식 청년 생활'의 경험은 이 시대 사람들에게 가장 소중한 정신적 재산이었다. 그들은 '상처'를 표현했을 뿐만 아니라 '슬픔'을 나타냈다. 왕촨王川의 〈안녕, 작은 길이여再見吧, 小路〉와 장훙녠張紅年의 〈그때 우리는 젊었지那時我們正年輕〉, 허둬링何多苓의 〈우리는 이 노래를 부른 적이 있다我們曾經唱過這支歌〉, 왕하이王亥의 〈봄春〉 등이 그런 작품들이다. 뤄중리의 유화 〈아버지父親〉는 '문화대혁명 미술'의 경직된 공식을 타파하여 파란만장한 인생을 겪은 늙은 농부의 형상으로 개방 초기의 시대적 특징을 상징적으로 표현했다.[21] 생존 체험과 시각 체험, 문화 체험의 독자적인 탐색은 상흔미술이 남겨준 고귀한 유산이며, 이런 정신의 감응 아래 수많은 뛰어난 예술가들이 티베트 지역과 대량산大凉山 및 소량산小凉山, 기몽산沂蒙山, 파산巴山과 촉수蜀水, 막북고원漠北高原, 강남수향江南水鄕 등지로 깊이 들어가 지극히 감동적인 수많은 작품들을 창작했다.

이 분야에서 천단칭陳丹靑의 〈티베트 연작西藏組畵〉은 유행을 선도한 역작으로서 줄곧 금기시되었던 주제 즉 빈곤하고 열악한 생존 환경과 순결하고 소박한 종교 신앙을 보여주었다. 이런 것들은 모두 '문화대혁명' 도중에 〈농노의 분노農奴憤〉와 같은 작품들이 만들어 낸 티베트의 형상과는 엄청난 차이가 있는 것이었다. 이와 동시에 그것은 이미

21 王縱, 「〈父親〉與'高大全'」, 『美術』, 1982年 第1期 참조.

오래된 무대미술의 희극적인 배경을 답습하는 전통을 타파하여 색채와 붓 터치가 소박하고 장중했기 때문에 '문화대혁명' 시기의 '홍광량' 기법과는 극도로 달랐다.

상흔미술의 또 한 가지 큰 특징은 진한 감상적 정조와 향토의 자연주의적 기풍을 갖추고 있으며, 그것을 통해 표현된 호소와 슬픈 원망의 정서에는 일종의 감상적 인도주의 정신이 담겨 있다는 것이다.[22] 기질적으로 말하자면 미술계에서 싹튼 이런 현실 정치와 무관한 상심의 의식은 더욱 풍부한 낭만주의 색채를 띠고 있었다. 그것은 자연과 생명에 대한 인간의 놀라움과 외경을 다시 일깨웠고, 이에 따라 단단하게 마비되었던 마음이 해동되어 소생하게 되었다. 지식 청년 화가들 가운데 아이쉬안艾軒, 장훙녠, 허뒤링 등의 작품은 상심의 분위기가 더욱 농후했다. 인물의 눈동자와 지체肢體의 언어를 그려내는 데에서 아이쉬안이 묘사한 티베트의 주민들은 천단칭이 묘사한 인물들과 커다란 차이가 있었다. 천단칭의 화면은 인물을 주체로 하여 포만감과 정리된 느낌이 있는 데에 비해, 아이쉬안과 허뒤링의 작품은 주위 분위기와 인물 표정 묘사에 더욱 중점을 두고 있다.

상흔미술에는 중국 현대예술의 세 가지 발전 방향이 담겨 있었다. 첫째는 현실 비판의 정신이고, 둘째는 개별 생명의 존재에 대한 깨달음 및 자연과 생존 환경에 대한 경이와 경외이며, 셋째는 위대한 역사 특히 100년 이래 근대사에 대한 우려를 통해 현대 문화가 민족의 마음에 남긴 심각한 기억과 크나큰 상처를 보여주는 것이었다. 세 번째 측면에서 청충린程叢林의 〈화공선華工船〉과 〈부두의 계단碼頭的臺階〉는 중요한 대표작이다. 이 두 작품은 최하층에서 고생하는 민중이 액운에 대항하는 모습을 묘사함으로써 목숨을 걸고 진취를 위해 분투하는 민족정신을 나타냈다. 이런 정신은 바로 100년 동안의 고난을 겪은 뒤 신시기에서 '네 가지 현대화'를 향해 진군하는 중국인들의 모습에 대한 생동적인 묘사였다.

상흔미술과 대체로 같은 시기에 또 다른 일부 화가들은 개인의 기풍을 중시하는 형식 언어를 탐색하여 주목할 만한 성취를 이루어 냈다. 예를 들어서 우관중吳冠中의 반半추상 수묵화와 항저우杭州 수찬시舒傳熹(1923~)의 현대 수묵화 탐색, 루천盧沉(1935~2004)과 저우쓰충周思聰(1939~1996)의 인물화, 스후石虎(1942~)의 형식적 취미가 충만한 변형 인물화, 쉬시徐希(1940~)의 수향水鄕 풍경 등등에 표현된 새로운 언어와 새로운 형식, 새로운 기상은 모두 당시 사람들의 이목을 일신했다.

22 高名潞 等, 『中國當代美術史 1985~1986』, 上海 : 上海人民出版社, 1991, p.37.

제6차 미전에서 '전진 중의 청년 미전'까지

1984년 10월 1일, 중화인민공화국 성립 이래 최대 규모의 미전인 '제6차 전국 미전'이 건국 35주년을 경축하는 포성 속에서 개막식을 올리고, 아울러 전국 9개 도시에서 나뉘어 전시회가 열렸다. 이 전시회의 규모와 범위 및 전시 작품의 종류와 수량은 모두 중화인민공화국이 성립된 이래 공전空前의 정도였다. 비록 이전의 미전들과 마찬가지로 현실주의 창작 방법이라는 큰 원칙을 따르고 있었지만 제재 선택과 표현 방법에서 상당히 새로운 의의가 담긴 작품들도 대거 나와서 과거의 '홍광량紅光亮' 기법의 '대통일' 양식과는 다른 창조적인 생기가 나타났다.

어떤 이는 이 전시회의 작품들이 대체적으로 간략화, 다양화, 변형, 세밀화, 사실화 등등 이전의 전국 미전에서 전시되었던 것들과는 다른 특징을 구현했다고 주장했다.

① 큰 덩어리의 회색과 흑색 구도로 이루어진 탕융리(唐勇力, 1951~)의 〈광부의 아내[礦工的妻子]〉와 소박하고 간략하게 다듬어진 뒤무쓰(妥木斯, 1932~)의 〈풀 쌓는 아낙[垛草的婦女]〉과 같은 작품들이 보여주듯이 화면이 더욱 간략화되었다.

② 하얀 조각상 같은 인물 형상을 보여주는 톈리밍(田黎明)의 중국화(中國畵) 〈비림(碑林)〉과 큰 덩어리로 옅은 부조(浮雕) 기법을 쓴 원리펑(聞立鵬, 1931~)의 〈붉은 촛불의 노래[紅燭頌]〉가 보여주듯이 표현 수법이 더욱 다양화되었다.

③ 구도 형식에서 변형을 추구하거나 의도적으로 '기피를 범하는[犯忌]' 행위를 한다. 예를 들어서 팡타오(龐濤, 1934~)의 유화 〈계림행(桂林行)〉은 정중앙의 산을 이용하여 화면을 절반으로 나누었고, 쉬원허우(許文厚, 1944~)의 중국화 〈연이은 고깃배의 노래[漁歌陣陣]〉는 평행의 직선 구도를 취하였다.

④ 화가들은 주관적인 느낌의 표현을 더욱 세밀하게 하고 아울러 어떤 철학적 이치를 구현하려고 시도했다. 예를 들어서 천밍류(陳明六)의 중국화 〈새로운 회화[新繪畵]〉가 보여주는 패턴화[圖案化]된 기법과 팡리쥔(方力均, 1963~)의 수채화 〈고향 생각[鄕戀]〉에 담긴 상심의 정조가 대표적이다.

⑤ 대다수가 사실주의적 작품들이며 표현 기법이 튼실하고 세련되었다. 예를 들어서 왕훙젠(王宏劍, 1955~)의 유화 〈기초를 세운 이[奠基者]〉는 산 위 바위들의 중량감을 성공적으로 표현했고, 천샹쉰(陳向迅, 1956~)의 중국화 〈제비소리 속에서[燕子聲裏]〉는 대담한 사의(寫意)의 수법으로 상큼하면서도 신선한 의경을 성공적으로 묘사했다.

이런 예들은 모두 형식적 탐색과 변혁의 참신한 기상을 구현했다.[23] 이런 참신한 기상은 이후 '85 미술 새 물결'에 대단히 중요한 영향을 주었다. 그것은 이 신조류를 위해 자유로운 탐색의 선구적인 물꼬를 터주고, 비평의 고삐를 제공했으며, 특히 미술계에 다방면의 탐색을 위한 공간을 개척해 주었다. 이 때문에 제6차 미전은 과거를 계승하고 미래를 열어 주는 역사적 역할을 수행했다.

제6차 미전이 제재와 기법의 낡은 틀을 타파하기 시작했다면, 그로부터 반년 뒤에 열린 '전진 중의 중국 청년 미술 작품 전시회'('전진 중의 청년 미전'으로 약칭함)은 중국 청년 화가들이 자유롭게 실천한 이상주의 정신 및 더욱 다원화되고 활력을 갖춘, 완전히 새로워진 창작의 면모를 보여주었다. 이 전시회에 참여한 작품들 가운데 장췬張群(1960~)과 멍루딩孟禄丁(1962~), 위안칭이袁慶一(1959~), 위샤오푸俞曉夫(1950~) 등의 작품들은 가장 상징적이고 대표적이다.

장췬과 멍루딩의 〈새로운 시대에서―아담과 이브의 계시在新時代－亞當夏娃的啓示〉는 유럽 대륙의 초현실주의 회화 양식에서 영향을 받아서 화면에 우뚝 선 남녀의 인체와 유리 틀을 깨고 앞으로 걸어 나오는 여성의 형상에는 자유로운 해방을 추구하며 봉건의 족쇄와 전통의 교조를 타파하려는 상징적인 의미가 분명하게 담겨 있다. 작자들의 창작 의도는 명제성命題性과 서사성敍事性에 반대하여 '설명적인 줄거리를 갖춘 그림'과 '더 많은 문자의 논리가 뒤섞인 그림'에서 벗어나는 것이었다.[24] 그러나 화면의 내용에 담긴 명확한 상징의 의미는 오히려 작품에 어떤 서사 성격을 갖추게 했다. 다른 한편에서 이 그림의 창작 사유 방식은 그 시대를 뛰어넘어 적극적인 실험의 가치를 지니고 있었다. 위안칭이의 〈봄이 왔다春天來了〉와

4-21 천샹쉰[陳向迅]이 1984년에 그린 〈제비소리 속에서[燕子聲裏]〉

4-22 장췬[張群]과 멍루딩[孟禄丁]이 1985년에 그린 〈새로운 시대에서―아담과 이브의 계시[在新時代－亞當夏娃的啓示]〉

23 陳醉, 「從形式角度看六屆全國美展－兼談中國美術向何處去之我見」, 『美術史論』, 1985年 第3期 참조.
24 高名潞 等, 『中國當代美術史 1985~1986』, 上海 : 上海人民出版社, 1991, p.80.

4-23 왕잉춘[王迎春]과 양리저우[楊力舟]가 1984년에 창작한 〈태항철벽(太行鐵壁)〉

4-24 자유푸[賈又福]가 1984년에 창작한 〈태항풍비(太行豊碑)〉

리구이쥔李貴君의 〈화실畵室〉 또한 줄거리를 가진 서사에 반대하면서 사실주의 기법으로 어떤 삶의 장소를 그림으로써 작품의 주제를 은닉하면서 일종의 '의미 없는 현실'을 표현했다.[25] 위샤오푸의 〈아이들은 피카소의 비둘기를 위로한다孩子們安慰畢加索的鴿子〉는 인상주의 기법으로 허구적인 장면을 묘사하여 마치 몽롱시와 같은 추상적 언어 환경을 이용하여 그 허구적 주제를 나타냈다. 이 외에도 후웨이胡偉의 중국화 〈리다자오와 취추바이, 샤오홍李大釗, 瞿秋白, 蕭紅〉, 린춘林春의 조각 〈노담老聃〉 등도 표현 수법과 창작 관념에서 혁신을 이루어 당시에 상당한 영향을 미쳤다.

'전진 중의 청년 미전'을 통해서 개념예술이 청년 화가들에게 환영을 받아 중시되었음을 알 수 있다. 학원파學院派인 그 시대 젊은 화가들은 새로운 표현 기법을 발굴함과 동시에 작품의 상징성 및 철리성哲理性에도 관심을 가졌다. 이 전시회는 최초로 신시기 중국 청년 예술가들의 작품을 집중적으로 전시함으로써 사회의 개혁개방이라는 거대한 막이 올라간 후 예술 창작에서 서양을 배우고 주관적인 정신의 표현을 중시하는 추세를 나타낸 것이었다.

'전진 중의 청년 미전'에 전시된 작품들의 '새로움'은 바로 제6회 미전에서 발견된 '주제 선행先行'을 해소하는 데에 있었는데, 이러한 해소는 서양 현대예술의 양식을 가져다 씀으로써 실현되었다. 갑자기 봉쇄가 해제되고 서양의 기풍이 막 중국에 몰려 들어왔던 1970년대와 1980년대의 교체기에 이런 가져다 쓰기와 실험은 필연적으로 겪어야 할 과정 가운데 하나였으며, 그 배후에서는 한바탕 격렬한 문예 풍조風潮가 배양되고 있었다.

25 위의 책, pp.74~75.

'85 미술 새 물결'과 활발한 다원적 국면

'85 미술 새 물결'은 1980년대의 중요한 문화 현상으로서, 서양 모더니즘을 자각적이고 전면적으로 이식한 운동이었기 때문에 20세기 중국미술에 나타난 '서구주의'의 전형적인 예로서 이식성移殖性과 비非 독창성이라는 특징을 나타냈다. 개혁개방의 산물로써 '85 미술 새 물결'은 현대화에 대한 동경과 서양 모더니즘을 향한 지향과 포용을 통해 중국 미술계의 원래 국면을 타파하고 주목할 만한 일련의 사건과 문제를 불러일으켰다. 새 물결이 용솟음쳐 자극을 주게 되자 그에 대한 의문과 미혹, 그리고 새 물결 바깥의 갖가지 반응들은 중국 미술계에 다원적인 탐색이 진행되는 활발한 국면을 만들어 주었다. 높은 파도처럼 연달아 일어난 논쟁들 속에서 '예술적 기준' 등 일련의 문제와 중국화의 거시적 지향에 관한 논의는 모두 '5·4' 이래 관련된 논의들을 신시기에 이어받아 계속된 것들이었다.

1. '85 전후' 미술계의 대 논쟁

예술적 기준에 관한 미술계의 논쟁은 예술 형식 문제의 금역을 타파해서 예술가의 주체의식과 예술 창작의 자아 표현이 논쟁의 초점이 됨으로써 현실주의의 주류적 지위

또한 의심을 받기 시작했다. 논의의 열기 속에서 미술 잡지에서도 긴요하고 뜨거운 이슈에 대한 토론의 장을 만들어 칼럼을 개설하고 회의를 개최하여 전시회나 선전을 위한 이론을 추천함으로써 당시 미술 창작의 발전을 촉진하는 데에 기여했다. 논의가 깊어짐에 따라 그 중심이 점차 서구 현대예술과 중국 회화 전통 사이의 관계라는 문제로 옮겨가면서 반反전통론과 전면적 서구화론이 주도적인 지위를 차지했다. 이와 동시에 전통 체계 자체의 발전을 중시하는 목소리들도 여전히 존재했다.

'예술 표준'에 관한 토론

1980년대 초기 미술계의 대규모 토론은 전국 범위로 진행된 '대규모 문화 토론' 열풍의 일부분으로서 사상계나 문예계에 비해 어느 정도 뒤처져 있었다. 이 토론은 '진리 표준'에 관한 문예계의 대대적인 토론에 수반되어 일어나기 시작해서 '사상 해방'의 함성 속에서 약동하기 시작했는데, 주로 "예술은 정치를 위해 봉사해야 한다"라는 과거의 단일한 표준에 대한 비판이었다. 토론이 구체적으로 미친 분야는 '내용과 형식' 문

4-25 상흔문학과 생활류(生活流) 등의 사조가 나타남에 따라 예술 형식과 현실주의, 예술 본질 및 자아 표현 등의 문제가 미술계에서 열띤 토론의 이슈가 되었으며, 이런 토론은 갇혀 있던 예술 사상의 해방이라는 측면에서 적극적인 작용을 했다. 왼쪽은 형식미에 관해 우관중[吳冠中]이 발표한 세 편의 글이다.

4-26 우관중이 1979년에 창작한 〈초봄의 강가[初春河畔]〉

제, '자아 표현' 문제, 그리고 '현실주의' 등 세 가지였다.

형식미에 대해 시종 집착했던 우관중은 1979년『미술』에 「회화의 형식미」라는 글을 발표했는데, 그 뒤에 또 「추상미에 관하여」와 「내용이 형식을 결정하는가?」 등의 글을 발표했다. 1980년의 문대회文代會에서 그는 이른바 '정치 표준이 첫째, 예술 표준은 둘째'라는 주장을 견지하는 것은 곧 예술 표준이 없다고 하는 것과 같다고 말했다. 그의 관점은 당시 미술계에 거대한 반향을 불러 일으켰고 아울러 신시기 미술 논쟁의 도화선이 되었다. 오랜 기간에 걸쳐서 형식 문제는 줄곧 미술계의 금역이었다. 그런데 우관중이 이 문제를 거론한 것은 이런 금역을 타파한 것일 뿐만 아니라 예술가의 주체의식을 깨어나게 해서 예술의 '자아 표현'이 수면으로 부상하게 하는 계기를 마련해 주었다.

1980년 8월『미술』에는 「'자아 표현'을 회화의 본질로 간주해서는 안 된다'自我表現' 不應視爲繪畫的本質」라는 글이 발표되어 '자아 표현'

4-27 '관념 갱신'은 85 미술 시기의 신흥 유행어 가운데 하나였다.

문제에 관한 학술계의 대대적인 토론을 불러일으켰다. 이 논쟁에서 예랑葉朗과 양청인楊成寅 등은 예술 창작에서 '자아 표현'을 강조하는 데에 명확하게 반대하면서 아울러 그것을 실존주의Existentialism 구호 가운데 하나로 간주했다. 그러나 위안윈성袁運生과 랑사오쥔郞紹君, 선펑沈鵬, 주쉬추朱旭初 등은 예술의 주관적 객관적 제약 관계를 인정하는 전제 위에서 자각적이고 능동적인 반영을 강조하면서 '자아 표현'은 이미 단순한 예술 개성의 문제를 초월했다고 주장했다. 사오다전邵大箴과 두저쌍杜哲桑, 첸하이위안錢海源 등은 예술 창작의 결정적 요소는 후천적인 영향이며 삶의 누적된 경험이나 충동 등 비이성적 요소들은 단지 일종의 유발 작용만 할 뿐이라고 주장했다. '자아 표현'에 관한 이 문제 제기와 토론은 1980년대 중국 유화 창작에 아주 깊은 영향을 주었으며, 신시기 중국 예술 특히 청년 화가들의 표현주의 창작 경향을 고무했다.

'자아 표현'에 관한 토론은 '현실주의'를 어떻게 보아야 할 것인가 하는 문제를 불러일으켰는데, 구체적으로 그것은 다음과 같은 질문들로 나타났다. 중국에 추상주의가 있을 수 있는가? 현실주의는 유일한 창작 방법이 아닌 것인가?

오랜 기간 동안 현실주의는 중국 미술계에서 줄곧 주류적 지위를 차지해 왔으며, 제6차 미전에서 일부 비현실주의적인 창작 방법이 나타나기는 했지만 현실주의의 주도적 지위는 흔들린 적이 없었다. 1980년『미술』에 후더즈胡德智의 「진리로 향한 어떤 길

도 소홀히 여길 수 없다—오직 현실주의 정신이 있어야만 영원할 수 있다任何一條通往眞理的途徑都不應該忽視 - 只有現實主義精神纔是永恒的」[1]라는 글이 게재되어 '현실주의' 개념에 대한 토론을 불러일으켰다. 여기서 리센팅栗憲庭과 우자평吳甲豐, 량장梁江 등이 후더즈의 견해에 대해 반박했고, 피다오젠皮道堅 등은 현실주의와 비현실주의라는 이원론적 판단에 대해 의문을 제기하며 비판했다.

1980년대 초기에 '예술 표준' 문제와 관련된 일련의 논의는 비록 미술 자체의 더 심층적인 문제에까지는 미치지 못했지만 사상적으로는 중국미술이 한 걸음 더 발전할 수 있는 길을 열어 주었다.

토론 열풍과 잡지 진영—논쟁의 최고조

1980년대 중엽에는 다양한 이슈를 둘러싸고 다양한 명분 아래 다양한 형식의 토론회와 논쟁이 끊임없이 벌어졌다.

유화 창작 분야에서 비교적 큰 영향을 준 것은 1985년 4월 하순에 안후이성安徽省 황산黃山 징현涇縣에서 거행된 '유화 예술 토론회'('황산회의'라고도 함)였다. 이 회의는 중국공산당이 '대외개방, 대내개혁' 정책을 진일보 관철시키고 '창작과 토론의 자유' 방침을 다시 천명하는 새로운 형세 아래에서 개최되어 토론의 분위기가 전례 없이 자유롭고 열정적이었다. '관념 갱신'이라는 구호도 여기서 처음으로 제시되었는데, 이것은 제6차 미전의 작품들이 나타낸 일부 진부한 옛 관념들을 정면으로 겨냥하면서 미술계에서 응당 '좌경' 사상의 속박을 더욱 제거하고 순수한 유화를 창작하도록 추구해야 한다고 주장했다. 회의의 또 다른 중요한 이슈는 유화의 민족화民族化 문제였다. 일부 화가들과 이론가들은 '유화의 민족화'라는 구호에 의문을 제기하면서 유화의 민족화는 명확한 내용이 결핍되고 '강제적 의미'를 띤 일종의 규범화의 틀이라고 주장했다. 또 어떤 이들은 '유화의 민족화'라는 구호 자체는 틀리지 않지만 그것은 장기적으로 분투해야 할 목표이며, 그것이 불러일으키는 부정적인 효과는 구호에 대한 잘못된 이해에서 비롯된 것이라고 했다. 일부 급진적 관점을 가진 이들은 '민족 전통'과 '민족 풍격'은 일종의 속박이라고 주장하면서 전통을 주류로 삼는 주장에 반대하고, "세계에 대한 창조적 역할을 하

1 이 글은 원래 『新華文摘』, 1980年 第9期에 수록되었으나, 『美術』, 1980年 第7期에 전재(轉載)되었다.

는 또 다른 '참신한 예술 형식'을 실천해야 한다"
고 했다.[2] '황산회의'의 의의는 '창작과 토론의 자
유'라는 방침을 진정으로 관철하고 실천함으로써
중국 청년 화가들이 전에 없었던 '따뜻한 예술의
봄'을 느끼게 해 주었고,[3] 미술계에 토론의 분위기
가 활발해지도록 촉진해 주었으며, 아울러 '85 미
술 새 물결' 기간의 토론회를 위한 시범적 모델의
역할을 해 냈기 때문에 '토론의 자유'를 이끌어 낸
선도적인 행사였다.

그 후로 『중국미술보中國美術報』와 주하이화원珠
海畫院이 연합하여 개최한 '85 청년 미술 사조思潮
대형 슬라이드 전시회 겸 학술 토론회'는 새 물결
의 미술을 추구하는 남북 여러 집단들의 성대한
모임이었다고 할 만하다. 이 토론회는 청년 예술
가들이 최초로 자신들의 작품을 고르고 평가하면
서 이를 통해 집단적인 예술 운동의 토론회를 이
루었다는 데에 의의가 있다. 여기서는 서로 다른
예술적 주장들이 엮이고 충돌하여 대단히 격렬한

4-28 논쟁 과정에서 미술 잡지들은 중요한 역할을 수행했다. 사진은 『중국미술보
(中國美術報)』 창간호이다.

긴장감을 조성했다. 이 회의에서 중년층 및 노년층 화가들과 이론가들은 비교적 일치
된 관점에서 새 물결 미술의 사회적 의의를 긍정함과 동시에 많은 작품들에서 제작이
투박하고 단순하며 개념화되어 있다는 문제점들을 지적했다. 그들은 회화 자체의 언어
에 대한 연구가 중요하다는 것을 강조하면서 새 물결 미술의 관념화 경향에 반대했던
것이다. 그러나 새 물결 미술가들은 회화 자체의 언어에 대한 연구의 필요성을 부정하
면서 "그런 것들은 결국 새로운 언어 재료를 찾으려 하지만 정신적 내용은 여전히 낡은
차원에 머무는 작품들이기 때문에 결국 새로운 의상意象을 상실하여 실질적으로는 진
부한 형식의 유희일 뿐"이라고 했다.[4] 그러면서 그들은 그 시점에서 맹아 상태에 처해
있는 현대예술을 대대적으로 지지해야 한다고 주장했다. 이 회의 이후로 각지에서 크

2 高名潞 等, 『中國當代美術史 1985~1986』, 上海 : 上海人民出版社, 1991, p.64.
3 위의 책, p.67.
4 "那種總是企圖找到新的語言材料而精神內涵仍是舊有層次的作品, 只能是喪失其新意象而實質陳腐的形式遊戲."(舒
 群, 「內容決定形式」, 『美術』, 1986年 第7期, p.31)

고 작은 토론회가 열려서 지금 이 시대의 미술 창작과 새 물결 미술에 대한 논의가 공전의 열기를 띠게 되었다. 주목할 만한 사실은 그 이전에 토론에 자주 참여했던 노년층의 화가와 이론가들이 새 물결 미술에 대한 논의에서는 다투어 자리를 피했다는 것이다. 그리고 예술 비평의 기준이 어지럽게 변화하던 그 시대에 일부 화가들은 관망적인 태도를 취하거나 심지어 예술 창작을 잠시 멈추고 이론적인 고민을 시작했다.

이 토론의 열기 속에서 미술 잡지들은 중요한 역할을 수행했다. 1976년 이래 『미술』은 연환화 〈단풍楓〉에 대한 토론을 마련하고 '동시대인 유화전', '성성미전星星美展' 등 청년 작가들의 작품을 소개했으며 또한 '내용과 형식', '자아 표현', '현실주의', '인체 미술' 등의 문제에 대한 토론을 준비하여 당시 중국미술 창작의 발전을 일정 정도 촉진하는 역할을 수행했다. 1985년 하반기부터는 또 '우리의 예술 관념을 갱신하자更新我們的藝術觀念'라는 칼럼을 마련하여 새 물결 미술 창작의 실천에

4-29 1985년 저장미술학원 학생의 졸업 작품 가운데는 '85 미술 사조'의 영향을 받은 흔적이 나타났으며, 나아가 광범위한 변론을 불러일으켰다. 사진은 『미술』 1985년 제9기에 실린 「저장미술학원의 변론[浙江美術學院的一場辯論]」과 『신미술(新美術)』 1985년 제2기에 실린 「저장미술학원 청년 교수의 미전에 대한 필담[浙江美術學院中青年教師美展筆談]」이다.

호응하면서 '85 미술 새 물결' 운동이 일어나도록 촉진했다. 1985년에 창간된 『중국미술보』는 100개 가까운 새 물결 미술 집단과 전시회를 연이어 추천하면서 서양 현대미술에 대한 보도와 평가도 대단히 중시했다. 아울러 아방가르드미술 이론을 적극적으로 알리고 심지어 "변증법과 역사유물론으로 문제를 살펴서는 안 된다. 왜냐하면 이런 방법은 이미 '철지난' 것이기 때문에, 형이상학으로 문제를 연구해야 한다"[5]라는 자칭 '신양무파新洋務派' 전위 이론가의 주장을 게재하기도 했다. 이 신문의 서구화와 전위적 경향에 대해 당시에는 "『중국미술보』는 차라리 『서방미술보西方美術報』로 이름을 바꾸

5 "不能用辨證法和歷史唯物主義來觀察問題, 因爲這種方法已經'過時', 可用形而上學研究問題."(『中國美術報』,
 1986.1.20)

는 게 더 낫겠다"라는 농담이 나돌았고, 심지어 이 신문은 '서양 쓰레기洋拉圾'라는 비난까지 생겨났다.[6] 이 외에 『장쑤화간江蘇畫刊』과 『미술사조美術思潮』, 『화가畫家』 등의 잡지들의 '85 미술 새 물결'에 대한 보도 역시 추세를 보조했다. 특히 『장쑤화간』 1985년 7월호에서는 미술계에서 '리샤오산 풍파李小山風波'라고 불리는 중국화와 관련된 문제를 논의한 수십 편의 글을 연달아 게재하여 '새 물결 미술'과 '중국화 문제에 대한 대대적인 토론'이라는 1980년대 중반 중국 미술계의 두 가지 뜨거운 이슈를 긴밀하게 연계시켰다.

위에 거론한 몇 가지 신문 잡지들과 상대적으로 미술대학 학보의 참여는 간접적이었다. 그것들은 더욱 학술적인 가치를 지닌 미술 연구 논문들과 번역문을 게재하는 데에 중점을 두었고, 논의 또한 예술 이론 분야에 집중되었다. 미술대학 학보는 남북 양대 미술대학을 근거지로 삼는데, 『미술역총美術譯叢』은 저장미술학원 내부 간행물인 『국외미술자료國外美術資料』의 연속선상에 있는 것으로서, 1980년에 판형을 바꾼 이래 주로 외국 화가와 화파畫派, 작품의 소개를 위주로 했다. 그러다가 1984년에 판징중范景中이 편집을 주관하면서 서양 예술학과 예술사의 연구 성과를 번역하여 소개하는 데에 중점을 두었다. 이를 통해서 곰브리치E. H. Gombrich(1909~2001)와 파노프스키Erwin Panofsky(1892~1968), 뵐플린Heinrich Wölfflin(1864~1945) 등의 이론이 중점적으로 소개되었는데, 그 목적은 '중국미술 이론의 건립을 위해 참고할 만한 자료를 제공하는' 데에 있었다. 1980년대 중엽에 판궁카이潘公凱가 저장미술학원의 학보 『신미술』 편집부 주임을 맡으면서 편집위원회를 개편하고, 중국 청년 예술가들의 탐색을 지지한다는 명확한 주장을 내놓으면서 국내의 일부 청년 이론가들이 새로운 방법으로 연구한 예술사 논문들을 의식적으로 발표했으며, 특히 『신미술』에서는 최초로 구원다谷文達(1955~) 등의 실험적인 작품을 게재했다. 또한 이 시기 저장미술학원의 졸업 작품과 졸업논문, 그리고 졸업반 학생들의 발언을 보도함으로써 학보의 새로운 시야와 진취적 기상을 과시했다.

중앙미술학원에서 간행한 『미술연구』와 『세계미술』도 1980년대 중엽에 미술사론 연구의 중요 진지였으며, 특히 1979년에 창간된 『세계미술』은 보급의 측면에 치중하여 외국의 화가와 화파를 소개했다. 이것은 '대외개방'이라는 국가 정책과 보조를 같이한 예술 개방의 산물이었으며, 당시 중국 청년 화가들 사이에 아주 크고 또한 상대적으로 더욱 직접적인 영향을 미쳤다. 거기에서 체계적으로 소개된 서양의 화가와 화파들

6 高名潞 等, 『中國當代美術史 1985~1986』, 上海 : 上海人民出版社, 1991, p.503.

中国传统绘画的风格特点

潘天寿（遗著）

风格，是相比较而存在的。现在姑且将中国绘画与西方绘画所表现的技法形式，作一相对的比较，或许可以稍清楚中国传统绘画风格之所在。

东方系统的绘画，最重视的，是概括、明确、全面、变化以及动的神情气势诸点。中国绘画，尤重视以上诸点。中国绘画不以简单的"形似"为满足，而是用高度提炼强化的艺术手法，表现经过画家处理加工的艺术的真实。其表现方法上的特点，主要有下列各项：

一、中国绘画以墨线为主，表现画面上的一切形体

以墨线为主的表现方法，是中国传统绘画最基本的风格特点。笔在画面上所表现的形式，不外乎点、线、面三者。中国绘画在画面上虽然三者均相互配合应用，然用以表现画面上的基础形象，每以墨线为主体。它的原因：

一、为点易于零碎；二、为面易于模糊平板，而用线则最能迅速灵活地捉住一切物体的形象，而且用线来划分物体形象的界线，最为明确和概括。又中国绘画的用线，与西洋画中的线不一样，是充分发挥毛笔、水墨及宣纸等工具的灵活多变的特殊性能，经过高度提炼加工而成。同时，又与中国书法艺术的用线有关，以书法中高度艺术性的线应用于绘画上，使中国绘画中的用线具有千变万化的笔墨趣味，形成高度艺术性的线条美，成为东方绘画独特风格的代表。

西方油画主要以光线明暗来显示物体的形象，用颜来表现形体，这是西方绘画的一种传统技法风格，从艺术成就来说，也是达到很高的水平而至可宝贵的。线条和明暗是东西绘画各自的风格和优点，故在互相吸收学习时就更需慎重研究。倘若将西方绘画的明暗技法照搬运用到中国绘画上，势必会掩盖中国绘画特有的线条美，就会失去灵活明确概括的传统风格，而变为西方的风格。倘若采取线条与明暗兼而

16

4-30 『미술』 1978년 제6기에 게재된 판텐서우의 「중국 전통 회화의 풍격 특징[中國傳統繪畫的風格特徵]」은 1980년대에 중국화 전통에 대한 이론적 고민의 사조가 나타났음을 보여주는 표지이다.

은 대부분 중국 현대미술 운동에서 참조의 대상이 되었다.

중국화의 발전 방안에 대한 논의

'85 미술 새 물결'이 일어난 뒤 3년의 기간 동안 이론계에서는 중국미술의 거시적 발전 방향에 대한 고민이 전개되었으며, 관심의 초점은 서양 현대 예술과 중국 회화 전통의 관계로 모아졌다. 그것은 또한 고민해야 할 문제의 중심이 예술과 정치의 관계에서 중국 예술과 서양 예술 사이의 관계로 넘어간 것이라고도 할 수 있다.

'문화대혁명' 이후 미술 창작에서는 중국화 열풍이 나타났고, 그에 따라 중국화 전통에 대한 이론적 고민도 시작되었다. 『미술』 1978년 제6기에 판텐서우潘天壽의 유작遺作 「중국 전통 회화의 풍격 특징中國傳統繪畫的風格特徵」(강연 원고)이 게재된 뒤로 "각 지역 미술 이론가들은 중국 전통 이론 체계의 정리와 연구에 엄청난 정력을 쏟았다. 거기에는 전통 시대의 심미 범주에 관한 연구, 유가와 도가 사상 및 선종禪宗 사상과의 관계 등 중국화의 핵심적인 정신은 무엇인가에 대한 연구, 동기창董其昌으로 대표되는 '남종南宗' 예술에 대한 새로운 평가, 중국 회화와 서양 회화의 비교 연구 등등도 포함되어 있었다. 저명한 미학가 왕자오원王朝聞과 쭝바이화宗白華, 우리푸伍蠡甫, 리쩌허우李澤厚 등이 중국화에 대한 논저를 출판함으로써 이런 논의는 더욱 심화되었다."[7] 그리고 또 하나의 역사적인 변화가 분명하게 나타났다. 즉 '전통'에 대한 이해에서 '인민의 전통'과 '통치계급의 전통'이라는 계급적 경계가 사라지기 시작했던 것이다. 중국화의 거시적 구상에 관한 이 시기의 논쟁은 바로 전통의 주요 맥락에 대한 새로운 인식의 시작을 알리는 것이었다.

1985년 7월에 『장쑤화간』에는 리샤오산李小山의 「지금 이 시대 중국화에 대한 나의 생각當代中國畫之我見」이 발표되었는데, 여기서 그는 기본적으로 20세기 중국화의 성취를 부정하고 중국화의 '종말'이라는 구호를 외침으로써 사회적으로 큰 반향을 일으켰

7 李松, 「中國畫發展的道路」, 『美術』, 1984年 第10期, p.8.

다. 이에 대해 거의 20개 신문과 잡지에서 보도하고 10여 개 단체에서 여러 차례의 토론회를 열었으며,[8] 논쟁에 참여한 장단편의 글들이 100여 편에 이르렀다. 주목할 만한 것은 리샤오산의 '종말론'이 저장미술학원 중국화과國畫系에서 아무 영향력을 발휘하지 못했고, 교수들도 모두 해당 대학의 전통 문제에 자신감이 있었기 때문에 논쟁에 참여하는 일에 신경을 쓰지 않았다는 사실이다.

'종말'이라는 외침 속에서 '전면적 서구화'가 다시 한 번 일종의 전략으로서 제기되었다. 가오밍루高名潞와 펑더彭德로 대표되는 이 주장에서는 오직 전면적 서구화를 통해야만 비로소 중국의 문화를 개조할 수 있으며, 비록 장래에 버려져야 할 것이라 할지라도 반드시 한 번은 거쳐야 할 단계라고 강조했다.[9] 서양철학과 미학 사조, 그리고 회화 유파가 대규모로 유입됨에 따라 전면적 서구화 사조는 '85 미술 새 물결' 가운데 주류적인 지위를 차지했고 아울러 일종의 '아방가르드'적인 사조가 되었다.

4-31 중국화는 어디서 왔다가 어디로 가는가? 그 운명의 문제는 새로운 역사 시기에 관심의 초점이었다. 사진은 『지금 이 시대 중국화에 대한 나의 의견』 토론집이다.

전통에 대해 비관적 관점을 가진 이들 및 전면적 서구화를 주장하는 이들과는 반대로 판궁카이는 '녹색 회화'의 구상을 제시했다. 여기서 그는 중국 전통 체계의 자체 발전을 놓고 보자면 중국화에는 아직 내부의 파열이나 해체, 소외, 자아부정 등 쇠망의 흔적이 나타나지 않고 있으므로 존재론적 의미의 '중국화 위기론'은 존재하지 않는다고 주장했다. 근대 이래로 중국화의 생존 환경에는 급격한 변화가 일어났다. 즉 중국과 서양이라는 두 개의 큰 문화가 충돌하고 교류하는 과정에서 중국 문화는 피동적으로 지키는 처지였고 서양 문화는 능동적으로 확장하는 편이었다. 이런 형세는 문화의 생태와 사회 심리에서 중국화 체계가 현 단계에서 변동할 것이라는 국면을 조성했다. 중국 문화는 현대화를 지향하면서 필연적으로 두 단계를 거쳐야 했다. 그 가운데 하나는 '충격에 대응하여 변화하는 시기'였다. 이 단계에서는 어느 정도의 서구화 조류가 불가피하고 또 유익하다는 점을 인정할 수밖에 없기도 했지만, 다른 한편으로는 전통문화의 핵

8 비교적 중요한 토론회로는 다음과 같은 것들이 있다. 1985년 7월에 『장쑤화간』은 전장(鎭江)에서 "'지금 이 시대 중국화에 대한 나의 생각'에 관한 토론회」를 열었고, 10월에는 후베이미협[湖北美協]과 『미술사조』가 우한[武漢]에서 '중국화 창작 토론회'를 열었고, 11월 중순에 문화부는 항저우 저장미술학원에서 '전국 예술 대학교 중국화 교육 좌담회'를 개최했으며, 12월 상순에 중국화연구원과 문화부 예술연구원 미술연구소가 베이징에서 '중국화 토론회'를 개최했고, 또 중국미술협회도 베이징에서 '전국 미술 이론 종사자 회의'를 열었다.

9 高名潞 等, 『中國當代美術史 1985~1986』, 上海 : 上海人民出版社, 1991, p.80.

심적인 내용이 미래학적 가치를 지니고 있다는 점을
인정해야 했다. 즉 미래 사회에 대한 동방정신의 심원
한 의의를 인식했던 것이다. 그러므로 전면적 서구화
는 현실적이지도 않고 필요하지도 않았기 때문에 중
국과 서양의 예술 체계를 '서로 보완하여 함께 존속하
면서 다양한 방향으로 깊이 파고드는' 전략을 채택해
야 했다. 두 번째 단계는 '확산 시기'로서, 20년 후에
시작될 것이다. 중국 문화가 지닌 '조화롭고 안정된
구조'는 미래 사회에서 독특한 우세를 나타낼 가능성
이 있으며, 중국화는 동방정신에 대한 일종의 상징으
로서 새롭게 개척될 수 있을 것이다.[10]

루푸성盧輔聖은 '전통주의'와 '반反 전통주의' 사이
의 첨예한 대립을 보고 느낀 바가 있어서 회화 발전의
규율에 대해 새롭게 인식할 필요가 있다고 주장했다.
그는 일종의 거시 이론 체계를 세워서 중국 회화 발전
의 규율을 새롭게 해석하려고 시도했는데, 이것이 바

4-32 '녹색회화론(綠色繪畫論)'과 '구체설(球體說)'은 1980년대에 중요한
영향을 미쳤다. 사진은 판궁카이[潘公凱]의 「'녹색 회화'에 관한 간략한 생
각['綠色繪畫'的略想]」과 루푸성[盧輔聖]의 「중국화의 새로운 창조를 논함
[論中國畵創新]」이다.

로 '구체설球體說'이었다. 그는 회화의 발전은 호선형弧線型이며, 전체 범주는 하나의 공
과 같다고 주장했다. 그 공의 중심은 자아 표현이고, 공의 바깥은 개인의 감각인데, 이
양자가 쌍방향으로 작용함으로써 회화 발전의 궤적은 마치 공 위를 움직이는 호선弧線
과 같아진다는 것이다. 모든 전환은 초창기, 발전기, 쇠퇴기를 포함하며 결국에는 이
하나의 생태 주기를 마무리하게 된다. 그리고 하나의 전환이 끝났을 때 그 마무리 지점
에서 다음의 전환이 시작되며, 이런 식으로 무한하게 이어진다는 것이다. 그가 보기에
현재 중국화는 쇠퇴기에 처해 있으며, 화가들의 비교적 나은 선택은 "오랜 기간 동안
존재해 온 선인들의 산맥 위에 순식간에 스러져 버릴 장미를 피우는 것"이라고 했다.[11]

그러나 '85 미술 새 물결'에서 주류적인 지위를 차지한 것은 판궁카이의 '녹색회화
론'과 루푸성의 '구체설'이 아니었다. 사람들의 주목을 끌고 가장 큰 반향을 불러일으

10 1985년 11월 潘公凱의 「'綠色繪畫'的略想」이 『美術』에 발표되었는데, 여기서 그는 중국과 서양의 양대 체계가
'서로 보완하며 함께 존속'하는 '감람형(橄欖形)' 국면에 대한 구상을 제시하면서 중국화가 세계로 '전파'되는
과정이 나타날 것이라고 주장했다. 1986년 7월 옌타이[烟臺]에서 열린 회의에서 그는 또 중국과 서양의 양대
예술 체계가 '서로 보완하여 함께 존속하면서 다양한 방향으로 깊이 파고드는' 전략을 제시했다.
11 "前人萬古長存的山嶺上做一朵瞬息卽逝的玫瑰."(『美術』, 1985年 第12期) 그는 1986년 1월 『朵雲』 제9집에 발
표한 「歷史的'象限'」에서도 다시 '구체설'의 틀을 제시했다.

킨 것은 리샤오산 식의 '반反 전통론'과 가오밍루 식의 '전면적 서구화
론'이었다. 1980년대 중반에 가오밍루로 대표되는 급진 이론은 새 물
결 미술의 중요한 인도자이자 지지자였다. 이런 상황에서 '중국화 열기'
는 식기 시작했으며, 유화의 지위는 올라가기 시작했다. 하지만 유화의
지위도 곧바로 갖가지 실험성을 띤 '새 물결 미술'에 자리를 내어주고
말았다.

2. 서양 모더니즘에 대한 동경

4-33 1980년대에는 서양미술이 중국미술에 전
면적으로 충격을 주기 시작했다. 사진은 1978년
『국외미술자료』의 창간호이다.

1980년대 중반에 서양 현대예술의 각종 사조와 주의들이 중국에서 차례로 등장했
다. 추상주의와 초현실주의가 들어온 것은 1930년대와 1940년대 '서구주의'와 모종
의 연속선상에서 이루어진 것이었지만 컨셉추얼 아트, 팝아트, 실험예술이 일어난 것
은 '서구주의'의 내용을 전혀 새롭게 보충한 것이었다. '85 미술 새 물결' 운동의 본질
은 서양 예술을 배우고 모방하는 것이었기 때문에 피동적이고 비非 창조적이라는 특징
이 무척 뚜렷하며, 지극히 전형적인 이식형의 모더니티를 구현한 것이었다. 그러나 그
것은 또한 자각적이고 전략적으로 국제적 시야를 넓히고 전반적인 쇄신의 경험을 제공
했으며, 아울러 국제적인 유희 기제에 참여하고자 하는 절실한 바람을 나타냄으로써
20세기 중국 '서구주의'의 중요한 구성 부분 가운데 하나가 되었다는 점에서 적극적인
의미를 지니고 있었다.

'85 미술 새 물결' – 서양 모더니즘 미술의 전면적인 이식

1980년대에는 서양 모더니즘 예술이 중국에 전파되고 실험됨으로써 대단한 유행을
이루었으며, 자유로운 예술적 탐색과 이질적인 문화에 대한 호기심, 정치적으로 충동
적인 정서 등 제반 요소들이 어지럽게 한 데에 뒤섞였다. 이에 따라 중국화, 판화, 유
화, 디자인 예술 등 각 분야에서 동시에 '모던 아트'의 회오리가 일어나 방대하고 잡다

한 현대예술의 경관을 형성했다. 사람들이 말하듯이, 겨우 몇 년 사이에 중국은 서양 예술사 100년을 모두 섭렵했던 것이다. '85 미술 새 물결'을 돌이켜보면 그 안에서 거의 모든 서양 모더니즘의 풍격을 볼 수 있는데 그 가운데 추상주의, 초현실주의, 다다이즘Dadaism, 팝아트 등의 형식에 대한 모방이 가장 두드러졌다. 이것들은 1930년대 및 1940년대의 초기 '서구주의'와는 분명한 차이를 보여주었다.

근·현대 사상에서 형이상학적 사유방식이 나온 것과 마찬가지로 순수하게 추상적인 형식주의 예술도 현대 사회의 산물이며, 이것은 중국 현대 시각예술사에서 복잡하고도 심층적인 문제였다. 그러나 중국에서 추상 예술은 충분히 발전된 적이 없었다. '85 미술 새 물결' 시기 추상 예술의 중요한 경향 가운데 하나는 추상 부호와 '정신의 도식schema'에 대한 탐색이다. 당시 유행하던 '문화 뿌리 찾기' 열풍의 인도를 받은 이러한 탐색은 추상적인 거대한 우주와 인생에 대한 의미를 추구하는 데로 확장되었으며, 이로 인해 그 형식적 느낌 뒤에 있는 상징 의미가 상징 자체보다 훨씬 중요해졌다. 젊은 예술가의 작품은 대부분 정신 여행의 안내도와 같은 맛을 품고 있었으며, 이 또한 당시 젊은 학도들이 현학적인 사상에 탐닉해 있었음을 보여주는 것이었다. 거기에는 진한 '신비주의'와 '상징주의'의 우언적寓言的인 색채가 담겨 있었다.

추상 예술과 마찬가지로 초현실주의 풍격도 '85 미술 새 물결' 초기의 주도적인 형태 가운데 하나였다. '85 미술 새 물결'의 초현실주의는 사상적으로 프로이트Sigmund Freud(1856~1939) 심리분석의 인도를 받았으며, 언어적으로는 대부분 키리코Giogio de Chirico(1888~1978)와 르네 마그리트René François Ghislain Magritte(1898~1967), 살바도르 달리Salvador Dali(1904~1989)의 영향을 받음과 동시에 입체주의Cubism와 상징주의Sybolism의 표현 수법을 뒤섞었다. 1985년 10월 15일 장쑤 미술관에서 막을 올린 '장쑤 청년 예술 주간 대형 현대예술전'은 중국 최초의 초현실주의 작품에 대한 집중적인 전시회였다. 이 전시회가 열린 뒤에 중국 안에는 일군의 초현실주의 예술가와 작품들이 신속하게 나타났다.

이 시기의 추상주의와 초현실주의에는 그래도 1930~40년대 서구주의자들의 그림자를 발견할 수 있다면 컨셉추얼 아트, 팝아트, 실험 예술은 완전히 새롭게 일어난 것이었다. 그것은 다다이즘과 뒤샹Marcel Duchamp(1887~1968)[12]의 관념, 그리고 1960년

12 [역주] 뒤샹(Marcel Duchamp)은 남성용 소변기나 자전거 바퀴와 같은 다양한 소재들을 활용해 '레디메이드'라는 새로운 개념을 창안함으로써 미의 개념을 새롭게 정의한 혁명적인 미술가로 꼽힌다. 그는 입체주의와 다다이즘, 초현실주의뿐만 아니라, 팝아트와 개념미술(컨셉추얼 아트), 미니멀리즘에도 영감을 주었으며, 나아가 다음 세대의 미술가들에게도 지속적으로 영향을 미친 것으로 평가된다.

대 이후 미국의 새로운 예술이 중국의 '서구주의'를 위해 보충해 준 완전히 새로운 내용이었다.

중국에서 최초로 다다이즘 예술 연구에 종사한 이들로는 황융핑黃永砯을 대표로 하는 푸젠福建 집단을 꼽을 수 있다. 황융핑은 1983년 전후에 뒤샹에게 많은 관심을 가졌고, 그의 회화 작품 〈건초 더미乾草堆〉는 뒤샹의 〈거짓假心假意〉(1950년대 작)에서 영향을 받은 흔적이 뚜렷하다. 그 후 황융핑은 줄곧 뒤샹의 관념을 추종했는데 가령 이미 나온 제품을 이용하여 창작하거나 반反 예술 성명을 발표하고, 작품의 순간성과 반反 문화성을 강조하는 등의 행위가 그러했다. 뒤샹을 소개함과 동시에 황융핑은 선종禪宗을 뒤샹의 사유 틀과 대응하는 것으로 간주하고, 그것을 이용 가능한 본토 자원으로 삼아 개인적으로 방법론의 변화를 완성했다. 그런데 유감스럽게도 중국 지식인 집단 속에서 선종의 현묘한 사상은 오랫동안 멀리했던 정신적 사치품이었기 때문에 그가 진정한 지기를 찾기는 대단히 어려울 수밖에 없었다. 그의 유명한 두 작품은 1986년 11월에 샤먼夏門에서 린자화林嘉華, 자오야오밍焦耀明, 위샤오강兪曉剛 등과 함께 예술 작품을 불태우는 행위예술을 한 것과 〈『중국회화사中國繪畵史』와 『현대회화간사現代繪畵簡史』를 세탁기에 넣고 2분 동안 돌리기〉(1987~1993)인데, 이것들은 언어 환경의 결핍으로 인해 많은 오해를 초래했다. 그에 비해 적어도 '문화대혁명' 기간에 탄허우란譚厚蘭(1937~1982)이 공자 사당에 걸려 있던 '만세사표萬世師表'라고 새겨진 현판을 불태운 행위는 아직 사람들의 기억에서 완전히 사라지지 않고 있다.[13] 지식, 공적功績, 의식儀式의

4-34 현대예술의 성대한 전시회. 중국미술관 바깥의 '중국 현대예술전' 모습.

4-35 황융핑[黃永砯]의 작품 〈『중국회화사(中國繪畵史)』와 『현대회화간사(現代繪畵簡史)』를 세탁기에 넣고 2분 동안 돌리기〉

4-36 구원다[谷文達]의 1986년 설치 미술 〈고요함은 생령[靜則生靈]〉

13 '문화대혁명' 기간에 탄허우란[譚厚蘭]은 징강산[井岡山]에 있던 200여 명의 인원을 인솔하고 취푸[曲阜]에 가서 공자 사당의 파괴를 위한 만인대회(萬人大會)를 열었다. 1966년 11월 9일부터 12월 7일까지 그들은 문물 6,000여 건을 훼손하고 고서적 2,700여 권 및 각종 서화(書畵) 900여 축(軸)을 불태우고, 역대의 비석 1,000여 개를 파괴했다. 그 가운데는 국가 1급 보호 문물 70여 건과 진귀한 장서 1,000여 권이 포함되어 있었다. 이것은 전국적으로 여러 차례 일어났던 '네 가지 낡은 옛 것을 타파하기' 운동 가운데 가장 참혹하고 엄중했던 문화 파괴 행위였다.

덧없고 무의미함, 전통문화가 지식인들에게 주는 정신적 부담, '문화대혁명' 기간에 선전으로 사용된 정치적 언어 등은 종종 이런 식의 '반反 문화적'인 실험 예술에 영감을 불어 넣는 원천이 되곤 했다. 구원다谷文達의 초기 수묵화에도 다다이즘의 의미가 담겨 있었다. 그가 중국화 창작에서 사용한 패스티시 기법은 수많은 수묵화가들에게 오해를 받았지만, 그 뒤로 많은 추상적 수묵화 작품이 나오게 만들었다.[14]

팝아트가 중국에서 시작된 것은 1985년 연말로서, 당시는 미국 팝아트의 대가 라우션버그Robert Rauschenberg(1925~2008)가 중국에서 전시회를 열었던 때이다. 거의 하룻밤 사이에 중국에 대량의 기성품들이 나타났다. '85 미술 새 물결'의 반역의식과 문화 비판의 배경 아래 다다이즘의 정서가 주재자가 되었고, 팝아트는 다다이즘으로 오해되었고, 또 팝아트가 유행문화의 언어 환경에 의존한다는 것을 전혀 의식하지 못했다. 그저 소수의 예술가들만이 창조적으로 팝아트로 전환하거나 또는 팝아트를 다다이즘의 의미가 담긴 팝아트로 바꾸었다. 공공의 시각적 형상을 빌려 쓰거나 환유換喩, Metonymy 하는 팝아트는 중국 예술가들의 영감을 일깨웠다. 상표, 영화 스타, 정치 지도자들은 이로부터 부분적인 아방가르드 예술가들이 자주 쓰는 시각 기호가 되어서 훗날의 정치 팝아트와 염속미술艶俗美術, Gaudy Art이 나타날 수 있는 복선을 묻어 두었다.

1980년대 이래 서양의 설치 미술Installation Art과 행위예술도 중국에서 대량으로 나타났고, 아울러 중국 내 전위 예술가들은 1980년대 중기와 후기에 잠깐 열풍을 일으켰다. 설치 미술은 '85 미술 새 물결'에서 대단히 눈부신 새로운 분야였으며, 많은 예술가들이 설치 미술 자체를 비판의 무기로 간주했다. 이에 따라 황융핑의 〈비표현회화非表達繪畵〉(1986)와 구원다의 〈고요함은 생령靜則生靈〉(1986), 쉬빙徐氷의 〈석세감－천서析世鑒－天書〉(1987~1991), 장페이리張培力의 〈1988년 A형 간염 상황의 보고1988年甲肝情況的報告〉(1988), 우산쥐안吳山專의 〈붉은색 시리즈紅色系列〉(1986), 뤼성중呂勝中의 〈만보彳亍〉(1988), 양쥔楊君과 왕유선王友身의 〈√〉(1989), 샤오루肖魯의 〈대화對話〉(1989), 쉬장許江의 〈신의 바둑神之棋〉 등의 전복적 의미를 지닌 작품들이 나오게 되었다. 1980년대 중기와 후기에는 중국 문화 전반에 대해 의문을 제기하는 것이 지식계의 유행이 되었는데, 이런 작품이 출현한 것은 당시의 사회 기풍과 긴밀한 상관관계가 있었으며 또한 젊은 예술가들이 서양 현대예술의 가치 취향을 이식했다는 사실을 반영하기도 한다. 이와 대응해서 1980년대 초기에는 행위예술이 이미 나타났다. 당시의 주요 표현 방식은 '포장packing'— 주로 크리스

14 栗憲庭, 「在人文和藝術史的雙重語境中尋求價値支點」 참조. 이 글은 栗憲庭, 『重要的不是藝術』, "後記", 南京 : 江蘇美術出版社, 2000에 수록됨.

토 자바체프Christo Javacheff(1935~)의 대지 예술에서 영향을 받은 一이었는데, 나중에 행위와 공연으로 관심이 옮겨져 사람의 참여와 행위 자체의 의미를 더욱 강조했으며, 현장의 기물器物들은 기본적으로 도구가 되어 나타났다. 1989년 중국미술관에서 거행된 '중국 현대예술전'은 행위예술과 설치 미술의 성대한 전시회였다.

새 물결 미술은 서양 현대예술의 낙인을 깊이 남겨 놓았는데, 낙관적인 관점에서 보자면 중국은 분명히 이로움을 얻은 쪽이었다. 예술가들은 더 많은 창작의 자유를 획득했고, 선택 가능하도록 제공된 '도식schema' 어휘를 더 많이 보유할 수 있게 되었다. 그러나 비판적인 관점에서 보면 중국의 현대예술 운동은 대단히 큰 정도로 여전히 서양 예술의 면모를 간단하게 모방하는 수준에 머물고 있었다. 화책畵冊 한 권과 새로 번역된 저작한 권, 서양 예술가의 전시회 하나, 강좌 하나, 심지어 어휘 하나까지 모두 청년 화가들의 격동을 불러일으켰으며, 그들 사이뿐만 아니라 심지어 미술계에 거대한 파랑을 일으켰다. 1980년대 초기의 몇 년 동안 중국 내 예술가들은 서양의 지금 이 시대 예술에 대해 접촉의 기회가 그다지 많지 않았다. 하지만 1985년을 기점으로 이런 상황에 뚜렷한 변화가 나타났다. 『장쑤화간』, 『중국미술보』, 『미술』 등의 잡지들이 서양의 지금 이 시대 예술을 대량으로 소개했고, *Art New*와 *Art Bulletin*, *Art in America* 등 서양의 주류 예술 잡지들은 당시에 대단히 중요한 몇 가지 밑천이 되었다.

4-37 쉬빙[徐氷]의 작품 〈석세감(析世鑿)-천서(天書)〉의 각판(刻版) 가운데 일부

복제된 그림들은 중국 미술가들로 하여금 서양 세계에서 가장 '아방가르드'적인 예술을 접함과 동시에 이런 예술 창작을 추동하는 '자유주의' 관념을 받아들였다. '성성미전'이 열린 뒤에 현대예술은 신속하게 어떤 새로운 형태의 문화적 은유의 수단으로, 자유와 민주 등 이데올로기의 문제와 긴밀하게 결합된 일종의 창작 형식으로 바뀌었다.

개괄하자면 '85 미술 새 물결'은 다음과 같은 몇 가지 문화적 심리적 경향을 지니고 있었다.

① 전제주의(專制主義)와 전체주의적 문화에 대한 비판. 미국 전후(戰後)이데올로기의 영향으로 젊은 예술가들은 '문화대혁명' 등의 정치 현상을 나치 독일과 스탈린 통치하 소

련의 정치 현상과 나란히 거론하면서 이런 환상을 모든 문화 전통의 내부에 투사(投射)했다. 이런 심리적 상태 아래에서 만리장성, 한자, 정치적 구호, '문화대혁명'의 유물들은 모두 전체주의의 표지물로 간주되어서 예술가들이 반복적으로 인용하는 시각 부호가 되었고, 십자가와 자유의 여신은 속죄와 구원, 귀의의 상징이 되었다.

②문화 충돌, 인권, 반항심 등등 서양의 시각에서 문제의 형태와 의의를 설정했다.

③고독, 적막, 변태, 미련 등 서양 현대예술의 전형적인 심리 정서를 다시 체험했으니 이것은 서양식 체험을 다시 체험한 것이었다.

④전통문화, 예법, 풍속, 금기에 도전함으로써 전통에 대한 강렬한 반역 의식을 구현했고, 아울러 그에 대해 풍자하고 잘게 부수어 다시 조합했다.

⑤문화와 예술상의 현대화를 동경하며 새로운 유토피아를 상상했다.

중국의 전위 예술가들은 바로 이러한 문화 관념과 심리적 동기 아래에서 서양 현대예술의 전면적인 이식을 시작했다.

'85 미술 새 물결'–일종의 이식된 모더니티

거시적인 사회의 시각에서든 미술사 연구라는 학술적 관점에든 간에 '85 미술 새 물결'은 현대 중국에 서양 예술을 이식한 전형적인 현상으로 간주될 수 있다. 이 시기의 미술 창작은 이식성과 비창조성이라는 특징을 심각하게 나타냈다.

배경을 보면 '85 미술 새 물결'은 구체적인 역사 언어 환경을 갖추고 있다. '문화대혁명'이 끝난 후 이상주의가 파멸하고 혁명 격정이 쇠퇴함에 따라 중국 사상계에는 거대한 진공 상태가 나타났다. 그 이전에 중국인들은 마르크스주의를 이용하여 서양 식민주의자들의 강권에 대항하면서 아울러 전 인류를 해방시키려는 공산주의 신앙과 가치관을 발전시켰다. 그러나 '문화대혁명' 이후 정신적 환멸감은 사람들로 하여금 문화적 정체성과 가치 정체성에서 새로운 위기에 빠지게 만들었다. 1980년대의 '문화열文化熱' 속에서 손에 잡히는 대로 마구 움켜쥐던 문화상의 현상들은 하나같이 이와 관련있다. 『역경易經』이나 기공氣功, 초능력, 유학儒學, 도가道家 등등이 모두 열렬한 토론의 대상이었다. 그러나 서양 문화 특히 서양 현대 문화는 더욱 뜨거운 환영을 받았다. 유럽과 미주에서 유행하던 문화가 다시 중국으로 유입하면서 '지구 호적을 박탈당할 수

있다'[15]라는 심리적 위기 속에서 지식인들은 더욱 개방적인 자세로 서양 학문을 구했고, 더욱이 급진적 지식인들은 유럽과 미주에서 유행하던 문화를 중국 현대 문화를 건립하는 전제로 여기기도 했다.

냉전 후기에 현대화와 모더니즘에 관련된 논설은 제3세계의 반식민주의 운동에 대한 서양세계의 중요한 이론적 무기였다. 그러나 1980년대의 중국에서 현대화는 이중적인 의미를 지녔다. 한편으로 그것은 경제 발전과 생활수준의 제고, 그리고 그와 동시에 중국과 서양세계 사이의 교류와 협력, 공동 발전의 플랫폼이었다. 이런 측면에서 현대화는 곧 세계의 선진적인 수준을 따라잡는 것을 의미했다. 다

4-38 사진은 샤오루[肖魯]가 전시회에 내놓은 자신의 설치 작품 〈대화(對話)〉를 향해 총을 쏘는 장면이다. 이 사건은 '중국 현대예술전'에서 논쟁을 불러일으켰고, 심지어 사회적인 사건이 되었다.

른 한편에서 현대화 초기 단계의 중국은 서양 현대와 지금 이 시대의 문화를 미래 중국이 발전하여 따라잡아야 하는 대상으로 삼을 수밖에 없었다. 이에 따라 현대화의 길과 모델의 측면에서 서양—최소한 현대화 이론에 포함된 서양—을 인정하고 신속하게, 그리고 선택의 여지도 없이 서양 문화를 수입해야 했다. 서양 세계가 현대화 과정에서 부딪친 문제들, 가령 막스 베버가 말했던 전통과 현대의 이원적 대립 문제 같은 것은 중국도 필연적으로 맞닥뜨릴 수밖에 없었다. 그리고 서양에서는 만나지 못했던 문제들, 예를 들어서 페어뱅크John King Fairbank(1907~1991)가 말한 '충격-반응'의 문제에 대해 중국인들은 더욱 돌이켜 볼 필요가 있으며, 자신들의 현대화 과정에서 일어난 '부정확한' 반응을 바로잡고 자체의 불합리한 충동을 억제해서 이겨내야 했다. 이런 의미에서 모든 현대화 문제, 기준, 규칙은 서양을 통해 설정되었다. 현대화는 곧 서구화였던 것이다. 1980년대의 중국이 서양 문화를 받아들이면서 직면한 것은 바로 이런 상황이었다. '85 미술 새 물결'은 바로 이와 같은 거대한 사상적 배경 속에서 시작되었기 때문에 이식성과 비창조성이라는 뚜렷한 특징을 지니게 되었다.

15 [역주] 이것은 마오쩌둥이 「당의 단결을 강화하고 당의 전통을 계승하자[增强黨的團結, 繼承黨的傳統]」에서 한 말로서 5, 60년 동안 고생해도 미국을 넘어설 수 없다면 차라리 지구에서 이름을 지워야 한다고 강조한 데에서 나온 말이다.

서양에서 모더니즘을 이식하는 과정에서 중국의 개방정책으로 말미암아 서양 현대예술은 일부 '전위 예술가'들에 의해 원래의 모습 그대로 수입되어 직접적으로 전용轉用되거나 전환되어 중국 새 물결 미술의 창작을 위한 자원이 되었다. 이러한 전환은 '85 미술 새 물결'의 능동성과 급박성으로 나타났다. 중국의 새 물결 예술을 이끈 예술가들은 일종의 강렬한 욕구에서 눈앞의 신기하고 현란한 서양 현대예술을 향해 절박하게 달려들었고, 그 결과 겨우 몇 년 동안에 서양에서 거의 100년 가까이의 기간에 나타났던 여러 예술 유파의 관점과 창작을 실천으로 옮기게 되었다. 그러나 여기서 주목할 만한 한 가지 자주 발견되는 오류가 있다. 새 물결 예술가들이 나타낸 중국인의 얼굴과 중국 문화의 상징부호, 중국적 배경과 풍경은 이런 작품들이 '중국적 특색'을 지니도록 했고, 그렇기 때문에 이론 관념과 내재 구조로 보면 '85 미술 새 물결'은 심층적인 과학 원리에서 주로 일종의 대외 학습 또는 모방의 과정일 뿐이지 진정한 창조 과정은 아니었던 것이다. 그리고 '85 미술 새 물결'을 직접 조직하고 참여했던 이론가들은 미술사의 이 시기를 연구할 때 모두 의식적이든 무의식적이든 간에 이 문제를 회피하면서 연구의 기점을 자신의 논리적 토대 위에 세우고 스스로 유토피아 식의 역사 서사를 만들기만 했을 뿐, 이 미술 현상의 실질을 드러내 보여주지는 못했다. 이 시기 역사를 다시 살펴보면 우리는 '85 미술 새 물결'이 중국 현대미술의 어떤 모더니티의 특질을 구현해 낼 수 있었다 해도 그 모더니티는 여전히 전형적으로 이식된 모더니티에 지나지 않았음을 알 수 있다.

여기서 특별히 짚고 넘어갈 점이 있다. 아편전쟁 이후 중국 문화의 현대화는 일종의 삽입식의 발전 모델을 보여주었다. 기독교 교회, 조계租界, 통상 항구 등은 서양의 가치관, 문화 유행, 상품의 전파를 위한 현실적 조건과 보장을 제공했는데, 그 배후에는 서양의 무력적 위협과 압박이 있었다. 그리고 1980년대 개혁개방 과정에서 이런 요소들은 이미 더 이상 존재하지 않았고, 주요한 동인動因은 개인의 마음속에서 피어난 서양에 대한 동경과 갈망에서 나왔다. 이때는 서양 함포의 위협이 없었지만 중국인들은 서양 문화에 대해 적극적이고 능동적으로, 자각적이고 자발적으로 받아들이려는 심리상태를 이루고 있었다. 그 배경과 심리적 동력은 바로 '문화대혁명'에 대한 반발이자 개방에 대한 갈망, 세계 속으로 녹아들고자 하는 갈망이었다. 이 때문에 그것은 의심할 바 없는 합리성을 담보하고 있었다. 그러나 1980년대의 모더니티가 가지는 특징은 세계적 범주에서 보자면 여전히 서양 문화의 이식 형태였고, 이 시기 중국인들의 문화 정체성과 가치 정체성에 대한 이해는 여전히 깊지 않았다.

자각과 전략 – '85 미술 새 물결'의 적극적 의의

객관적으로 말하자면 '85 미술 새 물결' 시기의 예술가들은 정보를 선택하는 데에 조급했는데, 그 진정한 가치는 결코 중국의 전위 예술가들이 어떤 가치나 주의를 있는 그대로 옮겨 오는 데에 달려 있는 것이 아니었다. 통로와 매개체가 한정되어 있었기 때문에 그들이 서양을 배우는 과정에는 대단히 임의적인 성격이 담겨 있었고, 이런 의미에서 '85 미술 새 물결'은 피동적이었다.[16] 그러나 주관적으로 보면 '85 미술 새 물결'에 참여한 예술가와 이론가들은 외부세계의 문화에 대해 강렬한 참여의식을 갖고 있었고, 중국 자체의 예술 문제 해결에 대해 절박한 역사적 사명감을 지니고 있었다. 그러므로 정면에서 보면 '85 미술 새 물결'은 또한 자각적이면서 전략적인 성격을 구현한 것이었다.

우선 '85 미술 새 물결'에 참여한 예술가와 비평가들은 모두 대규모 미술대학과 각 분야 관방기구 소속이며 전시회와 홍보의 길도 주로 관방의 미술관과 주류 매체였다. 1980년 8월의 '제2차 성성미전'은 바로 미술협회 주석 장펑江豊의 지원 아래 중국미술관에서 개최될 수 있었고, 1989년의 '중국 현대예술전'의 전시장도 중국미술관이었다. 이 두 사건에는 강렬한 상징적 의미가 담겨 있는데, 이런 상황은 서양에서 전위예술이 일어나던 초기 단계에서는 상상하기 어려운 것이다. 이와 동시에 비평가들의 인도와 상대적으로 개방적인 여론의 분위기도 '85 미술 새 물결' 전체를 만들어내는 데에 중요한 작용을 했다. 심지어 어떤 비평가는 '85 미술 새 물결'이 몇몇 미술 편집인의 공로로 만들어진 것이며, 여기에서 『미술』, 『중국미술보』, 『미술사조』, 『장쑤화간』 등 잡지사의 편집인이 거대한 추진력을 제

4-39 '85 미술 새 물결'에 관한 『미술』의 보도

16 예를 들어서 이잉[易英]은 '85 미술 새 물결'이라고 불리는 이 현대예술 운동은 "통일된 조직도, 명확한 풍격도, 공동의 강령도 없지만 한 가지 상대적으로 명확한 것은 바로 서양 현대예술의 영향이었다. (…중략…) 현실주의의 변형에서 추상 예술로, 다시 팝아트와 컨셉추얼 아트에 이르기까지 거의 모든 풍격과 양식에 대해 실험하거나 모방한 이가 있었다"라고 하면서 "전체적으로 보면 서양 현대예술에 대한 인식과 이해는 상당히 거칠고 천박한 수준이었지만 이것이 결코 현실적 목적을 방해하지는 않았다. 서양 현대예술은 여기서 단지 비판의 수단이었을 뿐이었다. 그것은 한편으로는 예술의 자유를 상징했고, 다른 한편으로는 사상적 자유의 표지이기도 했다"라고 주장했다.(易英, 『中國社會變革與中國現代藝術』, 『天涯』, 1998年 第4期)

4-40 새 물결 이론가는 미술 새 물결의 주요 성원이었다. 사진은 '중국 현대예술전'에 모인 비평가 가오밍루[高名潞] 등의 인물들이다.

공했다고 주장하기도 했다. 비평가 수이톈중水天中은 1985년 '황산회의'가 열린 뒤에 장창張薔과 장쭈잉張祖英, 류샤오춘劉驍純 등의 발기로 『중국미술보』가 창간되면서 적극적으로 서양 현대미술을 소개했다고 회상했다. 이때 "리셴팅栗憲庭도 『미술』에서 『중국미술보』로 옮겨와서 미술의 새로운 물결에 대해 혼신의 힘을 다해 칭송하며 선전함으로써 이 신문이

미술의 새 물결을 일으키는 데에 가장 중요한 진지의 역할을 하게 만들었다. 당시 새 물결 미술은 여러 분야의 지지를 얻어서 『중국미술보』와 『미술』 외에도 『장쑤화간』과 후베이의 『미술사조』도 아주 큰 역할했다.[17]" 그러므로 '85 미술 새 물결'은 완전히 위로부터 아래로 향한 예술 운동이었으며, 중국예술연구원 미술연구소와 『미술』 등 중요한 전문 기구와 잡지, 각 지역 미술대학 또는 미술관, 화원畵院[18]이 모두 적극적으로 투신했던 운동이었다.

다음으로 일종의 전략으로서 새 물결 예술가들과 이론가들의 중요한 동기는 바로 낡은 가치체계에 대하여 새로운 구축을 하는 것이며, 심지어 낡은 관념의 틀과 가치 기준을 철저히 대체하고자 하는 것이었다. 1989년 '중국 현대예술전'이 폐막할 무렵에 리셴팅은 다음과 같이 마무리 지었다. "하나의 자각적 문화 현상으로서 새 물결 미술은 이미 그 사명을 완성했다. 그러나 이것이 결코 현대예술의 종결은 아니다. 새 물결 미술은 중국 현대미술의 개막을 알리는 선언이며, 현대미술은 새 물결 미술의 합리적인 연장延長이다."[19] 여기서 새 물결 미술의 의의는 이미 분명하게 표명되었다. 즉 중국 자체의 현대예술을 건립하기 위해 새 물결 미술은 하나는 필수불가결한 밑바탕이며, 그 역할은 바로 '새 물결'의 것이든 '서양'의 것이든 간에 모든 고유한 미적 취미와 가치 기준에 도전하는 것이다. 결국 그 모두가 일종의 전략일 뿐이라는 것이다.

문화적 전략으로서 1980년대 중기와 후기의 새 물결 미술은 20세기 중국 '서구주

17 水天中, 「立于85新潮的背後」, 『新京報』, 2005.4.22. 이것은 水天中의 구술을 기자인 張映光이 채록한 것이다.
18 [역주] 회화에 대한 연구와 창작 및 교류를 주요 활동으로 하는 기관이다.
19 "作爲一個自覺的文化現象, 新潮美術已經完成了它的使命. 但幷非現代藝術的終結. 新潮美術是中國現代美術的開場白, 現代美術是新潮美術的合理延伸."(栗憲庭, 「兩聲槍響：新潮美術的謝幕禮」(작자는 唐宋과 肖魯라고 서명됨), 『中國美術報』, 1989年 第11期) 이 글은 나중에 栗憲庭, 『重要的不是藝術』, 南京：江蘇藝術出版社, 2000, pp.254~256에 수록되었음.

의'의 중요한 구성 부분과 전형적 형태를 나타냈다. 문화계와 마찬가지로 '서구주의'의 '순수화'와 '자기 주변화', '서양을 우선시하고 중국을 뒤에 둠', '가치 인정' 등의 특징들도 우리가 1980년대 예술계의 서구주의자들을 평가하는 중요한 기준이다. 이 분야에서 가오밍루高名潞는 대표적인 인물 가운데 하나이다. 그의 논리에 따르면 서양 문화를 철저하게 도입하기 위해서는 중국 내부의 모든 장애를 없애야 한다. 그의 말처럼 "85 미술 운동이 반대하는 것은 마오쩌둥 시대의 예술 전통뿐만이 아니라 모든 문화 전통"[20]이며, 이래야만 서양 문화와 예술을 전면적으로 도입하여 중국 자체의 현대예술을 건립할 수 있다고 했다. 그는 이것을 일체一體로 간주해야 (당연히 자신을 포함한) 청년 세대가 서양의 모더니티에 대해 자연스럽게 가치 인정을 확보할 수 있다고 했다. 왜냐하면 "이 세대 청년들의 많은 철학의식과 심리상태는 자발적으로 세계성을 지니고 있는데, 이런 '서구화' 현상은 어떤 세계적인 심리상태에 토대를 두고 있으니, 결코 어설픈 흉내 내기가 아니기"[21] 때문이라고 했다.

새 물결 미술이 비록 '이식된 모더니티'의 전형적인 예였지만, 그 적극적인 역할은 낮게 평가되어서는 안 된다. 제2편에서 언급했듯이, 1930년대 '서구주의'의 시험은 단지 잠깐 나타났다 사라진 우담바라에 지나지 않았다. 20세기 전반기 내내 구국의 의식이 계몽을 압도했고, 서양 주류 예술에 대한 중국 미술계의 이해와 경험도 조악하고 일천했으니, 전면적인 체계 같은 것은 더욱 언급할 상황이 아니었다. 1980년대 개혁개방이라는 너무나 훌륭한 형세 아래 중국의 젊은 예술가들은 귀중한 민감성과 격정으로 서양을 동경하면서 서양을 배우려고 갈망하여 겨우 몇 년의 짧은 기간 안에 서양 모더니즘 각 유파를 두루 경험했다. 이것은 중국 미술계의 시야를 국제화하고 중국과 서양의 미술이 교류하게 된 데에 모두 중요한 의의가 있었다. 이 과제에서 제기한 '시발성始發性 격변'으로부터 '후발성後發性 격변'으로 전이되는 과정에서 이러한 '이식된 모더니티'는 '후발성 격변'의 촉진제이며 또한 '후발형 모더니티 구조'의 구성 부분이기도 했다. 새 물결 미술은 수용되고 폐기되어야 할 운명을 지닌 단계적 상황이며, 또한 그것은 결여되어서는 안 되고 피해갈 수도 없는 것이었다. 그러므로 새 물결 미술은 "중국 현대미술의 발전에 필요하고, 공로가 있으며, 가치 있는 것이었을 뿐만 아니라 이 가치는 역사적 성격을 지니는 것이었다." 새 물결 미술의 가치는 "주로 작품의 성과에 있는

20 "85美術運動反的不僅僅是毛澤東時代的藝術傳統, 而是全部的文化傳統."(高名潞, 「新洋務與新國粹」, 『中國美術報』 1985年 第21期)

21 "這一代靑年的許多哲學意識和心理狀態自發地具有世界性, 這種'西方化'的現象是基於某些世界性心態之上的. 幷非只是效顰之擧."(高名潞, 「85靑年之潮」, 『文藝硏究』, 1986年 第4期, p.33)

것이 아니라 일종의 심리적 체험을 제공했다는 데에 있다. 즉 갑작스럽게 개방된 상황에서 외래의 문화 사조에 대한 집단적 체험이었던" 것이다.[22]

3. 새 물결 이외의 탐색

'85 미술 새 물결' 외에 유화와 중국화의 창작자와 이론계에서도 미술의 현대적 발전의 길을 모색했으며, 풍격의 다원화는 각종 회화의 공통적 경향이 되었다. 대학을 기초로 유화계에는 사실적 풍격을 중시하는 신고전주의와 향토 현실주의가 일어나서 학원파 유화의 초점이 되었다. 대학 내의 중국화 탐색도 대단히 활발했다. 대학을 보루로 한 학술적 분위기는 점차 국제 교류를 넓혀가면서 외래 정보가 신속하게 증가했고, 이것은 1990년대 대학의 교육 개혁과 예술의 방향 모색에 모두 깊은 영향을 주었다.

다양화 탐색 중의 당혹

미술의 '현대화'는 개혁개방 이래 중국 예술계의 공통적인 관심사였다. '85 미술 새 물결'이 세차게 용솟음치던 때에 또 다른 많은 예술가들도 새로운 창조의 문제를 고민하면서 '미술과 현대화가 함께 갈 수 있는' 길을 모색했다.

서양화 화단에 다원적 요소가 병존하는 국면이 이루어진 것은 1985년 4월의 '황산 회의' 덕분이라고 할 수 있다. 이 회의에서 논의된 유화 예술의 '좌경' 사상의 속박의 타파와 관념 갱신 등의 문제는 대단히 중요했다. 이 회의의 연장선상에서 중국예술연구원과 중국미술가협회는 1986년 3월에 중국미술관에서 '지금 이 시대 유화전'을 개최했다. 이 전시회에서 화가들은 유화의 좁고 단일한 틀을 깨고 다원적 예술 창작을 모색했다. 그러나 일부 비평가들은 전시회에 고풍古風의 그림, 서정적 그림, 낭만적 사실주의 회화, 상징성을 담은 사실적 회화, 빛과 색채의 효과를 추구하는 표현적 회화, 낭

22 潘公凱, 「隨想幾則」. 이것은 1990년 10월 베이징 창핑[昌平]에서 거행된 '중국화 학술토론회'에서 발표한 것으로서 『中國畵硏究』, 1991年 11月號, p.141에 게재되었음.

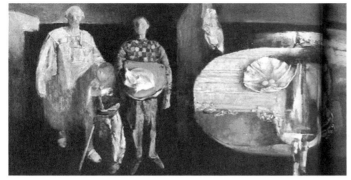

4-41 1987년 상하이에서 열린 '중국 유화전'은 화단에 다원적인 요소가 병존하는 국면이 형성되었음을 보여주는 중요한 표지 가운데 하나였다. 사진은 『미술』에 게재된 그 전시회에 출품된 일부 작품들이다.

만적 추상 회화, 전원의 의미를 담은 회화 등 다양한 풍격과 유형이 나왔지만 "예술 관념의 각도에서 보면 그것은 또한 기본적으로 '일원적'이었다"[23]라고 주장했다.

1987년 12월에 상하이에서 개최된 '중국 유화전'은 화단에 다원적 요소가 병존하는 형상을 보여주는 또 하나의 중요한 사건이었다. 이 전시회는 '중국 유화의 역사에서 전례 없는 대회합'이라고 할 만했으니, 참여 예술가들 가운데는 옌원량顔文樑과 류하이쑤劉海栗 같은 선배들뿐만 아니라 미술대학에 재학 중인 젊은 학생들도 포함되어 있었기 때문이다. 상하이 『문회보文彙報』는 파격적으로 컬러판으로 작품을 게재했으며, 첫 페이지 첫 기사로 「대통일의 틀을 깨고 다원화된 새 면모를 창출하다─우리나라 유화 창

23 "從藝術觀念的角度看, 它又基本是'一元的'."(高名潞 等, 『中國當代美術史 1985~1986』, 上海 : 上海人民出版社, 1991, p.548)

작이 새 국면으로 들어서다破大一統格局, 創多元化新貌 - 我國油畵創作步入新局面」라는 제목의 기사를 실었다. 제6차 미전이 여러 작가들에게 하나의 틀을 요구한 것이라면, 1987년의 '중국 유화전'은 낡은 예술의 틀에 대한 극복이 기본적으로 이미 완성되었음을 알리는 표지이며 유화 예술이 다원적이고 상호보완적인, 화이부동和而不同의 정상적인 발전 단계이자 새로운 경지로 진입했음을 보여주었다.[24]

'중국 유화전'이 끝난 뒤에 유화계에는 새로운 논쟁이 일어나기 시작했고 화단의 분위기도 더욱 활발해졌다. 이 논쟁은 각기 새 물결 미술과 대학 본위를 출발점으로 삼아 '허위적 모더니즘'과 '허위적 고전주의'에 대해 집중적으로 논의했다. 당시에 '허위적 고전주의' 또는 '허위적 모더니즘'을 제시한 것은 주로 어떤 창작 경향에 대한 평가와 비평을 위해서였고, 이에 따라 서양미술사의 고전주의와 모더니즘을 척도로 삼아 당시 중국 회화 현상의 결과를 헤아려보려는 것이었다. 큰 관점에서 보자면 고전주의와 모더니즘은 대체로 같은 시기에 중국에 들어왔으며, 비록 서양에서는 역사적으로 두 단계를 거쳤다 하더라도 중국에 이르러서는 같은 시기에 공존하는 두 가지 취향이었다. 이 때문에 중국에서는 엄격한 서양적 의미의 고전-현대의 찢긴 흔적이 전혀 존재하지 않았으며, 고전주의와 모더니즘은 모두 중국인이 채택할 수 있는 풍격을 제공했다. 중국판 고전주의와 모더니즘의 경쟁 속에는 사실 새 물결 미술과 대학 본위의 서로 다른 입장이 반영되어 있었을 뿐이다.

다원화에 대한 탐색에서 중국화 창작의 '현대화' 문제에 대한 모색은 가장 대표적이다. 중국화의 '현대화'에 대한 동경과 전통에 대한 철저한 비판은 동전의 앞뒷면과 같은 것이었다. 리샤오산이 「지금 이 시대 중국화에 대한 나의 의견」을 발표하고 얼마 되지 않은 1985년 11월에 우한武漢에서 개최된 '중국화 신작 초청전'에서 전시의 주제는 바로 중국화의 모더니티 전환을 실현하는 것이었으며, 풍격의 기조는 '중서융합中西融合'이었다. 이에 따라 중국화 작가들은 구성주의Constructivism[25]와 초현실주의, 표현주의, 입체주의 등 서양 모더니즘의 수법을 보편적으로 채용했다. 전시회의 조직자 저우사오화周韶華는 17살에 중국공산당에 가입한 혁명 간부로서 노년세대 혁명가이다. 중

24 聞立鵬, 「油畵十年隨想」, 『美術』, 1988年 第3期, p.8.

25 [역주] 구성주의(Constructivism)는 '구축주의'로도 번역한다. 이것은 20세기 초에 주로 러시아에서 시작된 기하학적 추상미술 운동으로서 1913년부터 1922년 사이에 나온 블라디미르 타틀린(Vladimir Tatlin)과 앙투안 펩스너(Antoine Pevsner), 나움 가보(Naum Gabo) 등의 작품을 가리킨다. 기하학적이고 비재현적인 이들의 작품은 대개 유리나 금속, 플라스틱 등 산업용 재료를 이용해 제작되었다. 이것은 독일 바우하우스(Bauhaus)와 프랑스의 추상창조(Abstraction-Création) 그룹, 그리고 미국 추상미술가 그룹까지 유럽과 미국까지 영향을 주었고, 이후 후기 회화적 추상(post-painterly abstraction), 미니멀리즘(minimalism) 등과 같은 새로운 미술과도 관련이 있다고 알려져 있다.(한국학중앙연구원, 『한국민족문화대백과』 참조)

국화의 '현대화'에 대한 그의 열정은 세계의 조류를 따라잡아 낙오되지 않고, '지구 호적을 박탈당하는' 사태를 당하지 않으려는 당시의 시대적 긴박감과 맞물린 것이었다.[26] 바로 이런 강렬한 역사적 사명감은 예술가들에게 새로운 압력을 가져다주었고, 그에 뒤이어 변화를 찾아야 했다. 이에 대해 당시에 다음과 같은 평론이 있었다.

4-42 저우사오화[周韶華]의 작품 〈황하의 혼[黃河魂]〉

> 오늘날 중국화 화가들은 자신의 그림이 계속 전통적 문화 모델에 따라 발전해 간다면 서양의 승인을 얻지 못할 것임을 절감하고 전통 회화에 대해 온갖 방법으로 끊임없는 '서구화'의 개조를 진행하고 있다. 그들은 전통 회화의 어떤 의미 있는 부호를 순서화된 형상에서 추출해 내서 현대 의식을 주입하거나, 서양 추상화의 구성 형식을 전통 수묵화에 도입하여 극도로 발휘하기도 한다. 그러나 화가들이 중국화의 각종 예술 어휘들을 모두 찾아내야만 서양과 비교가 가능하다고 여길 때 비극이 발생하게 된다.[27]

1980년대 미술계의 다원화 현상은 더욱 많은 '개성 해방'의 색채를 띠고 있었으며, 작가들은 개인의 기질과 진실한 정감을 추구하는 데에 고심하여 남들과는 다른 효과를 이루고자 했다. 작품들은 대부분 '독특한 풍격'을 갖추고 있었는데, 그것은 예술사 전통의 풍격이 변화했기 때문이 아니라 제로에서 시작하고 개성과 자아에서 출발한 풍격을 병합한 결과물이었기 때문에 아주 강한 실험성과 개인주의적 색채를 띠고 있었다. 1985년과 1986년에는 이런 풍격주의적 순수 예술의 경향을 지닌 전시회와 활동이 새 물결 예술에 비해 결코 적지 않았으며, 일부 전시회와 활동들은 그 규모가 상당히 크고 그 조직 형식과 작품에 새로운 의미가 담겨 있음으로 인해 사회의 관심을 불러일으키기도 했으며, 심지어 미술계 전체의 분위기와 극면에 대해서도 대단히 큰 영향을 주었다. 이런 전

26 周韶華의 미술 현대화 사상에 대해서는 그 자신의 다음과 같은 논문들을 참조할 만하다. 「橫向移植與隔代遺傳」, 『美術思潮』, 1985年 第3期; 「探索與突破」, 『美術思潮』, 第8~9期 合刊; 「當代中國畵發展的態勢」, 『迎春化』, 1985年 第1期; 「我們正面臨挑戰」, 『江蘇畵刊』, 1985年 第5期.

27 "當代中國畵家深感自己的繪畫如果再按傳統的文化模式發展下去, 就不可能被西方承認, 便費盡心機對傳統繪畫進行不斷'西化'的改造, 他們或者將傳統繪畫中的一些有意味的符號從程序化的形象中抽離出來, 幷注入現代意識, 或者將西方抽象繪畫的構成形式引入傳統水墨中, 幷發揮到極致. 但是, 當畵家們以爲只要把中國畵的各種藝術語彙都找出來, 就可以與西方進行較量時, 悲劇就發生了." (李鑄晉 · 萬靑力, 『中國現代繪畫史 · 當代之部』, 北京 : 文彙出版社, 2004, pp.64~65)

시회와 활동들을 종합적으로 살펴보면 공통적으로 풍격 언어를 중시하고, 아울러 의도적으로 남들과의 차별성을 추구한다는 특징이 발견된다. 이것이 바로 중년 화가들이 적극적으로 제창했던 '다원화'였다.

중국화와 유화라는 양대 체계 내부의 풍격 다원화 경향 외에도 이 시기 다른 예술 분야에도 격변이 일어나서 전통을 팽개치고 대담하게 새로운 창작을 시도하는 일이 대단히 유행했다. 다원화 국면은 또한 장르 사이의 경계를 모호하게 만들었고, 서로 다른 예술 분야들 사이에서 서로 빌려 쓰고 참조하는 현상을 지극히 일반적인 것으로 만들었다.

4-43 중년 화가들은 '다원화'를 적극적으로 제창함으로써 자신들의 위상을 찾으려 했다. 사진은 『미술』에 게재된 중년 화가들의 예술적 모색 '반생의 회화전[半截子畵展]'에 출품된 일부 작품들이다.

새 물결 미술과 그 바깥의 탐색은 미술계의 다원화 국면을 함께 구성했다. 새 물결 바깥의 예술가들이 그 조류에 들어가지 않은 이유는 주로 두 가지에서 비롯되었는데, 개중 하나는 나이이고 다른 하나는 입장이었다. 나이 차이 요소 또는 동년배cohort[28] 요소는 중년 이상의 예술가들이 예술적 조예에서 이미 지니고 있는 각자의 장점을 버리기 어려워서 어떤 '부담'으로 변한 데에서 나타난다. 이에 비해 젊은 예술가들은 기반도 없고 부담도 없기 때문에 가볍게 전선에 뛰어들 수 있었다. 나이의 원인 외에 더 중요한 것은 그들 가운데 대다수가 서구화된 예술관과 창작 사유에 찬성하지 않고, 서양의 예술 양식을 단순하게 그대로 옮겨오는 데에 찬성하지 않으면서, 새 물결에 대해 회의적이고 유보적인 태도를 취했다는 사실이다. 새 물결 바깥에 있었던 예술가들의 문제점은 자신들이 전통을 버리지 않으려 하면서도 다른 한편으로는 전통의 현대화를 시도함으로써 탐색 속에서 당혹해하고 또 당혹감 속에서 탐색을 해야 했던 데에 있었다. 1980년대에 중년 이상의 많은 화가들은 고금과 중국 및 외국의 예술사와 화론, 철학

28 [역주] 동년배(cohort)는 원래 인구 통계에서 동시 출생 집단과 같은 통계 인자를 공유하는 집단으로 심리 분석에서도 자주 활용된다.

이론의 연구에 몰두했는데, 실제로 전통과 서양에 대한 그들의 연구가 겨냥한 것은 바로 당시의 문제였다. 새 물결 미술이 요란하게 논쟁을 벌이던 시대에 대학 정신의 냉정함과 침착함, 그리고 견실함이 어쩌면 새 물결 바깥의 예술가들에게는 더욱 필요한 기질이었을 것이다.

새 물결의 바깥 – 대학 정신의 회귀

'85 미술 새 물결'은 대학에서 처음 시작되었기 때문에 뚜렷한 이상주의 색채를 띠고 있었으며, 젊은이들의 격정은 오히려 대학 미술가들의 반성을 이끌어냈다. 이러한 반성은 두 분야에서 구체적으로 나타났다. 첫째, 자각적으로 각종 학술 토론회를 조직하여 教學교학 과정에서 만나게 되는 현실적 문제를 모색하는 것으로서, 1988년 5월에 산둥山東 머우핑牟平에서 거행된 '전국 예술대학 유화 교학 좌담회' 같은 것들이다. 둘째, 1985년 10월에 성립된 중국미술가협회 유화예술위원회와 같은 새로운 예술 집단을 조직하는 데에 선도적으로 참여하거나 1988년 12월 중앙미술학원 청년교수예술위원회青年敎師藝委會와 광시미술출판사廣西美術出版社가 연합으로 개최한 '유화 인체 예술전' 등과 같은 대형 전시회를 기획하여 대학 전체의 새로운 작품을 추천하는 것이다.[29] 1980년대는 모색과 침잠이 병존하던 시대로서 노년층과 중년층, 청년층 3代대 예술가들이 대항과 대화 속에서 더 깊이 교류하고, 대학은 새 물결 미술과 전통 예술을 연계하는 끊을 수 없는 유대를 제공했다.

신고전주의는 1980년대 이래 일어난 대학을 기반으로 한 일종의 사실주의적 유화 풍격으로서, 신중국 유화가 사회주의 현실주의와 향토 현실주의 등의 풍격을 경험한 뒤에 갑자기 출현한 새로운 화풍이었다. 1983년에 진상이가 풍격을 전환한 〈타지크의 신부塔吉克新娘〉는 신고전주의 화풍의 형성을 알리는 작품으로서 과거 소련파 유화의 굵은 붓터치와 은회색의 색조를 완전히 바꾸어서 프랑스 아카데미파 회화의 세밀한 터치와 회갈색 색조를 연습했다. 진상이 자신의 말에 따르면 그는 "결코 사회주의 현실주의를 저

29 이 전시회는 베이징의 중국미술관과 상하이미술관에서 연이어 열렸는데, 관람 인원이 22만 명에 이르러서 대단히 성황을 이루었다. 1989년 1월 31일 『베이징 청년보[北京靑年報]』는 '유화 인체 예술전'에 대해 다음과 같이 보도했다. "(관람객들은) 자기도 모르게 2층 서쪽 홀에 집중된 진상이[靳尙誼]와 양페이윈[楊飛雲], 쑨웨이민[孫爲民], 왕정이[王征驛] 등의 사실적 작품 앞에서 모여서 엄숙하게 깊은 생각에 잠기는데, 그 가운데 진지한 이들은 코끝과 화면 사이의 거리가 몇 치밖에 되지 않았다." '유화 인체 예술전'은 새 물결 미술 전시회 이외의 중요한 대형 전시회 가운데 하나였다.

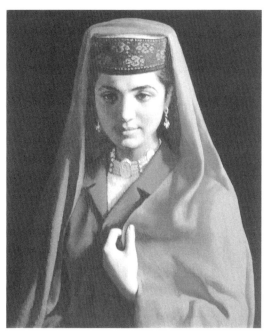

4-44 진상이[靳尙誼]가 1983년에 창작한 〈타지크의 신부[塔吉克新娘]〉로, 신고전주의 화풍의 형성을 알리는 작품이다.

4-45 신고전주의 화가 양페이윈[楊飛雲]이 1987년에 그린 〈북방아가씨[北方姑娘]〉

버리지 않고 일종의 순수한 기술적 취미 속에서 형식주의를 지향했다"[30]고 했다. 이로 보건대 신고전주의는 비록 새 물결 바깥에 있지만 여전히 서양 현대예술의 어떤 영향을 받았음을 알 수 있다. 1980년대 중엽 이후로 신고전주의는 점차 중국 학원파 유화의 전형적인 풍격이 되었다. 그 가운데 양페이윈과 왕이둥王沂東의 화풍은 전형적 대표성을 띠고 있다. 왕이둥은 고전적 기법을 이용하여 농촌 제재를 표현했는데, 그 인물 초상화는 일종의 소박하고 숙연한 기질을 나타냈다. 양페이윈은 대부분 신변의 인물 형상에서 제재를 취했는데, 그의 고전적 인체 작품은 늘 일종의 따스하면서도 침울한 미감을 투사한다. 1980년대 중엽부터 1990년대 중엽까지 신고전주의와 향토 현실주의는 학원파 유화의 주류 풍격으로서 이른바 '신新 학원파'를 형성했다.

중앙미술학원으로 대표되는 '신 학원파'에 대해 비평가 이잉易英은 이렇게 평했다.

일종의 캠퍼스 문화가 구현된 신 학원파는 두 겹의 의미를 포괄한다. 첫째, 전통적 학원파의 기술(소련식이든 유럽식이든 간에)이 현대 문화를 받아들이는 학생에게 미치는 작용과 영향이다. 둘째, 중국의 특정한 역사 조건 아래에서 미술대학이 모더니즘 예술 정보의 중심이 되어

[30] "幷不是背離社會主義現實主義, 而是在一種純技術的趣味中走向了形式主義."(易英, 『從英雄頌歌到平凡世界－中國現代美術思潮』, 北京 : 中國人民大學出版社, 2004, p.145)

4-46 쉬장[許江]의 1996년 작품 〈세기의 바둑판[世紀之弈] · 터널 1[隧道之一]〉

서 서양 모더니즘의 어떤 관념들이 바로 여기서 연구되고, 흡수되며, 아울러 일종의 언어로서 중국의 젊은 교원과 일부 학생들의 창작에 점차 융화된다. 신 학원파에 대한 의의의 측면에서 양자를 비교하면 후자가 더 중대하다.[31]

'신 학원파'가 일어난 것은 1990년대 중국미술에 깊은 영향을 주었으니, 이것은 대학 교육의 개혁과 신생동력新生動力의 배양, 새로운 예술 방향의 모색 등 각 분야에서 구현되었다. 1990년대 이후 각 지역 미술대학 작업실과 연구 센터 제도가 설립되고 베이징에서 '신생대新生代' 미술이 나타나고, 항저우杭州에서 '종합 회화'를 교육하고 '구상具象 표현주의' 예술을 모색한 일 등은 모두 대학 내 학술 탐색과 교학 탐색의 중요한 성과였다. 새 물결 미술 바깥에서 신고전주의와 '신 학원파' 관념이 일어난 것은 모두 미술대학 내부에서 발단되었으며, '85 미술 새 물결'이 시간의 변천에 따라 천천히 침체해 갈 때 중후함과 이성理性을 특색으로 하는 대학 정신이 다시 발흥함에 따라 예술가와 이론가들의 전통에 대해 발굴과 연구도 점차 깊고 광범하게 전개되기 시작했다.

31 易英, 「新學院派－傳統與新潮的交界點」, 『美術研究』, 1990年 第4期, p.18.

모더니티 언어 환경 아래의 세기 말 침잠

20세기 중국미술의 4대 전략적 방안四大主義 즉 '전통주의', '융합주의', '서구주의', '대중주의'는 특정한 역사 언어 환경 아래에서 형성되었다. 그것들은 나타나 발전하여 중국의 역사, 사회, 정치, 문화 발전의 필요에 적응하면서 중국적 '모더니즘 미술'을 구성했다. 그러나 1990년에 들어선 뒤로 중국 경제가 신속하게 발전하고 국제적으로 냉전 국면이 해소됨으로써 중국은 나날이 세계 속으로 녹아 들어갔고, '4대 주의'가 생존을 위해 의지하던 언어 환경이 점차 소실됨으로써 각기 다른 방향으로 전환되어 이어졌다. 세기의 교체기에 중국미술은 새로운 역사 시기에 진입하여 새로운 선택에 직면하게 되었다.

1. '전통주의'의 전기轉機와 연장

1990년대의 가장 특출한 문화 현상 가운데 하나는 바로 전통으로 향한 회귀의 추세였다. 대학 안팎을 막론하고, 전위적이든 보수적이든 간에 모두 전통문화에 대해 점점 진한 흥미를 나타냈다. 각종 유파와 동년배들의 동기가 다 같지는 않았지만, 그 합쳐진 힘은 이미 1980년대 이래의 서구화 사조에 대해 균형을 잡아주는 역할을 했다. 이 조

류의 영향은 '5·4' 이후 어떤 시기의 전통 회귀 사조와 비교하더라도 이미 함께 놓고 논하기 어려울 정도로 깊고 광범했다. 중국미술에서 '전통주의' 지향도 이 커다란 배경 속에서 곤경에서 벗어나서 그 추세를 이어 나가고 심화할 수 있는 전기轉機가 나타났다. 이와 동시에 커다란 배경의 변화로 인해 '전통주의'의 형태와 주장에도 심각한 변화가 발생했다.

환경의 전환

1990년대 중국 사회에서 가장 눈길을 끄는 발전은 경제적 역량이 우뚝 일어난 일이다. 1978년 개혁개방 이후 중국은 시장경제 조건 아래의 공업화 길을 모색하기 시작했다. 1980년부터 2000년까지 중국 경제는 세계 경제 성장에 14%를 기여함으로써 미국(20%)에만 조금 뒤질 뿐이었다. 1990년대 중국의 GDP는 줄곧 평균 9%의 속도로 증가했다. 1997년 이후 세계는 동아시아 금융 위기로 인해 경제성장 속도가 급격히 하락하는 곤경에 처했지만 중국은 오히려 새로운 고도성장을 맞이했다. 중국 경제의 지속적인 고도성장은 이미 세계가 주목하는 초점이 되었다. 소련과 동유럽의 전환기에서 나타났던 경제적 쇠퇴와 정치적 혼란과는 대조적으로 중국의 사회주의 시장경제가 이룩한 성공은 전세계의 주목을 받았으며, 사실상 '중국의 굴기崛起'로 여겨졌다. 1990년대 말엽부터 2000년대 초기까지 '중국의 평화적인 굴기'와 '중화민족의 위대한 부흥'이라는 표현들이 학술계와 관방의 언론에서 갈수록 빈번하게 나타났다.

이와 동시에 중국학의 지위 상승과 학술 규범의 강조가 1990년대 중국 사상계와 지식계의 상황을 대표하는 두 가지 특징이 되었다. 이것은 전통문화에 대한 연구가 심화되는 데에 대단히 유리한 조건을 제공했다. 1980년대와 세기 교체의 상황에 연계해서 우리는 신시기 이래 전통 회귀의 과정에서 1990년대를 핵심으로 하는 '삼보곡三步曲'을 발견할 수 있다.

첫 걸음은 전통문화를 새롭게 인정하는 것으로서, 이것은 1980년대의 문화적 반성으로 인한 중요한 성과 가운데 하나이다. 당시의 주류가 서양 문화를 소개하고 도입하는 것이었기는 하지만 가장 중요한 것은 정치화된 제약과 계급 분석의 이분법적 이데올로기의 보루를 철폐함으로써 전통문화를 새롭게 인정하고 대중문화로부터 엘리트 문화 전통으로 회귀했다는 사실이다. 이렇게 됨으로써 전통의 계승과 발전에 기본적인

4-47 1992년 덩샤오핑이 남순강화(南巡講話)를 한 뒤로 경제가 고속으로 발전했고, 시장경제와 현대화가 심화됨에 따라 중국은 갈수록 글로벌의 물결 속에 들어갔다. 종합적인 국력과 국제 지위가 올라감에 따라 중국의 문화적 자주성도 중시받기 시작했고, 세계화와 지역 문화 사이의 관계라는 문제도 한 층 더 부각되었다. 사진은 선전[深圳]의 거리 풍경이다.

4-48 선전의 야경

조건이 마련되었다.

두 번째 걸음은 지식학Wissenschaftslehre의 각도에서 전통에 대한 학술 연구를 심화함으로써 진정으로 전통의 주요 맥락을 정리하고 계승하는 작업이 전개됨으로써 1990년대에 '국학 열풍'을 불러일으켰다는 것이다. 1980년대에 서양 문화를 대규모로 도입한 것이 오히려 중국의 문화 전통에 대한 새로운 탐색을 자극했다. 1990년대에는 서양 문화에 대한 소개가 한층 심화되었으며 특히 학술 규범이 도입된 것도 중국 전통문화의 연구에 하나의 참조 체계를 제공했다. 중국 본토의 연구는 방법론을 더욱 중시함과 동시에 서양의 학술 동향에 대해서도 관심을 강화했다. 그 결과 한편으로 서양의 학술 동향이 아주 빨리 중국에 영향을 주었고, 다른 한편으로는 서양의 연구에 대한 이해가 깊어짐에 따라 중국의 연구자도 자국에서 가진 경험의 처리와 같은 문제들에서 자신의 논리와 표현 방식을 찾기 시작했다.

세 번째 걸음은 가치 체계로부터 중국 문화의 현대적 의미를 살펴보는 것이었다. 이것 또한 1990년대 문화 보수주의의 주요 입장이었다. 이러한 사상 역량이 추구한 것은 주로 지식학적 의미의 문화 전통이 아니라 전통의 현대적 가치 즉, 전통적 사상 자원이 현대 사회와 현대 생활에 새로운 활력과 가치를 지속적으로 제공할 수 있는 방도였다. 중국문화에서 사람과 자연의 관계, 사람과 사람의 관계, 사람과 자아의 관계 등에 관한 논단論斷들은 모두 현대 생활의 층위로 끌려와 그 적극적인 의의가 고찰되었다.[1] 이것

1 내륙의 문화 보수주의는 1990년대에 일어났는데, 이것은 해외의 문화 보수주의 이론들에게 영향을 받은 것이다. 중국 문화 가치의 현대적 의의에 대한 후자의 심화된 토론에 대해서는 余英時,「從價值系統看中國文化的現

은 또 일정 정도 1920년대 '과현논쟁科玄論爭'[2]에서 제기된 "과학이 인생관을 해결할 수는 없다"라는 이슈를 이어받은 것이며, 그와 동시에 새로운 현실 속에서 새로운 접속점을 찾는 일이었다. 그 가운데 가장 두드러진 것은 바로 "민족국가를 초월하여 문명국가로 나아가자!"라는 이론이었다.

20세기 문화사조 전체의 기복을 거슬러 올라가면 전반세기에는 '5·4' 시기에 급격히 진행된 '전면적 서구화'라는 거센 조류와 1930년대 '전통주의'의 부흥이 있었고, 후반세기에는 '85 미술 새 물결' 시기의 서양 따라 배우기와 1990년대의 전통 회귀 경향을 발견할 수 있다. 똑같은 '전통주의'의 부흥이고 똑같은 문화 전략이지만 1930년대와 1990년대 사이에는 본질적인 차이가 있다. 그것은 단지 이론적인 차이뿐만이 아니었으며, 더욱 중요한 것은 사회 환경이 근본적으로 달라졌다는 사실이었다. 이전 단계에서는 민족적 굴욕감과 망해가는 나라를 구하려는 의지에서 출발하여 전통을 부흥하기 위한 힘을 빌려 망할 위기에 직면한 민족의 자신감을 끌어올리고자 했다. 그에 비해 후자의 단계에서는 경제 성장과 강대해진 국력이라는 변화에 따라 자연스럽게 민족문화의 자기 정체성을 호소하게 되었다는 점이 두드러졌다.

신시기 전통 회귀의 물결

일찍이 1981년 말엽에 베이징 중국화연구원이 설립될 즈음 리커란李可染은 문화 전통 연구의 중요성을 강조했다.

현재 중국화의 주요 문제는 전통에 대한 공부가 불충하다는 것이다.

전통을 공부하는 관건은 기본 정신을 이해하는 데에 달려 있다.

회화뿐만 아니라 모든 문화 예술에 지금 나타난 가장 큰 결점은 전통에 대한 공부가 불충분하다는 것이다. 전통에는 당연히 중국과 외국의 것이 모두 포함되며, 동양과 서양을 모두 공부해야 한다. 그러나 적당한 한도가 있어서 조국의 전통을 맨 위에 두어야 한다. 최근 100년

代意義」(余英時, 『文化傳統與文化重建』, 北京 : 三聯書店, 2004, pp.442~492)를 참조할 것.

2 [역주] '과현논쟁(科玄論爭)'은 '인생관논쟁'이라고도 불리며 1923년 2월에 장쥔리[張君勱]가 칭화대학[淸華大學]에서 '인생관'을 주제로 강연하면서 '과학 만능'을 주장하는 과학주의를 비판하면서부터 시작되어 1924년 연말까지 집중적으로 이어졌고, 결국 과학파와 현학파(玄學派), 유물사관파(唯物史觀派)의 혼전으로 끝났다.

4-49 『중국화(中國畵)』 1981년 복간호(復刊號)의 표지 **4-50** 리커란[李可染]이 베이징 중국화연구원 설립 대회에서 연설하는 모습

동안 청나라 정부가 부패하고 군벌이 혼전을 벌이면서 중국 문화를 혼란에 빠뜨려 버렸다. '5·4' 이후로는 전면적 서구화 경향이 있었으니 이는 잘못된 것이었다. 그 영향은 지금도 남아 있다.[3]

'기본 정신'에서 시작해서 전통으로 깊이 파고드는 것이 바로 1980년대 중국화 연구의 중요한 방향이었고, 그것은 그 단계에서 문화계 전체가 사상의 계몽을 중시했던 기풍과도 내재적인 통일을 이룬 것이었다. 중국화의 '기본 정신'에 대한 연구는 회화 미학, 민족의 심미의식審美意識, 서예와 회화의 관계, 시와 그림의 관계, 육법六法 연구 등등 여러 분야까지 미쳤다. 중국화 교학에서 소묘 교학 문제 역시 새롭게 제기되어 논의되었으며, 절파浙派의 인물화 교학 경험이 중시되었다. 일찍이 1970년대 말엽에 상하이의 『미술총간美術叢刊』은 판톈서우潘天壽, 수촨시舒傳曦, 팡쩡셴方增先의 중국화 소묘 교학에 관한 논문을 연속으로 게재했다.[4] 1984년 여름휴가 때에 (바로 1962년에 그랬던 것처럼) 전국 중국화

3 李可染, 「致靑年學畵者」. 이것은 1981년 1월 중앙미술학원의 대학원생들과 나눈 대담의 내용으로서, 萬靑力가 정리하여 北京畵院에서 간행한 『中國畵』 復刊號, 1981.6에 게재했다.

4 발표 시간으로 보면 舒傳曦, 「素描與基礎敎學」, 『美術叢刊』, 1978年 第5集; 潘天壽, 「賞心只有兩三枝―關於中國畵的基礎訓練」 및 方增先, 「中國人物畵的造型問題」, 『美術叢刊』, 1979年 第7期가 된다. 이 3편의 논문은 浙江美術學院에서 1960년대 초기부터 1970년대 말엽까지 중국화 기초 교학의 단계에서 이룩한 대표적인 성과이며, 그 가운데 일관된 맥락은 바로 潘天壽가 주장한 것과 같이 중국화 체계 자체의 규범에 부합하는 기초 교학의

소묘 교학 회의가 항저우에서 개최되었는데, 여기서 판궁카이潘公凱는 「중국화와 서양화의 차이와 중국화 교학中西繪畵的差異和中國畵敎學」이라는 긴 글을 발표했다. 이런 현상은 전통의 주요 맥락을 계승하고 회귀하려는 심리상태를 나타낸 것이었다. 또한 전통의 주요 맥락에 대해 새롭게 관심을 가짐으로 인해 '중국화'의 개념에 관한 논쟁이 나타날 수 있었으며, 그 핵심 문

4-51 중국화 연구가 학술화된 것은 1980년대 이후의 두드러진 특징이었다. 사진은 당시 중요한 잡지 가운데 하나였던 『중국화연구』이다.

제는 바로 중국화의 진정한 내용과 경계는 무엇이냐는 것이었다. 심지어 '85 미술 새 물결' 기간에 나타난 중국화 '종말론' 또한 '기본 정신'을 중시한다는 전제를 갖고 있었다. 즉, 전통의 '기본 정신'을 실은 중국화는 이미 종말의 날에 이르렀다는 것이었다.

이런 거대한 환경 아래에서 전통을 중시하고, 연구하며, 그곳으로 회귀하는 전통문화 회귀의 '삼보곡'은 1990년대 중국 미술계에서 일종의 새로운 시대 풍조가 되었다. 개혁 개방 초기를 지나서, 특히 '85 미술 새 물결' 기간에 보편적으로 서양 현대예술을 지향하면서 중국 전통을 맹목적으로 부정한 뒤에 사람들은 전통을 이성적으로 대하기 시작했다. 이 새로운 사조 속에서는 '전통주의'가 다시 대두되었을 뿐만 아니라 모더니티 전환 방안을 견지하던 예술가 내지 전위 예술가들도 모두 전통의 중요성을 의식하기 시작했다. 창작과 교습, 과학적 연구, 전시회, 출판, 학술회의 등 각 분야에 모두 전통을 중시하는 경향이 뚜렷하게 나타났다.

신시기 중국미술에서 가장 본질적인 변화 가운데 하나는 바로 시대적 과제의 변화였다. 즉, 정치와 예술의 관계라는 문제에서 다시 중국과 서양이라는 문제로 되돌아왔던 것이다. 이데올로기에서 계급 분석의 이원론이 철폐됨에 따라 지금 이 시대 문화는 서양의 엘리트 문화에도 개방되었을 뿐만 아니라 전통적인 엘리트 문화에도 개방되었다. 그 가운데 한 부분으로서 중국미술도 자연히 예외가 아니어서, 중국미술 전통의 각 부분들이 모두 동일한 저울대 위에 놓여서 다시 살펴졌다. 전통의 주요 맥락은 다시 긍정되었고, 문인화 전통도 다시 그 독특한 가치를 드러냄으로써 중국화 전통의 주요 맥락이 계승될 조건이 갖춰지기 시작했다.

틀을 건립하는 것이었다.

1980년대 말엽에서 1990년대 중반까지 학술계가 문화 사상 논쟁에서 학술 연구로 전향했던 것과 마찬가지로 중국화 전통에 대한 연구도 전통의 '기본 정신'에 대한 연구를 보조하던 데에서 본체 언어, 특히 필묵筆墨에 대한 모색의 심화로 전향했다. 이것은 한편으로는 창작에서 수묵 예술의 흥성과 다양한 발전을 촉진했고, 다른 한편으로는 연구의 대상이 이론의 연구에서 역사의 연구로 전환됨으로서 학술화 추세가 나타나게 했다.

1987년 전후로 갑자기 중국화를 그리는 젊은 화가들이 대거 등장함으로써 짧은 시간을 휩쓸었던 '종말론'과 '위기설'이 신속하게 희석되어 버렸다. 1988년 초에 베이징 화원畵院에서 간행한 『중국화』는 중국화의 '생기生機'에 관한 논의의 글을 엮었다. 여기서 둥신빈董欣賓은 '종말론'에서 '생기설'에 이른 것은 "표면에서 표면적 사유에 이른 것"으로서, 중국화의 종말은 애초부터 없었고 생기는 줄곧 존재해 왔으니, "생기를 맞이할 것인지 여부를 논의하는 것보다는 차라리 중국화는 어찌하여 막을 수 없고 소멸시킬 수 없는 생기로 가득한지 그 이유를 탐구하는 것이 훨씬 낫다"고 주장했다. 그는 일찌감치 내용 없는 논의에서 벗어나서 진정으로 중국화 본체에 대한 연구를 시작해야 한다고 주장했다.[5] 이와 동시에 저장미술학원의 교학 연구도 차분히 깊이를 더해 갔다. 구성웨顧生嶽가 중국화 학과의 주임을 맡고 있는 동안(1977~1987)에 그들은 1960년대 초기의 교학 체계를 회복했을 뿐만 아니라 그것을 더욱 전면적이고 체계적으로 만들었다. 1987년 12월, 저장미술학원 중국화과는 사흘 동안의 교학 개혁 토론회를 개최했고, 판궁카이는 학과 주임으로서 「전통 연구를 주체로 한 양쪽 방면의 심화以傳統研究爲主體的兩端深入」라는 제목의 주제 발표를 하면서 "20년에 걸쳐서 드디어 중국 회화 전통 체계에 대한 전면적인 반성을 완성했다"고 외쳤다.[6] 본체로 깊이 파고 들어가 중국화 전통의 주요 맥락을 계승하는 것은 항저우의 중국화가 그룹이 솔선해서 나타낸 자각 의식이었다. 이런 의식은 한편에서 새 물결 미술과 거리를 두려 하기도 하고, 다른 한편에서는 '신 문인화'와도 거리를 두려고 했다. 이런 의식이 강조하는 것은 전통 연구의 토대 위에 현대적 학과를 건설하고 그 학과의 전문성을 존중해야 한다는 것이었다. 그런데 여기에는 숨겨진 전제가 있다. 즉 전통 중국화가 미래 사회에서 생존하고 발전할 것이라는 낙관적이고 자신에 찬 전망이 그것인데, 이는 바로 민족 문화에 대한 자신감이었다.

5 董欣賓, 「生氣何在?」, 『中國畵』, 1988年 第1期.
6 潘公凱, 「以傳統研究爲主體的兩端深入」(潘公凱, 『限制與拓展 — 關於現代中國畵的思考』, 杭州 : 浙江人民美術出版社, 1997, p.192)

4-52 본체로 깊이 파고 들어가 중국화 전통의 주요 맥락을 계승하는 것은 항저우의 중국화가 그룹이 솔선해서 나타낸 자각 의식이었다. 왼쪽은 신(新) 절파(浙派) 화가 우산밍[吳山明]의 〈조물주를 스승으로—황빈훙 선생 초상[造化爲師—黃賓虹先生像]〉, 중앙은 류궈후이[劉國輝]의 〈그림 그리는 백석[白石作畵]〉, 오른쪽은 쥐 허쥔[卓鶴君]의 〈행운류수[行雲流水]〉이다.

학과 건설의 필요로 인해 이 시기에 전통을 연구하는 각도도 그에 상응하여 전환되어서 '기본 정신'에서 나와 전통을 엄격한 구조를 갖춘 하나의 체계로서 분석하고 파악하여 해석하며, 심지어 해체하고 재조직하려고 했다. 이 시기의 연구는 방법론을 더욱 중시하여 아주 많은 이들이 의식적으로 서양의 심리학, 인식론, 계통론Systems theory 등을 '타산지석'으로 빌려다 씀과 동시에 전통 연구를 중서 비교의 상황 안에 두었다. 그 가운데 가장 주목할 만한 것은 세 분야이다.

첫째, 중국화학中國畵學 내부의 구조에 대한 연구이다. 예를 들어서 판궁카이의 논문 「전통을 체계로傳統作爲體系」와 「중국과 서양의 전통 회화의 심리적 차이中西傳統繪畵的心理差異」, 「자아 표현과 인격 반영自我表現與人格映射」 등과 천촨시陳傳席의 저작 『육조 화론 연구六朝畵論硏究』, 둥신빈의 논문 「선의 내부구조 분석線的內結構分析」 등이 그것이다. 그리고 랑사오쥔郞紹君도 1990년대에는 전통 연구로 전향하여 나중에 북방 '전통주의' 연구의 대표적인 인물이 되었다. 그와 쓰촨四川의 린무林木가 필묵에 대해 연구한 것은 많은 이들의 관심을 끌었다.

둘째, 중국회화의 역사(특히 문인화의 역사)에서 중요한 시기에 대한 반성적 연구이다. 예를 들어서 상하이 서화출판사書畵出版社의 편집부장 루푸성盧輔聖은 상당히 영향력 있는 일련의 국제학술회의를 열어서 '5·4' 이래 비판받았던 동기창董其昌과 '사왕四王',[7]

4-53 신 문인화가 톈리밍[田黎明]의 〈도시인〉(왼쪽 위)과 천핑[陳平]의 〈페이와 산장[費洼山莊]〉(오른쪽 위), 창진[常進]의 〈아득함[幽茫]〉(왼쪽 아래), 그리고 볜핑산[邊平山]의 〈안후이성 남부 여행기[皖南紀事]〉

'해파海派'[8]를 새롭게 평가하고 인식했다. 그리고 후베이[湖北]의 롼푸[阮璞]는 중국회화사의

7 [역주] 사왕(四王)은 청나라 초기의 대표적인 궁정화가인 왕시민(王時敏, 1592~1680, 자(字)는 손지(遜之), 호(號)는 연객(烟客) 또는 서려노인(西廬老人))과 왕감(王鑒, 1598~1677, 자는 현조(玄照)에서 원조(圓照), 원조(元照)로 고침. 호는 상벽(湘碧) 또는 향암주(香庵主)), 왕원기(王原祁, 1642~1715, 자는 무경(茂京), 호는 녹대(麓臺) 또는 석사도인(石師道人)), 왕휘(王翬, 1632~1717, 자는 석곡(石谷), 호는 경연산인(耕烟散人) 또는 검문초객(劍門樵客), 오목산인(烏目山人), 청휘노인(淸暉老人) 등)을 가리킨다.

8 [역주] 해파(海派)는 동기창(董其昌)으로 대표되는 쑹장화파[松江畵派]를 계승하여 상하이에서 활동한 '해상화파(海上畵派)'를 가리킨다. 런슝[任熊, 1823~1857], 런쉰[任薰, 1835~1893], 런보녠[任伯年, 1840~1896], 런위[任預, 1853~1901] 등 '사임(四任)'과 자오즈첸[趙之謙, 1829~1884], 우창숴[吳昌碩, 1844~1927], 쉬구[虛谷, 1823~1896] 등의 저명한 화가들이 포함된다. 이들은 대부분 직업적으로 그림을 그려

여러 중요한 전환점에 대해 심도 깊고 통찰력 있는 견해를 제시했다.

셋째, 서양미술사의 방법론을 도입하여 중국회화사를 다시 해석했다. 일찍이 1986년에 '문화대혁명' 이후 최초로 미국으로 건너가 교류를 시작한 쉐융녠薛永年은 미국의 중국미술사 연구 상황을 글로 써서 소개한 바 있다.[9] 항저우의 판징중范景中과 차오이창曹意强은 독일과 영국의 서양미술사 연구 성과와 연구 방법을 번역하여 소개하는 데에 더욱 힘써서 상당한 영향을 주었다.[10] 홍콩과 타이완에서 활동하는 미술사 연구자 완칭리萬靑力와 스서우첸石守謙은 리주진李鑄晉의 연구 노선을 더욱 발전시킴과 동시에 가치 판단의 측면에서 '중국 중심관'을 견지했는데, 그들의 연구는 중국 내륙의 미술사 학계에도 상당한 영향을 미쳤다.

창작 영역에서 가장 두드러진 현상은 수묵 예술의 다양한 발전이었다. 1990년대에는 문인수묵文人水墨, 학원수묵學院水墨, 추상수묵, 실험수묵, 관념수묵, 도시수묵都市水墨 등의 명칭들이 어지럽게 생겨났다. 이런 현상은 '전통주의', '융합주의', '서구주의'가 모두 전통 중국화 영역으로 들어와 영양을 흡수하기 시작했음을 의미한다.

자각적 혹은 무의식적으로 '전통주의' 전략을 지지했던 화가들은 이 시기에 특이하게도 전통의 계통성에 대한 논쟁에 깊이 관여하고, 아울러 '수묵화'가 아닌 '중국화'라는 개념을 견지함으로써 수묵의 문화적 본질성을 강조했다. 비교적 대표적인 현상은 첫째, '신 문인화'가 일시적으로 극성했다는 것이다. 1990년대 초기에 그것은 상당히 활발해서 화집 출간과 전시회가 끊임없이 이어졌으며, 그 가운데 아주 많은 화가들이 창작에서 공필工筆을 버리고 수묵으로 전향했다. 둘째, 저장미술학원을 핵심으로 한 '신 절파新浙派'가 대두했으며 주로 젊은 화가들이었다는 점이다. 그들은 '신 절파 인물화'가 현실적 표현과 전통적 필묵 사이에서 어떻게 외줄타기를 해야 하는가라는 오래된 과제를 뛰어넘어 황빈훙, 판텐서우, 루옌사오陸儼少 등 선배들이 전승했던 전통의 주요 맥락을 이어받아 위로는 송·원나라까지 거슬러 올라가면서 필묵 언어를 개척하기 위해 힘썼다.

'융합주의' 취향은 주로 학원수묵과 추상수묵, 그리고 1990년대 중반에 나타난 도시수묵에서 구현되었다. 그것은 한편에서는 여전히 현실의 삶을 표현했지만, 현실의 삶이라는 개념은 '문화대혁명' 이전과는 구별되며 표현 방법도 사실寫實에서 사의寫意를 시도하는 쪽으로 전향했다. 다른 한편에서 그것은 서양의 추상 예술과 융합되었다.

생계를 유지했기 때문에 당시의 이른바 '정통 문인'의 관점에서는 좋지 않은 평가를 받았다.
9 薛永年, 「中國畵在美國−訪美隨感(三)」, 『中國畵』, 1986年 第4期.
10 黃專·嚴善錞 등의 공저 『文人畵的趣味、圖式與價值』, 上海: 上海書畵出版社, 1993은 바로 서양의 풍격 분석과 도상학(圖像學)의 방법으로 문인화 역사를 다시 정리한 새로운 시험이었다.

'서구주의' 취향은 주로 관념수묵과 실험수묵 등 전위예술 창작에서 구현되었다. 이런 예술가들은 수묵 예술을 '현대화'하고 '국제화'하기 위하여 '수묵'이란 회화의 '매개재료'에 지나지 않음을 특별히 강조하고, 더욱이 원래부터 거기에 담겨 있던 문화적 부담을 해소하고자 노력했다. 최종적인 효과는 종종 서양 큐레이터Curator의 중국 현대예술 관점을 배합한 것이 되는데, 이는 바로 '서양 중심주의'의 규칙 아래 중국의 카드로 놀이를 하는 것이었다.

수묵 예술의 다양한 발전은 여러 형식과 주제를 내세운 수묵 전시회와 수묵화 토론회의 개최를 촉진했고, 이에 따라 기존의 '중국화' 개념이 오히려 '수묵화' 개념에 덮이게 되었다. 그러나 다양한 취향이 뒤얽혀 어지러워지자 '수묵화' 개념에 관한 논의를 유발했다. 중국과 서양이라는 서로 다른 참조 체계에서 출발하여 '본질론'과 '매체론媒材論'이라는 두 가지 관점이 생겨났다.

1990년대 중엽 이후로 중국 사회 전체는 경제력이 성장한 뒤에 새로운 가치 위상과 신분의 정체성을 찾기 시작했다. 민족 문화를 계승하고 그 현대적 가치를 발굴하는 것이 중국의 미래 발전을 위한 전략적인 전제가 되었다. 20세기 말엽에 이르러 전통을 중시하는 것은 주류적인 문화 전략 가운데 하나가 되기 시작했다. 이런 상황에서 중국 미술의 전통 회귀 역시 형식 언어 자체의 연구에서 가치 표준, 신분, 경계 등의 문제에 대한 탐구로 전환되었다.

가치 표준에 대한 탐구는 주로 20세기 중국미술에 사용된 가치 비판의 기준을 반성하고 특히 진화론적 역사관과 '서양 중심주의'를 반성하면서, 동시에 중국 문화 자체의 가치 표준을 다시 세워야 한다는 목소리도 갈수록 높아졌다. 20세기 중국미술의 성취에 대한 새로운 평가에서 '전통주의'의 모더니티 전환을 견지했던 '4대가'인 우창숴, 황빈훙, 치바이스, 판톈서우는 절정의 지위에 놓였고, 특히 판톈서우와 황빈훙에 대한 개별 연구는 한때 열띤 유행이 되기도 했다. 중국화의 가치 기준은 전통의 자율적 발전이라는 내재적 맥락 속에서 찾기 시작했다. '전통주의'의 현대적 신분에 대한 확인과 '격조설格調說'의 제기는 모두 이런 토대 위에서 진행되었다.

수묵의 다양한 발전은 중국화의 신분과 경계의 문제를 촉발했는데, 구체적으로 그것은 필묵에 대한 이해와 대우의 방식을 둘러싼 세기 교체기의 뜨거웠던 필묵 논쟁을 불러일으켰다. 논쟁이 시작된 원인은 우관중吳冠中이 1992년에 발표한 「필묵은 제로와 같다筆墨等於零」라는 1천 자도 안 되는 짤막한 글이었다. 1988년에 장딩張仃은 「중국화의 최소한을 지켜야 한다守住中國畵的底線」라는 글을 발표하여 "필묵은 제로와 같다"라는

笔墨等于零
吴冠中

编者按 自从吴冠中先生提出"笔墨等于零"的论断以来，在美术界引起了一场相关的论争。为提供读者参考，特将有关的一些文章刊发于下。

脱离了具体画面的孤立的笔墨，其价值等于零。

我国传统绘画大都用笔、墨绘在纸或绢上，笔与墨是表现手法中的主体，因之评画必然涉及笔墨。逐渐，舍本求末，人们往往孤立地评论笔墨。喧宾夺主，笔墨倒反成了作品优劣的标准。

构成画面，其道多矣。点、线、块面都是造型手段，黑、白、五彩，渲染无穷气氛。为求表达视觉美感及独特情思，作者可用任何手段。不择手段，即择一切手段。果真贴切地表达了作者的内心感受，成为杰作，其画面所使用的任何手段，或曰线、面，或曰笔、墨，便都具有点石成金的作用与价值。价值源于手法运用中之整体效益。威尼斯画家味洛内则指着泥泞的人行道说：我可以用这

守住中国画的底线
张仃

中国画和西洋画的关系，恩恩怨怨，已经一个世纪了。

一个世纪，对于文化交流来说，不算长，但也不算短。好奇、新鲜、偏见、拒斥等等文化交流中普遍存在的主观心态，100年的时间足够沉淀下来。今天，我想所有深思笃好的画家和理论家，都可以平心静气来谈一谈，中国画到底有没有不可替代的特点？应不应该保持和发扬自己的特点？

世界上任何一个物种都是环境的产物。它长成这个模样或者那个模样，它有这种习性或有那种习性，都是适应环境而进化出来的。文化也是一样。文化是人类对环境形成的反应系统。绘画是文化的一部分，它也是人类对环境所形成的反应形式。我们知道，地球在星系中有自己的独特性，所以人类的文化从星系的角度看有自己的一致性，这就是我们所说的人类的共性。因此，绘画，只要是人类画出来的，都会有人类自己的共性。但地球是圆的，它有南半球还有北半球，还有温带、热带、寒带等。为适应环境，具有共

4-54 필묵에 관한 우관중[吳冠中]과 장딩[張仃]의 논쟁은 1990년대 미술계에 깊은 영향을 주었으며 '전통주의'에 대한 관심을 다시 불러일으켰다. 사진은 『타운(朵雲)』에서 수집한 우관중의 「필묵은 제로와 같다」와 장딩의 「중국화의 최소한을 지켜야 한다」이다.

관점을 공개적으로 비판함으로써 신속하게 광범한 논쟁이 벌어지게 만들었다. 이런 '장-우의 논쟁'이 사람들의 관심을 끌게 된 것은 그들 개개인의 사회적 영향력 때문뿐만 아니라 문화라는 거대한 배경 때문이었다. 1999년 연초부터 중국 미술계의 많은 화가와 이론가들이 분분이 논쟁에 참여했다. 미술계 안팎의 수많은 매체들도 논쟁에 개입하여 『미술관찰美術觀察』, 『미술』, 『미술보美術報』, 『미원美苑』 등에 많은 글들이 발표되었고 『광명일보光明日報』, 『중국문화보中國文化報』, 『문예보文藝報』 등도 다투어 글을 전재轉載하거나 논의에 참여할 필진들을 구성해서 발표했다. 전국 각지에서 연이어 '필묵 논쟁'을 주제로 한 토론회가 열리면서 그 논의는 더욱 절정으로 치달았다.

1990년대 '전통주의'의 구별법

전통 회귀가 1990년대 미술 창작의 새로운 추세이긴 했지만, 그런 취향을 가진 모든 창작을 '전통주의'라고 칭할 수는 없다는 것은 너무나 분명하다. 앞에서 간략하게 돌아본 것을 통해 우리는 그렇게 많은 예술가들이 전통 문화 속에서 양분과 창작 원소를 취하려고 전향했지만 그 조류를 구성하는 성원들이 너무 복잡했고 출발점도 다른 데가 너무 많았으며 설정한 목표도 다양했음을 알 수 있었다. 그 가운데 진정한 '전통주의'

를 변별하려면 반드시 '전통주의'의 본질에 기반을 두고 고찰해야 한다. 여기서 제기하는 '전통주의'는 일종의 모더니티 전환을 위한 전략적 방안이지 하나의 진영이 아니다. 그 의도는 전통의 내부에서 현대를 향한 생장점을 찾자는 것으로서, 중국 예술가들은 자신만의 현대예술의 길을 걸어야 한다는 것을 강조했다.

1990년대 '전통주의'의 본질은 결코 변하지 않았지만 과거와 비교하면 새로운 형태가 나타났다. 20세기 상반기에 '전통주의'는 주로 옛 것을 고집하는 '니고파泥古派'나 '융합주의'와 자각적으로 거리를 유지했다. '니고파'에 비해 '전통주의'는 전통의 자율적인 발전을 추동하는 자각성과 창조성을 구현했으며, '융합주의'에 비해서는 중국화의 모더니티 전환 과정에서 서양과 거리를 두었다. 어느 정도까지 한정된 설명이겠지만 20세기 상반기의 '전통주의'는 주로 중국화의 발전을 위한 전략이었으며, 그 범위를 넓힌다 해도 중국 자체의 사회 문화적 상황 속에서 중국미술이 발전하기 위한 전략에 지나지 않았다. 그런데 1990년대 이후의 '전통주의'는 더욱 넓은 국제적 시야를 가지게 되었으며, 그 전략도 갈수록 거시적이고 더욱 자각적으로 변했다. 중국과 서양 문화에 대한 이해와 연구가 심화되고, 20세기 중국미술에 대한 연구가 심화되고, 또 글로벌화의 과정이 도래함에 따라 이 시기의 전통주의자들은 그 전략을 견지하기 위해 세계적 범주에서 중국화 자체의 문화적 정체성과 세계 문화와 현대 생활에 대한 중국 문화 예술의 적극적인 의의를 확립하기 위해 더욱 많은 것을 고려하게 되었다. 이런 의미에서 연구, 창작, 교학에서 중국 전통문화의 순수성을 유지하고 서양 문화와 뚜렷하게 경계를 구분하는 이들은 갈수록 줄어들고, 두 문화 사이에서 비교 연구를 진행하는 이들이 더 많아졌다. 말하자면 이때의 '전통주의'는 중국과 서양의 문화에 대한 한층 더 깊은 이해와 비교의 기초 위에서 이루어진 전략적 선택이며, 서양 현대예술의 세례를 받고 난 후에 이루어진 중국적 특색에 대한 강조였던 것이다.

1990년대의 '전통주의'를 구별하기 위해서는 전통에 근접한 다음과 같은 세 가지 취향과 구분해야 한다. 첫째, '신新 니고파' 즉 전통 회귀의 조류 속에서 자기의 주견이 없이 시대 조류에 휩쓸린 '복고파'이다. 그들의 회화는 그저 형식적으로만 일부 전통적 공식과 기법을 채용했을 뿐, 전통 가치의 핵심에 접근하지도 못했을 뿐만 아니라 중국화의 자율적 발전이라는 내재적 맥락에도 진입하지 못했다. 둘째, 전통 요소를 차용한 '서구주의'이다. 서양의 설치와 다매체多媒體 등 전위 예술 양식 가운데 중국 전통문화의 요소를 채용한 것은 전위 예술가들이 국제사회에 진입하기 위해 채택한 전략 가운데 하나였다. 하지만 이런 전략은 후스胡適가 "중국인에게는 서양 문화를 얘기하고 서

4-55 퉁중타오[童中燾]의 1985년 작품 〈맑은 빛 긴 회랑을 감싸고, 빈 벽에 떠도는 빛 일렁이네[素影抱長廊, 浮光動虛壁]〉

4-56 장리천[張立辰]의 1991년 작품 〈가을 연꽃[秋荷]〉

양인에게는 중국 문화를 얘기하자"라고 한 전략과 마찬가지로 절대 '전통주의'라고 부를 수 없는 것이다. 그들의 예술은 실질적으로 여전히 '서구주의'였다. 그리고 가장 구별하기 어려운 유형은 바로 완전히 지식론의 태도에서 전통을 대하는 것이다. 이렇게 되면 전통에 대한 연구를 심화함과 동시에 전통을 단순한 역사 유적으로만 간주한다. 이러한 취향은 중국의 문화 전통이 대단히 휘황찬란하고 위대하다고 주장한다 해도 현대 세계에서 그것의 발전 가능성 내지 생존 가능성에 대해서는 모두 부정적인 견해를 견지한다. 이것은 사실상 전통 속에서 현대의 길을 개척할 가능성을 부정하는 것이기 때문에 그 연구가 아무리 깊다고 해도 엄격한 의미에서는 그것을 '전통주의'라고 부를 수 없으며, 기껏해야 '박물관식의 전통파'라고 부를 수 있을 뿐이다.

전통 회귀라는 거대한 조류가 '전통주의'의 부흥에 천재일우의 기회를 제공했지만 그와 동시에 사회 현실은 역전 불가능한 또 하나의 기본 사실을 드러냈다. 그것은 바로 전통의 중시가 일종의 공동의 인식이 되고 '전통주의'의 현대적 가치가 보편적으로 인정받게 된 때에 전통문화가 생존하고 발전하기 위해 기대는 인문환경은 도리어 갈수록 요원해지고 있다는 사실이다.

2. '융합주의'의 일반화와 모호화

1990년대 이래 중국 사회 환경의 중대한 변화에 따라 '융합주의'는 현상과 주의의 이중적인 보편화를 지향하면서 더 이상 중국화와 서양화의 종류별 비교와 참조에 눈길을 주지 않았다. 그 대신 그것은 새로운 예술 관념과 표현 방식의 대화와 교류로 들어감으로써 더 이상 문화적 사명감의 전략에 대한 자각과 실시 방안을 지니지 않은 채 순수하게 개인의 자연적인 행위이자 민간의 행위가 되었다. '융합주의'의 보편화가 현대 예술의 총체적인 특징이자 발전 추세가 됨으로써 매개 재료와 도구에서부터 표현 수법에 이르기까지, 예술 관념에서부터 창작의 사유까지 모두 융합과 혁신이 진행되고 있다. 문화 신분의 곤혹스러움도 보편화된 융합 과정에서 이론계의 논의 대상이 되었다.

세기 말 형태–현상 보편화와 주의 보편화

중국미술의 4대 전략 가운데 하나로서 '융합주의'는 상대적으로 폐쇄적인 20세기 환경에서 생겨난 것으로서 미술 영역의 지식인 집단들이 중국 상황에 대해 자아를 각성하고 자아를 설계하기 위해 택한 것이었다. 그러나 1990년대 이래로 중국의 사회 환경에 중대한 변화가 일어남에 따라 미술의 '4대 주의'의 형태에도 질적인 변화가 일어났다. 특히 1992년 이래 중국 경제가 신속하게 글로벌 유통 환경에 진입함으로써 중국의 경제, 정치, 문화 행위가 전세계의 자본 및 시장과 직접적이고 불가분의 연관을 맺게 된 점은 중국 현대미술이 나아갈 방향에 지극히 큰 영향을 주었다. 이런 상황에서 예술의 융합 현상은 이미 이전의 '융합주의'와는 다른 것이 되어서, 명확한 목적과 주장을 갖춘 전략 방안을 지닌 채 현상과 주의의 양면에서 모두 보편화를 지향하게 되었다.

우선 '융합주의'가 포괄하는 문제의 영역에 근본적인 변화가 일어났다. 20세기 초부터 '융합주의'의 목표는 서양의 예술 관념과 기법을 중국 본토의 환경과 융합하는 것이었다. 중국화 개조의 측면에서는 '서양의 것으로 중국의 것을 윤택하게 하는' 과정을 통해 중국화를 위기에서 구하고자 했고, 유화의 도입과 발전의 측면에서는 '유화의 민족화'를 통해 중국 유화의 토착화 문제를 해결하고자 했다. 하나의 전략으로서 '융합주의'의 전제는 이것이었다. 즉 중국과 서양의 미술은 아직 서로 간에 충분히 이해하지

못한 상태에서 서로 영향을 주고 참조하여 빌려 쓰는 일들이 이제 막 시작되어서 융합의 의의와 작용이 아직 인식되지 않았기 때문에 '융합'을 구호로 삼아 융합을 강조하면서 융합에 희망을 건다는 것이다. 1930년대부터 1950~60년대까지 융합은 일종의 집단적인 방향감각이었다. 그런데 1990년대에 이르면 융합은 이미 미술계의 절대 다수에게 익숙해진 방법이 되었고, 그것을 구호로 삼을 때 원래 내세웠던 전제도 이미 더이상 존재하지 않게 되었다. 서양의 지금 이 시대의 예술이 전파됨에 따라 중국 예술가들이 처한 환경도 신속하게 국제화되고 있었다. 서양에 대한 이해가 과거와는 달라졌을 뿐만 아니라 디지털 이미지 합성 제작 예술과 다매체 종합 예술, 즉흥적 행위예술, 박물관에 반대하는 환경 예술, 소장에 반대하는 컨셉추얼 아트들과 전통적인 기술성技術性 예술, 공예, 가상예술架上藝術,[11] 박물관 예술들 사이의 '대립'이 일종의 세계적인 새로운 문제로 여겨지기 시작했다. 이런 상황에서 많은 예술가들은 옛날의 가치관과 분류 기준을 내던져버리고 더 이상 '중국화, 유화, 판화, 조각'과 같은 분류의 틀이나 중국과 서양이라는 이원적 대립 구도 안에서 문제를 논의하지 않았다. 그 대신 그들은 각종 예술 유형 속에서 이질적 문화 간의 상호 대화와 융합 가능성을 탐색했다. '융합주의'의 문제 역시 더 이상 유화와 중국화의 종류를 나누는 문제가 아니라 새로운 예술 관념과 표현 방식 자체에 관한 문제가 되었다.

다음으로, 융합은 이미 집단적 자각 행위에서 개인적 자연 행위, 민간의 행위로 보편화되었다. 그 의의와 취사선택은 완전히 개인의 뜻대로 설계되었으며, '융합주의'의 원래 개념은 이미 더 이상 적용될 수 없게 되었다. 중국과 서양이라는 식의 대립적 틀도 소리 없이 해체되었다. 정보의 폭발과 자본의 자유로운 유동이라는 글로벌 환경 속에서 문화들 사이에는 자신의 특성을 지키는 것이 갈수록 어려워졌다. 융합은 이미 언제 어디서나 존재하는 막을 수 없는 거센 추세가 되었다. 의식적으로 추진하거나 조직할 필요도 전혀 없이 융합은 항상 일어나게 되었다. 원래 문화 엘리트들의 토론과 설계에 의해 단계적으로 이루어졌던 융합은 이미 주도적으로 설계하고 참여할 조직을 만들 필요도 없어졌다. 그것은 이미 위로부터 아래로 향한 운동도 아니었고, 문화적 강제라는 색채 내지 문화적 사명감도 띠지 않은 채 각종 철학 용어, 문화 개념, 유행 문화, 상업 문화 사이에서 요동치면서 순수한 개인적 선택이 되었다.

11 [역주] 가상예술(架上藝術)은 러시아어 'Станковое искуство'를 번역한 것으로서, 독립적이고 이동 가능하며 다른 물체에 의지하지 않고 존재하는 예술 즉 이젤(Easel)이나 조각을 위한 틀과 같은 것을 이용해 완성하되 건물의 벽이나 책과 같은 것에 의지하지 않는 것을 가리킨다.

융합은 하나의 현상이며 '융합주의'는 하나의 선택이자 전략이었다. 이제 두 문화 사이의 융합은 장애가 제거됨에 따라 서로 삼투하는 자연스러운 현상이 되었다. '융합주의'의 존재 조건은 이런 것들이다. 첫째, 장애가 부분적으로 제거되어 상호 간에 이해를 갈망할 것. 둘째, 쌍방이 모두 상대방의 경험과 성과를 함께 누리려는 바람을 가질 것. 셋째, 일단 장애가 완전히 제거되면 그 즉시 융합은 막을 수 없는 자연스러운 과정이 되어 '주의'로 삼는 집단적 전략도 의의와 발 디딜 곳이 없어질 것. 이 때문에 1990년대 '융합주의'의 보편화는 환경의 변화에 따라 서로 다른 면모를 나타냈다.

보편화의 특징

1990년대 이후의 중국의 지금 이 시대 미술에서 중국과 서양의 융합은 거의 모든 청년 예술가들 특히 젊은 학생들의 공통 특징이 됨으로써 일종의 자연적인 현상으로 지금 이 시대의 예술 창작 과정 전체를 관철했다. 이 시기에는 원래의 특정한 의미를 지닌 개념이었던 '융합'의 내용과 외연이 무한대로 확대됨에 따라 그것은 일종의 '주의'와 방안이라기보다는 지금 이 시대 예술의 총체적 특징이자 발전 추세라고 간주하는 편이 더 나은 상황이 되었다.

1980년대 이전에는 '융합주의'를 '자각'의 전략적 선택으로, 중국 형식과 서양 형식의 채용에 관한 논단論斷을 '융합주의' 내부의 파벌 분류 기준으로 삼는 것이 이론적 탐색과 창작 실천에서 줄곧 관심을 받았다. 1990년대 이후로 세계경제의 일체화 추세와 네트워크 기술의 신속한 발전으로 인해 인류는 글로벌 정보 공유의 시대로 들어섰다. 중국과 서양의 문화 자원은 서로 융합하고 삼투하여 표면적으로는 이미 구분이 어려워졌다. 이런 상황에서 근래 100년 동안 논란의 대상이었던 중국 형식과 서양 형식의 채용이라는 문제는 점차 의미가 약화되어 버렸다. 경제의 세계화는 예술가들을 예술의 모더니티와 문화 정체성이 더욱 두드러지는 시기로 끌어들였다. 창작 소재에서 중국과 서양의 구별은 점점 모호해졌고, 동양과 서양 문화는 모두 마음대로 채택 가능한 창작의 자원을 제공했다. 중국의 국력이 강해지고, 지연적地緣的 정치 장애가 제거되고, 여러 영역에서 국제 교류가 증대됨에 따라 문화 예술상의 융합은 일종의 자발적인 민간의 문화 현상이 되었다. 그것은 더 이상 무슨 하향식의 '주의'나 '전략', 혹은 '방안'이 아니었다. '융합주의'의 전략적 의의와 문화 지향성은 점차 해소되고, 예술품의 가치에

대한 판단은 더 이상 중국과 서양이라는 이원적 틀을 따르지 않는 경우가 종종 생겨났다. 그 대신 예술가 개인의 지혜와 창조 능력을 더 중시하게 되었다.

1990년대 중엽과 후기에 이르면 1980년대 문화 예술 영역의 집단주의 정서와 청년 세대의 공동 이상은 이미 다원적 가치 기준의 곤혹감 속에 길을 잃어 버렸고, 개혁개방 초기의 인문주의 계몽정신과 전에 없이 다원적으로 된 예술 표현 매체는 이 시기 예술 창작에 대단히 복잡하고 심지어 어지럽기 짝이 없이 풍경이 나타나게 만들었다.

1990년대에 융합 현상이 보편화됨으로써 그것과 '서구주의'의 경계선은 더욱 모호해졌다. 초기의 경향성으로 말하자면 '융합주의'는 부지불식간에 두 가지 기원론을 인정하면서 중국 예술과 서양 예술의 비중을 나란히 취급했다. 그에 비해 '서구주의'는 서양 문화의 선진적 지위를 인정하면서 일방적으로 서양을 배워야 한다고 주장했다. 1980년대 '새 물결 미술 운동'과 서구화 관점이 '서구주의'의 전형적인 표현이라면 1990년대 이래 중국미술의 국제화 경향은 이른바 서양이 결코 이원적 대립 모델 속의 참조 체계가 아니라 자연스러운 추세 속에서 나날이 융합의 주체이자 핵심적 틀이 되도록 결정지었다.

1990년대 융합의 또 다른 중요한 특징은 서양을 배움과 동시에 전통 문화 정신과 시각 도상 부호를 더욱 의식적으로 개발하고 이용하려 했다는 것이다. 전통 문화의 대국으로서 중국은 문화 자원의 새로운 개발과 창조적 전환을 위해 풍부한 소재와 양분을 제공했다. 객관적으로 서양도 서양의 문화적 시각과 예술 매체를 거쳐 '포장'된 '중국 전통'을 통해 '중국'을 더 많이 접촉하고 이해했다. 그러나 일단 중국과 서양의 시각 부호가 함께 만나 일종의 모델이 되고 나자 곧바로 아방가르드 예술가들이 '세계를 지향하는' 가장 효과적인 길 가운데 하나로 활용되었다. 이러한 얕은 층위의 상징적 병합은 표면적으로 본토의 정감과 본토의 특색을 추구한 듯했지만, 실질적으로는 중국 전통을 평면화하고 '문화춘권文化春卷'[12]의 신분과 면모를 세계무대로 밀어 올렸다.

아방가르드 예술의 융합 전략은 주로 가져다 쓰기와 거역이라는 두 가지 방법을 채용

4-57 1980년대에 '세계를 지향'하는 과정에서 많은 중국 전통이 평면화하는 현상이 나타났다. 사진은 서양 관념의 영향을 받아들이고 중국의 전통적 매개를 사용하여 창작된 수묵 작품으로서 스궈[石果]의 〈기이한 글자[字異像]〉이다.

12　[역주] 춘권은 얇은 피에 숙주 따위를 넣어 말아 튀긴 음식으로 영어로는 'Spring Roll'이라고 한다. 서양인들이 좋아하는 중국 음식 중 하나다.

했다. 여기서 거역이란 이데올로기에 대한 반발을 통해 실제로는 또 다른 이데올로기를 표현하는 것을 가리킨다. 한편으로는 서양의 관념과 중국의 전통 부호를 빌려 쓰면서 다른 한편으로는 서양의 게임 규칙 속으로 들어가서 서양의 시각으로 중국인이 당면한 생존 상태를 관조할 수밖에 없었던 것이다.

1990년대 이래 예술에서 자연스러운 융합을 지향하게 됨으로써 지금 이 시대 중국 예술의 전체 면모에 조용한 변화가 일어났다. 공공예술과 디자인예술이 장족의 발전을 이루면서 그와 동시에 예술 창작에 대해 사회 공중公衆의 거대한 반응이 일어나 공공 매체들도 지금 이 시대의 예술에 대해 더욱 관심을 가지게 되었다. 1990년대 초기의 비교적 중요한 회화전인 '신생대新生代 예술전'의 조직자인『베이징 청년보北京青年報』는 줄곧 지금 이 시대 예술 특히 아방가르드 예술을 중요한 뉴스 자원 가운데 하나로 삼았다. 1999년 연말에『베이징 청년보』는 모든 페이지에 걸쳐서「90년대 중국의 지금 이 시대 예술에 영향

4-58「90년대 중국의 지금 이 시대 예술에 영향을 준 9가지 큰 사건」을 보도한『베이징 청년보』의 기사. 이 9가지 큰 사건은 사실상 모두 서양 관념의 영향 아래 일어난 것인데, 이 기사는 당시 미술 상황의 한 가지 측면 즉 '서구주의'의 틀 아래 있는 측면만을 언급했다.

을 준 9가지 큰 사건」을 보도했는데, 이 9가지 사건을 시간의 순서에 따라 나열하자면 다음과 같다. ① 신생대 예술 : 새로운 문화적 특징, ② 팝아트 : 재능 있는 예술가들의 천재일우의 모임, ③ 광저우廣州 예술 비엔날레Biennale : 비평가의 조작으로 시장을 움직이다, ④ 중국의 지금 이 시대 예술 : 대규모 국제대회에 전면적으로 참여하다, ⑤ 다매체 예술 : 신속하고 맹렬한 기세로 닥치다, ⑥ 여성 예술 : 처음 단서를 드러내다, ⑦ 수묵 예술 : 다양한 발전, ⑧ 예술 전파 매체 : 입체적 추세, ⑨ 선전深圳 국제 조각전 : 예술 공공화와 국제화의 시험.[13] 이상 9가지 현상 또는 사건은 확실히 1990년대 예술계를 가득 채운 유파와 특징을 지적해냈다. 여기서 우리는 막을 수 없는 자연스러운 '융합' 또

13 『베이징 청년보』, 1999.12.18 참조.

는 서양 예술이 관념 형식에서부터 운용 체제에 이르기까지 전면적으로 도입되어 이미 1990년대 중국미술 영역의 각 분야에 스며들었음을 어렵지 않게 발견할 수 있다.

1980년대 새 물결 미술의 탐색이 아직 서양 문화와 예술 정보의 이국적異國的 신기함을 가능한 한 모두 수집하려는 초심을 지니고 있었다면, 1990년대의 중서 융합은 더욱 진보된 실험 기능을 계승하고 있었다. 융합 현상은 지금 이 시대의 유화와 중국화 등 서로 다른 회화 양식 내지 조각 등 각 분야에서 모두 각기 다른 표현 형식을 가지고 있으며, 매개 재료와 기법의 다양성도 수많은 새로운 관념과 새로운 예술 표현 방식의 탄생을 촉진했다.

매개 재료와 관념의 다원화

1990년대 세계 예술계에는 상대적으로 집중된 세 가지 이슈가 있었으니 바로 문화 정체성, 공공 예술, 그리고 전자 네트워크를 포함한 비물질화된 예술이었다. 서양에서 활약하는 중국인 비평가와 예술가들의 소개로 중국에 알려진 이런 문제들은 국내의 전문 간행물들에서 논의되었다. 그리고 전통적인 회화 양식 가운데 이 시기 유화 영역의 초점은 가상예술架上藝術과 비非 가상예술 사이의 논쟁에 집중되었고, 실험 수묵의 출현은 중국화 화단의 새로운 논쟁을 불러일으켰으며, 판화와 조각 예술 영역의 중서 융합 경향과 재료의 혁신도 마찬가지로 주목을 끌었다.

1990년대 가상架上 유화의 창작 면모는 1980년대와는 대단히 달라져서 새로운 관념과 새로운 시각 형식의 충격 아래 학원파 기법과 사실적 조형 능력의 젊은 세대에 대한 흡인력은 하락했다. 1989년 '중국 현대예술전'의 뒤를 이어 일부 새 물결 유화 작가들의 창작은 1990년대까지 줄곧 개인의 탐색을 지속했다. 그들은 형식에 구애되지 않고 관념만을 중시하며, 기교에 얽매이지 않고 효과만을 중시함으로써 전통적인 유화 어휘와는 다른 도식 체계 및 예술 양식을 건립함으로써 가상 유화에 새로운 활력과 가능성을 더해 주었다.

중국화도 그와 마찬가지로 1990년대에 가상예술과 가하架下 예술이라는 형식 혁신의 문제에 직면했으니, 실험 수묵(또는 '현대 수묵'이라고도 함)은 예술 매개 재료와 관념의 다원화를 보여주는 전형적인 예라고 할 수 있으며, 또한 중서 융합의 거대한 추세 속에서 성장한 특별한 열매라고도 할 수 있다. 실험 수묵은 한편으로 전통 수묵화의 커

4-59 뤼성중[呂勝中]의 〈초혼(招魂)〉

4-60 왕톈더[王天德]의 실험 수묵 〈원 시리즈의 중국 부채 [圓系列之中國扇]〉

4-61 류쯔젠[劉子健]의 실험 수묵 〈우주의 종이배[宇宙的 紙船]〉

다란 전통과 20세기 사실 수묵의 작은 전통이라는 이중의 틀을 완전히 벗어나 상대적으로 독립적인 체계를 스스로 이루었으며, 다른 한편으로는 서양 현대예술의 풍격과 양식을 대단히 큰 정도에서 참조했다. 실험 수묵의 '경계 초월'과 형식 모색은 '서양 관념+중국 부호'라는 모델 아래 진행된 융합과 창조로서, 중국화의 전통적 가치 체계의 범위를 벗어나면서도 '중국화'의 주변을 배회하며 전통적인 매개 재료의 표현력과 시각 장력張力에 대한 단일한 발굴로 전향했다.

유화와 중국화라는 두 가지 큰 장르 외에, 1990년대의 중국 판화에도 매체의 개척과 관념의 일신이라는 특징이 나타났다. 신시기 이래 중국 판화는 '문화대혁명' 시기에 정치에 의존했던 상태를 떨쳐 버리고 미술 체계 내부를 향해 개척하는 것으로 방향을 전환했다. 새로운 재료와 새로운 기예를 발굴하여 판의 종류와 매개 재료를 전에 없이 풍부하게 함으로써 이제까지 목판 위주로 하고 동판과 석판으로 보충하던 간단한 틀을 떨쳐 버렸다. 망사판과 지판紙版, 취소지판吹塑紙版, 요주판澆鑄版 등 새로운 종류의 판들이 나타나 새로운 창작 사유와 표현 수법의 발생을 촉진했다. 1990년대 이래 중국 판화도 서양의 모더니즘과 포스트모더니즘 예술의 표현 방식을 대량으로 흡수하고, 아울러 중국의 지금 사회의 모습을 그 속에 녹여 넣으려고 시도했다.

조각 예술 분야에서는 도시화의 진행과 공공예술의 발흥으로 말미암아 1990년대는

중국의 조각 발전의 황금기가 되었다. 1990년대부터 중국 조각가들은 자기의 문화적 정체성과 독립 의식을 더욱 강조하기 시작했다. 이것은 1992년에 항저우에서 개최된 '제1차 지금 이 시대 청년 조각가 초청전'에서 처음으로 두드러지게 나타났다. 이 시기 중국 조각가들은 사회 현실에 대단히 관심이 많았으며, 동서고금의 각종 조각 문화 자원을 광범하게 흡수함으로써 다양한 형식이 병존하고 다양한 수법이 함께 사용되었다고 할 수 있다. 이런 시대에 중국과 서양의 융합이 거의 모든 조각가 앞에 커다란 지름길을 펼쳐 놓자 그들은 각자 필요한 것을 취할 수 있게 되었다. 주제와 재료는 더 이상 장애가 되지 않았고, 새로운 관념과 새로운 형식이 이 시기의 주조主調가 되었다.

중국의 문제와 서양의 시각

20세기 말엽에 이르기까지 중국의 모더니티 개념은 여전히 서양의 강력한 세력을 지닌 문화의 그림자 아래 덮여 있었다. 중국 자체의 모더니티 이론과 가치 기준을 세우지 못한 상태에서 대세로 치닫는 '융합'으로 중서 문화의 차이와 충돌을 처리함으로써 중국의 지금 이 시대 문화를 발전시키는 중요한 길을 찾았다. 지금 이 시대 중국의 예술가들은 중국의 문제와 서양의 시각 사이에서 일종의 미묘한 균형 관계를 찾으려고 노력했지만, 진정한 중국의 문제가 무엇이고 서양의 시각 속에 비친 중국은 어떠한지는 지금 이 시대 예술의 큐레이터와 수많은 대중에게 모두 난해하고 곤혹스럽기 그지없는 수수께끼였다.

이 시기에는 국가 경제와 정치 체제의 개혁, 사람과 자연의 관계, 인성과 성별의 문제, 그리고 일상생활의 변화 등등이 모두 지금 이 시대 중국 예술가들의 흥미를 끄는 주제가 되었다. 그러나 사유 방식의 각도에서 보면 지금 이 시대 예술에서 아주 많은 제재와 관찰 시각의 설정은 모두 서양에서 출발한 것이거나 또는 서양에서 배워 온 것이었다. 미래의 중국 예술가들에게는 서양의 주류로 대

4-62 잔왕[展望] 스테인리스 조각 〈가산석(假山石)〉

4-63 파리의 거리에 전시된 쑤이젠궈[隋建國]의 조각 〈의발(衣鉢)〉

표되는 현대 문화 구조를 어떻게 한층 더 깊이 이해하고, 아울러 그 안으로 들어갈 수밖에 없지만 그와 동시에 본토의 경험을 다시 찾아 자신의 문화 정체성으로 돌아가는 방법은 무엇인지를 찾아내는 것이 더욱 도전적인 의미를 지니게 되었다.

1990년대에 들어서서 문화 정체성에 관한 논의가 미술가들의 시야로 들어오기 시작했고, 다원 문화나 정체성 인식과 같은 문제들이 논의되기 시작하면서 실질적으로 이미 서양의 시각에 의한 관찰과 그에 따라 해석의 범주 안으로 들어간 셈이 되었다. 20세기 말엽의 몇 년 동안에 토착화 경험과 국제화, 해외 중국 예술가의 문화 전략, 중국 전위예술의 포스트식민주의postcolonialism 경향 등의 문제가 중국 내 예술가와 비평가들 사이에서 논의되었다. 서양의 시각에 대한 경각심에서 중국 경험과 새로운 현실주의 등의 문제가 줄곧 관심을 받았다. 그리고 중국 경험의 진정한 의미는 바로 서양 시각 속에 비친 중국의 현상 또는 서양의 틀 아래 놓인 중국의 제재, 그리고 서양의 이론 용어로 분석되기를 기다리는 중국의 특수성이었다. 1990년대 후기의 예술 문제는 여전히 중국 경험과 서양 시각의 상호 교직交織에서 비롯되었으며, 일방적인 중국 문제 또는 일방적인 서양 시각이라는 것은 결코 존재하지 않았다.

세계문화의 패턴과 목전 중국의 국가 상황이 1990년대 중국미술의 발전에 미친 촉진 작용과 제약은 지금 이 시대 예술의 역설paradox을 이루었다. 이러한 역설을 가장 직접적으로 반영한 창작은 의심할 바 없이 '컨셉추얼 아트'의 영역에서 비롯되었으며, 서양의 시각으로부터 당시 중서 문화의 관계를 가장 분명하게 분석한 사례는 바로 외국에서 살면서 그 '복합적' 문화 정체성으로 '중국'을 관찰한 화교華僑 예술가들에게서 비롯되었다.

'문화의 혼탕－20세기를 위한 계획Cultural Melting Bath - Project for the 20th Century'(뉴욕퀸즈미술관, 1997)은 차이궈창蔡國强이 미국에서 연 최초의 개인전이며, 그 뒤에 또 유럽에서 순회 전시회를 열었다. 전시회장 안에는 커다란 서양식 욕조를 두고 그 안에 인체에 유익한 중국 약재를 가득 채웠다. 욕조 주위에는 풍수에 맞춰서 태호석太湖石을 배치했다. 그리고 예술가는 관중에게 참여를 요청하여 약수藥水 안으로 들어가 목욕을 했다. 이 작품은 희극적인 은유의 방식으로 중서 문화 교류와 대항이라는 거시적 현상을 개인적이고 구체적이며 직접적인 육체 체험으로 전환시킨 것이었다. 그것은 우선 세계적 범주 안의 보편적 존재에 대한, 그리고 미국에서 특히 전형적인 문화 혼잡混雜 현상에 대한 일종의 깊은 사색이었다. 관객들은 자신의 육체와 피부로 중국 약수 안에서 현대 문명 속의 모순을 체험하면서 어쩔 수 없이 어떤 염려와 근심을 일으키게 된다. 그들은

'문화적 혼잡은 일종의 치료인가 아니면 전염병인가?' 하고 고민하게 된다. 이와 동시에 이 작품은 또 한 걸음 더 나아간 생각을 계발해준다. 즉 이질적 문화가 혼잡하여 존재하기 위한 전제와 가능성은 결국 무엇인가?

중국 문제와 서양 시각의 결합은 분명히 20세기 초에 사람들을 흥분시켰던 "중국과 서양을 합쳐서 회화의 신기원을 이룬다"는 저 '융합주의' 전략을 이미 초월한 것이었다. 지식 엘리트들의 이상과 열정의 보편화는 거의 모든 이들이 따를 수밖에 없는 추세이자 동시에 이론적으로 빈약했던 과도기에서 일시적인 혼융混融의 논리와 편의를 제공할 수 있는 모델이 되었다. 보편화된 융합은 미래의 아주 긴 시간 동안에도 여전히 중국 예술가의 곤혹과 미혹 속에서 여러 분야에 고루 스며드는 역사적 필연이 될 것이다.

4-64 천전[陳箴]의 1995년 설치 작품 〈원탁(圓桌)〉

4-65 차이궈창[蔡國强]의 1998년 설치 작품 〈초선차전—태변돌파(草船借箭—蛻變突破)〉

3. '대중주의'의 해소와 소외

보편적인 평민 의식과 대규모 예술 대중화는 20세기 중국 특유의 풍경이었다. 신문화운동의 전개와 심화에 따라 서양 계몽 운동의 '자유, 평등, 박애' 사상이 중국에 널리 전파되어 대중을 환기하고 망해가는 나라를 구원하여 부국강민富國强民을 실현하는 민족적 이상으로 여겨졌고, 아울러 그것은 이후의 역사 발전에서 점차로 정치적 이상 속으로 녹아 들어가 위로부터 아래로 향하는 체제 형태가 구현되었다. 그러나 1990년대에 들어선 뒤로 폐쇄적 장애가 제거되고 언어 환경이 전환됨에 따라 '대중주의'는 점차 해체되었고, 아울러 오늘날 예술의 문화적 자원이 되었다.

언어 환경의 소실과 전환

신중국이 설립된 뒤로 미술도 다른 업종들과 마찬가지로 계획적이고 목적적이며 방향성을 지닌 발전계획 안에 포함되었다. '대중주의' 미술의 보급 관념 아래에서 당의 정책 및 그 집행자와 이론가들은 다시 예술의 교육적 기능을 강조했으니, 이것은 바로 20세기 전반기의 '엘리트화된 대중주의 미술'의 구제 의식과 일맥상통하는 대중에 대한 교육과 개조였다. 표준화되고 일체화된 예술 모델이 확립되고 이데올로기와 계급투쟁 관념이 주도적인 지위를 차지함에 따라 이상이 현실을 대체하고 관념이 행동의 유일한 준칙이 되었다.

신시기 이래로는 경제 개방에 따라 정치와 문화도 나날이 통제가 느슨해져서 여러 해 동안 봉쇄되어 있던 유럽과 미국의 문화가 밀물처럼 밀려 들어와 문화적 선택의 기회를 풍부하게 해줌과 동시에 기왕의 문화 관념을 분화하고 해체했다. 이런 상황에서 정치와

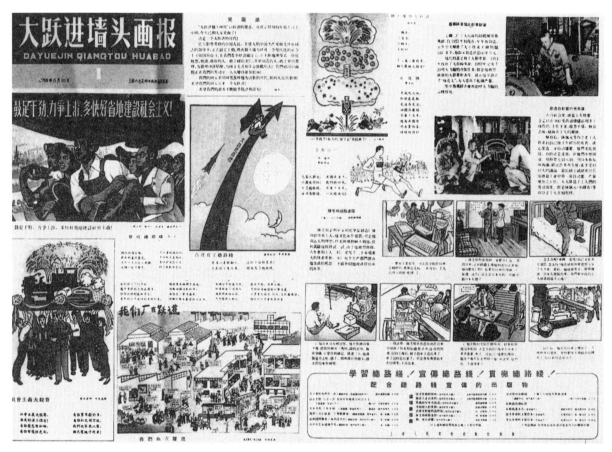

4-66 '대중주의' 미술은 민족 이상 및 정치 이상과 긴밀하게 연계된 적이 있다. 사진은 상하이 인민미술출판사에서 간행한 『대약진벽화보[大躍進墻頭畫報]』 창간호이다.

이데올로기라는 의지처를 잃은 '대중주의' 미술은 위축되기 시작했다. 시각적 즐거움에 다양한 선택 가능성이 생기게 됨으로 말미암아 신연화新年畫·연환화連環畫·선전화宣傳畫는 정치적 의지처와 교화의 기능을 잃어버린 뒤에 예술적 흡인력도 잃어 버렸다. 미술에서 주제를 중시하는 창작이 지닌 이야기적 성격과 설교적 성격은 영화와 TV 앞에서 매력을 잃어 버렸다. 다른 한편에서 이런 상황은 또 전통적인 민간 예술과 민속 문화가 다시 중시되어 회복, 발전할 수 있게 해 주었으며 대중적인 미술 보급 활동이 또 다른 방식으로 활발해지기 시작되었다.

'대중주의' 미술의 분화와 변이變異는 의심할 바 없이 시장이라는 무형의 손에 의한 조작으로 생겨난 것이었다. 시장의 본질이 바로 수요를 준칙準則으로 삼아 사람들의 미의식과 문화 소비를 조종하면서, 동시에 부지불식간에 인류의 이상과 민족국가가 의지하는 이데올로기를 추방하여 인류의 모든 추구가 개인을 중심으로 하는 욕망의 저울대 위에 놓이도록 만드는 듯했다. 그리하여 이왕의 집단주의와 공공 이상을 특징으로 삼던 저 '대중주의' 미술이 해체되고 분화되고 변이되며 심지어 기형적으로 변하는 것은 필연이 되었다. 이것은 '대중주의' 미술이 형태상 세 방향으로 전환되기 시작하도록 만들었다.

첫째, 관방官方에서 기꺼이 반기는 것이라고 여기던 데서부터 군중이 진정으로 기꺼이 반기는 것으로 변화했다. 개혁개방 이전의 이른바 기꺼이 반기는 것은 모두 노동자·농민·병사의 전투적 삶을 제재로 한 것들로서, 그들의 삶과 제재야말로 그들이 가장 즐겨 보는 것이라고 여겼다. 그러나 사실은 그렇게 단순하게 이해할 문제가 아니었다. 군중들이 즐겨 보는 것은 종종 노동자·농민·병사들의 혁명과 생산을 위한 전투 이외의 것이었기 때문이다. 그들은 미녀의 사진과 외국 풍경뿐만 아니라 보고 이해할 수 있는 다른 예술 사진들도 좋아한다. 시장의 촉진 작용으로 사람들의 미의식과 창작 관념이 변했고 또 '대중주의' 미술의 구조와 양식, 창작 모델도 바뀌어서 교조주의적 설교를 내던져 버렸다. 개중에는 여전히 주제성, 서사성, 숭고성을 이어 가며 현실에 긴밀한 관심을 가지고, 심지어 혁명 현실주의와 혁명 낭만주의를 결합하여 창작된 많은 작품들이 있었다. 하지만 그런 예술은 내용적으로도 나날이 진실화, 개체화, 사적 비밀화되었을 뿐만 아니라 형식적으로도 다방면에 걸친 취향과 추구를 갖추고 있었고, 이전의 창작 모델을 완전히 넘어서 있었다. 이런 상황에서 '문혁 미술'의 저 '삼돌출三突出', '홍광량紅光亮', '고대전高大全'의 표준화된 양식은 더 말할 필요도 없었다.

둘째, 관방 주도에서 시장 주도로 변화했다. 시장의 촉진 작용은 이전의 대중화 예술

4-67 1992년 8월 27일자 『양성만보(羊城晚報)』에 실린 중국 예술 시장에 관한 보도이다.

4-68 시장의 촉진 작용은 사람들의 미의식과 창작 관념을 변화시켰다. 1996년에 개최된 중국예술박람회의 개막식 장면이다.

4-69 2008년 자더[嘉德] 경매소의 경매 현장

을 주류의 지위에서 물러나게 만든 뒤에 한편으로는 상업 예술의 영역으로 진입하면서 다른 한편으로는 진정으로 대중 미의식의 시야로 진입하여 대중이 기꺼이 반기는 공공문화와 예술의 일부분이 되었다. 1980년대 중·후기에 예술 시장이 열리기 시작하면서 예술도 점차 시장으로 경도되어 에로틱한 풍정화風情化와 세속에 영합하는 키치라는 새롭게 대중화된 미술이 나타났다. 하지만 그것은 그 이전의 '대중주의' 미술과는 대단히 거리가 먼 것으로서, 화려한 색채, 서정적 주제, 세밀한 기법으로 대중의 미적 취향에 영합함으로써 20세기 초기에 눈을 즐겁게 하고 마음에 감동을 주는 것을 특징으로 하던 통속 미술로 다시 돌아갔다. 1970년대 말엽의 연환화 열풍에서 1980년대의 신연화 창작의 발흥에 이르기까지, 특히 영화 장면이나 외국 풍경 및 중국화를 담은 달력이 전국적으로 유행한 것만 보더라도 개혁 초기에 이미 나타난 시장 주도의 거대한 영향을 알 수 있다. 이데올로기의 요소를 제거한 뒤의 미술과 디자인은 진정으로 시장으로 회귀하여 내용적으로도 인간을 바탕으로 삼아 군중이 기꺼이 반기는 것이 되었을 뿐만 아니라 형식적으로도 끊임없이 풍부해졌다. 각양각색의 상품들이 거의 모든 곳에서 사람들의 물질생활과 정신생활 속으로 녹아들었고, 1990년대 이후로는 특히 도시 조각, 카툰, 영화, TV의 동영상이 가장 전형적인 상품이 되었다.

셋째, 관방의 설교적 창작 이념에서 서양 모더니즘 창작 이론으로 변화했다. '대중주의' 미술은 다른 예술 영역으로 확산됨과 동시에 전위예술의 탐색에도 중요한 의지依支

를 제공했다. 1980년대 초에 중국 사회는 계획경제에서 시장경제로 넘어가기 시작했으며, 사람들의 역할에도 변화가 생겨났다. 1990년대 초기에 이르러서는 '정치인', '집단인' 또는 '단면인單面人'에서 '경제인', '자유인', 그리고 '다원인多元人'으로 향한 전환이 완성되었다. 예술가들도 자신의 진실한 체험으로 이에 대해 반응하기 시작했다. 그 가운데 일부는 거역의 태도를 드러내면서 '대중주의' 미술 혹은 '문혁 미술' 자원을 이용하기 시작했다. 예를 들어서 왕광이王廣義는 '문화대혁명'의 대비판大批判 모습을 복제했고, 웨이광칭魏光慶은 민간 연환화를 모방했으며, 리산李山과 기타 예술가들은 색채를 고르게 칠하는 화사한 연화年畵의 방법을 이용했다. '대중주의' 미술의 이런 변이는 국내외 예술 시장과 밀접한 관계가 있었다. 국외 미술 시장이 특정한 관점에서 중국의 지금 이 시대 예술 작품들을 수집할 때 '정치 팝 아트'와 '냉소적 리얼리즘Cynical Realism' 또는 '건달 현실주의潑皮現實主義'로 대표되고, 중국의 '대중주의' 미술 또는 '문혁 미술'을 자원으로 하는 미술 양식이 에너지원을 얻게 되었다. 중국 내 미술시장이 이런 미술 양식을 추구하게 되자 불가피하게 더 많은 추종자들이 생겨나도록 자극을 주었다.

반역과 전용轉用

1990년 이후로 중국에서 흥기한 전위예술은 '대중주의' 미술 자원을 이용할 때에 반역과 전용이라는 두 가지 전략을 채택했다. 시장의 확대는 필연적으로 예술가 개체 의식의 고양을 수반하는데, 이러한 고양이 일정 정도에 이르게 되면 점차 집단주의와 미래 이상을 강조하는 사회주의 이데올로기와 대립하게 된다. 이것이 바로 1990년대에 '대중주의' 미술을 자원으로 삼음과 동시에 그것을 비판하고 해체하며, 반역하고 전용하는 여러 예술 경향이 생겨나게 된 사회적 원인 가운데 하나였다.

그러나 이런 현상이 나타난 것은 시장의 작용에서 비롯되었을 뿐만 아니라, 그와 동시에 '포스트 냉전'이라고 불리는 시기에 일어난 이데올로기 대립과도 불가분의 관계가 있다. 1990년대 초기 소련의 해체와 중국의 경제 건설로 향한 자체적 전환이 일어난 뒤에 사람들의 이데올로기 관념은 크게 약화되었다. 하지만 실제로 예술과 문화 교류를 이용하여 사회주의 국가의 이데올로기에 스며들어 간섭하려는 서양의 시도는 멈춘 적이 없었다. 수많은 중국의 젊은 예술가들이 직업을 팽개치고 베이징 원명원圓明園 '화가 마을'에 와서 예술의 자유를 추구할 때 서양의 몇몇 이익집단들도 각종 대리인들

4-70 팡리쥔[方力均]의 작품 〈하품 시리즈[哈欠系列]〉 1-3

4-71 장샤오강[張曉剛]의 작품 〈대가족(大家庭)〉

을 통해 그림을 예약하거나 구매하고, 대사관에서 전시회를 열고, 출국을 요청하는 등의 방식으로 그런 화가들의 창작을 이끌었다. 그 명분은 바로 예술 창작의 자유였다. 예술 창작의 자유라는 관념에 대한 인식이 분야별로 모두 같지는 않지만 그것들은 동시에 사회주의 이데올로기에 대한 반역을 주도했다. 예술가들은 '대중주의' 미술 또는 '문혁 미술'에 대한 모방과 전용, 패러디가 낳는 풍자를 통해 비非 이데올로기 또는 반反 이데올로기를 추구하는 자신의 성향을 나타내려 했다. 하지만 풍자의 의미를 담음으로써 공교롭게도 이데올로기에 대한 그들의 강박관념Complex이 드러나게 되었으니, 그것은 그저 입장을 바꾼 것일 뿐이었다.

1990년대 중반에 이르러 이런 소외는 새로운 추세를 나타내기 시작했다. 이 시기에는 사람들의 생활 관념이 갈수록 현실적으로 변하고 있었을 뿐만 아니라 세계화의 조류 속에서 중국도 나날이 세계 속으로 녹아 들어가고 있었다. 이렇게 '염속艶俗 예술 Gaudy Art'과 '카툰 세대' 등의 예술 경향 가운데에도 여전히 일정한 반反 이데올로기의 색채가 조금 남아 있기는 했지만, 그 기본 특징은 이미 지금 이 시대의 삶과 밀접한 연계로 나타났으며, 아울러 이러한 연계 속에서 현실과는 독립적으로 존재하는 자신의 가치를 추구했다. '염속 예술'의 중요한 대표자 가운데 하나인 펑정제俸正杰는 이렇게 말했다.

지금 이 시대의 대중 생활은 대중이 유행을 소비하고 모방하는 갖가지 상태이며, 그 모방 과정에서 별다른 의미 없이 지나치게 화려하기만 한 세속적 허영을 추구하는 대중의 미적 정취와 취향을 드러냈다. 염속 예술은 지금 이 시대 생활의 모방, 다시 말해서 모방에 대한 모방

이다. 그 모방 과정에서 예술가의 개인적 감각과
기본 태도가 구현되며, 모방은 생활이 예술로 전
향하는 방식이 되었고, 아이러니(irony, 反諷)는
그 본질이다. 아울러 이것을 통해 지금 이 시대 사
회에서 예술가는 완전히 훌륭한 인격과 개성의
존엄을 추구하려는 바람을 달성하고자 한다.[14]

4-72 반역과 전용을 통해 전위예술은 '대중주의' 미술 자원을 성공적으로 이용했다.
사진은 왕광이[王廣義]의 〈대비판(大批判)〉.

'카툰 세대'의 대표적 인물인 쑤뤄산蘇若山도
거의 비슷한 생각을 나타냈다.[15] 이 때문에 지
금 이 시대 소비문화의 관점에서 보면 '대중주
의' 미술의 통속성과 민간성은 민간 취미 및 염
속적인 경향과 연계되며, 아울러 지금 이 시대
의 소비문화와 더불어 방법은 다르지만 효과는
같은 파트너 관계를 만들었다. 그리고 이로 말미암아 그
것은 지금 이 시대 예술의 반어적 풍자 형식의 모방 대
상이 되었다.

1990년대 이후의 예술이 일종의 대중화라는 입장을
보편적으로 표방하기는 했지만 그것들은 여전히 엘리트
화, 귀족화의 산물이었다. 그것들은 새로운 시대의 문화
엘리트들이 달라진 문화 언어의 환경 속에서 선택한 달
라진 예술 방식이었다. 이 점에서 그것들은 '대중주의'
미술과 방법은 다르지만 같은 효과를 내는 미묘한 능력
을 지니고 있었다. 이런 경향에 반대하기 위해 예술을
진정으로 대중의 소유로 만들고자 하는 일종의 새로운
예술 대중화의 행위 방식이 나타나기 시작했다. 1993년
부터 중앙미술학원 민간미술과를 졸업한 천사오펑陳少峰
은 「허베이성河北省 딩싱현定興縣 톈궁쓰향天宮寺鄕 촌민村民

4-73 2000년 4월 16일 『남방도시보(南方都市報)』에 게재된 「'카툰 세
대'가 왔다['卡通一代' 來了]」라는 기사

사회 형상과 예술 형상에 관한 조사 보고」라는 시리즈를 창작하기 시작했다. 그는 촌

14 佟正杰의 창작 手記, 『當代生活與藝術策略』, 1996.12.(미간행 원고)
15 蘇若山, 「卡通一代與歷史情結」, 『美術觀察』, 2000年 第8期.

민에 대한 자신의 사생寫生과 그를 사생한 촌민들의 사생을 결합했으며 아울러 최종적으로 마을에서 전시하고 현장 토론회 등을 거행함으로써 농민들이 자신의 예술 창작에 참여하게 했다. 이렇게 해서 새로운 역사 조건 아래에서 "예술, 예술가, 대중이 서로 조화롭게 어울리는 새로운 형태의 관계를 건립"하고자 했다.[16] 결과가 어찌 됐든 간에 한 가지 인정할 만한 점이 있다. 즉 '대중주의' 미술은 예술 형식의 측면에서든 예술 관념의 측면에서든 모두 이미 중국 현·당대 예술 발전의 중요한 자원 가운데 하나가 되었고, 또 장차 그렇게 될 것이라는 점이다.

4. '서구주의'의 확장과 유행화

1990년대 포스트모더니즘 사조의 충격 아래 구조화되고 대상화된 동서양의 개념이 해체되기 시작하면서 문화권, 가족집단, 문화 다원주의 등의 새로운 관념이 그 자리를 대신 차지했다. 다원론은 동서양 사이의 문화 장벽을 철저히 무너뜨려 없애 버리는 것처럼 보였고, 그런 관점에서 '순수한' 서양은 이미 의심을 받기 시작했다.

여기서 말하는 '서구주의'는 주로 20세기 전반기 엘리트들이 택한 일종의 선택으로서 '순수성'과 '동시성', '가치 인정', '자기 주변화'라는 그들의 특징을 반영한 것이었다. 그러나 1990년대에 이르러 문화 혹은 가치관의 순수성은 이미 실질적인 자리를 잡기 어려워졌다. '85 미술 새 물결' 시기의 서구주의자와 비교해서 지금 이 시대의 서구주의자는 일종의 이중성을 뚜렷하게 갖추고 있었다. 즉 중국적 언어 환경 안에서는 '서구주의'이고, 서양의 언어 환경 안에서는 또 동양 즉 서양의 주변부에 해당했다. 전위 예술가들은 중국의 문화 자원을 이용했지만 오히려 일종의 '서구주의' 전략을 이루었다.

16 陳少峰,「陳少峰－調査社會」,『美術觀察』, 2000年 第8期.

해체와 변이變異

세기 말의 문화 언어 환경에서 '서구주의'는 실질적으로 이미 또 다른 개념 즉 글로벌 일체화 과정이라는 것으로 대체되었다. 정치와 경제의 글로벌 일체화는 원래의 '서양'에서 문화 구조상의 거대한 변화를 일으키게 했으며, '서양'이라는 개념 자체도 순수하지 않은 것으로 변하기 시작하여 끊임없이 각양각색의 성분을 포함했다. 이런 상황에서 '서양'을 따르는 것은 이미 분석과 세밀한 논증이 필요한 일로 변해 버렸다.

1990년대 중·후기에 '서구주의'의 네 가지 특징이 모두 타파되거나 해소되어서 '서구주의'의 '순수성'이 소실된 뒤로는 '서양을 우선으로 하고 중국을 뒤로 하는' 전제가 원래의 의미를 상실했다. 원래 '서구주의'를 판정하던 기준은 이미 역사적 조건의 변화에 따라 현실 지향성을 잃

4-74 1989년 '중국 현대예술전' 포스터와 가오밍루[高名潞] 등이 서양 사조의 영향을 받아서 쓴 예술사 저작의 표지

어버렸던 것이다. 이러한 시대적 상황에서 원래 의미의 '서구주의'는 이미 해체되어 글로벌화 언어 환경 속으로 진입한 중국의 지금 이 시대 미술은 더욱 복잡한 특징을 드러냈다. 어떤 본질적 의미에서 말하자면 글로벌화는 일종의 '서구주의'의 보편화와 변이의 형식이었으며, 서양 가치와 서양의 이익이 확장하는 새로운 단계였다.

'85 미술 새 물결' 기간의 서양에 대한 모방과 추수라는 명확한 요구 및 적극적인 열정과 대비해 보면 1990년대 이후 '서구주의'가 보편화와 변이로 진입하게 되는 맥락을 뚜렷하게 알 수 있다. 가오밍루高名潞는 여러 논문과 저작에서 '이성理性 회화'라는 말을 여러 차례 제기했다. 그는 1985년 이래의 전위미술 조류를 '이성의 조류'라고 칭했는데, 이 '이성'이라는 것은 직접적으로 18세기 계몽 운동 이래 서양의 이성주의 전통에서 비롯된 것이었다. 그는 중국 현대 문화 현상 속에서 서양 문화와 비슷한 부분을 찾고 아울러 중국의 문화 예술에 대한 서양인의 인정을 증거로 삼으려고 노력했다.[17] 이것은 사실상 서양 사상으로 중국 현대예술을 정리하고 해명하려는 시도였다. 그는 칼 포퍼Sir Karl Raimund Popper(1902~1994), 니체Friedrich Wilhelm Nietzsche(1844~1900), 베르그

17　高名潞, 「關于理性繪畫」, 『美術』, 1986年 第8期.

송Henri Bergson(1859~1941) 등 서양 학자들의 말을 인용하여 서양 세계에서 중국 현대 예술의 '합법성'을 논증하려 했으며, 심지어 서양 문화 전통의 '종교 이성'을 '85 미술 새 물결' 운동에 이식하여 왕광이王廣義와 수췬舒群 등 '북방 집단'이 '신성神聖의 귀의 원칙'을 구현했다고 주장했다.[18] '85 미술 새 물결' 시기의 서구주의자들이 서양을 배우고자 하는 갈망에는 불나방 같은 열정이 담겨 있었고, 맹목적으로 서양을 바짝 뒤따를 수 있기를 희망했다. 그러나 이러한 집착과 열정은 1990년 중엽에 이르러서 점차 사라졌고, 직접적이고 순수하게 서양을 배우려는 바람은 더 이상 주류의 지위를 차지하지 못했다. 오히려 '서양인의 눈에 비친 동양'이 서구주의자들이 추구하는 또 하나의 방향이 되었다. 이런 취향은 문학, 희극, 영화, 음악, 미술 등 예술의 각 영역에서 나타나 '서양인의 눈에 비친 동양'은 새롭고 변화된 '서구주의'가 되었다.

1990년대 중국미술의 '서구주의'의 의미는 세 가지 층면에서 구현되었다.

첫째, 현대화 과정의 글로벌 국면에서 현대화의 연쇄 반응에 선후의 차이가 있음으로 말미암아, 서양의 국가들은 이미 앞서 나아가고 있는 반면 중국은 역사적 요인으로 인해 낙후된 위치에 처해 있었다. 이 때문에 후발 국가의 본토 문화 체계가 건립되는 데에 대해 서양의 가치 체계는 대단히 중요한 계발의 의의를 지니고 적극적인 본보기 역할을 했다.

둘째, 서양 국가들은 경제와 국력 등의 분야에서 선도하게 됨에 따라 더욱 큰 발언권을 지니도록 결정되었다. 서양 문화는 현대 세계 지식의 무대에서 주체적인 언어이자 또한 후발 국가들이 국제 문화 교류의 무대로 진입하기 위한 통행증이다. 글로벌 예술의 전체적 국면에 녹아 들어가기 위해 중국의 지금 이 시대 미술은 서양 예술의 사유 방식을 이해하고 서양 예술계에 나타난 새로운 매개와 신생 관념들을 시험할 필요가 있었다.

셋째, 서양 문화에 대한 심화 연구는 사실상 중국 토착화 문제를 논의하기 위한 전제로서 역사 언어 환경의 수많은 문제들에까지 이어졌다. 본 연구과제에서 논의하는 모더니티 문제 자체는 바로 서양의 언어 환경 속에서 만들어진 문제이다. 그러므로 만약 서양 어휘의 무대를 벗어난다면 모더니티에 관한 모든 문제들도 일종의 무의미한 명목상의 것으로 변해 버릴 것이다.

이 때문에 본 연구과제에서 견지하는 '서구주의'에 대한 사고는 서양 문화의 영향을

18 高名潞 等, 『中國當代美術史－1985~1986』, 上海 : 上海人民出版社, 1991, p.96.

받은 중국미술에 대한 더 깊고 초월적인 연구이며, 그와 동시에 '서양' 자체와는 일정한 거리를 유지함으로써 관조적인 이성과 초월성을 획득하고자 한다. 우리에게 '서양'의 의의는 바로 그 참조 가치에 있는 것이다.

'서구주의'가 일종의 새로운 기준과 면모로 나타날 때는 그에 따라 유발되는 문제와 예술 창작의 초점에도 전이가 발생한다. 단순하게 동양-중국의 전통 부호와 이국적 정조를 소비하려는 초기의 호기심 어린 마음가짐에서 서양인의 시선은 점차 현재 중국의 도시문화와 청년 세대의 생존 상황에 대한 관심으로 전향했다. 이에 따라 보편화와 변이를 겪은 '서구주의'는 1990년대 중·후기에 어떤 도시화된 유행성의 특징을 더욱 많이 표현했으며, 그와 동시에 문화적 신분과 정감의 정체성, 창작의 매체와 재료 및 방법의 확장, 문화 전략의 경영과 조작 등의 분야에서 새로운 면모를 나타내고 있다.

유행화―'서구주의'의 새로운 현상

예술의 유행화는 1990년대 중국 예술에서 '서구주의'의 새로운 지향이다. 그것은 1990년대 중국 청년 예술가들의 일상생활과 창작에서 신속하게 확산되기 시작하여 가치 정체성으로부터 정감 정체성으로 향한 변천이 이루어지게 했다. 유행 문화가 유발하는 정감 정체성의 문제에 관해서는 1990년대 중기 이후로 전위 예술계에서 유행했던 신체 예술과 청춘 잔혹 예술 등의 현상에서 가장 뚜렷하게 나타났다. 큰 배경으로 말하자면 이 문제는 직접적으로 생명, 의료, 신체 등의 문제에 대한 구미와 중국 학계의 문화 연구와 관련이 있다. 1990년대의 문학예술과 시각예술에서 신체의 이미지가 나타나는 빈도가 급증했다. 시각예술에서 신체의 소조와 노출은 대개 두 가지 현상으로 요약된다. 하나는 존재 의의의 측면에서 신체를 발견하고 해석하는 것이고, 다른 하나는 신체의 비유를 이데올로기에 대한 대항의 수단으로 삼아 스스로 자학하거나 자신에게 잔혹한 학대를 가하는 방식으로 풀 수 없는 정신적 압력을 해소하는 것이었다. 후자는 신체를 도구나 수단으로 간주한 것이다. 이것은 2000년에 리셴팅栗憲庭이 기획한 '상처 입히기에 대한 탐닉對傷害的迷戀'이라는 전시회에서 비교적 일찍 구현되었다.

청춘 잔혹 회화는 1990년대 중기 이후에 나타난 또 하나의 새로운 예술 유형으로서, 비평가들은 청춘 잔혹 예술과 1990년대 중·후기에 나타난 청년 문화 사조가 서로 호응한다고 생각한다. 그런 청년 문화 사조는 자장커賈樟柯와 러우예婁燁의 영화, 웨이후

이衛慧와 몐몐棉棉의 소설, 그리고 이 시기에 광범하게 유행했던 일본 작가 무라카미 하루키村上春樹의 소설 『노르웨이의 숲ノルベーグの森林』(1987)과 오시마 나기사大島渚의 영화 〈청춘잔혹사A Story of the Cruelties of Youth〉(1960) 등이 대표적인 예에 해당한다. 청춘 예술이 대대적으로 일어난 것은 주로 1990년 전후인데, 주요 예술가로는 인자오양尹朝陽과 셰난싱謝南星, 정궈구鄭國谷, 양융楊勇, 양푸둥楊福東, 양판楊帆, 차오페이曹斐, 쉬전徐震, 천링양陳羚羊, 허안何岸, 톈룽田榮 등이 있다. 이들은 회화, 사진, 동영상, 조각 등 몇 가지 영역에서 모두 청춘을 주제로 창작을 진행했다. 청춘 예술을 1990년대의 세계 문화 전체의 배경 속에서 살펴보면 중국판 청춘 예술에 여전히 외래의 유행 문화 요소가 대량으로 담겨 있음을 알 수 있다.

세기 말이 도래함에 따라 세대의 구분이 1990년대에 문학과 예술계에서 흥미로운 화제가 되었다. 『제4세대第四代人』(장융제[張永杰]·청위안중[程遠忠] 공저)의 영향으로 1990년대의 큐레이터들은 항상 세대를 구분하고 자신을 규정하는 데에 급급했다. 포스트 자본주의라는 문화적 배경에서 '상처'라는 주제와 화면상 시각의 정신분석성은 이런 그림들을 '신생대' 회화[19]와 구별 짓는 표지가 되었다. 비록 이 회화들이 여전히 청춘에 관심이 많은 '신생대'의 주요 맥락을 잇고 있었지만 그 시선은 이미 내면 풍경의 자아 분석으로 전환되어 있었다. '신생대'와 다른 점은 그것이 신체의 외피와 얼굴의 외관 형태를 벗겨 버리고 직접적으로 내면 풍경을 드러냄으로써 시각적 화면이 일종의 우언성寓言性을 갖추기는 했지만 그것이 더 이상 아이러니한 현실주의 방식이 아니었다는 사실이다.

그러나 방관자의 시각에서 보면 '신생대' 예술과 청춘 잔혹 예술 사이에는 근본적인 차이가 전혀 없었다. 청춘에 대한 관심이라는 화제에서 양자는 하나의 전체이며, 85 시기 이래의 전위예술과는 거리를 두고 있다. 다만 청년 잔혹 예술 자체의 천박한 유행 품격과 지나치게 음울한 취미는 '신생대' 예술과 뚜렷하게 구별되며 수법과 풍격에서도 한국, 일본, 구미를 모방한 흔적이 아주 많다. 이 외에 청춘 예술도 일종의 범凡 아시아적인 현상이었다. 아시아 지역의 독특한 모더니티 경험은 젊은 세대 사이에 복잡한 정감을 일으켰고, 이러한 경험은 구미의 예술가들의 모더니티 경험과는 어느 정도 달

19 1991년 7월 『중국청년보』가 주관한 '신생대 회화전'이 중국역사박물관에서 거행되었다. 인지난[尹吉男]이 기획한 이 전시회에는 류샤오둥[劉小東], 위훙[喩紅], 웨이룽[韋蓉], 선링[申玲] 등의 예술가가 참여했는데 그들은 모두 사실적 수법으로 자신의 생활을 표현하고 개인의 생존 경험에 더욱 많은 관심을 기울이면서 또한 한창 변화하고 있던 시대를 기록했다. 이 전시회는 '85 미술 새 물결' 운동의 종결과 1990년대 예술의 개시를 알리는 표지였다.

랐다. 거기에는 구미 포스트모더니즘의 청춘을 주제로 한 예술과 같은 흉포함이나 형이상학적 황당무계한 의미가 결여되어 있었다. 그러나 유약한 아름다움이나 병적 상태에 대한 사적이고 은밀한 느낌에 대한 표현은 지나친 경우는 있어도 모자라지는 않았다. 상업문화의 영향 외에도 1990년대 이래 일본과 한국 등 아시아 국가들에서 거행된 일련의 현대예술 전시회는 청춘 잔혹 예술의 풍격을 형성하는 데에 중요한 본보기 가운데 하나였다.

은밀한 사생활, 음란한 방종, 황당무계함, 허무, 정신적 환멸 따위의 문화 및 그것들과 대응하는 시각 도상圖像은 심각한 문화사文化史의 과제 가운데 하나이다. 같은 세기 초엽에 서구식 '세기 말' 정서에 감염되었던 퇴폐주의자들처럼 20세기 말엽의 청춘 잔혹 회화도 '정신 전염병'과 '유행에 맞게 꾸미는' 색채를 지니고 있어서, 옛날 상하이의 모던 소년들처럼 한없이 그것을 즐겼다. 이러한 기풍의 영향을 받은 일부 예술가들도 다투어 달려들어 그저 '쿨'하지 않을까 걱정스러워했다.

20세기 초에 루쉰魯迅은 서양 현대파에 대해 언급하면서 이렇게 얘기했다. "문예를 다루는 이들은 대개 민감하여 수시로 느끼면서 또한 자신의 몰락을 방치하고 있다. 마치 대해에 표류하는 것처럼 필사적으로 곳곳을 향해 움켜쥐듯 손을 휘젓는다. 20세기 이래의 표현주의, 다다이즘, 그리고 무슨 주의들이 연이어 스러지고 일어나는 것은 바로 이 때문이다."[20] 루쉰이 얘기한 현상은 미술사에서 이른바 '심미적 모더니티'라고 하는 문제이다. 서양 현대예술이 중국으로 들어옴과 동시에 풍격과 그 배후의 감정 정체성도 줄곧 나란히 들어왔다. 우울한 상심, 청춘에 대한 관심, 상처받은 육체는 상흔 미술 이래 모든 중국의 지금 이 시대 예술사에 숨겨진 하나의 맥락이었다. 1990년대 이후 이 맥락은 갈수록 서양의 유행 문화를 추구하면서 일종의 소외된 감정 표현 방식을 나타냈다. 여기에는 서구식 감정 체험의 요소가 들어 있었고, 그와 동시에 그것은 본토 엘리트 전통의 자리 이동 및 결여 현상과 직접적인 관련이 있었다.

20 "弄文藝的人們大抵敏感, 時時也感到, 而且防着自己的沒落, 如飄浮在大海裏一般, 拼命向各處抓攫. 二十世紀以來的表現主義, 踏踏主義, 什麼什麼主義的此興彼衰, 便是這透露的消息."(魯迅, 「'醉眼'中的'朦朧'」, 『魯迅全集』第4卷, 北京 : 人民文學出版社, 1991, p.62)

관념과 메커니즘의 이중 변이 – '서구주의'의 새로운 전략

1990년대 중기 이래로 국내에서 세계화 과정이 가속화됨에 따라 서양 예술과 중국 당시 주류 예술은 점점 물과 우유처럼 뒤섞이는 추세를 드러냈다. 중국인들은 진정으로 서양 예술 세계의 핵심 문제들과 접촉하기 시작했으며, 지금 이 시대의 서구주의자들에 관심의 초점은 더 이상 세부적인 기술의 문제가 아니라 관념과 메커니즘의 전략적 전환이다.

①사진 예술, 동영상 예술, 신매체 예술, 디지털 이미지 합성 제작 등의 실험예술은 근래에 서양에서 전해 들어온 비교적 새로운 예술 매체였다. 새로운 예술의 전파는 기술 문제와 관념 문제라는 두 가지 문제를 수반했다.

새로운 예술에서 기술 문제는 예술가가 아니라 재료를 공급하는 상인과 소프트웨어 프로그래머들에 의해 결정되는 게 더 많았으며, 이것은 초기에 길고 느리게 진행되었던 서양화의 동양 점거 과정과 강렬한 대비를 이루었다. 전통 수공예술에서 흔적과 풍격은 개인의 심리활동을 표현하는 매체였으며 기술이 곧 예술이었다. 그런데 새로운 매체 예술에서는 간단한 복제와 신속한 전파라는 상품성이 예술 작품의 신비감을 극도로 끌어내리고 오락과 유행 문화의 색채를 증강시켰다. 각종 새로운 예술의 시각적 정감적 충격력은 전통적인 가상예술架上藝術을 훨씬 넘어선 것이어서, 새로운 재료와 새로운 기술은 미처 다 볼 수조차 없을 정도로 종류가 많아졌다. 또한 그와 동시에 새로운 예술 관념도 영향을 미치기 시작했으며, 그 역량은 오히려 새로운 재료와 기술보다 더 강렬했다.

1990년대 중엽 이후로 가상예술(이젤예술)과 비非 가상예술(캔버스나 화선지를 매체로 하지 않는 예술) 사이의 논쟁이 일어나기 시작했다. 비 가상예술은 주로 설치, 행위, 동영상, 사진을 외재 형식으로 삼는 컨셉추얼 아트와 그보다 나중에 나타난 디지털 판타지 영상 예술을 가리킨다. '서구주의'의 초기 운동과 마찬가지로 새로운 풍격과 새로운 재료가 중국에 유입되는 거의 모든 경우마다 새로운 예술의 가치 정체성이라는 장애와 관련되었다. 가상예술과 비 가상예술 사이의 논쟁은 여러 미술대학들에서 거의 동시에 소란스럽고 열정적인 논의를 불러일으켰는데 이것은 '85 미술 새 물결' 이래 예술적 기준에 관한 또 한 번의 새로운 설정으로 이어졌다. 그 후 각종 새로운 예술들은 실험예술이라는 명목 아래 통일되었고, 가상예술과 비 가상예술은 결국 서로를 포용함으로써 양자 사이의 긴장 관계가 풀어졌다.

중국 국내의 실험예술은 기본적인 틀이 서양의 게임 법칙에서 비롯된 것이었다. 즉 서양의 이론 양식으로 중국적 부호(자원)를 받아들이는 것이다. 이러한 틀의 주체적인 건립은 서양 모더니즘의 기초 위에서 이루어진 것으로서 뒤샹Marcel Duchamp(1887~1968)과 보이스Joseph Beuys, (1921~1986)[21]가 남긴 정신적 유산 및 서양 예술제도(화랑과 큐레이터)의 연장선상에 있었다. 기본적인 틀과 법칙이 모두 서양 주류 예술에 의해 주도되고 조종되었던 것이다. 거의 20년 가까이 실행된 실험예술에서 두드러진 몇 가지 기본 개념은 모두 서양에서 이식된 것들이었다. 그리고 예술가들이 채용한 기본적인 조작 체계와 표현 수법 또한 서양 예술의 모더니티 형태를 중국에 이식한 것이었다.

전략적으로 보면 기술과 관념에서 지금 이 시대 예술의 새로운 탐색은 취할 만한 부분이 아주 많았다. 서양 예술의 이러한 이식은 의미 있는 일이었으며, 중국 예술이 세계무대로 진입하기 위해 반드시 거쳐야 하는 길이자 피해갈 수 없는 단계였다. 그러나 초기의 '서구주의'가 중국인들이 중국의 문제를 해결하기 위해 자주적이고 자각적으로 서양을 깊고 철저하게 배우려 했던 것과는 달리 현재의 이식 과정은 국제적 상호작용의 한 과정이었다. 이 과정에는 중국 예술가들의 자각적 성분이 포함되어 있기도 하지만 그보다는 서양의 예술 이론가들이 자각한 모더니티의 확산 의식이 더욱 큰 역할을 했다. 양자를 비교하면 창작자의 수량과 작품의 수량에 아주 큰 차이가 있었으며 또한 조직과 조작의 측면에도 거대한 차이가 있었다.

②큐레이터와 비엔날레: 예술 메커니즘 측면의 변혁은 주로 각종 비엔날레와 큐레이터의 출현으로 구현되었다. 초기의 광저우 비엔날레로부터 나중의 상하이 비엔날레와 베이징 비엔날레 등 각종 비엔날레와 트리엔날레Triennale가 일종의 '권위 양식'으로서 이미 중국의 지금 이 시대 예술이 '세계를 향해 나아가고 있음'을 알리는 표지가 되었다. 오늘날 서양에서 활약하고 있는 정성톈鄭勝天과 가오밍루高名潞, 허우한루侯瀚如, 페이다웨이費大爲 등 많은 큐레이터와 비평가들은 서양의 체제와 틀 안에서 중국의 지금 이 시대 예술을 소개하고 아울러 이 기준에 의거해 수많은 국제적 대형 전시회를 기획했다. 이들 재외 큐레이터와 비평가들이 국내에 도입한 큐레이터 제도와 지금 이 시대의 전시회 제도는 일정한 선도적 역할을 수행했다.

세계화와 글로벌리즘이 중국미술의 '서구주의' 보편화와 변이의 주체가 되자 예술

21 [역주] 보이스(Joseph Beuys)는 펠트와 기름 덩어리를 모티프로 전위적인 조형 작품과 퍼포먼스를 발표했으며, '사회적 조각'이라는 개념을 세우고 행동적인 예술관과 자유 지향으로 현대예술에 큰 영향을 미친 것으로 평가된다.

4-75 798 예술구(藝術區) 전시장의 한 부분

4-76 큐레이터들과 비엔날레 및 트리엔날레의 출현은 예술 메커니즘 측면의 새로운 변혁을 알리는 표지이다. 상하이 비엔날레 내부 모습.

메커니즘은 필연적으로 경제의 세계화를 따라 게임 법칙과 조작 순서의 글로벌 동기화 同期化와 일체화를 지향할 수밖에 없었다. 1992년의 광저우 비엔날레는 중국의 지금 이 시대 예술이 서양으로부터 조작 법칙을 배우기 위한 최초의 노력으로 간주할 수 있을 것이다. 이 비엔날레는 서양 예술의 게임 법칙을 중국식으로 개조하기 위한 최초의 시험으로서 베니스 비엔날레를 벤치마킹했는데, 중국의 지금 이 시대 예술의 '국제화'를 위한 중요한 시험이었다. 광저우 비엔날레의 뒤를 이어 상하이 비엔날레와 베이징 비엔날레 등 관방의 성격을 띤 비엔날레들이 연달아 열리면서 비엔날레는 서양 수입품이 점차 중국에서 합법화되면서 아울러 정부 공무원과 예술가들로부터 공동으로 인가를 받는 행위가 되었다. 비엔날레는 점차 일종의 도시문화의 명함이라는 중대한 임무를 담당하면서 정부의 지도를 받는 문화의 새로운 유행이 되었다.

'비엔날레 현상'을 만든 원인은 여러 가지이지만 그 가운데 가장 중요한 요소는 두 가지 측면에서 찾을 수 있다. 첫째는 '국제화'를 명분으로 한 서양 중심주의적 문화의 영향이고, 둘째는 전체 사회생활의 각 부분에 나타난 상업주의의 영향이다. 그리고 예술가의 경우에 후자가 전자보다 더 위협이 되었다. 이에 따라 1970년대와 1980년대의 우울, 감상感傷, 방황은 이미 더 이상 문화적 위안의 역할을 충당할 수 없게 되었다.

중국의 지금 이 시대 예술에서 '서구주의'는 가장 활발하고 역동적인 역량이다. 예술가들은 서양 세계의 각종 전시회에 참여하거나 해외의 개념과 기술을 본토로 끌어들여 중국 현대예술의 전체 '면모'를 풍부하게 했다. 중국인들이 서양 문화를 흡수하는 과정에서 서양 문화를 개조하여 점차 서양적 성격을 잃게 한 것은 완전히 자연스러운 현상이었다. 전략적 측면에서 보면 중국 국내의 지금 이 시대 예술 큐레이터들은 세계에 대

해 더욱 개방적인 시각으로 서양 세계의 각종 대형 전시회에 적극적으로 참여하거나 협력했고, 서양 세계의 주류 모델에 따라 지금 이 시대의 예술 창작을 이끌었다. 그리고 '국제적'으로 인가된 표현 양식을 이용하여 중국 사회 내부의 현대화 과정을 재현하고, 중국 내부의 사회 현실과 여러 집단들의 감정 체험에 대해서도 표현함으로써 중국 현대예술에 대한 서양 세계의 인식을 점차적으로 변화시켰다. 서양에서 활약하는 중국인 교포 큐레이터들과 중국 내 예술 큐레이터들은 시대라는 거대한 조류의 총아寵兒들로서 서양의 지금 이 시대 예술의 전파와 소개 및 중국 내 예술계의 기풍을 이끄는 데에 거대한 역할을 수행하면서 아울러 중국 내 미술대학의 교학 체계에 커다란 발전 공간을 제공해 주었다. 비엔날레 메커니즘과 큐레이터 집단의 흥성은 중국의 지금 이 시대 미술이 세계화 환경 아래 선택한 일종의 전략적 선택이었으며, 지금 이 시대 미술이 일종의 새로운 조작 방식을 통해 국제화된 조작 방식과 연결되었음을 나타낸 것이었다.

'서구주의', '융합주의', '대중주의'는 20세기 말엽에 이르러 이미 에필로그에 접근하고 있었고, 국가와

4-77 예술 박람회도 1990년대 중엽에 일어난 일종의 예술 현상이었다.

민족을 구제하고 중국미술의 문화 전략을 개조하려던 역사적 사명도 중국이 국제 사회에 녹아들고 종합적인 국력이 증강함에 따라 현실적 지향성을 잃어 버렸다. 여기서 '구국과 생존을 추구하는' 것은 근·현대 중국 역사의 기본적인 원인이자 동력, 해석 행위였음을 다시 강조할 필요가 있다. 바로 그 근본 목표를 떠나서는 100여 년 동안 성패가 교차되고 고난과 우여곡절로 점철된 중국 역사를 이해할 방법이 없기 때문이다. 그것을 떠나서는 중국 인민과 예술가들의 애국적 열정과 강국強國의 신앙, 도의적 책임, 그리고 그들의 탁월한 노력과 좌절, 고통, 희생도 이해하고 해석할 방법이 없다. 더욱이 100여 년 이래 희생된 천만 명에 가까운 사람들의 죽음은 허망하고 무의미한 것으로 변해 버린다. 이와 동시에 본서는 '구국과 생존을 추구하는' 목표가 20세기 말엽에 이르러 이미 기본적으로 완성되었음을 다시 강조하고자 한다. 중국이 세계무역협회에 가

입하고, 올림픽을 개최하고, 인터넷이 보급되면서 중국은 이미 세계화라는 거대한 환경 속에 진입했으며 사회적 배경에도 근본적인 변화가 일어났다. 또한 사회 구조도 중대한 변화를 일으키고 있는 중이다. 후발 모더니티를 발생시키는 어떤 독특한 역사 구조로서, 모더니티의 이식으로 인해 유발된 중국 모더니즘 미술은 1990년대 중엽 이래로 점차 해체되었다. 그리고 21세기라는 새로운 역사 조건 아래 중국 사회의 전체 면모가 변화하고 있는 상황에서 중국 예술의 새로운 미래 형태도 점차 싹을 틔우고 있다.

시발 모더니티가 후발 모더니티로 전이되고 확산되는 과정에서 서양미술의 현대적 형식 전환이라는 역사적 과정이 후발 국가로 전파되면서 현지의 현실과 상호작용을 일으켜 공시적synchronic으로 병존하는 다원적 현상으로 변하게 되었는데, 이것은 서양미술의 모더니티가 나타내는 것과는 아주 많이 달랐다.

현대미술교육 체제가 건립된 것은 20세기 중국미술의 모더니티 전환을 보여주는 가장 성숙된 표지 가운데 하나이다. 중국 미술교육 100년의 역사를 돌이켜 보면, 청나라 말엽에 식견 높은 인사들이 서양의 현대미술교육 개념을 도입한 데에서 시작해 차이위안페이蔡元培가 '대미육大美育', 즉 위대한 예술교육을 중심으로 하는 문화교육을 추진하고 중화인민공화국 건립 이후 점차 완전한 미술교육 메커니즘이 구축된 데에 이르기까지의 과정에서 중국이 국민國民 교육에서 공민公民 교육으로 변화를 완성하고 현대 사회의 교육 이념을 실현하였음을 명확하게 알 수 있다.

어쩌면 '고금의 논쟁'과 '신구의 논쟁'은 지나치게 논의가 많이 되었던 진부한 문제일 수도 있지만, 사실상 이 오래된 문제가 나타내는 생존의 곤경은 지금 이 시대 중국에서도 여전히 현실성을 지니고 있다. 글로벌 일체화에 참여하는 과정에서 중국이 어떻게 토착 문화를 보존하고 그 기초 위에서 새로운 도전에 응할 것인가 하는 것은 이미 새로운 시대의 이슈가 되었다.

1. 통시적 발전과 공시적 병존

두 가지 복잡한 체계 사이의 봉쇄와 장애가 갑자기 제거되었을 때 양자 사이의 역량과 정보가 불균등한 위상의 차이는 곧바로 상호간의 교류가 일어나게 만든다. 더욱이 막 봉쇄를 타파하고 개방을 지향하던 초기에 높은 위치에 있던 체계 속에서 통시적 발전으로 얻은 성과는 단기간에 압축되어 신속하게 낮은 위치에 있는 체계로 전해지면서 공시적으로 병존하는 일종의 역동적인 구조를 나타내게 된다.

통시적 과정과 공시적 구조

인류 사회와 문화의 모더니티 형태 전환은 유럽에서 시작되었다. 16세기 이래 각종 요소들의 우연한 결합이 촉진되면서 유럽은 수백 년의 시간을 들여서 점차적으로 전례 없이 강력한 정치, 군사, 경제, 과학기술 체계의 종합체를 건립했다. 그리고 식민 지배를 확장하는 과정에서 유럽인과 그들의 식민지 후예들이 조성한 자본주의 세계가 형성되었다. 천두슈陳獨秀가 말했듯이 "근대 문명이란 바로 유럽인들만이 독차지하고 있는 것, 바로 서양 문명"이었던 것이다. 1870년대에 이르러 '유럽 중심의 문명 세계'는 이미 확립되었고, 아울러 그 외의 낙후된 지역들이 현대를 지향하는 본보기가 되었다.

이 기간 동안 유럽은 이탈리아의 문예부흥, 마르틴 루터의 종교개혁, 아메리카의 발견과 정복, 갈릴레오와 뉴턴의 새로운 발견, 영국 산업혁명, 프랑스 계몽운동, 미국 독립전쟁, 프랑스 혁명, 다윈의 진화론, 아인슈타인의 상대성이론, 러시아 10월 혁명 등 일련의 중대한 사건들을 경험했다. 수백 년 역사 발전의 이정표가 되는 이런 사건들은 20세기 초 중국 신문화운동에서 유럽의 역사 지식으로서 중국 지식계로 유입되었다. 한편으로는 근대 유럽에 축적된 군사와 경제 역량이 짧은 시간 내에 중국에 (침략 전쟁을 통해) 강제적으로 전해지고, 다른 한편으로는 근·현대의 사상 관념들(과학, 민주, 자유, 평등, 박애, 생존경쟁, 진화 등)도 단시간 내에 전해졌다. 시발 모더니티가 후발 모더니티로 전이되어 확산되는 과정에서, 서양의 모더니티 전환의 통시적 과정과 누적된 역량 및 정보가 압축되어 짧은 시간 내에 거대한 압력으로 보수적이고 낙후된 중국을 향해 쏟아졌다. 그리고 중국 현지의 사회 현실 및 문화 전통과 격렬하게 충돌하는 과정에서 복잡하게 뒤얽힌

혼란의 국면이 형성되어 일종의 다양성의 공시적인 병존 현상이 나타나서 갈등과 경쟁 속에서 여러 요소들이 번갈아 성쇠를 거듭했다.

서양미술의 모더니티 전환

20세기 초에 중국에서 최초로 일본과 유럽으로 유학을 떠났던 화가들이 돌아옴으로써 서양미술은 비로소 중국 문예계에 본격적으로 영향을 미치기 시작했다. 그리고 중국에 영향을 준 서양의 개념과 화풍은 현대적인 것뿐만 아니라 현대 이전의 것들도 있었다. 일반적으로 현대의 특징을 지닌 새로운 예술이 옛 예술의 자리를 대신하기 시작한 확실한 출발점은 대략 1860년대 후반기라고 여겨지고 있다. 이 기간에 마르크스는 『자본론』을 발표하기 시작했고, 다윈은 이미 『종의 기원』을 발표했으며, 프로이트는 '정신분석학'의 이론을 창립했다. 이 시기 유럽의 대다수 지식인들은 모두 과학을 모든 지식의 전범典範으로 간주했다. 1863년에 마네Édouard Manet(1832~1883)는 〈풀밭 위의 점심Le Déjeuner sur l'herbe〉을 그렸고, 2년 뒤에는 파리의 살롱에서 〈올랭피아Olympia〉를 전시하여 과학원科學院에 있는 고전의 대가들에게 도전장을 내밀었다. 그 후 몇 년 사이에 모네Claude Oscar Monet(1840~1926)와 르누아르Pierre-Auguste Renoir(1841~1919)는 정기적으로 야외 스케치를 시작했다. 그들은 눈에 보이는 진실을 표현하려는 목표로 빛이 어떻게 비치고 색채가 어떻게 대비되며, 햇빛 아래에서 시간에 따라 경물의 변화와 색채 대비가 변화하는 현상 등을 연구했다. 이것은 바로 조형예술 영역에서 모더니티 전환의 시작이었다. 당시는 일상생활과 물질 조건의 변화가 이전에 비해 모두 격렬했던 시대로서, 증기기관차와 증기선은 사람들로 하여금 빠르게 바뀌는 생활 방식을 자유롭게 안배할 수 있게 해 주었다. 그러므로 저 고요하고 영원한 고전 회화의 표현 언어는 시대에 맞지 않았고, 사람들의 경험 속에 담긴 짧고 우연한 인상을 기록할 수 있는 새로운 회화 기법과 표현 체계가 만들어져야 했다. 인상파는 새로운 예술가들이 고전적 전통과 대단히 큰 거리를 둘 수 있음을 증명했으며, 아울러 대담하고 참신한 방식이 새로운 시대에 얼마나 중요한지를 증명해 보였다.

그러나 외부 광선과 순간적인 색채의 포착을 중시하는 인상파의 참신한 길은 단지 새로운 시대의 다양한 가능성 가운데 하나였을 뿐이었다. 또한 그것은 눈에 비치는 자연만이 '진실한 것'이라는 진지한 사실주의 노선에서 위대한 승리를 거두었지만, 그와

동시에 다른 분야의 시험을 할 수는 없었다. 그런데 그보다 조금 뒤에 등장한 세잔Paul Cézanne(1839~1906), 고흐Vincent van Gogh(1853~1890), 고갱Eugène Henri Paul Gauguin(1848~1903)은 '그저 좋은 시력만 갖춘' 인상파에 불만을 갖고 자연의 숨겨진 속성과 법칙에 대한 예술가의 주체적인 정신적 탐구에 침잠했고, 아울러 인상파와는 전혀 다른 색채, 붓 터치, 구도, 정신적 은유를 표현하고자 시험했다. 인상파는 외부 경관과 빛에 대해 예민하게 파악하고 사실주의를 진실의 극치로 밀고 나감으로써 계속해서 '착각주의'의 길을 걸었다. 후기 인상파는 '착각주의'라는 낡은 전통에서 벗어나 화면 자체, 화가 자신의 마음속으로 전향했다.

새로운 창조의 가능성은 이로 말미암아 전례 없이 열리게 되었다. 야수파, 입체파, 표현주의, 추상파, 상징파, 추상표현주의, 색면회화色面繪畵, Color-field painting, 미니멀리즘, 설치예술, 컨셉추얼 아트, 팝아트 등등의 각종 새로운 예술적 주장과 주의들이 끊임없이 나타나 성쇠를 거듭하며 20세기 현대예술의 파란만장하고 휘황찬란한 악보를 교대로 채워 넣었다. 거기에 참여한 예술가들의 대부분 수십 년의 생애를 바쳐 탐색을 진행했으며, 예술가들 사이의 전후 관계는 자연 연령만으로는 분별하기가 쉽지 않았다. 하지만 사조 개념의 형성과 예술 주장의 명확한 제시라는 관점에서 보면 뚜렷한 통시적 발전 과정을 발견할 수 있다. 더욱이 고전주의, 모더니즘, 포스트모더니즘이라는 세 개의 큰 단락에서 보면 앞뒤의 통시적 관계가 더욱 의심할 여지없이 공인될 수 있다.

'4대 주의'—제1차 개방이 가져온 공시적 병존

20세기 중국에는 20세기 초기 신문화운동 전후의 대외 개방과 1980년대에 시작된 대외 개방이라는 두 차례의 대외 개방 열풍이 있었다. 강물의 갑문閘門과 마찬가지로, 닫혀 있던 것이 갑자기 열리게 되면 높은 위치에 있던 역량과 정보는 짧은 시간 내에 낮은 위치의 구역으로 쏟아지게 된다. 두 차례에 걸친 이 개방은 중국 사회가 폐쇄 상태에서 갑작스러운 변혁으로 개방된 것이었기 때문에 모두 정세가 급박했고, 속도가 빨랐으며, 범위가 컸고, 열정이 높았던 것이 특징이었다. 체계론의 관점에서 보면 그것들은 모두 원래부터 있었던 두 개의 독립된 체계 사이에 갑작스럽게 장벽이 타파되고, 원래의 역량과 정보가 지닌 높이의 차이로 인해 내재되어 있던 잠재 능력이 단시간 내에 신속한 유통의 에너지로 전환됨과 더불어 그 규모도 아주 빠른 속도로 확대되어 결

국 '서학동래西學東來'의 세차고 거대한 조류를 형성하게 되었다.

　높은 위치에 있던 역량과 정보가 낮은 위치의 구역으로 전해지는 데에는 군사적 침략과 물질 상품 및 자본의 수입이라는 길 외에 문화적으로는 서적의 유입과 번역을 빼놓을 수 없다. 이와 더불어 국내 학자가 해외를 여행하거나 유학을 하고, 또 외국의 학자가 중국에 와서 강의하는 등의 구체적인 길이 열리기 시작했다. 외래의 영향과 자극은 필연적으로 원래 체계 내부의 격변을 불러일으켜서 환영하거나 배척 또는 개조하려는 모든 행위는 외부의 자극에 따른 결과였고, 아울러 복잡하게 뒤얽힌 상호 갈등의 국면을 조성했다. 이러한 상호 갈등의 국면은 바로 거시적 영역에서 모더니티가 총체적으로, 그리고 연쇄적으로 일어났음을 의미했다.

　일종의 정보로서 서양의 미술 지식은 서로 다른 수용자들에게 각기 다른 반응을 불러일으켰다. 캉유웨이康有爲는 1904년부터 1905년 사이에 유럽 11개 나라를 여행하고 많은 박물관을 관람하면서 서양의 유화와 조각의 사실적 표현에 충격을 받아 감탄을 금치 못했다. 그러다가 돌아와서 중국화를 보니 갑자기 원元·명明 이래의 그림들에서 서양화에 훨씬 미치지 못하는 점들을 발견하게 되어, "중국화는 이 왕조(청―역자)에 이르러 극도로 쇠퇴해 버렸다中國畵學至國朝而衰弊極點"라고 단언했다. 여기서 주의할 점은 다음과 같은 몇 가지이다. 첫째, 캉유웨이는 원래 문인화의 소장가이자 애호가로서 이 분야의 전문가였음에도 외래문화의 영향 아래 노선을 철저히 바꿔서 원래의 가치 기준을 버렸는데, 이것은 서양 체계의 영향력이 대단히 컸음을 말해 준다. 둘째, 당시의 사회 조건과 학술 분위기의 제약으로 인해 그는 중국과 서양의 문화 및 예술에 대해 체계적이고 깊은 연구를 할 수 없었으며, 그로 인해 인류 문화사에서 문인화가 지니는 독특한 의의를 깊이 이해하지 못하고 그저 사실적인 기교만을 보편적인 평가 기준으로 삼았다. 셋째, 20세기 초엽은 서양미술의 모더니즘 운동이 막 일어나고 있을 때였는데 캉유웨이는 이런 중요한 동향에 주목하지 못함으로써 미래를 예견하는 안목이 결여되어 있었다. 당연히 이 또한 당시의 시대 조건 때문에 해내기 어려운 것이었다. 당시로서는 그의 사상이 대단히 대표성을 띠는 것이었다. 이런 인식에 따라 초기에 외국에 나가 유학했던 많은 이들도 대부분 비슷한 관점을 지니고 있었는데, 그 가운데 쉬베이훙徐悲鴻이 가장 전형적이다. 1918년에 쓴 「중국화 개량의 방법」이라는 글에서 쉬베이훙은 자신의 생각을 이렇게 명확히 나타냈다. 즉 "그림의 목적은 '오로지 오묘하고 (대상과) 닮게 하는 것'이다. 오묘함은 아름다움에 속하고, 닮음은 기예에 속한다. 그러므로 사물을 만들 때에는 반드시 실제적으로 그려야 비로소 닮게 할 수 있는 것이다." 그 시기에는 야수파와 입체파 등의 현대 화풍이

이미 확립되었고 아울러 활발한 생기를 나타내고 있었다. 그런데 1940년대와 1950년대에 이를 때까지도 쉬베이훙은 여전히 모더니즘에 대해 부정적인 태도를 견지하고 있었다. 사실 그의 선택은 개인적인 선호 때문이기도 했지만 또 특정 시기의 필요 때문이기도 했다. 그와 대조적인 인물로는 린펑몐林風眠(1900~1991), 팡쉰친龐薰琹(1906~1985), 니이더倪貽德(1901~1970)와 같이 서양 모더니즘의 여러 유파를 도입한 예술가들이 있다. 같은 시대적 배경을 지니고 있었지만 그들은 완전히 서로 다른 선택을 했던 것이다. 여기서 우리는 쉬베이훙이 도입한 서양의 정보와 중국 사회의 수요가 비교적 잘 들어맞지만 자원을 도입한 시간상의 순서가 뒤바뀌었음을 알 수 있다. 그에 비해 린펑몐 등이 도입한 서양의 정보는 시간 순서로는 동시적이었지만 중국 사회의 변혁과의 관련성은 어긋나 있었다. 이것은 바로 원래의 지역에서 발생한 모더니티가 후발 지역으로 전달될 때 필연적으론 나타날 수밖에 없는 위치의 어긋남과 변이 현상이다.

차이위안페이의 「예술교육으로 종교를 대신함以美育代宗教說」과 캉유웨이의 『만목초당 소장 회화 목록 서문萬木草堂藏畫目序』은 거의 동시에 발표되었다. 차이위안페이의 사상은 독일 쉴러Johann Christoph Friedrich von Schiller(1759~1805)의 학설에서 영향을 받았는데, 쉴러는 먼저 심미審美에 대한 교육을 실시하여 종교를 대신해서 교화할 수단으로 삼아야 한다고 생각하고 예술의 사회적 보급 기능을 강조했다. 그와 동시에 '중·서 융합'과 '함께 포용하는' 교육 사상을 주창했다. '서양을 도입하여 중국을 윤택하게 하기위한' 참조와 선택에서 차이위안페이는 100여 년 전 쉴러의 사상을 자신의 이론적 토대로 삼았는데 이것은 당시의 현실과 잘 들어맞았을 뿐만 아니라(당시의 지식인들은 국민성 개조가 대단히 시급하다고 절감하고 있었음) 중국 문화의 전통적 구조와도 잘 들어맞았다. (중국 문명은 유가의 도덕관을 주요 기둥으로 삼았지만 종교 신학을 핵심으로 하지는 않았음) 이 선택은 바로 차이위안페이의 중국인으로서 입장과 시각을 구현한 것이었다. 그의 '융합'과 '겸용' 또한 후발국가가 모더니티의 이식에 대응하는 과정에서 취할 수 있는 가장 보편적인 문화 전략이었다.

여기서 제기하는 '4대 주의' 가운데 '융합주의', '서구주의', '대중주의'(차이위안페이의 예술 교육 사상은 바로 '대중주의'의 연원 가운데 하나임)는 그 생성 과정에서 서양 문화 자원 속의 각종 '우리에게 쓸모 있는' 부분들을 선택적으로 흡수했다. 심지어 서양 예술 체계와 대치하고 있는 듯한 '전통주의'의 사상적 연원도 서양에서 발생하여 동양으로 전해진 모더니티와 계보상의 연관을 맺고 있었다. 천스쩡陳師曾의 「문인화의 가치」는 바로 서양화에 대한 이해와 비교 대조를 배경으로 한 것이다. 그는 이렇게 썼다.

서양화는 형상의 유사한[形似] 정도가 지극하다고 할 수 있다. 19세기 이래 과학의 원리로 빛과 색을 연구하고 물체의 형상에 대해서도 미세한 부분까지 체험했다. 그리고 근래의 후기 인상파는 바로 그 방법을 거꾸로 행하여 객체를 중시하지 않고 오로지 주관에 맡겼다. 입체파, 미래파, 표현주의가 연달아 나타났는데, 그 사상의 변천 또한 형상의 유사함만으로는 예술의 장점을 다하기 어렵기 때문에 다른 것을 추구할 수밖에 없다는 것을 충분히 보여준다.

그리고 황빈홍黃賓虹의 '국수주의' 입장은 캉유웨이와 량치차오의 변법사상과 더욱 직접적으로 연관되어 있다. 젊은 시절 황빈홍의 사상이 급진적이었던 것은 의심할 바 없이 '삼천 년 이래 미증유의 극심한 변화三千年未有之大變局'[1]에서 자극을 받은 결과였다. 다시 말해서 원래 유럽과 미국에서 발생한 모더니티의 역량과 정보가 외부로 확장되어 후발국가인 중국에 전해지면서 엘리트 지식인들의 자위적自衛的 반응을 불러일으켰던 것이다. 사회 개혁에 힘썼던 캉유웨이, 량치차오, 차이위안페이는 물론이고 예술을 통한 구국운동에 힘썼던 천스쩡, 황빈홍, 쉬베이홍, 그리고 그들과 똑같이 구국의 열정을 품고 있던 수많은 지식인들은 '천고千古의 거대한 변화의 국면'에 대해 민감하게 느끼고 경악하며 걱정하다가 결국 중국을 변화시키기 위한 결심으로 전략을 세우고 실천에 옮겼다. 이것들은 모두 본서에서 제기한 모더니티 이벤트의 전이와 확산 과정에서 서로 다른 구성 부분을 이루었다.

'4대 주의'의 사상적 연원은 모두 유럽의 계몽주의와 관련이 있다. 중국의 지식인들은 각자 필요한 만큼의 서양 근·현대 문화의 단편들을 선택적으로 취했는데, 원래 유럽과 미국에서 통시적 성격의 서로 다른 역사 단계의 산물이었던 이것들은 중국에 전해지면서 차이와 모순을 지닌 채 상호 보완하며 상생相生하는 국면을 형성했으니, 이것은 공시적 성격을 지닌 것이었다.

'다원적 상호작용' — 제2차 개방이 가져온 공시적 병존

1980년대 초에 중국 내 도서관에 소량의 외국 정기 간행물들이 나타나면서 서양 현대예술의 지식과 정보들이 중국 미술대학에 전파되기 시작했다. 그와 동시에 개방의 분

1 [역주] 이것은 동치(同治) 11년(1872) 5월에 리훙장[李鴻章]이 증기선의 제조를 다시 건의한 상소문에서 쓴 표현이다.

위기에 민감하고 비교적 적합한 조건을 갖춘 소수의 청년들이 일본과 유럽으로 여행이나 유학을 떠나기 시작했다. 막 열린 문틈으로 예술가들은 '바깥 세계가 정말 아름답다'는 것을 발견했다. 모더니티 이벤트의 역량과 정보가 전달되어 확산된다는 거시적 관점에서 보면 19세기 말엽 및 20세기 초기의 중국과 대단히 비슷했다. 바로 이렇게 봉쇄가 사라진 최초의 시각에 높은 위치에 있는 역량과 정보의 기세는 흐름의 에너지로 전환된다. 그리고 이 흐름과 전달의 과정은 바로 인간의 주관적이고 자각적인 선택에 의한 전략과 실천 행위를 통해 완성된다. 정보의 전달 과정에서 초기의 소량의 정보는 대단히 진귀하기 때문에 조악하고 심지어 잘못 이해된 일부 정보들조차 어떤 중요한 사건을 불러일으킬 수 있다. 개방의 정도가 높아짐에 따라 정보의 유입량도 늘어나면서 각 정보에 대한 관심도와 작용 가치는 신속하게 희석되는데, 이 또한 재미있는 현상이다.

1984년의 제6차 미전에서는 아주 많은 작품들이 제재의 선택과 예술적 표현에서 새로움을 보여주었다. 그러나 아주 새로운 이런 작품들은 대부분 서양의 모더니즘 유파와 직접적으로 연관을 짓기가 아주 곤란했고, 대다수 예술가들은 여전히 삶의 의의와 형식미에 대한 자기 나름의 이해에 기대어 개방적 분위기에 대한 직관적 느낌을 표현했다. 1985년 이후의 작품들에서는 서양 모더니즘 유파의 영향을 비교적 뚜렷하게 발견할 수 있다. 그리고 이 시기에 생기발랄하고 다원적인 상호작용의 국면이 형성되기 시작했다. '85 미술 새 물결'을 회상할 때 사람들이 종종 얘기하는 것처럼 아주 짧은 몇 년 동안에 중국은 서양에서 100년 동안에 이루어진 미술의 역사를 서둘러 경험했던 것이다. 서양미술사에 나타났던 프리모던, 모던, 포스트모던의 각종 유파가 추구했던 양식들은 모두 중국에 유입되어 원래의 모더니티와 역사적 변천의 각 단계에 이루어진 성과들이 모두 간략하게 압축되어 한꺼번에 밀려들었다. 이것들은 중국 예술가들의 해석, 소화, 변형 재창작을 거친 뒤에 후발 모더니티의 공시적인 다원적 상호작용의 국면을 신속하게 형성했다. 구원다谷文達가 소량의 자료에 의지하여 서양 컨셉추얼 아트를 헤아려 연구할 때 저장미술학원의 중국화 교수는 '구조 소묘'를 심화할 방법을 고민하고 있었고, 황용핑黃永砅이 뒤샹과 다다이즘에 빠져 있을 때 중앙미술학원의 진상이靳尚誼는 유럽의 고전 사실주의 유화 기법을 중국에 도입하기 위해 노력하고 있었다. 또한 샤오루肖魯가 자신이 창작한 '전화 부스'를 향해 총을 쏠 때에는 '신 문인화'가 관심을 받기 시작하고 있었다.

당시 중국의 미술계에서 탐색의 방향과 문화 자원이 완전히 달라 보이고 다른 시대적 특징을 지닌 개념과 도식들이 수없이 많았지만, 그것들은 하나의 같은 시공 속에서

날아올라 상호간에 생생한 영향을 주고받았다. 그리고 여기에는 어떤 대비가 존재했다. 유럽과 미국에서 현대예술은 전통과 고전에 대한 해체이자 반발이었으며, 포스트모던은 모더니즘에 대한 해체이자 반발이었다. 이 경우 모두 후자가 전자를 완전히 대체했으며, 일종의 직선적 진보론의 역사적 형태를 보여주었다. 그러나 중국에서는 서양에서 전해진 프리모던과 모던과 포스트모던의 모든 것들이 동일한 시공에서 서로 보완하며 병존할 수 있었고 아울러 중국 전통 사유의 연속자, 개량자, 새로운 해석자, 발양자發揚者들과도 서로 보완하며 병존할 수 있었다. 이것은 직선적인 진보론과는 아주 다른 전방위적全方位的이고 다원적인 상호작용의 생태환경이었다. 필자가 보기에 이러한 다원적 상호작용의 생태환경과 직선적 진보 형태의 차이는 우선 옳고 그름이나 우열의 가치 판단 문제가 아니라, 20세기 모더니티 이벤트의 전달 과정에 이미 존재했던 객관적 사실이다.

2. 현대예술교육과 중국 사회 변혁

20세기 중국미술의 변혁과 예술교육의 보급은 '구국과 부강을 추구한다'는 근·현대 중국의 목표와 근본적으로 일치한다. 그것은 중국 지식인들이 민족 부흥을 자신의 임무로 삼는 역사적 사명감과 자각 의식을 구현한 것이었다. 차이위안페이가 '예술교육美育으로 종교를 대신하려' 했던 이상은 가정, 학교, 사회라는 세 측면에서 점차적으로 실시되었다. 예술교육은 점차 보급되었지만 그 이상이 아직 실현되지 못하고 있다는 점은 오늘날 예술교육이 직면한 새로운 과제이다. 이것은 심미적 모더니티가 중국에서 형성되고 전개되는 것과 관련이 있다. 이것을 해결하기 위해서는 중국과 서양의 미적 모더니티가 지향하는 차이를 깊이 고찰하고 아울러 그것이 예술교육에 미치는 적극적인 작용과 극단화의 폐단에 대해 돌이켜 생각함으로써 내용으로부터 효능에 이르기까지 형태의 전환을 실현해야 한다.

예술교육의 이상

　예술교육美育이라는 개념이 제기되고 그 이상이 형성된 것은 20세기 중국미술의 모더니티를 알리는 중요한 표지 가운데 하나이다. 그 의도는 다음과 같다. 미술을 포함한 예술교육을 보급하여 국민들이 우매하고 혼돈된 의식을 보편적으로 개량함으로써 과학을 토대로 하여 선善을 지향하는 마음이 형성되게 하고, 이를 통해 현대 사회의 수요에 적응하게 해야 한다. 이것이 바로 이후에 광범한 논쟁을 불러일으킨 '국민성 개조' 문제이며 또한 차이위안페이와 루쉰 등 수많은 인격자들과 지사志士들이 평생 노력을 게을리 하지 않았던 사업이기도 했다.

　이러한 개념과 이상이 나타난 것은 19세기 말엽 이래 외우내환에 시달렸던 중국의 사회 현실이 직접적으로 반영되었기 때문이다. 즉 책임 있는 지식인들이 "나라의 흥망은 보통 사람들에게 책임이 있다國家興亡, 匹夫有責"라는 전통적인 유가 사상을 자각적으로 구현한 것이다. 20세기 중국미술의 변혁과 예술교육의 전개는 시종일관 정치의식과 밀접하게 연계되어 있었다. 문화 엘리트들은 계획적이고 목적과 방향이 뚜렷한 예술교육의 보급을 통해 중국 사회와 사상 개념의 모더니티 전환을 실현하고자 희망했다. 이것은 20세기 중국의 미술과 예술교육의 현대적 특징에서 중요한 부분을 구성했으며, 20세기 중국 예술가들과 예술 교육가들의 역사적 사명감을 구현하면서 아울러 민족 부흥을 사명으로 여기는 그들의 자각적 집단주의 의식을 반영하는 것이었다.

4-78 차이위안페이[蔡元培]의 유명한 문장 「예술교육으로 종교를 대신함」의 원고

　예술교육의 핵심적 문제는 어떤 사람을 양성해 낼 것인가 하는 것이었다. 건전한 성격, 자유로운 사상, 발전적 개성이 없는 이에게 이른바 나라와 국민을 부강하게 한다는 구호는 여전히 공허한 말에 지나지 않는다. 1912년에 독일에서 돌아온 차이위안페이는 '미감의 교육'이라는 개념을 분명히 제시했으며, 이후에는 다시 '예술교육으로 종교를 대신하자'는 사상을 제시하여 '군국민軍國民 교육'과 '실리주의 교육'이라는 편파적인 방향을 정조준하고, 청 왕조시대 교육의 종지宗旨였던 봉건주의 사상에 더욱 반대했다. 그는 예술교육을 통해 중국인에게 우매함과 어리석은 충성을 강요하는 종교를 타파하고 정감을 배양하여 현대적이고 건전한 인간을 양성해야 한다고 강조했다.

4-79 차이위안페이는 중화민국 임시정부 교육총장을 맡고 있을 때 루쉰을 교육부로 초빙하고 중화민국의 문화와 미술교육의 계획을 주도하여 '위대한 예술교육'의 개념으로 자신이 세운 예술교육의 이상을 전면적으로 실시하려고 했다. 사진은 국민정부 교육부 소속 전체 인원의 단체사진.

오로지 감성을 도야하고 배양하는 기술을 숭상해야 한다. 즉, 차라리 종교를 버리고 순수한 예술교육으로 바꾸는 게 낫다. 순수한 예술교육이란 우리의 정감을 도야하고 배양함으로써 고상하고 순결한 습관을 갖게 해주며, 자신만을 생각하는 이기적인 생각을 점점 사라지게 해주는 것이다. 대개 아름다움으로 보편성을 삼게 되면 절대 남과 자신을 차별하는 생각이 그 속에 스며들 수 없게 된다.[2]

차이위안페이가 보기에는 오직 모든 개인의 독립, 자유, 그리고 완전한 선善을 실현하여 그들로 하여금 "과학적 두뇌를 양성하고" "노동 능력을 양성하고" "예술의 흥취를 제창해야만"[3] 비로소 중국 사회 전체의 진보를 이루어낼 수 있었다.

'예술교육으로 종교를 대신하려는' 그의 사회적 정치적 이상을 실현하기 위해 차이위안페이는 미술 인재의 배양, 격려, 제휴에 관심을 기울이는 한편 미술학교에서부터 미술관, 박물관, 도서관, 공원 등 공공기구의 건설 방침과 조치를 구체적으로 지도하고 제정함으로써 '위대한 예술교육'의 개념을 통해 자신의 예술교육 이상을 전면적으로 실시

2 "而專尙陶養感情之術, 則莫如舍宗敎而易以純粹之美育. 純粹之美育, 所以陶養吾人之感情, 使有高尙純潔之習慣, 而使人我之見, 利己損人之思念, 以漸消沮者也. 蓋以美爲普遍性, 決無人我差別之見能參入其中."(蔡元培, 「以美育代宗敎」, 『新靑年』 第3卷 第6號, 1918.8)

3 蔡元培, 「中國新敎育的趨勢」, 『當代名人錄』, 1932.

하고자 했다.[4] 그는 예술교육의 실시를 가정교육, 학교교육, 그리고 사회교육이라는 세 가지 측면으로 나누었다. 이 세 가지 측면은 서로 연계되고 의존하면서 차례로 발전하는 관계를 맺고 있었다.

차이위안페이는 특별히 학교와 사회의 예술교육을 중시했다. 학교 교육에서는 아이가 유치원에 들어가면 춤, 노래, 수공예를 예술교육이 전담하는 과목으로 하고, 초등학교와 중학교에서는 음악, 회화, 운동, 문학 등 예술교육 교과과정이 점차 복잡해지기 시작한다. 또한 기타 과정과 미적 교육을 결합하여 아름다움에 대한 학생들의 종합적인 인식과 정감을 배양한다. 대학 이후에는 전문적인 예술교육을 시작한다.

사회 교육에서는 각 지역에 미술관과 공연장과 극장, 역사박물관, 고고학 전시관, 인류학 진열관, 박물학 진열관, 식물원, 동물원 등을 세우고 미술 전시회와 음악회를 개최한다. 이 외에도 도시의 도로 미화, 건축의 아름다움, 공원의 배치와 시설, 명승지의 안배, 고대 문화유적의 보존 및 공동묘지의 계획 등이 있다. 결국 사람들이 태어나자마자 곳곳에 아름다움이 충만한 환경 속에서 살 수 있게 하자는 것이다.[5]

대학의 예술교육은 학교 예술교육과 사회 예술교육을 연결하는 중요한 연결고리로서 차이위안페이가 특별히 중시했던 분야이다. 류하이쑤, 쉬베이훙, 린펑몐은 모두 차이위안페이의 예술교육 사상에 영향과 자극을 받아 성장한 이들이었다. 류하이쑤는 동인同仁들과 함께 중국 최초로 현대적 의미의 미술학교를 창립했고, 쉬베이훙은 시종일관 예술교육을 가장 중요한 사업으로 간주하여 중국 예술교육을 위한 현실주의적 기초를 확립했다. 또 린펑몐은 귀국 후 국립 베이징 미술 전과학교北京美術專科學校를 주관하면서 '예술교육으로 종교를 대신하려는' 차이위안페이의 사상을 바탕으로 삼아 예술교육으로 '다수의 예술 인재를 양성'하는 데에 힘을 기울이는 한편 대규모 예술 전시회를 개최하여 예술교육을 보급함으로써 '사회예술'의 이상을 실현하고자 했다.[6]

4 일찍이 1912년에 중화민국 임시정부 교육총장(教育總長)으로 있을 때 차이위안페이는 루쉰에게 교육부를 맡아달라고 요청한 바 있고, 중화민국 문화와 예술교육 계획의 제정을 주도했다. 하지만 이 계획은 그가 직위를 떠나게 됨으로써 결국 실현되지 못했다. 루쉰이 과장을 맡았던 사회교육 제일과(第一科)의 주요 임무는 다음과 같았다. 박물관과 도서관 관련 사업, 동물원과 식물원 등에 관한 학술사업, 미술관 및 미술 전시회 관련 사업, 문예와 음악, 연극 등에 관련된 사업, 그리고 고고문물의 조사 및 수집과 관련된 사업. 나중에 차이위안페이는 자신의 예술교육에 대한 인식을 더욱 확대하여 전문적인 미술 외에도 공공 및 개인의 진열관, 전시회, 연출, 도시계획, 공원, 건축, 인쇄, 광고 등등을 모두 포괄했다.

5 蔡元培,「美育實施的方法」,『教育雜誌』第14卷 第6期, 1922.6.

6 林風眠,「致全國藝術界書」,『美術叢論』, 南京 : 正中書局, 1936, p.34.

예술교육의 보급화

오늘날에는 이미 20세기 초에 차이위안페이가 나타낸 예술교육 보급화의 이상[7]이 현실로 변해 있다. 대학의 예술교육은 이미 중등전문학교中等專業學校와 대학전과大學專科[8]에서부터 본과本科, 석사, 박사 등 다양한 층차가 설립되어 있으며, 그 가운데는 전공과 직업, 사범교육 등의 내용이 포괄된다. 원래의 전공을 개혁하고 완벽하게 함과 동시에 컴퓨터 미술과 신매체新媒體 예술, 환경 예술, 종합예술, 복장과 직물 염색, 시각전달, 도예陶藝, 동영상, 현대 사진, 산업 디자인, 매체 광고 등등의 수많은 새로운 학과와 전공들이 분분이 설립되어 예술교육의 사상을 사회 각계각층과 각 분야에 전파하고 현실화시킴으로써 더욱 많은 이들이 아름다움의 훈도薰陶를 받게 해 주었다. 현대의 디자인 예술 특히 공공 디자인 예술의 관념이 확장됨에 따라 각종 수단과 각각의 영역들이 거의 모두 디자인 안에 포함되어서 미술은 사람들의 삶 속에서 필수불가결한 조성 부분이 되었고, 예술교육은 이미 전 국민의 소질교육素質敎育[9] 가운데 한 부분이 되었다.

4-80 미술관은 예술교육 보급의 주요 장소 가운데 하나가 되었다. 중앙미술학원 미술관의 바깥 모습.

4-81 뉴욕 크리스티(Christie) 경매의 최고 운영 책임자(Chief Operating Officer) 앤드류 포스터(Andrew Foster)가 중앙미술학원 예술관리학과[藝術管理系]에서 강의하는 모습

7 "전문적인 연습을 하는 곳으로는 이미 미술학교, 음악학교, 미술공예학교, 배우학교 등이 있고 대학교에도 문학, 미학, 미술사, 이학(理學) 등의 강좌와 연구소가 개설되어 있다. 사회에 보급하기 위한 것으로는 공개된 미술관과 박물관이 있으며, 그 안의 진열품들 가운데는 개인이 기증한 것들도 있고 공금으로 구매한 것들도 있는데 모두들 대단히 진귀한 것들이다. 임시 전람회와 음악회, 공립 또는 사립 극장도 있다. 도시 안의 큰길에는 가로수를 나누어 심어놓았을 뿐만 아니라 그 사이 사이에 꽃밭을 만들어 계절에 맞은 꽃들은 차례로 옮겨 심는다. 몇몇 큰길의 교차로에는 반드시 광장을 설치하여 큰 나무와 분수, 화단, 조각품 등을 설치한다. 작은 도시에도 항상 공원을 하나씩 둔다. 대도시의 공원은 여러 곳을 둔다. 또한 자연의 숲을 보존하고 더 가꾸어서 가장 자유로운 공원으로 삼는다. 공적이든 사적이든 간에 모든 건축과 진열된 기물 및 가구들, 서점의 인쇄물, 각 분야의 광고는 모두 미술가의 구상에 따라 만든다. 그러므로 누구든지 간에 시시각각으로 미술을 접촉할 기회를 갖게 된다."(蔡元培, 「文化運動不要忘了美育」, 北京：『晨報』副刊, 1919.12.1)

8 [역주] 중등전문학교(中等專業學校, Specialized Secondary Schools)는 줄여서 '중전(中專)'이라고도 부른다. 이것은 대개 9년 동안의 의무교육을 마친 후 진학하는 3년 동안의 고등학교 과정인데, 대개 졸업 후 취업에 필요한 전문 기능을 배우는 데에 치중한다. 우리나라의 실업계 고등학교와 유사한 것이다. 대학전과(大學專科, Specialty)는 '대전(大專)'이라고 줄여서 부르기도 하는 3년 동안의 교육과정이며, 학습 내용은 우리나라의 전문대학과 유사하다.

9 [역주] 소질교육(素質敎育)은 중국에서 시험 위주의 교육이 가지는 문제점을 해결하기 위한 방안으로 2000년

전공 교육의 큰 발전과 동시에 사회의 예술교육 또한 미술관, 박물관, 문화궁文化宮, 소년궁少年宮, 전시회, 박람회에서 출판물, 야간대학, 통신대학函授大學, correspondence college, 방송대학電視大學, Radio and TV University 및 각종 미술반美術班 등등 각 분야를 통해 널리 보급되었다. 특히 1990년대에 들어선 뒤로는 사회 예술교육 사업이 신속히 발전함과 동시에 갖가지 유형과 내용을 갖춘 미술 전시회가 끊임없이 열리면서 대도시와 중소 도시 및 농촌 마을까지 보급되었다. 예술교육의 보급은 20세기 중국인들의 사회적 이상을 구현한 것으로서 몇 세대에 걸친 사람들의 삶의 흔적과 민족적 의지였다. 그와 동시에 그것은 20세기 중국미술과 예술교육이 추구했던 모더니티를 인증하고 아울러 중국인의 정신을 다듬어 만드는 데에도 심원한 영향을 주었다.

현대예술교육이 형성되고 부단히 확장됨으로 인해 현대미술 시설, 체제, 인원, 교육 등이 크게 발전하는 와중에 전 국민의 현대적 미의식과 민주적이고 자유로운 사상과 정감을 배양함으로써 현대 사회 및 현대 정신과 전면적인 대화를 나눌 토대를 건립하게 되었다.

예술교육을 전국적으로 실시하는 문제에서는 비록 근래 100년 동안 각 분야의 조치를 취하여 널리 알려진 성과를 이루기는 했지만, 아직도 진지하게 고민하고 개선해야 할 문제들이 많이 남아 있다. 그 가운데 1980년대와 1990년대의 사범미술교육에는 어떤 정체 상황이 존재했다. 중국에서 미술교육학과의 교사는 모두 각급 전문 미술대학에서 양성했는데, 그들이 받은 교육은 모두 독립적인 예술가가 될 수 있는 전문 교육이었다. 그런데 그들이 사범대학에서 종사하는 작업은 초등학교와 중학교의 미술교사를 양성하는 것이었기 때문에, 초등학교와 중학교 미술교사를 예술가로 간주하여 가르치는 교육의 관성이 작용했다. 이에 따라 교육의 이념, 교과과정, 방법, 양성 목표가 심각하게 궤도를 벗어나는 상황이 발생했다. 그리고 이런 상황은 초등학교와 중학교 미술교육의 질량에 영향을 주었고 또한 청소년에 대한 예술교육의 실시에 직접적인 영향을 주었다. 초등학교와 중학교 교사를 양성하는 사범미술 교육체계와 예술가를 양성하는 전문 미술대학의 교육 체계가 분리된 것은 유럽과 미국에서 이미 1950년대에 시작되었다. 이후 분석, 논쟁, 개혁, 구축의 과정을 거쳐서 1960년대 이후에는 모두 독립적인 사범미술교육 전문 학과와 교육체계를 건립했다. 그런데 중국의 사범미술교육은 1990년대까지도 아직 원래의 사고방식을 답습하면서 개혁의 기미가 보이지 않았다.

1월부터 추진된 일종의 교양 강화 교육이다. 여기서는 사상과 도덕적 소질을 중시하고, 능력을 배양하며, 개성을 발전시키고, 심신을 건강하게 만들어주기 위한 여러 가지 형태의 교육 방식이 동원된다.

오늘날 중국의 박물관, 미술관, 군중예술관群衆藝術館[10] 등의 공공 예술교육 기구들에는 전문적인 관리와 기술 인력이 대단히 부족하다는 점도 큰 문제이다. 유럽과 미국에서 거의 몇 십 년 동안 설립한 '예술 관리학' 전공은 바로 그들이 앞서가고 있음을 나타내는 표지이다. 이 또한 미래의 중국에서 반드시 해결해야 할 허약한 부분이다.

심미적 모더니티

예술교육의 보급이 결코 예술교육 이상의 실현을 의미하는 것은 아니다. 특히 1990년대 이래로 현대적인 전파 수단이 발달하고 글로벌 시대가 도래하여 사유방식이 바뀌게 됨에 따라 중국도 새로운 시대로 접어들게 되었다. 이런 전환에 대해 어떤 이는 전파학의 관점에서 '시각문화 전파의 시대'라고 칭하고, 또 어떤 이는 대량생산의 관점에서 '기계 복제의 시대'라고 칭하기도 하며, 또 어떤 이는 도상圖像 전파의 각도에서 '그림 읽기의 시대' 또는 '시각문화의 시대'라고 칭하기도 한다. 시각문화 시대의 도래는 지금 이 시대 예술교육에 새로운 과제를 제시했다.

분명히 오늘날 예술교육의 문제는 이미 차이위안페이의 시대를 까마득히 넘어서서 더 이상 예술의 직업교육이라는 범주에 국한되지 않는다. 심지어 전통적인 미술관, 박물관, 학교, 극장, 공원 등 사회 예술교육의 영역에도 국한되지 않고 우리 주위의 환경, 장식, 복장, 공업 생산품, 생활용품 등을 포괄하는 인생의 각 분야에 스며들어 있다. 여기에 예술교육이 심혈을 기울이는 다양한 미적 취미는 단지 이념의 설계라는 문제뿐만 아니라 그보다 더 중요한 것 즉 문화에 대한 관점, 문화적 입장, 문화 방향 등을 구현하는 문제이다. 이런 것들은 지금 이 시대 사람들뿐만 아니라 미래인들의 문화적 선택을 전체적이고 직접적으로 만들어 낸다. 이 때문에 예술교육의 보급은 지금 이 시대의 심미감을 구축함과 동시에 심미적 모더니티의 복잡성이라는 중요한 과제를 제기한다. 즉 심미적 모더니티는 경제와 같이 '동일한 방향성'과 가치 정체성이 아니라, 당대성當代性을 건립함과 동시에 역사와 연관된 문화적 층위를 확립하는 것이다.

차이위안페이가 제기한 예술교육의 이상은 계몽적인 모더니티와 연계되어 민족의

10 [역주] 군중예술관(群衆藝術館)은 중국의 성(省), 자치구, 직할시, 지(地, 즉 주(州)와 맹(盟)) 등의 행정 단위에서 설립한 국가의 문화사업 기구로서 국민들에게 홍보와 교육을 진행하면서 문화 활동의 규율을 연구하고, 문예 작품을 창작하고, 대중들의 문화 활동을 보조하는 공익적 기구이다.

독립과 국가의 부강을 근본적인 요구이자 목표로 삼았다. 그것은 개인의 정신적인 독립, 자유, 해방을 사회 계몽과 민족 해방의 기초이자 전제로 간주하고, 예술교육의 사회화를 국민성 개조와 민족정신의 구원을 위한 중요한 수단으로 여겼다. 이 때문에 심미적 계몽과 사회적 계몽의 목표가 완전히 일치하여 과학과 민주로서 사회 집단의 새로운 가치의 기초를 구축하고, 예술교육 또는 심미적 계몽으로써 사람들의 건전하고 선을 지향하는 마음을 다듬어 만들 수 있었다. 그러나 20세기 중국의 사회 현실로 인해 예술교육은 시종일관 공리주의 또는 효능주의 사상으로 관철되었다. 그로 인해 미술의 3대 효능 즉 인식, 심미성, 교육이 단편적으로 교육 항목으로 귀결됨으로써 예술교육의 이상이 발전하는 과정에서 점차 극단화된 이데올로기의 혁명으로 나아가게 되었다. 그것은 비록 역사적 조건으로 인해 어느 정도 합리성을 지니기는 했지만 예술교육의 본질과 최종 목적에는 어긋나는 것이었다.

서양의 일부 사상가들이 처음으로 심미적 계몽을 주장할 때에 보여준 자본주의 문화에 대한 강렬한 비판 의식은 사회와 인간의 물질화를 막는 제어 도구로서 이성의 적극적인 의의를 지니고 있었다. 이 때문에 그것은 20세기 서양의 많은 학자들에게 존중받고 숭배되었다. 그런데 차이위안페이의 '예술교육으로 종교를 대신하려는' 사상이 중국의 심미적 모더니티를 열어 놓았을 때에는 과학과 민주를 핵심으로 하는 계몽적 모더니티와 결합시켰는데, 그럼에도 그 가운데에도 어느 정도 과학주의에 대한 경계가 포함되어 있었다. 이로 보건대 심미적 모더니티는 중국과 서양에서 서로 다른 의미와 지향을 갖고 있었다. 서양에서 심미적 계몽을 통해 사회 계몽을 돌이켜보고 비판했던 데에 비해, 중국에서는 양자를 자신의 공통의 목표로 삼았다. 왜냐하면 그것이 지향하고 해결하려한 것은 제국주의와 봉건주의에 반대해야 하는 역사적 사명에 직면한 중화민족이 어떻게 생존할 수 있는가 하는 근본적인 문제였기 때문이다. 이것은 바로 심미적 모더니티에 내재된 반성적 성격이 중국에서 구체적으로 구현된 것이었다. 이러한 '오독誤讀'은 중국인들이 모더니티 문제에서 서양에 대해 창조적으로 받아들였음을 보여준다.

그러나 다른 한편에서는 예술교육이 20세기 중국의 심미적 모더니티를 열어 놓음과 동시에 그 자체에도 이상화의 문제와 내재적 모순을 갖고 있었음을 주목해야 한다. 즉 그것은 개성과 예술교육의 순수성을 중시함과 동시에 또 두 가지 극단으로 치달았던 것이다. 전자는 정치에 의해 왜곡된 이데올로기화이고 후자는 자본에 의해 왜곡된 시장화, 용속화, 향락화였다. 두 가지 극단은 모두 엘리트 문화와 대립을 형성했다. 그러므로 지금 이 시대의 예술교육이 이미 보급되었다고 할지라도 심미적 모더니티의 문제

는 더욱 복잡하고 절박해졌다. 더욱이 글로벌한 현실에 직면하여 이데올로기가 쇠퇴하고 중국의 시장화가 진행됨에 따라 예술교육의 내용에서 기능까지 어떻게 새로운 전환을 이루어야 하는지가 심미적 모더니티가 연구해야 할 새로운 과제가 되었다. 이것은 대중의 심미적 문화와 엘리트들의 심미적 문화, 과학 정신과 인문 이상, 사회 목적과 인류 발전 사이의 관계를 합당하게 이해해야 한다는 것을 의미한다. 무엇보다도 지금 이 시대에서 중국 전통문화의 가치와 의의를 정확하게 처리하여 사람과 사회의 조화로운 발전을 촉진해야 한다.

3. 예술 형태의 경계와 확장의 문제

19세기 이래 서양 예술은 갈수록 형식 문제를 중시했고, 20세기에는 추상 표현의 단계에 들어섬으로써 예술 형태가 대대적으로 확장되어 전통 예술의 경계를 넘어섰다. 예술 자체 내지 예술 내부로부터 예술을 정의하는 것은 더 이상 이미 불가능해졌기 때문에 일상적인 상태와 그렇지 않은 상태를 비교하는 데에 착안해야 하며 어그러진 구조와 어그러진 위치, 어그러진 순서를 통해 예술과 예술이 아닌 것의 경계를 파악해야 한다. 예술의 일상적이지 않은 상태가 가지는 특성은 삶의 일상적인 상태가 가지는 특징과 거리를 유지하고 있으니, 바로 이런 제한으로 인해 예술은 확장되고 새로운 것을 창조할 가능성을 지니게 되는 것이다. 서양 현대예술 형태의 확장과 경계 넘기는 중국의 현대예술에도 심각한 영향을 주었다. 중국 예술은 새로운 것의 창조 관념을 인정함과 동시에 자기의 문화적 입장이 가지는 '제한'에 발을 붙이고 있어야 비로소 디욱 큰 확장과 개방을 실현할 수 있을 것이다.

예술의 경계와 확장

1917년에 뒤샹이 소변기 하나를 미술관으로 들여왔을 때 고전적 취미에 물들어 있던 대중들에게 안겨준 곤혹과 분노는 가히 짐작할 만하다. 당시 그것을 이해하지 못한

이들에게 그의 행위는 비웃음거리로 여겨졌지만 나중에 결국 '예술'이 되었고, 심지어 예술의 미래를 위한 중요한 전환점이 되었다. 그러나 서양미술 내부 논리의 발전이라는 관점에서 보면 이것은 또한 일종의 필연이었다.

19세기에 이르러 서양 주류 예술의 흥취는 이미 점차 제재에서 형식으로 전환되고 있었다. 고전주의의 조형과 소묘에서 낭만주의의 취미와 색채에 이르기까지 관심사는 달랐지만 형식을 중시하는 것은 공통적이었다. 인상주의의 색채에 대한 관심은 예술의 형식 문제를 더욱 두드러지게 만들었고, 후기 인상주의Post-Impressionism와 신 인상주의Neo-Impressionism의 반 고흐, 고갱, 쇠라Georges Seurat(1859~1891) 등의 실천을 통해 형식 문제는 최종적으로 독립해 나와서 예술 형태가 발전하고 풍부해지도록 촉진했다. 20세기의 야수주의, 입체주의, 미래주의에서부터 시작해서 형식은 거의 예술가들이 유일하게 관심을 기울이는 대상이 되어서 서양 예술가들의 예술 형태에 대한 탐구를 대대적으로 고무했고, 결국 서양 예술은 추상 표현의 단계로 완전히 진입했다. 이 과정에서 입체파가 재료들을 모아 붙여서 사용한 것은 전환기적인 의미가 있었다. 환각의 진실이 해소된 뒤에는 직접적으로 현실적인 제시 작용을 일으켰을 뿐만 아니라 더욱 중요한 것은 물품(기성품)의 개념을 예술 작품 속에 끌어들였다는 것이었다. 이것은 예술에 광활한 천지를 열어 주어 다양한 형태 확장을 지향할 수 있는 기초를 마련해 줌과 동시에 예술과 비예술, 예술과 생활 사이의 경계를 모호하게 만들어 버렸다. 뒤샹의 행위는 바로 이런 상황의 자연스러운 산물이었다. 그는 예술 혁명의 시대가 도래했음을 민감하게 인식하고 극단적인 행위를 통해 이왕의 예술과 예술 개념을 철저히 뒤엎어 버렸다. 그 덕분에 후세 사람들은 예술의 형식이 다양하다는 것을 인식하게 되었다. 그것은 시각적으로 드러내는 방식뿐만 아니라 형식과 재료, 수단, 혹은 매개까지 포괄하는 것이었다. 더욱이 현대예술에서 재료와 매개는 이미 예술 형태의 주요 분야로 확장되어서 설치, 행위, 영상 등의 예술들은 전통 예술의 개념을 완전히 타파하고 그 경계를 초월하여 예술이 새로운 영역을 지향할 수 있게 해 주었다.

현대예술의 형태 확장과 '경계 넘어서기'는 서양 현대예술이 새로운 것을 숭상하는 의식에 지배와 부림을 받아 진행되었던 경향이 대단히 크다. 반 고흐가 당시의 현실생활과 전혀 어울리지 않는 작품을 창작하고 생활의 행동도 그

4-82 뒤샹 〈샘〉(1917)

렇게 했던 것이 완전히 예술에 대한 일종의 경건한 태도에서 비롯된 것이라면, 뒤샹 이후로 예술은 명백하게 일종의 전략 또는 개념이 되었다. 그 유래는 두 가지를 포함한다. 첫째, 현대(아방가르드) 예술가들은 기이한 행위를 숭상하는데, 이것은 역사상 저명한 예술가의 괴벽을 어느 정도 과장되게 계승한 것이었다 하겠다. 둘째, 예술가의 일상적이지 않은 상태에 담긴 성질과 그것이 가진 인류의 자아 초월 기능은 또 현대(아방가르드) 예술에 끊임없는 '창의성'의 이유를 제공했다. 20세기 이래 도상圖像의 범람과 시각의 위기가 나타남에 따라 현대(아방가르드) 예술은 자기도 모르게 '창의성'을 유일한 목적으로 하는 하나의 과정에 진입했으며, 심지어 각종 극단적 행위와 현상들이 나타났다. 그리고 그와 동시에 일상생활과 예술의 경계도 나날이 모호해졌다.

4-83 피카소 〈소의 머리〉(1943)

현대예술의 이 '경계 넘어서기'가 가져다 준 새로운 곤혹과 우려는 새로운 문제를 제기했다. 예술이란 무엇인가? 현대예술이란 무엇인가? 현대예술을 어떻게 대해야 하는가? 인류의 예술은 장차 어디로 향할 것인가? 현대예술이 나오기 전에 우리가 예술이란 무엇인가를 알았다면, 현대예술이 나온 뒤에는 예술에 대해 오히려 갈수록 '무지'해지고 있다. 더욱이 뒤샹이 기성품을 전시회장으로 들여온 뒤로 예술가들은 그저 자신의 '하느님의 손'으로 지목하기만 하면 어떤 물건이든 예술이 될 수 있을 것 같은 상황이 되었다. 1980년대 이후 서양의 현대(아방가르드) 예술 전시회를 보면 거기에 진열된 것들은 더 이상 우리가 익히 알고 있던 유화, 판화, 조각 등의 '예술'이 아니다. 우리의 망막을 가득 채우는 것들은 각종 동물, 인조물, 자연물, 그리고 생활용품 등의 실물이기 때문에 관람객들은 놀라지 않을 수 없다. 이것이 예술인가? 예술과 생활 사이에 경계가 있는가? 이런 식이라면 인류에게 여전히 예술가가 필요한 것인가? 바로 이런 문제에 대한 미망과 위기의식으로 인해 1980년대 서양에서는 '예술의 사망'이라는 경고의 소리가 울렸다. 현대예술의 경계가 무한히 확장되면서 예술과 생활이 하나로 융합된 듯이 보이면서 예술에 대한 이왕의 경계 정의가 효력을 읽게 되었고, 심지어 서양의 이론계는 결국 예술에 대한 정의를 내리는 일을 보편적으로 포기할 수밖에 없었다.

예술과 비예술

예술, 그리고 예술과 생활 사이의 경계를 알기 위해서 이왕의 이론가들처럼 예술로써 예술을 증명하거나 혹은 예술 내부에서 답을 찾는 것은 모두 불충분하다. 오히려 그 바깥에 서서 생활의 형태를 비교하는 가운데 예술과 비예술, 예술과 생활의 경계를 파악하는 편이 더 낫다.

사람은 결국 일정한 시간과 공간 속에서 살 수밖에 없으며, 생활 또한 일정한 형태를 가지고 특정한 시간과 공간 속에서 표현된다. 그것은 사람과 더불어 특정한 구조를 형성하며, 사람 자신의 존재 형태와 인간화된 자연의 존재 형태를 포괄한다. 인간의 생활 형태에 대해서는 여러 종류의 구분이 가능하지만, 가장 기본적인 것은 일상적인 상태와 그렇지 않은 상태라는 두 가지 큰 부류로 나누는 것이다. 일상생활에서 사람들은 경험의 축적을 통해 관례를 만드는데, 이런 관례는 이치를 따질 필요가 없다. 그저 경험과 직관에만 의지하더라도 일상적인 상태와 그렇지 않은 것에 대해 즉각적으로 판단할 수 있으니, 이것이 바로 도식적 심리가 기대하는 참조reference 기능이다. 그러나 사람의 경험 또한 발전하는 것이라서 도식의 수정(시행착오)을 통해 일상적이지 않은 시도가 나타날 수 있으며, 아울러 점차 그것을 받아들여서 일상적인 상태로 전환시킨다. 이렇게 반복하다 보면 인류의 경험은 끊임없이 충실해지고 풍부해지게 된다.

인류의 예술적 경험도 이와 마찬가지이다. 일상생활은 일상적인 상태의 존재이며 인간의 이지理智와 경험이 인정한 합리성 즉 합목적성 또는 합공리성合功利性을 지니고 있어서 그 자체로 합목적적인 논리의 그물망을 형성하고 있다. 그런데 예술 작품은 비록 일상적인 생활과 어떤 형태상의 유사성을 지니고 있기는 하지만 생활 속 논리의 그물망이라는 존재를 타파하기 때문에 일종의 일상적이지 않은 구성체가 된다. 예술 작품 자체는 수정(시행착오)을 통해 일상적이지 않은 상태로 하여금 점차적으로 일상적인 상태의 경험을 받아들이게 하며, 생활과의 관계에서 그것은 공리성을 지향하지 않는 자신의 특성을 내세워 합목적성을 지향하는 생활 속 논리의 그물망과 차별화함으로써 터무니없고 부조화적인 상태를 형성한다. 이에 따라 그것은 사람들에게 놀라움과 곤혹감을 주며, 현실의 생활과는 비논리적인 관계를 형성한다.

예술 작품의 이러한 비논리적 구조는 주로 세 가지 형태로 나타난다. 첫째, 독립 대상의 존재물로서 내재 구조상의 비논리성을 지니고 있으니, 이것은 '구조의 착오錯構'라고 칭할 수 있다. 둘째, 독립적인 존재물의 대상으로서 주위 환경과 더불어 외부 구

조상의 비논리성을 지니고 있으니, 이것은 '위치의 착오錯置'라고 칭할 수 있다. 셋째, 주체와 객체, 그리고 환경으로 구성된 사건에 시간의 순서상으로 비논리적인 연출이 나타나는데, 이것은 '순서의 착오錯序'라고 칭할 수 있다. 이와 같은 세 가지 비논리적인 형태는 언제나 한 데 뒤얽혀 있기 때문에, 이를 한꺼번에 아울러 또한 '구조의 착오錯構', 즉 잘못된 시공時空 구조라고 칭할 수 있다.

이를 통해 우리는 그것으로부터 세 가지 성질을 이끌어낼 수 있다. 첫째, 구조상의 기억 착오 : 존재물의 구조가 변화와 파괴, 재구성됨으로써 낯설게 되는 것. 이것은 ① 형식상의 부호화와 간략화, 왜곡, ② 재료상의 이질화, ③ 비자연적인 추상 구조로 나타난다. 둘째, 공간상의 위치 착오 : 공간 관계의 논리적 착오. 이것은 ① 대상의 위치가 잘못된 곳에 놓이고, ② 환경의 연장 혹은 허구적 공간으로 나타난다. 셋째, 시간상의 순서 착오 : 나타나는 시간이 비논리적으로 변함. 이것은 ① 시간 순서의 도착倒錯, ② 시간 순서의 주관적 처리, ③ 시간과 공간의 반反 논리성으로 나타난다.

그렇다면 모든 일상적이지 않은 상태의 형식적 존재는 모두 예술인가? 만약 그렇다면 다음과 같은 질문이 가능하다. 즉 돌멩이 하나를 자연계에서 실내로 반입한다면 그것을 일종의 일상적이지 않은 상태의 존재라고 간주해야 할까, 아니면 예술 작품으로 간주해야 할까? 그러므로 예술 작품은 위에서 서술한 일상적이지 않은 상태를 필수적으로 갖추는 것 외에도 그런 상태 ― 실용적이지 않고 공리적이지 않은 ― 로 만들려는 의도를 갖춰야 한다. 어떤 '물건'에 예술적 형식을 부여하는 그런 의도가 바로 개념의 표현인 것이다. 야수파 작품의 경우 작자가 의도적으로 의의를 부여하는데, 그 의의는 일상생활 속 논리의 그물망과 아무런 직접적인 연계가 없어서 공리적이지도 실용적이지도 않다. 이와 같은 일상적이지 않은 상태를 만드는 의도가 바로 예술이 성립하기 위한 필요조건이며, 이런 의도 아래에서 모든 재료는 인공화되는 것이다. 그러나 일상적이지 않은 상태의 형식과 그렇게 하려는 의도만 갖춰져 있다면 모든 것은 다 예술인가? 분명히 그렇지 않다. 왜냐하면 여기서 강조하는 것은 일상적이지 않은 상태를 만드는 의도가 아니라 공리적이지 않고 실용적이지 않은 것으로 만들려는 의도이기 때문이다. 이런 의도는 실용적인 생활에 대한 부정이며, 사물의 의의를 원래의 논리 구조에서 따로 떼어내서 일상적인 상태의 형식과 의의에 대한 그 사물의 논리적 관계를 끊어 버림으로써 일상적인 상태와는 확연히 다른 고립 체계로 만들어 놓는다.

예술이 일종의 일상적이지 않은 상태의 존재가 되기 위해서는 다음과 같은 조건이 필요하다. 즉 형식의 구조적 착오에 의의로부터 벗어남意義的孤離을 더하는 것이 그것이

다. 이러한 의의로부터 벗어남이 독특할수록 생활과의 어긋남이 더 심해지며, 이끌어 내는 놀라움도 더 커진다. 그러나 예술의 본질은 결코 '놀라움'을 만들어 내는 데에 있는 것이 아니라 '인류의 자아 초월의 바람'과 '초월의 필요'를 나타내는 데에 있다. 현실에 어떤 고통과 고난을 줄지라도 인간은 결국 살아가야 한다. 더 나은 삶을 위한 선택과 고심이 눈앞에 닥쳤을 때 인간은 초월의 길과 가능성을 찾게 된다. 이러한 초월의 바람이 바로 예술의 존재 이유이다. 예전의 초월이 시간 속에서 관례가 되면 그와 동시에 새로운 초월의 욕구도 생겨난다. 그래서 인간은 다시 새로운 창조를 기대한다. 이 때문에 예술은 인류의 초월을 목적으로 "형식의 구조적 착오에 의의로부터 벗어남을 더한" 일상적이지 않은 존재라고 할 수 있다.

제한과 확장

일상적인 상태와 그렇지 않은 것은 상대적인 표현이다. 여기서 말하는 일상적인 상태라는 것은 특별히 일상생활 속에서 특정한 공리와 실용의 목적에 따라 인도되고 제약과 영향을 받는 주체의 부분으로서, 그것은 실리적인 목적을 지향하는 논리의 그물망 안에 갇혀서 그것을 통해 의의를 획득하는 것을 가리킨다. 일상적이지 않은 상태라는 것은 예술 작품을 일상생활의 형식과 의의에서 벗어남을 돌출시켜서 그것이 일상적인 상태의 형식과 의의에 대해 맺는 논리적 관계를 끊어버림으로써 일상생활과는 확연히 구별되는 고립 체계의 경향을 지니도록 만드는 것이다.

생활 속에서 사람들은 익숙해져서 늘 그러려니 여기는 것을 일상적인 상태라고 간주하며, 이러한 일상적 경험과 어긋나게 되면 일상적이지 않은 상태가 된다. 이와 마찬가지로 사람들이 익숙해져서 늘 그러려니 여기는 예술 형식을 일상적인 상태로 간주하며, 이러한 일상적 경험에서 어긋나는 예술 형식은 일상적이지 않은 상태가 된다. 이것은 부단히 발전 변화하면서 시종일관 끊어짐이 없는 하나의 사슬이다. 그러나 생활이 어떻게 발전하고 바뀌든, 예술 형

4-84 보이스(Joseph Beuys, 1921~1986) 〈7천 그루의 상수리 나무〉(1982)

식이 어떻게 변화하든 간에 일상적인 상태와 그렇지 않은 상태 또는 예술과 생활의 구분은 영원히 존재한다. 일상적인 상태의 사물이 일상적인 상태의 현실 속에서 그 의의를 드러내는 데에 비해 일상적이지 않은 상태 또한 일상적인 상태와 상대적인 조건에서만 비로소 의의를 지니게 된다. 서양 예술의 역사 발전 과정을 살펴보면 이 점을 알 수 있다.

예술의 출현은 생활의 일상적인 상태와 상대적인 측면에서 설명된다. 그러나 예술이 독립하기 시작할 때부터 허구적인 진실을 추구할 때까지, 형식 언어의 순수화를 추구할 때까지, 그리고 다시 현대예술이 지극히 광활한 예술 공간을 열어 놓을 때까지 예술의 형식과 예술에 대한 인간의 인식은 부단히 확장되어 왔다. 이 기나긴 과정에서 예술 안의 모든 것들이 전부 변한 듯했지만 오직 예술과 생활의 경계만은, 다시 말해서 예술의 일상적이지 않은 특성만은 변하지 않았다. 이것은 지금 이 시대의 예술이 아무리 예술과 생활의 경계를 모호하게 만들어도, 오늘날의 예술이 이왕의 것과 어떻게 다르더라도 예술은 처음부터 끝까지 생활과 거리를 유지할 것이며 또한 이러한 '제한' 속에서 끊임없이 확장하면서 자신의 창조력을 지켜 낼 것임을 말해 준다. 이러한 제한 또는 생활과의 경계가 없다면 예술은 새롭게 확장할 수도 없을 뿐만 아니라 심지어 예술 자체의 존재도 불가능해질 것이다.

서양 현대예술의 형태적 확장과 '경계 넘어서기'는 중국 예술에 대해서도 깊은 영향을 주었다. 더욱이 1980년대 이래 서양 현대예술이 대량으로 유입됨에 따라 예술 형태에서 정도는 다를지라도 서양의 각종 예술 형식들이 모두 중국에 나타남으로써 중국의 예술을 대대적으로 개조하고 풍부하게 만들어 주었다. 예술 개념에서도 그것은 중국 예술에 대해 광범한 충격을 주었는데, 가장 중요한 것은 바로 '창의성'에 대한 인정이었다.

이런 현상은 개혁개방 이래 중국의 사회 현실과 긴밀하게 연관되어 있었다. 중국이 나날이 세계로 진입하여 1990년대 이래 과학기술이 발전하고, 지식의 양이 증가하고, 정보의 전파가 가속화함에 따라 새로운 사물에 대한 사람들 흥미와 민감도도 높아졌다. 예술도 이러한 사회 상황 속에서 혁명적 변신의 발걸음을 더 빨리 했다. 그런데 다양한 형태가 뒤섞이고 융합함으로써 중국 예술은 짧은 시간 안에 신속하게 '현대화'하여 중국미술의 모더니티 전환을 실현할 수 있었지만, 이러한 전환은 중국문화의 모더니티 전환 가운데 한 부분일 뿐만 아니라 세계문화의 모더니티 전환 가운데 일부분이라는 점도 간과해서는 안 된다. 이러한 넓은 시야 속에서 중국 예술은 세계적인 의의를 지니게 되는 것이다.

4-85 스페인 빌바오 구겐하임 박물관(the Bilbao Guggenheim Museum)

그와 동시에 지금 이 시대 중국 예술의 형태 확장 또는 서양의 '창의성' 개념에 대한 인정 역시 번영 뒷면의 위기를 함께 가져왔음을 간과해서는 안 된다. 그것은 끊임없는 '창의성' 이후의 시각적 피로로 나타났으며, 또한 경제와 문화의 세계화 이후의 방향 상실로 나타났다. 전자는 일상적인 상태의 생활 속에서 변화의 빈도가 가속화됨으로써 인류의 미적 감상과 평가의 한계threshold가 쇠퇴하여 감소하게 되는 데에 반영되었다. 그것은 인류 전체의 문명사에 대한 인식, 그리고 우리가 줄곧 신봉해 왔던 '진보', '진화', '창의성' 등에 대한 가치관 및 관점과 직접적으로 연관되어 있다. 후자는 '진보', '진화', '창의성' 등의 가치관을 신봉함으로써 형성된 일종의 자각하지 못하는 허망한 '글로벌 가치관'이다. 그것은 인류 문명의 미래와 전통문화를 대하는 태도 및 관점과 직접적으로 연관되어 있다.

20세기 중국 예술의 발전 및 그 미래 전략에서 보면, 문화적 입장의 문제는 하나의 민족이 세상에서 어떻게 존재할 수 있는지에 대한 근본적인 문제이다. 인간의 가장 기본적인 요구 가운데 하나는 바로 자아를 긍정함으로써 자아 가치의 완성을 실현하는 것이며, 민족의 경우에도 마찬가지이다. 민족성이 일단 세계성에 묻혀 버리게 되면 자아 또한 역사의 뿌리를 잃어버리게 된다. 오직 자신의 문화적 입장의 '제한' 속에서만 비로소 더욱 큰 확장과 개방을 진정으로 실현할 수 있는 것이다.

4. 글로벌 환경에서 문화적 선택

글로벌화의 진행으로 인해 세계가 갈수록 더욱 하나가 되어가고, 경제가 일체화되고, 정보 기술이 신속히 발전하고, 새로운 전파 매체가 발달하고, 문화가 산업화되고 상품화되는 이런 현상들은 모두 생활방식과 가치관, 그리고 미적 취미의 수렴con-vergence을 촉진한다. 이와 동시에 문화 정체성의 위기가 두드러지면서 뿌리를 찾으려는 의식과 토착의식의 자각이 깨어나면서 수렴에 대한 배척과 반항도 강화되고, 문화 내지 문명의 충돌이 현실로 변한다. 지금 이 시기 중국은 반드시 자기 문화 정체성의 토대 위에서 자각적 전략을 가지고 적극적으로 글로벌화 과정에 녹아 들어가야 하며, 그에 따라 다양한 모더니티를 효율적으로 구축하는 데에 다른 이들과 함께 참여해야 한다. 이것은 글로벌 시대에 중국이 직면한 도전이자 기회이며, 동시에 중국 예술가들이 글로벌 환경 속에서 마땅히 가져야 할 자각이기도 하다.

'서양'과 '동양'

냉전이 끝난 뒤 세계 정치의 국면이 바뀜에 따라 선진국이나 개발도상국을 막론하고 모두 전략을 새로 조정하여 새로운 현실적 수요에 적응할 수밖에 없었다. 새로운 정치와 경제의 조합이 형성되면서 세계 경제의 일체화를 촉진했다. 세계화의 환경에서 우리가 가장 먼저 맞닥뜨린 것은 바로 '동양이란 무엇인가?'와 '서양이란 무엇인가?'라는 질문이었다. 이 질문에는 한 가지 가정presupposition이 숨겨져 있다. 즉 근대의 서양은 동양에 영향을 주어 좌우하면서 동양으로 하여금 선택을 하도록 강요했으며, 동양은 또 이런 선택 아래에서 서양을 지향했다는 것이다. 근래 한 세기 동안 우리는 이런 개념 아래에서 '동양'과 '중국' 내지 '현대화'와 '모더니티'라는 문제들을 고민해 왔다. 이 때문에 중국의 문화 예술계에서 서양은 어떤 '동양'의 개념으로 동양을 알고 있는 것인지, 그리고 동양은 어떤 선택을 해야 할 것인지 등의 문제가 줄곧 사람들을 괴롭혔다.

18세기 서양에서 시작된 공업혁명은 인류 역사가 새로운 페이지로 넘어갔음을 의미한다. 서양에서 사회의 전환을 완성하여 공업화 시대로 진입한 후에 '동양'은 완전히 서양이 강권强權을 휘두르며 '타자'의 형상을 세울 수 있는 기초, 다시 말해서 서양에서 동

4-86 1990년대 상하이 와이탄[外灘]의 풍경　　　　　　**4-87** 제50주년 국경절(國慶節)의 열병식 장면

양에 대해 논의하고, 묘사하고, 식민 지배를 하고, 통치하는 근거가 되었다. 예를 들어서 사이드Edward W. Said(1935~2003)는 "서양이 동양을 통제하고 개조하고 부리는 일종의 방식"을 '오리엔탈리즘'이라고 불렀다. 이것은 동양의 문화 정체성에 대한 서양의 확인과 서양 근대의 '오리엔탈리즘'이 확인해 주지 않았더라면 동양의 '서양' 개념도 없었을 것이라는 동양의 서양관을 결정했다. 다시 말해서 서양의 '오리엔탈리즘' 의식이 동양의 '서양' 개념을 가져오고 또한 결정했다는 것이다.

동양의 시각에서 '서양'은 역사적 개념일 뿐만 아니라 현실적 개념이며 그 가운데는 진보와 노역奴役, 이성과 강권이 서로 엇갈려 얽혀서 미혹과 역설로 가득 차 있다는 것은 대단히 명백하다. 서양이 견고한 함선과 무시무시한 화포로 중국의 대문을 두드려 열어젖힌 뒤로 중국은 현대의 길로 쓸려 들어갔다. 그 와중에서 한편으로는 자각적이고 전면적으로 서양을 배우고 모방하면서 다른 한편으로는 서양에 대해 항거하고 배척함으로써 자신의 존재를 분명히 했다. '서양'은 이미 우리 중국인의 머릿속에 깊이 뿌리를 내려서 우리의 행동 방식과 사유 모델, 그리고 문화의 일부분이 되어 시종일관 서양과의 관계 속에서 사고하고 행동하게 만들고 있다, 이처럼 '서양'은 이미 우리가 일상적으로 반항하는 대상이자 또한 우리의 정체성을 확인시켜주는 일종의 참조 대상이 되었다. 말하자면 우리는 서양에 저항하고 있을 뿐만 아니라 또한 서양의 반응과 인정을 기대하고 있는데, 이것은 지금 이 시대 중국 예술의 발전 속에서 전형적으로 나타나고 있다.

20세기 초기에 많은 젊은 학자들이 서양으로 유학을 떠났던 것이나 '문화대혁명' 기간 동안 민족 정체성에 대해 인증했던 것, 1980년대에 서양 현대예술을 전면적으로 흡수한 것이나 1990년대에 동양의 문화적 기호들에 대해 다시 풀이하게 된 것 모두 서양

및 서양의 반응과 긴밀하게 연관되어 있었다. 그러나 이런 것들이 결코 중국 예술의 모더니티가 그저 서양의 복제판에 지나지 않는다는 것을 의미하는 것은 아니며, 이 점은 1980년대 말엽부터 갈수록 주목을 끌고 있다. 이왕에 서양 학자들이 구분한 바에 따르면 모더니티는 시발 혹은 내재적으로 발생한 모더니티endogenous modernity와 후발 혹은 외래적으로 발생한 모더니티exogenous modernity라는 두 가지로 나뉜다. 전자는 식물학적 개념으로서 내부에서 자연적으로 생장한 것을 가리키고 후자는 파생개념으로서 외부의 촉진을 받아 생겨난 것을 가리킨다. 여기서 그것들의 의미는 이러하다. 즉 내재적 모더니티는 서양 특유의 것이고 외래적 모더니티는 서양의 특징이 아니라는 것이다. 그리고 서양의 것이 아닌 것은 오직 서양의 기준에 부합할 때에만 비로소 모더니티를 지니게

4-88 세계화 환경에서 서양의 각종 학술 저작들도 분분히 중국에 유입되고 있다. 사진은 사이드(Edward Wadie Said)와 헌팅턴(Samuel P. Huntington), 코헨 등의 논저들이다.

된다. 그러나 최근 몇 년 동안 사람들은 이미 현대화의 방식이 다양하고 모더니티 자체도 다양하며, 아울러 시발 모더니티든 후발 모더니티든 간에 모두 모더니티를 조성하는 한 부분이라는 것을 갈수록 깊이 인지하고 있다. 후발 모더니티는 이미 자연스럽게 시발 모더니티 속에 포함되었고, 그와 마찬가지로 시발 모더니티 속에도 차이가 존재한다. 후발 모더니티를 지닌 나라들도 서양에 대해 정체성을 확인하려 하는 것이 아니라 현대 세계의 '변화'에 대해 정체성을 확인하려 한다. 이것이 바로 미국의 역사학자 코헨Paul Joseph Cohen(1934~2007)이 주장한 '중국 중심론'이라는 관점의 논리적 근거이다. 그는 중국의 모더니티에 대한 연구는 "중국의 문제가 바로 중국적 상황의 맥락 속에서 발생했음을 직시해야" 한다고 주장했다.[11] 이것은 중국의 현대화가 결코 서양의 현대화를 추종하는 것이 아니라 보편적 모더니티를 참조하여 자체의 현대화를 지향하는 것임을 또 다른 각도에서 제시한 것이다. 이런 인식은 세계화 시대에 대단히 심원한 계발의 의의를 지니고 있다.

문화의 층위에서 말하자면, 세계화는 서양이 주도하는 일종의 역사적 지향으로서 불가피하게 새로운 문화적 침략을 조성할 수밖에 없다. 즉, 미국 블록버스터 영화와 할리

11 柯文(Paul Cohen), 『在中國發現歷史-中國中心觀在美國的興起』, 北京 : 中華書局, 1987, pp.5~12.

우드 취미, 코카콜라와 청바지, 로큰롤, 미국 중산층의 생활방식 등이 그들이 제정한 시장의 법칙에 따라 전세계에 유행하게 되니, 이것이 바로 학계에서 말하는 '포스트식민주의'인 것이다. 이 때문에 영국의 저명한 학자 기든스Anthony Giddens는 세계화의 의의는 서양의 세계자본주의Global Capitalism 이익집단들이 주도하는 다국적기업과 거대 자본집단의 이익을 대표하는 일종의 이데올로기이자 미래에 대한 방향 제시로 말미암은 것이라고 분명히 표명했다.

일찍이 1993년에 미국의 헌팅턴Samuel P. Huntington(1927~2008)은 「문명의 충돌?The Clash of Civilizations?」이라는 글에서 세계화 시대의 문화적 특징에 대해 이렇게 지적했다. "계급과 이데올로기의 충돌에서 문제의 관건은 '당신은 어느 편인가?' 하는 것이다. 사람들은 자신의 편을 선택하거나 바꿀 수 있다. 그런데 문명의 충돌에서는 문제가 '너는 누구인가?'로 바뀌게 된다. 이것은 이미 정해진 것이기 때문에 바꿀 수 없다."[12] 그는 세계화가 가져온 하나의 추세 즉 자아 정체성 확인의 우려를 지적했던 것이다. 프랑스의 학자 하스니Hassney는 이렇게 지적했다. "이것은 인류 사회를 역설에 직면하게 한다. 세계가 하나가 되는 것을 지향할수록 위협적 차별을 받는 것도 갈수록 강하고 반항적으로 변한다. 하나가 될수록 어떤 새로운 경계를 만들고자 하는 욕구도 커지고, 발전이 빠를수록 뿌리를 찾고자 하는 분위가 조성된다. 이로 말미암아 정체성, 종교, 혹은 문화의 중요성이 더욱 강화되고 각종 전통이 다시 소생하는 추세가 생겨나게 된다. 이것은 종족 간의 전쟁을 야기할 수도 있고, 또는 더욱 거시적이고 총체적인 방식으로 문화의 충돌을 야기할 수도 있다."[13]

의심할 바 없이 이런 뿌리 찾기 또는 토착의식은 지금 이 시대에 널리 퍼진 분리된 역사 추세를 반영하며, 서양 이외의 종족 집단이 느끼는 자기 정체성의 위기를 나타내고 있다. 그리고 이런 위기감은 모더니즘 시기보다 더 강렬하다. 모더니즘 시기에 이데올로기의 충돌과 군사적 점령은 모두 일종의 우성적dominant 침략 혹은 외재적 개조였다. 그것은 계급과 이데올로기의 대립으로 문화의 문제를 덮어 버렸다. 그러나 세계화된 오늘날 경제의 일체화와 새로운 전파 매체의 발달은 필연적으로 문화상의 전면적인 삼투를 가져올 수밖에 없다. 왜냐하면 "오늘날 세계화된 각종 개념, 부호, 상징은 대부분 이러한 서양적 의의의 생산 체계를 통해 만들어진 것"[14]이며, 이 생산 체계는 서양의 미

12 미국 외교 잡지 *Foreign Affairs*, 1993년 여름호 참조.
13 哈斯奈(Hassney), 「是文明的衝突, 還是現代性的辨證法?」, 프랑스 『국방(國防)』 잡지, 1996年 第4期, p.8.
14 文康, 「誰在主導全球化?」, 『環球時報』, 2000.3.24, p.6.

래 전략에 필요한 일종의 전략적 지향을 위해 봉사하기 때문이다. 바로 이 때문에 서양은 이러한 전지구화의 의의를 생산하는 와중에 필연적으로 다시 본래의 입장에서 출발하여 서양이 아닌 세계에 대해 전략적으로 오독함으로써 새로운 배경 아래에서 새로운 문화적 '타자'를 설립하고, 한 걸음 더 나아가 그 발언권과 문화의 주도권을 강화하고자 한다. 그러나 이와 동시에 세계화 자체도 차별적인 생존 공간을 만듦으로써 서양 이외의 세력이 약한 문화권이 토착의식의 확립을 통해 세계화의 경쟁에 참여하고, 도전 속에서 기회를 찾을 수 있게 해 준다. 이것은 이미 일종의 운명이기도 하고 또한 일종의 전략이기도 하다.

'공동의 지식학 기초'와 문화 정체성

1970년대 말엽부터 서양에서 예술 이념, 창작, 체제에 대해 전면적인 반성이 시작된 이래 도구 이성주의 및 주관과 객관의 이원적 대립 사유에 대한 철학적 비판의 영향을 받아 서양 사회는 나날이 더욱 차별성을 지닌 사유 체계를 건립해 왔다. 이러한 차별성은 동양의 비이성적 문화 속에서 가장 직접적이고 현저하게 나타날 수 있을 듯했다. 이 때문에 동양 혹은 주변에 대한 재발견은 서양 내부의 새로운 다성 합창polyphonic chorus이 되었고, 이를 통해서 페미니즘이랄지 포스트식민주의, 신 마르크스주의Neo-Marxism, 신 역사주의New Historicism, 오리엔탈리즘 등이 발생했다. 또 바로 이런 배경 아래에서 서양 예술계는 나날이 '관용적'으로 변해갔다. 1989년에 '대지마술사Les Magiciens de la Terre' 전시회가 열린 뒤로 베니스 비엔날레와 상파울로São Paulo 트리엔날레, 카네기Carnegie 비엔날레 등에서 서양 이외의 미술을 받아들이는 전시회가 열렸고, 이탈리아의 '아시아 예술 비엔날레'와 오쿠에이Okwui Enwezor 그룹의 '중국행中國之行' 같은 행사도 있었다. 이 또한 비非 서양 예술에 대해 허상을 만들어서 자기들이 이미 주류 예술이 된 것 같은 착각을 하게 만들었다. 이러한 일련의 국제 예술 정황은 1990년대 초기의 중국 예술계에서 그만그만한 국제화 열기 또는 '궤를 같이하기接軌' 열풍을 불러일으켜서 많은 예술가와 비평가들도 베니스 비엔날레와 같은 대규모 국제적 전시회에 참여하여 흥분을 경험했다. 그러나 우리는 그저 서양 문화를 '함께 즐기는' 차원에서 자신의 문화 자원을 풀어 설명하는 대가를 지불하고서야 거기에 참여했을 뿐이었다.

이 점은 분명히 근대 서양의 '동양'에 대한 인식에 내재된 미혹을 받아들인 것이었다.

서양에 대해 말하자면 이런 '공동의 지식학 기초'는 단 하나뿐이니 바로 서양이다. 그리고 그 동인動因은 여전히 그 미래의 문화 패권과 발언권을 세우기 위한 전략적 사고이다. 이 때문에 서양이 차별성과 정체성의 의의를 만들어 낸 것은 서양 이외의 문화를 평등한 대화상대로 여기기보다는 일종의 특이한 문화, 인종학적 확인, 그리고 '타자' 표본의 대표로 삼아 문화의 주도자로서 서양의 지위를 증명하기 위한 것이다. 몇 년 전 네덜란드에서 '기후Het Klimaat'라는 제목의 다원 문화 전시회가 열렸는데, 그 팸플릿에서는 다음과 같이 명확하게 밝혔다. "서양 이외의 예술가와 지식인에게 가장 중요한 것은 바로 그 역사적 혹은 이데올로기적 자원을 이용하여 창작 또는 재창작하는 것이며, 이렇게 할 경우에는 그나마 어느 정도 생존 가능성이 있다."[15]

서양의 주류 문화가 '타자'의 목소리를 은폐하려고 기도할 때 설립한 '공동의 지식학 기초'에는 특별한 절박함과 필요성이 담겨 있었다. 그리고 이런 축조에서 "우리는 이런 개념을 갖춰야 한다. 즉 한 가지 모더니티 속에서 살아가는 것이 아니라 여러 종류의 모더니티들modernities 속에서 살아가야 하는 것이다. 이렇게 다원적인 모더니티에 의거하여 모더니티를 비평할 도구를 발견하고 분석하고 평가해야 하며 아울러 여기에 기대어 모더니티에 직면하고 모더니티에 대해 비판적으로 반하면서 전략을 제시해야 한다."[16] 여기서 우리가 분명히 할 것은 자기 문화의 독특성에 대한 중시는 민족주의를 피하는 원리주의Fundamentalism 경향과 엄격히 구별된다는 사실이다. 당연히 민족화 기치를 내건 모든 것이 다 좋은 것은 결코 아니며, 민족 전통 안의 모든 것이 미래의 세계화된 다원적 형태에 대해 적극적이고 건설적인 의의를 지니는 것도 결코 아니다. 각 민족의 전통 속에는 모두 저속하고 열등한 부분, 심지어 인성人性에 반하는 부분이 있기 마련인데, 이것은 분명하게 식별되어야 한다. 이와 동시에 지금 이 시대의 예술을 위한 '공동의 지식학 기초'를 구축하는 것은 결코 서양의 게임 법칙을 토대로 한 '타자'의 표본을 나타내서 서양을 풍부하게 해 주는 것이 아니라, 평등한 태도에 입각하여 자신의 문화 정체성과 자신의 전략을 기반으로 한 보편적 모더니티에 대한 개조와 풍부화이다. 1990년대 이래의 '접목'을 둘러싼 찬반논쟁을 돌이켜보면 다음과 같은 사실을 알 수 있다. 서양의 입장에서 '접목'의 명분을 빌려 중국 전통과 지금 이 시대의 문화 부호를 대대적으로 풀이하고, 그럼으로써 서양의 다원문화주의에 호응하고 스스로 세계 예술과 걸음을 함께 한다

15 Néster García Canclini, "Remarking Passports−Visual Thought in the Debate on Multiculturalism", Donald Preziosi ed., *The Art of Art History −A Critical Anthology*, Oxford University Press, 1998.
16 오쿼이(Okwui Enwezor)가 한 말이다. 이에 대해서는 高天民, 「用一個豊富的工具箱來工作−訪2002年卡塞爾(kassel)文獻展住持人奧克維先生」, 『美術報』, 2000.4.29, p.9 참조.

고 여기는 이들은 사실상 서양 예술의 인류학적 표본일 뿐이었다. 그리고 '민족적인 것이 세계적인 것'이라는 입장에서 전통문화의 순수성을 고수하면서 전통문화 자체도 필연적으로 발전적으로 변하기 마련이라는 것을 이해하지 못하고, 전통문화 역시 새로운 시대 조건 아래에서 미래를 위해 전환해야 한다는 점을 중시하지 못한 이들은 결국 변이된 민족주의적 원리주의에 빠지고 말았다. 넓은 시야에서 보면 양자 모두 반대해야 할 것들이다.

국제 예술계의 대화에 적극적으로 참여할 때에만 비로소 혼자만의 중얼거림에서 벗어날 수 있다. 그러나 참여 자체는 우리의 목적이 아니다. 참여 속에서 지금 이 시대에 민족문화가 가지는 가능성을 진정으로 인식해야 한다. 지금 이 시대의 예술에서 '공동의 지식학 기초'를 적극적으로 구축하는 과정에서 개별적으로 강력한 목소리를 계속 내어 그 게임의 법칙에 영향을 주고 바꿈으로써 우리의 능동적인 세계화 적응력과 창조력을 갖춘 지금 이 시대 문화의 구조와 기제를 구축해야 한다.

중국 근대는 비록 서양에게 유린되었지만 반半 식민지이자 반半 봉건적 성격의 사회에서도 시종일관 문화적으로 독립적인 본래의 특징을 유지해 왔다. 초기의 '중국의 것을 본체로 하고 서양의 것을 활용하자中學爲體, 西學爲用'라는 주장이든 이후의 중국과 서양을 둘러싼 찬반 논쟁이든 간에, 쉬베이훙徐悲鴻의 '나래주의拿來主義'[17]이든 린펑몐林風眠의 '중서 조화론'이든 간에 그 입각점은 모두 자기 본래의 문화를 건설하는 데에 있었다. 이 때문에 서양이 이미 선제적으로 '동양'을 지목하여 확인하긴 했지만, 중국의 모더니티는 아프리카나 중동, 라틴아메리카 등 오랜 식민지 역사의 고통스러운 기억을 가진 많은 나라들의 반항적 모더니티와 달리 일종의 적극적인 대응이자 세계적인 시야에서 끊임없이 구축되는, 서양화西洋化가 아닌 모더니티이다. 그것은 중국 고유의 문화 품격에 깊이 뿌리를 박고 우리로 하여금 역사의 매 단계에서 피동적으로 받아들여진 민족 위기의 순간뿐만 아니라 능동적으로 가져온 개혁개방의 시기, 혹은 세계화가 진행되고 있는 오늘날에도 본토의 반성 속에서 일종의 적극적이고 능동적인 모더니티를 구축할 수 있게 해 준다. 이것은 지금 이 시대 중국의 예술 전략이며 또한 중국 예술가들이 세계화의 환경에서 마땅히 가져야 할 자세이다.

17 [역주] 루쉰[魯迅]이 고안해 사용하기 시작한 말이다. 고유의 문화유산과 외래문화에 대한 능동적이고 적극적이며 비판적인 계승과 수용의 태도를 가리킨다.

1840년대부터 중국미술은 하나의 통일적인 근·현대 세계 발전사에서 점차 새로운 시기로 접어들었다. 이 과정에서 서양문화는 이 세계적인 거대한 변화를 원래 일으킨 추동력으로써 중국미술의 전환에 결정적 영향을 주었다. 그것은 중국의 미술 전통이 자율적으로 발전하면서 지니고 있던 폐쇄성을 철저히 타파하여 새로운 사회 상황 속에서 모더니티의 역사를 구축하기 시작할 수 있게 해 주었다. 이 100년 남짓한 기간 동안 중국미술은 이 새로운 역사적 축조를 위해 전례 없는 고난 속에서 고통, 무기력함, 반복, 착오, 심지어 실패를 겪었다. 그러나 그보다 더 의미 있는 것은 사색, 모색, 분투, 전진을 통해 파란만장한 역사의 파노라마를 연출해 냈고, 긍정적인 면과 부정적인 면 모두에서 오늘날 우리가 전진할 수 있는 토대를 구축해 주었다는 사실이다.

이러한 경력과 과정은 또한 후발 현대화 국가들의 공통적 특징을 심각하게 보여주었다. 중국 현대미술은 자신의 길에서 벗어나서 현대 세계의 거대한 변화에 호응했을 뿐만 아니라 서양과는 다르지만 견고한 자기만의 목소리로 발언을 했다. 이 때문에 이 시기의 역사를 어떻게 보아야 할 것인가 또는 어떤 각도에서 이해하고 해석해야 할 것인가 하는 것이 중국 현대미술을 연구하는 데에 우선적으로 직면한 근본 문제였다. "명분이 바르지 않으면 말이 순조롭지 않다名不正則言不順"(『論語』「子路」)고 했듯이 이 시기 역사에 '올바른 명분'을 부여하지 못하면 오늘날 우리가 하는 행위와 말을 이해할 수 없으며, 더욱이 이후의 방향을 파악하지 못할 것임은 말할 필요도 없다. 지금 상황으로 보면 갈수록 많은 이들이 중국 현대미술의 연구에 참여하고 있지만 모더니티 전환기의

중국미술 현상이라는 성질 문제에 대해 정면에서부터 분석하고 판단하고 위상을 정하는 작업은 이제 막 시작되었을 뿐이다. 또한 중국과 외국의 미술사학계에서 이 기본적인 문제에 대해 여전히 많은 분기分岐와 차이가 있는데 이것은 결국 모더니티에 대한 인식의 차이에서 비롯된 것이다. 그 결과 입장, 방법, 관점, 그리고 결론에서 어긋남과 논쟁이 생겨났던 것이다.

본 연구 프로젝트로 말할 것 같으면, 객관적으로 보았을 때 엄격한 의미에서의 '역사 연구'는 아니라고 하겠다. 일반 미술사처럼 미술가와 미술 작품의 분석에 중점을 둔 것이 아니라, 여전히 미술의 발전 과정을 맥락으로 서술하되 일종의 '이론'으로서 나름의 '논리를 세우고' 사색할 거리를 제시했다. 이런 방법을 채택한 이유는 본서에서 해결하고 해답을 내리려고 한 대상이 바로 미술의 근본 문제였기 때문이다. 그것은 바로 중국 근·현대미술을 어떻게 볼 것인가 또는 그것을 어떤 각도에서 이해하고 설명할 것인가라는 문제이다. 이런 문제를 해결하기 위해서는 우선 모더니티 문제에 대해 명확하고 사실에 부합하는 해답을 내려야 했다. 본서의 '서론' 및 다른 부분에서 줄곧 강조해 왔던 것처럼 모더니티 문제에 대한 인식의 차이가 연구의 방법, 관점, 결론을 결정짓기 때문이다.

서양의 관점에서는 서양에서 원래 시작된 모더니티는 세계 보편적인 의의를 지니고 있으므로 서양이 아닌 지역의 모더니티 상황을 헤아리는 유일한 기준일 것이다. 이 기준에 부합하기만 하면 현대적인 것이 되거나 또는 모더니티 문제에 대한 논의에 포함될 가능성을 지니게 된다. 그러나 그렇지 않을 경우는 모더니티가 없는 것으로 판단된다. '충격-반응'론은 바로 이런 관점이 구체적으로 표현된 경우이다. 그러나 이런 관점이 완전히 그대로 중국에 적용될 수 있는 것은 결코 아니다. 그러므로 우리는 '연쇄 격변설'을 제기하고자 하는데, 그 관건은 '점화' 즉 하나의 갑작스러운 변화가 또 다른 갑작스러운 변화에 불을 붙이는 것이다. 우리가 보기에 세계적 범주의 '모더니티 이벤트'는 서양에서 시작되었다. 즉 유럽에서 시작되어 미국에 이르렀고, 그 뒤를 이어서 전세계적으로 거대한 변화를 불러일으켰다. 세계의 관점에서 보면 200년 전의 중국은 확실히 '깊은 잠'에 빠져 있었다. 그러다가 서양의 '충격'을 받은 뒤에야 중국은 '잠에서 깨어' '반응'했고, 이때부터 중국은 점차 자각적으로 새로운 현실 상황과 자체의 역사 발전 좌표에 따라 이 세계적 변화에 적응하기 위한 전면적인 조정을 시작했다. 이로 말미암아 양면성이 형성되었다. 한편으로는 현대 세계에 적응하기 위한 제도, 문화, 관념이 형성되었고 다른 한편으로는 또 자체의 문화 전통과 입장을 견지했다. 이런 양면성

은 바로 그것이 온갖 힐난을 받은 부분이었으니, 왜냐하면 그것은 결코 서양의 기준에 완전히 부합하지 않았기 때문이다. 그러나 우리가 보기에 서양의 기준에 부합하는 것도 모더니티를 구현한 것이고 그렇지 않은 것도 모더니티의 구현이며, 심지어 오히려 후자가 중국 모더니티의 특징을 더욱 잘 나타내고 있는 듯하다.

여기에서 중요한 문제는 이런 것들이다. 이 200년 동안의 분란과 격변 속에서 도대체 어떤 현상과 사실이 모더니티를 지니고 있는 것인가? 모더니티를 식별하는 표지는 무엇인가? 우리가 보기에 가장 중요한 표지는 바로 인식 주체(개인 혹은 집단)의 현대 상황(중국과 세계의 거대한 변화)에 대한 '자각'과 그 대응, 특히 전략적 대응이다. 바로 이런 인식을 토대로 우리는 자체의 연구 입장과 방법을 형성했으며, 나아가 자체의 관점과 결론을 얻어냈다.

입장과 방법 — 모든 것은 사실에서 출발한다

논리적으로 말하자면 미술사 연구는 작품을 출발점으로 삼아야 마땅하지만 그 의의나 목적은 다원적이며 이것이 또한 미술 연구 방법이 다양할 수밖에 없는 이유이다. 예를 들어서 작품과 예술가에 대해 고증하고 해석하는 일이나 작품 또는 예술가와 사회, 경제, 문화 사이의 관계를 탐구하는 일, 어떤 시기 미술 발전의 규칙을 찾는 일, 미술 이론을 증명하는 일 등이 그것이다.

본서는 미술을 사회 환경, 문화 현상, 사상 관념의 산물로 간주했으며 그 전제는 다음과 같다. 즉 존재는 의식과 관념을 결정하며, 역사적 사실은 방법을 결정한다는 것이다. 본서의 연구 범위에서 중국 근·현대미술의 발생과 발전은 현실과 긴밀한 관계가 속에서 점진적으로 진행되었으며, 이러한 현실은 바로 '구국'과 '계몽'이었다. 그리고 이 두 가지 주제는 각 영역을 관철하면서 모든 것을 압도하는 중심적인 임무가 되었다. 바로 이 때문에 중국 근·현대미술의 형식 언어 문제는 상대적으로 부차적인 것으로 밀려났으며, 미술의 사회적 정치적 기능이 예술 풍격의 존재 이유이자 기본 전제가 되었다. 본서에서는 특히 "모든 것은 사실에서 출발한다"라는 원칙과 모더니티 사이의 관계를 강조했으며, 모더니티의 각도에서 사실을 설명했다. 이에 따라 중국 근·현대 미술은 사회적 역사적 산물이었을 뿐만 아니라 세계 전체의 모더니티가 함께 나아가는 과정을 구성하는 떼어낼 수 없는 한 부분이었음을 확인했다. 그러므로 이런 방법을 '방

법 없는 방법'이라고 불러도 괜찮을 듯하다.

본서에서 우리는 중국과 외국의 미술사 연구와 모더니티 연구에서 사용된 여러 가지 기존의 방법론을 젖혀두고 직접적으로 근·현대 중국의 역사적 사실을 직면했으며, 아울러 이 독특한 역사 사실을 전지구적 모더니티라는 거시적 관점 속에 놓고 고찰했다. 우리는 '사실에 방법론의 틀을 씌우는 것'에 반대하고 '사실을 이용하여 방법을 찾을 것'을 주장한다. 사실의 주도적 구조와 관건이 되는 연결고리들을 명확히 밝히는 과정에서 방법 또한 자연스럽게 생겨날 것으로 믿는다. '낙후하여 매를 맞기' 때문에 '구국과 생존을 추구하는' 것은 근·현대 중국 역사의 가장 기본적인 특징이다. 이 시기 역사의 주도적인 구조는 서양에서 시작된 모더니티의 이식으로 말미암아 시작되었지만 이 '고통, 굴욕, 곡절, 분기奮起'의 후발적인 성격을 지닌 급격한 변화는 전혀 의심할 바 없이 총체적으로 '전지구적 모더니티 이벤트'를 조성하는 일부분이 되었다. 미술은 단지 이 거시적 구조 속의 일부에 지나지 않았으며, 이 때문에 중국미술의 모더니티 전환의 역사는 예술 형식 언어의 분석과 귀납에 국한될 수 없었다. 우리는 '자각적이고 전략적인 선택'이라는, 사회적 배경과 예술 창작을 이어 주는 중요한 고리를 발견했다. 또한 근·현대 중국의 혼란 현상 전체에서 어떤 것이 모더니티의 의의와 가치를 지니고 있는지를 감별하는 명확한 표지를 발견했다. 또한 이와 같은 '방법 없는 방법'을 '전략 구축의 방법'이라고 부를 수 있을 것이다.

이른바 '전략 구축의 방법론'이라는 것은 바로 중국 근·현대미술의 생성과 발전을 중국과 세계의 사회 및 역사 발전의 관계 속에 놓고 고찰하여 해석하는 것으로서, 관계를 가치 판단의 근거로 삼는 것이다. 말하자면 이러한 미술의 우열과 고저 여부(이것은 다른 각도에서 탐구할 수 있는 문제이다)는 따지지 않고, 그저 그것이 모더니티의 거대한 변화를 기본 특징으로 하는 사회 역사의 발전에 참여하고 아울러 이 사회와 역사의 발전에 대해 적극적이고 이성적으로 대응하는 것을 모두 모더니티의 구현으로 간주하고 중국 현대미술의 일부분으로 삼았다는 것이다.

모더니티를 원래 발생시켰던 구미의 국가들에서 예술의 모더니티에 대한 판정은 주로 형식 언어의 변화에 달려 있었다. 서양 이외의 속발續發 또는 후발 모더니티의 국가들의 경우에는 문화가 심지어 민족 생존의 위기에 모든 것이 압도당함으로써 예술의 모더니티를 판단하는 기본 출발점은 필연적으로 예술이 사회 변혁과 역사 발전에 대해 맺는 관계가 될 수밖에 없었다. 극렬한 사회적 역사적 변혁은 예술 풍격과 가치 기준의 역전을 초래했고, 그 동력은 예술사 내부가 아니라 외부에서 비롯되었다.

후발 모더니티의 각종 문제는 시발 모더니티 이론의 화법으로는 해석하고 해결할 수 없는 것이다. 그러므로 사회문화심리의 시각은 후발 모더니티 국가들의 기본 상황을 진실로 반영하면서 아울러 중국의 현대미술이 예술 법칙과 형식 언어에 의지하여 축조된 것이 아니라 현실에 대한 예술가의 경력과 체험의 결과임을 보여준다. 이러한 경력과 체험은 본토 현실의 거대한 변화와 서양 모더니티의 이식에 대한 이성적인 반응으로 나타났으며, 거기에는 수용, 저항, 소화消化, 개조 등이 포괄된다. 그리고 이 과정에서 주체의 '자각'은 본질적인 의미를 지닌 중요한 연결고리이다.

'자각'과 '4대 주의主義'

중국 근·현대미술의 발생에 내재된 본질적 특징은 그것이 현실에 대한 각성과 적극적인 반응 속에서 점차로 건립되었다는 사실이다. 이 본질적 특징을 묘사하기 위해 본서에서는 '자각'이라는 개념을 끌어들였다. 이른바 '자각'이란 사회의 거대한 변화에 대해 감지하고 민족의 위기와 그 문화의 현실적인 생존 위기에 대한 인식이라는 토대 위에 건립된 전략적 대응 의식을 가리킨다.

본서에서 '자각'은 하나의 완정한 개념이자 심리 작동의 범주로 쓰였으며, 대체로 다음과 같은 몇 가지 분야를 포괄한다. 첫째, 중국과 세계의 거대한 변화에 대해 감지하고 낙후하여 매를 맞는 민족의 위급한 상황에 대해 통탄하며, 외부세계에 대해 이해하고 소망하는 것이다. 둘째, 임기응변의 전략적 판단과 선택으로 사명과 목표에 대해 자각하는 것이다. 셋째, 실제로 이루어지는 행위에 대한 자각이다. 넷째, 자신의 입장과 문화 정체성에 대한 자각 및 지켜야 할 관념에 대한 자각이다. 이러한 '자각'들은 모두 서양 모더니티 속에 들어 있는 이성적 반성의 이식과 관련이 있다. 그러므로 '자각'이라는 연결고리 자체는 원래의 모더니티 원칙에 포함된 보편성universality을 일정 정도로 구현한 것이다. '자각'은 '연쇄 격변'을 전달하고 점화하는 도화선이다.

바로 이러한 이성적 반성의 정신('자각'을 표지로 하는)을 토대로 사람들은 중국미술이 변혁을 통해 강화를 꾀하는 갖가지 전략을 제시했는데, 그것들은 대체로 네 가지 기본 관점의 주장과 실천적 취향으로 개괄된다. 본서에서 '4대 주의'라고 일컬은 그것들은 '전통주의', '융합주의', '대중주의', '서구주의'이다.

구미에서도 현대미술은 '주의'라는 이름이 붙은 여러 형태의 풍격들에 의해 구성되

었는데, 그것을 인정하고 구분하는 것은 주로 화면에 나타난 형식 언어의 차이에 의해 결정되며, 이를 통해서 서양 주류 개념 속에서 보편성을 지닌 '현대미술'이라고 여겨지는 것의 형태적 틀이 형성되었다. 이런 틀을 선택해서 20세기 중국미술에 직접 그대로 적용하게 되면 본서에서 언급한 '서구주의'를 제외한 모든 것들이 '현대미술'의 바깥으로 배제될 것이다. 이렇게 되면 거의 근래 100년 동안의 중국미술 가운데 대부분(혹은 주요 부분)이 해석 불가능한 실어失語 상태에 빠지고 말 것이다. 이러한 이론적 틀은 사실과 전혀 부합하지 않는다. 이 때문에 본서에서는 "모든 것은 사실에서 출발한다"라는 원칙과 방법에 착안하여 20세기 중국미술의 모더니티 전환에서 예술가들이 자각적으로 선택한 네 가지 전략적 방안 즉 '4대 주의'야말로 중국 현대미술의 네 가지 형태적 유형이라고 설명했던 것이다.

'4대 주의'는 우리의 연구를 위한 방편으로 부여한 명칭이자 분류이며, 각 '주의' 사이의 관계는 독립적이기도 하고 또 서로 삼투滲透하기도 하기 때문에 그 차이가 결코 분명하지는 않다. '전통주의'에서 판톈서우潘天壽와 천스쩡陳師曾과 같은 예술가들은 현실에 대응하는 분야에서는 명확한 '자각' 의식을 지니고 있지만, 황빈훙黃賓虹과 치바이스齊白石(특히 치바이스)와 같은 예술가들은 분명히 다르다. 그들은 전통의 내부에 서 있는 경향이 더 강했지만 시대에 의해 선택되었던 것이다. '융합주의'에서 '자각'은 기본적인 특징이지만, 각각의 예술가에 따라 융합의 입장과 방법이 달랐다. 예를 들어서 쉬베이훙徐悲鴻은 주로 전통의 입장에서 서양─서양의 고전미술─을 융합하려 했고, 린펑몐林風眠은 지금 이 시대를 기점基點으로 중국과 서양─서양의 현대예술─의 '장단점을 서로 보완하는' 융합을 시도했다. '서구주의'에서 시종일관 '순수성'과 '동시성 synchronism'을 추구한 이들은 소수였고, 개중에는 또한 '융합주의'와 중첩되는 상황도 존재했다. '대중주의'에서는 개별적 '자각'으로부터 집단적 '자각'에 이르는 과정 즉 대중을 구제하려는 지식인 엘리트의 개별적 자각에서 이데올로기의 지배를 받는 대중들의 집단적 '자각'으로 이르는 과정이 있었다.

'융합주의'든 '서구주의'든, 혹은 '전통주의'든 간에 모두가 중국과 서양의 비교라는 커다란 배경 아래 전개된 미술 자체의 변혁 방안이었다. 그러나 그 배후에는 사람들 마음 깊은 곳에 잠재한 '구국과 생존을 추구하는' 사회심리가 있었으며, '대중주의' 또한 이런 의식에 자극을 받아 생겨났다. 중국 현대미술 변혁 방안의 네 가지 주요 맥락은 1990년대 후기까지 줄곧 이어지다가 점차 소멸되었다.

지금 이 시대에서 '격조설格調說'의 의의

'격조설'은 본서에서 고전 전통으로부터 모더니티 전환 사이의 연결점으로 제시하였다. 그리고 그것은 본토 회화의 자율적 발전이 도달한 정신적 경계였다. 초월적 인생은 바로 최고의 경계이며, 그 경계가 실현되었을 때 그것은 인간이 감지할 수 있는 사물 안에 단지 일종의 추상적 형식으로 깃들어 있을 뿐이다. 구체적으로 말하자면 순수한 현실적 효능, 현실적 수요, 현실적 목적 외에 별도로 어떤 자유자재의 숨결이 그 안에 불어 넣어지는 것이다. '격조'는 일련의 내화內化된 비평의 기준을 제공하는데, 19세기 말엽 이래의 현대예술 비평사와 결합해서 보면 이 점은 특히 현대적인 의의를 담고 있다.

본서의 취지가 중국미술의 모더니티에 대한 연구이긴 하지만 우리는 '격조'에 대한 논의도 여전히 필요하다고 생각한다. 명청 시기에 점차적으로 형성된, 중국 전통문화를 핵심으로 한 새로운 가치 기준은 중국화의 현대적 발전 과정에서 줄곧 일정한 역할을 수행했다. 그러나 이 가치 기준은 지지부진하게 이론적인 경계를 설정하지 못했고 또한 그 핵심적 범주를 정의할 만한 어떤 확정적인 어휘도 없었다. 본서에서 '격조설'을 논의할 때 그것은 결코 단순히 순수한 하나의 이론적 문제가 아니라 대단히 현실적 의의를 지닌 문제였다. 같은 맥락에서 그것은 또한 결코 단순히 어떤 가치 기준의 문제가 아니라 중국화의 모더니티 및 그 미래와 관련된 문제였다.

'격조설'을 제기함으로써 우선 근대 단계에서 자율적으로 발전한 중국화에 대해 더욱 명확하게 파악할 수 있게 되었는데, 이에 따라 "근세 중국화는 이미 극도로 쇠락했다"라는 잘못된 인식에서 벗어날 수 있었다.

'중국화 쇠락론'이 최초로 나타난 곳은 유럽이었다. 19세기 말엽의 유럽인들이 보기에 중국 회화는 원명 이후로 점차 쇠퇴하여 청나라 말엽에 이르면 이미 골짜기로 빠져들었다. 그리고 그 시기에 일본의 회화가 중국화를 대신해서 세계에 영향을 미치기 시작했다. 영국의 중국학 연구자 버셀Stephen W. Bushell(1814~1908)은 『중국미술Chinese Art』에서 이런 관점을 제시했다. "명나라 말엽에 미술은 침체했고, 청나라에 이르면 이미 일반적인 쇠퇴의 추세가 이렇다 할 예외 없이 형성되어 있었으며, 또한 지금에 이르러서도 부흥의 징조는 보이지 않는다."[18] '명나라 말엽'이면 바로 '의경意境'에서 '격조'로 전환

18 波西爾(Bushell), 戴岳 譯, 蔡元培 校, 『中國美術』, 上海 : 商務印書館, 1923, pp.23~32.

되는 중요한 시기이다. 버셀은 이 중요한 역사적 시기를 파악했지만 그것을 쇠락으로 향하는 전환점으로 간주했으니, 그의 판단 기준은 서양의 것이었다. 이후로 메이지明治 시기에 아시아를 벗어나 유럽으로 진입하는 데에 열중했던 일본인들 또한 중국화는 서양화에 비해 낙후했다고 여겼으니, "중국화의 화법은 절대 사실 그대로 묘사해 낼 수 없기 때문"이라고 했다. 이러한 일본인들의 판단 기준 역시 서양으로 기울기 시작하고 있었던 것이다. 청나라 말엽 캉유웨이康有爲는 서양 르네상스 회화의 자극을 받아 솔선해서 "중국화의 쇠락은 이미 극에 이르렀으니", "이 또한 변법이 필요한 일"이라고 외쳤다. 아울러 그는 당송 시기 화원畵院의 회화가 보여준 형신形神의 추구와 사실寫實을 토대로 중국화와 서양화를 융합해야 한다고 강력하게 주장했다. 이러한 그의 주장 역시 서양의 기준을 받아들이려는 의도가 담긴 것이었다.

'중국화 쇠락론'이 생겨난 것은 정도야 다를지라도 어쨌든 서양의 가치 기준을 사용했기 때문이지 중국화가 진정으로 쇠락했던 것은 결코 아니었다. 18~19세기에 서양화가 동양으로 세력을 넓혔을 때에도 중국인들의 회화에 대한 평가 기준에는 전혀 영향을 주지 못했다. 그런데 어째서 20세기에 들어서 이러한 서양의 기준으로 나온 '중국화 쇠락론'이 중국에서 광범한 동조를 받게 되었을까? 그 근원을 따져보면 회화가 처한 객관 환경이 사람들의 주관적 평가 기준을 바꿔 버렸기 때문이다. 이 환경은 바로 중국 사회가 서양의 압력 아래 현대화 과정에 진입함으로써 수천 년 동안 전례가 없는 거대한 변화가 야기되었고, 서양의 가치 기준이 바로 이런 상황 속에서 비로소 중국인들의 판단에 진정한 영향을 주게 되었던 것이다. 그러므로 중국인들이 능동적으로 서양의 기준을 운용하여 중국화에 대해 전체적인 재평가를 내렸을 때, 그 목적은 근본적으로 구국과 부강을 꾀하려는 의도에서 비롯되었던 것이다. 사람들은 상공업 발전과 현실 반영의 필요를 고려하면서 비로소 중국화의 창작 의도가 서양 고전 회화의 사실적 묘사에 비해 부족하다는 것을 발견했다. 그리고 개인의 창작 능력을 끌어올려 국민을 새롭게 하고 나라를 구하는 일을 실행하려는 과정에서 그들은 비로소 중국화의 안으로 수렴하는 격조 추구가 서양 현대 회화에서 자랑하는 개성 표현의 특성 앞에서는 얼굴을 들 수 없다는 것을 깨달았다.

그러면 이런 판단의 기준이 중국화 자체의 법칙에서 벗어난 것이라면 필연적으로 또 다른 어떤 기준 즉, 중국화 자체의 자율성에서 출발한 어떤 기준이 있어야 할 것이다. 사실상 천스쩡에서 판텐서우에 이르기까지 수많은 '전통주의'의 대가들이 모두 그 사회의 거대한 변화 속에서 또 다른 가치 기준을 견지하면서 중국화의 자율적 발전을 수

호하고 있었다. 그들이 보기에 중국화의 발전은 개념적으로 이미 서양화보다 앞서 나아가고 있었으며 중국화와 서양화의 본질적인 차이와 피차간의 자족적인 자율성으로 인해 그것들은 함께 발전할 수 있는 양대 체계로 결정되었다. 이 때문에 서양의 기준으로는 중국화의 진정한 가치를 판단할 길이 없고 또한 중국화 발전의 길을 효율적으로 정해 줄 수도 없었다. 서양의 입장이 아닌 중국화 내부의 입장에 선다면 명청 시기 필묵과 형식 언어가 지닌 고도의 자주성은 중국화의 자율적 변천에 따른 필연적 결과이며, 이러한 추세는 쇠락이 아니라 발전이었음을 알게 된다. 20세기의 '전통주의' 대가들은 이에 대해 모두 분명하게 인식하고 있었다.

여기서 바로 지금 이 시기에 '격조설'이 지니는 두 번째 의의가 도출된다. 즉 이 가치 범주의 확립이 20세기 중국화로 하여금 그 자체의 자율성에 뿌리박은 새로운 비평 기준을 획득하여 전통주의 화가의 현대적 정체성을 비교적 합리적으로 해석하고 인정할 수 있게 해 주었던 것이다.

일부 중국화 대가들에 대한 정확한 평가가 20세기 전체 중국화의 성질과 성취에 대한 자리매김과 관련이 있다는 것은 쉽게 알 수 있는 일이다. 가령 '4대가'인 우창숴, 황빈훙, 치바이스, 판톈서우에 대한 평가를 놓고 분석해 보자. 이전까지의 평가에서 가장 흔히 발견되는 것은 우창숴의 금석기金石氣, 치바이스의 소과기蔬果氣, 황빈훙의 상의미象意味, 그리고 판톈서우의 장력張力이다. 그러나 이러한 평가는 종종 그들 그림 속의 어떤 하나의 특징, 심지어 그럴 듯하지만 사실은 아닌 특징을 지적해 내는 것에 지나지 않으며 아울러 그들이 진정으로 도달한 수준을 근본적으로 밝혀내지도 못했다. 본질적으로 이것은 바로 가치 평가에서 실어 상태, 심지어 가치 문란의 상태라고 할 수 있다. 그리고 그 원인은 근대 중국화의 자율적 발전에 대한 깊은 인식이 결여된 데에 있다. 그들의 성취를 정확히 인식하려면 우선 중국화가 자율적으로 발전하는 내재 방향을 파악하고, 그들이 실천 속에서 탐구하고 구축한 가치 기준을 이론적으로 추출하여 표시해야 한다. 본서에는 이 내재적 가치 취향이 바로 '격조'라고 설명했다.

필묵의 '격조'가 높고 낮음은 결코 조형 기교의 숙련 여부에 따라 결정되는 것이 아니라 필묵에 투사되는 문화적 소양과 인격적 이상의 높낮이에 달려 있다. '전통주의'의 대가 우창숴, 치바이스, 황빈훙, 판톈서우는 각기 다른 풍격과 취향을 지니고 있었지만 그들 모두 정신 경계의 아름다움을 자신이 추구하는 궁극의 목표로 삼았다. 그리고 이런 정신적 경계는 또한 중국 전통 지식인 특유의 인격적 이상 속에 깃들어 있으니, 또한 여기에 바로 중국화의 정신적 가치의 핵심이 담겨 있는 것이다. 지금 이 시대의 문화 상황

에서 '격조'는 가치 기준을 분명히 보여주는데, 가장 심층적인 의의는 바로 중국화의 이런 정신적 핵심을 뚜렷하게 드러내는 데에 있다.

'격조'의 추구와 서양 현대회화 속의 자아 표현은 표현하고자 하는 중점 대상이 모두 '자아'이지만, 그 안에 담긴 '자아'의 개념은 아주 다르다. 서양 현대예술 속의 '자아'는 서양 현대철학 속의 '자아'에 대한 형상적인 주석註釋이다. 서양의 현대 개념에서 '자아'의 기본 의미는 외재 세계와 대립적으로 분리된 '자아' 즉 '자유'롭고 '순수'한 '자아'이며 그 기본 특징은 집단의 제약에 대해 적대시하고 항쟁하는 개체의식이다. 그런데 예로부터 중국 철학 사상 속에서 '자아'는 순수이성적 개념이라기보다는 일종의 실천이성적 개념으로서, 철학과 심리학적 내용을 포함할 뿐만 아니라 더욱 핵심적으로 윤리학적 내용까지 포함한다. 중국의 철학과 미학에서는 '자아'를 외부 세계에서 분리하여 순수한 추상으로 연구한 예가 극히 드물다. 중국의 문예 작품에서도 '자아'는 외부 세계와 격리되지 않고 서로 융합되어 있다.

서양철학의 '자아'라는 어휘로 중국문화 속의 '자아' 개념을 나타내는 것은 대단히 부적합하며, 오히려 상대적으로 적합한 용어는 '인격'이다. '인격'의 보편적 의의는 '자아'보다 큰데, 그것은 개인 혹은 집단이 자신의 정신적 가치에 대해 자각한 의식을 가리킨다. '인격'은 우선 개성적인 정신생활의 특징에 대한 총화總和로 표현되며, 그와 동시에 일종의 공공적인 윤리학의 범주를 나타낸다. 그것은 천차만별의 통일 불가능한 개별적 존재임과 동시에 일정한 역사 시기의 공통적인 가치 취향을 포함하기도 한다. 그러므로 '인격'은 자아와 사회의 통일체이자 개별성과 공공성의 통일체, 자유와 도덕의 통일체, 미와 선의 통일체이다. 이러한 이상적인 인격은 중국 민족이 추구해 온 자기완성의 강렬한 바람을 구현하는데, 이것은 일종의 격조 높은 정신적 경지이다.

중국화에서 '자아 표현'은 정확히 말하자면 '인격 표현'이다. '인격 표현'을 통해 완성된 작품은 '인격을 반영한' 작품이라고 할 수 있다. '인격 표현'의 이론은 중국 전통 회화 미학의 핵심이다. 바로 이런 '인격을 반영한' 예술관에서 출발하여 중국화는 그에 상응하는 비평의 기준을 형성했다.

2천 년이 넘는 중국화의 역사에서 품평 기준의 건립과 변천은 풍부하고 변화 많은 발전 과정을 거치면서 '신운神韻'-'의경意境'-'격조格調'라는 세 단계의 진행을 보여주었다. 위진부터 당나라 때까지는 대체로 '신운'을 핵심적 기준으로 삼았고 아울러 인물화가 전형적이었다. 송나라 때부터 원나라 때까지는 대체로 '의경'을 핵심 기준으로 삼았으며 아울러 산수화가 전형적이었다. 그러다가 명나라 동기창 이후로 핵심 기준이

점차 심화되다가 청나라 때에 금석학金石學이 발흥하면서 '격조'를 핵심적인 가치 취향으로 여기는 기풍이 나타났으며 화조화花鳥畵가 전형이 되었다. 이처럼 세 개의 용어를 빌려 심미 감각에 있어 세 단계의 진행을 나타낸 것은 중국 회화 전통의 자율적 발전이 가진 생명의 역정과 이 회화 전통의 정신적 핵심에 담긴 뚜렷한 특징을 보여주고자 했기 때문이다.

이른바 '신운', '의경', '격조'는 작품을 평가할 때에 실질적으로는 '인격'을 평가하는 것처럼 보인다. 여기서 말하는 '인격'은 순수하게 도덕적인 의의에서 말하는 '인격'이 아니라 사람의 소양, 재능, 지혜, 취미, 타고난 천성과 같은 정신적 기준을 가리킨다. 이 내재적이고 정신적인 기준은 바로 예로부터 중국화에서 항상 변함없는 품평의 핵심이었다. 오늘날의 각도에서 보면 그것은 인류의 정신 발전사에서 미래적 가치를 지니는 것이었다. 이 때문에 우리는 곤란과 모색을 거친 뒤에 중국 문화는 미래에 전파의 기간이 있을 것이며, 이를 통해 우리의 미적 취향과 가치 기준을 전파할 것이라고 생각한다. 그리고 이것이 바로 중국의 문화 전통이 미래에 진정으로 세계적인 의의를 나타낼 부분인 것이다.

21세기에 들어서 – 새로운 가치관과 발전관

'낙후하여 매를 맞고' '구국과 생존을 추구해야' 하는 상황 및 그에 수반된 20세기 전체의 심각한 위기의식은 중국 현대미술 발전의 독특한 모습을 결정했다. 서양의 여러 모더니즘 유파와는 성질이 완전히 다른 '4대 주의'는 서로 논쟁하면서 또한 서로 보완해 주었다. 중국 근·현대 역사 환경에서뿐만 아니라 세계 모더니티 이벤트의 보편적인 환경에서 볼 때 '4대 주의'는 이미 모두가 후발적인 현대미술의 전형적인 사례가 되었다. 모더니티 이벤트의 거시적 관점에서 '4대 주의'는 바로 중국적 '모더니즘'인 것이다.

우리는 20세기 중국미술의 '명분 바로잡기正名'를 위한 작업이 필요하다고 생각한다. 20세기의 '명분'이 바로 설 때에야 비로소 21세기의 '말言'이 순조롭게 따를 수 있게 되기 때문이다. '낙후하여 매를 맞고' '구국과 생존을 추구해야' 하는 상황은 100년에 걸친 우여곡절을 겪은 중국미술사의 배후에 자리 잡은 원인이자 동력으로서, 20세기 중국 사회와 중국 예술이 이렇게 형성된 원인을 인식하고 이해하는 열쇠이다. 또한 그것은

근·현대 중국 국민과 예술가들이 치른 각고의 고난과 분투, 희생의 원인에 대한 근본적인 해석이기도 하다. 이 근본 원인을 떠나서는 근래 100년 동안 중국의 모든 것이 아무 의미도 없는 허망한 이야기로 변하고 말 것이다. 그래서 본서에서는 이 배경이 되는 원인을 강조함과 동시에 20세기 말엽에 '구국과 부강을 꾀하던' 원대한 목표가 이미 기본적으로 완성됨으로써 이 배경이 되는 원인이 이미 해소되었다는 점을 다시 강조했다. 이제 중국은 세계화된 국제 대가족의 성원이 되어 새로운 역사 단계에 진입했기 때문에 이전의 원인으로는 새로운 문제를 풀어 낼 수 없게 되었다. 21세기의 중국은 국력이 종합적으로 증강되고 국제적 지위가 높아짐에 따라 전체적인 사회 환경에도 근본적인 변화가 일어났다. 중국의 '현대미술'은 중국의 '현대 이후의 미술'로 전환을 시작할 것이며, 이것은 응당 서양의 포스트모더니즘과 다른 완전히 새로운 구조를 가진 형태가 될 것이다.

20세기에서 중국미술의 운명은 중국 근대 이래의 사회 위기와 민족 갈등에 의해 결정되었고, 21세기의 그 운명은 세계 경제의 일체화와 지역적 전통문화의 공동 작용에 의해 결정될 것이다. 한편으로는 경제 일체화에 수반된 세계 무역 경쟁과 자원 경쟁 및 첨단 과학기술, 정보 기술, 시각 매체, 대중 유행으로부터 거대한 영향을 받을 것이다. 다른 한편으로는 중국의 유구한 역사 속에 두텁게 묻혀 있던 문화적 재지才智와 식견이 활짝 열린 국제화 환경 속에서 다시 생명력을 싹틔우고 전통 정신의 깊은 곳에서부터 모더니티 전환의 생장점生長點을 찾을 것이다. 이 두 측면의 영향이 함께 엮이면서 중국미술의 미래 발전의 계보 속에서 역할을 수행하고 아울러 중국의 '포스트모던 미술'의 모습을 구축할 것이다.

지금에 이르러 '구국과 부강을 꾀하는' 거대한 배경은 이미 흐릿해졌고, 지금 이 시대 중국의 문제는 이미 그런 문제의식으로 해결할 수 없는 것이 되었다. 다만 중국의 모더니티 전환은 아직 완성되기가 요원한 실정이며, 진정한 현대 문명의 질서도 아직 완전히 건립되지 않았다. 미술 영역의 모더니즘도 비록 해소되고 있지만 본질적인 관점에서 현대적 구조는 대단히 불완전하다. 결국 중국에서 모더니티 전환은 아직 미완성의 과정이며, 거대한 배경은 이미 '구국과 부강을 꾀하는' 데에서 '세계화'로 대체되었다. 여기에는 커다란 시간차가 존재하는데, 이 시간차가 지금 이 시기 중국의 문제를 더욱 복잡하게 만들고 있으며 또한 새로운 세기 중국미술의 발전을 꾀하는 이론적 곤혹감과 미래의 불확정성, 그리고 다양한 가능성들을 증가시켰다.

글로벌 일체화는 세계 발전에서 주류적인 추세이며, 이것은 바로 '모더니티 이벤트'

가 전지구적으로 확산된 결과로 생겨난 현상이다. 21세기에는 첨단 과학기술, 정보 네트워크, 시각 매체, 유행의 조류가 세계 구석구석에 전파될 수밖에 없는 것이 돌이킬 수 없는 세계적인 큰 조류이다. 그리고 중국의 전통문화는 우선적으로 중국인들에게 의미가 있으며 중국인의 문화 정체성과 연계되어 있다. 새로운 세기에 대해 말하자면, 중요한 것은 이미 더 이상 전통적 형식과 문화 부호를 이용하는 것이 아니라는 점이다. 사람들의 주의력은 전통 정신에 대한 탐구로 전향할 것이며, 중국 문화는 더욱 깊은 정신적 차원에서 미래 세계에 의해 인정받고 흡수될 것이다. 그렇게 됨으로써 그것은 서양 문화를 보충하고 바로잡는 중요한 원동력 가운데 하나가 될 것이다.

이 가운데 가장 중시할 만한 것은 중국 전통 정신의 조화롭고 안정적인 기본 경향이다. 간략히 말하자면 이런 조화와 안정의 기본 경향은 대체로 세 부분으로 나타난다. 첫째, 인간과 자연의 조화. 둘째 인간과 사회의 조화. 셋째, 인간과 자아의 조화. 이 세 가지 관계의 조화는 우주 전체의 조화와 일치하는 것이니 '자연으로 회귀하는 것'이라고 부를 수 있겠다. 노자의 말처럼 "사람은 대지를 배우고 대지는 하늘을 배우고 하늘은 도를 배우고 도는 자연을 배우는人法地, 地法天, 天法道, 道法自然"(『老子』 25章) 것이다. 자연은 최고의 층위이다. 자연으로 회귀하는 것 또한 세계가 포스트 산업사회에 진입했을 때의 주류 사상이다. 서양의 정신이 지나치게 충돌, 대립, 변동을 강조하는 측면이 있기 때문에 산업사회 속의 인간과 자연, 인간과 사회, 인간과 자아 사이에 분열을 야기했다. 그리고 이것은 생태 균형의 파괴, 이데올로기의 심화, 정치경제의 갈등과 같은 문제들을 가져왔다. 물질세계뿐만 아니라 정신세계 또한 서로 연계되어 서로 의지하며 유기적으로 통일되고 종합적인 균형을 이루는 것이 중요하다는 사실은 새롭게 인식되고 있다. 산업사회 속의 단순한 진보 개념은 포스트 산업사회의 우주와 조화 개념으로 대체될 것이다. 자연으로 회귀하는 것은 피할 수 없는 추세가 될 것이며, 전통적일 뿐만 아니라 현대적이기도 한 그것은 중국 전통 정신과 세계의 미래 조류가 만나는 지점이다. 인간과 자연, 인간과 사회, 인간과 자아의 유기적 조화를 내재적 함의로 삼는 중국 문화는 미래 인류의 정신적 균형을 지켜서 조화롭고 자유로운 미적 경계를 추구하는 일종의 이상적인 인격으로 나아가게 하는 지극히 심원한 의의를 지니고 있다.

근래에 학술계에 하나의 새로운 개념이 유행하고 있으니, '평화로운 발전'이 그것이다. 그것은 평화로운 방식으로 인류의 조화로운 공생을 유지하고 공동의, 균형 잡힌, 그리고 지속적인 발전을 유지하는 것을 목적으로 한다. 이 새로운 가치관 내지 발전관은 조화롭고 자연스러우면서 전면적인 발전의 이상을 기초로 하는 중국 고유의 문화

정신과 긴밀하게 연계되어 있다. 핵심 가치 체계를 건립하는 과정에서 중국 예술은 응당 미적 취미를 배양하고, 예술적 인생을 도야하며, 이상적인 인격을 만들어 내는 등의 분야에서 필수불가결한 역할을 해야 하며, 이것은 또한 중국 예술이 인류 정신 발전사에서 미래의 가치를 확보할 수 있는 부분이기도 하다.

부록

중국에서의 모더니티 탐색

중국 학계의
모더니티 연구에 대한
종합적 검토

중국에서의 모더니티 탐색

중국 학계의 모더니티 연구에 대한 종합적 검토

저우진[周瑾][1]

1990년대 중반 이후로, '모더니티現代性' 문제는 중국 학계의 초미의 관심사가 되었다. 서구 학계의 연구 성과에 대한 소개에서 중국의 문제에 대한 관심에 이르기까지, 현상의 묘사와 실마리의 정리에서 범주에 대한 토론과 구조 분석에 이르기까지, 모더니티 문제는 인문사회과학 각 분야를 석권했으며 중국의 현대 사회질서 및 문화가치 건립과 관련된 핵심 의제가 되었다. 모더니티에 관한 학술논문은 만여 편에 달하며, 석·박사 학위 논문이 근 200편,[2] 저·역서가 적어도 100편은 된다.[3]

'모더니티' 관련 의제가 이 시대 중국에서 거대한 토론의 붐을 일으킬 수 있었던 것은 그 전에 출현했던 여러 가지 열띤 쟁점들이 모두 포함되어 있었을 뿐만 아니라 그것들이 새로운 수준에서 충분히 전개될 수 있었기 때문이며, 사상문화의 맥락에서 보자면 포스트모던 사조가 불러일으킨 계몽주의적 모더니티에 대한 전반적인 반성과도 관

1 [역주] 본서의 「후기」에 따르면 '중국 현대미술의 길' 연구프로젝트의 책임자이며 본서의 대표 저자인 판궁카이 선생의 박사 후 제자로, 연구 세미나 조직과 본서의 정리 등에 참여했다.

2 '중국 정기간행물 네트워크[中國期刊網]'에서 '現代性'을 주제어로 검색해 본 결과 6,000편 이상의 관련 논문이 찾아졌다. 상당수의 정간물이 아직 등록되지 않았다는 점과 인터넷에 바로 게재되는 논문은 더욱이 통계에 잡히지 않는다는 점을 감안하면 모더니티 문제와 관련된 논문이 10,000편을 초과할 것으로 어림된다. (단편 학술논문과 학위논문 검색 결과는 2006년 5월까지의 것이다)

3 이 가운데 왕후이[汪暉]의 논문 「當代中國的思想狀況和現代性問題」(1994년에 한국어로 처음 발표했으며 1997년에 『天涯』 第5期에 중국어로 번역해 게재)와 네 권으로 된 저서 『現代中國思想的興起』(北京 : 三聯書店, 2004), 그리고 류샤오펑[劉小楓]의 저서 『現代性社會理論緒論─現代性與現代中國』(上海 : 上海三聯書店, 1998)을 모더니티에 관한 중국대륙 학자의 대표적 연구라고 할 수 있겠다. 번역소개로는 우선 저우셴[周憲]과 쉬쥔[許鈞]의 主編으로 나온 '現代性研究譯叢'을 들 수 있는데, 2000년 이래로 스무여 종의 관련 역저가 이 총서 이름으로 출판되었다. 또한 汪民安 主編, 『現代性基本讀本』(鄭州 : 河南人民出版社, 2005)을 들 수 있는데, 여기 붙인 도론은 나중에 단행본으로도 출판되었다.(『現代性』, 桂林 : 廣西師範大學出版社, 2005)

련 있었다. 사회적 요인으로 보자면 중국이 점점 더 빠른 속도로 현대화 과정을 추진해 온 것과 관련 있으며, 국내 정치와 경제의 형세 그리고 국제적 상황의 큰 변동과도 관련이 있다. 아래의 종합적 검토는 '모더니티' 문제의 몇 가지 측면을 둘러싸고 이루어질 것이며, 중국학자들이 중국의 경험과 맥락 속에서 진행한 탐구와 성찰에 중점을 두고 살펴볼 것이다.

1. 모더니티 문제의 제기

일반적으로 봤을 때, 모더니티 문제는 1960년대부터 서양 사상문화계에서 연구와 논쟁의 중심 의제로 부상하기 시작했고 1980년대에 이르러 특히 뜨겁게 달구어졌다. 그렇지만 훨씬 이전에 마르크스, 베버, 지멜Simmel, 쉘러Scheler, 좀바르트Sombart, 트뢸치Troeltsch 등 사회이론의 대가들이 세속화된 현대세계의 정치경제, 사회문화, 정신심성 등 여러 방면의 메커니즘과 특성에 대해 검토하였고 서로 다른 각도에서 모더니티의 기원과 방향 그리고 실질에 대해 밝혔다. 단초를 열어놓은 이와 같은 작업은 반세기 후 모더니티 연구 열풍이 막 일기 시작했을 때 모델과 노선 그리고 문제의식과 방법론에 있어 계시적 의의와 전범으로서의 가치를 지녔다.

모더니티가 이 시대의 핫 이슈이자 핵심개념이 된 것은 사회 전체 각 분야의 발전과 밀접하게 연관되어 있기 때문이다. 동시에 모더니티는 자아를 제한하고 부정하며 끊임없이 자아를 초월하는 가운데 뒤엉키며 형성된 일종의 장력張力 구조이기 때문에, 그 자체로 지극히 복잡하고 모순되게 현대사회의 여러 방면과 층위의 문제들을 그러모으고 있으며 또한 이러한 문제들을 분석하는 틀과 참조체계를 구성하고 있기 때문이다. 저우셴周憲이 말한 바와 같이, 모더니티라는 범주는 현시대의 정치와 경제 그리고 문화 등 여러 영역의 다양한 면면과 그 모든 것의 총체성을 표상하기 때문에 현시대의 각종 문제적 증상들을 모더니티 문제를 빌어 그 요체를 잡아 낼 수 있다. 모더니티는 또한 개방적인 개념이며 포용성이 대단히 큰 문화 범주로, 여러 학문 분야가 참여하는 혹은 학제 간 융합적 연구에 광활한 공간을 제공한다. 그렇기 때문에 이 범주는 오늘날 사회과학과 인문과학 여러 분야의 공통분모가 되는 논의거리다.[4]

모더니티의 심화와 고조 그리고 팽창에 짝하여 반-모더니티의 역량이 흥기해 확산되기 시작했다. 진야오지金耀基는 다음과 같이 지적했다. 즉, 현대화라는 전지구적 현상에 직면해 지난 세기 60년대 이래로 전세계에서 각종 '반현대화', '탈현대화' 운동이 출현했는데, 그 근원은 도구이성이 주도하는 '모더니티'에 대한 불만에 있었다. 이들 운동은 모더니티가 가져온 부정적 효과, 즉 '생명세계의 식민화'(하버마스), '소외감', '의미의 상실', '영혼의 표류' 등을 지적한다.[5] 모더니티가 막 성숙하던 18세기 말에 이미 모더니티의 중대한 사건들이었던 영국의 산업혁명과 프랑스의 대혁명에 대해 보수주의와 낭만주의 사조는 제각기 질서에 대한 요구와 격정의 분출에서 출발하여 기술이성과 사회혁명을 비난했던 바 있다. 이러한 경향은 점차 정치경제와 문화예술 등 여러 방면에서의 사상과 주의주장과 실천적 행동으로 확산되었다.

세속화, 기술화, 이성화 운동으로서의 현대화는 자본과 권력 그리고 문화가 상호 연동하는 복잡한 과정이다. 현대화는 과학기술과 상공업 그리고 시장을 주축으로 하고, 생산과 판매 그리고 소비를 관절로 삼으며, 교환을 수단으로 한다. 이익 증대를 추진력으로 삼고 유통과 개방을 특징으로 한다. 최종적으로 자본 논리의 주도하에 공업화와 도시화, 상품 관념, 시장 메커니즘, 금융 시스템, 법제 질서, 헌정 제도, 시민 사회 등을 민족주권국가를 기본 형태로 하는 현대적 구조로 통합해 낸다. 그리고 전지구화 시대로 들어서면서 주권국가의 범위를 훌쩍 넘어 글로벌 제국 시스템의 구축을 향해 매진한다.

총체적 모던의 구조 속에서 진정한 본질은 자본의 논리와 주체성 관념이다. 화폐를 표지로 하는 경제가치 및 그 배후의 주체욕망이야말로 일체 행동의 최대 목적이다. 모더니티의 진전이 전례 없는 큰 승리를 거두면서 동시에 그 부정적인 효과도 갈수록 두드러지고 있어 심지어 전지구적 재난을 초래할 수도 있다. 모더니티의 그림자처럼 따라다니는 '탈-모더니티'의 충동 역시 부단히 갱신되며 세대교체되고 있는데, 이는 현대화 이론의 전제로서 주체성, 개체관념, 자유, 인성, 인권, 도구이성, 진보관념(과학기술과 사회의 진보), 보편주의 등의 관념을 포함하는 계몽주의 이념에 대한 심층적 성찰을 동반하고 있다.

서양 세계를 선두로 정보화 시대에 들어서면서 각종 첨단기술이 급격히 성장하고 광

4 周憲, 「現代化研究－主持人絮語」, 『南京大學學報』, 1999年 第3期 참조.
5 金耀基, 「中國現代性的文明秩序的建構－論中國的"現代性"與"現代性"」, 『經濟民主與經濟自由』("公共論叢"), 北京 : 三聯書店, 1997, pp.46~47 참조.

범위하게 응용되기에 이르렀다. 그리고 그에 따라 미디어의 강력한 침투, 정보의 무한 팽창, 사회적 생산의 지능화, 공간적 분할과 압축, 생활과 작업 리듬의 급격한 가속화 등의 현상이 발생했다. 이는 인류의 생활에 전에 없는 풍요를 제공했으며, 인류 발전에 더 많은 기회와 선택의 여지를 가져왔다. 그러나 한편으로는 극도의 소외를 가져왔으며, 인공적으로 구축된 이성-기술의 거대한 우리에 갇혀 자유와 속박이 뒤얽힌 모더니티의 패러독스에 빠져버리게 되었다. 동시에 사회문화와 생존환경의 전반적이며 심층적인 위기가 드러나고 있으며, 식민주의, 계급모순, 빈부격차, 생태재난, 자원고갈, 세계전쟁과 문명충돌의 가능성 등의 문제들이 전에 없이 심각해졌다.

중국에서는 1990년대 중반 이후 현대화의 진전과 사회문화의 전환이 급속도로 진행되고 서구의 학술성과가 대규모로 유입되면서 상술한 문제점들이 점차 지식계의 주목을 받게 되었다. 더 긴 역사적 흐름 속에서 봤을 때, 모더니티 문제가 내포하고 있는 실질적 내용들은 백여 년 동안의 고난 그리고 망해가는 나라와 민족을 구하려는 노력의 여정 속에서 이미 노정되었다. 아편전쟁 이래 연이은 군사상의 심각한 좌절과 그로 인해 체결된 천여 개의 조항에 이르는 불평등조약을 바라봐야 하는 상황, 그리고 종족과 국가 그리고 고유한 가르침을 보존하기 위한 몸부림 속에서, 서양에 대한 학습과 현대사회로의 진입은 중국의 엘리트 지식인들의 자각적인 선택이 되었다. 배우는 범위는 제조기술과 정치제도로부터 문화정신의 핵심으로까지 심화되었다. 현대와 전통의 대립은 현대중국 사회의 주류 의식이 되었으며, 동시에 이질적인 문명을 피동적으로 접수하는 과정에서 크고 작은 저항이 있었는데 이는 보수주의 사조에 특히 분명히 표현되었다.[6] 개혁개방 이래로 중국은 능동적으로 서구의 현대화 과정을 따라가고 있으며 글로벌 표준과 궤를 같이 하고 주류 문명을 받아들이는 것은 막을 수 없는 대세가 되었다. 동시에 일련의 '포스트모던' 사상이 속속 유입되면서 일정한 반향을 일으키고 있다. '5·4' 전후로 있던 동서문화 논쟁과 유사한 새로운 세대의 문화 논쟁이 새로운 조건하에서 펼쳐지기 시작했다.

1980년대 말에 세계 정치질서의 대변동을 거치고 1990년대 초에 국내 시장화의 세찬 흐름이 전국을 석권하면서 그 전까지는 상대적으로 일치하는 목적을 가지고 있던 중국의 사상계에 큰 분열이 발생하기 시작했다. 1990년대 말 이래로 국제 형세와 국내의 정치경제 환경에 큰 변화가 발생했다. 중국은 전지구화 과정과 세계체제에 더욱 깊

6 艾愷(Guy Salvatore Alitto), 『世界範圍內的反現代化思潮-論文化守成主義』, 貴陽 : 貴州人民出版社, 1991을 볼 것. 또한 單世聯, 『反抗現代性-從德國到中國』, 廣州 : 廣東教育出版社, 1998을 볼 것.

숙이 참여하면서 갈수록 중요한 구성 역량으로 자리 잡아갔다. 이와 동시에 서양의 보편담론 배후에 깊이 감춰진 현실적 이해관계와 이데올로기 역시 폭로되기 시작했다. 특히 '9·11 사건'으로 인해 촉발된 미국의 국제적인 반테러전쟁의 전개와 심화, 전지구적 범위의 민족 간 이해의 충돌과 지역 정치에서의 고도의 바둑게임은 중국이 직시하지 않으면 안 될 현실이 되었다. 모더니티에 대한 심층적 성찰과 그것의 자주적 구성은 전지구화의 배경 속에서 더더욱 필요하게 되었다. 이에 관해 자오징라이趙景來는 이렇게 보았다. 즉, 오늘날의 모더니티 담론은 사실상 서양의 글로벌 담론 방식의 일종으로 현시대 전지구화 문제의 연장 혹은 전개에 그 기원을 두고 있다. 그렇기 때문에 중국 학계에 있어서 모더니티와 관련된 화제는 현대 세계체제에 대해 전면적으로 질의하는 방식이 되어야 하며, 현시대 중국의 현대화 혹은 모더니티 발전의 경로를 전면적으로 성찰하는 계기가 되어야 한다. 그리고 이러한 질의와 성찰은 당연히 비판과 부정 그리고 구축과 건설이라는 이중의 지향을 가져야 한다.[7]

전지구화의 시야에서 봤을 때 중국의 종합국력의 상승에 수반된 현상으로 민족주의의 발흥, 나아가 포퓰리즘의 발흥이 있었을 뿐만 아니라 문화보수주의가 대두해 힘겨루기에 참여하게 되었다. 중국의 사상계는 신좌파와 자유주의 사이의 일대 논전을 거치면서 또 한 차례 심각한 분열을 겪었고, 우익과 좌익 그리고 보수역량이 서로 견제하는 국면을 형성하게 되었다. 문화-사상의 여러 파벌 간에는 서로 다른 정도의 교섭과 상호침투가 존재하며 각 지향의 내부에는 또한 매우 복잡한 분기와 충돌이 존재한다. 사상가 한 사람을 가지고 구체적으로 봤을 때, 정치, 경제, 문화 각 측면에 대해 서로 다른 입장을 견지할 가능성이 또한 있다. 상대적으로 봤을 때, 우익의 논술은 현대화 노선을 비교적 많이 이어받고 있으며 1980년대의 계몽주장을 견지해 모더니티 구상의 미완성을 강조한다. 좌익의 시야는 보다 넓다고 하겠다. 이들은 전지구화의 배경 속에서 모더니티 자체에 대해 성찰하고 질의하는데, 이와 관련 있는 것으로는 포스트모더니즘 사조의 모더니티 비판과 해체가 있다. 보수주의는 전통적 가치의 생명력에서 근거를 찾아 이를 통해 모더니티의 위기를 다스리고자 하며, 외국에서 들어온 정치철학과 호응하는 가운데 고전적 가치와 표준을 가지고 계몽주의의 핵심적 관념들을 비판한다.

현대화에 대한 추구는 오늘날 이미 모더니티 구축의 전지구화 단계로 상승하였다. 외부와의 문명충돌은 현실화될 가능성이 있는 것처럼 보이며 내부의 정치 건설과 문화

7　趙景來, 「關于"現代性"若幹問題硏究綜述」, 『中國社會科學』, 2001年 第4期 참조.

적 정체성의 확보 같은 문제들은 더욱이 시급한 해결을 기다리고 있다. 자본과 권력이 서로 대항하면서도 연맹하는 복잡한 국면 속에서 문화계의 우익과 좌익 그리고 보수파는 여러 문제에 대해 논술하고 쟁론을 벌이고 있다. 모더니티에 대한 이해의 분기는 바로 이러한 배경 속에서 드러나며 장력으로 충만한 담론의 장을 구성한다.

2. 모더니티 개념에 대한 해석

모더니티 개념에 관한 중국 지식계의 이해에는 서로 다른 가치관과 지향이 숨어 있다. 많은 분기가 존재하지만 모두 중국을 배경과 출발점으로 삼으며 종국에 다시 중국으로 돌아와 유효한 해석을 제시하고자 하는 바는 공통의 소구訴求라고 하겠다. 모더니티 문제에 대한 사고가 도달할 수 있는 깊이는 현대 중국에 대한 인식의 심도와 역량을 결정했다. 그리고 모더니티에 대한 성찰을 통해 현대 중국의 면모와 신분과 운명을 더 잘 이해하는 것은 더더군다나 중국학자들의 책임이었다.

왕후이汪暉의 「현시대 사상의 상황과 모더니티 문제當代思想狀況與現代性問題」는 당대 중국의 사상계에서 중요한 의의를 갖는 글이다. 이 글에서 왕후이는 전지구화의 맥락 속에서 '중국의 모더니티'에 대해 구조적으로 분석했다. 그는 중국/서양, 전통/현대, 낙후/선진, 국가/사회라는 이원적 사유방식을 타파했으며, 단일한 모더니티 모델과 서구중심주의적 역사서사를 무너뜨렸다. 모더니티는 이제 하나의 개념이나 일종의 지식이 아닌, 실제 현대생활의 진행과정으로 이해되었다. 거기에는 각종 방안과 그것의 실천이 포함되어 있으며, 그것은 불가역적 시간관념 위에 건립된 역사적 목적론에 의해 주도된다. 모더니티는 또한 더 이상 유럽에서 출현한 역사적 자본주의에 기대는 보편적이고 통일적인 과정으로 이해되지 않는다. 모더니티는 그 자체로 각종 내재적 장력과 모순과 충돌이 가득한 패러독스적 구조물이며 역사적이고 사회적인 구성물로, 거기에는 현대 세계의 권력에 대한 소구와 압박의 형식이 숨어 있다는 것이다. 왕후이는 다원성과 상호작용에 대한 소구에 기초하여 '모더니티 이데올로기'의 속박에서 벗어나려고 노력했으며, 모더니티를 모색하는 과정 중에 반드시 모더니티에 대한 비판이 전개되어야 한다고 주장했다. 그는 중국의 현대사를 반-모더니티적인 모더니티의 전개로

보았고, 중국의 현대사상에도 '반-모더니티적 모더니티의 특질'이 부여되었다. 이는 일종의 '모더니티에 대한 비판적 성찰'이었다. 이후에도 왕후이는 여러 편의 논문을 통해 모더니티 담론을 분석했다. 그는 모더니티 담론의 핵심에는 이성과 주체의 자유가 놓여 있는데 이러한 보편적 개념을 가지고 자신의 특수성을 가리고 있다는 점을 지적했다. 모더니티는 역사적 시간관념이자 동시에 권력과 관련된 거대서사이며 또한 일종의 계몽계획으로, 현대화의 이데올로기이자 이성화 과정인 동시에 과학주의와 이성주의에 대한 비판도 포함하고 있다. 왕후이에 따르면 모더니티에 대한 성찰이 갖는 의의는 현대가치와 현대사회의 복잡한 관계에 대한 분석을 통해 현대사회의 내재적 곤경과 위기를 드러내어 더욱 광범위한 민주와 더욱 건전한 자유를 위한 이론적 자원을 제공하는 데에 있다.[8]

시간관념, 이성화, 세속성과 개인, 욕망은 현대사회의 중요한 면들이다. 완쥔런萬俊人은 특히 개인주의와 시장경제와 민주정치를 부각시켰는데, 자유주의적 개인권리야말로 그 배후에 숨어 있는 핵심이념이라고 보았다. 완쥔런은 이것이 서양 현대사회와 문화의 내적 분기와 충돌을 야기했고 현대사회가 분열의 상태를 드러내게끔 했다고 여긴다. 또한 무절제한 약탈과 파괴가 직접적으로 자연세계를 위협하면서 현대사회와 문명 자체의 위기를 자아냈다는 것이다.[9] 장후이張輝는 정신적 지향에서의 주체성, 사회의 운행원칙에서의 합리성, 지식 형태의 독립성으로 모더니티의 내함을 정했다.[10] 탕원밍唐文明은 '현대'와 '고대'에 대한 하버마스와 칼리니스쿠Caliniscu의 어원학적 고찰을 인용하고서 모더니티의 출현은 현대의식이 담론권력을 취득한 표지라고 해석했다. 모더니티란 우선적으로 일종의 시대의식으로 어떤 의미에서는 이성화로 나타나기도 한다. 현대사회가 형성되는 데 관건적 요소는 경제영역의 자본주의였으며, 정치영역에서의 개인주의와 민족국가의 독립자주가 또한 가장 강력한 정치적 소구 사항이 되었고, 이 밖에 진보의 관념 또한 모더니티의 주류 이데올로기라고 짚었다. 그러나 모더니티의 진정한 동력은 도구적 동력인 이성이 아니라 생명의 해방을 향한 충동이라고 보았다.[11]

셰리중謝立中은 서양의 문헌자료를 기초로 모던현대, 모더니티현대성, 모더니즘현대주의, 모더니제이션현대화에 대해 정리하고 변별하여 분석했다. '모던'은 보다 일반적인 개념

8 汪暉의 다음 논문을 볼 것. 「韋伯與中國的現代性問題」, 『汪暉自選集』, 桂林 : 廣西師範大學出版社, 1997; 「現代性問題答問」, 『死活重溫』, 北京 : 人民出版社, 2000.
9 文俊人, 「普世倫理及其方法問題」, 『哲學硏究』, 1998年 第10期 참조.
10 張輝, 『審美現代性批判』, 北京 : 北京大學出版社, 1999, p.4.
11 唐文明, 「何謂現代性?」, 『哲學硏究』, 2000年 第8期 참조.

혹은 술어다. '모더니티'는 현대로 간주되는 시기와 현대적 상황에 결부된다. '모더니즘'은 사회사조 혹은 문화운동이다. '모더니제이션'은 모더니티를 실행하는 일종의 과정으로 정의할 수 있다. 이 개념들은 모두 일반적이고 특수한 이중적 함의를 가지고 있다. 일반적 의미의 모더니티는 현대라고 간주되는 어떤 시기 혹은 그 시기의 사물이 보편적으로 가지고 있는 어떤 성질 혹은 상태를 가리키는데, 신기함과 순간성을 특징으로 한다. 특수한 용법은 전적으로 17세기 이래의 새로운 문명을 가리키는 데 사용하는 것이다.[12] 옌빙炎冰도 이와 비슷한 변별과 분석을 통해 모더니티를 정의했는데, 그것은 시공, 구조, 생산, 증후, 참월僭越이라고 했다.[13] 모더니티의 특징에 관하여 바오리민包利民은 우선 지금까지의 단선적이고 일원론적인 개괄들을 열거했다. 이를테면 퇴니에스 Tönnies의 '공동사회로부터 이익사회로의 전환', 뒤르켐Durkheim의 '기계적 연대로부터 유기적 연대로의 전환', 지멜Simmel의 '자연경제로부터 화폐경제로의 전환', 셸러Scheler 의 '공감사회로부터 경쟁사회로의 전환', 베버의 '신정神政 사회로부터 합리적이고 세속적인 사회로의 전환' 등이다. 그리고서 바오리민은 이들과는 다른 이원론적 개괄을 제시했다. '자연'과 '반자연'의 이원지향의 장력이 병존한다는 것인데, '자연숭배와 자연개조', '자연을 지상으로 여기는 입장과 자연을 계도해야 한다는 입장' 등으로도 표현된다.[14] 이러한 이원적 개괄은 모더니티의 표현양태를 지시할 뿐만 아니라 모더니티의 내적 장력구조와 운행기제를 드러내 보여주고 있다.

천자밍陳嘉明은 다음과 같이 지적했다. '포스트모던' 개념이 출현하고 여러 영역에서 모더니티에 대한 포스트모더니즘의 비판이 전개되면서 이에 상응하여 철학적·정치학적·사회학적 의미에서의 모더니티 그리고 문화적·심미적 의미에서의 모더니티가 구분되어 거론되었다는 것이다. 나아가 철학적 의미에서의 모더니티는 주로 현실과 연관된 모종의 사상적 태도와 행위방식을 가리키며 이성과 주체성을 핵심으로 하고 자유를 근본가치로 두며 세속화와 탈종교화 과정으로 드러난다고 보았다.[15] 뤼나이지呂乃基는 모더니티의 철학적 기초를 분석했다. 인식론적으로 모더니티는 주객의 분리, '가장 간단한 규정', 이성, 필연성과 보편성을 갖춘 질서와 규율을 기초로 한다. 본체론적으로는 경제활동, 경제인 가설economic hypothesis, 과학이성과 도구이성, 개인 본위와 갖가지 천부적 권리 그리고 상호간의 계약관계를 기초로 한다.[16] 모더니티에 대한 자오이

12 謝立中, 「"現代性"及其相關概念詞義辨析」, 『北京大學學報』, 2001年 第5期 참조.
13 炎冰, 「"現代性"語義之辯證」, 『揚州大學學報』, 2003年 第4期 참조.
14 包利民, 「現代性倫理價値的張力結構」, 『哲學硏究』, 2000年 第9期 참조.
15 陳嘉明 等, 『現代性與後現代性』, 北京 : 人民出版社, 2001 참조.

판趙一凡의 파노라마적인 설명은 문예의 모더니티, 철학적 모더니티, 사회적 모더니티 등 여러 영역에 걸쳐있다. 철학적 견지에서 봤을 때, 모더니티는 비할 데 없이 강력하고 사나운 자본주의 문화발전의 논리를 반영하고 있다. 언어학의 각도에서 분석했을 때, 그것은 일련의 독특한 서술형식이기도 하고 표현방식상의 한바탕 극렬한 혁명이기도 하다. 사회학의 견지에서 봤을 때, 모더니티는 예술제도와 생산방식 전반의 변혁과 창조적 갱신을 포함한다. 예술 창작자와 감상자의 입장에서 그것은 일종의 최신 유행의 자아의식 혹은 생활방식이다. 모더니티의 본질은 맨 처음부터 변혁이었으며, 또한 이로 인해 함께 초래되는 이익과 폐단, 재앙과 행복, 풍파와 희망이다.[17] 선위빙沈語冰은 하버마스의 입장을 견지하면서 모더니티의 이미지를 주체성을 둘러싸고 건립된 규범 내용으로 표상했다. 그것은 철학과 세계관 층위에서의 주체성(자아), 과학 층위에서의 객관성(자연), 실천 층위에서의 도덕적 자율성과 정치적 자유, 그리고 심미적·문화적 층위에서의 예술의 자주성이다. 그는 중국의 사상과 문화가 모더니티의 이 '오자五自' 원칙에 비추어 봤을 때 중대한 결함이 존재한다고 봤다.[18]

논자가 모더니티 자체에 대해 어떤 태도를 가지고 있든, 기본적으로는 모두 개인(주체성), 이성, 세속화, 시대의식, 시장경제, 민주정치를 주요 내함으로 삼고 있다. 더 기본적인 핵심은 시공의식이다. 모더니티가 가져다준 시공의 재편은 직접적으로 인간의 감각구조와 정신질서에 영향을 주었으며, 또한 사회의 모습과 시대적 특징을 빚어냈다는 것이다.

3. 모더니티가 빚어낸 시공 차원

모더니티는 '현재'와 '과거'의 단절을 주도적 의식으로 삼지만 궁극적으로는 '미래'를 지향하고자 한다. 과거로부터 현재 그리고 미래로의 경과는 거스를 수 없는 시간의 흐름이다. 모더니티는 태생적으로 선형 진화의 역사적 목적론에 의해 이끌어지며, 모

16 呂乃基, 「現代性的哲學基礎」, 『浙江社會科學』, 2003年 第7期 참조.
17 趙一凡, 「現代性」, 『外國文學』, 2003年 第2期 참조.
18 沈語冰, 『透支的想象─現代性哲學引論』, 上海 : 學林出版社, 2003 참조.

던 현상은 모두 시간의 흐름 속에서 앞을 향해 달려 나가는 긴장감으로 충만하다. 칼리니스쿠는 일찍이 이렇게 지적한 바 있다. 특정의 시간의식 속에서만이, 즉 거스를 수 없는 선형의 시간의식 속에서만이, 다시 말해 멈출 길 없는 흐름의 역사적 시간의식의 틀 속에서만이 모더니티의 개념이 구상될 수 있다는 것이다.[19] 이와 동시에 모더니티는 사람들이 무한히 개방적인 공간에 몸을 두도록 하며, 전에 없던 복잡한 소통 상황과 불확정적 상태에 처하게 한다. 인간의 공간감과 신체장身體場은 왜곡되고 파열되는 가운데 새로이 구축되며 이에 대한 감지와 수용은 또한 생활과 생산에 대해 실질적 영향을 미친다. 시간과 공간은 모더니티를 이해하는 근본적 차원이다.

펑궈화彭國華는 이성 관념의 확립이 '현재'를 핵심으로 하며 동시에 '미래'를 향해 개방되어 있는 세속적 시간의식으로부터 비롯되었다고 보았다. 이러한 시간의식은 인식론의 영역에서는 개념·범주·성찰과 같은 이성적 인식 형식에 대한 추앙으로 나타나며, 사회역사의 영역에서는 인류역사가 점차적으로 이성화로 나아간다고 보는 진화론적 관점으로 나타난다. 시간상 점의 하나인 '현재'는 전통적 형이상학과 자연과학이 추구하는 확정성과 자명성의 원천을 구성하였으며 개념이나 정의 같은 이성적 사유형식이 확립될 수 있는 기초가 되었다. '현재'라는 이 시간 차원의 돌출은 점차적으로 '현대' 및 '현대인'이라는 관념의 강화를 가져왔다.[20] 펑궈화는 이성적, 개념적 사유가 '현재'를 강조하는 세속적 시간관에서 비롯되며 이는 바로 그리스도교 시간관에 대한 반란이었다고 본다. 왕민안汪民安도 시간관의 이와 같은 변화는 예로부터의 종교적 공동체의 쇠퇴와 짝하는 것으로 구식의 종적인 은유의 시간관이 횡적인 환유의 시간관에 의해 대체되는 것이라고 봤다. 고대의 시간관은 신성한 최고 존재를 지향한다면 현대의 시간관은 민족공동체를 지향한다. 동시에 인쇄자본주의의 강력한 지원을 받아 현대 민족과 민족주의가 구성된다는 것이다.[21]

신 중심으로부터 인간 중심으로의 전환, 신성공동체로부터 상상적 민족공동체로의 전환, 종말심판으로의 귀결로부터 미래 이상향을 향해 나아가는 현재 중심으로의 전환…… 현대의 시간관은 그리스도교 시간관에 대한 반란이라고까지 할 수 있겠다. 그

19 卡林内斯庫(Matei Călinescu), 周憲·許鈞 譯, 『現代性的五福面孔－現代主義、先鋒派、頹廢、媚俗藝術、後現代主義』, 北京 : 商務印書館, 2002, p.18. 피터 오스본은 시간 철학의 각도에서 모더니티와 포스트모더니티의 논쟁을 처리한다. 그는 '모더니티'와 '포스트모더니티'와 '전통' 등의 개념에 대해 역사적으로 총체화하여 역사시간 속에서 이해하고자 한다. 奧斯本(Peter Osbourne), 王志宏 譯, 『時間的政治－現代性與先鋒』, 北京 : 商務印書館, 2004 참조.

20 彭國華, 「時間意識與現代性－一個哲學概念的分析」, 『北京社會科學』, 2001年 第3期 참조.

21 汪民安, 『現代性』, 桂林 : 廣西師範大學出版社, 2005, pp.118~119 참조.

렇지만 본질적으로 봤을 때, 기점과 방향이 있으며 목표와 동력이 있는 이러한 선형의 시간의식은 양자가 공유하는 바다. 세속적 시간관은 반란의 형식으로 그리스도교적 시간관의 내적 구조를 계승한 것이었다. 다만 맥락상 신의론神義論과 인의론人義論의 차이가 있다. 직선 벡터의 시간이라는 견지에서 유대─그리스도교의 구속救贖사관과 계몽주의적 진보사관은 일맥상통하는 것이다. 이와 같은 직선 벡터의 시간관 밖에 있는 것은 인도의 윤회시간관과 중국의 왕복往復시간관이다.

「모더니티와 시간現代性與時間」이라는 글에서 유시린尤西林 역시 현대적 시간관이 그리스도교에 연원을 두고 있음을 확인하면서, 모더니티는 현대인의 심성이자 그 구조이며 시간관념이야말로 그것을 구성하는 기초적 환절임을 강조하고 있다. 이 글은 모더니티와 시간의 관계를 중심 논제로 삼아 시간의 심층적 층위로부터 모더니티 자체의 기원과 구조와 의미가 스스로 드러나도록 하고 있다. 옛 것을 존중하는 고대의 시간-역사관은 생산과 생활방식의 근간을 이루고 있던 자연의 변화를 시간좌표로 삼았는데, 이때 시간의 분할과 계량은 표준화하기 힘들어서 비균질적, 구체적, 정황적 성격을 보이며, 가장 중요한 특징은 영원한 순환이다. 현대적 시간의 연원은 유대─그리스도교 전통에 있다. 유대교의 메시아주의는 미래의 방향과 종말로 이루어지는 불가역적인 직선 벡터의 시간을 제공했으며 그리스도교는 이를 더욱 명확하고 급진적으로 밀고 나아가 구속을 향한 운동의 명확한 시간 기점을 제공했다. 또한 십자가 사건을 통해 '현재'의 의의를 강화하면서 '미래'와 '현재'가 긴장관계를 갖도록 했다. 이러한 시간관은 필연적으로 진보주의적 역사관을 요구하는 것이었으며, 세속적 치환을 겪은 뒤에는 계몽진보주의에 계승되었다. 또한 현대화된 생산방식과 세계화된 시장에 기대어 보편화는 사회의 주류관념이 되었고 엄격하고 정확한 현대적 시간을 구성했다. 그리고 그 핵심에는 바로 사회적 필요노동시간이 자리 잡고 있었다. 현대적 시간의 가장 두드러진 특징은 고속, 벡터, 직선이다. 그리고 '미래'는 현대적 시간 운동을 이끄는 중추며 그 배후의 동력 메커니즘은 이윤을 점유하고자 하는 현대 상공업의 욕망이다. 사회적 필요노동시간은 인간의 생체시간에 대해 강력한 구속력을 지니며, 양자의 대립은 현대인에 대해 일련의 분열을 초래했다. 그러나 양자는 공통적으로 현대적 시간-역사 양상을 가지고 있다. 근대시기 중국에서는 고대의 시간-역사관과 유가의 의식형태가 해체를 겪게 되었으며, 캉유웨이의 '삼세설三世說'[22]과 옌푸嚴復 식으로 번역된 진화론은 이와 같

22 [역주] 제1편 제1장 '중국 근대미술의 생존 환경' 각주 29번 [역주]의 설명을 볼 것.

은 상황 속에서 새로운 양태의 시간-역사관을 구성하기 위해 분투했다. 옌푸는 역사적 목적론과 자연의 법칙을 하나로 통괄해 민족국가 간 경쟁에 선형적 진보의 시간과 역사적 대세를 본체론적 근거로 삼는 현실적 규율과 당위적 가치의 통일된 지위를 부여했다. 그럼으로써 중국의 현대적 정신과 심성 구조의 흥기, 다시 말해 중국의 모더니티 흥기의 출발점이 되었고 그 뒤로 깊은 영향을 주었다.[23]

긴 편폭의 이 논문에서, 유시린은 고대의 시간과 현대의 시간을 대비하는 가운데 모더니티의 본질적 특징을 분명히 밝히고 있을 뿐 아니라, 나아가 '미래'의 차원을 끌어들여 '미래'에 현대적 시간의 관건이 놓여 있다고 판정했다. 마찬가지로 모더니티가 민감한 시간의식에 기원을 둔다고 보았고, 마찬가지로 모더니티에 대한 이해에 있어 '미래'의 중요성을 간파했던 선위빙沈語冰은, '미래'를 초과인출 해 쓰는 양상에 특히 주목했다. 이와 같이 보는 것은 헤겔-보들레르-하버마스가 모더니티의 본질적 특성을 '초과인출의 상상'이라고 귀납한 데 근거를 두고 있다. 모더니티란 본질적으로 현대인 자신과 세계 사이의 상상적 관계이고 또한 미래에 대한 일종의 도박성 투기 위에 건립된다는 것이다.[24]

모더니티를 고찰하면서 옌빙炎冰은 연속성과 비단절성에 주목한다. 그는 모더니티의 시간의식은 과거에 대한 폄하를 전제로 하며 과거와 거리를 두고자 하지만 그것이 결코 과거와의 완전한 단절은 아니라는 것이다. 차라리 모더니티는 일종의 미래를 향한 비단절적인 새로운 시작이다. 시간의식에서 미래의 중요성에 대해 강조한 뒤 옌빙은 공간성의 의의를 특별히 강조하고 있다. 모더니티에서 공간성은 시간성과 맞물려 있는 것으로 정태적인 인류의 실천 공간을 구성할 뿐만 아니라 또한 동태적인 조직 메커니즘으로서 기능한다. 그것은 모더니티의 생산과정과 규모를 새롭게 규획하고, 또한 실천 주체가 놓여있는 장에서의 행위의 장력을 효과적으로 조절하며, 사람들의 일상생활의 기초를 새롭게 구성한다.[25]

모더니티의 시간의식은 '현재'를 핵심으로 하고 '미래'를 방향으로 한다. 그리고 이와 서로 짝해 있는 것은 바로 공간의식에 기초한 주체성 관념이다. 로고스 중심주의의

23 尤西林,「現代性與時間」,『學術月刊』, 2003年 第8期 참조. 在「匆忙與耽溺-現代性閱讀時間悖論」(『文藝研究』, 2004年 第5期)에서 저자는 현대에 출현한 시간 해독의 역설적 구조는 진보주의의 모더니티 역사관 및 경쟁사회가 필요로 하는 노동시간에서 비롯되었다고 본다. 모더니티는 미래를 향해 있는 선형 시간을 핵심으로 하는데, 이와 같은 구속-진보주의 시간-역사관은 메시아주의-그리스도교-계몽운동에서 비롯된다. 이러한 시간-역사관은 현대의 과학기술발전, 제조생산, 시장교환의 무한확장을 지탱하며, 사회에서 필요로 하는 노동시간의 단축과 현대인의 생활 리듬의 가속화를 초래한다.
24 沈語冰,『透支的想象-現代性哲學引論』, 上海: 學林出版社, 2003, pp.35~59 참조.
25 炎冰,「"現代性"語義之辯證」,『揚州大學學報』, 2003年 第4期 참조.

종교적 형식이 신의 창조라는 관념이었다면, 단선적 일원론의 진보적 시간관은 일종의 변형된 말세론이다. 그리스와 히브리 전통이 함께 빚어낸 시간-공간의식은 모더니티의 모든 핵심 개념이 공통적으로 발원하는 뿌리라고 말할 수 있다.

모더니티와 시간-공간의 관계는 바우만Bowman, 기든스Giddens, 하비Harvey 등 사회이론가들의 관심사였다. 바오야밍包亞明은 이들의 관점을 인용해 기술하면서 모더니티가 시간과 공간에 대한 인간의 인지를 바꾸어 놓았으며, '시공의 연장'과 '시공의 압축'은 모두 시공 변형에 관한 현대적 감각을 전한다고 보았다. 르페브르Lefebvre의 도시연구가 보여주듯이, 공간의 재조직은 전후 자본주의 발전 및 전지구화 진전에서의 핵심문제이다. 모더니티는 즉각성과 거리감을 표지로 삼는데, 인류 역사상 최초의 전지구적 현상이다. 공간과 시간은 전례 없는 복잡한 교착 상태를 드러낸다. 도시와 국가와 기업의 기능은 모두 이전과 달라졌으며 사람과 사건과 조직, 그리고 전 사회가 더 이상 간단히 단일 장소 또는 특정 시간과 연결되지 않게 되었다.[26]

르페브르에 선행해 지멜의 도시문화 연구는 이미 모더니티를 이해하는 데 있어서 도시생활이 갖는 중요성을 표명했다. 왕민안의 소개에 따르면, 지멜은 도시생활은 현대생활의 중요한 특징으로 모더니티는 반드시 도시라는 공간-장소에서 전개되며 도시는 모더니티의 산물이자 표지라고 보았다. 도시생활은 이전의 향촌생활과 판연히 다르다. 퇴니에스가 보기에 향촌 공동체는 면대면 형식의 단체이고, 앞선 세대에 대한 계승과 물려받은 유산을 공통의 뿌리로 삼는다. 향촌사회는 폐쇄성과 내부수렴성을 띤다. 향촌생활은 특정 공간에 자리 잡고 있다. 사람들은 토지를 기초로 하여 자기정체성을 확립하며 자신의 언어와 풍속과 기원을 확정한다. 이처럼 완만하고 정적인 총체적 생활은 도시생활의 파편성이나 순간성과 선명한 대립구도를 형성하고 있다. 루이스 워스 Louis Wirth는 도시-공업사회와 향촌-민속사회의 차이점을 제시했다. 도시인은 출신이 광범위하고 배경이 복잡하며 취향의 차이가 크고 이동이 빈번하다. 민속사회를 지배하고 있던 혈연적 유대와 향촌의 이웃 관계, 그리고 세습적 생활방식 등에 따른 전통적 정서와 감각은 모두 사라졌다. 도시의 사회관계는 기능주의적이고 표피적이며 단기적이고 비개성적이다. 천편일률적이고 공동의 정감이 결핍되어 있다. 격렬한 경쟁과 불안정한 거처, 계층과 지위의 차이, 직업분화가 초래한 개체의 단자화單子化에 따라 개체는 군중 속에서 귀속감을 찾지 못하며 모두가 자기목적의 수단이 되어 버렸다.[27]

26 包亞明, 「現代性與時間、空間問題」, 包亞明 主編, 『現代性與空間的生産』, "編者前言", 上海 : 上海教育出版社, 2003 참조.

도시 생활에서 시간에 대한 사람들의 감각은 더 이상 완만하고 평온하지 않게 되었다. 그것은 날 듯 빠른 속도로 달려 나가며 요동치듯 불안하다. 공간에 대한 감각 역시 더 이상 근저가 있거나 안정적이지 않다. 일정한 지역과 혈육을 통한 친밀한 관계가 형성되지 않으며, 뿌리 없이 유동적이고 급격히 변한다. 사람들은 어떤 곳에서나 나그네에 불과하며 어떤 곳이든 잠시 머무르는 장소일 뿐이다. 어느 곳이건 다른 곳과 별반 다를 바 없다. 공업화의 급속한 진전은 이러한 시공감각으로의 전환이 점점 더 빠르게 이루어지게 하였다. 대량 기계생산은 사회 전체를 뒤흔들어 모든 것을 재배치했다. 도로, 공장건물, 전선, 고층건물, 철도, 지하철, 고속도로, 고가도로가 등장했다. 원거리 교통의 발달은 사람들의 시간감각과 공간감각을 변화시켰다. 사람들의 생활 리듬과 속도가 끊임없이 빨라짐과 동시에 생활공간 또한 전에 없던 각종 운송수단으로 연결되고 분할되었으며, 소통되고 단절되었다. 완전한 타자인 철근콘크리트의 거대한 존재와 고속으로 달리는 운송수단 속에 놓여있게 됨에 따라 인간의 신체감각과 공간감각에는 격렬한 변화가 발생했다. 정보화시대에 들어와서 상품정보의 흐름은 무소부재하며, 전에 없이 발달한 대중매체와 거리를 무화시킨 인터넷은 사람과 전세계를 동시적으로 연결시켜 주었다. 현실생활과 가상세계가 서로 교차하게 되었고 시간과 공간은 균질화되었다. 사람과 땅, 신성성, 혈연유대, 공동유산, 집단기억의 연결들은 분리되어 버렸다. 순간적이며 쉽게 떠나보낼 수 있는 생활이 빚어낸 시간의식은 다름 아닌 부단한 전진과 가속이다. 파편화된 변이의 생활이 만들어 낸 공간감각은 다름 아닌 파열감과 생소함, 그리고 서로 다른 공간들 사이의 착오적 전치이다.

모더니티의 여러 키워드들, 즉 이성, 개인, 세속화, 시장, 민주 등의 본질적인 원동력은 시간의식이다. '현재'를 핵심으로 하고 '미래'를 방향으로 하며 일각의 멈춤도 없이 앞으로 경주하듯 달리는 시간의식은 서양 세계 전체를 관통하는 내적 단서이다. 현대사회에 진입한 뒤로 전세계는 공업화와 도시화로 인하여 급격한 변화가 일어났다. 시공의식이 만들어낸 현대질서는 갈수록 정밀해졌고 동시에 자아의 분열과 왜곡이 발생했다. 시간과 공간이 서로 침투하면서 상대를 변화시키고 있다. 즉 시간이 공간화하고 공간 또한 시간화하고 있다. 한편으로 시간감각은 공간적 장면의 빠른 전환으로 구체화되며, 다른 한편으로 공간감각은 시간적 서열의 끊임없는 추진으로 전환된다. 시간은 끊기어 찢어지고 공간은 조각난다. 시간과 공간은 한편으로는 서로 용접해 붙여놓

27 汪民安, 『現代性』, 桂林 : 廣西師範大學出版社, 2005, pp.8~19 참조.

은 것처럼 매우 촘촘하고 단단한 틀을 형성하고, 다른 한편으로는 서로 밀고 당기는 거대한 장력 때문에 변형이 일어난다. 한편으로는 시공의 총체적 질서가 거대한 억압을 조성하지만 동시에 시공의 파편화는 우발적 요소들을 크게 증가시켜 순간적으로 생겼다가 없어지는 무수한 가능성들을 만들어내는데, 이는 종종 무질서하다. 시공의 이질화는 현대사회에서 인심과 질서의 파열을 초래했으며 가속화했다. 날 듯 빨리 흘러가는 시간과 점점 더 빨리 전환되는 공간 속에서 인간의 생존감성은 조급과 불안으로 변해 현기증 나는 긴장감과 거리감 그리고 소외감을 경험한다. 거리감과 소외감은 공간분할과 밀접한 관계가 있고, 긴장감과 초조감은 현대사회의 가속 운행과 극도로 빠른 리듬에 원인이 있다. 사람들은 아무 것도 돌아보지 않고 앞으로만 달리는 시간의 격류에 말려들고, 잘리고 재조합된 이질 공간 속에 현장성 없는 사물과 한데 엉켜있다. 이와 같은 전방위적인 변화와 순식간에 왔다가고 끊임없이 허상으로 향해가는 시공복합체 속에서 사람들은 전에 없던 각종 편리와 기회를 누리고 있으며, 동시에 미래를 초과 인출한 이유로 갖가지 현실적 · 잠재적 위험과 직면하게 된다.

4. 역사적 안목－모더니티의 경관, 계보, 문제의 역사

모더니티 개념 자체는 현대생활, 현대세계, 그리고 현대적 감각과 긴밀히 연계되어 뗄 수 없는 관계다. 이 개념에 대한 전반적인 연구를 진행하기 위해서는 내부 메커니즘에 대한 분석과 문제적 키워드를 찾아내는 것 외에도 역사적인 각도에서 모더니티의 진행 과정을 총체적으로 파악해야한다. 모더니티 진화발전의 역사와 모더니티 문제 누적의 역사를 정리하는 일은 깊이 있는 연구를 진행하기 위해 객관적으로 요구되는 바다.

류샤오펑劉小楓은 저서 『모더니티 사회이론 서설現代性社會理論緖論』에서 사회의 공의(마르크스), 자유의 질서(토크빌), 욕망의 개체(니체)라는 세 측면을 근 · 현대 사회사상의 문제의식으로 보았다. 이것들이 20세기 전체의 사회사상과 문제의식의 기초가 되었다는 것이다. 류샤오펑은 트뢸치Troeltsch의 모더니티 연구 틀을 참조해서 근고近古와 중고中古의 관련성, 현대적 구조의 형태와 성격, 모던의 원칙 및 그것의 역사적 유형에 관해 토론한 바 있다. 그는 이로부터 모더니티 문제의 누적에 대해 역사와 논리를 결합해 정

리하였고, 모던 현상을 이해하는 데 필요한 기본 틀을 구성했다. 류샤오핑은 독일과 프랑스, 영국과 미국 등 국가의 경전화된 사회이론을 가려내고 논평하는 방식으로 모더니티 문제의 심층으로 파고들어 각각 사회의 정치-경제제도(현대화), 지식과 감각의 이념체계(모더니즘), 개체-집단의 심리구조 및 그에 상응하는 문화제도(모더니티)에 걸친 전방위적인 전환에 대해 하나하나 논술했으며, 아울러 서양과 중국의 심미적 모더니티 관련 논의에 대해서도 논평하고 분석했다.

이 저서가 보여준 문제의식과 연구모델은 뒤이은 연구자들을 크게 계발했다. 그가 광범위하게 인용하고 있는 외국의 관련 연구성과 역시 중국 학계에 깊이 있는 탐색을 위한 사고의 실마리를 제공해 주었다. 모더니티에 대한 심층적 반성 역시 마찬가지다. 왕후이汪暉의 논설이 각종 형식의 서구중심론의 타파를 추구하며 중국 자신의 문제에 가까이 다가서고 중국 경험의 합리성과 중국 담론의 합법성에 대한 탐색을 강조한다면, 류샤오핑은 중국 모더니티의 문제를 가지고 구미의 사회이론을 검토하면서 중국의 모더니티와 구미의 모더니티 사이에 결코 차이가 존재하지 않는다고 인식했다. 이는 어느 정도로는 중국과 서양의 차이를 무화하는 입장을 통해 중국 모더니티 논의의 독특성을 소멸시키고 서양 담론의 보편성을 강조하는 것으로, 모더니티 문제 자체에 대한 탐구가 서구중심론에 대한 경도를 덮어 가리고 있는 것 같다. 또한 이른바 민족옹호 정서에 대한 그의 비판이라는 것도 어쩌면 그리스도교에 대한 옹호의 정서를 숨기고 있는 것인지도 모르겠다.

이와 연관되어 있는 바는 절대적 가치척도에 대한 일관된 추구와 상하의 변별을 중시하는 일관된 장력이다. 이러한 점은 류샤오핑으로 하여금 관심의 착안점을 중서(중국 문화와 그리스도교정신)로부터 고금(고전가치와 계몽정신)으로 전환토록 했다. 자기정위와 방향의 전환은 모더니티 문제가 촉발한 것이고, 전향의 목적은 더 효율적으로 모더니티의 위기를 극복하고자 하는 것이다. 『모더니티 사회이론 서설』에서 저자는 모던 현상에 대해 고찰하면서, 거리를 유지하는 지식학 글쓰기 태도를 유지해야 한다고도 강조했다. 바로 이처럼 가치판단을 하지 않는다는 입장에 대한 선포 및 거리를 두는 현상 묘사와 형식분석에 기대어 중국을 누르고 서양을 높이는 이 저작의 경향은 엄밀한 논리 형식 속에서 강화되었다. 그러나 그와 같은 가치판단의 형식상 자기제어는 매우 신속히 와해되었다. 이후에 나온 「니체의 미언대의尼采的微言大義」라는 제목의 글에서는 계몽적 모더니티에 대한 가치평가가 드러나기 시작했고, 「고슴도치의 온순함刺猬的溫順」에 오면 다음과 같이 더욱 명확히 표명되었다. "이른바 모더니티란 고전적 의미의 철인

哲人 이성의 파멸이다."[28] 이러한 논단은 계몽적 자유주의자들의 비판을 불러일으켰다.[29] 모더니티에 대한 류샤오펑의 평가는 이로서 명확해졌다. 이와 같은 입장이 있게 된 것은 한편으로는 그의 사상이 하이데거, 셸러, 셰스토프Shestov, 바르트Karl Barth, 키에르케고르, 도스토옙스키에 근원을 두고 있기 때문이고, 다른 한편으로 중요한 이유는 레오 스트라우스가 거듭 강조한 '고금 간의 논쟁'이라는 관념으로부터 계발을 받았기 때문이다. 스트라우스의『자연권과 역사』는 모더니티 운동의 세 차례 조류(즉 ① 마키아벨리, 홉스, 로크 등, ② 루소, 칸트와 헤겔, 마르크스, ③ 니체와 하이데거)에 대한 분석을 통해 모더니티의 허무주의적 본질을 심각하게 드러냈으며 고전으로의 회귀의 정당성을 주장했다.[30] 사상의 경로가 경전화된 사회이론과 지식사회학으로부터 고전정치철학으로의 이동을 보이므로 당연히 모더니티에 대한 류샤오펑의 평가에 있어서의 전환이라고 이해할 수 있다. 그렇지만, 학제 가로지르기와 중점 전환의 배후에는 문제에 대한 일관된 감각 위에 이루어진 사유의 추진이 발견된다.『시가 된 철학詩化哲學』[31]에서부터『구원과 소요拯救與逍遙』[32]까지, 그리고『모더니티 사회이론 서설』을 경과하여「니체의 미언대의」,「고슴도치의 온순함」과「스트라우스의 '도로표지'」[33] 등 일련의 문장에 이르기까지 나아가면서 류샤오펑은 '중국과 서양의 만남과 소통中西會通'으로부터 '중국과 서양의 논쟁中西之爭'로 전향했고 다시금 '고금 간의 논쟁古今之爭'로 나아갔다. 그렇지만 '중서지쟁'이건 '고금지쟁'이건 뒤에서 이들을 받혀주는 의식은 실상 '위와 아래의 논쟁'이다. 그리고 바로 이 '상하지쟁'의 관념이 '중서지쟁'으로부터 '고금지쟁'으로의 근본적인 전향을 이끌어냈다.

　『시가 된 철학』은 독일 낭만파의 시적 철학의 맥락을 훑은 것으로, 도구이성과 과학기술진보관에 대한 비판을 품고 있으며 중국과 서양의 생명정신의 회통에 기울고 있다.『구원과 소요』는 그리스도교 정신의 초월적 차원을 더 깊이 끌어들여 중국과 서양의 시적 철학의 인생에 관한 사유가 갖는 의의를 비교함으로써 신성의 절대가치를 추켜세우고 신과 인간의 두 차원은 통약불가능하다는 설을 견지하며 화하문명(중국문명)

28　이 두 편의 장문은 각각『書屋』, 2000年 第10期와 2001年 第2期에 실렸으며 후에 저자의 책『刺猬的溫順』(上海 ：上海文藝出版社, 2002)에 수록되었다.

29　張遠山,「廢銅爛鐵如是說」,『書屋』, 2001年 第7·8期 合刊 참조.

30　甘陽이『自然權利與歷史』의 중국어 번역본(彭剛 譯, 北京 : 三聯書店, 2003)을 위해 쓴 장편의 도론「政治哲學人 施特勞斯, 古典保守主義政治哲學的複興」을 볼 것. 또한 列奧·斯特勞斯(Leo Strauss),「現代性的三次浪潮」, 賀 照田 編, 丁耘 譯,『西方現代性的曲折與展開』, 長春 : 吉林人民出版社, 2002 참조.

31　劉小楓,『詩化哲學』, 濟南 : 山東文藝出版社, 1986 참조.

32　劉小楓,『拯救與逍遙』, 上海 : 上海三聯書店, 2001(修訂版) 참조.

33　駕照田 編, 丁耘 譯,『西方現代性的曲折與展開』, 長春 : 吉林人民出版社, 2002 참조.

의 이른바 현세일원론을 깎아내렸다. 이 책은 궁극적 가치를 가진 절대성에 대하여 강한 신념을 드러내고 있다. 이를 기반으로 화하문화가 궁극적 차원을 결여하고 있음은 필연적으로 질의의 대상이 되며, 현대 서양의 과학기술이성의 지배와 허무주의의 성행 역시 똑같이 엄격한 비판을 받게 된다. 그러나 이러한 신념은 『모더니티 사회이론 서설』에 와서 흔들렸다. 중서고금의 장력 가운데에서 초월적 신념에 대한 최대의 도전은 '중'에서 비롯된 것이 아니라 '금'에서 비롯된 것으로 파악되기에 이른다. 또한, 거리를 유지하는 지식사회학의 방법으로 모더니티 문제를 정리하면서 저자가 견지했던 그리스도교의 초월성과 우월성에 대한 신념은 엷어졌고 심지어 사라져 버렸다. 모더니티 문제는 중국문명이 삼천 년 이래 초유의 큰 변국을 마주하게 했을 뿐만 아니라 서양사회와 사상마저도 곤경에 빠지게 했던 것이다. 이른바 '가치의 전복'은 그리스도교정신 역시 똑같이 당면한 운명이었다. 저자는 구원과 소요를 들어 화하문화에 대한 그리스도교정신의 우월성을 밝히고, 또한 계몽 이후 강세로 돌아선 서양의 사회구조와 정신기질이 중세의 이념과 실질적으로 관련이 있음을 논증함으로써 그리스도교의 우월성을 더욱 공고히 했다. 그런데 이렇게 천명하고 나서 저자는 다음과 같은 사실이 궁극적 가치라고 하는 것에 대해 치명적 위협이 됨을 인식하지 않을 수 없었다. 즉, 현대 서양은 모더니티의 도로 한 길로 달리면서 평면화와 세속화를 향해 매진해 왔고 신성성은 사라져버렸으며 무성히 자라난 포스트모더니즘의 문화와 가치의 다원성에 대한 용인과 주장은 서양 사회문화가 파열과 허무의 위험에 처하도록 했다는 사실이다. 문화로서 그리스도교를 받아들인 이의 궁극에 대한 강한 신념은 '고금지쟁'을 앞에 두고 엄준한 질의를 받게 되었다. 이즈음 레오 스트라우스가 때마침 발견된 것이다. 고전으로 회귀하고 지금까지 화하문화에 대한 비판의 근거가 되었던 계몽정신에 대해 도리어 비판하게 된다면 아주 자연스러운 보속補贖의 선택이 될 터였다. 작자는 스트라우스의 도움으로 베버로부터 해방되었고 그 신분도 신학적 자유주의로부터 신학적 색채를 띠는 보수주의로 전향하게 되었다. '중서지쟁'으로부터 '고금지쟁'에 이르기까지 작자는 스트라우스라는 교량을 건너 고전으로 돌아오게 되었고, 궁극적 가치에 대한 소구가 당면했던 장애를 잠시 해결할 수 있었다. 그런데, 고전으로의 회귀에 대한 스트라우스의 강경한 입장과 경전에 대한 그의 독특한 해독이 중국에 소개된 이후, 그의 매력에 흠뻑 빠진 많은 젊은 학자들이 지켜내려 하는 것은 도대체 그리스의 고전인가 아니면 화하의 고전인가? 이들은 서양의 이른바 보편이념에 자기정체성의 근거를 두는가 아니면 중국문명의 자주성을 지키고 새롭게 빚어내고자 하는가? 두고 지켜볼 일이다.

류샤오펑은 사회의 공의, 자유의 질서, 욕망하는 개체 등 세 방면으로부터 근·현대 사회사상의 문제의식을 그려 보였고 이를 모던의 구조를 이해하는 플랫폼으로 삼았다. 장펑양張鳳陽 역시 마찬가지로 모더니티에 대한 성찰을 위한 학적 플랫폼을 세우는 데 힘을 쏟아왔다. 그는 모더니티가 생성한 전형적 방향으로 '세속취미의 팽창', '도구이성의 만연', '개성표현의 방만' 세 가지를 뽑아내어 각각 '자유질서의 확장', '자연의 수학화와 행동의 합리화', '영혼의 부유와 육신의 방종'과 짝지었다. 또한 이 세 가지 방향의 계보에 대해, 그리고 각각을 위해 합법성의 논리를 제공하는 자유주의, 이성주의, 낭만주의 등 삼대사조에 대해 발생학적 고찰을 진행했다. 세속, 이성, 개인 등 세 가지 큰 방면으로 구성된 해석 틀 속에서 모더니티의 다중적 면모가 역사적으로 펼쳐 보여졌고 모더니티의 계보 역시 체계적으로 파악될 수 있었다.[34]

왕민안汪民安은 현대생활, 현대자본주의, 현대관념, 공업주의와 민족국가, 모더니티의 충돌 등 다섯 측면에서 모더니티 문제에 대해 문학적 언어로 종횡으로 교직하는 묘사와 분석을 수행했다. 현대생활은 파편화, 감각의 자극, 물질성, 풍요, 순간성, 일회성을 특징으로 하며 이 모든 특징은 단절 속에서 드러난다. 모더니티는 현대와 과거의 전면적 단절로 강렬하게 표현된다. 제도, 관념, 생활, 기술, 문화 등 모든 측면에서의 단절이다. 단절이후의 현대적 생활은 순간화와 파편화의 방식으로 전개되며 또한 세속화와 이성화의 방식으로도 전개된다. 프로테스탄티즘은 후자의 단초가 되었다. 세속화된 현대사회는 이성화의 방식으로 물질의 진보를 추동했는데, 물질은 도리어 비이성적으로 사람을 통제하게 되었다. 이것이 바로 베버가 말한 모더니티의 역설이다. 이와 다르게 마르크스는 모더니티의 출발점을 상품생산에 있다고 보았고 좀바르트Sombart에 따르면 그 출발점은 소비행위, 특히 사치이다. 왕민안은 이 세 가지 각도로부터 얻을 수 있는 결론들을 모더니티의 세 가지 측면에 대한 고찰로 볼 수 있다고 여겼다. 이성사회는 미신을 제거한 사회고, 상품사회는 시장화된 사회며, 사치사회는 욕망화된 사회다. 이성화, 세속화, 욕망화의 사회적 진전은 종교개혁이 제공한 경제형태로서의 자본주의와 문예부흥이 제공한 정치형태로서의 자유주의로 나타났다. 종교개혁과 문예부흥은 세속과 개인 두 개의 근본적인 지점에서 만났으며 이는 바로 혁명적 성격을 지닌 모더니티의 두 갈래 내러티브의 기원이다. 신교도는 경제와 생산 면에 있어서 산업 부르주아의 선구였다. 개인은 신성과 교회의 속박으로부터 벗어났다. 인문주의자는 사상과 정치 면에서 계몽운동의 선구였

34 張鳳陽, 『現代性的譜系』, 南京 : 南京大學出版社, 2004 참조.

다. 개인은 이성을 펼치고 자연을 정복했다. 산업혁명은 인간의 역량을 고도로 해방하는 동시에 그를 제도의 망에 속박했다. 산업주의의 기계적 특성은 자본주의의 상품적 특성과 마찬가지로 전통사회를 불가역적으로 현대사회로 전환시켰다. 산업주의는 보통교육의 보급을 요구했는데, 대규모 교육의 실시는 국가에 의존해야 했다. 결국 오래된 종교 공동체와 왕조는 쇠퇴했고 민족을 단위로 하는 상상적 공동체인 민족국가가 역사 속에서 구성되었다. 민족, 민족국가, 그리고 민족주의는 모두 모더니티의 산물이며 모더니티의 운동과정 중 종교적 통일성이 붕괴한 이후의 보상적 정체성이다.[35]

모더니티의 기원, 형성, 진화, 분화의 역정에 대한 인식과 성찰은 모더니티 문제의 연구사를 구성하고 있다. 저우셴周憲은 모더니티 문제사를 두 종류로 구분했다. 하나는 모더니티의 기원과 진화와 발전단계, 그리고 각 단계의 문제 등과 관련된 것이다. 다른 하나는 모더니티의 이론적 사유가 어떻게 진행되었고 모더니티 문제가 어떤 방식으로 제기되었으며 어떤 이론적 주장들이 있는지, 그 안에서 어떤 식으로 문제의식이 계승 혹은 교체되어 왔는지에 관련된 것이다. 두 번째 종류의 문제와 관련해서는 다시 세 가지 단계가 제시된다. 첫 번째 단계는 모더니티의 초기 단계다. 계몽운동으로부터 19세기 중엽에 이르기까지 모더니티 문제가 점차 형성된 시기로, 대표적인 인물은 루소와 헤겔과 마르크스다. 계몽운동과 프랑스혁명을 배경과 조건으로 하는 '계몽서사'와 '해방서사'는 이 단계에서 빚어졌다. 두 번째 단계는 모더니티 흥성의 단계다. 19세기 중엽부터 20세기 중엽까지 계몽주의 역사관에 대한 질의가 나타났다. 대표적 인물은 니체와 베버와 프로이트이고 심미적 모더니티의 독특한 기능에 대한 강조가 공통적이다. 세 번째 단계는 모더니티에 대한 반성의 단계다. 20세기 60년대부터 시작되며, 포스트모던 혹은 말기의 모던이라고도 불린다. 대표적인 사상가는 리오타르와 하버마스와 기든스이고 모더니티에 대한 반성이 이전 두 단계와는 비할 수 없는 심각성에 도달했다. 이와 같이 세 단계로 나누어 정리하면서 저우셴은 모더니티의 문제사는 내내 계몽운동과 계몽정신을 둘러싸고 있으며 모더니티의 진정한 시발점은 계몽운동이라고 보았다. 모더니티의 특징은 모순성, 차이성, 모호성이며 모더니티의 진전은 총체적 성격의 전지구화를 통해 구현되기도 하지만 국부적(자주적) 성격의 현지화와 지역화를 통해서도 드러난다. 또한, 모더니티에 관한 사유는 크게 두 가지로 나뉜다. 인지적 사유는 사회제도와 사회학습의 층위에 집중하며, 미학적 사유는 문화층위와 미학적 반응을 부각시킨다. 미학적

35 汪民安,『現代性』, 桂林 : 廣西師範大學出版社, 2005, pp.4~122을 볼 것.

모더니티 사유는 인지적 모더니티 사유에 대한 반발이자 반성이기도 하다.[36]

학자들의 노력을 통해 모더니티의 경관景觀과 계보에 관해 발생학적 각도에서의 연구가 이루어지게 되었고 모더니티의 문제사 또한 비교적 체계적으로 정리되었다. 현대모던라는 단어 자체가 과거 및 미래와 연관되어 있는 것처럼 모더니티에 관한 이해는 역사적 진전에 관한 것을 포함해야 할 뿐만 아니라 모더니티에 대한 포스트모더니티의 도전도 고찰대상으로 포함해야 한다. 그러므로 포스트모더니티와 모더니티는 어떤 관계인가, 모더니티에 대한 전면적인 초월과 파기인가 아니면 모더니티 내부의 역량이 새로운 조건하에 이어지고 발전한 것인가를 이어서 묻게 되는 것이다.

5. 모더니티와 포스트모더니티

모더니티와 포스트모더니티의 복잡한 관계는 내내 학계의 주목을 받아왔다. 이에 대한 문제의식은 또한 현대화모더니제이션와 포스트현대화, 모더니즘과 포스트모더니즘의 관계까지 포함하고 있다. 포스트모던, 포스트모더니티, 포스트모더니즘은 모던, 모더니티, 모더니즘의 해체를 통해 드러났는데, 이 쌍들은 서로 대립하면서 서로 보충한다.

모더니티, 모더니즘, 모던, 현대화와 마찬가지로, 포스트모더니티, 포스트모더니즘, 포스트모던, 포스트현대화 등의 개념은 내함이 모호하고 파생의미가 다양하며 서로 간에 복잡한 관계로 얽혀있다. 셰리중謝立中은 서양의 문헌자료에 근거하여 정리와 분석을 한 바 있는데, 포스트모던은 보다 일반적인 개념 혹은 술어로서 일종의 사회역사적 상황을 정의한다고 보았다. 그리고 포스트모더니즘은 사회사조 혹은 문화운동이며 포스트현대화는 포스트모더니티를 실현하는 일종의 과정이라는 것이다.[37]

천자밍陳嘉明은 1979년에 리오타르가 쓴 『포스트모던의 조건-지식에 관한 보고』의 출판을 포스트모더니티가 철학의 영역에서 주류를 이루기 시작한 기점으로 본다. 그는 리오타르가 행한 '거대서사에 대한 회의'를 대표로 하여 이루어진 모더니티에 대한 포스트모던 철학의 비판은 지식의 법칙과 사회규범의 합법성을 향해 있다고 본다. 포스

36 周憲, 『審美現代性批判』, 北京 : 商務印書館, 2005, pp.7~44을 볼 것.
37 謝立中, 「"後現代性"及其相關概念辨析」, 『社會科學研究』, 2001年 第5期 참조.

트모던 철학은 첫째, 계몽정신에 대한 비판을 수행했다. 이는 이성에 대한 비판에 집중되며 특히 이성의 억압을 권력과 연계시킨다. 둘째, 모더니티의 합법성에 대한 비판을 수행했는데, 과학기술과 민족 두 측면에서 모더니티의 사회규범 구성을 해체하고자 했다. 셋째, 보편성, 총체성, 본질주의의 관념과 진리 관념 등을 포함하는 서양의 전통적 사유방식에 대해 비판했으며 로고스중심주의를 부정했다. 넷째, 계몽주의 이래 고민되어 온 바, 종교를 대체하는 사회적 총합의 원천 문제를 해결하고자 했다. 그리고 종합적으로 봤을 때, 포스트모더니티는 주로 다음과 같이 표현된다. 첫째, 사유방식, 가치관, 사회규범과 관련된 근거의 재건과 그 합법성의 원천에 대한 확립. 둘째, 이성의 타자를 확립하고자 하는 데에서부터 다원론에 대한 주장으로의 전환. 셋째, 인문적 사유와 관련된 논리의 건립 등이다. 천자밍은 서양의 사상과 문화가 과연 이미 포스트모던 시기로 진입했는지는 아직 논쟁거리이지만 모종의 사상과 문화정신을 형성해가고 있음은 부정할 수 없다고 보았다.[38]

포스트모던의 기원적 성격과 관련해 천야쥔陳亞軍은 그것을 모더니티와 연결시켜 이해하고 있다. 계몽사상은 시작부터 과학정신과 인문정신의 불균형 상태를 잉태하고 있었으며, 그에 따른 위기는 19세기 말 20세기 초에 충분히 드러났다. 바로 모더니티 개념 자체가 내재하고 있던 문제가 그것에 대한 포스트모더니티의 힐난을 불러왔다는 것이다.[39] 허라이賀來는 또 이렇게 주장하고 있다. 즉, '진실한 인간 형상'을 확립하고자 하는 점에서 포스트모더니티와 모더니티는 완전히 상통하는 추구를 하고 있다. 모순성, 유한성, 자유초월성은 삼중의 기본적 규정으로, 바로 그렇기 때문에 포스트모던과 모던 양자는 더욱이 서로 보완하고 돕는 관계라는 것이다. 리오타르가 말했듯이, 포스트모더니티란 모더니티의 전제와 자격에 대한 심문인데, 모더니티 자체에 자아초월을 통해 비아非我로 변하고자 하는 충동이 포함되어 있다.[40] 리잉민李應民은 유토피아라는 키워드를 가지고 파고들어 모더니티의 본질은 유토피아의 현실화이며 포스트모더니티의 본질은 현실의 유토피아화라고 보았다. 전자는 추상적 가능성을 현실적 가능성으로 보았기 때문에 유토피아로 빠져들었으며 후자는 현실에 대한 파괴를 통해 유토피아를 증명하고자 했다. 그리고 전자는 후자를 초래했으며 그럼으로써 현실에 대한 이중의 파괴를 구성했다.[41] 서비핑余碧平은 모더니티와 포스트모더니티의 분기를 칸트 철학에까지 거슬

38 陳嘉明 等, 『現代性與後現代性』, "導言", 北京 : 東方出版社, 2001, pp.10~24을 볼 것.
39 陳亞軍, 「我觀"現代性與後現代性"之爭」, 『廈門大學學報』, 1999年 第3期 참조.
40 賀來, 「"現代性"的建構－哲學範式轉換的基本主題」, 『哲學動態』, 2000年 第3期 참조.
41 李應民, 「現代性與後現代性的關係問題」, 『現代哲學』, 2000年 第2期 참조.

러 올라가는 것으로 보았는데, 모더니티가 지성입법知性立法을 강조하고 이성규범理性規範을 홀시했다면 포스트모더니즘은 그와 반대된다고 했다. 그러나 지성입법과 이성규범은 칸트에 있어서는 상호 균형을 이루며 또한 서로 해방하는 관계다. 모더니티 위기의 진정한 원인은 이러한 상호 균형의 메커니즘이 파괴된 데 있다는 것이다.[42]

저우셴周憲은 포스트모더니티는 실제상 모더니티의 연속이며 포스트모던은 모던의 자아반성이라고 보았다. 모더니티는 계몽적 모더니티와 심미적 모더니티를 포괄하는데, 양자는 같은 근원에서 나와 대항에 이른 관계다. 포스트모더니티는 질서, 통일, 이성 지상주의에 대한 심미적 모더니티의 반항을 계승했다.[43] 저우셴은 또한 일련의 이원적 범주들에 대한 정리를 통해 모더니티 자체의 장력을 분석했다. 니체의 발생학은 근원으로 거슬러 올라가 고대 그리스 예술에서부터 아폴론정신/바쿠스정신을 도출해 내어 서양문화에서 줄곧 존재해온 상호의존적이며 상호대립적인 이중의 충동을 드러낸 바 있다. 이러한 원리는 프로이트의 심리학에서는 그 내재적 측면과 관련해 현실원칙/쾌락원칙으로 제시되었다. 베버의 가치이성/도구이성 짝은 외재적인 사회행위와 제도의 측면에 착안한 것이다. 다니엘 벨Daniel Bell은 자본주의의 모순에 대한 사회학적 분석을 수행하여 이 두 가지 대립적인 측면을 예술가와 기업가라는 형상으로 표현했다. 이러한 이원 범주가 철학적 층위로 상승되면 이성/감성의 이원 관계가 되는 것이며 계몽적 모더니티와 심미적 모더니티라는 거대서사의 범주로 개괄될 수 있는 것이다.[44] 리유신李佑新 역시 연속성과 비단절성에 착안하여 모더니티에는 사회구조와 문화심리 두 가지 층위가 있다고 했다. 전자는 형식화한 이성을 원칙으로 삼으며 사회성을 띠는 형식화한 제도와 규범의 구성으로 표현된다. 후자는 감성 혹은 감각에 의해 주도되며 개체의 감성과 욕망의 고양으로 드러난다. 이성원칙 및 사회적 제도와 구조에 대한 감성원칙의 격렬한 반항이라는 점을 두고 보았을 때, 포스트모더니즘은 의심할 여지없이 모더니즘의 급진적 변종, 즉 심미적 모더니티의 극단화된 언술인 셈이다.[45] 루양睦揚도 마찬가지로 모더니티와 포스트모더니티의 복잡한 공생관계를 강조했다. 그는 푸코, 데리다, 제임슨 등에 대한 개별적인 분석을 통해 포스트모던 담론은 모더니티의 다른 모습이며 모더니티에 대한 반동이라기보다는 그것에 대한 반성 혹은 재구성이라고 지적했다. 포스

42 余碧平, 「康德哲學與現代性論爭」, 『復旦學報』, 2000年 第4期 참조. 저자는 다른 글에서 모더니티와 포스트모더니티의 충돌을 소크라테스와 플라톤의 이상주의와 아리스토텔레스의 현실주의의 분기로까지 거슬러 올라가 발견한다. 余碧平, 『現代性的意義與局限』, 上海 : 上海三聯書店, 2005, p.256 이하 참조.
43 周憲, 「現代性與後現代性－一種歷史聯系的分析」, 『文藝研究』, 1999年 第5期 참조.
44 周憲, 「現代性的張力－從二院範疇看」, 『社會科學戰線』, 2003年 第5期 참조.
45 李佑新, 「現代性的雙重意蘊及其實質問題」, 『南開學報』, 2004年 第1期 참조.

트모더니즘은 기실 일종의 주의나 사조가 아니며 오늘날의 문화적 콘텍스트 속에서의 모더니티 명제의 견지라는 것이다. 즉 포스트모던의 콘텍스트 속에서의 모더니타라는 미완의 과정에 대한 반성과 추진이야말로 현시점에서 취해야 할 입장이라는 것이다.[46]

모순과 장력이 충만한 개념으로서 모더니티는 포스트모더니티를 낳고 키워왔다는 점에 대해 많은 연구자들이 인식을 함께 하고 있다. 포스트모더니티는 모더니티와 불가역적 시간의식을 공유할 뿐만 아니라 그 자체의 근원을 모더니티 가운데 심미적 모더니티로 거슬러 올라가 찾아볼 수 있다. 이는 칼리니스쿠가 이중의 모더니티에 대한 구분에서 제시한 바와 같다. 즉, 계몽적 모더니티(세속적 모더니티, 부르주아 모더니티)는 모더니티의 자기정체성의 역량이고 사회를 주체로 하며 이성을 확장하고 선양한다. 심미적 모더니티는 모더니티의 반항적 역량으로 개인을 주체로 하며 심미감성으로 기술이성과 도구이성을 거스른다.[47] 싱룽邢榮은 주체성의 돌출은 과학기술이성의 확장에 기초를 제공했을 뿐만 아니라 동시에 비판정신이 탄생할 수 있는 조건을 마련해 주었다고 보았다. 모더니티는 생성과 함께 내재적 모순과 충돌을 품고 있었던 것이다. 계몽적 모더니티는 이성정신을 강조하고 사회의 합리화를 지지하며 보편화와 확정성 그리고 낙관적 진화의 사상을 추진한다. 반면 문화적 혹은 심미적 모더니티는 제도화에 대해 저항하며 인간의 감성존재에 입각해 과학기술이성에 의한 인간의 파편화와 단면화에 대항한다. 두 가지 모더니티 간의 모순은 인간 자신의 이성과 감성의 분열을 체현하는 동시에 현대사회의 경제원칙과 문화원칙 사이의 단절을 나타낸다. 포스트모더니즘은 심미적 모더니티에 근원을 두고 있으며 모더니즘의 기본정신에서 벗어나지 않았을 뿐만 아니라 발전하고 강화한 면이 있다.[48]

모더니즘으로부터 포스트모더니즘으로의 서양 철학의 발전과 변화에 대하여 자오징라이趙景來는 이렇게 정리했다. 즉, 사회적 측면에서 보면 진일보한 세속화다. 인식론적 층위에서는 추상에서부터 구체, 그리고 보편으로부터 개별로의 전향이다. 방법론에 있어서는 선험성에서 경험성으로의 전향이며 일원성으로부터 다원성으로의 전향이다. 하지만 포스트모더니티란 일종의 문화현상일 뿐이어서 역사를 묘사할 거대서사가 없으며 앞뒤를 일관하는 의미를 보장하는 담론도 없다. 표상으로서의 지식도 없으며 보편적 논리와 객관적 진리의 과학도 존재하지 않는다. 남아 있는 것은 오로지 자유롭게

46 陸揚, 「關于後現代話語中的現代性」, 『文藝研究』, 2003年 第4期 참조.
47 卡林內斯庫(Matei Călinescu), 周憲·許鈞 譯, 『現代性的五福面孔－現代主義、先鋒派、頹廢、媚俗藝術、後現代主義』, 北京 : 商務印書館, 2002, pp.48·343 참조.
48 邢榮, 「現代性的內在矛盾」, 『哲學動態』, 2002年 第5期 참조.

권력의 관계망에서 부유하는 언어의 유희뿐이다. 이 모든 것은 다만 모더니티의 주장에 대한 안티테제라고 볼 수 있겠는데, 이는 모더니티에 대한 포스트모더니티의 의존성을 드러낸다.[49]

　중국의 실정을 놓고 보면, 신시기[50] 계몽운동의 짧은 고조기에 뒤이어 1990년대에 포스트모던 사조가 유입되면서 문학과 예술 등 심미영역으로부터 철학, 사회학, 문화이론의 영역으로 확장되었다. 이는 사회생활의 상업화 과정과 호응하고 소비시대와 미디어사회의 문화유행을 야기하며 중국의 포스트모던 경관을 구성했다. 포스트모더니티의 유입은 모더니티의 단일한 모델에 대한 지식계의 집착을 없애는 데 도움이 되었으며 다원적 모더니티의 방향으로 전향케 했다. 나아가 현대/전통, 서양/중국이라는 이원적 구도를 타파하고 전통의 연속성과 중국의 경험에서 출발하여 사상문화의 더 많은 가능성을 캐내는 데 도움이 되었다. 그렇지만 포스트모더니티는 양날의 칼로서 그것이 가져온 부작용 또한 무시할 수 없다. 특히 현대화 과정의 완성이 요원하며 계몽이 더욱 깊숙이 추진되어야 할 오늘의 중국에서 그와 같은 범심미주의적 언술과 창작은 모던 이전으로의 회귀가 일어날 공간을 만들어줄 가능성과 반계몽의식(리저허우[李澤厚]는 이를 '계몽을 덮어가림[蒙啓]'이라고 부른다)을 조장할 가능성이 있다.

6. 심미적 모더니티의 문제

　세속적 모더니티와 함께 계몽의 구상으로부터 나타난 심미적 모더니티는[51] 모더니티 내부의 논리적 조성 부분이기도 하고 모더니티에 대한 배반을 구성하기도 한다. 포스트모더니티는 심미적 모더니티의 연장과 심화로 볼 수 있다. 근대 이래로, 강세를 점

49　趙景來, 「關于"現代性"若干問題研究綜述」, 『中國社會科學』, 2001年 第4期 참조.

50　[역주] '10년 동란'이라고 하는 문화대혁명(1967~77)에 뒤이은 사회의 해빙과 경제상의 개혁개방 정책 실시를 표지로 하는 '새로운 시기'를 의미한다. 문화대혁명 이후의 시기를 모호하게 범칭하기도 하지만, 좁게는 1989년 6・4 천안문 사건으로 마무리된 사상해방의 시대인 1980년대를 지칭하기도 한다.

51　두웨이[杜衛]는 '심미적 모더니티'의 출현은 프리드리히 폰 쉴러의 「심미 교육에 관한 서간」이 표지가 된다고 보았다.(杜衛, 「美育 : 審美現代性話語的創建－重讀席勒〈審美書簡〉」, 『文藝研究』, 2001年 第6期) 또한 중국 미학의 현대적 전환에 있어서 왕궈웨이(王國維)의 작용에 대해, 그가 창건한 바는 모더니티와 본토성을 함께 갖춘 중국현대미학으로서 충분히 긍정할 만하다고 보았다.(杜衛, 「王國維與中國美學的現代轉型」, 『中國社會科學』, 2004年 第1期)

한 서양의 모더니티 담론의 압도하에서 예술과 심미와 직관적 체득을 중시하는 중국문화의 일면이 과학과 분석과 개념적 인식을 중시하는 서양문화와의 대비 속에서 특별히 강조되었는데, 최근 들어서는 서양의 관련 포스트모던 언술과 심미적 모더니티의 언술 속에서도 많이 원용되었다. 이러한 연유로 심미적 모더니티는 중국 학계의 모더니티 연구의 중요한 방향이 되었다.[52]

류샤오펑은 비교적 일찍 심미적 모더니티의 내함을 제시한 바 있다. 그는 그것이 다음과 같은 기본적 소구訴求를 포함한다고 보았다. 첫째, 감성을 위한 정명正名을 요청한다. 감성의 생존론적, 가치론적 위상을 재정립하고, 초감성超感性이 예전에 점했던 본체론적 위상을 되찾고자 한다. 둘째, 예술이 전통적 종교형식을 대체하면서 새로운 종교와 윤리가 되게끔 한다. 셋째, 유희식의 인생 심리를 지향한다. 이는 이른바 세계에 대한 심미적 태도라고 할 수 있다.[53] 저자는 종교적 입장을 굳건히 지키면서 감성화된 중국의 심미정신에 대한 부정과 폐기를 자신의 입장에 결합시키고 심미적 모더니티를 배척한다.

생명의 감성과 형식화한 이성은 세속화 노정에서의 두 바퀴와 같다. 양자는 모두 종교 시스템을 세속으로 전환시킨 계몽운동의 산물이다. 감성과 이성은 모두 개체/주체 관념과 밀접한 연관이 있다. 장후이張輝는 모더니티의 두 가지 큰 원칙인 주체성과 이성을 부여잡으며 심미적 모더니티에는 감성에서 출발한 주체성에 대한 호위가 포함되어 있으며 모더니티의 자기정체성을 체현한다고 보았다. 그렇지만 감성원칙에 따른 이성화에 대한 저항도 포함하고 있어 모더니티에 대한 적대적 역량이 되기도 한다.[54] 양춘스楊春時와 같은 경우는 심미적 모더니티가 모더니티에 대한 반성과 비판의 역량으로 작용하면서 현대화 과정에서의 주체의 반성능력과 초월적 품격을 유지할 수 있게 해준다는 점을 긍정했다. 대중과 엘리트라는 서로 다른 매개에 따라 심미적 모더니티는 두 가지 형식으로 구분되기도 한다. 즉, 대중적 심미문화로 체현된 감성과 엘리트 심미문화로 체현된 초감성이다. 전자는 욕망화, 통속화, 대중화, 상품화, 실용성, 유행성을 특징으로 하고, 후자는 초세속성, 반항성, 엘리트화, 비이성주의, 고전주의 등을 특징으로 한다. 오늘날 심미적 모더니티에 대한 연구들은 대부분 대중적 심미문화에 국한되

52 팡페이[龐飛]는 「中國審美現代性問題硏究述評」(『哲學動態』, 2004年 第6期)에서 심미적 모더니티 문제의 내용, 심미적 모더니티 문제와 전지구화, 심미적 모더니티 문제와 심미 문화, 심미적 모더니티의 의의 및 미래의 향방 등에 걸쳐 오늘날의 심미적 모더니티 연구에 관해 비평했다.

53 劉小楓, 『現代性社會理論緖論』, 上海 : 上海三聯書店, 1998, p.307을 볼 것.

54 張輝, 『審美現代性批判』, 北京 : 北京大學出版社, 1999, p.5.

어 있으며 이로 인해 심미적 모더니티에 대한 부정적 평가가 지나치게 많다.[55]

저우셴은 여러 해 동안 심미적 모더니티에 관한 일련의 연구를 수행하여『심미적 모더니티 비판審美現代性批判』이라는 제목으로 엮었다. 저자는 심미적 모더니티의 서로 다른 층위들을 하나하나 고찰했으며, 역사적 범주와 논리적 범주, 심미적 모더니티와 예술적 자율성, 심미적 모더니티의 내재적 모순 및 명제의 표현, 심미 담론 및 표상 실천, 예술과 일상생활, 현대사회의 분화와 탈분화가 예술과 일상의 관계 및 엘리트와 대중의 관계에서 표현되는 방식 등의 문제까지 다루었다. 여러 각도와 층위에서의 연구를 통해 저우셴은 계몽적 모더니티의 선기능을 긍정하는 전제하에서 심미적 모더니티의 의의와 가치도 받아들여야 한다고 했다. 다만 계몽적 모더니티에 대한 보완이자 편향을 바로잡는 역할에 대한 긍정이지 계몽적 모더니티의 계획을 포기하고 심미적 모더니티의 방안으로 전환하자는 것은 결코 아니다.[56]

모더니티 내부의 반대 역량으로서의 심미적 모더니티는 도구이성에 의한 사회와 인간의 물화에 저항한다. 그렇지만 심미적 모더니티 혹은 포스트모더니티의 반성과 비판은 다른 것의 구성을 주요 목적으로 하는 것이 아니다. 또한 계몽적 모더니티와는 주체성과 개체에 대한 전제를 공유하기 때문에 이들과 계몽적 모더니티 간의 지속적 대립은 더 나아가 감성과 이성의 대립으로 이어졌으며 이는 모더니티의 이화異化 현상의 강화로 이어져 모더니티의 위기를 격화시켰다. 생활의 파편화, 개성의 범람, 원자적 개인의 단방향적·평면적 발전은 도구이성의 제도화가 조성하는 질곡보다 더 나을 것도 없으며 그 실질은 패션, 유행, 욕망배설의 양태로 현대사회의 물화를 추동하는 것이다. 레오 스트라우스가 이해한 대로의 모더니티의 세 차례 조류 가운데 뒤의 두 차례는 비록 비판의 형식으로 출현했지만 모더니티를 진일보 추진한 것이었다. 이와 같은 추진 과정 중에 심미적 모더니티 역시 주체성의 원칙으로부터 출발해 감성을 경유해 감수성과 감각 차원으로 도약했으며 최종적으로는 신체 내지는 욕망의 색정화色情化를 부추기는 포스트모던의 기지가 되었다. 장즈양張志揚은 '정신-이성-도구이성-심미이성-감성-신체와 그 욕망의 색정화'는 신의론神義論을 벗어던진 인의론人義論의 기본적인 사상적 실마리라고 보았다.[57] 류샤오핑도 심미적 인의론의 최종적 결론은 철저히 의義(즉 윤리)를 해체하는 것일 수밖에 없다고 지적했다.[58] 심미적 모더니티가 신체와 욕망을 포스

55 楊春時, 「論審美現代性」, 『學術月刊』, 2001年 第5期 참조.
56 周憲, 『審美現代性批判』, 北京 : 商務印書館, 2005 참조.
57 張志揚, 「後敍西方哲學史的十種視角」, 萌萌 主編, 『啓示與理性―從蘇格拉底、尼采到施特勞斯』, 北京 : 中國社會科學出版社, 2001, p.125.

트모던의 경계로 밀어붙였을 때 모든 초월적 가치는 소멸하며, 남는 것은 형식은 다르지만 실질은 차이가 없는 신체의 욕망과 감각이다. 긍정적 측면을 본다면, 심미적 모더니티는 개인 본위의 존재가치를 드높였으며 도구이성에 의해 이화된 물질세계에 큰 충격을 주었다. 그러나 부정적 측면을 보면, 심미적 모더니티는 논리상 필연적으로 욕망과 격정의 배설로 나아가게 되어 있고, 비이성적이며 평면화된 텅 빈 개체의 독백으로 나아갈 수밖에 없다. 이런 욕망숭배와 신체숭배는 아무런 초월성도 갖고 있지 못할 뿐만 아니라 물화物化와 육욕화의 방향으로부터 돌아서기 힘들게 되어 있다. 담론 층위에서의 자유로운 유희와 이른바 예술적 격정으로의 자기파괴적 몰입의 결과는 결국 허무주의일 뿐이다.

장후이는 범汎심미주의가 신체와 욕망 등의 심미체험에서 출발해 수행한 모더니티에 대한 '급진적 비판'은 실제로 현대생활 자체를 완전히 부정했는데, 이러한 부정은 또한 다만 담론 층위에서였다고 보았다. 그는 모든 것에 대한 해체와 말살은 포스트모던의 언어 자체가 존재할 수 있는 전제까지도 상실케 했다고 본다.[59] 장후이는 또한 베르자예프Berdyaev의 관점을 끌어들여, 심미적 태도는 현실에 대한 무시를 초래할 수 있다고 보았으며, 존재가 주체성을 등지고 떠날 가능성은 주체성이 인간 자신의 폐쇄성이 되도록 하며 예술적 격정 상태에 대한 탐닉 가운데에서 자아의 부림을 당하게 된다고 보았다. 그는 더 나아가 심미주의는 감성을 기본으로 하는 본체론적 세계로서 상대주의의 문제를 피하기 어려우며 심지어 허무주의로까지 전락할 수 있다고 보았다.[60]

심미적 모더니티의 정반正反 두 측면에 대한 인식은 중국 모더니티의 진행 과정 중에서의 그것의 역할과 의의를 분명하게 파악하는 데 도움이 된다. 우위민尉予敏은 중국 미학의 모더니티가 지향하는 목표는 단순한 인식론 혹은 본체론이 아니라, 중국인이 심미적 방식을 통해 가치 있는 생존 혹은 정신적 구원을 얻을 수 있는가 하는 실존의 문제라고 하였다. 이로부터 두 갈래의 이론적 길이 도출된다. 하나는 심미형식으로써 민족, 계급, 국가의 생존발전을 추구하는 것으로, 이때 미학에는 본래의 학술적 위상을 훨씬 초월하는 의의가 부여된다. 다른 하나는 심미를 개체의 정신적 해방 혹은 해탈로 보는 것이다. 근 백 년 이래 사회-정치-문화의 맥락 속에서 이 두 가지 이론적 노선이 경쟁하며 부침하는 가운데 미학과 심미는 지나치게 큰 공리적 의미를 부여받았다. 이

58 劉小楓, 『現代性社會理論緒論』, 上海 : 上海三聯書店, 1998, p.350.
59 張輝, 「論哈貝馬斯與現代性」, 『天津社會科學』, 1997年 第4期 참조.
60 張輝, 『審美現代性批判』, 北京 : 北京大學出版社, 1999, p.189.

데올로기의 지배가 어느 정도 느슨해진 뒤로 시장과 권력의 공모가 사회생활의 각 방면에 침투해 들어갔다. 상업문명, 대중매체, 대중문화, 감각의 즐거움을 위한 오락 등은 개체 고유의 심미정신을 침식하고 있다.[61] 쉬비후이徐碧輝는 20세기 중국의 심미적 모더니티 문제를 총결하면서 중국의 모더니티 계몽은 민족의 독립과 국가의 부강을 주요 목적으로 하였으며 개성 혹은 심미적 계몽은 오랫동안 가리어져 왔다고 여겼다. 심미의 독립과 예술의 자치를 주장하는 심미적 계몽과 과학과 민주를 고취한 사회적 계몽은 일치된 목표를 추구하면서도 개인영혼과 사회집단이라는 서로 다른 방향으로 갔다. 그런데 그가 보기에 지금 벌어지고 있는 사회생활의 심미화 조류는 실질적으로는 심미적 계몽에 대한 배반이다. 심미적 모더니티에 대한 비판은 오늘날 서양 지식계의 흐름을 형성하고 있는데, 중국은 후발국가로서 더욱이 자국 사정에 맞는 판단과 선택을 해야 한다.[62]

문제의 초점은 다시 중국의 심미적 모더니티의 두 층위로 되돌려진다. 대중 심미문화와 엘리트 심미문화이다. 중국의 심미적 모더니티는 엘리트 심미문화의 인문적 이상을 선양해야 하며, 대중 심미문화와 사회의 모더니티가 상품화와 패션화로 합류하는 것과 관련해서는 그 가운데 확장되고 있는 욕망의 추구, 신체에 대한 숭배와 그것의 육욕화 및 색정화가 사회의 이성적 구성에 대해 가하는 충격을 경계해야 한다. 바야흐로 성행하고 있는 상업화되고 통속화된 대중 심미문화는 소비와 실용, 패션과 유행을 추구하면서, 생명의 자유나 정신적 초월, 예술적 진리와 인문적 이상으로부터는 멀어졌다. 이처럼 범속하고 저열한 소위 심미화는 게다가 전통적 심미정신을 끌어들여 스스로를 부풀리는 추세를 보이기도 한다. 그러나 중국의 고전적 심미문화는 유희와 기예를 통해 도를 추구하는 것을 귀착으로 삼았으며 깊은 인문적 가치와 역사적 내함을 갖는다. 그러한 고전정신은 덕성의 교화를 예술적 도야에 융화시킨 것으로 드러난다. 이는 통속으로 빠진 대중 심미문화와는 완전히 다른 것이며 또한 현세감각과 생명의지를 긍정하는 서양의 모던 심미정신과도 다르다. 상품화된 대중 심미문화가 범람하는 오늘에 있어서 중국고전예술의 정신을 발양하는 것은 현실적 의의를 갖고 있다.

61 吳予敏, 「試論中國美學的現代性理路」, 『文藝研究』, 2000年 第1期 참조.
62 徐碧輝, 「美學與中國的現代性啓蒙－20世紀中國的審美現代性問題」, 『文藝研究』, 2004年 第2期 참조.

7. 중국 학술의 자주성 – 중국철학의 합법성에 관한 토론을 사례로

하나의 문명체로서, 중국은 피동적으로 모더니티의 진행 과정에 떠밀려 들었다. 중국은 강세인 서양의 과학기술과 민족국가관념을 빌려와 나라를 구하고 부강을 도모해 세계에서 자립해야 했으며, 모더니티를 받아들이는 동시에 모더니티 자체의 위기와 맞서야 했다. 그러다보니 계몽적 모더니티의 성과를 제대로 소화하지도 못한 상태에서 포스트모던 사조를 받아들이게 되었다. 중국은 서양의 사상과 관념의 도움을 받아 스스로를 이해하고 자신의 문화체계를 재구성할 수밖에 없었다. 그런 가운데 또한 서양 문화의 충격 중에서 가능한 대로 자신의 문화적 주체성을 확보해야 했다. 서양의 담론 체계로 중국의 사상을 제어하는 것은 오래 전부터 자명한 합리성을 확보하고 있었다. 그렇더라도, 중국의 모던 전환은 마땅히 모더니티의 진행 과정에 참여하고 서양을 따라 배우는 동시에 자기 문명의 특성을 기반으로 능동적으로 모더니티의 진전을 반성해야 하며 변화와 재창조를 이루어내야 한다. 이는 중국의 종합 국력이 눈에 띄게 상승함에 따라 더 중시되기에 이르렀는데, 서양의 담론체계로 중국의 전통과 중국의 경험을 연구해온 방식 및 그 성과에 대한 성찰이 이루어지기 시작했다.

서양의 모더니티 이론과 중국 문제의 결합은 백 년이 넘는 실천적 경험을 가지고 있다. 한 세기의 마무리와 새로운 세기의 도래에 따라 학계에서는 백 년 동안의 중국 학술이 걸어온 길과 그 성과에 대한 회고와 총결을 진행했으며 백 년의 경험과 교훈에 대해서도 얼마간의 반성을 했다. 그중 규모가 제일 큰 것은 류명시劉夢溪가 편찬해 허베이 교육출판사에서 발간한 '중국현대학술경전中國現代學術經典' 총서다. 이 총서는 중국의 학술이 현대적 전환을 거친 관건적 시기의 학술 대가들의 주요 저술을 뽑아놓고 있다. 류명시는 5만 자에 이르는 장문의 「중국 현대학술의 대강中國現代學術要略」을 집필하여 서문으로 두었다. 이 글에서 류명시는 학과를 개척한 의의가 있는지, 특정 영역의 연구에 대해 모범적 작용을 했는지, 후배 연구자들에게 길을 닦아주었는지, 그리고 해결해야 할 문제들을 제시해 사고의 진전을 촉발했는지 등을 선별의 기준으로 삼았다고 밝히고 있다. 이 총서는 1996년부터 시작해서 총 35권이 발간되었는데 학술사의 견지에서 20세기 중국문화의 중요한 축적에 대해 경의를 표한 것이라 하겠다. 그 뒤로 동방출판사에서 '민국학술 경전문고民國學術經典文庫'를 간행했고 중국청년출판사에서는 '20세기 중국학술문화 수필대계二十世紀中國學術文化隨筆大系'를, 상하이 문예출판사에서는 대

가들의 저술 중에서 정수를 모아 '학원영화學苑英華'를, 허베이 교육출판사에서는 '20세기 중국 사학 명저二十世紀中國史學名著'를 출판했다. 이와 거의 비슷한 시기에 학술연구 방면에서는 '문학사 다시 쓰기', '학술사 다시 쓰기'에 대한 탐색이 있었으며, 새로운 문제의식에 따라 쓰인 장페이헝章培恒의 중국고대문학사와 양이楊義의 당대문학사 저작이 신속히 선보였고, 이어서 새로운 시각과 논지를 체현한 거자오광葛兆光의 중국고대사상사도 나왔다. 천핑위안陳平原이 주도한 시리즈 형식의 '학술사연구총서'도 속속 발간되었다. 대량의 목간과 죽편 그리고 비단에 쓰인 문헌이 발견되고 리쉐친李學勤에 의해 "고대를 의심하던 시대로부터 벗어나기走出疑古時代"라는 구호가 제기되면서 '학술사 다시 쓰기'의 범위는 선진先秦시기까지 거슬러 올라갔고 고대로부터 현재까지 전체 중국 학술의 근원과 흐름을 포괄하게 되었다.

각 학과는 내부적으로 또한 중국 모더니티의 진행 과정과 결부시켜 해당 학과의 백년 동안의 여정을 회고하고 총결하며 연구의 방향을 탐색했다. 예를 들어, 1999년의 '20세기 중국문학의 모더니티 문제 학술회의20世紀中國文學現代性問題研討會', 2004년의 '모더니티와 20세기 중국문학사조 학술회의現代性與20世紀中國文學思潮研討會'에서는 20세기 중국의 현대화 과정에서의 문학의 모더니티 문제가 토론되었다. 2004년의 '전통문학과 모더니티 국제학술대회傳統文學與現代性國際學術研討會'는 문학연구의 모더니티 문제를 두고 토론을 전개했으며 학술연구영역의 개척과 새로운 방법의 탐색에 무게를 두었다.[63] 연극, 미술, 음악, 영화 등 분야에서도 연이어 모더니티 문제와 관련해 지난 백 년의 회고와 관련 문제들에 대한 토론을 전개했다.[64]

인문학의 각 학과 가운데 철학의 자기 학문분야에 대한 의식이 특별히 자각적이었다. 2001년에 천라이陳來, 정자둥鄭家棟 등의 학자가 제기한 '중국철학'의 합법성 문제는 중국 대륙 철학계 전체에 큰 반향을 불러일으켰고 일련의 학술지에서 다투어 특집 토론을 게재했다. 중국인민대학에서는 2004년에 '중국철학 합법성의 위기와 철학 패러다임의 갱신에 관한 학술회의中國哲學合法性危機與哲學範式創新研討會'를 열었으며 유사한 학술회의

63 다음을 참조할 것. 劉三秀, 「從"現代文學"到"文學現代性"問題討論綜述」(『學術月刊』, 2001年 第3期); 王曉初, 「論二十世紀中國文學現代性形成的歷史軌迹」(『文學評論』, 2002年 第2期); 李怡, 「"重估現代性"思潮與中國現代文學傳統的再認識」(『文學評論』, 2002年 第4期); 陳曉明, 「現代性與文學研究的新視野」(『文學評論』, 2002年 第6期); 張園, 「20世紀中國文學現代性反思」(『文藝評論』, 2003年 第6期).

64 다음을 참조할 것. 傳謹, 「20世紀中國戲劇的現代性追求」(『浙江社會科學』, 1998年 第6期), 「20世紀中國戲劇的現代性與本土化」(『中國社會科學』, 2003年 第4期); 宋曉霞, 「中國美術現代性的反思」(『二十一世紀』, 1999年 12月號); 李偉銘, 「談中國美術的"現代性"」(『美術觀察』, 2000年 第1期); 張莉莉, 「20世紀初有關中國音樂現代性問題的討論」(『人民音樂』, 2004年 第8期); 周星, 「論中國電影現代性進程」(『戲劇』, 2000年 第1期); 楊紅菊, 「中國電影的現代性問題－歷史回顧與現狀審視」(『北京師範大學學報』, 2005年 第2期).

가 각지에서 속속 개최되었다.[65] 토론 대상이 된 문제에는 중국철학의 합법성 위기의 역사적 기원과 현재의 곤경, 그리고 내재적 사유노선과 미래의 출로 등이 포함되었다. 실질적으로는 어떻게 하면 서양학술의 패러다임 및 담론체계와 중국사상의 텍스트 사이에 부합하는 지점을 찾아내어 중국 고대사상을 현대적 이론과 담론을 사용하여 해석하고 재구할 것인지 탐색하는 장이었으며 동시에 어떻게 해야 중국철학이 서양 보편이론과 학술구조의 증거자료가 되는 데 그치지 않을 것인가를 고민하는 장이었다. 이 문제는 보편적 의의를 갖고 있었기 때문에 철학으로부터 문학, 사학, 종교학, 언어학, 예술학에 이르기까지 영향을 주게 된다. 이는 근본적 차원에서 중국학술의 자주성이 어떻게 확립될 수 있는가 하는 문제였고, 더 높은 차원에서는 중국 문제를 어떻게 진실하게 대면할 것이며 중국 경험이 어떻게 합당하게 변호될 수 있을까 하는 문제였다.

천밍陳明은 오늘날까지도 중국철학의 합법성 위기에 관한 토론은 여전히 주로 학과 층위와 지식론의 방향에서 진행되고 있으며 중국과 서양 두 종류의 텍스트와 담론을 둘러싸고 전개되고 있다고 보았다. 그러나 만약 학과와 지식론 층위에 국한되어 있게 되면 진퇴양난의 처지에 빠지게 된다. 만약 중국철학의 합법성을 부인하게 되면 중국사상의 완전성과 자주성을 지켜내려는 입장에서 나온 것이라고 하더라도 사실상 중국 고대에는 철학이 없었다는 판단을 묵인하는 것이 된다. 만약 이러한 합법성을 인정한다면 이 학과의 존재가치를 지키는 것처럼 보이지만 이는 또한 서양 담론과 패러다임의 보편성을 묵인하는 것이 되고 이것으로 중국의 전통을 제어하는 것을 탓할 방법이 없게 된다.[66]

역시 학과 층위에서 중국철학사의 합법성을 분석했지만 리징린李景林은 '지식으로서의 철학사'와 '존재론적 철학사'를 구분하고 있다. 그는 이른바 '합법성' 위기는 지식으로서의 철학사 층위에서 나타난다고 보았다. 연구자가 서양의 틀과 원칙을 통해 전통사상을 끌어다 쓰는 데 그친다면 그 연구는 단지 '지식으로서의 철학사'만을 보고 있는 것일 뿐 인문교양과 역사정신으로서의 '존재론적 철학사'에서는 멀어져 있는 것이다. 이렇게 되면 중국 전통철학은 문화적 내함을 상실하게 되고 자신의 진실성과 객관성의 의의를 잃게 되어 형식적인 언설로 퇴락하게 된다. 이렇게 본다면 중국철학의 '합법성' 위기는 중국 전통사상 자체에 대한 위협이 되지 않으며 오히려 학자들이 '중국철학'을 연구하는 방식에 대해 반성하게끔 만든다.[67]

65 관련 토론에 관해서는 趙景來,「中國哲學合法性問題述要」,『中國社會科學』, 2003年 第6期 참조.
66 陳明等,「範式轉換：超越中西比較─中國哲學合法性危機的儒者之思」,『河北大學學報』, 2004年 第4期 참조.

 학과의 차원을 넘어서게 되면 장칭蔣慶의 '중국을 통해 중국을 해석한다以中國解釋中國'
라는 제안이 비교적 대표성을 갖는다. 그는 제도의 구축과 정치적 이상이란 면에서 공
자의 왕도王道 이상을 계승해 "유가의 정치이상과 가치원칙을 체현한 정치예법제도를
고안"하자고 주장했다.[68] 그는 중국철학의 창조와 연구는 반드시 서양의 지식담론과
해석구조에 과도하게 기대는 데서 벗어나 중국사상 본래의 담론으로 자신을 해설하고
중국사상의 자주성과 일관성을 보호해야 하며 서양을 통한 중국 해석이 초래하는 함의
의 유실을 피해야 한다고 인식했다. 그러나 문제는 서양의 요소가 이미 중국 사회문화
구조 속에 깊이 이식되어 있으며 중국은 이미 모더니티의 진전과 전지구화의 조류에서
동떨어져 있을 수 없게 되었다는 사실이다. 『춘추』에 관한 고대 학파 중 하나인 공양학
公羊學을 대표로 하는 '사법師法'과 '가법家法'으로 되돌아가자는 극단에는 서양학문의
담론체계와 텍스트규범에 대한 전면 부정(비록 장칭은 서양의 해석도구를 잘 활용할 수 있을
것이라고 여기지만)이 있을 텐데, 이는 인정받기 상당히 어려울 것이다.

 펑융제彭永捷의 '중국으로 중국을 푼다以中解中', '중국어로 중국을 말한다漢話漢說'라는
입장은 보기에 비교적 온화하며 서양을 배척하는 편견을 보이지도 않는다. 중국철학의
합법성 문제를 중국철학이 어떻게 성공적으로 자아표현을 실현할 것인가 하는 문제로
전환시키고 있으며, '서양으로 중국을 풀고以西解中' '중국어로 서양을 말하는(중국어로
횡설수설하는)漢話胡說'것을 피하는 기초 위에서 중국철학이 '옳은 것을 옳다고 할是其所
是' 수 있도록 하고 중국철학사가 진정으로 자기 언어를 구사할 수 있도록 해야 한다는
것이다.[69] 이는 중국과 서양 사이의 학과 차원의 비교를 넘어서 있을 뿐만 아니라 이러
한 비교 중에서 확립된 중국철학의 독특성에 관한 단방향적 관념도 넘어서고 있다. 전
통은 살아있다. 역사는 끊임없는 해석과 재구성 중에서 새로운 의미를 드러낸다. 오로
지 시대와 사회의 현재적 수요와 결합하는 전통 담론만이 진실한 생명력을 얻을 수 있
다. 이와 유사한 사고방식으로는 다음과 같은 것들이 있다. 즉, 고전 사상 텍스트와 서
양의 학술 패러다임이라는 진퇴양난의 처지를 초월해 초점을 문제 자체에 대한 중국철
학의 '스스로 말하기'와 '스스로에 대해 말하기'에 두기,[70] 시대문제를 대면하는 중국
철학의 내재적 생명력을 발휘하기,[71] 방법의 실행가능성에 대한 탐색에서 시대문제에

67 李景林, 「知識性的哲學史與存在性的哲學史－兼談中國哲學的合法性問題」, 『河北大學學報』, 2004年 第4期 참조.
68 蔣慶・盛洪, 『以善至善』, 上海 : 上海三聯書店, 2004, pp.1~16.
69 彭永捷, 「論中國哲學學科存在的合法性危機－關于中國哲學學科的知識社會學考察」, 『中國人民大學學報』, 2003
 年 第2期 참조.
70 張立文, 「中國哲學的"自己講"、"講自己"－論走出中國哲學的危機和超越合法性問題」, 『中國人民大學學報』,
 2003年 第2期 참조.

대한 관심으로 전향해 전통적인 자원과 현실사회의 문제 사이의 접점을 찾기,[72] 주체적 자세와 태도로 중국철학의 주체성을 건립하기,[73] 그리고 중국과 세계의 근본적인 문제에 관심을 두고 자신의 해결방안을 제시하기[74] 등이다. 이러한 노력들은 모두 시대적 문제의 인도에 따라 어떻게 중국철학의 내재적 생명력을 발휘할 것인가 하는 강렬한 문제의식을 드러낸다.

정자둥鄭家棟은 '중국철학의 합법성' 문제의 두 가지 측면을 구분했다. '합법성' 문제는 주로 '전통'을 마주 대하고 있으며, '철학'이라는 말과 중국 본토문화가 서로 연결되는 구체적 방식 및 이로 인해 유발된 결과를 따져 묻고 현대적 진술로서의 중국철학과 중국사상전통 사이의 내재적 연관성을 따져 묻게 된다. 이때, '모더니티' 문제는 '중국철학'의 현대적 품격과 문제의식을 따져 물으며 '중국철학' 자체의 모더니티 문제를 캐묻는다. 문제의 또 다른 측면은 철학에서 말하는 이른바 '시대성' 문제와 연관되는데, 중국철학이 과연 현재의 사회역사적 상황과 생활의 맥락 속으로 뚫고 들어갈 수 있는지와 어떻게 그렇게 할 수 있는지, 그것이 중국인민의 현재 생존상황과 각종 문제에 주목할 수 있는지와 어떻게 그렇게 할 수 있는지, 그리고 그것이 중국인의 모던 의식과 모던 생활에 실질적인 영향을 미칠 수 있는지와 어떻게 그렇게 할 수 있는지에 관련된 것이다.[75] 이러한 구분은 매우 긴요하다. 만약 '합법성' 문제가 다만 학과 차원과 지식론에 주로 착안하고 있다면, '모더니티' 문제는 실천 층위 및 생존론을 거론함으로써 중국철학이 진정으로 현실생활에 기초한 문제의식을 갖도록 해준다.

천밍陳明은 이러한 문제의식의 추향은 민족생명과 민족의지의 의의에 대한 자각에 기반을 두는 것으로 한층 더 심화시켜야 한다고 보았다. 중국철학의 합법성 문제는 중국철학이라는 학과의 존재근거 문제나 해당 학과가 구성해낸 '중국철학'이라는 광경의 진실성 문제, 그리고 그 과정에서 만들어진 개념, 담론, 방법 전체의 합리성 문제만은 결코 아니다. 그것은 근본적으로 일종의 의의상의 위기이다. 지향하는 바가 전통사상의 텍스트나 그것에 대한 해독에 그치지 않고 모종의 특수한 사명을 맡은 학과였던 '중국철학' 및 그에 종사하는 이들의 작업은, 그러나 현재와 역사 그리고 미래 사이에 의미 있는 정신적 연계를 건립할 수 없었으며, 시대적 조건하에서 창조적으로 민족생

71 張志偉, 「中國哲學還是中國思想―也談中國哲學的合法性危機」, 『中國人民大學學報』, 2003年 第2期 참조.
72 幹春松, 「中國哲學和哲學在中國―關于中國哲學"合法性"的討論」, 『江海學刊』, 2002年 第4期 참조.
73 魏長寶, 「中國哲學的合法性敘事及其超越」, 『哲學動態』, 2004年 第6期 참조.
74 趙景來, 「中國哲學合法性問題述要」, 『中國社會科學』, 2003年 第6期 참조.
75 高瑞泉, 「從學習型現代性到反省型現代性」, 『學術月刊』, 2001年 第1期 참조.

명과 민족문화에 뿌리를 둔 표상체계를 구축할 수 없었다. 중국철학의 합법성 위기가 부상한 것은 의의에 대한 자각의 가능성을 예견한다. 중국의 합법성 위기의 극복을 위해서는 중국철학이라는 학과 혹은 텍스트와 서양철학의 담론형식 간 연계에 대한 외재적 주목을 텍스트와 시대 및 민족생명 간 관계에 대한 내재적 주목으로 전환해야 한다. 바로 민족의 생명과 민족적 수요의 대서열 가운데에서 장리원張立文의 '스스로 말하기自己講'나 간춘쑹幹春松의 '문제 방향 이끌기問題導向' 등등이 비로소 명확히 정의되고 실현되고 심화될 수 있다. 오늘날 사회-문화의 문제는 철학이라는 학과의 위기에 있는 것이 아니라 존재의미의 위기에 있으며, 어떤 핵심개념이나 근본문제原問題에 대한 해석과 창조에 있는 것이 아니라 문화의 역할과 기능을 어떻게 효과적으로 담당할 것인가 그리고 문화와 민족생명의 내재적이며 활성화된 연결을 어떻게 보증할 것인가에 있다.[76]

중국철학의 합법성 위기로 대표되는 학술의 자주성 문제는 필연적으로 학과와 지식의 층위를 넘어서야만 비로소 문화공동체의 근간으로부터 진정한 자기긍정을 얻어낼 수 있으며, 이는 필연적으로 문명 수준에서의 사고를 진행할 것을 요구한다. 레이쓰원雷思溫은 단지 학술적 자유를 얻는 것만으로는 부족하며 공리적 입장에서 경제대국과 정치대국에 합당한 문화적 독립성을 표방하는 것도 역시 표면적일 뿐이라고 여긴다. 학술적 자주성의 진정한 건립은 반드시 중국문명의 근본에 기초를 두어야 한다. "서방에서 길을 물어 중국으로 돌아온다取道西方, 回到中國"는 것이 피할 수 없는 선택인 만큼 관건은 다시금 다음 문제들을 사고하는 데 있다. 모더니티란 무엇인가? 서양이란 무엇인가? 현대 중국이란 무엇인가?[77] 이와 같은 시야에서 볼 때 중국철학의 합법성 그리고 중국학술의 자주성 문제는 반드시 생활과 문화공동체의 살아있는 연관 속에서 실현되어야 하며 최종적으로 중국문명의 자기이해와 앞으로의 운명으로 구체화되어야 하는 것이다.

76 任劍濤, 「現代性的中國關懷」, 『學術月刊』, 2001年 第1期 참조.
77 陳贇, 「學習的現代性與模仿的現代性－中國現代性模式的反省」, 陳贇, 『困境中的中國現代性意識』, 上海 : 華東師範大學出版社, 2005, pp.322~331.

8. 모더니티와 중국경험

—모델에 대한 반성, 계보의 재구성, 메커니즘에 대한 분석

중국학술의 자주성 문제는 모더니티와 현대중국을 어떻게 이해할 것인가 하는 문제와 밀접한 관련이 있다. 이 문제는 외래 이론의 해석적 권위와 유효성에 대한 질의와 본토 사상문화의 합법성과 정당성의 확립이라는 과제와도 관련된다. 서양의 모더니티 담론과 중국경험의 결합은 역사와 이론 두 가지 측면에서 정리되어야 하며 이는 중국 모더니티 모델 전반에 대한 성찰을 지향한다.

가오루이취안高瑞泉은 중국과 서양의 모더니티 사이의 관건적 차이점을 제시한 바 있다. 서양의 모더니티가 자생형, 성장형이라면 중국의 경우는 처음부터 학습형 모더니티였으며 그 출발점은 민족의 자구自救였고 목표는 서양에 이미 구현된 모더니티를 중국에도 실현하는 것이었다. 배우는 것은 필요하지만 동시에 반성적인 태도를 견지해야 한다. 중국의 모더니티 모델은 학습형으로부터 반성형으로 상승해야 한다는 것이다.[78] 런젠타오任劍濤는 모더니티에 대한 반성의 필요성과 중요성을 강조하면서 중국인이 모더니티를 대면하고 모더니티를 반성하려면 무엇보다도 우선 모더니티에 대한 중국적 관심과 소회를 표현해야 한다고 보았다. 서양인의 언설을 추수해서도 곤란하며 서양의 모더니티가 처한 곤경에 대해 중국인으로서 착오적인 감회를 표현해도 안 된다. 모더니티를 받아들인 기초 위에서 모더니티에 대한 반성을 진행해야 하는데, 그 반성은 근대 이래 중국이 서양의 모더니티를 받아들인 후 중국인이 당면하게 된 모더니티 국면을 심사하는 것으로 자리매김해야지 서양인의 모더니티 문제를 그대로 중국 자신의 당면 문제로 오인해서는 안 된다는 것이다.[79]

천원陳贇은 발전 모델의 각도에서 다음과 같은 비교분석을 발전시켰다. 그는 중국 모더니티의 전개를 전통적 '문화중국'으로부터 '현대적 민족국가'로의 전환과정으로 인식했다. 중국의 모더니티 유형은 학습형 모더니티이며 더 나아가 모방형 모더니티로 전향했다. 전자는 아직 자기본위화의 과정에 의해 지탱되면서 중서 관계를 서로 다른 유형의 인문형태의 문제로 간주한다. 후자는 피동적으로 받아들이고 모방하는데, 특정한 역사적 정황과 배경 속의 타자를 보편적인 모델로 무한 확대하며 다원적이며 현지

78 鄭家棟, 「"中國哲學"與"現代性"」, 『哲學研究』, 2005年 第2期 참조.
79 陳明等, 「範式轉換：超越中西比較—中國哲學合法性危機的儒者之思」, 『同濟大學學報』, 2006年 第1期 참조.

적인local 시각을 거절하고 '중국과 서양의 겨룸'을 동일한 모더니티의 서로 다른 단계의 문제로 보고 있다. 모방형 모더니티 모델은 중국의 전통질서를 파괴했고 중국문화의 '현지 주체성'을 말살했다. 이러한 곤경을 벗어나기 위해서는 반드시 서양 모더니티 자체의 지역성을 인지해야 한다. 또한 각종 주의와 담론, 이론 틀과 서사에 의해 가려진 사실과 문제를 진정으로 대면해야 한다. 이래야만 진정으로 유효한 학습 활동이 일어날 수 있다.[80]

모더니티 이론과 중국적 상황의 결합 과정에서 나타난 사유들과 방안들과 모델들에 대해서는 저우셴이 정리한 바 있다. 그는 문제의 핵심이 어느 정도로 그리고 얼마만큼의 범위 내에서 서양의 모더니티 이론자원을 유효하게 운용해 중국문제를 분석할 수 있는지에 두어졌다고 보았다. 그가 보기에 검토해야 할 가정이 있는데 다음과 같다. 즉, 서양의 모더니티 실천을 보편 모델로 보며 그 모더니티 이론 역시 보편성과 유효성을 갖는 것으로 보고, 중국이 당면한 문제가 서양 국가와 비슷하거나 같으므로 직접 그 이론을 채용하여 해석을 진행할 수 있다고 보는 것이다. 문제가 되는 또 하나의 가정은, 중국과 서양의 현대화 노선과 전략은 다르지만 차이 속에 상통하는 점도 있으며 이 것이 서양의 모더니티 이론을 유효하게 운용하는 근거가 된다고 보는 것이다. 앞의 가정은 허구적 보편성을 가지고 현지 문제의 특수성을 제외했으며, 뒤의 가정은 표면적인 유사성으로 심층적인 차이를 덮어버렸다. 저우셴은 아래와 같은 해결책을 고려할 수 있다고 본다. 즉, 서양의 모더니티 이론을 수정함으로써 중국 문제를 효과적으로 해석하는 데 적합하게 하며 또한 필요한 중국화를 진행하는 것이다. 구체적으로 오늘날의 모더니티 문제 연구를 두고 봤을 때 한 가지 방법은 '참조형 모델'이다. 서양의 모더니티 이론을 참조체계로 삼되 부단히 그 방법과 시각을 수정하면서 중국 모더니티 문제에 잘 들어맞는 해석체계를 구성하는 것이다. 또 다른 방법은 '전환형 모델'이다. 서양 모더니티 이론에서 직접 자원을 찾는 것이 아니라 우선 그 심층 관념을 탐구하고 가져와 참고하는 동시에 전환하려는 의식을 견지하며 또한 방법론에 대한 반성적 태도를 견지한다. 나아가 중국의 모던 전환 가운데 깊이 숨겨진 본토 문제를 제시하고, 중국 모더니티 이론의 사유 노선과 전략을 발견하는 것이다. 이 두 가지 방법의 공통점은 시종 중국 모더니티 문제의 콘텍스트를 주시하는 데 있으며 문제의식과 문제구조를 포함하는 데 있다.[81]

80　雷思溫, 「中國文明與學術自主－反思二十年人文社會科學」, 陳明 主編, 『原道』第12輯, 北京 : 北京大學出版社, 2005 참조.

이상 외래 이론의 해석적 권위와 유효성에 관한 논술과 구상은 모두 이전의 실천과 성과에 대한 이론적 반성이다. 그런데, 외래 이론과 사유 틀의 구체적 운용이 중국 근·현대사의 서사방식으로 구체화되었을 때에는 현대화론과 세계체제론의 차이를 또 보인다. 가오리커高力克는 이 두 가지 이론의 운용에 대해 고찰하면서 현대화 서사가 혁명사 서사를 대체하면서 근대사 연구의 주류 패러다임으로 거듭났으며 새로운 중국 사상사 백년의 모습을 펼쳐보였다. 그러나 그 한계는 서구중심주의 경향과 진보주의 신화에 있다. 월러스틴의 세계체제론은 현대화론에 대한 이론적 반발이다. 이는 전지구적 시야, 민족국가 단위를 넘어선 현대사회의 광경을 제공한다. 현대화론이 인류 문명단계의 변천추세를 체현하고 있다면 세계체제론은 세계질서 속의 불평등 관계와 후발 국가의 다원 경로를 제시했다. 비유럽 민족이 변혁을 거쳐 체제에 융합되어 들어오는 과정은 동시에 식민패권에 대항하고 자본주의 모더니티에 저항하는 과정이다. 이 두 종류의 충돌하면서 융합하는 추세는 비서구 국가가 자유주의가 아닌 민족주의를 기초로 모더니티를 구성하도록 만들었다. 중국의 경우에는 한편으로는 서양의 모더니티를 받아들여 전통을 개혁하면서 다른 한편으로는 서양의 식민패권에 저항하고 민족을 부흥시키려는 노력으로 나타났다. 이에 따라 계몽사조는 개인의 각성이 아닌 국가의 부강을 목표로 했다. 구국이 곧 계몽의 근본적 출발점이며 또한 계몽의 최종 귀착점이 되었다. 중국 모더니티의 사상적 콘텍스트는 급진적 민족사회주의, 온건한 민족자유주의, 그리고 보수적 문화민족주의가 교차하며 형성되었다. 민족주의는 중국 모던 사조의 심층에 잠복하면서 갖가지 사조의 공통적인 기초가 되었다.[82]

양춘스楊春時 역시 모더니티와 민족주의가 중국에서 만들어낸 내재적 장력에 주의했다. 그는 외발형인 중국 모더니티는 바깥으로부터의 압박에 따른 성질과 바깥에 원천을 두고 있는 데에서 기인한 성질을 지닌다고 보았다. 이에 따라 모더니티와 현대적 민족국가의 충돌이 일어나게 된다. 민족이 독립하려면 서양에 반해야 하고, 모더니티를 실현하려면 서양을 본받아야 했기 때문이다. 모더니티와 현대적 민족국가라는 이중의 역사적 임무 중에서 후자가 더욱 긴박하고 중요했으며 따라서 모더니티는 중국에 있어서 구국의 수단이었지 목적으로서 제기된 것은 아니었다. 모더니티는 서양에서는 근본적인 목적이었으며 현대 민족국가는 모더니티를 실현하는 수단이었지만 중국에서는 모더니티가 오히려 현대 민족국가를 위해 복무하는 수단이었다.[83]

81 周憲, 『審美現代性批判』, 北京 : 商務印書館, 2005, pp.47~51.

82 高力克, 「邊緣的現代性」, 『浙江學刊』, 2002年 第2期 참조.

'서구중심론'('도전-반응설'을 포함), '중국내재론'('중국 안으로부터 역사 발견하기' 포함)의 양극 사이에서 동아시아 모더니티 내부의 상호연동관계에 착안함과 동시에 세계적 시스템의 시야에서 모더니티와 민족주의의 장력관계를 고찰한 것으로는 왕후이汪暉의 일련의 탐색이 가장 돋보인다. 왕후이가 우선 반성하고 비판하는 것은 역사목적론에 뿌리를 둔 단선 진보의 현대화 모델이다. 그가 보기에 서구중심론과 보편주의를 넘어선 다음에는 중국역사의 연속성과 중국사상의 내재적 이론경로에 대한 중시가 더해져야 한다. 그다음에는 다시금 민족국가로서의 중국 자신을 초월해야 하는데, 동아시아의 지역적 연계 속에서의 중국의 위상과 작용을 고찰하고 또한 전지구적 자본주의 체제에 대한 비판적 입장에서 출발해 중국 및 동아시아와 서양의 복잡한 역사적 관계와 세계 질서의 불평등한 실질을 제시하고 이러한 불평등 질서가 이익을 위한 경쟁과 노동분업 속에서 역사적으로 또 현실적으로 어떻게 축조되었는지를 들추어내야 한다. 마지막으로 각 지역의 중심-주변, 내재-외재의 역사적 관계와 지역 내 민족국가 각각의 역사적 경험을 기초로 삼아 상호연동하는 세계 광경을 내보여야 한다. 이는 서구중심적 모더니티 모델과 순수한 '중국내재설'에 대한 이중의 넘어서기로 역사감과 현실감으로 지탱되는 다원적 모더니티 모델 혹은 복수의 모더니티 모델이다. 전 2권 4책으로 이루어진 『중국 현대사상의 흥기中國現代思想的興起』는 이상과 같은 탐색방향을 실천에 옮긴 것으로, 사상을 각종 관계와 구조 속의 살아있는 구성역량으로 보고, 중국을 역사과정 중 각종 역량의 상호작용으로 형성된 부단히 진화하는 존재로 표상한다. 저자는 중국의 모더니티 구성 과정을 체계적으로 보여주기 위해 노력하며 중국현대사상의 원천과 계보를 전면적으로 그려 보이고 있다.

이러한 문제의식과 기본적 의도 위에서 왕후이는 북송부터 청조에 이르기까지 점차적으로 형성된 천리天理 세계관 배후의 역사적 동력을 고찰하며, 청제국의 건설과 근대중국의 국가건설 사이의 관계를 살펴보고, 청제국의 전통과 근대국가 전통의 형성 사이의 실마리와 내재적·외재적 관계의 양상을 탐색하며, 모더니티에 대한 청말 사상가들의 복잡한 태도가 어떠한 사상자원을 제공할 수 있는가에 대해서도 탐구한다. 나아가 그는 현대 중국의 민족주의와 지식체계의 형성에 대해 역사적인 묘사와 설명을 하고, 중국사상의 현대적 전환과 결합하여 청대 말기부터 신문화운동 시기에 이르기까지 형성된 과학주의 관념을 중점적으로 분석한다. 세계관, 사회구조, 국제관계 모델과 제

83　楊春時,「現代性與現代民族國家在中國的斷裂與複合」, 『學術月刊』, 2002年 第1期 참조.

국의 전환 및 민족국가의 형성에 대한 서술과 분석을 통해 저자는 모던, 현대중국, 과학주의 등 관념의 내부 깊이 파고듦으로써 현대중국사상의 흥성과 현대중국의 전환을 유기적으로 결합시키고 있다. 아울러 세계 역사의 현장 속에서, 그리고 제국이 민족국가로 전환하는 과정 속에서 아시아라는 개념이 어떻게 상상적으로 구성되었는가를 토론한다. 왕후이의 저서는 광활한 사상사적 시야와 역사적 안목으로 현대중국사상을 낳고 발전시킨 동력의 메커니즘과 그것을 둘러싼 장을 고찰하며 이때까지의 역사 서사 중의 전통/현대, 서양/중국이라는 이원대립 양식을 돌파한다. 그는 서양 모더니티를 보편주의로 받아들이는 이해방식에 대해, 그리고 이와 연관하여 전통이 가지고 있는 생동하는 구성역량과 내재적 활성요인에 대한 홀시에 대해 강력하게 질의한다. 비판과 구성의 이중적 노력을 통해 이 저작은 전통과 현대, 서양과 중국을 서로 융합하여 하나의 총체적 시야 속에 두며 역사적 관계의 동적 전개라는 내부구조 속에 구체적으로 위치시킨다.

천샤오밍陳曉明은 왕후이가 갖는 의의는 중서를 철저히 융합한 뒤 내재적 시야를 확보했고 아울러 이러한 지식으로부터 정련해 낸 사상을 역사 속으로 환원시킨 데 있다고 본다. 그리고 이렇게 제기된 문제, 문제가 제기되는 방식, 문제를 처리하는 방식 전부가 현대 서양이론의 눈높이에서 이루어진 것이지만 또 한편으로는 처음으로 서양학술을 전면적이고 철저하게 중국사상사 연구의 영역 속으로 녹여 들여와 역사 내부의 해석학을 창안하고자 노력한 데에도 의의가 있다고 본다. 이는 일종의 이론적인 내재적 시야를 갖고 역사계보학을 구성한 것이고, 중국현대사상을 전세계 모던 지식의 구성 과정 속에서 흥기한 것으로 위치시켜 그로부터 방대한 문제들을 계시적으로 소환해 낸 것이다. 현대중국사상은 서양사상의 흥기와 동일한 시공을 점하는 것이며 세계역사의 모던이 낳은 글로벌 계보의 일부이다.[84] 이처럼 고금과 중서를 융합하고 역사관계에서 구체적으로 드러나는 총체적 상호연동 속에서 세계를 이해하는 시각은 현대와 현대중국을 더 명확히 인식하는 데 도움을 준다. 현대중국의 상황은 중국의 역사와 전통을 떼어놓고서는 이해할 수 없다. 현대중국이 자신의 당연한 위상과 가능성의 공간을 쟁취하고자 할 때에도 또한 중국역사와 전통을 떠나 아무런 기댈 곳 없이 거기에 이를 수는 없다. 중국전통의 앞으로의 운명은 더군다나 현재의 이해와 창조로부터 결정된다. 중국의 과거와 현재와 미래는 내재적으로 연결되어 있는 것이다.

84 陳曉明, 「內在視野"與重建思想史－汪暉「現代中國思想的興起」簡評」, 『文藝爭鳴』, 2005年 第2期 참조.

왕후이의 작업이 중국역사와 문화의 내재성에서 출발해 중국현대사상 흥성의 동력과 구조를 전면적으로 고찰하는 것을 통해 중국 모더니티의 정당성을 구성했다면, 천원陳贇은 중국 현대의 위기로부터 착수하여 중국 모더니티의 곤경이 갖고 있는 내재적 메커니즘의 여러 가지 층위와 측면을 분석하여 모더니티의 향방을 이해하는 데 중국식 해답을 제시했다. 중국현대사상이 일종의 '모더니티에 반항하는 모더니티'의 특징을 가지고 있다는 왕후이의 논단을 이어받아 천원은 모더니티의 총체적 서사야말로 백여 년 이래에 중국의 가장 거대한 이데올로기라고 보았다. 모더니티를 긍정하고 호명하는 동시에 모더니티에 대해 질의하거나 심지어 반항한다는 것은 중국 모더니티의 곤경의식을 드러낸다. 중국 모더니티는 서양 모더니티의 복제판이 아니다. 왜냐하면 '중국 셴다이싱現代性'이라는 개념 자체가 바로 모더니티 자체의 위기의식과 연관되어 있기 때문이며, 중국 모더니티의 위기에 대한 이해는 바로 '현대중국'이라는 관념과 상응하는 세계상-역사상과 개인정체성 그리고 도덕서술의 세 층위로부터 가능해진다. 이 세 가지 층위는 현대중국에서 허무주의가 점차로 전개되는 경관을 드러낸다.[85] 중국 모더니티가 처한 곤경의 내재적 메커니즘에 대한 해부는 모더니티의 향방에 대한 이해에 도움을 줄 뿐만 아니라 현대중국의 명운을 이해하는 데도 도움을 주고 위기의 해결 방법을 탐구할 수 있도록 해준다. 오늘날의 국가신화, 민족신화, 기술신화, 정치신화에 대한 비판 속에서 전통사상은 회복되고 존경받게 될 것이며 전통으로부터 역량을 취함으로써 위기를 헤쳐 나갈 계시를 얻게 될 수 있을 것이다. 하지만 천원이 제시한 바와 같이, "현대적 상황하에서 전통과 문화에 대한 비판은 단어와 구문의 독소를 제거하기 위해 부득불 실시해야 하는 방식이었다." 고전시대의 사상해방운동은 모두 고전으로의 회귀로 표현되지만, 현대에서 "사상해방운동은 오로지 전통과 문화에 대한 비판과 치료 혹은 혁명으로서만 달성된다." 전통과 문화에도 "해방의 잠재력이 없는 것은 아니지만 인간을 노예로 부리는 거대한 역량도 있기 때문이다." 현대적 정황 속에서 전통을 부흥시키고 문명을 재창조하려는 노력에 있어 이러한 깨우침은 매우 긴요하다.

85 陳贇, 『困境中的中國現代性意識』, 上海 : 華東師範大學出版社, 2005 참조.

9. 문명의 재건－모더니티 맥락 속의 중국의 전통과 미래

중국학자들의 모더니티 토론의 귀결점은 전통중국이 어떻게 모던 전환을 실현할 것 인가에 있다. 풀어 말하면, 모더니티가 전세계를 석권하고 있는 상황과 전지구화의 과 정 속에서, 그리고 '문명충돌'이 더욱 명백해지는 것 같은 국면에서 어떻게 문화정체성 을 확립하고 중국전통의 전환적 창조와 문명의 재건을 실현하며 나아가 인류 '문명의 화해'를 실현할 수 있을 것인가 하는 문제이다.

서양이 앞장서서 실현한 고대로부터 현대로의 전환, 그에 상응한 사회제도, 경제모 델, 과학기술, 문화제도 분야에서의 변혁과 돌파는 비유럽 문명에 거대한 압박을 가해 모더니티의 격렬한 변동이 발생되게끔 했다. 양경楊耕은 이에 관해 다음과 같이 지적했 다. 즉, 내발형 현대화의 경우 전통과 모더니티의 충돌은 자기 내부에서 점차적으로 전 개된다. 전통에 대한 변혁은 점진적인 과정, 신구교체의 자연발생적 과정을 따른다. 외 발형 현대화는 외부로부터 내부로의 전이에 의한 사회 변화를 특징으로 한다. 전통과 모더니티의 충돌은 두 가지 이질적인 문명의 충돌로 표현되며 돌발적 방식으로 전개되 고 도처에서 역사적 전승의 단절이 유발된다. 후발국가는 선진국가에서 비교적 긴 기 간을 거친 현대화 여정을 압축하여 짧은 기간에 진행해야 하며, 선진국가가 이미 도달 한 목표를 따라가야 할 뿐만 아니라 선진국가의 현재 발전에도 적응해야 하며 더 나아 가 추월까지 해야만 한다. 이에 따라 사회발전의 '통시성'이 후발국가에서는 '공시성' 으로 나타난다.[86] 백여 년 동안 중국민족은 여러 가지 길을 시도했다. 문명제국으로부 터 민족국가로 전환하고 모더니티의 진행 과정에 융합되어 들어가길 강구했다. 곡절을 겪은 후 오늘날 중국의 국력은 점차 상승하고 있으며 민족적 자신감도 점차 회복되고 있다. 전통의 부흥과 갱신을 결합하여 자기 경험에 기초한 모더니티 구상을 제기할 수 있는 가능성도 열렸다. 전지구적 광활한 시야 속에서 중국전통과 모더니티의 관계를 고찰하는 작업은 지금 상황에서 일정 정도 필요하며 실행가능성도 갖고 있다.

중국전통과 모더니티의 관계를 탐구함에 이른바 '베버 명제'를 피해 갈 수는 없다. 즉, 유교의 실용윤리적 특징들은 자본주의 정신을 잉태할 수 없고, 중국의 전통사회문 화 역시 독자적으로 자본주의를 만들 수 없었다는 명제다. 이 명제가 성립한다면 이는

86 楊耕, 「傳統與現代性－當代中國社會發展的深層矛盾」, 『哲學動態』, 1995年 第10期 참조.

바로 중국의 전통과 모더니티와의 연계가능성을 끊는 것을 의미한다. 류샤오핑劉小楓은 위잉스余英時가 중국 근세의 종교윤리와 상인정신에 대한 연구를 통해 간접적으로 '베버 명제'에 답하고자 했다고 본다. 하지만 이런 식의 연구방향은 가상을 조장하기 쉽다. 이러한 연구는 마치 중국 자본주의 정신의 기원과 중국의 종교와의 관련을 논증하려는 것 같은데, 사실상 이러한 관련은 프로테스탄트의 세속화와 비교할 수 있는 대상이 아니기 때문이다. 황쭝즈黃宗智의 연구방향은 더 파고들 가치가 있다고 본다. 서양 사회이론의 가설을 넘어서 자본주의의 기원 문제는 마땅히 중국 근대화의 자생성 문제로 전환해야 하며 중요한 것은 중국 근대화에 대해 마르크스식 혹은 베버식의 분석을 적용하는 것이 아니라 중국의 근대화 경험 위에 건립된 분석을 제시하는 것이다. 류샤오핑은 그렇지만 현대세계는 오로지 서양의 그리스도교 세계관에 의해서만 추동될 수 있었다고 보는 베버식 문제의식이 여전히 만연해 있음을 지적한다.[87]

똑같이 베버의 명제에 직면해 완쥔런萬俊人은 모더니티는 관념과 담론의 다양성을 갖고 있으며 베버의 '프로테스탄트 윤리' 개념은 모더니티의 '서양지식'의 중요 내용으로 볼 수 있고 베버식의 '중국문제'는 실질적으로 모더니티의 '중국문제' 혹은 중국의 '모더니티' 문제로 간주할 수 있다고 했다. 그런데, '서구 모더니티'가 과연 세계의 모더니티를 대표할 수 있는가? 인류사회가 전통으로부터 현대로 전환하는 과정에 한 가지 가능성과 한 가지 방식 밖에 없는가? 완쥔런은 모더니티란 필경 여러 가지 가능성으로 충만하고 여러 가지 장력으로 충만한 개념 체계라 본다. 문화정체성 혹은 전통과의 연계성을 유지하는 데 필요한 방식은 아마도 모더니티 관련 지역 지식에 필요한 자원을 만들어내는 일일 것이다. 그 어떤 보편적 의의를 갖는 모더니티 지식이라도 우선은 지역 문명과 문화의 특수한 매개를 통해야만 현실적으로 드러날 수 있다. 백여 년 동안의 중국의 현대화 실천 속에서 점차 형성되고 성장한 모더니티의 '중국 지식'이 띠는 지역성은 현대화한 사회의 특수한 경험으로서의 의의가 있을 뿐만 아니라 모더니티 지식으로서의 보편적 의의도 가지고 있다.[88]

이러한 이해에서 출발한다면 우리는 적극적이고 능동적으로 모더니티의 진전과 전 지구화 조류에 융합하여야 할 뿐 아니라 동시에 스스로에 의해 세계적인 것으로 포장된 서구 모더니티에 대해 반성과 비판을 진행하지 않으면 안 된다. 장위둥張旭東은 서양의 주체성 서사의 특징을 이렇게 분석했다. 즉, 늘 타자를 하나의 '고리' 혹은 '단계'로 자

87　劉小楓, 『現代性社會理論緒論』, 上海：上海三聯書店, 1998, pp.79~88.
88　萬俊人, 「"現代性"的"中國知識"」, 『學術月刊』, 2001年 第3期 참조.

신의 '보편역사' 속에 포함시키는데, 이때 타자를 단순화, 공간화, 물화하며 자신을 복잡화, 역사화, 정신화하고자 힘쓴다. 타자의 역사적 연속성은 단절시키면서 자신의 역사적인 단절은 연결하고 봉합한다. 이런 처지에서 '타자'의 주체성을 회복하려면 각자의 다양성과 모순을 함께 파악해야 하며, 자신의 특수성과 '보편역사' 노릇을 하고 있는 서양의 특수성도 함께 파악해야 한다. 이는 자기의 특수성을 견지하기 위한 것이 아니고 자기 보편성의 구체적인 역사를 이론적으로 다시 새롭게 구성하는 것이다.[89]

모더니티와 서양을 일정 정도로 분리하고 서양과 중국에 대해 공히 다양성과 특수성의 견지에서 이해해야 한다. 이러한 기초 위에서 비로소 전지구화 시대에 문화정체성을 힘 있게 확립하고 견지할 수 있다. 시장경제, 민주헌정, 개인권리, 과학이성을 모더니티의 기본 요소로 삼는 것은 확실히 서양문명과 직접적인 관련이 있다. 그러나 모더니티가 서양의 전매특허라고 하기보다는 오히려 서양이 선도적으로 자신의 지역성으로부터 세계성을 띠는 현대화의 길로 전환했으며 자신의 특수한 경험 속에서 지역성을 넘어서는 현대화 모델로 전환했다고 보는 편이 좋을 것이다. 또한 자신을 긍정하고 타자를 분리하는 과정에서 그 모델은 강화되고 보편화되었다. 이 모델의 확산은 여러 다른 문명과 지역에서 상이한 양상을 격발시켰으며 자신의 특성과 전통을 기반으로 한다는 전제 위에서 지역성도 갖고 보편성도 갖는 경로로 나아가게 되었다. 능동적으로 모더니티를 받아들이는 것은 중국인으로서 선택하지 않을 수 없는 출로다. 다만 발을 두고 선 곳은 중국 자신의 경험일 수밖에 없고 귀결점은 중국경험을 더 잘 총괄하고 중국문제에 대해 더 잘 답하며 나아가 보편적 규율을 추출하여 세계문명에 이바지하는 것이다. 모더니티의 흡수와 그에 대한 반성은 서구 모더니티를 더 풍부하게 만들기 위한 것이 아니라 중국문제를 창조적으로 해결하기 위함이다. 이는 곧 자신의 역사의 내재성과 문화의 일관성에서 출발하여 미래를 향해 있는 연속성을 갖는 경로를 탐색하는 것이다. 근년에 팅양丁陽은 서양세계의 '이단 모델'과의 비교를 통해 중국 고대의 '천하모델'의 우월성과 현대적 의의를 상세히 천명했는데, 이는 매우 귀한 창조적 작업이다.[90]

왕후이의 작업은 널리 유행하는 사유방식, 즉 현대가 전통에 대한 부정적 상상과 파괴적 비판 속에서 자신의 합법성을 건립한다고 보는 사유방식과 그것이 구성하는 바에

89 張旭東, 『全球化時代的文化認同—西方普遍主義話語的歷史批判』, 北京 : 北京大學出版社, 2005, p.45.

90 다음을 참조할 것. 趙汀陽, 『沒有世界觀的世界』, 北京 : 中國人民大學出版社, 2003 ; 『天下體系—世界制度哲學導論』, 南京 : 江蘇敎育出版社, 2005.

대해 도전했고, 전통과 현대라는 이원대립의 서사 모델을 극복했으며, 전통이 여전히 풍부하게 담지하고 있는 생동하는 구성적 역량을 발굴했고, 또한 모더니티의 충격과 모던 지식관념에 의해 이루어지는 단절에 대한 전통의 대응과 자아전환 및 재창조의 능력을 드러내어 보였다. 중국문화전통의 대표로서의 유학을 두고 볼 경우, 징하이펑景海峰은 유학과 모더니티는 더 이상 필연적인 대립의 양극이 아니라고 보았다. 전지구화의 가속화와 전지구적 차원의 보편적 연계의 강화에 따라 유학 담론은 민족과 지역의 울타리를 넘어서 세계로 향해 나가게 되고, 새로운 공간관념과 글로벌 의식 속에서 새로운 정위定位의 틀과 더 많은 해석의 어휘를 만들어내며, 이로서 자신의 모던 전환 과정과 전지구화 조류를 결합해 새로운 세기를 더 잘 대면하게 될 것이다.[91]

자신의 전환을 통해 새로운 창조를 행하는 것에 관해 황푸샤오타오皇甫曉濤는 '문명의 재창조'라고 표현했다. 이는 부단히 심화하는 문명 정합整合의 과정이고, 개방적인 현지성과 새로 서술되는 모더니티가 부단히 순환왕복하며 나선형으로 상승하는 문명진화의 과정이다. 모더니티에 대한 배반/활성화 및 그 가치에 대한 재평가로부터 본토성의 환원/발전 및 문명의 재창조와 문화의 재구성으로 나아가는 과정은 더욱이 모더니티의 재건과 본토성 재구라는 쉼 없이 진행되는 문화부흥의 역사적 과정이다.[92] 우샤오밍吳曉明은 중국의 모더니티 실천은 역사문화 전통과 새로운 형식의 연계를 건립할 것을 내재적으로 요청하고 있다고 보았다. 모더니티의 원칙에 대한 비판적 이해가 필요하며 원칙의 수준을 갖춘 실천을 전개해야 하는데, 이는 중화문명의 근본 위에서의 재창조 혹은 창조를 의미한다. 이 모든 것들이 동시대 중국의 역사적 실천으로 구체화됨과 동시에 동시대 세계적 차원의 역사적 실천 속에 내재적으로 공고히 자리 잡게 될 때, 문명충돌의 현대적 근원은 실천적으로 비판되고 또한 적극적으로 지양될 수 있을 것이다.[93] 모더니티의 진전이 끊임없이 추진되고 전지구화 조류가 부단히 고양되고 있는 오늘날, 어떻게 하면 문화의 동질화 그리고 문명충돌의 발생과 격화를 방지하고 문화생태의 다양성을 촉진할 수 있을 것인가? 이에는 전세계 각 민족국가와 지역연합의 노력이 있어야 하는데, 중국은 이 가운데에서 관건적 역할을 하게 될 것이다.

중국은 많은 인구, 복잡한 구조, 드넓은 국토, 거대한 국가규모, 유구한 역사의 문화전통을 가지고서 바야흐로 개방과 변화를 통해 전례 없는 규모의 실험을 진행하고 있

91 景海峰, 「儒學的現代轉型與未來定位」, 國際儒學聯合會 編, 『儒學現代性探索』, 北京 : 北京圖書館出版社, 2002 참조.

92 皇甫曉濤, 「開放的本土性與重寫的現代性」, 『文藝研究』, 2003年 第5期 참조.

93 吳曉明, 「文明的衝突與現代性批判――一個哲學上的考察」, 『哲學研究』, 2005年 第4期 참조.

다. 전통의 현재적 작용과 미래에서의 의의에 대해 사람들은 새롭게 긍정하고 있다. 이는 모더니티의 진전과 전지구화 시대에서의 문화정체성, 민족정체성, 자아정체성의 수요에 따른 것이다. 일부 학자들은 이러한 문제의 중요성을 감지하고 전통에 대해 새로운 이해와 해석을 부여하고 있다. 간양甘陽은 오늘날 중국의 전통을 세 가지로 구분했다. 즉, 개혁개방 25년 이래 형성된 시장을 중심으로 하며 자유와 권리를 중시하는 전통과, 마오쩌둥 시대에 형성된 평등과 정의를 추구하는 전통, 그리고 중국문명이 수천 년 간 형성해온 문명전통이다. 이 세 가지 전통은 하나의 중국역사와 문명의 연속체를 이루는데, 공양학公羊學의 화법을 빌자면 새로운 시대의 '통삼통通三統'[94]을 이룩해야 하는 것이다.[95] 간양이 보기에 금세기의 가장 큰 문제는 새롭게 중국을 인식해야 하는 것이다. 비교 속에서만 중국을 진정으로 이해할 수 있으며, 서양이 주도하는 글로벌 세계에서 중국을 연구함에 매우 중요한 측면은 깊고 넓게 대규모로 서양 원천에 대해 연구하는 것이다. 장위둥張旭東도 이와 유사한 견해를 표명했다. 그는 이렇게 말한바 있다. "'서양 학술'의 기호들로 뒤덮여 있는 세계사적 차원의 문제들에 대해 동시대 중국의 사상적 실천이 얼마만큼 창조적으로 개입할 수 있느냐 하는 것은 동시대 중국사회의 내재적 활력을 가늠하는 하나의 척도이다. 이러한 의미에서 '전통' 혹은 '국학'의 미래는 우리가 '서양학술에 관한 토론'에서 어디까지 갈수 있는가에 달려 있고 동시대 중국이 어떻게 세계사 무대 위에서 자신의 현재와 미래를 연출하느냐에 달려 있다."[96] 천밍陳明도 지적하기를, 고금중외의 형식적 구분은 전혀 중요치 않으며 중요한 것은 현실을 직면하는 생동하는 창조이다. 지금의 사회문화의 문제는 어떤 핵심개념이나 근본문제의 해석이나 창조에 있는 것이 아니라 문화기능을 유효하게 담당하는 데 있으며, 전통 텍스트에 대한 형식상의 고수와 형이상학적 이해에 있는 것이 아니라 전통과 민족생명의 내재성과 일관성으로부터 현실에 대응할 활력을 흡수하는 데 있다.[97] 젊은 세대 연구자인 레이쓰원雷思溫은 중국 전통으로의 회귀는 심오한 필연이라고 본다. 이는 중국이 어떻게 하면 자립해 대국이 될 것인가 하는 수요에서 비롯되고, 동시에 보편성으로 치장한 서구 모더니티에 대한 심각한 질의에서도 비롯된다. 중국문명이 도달한 고도에 서

94 [역주] 『춘추』에 관한 고대 학파의 하나인 공양학(公羊學)에서 말하는 '통삼통(通三統)'이란 역법으로 대표되는 하(夏)·상(商)·주(周) 세 시대의 전통을 하나로 융합·통일해 새로운 시대의 근간으로 삼는다는 설이다. 간양은 이를 원용해 공자의 전통, 마오쩌둥의 전통, 덩샤오핑의 전통을 '삼통'이라고 칭했다.

95 甘陽, 「新時代的"通三統"−三種傳統的融會與中華文明的復興」, 『書城』, 2005年 第6·7期 連載 참조. 또한 다음을 참조할 것. 甘陽, 「從"民族−國家"到"文明−國家"」, 『21世紀經濟報道』, 2003.12.29; 「甘陽訪談 : 關于中國的軟實力」, 『世紀經濟報道』, 2005.12.25.

96 張旭東, 『批評的蹤迹−文化理論與文化批評 1985∼2002』, "後記", 北京 : 三聯書店, 2003, p.349.

97 陳明等, 「範式轉換 : 超越中西比較−中國哲學合法性危機的儒者之思」, 『同濟大學學報』, 2006年 第1期 참조.

서, 오랫동안 견지해 오면서 전면적이고 깊이 수행해온 서학 및 중학 연구에 기대어 새로운 시대의 학통學統을 수립해야만 중국인은 어떻게 해야 중국인이 되는가, 우리는 응당 어떤 사람이 되어야 하며 어떻게 생활해야 하는가, 어떠한 신앙을 가져야 하는가에 대해 가장 근본적인 정신자원을 제공할 수 있다.[98]

동시대 중국의 학인들이 힘쓰는 바는 중국과 서양의 원천과 흐름에 대해 깊이 탐색하고 진정으로 중국과 서방을 이해하려는 것이다. 서양의 사상문화라는 거대한 존재는 인류역사의 진전에 크고도 깊은 영향을 주었기 때문에 반드시 진지하게 학습하고 참조해야 한다. 서양의 원천과 흐름에 대한 새로운 인식과 심층적 이해, 중국의 원천과 흐름에 대한 새로운 인식과 심층적 이해는 동시에 병행해야 할 일이지 한쪽으로 치우쳐서는 안 된다. 큰 영향력을 지닌 간양과 류샤오평 두 사상가가 공동으로 편찬한 '서학원류西學源流' 총서의 서문에서는 백 년 이래 서양에 대한 중국인의 병태적인 심리를 비판했다. 즉, 중국을 병자 취급하고 서양을 약 처방으로 여겼기에 서양을 학습한다는 것이 서양에서 찾은 진리로 중국의 착오를 비판하는 일이 되어버렸다는 것이다. 그 결과는 다만 서양학술을 천박화, 도구화해서 싸구려 만병통치약으로 보는 동시에 중국문명을 단순화하고 왜곡하고 요괴처럼 보게 되는 것이다. 신세대 중국학자들은 건강한 심성과 두뇌로 서양 자체의 문제를 주시해야 하며 거기서 중국문제에 대한 다 만들어진 답안을 찾으려고 해서는 안 된다.[99] 두 사람이 공동으로 편찬한 또 다른 총서인 '정치철학문고'의 서문에서는 또한 근 백 년 이래로 만연한 중국 고전문명을 거칠게 전면적으로 부정하는 기풍은 되돌리되 지나친 이상화 경향으로 유교를 바라보고 심지어 '5·4' 이래로의 중국의 모던 전통을 부정하는 것에는 반대한다고 천명했다. 문제화의 방식을 채용해 유가와 중국 고대전통 내부의 모순과 장력과 충돌을 드러내야 하며, 그것이 현대사회와 외부세계를 대면했을 때에 놓이게 되는 곤경을 직시하고 분석해야 한다. 중국의 정치철학은 장차 중국의 고전문명을 근거로 삼고 나날이 복잡해지는 중국 현대사회의 발전을 동력으로 삼아야 한다. 고전사상에 대한 모든 연구는 현대의 문제의식을 출발점으로 전개되어야 한다는 것이다.[100]

심층적이고 전면적으로 서양을 이해하는 것은 중국을 더 진실하게 인식하는 데 도움을 준다. 전통을 존중하고 전통을 이어가는 것은 리저허우李澤厚가 말한 것처럼 전통의

98 雷思溫, 「中國文明與學術自主－反思二十年人文社會科學」, 陳明 主編, 『原道』 第12輯, 北京 : 北京大學出版社, 2005 참조.
99 甘陽·劉小楓, 『重新閱讀西方』("西學源流"叢書), "總序", 北京 : 三聯書店, 2006 참조.
100 甘陽·劉小楓, 『政治哲學的興起』("政治哲學文庫"), "總序", 北京 : 華夏出版社, 2005 참조.

'전환적 창조'를 실현하기 위함이며 또한 자아 갱신의 길로 들어서는 것이다. 중국의 미래 운명은 오늘의 우리가 현실에 얼마만큼 단단히 발붙이고 또한 전통에 근원을 둔 채로 활력 넘치는 정신의 창조적 역량을 격발시킬 수 있느냐에 달려있다. 이런 의미에서 전통과 미래가 바로 지금 만나 중국문명에 대한 천명天命을 함께 만들고 있다. 전환과 갱신을 통해 중국은 문명의 재창조를 실현할 수 있으며 또한 새로운 국제질서의 건립과 글로벌 문화생태의 개선, 그리고 더 나은 인류의 발전방향과 모델에 대한 탐색에 독특하며 지대한 공헌을 할 수 있을 것이다.

2006년 8월

참고문헌

1. 근대사, 사상사 연구

寶鋆等纂, 『籌辦夷務始末』, 民國故宮博物院影印本.

方豪, 『中西交通史』(上下冊), 長沙 : 嶽麓書社, 1987.

黃時鑒 主編, 『中西關系史年表』, 杭州 : 浙江人民出版社, 1994.

陳學恂 主編, 『中國近代教育大事記』, 上海 : 上海教育出版社, 1981.

熊月之, 『西學東漸與晚清社會』, 上海 : 上海人民出版社, 1994.

于桂芬, 『西風東漸—中日攝取西方文化的比較研究』, 北京 : 商務印書館, 2001.

張維華, 『明清之際中西關系簡史』, 濟南 : 齊魯書社, 1987.

安田樸・謝和耐 等, 耿昇 譯, 『明清間入華耶穌會士和中西文化交流』, 成都 : 巴蜀書社, 1993.

陳旭麓 主編, 『五四後三十年』, 上海 : 上海人民出版社, 1989.

陳旭麓, 『近代中國社會的新陳代謝』, 上海 : 上海人民出版社, 1992.

陳崧編, 『五四前後東西文化問題論戰文選』, 北京 : 中國社會科學出版社, 1985.

羅志田, 『裂變中的傳承, 20世紀前期的中國文化與學術』, 北京 : 中華書局, 2003.

羅志田, 『國家與學術, 清季民初關于"國學"的思想論爭』, 北京 : 三聯書店, 2003.

羅義俊 編, 『評新儒家』, 上海 : 上海人民出版社, 1989.

錢穆, 『中國近三百年學術史』, 北京 : 商務印書館, 1997.

桑兵, 『晚清民國的國學研究』, 上海 : 上海古籍出版社, 2001.

湯志鈞, 『近代經學與政治』, 北京 : 中華書局, 1989.

王元化, 『清園近思錄』, 北京 : 中國社會科學出版社, 1998.

王爾敏, 『中國近代思想史論』, 北京 : 社會科學文獻出版社, 2003.

王爾敏, 『中國近代思想史論續集』, 北京 : 社會科學文獻出版社, 2005.

王曉明 主編, 『批評空間的開創, 二十世紀中國文學研究』, 上海 : 東方出版中心, 1998.

蕭延中・朱藝 編, 『啓蒙的價值與局限—台港學者論五四』, 太原 : 山西人民出版社, 1989.

許倬雲, 『中國文化與世界文化』, 貴陽 : 貴州人民出版社, 1991.

徐複觀, 『中國藝術精神』, 沈陽 : 春風文藝出版社, 1987.

楊念群, 『新史學, 多學科對話的圖景』, 北京 : 中國人民大學出版社, 2003.

余英時, 『中國思想傳統的現代诠釋』, 南京 : 江蘇人民出版社, 1995.

余英時 等著, 『中國歷史轉型時期的知識分子』, 台北 : 聯經出版事業公司, 1992.

張汝論, 『現代中國思想研究』, 上海 : 上海人民出版社, 2001.

張岱年・程宜山, 『中國文化與文化論爭』, 北京 : 中國人民大學出版社, 1997.

趙世瑜, 『眼光向下的革命—中國現代民俗學思想史論(1918~1937)』, 北京 : 北京師範大學出版社, 1999.

艾爾曼, 趙剛 譯, 『從理學到樸學—中華帝國晚期思想與社會變化面面觀』, 南京 : 江蘇人民出版社, 1995.

伯納爾, 丘權政・符致興 譯, 『1907年以前中國的社會主義思潮』, 福州 : 福建人民出版社, 1985.

杜贊奇, 王憲明 譯, 『通過民族國家拯救歷史, 民族主義話語與中國近代史研究』, 北京 : 社會科學文獻出版社, 2003.

狄百瑞, 何兆武・何冰 譯, 『東亞文明—五個階段的對話』, 南京 : 江蘇人民出版社, 1996.

杜贊奇, 王憲明 等譯, 『從民族國家拯救歷史—民族主義話語與中國現代史研究』, 北京 : 社會科學文獻出版社, 2003.

費正清 編, 中國社會科學院歷史研究所編譯室 譯, 『劍橋中國晚清史(1800~1911)』, 北京 : 中國社會科學出版社, 1985.

費正清, 楊品泉 等譯, 『劍橋中華民國史(1912~1949)』上卷, 北京 : 中國社會科學出版社, 1994.

費正清・費維愷 編, 劉敬坤等 譯, 『劍橋中華民國史(1912~1949)』下卷, 北京 : 中國社會科學出版社, 1994.

溝口雄三, 索介然・龔穎 譯, 『中國前近代思想的演變』, 北京 : 中華書局, 1997.

郭穎頤, 雷頤 譯, 『中國現代思想中的唯科學主義』, 南京 : 江蘇人民出版社, 1989.

傑羅姆・B. 格裏德爾, 單正平 譯, 『知識分子與現代中國』, 天津 : 南開大學出版社, 2002.

近藤邦康, 丁曉強 等譯, 『救亡與傳統—五四思想形成之內在邏輯』, 太原 : 山西人民出版社, 1988.

卡爾・曼海姆, 艾彦 譯, 『意識形態和烏托邦』, 北京 : 華夏出版社, 2001.

柯文, 林同奇 譯, 『在中國發現歷史—中國中心觀在美國的興起』, 北京 : 中華書局, 1987.

列文森, 鄭大華・任菁 譯, 『儒教中國及其現代命運』, 北京 : 中國社會科學出版社, 2000.

李歐梵, 毛尖 譯, 『上海摩登—一種新都市文化在中國1930~1945』, 北京 : 北京大學出版社, 2001.

林毓生, 穆善培 譯, 『中國意識的危機』, 貴陽 : 貴州人民出版社, 1986.

馬森, 楊德山 等譯, 『西方的中華帝國觀, 1840~1876』, 北京 : 時事出版社, 1999.

馬士, 張彙文 等譯, 『中華帝國對外關系史』, 上海 : 上海書店出版社, 2000.

麥克法誇爾・費正清 編, 謝亮生 等譯, 『劍橋中華人民共和國史(1949~1965)』, 北京 : 中國社會科學出版社, 1990.

麥克法誇爾・費正清 編, 俞金堯 等譯, 『劍橋中華人民共和國史(1966~1982)』, 北京 : 中國社會科學出版社, 1992.

墨子刻, 顏世安・高華・黃東蘭 譯, 『擺脫困境—新儒學與中國政治文化的演進』, 南京 : 江蘇人民出版社, 1996.

佩雷菲特, 王國卿・毛鳳支・谷炘・夏春麗・鈕靜籟・薛建成 譯, 『停滯的帝國—兩個世界的撞擊』, 北京 : 三聯書店, 1993.

史華茲, 葉鳳美 譯, 『尋求富強—嚴複與西方』, 南京 : 江蘇人民出版社, 1989.

史景遷, 尹慶軍 等譯, 『天安門, 知識分子與中國革命』, 北京 : 中央編譯出版社, 1998.

史景遷, 黃純豔 譯, 『追尋現代中國, 1600~1912年的中國歷史』, 上海 : 遠東出版社, 2005.

蕭公權, 汪榮祖 譯, 『近代中國與新世界, 康有爲變法與大同思想研究』, 南京 : 江蘇人民出版社, 1997.

謝和耐, 耿昇 譯, 『中國社會史』, 南京 : 江蘇人民出版社, 1997.

汪安民 等主編, 『後現代性的哲學話語, 從福柯到賽義德』, 杭州 : 浙江人民出版社, 2000.

詹姆斯・施密特, 徐向東・盧華萍 譯, 『啓蒙運動與現代性—18世紀與20世紀的對話』, 上海 : 上海人民出版社, 2005.

張灝, 高力克・王躍中譯, 李強 校, 『危機中的中國知識分子—尋求秩序與意義』, 太原 : 山西人民出版社, 1988.

周策縱, 周子平 等譯, 『五四運動, 現代中國的思想革命』, 南京 : 江蘇人民出版社, 1996.

2. 현대화, 모더니티 연구

艾愷, 『世界範圍內的反現代化思潮—論文化守成主義』, 貴陽 : 貴州人民出版社, 1999.

艾愷, 王宗昱・黃建中 譯, 『最後的儒家—梁漱溟與中國現代化的兩難』, 南京 : 江蘇人民出版社, 1993.

吉爾伯特・羅茲曼 主編, 國家社會科學基金"比較現代化"課題組 譯, 沈宗美 校, 『中國的現代化』, 南京 : 江蘇人民出版社, 1995.

錢乘旦 等著, 『世界現代化進程』, 南京 : 南京大學出版社, 1997.

羅榮渠, 『現代化新論, 世界與中國的現代化進程』, 北京 : 商務印書館, 2004.

羅榮渠・牛大勇 編, 『中國現代化歷程的探索』, 北京 : 北京大學出版社, 1992.

陳嘉明 等著, 『現代性與後現代性』, 北京 : 人民出版社, 2001.

陳贇, 『困境中的中國現代性意識』, 上海 : 華東師範大學出版社, 2005.

杜維明, 『東亞價值與多元現代性』, 北京 : 中國社會科學出版社, 2001.

費孝通, 『論人類學與文化自覺』, 北京 : 華夏出版社, 2004.

甘陽, 『將錯就錯』, 北京 : 三聯書店, 2002.

高瑞泉, 『中國現代精神傳統—中國的現代性觀念譜系』, 上海 : 上海古籍出版社, 2005.

黃宗智, 『中國研究的規範認識危機—論社會經濟史中的悖論現象』, 香港 : 牛津大學出版社, 1994.

金觀濤・劉青峰, 『中國現代思想的起源—超穩定機構與中國政治文化的演變』(第一卷), 香港 : 香港中文大學出版社, 2000.

金耀基, 『從傳統到現代』, 北京 : 中國人民大學出版社, 1999.

李澤厚, 『中國現代思想史論』, 北京 : 東方出版社, 1987.

李世濤 主編, 『知識分子立場・激進與保守之間的動蕩』, 長春 : 時代文藝出版社, 2000.

李世濤 主編, 『知識分子立場・民族主義與轉型期中國的命運』, 長春 : 時代文藝出版社, 2000.

李世濤 主編, 『知識分子立場・自由主義之爭與中國思想界的文化』, 長春 : 時代文藝出版社, 2000.

林毓生, 『中國傳統的創造性轉化』, 北京 : 三聯書店, 1996.

劉小楓, 『現代性社會理論緒論－現代性與現代中國』, 上海 : 上海三聯書店, 1998.

劉禾, 『語際書寫－現代思想史寫作批判綱要』, 上海 : 上海三聯書店, 1999.

單世聯, 『反抗現代性－從德國到中國』, 廣州 : 廣東教育出版社, 1998.

王甯, 『全球化與文化, 西方與中國』, 北京 : 北京大學出版社, 2002.

汪暉, 『現代中國思想的興起』, 北京 : 三聯書店, 2004.

汪暉, 『死火重溫』, 北京 : 人民文學出版社, 2000.

汪暉・陳燕谷主編, 『文化與公共性』, 北京 : 三聯書店, 1998.

許紀霖, 『尋求意義－現代化變遷與文化批判』, 上海 : 上海三聯書店, 1997.

許紀霖・陳達凱主編, 『中國現代化史』(第一卷, 1800~1949), 上海 : 上海三聯書店, 1995.

張明園, 『知識分子與近代中國的現代化』, 南昌 : 百花洲文藝出版社, 2002.

張旭東, 『批評的蹤迹－文化理論與文化批評 1985~2002』, 北京 : 三聯書店, 2003.

張旭東, 『全球化時代的文化認同－西方普遍主義話語的歷史批判』, 北京 : 北京大學出版社, 2005.

張東荪, 『科學與哲學』, 北京 : 商務印書館, 1999.

趙汀陽, 『沒有世界觀的世界』, 北京 : 中國人民大學出版社, 2003.

周憲, 『審美現代性批判』, 北京 : 商務印書館, 2005.

周憲・許均主編, 『現代性研究譯叢』, 北京 : 商務印書館, 2000.

王逢振 主編, 李自修 等譯, 『詹姆遜文集』(第1~4卷), 北京 : 中國人民大學出版社, 2004.

汪民安 等主編, 郭乙瑤 等譯, 『現代性基本讀本』, 開封 : 河南大學出版社, 2005.

劉禾, 宋偉傑 等譯, 『跨語際實踐－文學, 民族文化與被譯介的現代性』, 北京 : 三聯書店, 2002.

弗蘭西斯・弗蘭契娜・查爾斯・哈裏森 編, 張堅・王曉文 譯, 『現代藝術和現代主義』, 上海 : 上海人民美術出版社, 1988.

3. 자료집

中國第二歷史檔案館 編, 『中華民國史檔案資料彙編』 20冊, 1991先後出版.

中共中央文獻研究室 編, 『建國以來重要文獻選編』, 北京 : 中央文獻出版社, 1993.

第四次文代會籌備組起草組・文化部文學藝術研究院理論政策研究室 編, 『六十年文藝大事記 1919~1979』, 北京 : 1979.

蘇聯美術學院美術理論與美術史研究所及蘇聯科學院藝術史研究所 編, 孫越生 等譯, 『蘇聯藝術理論四十年』, 北京 : 人民美術出版社, 1959.

中華人民共和國文化部辦公廳 編印, 『文化工作文件彙編(一), 1949~1959』, 1982.

中華人民共和國文化部教育司 編, 『中國高等藝術院校簡史集』, 杭州 : 浙江美術學院出版社, 1991.

『中國美術學院七十年華』編輯委員會 編, 『中國美術學院七十年華』, 杭州 : 中國美術學院出版社, 1998.

王秉舟 主編, 『南京藝術學院史 1912~1992』, 南京 : 江蘇美術出版社, 1992.

水天中・郎紹君, 『20世紀美術論文選』, 上海 : 上海書畫出版社, 1999.

顧森・李樹聲 主編, 『百年中國美術經典文庫』, 深圳 : 海天出版社, 1998.

趙力・余丁 編著, 『中國油畫文獻 1542~2000』, 長沙 : 湖南美術出版社, 2002.

劉曦林 主編, 『中國美術年鑒 1949~1989』, 南寧 : 廣西美術出版社, 1993.

王震 編, 『20世紀上海美術年表』, 上海 : 上海書畫出版社, 2005.

顏娟英 主編, 『上海美術風雲－1872~1949申報藝術資料條目索引』, 台北 : "中央研究院"歷史語言研究所, 2006.

舒新城, 『中國近代教育史資料』, 北京 : 人民教育出版社, 1980.

溫肇桐, 『1912~1949美術理論書目』, 上海 : 上海人民美術出版社, 1965.

許志浩, 『中國美術期刊過眼錄』, 上海 : 上海書畫出版社, 1992.

許志浩, 『中國美術社團漫錄』, 上海 : 上海書店, 1994.

譚克主 編, 陳中整 理, 『近現代中國圖書期刊出版目錄彙編專輯』, 杭州 : 浙江出版史編委會, 1994.

劉杲・石峰 主編, 『新中國出版五十年紀事』, 北京 : 新華出版社, 1999.

張靜廬 輯注, 『中國近代出版史料初編』, 上海 : 上海書店出版社, 2003.

丁致聘 編, 『中國近七十年來教育紀事』, 南京 : 國立編譯館, 1935.

毛澤東, 『毛澤東論文學與藝術』, 北京 : 人民文學出版社, 1958.

盧那察爾斯基, 『文藝與批評』, 魯迅譯, 上海 : 水沫書店, 1929.

高劍父, 『我的現代畫觀』, 香港 : 原泉出版社, 1955.

李樸園, 『近代中國藝術發展史』, 上海 : 良友圖書印刷公司, 1936.

李寶泉, 『中國當代畫家評』, 上海 : 木下社, 1937.

李金髮, 『異國情調』, 收錄有『二十年來的藝術運動』一文, 上海 : 商務印書館, 1942.

胡秋原, 『唯物史觀藝術論』, 上海 : 神州國光社, 1932.

陳師曾, 『中國文人畫之研究』, 天津 : 天津古籍書店, 1992.

陳煙橋, 『抗戰與宣傳畫』, 廣州 : 黎明書局, 1938.

陳煙橋, 『上海美術運動』, 上海 : 大東書局, 1951.

柯仲平, 『革命與藝術』, 上海 : 狂飆出版社, 1929.

李何林 編, 『中國文藝論戰』, 上海 : 東亞書局, 1932.

姚漁湘 編, 『中國畫討論集』, 上海 : 立達書局, 1932.

葉秋原, 『藝術之民族性與國際性』, 上海 : 聯合書店, 1929.

朱應鵬, 『抗戰與美術』, 長沙 : 商務印書館, 1938.

4. 연보, 회고록, 문집

魏源, 『魏源集』, 北京 : 中華書局, 1976.

魏源, 陳華・常紹溫 等點校注釋, 『海國圖志』, 長沙 : 嶽麓書社, 1998.

嚴復, 『嚴復集』, 北京 : 中華書局, 1986.

章太炎, 『章太炎全集』, 上海 : 上海人民出版社, 1984~1986.

康有爲, 『康有爲全集』, 上海 : 上海古籍出版社, 1987.

梁漱溟, 『梁漱溟全集』, 濟南 : 山東人民出版社, 1989~1994.

梁啓超, 『梁啓超全集』, 北京 : 北京出版社, 1999.

李大釗, 『李大釗全集』, 石家莊 : 河北教育出版社, 1999.

陳獨秀, 『陳獨秀著作選』, 上海 : 上海人民出版社, 1993.

蔡元培, 『蔡元培全集』, 北京 : 中華書局, 1984.

魯迅, 『魯迅全集』, 北京 : 人民文學出版社, 1998.

胡適, 『胡適文存』, 北京 : 中華書局, 1985.

江豐, 『江豐美術論集』, 北京 : 人民美術出版社, 1983.

艾思奇 編, 『延安文藝運動記盛』, 北京 : 文化藝術出版社, 1987.

中華全國文學藝術工作者大會宣傳處 編, 『中華全國文學藝術工作者代表大會紀念文集』, 北京 : 新華書店, 1950.

龐薰琹, 『就是這樣走過來的』, 北京 : 三聯書店, 1988.

李松編, 『徐悲鴻年譜』, 北京 : 人民美術出版社, 1985.

徐伯陽・金山合 編, 『徐悲鴻年譜』, 台北 : 藝術家出版社, 1991.

王震・徐伯陽, 『徐悲鴻藝術文集』, 銀川 : 寧夏人民出版社, 1994.

徐悲鴻, 王震 編, 『徐悲鴻書信集』, 鄭州 : 河南教育出版社, 1994.

中國人民政治協商會議全國委員會文史資料研究委員會 編, 『徐悲鴻』, 北京 : 文史資料出版社, 1983.

朱樸編, 『林風眠』, 北京 : 學林出版社, 1988.

林風眠, 朱樸 編, 『現代美術家畫論・作品・生平－林風眠』, 北京 : 學林出版社, 1996.

朱樸編, 『林風眠畫語』, 上海 : 上海人民美術出版社, 1997.

王中秀, 『黃賓虹年譜』, 上海 : 上海書畫出版社, 2004.

汪己文 編, 『賓虹書簡』, 上海 : 上海人民美術出版社, 1979.

『黃賓虹研究』(『朵雲』第64期), 上海 : 上海書畫出版社, 2005.

潘天壽, 『聽天閣畫談隨筆』, 上海 : 上海人民美術出版社, 1980.

潘天壽, 葉留靑 記錄整理, 『潘天壽論畫筆錄』, 上海 : 上海人民美術出版社, 1984.

黃專・嚴善錞, 『二十世紀中國畫家研究叢書－潘天壽』, 天津 : 天津楊柳靑畫社, 1999.

林文霞 編, 『現代美術家畫論・作品・生平－顔文樑』, 北京 : 學林出版社, 1982.

豊一吟 編, 『現代美術家畵論・作品・生平一豊子愷』, 北京: 學林出版社, 1988.

柯文輝・劉寶陽・豊一吟 編, 『李叔同』, 上海: 上海人民美術出版社, 1993.

傅抱石, 『傅抱石美術文集』, 上海: 上海古籍出版社, 2003.

傅雷, 『傅雷談美術』, 長沙: 湖南文藝出版社, 2002.

周積寅 編, 『俞劍華美術論文集』, 濟南: 山東美術出版社, 1986.

汪己文 編, 『劉海栗藝術論文選』, 上海: 上海人民美術出版社, 1979.

王震・榮君立 編, 『汪亞塵藝術文集』, 上海: 上海書畵出版社, 1989.

徐建融, 『當代十大畵家』(黃賓虹・齊白石・林風眠・張大千・潘天壽・傅抱石・李可染・吳湖帆・劉海栗・徐悲鴻), 上海: 上海人民美術出版社, 1995.

鄭朝 編, 『西湖論藝一林風眠及其同事藝術文集』, 杭州: 中國美術學院出版社, 1999.

沈鵬・陳履生 編, 『美術論集』, 北京: 人民美術出版社, 1986.

張望 編, 『魯迅論美術』(增訂本), 北京: 人民美術出版社, 1982.

"朵雲現代國畵家叢書", 含『王個簃隨想錄』・『關良回憶錄』・『陸儼少自敘』・李燕『風雨硯邊錄一李苦禪及其藝術』・劉曦林『藝術春秋一蔣兆和傳』・鄭重『寄園到壯暮堂一謝稚柳的藝術生涯』・戴小京『吳湖帆傳略』・葉岡『淺予畵傳』等8種, 上海書畵出版社1982年起出版.

5. 주제연구

萬青力, 『並非衰落的百年一19世紀中國繪畵史』, 台北: 雄獅圖書股份有限公司, 2005.

萬青力, 『畵家與畵史一近代美術叢稿』, 杭州: 中國美術學院出版社, 1997.

李鑄晉・萬青力, 『中國現代繪畵史』, 北京: 文彙出版社, 2003.

潘公凱, 『限制與擴展一關于現代中國畵的思考』, 杭州: 浙江人民美術出版社, 1997.

邵大箴, 『霧裏看花, 中國當代美術問題』, 南寧: 廣西美術出版社, 1999.

水天中, 『中國現代繪畵評論』, 太原: 山西人民出版社, 1987.

水天中, 『歷史・藝術與人』, 南寧: 關系美術出版社, 2001.

薛永年, 『驀然回首』, 南寧: 廣西美術出版社, 2000.

王樹村, 『年畵史』, 上海: 上海文藝出版社, 1997.

薄松年, 『中國年畵史』, 沈陽: 遼甯美術出版社, 1986.

郎紹君, 『論中國現代美術』, 南京: 江蘇美術出版社, 1988.

郎紹君, 『現代中國畵論集』, 南寧: 廣西美術出版社, 1995.

郎紹君, 『守護與擴進一20世紀中國畵談叢』, 杭州: 中國美術學院出版社, 2001.

盧輔聖, 『中國文人畵通鑒』, 石家莊: 河北美術出版社, 2002.

劉曦林, 『中國畵與20世紀中國』, 南寧: 廣西美術出版社, 2000.

潘耀昌, 『中國近現代美術史』(修訂版), 北京: 北京大學出版社, 2009.

潘耀昌 編著, 『中國近現代美術教育史』, 杭州: 中國美術學院出版社, 2002.

潘耀昌 編, 『20世紀中國美術教育』, 上海: 上海書畵出版社, 1999.

阮榮春・胡光華, 『中華民國美術史』, 成都: 四川美術出版社, 1992.

單國強 主編, 『中國美術・明清至近代』, 北京: 中國人民大學出版社, 2004.

鄭工, 『演進與運動一中國美術的現代化(1875~1976)』, 南寧: 廣西美術出版社, 2002.

何懷碩, 『近代中國美術論集』(6卷), 台北: 藝術家出版社, 1991.

李小山・張少俠, 『中國現代繪畵史』, 南京: 江蘇美術出版社, 1986.

鄒躍進, 『新中國美術史』, 長沙: 湖南美術出版社, 2002.

李小山・鄒躍進 主編, 『明朗的天, 1937~1949解放區木刻版畵集』, 長沙: 湖南美術出版社, 1998.

李樹生・李小山・鄒躍進 主編, 『中國現代版畵經典』, 長沙: 湖南美術出版社, 1998.

李樺・李樹生・馬克編, 『中國新興板畵運動五十年』, 沈陽: 遼甯美術出版社, 1982.

王明賢・嚴善錞, 『新中國美術圖史, 1966~1976』, 北京: 中國青年出版社, 2000.

陳履生, 『新中國美術圖史, 1966~1976』, 北京: 中國青年出版社, 2000.

巫鴻・王璜生・馮博一 編, 『重新解讀, 中國實驗藝術十年(1990~2000)』, 澳門: 澳門出版社, 2002.

高名潞, 『中國當代藝術史 1985～1986』, 上海：上海人民出版社, 1991.

高名潞, 『牆, 中國當代藝術的歷史與邊界』, 北京：中國人民大學出版社, 2006.

呂澎・易丹 編, 『中國現代藝術史』, 長沙：湖南美術出版社, 1992.

呂澎, 『中國當代藝術史, 1990～1999』, 長沙：湖南美術出版社, 2000.

易英, 『學院的黃昏』, 長沙：湖南美術出版社, 2001.

易英, 『從英雄頌歌到平凡世界－中國現代美術思潮』, 北京：中國人民大學出版社, 2004.

尹吉男, 『獨自叩門－近觀中國當代主流藝術』, 北京：三聯書店, 1993.

栗憲庭, 『重要的不是藝術』, 南京：江蘇美術出版社, 2000.

朱伯雄・陳瑞林, 『中國西畫50年』, 北京：人民美術出版社, 1989.

陶詠白 編, 『中國油畫, 1700～1985』, 南京：江蘇美術出版社, 1988.

林惺嶽, 『中國油畫百年史, 二十世紀最悲壯的藝術史詩』, 台北：藝術家出版社, 2002.

石允文, 『中國近代繪畫・民初篇』, 台北：漢光文化, 1991.

畢克官・黃遠林, 『中國漫畫史』, 北京：文化藝術出版社, 1986.

王鏞, 『中外美術交流史』, 長沙：湖南教育出版社, 1998.

趙力・余丁 編, 『中國油畫文獻, 1542～2000』, 長沙：湖南美術出版社, 2002.

李福順 主編, 『北京美術史』, 北京：首都師範大學出版社, 2008.

李超, 『上海油畫史』, 上海：上海美術出版社, 1995.

李超, 『中國早期油畫史』, 上海：上海書畫出版社, 2004.

李雲經, 『中國現代版畫史』, 太原：山西人民出版社, 1996.

李偉銘, 『圖像與歷史－20世紀美術史論稿』, 北京：中國人民大學出版社, 2005.

殷雙喜, 『人民英雄紀念碑研究』, 石家莊：河北美術出版社, 2006.

戴小京, 『康有爲與淸代碑學運動』, 上海：上海人民美術出版社, 2001.

劉曉路, 『世界美術中的中國與日本美術』, 南寧：廣西美術出版社, 2001.

沈鵬・陳履生 編, 『美術論集』第四集(中國畫討論專輯), 北京：人民美術出版社, 1986.

盧輔聖, 『天人倫』, 上海：上海三聯書店, 1990.

潘天壽基金會 編, 『浙江美術學院中國畫六十五年』, 杭州：浙江美術學院出版社, 1993.

『朵雲』編輯部 編, 『董其昌研究文集』, 上海：上海書畫出版社, 1998.

上海書畫出版社 編, 『海派繪畫研究文集』, 上海：上海書畫出版社, 2001.

廣東美術館 等編, 『現實關懷與語言變革, 20世紀前半期一個普遍關注的美術課題』, 沈陽：遼寧美術出版社, 1997.

炎黃藝術館 編, 『近百年中國畫研究』, 北京：人民美術出版社, 1996.

曹意強・范景中 主編, 『20世紀中國畫, "傳統的延續與演進"國際學術硏討會論文集』, 杭州：浙江人民美術出版社, 1997.

上海書畫出版社 編, 『二十世紀山水畫研究文集』, 上海：上海書畫出版社, 2006.

上海書畫出版社 編, 『海派繪畫研究文集』, 上海：上海書畫出版社, 2001.

6. 외국어 저작, 논문

張頌仁・栗憲庭(Chang, Tsong-zung・Xianting Li) 編, 『後八九中國新藝術(*China's New Art, Post-1989*)』, Hongkong ：Hanart T Z Gallery, 1993.

鄭勝天 等(Zheng Shengtian etc.) 編, 『上海的現代 1919～1945(*Shanghai Modern 1919～1945*)』, Hatje Cantz Publishers, 2005.

安雅蘭(Andrews, Julia F.), 『人民共和國的藝術家與政治(*Painters and Politics in the People's Republic of China*)』, Berkeley ：University of California Press, 1994.

張洪(Arnold Chang), 『人民共和國繪畫－風格中的政治(*Painting in the People' Republic of China－The Politics of Style*)』, Boulder：Westview Press, 1980.

瓊・萊伯得・科恩(Joan Lebold Cohen), 『新國畫, 1949～1986(*The New Chinese Painting, 1949～1986*)』, New York ：Abrams, 1987.

克羅澤爾(Croizier, Ralph), 『現代中國的藝術與革命－嶺南畫派, 1906～1951(*Art and Revolution in Modern China－The Lingnan(Cantonese)School of Painting, 1906～1951*)』, Berkeley：University of California Press, 1988.

荷大衛(David Holm), 『前革命時代中國的藝術與意識形態(*Art and Ideology in Pre-Revolutionary China*)』, Oxford : Clarendon Press, 1991.

高美慶(Mayching Kao), 『藝術中中國對西方的回應(*China's Response to the West in Art*)』, Ph.D.diss., Stanford University, 1972.

林培瑞(Perry Link)・趙文詞(Richard Madsen)・和畢克偉(Paul Picko-wicz) 合編, 『非官方－人民共和國的大衆文化和思想(*Unofficial China－Popular Culture and Thought in the People's Republic*)』, Boulder : Westview Press, 1989.

蘇利文(Michael Sullivan), 『二十世紀中國藝術和藝術家(*Art and Artists of Twentieth-Century China*)』, Columbia and Princeton : University Presses of California, 1996.

巫鴻(Wu Hung), 『瞬間－20世紀末中國實驗藝術(*Transience－Chinese Experimental Art at the End of the Twentieth Century*)』, Chicago : University of Chicago Press, 1999.

姜苦樂(John Clark), 「中國繪畫中的現代性問題("Problems of Modernity in Chinese Painting")」, *Oriental Art* 32, Autumn, 1986, pp.270~83.

姜苦樂, 「後現代主義和中國近期表現主義油畵("Postmodernism and Recent Expressionist Chinese Oil Painting")」, *Asian Studies Review* 15, No. 2, Novemder, 1991.

姜苦樂, 「六四之後中國官方對現代藝術的反映("Official Reactions to Modern Art in China Since the Beijing Massacre")」, *Pacific Affairs* 65, No. 3, 1992, pp.334~48.

姜苦樂 編選, 『亞洲藝術的現代性(*Modernity in Asian Art*)』, Sydney : Wild peony Press, 1993.

梁莊愛倫, 「人民共和國的藝術(*The Winking Owl－Art in the People's Republic of China*)』, Berkeley : University of California Press, 1998.

梁莊愛倫(Ellen Johnston Laing), 「中國農民畵, 1958~1976, 業余畵手和專業人員("Chinese Peasant Painting, 1985~1976－Amateur and Professional")」, *Art International* 27, No. 1, January-March, 1984, pp.1~12.

梁莊愛倫, 「中國有後現代藝術嗎?("Is There Post-Modern Art in the People's Republic of China")」, *In Modernity in Asian Art*, John Clark ed., Sydney : Wild Peony Press, 1993, pp.207~21.

戴漢志(Hans van Dijk), 「文革後的中國繪畵, 風格發展和理論爭鳴("Painting in China After the Cultural Revolution－Style Developments and Theoretical Debates, Part Ⅱ－1985~1991)」, *China Information* 6, No. 4, Spring, 1992, pp.1~18.

理查德・克勞斯(Richard Kraus), 「中國的文化解放及其與藝術社會組織的衝突("China's Cultural'Liberalization'and Conflict Over the Social Organization of the Arts")」, *Modern China* 9, No. 2, April, 1983, pp.212~27.

理查德・克勞斯, 『權利之筆, 現代政治與中國書法藝術(*Brushes with Power : Modern Politics and Chinese Art of Calligraphy*)』, Berkeley : University of California Press, 1991.

理查德・克勞斯, 「計劃與市場夾縫中的中國藝術家("China's Artists Between Plan and Market")」, *in Urban Spaces－Autonomy and Community in Contemporary China*, Deborah Davis et al. ed., Cambridge : Cambridge University Press. 1995.

盧飛麗(Felicity Lufkin), 「對傳統的選擇－現代中國的民間藝術, 1930~1945(*A Choice of Tradition : Folk Art in Modern China, 1930~1945*)』, Ph.D.diss., Berkeley : University of California Press, 2001.

7. 신문, 잡지

『大衆文藝』(1930年代)

『點石齋畵報』(1884~1903)

『東方雜志』(1920~1940年代)

『光明日報』(1950~1976)

『國畵月刊』(1934~1935)

『湖社月刊』(1927~1936)

『江蘇畵刊』(1985~1989)

『解放日報』(1949~1976)

『連環畵報』(1951~1989)

『美術』(1954~1999)

『美術觀察』(1990年代)

『美術思潮』(1987~1989)

『美術研究』(1957~1999)

『美術家通訊』(1990年代)

『美術譯叢』(1985~1989)

『美育』(1918~1920)

『美展會刊』(1929)

『南方日報』(1990年代)

『群衆美術』(1958)

『人民日報』(1949~1976)

『人民美術』(1950~1952)

『上海潑克』(1918~1919)

『申報』(1880~1919)

『時事新報』(1940年代)

『新青年』(1917~1922)

『新潮』(1920年代)

『新美術』(1980~1990年代)

『新蜀報』(1940年代)

『新文化報』(1950年代)

『新華日報』(1948~1976)

『文彙報』(1950~1960)

『文藝報』(1950年代)

『亞波羅(APOLLO)』(1928~1936)

『益世報』(1940年代)

『藝術』(1930年代)

『藝術潮流』(1990年代)

『藝術界』(1920年代)

『中國美術報』(1985~1989)

『中國美術學會季刊』(1930年代)

* 부기 : 본 참고문헌 목록에는 연구대상으로 삼은 미술작품집과 도록은 포함되어 있지 않다. 또한 분량을 줄이기 위해 단행본 저작과 논문집, 신문잡지 만을 수록하고 개별 논문을 수록하지 않았다.

내가 지도하는 박사과정생들의 연구분야는 근·현대 중국미술사이고 중점을 두는 바는 20세기 중국미술의 모더니티 전환이다. 내가 보기에 박사과정생을 지도함에 있어서 제일 중요한 것은 바로 학생들이 사실과 사료를 직면해 문제를 식별하고 진입점을 탐구해 문제를 해결하는 사유방법을 훈련시키는 것이며, 정리하고 논증하는 과정에서 이전 사람들의 정설을 수정하거나 자기의 해석 틀을 구축하는 것이다. 이런 교학상의 요구는 교수와 학생이 비교적 큰 연구과제에 함께 참여해 연구하는 과정을 통해 완성되는 것이 가장 바람직하다. 이런 생각에 따라 나는 1999년부터 내가 수행하고자 해왔던 '중국 현대미술의 길'이란 과제를 쿵링웨이孔令偉, 가오톈민高天民, 후이란惠蘭, 리차오李超 등 4명의 박사과정생에게 설명하고 박사반의 공통참여를 요청함으로써 연구팀을 구성했고 이는 2000년에 중국미술학원의 공식 프로젝트로 등록되었다.

근·현대 중국의 변혁과 서양사회의 현대화 진행 과정 사이에는 큰 차이가 있다. 중국문제를 제대로 설명하기 위해서는 부득불 서양의 모더니티 이론 틀을 어느 정도는 제쳐두어야 한다. 하지만 동시에 '논의'의 국제적 맥락에 진입하기 위해서는 또한 부득불 서양이 주도하는 동시대 지식학 플랫폼의 도움을 받지 않을 수 없다. 이러한 패러독스는 내가 이 연구프로젝트를 구상할 때부터 봉착한 난제였으며 프로젝트 연구과정 전체를 관통하는 가장 큰 곤혹이었다. 게다가 '자각과 4대 주의自覺與四大主義'라는 이 틀은 내 박사과정생 제자들에게 쉽게 받아들여지지 않았다. 특히 서양미술사 방법론에 대해 깊이 연구한 경우일수록 인정하기 쉽지 않았던 것 같다. 때문에 과제 연구팀 내부의 토론에 많은 시간을 들일 수밖에 없었다. 베이징으로 발령이 난 후 새로이 박사과정생 쑹샤오샤宋曉霞, 자오칭후이曹慶暉, 정타오鄭濤가 이 팀에 합류하여 연구를 진행했다. 나중에 박사후 과정의 저우진周瑾, 쿵링웨이孔令偉와 박사과정생 위양于洋이 원고정리 작업에 참여했다.

2006년, 연구 프로젝트의 성과로 『중국 현대미술의 길中國現代美術之路』이라는 제목을 붙인 저서와 '문헌사진전'의 초고가 완성되었다. 우리 연구 프로젝트의 이론적 틀의 핵심은 인류사회의 현대적 대변화에 대한 인식과 이해에 있었다. 이는 연구팀으로서는 비교적 생소한, 학제에 걸쳐 있는 영역이었다. 때문에 광범위한 전문가들의 비평적 의견을 청취하여 관련 이해의 정도를 높이고 싶었다. 이에 연구팀은 홍콩, 상하이, 닝보寧波, 광저우廣州, 청두成都, 시안西安에서 연이어 여섯 번의 세미나를 진행하였다. 처음 두 번의 세미나는 쑹샤오샤가 구체적인 준비 작업을 담당했고 이후 네 번의 세미나는 저우진周瑾이 조직했다. 모두들 너무나도 애써주었다. 우리의 과제는 시간을 많이 지체했기 때문에 단기 학술경비나 회의비용을 신청하기가 매우 어려웠다. 때문에 세미나에 들어가는 비용은 기본적으로 내가 지출했다.(다행하게도 내가 화가여서 그림을 팔아 비용을 마련할 수 있었다) 세미나의 목적은 성심성의로 전문가의 의견을 청취하는 것이었고, 특히 날카로운 비평을 듣고 싶었다. 장소와 형식의 제약을 받지 않고 말이다. 우리는 세미나를 정성 들여 녹음해서 자료집으로 정리하여 정식으로 출판했다. 연구 프로젝트의 저서와 논문집의 출판을 위해 최종 조판, 삽도의 조정, 그리고 주석과 교열 같은 세세한 작업은 최근 몇 년 동안 박사과정생인 주거잉량諸葛英良과 거위쥔萬玉君이 완성해 주었다. 그 외에 궈리郭麗, 양제楊傑, 양펀楊芬 등 여러분이 프로젝트를 위해 많은 도움을 주었다. 마지막으로 특별히 세미나와 전시회에 대한 홍콩중문대학과 상하이, 닝보, 광저우, 청두, 시안 등지 미술관 친구들의 지지와 도움에 감사드린다. 그리고 베이징대학출판사와 인민출판사의 큰 지지와 협조에도 감사드린다. 많은 친구들이 우리들의 프로젝트에 도움을 주었다. 일일이 다 열거할 수는 없기에 여기서 모두에게 감사의 뜻을 보낸다.

　　10여 년 동안 우리 연구팀이 진행한 것은 20세기 중국미술을 위한 정명正名이다. 즉, 중국미술가들이 나라를 구하고 부강게 하려는 큰 목표하에서 겪어온 고난과 집요한 탐색은 전인류가 겪은 현대로의 거대한 변화와 긴밀히 연결되어 있으며, 인류문명의 현대적 전환에 있어서 무시할 수 없는 구성부분이라는 점을 논증하고자 했다. 우리 선배들이 일생을 헌신하여 분투한 사업이 가지고 있는 의의와 가치를 모더니티의 견지에서 논증하고자 했다. 하지만 내 개인의 학식수준의 한계로 인해, 또한 투입한 시간과 정력의 부족 때문에 지금 내놓을 수 있는 성과는 여의치 않다. '중국 현대미술의 길'이라는 과제의 당초 포부와 목표에는 아직도 크게 미치지 못한다. 때문에 '후기' 말미에 두고 싶은 충심의 말은 '포전인옥抛磚引玉'[1]이다. 이 거친 저서가 더 수준 높은 비평과 후속 연구의 초석이 될 수 있길 기대할 뿐이다.

판궁카이 潘公凱

2012년 4월 25일

1 [역주] '포전인옥', 즉 '벽돌을 내던져 옥을 얻는다'는 뜻으로 36계 가운데 하나다. 원래는 미끼를 던져 유혹하
 는 술수를 가리키지만 스스로 가진 것을 내보이거나 상대가 관심 가질 만한 것을 넌지시 보임으로써 공감이나
 고견을 이끌어낸다는 의미도 갖게 되었다. 쑤저우 사람 상건(常建)은 평소 흠모하던 시인인 조하(趙嘏)가
 근교의 영암사(靈巖寺)로 나들이 온다는 이야기를 듣고는 절의 벽면에 미완성 시구 두 행을 적어 놓는다.
 아니나 다를까, 조하는 갈데없는 시인인지라 어쩌다 마주친 이 시구를 지나치지 못하고 두 구절을 덧붙여
 근사한 작품으로 완성했다는 것. 이를 일러 후대 문인들이 '포전인옥'이라고 했다 한다. 송대의 불서 『전등록
 (傳燈錄)』에 나오는 이야기다.

후기 771

번역을 시작한지 삼 년 반이 지나 거의 마무리하게 되었다. 그동안 번역의 제안부터 시작하여 샘플 번역 제출, 통일 용어표 정리, 저자 수정본 반영, 저자의 한국 방문, 번역의 완성, 교차 점검, 2차 교정까지 여러 과정이 있었다. 중국의 베이징대학출판사에서는 다섯 명의 전문가로 심의위원회를 구성하여 한국에서 보낸 샘플 번역 원고와 초고 번역 원고에 대해 심사하였고 또 의견을 써서 보내왔다. 역자들은 이를 충분히 반영하였고 저자의 생각을 정확하고 온전히 드러내려고 노력하였다. 역자들은 텔레그램 대화창에서 수시로 의견을 나누는가 하면, 때로 낙성대역 근처나 서울대역 근처에서 만나서 의견을 나누고 번역을 점검하였다. 네 사람 중 누구 한 사람이 맡아도 모두 일정한 수준의 번역을 하였겠지만, 굳이 네 사람이 모여서 번역한 것은 중국 현대미술에 대한 관심과 함께 중국미술에 대해 의견을 나누고 싶은 마음이었다.

중국 현대미술을 전반적으로 서술하는 일은 쉽지 않다. 충실한 자료 수집은 물론 설득력 있는 관점도 필요하다. 특히 현대미술의 성격을 어떻게 규정하느냐가 문제가 된다. 그동안 문학과 예술 영역에서 근대 또는 현대에 대한 논의가 많았지만, 부분적인 언술에서 그치거나, 맥락을 잡지 못하여 공허하거나, 불필요한 개념에 천착하는 경우가 적지 않았다. 언제나 전면적으로 살피지 않으면 이해의 폭은 좁아지고 대상은 왜곡되기 쉽다. 미술 현상을 사회 문화 현상과 분리시키지 않아야 하는 이유이기도 하다. 저자는 이를 '모더니티의 중국적 전개'로 이해했고, 모더니티를 자각적으로 실천했느냐는 여부를 중요한 판단 근거로 보았다.

이 책의 가장 중요한 키워드는 '모더니티'인데, 역자들은 이에 대한 번역에 고심하였다. 현대現代, 현대화現代化, 모더니즘現代主義, 모더니티現代性라는 말은 원서의 도처에 깔린 중요한 개념이다. '현대'라는 말은 ① 지금의 시대, ② 기술의 발전과 산업화를 특징으로 하는 도시화, ③ 현대 문명을 성립시킨 합리적 정신 등을 가리킬 수 있다. 그

런데 중국어 '현대'는 어휘의 탄력성이 커서 이 단어 하나만으로도 위의 각각을 가리키거나 문맥에 따라 두세 개를 동시에 가리킬 수 있지만, 한국어로 번역할 때는 구분해주어야 했다. 우리말의 '현대'로는 위의 세 가지 의미가 모두 통용되지 않기 때문이다. 결국 중국어 '현대성'에 대해서는 물론, 중국어 '현대'와 '현대화'에 대해서도 그것이 '현대성'을 가리킬 때는 '모더니티'로 번역하였다.

서양의 모더니티가 세계 각지로 전이되었고, 중국은 이식된 모더니티를 자기화하는 과정을 거쳤는데, 그것이 곧 '모더니티 전환'이자 '모더니티 진전 과정'이다. 저자는 여기에서 모더니티가 시작된 지역(시발 모더니티)보다 이를 수용하는 지역(후발 모더니티)의 주체성을 강조하였다. 중국의 입장에서는 자신의 의의를 강조하는 것이 당연할 것이다. 이를 위해 저자는 '모더니티 현상'을 인류 공동의 것으로 보고 시공을 확대하였다. 즉 공간으로는 시발과 후발을 포함시키는 일련의 과정으로 보고, 시간으로는 과거와 현재는 물론 미래까지 확대시켰다. 이렇게 함으로써 서양 모더니티는 하나의 우연한 시작으로 간주하고, 여타 국가들의 창조적 수용에 중점을 부여할 수 있었다. 이는 전지구적 모더니티 현상에 대한 중국의 목소리를 높이기 위한 이론적 토대라 할 수 있다. 즉 중국미술이 아류 모더니티가 아니라 주류 모더니티로 나아가는 이론적 선언이라 할 수 있다. 이 과정에서 중국의 특수성인 구국과 부강에 대한 열망을 강조했고, 네 가지 주의에 있어 자각을 중시하였다. 서양 현대미술이 형식 언어와 예술의 본질에 대해 집중하는 데 비해 중국의 특수성은 모더니티 시대의 도래에 대해 '자각'하는지의 여부가 현대미술의 여부를 결정하는 것이다. 필자는 중국의 위기에 대한 사회적 자각과 개혁의 방안을 강조했고 미술에 있어서도 네 가지 주의로 그에 대해 대응하였다고 보았다.

이 저서가 구상하는 거대 담론이 많은 내용을 포괄하다 보니 자연 여러 가지 토론점이 생겨날 수 있다. 예컨대 얼른 생각해도 다음과 같은 질문이 떠오른다. 서양에서 모더니티가 먼저 출현한 것은 과연 우연적인 것인가? 대중주의는 과연 서양과 중국을 모두 버린 또 다른 대안에서 나온 것인가? 4대 주의에서의 우열 관계는 무엇인가? 4대 주의는 서양에 대한 반응과 자각으로 나타난 것인데 그중 대중주의의 논리적 근거는 무엇인가? 전통시기와 현대의 연결점은 무엇인가? 가장 중요한 개념 가운데 하나인 '자각'은 주로 사회적 자각으로 보았는데 표현 매체와 방법의 자각과 어떤 관계가 있는가? 이 저서는 저자가 말하고 있듯 작품의 질적 높이를 규정하는 '가치 판단'이 아니라 중국의 현대미술이 어떠한 속성과 범주에 들어가는지를 가리는 '성질 판단'을 위해 작성되었다. 때문에 중국의 현대미술에 들어가는 중요한 근거가 무엇인지 밝히는 것이

일차적인 논점이 될 것이다. 저자가 후속으로 기획하는 중국 현대미술에 대한 '가치 판단'의 저서가 기대된다.

　이 책을 번역하면서 한국의 현대미술을 생각하지 않을 수 없다. 한국도 중국과 비슷한 현대화 과정을 거쳤고, 수많은 불평등조약을 체결했고, 식민 지배를 받았고, '나라 찾기'에 매진했고, 서양 모더니즘이 '나라 세우기'의 도구가 되기도 하였다. 한국은 비록 세부적인 점에서는 중국과 차이가 있지만 대체적으로 유사한 과정을 지나왔기에 이 책은 한국 독자에게도 일정한 계발을 주리라 본다. 한국의 현대미술 서술에 대한 더 깊은 사색에 도움이 될 것이다.

　역자들은 번역을 했다기보다는 공부를 했다고 할 수 있다. 백 년 이상 서양 배우기에 몰두해온 우리로서는 미술은 물론 현대적 특징과 모더니티에 대한 사고를 다시금 할 수 있었다. 비록 일부 서술은 관방적인 요소가 있고 문화대혁명에 대해서는 긍정과 비판의 관점이 섞여 있으며 서술이 반복되는 점이 눈에 띄었지만, 그러한 부수적인 측면에 비하면 문명과 역사의 거시적 관점과 세부적인 면도 놓치지 않는 높은 안목으로 중국 현대미술의 특징을 굵은 선으로 그려낸 장점은 훨씬 많다. 중국 현대미술의 대세와 현대 문명의 추세를 파악할 수 있거니와, 중국의 지난한 모색 속에 장래의 비전을 찾는다는 점은 미술이 열정과 정신의 소산임을 다시 한 번 깨닫게 해준다.

2018년 12월
역자 일동